THE ART

미·술·의·역·사

지은이

크리스토프 베첼은 미술과 미술사, 독문학과 역사를 전공했다. 오랜 기간 미술 교육자와 출판사 편집자로 일했고, 현재는 자유기고가이다. 그는 다수의 미술사와 문학사 관련 실용도서를 출판했으며, 《벨저 양식사*Belser Stilgeschichte*》의 편집자겸 집필자로 활동하였다. 최근의 저서로는 《호화로운 필사체–800년간의 필사본 미술 기증인과 후원자*Prachthandschrift-Stifter und Mäene in der Buchkunst aus acht Jahrhunderten*》가 있다

옮긴이

홍진경은 홍익대학교 동양화과를 졸업하고, 쾰른대학교에서 서양미술사, 고전고고학, 교육학 전공으로 석사 및 박사학위를 받았다. 저서로는 《베로니카의 수건》, 《인간의 얼굴 그림으로 읽기》가 있으며, 역서로는 《칸딘스키와 청기사파》, 《도상학과 도상해석학》(공역), 《미술사학의 이해》, 《당신의 미술관 1, 2》, 《집들은 어떻게 하늘 높이 올라갔나》 등이 있다.

THE ART– 미술의 역사

초판 인쇄 | 2014년 1월 5일
초판 발행 | 2014년 1월 15일

지은이 | 크리스토프 베첼
옮긴이 | 홍진경
펴낸이 | 한병화
편 집 | 최미혜, 이나리
디자인 | 정희진
펴낸곳 | 도서출판 예경

출판등록 | 1980년 1월 30일 (제300-1980-3호)
주소 | 서울시 종로구 평창 2길 3
전화 | 02-396-3040~3
팩스 | 02-396-3044
전자우편 | webmaster@yekyong.com
홈페이지 | http://www.yekyong.com

ISBN 978-89-7084-510-4 (04600)
ISBN 978-89-7084-508-1 (세트)

Das Reclam-Buch der Kunst / Christoph Wetzel

이 도서의 국립중앙도서관 출판시도서목록(CIP)은 서지정보유통지원시스템 홈페이지(http://seoji.nl.go.kr)와
국가자료공동목록시스템(http://www.nl.go.kr/kolisnet)에서 이용하실 수 있습니다.(CIP제어번호: 2013022610)

책값은 뒤표지에 있습니다.

THE ART
미·술·의·역·사

지은이 • 크리스토프 베첼

옮긴이 • 홍진경

예경

차 례

서 문

미술을 이해하는 열 가지 범주 | '미술이란 무엇인가'라는 질문에 대해 지금까지 매우 다양한 답변이 제시되었다. 언어사적으로 접근하자면, 독일어에서 '미술Kunst'이라는 명사는 '할 수 있다können'는 뜻을 지닌 동사에서 파생되었다. 다시 말해 '미술'의 구체적인 '결과물'인 유일무이한 '미술작품'은 어떤 능력을 의미하는 '할 수 있다'라는 동사에서 유래한 것이다. 양식 개념으로 미술을 정의한다는 것은 다소 추상적일 수 있지만, 그럼에도 양식 관찰은 미술 조형 능력과 문화 인류학적 측면에서 볼 때 매우 적법하다. 이러한 여러 가지 관점과 견해들은 서로 보완 관계에 있다. 예컨대 미술을 바라보는 서로 상반된 관점들은 나름대로 모범적이며 보편적이기 때문이다.

이 책은 광범위한 지역의 미술을 이해하기 위해 열 가지 범주를 제시한다. 일상적인 사실에 대한 관찰자의 관점은 미술에 대한 시각을 결정하기도 한다. 예컨대 누가, 언제, 무엇을, 어떻게 했으며, 수단과 조건이 어떠 했는가와 같은 질문은, 인류 역사의 중요한 기원과 그 생생한 반영인 조형 미술에 대한 일종의 전기傳記적 · 미학적 · 문화사적 · 기술학적 · 사회학적 관심에 해당한다. 주문을 받아서 하든 예술적으로 창조하든간에 시대와 지역에 따른 양식과 사조의 영향이 작품에 깃들게 되고, 이러한 작품은 시대를 거치며 다양한 영향을 끼친다. 이러한 연관성은 곧 미술가, 미술중심지, 미술활동, 양식, 그리고 미술사적 영향과 같은 다섯 가지의 미술사적이며 문화사적인 범주들을 포함하게 된다.

재료의 측면에서 보는 기술적 조건에 따라 완성된 작품은 조형적 과제들을 충족시키고, 또 일정한 조형 재료를 사용하게 된다. 이런 작품은 생각해볼 만한 주제를 지니고 있으며, 여러 가지 상징물Attribute과 상징Symbol을 창조한다. 이처럼 작품과 관련된 다섯 개의 범주에는, 즉 재료와 기술, 조형과제, 조형방식, 주제, 상징물과 상징이 포함된다.

이 책에 수록한 세부 항목들은 위에서 언급한 열 가지 범주를 하나씩 해설할 것이다. 그와 같은 항목들은 결과적으로 여덟 단계로 나뉜 시대별 단원으로 구성되었고, 이에 따라 각 단원에는 개요가 첨부되었다. 연대기적 기록은 특정 시대의 주요 특징을 보여준다. 이때 통시通時적인 회고와 앞으로의 전망은 시대의 경계를 뛰어넘게도 할 것이다. 이런 현상은 사실 '영향의 결과'라는 범주에 속하나, 그것의 특징은 또한 일반적인 현상을 보여줄 것이다. 이때 시대적으로 한정된 미술가들의 전기는 제외된다.

이러한 서술방식은 오늘날 우리가 이용하는 개념, 또한 그 변천에 대한 관심을 고려해서 나온 결과이다. 정해진 양으로 쓰인 본문과 연대, 개념 해설과 인용 등에 관한 부연 설명 및 그림

미술과 여러 예술

독일어 어휘 'Kunst'가 미술(순수미술)관Musée des Beaux-Arts, schöne Könste에 소장된 회화, 조각 작품들을 지칭하며 소위 '미술작품'이라는 의미로 한정되어 쓰이기 전에는, 문화사적 측면에서 소위 일곱 가지 자유학예septem artes liberales에 속하는 개념과 같은 특성을 지니고 있었다. 고대와 중세에는 소위 '자유인들'이 그와 같은 자유학예에 임할 수 있었는데, 문법, 수사학, 논리학, 산수, 기하학, 천문학, 음악이 자유학예에 속했다. 세비야 출신의 이시도루스는 플라톤의 이데아 학설 전통을 따라 물질적인 것들로 인식된 기술학artes mechanicae들을 백사과전 형식으로 집필한 《어원Etymologiae》(630년경)에서 자유학예의 하위로 서술했다. 르네상스의 근세적인 세계관에는 연극과 서사시, 회화와 조각에 기반을 둔 시학, 미학적 규범의 재발견이 큰 역할을 했다. 이러한 규범은 아리스토텔레스가 학문적 전통을 근거로 연구했던 것이었다. 여러 예술을 포괄적으로 존중하는 가운데 바로 바로크의 '세상의 극장theatrum mundi'이 오르게 되었다. 리하르트 바그너는 '세상의 극장' 개념을 자신이 새롭게 만든 '종합예술' 개념으로 변화시켰다. '종합예술'은 19세기 시민사회라는 조건에서 음악과 문학, 조형미술과 표현 예술, 신화적이고 역사적인 주제들에서 유래했다. 결국 요제프 보이스가 인류학적 관점에서 창조한 '확장된 예술개념'은 미술 이벤트 안에서 생긴 형상을 각종 예술들의 '종합적 결과'로 간주하게 하는 것이었다.

기원

미켈란젤로의 〈최후의 심판〉은 복음서 저자인 마태오의 예언(종말에 대한 이야기, 마태오 24-25장)에 나오는 내용에서 기원한다.

"그러면 하늘에는 사람의 아들의 표징이 나타날 것이고 땅에서는 모든 민족이 가슴을 치며 울부짖을 것이다. 그때에 사람들은 사람의 아들이 하늘에서 구름을 타고 권능을 떨치며 영광에 싸여 오는 것을 보게 될 것이다(마태오 24: 30)."

미켈란젤로는 젊은 시절부터 '노여움의 날, 그날Dies irae, Dies illa'이라는 송가 구절을 읊조리곤 했다. 이 송가는 프란체스코 수도회의 창시자인 아시시 출신의 성 프란체스코에 관한 최초의 전기를 쓴 첼라노 출신 토마스가 성 프란체스코의 장례미사를 위해 지었다고 한다.

1540년 교황 파울루스 3세는 새로운 수도회를 승인했다. 예수회의 창시자이자 수도회 단장인 로욜라 출신의 이그나티우스는, 그의 저서《영혼의 수련Exercitia Spirituali》(1548)에서 종교개혁자 루터의 '오직 신앙을 통해서'라는 교리에 맞서며 관대한 '심판관' 상을 비난했는데, 그 때문에 〈최후의 심판〉 도상학 iconographie에서 그리스도를 두렵고 '노여운 심판관'으로 그리는 것이 예수회 교리로부터 시작되었다는 설이 제기되었다. 그러나 이미 히에로니무스 보스(1450-1516)가 그의 〈최후의 심판 스케치 15점〉에서 세상에 대해 '노여워하는' 심판관을 묘사했으므로, 이러한 관점은 신뢰할 수 없다. 이그나티우스는 이렇게 기록했다. "우리는 그와 같은 상을 남발해서는 안 되고, 은사隱事인 성사聖事에 대해 보다 더욱 깊이 숙고해야 한다. 그로써 자유의지를 인정하지 않으려는 이단 교리의 독이 뿌리내리지지 못하도록 해야 한다."(루터는 '오직 성서', '오직 신앙', '오직 은총'을 주장하며 인간의 자유의지를 인정하지 않았다-옮긴이).

의 주제에 대한 미술 연대기적 관찰은 대중성을 고려했다. 부록에는 참고 문헌과 그림 출처, 범주에 따라 배열된 체계적인 내용 찾아보기를 표시하여 또 다른 관련 사항들을 설명했다.

사례 │ 위에서 설명한 것을 토대로 미술을 이해하기 위해, 여덟 단계의 시대 구분으로 강조된 열 가지 범주들로 미켈란젤로의 〈최후의 심판〉을 해설했다.

1. 화가라는 전기적 관점에서 이 작품은 피렌체 출신의 화가 미켈란젤로가 최종적으로 로마에 정착한 사실과, 1508년에 그가 제작한 시스티나 소성당 장식인 천장 프레스코화와의 관계로 설명된다.

2. 이 사건의 장소는 미술중심지이며 교황청이 있는 로마였다. 교황청은 1540년경 교회정책 및 미술정책을 표명한 반종교개혁, 즉 가톨릭 개혁에 모든 힘을 집결하고 있었다.

3. 16세기 로마에서 미술활동은 교황과 교황청 요인 및 귀족 가문들의 주문으로 결정되었다. 미켈란젤로는 이렇게 주문을 받은 상황을 강요라고 느꼈는데, 그는 자신의 작업 방식을 통해 그러한 강요를 거부하고 때로는 그것에서 도피하려 했다.

4. 1540년경 로마에서는 전성기 르네상스의 건축과 회화가, 매너리즘에 의해 좀더 자유로워진 역동적인 회화와 중첩된다. 그 결과는 미켈란젤로 말기 작품의 양식적 특징이 되었고, 회화와 조각에서뿐만 아니라 건축(성 베드로 대성당의 서쪽 중앙부와 중앙 탑의 반구형 천장)에서도 나타난다.

5. 〈최후의 심판〉에서 영향의 결과 범주에 속하는 내용에는, 한때 불쾌하게 여겨진 나체의 수정작업, 그리고 비슷한 주제이나 〈최후의 심판〉과는 비교할 수 없을 정도로 미비한 수준인 뮌헨 루트비히 교회의 프레스코 작품이 속한다. 이 프레스코는 페터 코르넬리우스가 제작했는데, 그는 1811년부터 1819년까지 로마에 거주했다.

6. 〈최후의 심판〉에서 미켈란젤로가 사용한 재료는 벽면에 칠한 축축한 회반죽 위에 발린 수성 안료이다. 다시 말해 미켈란젤로가 이용한 기술은 프레스코 회화이다. 그는 종이에 그린 밑그림인 카르톤Karton으로부터 벽면에 옮겨 그린 스케치에 따라 매일 그릴 수 있는 분량을 전면적, 세부적으로 연구한 후에 제작했다.

7. 〈최후의 심판〉의 조형과제는 신자들의 시선이 향하는 제단의 배경이 되는 벽면이다. 제단의 제대에서는 성찬식(그리스도의 희생적 죽음을 통한 구원)이 거행된다.

8. 〈최후의 심판〉의 조형방식은 주요 형상을 둘러싸며 '불안정한 균형'을 보여주는 '그려진 조각상'인 인물들이다. 이들은 일그러진 타원형 구도에서 아래로 가라앉거나 위로 솟아오르는 움직임을 표현한다.

9. 〈최후의 심판〉 주제는 부활하여 하늘에 올라 세상을 심판하는 예수 그리스도의 재림이

다. 본래 〈최후의 심판〉이라
는 주제에서 심판관의 좌우
에 마리아와 세례 요한이 자
리하는 것이 전통적인 관례
이지만, 미켈란젤로는 여기서
마리아만을 등장시켰다.

10. 상징물과 상징의 범주에는
성모 마리아가 입고 있는 붉
은색과 파란색 의상, 타원형
의 후광, 또 고대 신들의 나체
에서 전형을 찾을 수 있는 그
리스도의 몸 등이 속한다. 나
체의 의미에 대해서는 알브레

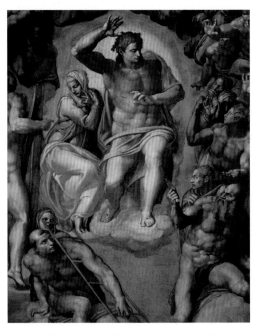

이 작품의 주문자는 파르네세 가문 출신의
교황 파울루스 3세(재위 1534–49)였다.
이 프레스코 벽화는 1541년 10월 31일,
즉 모든 성인 대축일(11월 1일) 전야에
공개되었다. 1542년 마침내 파울루스 3세는
오랫동안 요구되었던 가톨릭교회 개혁에
관한 공의회를 트리엔트에서 소집했다.
미켈란젤로가 그린 두려움을 주는 세상의
심판관인 그리스도의 모습은 교황이 이끄는
가톨릭교회의 권위를 굳건히 만드는 데에
부합했던 반면, 르네상스적 인문주의의
틀에서 나타난 고대의 이교도적인 인체미는
거부감을 유발했다. 유난히 나체상이 많은
이 프레스코 작품을 없애고 싶어 했던
교황 파울루스 4세(재위 1555–59)는 여러
번 협의를 거쳐, 1559년에 다니엘레 다
볼테라에게 작품을 수정하도록 명했다.
볼테라는 나체인 천사와 성자들의 국부에
옷을 입혔고, 때문에 그는 '브라게토네', 곧
속옷인 헐렁한 반바지를 짓는 사람이라는
비웃음 섞인 별명을 얻었다. 다행히
14세에 추기경에 임명되었던 알레산드로
파르네세(1520–89)는 1549년 마르첼로
베누스티에게 〈최후의 심판〉을 유화로
복사하게 했고, 이 작품은 미켈란젤로의
원작이 수정되기 이전의 모습 그대로를
기록하고 있다(나폴리, 카포디몬테
국립미술관). 한편 교회사가인 휘베르트
예딘(1900–80)은 교황 파울루스 3세의
손자인 알레산드로 파르네세를 다음과 같이
평가한다.
"일 제수 교회(1568년 비뇰라가 건설
시작)(루터의 종교개혁에 맞대응한 최초의
예수회 교회이다—옮긴이)와 팔라초
파르네세(안토니오 다 산갈로와 미켈란젤로
참여), 그리고 카프라롤라 대저택 등의
건축주이자, 화가와 인문주의자들의
후원자였던 알레산드로 파르네세 추기경은
가톨릭 개혁을 수행하는 절대적으로 중요한
시기에 교회 혁신에 대해서는 아무런
관심이 없었으며, 오히려 파르네세 가문의
세도와 재물 축적에 이롭지 않을 때는
가톨릭교회 개혁을 방해했다는 사실은
의심의 여지가 없다."
알레산드로 추기경의 모습은 티치아노의
〈손자 알레산드로와 오타비오 파르네세와
함께 한 교황 파울루스 3세〉(1546, 나폴리,
카포디몬테 국립미술관)에서 볼 수 있다.

히트 뒤러가 남긴 기록에서 읽을 수 있다. "고대인들이 인간의 가장 아름다운 형상을 그
들의 우상인 아폴론에서 찾아, 그의 신체에 적용했던 것처럼, 우리도 가장 아름다운 신
체를 세상에서 가장 아름다운 구세주 그리스도 모습에 적용하고자 한다." 수염이 없는
그리스도의 얼굴은 분명 〈벨베데레의 아폴론〉을 모사한 것이 확실하다. 미켈란젤로에게
시스티나 소성당 천장 프레스코(1508-12)를 그리도록 한 교황 율리우스 2세는 〈벨베데
레의 아폴론〉을 벨베데레 궁에 있는 자신의 조각품 전시실로 옮겨 놓았다. 사실 〈벨베
데레의 아폴론〉은 고대 로마인이 제작한 그리스 말기 고전시대(기원전 500/480-330)의
작품을 복제한 것이었다.

끝으로 읽을거리와 볼거리를 동시에 제공할 수 있도록 협조해준 레클람 출판사에 진정한
감사를 드린다. 또한 미학적이면서도 독자들이 쉽게 접근할 수 있는 책을 꾸미는 데 멋진 감
각을 발휘한 울리히 도차우어에게도 감사한다.

2000년 9월

크리스토프 베첼

시대적 공간

선사시대와 고도 문화

▼ **스톤헨지, 기원전 2000~1500년,
원형 구조물의 지름 36m,
영국 남부, 월트셔 백작령**
오늘날 솔즈베리 평야에 있는
이 구축물은 3단계에 걸쳐 건축되었으며,
그 마지막 결과물을 보여준다.
그 중 가장 오래된 건축 단계는
기원전 4000년 초반까지 거슬러
올라간다. 이 시기 오리엔트 지역에서는
초기 역사시대의 제1기 고도 문화가
시작되었다. 스톤헨지에 나타난 외적
형태는 모두 원형으로 이루어졌는데,
이는 태양을 상징하는 것으로 볼 수 있다.
수평으로 놓인 상석henges을 떠받치고
있는 수직의 돌기둥들이 가장 바깥쪽
원을 형성하며, 두 개의 입석 위에 한
개의 상석을 놓은 다섯 쌍의 삼석탑Trilith
들이 안쪽의 원을 이루고 있다.

역사의 시작 | 선사시대에서 역사시대로의 전환, 즉 선사학의 영역과 고고학의 영역을 구분하는 기준은 바로 문헌의 전래로 결정된다. 그렇다면 '역사'는 약 6000년 전에 중동의 오리엔트 곧 메소포타미아와 이집트에서 시작된다. 그러나 역사는 인간이 존재했다는 데에 큰 의미를 부여하는 일정한 시대 공간을 포함하기도 한다. 인간이 존재한 시대 공간은 생물학적인 견해로 보아 약 400만 년 전 동물에서 인간으로 진화한 때까지 거슬러 올라간다. 우리는 약 200만 년 된 유물을 보고 문화사적인 관점에서 '도구를 발명한 존재'인 인류의 첫 근거를 발견한다. '조형적 존재인 인간'은 대략 4만 년 전 구석기시대 중반 또는 완신세完新世, 즉 1만 2000년 전 4대 빙하기가 끝나는 시기부터 현재까지 이어지는 미술사적인 발자취를 통해서 찾아볼 수 있다.

그리하여 생물학적 존재였던 인간은 예술가의 능력, 역사와 문헌을 통하여 입증되는 문화적인 존재로 정의되면서, 인류사 발달 단계의 연속성이 나타나게 된다.

오리엔트와 이집트의 고도 문화 | 전래된 문헌은 오리엔트와 이집트의 고도高度 문화를 이해하는 중요한 자료이다. 문헌이 발생하게 된 종교적, 사회사적인 근거는 인류의 또 다른 발전으로 추정된다. 즉 인류가 다양한 활동 영역과 함께, 공동체의 행정 형태와 종교적으로 정당화된 사회의 위계질서를 갖추게 되면서 문헌이 생겼다는 것이다. 초기 역사시대의 고도 문화는 도시 문화와 밀접한 관계를 맺고 있다. 미술의 표현 형

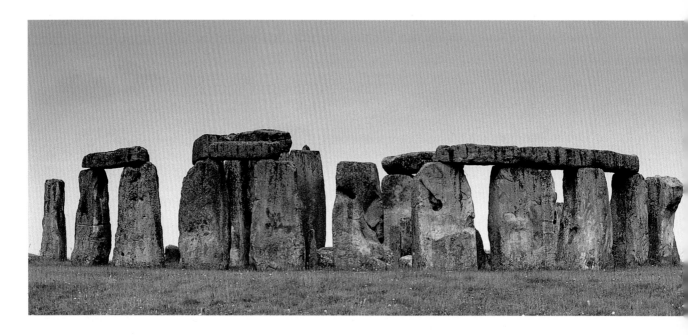

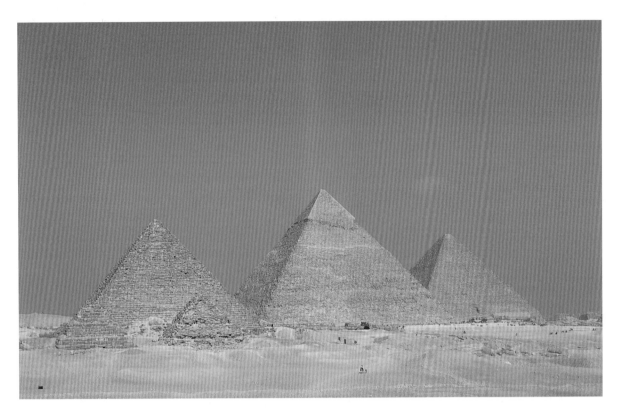

식을 보면, 이 시기에는 공동체적 성과로 이룩한 웅장한 건축물과 금속 가공품, 도자기 제품 등 진보적인 기술을 지닌 예술-수공업이 지배적이었다. 이와 같은 모든 자료들이 초기 역사시대 고도 문화의 특징을 나타낸다. 기원전 4000-2000년까지 유프라테스 강과 티그리스 강 사이, 소위 '두 강 사이의 땅'이라는 뜻인 '메소포타미아', 이집트, 크레타를 포함한 에게 해의 섬나라, 그리고 인더스 강 계곡의 인더스 문명과 파키스탄의 유적지인 하라파의 지명에 따라 명명된 하라파 문명을 통해 초기 역사시대의 고도 문화가 지닌 특징을 발견할 수 있다.

초기 역사시대의 고도 문화는 기원전 1000년경 유럽의 문화와 미술사로 전해지기 시작했다. 동방으로부터 서방으로 전해진 문화의 이전移轉 현상은 황소의 형상으로 변신하여 페니키아의 공주 에우로파Europa, 즉 유럽을 납치하는 제우스의 신화에 반영되었다.

▲ 왕의 피라미드,
기원전 2550-2500년경,
가장 높은 피라미드의 높이 137.20m,
카이로 서쪽 기자

기자의 피라미드들은 고왕국 시대(기원전 2620-2100년경)의 제4왕조인 쿠푸, 카프레, 멘카우레 왕들의 무덤기념물로 생성되었다. 이것들은 고대에 만들어졌다고 하는 소위 세계 7대 불가사의 중 유일하게 현존하는 것이다. 이 '뾰족한 케이크'(그리스어로 pyramis)들은 가운데에 있는 카프레 왕 피라미드의 뾰족한 부분을 제외하고는, 양쪽 피라미드의 외벽을 이루었던 석회 석판이 제거된 상태여서, 정방형의 기반 위에 경사지게 쌓아올린 무게가 2톤이 넘는 네모난 돌들은 그대로 노출되어 있다.

양식

석기시대

말기 구석기시대

이 시기에 미술의 역사가 시작된다.
다음에 분류된 단락들은 프랑스 유적지의
지명에서 따온 명칭으로, 양식과 시기를
일컬으며 지역을 초월하여 적용된다.

오리냐시앙Aurignacien기
오리냑 동굴의 명칭에서 유래,
오트가론 주. 기원전 3만–1만5000년까지
지속. 매머드 상아로 만든 높이 약
30센티미터 크기의 〈사자–인간의
형상〉(슈바벤 알프스의 울름 미술관)이
이 시기에 속한다.

그라베티앙Gravettien기
돌출 암벽 아래 오목하게 파인
벽감으로서, 일종의 '안식처' 역할을 한 '
라 그라베트'에서 유래. 기원전 2만5000–
1만5000년경. 도르도뉴 주. 이 시기에
속하는 작품으로는 저지低地 오스트리아의
유적지 빌렌도르프의 지명을 따라 명명된
10.6센티미터 크기의 〈빌렌도르프의
비너스〉(빈, 자연사미술관)를 들 수 있는데,
이것들은 대개 뼈나 돌로 만들어졌다.

막달레니앙Magdalenian기
도르도뉴 주에 있는 르 마들렌 유적지
이름에서 유래, 기원전 1만5000–
1만 년경, 암벽에 새긴 인간과 동물의
형상이나 뼈로 만든 도구들, 작은 조형물과
동굴벽화(알타미라, 라스코)가 이 시기에
속한다.

구석기시대 | 1816년 덴마크인 크리스티안 톰센은 코펜하겐에 있는 국립미술관의 큐레
이터가 되었다. 그는 선사시대 유물들을 분류하기 위해, 석기시대, 청동기시대, 철기시대
로 나누는 시대 구분을 창안했다. 톰센의 방식에 따라 시대적인 재료(돌)나 새로 개발된
재료(청동, 철)가 오늘날까지도 시대 구분에 중요한 역할을 한다. 그중에도 특히 석기시대
Lithikum(그리스어로 lithos, '돌')는 구석기, 중석기, 신석기로 분류되며 이는 또 다시 세분
된다.

구석기시대도 다시 세 부분으로 나눠지게 된다. 대략 200만 년 전에 시작된 구석기
의 첫 번째 시기인 전기 구석기시대는 10만 년 전까지 이른다. 이 시기는 자갈 도구를
사용한 '자갈돌 석기문화'로부터 첨두석기尖頭石器로 이름 붙이는 도구 제작까지의 과도
기가 포함된다. 또한 최초의 장식적 특징을 보이기 시작하는 것도 전기 구석기에 해당한
다. 20여 년 전에 독일 튀링겐 분지에 속한 빌퍼 근처의 노천 유적지에서 호모 에렉투스
Homo Erectus(직립보행인)와, 그들이 사냥한 동물들의 뼈 그리고 돌과 뼈로 만든 도구들로
장식한 물품이 발견되었는데, 이것은 최소한 25만 년 전에 만들어졌다고 추정된다.

네안데르탈인과 함께 대두되는 중기 구석기시대는 칼날 문화Klingenkultur의 시대이
다. 이 시기에는 돌을 쳐서 떼어내는 기술로 가공된 돌칼, 또는 긁개, 그리고 끝이 뾰족
한 연장처럼 자르거나 구멍을 뚫는 도구들이 생겨났다.

동물의 형상, 생식과 관련된 주술을 위한 것으로 추정되어 비너스 상으로 명명된
조각상, 동굴 벽과 바위에 그려진 그림이나 부조 형태인 암석 미술 등, '모방'(그리스어
mimesis)의 특성을 지닌 최초의 미술품들은 말기 구석기시대에서 나온 것들이다.

중석기와 신석기시대 | 대략 1만2000년 전 빙하기의 마지막 시기인 충적세와 함께 구
석기시대가 막을 내렸다. 그 뒤를 잇는 것이 중석기시대이다. 이 시기의 작살과 같은 유
물들은, 이전의 수렵생활이 점차 해빙기를 맞은 강, 또는 바다에서의 고기잡이로 확대
되었음을 보여준다. 소위 '실루엣(윤곽선) 양식'으로 그려진 스페인 동부의 암벽화에는
수많은 움직임을 모티프로 한 수렵 장면이 생생하게 표현되어 있다.

이 시기까지는 동절기와 하절기가 주기적으로 교차되는 지질학적 특징이 나타나,
비교적 통일적이며 일률적인 발전이 이루어졌다. 지역적으로 지질학적 특징이 다르게
나타나는 중석기에서 신석기로 이행하면서 상황은 변화했다. 이와 같은 변화 과정을
'신석기 혁명'이라 부르는 것은, 수렵과 채집을 생활 수단으로 삼는 유목민의 생활 형식
에서 경작과 개간, 가축을 사육하는 정착 생활, 경제적 기반을 갖춘 생태학적 상황의

변화에 이르는, 생활 형태와 경제 형태의 근본적인 변화가 일어났기 때문이다. 예를 들어 기원전 6000-5000년경 중부 유럽의 빗살무늬 도자기 문명에서 보듯이, 도자기의 발전 과정은 저장용 그릇에 대한 새로운 요구가 생겨났음을 말해준다. 그러나 '신석기혁명'은 지금으로부터 1만 년 전, 엄밀히 말하자면 기원전 8000년대 초에 중동의 오리엔트 지역인 메소포타미아, 그리고 이집트에 이르는 소위 '비옥한 반달' 지역에서 시작되었다. 신석기의 생활양식과 경제양식의 변화는 동쪽에서 서쪽으로 이동하며 전파되었으므로, 신석기시대에는 동서東西의 문화적 차이가 발생했다.

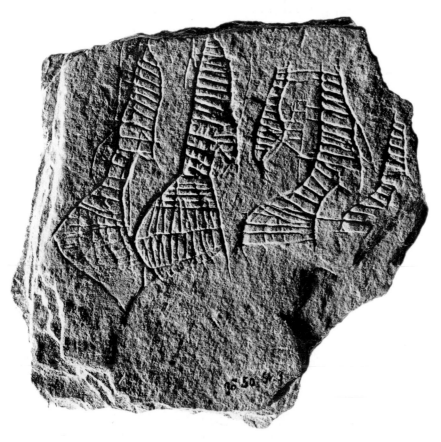

▲ 〈무희들(?)〉, 기원전 1만 년경, 석판, 높이 약 3cm, 라인란트팔츠 주의 기념물 보호국, 코블렌츠 지부
막달레니앙 문화기에 해당하는 이 석판 부조물은 괴너스도르프 근처에서 발견되었다. 왼쪽에서부터 오른쪽으로 향하여 일렬로 서 있는 네 명의 여인이 나타나는데, 이들의 가슴이 무척 강조되어 있다. 여인들은 춤을 추고 있다고 추측된다. 석판 안의 새김 장식이 형상과 바탕을 구분짓고 있다. 왼쪽에서 세 번째 인물은 우리가 이미 알고 있는 빙하기 미술에서 독특하게 표현되었다. 예컨대 상체가 뒤로 젖혀지고 가슴이 앞으로 쑥 나온 자태로 보아, 이 여인은 마치 아이가 들어 있는 바구니를 등에 짊어진 것 같다. 여인은 아이가 무겁기 때문에 그런 자세를 취했던 것이다. 이 작품의 미술적인 성과는 선사시대 사람들의 인지認知 과정을 조형적으로 잘 표현해냈다는 점이다. 곧 이 작품은 분석적인 인지 작용을 통해 원인(짐)과 결과(신체의 자태)를 병행해서 보여준다.

동물

동물 형상의 종류 | 서양 미술사는 동물 형상에서 시작되었다. 다른 어떤 주제들과는 달리 동물 형상은 둥근 입체적 형상에서 벽화의 평면 미술에 이르기까지 독자적인 영역을 차지하고 있다. 약 3만 년 전에 생성된 매머드 상아로 만든 작은 입상은 최초의 동물 조각상에 속한다.

일례로 독일 슈바벤 알프스 지역의 슈테텐 근처 포겔헤르트에서 발견된 〈야생마〉(튀빙겐 대학 선사 연구소)를 들 수 있는데, 이 조각상의 높이는 2.5센티미터, 길이는 4.8센티미터이다. 이 작품의 특징은 자연을 관찰한 점이다. 말의 숙인 머리는 위협적인 자세나 위압적인 행동을 묘사하는 듯하다. 머리 부분을 살펴보면 깊숙한 콧구멍과 두 눈, 아래턱 등이 매우 세밀하게 표현되었다.

이와 비슷하게 동굴 벽에 석고로 만든 동물 부조나 환조인 작은 입상들이 있는데, 그 예가 두 마리의 〈들소들〉이다. 이것 역시 프랑스 남부의 아리에쥬 지방 튁 도두베르 동굴 내부 깊숙한 곳에 석고로 만들어졌다.

'그림의 바탕', 즉 도드라지거나 움푹 들어간 굴곡이 있는 암벽의 구조가 단편적인 동물 형상을 선과 면을 통하여 저低부조나 회화로 발전시키는 데 이용되면서, 부조에서 회화로 자연스럽게 이행되었다. 이러한 조형 과정은 촉각, 즉 '만져서 알아볼 수' 있

▶ 〈옆구리를 핥고 있는 들소〉,
기원전 1만2000년경, 순록 뿔,
최장 길이 10.2cm, 생제르맹 앙 라이,
국립고대미술관
이 조각상은 아마도 투창기 같은 사냥
도구이며, 잘 다듬은 막대기 끝 부분을
장식했던 물건으로 짐작된다. 들소는
옆모습의 윤곽을 강조해 묘사했으며,
이는 이전 석기시대의 훨씬 더 잘 만든
동물상과는 다르다. 이 조각상에서
들소 머리의 위치는 재료의 형태에
따라 결정되었다. 그러나 이 작품을
만든 사람이 동물의 특징적인 자세를
포착하려 했다고 고려해 볼 수도 있겠다.
이 두 가지 가능성이 맞물려 들소의
생생한 모습이 만들어졌다. 도르도뉴 주
튀르삭 근처의 라 마들렌 유적지에서는
매우 특색 있는 동물 조각상들이 대거
발견되었는데, 말기 구석기의 세 번째
문화기를 가리키는 명칭인 막달레니앙은
바로 이 지명에서 유래했다.

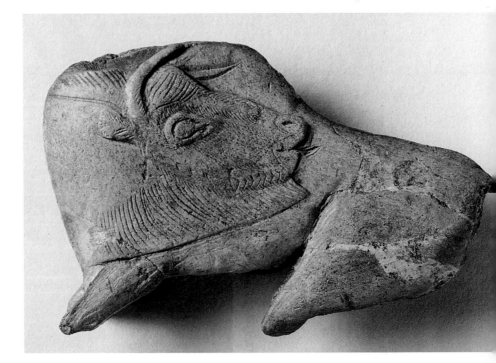

는 것이다. 반면 조각이나 그림으로 표현된 동물상을 순수한 선과 면으로 표현할 때에는 3차원의 형상을 2차원적으로 모사하는 능력이 요구되었다.

이때 나타난 독특한 방법이 옆모습 묘사이다. 한편 신석기시대의 벽화에는 이미 명료한 원근법의 기법이 나타나고 있다. 예를 들어 소의 몸체는 옆모습으로 묘사되어 있는 반면, 두 개의 뿔은 한 쌍으로 보이도록 비스듬하게 묘사했다.

동물 형상의 기능 | 위에서 언급한 슈테텐 근방, 포겔헤르트의 〈야생마〉에는 찔린 상처로 보이는 알파벳 X 형태의 단면도와 절개 자국이 나타나 있는데, 이러한 상처는 사냥이 목적임을 알려준다. 결과적으로 동물 형상들은 수렵을 위한 주술로 해석될 수 있다. 다시 말해 위장한 함정 속으로 매머드를 쓰러뜨리는 묘사 역시 특정한 사냥 성과를 기념하는 것뿐만 아니라 그러한 기대를 표현한 것으로 볼 수 있다.

집단의 생존을 위해 동물 포획은 필수적이었으므로, 동물들을 잡아 쓰러트리는 장면을 묘사한 말기 구석기시대의 동물상은 원시인들의 생존에 대한 기대감과 일치한다. 대략 200개로 알려진 동굴 암벽화 중에서 동굴 속 깊숙한 곳에 만들어 놓은 동물 형상들도 같은 맥락으로 볼 수 있다. 동물 형상을 그려놓은 동굴들은 결코 생활에 이용된 곳이 아니라, 성년식과 같은 엄숙한 의식 행위를 위해 지정된 장소였다.

'혈거주민'들은 주로 야외에서 살았으며 기껏해야 동굴 입구 부근에서 피난처를 찾았다고 한다. 또한 동굴에는 동물 묘사들을 둘러싼 그림 기호들이 나타나 있는데, 앙드레 르로와 구르앙의 연구에 따르면 이것은 동물계와 인간계를 유사한 관계로 연결짓는 이원론 체계였다. 이러한 시각에서 보면, 동물 형상은 세계상을 실체화한 것이 된다.

이로써 19세기 후반에 세계 최초로 발견되었던 말기 구석기시대의 동물 벽화들은, 발견 당시 동굴에 살던 누군가가 그렸다고 추측했던 것과는 달리, 일상의 삶을 표현한 원시인의 미술이라는 것이 사실로 여겨지게 되었다.

말기 구석기시대의 동물들

말기 구석기 암벽 미술에 동물들이 빈번하게 등장한 이후, 빙하 지역의 외곽인 툰드라 지대에는 유난히 곰, 들소, 말, 매머드, 순록, 소와 같은 동물들이 서식하게 되었다. 이러한 동물들은 단지 뼈의 출토를 통해 알게 된 네발 동물군의 일부만을 형성한다. 북쪽으로부터 내려온 동물들 중에는 털이 난 무소와 사향소가 포함되어 있었다. 또 영양과 산양이 고산지대의 빙하로부터 살기 적당한 지역으로 내려왔다. 비교적 작은 포유동물들에는 토끼, 여우, 살쾡이, 담비들이 속했으며, 커다란 맹수로는 동굴 오소리 외에 동굴 하이에나, 동굴 사자, 동굴 표범, 그리고 늑대 등이 있었다.

재료와 기술

황토 안료

착색제와 고착제 | 회화를 위한 기본적인 채색 재료는 일반적으로 착색제와 고착제로 구분된다. 고착제는 섬유 염색에 사용되는 염료에는 빠져 있다. 이와는 달리 그림에 사용되는 착색제는 안료Pigmente로 불리는 가루 형태의 염료를 말한다. 회화에서 고착제는 안료의 미세한 입자들을 서로 결합시키며 그림의 바탕칠 위에 착색제를 고착시킬 목적으로 사용된다.

가장 오래된 벽화를 보면, 말기 구석기시대의 회화 방법에서 전래된 방식을 목격하게 된다. 그와 같은 회화의 기술적 특성은, 다량의 산화제2철을 포함하고 있는 광물질 유색 점토들이 염료로 사용되었다는 점이다. 때문에 황토 안료들은 이전에 산화철 안료로 불렸다. 이와 같이 산화제2철은 점토와 석영으로 이루어진 붉은 황토 혼합물의 색을 내는 데 결정적이었다. 그와 더불어 노란색 황토와 갈색 황토들도 사용되었다. 망간 산화물들은 검정색을 내는 무기 안료를 만들어냈다. 검정색의 유기 안료들은 나무나 목탄으로부터 얻었다. 원시인들은 이러한 재료를 사용한 최초의 화가로서, 가열한 동물 기름이나 피를 고착제로 사용했다. 이런 고착제는 고대에 들어서면서 밀랍이나 수지樹脂, 기름 등으로 대체되었다.

채색 | 원시인들의 벽화를 보면, 대부분 가루 형태의 착색제와 고착제를 섞어 반죽한

▶ **알타미라 동굴의 '큰 방',
1963년, 뮌헨 독일 박물관의 재현**
스페인 서북부 칸타브리아 지역(산탄데르)에 있는 알타미라 동굴은 일명 프랑코 칸타브리아 지역에서 가장 인상 깊은 막달레니앙기의 그림이 남아 있는 동굴에 속한다. 이 동굴의 존재가 알려진 것은 1868년부터였다. 알타미라 동굴에 대한 연구는 1879년에 시작되었지만, 1900년 이후에 이미 조사된 여러 동굴의 벽화를 비교 연구한 끝에 선사시대에 동물 그림이 발생한 이유가 밝혀졌다. 원시인의 생활과 밀접한 그림들로 가득 찬 이 동굴은 노출이 쉽지 않은 자연적 입지 조건과 광물성 안료의 사용했기 때문에 보존 상태가 양호하다. 동굴의 길이는 총 280미터이며, 원래의 입구에서 30미터 떨어진 곳에 있는 '큰 방', 그리고 그림들이 있는 '중간 방'과 더 안쪽을 향해 난 복도로 이루어져 있다.

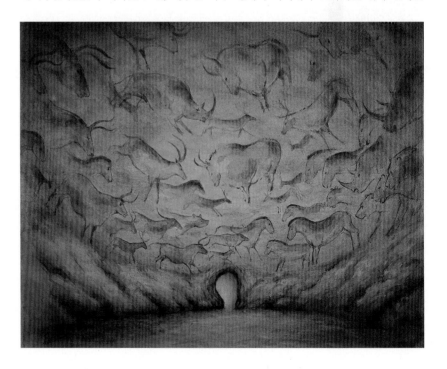

재료를 손을 이용해 칠한 것으로 보이는데, 여러 가지 색깔을 손바닥으로 눌러 찍어 다채롭게 표현한 것을 명백히 확인할 수 있다. 그와 더불어 그림을 그린 사람의 소위 '연장된 팔'은 동물의 털을 모아 대롱 모양의 뼈에 고정시켜 만든 막대에서부터 부러진 섶나무 다발, 그리고 이후 붓의 형태로 발전되었다. 어두운 배경에 안쪽이 밝게 두드러지는 음각 기법은 대롱 모양의 뼈를 부는 통으로 사용한 뿌리기 기법임을 암시한다.

황토색들은 채도가 제한되었음에도 불구하고 다채로운 느낌을 주는 데 성공했다. 한편 빙하기 미술에서 빨강색은 피와 삶을, 검정색은 죽음을 표현하는 등 색채상징의 특성이 보인다고 생각하는 것은 사변적인 해석에 해당할 것이다.

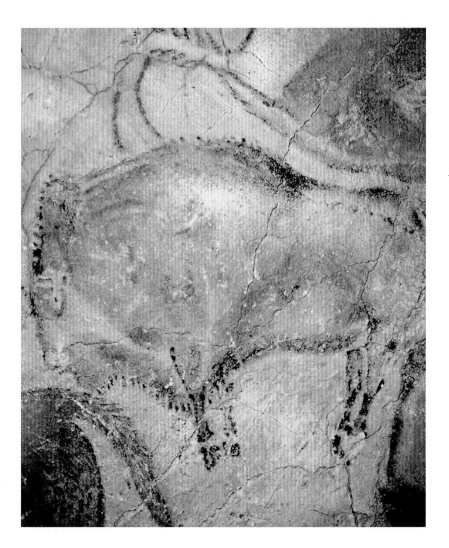

◀ 〈들소〉, 기원전 1만2000년경, 암벽 위에 광물성 안료, 거의 실물 크기에 해당한다. 칸타브리아, 알타미라 동굴
알타미라 동굴의 '큰 방' 천장에 맹수로 묘사된 동물 그림에는, 전투태세를 갖추고 있거나 다리를 몸 쪽으로 끌어당긴 채 누워 있고, 혹은 창에 맞아 바닥에서 일어나기 위해 안간힘을 쓰는 등 다양한 포즈를 취한 들소들이 있다. 붉은색으로부터 갈색에 이르는 다양한 광물 안료를 혼합해 사용한 것은, 다채색 대상들을 표현할 수 있는 효과를 가져왔다. 한편 알타미라 동굴 암석의 회색 바탕은 동물 그림의 강렬한 색의 효과를 완화시키고 있다. 벽면에는 순수하게 소묘로 그려진 형상들이 산발적으로 나타나는데, 이때 각 형상들 사이에 장면의 연관성을 알 수 없는 '흩어진 그림'의 특성이 두드러진다. 천장의 그림은 여러 가지 장면을 묘사하고 있으며, 새로운 그림을 그릴 자리를 확보하기 위해 이전에 그린 부분들은 긁어내거나 씻어냈다.

미술사적 영향

라스코 동굴

미술의 탄생 | 1940년에 프랑스 도르도뉴 주 몽티냐크 근처에서 두 명의 아이가 사라진 개를 찾고 있었다. 이 아이들은 몽티냐크 동남쪽 2킬로미터 되는 지점에서 막달레니앙 문화 초기에 속하는 동굴 유적의 입구를 처음으로 발견하게 된다. 동굴의 가장 긴 통로는 140미터나 되었다. 이 동굴보다 70여 년 전에 발견된 알타미라 동굴의 경우와 마찬가지로 역시 교묘하게 위조되었다는 주장도 있었으나, 1941년 파리에서 가톨릭 성직자이자 고고학자인 앙리 브뢰이 교수는 전문 과학으로 동굴을 연구한 논문 〈라스코 동굴〉을 발표했다. 특히 '큰 방'이나 통로, 그리고 '작은 방'의 암벽화와 부조들은 현대미술이 유럽에서 기원했을 가능성을 열었다. 이를테면 지금까지는 피카소의 추상표현주의적인 황소 그림이 유럽 밖의 원시 미술에서 영향 받은 것이라 생각되었던 것이다. 이러한 맥락에서 프랑스의 작가 조르주 바타유는 새로운 현대미술의 계보를 전개하고, 라스코 동굴과 같은 그림에서 '미술의 탄생'을 선언했다(《라스코, 미술의 탄생 *Lascaux, ou la naissance de l'art*》, 1955). 다섯 마리의 사슴 무리를 통해 묘사된 순간 포착, 그리고 행렬방식으로 정렬된 동물의 형상들, 또 '황소의 방'에서 볼 수 있는 기하학적 기호들, 사실상 라스코 동굴은 지금까지 발견된 바 없는 방대하면서도 빽빽하게 다양한 선사시대의 묘사방식을 보여주고 있다. 사슴은 단

▶ **〈사냥꾼의 죽음〉, 기원전 1만5000년경, 몽티냐크, 도르도뉴 주, 라스코 동굴**
죽은 남자의 굴에서 볼 수 있는 윤곽선 그림은 양식상 두 부분으로 나뉜다. 들소는 자연에 가까운 측면의 모습으로 표현되었다. 몸 뒷부분에 꽂혀 배를 관통한 창으로 인해, 들소의 내장은 밖으로 나왔다. 그에 반해 들소 앞쪽 바닥에 뻣뻣이 누워 있는 인물은 단순한 선화로 묘사되었다. 누워 있는 사람의 얼굴은 새의 형상이며, 그 옆에 놓인 막대기 끝에 달린 새 모습과 일치한다. 여기서 새의 모티프는 제쳐두고, 이 장면이 사냥 중의 사고를 묘사했다는 것부터, 토템으로서 들소를 숭배하는 샤머니즘의 주술을 보여준다는 등 여러 해석이 분분하다. 그러나 그렇게 되면 들소가 치명상을 입은 장면은 해석의 이면으로 사라져 버리고 만다.

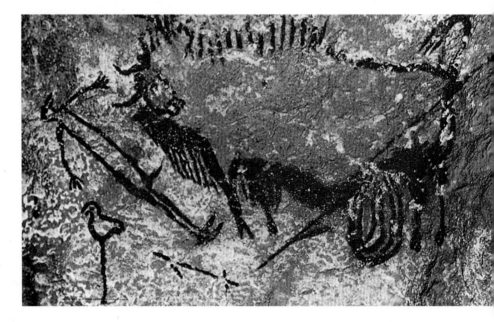

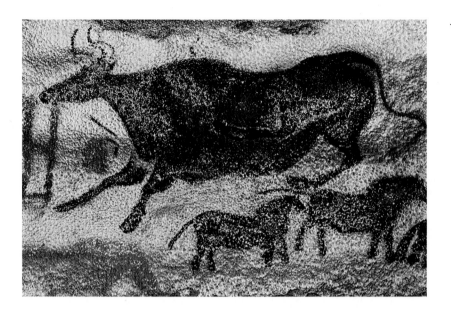

지 뿔과 머리, 목만 볼 수 있는데, 마치 강이나 바다를 가로질러 헤엄치는 것처럼 보인다. 그리고 출입하기조차 힘든 '죽은 남자의 굴'에서는 사냥꾼의 죽음 장면을 보여준다.

모사와 상징 | 사냥꾼이 죽어가는 장면은 흔히 동물 그림에 나타나는 '자연주의'와, 선사시대적 의미에서 '상징주의'의 관계에 대한 심도 깊은 논쟁을 불러일으켰다. 이 장면에는 습격당한 동물이 상처 부위 밖으로 내장이 나온 치명상을 입고도 기사회생하여 싸울 태세를 갖추고 머리를 숙인 상황으로 묘사된 반면, 새의 머리에 바닥에 누워 있는 인물의 선화線畵, 그리고 그 옆에 새의 모습을 한 막대가 그려져 있다. 이때 새는 육체로부터 분리되는 영혼의 상징으로 해석된다. 혹시 선사시대 사람들은 육체적인 실체와 정신적인 초자연성 사이의 대립을 설명하는 심신 이원론을 알고 있었던 것일까?

'황소의 방'에서 볼 수 있는 일명 〈일각수〉에 대한 해석은 최소한 순수한 자연 모사로부터 벗어났다는 점에 초점을 두었다. 여기서 〈일각수〉라는 명칭은 정확하지 않다. 축 늘어진 무거운 몸통을 지닌 동물의 머리에 달린 두 개의 더듬이를 이상 발육된 것으로 보거나, 그 부분이 다른 동물 그림의 뒷다리일 가능성이 있다는 해석도 존재한다. 동물 몸통의 얼룩무늬 역시 있는 그대로 묘사되지는 않았다. 결국 그러한 표현은 미술 조형의 기본 능력에 해당하며, 선사연구가인 카를 J. 나르의 견해에 따르면, "실용적인 목적을 넘어 미학적이고 창조적이며 조형적인 가치를 지닌" 것이 된다.

양식
금속시대

청동기시대 | '신석기 혁명'을 통해 동서 간의 문화적 차이가 생겼으며, 그것은 기술이 진보하면서 주로 도구 제작에 이용되었던, 귀금속이 아닌 금속을 채굴, 가공하면서 나타났다. 사실 금과 같은 귀금속들은 구리, 청동, 철 같은 재료보다도 훨씬 더 오랜 역사를 지니고 있다. 더욱이 구리는 일찍이 지중해 서부 지역에서도 잘 알려져 있었던 까닭에, 그 지역에서는 구리-석기시대라고 언급되기도 한다. 그러나 청동이라는 새로운 소재를 이용하게 된 실험적인 과정은, 메소포타미아에서 시작되었던 청동기시대의 새로

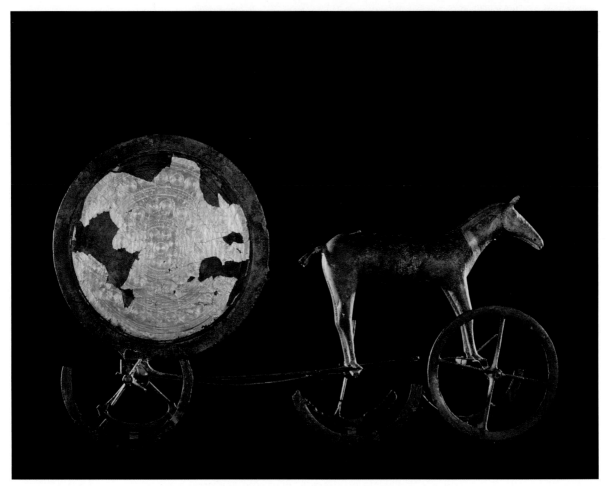

▲ 〈트룬트홀름의 태양 마차〉 기원전 1400년경, 청동과 금박, 길이 59.6 cm, 원반의 지름 26.4cm, 코펜하겐, 국립미술관
청동기시대의 탈것은 문화사, 예술사적인 측면의 다양한 성과들을 통일시켰다. 기원전 4000년 이래 사람들을 말을 길들여 가축화하기 시작했다. 기원전 2600년경에는 우르(이라크)에서 최초로 원반 바퀴가 이용되었으며, 뒤이어 기원전 2000년경 메소포타미아에서는 훨씬 가벼워지고 살이 있는 바퀴가 이용되었다. 이후 구리와 주석이 합금되어 더욱 강한 청동이 만들어졌다. 다량의 청동으로 만든 물건은 표면에 금박을 입히기도 했다. 양쪽의 중심이 같게 구성된 원형과 나선형 무늬가 아름다운 청동 원반형 장신구는 양식사적으로 큰 관심의 대상이 되고 있다. 일례로 금박을 입혀 반짝이게 한 쪽은 어두운 밤의 면에 대립되는 낮의 면으로 해석되기도 한다. 오른쪽 면은 하늘 위를 달리는 태양 원반의 원형元型이며, 이때 바퀴 역시 태양의 상징으로 이해될 수 있다. 숭배용 마차의 모범으로 만들어진 이 조형물은 1902년에 덴마크의 제란트 섬에 있는 트룬트홀름 늪에서 발견되었다.

운 성과였다. 당시 메소포타미아인들은 구리와 주석의 인위적인 결합을 시도하여 더욱
더 단단한 금속을 만드는 데 성공했던 것이다.

청동을 만드는 원료, 즉 구리와 주석이 같은 지역에서 채굴된 것이 아니라 무역을 통
해 얻게 되었다는 점은 문화사적으로 일종의 진일보를 뜻한다. 특히 계획적이며 조직적
인 원거리 무역은 육로와 항로가 만나는 곳이 무역의 중심지로 탄생하는 데 크게 기여
했다. 다르다넬스 해협 서쪽에 있던 트로이는 이러한 지리적 위치 때문에 발전하게 되었
다. 하인리히 슐리만은 청동기시대의 거주지에서 두 번째로 오래된, 일명 프리아모스 왕
의 보물을 발견하게 된다(기원전 2200년경, 과거에는 베를린, 오늘날 모스크바의 푸슈킨 미술관에
소장). 일반적으로 금속의 채굴과 가공은 직업의 전문화를 촉진시켰으며, 특히 장례 형
식과 부장품副葬品의 발전이 이루어지면서 지속적으로 사회의 분화를 진행시켰다.

그러므로 이 시기의 유물 중에서 도구보다는 사치품의 조형성에 초점을 맞출 때, 우
리는 그것을 미술사, 양식사적으로 이해하게 된다. 그러한 유물로는 금으로 장식된 청
동 도끼, 동물의 목에 거는 청동 코르셋, 팔과 다리에 채우는 고리와 같은 호화로운 도
구와 무기 등이 속하며, 주된 장식품으로는 원형과 나선형 장신구들이 있다.

철기시대 | 청동은 유연하면서도 강하고, 날카롭다는 장점을 지녔다. 그러나 기원전
1000년부터는 무기와 연장을 생산하는 데 새로운 소재인 철이 이용되기 시작했다. 예
를 들어 구약 성서는 팔레스타인 사람들이 이스라엘 사람들보다 더 우월하여 철을 생
산할 줄 알았다고 전하며, 그 밖에 다윗이 던진 돌에 희생된 골리앗이 청동 갑옷을 입
고 청동 무기로 무장했다며, 철로 만든 칼날에 대해 강조하고 있다(사무엘상 17: 7).

철기시대는 중동 오리엔트 문화에서 초기 역사시대 고도 문화의 발전기, 혹은 고대
지중해 문화의 일부에 해당한다. 중유럽과 북유럽의 철기 문화에는 오래된 할슈타트
문화Halstattkultur와 후기의 라텐 문화La-Tene-Kultur가 속한다. 할슈타트 문화라는 명칭
은 고지高地 오스트리아의 한 주에 있는 할슈테터 호수 근처의 할슈타트 유적지의 이
름에서 비롯되었다. 할슈타트 문화는 기원전 7-5세기에 걸쳐 있으며, 프랑스 북동쪽에
서 발칸 반도의 서북부 지역에까지 이른다. 스위스의 노이엔부르거 호수 근처의 발굴
장소인 라텐의 지명에 따라 명명된 라텐 문화는 켈트족에 의해 기원전 3-2세기에는 영
국의 도서 지역에서부터 이탈리아 북부까지 전달되었다. 두 철기 문화는 지중해 지역
고대 문화와의 교류를 통하여 영향력을 행사했다.

금속 재료

청동 구리(80-90퍼센트)와 주석의
합금(라틴어 ligare, 연결하다). 청동은
기원전 3000년경에 메소포타미아에서
생산되기 시작했다.

철(라틴어 ferrum) 이물질이 섞이지 않은
것은 드물고, 대개는 광물로서 지각地殼에
매장되어 있는 중금속에서 얻어진다.
광석을 용해시켜 재료를 얻는 방법은
기원전 1200년경에 동부 아나톨리아의
히타이트 사람들에 의해 발견되었다.

광석(라틴어 aes) 유용한 금속들과,
'맥석'이라 불리는 그 밖의 광물질로
이루어진 것으로, 자연에서 채굴되는
광물을 집합적으로 일컫는다.

구리(라틴어 aes cyprium, '키프로스의
광석'이라는 뜻) 이물질이 섞이지 않은
순수한 상태에서 물리적으로 가공될 수
있는 중금속으로, 용해된 구리는 주석과
합금하여 청동이 된다.

주석(라틴어 stannum) 중금속으로서
구리와 혼합되어 청동을 생산한다.

금

제식용 도구

성막(루터의 성서 번역에 따르면 '천막 예배당')의 장식은 하느님이 이스라엘 민족과 시나이에서 맺은 약속 중 하나에 속했다. 출애굽기는 미술가들과 그 도제들이 성막을 만들기 위해 소환되었다는 사실을 알려준다. "모세가 이스라엘 백성에게 일렀다. '들어라, 야훼께서 유다 지파 사람 후르의 손자요 우리의 아들인 브살렐을 지명하여 부르셨다. 그에게 신통한 생각을 가득 채워, 온갖 일을 멋지게 해내는 지혜와 재간과 지식을 갖추게 해 주셨다. 그래서 그는 여러 가지를 고안하여 금, 은, 동으로 그것을 만들고, 테에 박을 보석에 글자를 새기고 나무를 다듬어 만드는 온갖 일을 잘 하게 되었다. 또 야훼께서는 그와 단 지파 사람 아히사막의 아들 오홀리압에게 남을 가르치는 재주도 주셨다.'" (출애굽기 35:30-34).

원초적인 광채 | 귀금속으로 불리는 금(라틴어 aureum)은 기원전 5000년경에 처음 사용된 것으로 추정된다. 순수한 상태의 금, 또는 일반적으로 은과 구리를 함유한 광물인 금은 바로 가공될 수 있었다. 이집트인들은 처음에 누비아에 있는 나일 강가의 모래에서 사금을 채취하였으며, 기원전 2000년경에는 누비아 하부 지역에서 금을 채굴하였다.

금은 희귀성과 그 재료의 특성, 특히 '물질화된 빛', 즉 광채 때문에 그 가치가 높게 평가되었다. 금의 종교적인 상징 내용은 삶을 풍요롭게 하는 태양과 연관시켜 볼 수 있으며, 이미 초기 역사시대 사제왕司祭王 체제의 제식 전통으로부터 인간 통치자에게 이어졌다. 헤시오도스는 수 시대에 걸쳐 일어난 여러 사건들로 구성된 신화를 전하고 있는데, 그 신화는 인류 역사가 낙원에서 기원되었다는 황금시대를 알려준다. 또한 프리지아의 왕 미다스에 관한 신화는 미래에 황금열黃金熱이 가져올 불행에 대해 말한다. 즉 디오니소스는 미다스에게 손대는 모든 것을 황금으로 변하게 하는 능력을 선물했는데, 미다스는 손으로 잡는 음식과 마실 거리조차 황금으로 변하자 곧 굶어 죽게 될 위기에 처했다.

후대에 발굴된 수많은 황금 재물이나 보물들은 종교적 의미를 지니도록 축성祝聖되었다는 사실을 알려준다. 또한 그러한 보물들은 적들을 피해 안전하게 보관되기 위해 서둘러 땅속에 묻어둔 것이 아니라, 축성되어 봉납된 부장품이라는 점을 유의해야 한다. 오늘날 세계에 잘 알려진 금으로 만든 넉 점의 제식용 모자들은 지하 세계에서 각기 고유한 역할을 했던 부장품이었다.

금의 가공 | 광채와 더불어 금이 지닌 재료의 본질적 특성은 유연함이다. 따라서 금은 아주 얇은 금박이나 금사金絲, 구슬이나 바늘, 팔찌나 발찌와 같은 나선형 장신구로 가공될 수 있었다. 이외에 금은 녹여서, 은과 결합되어 백금으로, 또는 구리와 결합되어 붉은색 금으로 합금이 될 수 있으며, 녹여서 붓기, 속을 꽉 채우거나 반대로 비우는 세공을 통해 장식물로 만들어지기도 한다.

구약 성서의 한 구절은 각별히 하느님으로부터 선택된 수공업자들이, 하느님의 계시를 듣기 위한 성막聖幕을 장식하기 위해 제식용 도구를 제작했다는 역사를 소개하고 있다. 그 예가 일곱 가지가 달린 등잔대인 메노라Menora이다. "브살렐은 순금으로 등잔대를 만들었다. 한 덩이를 두드려서 밑동아리와 원대를 만들고, 또 두드려서 꽃받침과 꽃잎 모양을 갖춘 잔들이 뻗어 나오게 만들었다. …… 이렇게 등잔대와 그 모든 기구를 만드는 데 순금 한 달란트(대략 41킬로그램)가 들었다(출애굽기 37: 17-24)."

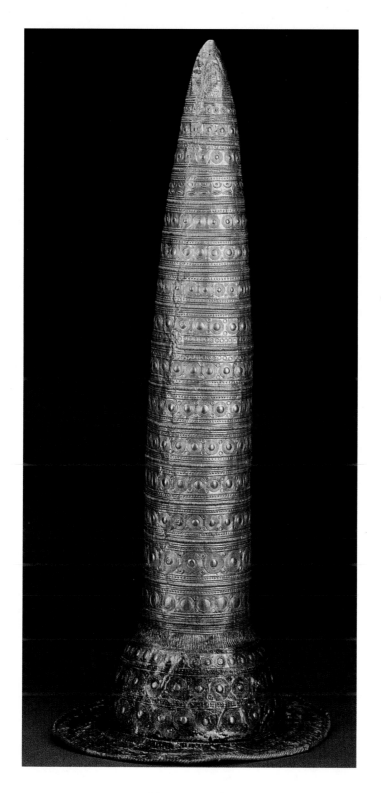

◀〈제식용 금관〉,
기원전 1000–800년경, 금,
높이 74cm, 재료의 두께 0.6mm,
베를린, SMPK,
선사시대와 초기 역사시대 박물관

종이 한 장 두께의 얇은 금박으로
제작된 이 제식용 금관(중량 460그램)은
뾰족한 원추형이며, 투구 모양의 망건과
테두리로 구성되어 있다. 양각 장식을
넣은 테두리는 금관의 주인이 사제 또는
사제왕과 같은 높은 신분을 지녔음을
암시한다. 이 금관의 장식적 요소는
금관의 아래위로 두른 열아홉 줄의
선과 그 사이에 연속적으로 배열된
원반무늬인데, 이 무늬는 뒤쪽으로
금판을 쳐서 새기지 않고 음각 각인으로
세공한 것이다. 금관이 발견된 장소는
남부 독일 지역으로 추정되며, 아마도
청동기시대 원시 종교의 제식 때 쓰이던
것으로 보인다.

1997년 스위스의 개인 소장품 중에서
기증된 이 제식용 금관은,
〈슈퍼슈타트의 금관〉(1835년에 발견,
슈파이어 팔츠 역사미술관), 프랑스
생제르망 앙 라이의 국립 고대미술관에
있는 금관(1844년에 발견), 그리고
뉘른베르크의 게르만 국립미술관이
소장하고 있는 금관(1953년 발견)과 매우
유사하다. 이 금관들은 원추형 이외에
태양의 상징으로 여겨지는 원반 장식과
원형 장식을 이용했다는 공통점을
보여준다.

양식
메소포타미아

두 강 사이의 지역 | 그리스어로 유프라테스 강과 티그리스 강 사이의 땅이라는 뜻을 지닌 메소포타미아(meso '중간', potam '강') 지역은 남쪽으로는 페르시아 만, 북쪽으로는 쿠르드 산맥이 경계를 이루며, 서쪽에는 시리아 초원이, 동쪽에는 이란의 고원 지대가 펼쳐진다. 메소포타미아는 이러한 경계 안쪽으로 사람들을 이주하도록 만든 강줄기로 인해 다른 지역과 분리되는 문화적 섬을 형성하면서, 점차 대제국의 역사를 형성하게 되었다. 기원전 539년에 형성된 신新바빌로니아 제국은 페르시아 제국의 키루스 2세에 의해 정복되었는데, 키루스 2세는 이후 소아시아에서부터 인더스 강 유역에까지 이르는 대제국을 만들었다.

고대 오리엔트 미술 | 메소포타미아에서 수천 년의 시대를 거치는 동안 고대 오리엔트의 문화유산은 수메르와 아카드, 또 아시리아와 바빌로니아에서 발전한 미술이 연결되며 만들어졌으며, 여기에는 고도로 발달된 문학 전통이 포함된다. 기원전 2600년부터 신으로 숭배되기 시작했으며, 초기 역사시대 우루크를 통치한 수메르의 왕에 관한 《길가메시 대서사시》는 가장 잘 알려진 작품이며, 여기에는 바빌로니아와 아시리아에서 숭배된 사랑과 다산의 여신 이슈타르의 신화가 포함되어 있다. 아시리아의 왕 사르곤 2세의 궁전에는 웅장한 고부조高浮彫로 〈사자를 제압한 길가메시〉(기원전 710년경, 파리, 루브르 박물관)가 묘사되어 있다.

　메소포타미아 전성기 문화의 출발점은 도시 제후들이 통치하던 우루크와 우르, 키시, 라가시, 마리와 같은 도시 국가들과 권력을 가진 사제들과 관료들이었다. 메소포타미아의 전형적인 건축물은 벽돌을 계단 형태로 쌓아올린 지구라트이다. 하늘에까지 오르는 탑은 구약 성서에 나오는 '바벨탑 건축'에 잘 나타나 있는데(창세기 11장), 오늘날까

▼ **이슈타르의 문, 바빌론,
기원전 6세기, 재구성한 모습**
1899년 독일 오리엔트 학회가
바빌론에서 발굴을 시작했다.
그 과정에서 펼쳐진 장관壯觀 중 하나는
네부카드네자르 2세(느부갓네살 2세)가
지은 성문의 일부가 발견되기 시작할
때였다. 이 문은 베를린으로 옮겨져
복원되었는데, 공간의 여건상 높이
14.73미터와 너비 15.70미터의 전문前門만
재현되었다. 그러나 실제 발굴 장소에는
그 전문 뒤에 훨씬 더 거대한 정문이
있었다. 복원 과정을 통해 이중으로 된
성문과 성벽들은 도시 방어용이었다는
사실이 밝혀졌다. 성문으로부터 도시
안쪽으로 긴 길이 나 있었으며,
성문 탑에서는 경비대를 위한
공간이 있었다. 메소포타미아 지역은
암석이 부족했기 때문에,
이 건축물은 구운 벽돌과
타일로 외벽을 쌓았다는 것이
특징이다. 벽면 부분도
장식이 되었는데, 특히 타일에
용과 소의 형상을 묘사해 놓은
것이 돋보인다. 오늘날에는
바빌론에도 이슈타르의 문을
재건해 놓았다.

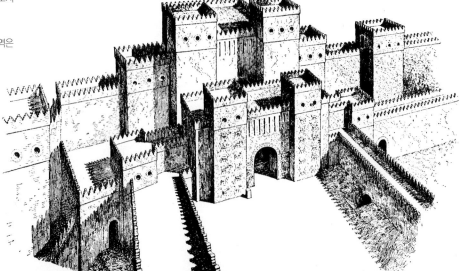

지 남아 있는 것은 기원전 2100년경 우르에 건축된 〈우르남무의 지구라트〉의 일부이다.

기원전 4000년경에는 설형 문자(쐐기 문자)가 만들어졌다. 설형 문자는 점토판과 석판, 비석과 조각상에 기록문서의 형태로 빼곡히 각인되어 있으며, 또 원통형 인장에서도 볼 수 있다. 이와 같은 소형 미술품들은 고대 오리엔트의 주요 모티프인 동물들과 우화적 존재를 보여주며, 이런 동물과 우화적 존재들은 하나의 생명나무에 대칭적으로 등장하곤 한다. 일례로 앉아 있는 남자와 함께 있는 새는 '순산의 약초'를 구하기 위해 독수리를 타고 떠난 에타나의 전설과 관련된다. 아래를 바라보던 에타나는 땅이 점점 더 작아지자 두려워하다가 그만 땅으로 떨어지고 말았다. 또 원통형 인장印章이나 비석에는 기도하는 한 남자가 자신의 후원자에 의해 신격화된 왕의 옥좌 앞으로 인도되는 장면이 나타나 있다.

조각작품들 중에는 여러 다발로 된 치마 형태의 옷을 입은 기도자 소상小像들이 많이 남아 있는데, 이것들은 봉헌 제물로 제후들의 안녕을 위해 신전에 안치되어 있었다. 이미 수메르의 조각 미술에서 볼 수 있었던 초상 조각상들은 아카드 시대에 전성기를 누렸다(《사르곤 1세의 두상》, 청동, 기원전 2300년경, 바그다드, 이라크 미술관). 또한 아시리아 왕의 입상들이 다수 남아 있다. 아수르, 니느베, 님루드에 있는 궁전을 꾸몄던 일련의 부조들은 제식 장면을 비롯하여 수렵과 전쟁을 묘사하고 있는데, 이들은 아시리아 미술 발전이 최고조에 이르렀을 때의 작품들로 평가되고 있다. 특히 왕은 수렵과 전쟁 장면에서 새 인간 형상의 수호신(아프칼루)과 연관되어 표현되었다. 궁전에는 (원추형 모자를 쓰고 수염이 난) 인간과 독수리, 황소 등이 혼합된 동물들이 무수히 많이 있는데, 이것들은 곧 궁전의 성문지기 역할을 하고 있었다(베를린의 근동 아시아 미술관, 파리의 루브르 박물관). 고대의 7대 불가사의 중 하나인 바빌론의 '세미라미스의 공중 정원'은 알레고리로 해석되어야 하는데, 이는 낙원에 이르고자 했던 도시 바빌론의 문화를 표현한 것이다.

매우 중요한 메소포타미아의 벽화 유물들은 마리(지금의 시리아 동부의 아부 카말 근처의 텔 하리리)의 수메르 궁전에서 출토되었다. 1933-38년 앙드레 파로가 감독한 발굴 과정에서 방대한 양의 작품들이 빛을 보게 되었는데, 그중에는 〈침리림 왕의 서임〉(파리, 루브르 박물관)도 있었다. 이 작품은 기원전 1695년경에 함무라비에 의해 마리가 정복되기 이전에 만들어진 것이다. 가로띠 형식으로 제작된 작품은 반지와 지팡이를 든 여신 이슈타르가 침리림에게 왕위를 수여하는 장면을 보여준다. 회칠이 된 판 위에 그려졌던 이 그림은 벽걸이용으로 짐작된다.

민족과 제국 (연대순)

수메르인 메소포타미아에 살던 최초의 문화 민족으로 여러 도시 국가들과 밀접하거나 느슨한 관계를 맺고 있었다.

아카드 제국 셈족이 세운 최초의 대제국(기원전 2300-2170년경)으로, 사라진 도시 아카드의 지명을 따라 명명되었다. 사르곤 1세가 건국 시조이다.

바빌로니아 제국 메소포타미아 남부 유프라테스 강 유역의 바빌론의 지명을 따서 명명된 제국. 가장 중요한 시기는 기원전 2000년(함무라비 왕)과 칼데아 부족의 신바빌로니아 제국 시대(기원전 626-539)이다.

아시리아 제국 제국의 신 아수르의 이름을 따라 건설된 제국. 티그리스 강 유역의 아수르 근처에서 지방 제후에서 출발하여, 아수르 인들은 바빌로니아 인들을 정복하고 마침내 이집트까지 진출했다(기원전 671). 아시리아 제국은 기원전 612년 메디아인과 페르시아 인들에 의해 니느베가 함락되면서 붕괴되었다.

각명된 벽돌

1989년부터 바빌론에서 대규모의 건설 공사가 이루어졌다. 이라크의 바빌론 발굴은 과거 대제국의 폐허에 여행객들을 끌어들일 목적으로 이루어졌다. '이슈타르 문'도 다시 만들어졌고, 이 문을 원형으로 삼아 북쪽으로 약 100킬로미터 거리에 있는 바그다드에 '아시리아 문'이 세워졌다. 이 공사를 위해 고대 오리엔트의 전통에 따라 바빌론에서 만든 벽돌에는 1979년부터 이라크 대통령으로 통치했던 사담 후세인의 이름이 새겨졌다.

상징물과 상징

천체

생명의 섭리

"때를 가늠하도록 달을 만드시고
해에게는 그 질 곳을 일러 주셨습니다.
어둠을 드리우시니 그것이 밤,
숲 속의 온갖 짐승들이 움직이는 때,
사자들은 하느님께 먹이를 달라고
소리 지르며 사냥을 하다가도 해가 돋으면
스스로 물러가 제 자리로 돌아가 잠자리
찾고 사람은 일하러 나와서 저물도록
수고합니다."(시편 104:19~23)
시편의 위 부분은 이집트 왕 아크나톤의
태양의 노래와 많이 비슷하다.

점성술과 종교 | 점성술은 메소포타미아 전성기 문화가 거둔 성과 중 하나로, 천체를 관찰하여 예전부터 인간들이 잘 알고 있었던 땅 위의 삶과 하늘의 동향動向을 관련지어 체계화시킨 결과물이다. 말하자면 교차되는 해와 달이 하루를 낮과 밤으로 구분했고, 또 낮과 밤의 길이가 주기적으로 변화하면서 계절의 특징이 나타난 것이다. 4000년 전 남부 잉글랜드에 세워지기 시작한 스톤헨지의 원형 건축 구조는 그러한 관찰에서 비롯되었다고 추측할 수 있다. 즉 스톤헨지의 가운데 있는 '태양석'의 수평축 한 지점에서 하지 날 태양이 떠오르게 되어 있었다.

선사시대로부터 초기 역사시대까지 발전된 점성술은 인간의 삶에 영향을 끼치는 본질적인 특성을 천체의 움직임에서 찾는다. 이와 같은 행성 점성술 또는 운명 점성술이 미술에 나타난 사례는, 왕이 신격화된 행성 태양(샤마슈), 달(신), 금성(이슈타르) 등과 가장 가까이 있는 〈나람신 왕의 전승비〉에서 볼 수 있다. 이집트인들은 특정한 별과 별자리의 출현을 기록함으로써, 수대獸帶(동물자리) 점성술의 조건들을 만들었다. 수대 점성술은 태양에 의해 기울진 것처럼 보이는 행성궤도(황도)를 따르며, 열두 동물, 혹은 열두 개의 별자리로 구성되었다.

태양의 상징 | 대부분의 문화에서 태양은 남성주의의 화신으로, 달은 여성적인 것으로 여겨졌다. 달과 여성의 연관 관계는 달의 주기와 생리 주기의 유사성에 기인한 것으로 보인다. 가장 오래된 태양의 상징은 원반과 바퀴이다. 새의 양 날개를 단 태양 원반은 이집트에서 창조의 신이자 생명의 수호신인 '레', 그리고 도시나 제국의 신인 '아수르'를 의미한다. 아크나톤 왕(아멘호테프 4세)은 태양신을 왕국의 유일신으로 선포하며, 태양 원반을 뜻하는 이집트의 명칭 '아톤'을 태양신 이름으로 정했다. 아크나톤 왕은 태양신을 빛을 내뿜는 원구, 그리고 그 광채의 끝은 손 모양이라고 묘사했다. 태양은 그 빛으로 세상을 밝히며 사물들을 '백일하에 드러나게' 하는 특성 때문에, 이집트에서는 눈이 태양을 상징하는 것 중 하나라고 보았다. 태양의 상징인 손과 눈은 그리스도교 도상학에서 신의 손이나 눈으로, 태양 원반은 후광後光으로 나타나게 되었으며, 바빌로니아의 하늘의 신은 해와 달의 알레고리로 응용되었다. 특히 해와 달의 알레고리는 예수의 〈십자가 처형〉에도 등장하게 되었다.

16-17세기에 지구 중심적 세계관이 태양 중심적 세계관으로 바뀌면서 태양 상징에도 큰 영향을 끼쳤다. 즉 태양이 천체의 중심이라는 상징이 왕권 중심이라는 절대주의 체제와 맞아떨어진 것이다. 그 극명한 사례가 바로 프랑스의 '태양왕' 루이 14세이다.

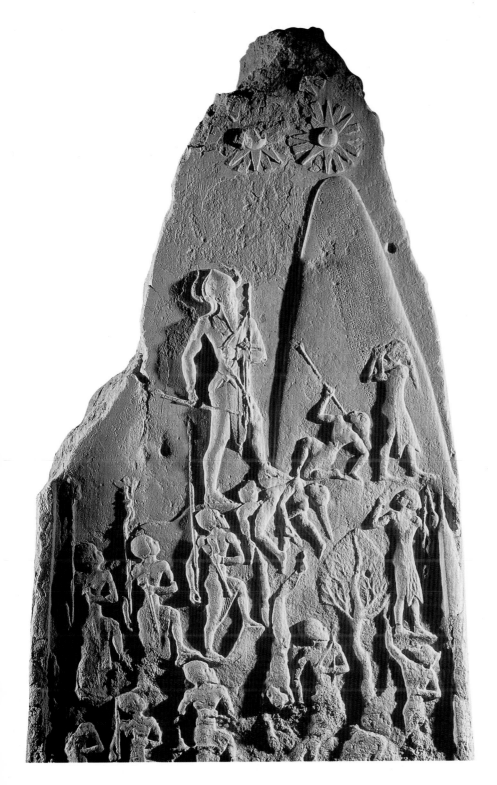

◀ 〈나람신 왕의 전승비〉,
기원전 2300년경, 사암, 높이 299cm,
파리, 루브르 박물관

신의 계시가 내린 산 정상에 세 별이
빛나고 있다. 그것은 신격화된 세 개의
행성 즉 태양, 달, 금성이며,
다른 경우에는 기후의 신을 더해
네 개가 되기도 한다. 이 전승비는 지상
사방위四方位의 왕인 나람신의 영광을
기리고 있다. 나람신 왕은 아카드 제국을
세운 사르곤 1세의 손자였다. 이 부조에서
나람신은 뿔 달린 모자라는 상징물로써
주요인물인 왕이라고 표현된 것 이외에,
의미 원근법으로 크기가 강조되면서
하늘의 신들에게 다가서는 모습이다.
나람신에게 패배한 적들은 산악 민족인
루루비족이다. 루루비족은 뾰족한 모양의
수염과 땋은 머리로 묘사되어 아카드인과
구별된다. 원래 시파르에 건립된 이
전승비는 기원전 12세기경 엘람Elam족의
전리품이 되어 수사Susa로 옮겨졌는데,
1900년 수사를 발굴하던 프랑스의
고고학자들이 〈나람신 왕의 전승비〉를
발견하게 되었다.

의미 원근법

크고 작음 | 독일어의 'groß' 라는 단어가 '크다'와 '위대하다'라는 의미를 동시에 지닌 것과는 달리, 영어에서는 물리적인 의미와 내용적 의미를 구분하기 위해 두 낱말, 예컨대 'big' 과 'great'이라는 단어를 사용한다.

이러한 관점에서 볼 때, 조형 미술에 나타난 대상의 규모는 분명 물리적인 외관의 모습을 전제로 하고 있지만, 때에 따라서는 대상의 중요도에 따라 크기의 서열을 결정하기도 한다. 다시 말해 전경에는 큰 형상을, 배경에는 작은 형상을 배치하는 원근법적 공간 구성보다는 개별 인물의 특성이 더 큰 역할을 한다는 것이다. 즉 표현 대상의 비례는 항상 상식적인 원근법으로 표현되기보다 개별 형상이 갖는 역할이 비례에 더 중요한 결정 요인으로 작용한다는 의미이다. 이렇게 표현 대상의 사회적 위치나 역할의 중요성에 따라, 대상의 크기를 실제적인 원근의 관계와는 상관없이 크게 표현하는 것을 '의미 원근법'이라고 부른다.

여러 신들과 인간 | 우리는 이집트와 메소포타미아의 고도 문화에서 미술에 나타난 의미 원근법이라는 조형 수단이 무엇보다도 종교성과 연관되어 있다는 것을 알게 된다. 예컨대 제물祭物과 기도를 주제로 한 작품에서 신이 '인간의 모습'으로 등장하면서, 의미 원근법을 보게 되는 것이다. 의미 원근법이 이용된 메소포타미아의 부조, 혹은 죽은 자에 대한 심판을 그려낸 이집트의 무덤 벽화에서 우리는 신들의 세계에서조차 크기의 서열이 있다는 것을 알 수 있다. 고대 이집트 왕조의 개혁가 아크나톤 왕(재위 기원전 1352-1336, 개혁 실천 이전의 호칭은 아멘호테프 4세였다-옮긴이)이 추진했던 사실주의적인 아마르나amarna 미술작품에서조차, 왕국의 태양신 아톤의 권위적인 태양 원반, 또 아크나톤 왕과 그의 부인 네페르티티, 그리고 공주들과 함께한 일련의 봉헌자들의 모습이 다양한 크기들로 표현되어 있음을 볼 수 있다. 신에 대한 인간

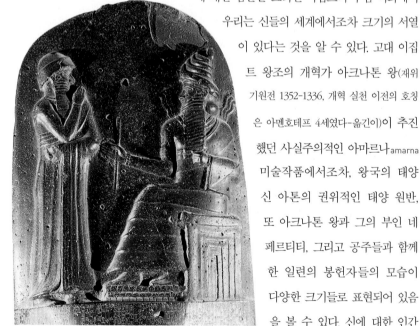

▶ 〈함무라비 법전비〉,
1700년경, 섬록암,
전체 높이 225cm,
형상 부분의 높이 65cm,
파리, 루브르 박물관
이 법전비에 각명된 설형 문자들은 바빌로니아 제국의 황제인 함무라비의 법전에 관한 내용을 담고 있다. 이 법전비는 기원전 12세기경 약탈되어 수사로 옮겨졌고, 1902년 다시 발견되었다. 형상 부분은 법문을 정해준 제국의 태양신(샤마슈)과 그로부터 통치권을 받는 왕(함무라비)을 재현하고 있다. 인간과 신은 서로 마주보고 있는데, 신은 앉아 있고 왕은 서 있는 자세에서 같은 높이로 묘사되었다. 다시 말해 신이 일어서 있을 경우 인간인 왕에 비해 훨씬 키가 크게 된다. 이는 분명 의미 원근법으로, 신과 인간의 내면적 차이를 외면적 '크기'로 표현하고 있음을 보여준다. 특히 태양신 샤마슈가 쓰고 있는 관의 높은 뿔 장식은 신격神格에 대한 '해석 원근법'에 해당한다.

의 '보잘 것 없음'은 복례伏禮(그리스어 Proskynesis)의 모습으로 강조되곤 하는데, 복례란 숭배자에게 무릎을 꿇고 이마를 바닥에 대거나, 심지어 바닥에 딱 엎드려 쭉 뻗은 자세로 바치는 경배를 의미한다. 이러한 경배 자세는 비잔틴 제국의 궁정 의식에도 나타나며, 특히 중세 서유럽, 오토 왕조의 금세공 미술에도 볼 수 있다. 예를 들면 다섯 개의 아케이드로 구성된 〈바젤의 제단 장식Basler Antependium〉에는 예수가 가운데 그려져 있는데, 그의 발치에는 바짝 엎드려 예를 갖추고 있는 하인리히 2세와 그의 부인 쿠니군데가 아주 작은 크기로 나타난다.

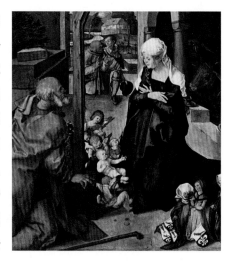

◀ 알브레히트 뒤러,
〈그리스도의 탄생〉, 일부,
1500–02, 목판에 유화,
원화 크기 155×126cm,
일부 그림의 높이 80cm,
뮌헨, 알테 피나코테크
세 폭으로 제작된 〈파움가르트너 제단〉의 중앙부 패널 일부인 이 그림은 두 가지 종류의 원근법을 보여준다. 그림의 공간은 상식적이며 일반적인 '중앙 원근법'으로 구성되어, 그림 저 안쪽 원경으로부터 '앞으로 급히 걸어 나오는 목동들은 앞면의 마리아와 요셉보다 작게 그려졌다. 그들이 마리아에게 다다르면 곧 마리아와 같은 크기로, 새로 태어난 아기 예수 앞에 무릎을 꿇게 될 것이다. 이렇게 상식적인 공간감을 표현한 '중앙 원근법' 논리에 따르면, 그림 오른쪽 바로 앞, 아래쪽에 모인 사람들, 즉 이 그림을 주문하고 기증한 파움가르트너 가家의 기부자들은 마리아보다 훨씬 크게 묘사되었어야 한다. 그러나 그들은 성서가 전하는 이야기의 주인공들이 아니라 속세의 부수적 인물들이므로, '의미 원근법'에 따라 아주 작게 그려졌다.

군주와 기부자의 초상화 | 1015년 독일 밤베르크에 설립된 성 미카엘 수도원에 기증된 작품인 〈바젤의 제단 장식〉(파리, 클뤼니 미술관)에는 그리스도는 '왕 중의 왕이며 군주들의 군주'라는 각명刻銘이 있다. 그리고 작품을 기증한 황제와 황후는 그의 발치에 엎드려 있으며, '의미 원근법'에 따라 아주 작게 표현되었다. 초기 역사시대의 고도 문화 시기와 서구 중세에 의미 원근법을 통해 표현된 수많은 조형과제들은, 한편으로는 종교적이거나 세속적인 군주의 초상화이며, 다른 한편으로는 바로 기증인의 초상화이다. 전투 장면에서 승리를 거둔 왕이 거대한 모습으로 그려지며, 또 옥좌에 앉아 있는 지주地主의 발치에 농부들이 밭일을 하는 풍속적 장면이 펼쳐지고, 거대한 모습의 구세주 앞에서 심판을 기다리며 군집해 있는 이들의 작은 모습 등은 모두 의미 원근법에 따라 재현된 것들이다.

그리스와 로마를 일컫는 서양 고대와, 르네상스 이후의 미술은 초기 역사시대의 고도 문화 시기 또는 중세와는 달리 자연적인 외형 묘사에 충실했다. 작품에 재현된 대상의 크기는 멀고 가까운 상황에 따라 결정되었다.

현재에 이르러 과거 동독 출신의 화가 R. A. 펭크는 〈슈탄다르트 IVStandart IV〉(1983, 쾰른, 루트비히 미술관)를 통해 소위 신표현주의적인 원시성을 보여 주고 있다. 다시 말해 이 작품에는 정형화된 인물 형상들이 등장하는데, 재현된 인물들의 서로 다른 크기는 그들이 대표하고 있는 사회적 기능을 암시한다.

주 제

수렵

왕의 사냥 | 구석기 말기의 암벽화에 나타난 동물상은 수렵 주제와 연관된 것으로, 사냥감인 야생 동물을 표현하고 있다. 원시시대 동굴 벽화에서 거의 나타나지 않았던 사냥꾼의 모습은 중석기시대 스페인 동부 지방의 암벽화에서 서서히 등장하게 된다. 이후 초기 역사시대인 고대 오리엔트 문화에 이르러 수렵 주제는 왕의 절대 권력을 알레고리적으로 연출하는 데 이용되었다. 첫째, 사실적으로 묘사된 사냥 장면은 상징적 의미를 보여준다. 즉 사냥 장면에서 걷거나 말 또는 마차를 타고서 맹수들을 활로 쏘아 죽이는 왕은 용기 있고 강인하다는 의미다. 둘째, 왕은 자신의 백성들을 적의 공격으로부터 보호할 수 있다는 믿음을 준다. 왕의 수렵 장면이나 전승 장면들을 묘사한 아시리아 궁정의 부조 장식은 바로 그와 같은 효과를 지니고 있다. 셋째, 왕권의 종교적 기반을 분명히 하고, 사냥 그림에 영향을 끼치는 제식 장면은 그러한 주제에 속한다. 결과적으로 사냥꾼인 왕은 밤하늘의 '위대한 사냥꾼'인 오리온 별자리와 연관된 신화적 사건에 편입되는 것이다.

여러 가지 사냥 장면들에 농축된 왕권 국가 이념의 형식적 등가물은 아시리아의 부조 미술(그리고 매우 적지만, 남아 있는 부분들로 재구성할 수 있는 벽화)로, 이 작품들은 구도 構圖 표현의 진수를 보여 주고 있다. 다시 말해 근육과 힘줄들을 세세하게 묘사한 동물

▼ 〈사자를 사냥하는 아수르나시르팔 2세〉, 기원전 870년경, 설화석고, 높이 95cm, 런던, 영국박물관
입자가 고운 석고의 일종인 설화석고로 제작된 이 부조는 아수르나시르팔 2세가 티그리스 강 유역에 새로 세운 수도 칼라흐에 있는 '옥좌의 방'에 있었다. 옥좌의 방은 1843년부터 영국 고고학자에 의해 발굴되었다. 부조는 세 마리의 말이 이끄는 전투용 마차를 타고 사냥하는 왕과 마부, 화살을 맞은 두 마리의 사자를 묘사하고 있다. 아수르나시르팔 왕은 이제 세 번째 사자를 향해 활을 겨누고 있는데, 상반신을 일으킨 사자는 마치 냉혹한 인간이 벌이는 잔인한 사냥을 막기 위해 두 다리로 수레바퀴를 멈추려는 듯 보인다.

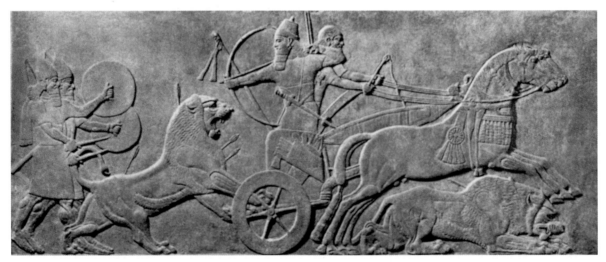

의 몸이나 여러 도구들, 무기, 또 이것들을 이용하고 있는 인물들의 섬세한
모습뿐만 아니라, 대규모의 군상을 이루는 구도 안에 개별 대상들이
한데 어울려 질서를 이루고 있는 점이 매우 환상적이다. 그 예가
〈사자를 사냥하는 아수르나시르팔 2세〉의 부조로, 오른쪽에
는 팽팽히 잡아당긴 말의 고삐, 왼쪽에는 왕이 목표를 정확
히 겨냥하며 힘 있게 당긴 화살을 대칭적으로 표현한 것이
매우 인상적이다.

수렵의 특권 | 동물 그림과 사냥 그림은 조각과 회화에서 기
본적인 주제에 속한다. 그 이유는 무엇보다도 고대 신화가 사
냥 모험담에 대한 수많은 소재들을 제공하기 때문이다. 수렵의
여신 아르테미스는 자신에게 제물을 봉헌하지 않은 칼리돈 왕국에
거대한 멧돼지를 보내 힘들게 사냥하도록 하는 벌을 주었다는 '칼리돈의 멧
돼지 사냥' 이야기가 그 예이다. 한편 4세기경에 제작된 시칠리아의 아르메리나 광장
Piazza Armerina에 있는 카살레 저택의 수렵 모자이크는 로마 제국 말기 미술의 걸작으
로 꼽히는데, 이 작품은 로마 상류층의 생활 방식을 알려준다.

　　사냥은 토지를 소유한 귀족과 제후의 특권이었으므로, 사냥 그림은 귀족들의 자기
과시를 위한 수단으로 여겨져 왔고, 그 결과 바로크 시대에는 사냥철을 위해 특별히
마련된 왕성王城 내부를 사냥 그림으로 장식하게 된다. 이와는 좀 거리가 먼, 어쩌면 전
혀 다른 면모의 사냥 그림도 있는데, 즉 그리스도교를 박해한 로마 시대의 사냥꾼 에
우스타키우스의 전설이 그림의 내용이 된 경우이다. 에우스타키우스가 사슴을 사냥하
고 있는데, 사실은 박해받은 그리스도가 사슴의 형상으로 나타나 에우스타키우스에
게 교훈을 주려 했다는 것이다. 이러한 내용은 15세기경 성 후베르투스의 전설로 전용
轉用되었다.

　　페터 파울 루벤스의 사냥 그림들은 육체적 힘과 권력의 알레고리로 볼 수 있는 예이
다(하마와 악어 사냥, 사자 사냥, 호랑이 사냥, 멧돼지 사냥으로 이루어진 네 작품 연작, 1615-16, 바이
에른의 막시밀리안 1세를 위한 작품으로 현재 뮌헨과 프랑스의 렌에 소장되어 있다. 사자 사냥 그림은
1870년 보르도에서 화재로 소실되었다). 루벤스의 영향을 받은 외젠 들라크루아는 모로코
여행에서 받은 인상을 그린 작품에서, 말을 탄 북아프리카의 아랍인들을 묘사하여 오
리엔트적인 사냥 그림들을 완성했다.

▲ **사냥 장면을 새긴 접시, 700년경,
은, 일부 금도금 , 지름 19cm, 베를린,
SMPK, 이슬람 미술관**
은으로 제작된 이 부조는 왕이
사냥꾼으로 등장하는 고대 오리엔트의
사냥 그림 전통을 따르고 있다. 접시의
주인공은 페르시아 왕조 사산 시대의
통치자인데, 사산 왕국은 기원후
650년경에 아라비아인들의 침략으로
무너졌다. 접시 안쪽의 그림 아래에 죽은
사자가 바닥에 쓰러져 있고, 왕은 자신을
공격해 오는 수퇘지를 향해 창을 들고
있다. 오른쪽에는 곰 한 마리가 나무
위로 기어오르려 하고 있다. 하늘 위에는
매듭 장식의 머리띠를 들고 있는 정령이
보인다.

이집트

이집트의 시대와 왕조

고왕국 시대(기원전 2620–2100)
제3왕조(기원전 2620–2570년경), 수도
멤피스, 조세르 왕, 사카라의 피라미드
제4왕조(기원전 2570–2460년경), 쿠푸
왕, 카프레 왕, 멘카우레 왕, 기자의 3대(代)
피라미드

중왕국 시대(기원전 2040–1650)
제12왕조(기원전 1991–1785), 수도
테베(=룩소르), 세소스트리스 1세

신왕국 시대(기원전 1551–1070)
제18왕조(기원전1551–1306), 하트셉수트
여왕(데이르 엘 바하리의 테라스
신전), 아멘호테프 3세, 아멘호테프
4세(아크나톤, 수도 아마르나), 투탄카멘.
제19왕조(기원전1306–1186),
람세스 2세(아부심벨 암벽 신전)

말기(기원전 715–332)
에티오피아, 아시리아, 페르시아
인의 지배에서 알렉산드로스 대왕의
정복(기원전 332)까지

자연과 종교 | 전설에 따르면 남쪽의 고高이집트와 북쪽의 저低이집트를 통일한 사람은 메네스 왕이었다. 고대 이집트 종교가 각 지역의 신들을 통합하여 신들의 세계를 만들었듯이, 이집트도 서서히 통일을 이루었을 것이다. 생태학적 관점에서 고대 이집트 왕국은 헤로도토스의 저 유명한 표현대로 '나일 강의 선물'이다. 매년 주기적으로 발생하는 범람은 강 양쪽에 비옥한 부식토를 퇴적시켰다. 이집트인들은 이러한 자연 법칙을 통해 경제 영역을 국가적으로 감독하여 통일할 수 있었는데, 여기에는 달력과 같은 문화적인 발전이 전제되었다. 한편으로 파괴적이며, 다른 한편 그럼에도 포기할 수 없을 정도로 중요한 나일 강의 범람이나 식물의 성장주기는 오시리스 신화에도 나타나 있다. 형제인 세트에 의해 살해된 오시리스는 그의 여동생 이시스에 의해 새로 부활하게 되고, 둘 사이에서 세상과 빛의 신인 호루스가 생겼다. 아버지 오시리스가 저승 세계의 왕이자 사자死者들의 심판관이 되었던 반면, 호루스는 이집트의 왕이 되었다.

현세와 내세 | 신화가 국가의 바탕이 된 이집트 왕국은 점차적으로 내세 신앙을 갖게 되었다. 이집트의 미술가들은 왕의 가족, 때에 따라 독자적으로 통치하는 지방 영주들, 그리고 고위 관리들을 위해 내세 신앙과 관련된 작품들을 생산했다. 미라로 만들어진 시신은 무덤 속에서 내세에 지속되는 삶이 방해받지 않기를 원한다. 묘실墓室의 실내 장식은 내세에서도 현세와 똑같은 상황에서 살아갈 수 있도록, 현세의 삶을 그대로 모사해 놓았다. 이를 위해 부조나 벽화로 무덤 벽을 장식했고, 파엔차 도기(주석 유약 도기)나 돌, 또는 나무 등으로 우셉티Uschebti라 불리는 소형 인물상 부장품들도 들여놓았다.

그러나 현세에서 내세로 들어가려면 죽은 자는 우선 심판관 앞에 서야 한다. 대략 기원전 1500년부터 만들어지기 시작한 《사자死者의 서書》에 그려진 그림들, 이를테면 파피루스 문서에 글과 그림으로 표현된 기록은 죽은 자에게 도움을 준다. 죽은 자가 심판받는 장면에서 자칼의 머리를 한 죽음의 신 아누비스는 죽은 자를 천칭으로 인도한다. 천칭의 한쪽 접시 위에는 죽은 자의 심장이 놓이고, 다른 쪽에는 진리의 여신 마아트가 깃털 형상으로 놓인다. 심장과 깃털의 무게를 비교한 결과는 이비스(따오기 류의 새) 머리를 한 서기관의 신 토트가 기록한다. 악어, 사자, 하마가 결합된 괴수, 이른바 '죽은 자들을 먹어치우는 암무트'가 위협적인 자세로 부정적인 판결을 기다리고 있다. 죽은 자는 스스로 자기 심장을 향해 거는 아래의 주문으로 부정적인 판결을 막아내야 한다. "나에 맞서 증인으로 나서지 마라. 법정에서 나를 적대시하지 마라! 저울을 다루는 신 앞에서 나에 대한 너의 적개심을 드러내지 마라!"

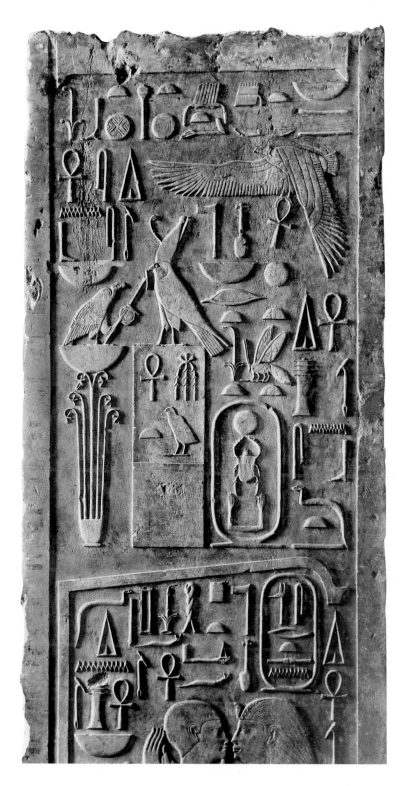

◀〈세소스트리스 1세 왕의 각주〉,
기원전 1950년경, 카이로,
이집트 미술관
매우 명료한 이 부조 장식은 상형
문자(그림 문자)의 요소들과, 오른쪽
중앙부 아래, 위아래로 긴 원형
테두리 안에 새긴 뿔풍뎅이의 일종인
'장수풍뎅이'와 같은 성스러운 동물을
연관시키고 있다. 가장 빈번히 사용되는
그림 문자는 T자 모양 위에 타원형
고리를 합쳐놓은 형태로서, 이는 생명의
기호인 '앙크'anch이다. 이 기호는 콥트
그리스도교(이집트 토착 그리스도교를
이름)에서 고리 달린 형태의 십자가로
전해졌다. 오른쪽 상단에 독수리로
묘사된 여신 무트는 이 앙크 기호를
움켜쥐고 있다. 가로로 활짝 펼쳐진
독수리의 오른쪽 날개 아래에는
사제관Mitra을 쓰고 매의 형상을 한
호루스 신이 앉아 있다. 왕들은 호루스의
화신이며, 호루스라는 명칭은 왕의
직함 중 하나로 사용된다('파라오'라는
직함은 왕의 궁전을 일컫는 명칭에서
유래되었고, 성서에도 자주 등장한다).
매의 형상을 한 호루스 신 오른쪽에는
'모든 것을 볼 수 있는' 태양의 상징으로,
눈이 묘사되어 있다.

조형방식
무덤

구릉 묘지와 피라미드 | 무덤 건축의 역사는 기원전 3000년 초의 지중해 지역(말타, 스페인), 그리고 서유럽과 북유럽의 선사시대에 있었던 거석문화에서 시작된다. 거석들은 묘실의 벽과 천장의 역할을 했다. 일반적으로 독일에서 거석묘巨石墓 또는 거석총巨石塚으로 일컫는 석조 건축물은, 그 위에 쌓아올린 돌이나 흙이 언덕 형태로 둥근 천장을 이룬다.

이집트의 마스타바Mastaba(아랍어로 '벤치'를 뜻함)는 언덕 형태의 무덤을 건축학적으로 모사한 결과이다. 마스타바는 이층으로 된 석관石棺이 놓인 지하 묘실과 지상의 제식 공간으로 구조되었다. 돌과 구운 벽돌로 축조된 경사진 측벽은 구릉 묘지를 연상시킨다. 마스타바는 고왕국 시대에 상류층의 무덤으로 성행했다.

구릉 묘지로부터 마스타바를 거쳐 고전적인 피라미드로 발전하는 과정에는, 중간 단계로서 마스타바가 위로 올라갈수록 점점 규모가 작아지는 계단형 피라미드가 있다. 실제로 사카라에 있는 조세르 왕의 계단식 피라미드(기원전 2600)는 기자의 피라미드(기원전 2550-2500) 바로 이전에 세워진 것이다. 기자 피라미드의 정방형 평면도와 삼각형의 측면은 자연의 원형을 입체 기하학적인 기본 형태로 추상화한 산의 모습이다. 원래 높이는 145.60미터였으나 현재 137.20미터인 쿠푸 왕의 피라미드는 250만 개의 장방형 사암으로 만들어졌다. 이 건축물은 노예들뿐만 아니라 나일 강 범람기에는 일이 없었던 농촌 주민들도 동원되어 축조되었을 것이다. 피라미드는 아래부터 벽돌을 쌓아 경사면을 만들어 올린 후, 다시 단계적으로 벽돌을 제거하여 계단식으로 만들었고, 다시 위로부터 아래쪽으로 내려오면서 석회석판으로 마감한 것이다. 이 거대한 건축물은 안쪽에 있는 묘실을 보호한다. 묘실의 벽은 거기로 이어지는 통로들처럼 화강암으로 마감되었고, 이후 그 통로들도 화강암으로 메워졌다.

쿠푸 왕의 피라미드는 왕을 위해 동쪽 전면前面에 배치한 사자의 신전과 함께 있음으로써, 비로소 무덤 건축의 제식적 기능을 완성하게 되었다. 이에 대한 또 다른 명백한 사례는 테베 근처(룩소르)에 거대한 규모로 세워진 데이르 알 바하리의 테라스 신전이다. 이 신전은 기원전 1480년경에 하트셰프수트 여왕이 지었는데, 전하는 바에 따르면 여왕의 신임을 얻고 있던 세넨무트가 '건설 작업의 감독관'으로, 건축했다고 한다. 테라스 신전 안에는 묘실이 있고, 또 신전의 암벽 끝 쪽에 여왕을 위한 사자의 신전이 세워져 있다. 그 거대한 신전 암벽의 뒤쪽에는 '왕들의 계곡'이 뻗어 있다.

네크로폴리스와 마우솔레움 | '왕들의 계곡'은 18대부터 20대 왕조에 걸친 왕들의 암

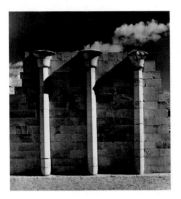

▲ **사카라의 피라미드 밀집 지역에 있는 파피루스 기둥, 기원전 2600년경**
조세르 왕의 계단식 피라미드의 부속 건물에는 각각 제국의 절반을 관리한다는 의미로, 거대한 가상 궁전 두 채가 포함되어 있다. 그 궁전들은 광의적 의미에서 무덤 건축에 속한다. 그중 한 건물 벽 장식에서 반원형 기둥을 볼 수 있는데, 기둥의 축은 각이 졌고, 주두는 파피루스 식물의 산형화서形花序(꽃자루가 줄기부터 방사상으로 퍼져서 피는 꽃차례—옮긴이)를 모사한 것으로, 이것은 이집트 북부(저지 이집트)를 상징한다.

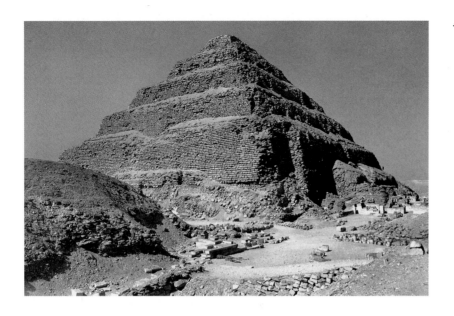

◀ 사카라의 피라미드 지역에 있는
조세르 왕의 계단식 피라미드,
기원전 2600년경,
평면의 크기 121×109m, 높이 59.60m
벽으로 둘러싸인 지대를 안고 있는
사카라 마을은 기자의 남쪽과 제3왕조의
수도였던 멤피스의 서쪽에 위치한다.
그곳에 왕을 위한 최초의 피라미드들이
있다. 그 건축가는 조세르 왕의 총리로서
후에 신으로 인정된 임호테프였다.
연대기 저술가 마네토는 기원전 280년경
임호테프를 석조 건축술을 고안한
주인공으로 평가했다. 사카라에는 고왕국
시대에 지어진 피라미드 11기基와 수많은
마스타바들이 남아 있다.

벽 무덤으로 둘러싸여 있으며, '왕비들의 계곡'과 마찬가지로 네크로폴리스Nekropolis
즉 사자의 도시를 형성한다. 흙더미로 만들어진 고분들 이른바 투물리Tumuli와 원형 건
축물로 가득 찬 네크로폴리스는 회화와 부장품을 갖추고, 아름답고 풍부하게 장식된
묘실을 보여준다. 네크로폴리스를 통해 우리는 기원전 6-7세기의 에트루리아 미술에
대해 쉽게 이해할 수 있게 되었다. 에트루리아 미술은 이집트 미술과 비슷하게 현세의
삶과 내세의 삶이 일치한다는 종교적 관념으로 점철되어 있었다.

　이미 오래전에 사라져버린 소아시아의 한 무덤 건축이 〈기자의 피라미드〉와 마찬가
지로 고대의 7대 불가사의에 속한다. 〈할리카르나소스의 마우솔레움〉(기원전 350년경)이
그것이다. 이 건물은 페르시아의 지방 총독인 마우솔로스를 위해 세워졌는데, 마우솔
로스는 독자적으로 할리카르나소스 제국을 세운 인물이다. 〈할리카르나소스의 마우솔
레움〉은 정육면체의 기반 위에 서른 여섯 개의 원주가 중심 공간을 둘러싸고, 그 공간
위에 24단계의 계단식 피라미드가 지붕으로 놓였다. 현재는 그리스의 고전시대 말기
조각가들인 레오카레스와 스코파스, 그리고 기타 여러 사람들이 만든 작품들과 건축
물의 부서진 조각들만이 남아 있다(런던, 영국박물관). 그러나 마우솔로스의 이름은 마
우솔레움Mausoleum이라는 기념비적인 거대 무덤 건축을 일컫는 명칭으로 살아남았다.

지주와 하중

선사시대의 건축 | 선사시대 거석문화의 돌 쌓기를 통해서는 공간과 공간 분할, 그리고 공간 대 공간의 예술인 건축의 의미를 쉽게 이해할 수 없다. 단순히 모여 '서 있는' 당시의 거석들은 형태를 보면 일종의 막다른 골목처럼 보이는데, 그것들을 세운 이유는 밝혀지지 않았다. 예컨대 프랑스 브르타뉴 주의 카르나크에 있는 거석 군群은 대략 기원전 3000년 후반에 세워졌다. 세 부류로 나뉘는 이 거석 군은 대략 3000개의 선돌(브르타뉴어로 맨히르maen-hir, 긴 돌을 의미)을 포함하고 있는데, 이 돌들은 여러 겹으로 둘러싸여 수 킬로미터씩 늘어 서 있고, 끝은 직각 또는 반원형의 돌로 표시했다.

수직으로 서 있는 기념비가 지주支柱 역할로 발전한 것은 영국 남부의 〈스톤헨지〉에서 볼 수 있다. 그러나 〈스톤헨지〉의 거석들은 지주 역할을 하지만, 폐쇄된 하나의 공간을 마련한 것이 아니라 열린 공간에서 일종의 경계점이 되어 들보를 받치고 원형 통로를 만들었을 뿐이다. 수직석판Orthostaten과 수평석판으로 이루어진 폐쇄된 공간은 환상열석環狀列石, Cromlech, 혹은 고인돌Dolmen로 알려진 무덤 내부에서 발견된다. 이런 종류의 거석 무덤이 아일랜드의 백작령인 미스Meath의 반경 4킬로미터 안에 무려 30개나 존재한다. 그 중에는 뉴그랜지Newgrange라는 직경 85미터, 길이 20미터, 높이 2미터의 석조 무덤도 있다. 이곳에서는 하지에 해가 뜨면 햇살이 무덤 안쪽에까지 들어온다.

지주, 원주, 들보 | 〈스톤헨지〉의 입석과 들보(또는 상석)에 해당하는 초기 역사시대의 사례는 기자에 있는 카프레 왕의 계곡 신전과 같은 이집트의 제식용 건축의 지주와 들보에서 볼 수 있다. 특히 지주와 하중이 완벽한 조화를 이루는 계곡 신전은 이집트 건축의 발전 과정에서는 보기 드문 예이다. 그리스 고전기(기원전 500-330)의 건축은 이와 같은 가치 평가 기준이 될 수 있다. 사실 그리스 고전시대 건축의 주신柱身 중간 부분이 약간 불룩하게 배흘림기둥entasis으로 만들어진 이유는 지주에 부담이 되는 하중을 견디기 위해서였다.

실제로 열주列柱로 가득 찬 이집트의 행렬 신전Prozessionste mpel(종교적 행렬과 관련된 신전)의 원주는 그냥 서 있는 역할을 할 뿐이다. 카르낙(18-20왕조)에 있는 아문 신전의 대형 홀에 있는 134개 원주들은 16열로 배열되어 있으며,

▼ 기자에 있는 카프레 왕의 계곡 신전,
기원전 2525년경, 화강암 기둥,
높이 410cm
T자형의 평면도를 지닌 이 성소聖所는 수직으로 세운 화강암 기둥으로 구성되었다. 물론 수평의 들보들도 같은 재료로 만들어졌다. 지주와 하중은 기본적인 역학의 산물이다. 이 계곡 신전은 왕의 시신을 전통 의식에 따라 깨끗이 하고 미라로 만드는 장소로 이용되었다. 그런 다음 왕의 시신은 피라미드의 발치에 있는 사자의 신전으로 옮겨져 피라미드 내부에 있는 묘실에 안치되었다.

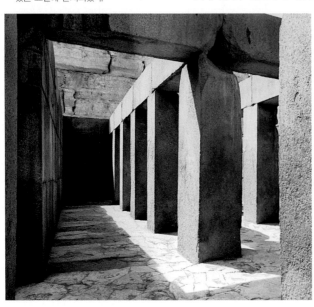

중간에 위치한 열주의 높이는 24미터에 달했다. 진정한 의미의 기념비인 오벨리스크와
달리 이 원주들은 건축적으로 하중을 떠받치는 지주였음에도, 사실 기본적으로는 석
재 기념비들에 지나지 않는다. 그럼에도 닫히거나 벌어진 꽃봉오리 형태의 주두柱頭와
함께 파피루스 원주가 나타내는 식물적 상징은 피라미드의 순수한 입체 기하학과 마
찬가지로 이집트 건축의 주요 특징이라 하겠다.

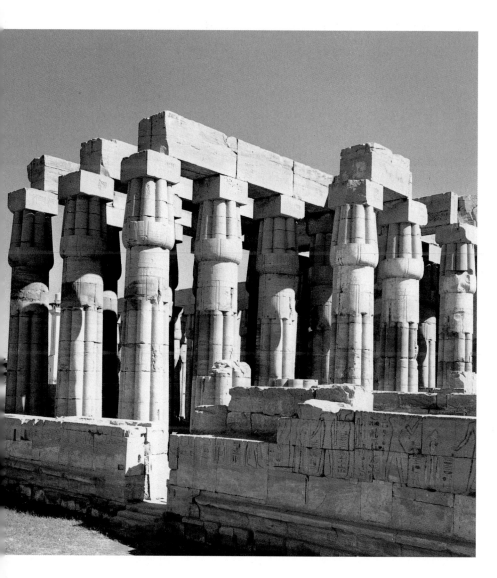

◀ 룩소르 신전,
아멘호테프 3세의 궁정,
기원전 1380년
신전의 지주들은 꽃봉오리가
닫힌 모습의 주두와 함께 다발
기둥compound pier(가는 원주 다발로
이루어진 기둥) 형태를 취하고 있다.
과거 테베에 있던 일명 룩소르 신전의
전체 건물군은 아문 신의 배가 지날
수 있는 통로를 중심으로 구성되었는데,
이 통로의 출발점과 도착점이 카르낙의
아문 성역을 형성하게 되었다. 룩소르
신전과 아문 신전은 제18왕조부터
건설되어 제20왕조의 람세스 2세에
의해 확장되었다.

나무

생명의 나무

에덴동산

"야훼 하느님께서는 보기 좋고 맛있는 열매를 맺는 온갖 나무를 그 땅에서 돋아나게 하셨다. 또 그 동산 한가운데는 생명나무와 선과 악을 알게 하는 나무도 돋아나게 하셨다."(창세기 2:9)

천국의 예루살렘

"그 도성의 넓은 거리 한가운데를 흐르고 있었습니다. 강 양쪽에는 열두 가지 열매를 맺는 생명나무가 있어서 달마다 열매를 맺고 그 나뭇잎은 만국 백성을 치료하는 약이 됩니다."(요한 묵시록 22:2)

▶ 〈강가에 있는 대추야자 나무 아래에서 기도하는 파셰두〉, 기원전 1200-1185년경, 테베에 있는 파셰두의 무덤
이 고대 이집트 벽화는 나무의 상징적 측면을 무척 인상적으로 보여준다. 무거운 열매들을 달고 있는 키가 큰 야자나무는 대칭으로 구성되었으며, 강가에 있는 까닭에 '생명의 물'과 관계를 맺는다. 수직으로 선 이 나무는 복례에 가까운 자세로 매우 겸손하게 기도하는 파셰두와 대조를 이룬다. 동시에 이 야자나무는 '내면적인 성실'을 상징한다. 구약 성서 시편의 저자는 신에 대한 경외를 "제때에 열매를 맺고 잎사귀가 마르지 않는 시냇가에 심은 나무"(시편 1:3)에 비교한다.

하늘과 땅 사이 | 한 아이가 나무줄기를 만지며 그 나무의 꼭대기를 바라보려고 하는 모습은 바로 나무 본래의 상징에 가깝다. 땅 속에 뿌리를 내린 나무줄기는 하늘을 가리키고, 그 나뭇가지와 잎사귀들은 하늘이라는 천장을 형성한다.

메소포타미아의 통형인장桶形印章과 부조들에서 볼 수 있듯이, 거의 모든 신화의 세계관과 조형적으로 표현된 세계상은 세상의 나무 또는 생명의 나무와 관계되어 있다. 마찬가지로 나무의 생장주기는 생사生死가 끊임없이 반복되는 변화를 요구한다. 예를 들어 바빌로니아의 왕 네부카드네자르 2세의 꿈에 나타난 '땅 끝 어디에서나 보이는' 나무가 천상의 사자가 내린 명령으로 베인 것처럼(다니엘 4장), 쓰러진 나무는 파괴를 상징한다. 한편 나무는 신의 거처가 되기도 한다. 예컨대 고대 이집트 무덤 벽화의 내용에 한 나무가 등장하는데, 여신 하토르가 그 나무 꼭대기에서 죽은 자들에게 먹을 것을 떨어뜨려 보살피는 장면을 보여준다.

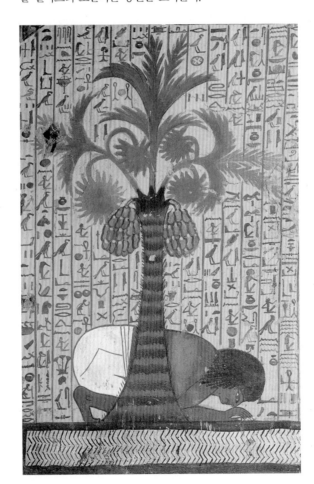

-38-

십자가의 나무 | 근동의 생명의 나무와 같은 상징을 우리는 에덴동산의 선과 악을 알게 하는 나무에서 보게 된다. 그 나무는 다시 성서의 끝부분, 요한 묵시록에서 그리스도의 상징으로 다시 등장한다. 이와 같은 연결은 수많은 그리스도교 전설을 통해서 만들어진다. 그러한 전설에는 예수가 나무로 십자가를 짰다거나, 생명나무의 어린 가지가 또 하나의 나무로 크게 자라난다든가, 또는 사람들이 생명나무의 그루터기 위에 십자가를 세웠다고 하는 내용이 포함되어 있다. 이러한 내용을 통해 예수의 십자가를 줄기와 잎사귀들이 달린 나무로 보며, 그에 따라 십자가를 '새로운 생명의 나무'로 해석하는 그림 전통의 기반을 세웠다. 이러한 연관성을 보여주기 위해 십자가는 단순히 초록색으로 채색되기도 했다.

십자가를 생명의 나무로 연상하는 관점에 성 크리스토포루스의 상징물이 포함된다. 성 크리스토포루스는 아기 예수를 '세상의 가장 힘 있는 주인'으로 본다. 그는 아기 예수를 안고 강물을 건너면서 한 그루의 뿌리 뽑힌 나무에 의지했다. '아기 예수를 안고 강을 건넜던' 이 성인은 후에 순교하고 만다. 한편 성 세바스티아누스는 나무에 묶여 전신에 화살을 맞고 순교한다.

나무의 언어 | 나무의 상징 내용은 근대에 들어 '나무의 미술사'가 다소 줄어들었지만 그렇다고 완전히 사라져 버린 것은 아니다. 예를 들면 빈센트 반 고흐의 그림에서 자주 볼 수 있던 실측백나무는 마치 (삶의) 불꽃처럼 위로 혀를 날름거리고 있다. 피트 몬드리안의 기하학적 추상화는 원래 나무로부터 유래했다. 몬드리안은 1908년부터 나무줄기와 가지를 평면적으로 구성한 나무 그림들을 그리기 시작했다. 이 그림은 세계수世界樹(생명나무를 이름)의 원천적 상징에 비교되며, 결국 형이상학적인 우주 기하학과 연관된 수직, 수평의 띠로 이루어진 구성으로 발전했다.

나무

사과나무 그리스도교 도상학에서 사과나무는 '선과 악을 알게 하는 나무'이다. 아담과 하와는 금지된 열매를 따서 먹기 때문에, 에덴동산에서 살 수 없게 되었다. 널리 알려진 사과의 상징은 다음의 이야기를 기초로 삼고 있다. 그리스 신화에서 헤스페리데(헤스페리우스 여신의 딸)의 정원에 있는 황금사과는 불멸성을 부여한다. 그리고 사과는 육체적 쾌락과 그 이면을 상징한다. 이런 의미는 라틴어의 '말루스말룸malusmalum(악과 사과라는 말을 겹쳐 쓴 단어)'과 같은 언어적 유희에서도 볼 수 있다.

물푸레나무 게르만민족 신화에 나오는 세계수 이그드라질Yggdrasil

떡갈나무 신들의 아버지 제우스(유피테르)의 상징물이며 고대 게르만 민족의 신 토르의 성스러운 나무. 점차 사라져 가는 '독일의 떡갈나무'는 일종의 정치적 비유가 되어, 프리드리히의 수많은 풍경화에 등장하기도 한다.

월계수 사랑에 미친 아폴론에게 쫓기던 님프 다프네는 월계수 한 그루로 변하여 자신을 위기에서 구했다. 그 가지는 뮤즈의 상징물이기도 하다.

야자수 승리와 불멸의 상징. 이 둘은 순교자의 상징물인 야자수 가지와 관계된다.

✙ **계보** ✙

이새의 뿌리Wurzel Jesse라는 그림 주제는 '이새의 줄기'에서 싹트는 '새 싹'에 관한 메시아의 예언(이사야, 11:1)과 함께, 마태오복음 도입부에 적힌 예수의 족보에 의해 생겨났다. 예컨대 잠자고 있는 이새(다윗 왕의 아버지)의 가슴에서 한 그루의 나무가 자라나는데, 그 나뭇가지에는 예수의 조상들이, 꼭대기에는 마리아와 아기예수가 위치한다. 잠자는 아담의 갈빗대로 만들어진 하와는 마리아와 조형적으로 상응을 이루면서, 마리아는 '새로운 하와'로 해석되었다.

중세 전성기에 나온 연가집의 양쪽에는 애정 관계의 '계보'로서 연가의 나무Minnebaum가 그려졌다. 위로 올라가는 나뭇가지의 무대 위에는 다가선 연인들이 무리를 이룬다. 나무줄기 꼭대기에는 사랑의 활과 화살을 든 아모르가 군림한다.

한편 신분 나무Standebaum는 신분 사회의 사회적 서열을 자연의 숙명이라고 상징화한다.

에나멜

에나멜 미술의 장르

에나멜 회화 기원전 15세기에 이미 이집트에서 이용되었던 기법으로, 술잔이나 음료수 잔에 유리를 재가열하여 고착시키는 방식으로 에나멜 색을 입혔다. 근대에는 대개 흰색의 에나멜을 입힌 금속 위에 금속 산화물을 용해하여 색을 내는 회화 방식을 이른다.

에나멜 조형물 표면이 에나멜로 주조되거나 세공된 작은 조형물

금속에 골을 파서 붉은 에나멜을 채우는 기법 켈트족의 수공예품에 퍼져있던 기법으로 금속판에 골을 파서 에나멜을 채우는 방식

칠보Cloisonné 에나멜 미술의 가장 본질적인 기법. 금속으로 땜질을 하여 설치한 금속 줄무늬가 액체 상태인 에나멜이 들어갈 '방'이 된다.

귀금속과 색유리 | 창백한 피부 위에 드리워진 넓은 목장식, 팔찌, 발찌, 또는 섬세한 귀걸이와 같은 이집트의 장신구들에서 금이나 은의 광채는 다채로운 유리 액체 응고물에서 비롯되는 현란한 채색 효과와 결합한다. 에나멜이라는 명칭은 중세 라틴어 스말툼smaltum('용해'라는 뜻)에서 파생되었으며 '용해 유리'를 의미한다.

에나멜의 색은 색소 역할을 하는 금속 산화물이 함유된 유리 액체에서 나온다. 에나멜과 금속의 결합은 에나멜로 만드는 물질의 변형을 막기 위해, 금속성 용매보다 색유리 용해물의 녹는점이 낮다는 경험이 기초가 된다.

용해된 상태가 아니라 단단히 굳은 상태에서 적당한 틀 속에 채워 넣은 에나멜은 변형 가능성이 사라진다. 에나멜은 이렇게 이집트에서 발달한 '유리액 채워 넣기' 기술을 통해 보석을 대체하게 되었다. 이러한 단계를 거쳐 초기 역사시대에는 이미 칠보七寶가 생겨났는데, 이것은 용해된 여러 유리액이 들어가는 부분들을 경계짓는 가는 여백이 그물처럼 나뉜 것이다.

유럽의 에나멜 미술 | 에나멜 미술 기법을 다룬 가장 오래된 문헌은 그리스도교 사제였던 테오필루스의 〈다양한 예술에 대한 논문Schedula Divers-arum Artium〉(12세기 초)인데, 테오필루스는 금세공사로 알려진 로제르 폰 헬마르스하우젠과 동일 인물로 추측된다. 광범위하게 미술 기법을 다룬 이 책은 중세 전성기에 최고조로 발전된 에나멜 미술을 자세히 평가하고 있는데, 당시 에나멜 미술의 중심지는 프랑스 중부(리모주에 있는 장신구와 에나멜 공방)와 독일의 라인 마아스(뫼즈 강) 지역이었다. 여기서 베르 출신인 니콜라우스의 〈노이부르크 수도원의 제단화〉와 같은 종교적인 에나멜 미술의 대표작이 제작되었다(1181년에 완성, 노이부르크 수도원 교회 참사회, 빈). 금세공사이자 에나멜 화가였던 니콜라우스의 공예 기술은 매우 뛰어나, 바로크 궁정의 금세공 공방에까지 전해졌다. 그 예가 멜키오르 딩글링거의 〈대 무굴 제국의 궁정〉(1701-08, 드레스덴, 녹색의 궁륭 천장)이다.

수 세대를 거치며 프랑스 리모주에서 가내 공업으로 계승된 에나멜 공장들은 15세기에 에나멜 회화에서 점차 지도적인 위치에 서게 되었다. 리모주의 에나멜 회화는 검정색 에나멜 위에 축축한 흰색의 에나멜을 칠하고, 조각칼로 도안을 세공한 다음 다채로운 색으로 꾸며졌다. 〈로마 총사령관의 개선 행렬이 그려진 접시〉와 같은 화려한 접시들은 주로 궁정으로부터 주문을 받아 완성된 작품들이었다(1550년경, 베를린, SMPK, 미술공예 박물관).

색유리액은 대개 불투명하지만, 투명하게 만들 수도 있다. 투명화 기법은 에나멜 미

술의 수많은 변종 중 하나로 에나멜 유리창 공예로 이어졌다. 에나멜 유리창은 칠보처럼 금속 격자창에 유리액을 채우고 냉각한 후, 받침으로부터 떼어내는 방법으로 만들어졌다.

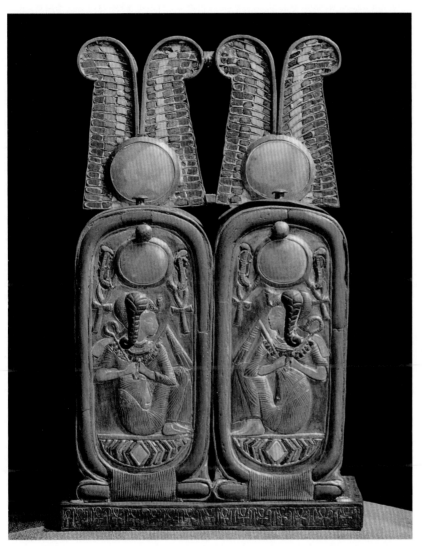

▲ 장식 테두리가 있는 쌍둥이 합, 기원전 1340년경, 금, 은, 에나멜, 높이 15cm, 카이로, 이집트 미술관
　두 부분으로 이루어진 이 용기는 나무로 제작되었으며, 그 위에 금박을 입혔다. 은과 에나멜은 귀금속과 동등한 재료로 장식을 목적으로
　사용되었다. 이 쌍둥이 합에는 투탕카멘 왕의 이름 대신 웅크리고 있는 인물들의 이름을 지니고 있다. 인물들의 머리 형태는 그가 왕자임을
　나타낸다. 그는 이미 왕의 표장인 채찍과 초승달 모양으로 굽은 지팡이를 손에 쥐고 있으며, 그림 기호로는 태양의 상징인 둥근 모양과 T자 형태에
　고리가 달린 앙크가 삶의 상징으로 나타났다. 또한 칠보 기법으로 타조깃털 무늬가 화려하게 장식되어 있다. 이 용기는 기원전 1337년에 약 20세의
　나이로 죽은 투탕카멘 왕의 무덤에서 나온 생활 용품에 속했다. 아크나톤의 후계자(그리고 아들)는 유일신적인 아톤 숭배 사상을 아문 종교로
　되돌려 놓았고, 아크나콘의 유적은 이집트 역사에서 거의 잊혀지는 바람에 최고의 보존 상태를 자랑한다. 아마 그런 연유로 1922년 하워드 카터는
　수많은 구전 속에서 사라진 비반 알 물루크Biban Al Muluk의 왕의 무덤을 거의 손상되지 않은 상태로 발견할 수 있었을 것이다.

해석 원근법

정면과 측면 | 이집트의 평면 그림(부조 또는 회화)에는 아주 일찍부터 신체의 각 부분을 재구성하여 가장 완벽한 모습을 드러내는 인물 묘사의 규칙이 존재했다. 〈헤지레의 목판 초상〉은 그 사례를 잘 보여준다. 높은 신분인 헤지레의 머리는 측면으로, 사다리꼴을 이루는 넓은 어깨를 보여주는 상체는 정면으로, 다리와 발은 또 다시 측면으로 그려졌다. 얼굴을 더 자세히 관찰하면 시각(원근법)의 변화가 보인다. 정면에서 바라본 눈과 얼굴의 옆모습은 대조를 이루는데, '평면 그림'에서 대상을 최대한 평면으로 나타낼 수 있는 이런 방식을 '해석 원근법'이라고 한다.

물론 넓은 정면 모습을 위해서 '자세히 볼 수 없는' 좁은 상체의 측면을 포기한 것은, 묘사된 인물의 지위와 관련지을 수 있다. 고대 제국의 부조와 벽화에는 이미 일상생활을 하는 인물 묘사가 포함되었다. 예를 들면 낚시 그물을 걸어 올리거나 혹은 돌을 쌓아 담장을 축조하는 인물의 특이한 동작들은 해석원근법을 따르지 않고, 보이는 대로 묘사했다. 이를테면 가슴을 노출시킨 무희의 모티프에서 상체를 옆모습으로 묘사하는 것은 지극히 당연했다.

초기 역사시대의 입체주의 | 순수하게 형식의 관점에서 볼 때, 이집트의 평면 그림 속에서 가장 명백히 들어나는 초기 역사시대의 해석 원근법은 이미 고전이 된 모더니즘, 즉 입체주의가 이용한 방식과 유사하다. 초기 역사시대의 해석 원근법과 입체주의는 원근법적 통일성을 배제했다는 공통점이 있다. 그러나 입체주의가 대상을 사실주의적으로 묘사한다는 요구를 무시했다. 반면 이집트인들은 현실을 미술로 표현할 때 환영이 야기하는 문제에 대해 그림과 그 내용을 가능한 한 분명하게 전혀 거리낌이 없이 결합하려 했으며, 그것이 이 둘의 결정적인 차이점이다.

해석 원근법에서 이용하는 효과적인 기법은 수평면을 수직으로 들어 올리는 것이다. 그럼으로써 메레루카 재상宰相의 무덤에 있는 부조 〈하마 사냥〉에서 원래 수평으로 놓여 화면에서 볼 수 없었을 물풀 위의 개구리와 메뚜기들이 화면에 재현된 상태를 이해할 수 있게 된다. 제물이 놓인 탁자를 재현하면서 어떤 제물이 제대에 놓이는지 보여 주려면, 시선이 탁자 위쪽에서 탁자로 향하거나 이집트인의 해석 원근법 아니고는 나타낼 방법이 없다. 이집트인의 해석 원근법을 따른다면, 아마 제대의 다리 역시 분명히 보이게 하려면 측면으로 그려야 할 것이다.

수세기 동안 화면 공간의 원근법적 통일성에 대한 요구와 해석 원근법의 요소들이 어떻게 발전되었는지, 또한 화면의 외형이 상상한 그림의 흔적을 어떻게 포함하는지를

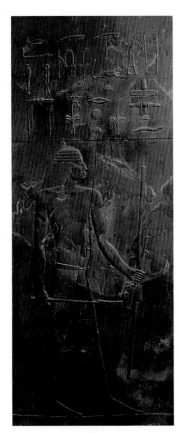

▲ 〈헤지레의 목판 초상〉,
기원전 2600년경, 나무, 높이 115cm,
카이로, 이집트 미술관
이 비문들은 헤지레를 '왕의 친구'이자
'남쪽의 위대한 자'로 표기했다. 이에
따르면 그가 조세르 왕 시대에 고지
이집트의 고위직을 지닌 사람임을
알 수 있다. 오른손에 있는 왕의 홀과
왼손에 있는 필기도구들은 그의 관직을
의미한다. 그 외에도 여러 가지 잉크를
담을 수 있는 작은 접시가 있는 널빤지와
물통과 화필 주머니가 보인다.

확고히 이해하려면, '차려진 식탁'이라는 주제(예를 들어 저녁 만찬이나 연회 장면)를 주의 깊게 관찰할 필요가 있다. 이러한 시간 여행을 통해서 20세기에 도달하여 우리는 파블로 피카소의 입체주의 정물화에서 다시 평면적으로 기울어진 모티프들을 만나게 된다 (《탁자 위의 빵과 과일 접시》, 1909, 바젤, 미술관). 프랑스 작가 기욤 아폴리네르는 《입체주의 회화 Les Peintres Cubistes》(1913)에서 대상을 해부하여 재구성하는 것을 다음과 같이 비유했다. "피카소는 하나의 대상을 마치 시체를 해부하는 외과 의사처럼 연구한다."

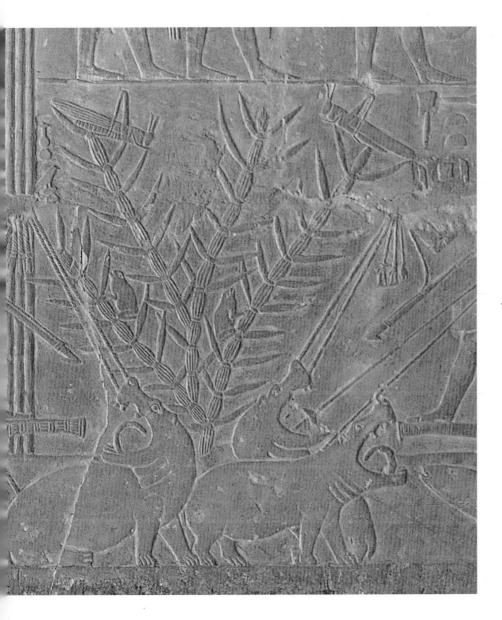

◀ 《하마 사냥》, 기원전 2320년경, 사카라, 재상 메레루카의 무덤
석회암 부조의 일부에는 양쪽에서 창으로 공격하는 사냥꾼들을 위협하며, 입을 크게 벌려 그들에 맞서는 세 마리의 하마가 나타나 있다. 겉으로 보기에 하마들은 양치류 잎이 난 덤불 속에 있다. 두 마리의 개구리가 그 가지 위를 기어오르고, 메뚜기 두 마리가 가지 끝에 자리 잡고 앉아 있다. 실제로 포타모게톤 루켄스라는 이름의 그 수초 가지들은 수면 위에 평평하게 누워 있어서, 개구리와 메뚜기들은 편안하게 앉아 있을 수 있다고 한다. 이와 같이 부조는 두 가지 원근법과 결부되어 있다. 예컨대 하마들은 일상적으로 측면이 묘사되었다. 반면 수초는 위에서 관찰한 모습으로 표현되었거나, 해석 원근법의 기법을 이용하여 수평에서 90도를 기울인 모습으로 나타난다.

사자

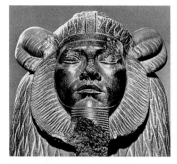

▲ 〈아메넴헤트 3세의 스핑크스〉,
기원전 1800년경, 검정색 화강암,
받침대의 높이 225cm, 카이로,
이집트 미술관

고왕국 시대에 왕의 스핑크스는 이마
위에 옆에서 보아 삼각형을 이루는
날개로 접은 네메스 두건을 머리
장식으로 착용하고 있다. 그러나
제12왕조의 왕 아메넴헤트 3세의
스핑크스는 이러한 전통에서 벗어나
있다. 사자의 가슴 털을 엄격히 양식화된
매끄러운 갈기는 그와 어우러지는 사자
얼굴 형상을 더욱 강하게 드러낸다.
이러한 방식으로 중왕국 시대에는
통치자의 인상학적 특징과 상징적인
동물의 몸을 뚜렷하게 대비하는 양식이
발전되었다. 신왕국 시대에는 독자적인
사자 조각상이 일종의 동물 세계의 주권
표현으로 나타나게 되었다. 그 예가
〈아멘호테프 3세 왕의 사자〉(기원전
1370년경, 런던, 영국박물관)이다.

왕의 동물 | 기자의 피라미드 지역에 있는 〈카프레 왕의 (수컷) 스핑크스〉(기원전 2500년 경)는 통치자를 가장 웅장하게 묘사한 기념물로 손꼽힌다. 사자의 몸과 왕의 얼굴, 그리고 네메스 두건의 주름이 결합된 신화적인 동물인 스핑크스는 그리스 신화, 오이디푸스의 전설에서 여자의 젖가슴과 날개가 달린 사자로 나타난 여성 스핑크스와는 아무런 관계가 없다. 오히려 왕의 스핑크스는 태양신 레와 사자의 관계에 뿌리를 두고 있다. 이는 특히 서로 등을 맞댄 두 마리의 사자가 일출부터 일몰까지 태양의 궤도를 좇는 모습을 통해 빛의 영원한 순환을 나타내는 그림 모티프와 관계가 있다. 용기와 권력, 존엄을 상징하는 '동물의 왕'이 지닌 특성들이 종교적이고 우주적인 왕의 상징과 접목된 것이다.

파수꾼의 임무는 통치자를 지키는 것이다. 고대 오리엔트의 그림에서는 사자가 생명나무의 수호자로 나타난다. 기둥의 양옆에 똑바로 서 있는 두 마리의 사자를 부조로 표현한 미케네의 〈사자문〉(기원전 1250년경)은 바로 그런 전통을 보여준다. 파수꾼인 사자들은 이집트와 메소포타미아의 신전 장식에도 나타난다. 왕의 옥좌 옆에 선 사자들은 파수꾼인 동시에 왕과 왕권의 정당성을 심판하는 임무를 맡고 있다.

암컷은 상징적으로 고대 오리엔트의 다산 숭배와 연결된다. 두 마리의 암사자가 끄는 마차는 소아시아의 여신 키벨레의 상징물인데, 키벨레는 그리스인들에게 신들의 어머니인 레아와 동일시되었으며 결국 로마 제국에서는 국가적으로 숭배되었다.

벨프Welf('어린 사자'라는 의미의 Welpen을 가리킴)가家의 사자공公 하인리히 왕이 브라운슈바이크에 있는 단크바르데로데Dankwarderode 성城의 궁정에 세우도록 했던 〈브라운슈바이크의 사자〉(1166)는 중세시대에 다시 통치자를 표시하는 사자의 상징 내용이 부활했음을 잘 나타내고 있다. 나아가 로마네스크 양식의 청동 사자상은 사자가 가문을 나타내는 문장紋章을 떠받치거나, 하나의 문장 동물로 이용된 것 보여준다. 마치 사자 갈기를 연상시키는 어깨까지 내려오는 남성용 가발은 바로크의 발명품이다. 루이 14세의 초상화를 그린 궁정화가 이아생트 리고는 마치 사자 갈기를 상징이라도 하듯 부푼 가발을 쓴 모습을 제왕의 성장盛裝으로 묘사했다.

구원과 재앙 | 한편 존엄한 왕의 동물은 두려운 맹수이기도 하다. 맹수로서 사자가 지닌 두 가지 의미는 중세의 종교적인 상징에서 볼 수 있다. 고대 그리스 로마의 동물 우화를 그리스도교적인 우화로 만드는 데 가장 큰 역할을 한 것은 기원후 200년에 나타난 그리스도교적 우의를 담은 자연과학지 《피시올로구스 Physiologus》이다. 여기서 사자

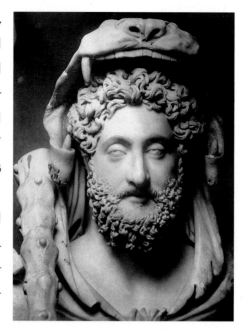

는 자신의 흔적을 긴 꼬리로 지우고,
눈을 뜬 채 잠을 자는가 하면, 죽어
서 태어난 자기 새끼들을 3일 후에
살려내는 등 바로 예수 그리스도를
상징하고 있다. 예수 역시 자신의 지
상에서의 삶을 '지우고', '깨어 있는'
채로 '잠'(십자가에서의 죽음)에 들어 3
일 만에 다시 깨어났던 것이다.

사자는 그리스도교에서 구원에 대
한 상징이기도 하지만 그와 반대로
악마의 상징이기도 하다. "정신을 바
짝 차리고 깨어 있으십시오. 여러분
의 원수인 악마가 으르렁대는 사자처
럼 먹이를 찾아 돌아다닙니다."(베드로1 5:8)라는 경고는, 장차 지옥문으로 바뀌게 되는
큰 아가리를 벌린 괴물에 대한 소름끼치는 묘사에 영향을 끼쳤다. 그러나 한편 악마는
제 역할을 하면서, 재앙을 막을 수도 있다. 이러한 맥락에서 이사야 예언서(11:6)와 시인
베르길리우스의 〈전원시Eclogues〉 중 제4전원시에 등장하는 평화의 나라에 대한 예언
이 인용된다. "풀을 뜯고 있는 소는 결코 폭력적인 사자를 두려워하지 않는다." 여기서
평화로운 사자는 다시 얻은 천국 또는 황금시대를 상징한다.

우렁찬 동물의 울음소리는 복음서 저자인 마르코의 상징을 사자로 만드는 근간이
되었다. 마르코 복음서는 참회하고 세례를 받으라고 전파하는 세례자 요한이 등장하면
서 다음과 같이 시작된다(마르코 1:3). "또 광야에서 외치는 이의 소리가 들린다. '너희는
주의 길을 닦고 그의 길을 고르게 하라……'고 기록되어 있는 대로."

◀〈헤라클레스로 분한 코모도스 황제〉,
기원후 190년경, 대리석,
흉상의 높이 118cm, 로마,
팔라초 데이 콘세르바토리
(카피톨리니 미술관)
석회암 부조의 일부에는 양쪽에서
창으로 공격하는 사냥꾼들을 위협하며,
입을 크게 벌려 그들에 맞서는 세 마리의
하마가 나타나 있다. 겉으로 보기에
하마들은 양치류 잎이 난 덤불 속에
있다. 두 마리의 개구리가 그 가지 위를
기어오르고, 메뚜기 두 마리가 가지 끝에
자리 잡고 앉아 있다. 실제로 포타모게톤
루켄스라는 이름의 그 수초 가지들은
수면 위에 평평하게 누워 있어서,
개구리와 메뚜기들은 편안하게 앉아
있을 수 있다고 한다. 이와 같이 부조는
두 가지 원근법과 결부되어 있다. 예컨대
하마들은 일상적으로 측면이 묘사되었다.
반면 수초는 위에서 관찰한 모습으로
표현되었거나, 해석 원근법의 기법을
이용하여 수평에서 90도를 기울인
모습으로 나타난다.

일상

그림 이야기 | 고대 이집트의 문화는 상형문자의 그림 기호와 이집트의 '평면 그림들' (부조와 벽화)을 통해 우리에게 두 가지 형태의 비유를 보여준다. 물론 1822년 프랑스의 이집트 학자 장 프랑수아 샹폴리옹의 판독 연구가 성공하기 전까지 상형 문자의 비문들은 수수께끼였다. 그 이후 람세스 2세가 카데시 근처에서 히타이트족을 물리친 전투 (기원전 1285, 아비도스에 있는 람세스 신전 부조)와 같은 사건들은 이제 그림과 비문의 판독으로 모두 설명될 수 있었다. 하지만 일상생활을 묘사한 프리즈 그림들도 그와 같이 기

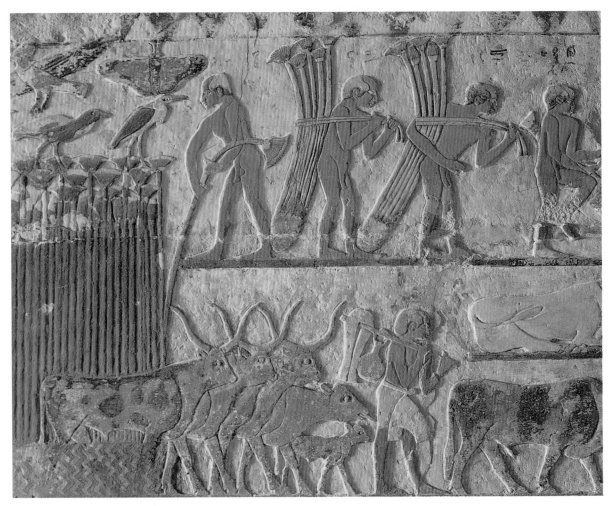

▲ 〈파피루스 수확과 도하(渡河)〉, 기원전 2350년경, 석회석에 부조로 채색, 사카라, 네페르와 카하이의 무덤
채색 부조의 위쪽 단에는 파피루스 포기들이 질퍽한 토양에서 뽑혀 다발로 묶여 운반되는 장면이 묘사되어 있다. 한 사람이 필기구 재료인 파피루스를 생산하기 위해서, 줄기의 심을 갈라 한 층씩 직각으로 쌓아 압축시킨다. 이때 나오는 최초의 액즙은 접착제로 사용된다. 소 떼가 건너고 있는 하천이 왼쪽의 파피루스 덤불과 인접해 있는 것으로 보아, 아래 단은 위쪽과 연관된 장면임을 알 수 있다. 뿔은 정면이나 측면을 보여주는 소는 해석 원근법이 적용된 결과이다. 그러나 일꾼들을 묘사한 데에는 행위를 강조하기 위해 해석 원근법이 무시되었다.

록에 대한 설명을 필요로 하는 것일까?

이집트의 일상을 묘사한 그림들은 명료하며 '판독 가능'하지만 그럼에도 의문점을 남기는데, 우리는 비문의 내용뿐만 아니라 기능을 이해해야 의문을 해결할 수 있다. 그러한 사례는 많이 남아 있다. 예를 들면 농업과 수공업의 장면들은 《사자의 서》 삽화에 상응하는 신화적인 모티프는 물론, 죽은 자에 대한 심판을 그리는 동시에 무덤을 장식하는 역할도 했다. 비문들은 그림 속에 현실적으로 표현된 노동과 함께 원래 인간과 동물을 봉헌하며, 그들이 주인과 함께 죽음의 세계에 동반해야 한다는 것으로 이해해야 할까?

이러한 추측이 옳다면, 그렇게 숭고한 내용을 보여 주는 장면들의 표현은 더욱 놀랍게 느껴진다. 예컨대 무덤 장식에 대한 숭배라는 측면에서 보면, 수확물에 대한 과세, 또 게으른 농부에 대한 태형笞刑과 같은 일화 형식으로 일종의 알레고리적인 이야기 방식이 이어진다. 또 손님들은 이발소에서 차례를 기다린다. 그리고 한 아이가 가슴에 천 가리개를 두르고 있고, 아이의 어머니는 과일 접시에서 과일 한 개를 골라 든다.

일상적인 것, 이렇게 사소한 것을 묘사한 그림 속에는 사자에 관한 숭배 의식을 표현하는 데 쓰이는 엄격한 규칙들이 느슨히 풀어진다. 다시 말해 그림에서 건설 공사 현장이나 맥주 양조장, 목공소나 금세공장에서 일하는 사람들을 보고 우리는 그들의 직업을 알 수 있다. '느슨하고 자유로운' 표현 방식이 일상적 내용을 가볍게 여긴다는 것을 뜻하는 것인지, 또는 여기에서만큼은 자유로운 미술적 표현이 허용되었는가 하는 것은 밝혀지지 않은 문제이다.

한해살이 | 이집트의 벽 장식에는 나일 강의 범람과 파종, 농작물의 주기적 순환, 예컨대 엄밀한 의미의 계절 변화가 시간적 순서에 따라 설명되는 것이 아니라, 함축적으로 표현되어 있다. 한편 그리스의 도자기 그림에서도 농업, 수공업, 상업과 가정생활을 보여주는 일상적인 장소 역시 때에 맞는 주기적인 연관성을 지니고 있지는 않다.

한편으로는 신전의 축일 기록이나, 다른 한편으로는 그림과 수대獸帶 형태로 평범한 생활 영역을 나타내며 농사일을 특징적으로 묘사한 달력의 그림 장식이 남아 있다. 이집트 시대처럼 일상 장면을 보여주는 달력 그림은 바로크 시대의 섬유 공예까지 이어지는데, 이 주제는 점차 전통의 구속력으로부터 벗어나게 되었다.

고급 문자와 일상 문자

이집트의 초기 역사시대 전성기로부터 전래된 풍부한 문헌에는 많은 문자들을 썼다. 기원전 4000년 말기에 발전되었던 상형 문자는 돌이나 나무에 새겨졌다. 얼마 후에는 간단한 형태인 성직자의 상형 문자가 파피루스나 도기 위에 잉크로 쓰여졌다.

기원전 800년에는 일상적 사용을 위한 더 간단해진 문자가 관청이나, 혹은 사적 목적의 통속적인 서신에서 발전되어 나갔다. 1799년에 항구도시 로제트 근처에서 발견된 일명 〈로제타스톤〉(기원전 196, 런던, 영국박물관)은 똑같은 내용을 상형 문자와 이집트의 통속 문자, 그리고 그리스 문자로 써 놓았는데, 이 비석은 1822년 장 프랑수아 샹폴리옹이 상형 문자를 해독하는 데 결정적인 계기가 되었다.

아마르나 미술

'이단자' 아크나톤 | "네가 이 땅을 창조했듯이 / 이 땅은 너의 손에 의해 존재한다. / 네가 떠오르면 세상이 살아나고 / 네가 저물면 세상은 죽어버린다. / 너로 인해 사람들이 사는 까닭으로 / 너는 삶의 영속이다."

〈아크나톤의 태양 노래〉에 나오는 이 구절들은 모든 찬가와 마찬가지로 18왕조의 아크나톤 왕이 착수했던 종교와 정치의 개혁을 표현한다. 아크나톤, 즉 아멘호테프 4세는 아멘호테프 3세의 아들이다. 그는 아마도 기원전 1364년부터 아버지와 함께 이집트를 통치했으며, 아멘호테프 4세로 즉위하자마자 수도 테베(룩소르)를 떠나 나일 강의 하류 쪽으로 300킬로미터 떨어진 동쪽 하안河岸에 새로운 수도를 건설했다. 그 이름 아케트 아톤Achet-Aton은 이제 가장 위대한 신을 지칭하게 된, 전통적인 태양 원반의 명칭 아톤을 포함한다. 왕은 그 이름을 빌어 아크나톤이라는 이름을 취했다.

왕이 테베에서 떠나 자신의 이름을 바꾸고, 제국의 신 아문의 이름과 상징에서 멀어진 것은 아문을 숭배하는 강력한 성직자 계급을 향한 선전포고였다. 여기서 아크나톤은 말 그대로 제정일치를 추진했는데, 그는 일신교인 아톤 종교를 통해 제국 내에서 왕권을 강화하는 데 이용했던 것이다. 다음에 나오는 〈아크나톤의 태양 노래〉의 구절은 왕을 신의 아들로 신봉하도록 만들었다. "너의 몸에서 나온 아들 아크나톤을 위해 너는 떠오른다."

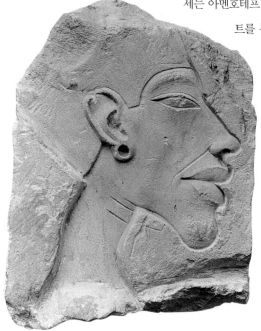

▲ 〈아크나톤 왕〉, 기원전 1360년경, 석회석, 조각(단편)의 높이 15cm, 베를린, SMPK, 이집트 미술관
이 조각상은 이전 왕의 초상과 비교해 볼 때, 전통적인 묘사 방식으로부터 급격히 변화했음을 보여준다. 좁고 길게 트인 눈, 툭 불거진 입술, 움푹 들어간 뺨과 거대한 턱, 그리고 극도로 가는 목은 전체적으로 조화를 이루지 못하고 있다. 그의 어머니 테예의 환조 초상(기원전 1365년경, 베를린, SMPK, 이집트 미술관)을 닮은 아크나톤의 초상은 인상학적인 특징의 표현을 극대화했다고 추측된다.

미술과 종교 | 결과적으로 아톤 종교는 종교적으로나 정치적으로 성과 없는 에피소드로 남았다. 아크나톤은 기원전 1348년에 죽었고, 그의 열 살 남짓한 후계자 투탕카톤은 다신교적 아문교로의 복귀를 반대하지 않았다. 좋은 결과였든, 혹은 나쁜 결과였든 그는 자신의 이름을 투탕카멘으로 바꾸었다. 그의 아버지가 세운 새로운 수도 이름은 폐허 속에서 아마르나(1891년부터 발굴)로 알려지게 되었다. 오늘날에는 아크나톤 궁전에서 발견된 미술품에 '아마르나'라는 이름이 등장한다.

석회석으로 제작되어 다채롭게 표현된 실물 크기의 〈네페르티티의 흉상〉(기원전 1360년경, 베를린, SMPK, 이집트 미술관)은 아마르나의 궁정 미술 가운데 가장 유명한 작품에 속한다. 이 작품은 아크나톤 왕의 부인을 묘사한 것인데, 왕비의 옷깃은 귀한 장신구로 치장되어 있고, 가늘고 긴 목이 그 위로 올라왔다. 가냘픈 목은 잘 발달된 광대뼈와 대조를 이루며, 얼굴은 화장하여 눈꺼풀과 높게 둥글린 눈썹을 강조했다. 이 조각

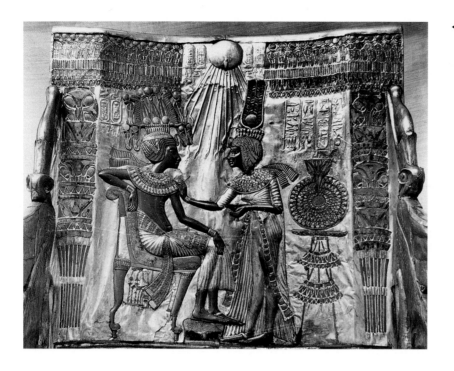

이 부조는 1922년 하워드 카터가 발굴한 투탕카멘 왕의 무덤에서 나온 것으로, 투탕카멘 왕의 옥좌 등받이를 장식했다. 아문 종교로 회귀함으로써, 왕의 이름은 투탄카톤에서 투탕카멘으로, 그리고 왕비(아크나톤과 네페르티티의 딸)의 이름은 안크센파톤에서 안크센파문으로 바뀌었다.

그와 같은 사실과는 별도로 이 장면 자체는 주제와 조형 면에서 아마르나 예술의 특징을 지닌 작품이다. 빛줄기 끝에 손이 달린 아톤 원반 아래에서 왕비는 남편을 위한 치장을 마무리한다. 그녀는 왕의 옷깃에 유향을 바른다. 젊은 왕의 제약을 받지 않고 앉은 왕비의 자세는 우아하고 자연스러운 양식의 원칙을 따르고 있다.

상은 개성적으로 보이며 정교하며 자연스러운 양식에 충실했다. 〈네페르티티의 흉상〉은 1912년 아마르나에 있는 조각가 투트모시스의 공방에서 발굴되어, 흉상이 왕비의 조각상들을 제작하기 위한 원형으로 사용되었다는 사실이 분명해졌다. 베를린 출신인 상인 제임스 시몬은 이곳의 발굴 허가권을 구입했고, 해당 관청으로부터 이 흉상의 소유권을 인정받아 1920년 프로이센 제국에 기증했다.

아마르나 미술의 진기한 증거물들은 부조 석판들로 이것은 〈왕가의 제단화〉로 불린다. 이 그림들은 태양 원반 아래에 아크나톤 왕, 네페르티티 왕비, 그리고 세 명의 딸을 묘사하고 있다. 태양 원반에서 나온 빛줄기의 끝에 손이 달려 있는데, 그 손은 왕과 왕비에게 삶의 표시인 앙크를 건네고 있다. 이것은 전통적으로 죽은 자 숭배의 관점에서 인간과 동물이 혼합된 모습인 신들의 권한에 속했던 제스처이다.

오늘날에는 짧았던 아마르나 시대에 독자적인 미술을 생성했던 조건들에 관심이 집중된다. 1946년에 프리다 칼로가 멕시코 국가 회화상을 수상한 바 있는 그림 〈모세 또는 창조의 핵심〉(1945, 개인 소장)에는 아크나톤과 네페르티티의 흉상이 그려져 있는데, 여기에는 종교사적인 해석을 필요로 한다. 칼로는 지크문트 프로이트의 학술논문 〈모세와 일신교〉로부터 영향을 받았다.

양식
에게 문화

고고학자들

초기 역사시대라는 연구 분야를 개척한 두 학자가 미노스와 미케네 문화 발견에 가장 크게 기여했다.

하인리히 슐리만
1822년 노이부코프에서 출생, 암스테르담과 상트페테르부르크에서 사업을 하여 재산을 모았다. 1866년에 파리에서 공부를 마친 그는 고대 유적지의 연구에 착수했는데, 이로 인해 도굴꾼이라는 비난을 받기도 했다. 호메로스의 《일리아스》에 나오는 지형 진술을 굳게 믿었던 그는 1868년에 소아시아의 서북단 정상의 트로이(히사를리크 언덕)를 발견했다. 1876년부터 그는 미케네의 아가멤논 성을 탐구했으며, 1880년에는 오르코메노스, 1884년에는 티린스를 잇달아 발굴했다. 슐리만은 1890년 나폴리를 여행하던 중 사망했다.

아서 에번스
1881년 출생, 영국의 역사학자(1911년 귀족 신분 부여). 마찬가지로 호메로스의 지시(《일리아스》의 두 번째 노래에 나오는 미노스 신화)를 따라, 그는 1900년에 크레타 섬의 크노소스 궁을 발굴하기 시작했다. 에번스는 후에 옥스퍼드 대학교에서 고고학을 가르쳤으며 1941년 옥스퍼드 근처에서 사망했다.

키클라데스 문화 | 그리스와 소아시아 사이의 에게 해海는 키클라데스 제도 안에 속한다. 여기에는 가장 큰 섬인 낙소스와 함께 아모르고스, 델로스, 케로스, 미코노스, 테라처럼 대략 20개의 사람이 사는 섬들이 해당된다.

크레타의 미노스 문화와 마찬가지로, 키클라데스 문화는 트로이가 속한 기원전 3000년 청동기시대의 에게 문화에서 유일하게 대리석 조각품을 만들어 두각을 나타냈다. 대리석 조각상들은 한편으로는 작은 입상의 크기에서 실물크기에 이르는 팔짱을 한 여성상들이며, 다른 한편으로는 아테네 국립 미술관의 키클라데스 소장품 가운데 〈피리 부는 사람〉과 〈하프 연주자〉와 같이 악기를 들고 서 있거나, 옥좌에 앉은 남성상들이다.

미노스와 미케네 문화 | 아서 에번스가 에우로파(유럽)와 제우스의 아들 미노스의 이름을 따서 명명한 미노스 문명은 기원전 3000년 중반부터 기원전 1400년경까지 지속되는데, 미케네가 지배했던 후기 미노스 시대는 그 뒤에 이어진다. 해상무역은 소아시아 연안의 밀레투스와 로도스, 키클라데스를 거점으로 삼은 종합적인 에게 지역에서 경제적 기반을 형성했다. 고도로 발전된 문명의 두드러진 증거로는 크노소스와 파이스토스, 말리아의 도시와 궁전 건축이 있다. 잘 알려진 〈뱀의 여사제〉(기원전 1600년경, 이라클리온, 고고학미술관)처럼 파엔차 도기로 만든 작은 입상은 궁정생활의 제식적인 특징을 알려준다. 노출된 가슴과 여러 겹의 주름 장식이 있는 치마의 궁정 의상을 입은 이 여인상은 봉헌물이다.

크레타 섬의 미노스 도시 문화는, 북쪽에서 펠로폰네소스로 이주해 온 아카이아인들의 호전적인 미케네 문화와 대립된다. 그리스의 전설에 따르면 코린토스의 남쪽 미케네는 아가멤논과 아트리데 가문의 고향이다. 권세가인 지방 영주들은 전통적으로 미케네와 티린스, 테베, 오르코메노스와 필로스 등에서 보는 것처럼 키클로페디아식으로 벽을 쌓은 요새를 축조했다. 수직 통로와 반구형의 무덤 구조물(소위 미케네에 있는 '아트레우스의 보고')에 숨겨진 무덤 부장품들은 크레타와 대립되는 것으로 후대에 속한다.

이러한 무덤 부장품들에는 금으로 만든 머리 장식, 황금 가면과 화려한 무기들, 또 금 상감 장식, 사자 사냥에서 중무장한 사람과 궁수를 묘사한 청동 단검(기원전 1550년경, 아테네, 국립미술관) 등이 속한다. 아카이아인들은 크레타로 통치권을 확장했으나, 대략 기원전 1230년부터 북쪽에서 온 새로운 이주 세력의 침탈로 붕괴되었다.

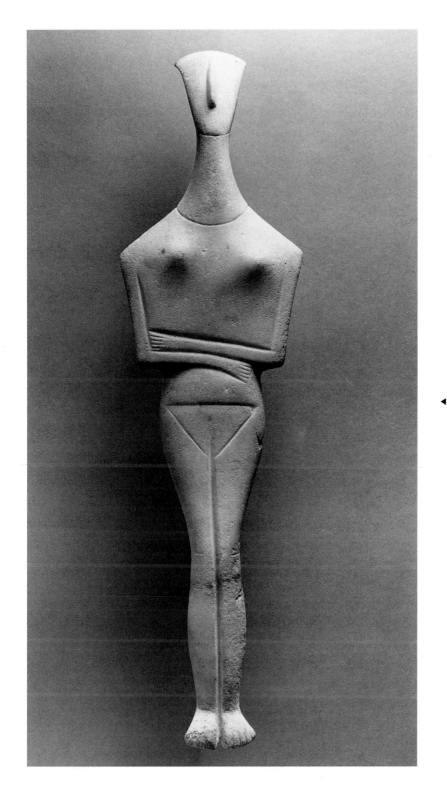

◀ 〈키클라데스의 조각상〉,
기원전 2200년경, 대리석,
높이 43cm, 베를린 SMPK,
고대 미술관의 고미술 컬렉션
다소 평면적으로 제작된 이 여성상은
키클라데스 문화를 대표하는
작품이다. 이렇게 팔짱을 끼고 있는
조각품은 기원전 2700년경에 많이
제작되었는데, 이후에 여러 가지 다른
형태로 발전되었다. 현재 베를린에
있는 이 조각상은 키클라데스
제도 동남쪽에 있는 아모르고스
섬의 네크로폴리스를 따라 명명된
도카티스마타 미술Dokathismata Art에
해당한다. 도카티스마타 미술의 특징은
크기 이외에 형상의 엄격한 대칭 구조,
섬세하게 제작된 가슴, 선으로 표시한
커다란 삼각형 모양의 음부, 또는 힘 있는
굴곡에 의해 부드럽게 부풀었던 형태와
직각인 윤곽의 팽팽한 대립 등이다.
현재 보존되고 있는 키클라데스
조각상들의 절대 다수는 여성의
형상인데, 이것들은 부장품으로
매장되었거나 여신의 형상으로
간주해야 할 것이다.

조형방식
궁전

미궁 | 그리스 출신 여행자들은 크레타 섬에서, 매우 불규칙적이고 임의적이지만 뭔가 굉장하게 여겨지는 건축 시설의 잔재들을 알게 되었다. 그들은 벽에서 쌍날도끼의 기호를 발견했는데, 에게 해 지역에서는 라브리스labrys라는 단어로 그런 기호를 지칭했다. 어원학에 따르면 이 단어로부터 라비린토스labyrinthos라는 개념이 생겨났다. 신화에서 라브리스는 다이달로스가 크레타 왕 미노스의 주문으로 고안한 미궁 건축물로, 괴물 미노타우로스를 가두기 위한 감옥과 관계된다.

그리스인들은 크레타 미노스 문명에서 가장 뚜렷하게 나타난, 서로 유기적인 관계없이 만들어진 뜰과 넓은 방, 통로와 계단 또 채광구採光口로 이루어진 미로를 보고 공적, 사적 기능들이 한데 어우러진 초기 역사시대 궁전의 특징을 찾아냈다. 크레타의 미노스 문명이 대모大母를 숭배했다는 사실은 그에 대한 설명이 될 수 있다. 곧 대모 신앙은 자연 종교를 형성했으며, 자연 종교에서는 기념비적인 신전 건축을 배제했다. 따라서 작은 동굴, 혹은 그와 비슷한 것을 궁전 부속 건물로 세워 제식의 장소로 삼았던 것이다. 이와 같은 궁전은 크노소스의 소궁전처럼 소규모의 증축 과정을 통해 제식의 목적을 더 크게 갖게 될 수밖에 없었다.

▶ **크노소스 대(大)궁전, 기원전 16세기 초**
오스만 제국으로부터 크레타가 독립을 선언한 지 2년 후인 1900년, 아서 에번스는 크레타 북부 해안의 중앙 부분에서 그리 멀지 않은 크노소스의 폐허 지대를 발굴하기 시작했다. 안뜰로 추정되는 대략 100×150미터 면적의 넓은 장소가 드러났다. 다음은 숫자를 기재하여 표시한 평면도(기원전 1400년경 화재로 추정되는 원인에 의해 붕괴된 이후의 마지막 상태)이다.

1. 입구 2. 동쪽 주거 지역
3. 서쪽 창고 4. 극장
5. 행렬 회랑 6. 베란다
7. 내부 전실
8. 위층으로 올라가는 계단
9. 옥좌의 방 10. 제식을 위한 성소
11. 주랑 홀 12. 개인 주택들

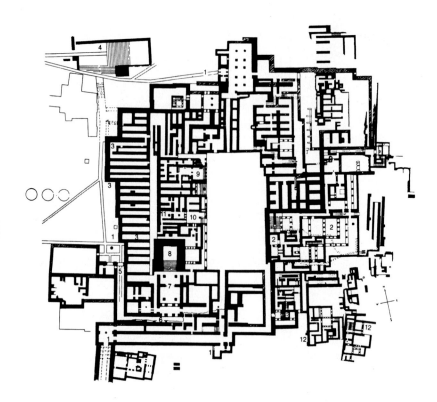

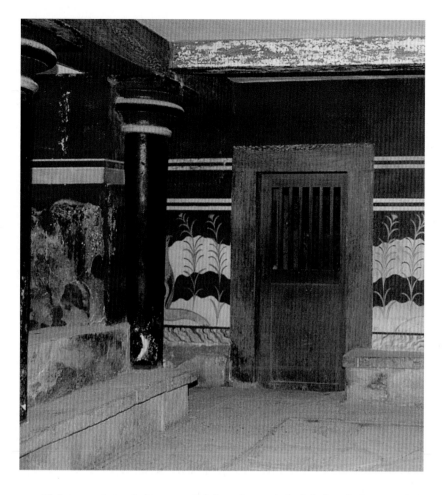

◀ 크노소스 대궁전의 '옥좌의 방'
발굴이 시작된 몇 주 후인 1900년 4월,
에반스와 그의 발굴단은 하나의 방을
발견하게 되었는데, 설화석고로 만든
옥좌가 있는 그 방은 알현실謁見室로
해석되었다. 이 방의 전실에는
반암斑岩으로 만들어진 성수반聖水盤이
놓여 있는데, 그것은 궁정 의식과
연관시켜 볼 때 제식의 일종인 '손 씻기'를
위한 것으로 보인다. 주실主室에는 벽을
따라 왕의 조언자들이 앉는 벤치들이
마련되어 있었다. 옥좌의 양쪽에는
독수리의 머리와 날개에, 사자의 몸을
지닌 괴수들이 주를 이루고, 이외에는
꽃무늬 형상이 벽화에 표현되었다.
'옥좌의 방'의 일부를 보여주는 이 사진을
통해, 천장을 받치고 있는 크레타 미노아
양식의 목재 벽주壁柱가 아래쪽으로
갈수록 가늘어지고, 또 둥글게 튀어나온
주두를 지니고 있다는 것을 볼 수 있다.

그럼에도 크노소스, 파이스토스, 말리아, 그리고 1961년 이래 발굴된 차크로스에 있
는 크레타의 미노스 궁전 건축은 역시 통치권과 행정, 궁정 경제와 물물 교환 교역을
기반으로 한 무역과 관련되었다는 점을 공통적 특징으로 보여준다.

메가론 | 기원전 2000년 후반에 에게 해 지역에서 좀 더 다른 특성들이 나타나는데,
그 이유는 바로 펠로폰네소스의 아카이아인들이 크레타 섬에서 점차 지배 영역을 넓
혀가면서, 크레타 미노스 문화의 영향이 유입되었기 때문이다. 말기 미케네 문화 시기
에 화려하게 정비된 궁전 건축에서는 화덕과 전실前室이 있는 하나의 통일 공간인 메
가론Megaron이 생겨났다. 메가론은 점차 주택의 일반적인 유형으로 자리 잡아 나갔다.
폐쇄된 제식 공간인 켈라Cella, 측벽이 연장되어 마련된 전실과 연결된 메가론 유형은
안타 신전Anta Temple 양식으로, 이는 그리스 신전의 출발점이 된다.

오디세우스의 궁전

이타카 섬에 있는 오디세우스의 궁전은
호메로스가 묘사한 메가론 유형과
일치한다.
오디세우스는 궁에 남아 / 아테네의
도움을 얻어 구혼자들을 소탕할 방법을
강구했다. / 그는 곧 텔레마코스에게
빠르게 말했다. / "텔레마코스, 우리는
그들의 무기를 모두 치워 놓아야한다. /
그리고 구혼자들이 무기가 없어진 것을
알고 궁금히 여겨 묻거든 / 이렇게 좋은
말로 꾸며대라. / '연기를 피해 넣어 두었소.
오디세우스 왕께서 트로이로 떠나시며 /
두고 가실 때보다도 많이 변색되고 녹이
슬었으며 그을음이 몹시 끼어있소.'"
(호메로스, 《오디세이아》, 19:1-9)

황소

미노타우로스

고대의 신화에서 미노타우로스는 크레타의 왕비 파시파에가 포세이돈의 황소와 정을 통해 태어나 인간과 황소가 결합된 괴물의 모습으로 나타난다. 파시파에의 남편 미노스는 흰 황소로 변한 제우스가 에우로파 공주를 크레타로 납치하여 관계를 가진 후 태어난 세 명의 아들 중 한 명이다. 미노스는 그 괴물을 다이달로스가 지은 미로 속에 가두었는데, 매년 일곱 명의 젊은 처녀와 일곱 명의 젊은이가 미노타우로스의 제물이 되었다. 테세우스는 미노타우로스를 죽이고, 아리아드네가 준 실의 도움으로 미로에서 빠져 나오는 데 성공했다. 크레타의 동전이나 그리스의 도자기 그림, 조각 작품, 폼페이의 벽화(《소의 형상을 한 파시파에》, 베티에르의 집)에서는 미노타우로스 신화를 표현한 작품들을 볼 수 있다. 현대에는 특히 에칭 《황소 그림Tauromachie》 (1935)에서 보는 것처럼 파블로 피카소가 이러한 주제에 심취했다.

황소 숭배 | 영국의 고고학자들은 1961-65년에 아나톨리아의 샤탈 휘윅Catal Hüyük을 발굴하면서 황소 숭배에 대한 가장 오래된 형태를 발견했다. 코니아 동남쪽에 위치한 황폐한 언덕 밑에는 기원전 7000년 중반까지 거슬러 올라가는 신석기 시대의 대거주지가 남아 있었고, 정방형의 거주 공간에서 뿔을 덧붙여 만든 황소머리 모형의 잔재가 발견되었다. 이로 보아 가장 오래된 '도시들' 중 하나인 샤탈 휘윅은 초기 가축 경제 사회의 중심지를 형성했으며, 또한 황소가 다산 숭배 문화에서 중심이었다는 사실을 암시한다.

황소 숭배의 증거들은 프타 신의 화신인 이집트의 아피스 황소로부터, 시나이 산 끝자락에 모여 살던 이스라엘 사람들의 황금 송아지를 거쳐, '에페소의 다이아나', 즉 황소 고환들로 치장된 아르테미스의 우상에까지 전래되었다. 특히 황소 고환들로 치장된 아르테미스는 2세기경 수없이 복제되었다(나폴리, 국립고고학미술관). 크레타의 크노소스 궁전에는 〈뛰어오르는 황소〉가 묘사된 프레스코가 있다(기원전 1500년경, 이라클리온, 고고학미술관). 돌진하는 황소 위로 공중 회전하는 젊은이들의 모습은 마치 용기를 시험하는 장면 같지만, 아마 다산 의식과 관련되었다고 추측된다.

황소 제물 | 황소 제물이 차지하고 있는 높은 위치는, 황소를 통해 영웅이 존속하며 증가하고 있다는 증거의 가치를 인정받았다는 것으로 설명된다. 플라톤은 단편 〈크리티아스Kritias〉에서 아틀란티스 전설을 설명하는데, 거기에는 포세이돈에게 바칠 제물은 '철이 아니라, 단지 몽둥이와 밧줄'만을 이용해 잡아들인다는 구절이 있다. 그와 같은 장면은 스파르타 남쪽 바피오 근처의 무덤에서 발견된 두 개의 황금 잔인 〈바피오 잔Vaphio-Becher〉(기원전 1500년경, 아테네, 국립미술관)의 부조 장식에서도 볼 수 있다. 모세의 율법에서 죄를 범했을 때에 황소는 가장 값어치 있는 속죄의 제물로서 쓰였다(레위기 4장). 세례자 요한의 아버지이자 유대 신전의 사제 즈가리야는 '황소가 복음서 저자들 중 사도 루가의 상징이 된 이유와 관계가 있다. 비록 루가 복음의 시작 부분에서 즈가리야는 비록 황소가 아닌 다른 번제물을 바치긴 하지만, 제물과 황소 사이에는 원천적인 관계가 존재하는 것이다.

황소 제물은 고대 말기에 생긴 속죄 종교에서 중심이다. 이러한 종교는 인도와 이란의 신인 미트라 숭배에서 시작되어, 기원후 1세기경부터 로마 제국으로 확대되었다. 대개 지하나 바위 동굴에 자리 잡은 성소나 사제관에서는, 숭배상으로서 프리지아의 원추형 모자를 쓴 미트라 사제가 황소의 목덜미를 단도로 찌르는 장면(특히 오스터부르겐에

서 출토된 미트라 부조, 기원후 3세기, 카를스루에, 바덴 주립미술
관)을 묘사했다. 미트라 신화는 로마 시대에 변형되어 널리
퍼지게 되는데, 변형된 미트라 신화에는 미트라가 12월 25
일에 바위에서 태어났다는 것과 황소를 도살하는 내용 등
이 포함했다. 황소 도살은 태양신의 명령에 의한 것으로, 창
조 행위를 의미했다. 예컨대 황소의 몸에서는 식물계가, 그
씨앗으로부터는 동물계가 생겨난다. 미트라는 그의 추종자
들과 만찬을 즐긴 후에 태양 마차를 타고 신의 세계로 돌아
가고, 세계의 종말 후에 재판관 직을 넘겨받는다. 미트라
숭배가 그리스도교의 의식에 남긴 흔적들은 예수의 생
일 날짜에서 가장 명백하게 드러난다.

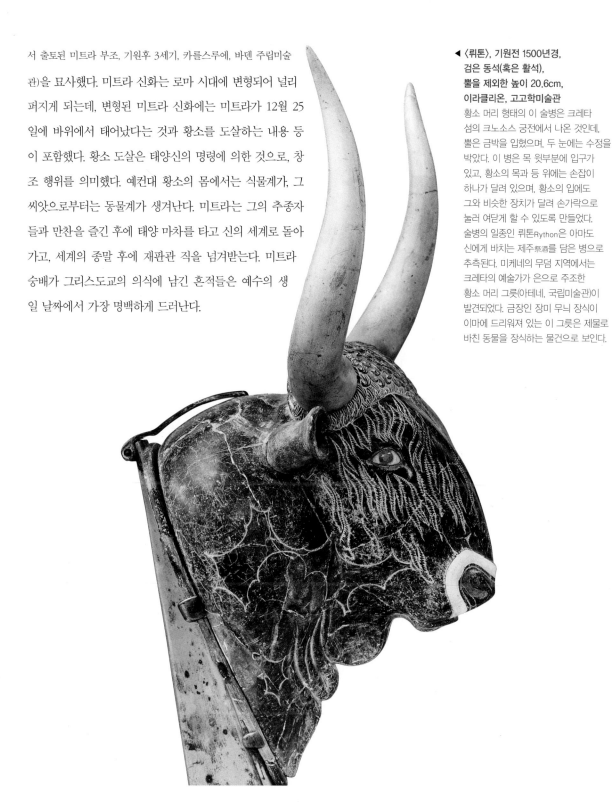

◀ 〈뤼톤〉, 기원전 1500년경,
검은 동석(혹은 활석),
뿔을 제외한 높이 20.6cm,
이라클리온, 고고학미술관
황소 머리 형태의 이 술병은 크레타
섬의 크노소스 궁전에서 나온 것인데,
뿔은 금박을 입혔으며, 두 눈에는 수정을
박았다. 이 병은 목 윗부분에 입구가
있고, 황소의 목과 등 위에는 손잡이
하나가 달려 있으며, 황소의 입에도
그와 비슷한 장치가 달려 손가락으로
눌러 여닫게 할 수 있도록 만들었다.
술병의 일종인 뤼톤Rython은 아마도
신에게 바치는 제주祭酒를 담은 병으로
추측된다. 미케네의 무덤 지역에서는
크레타의 예술가가 은으로 주조한
황소 머리 그릇(아테네, 국립미술관)이
발견되었다. 금장인 장미 무늬 장식이
이마에 드리워져 있는 이 그릇은 제물로
바친 동물을 장식하는 물건으로 보인다.

그리스인들과 로마인

로마 민족 서사시인 베르길리우스의
《아이네아스》에서 아이네아스의 아버지인
안키세스를 다음과 같이 비유 했다.
"어떤 이들은 금속으로 형상을 대단히
부드럽게 표현할 줄 알며, 또 다른 이들은
대리석으로 아주 생생한 표정을 만들어낼
수 있었다. 그리고 다른 이들보다 법률에
아주 밝았으며, 하늘의 컴퍼스로 길들을
계산해내고 일출 시간을 더 정확하게
알아낼 수 있었다. 그러나 너, 로마인이여,
너는 세상 사람들을 통치하겠다고
생각해라. (너희들의 재능은 바로 그것이다)
그리고 교양을 쌓고 평화를 이루고, 패배한
사람들을 해치지 말고, 반항하는 자들은
쓰러뜨려라."
(베르길리우스, 《아이네아스》, 6:847-853)

알레고리

고대 미술은 여러 종류의 알레고리들을
만들어냈다(그리스어로 allegoria는
'다르게 말하기'라는 뜻이다). 이 개념은
추상적 개념에서 지리학에까지(산, 강,
육지) 광범위하게 사용된다. 개념들은
어떤 인물 형상으로 의인화된다.
예컨대 〈아우구스투스의 보석Gemma
Augustea〉은 세 종류의 알레고리를
내포하고 있다. 사람으로 의인화된
'세상', 즉 오이쿠메네는 승리의 화환을
아우구스투스 머리 위에 두고 있다.
이에 세상의 모든 물결인 오케아노스,
또 풍요를 상징하는 뿔피리를 든
이탈리아가 동반한다.

주요 자료 | 고대Alterum라는 개념은 초기 역사시대의 고도 문화를 포함하는 반면, 이 장에서 사용하는 그리스, 로마를 일컫는 고대Antike는(라틴어 antiquus, '오래된'의 뜻) 기원 전 8세기부터 기원후 5-6세기까지를 가리킨다. 이 고대의 시작과 끝은 상징적인 의미를 지닌 연도로 정해졌다. 그리스에서는 기원전 776년에 올림픽 게임의 우승자 명단이 처음으로 나왔는데, 이 연도는 그리스 역사에서 하나의 출발점으로 인식되었다. 로마인들은 로마 건도建都, ab urbe condita 달력으로 시간을 계산했다. 이때 그들이 역사의 출발점으로 삼은 연도는 기원전 753년으로, 이는 로마의 건도 신화와 연관되어 있다. 한편 플라톤이 아테네에 설립한 소위 '이교도적'인 아카데미가 비잔틴 제국의 유스티니아누스 대제에 의해 폐쇄되었고, '서방의 교부敎父들'의 한 사람으로 손꼽히는 누르시아 출신의 베네딕투스가 몬테카시노 수도원을 세운 기원후 528년은 전통적으로 그리스, 로마의 고대에서 중세로 넘어가는 두 가지 사건으로 설명된다.

지중해 세계 | 문화사적인 측면에서 양극을 이루는 아테네와 몬테카시노는 지중해 문화권 안에서 문화지리학의 정점을 이루기도 한다. 한 섬에서 다른 섬으로, 한 해안에서 다른 해안으로 정처 없이 떠돌았던 오디세우스의 신화를 통해, 우리는 공동으로 소유했거나 또 서로를 이어주는 지중해의 중요한 역할을 알 수 있다. 뱃길을 이용한 물물교환 무역은 사상도 교류하게 했으나, 이러한 항해는 종종 거대 전함의 호위 아래 이루어졌고, 또한 그 항로는 곧 전함의 항로와 겹치기도 했다.

경제적, 정치적 그리고 문화적인 영향력 확장을 가져온 특징적인 형식은 고대 초기에 도시 동맹의 형태를 띤 페니키아인들과 그리스인들의 식민 통치였다. 이러한 식민 형태는 패권 도시(그리스의 경우 처음에는 아테네, 다음에는 스파르타와 테베)로부터 패권 지역으로 발전하였고, 마침내 로마 제국Imperium Romanum에 이르러 세계 패권의 특성을 보여 주게 된다. 즉 지중해 문화권을 벗어나 북쪽과 동쪽으로 뻗어나가 오이쿠메네oikumene, 즉 사람이 사는 모든 땅을 공통적인 법질서 아래 통합하고자 한 것이다. 이러한 움직임과는 반대로, 처음에는 켈트 부족 동맹, 그 다음에는 게르만 부족 동맹에 의해 북쪽에서 지중해로 내려오는 이동이 이루어졌다. 그러나 켈트족이나 게르만족뿐만 아니라 서쪽으로 밀고 들어왔던 고대 오리엔트의 페르시아 문화나, 로마 이전의 문화인 이탈리아의 에트루리아인들과 스페인의 이베리아인들도 고대의 틀 안에 속한다고 본다.

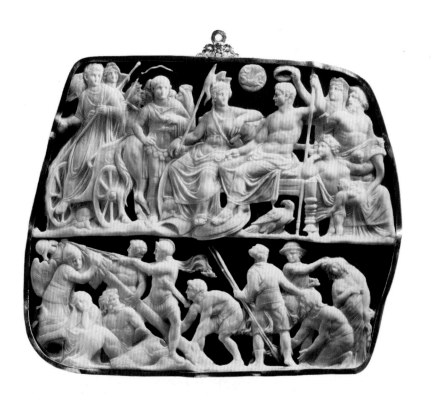

◀ 〈아우구스투스의 보석〉,
기원후 10년, 두 단의 마노,
높이 117mm, 빈, 미술사박물관
이 보석, 즉 부조로 된 카메오는 로마에
황제시대가 도래했음을 암시하고
있다. 윗부분은 제우스의 위치에 있는
아우구스투스가 신들의 아버지를
의미하는 상징물 독수리와 함께 있다.
그의 오른편에는 로마 도시의 수호신이
로마가 앉아 있다. 아우구스투스는
기원후 10년 달마티아 반란을 잠재우고
승리자로 환영받은 티베리우스를
바라본다(날개 달린 승리의 여신 니케가
마차를 몰고 있다). 아래쪽은 상단과
관련된 장면으로, 승리의 기념비인
트로파이온Tropaion이 세워지는 모습을
묘사했다. 이 작품의 중심 주제는 로마가
세계를 지배하면서 그리스의 헬레니즘
세계가 종료되었다는 것이다.

시대 구분 | 고대는 문화사, 미술사적인 관점에서 크게 고대 그리스, 고대 로마, 그리고 고대 그리스도교 시대라는 세 단계로 구분될 수 있다. 이때 고대 그리스는 '기하학 Geometrische 양식' 시대와 '아케익Archaische 양식' 시대, 이후 기원전 500년쯤에 뒤따른 '고전Klassik 양식' 등 크게 세 시기로 나뉜다. 그리스인들은 고전시대에 미술, 문학, 과학, 철학 영역에서 시대를 초월하는 작품들을 창조했고, 또한 작품을 가늠하는 척도를 발전시켰다. 그에 따라 오늘날 '고전'이라는 개념은 그와 같은 의미를 지니게 된 것이다. 이러한 전성기에 이어 기원전 4세기 후반에 헬레니즘이 나타난다.

고대 로마는 도시 군주정에서 공화정으로 바뀐 후 대륙의 강국이 되었고, 이후 수많은 정복지를 지닌 해양 강국으로 발전하게 되었다. 이처럼 정치적으로는 자기만의 독특한 뿌리를 가지고 있었던 로마의 문화적인 전성기는 헬레니즘을 바탕으로 하는 황제 시대 초기에 나타났다. 예컨대 로마의 초대 황제인 아우구스투스는 헬레니즘의 영향을 받은 근동의 황제 숭배를 적용했다. 바로 이때 그리스도교의 연대기가 시작되었다. 고대의 세 번째 시대인 그리스도교 시대는 신학적으로 그리스 철학의 영향을 받았다. 그러나 그리스도교는 황제 숭배를 배척하는 유대교의 한 파괴적인 파벌로 여겨져 철저히 박해당했다. 기원후 4세기가 지나면서 하나의 종교로 승인된 그리스도교는 결국 로마 제국의 유일한 국가 종교로 발전했다.

기하학 양식

아테네와 아티카 | 기원전 12세기경 그리스에서는 개별적인 부족 동맹들의 거주 지역에서 군주제로 통치되었던 도시 국가가 형성되었다. 이처럼 그리스에 도리아인들이 이주하며 전개되었던 도시 국가의 발전 과정은, 기하학적 미술의 문화사적 전제 조건이 되었다. 아테네가 그 좋은 일례이다.

전설에 따르면 테세우스가 세웠다고 하는 폴리스 아테네는 사실상 이오니아인이 거

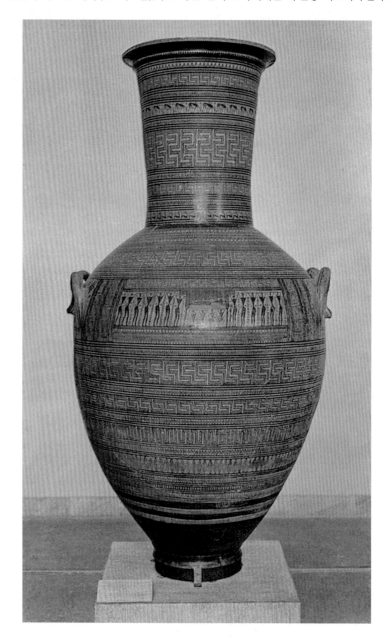

▶ **아티카 반도의 기하학 양식 시대 암포라, 기원전 770년, 점토, 높이 155cm, 아테네, 국립미술관** (양 손잡이가 도자기 배 부분에 붙어 있는) 이 암포라는 아테네의 '케라메이코스 묘지'에서 발굴되었다. 손잡이가 있는 부근에 만가輓歌를 나타내는 프리즈frieze가 있다. 한가운데 뉘어진 사자死者의 좌우, 그리고 그 아래에 사람들이 애도의 뜻으로 팔을 높이 들고 서거나, 앉아 있고, 또 무릎을 꿇고 있다. 상반신은 기하학적 삼각형이다. 긴 옷을 입힌 사자 위에는 커튼이 드리워졌는데, 장례 장면을 보다 분명하게 보여 주기 위해 약간 관대棺臺 위로 올라가 있다. 주요 장식으로는 미앤더Maander(연속 곡절 문양) 형식이 반복적으로 등장한다. 항아리의 목 부분은 누워 있는 염소, 풀을 뜯는 사슴과 같은 두 단의 동물 프리즈로 장식되었다.

주하던 아티카 반도에서 종교 공동체들이 지방 제후국으로 발전하고, 그런 제후국 중에서 아테네가 가장 우위를 차지하는 끊임없는 발전 과정 끝에 형성되었다. 아테네의 지배 아래 아티카 반도는 기원전 10세기에서 8세기까지 그리스 본토에서 문화적으로 가장 유서 깊은 지역으로 남게 되었다.

기하학 양식 시기의 미술작품들은 아테네를 비롯한 아티카 반도에서 생산되었으며, 이것은 연대순에 따라 5단계를 거치며 전개되었다. 기하학 양식의 미술작품에는 주로 도자기가 해당된다. 도자기는 모양과 장식 특히 양쪽을 결합함으로써, 형태를 만들 때 감각과 규칙, 또 현실과 이상을 결합하는 그리스 미술의 대표적인 특징을 보여준다.

기원전 10세기의 초기 기하학 미술에서는 도자기 그릇의 발, 배, 어깨, 목 등 구조를 장식해 강조했다. 기하학적인 장식과 그 기능은 식물과 해양 동물을 선호한 미노스의 도자기 그림과는 완전히 다르다. 초기의 기하학적 양식이나 엄격한 기하학적 양식에서는 장식의 모티프가 더 풍부해짐에 따라 도자기 전체에 그림이 장식된다. 중기와 후기 기하학적 양식에서는 인물 묘사가 훨씬 엄격한 체계를 갖추게 된다. 인물을 표현하는 양식적 원칙은 기하학적 추상으로, 상반신은 팔을 들 때 삼각형이고 팔을 내렸을 때에는 둥그런 어깨선이 궁형을 이루며 머리는 원반으로 그렸다.

무덤 기념비와 봉헌물 | 아테네의 풍요로운 유적지는 도자기 그릇의 목적을 밝히는 데 첫 번째 단서를 제공한다. 예를 들면 '이중문'(그리스어로 디필론Dipylon 근처에 있는 방대한 묘지 구역인 네크로폴리스는 '케라메이코스Kerameikos 묘지', 또는 '디필론 묘지'로 불린다. 여기서는 암포라와 크라터(포도주 섞는 항아리)들이 일종의 묘비 역할을 했다. 그와 같은 도자기에는 죽은 자들의 장례와 애도(상엿소리 장면), 그리고 장지로 향한 마차 행렬을 기하학적 그림으로 묘사하여 바로 묘비라는 사실을 알려준다.

이외에도 기하학적 미술작품에는 점토나 청동으로 만든 작은 봉헌물들이 속한다. 이미 미케네 시대부터 범凡지역적인 성지의 하나였던 올림피아에서는 이렇게 봉헌된 조형물들이 6500개나 발굴되었다.

현재 베를린 고대 유물 전시실에 있는 두 개의 청동 주조물은 기원전 8세기 중반에 제작되었다고 추정되는데, 당시 황소 다음으로 가장 가치가 높은 가축인 수말부터 마차를 모는 사람의 소형 입상까지 다양한 주제를 택하여 봉헌물이 제작되었음을 보여준다. 머리를 원통형으로 만들거나 동물의 몸을 삼각 입체로 표현한 것 등은 기학학적 미술의 전형적인 표현 방식에 속한다.

장식물

그리스의 기하학적 미술에는 주로 다음과 같은 장식물을 볼 수 있다.

삼각형 지그재그로 구성된 줄무늬 장식으로, 밝고 어두운 색체의 삼각형이 번갈아가며 나타난다.

원 동심원으로 구성된 개별 장식. 특이하게도 컴퍼스가 이용되었다. 때때로 십자 형태가 가장 안쪽의 원을 네 개의 4분원으로 나누기도 한다.

미앤더 직각으로 다양하게 변화하는 줄무늬 형태로, 소아시아에 있는 마이안드로스 강이 갈고리처럼 출렁거리는 모습에서 그 이름을 따왔다. 나선형의 변화를 가리켜 '달리는 개'라고도 부른다.

마름모꼴 마름모꼴이 연속되는 줄무늬.

체스판 밝고 어두운 정사각형이 나열된 무늬.

봉헌물

봉헌물(EX VOTO)

중세 말기에 만들어진 봉헌화奉獻畵, Votivbild들의 형식적인 제명題銘은 라틴어 형용사 '봉헌한votivus'에서 유래되었으며, 이러한 그림들은 기원祈願의 의미를 지녔다고 추측된다. 봉헌화의 내용은 그리스도, 마리아 또는 성자의 도움으로 인해 커다란 고난으로부터 구원받았다는 봉헌의 이유를 나타낸다. 이러한 그리스도교적 봉헌물은 선사시대부터 전해온 전통에서 비롯되었는데, 제식용 물건이 성소에 파묻혀 있거나 또는 깊은 굴 안쪽에 놓여 있었던 예는 봉헌물의 가장 오래된 증거일 것이다.

가장 기념비적인 봉헌물의 형태는 바로 건축물로, 감사의 뜻을 표현하기 위해서였다. 이러한 사례의 하나로 하인리히 폰 페르스텔이 빈에 네오고딕 양식으로 세운 '구세주를 위한 수석 신부 교회'가 '봉헌 교회Votivkirche(1856-79)'로 불려진 점을 들 수 있다. 이 교회는 젊은 프란츠 요셉 황제에 대한 암살 기도가 실패로 끝난 것에 대한 감사의 뜻으로 지은 건물이다.

간청과 감사 | 봉납물, 또는 봉헌물은 신에게 바치는 간청과 감사를 구체화한 기도로 볼 수 있다. 가축이 번성하려면 신의 도움이 필요하며 또한 신의 은총으로 이제껏 번영을 누렸다는 생각에서, 사람들은 가축을 봉헌의 형식으로 바침으로써 기도와 간청을 직접적으로 보여줄 수 있다고 여겼다. 한편 간청과 감사를 표하기 위해 보편타당하며 매우 고귀한 제물을 봉헌하기도 했다. 다시 말해 인간 형상의 봉헌은, 자기 자신을 바치거나 또는 동시에 봉헌자의 자격으로 등장한다는 상징성을 지닌다. 따라서 조형과제로서 봉헌물은 인물 형상과 기타 도구를 포함한다. 대개 봉헌물은 인체 조각이나 부조인데, 그 외에도 어떤 장면을 그린 점토판들도 남아 있다. 이와 같은 패널화들은 대개 성전 벽에 걸렸다(〈만가〉, 기원전 510, 빈, 미술사박물관).

전형적인 봉헌상奉獻像으로는 남성 나체상, 즉 쿠로스Kuros(청년 나체상)가 있고, 그에 대응하는 옷을 입은 여인상 코레Kore가 있다. 한편 예전에 아폴론 상이 청년상으로 제작되었던 경우를 보면, 신상神像도 봉헌상에 들 수 있다는 점을 알 수 있다. 조각상의 받침대에 이름을 새긴 경우에는 개인의 초상 조각으로 인정될 수 있었다. 예컨대 아크로폴리스에서 발굴한 〈송아지를 메고 있는 사람〉(대리석, 기원전 570, 아테네, 아크로폴리스 미술관)에는 욤부스Jombus 또는 롬부스Rhombus라는 이름이 새겨져 있다. 물론 새겨진 이름이 봉헌자를 가리킨다는 것은 확실하다. 현재 델피 미술관에 보관되고 있는 〈전차병〉(마차는 소실) 상은 시칠리아의 섬 젤라의 참주僭主 폴리잘로스가 봉헌한 것이다.

그리스에서 가장 고귀한 봉헌물 중 하나는 세 개의 다리가 달린 냄비 즉 트리포드tripod다. 아킬레우스가 트로이 전쟁에서 전사한 파트로클로스를 기리는 제사에 내건 상품을 보면, 청동 트리포드가 얼마나 큰 가치를 지니고 있는지 알 수 있다. 호메로스에 의하면, 씨름에서 이긴 승자는 소 열두 마리 값에 해당하는 '다리가 세 개인 커다란 청동 그릇'을 얻고, 패자는 '소 네 마리 정도의 가치를 지닌' 여인을 얻었다고 한다(호메로스, 《일리아스》, 23장). 올림피아에서 발굴된 트리포드들은 애초부터 세속의 목적이나 수단과는 무관한데, 이것들은 '기하학적 시기'에 해당하는 기원전 9세기에 만들었다고 추정된다.

보물 창고 | 봉헌물은 야외에 놓인 제단 주위나 신전 계단에 세우는 등 매우 다양한 방식으로 전시될 수 있었다. 보물 창고는 건축 봉헌물로 생겼는데, 바로 테사우로스Thesauros가 그 예다. 비교적 크기가 작으나 아주 화려하게 장식된 이 안타 신전, 또는 프로스틸로스Prostylos 형태의 건물은 좁은 면에 하나, 혹은 두 개의 주랑을 세웠다. 각

도시에서 범 그리스적 성지에 기증되었던 이러한 건물은 소중한 봉헌물의 창고 역할을 했다. 올림피아의 어떤 테라스에는 11개의 보물 창고가 서 있었고, 델피의 성역에는 23개의 보물 창고가 세워졌다.

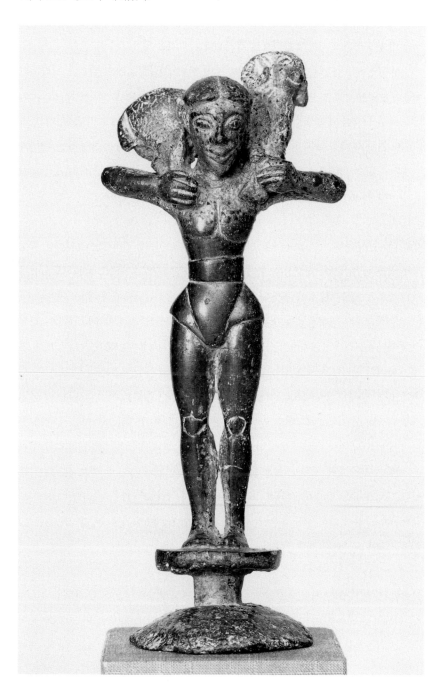

▶ 〈숫양을 메고 있는 사람〉,
기원전 620-610년경, 청동,
높이 18.1cm, 베를린, SMPK,
고대 미술관의 고미술 컬렉션
이 소형 동상은 크레타에서
만들어졌는데, 양치기나 목축업자가
신들에게 바쳤던 것으로 추측된다.
고대로부터 후기 로마에 이르면서, 이와
같은 상은 어깨에 봉헌물을 메고 있는
선한 목자라는 그리스도교의 상으로
변용된다. 허리에 두른 짧은 옷과 같은
미노아 양식의 흔적을 통해 이 동상이
크레타에서 만들어졌다는 것을 추론해낼
수 있다. 그 외에 그리스 아케익 시대의
특성인 살짝 웃고 있는 듯한 '아케익
미소archaic smile'도 볼 수 있다. 수평으로
든 팔, 곧게 세운 상체, 부풀어 오른
허벅다리와 장딴지는 젊고 기운찬 느낌을
준다. 동상의 받침대 아래에 위치한
지주와 반구형 기단은 밀랍을 녹이는
주조 기술의 흔적을 보여주는데, 이를
통해 뜨거운 청동을 어떻게 부었는지
추측할 수 있다.

아케익 양식

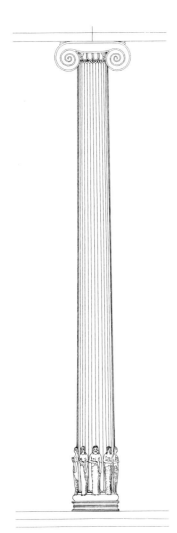

▲ 인물 형상이 장식된 원주,
기원전 550-525년경
지면에서 복원한 이 원주는 부조의
파편이 남아 있다. 소용돌이형 주두를
지닌 이오니아 양식의 이 원주는 높이
20미터, 지름 100센티미터에, 10센티미터
너비의 홈이 파였다.

그리스 | 그리스의 아케익 시대에 해당하는 기원전 7-6세기는 문화사와 정치적인 측면에서 볼 때 두 명의 여왕을 모시는 스파르타와, 식민지를 제외한 도시 국가들이 군주제에서 귀족 정치, 또는 참주 정치 체제로 넘어가는 과도기였다. 기하학적 미술이 지엽적 양식이었던 것과는 달리, 그리스 문화가 흑해와 지중해 연안에서 번창하면서 아케익 미술은 고대의 시대적 양식으로 간주된다.

그리스의 식민지 건설은 기원전 8세기 중반 에보이아Euboea 섬의 칼키스 사람들이 이탈리아 남부에 농경 식민지 키메를 세우며 시작되었는데, 그 후 파이스툼Paestum이라는 식민 도시를 개척하게 되었다. 오늘날 이탈리아의 아풀리아와 칼라브리아에 있었던 그리스 식민지와 연관된 개념으로 대★ 그리스(라틴어로 Magna Graecia)라는 단어가 생겼으나, 넓은 의미에서 이 개념은 시칠리아의 시라쿠스에서 마살리아Massalia(오늘날의 마르세유)에 이르는 영역을 의미한다.

건축 | '야만인'들이 살던 해안 지역에 건설된 식민지를 통해, 그리스는 정체성을 형성하게 되었다. 그리스의 정체성은 우선 기원전 750-700년경 호메로스와 헤시오도스가 지은 신화와 서사시의 공통적인 내용과 예술가들이 창조한 2차적 형식에 기초하고 있다. 이러한 2차적 형식에서는 다양한 형태로 이어질 수 있는 조형의 일반 원칙이 본질적 문제가 된다. 건축 양식에서는 비례 관계와 구체성이 결정적인 원칙이 된다. 비례 관계는 아케익 시기에 차례로 형성된 그리스 원주 양식(도리아식, 이오니아식, 코린트식)을 뜻한다. 이들 양식은 공통적으로 기둥의 직경, 높이 그리고 원주 사이의 거리와, 또 주두, 가로 기둥橫材, 그리고 페디먼트 높이에 대한 내적인 비례 관계를 보여준다. 건축의 중심과 주위를 둘러싸고 있는 열주의 관계는 구체적으로 원칙을 결정했다. 이러한 형식은 기원전 7세기경에 최초로 지은 올림피아의 원형 신전Peripteros인 헤라 신전에 나타났다. 그리스 본토, 엄밀히 말하면 그리스 본토 도시 국가들의 공통적인 예술성은 바로 이탈리아 남부의 파이스툼, 혹은 시칠리아 섬의 아그리겐트Agriigent와 셀리눈트Selinunt 신전 지역에 고스란히 전해졌다.

회화와 조각 | 그리스에서는 오리엔트의 영향을 받아 기념비적인 석조 건물을 지었는데, 아케익 초기의 도자기 회화에는 오리엔트의 영향이 더욱 두드러졌다. 기하학 양식의 미술작품과는 전혀 달리 오리엔트의 영향은 점점 더 많은 곳에서 발견되는데, 특히 신화적 주제와 신화 속 인물들을 다채로운 색채로 표현한 그림들이 나타났다. 이와 더

불어 가상의 동물들에 대한 표현이 등장했다. 또한 회화에서 프리즈로 구분되는 구도가 사라지고, 활발한 선이 공간을 더 많이 차지하게 된다. 그러나 여기서도 체계화된 모습이 보인다. 이를테면 아케익 시기의 흑색 형상 양식은 밝은 바탕에 '광택'이 나는 검은 그림에 국한되었고, 표면에 선을 그어 파내는 기술로 더욱 정교하게 표현했다. 그 예는 화가 엑세키아스가 그린 〈주사위 놀이 중인 아킬레우스와 아이아스를 그린 암포라〉(기원전 540-530, 로마, 바티칸 미술관)

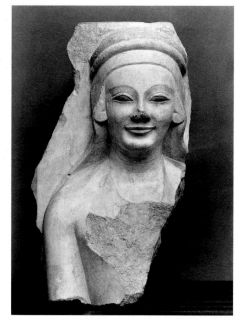

그리스 아케익 시대의 조각작품 대부분은 건축과 연계되어 있었다. 널리 알려진 사례들은 신전의 페디먼트를 장식하고 있는 작품들이다. 이 부조는 소아시아 서부 해안의 밀레트로부터 남쪽으로 20킬로미터 떨어져 있는 디디마 성역에서 나온 원주의 기단 장식에서 떨어져 나온 것이다. 디디마 성역은 페르시아에 의해 이오니아의 봉기에 대한 보복으로 기원전 494년에 파괴되었다. 이 원주의 아랫부분에는 잔치 의상을 입고, 둥글게 부푼 머리띠에 베일을 쓴 열 명의 실물 크기 여성상들로 장식되어 있었다. 의상의 큼직한 무늬에 남은 색채의 흔적들로 보아, 비교적 고부조로 장식된 이 여성상들은 다채롭게 채색되었다고 추측된다. 아케익 양식의 특징인 미소는 여성상뿐만 아니라 남성상의 얼굴도 매혹적으로 보이게 했다. 그러나 이 미소는 기원전 6세기로부터 5세기에 아케익 시대에서 초기 고전시대로 이행하는 과도기를 지나면서 사라지고 만다.

인데, 그의 다른 작품들로는 단편적으로 채색된 점토 패널화 피나케스Pinakes가 남아 있다.

아케익 양식의 조각작품 중 환조는 공통적으로 정면을 향하고 있는 것이 특징이며, 청년상이나 여성상들로 제작된 환조는 거의 모두 봉헌물로 제작되었다. 이러한 인물상에서는 내부 구조(뼈대)와 그것을 둘러싼 근육, 피부와 관련된 구체적인 신체 표현이 주목할 만한 특징이었고, 그것은 점차 형태 제작에 중요한 원칙이 되었다. 그 대표적인 사례가 코린토스의 〈청년상〉으로, 이 작품은 후에 〈테네아의 아폴론〉이라고 불렸다(대리석, 기원전 550년경, 1846년 테네아의 한 무덤에서 발견, 1853년 이후 뮌헨의 글립토테크 소장). 이 작품은 점차 잊혀져 가던 아케익 시기의 조각을 19세기에 새롭게 이해할 수 있는 계기를 마련했다.

고대

대리석과 청동

조각과 소조 | "내 생각에 그들은 금속으로 형상을 매우 부드럽게 표현할 줄 알며, 대리석으로는 더 생생한 표정을 만들 수 있다." 베르길리우스는 이렇게 그리스 조각술의 우수성을 인정했다. 베르길리우스는 조각술의 가장 중요한 두 가지 재료와, 재료의 차이에 따라 다양하게 가공되었다는 점을 지적했다. 조각Skulptur은 원재료에서 무엇을 파내거나, 도려내거나 잘라낼 때(라틴어 sculpere), 즉 재료를 떼어내면서 작품이 원재료로부터 '해방될 때' 만들어진다. 반면 소조Plastik는 재료를 덧붙이며 다듬어 형상을 빚어낸다(그리스어 plastein). 이러한 기법은 밀랍이나 점토로 '모델링'한 형상을 금속으로 주조한 작품에 적용되기도 한다. 조각가가 사용하는 도구는 망치와 끌, 돌을 파는 드릴과 표면을 매끄럽게 다듬는 도구들이다. 반면 소조 미술가의 주요 도구는 바로 자신의 손이며, 때때로 흙손을 쓰기도 한다. 소조 미술가들은 표면을 매끄럽게 다듬고 섬세히 새겨낸 후, 주조 과정을 거쳐 작업을 마친다.

고대에 돌 조각가들이 구사하던 기법은 근본적인 변화를 겪지 않았다. 반면 금속 주조는 초기 역사시대가 시작된 기원전 3000년부터 메소포타미아에서 발전하여, 그

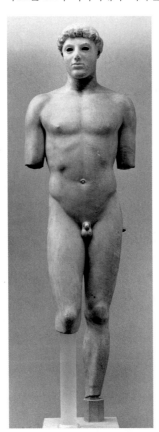

▶ 〈크리티오스의 청년〉,
기원전 480년, 대리석, 높이 86cm,
아테네, 아크로폴리스 미술관
이 조각은 페르시아에 의해 파괴된
아테네의 아크로폴리스,
소위 '페르시아 폐허'에서 발굴되었는데,
1865–66년경에는 몸통을, 1888년에는
머리를 찾았다. 유리 재질로 추측되는
색깔이 있는 눈은 찾을 수 없었으며
칠해진 색채도 사라졌다. 이 상은 조각가
크리티오스의 작업장에서 만들어졌다고
간주되었기 때문에 '크리티오스의
청년'이라 부른다.

결과 여러 단계를 거쳐 외피가 얇은 인물상들을 만들 수 있게 되었다. 이러한 기술의 창시자로는 기원전 6세기에 활동한 사모스 섬 출신의 테오도로스를 꼽을 수 있다. 금속 주조 기법은 초기에는 주조 틀로 모래나 돌로 된 거푸집을 썼지만, 이후 대량 주조가 가능한 기술로 발전했다. 이것은 먼저 밀랍 형상을 만든 다음 금속을 녹여 부으면, 밀랍이 녹아내리며 이때 생긴 가스가 환기 통로로 빠져나가게 하는 방법이었다. 이 기술과 뿌리가 같은, 점토로 빚은 형상을 밀랍으로 감싸는 형식의 밀랍 녹이기 기술을 통해 속이 텅 빈 얇은 층의 금속 조형물을 만들 수 있게 되었다. 한편 안에 있는 '원 형태'는 청동이 식은 다음 감싸고 있던 밀랍과 함께 제거되었다.

두 명의 청년 | 아테네 아크로폴리스에서 발굴된 〈크리티오스의 청년〉과 그보다 두 배 가까이 큰 〈피레우스의 청년〉은 아케익 시대에서 초기 고전기의 '엄숙

양식'으로 넘어가는 과도기에 만들어졌다. 아티카 반도에서 나온 이 두 작품은 뚜렷하게 정면으로 표현되었으며, 무게 중심이 실린 다리와 자유로운 다리의 운동감을 나타내 신체를 해부학적으로 연구했다는 사실을 알려준다. 이 같은 자세는 '고전시대'에 와서 '콘트라포스토contrapposto'라고 불렸다. 또 하나의 공통점은 수평을 이루며 앞으로 뻗은 팔뚝이다. 〈크리티오스의 청년〉에서는 팔뚝이 부려져 없어졌지만, 허벅다리에 남아 있는 흔적을 통해 팔뚝을 지탱해주는 부분이 있었다는 것을 알 수 있다.

이런 점은 청동에 비해 거친 대리석, 특히 〈크리티오스의 청년상〉에 쓰인 키클라데스의 파로스 섬에서 나온 대리석의 단점을 분명히 보여준다. 즉 석재 자체의 무게는 몸통에서 분리된 인체 부분, 즉 자유로운 움직임을 나타내는 데 방해가 되었지만, 금속 주조물에서는 그러한 문제점이 없었다. 금속으로 주조된 팔을 수평으로 활짝 펴 창을 던지는 모습의 〈포세이돈〉이 그 예이다(아르테미시온 갑岬에서 출토, 기원전 450, 아테네, 국립미술관). 〈포세이돈〉의 양 손끝 사이는 210센티미터나 된다.

대부분 고전시대에 환조로 제작된 청동상은 재료의 가치 때문에 수난을 당했다. 원작의 대부분은 용해되었고, 결국 로마인들이 무너지지 않도록 지지대를 덧붙인 대리석 복제품만이 남았다. 이러한 청동상의 대리석 복제품은 소조 과정으로 제작된 작품을 다시 조각 기법으로 재현한 것이다. 이런 작품을 제작할 때에는 대리석으로 조각하기 전에 우선 점토 조형물을 만들었는데, 이것은 주문자가 수정을 원하는 부분이 있다면 그의 의견을 반영해 새로 제작할 수 있는 기회를 제공했다.

표면 손질 | 소조와 조각은 마무리로 표면을 손질해야 한다. 청동상에는 몸체를 어둡게 만드는 푸른 녹을 방지하기 위해 니스 칠을 했다. 청동은 광택이 나는 재질이었으며, 은 또는 구리와 같은 재료로 상감 세공도 할 수 있었다. 로마 제국 시대에는 청동상을 금으로 칠했고, 고대의 대리석 조각작품들도 채색되었다.

▶ **〈피레우스의 청년〉, 기원전 520년경, 청동, 높이 192cm, 아테네, 국립미술관**
이 작품은 1959년 다른 세 개의 청동상과 함께 피레우스 항구에서 발굴되었다. 아폴론으로 추측되기도 하는 이 젊은이는 본래 왼손에는 제물을 바치기 위한 그릇을, 오른손에는 활을 들고 있었다.

도기

점토 | 도기(그리스어 *kéramos*는 '점토'를 말한다)는 넓은 의미에서 점토로 만들고 굽는 과정을 거쳐 내구력을 얻은 모든 물건을 포함한다. 도기는 건축부터 소형 조각품에 이르기까지 매우 다양하게 쓰였다. 특히 소형 조각품을 테라코타terra cotta로 부르는데, 이 같은 이름은 라틴어로 '구운 흙'이라는 뜻에서 유래했다. 그러나 엄격한 의미에서 도기는 점토로 만들고, 구운 그릇을 의미하며, 가장 오래된 제식 예물 중 하나이다. 균형잡히고 둥근 그릇을 만들 때 쓰이는 회전 물레는 기원전 4500년경에 이집트에서 발명되었다고 추정되며, 기원전 2800년쯤에는 일반적으로 널리 보급되었다.

형태와 기능 | 그리스 그릇은 발, 배와 어깨를 포함한 몸통, 그리고 목과 입술로(입구 끝부분) 이루어져 있다. 이러한 개념은 그릇을 의인화하려는 것이 아니라, 유기적인 인체의 모습을 그릇의 본질적 특성으로 강조하는 표현인데, 그래도 근래에는 손잡이를 귀라고 표현하지는 않는다.

그리스의 그릇은 용도에 따라 크게 여섯 가지로 분류된다. 저장용 그릇으로는 복형腹型 암포라Amphora와 후형喉型 암포라, 그리고 작달막한 펠리케Pelike와 넓은 어깨를 가진 스탐노스Stamnos가 있다. 물과 포도주를 섞는 데는 긴 다리를 가진 크라터Krater, 종모양의 크라터 그리고 소용돌이 모양의 손잡이를 가진 크라터와 같이 여러 가지 모양의 크라터를 썼다. 손잡이가 있으며 물을 긷고 붓는 그릇에는 오늘날까지 사용되는 히드리아Hydria와 오이노코에Oinochoe가 있다. 마시는 용도에는 다리와 고리 모양의 손잡이 두 개가 있는 칸타로스Kantharos와 작은 다리와 손잡이를 가진 납작한 그릇을, 숭배용으로는 판아테네(범凡아테네) 암포라가 있었다. 손잡이가 없이 늘씬한 알라바스트론Alabastron, 손잡이가 있는 레퀴토스Lekythos와 볼록하며 원통을 모양을 한 픽시스Pyxis에는 향유를 담았다.

도기 그림과 부조 장식 도기 | 그리스의 도기 공장에는 도공, 그의 조수 그리고 화가 한 명이 있었다. 서명된 그릇들에는 주로 도공의 이름을 적었는데, 그중 화가의 이름은 거의 없었고, 간혹 화가가 언급될지라도 겨우 '도공 안도키데스의 안도키데스 화가'처럼 '아무개 도공의 화가'로 기록되었을 뿐이다.

도기 그림을 가리켜 도기화라고 하는데, 이것은 아주 정확한 표현은 아니다. 도기 그림은 양식의 역사를 살펴볼 때, 기하학 양식, 아케익 시기의 흑색 형상 양식(바탕은 붉은색-옮긴이), 고전 시기의 적색 형상 양식(바탕은 검은색-옮긴이), 그리고 다채색 양식 순

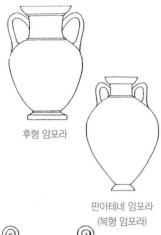

후형 암포라

판아테네 암포라
(복형 암포라)

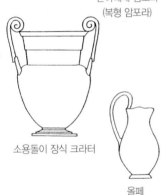

소용돌이 장식 크라터

올페

칸타로스

레퀴토스

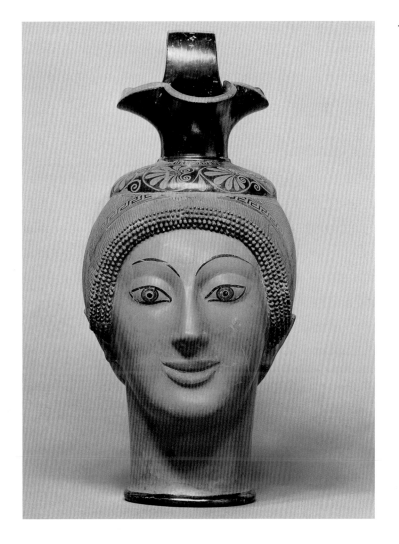

▶ 도공 카리노스의 아티카 포도주 용기,
기원전 500년경, 점토,
높이 27cm, 베를린, SMPK,
고대 미술관의 고대 미술 컬렉션
고대 도기는 인간의 모습을 본떠서
만들기도 했다. 이 작품은 고급 창녀로
추정되는 한 여인의 얼굴이 그릇으로
만들어진 것이다. 그릇의 용도, 이마
윗부분의 곱슬머리, 그리고 화사한 얼굴
표정이 이러한 추정에 힘을 실어준다.
프리즈가 있는 작은 띠와 약간 부풀어
오른 판이 교차되어 있는데, 이곳은
그릇의 어깨 부분에 해당하며 그릇의
입 부분과 손잡이로 이어져 있다.
또한 이 판은 적색 형상인 종려나무
잎사귀 무늬로 장식(흑색 바탕에 적색
형상 장식)되어, 흑색 형상 장식을
대체하게 되었다. 흑색 손잡이에는 도공
카리노스의 서명이 새겨져 있다.
이 그릇은 에트루리아(이탈리아의
북부)의 불치Vulci(오늘날의
비테르보)에서 발굴된 것으로, 이로 인해
아티카 도기들이 수출되었다는 것을
짐작할 수 있다.

서로 이어진다. 도기는 형태를 빚은 후 채색되고, 이후 세 번 굽게 되는데, 이 과정을
거치면 상이한 화학 반응으로 인해 광택 효과를 얻게 된다.

　장식 도기의 또 다른 형태는 바로 부조 장식 도기이다. 이것은 형식적으로는 금속
판을 쳐서 모양을 낸 금속 그릇의 장식과 비슷하지만, 기술적으로는 금속 그릇과 달리
초기 역사시대의 통형 인장에서 유래된 날인 기술을 따랐다. 예컨대 도공은 이미 만들
어진 그릇 형태를 틀로 사용하여 새로운 그릇의 반쪽을 찍어서 만들었다. 부조 장식은
특히 로마 제정시대의 점토 부조Terra Sigillata라고 알려진, 적갈색 빛깔의 개펄 흙으로
만든 접시 그릇에서 잘 나타난다. 이와 같이 '작은 형상으로 장식된 흙'은 로마의 여러
지방에 널리 퍼져 있었다.

> ✜ 도편 추방제 ✜
> 산산이 깨진 그릇 조각들은 고대 오스트
> 라키스모스ostrakismos에서 새로운 용도
> 로 쓰였다. 예컨대 한 시민을 추방할 때,
> 시민 투표에서 추방될 시민의 이름을 점
> 토 조각(오스트라곤)에 새겼다.

주화

고대의 주화

아우레우스 (라틴어로 aureus, '금으로
만들어진'), 기원전 3세기부터 주조된
로마의 금화이다. 카이사르가 그 값을
산정했다. 예컨대 1아우레우스 = 25데나르,
또는 100세스테르체가 그러하다.
콘스탄티누스 대제 때에는 아우레우스라는
금전 대신 솔리두스를 사용했다.

데나르 (라틴어로 denarius, '각 10의
가치를 지닌'), 기원전 290년부터 통용된
은전. 16개의 구리전Asse=1데나르였으며,
25데나르가 1아우레우스였다.
이 데나르는 조세에 대한 성서 내용에
등장한다. "이 초상과 글자는 누구의
것이냐?"하고 물으셨다. "카이사르의
것입니다."(마태오 22:20)
초기 중세 시대에 카롤링거 왕조의 화폐
개혁으로 인해 화폐 단위를 은전인
데나르로 한정시켰는데, 이 은전은
페니히Pfennig라는 이름을 갖게 되었다.

드라크메 드라크메는 고대 시대에는
은전이었으면서도, 무게를 잴 때 또는
계산할 때 사용된 개념이기도 했다.
그리스어인 드라크메Drachme는
기본적으로'(동전) 한 손 가득히' 라는 뜻을
지니고 있다. 이 드라크메의 네 배 가치를
지닌 것은 테트라드라크메, 또 열 배의
가치를 지닌 것은 데카드라크메로 불렸다.

편리한 계산 수단 | 라틴어에서 돈을 일컫는 단어 페쿠니아pecunia는 '가축pecus'이라는 말에서 유래되었는데, 이는 그리스 로마 시대의 물물 교환 경제 때 계산 단위였던 소와 양을 연상시킨다. 화폐 경제는 기원전 7세기 소아시아에서 시작되었다. 리디아의 왕들이 엘렉트론Electron이라고 부른 금은 합금 주화를 만들게 했으며, 순수한 금화와 은화 역시 기원전 546년 페르시아에 패한 리디아의 마지막 왕 크로이소스 시대에 처음으로 나왔다.

주화(라틴어 moneta는 원래 '비교될 수 있는 것'을 의미한다)라는 단어의 어원을 살펴보면, 한편으로는 편리한 계산 수단, 다른 한편으로는 재료에 따라 다른 가치를 가짐으로써 생기는 차이의 문제가 떠오른다. 바로 이 때문에 중세시대에 화폐 교환업자와 은행업자라는 직업이 번창하게 되었다. 그러나 우리는 주화가 지닌 미술적 가치가 일찌감치 고려되었다는 사실도 추론할 수 있다. 특별한 시기에 발행된 주화, 즉 기념주화는 장식, 또는 메달의 역할도 했다. 결과적으로 주화에 대한 도상학이 미술적 주제, 동기, 그리고 회화적 전통을 연구하는 고대 학문으로 떠오르게 되었다. 이와 같은 학문은 고대 초상화의 묘사, 고전학古錢學, Numismatik, 특히 주화 초상 연구의 일부 영역에 해당되기도 했다.

주화에 그린 그림과 초상 | 초기 리디아 주화는 앞면에만 그림들이 새겨졌다. 예를 들면 리디아 왕의 문장 동물인 사자가 새겨졌고, 뒷면에는 주화 주조 과정의 기술적인 흔적인 새김 자국만 남았다. 이러한 주화 그림의 전통을 바탕으로 기원전 6세기 말의 아티카의 주화인 드라크마에는 아테나 여신의 상징물인 올빼미가 뒷면에 있었고, 앞면에는 아테네의 수호신인 아테나의 측면 초상화가 있었다.

알렉산드로스 대왕의 통치 아래 통합된 그리스 세계에서는 화폐의 통일이 이루어졌는데, 이때는 금화인 스타테르Stater와 은화인 테트라드라크메Tetradrachme를 주로 썼다. 테트라드라크메에는 마케도니아 왕의 신화적인 조상으로 여겨지고 있는 헤라클레스가 사자머리 투구를 쓰고 있는 측면 초상화가 있는데, 그는 알렉산드로스 대왕과 비슷하다. 그 이후 국가의 권력자들은 동전에 더 이상 신화적인 요소를 덧붙이지 않고 자신의 이름을 새기게 했다. 기원전 1세기경 노리쿰Noricum 왕국(오늘날 오스트리아의 케른텐과 슬로베니아)의 켈트 왕, 특히 로마 황제들은 이러한 전통을 따랐다. 로마 황제의 주화 앞면에는 월계관을 쓴 황제의 옆모습이 보이고, 뒷면에는 황제가 통합Concordia의 수호자로 등장하는 알레고리적 장면이 새겨졌다. 기원후 200년 황제 셉티미우스 세베루

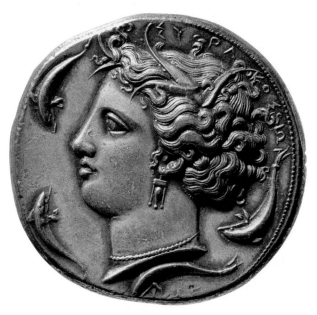
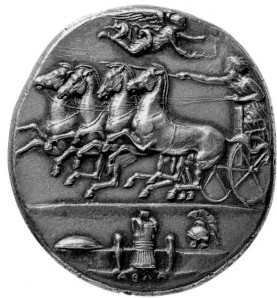

스부터 시작된 군인 황제들의 시기에는 황제와 자기 군대의 모습을 넣었고, 이어 콘스
탄티누스 대제는 기원후 315년에 그리스도의 그리스어 이니셜 두 자인 X(키)자와 P(로)
자를 합친 모노그램을 새긴 주화를 만들었다. 그리스도의 반신상을 새긴 가장 오래된
비잔틴 제국의 동전은 기원후 700년경 유스티니아누스 황제 때 주조되었다.

메달 | 한편 계산의 수단인 주화의 형태와 비슷하게, 둥글고 타원형인 메달(이탈리아어
metaglia는 라틴어의 metallum 즉 '금속'에서 유래했다)이 있었다. 메달은 로마 황제 시대부터
특정 인물이나 기념제, 출정과 같은 사건들은 기념하려고 만들어졌다. 고대의 영향을
되살려 개인의 명성을 드높이고자 했던 르네상스 시대, 특히 14세기 이래 고대의 '기
념주화'가 인기를 누리게 되었다. 특히 화가 안토니오 피사넬로는 1438-39년경 비잔틴
제국의 황제 요하네스 8세 팔라이올로구스가 페라라-피렌체 공의회(비잔틴 교회와 라틴
교회가 통합을 이룬 공의회-옮긴이)에 참석한 것을 기념하기 위한 메달 제작 작업에 참여했
고, 이 메달은 그가 메달 제작자로서 남긴 첫 작품이었다.

▲ 시라쿠스 출신의 인각사
에우아이네토스의 데카드라크메,
기원전 420년경, 은, 직경 3.6cm,
무게 43.11g, 빈, 미술사박물관
시라쿠스는 기원전 733년 코린토스 앞
시칠리아의 남동쪽에 위치한 그리스의
식민지였는데, 이 은전의 앞면은
시라쿠스 신화의 님프 아레투사를
보여주고 있다. 이마와 코가 일직선인
형식은 그리스 고전 시대에 나온 측면
모습과 똑같다. 머리 위에 쓴 이삭으로
만든 화환과 돌고래는 땅과 바다를
의미하며, 이 두 가지는 곧 부의 원천을
상징한다. 뒷면에는 말 네 필이 끄는
이륜마차Quadriga를 몰고 있는 마부에게
승리의 여신 니케가 화환을 걸어 주는
모습이 새겨져 있다. 승리에 대한 포상은
주화 아래에 묘사된 대로 완전 무장한
장비인 창과 방패, 투구, 갑옷이다.

에트루리아 미술

로마의 스승 | 그리스인들이 티레노이Thrrhenoi, 또 로마인들은 투스키Tusci, 또는 에트루스키Etrusci라고 부른 라젠나Rasenna 사람들의 기원은 불확실하다. 기원전 8세기 이래 이들은 도시 국가 형태를 발전시켰는데, 이들 중 열두 도시 국가들은 동맹 관계를 맺었다. 이들의 원래 거주지인 에트루리아, 즉 오늘날의 토스카나로부터 라티움Latium(중서부 이탈리아의 한 지역-옮긴이)에 이르는 지역은 공통된 문화를 가졌고, 서쪽으로는 티레니아 해까지 뻗어나갔다. 에트루리아 문화는 동쪽에서 서쪽으로 향한 문화의 이동과 관계되며, 이러한 맥락은 에트루리아 문서가 보여준다. 즉 에트루리아 문자는 그리스 문자에서 기초했으며, 또한 그리스 알파벳은 페니키아의 영향을 받아 만들어졌던 것이다. 에트루리아인들이 이탈리아 역사의 변방을 차지하고 있었다는 최근까지의 인식은 대단히 모순적이다. 사실 에트루리아인들은 로마 발전에 지대한 영향을 끼쳤다. 로마는 기원전 510년 공화정이 시작되기 이전까지 에트루리아 왕정의 영향을 받았고, 또 로마의 정치 체제는 바로 에트루리아의 영향 아래 발전되어왔다. 그래서 로마는 자신들의 모범적 스승이었던 에트루리아인들의 흔적을 더욱 거세게 지워버리려 했는데, 결국 스승 격이었던 에트루리아인들의 국가적, 정치적 권력은 기원전 396년 로마인들이 로마 북쪽의 베이를 함락시키자 몰락하고 만다.

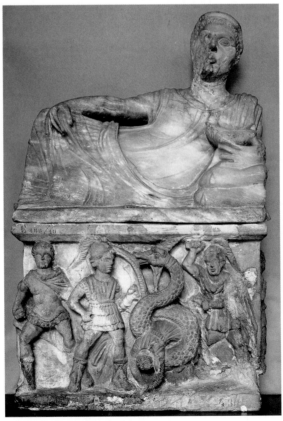

▶ 〈납골함〉, 기원전 2세기, 설화석고, 높이 99cm, 빈, 미술사박물관
볼테라에서 출토된 납골함은 기원전 6세기부터 전해진 전통에 따라 만들어졌는데, 그 특징은 상자 모양의 석관 혹은 함의 덮개 위에 고인의 모습이 환조로 재현된 점이다. 에트루리아 납골함의 초기 작품으로는 체르베티에서 출토된 〈남편의 석관〉(기원전 520, 로마, 빌라 줄리아 국립미술관)을 들 수 있다. 사진의 납골함에서 고인은 왼팔로 몸을 기대며 왼손에 음료 그릇을 들고 있는데, 이런 방식으로 고인은 장례 만찬에 참여하게 된다. 또한 이런 자세는 무덤 벽화에서 향연 장면으로 그려진다. 에트루리아 납골함의 말기 작품은 고인의 부조 형상이 끔직한 악령들로 묘사되는 점이 특징이다. 악령들은 용이 되어 가련한 희생자의 몸을 휘감고 있는 모습으로 나타난다.

건축 | 그리스 신전과 로마 신전의 근본적인 차이는 에트루리아 미술에서 나타난다. 그리스 신전들처럼 에트루리아 신전은 벽으로 둘러싸인 켈라와 천장을 떠받치는 원주들이 있었고, 그 위에 지붕의 뼈대가 놓였다. 그러나 에트루리아 신전을 복원해 보면 로마식 단상 신전壇上神殿, Podiumtempel의 건축 구조에서처럼 좌우 축을 강조되는데, 이 점은 계단이 모두 정면 한쪽을 바라보며 만들어졌던 그리스 신전과는 다르다.

그리스 건축으로부터 전승된 것은 톰바Tomba라 지칭된 지하 무덤에 국한되어 있다. 지하 무덤의 중앙 홀과 옆방으로 이어지는 구조는 이탈리아의 아트리움 주택과 유사하다(아트리움은 마당의 빗물받이로, 그 위에는 지붕이 없고, 그것을 사각으로 둘러싸고 지어진 방들 위에만 지붕이 있는 양식-옮긴이). 에트루리아 건축에서 나타나는 무덤의 두 번째 형태는 둥근 천장 무덤이다. 이 무덤은 석재를 사용했고, 위로 돌출된 소위 '모조 돔'을 가지고 있다. 이것들을 가리켜 투물루스Tumulus(라틴어로 '위로 부푼 무덤'이란 뜻)라고 부른다. 이러한 투물루스가 모여 있는 공동묘지는 체르베테리에 보존되어 있다.

회화와 조형 | 지하 무덤들의 중앙 공간은 벽화로 장식되어 있다. 이 벽화들은 죽음과는 무관해 보이며, 오히려 생생한 삶의 관점을 묘사했다는 인상을 받게 된다. 일례로 레오파르디의 톰바Tomba dei Leopardi(기원전 450년경, 라티움 지역의 타르키니아)에는 여성들과 남성들이 마치 만찬에라도 참여한 듯 함께 모인 장례식의 식사 장면과 또 더블 플루트(그리스 악기로 관이 두 개인 피리-옮긴이)를 불며 신명나게 활보하는 음악가가 재현되어 있다. 에트루리아의 도자기 그림은 그리스의 도기화와 밀접한 관련이 있다. 이런 현상은 두 문화권의 교역 관계를 통해 설명되는데, 불처에서는 주로 아티카 도자기를 비롯해 약 4000점의 방대한 유물이 발굴되었다.

이렇게 보전된 다양한 유품들은 설화석고, 테라코타, 청동으로 만들어진 작품들이다. 〈토디의 마르스〉(기원전 4세기, 로마, 바티칸 미술관)와, 〈카피톨의 암늑대〉(기원전 450년경, 로마, 팔라초 데이 콘체르바토리), 아레초에서 발굴된 〈키메라〉(기원전 380-360년경, 피렌체, 우피치 미술관) 등 두 점의 동물 조각들은 고도로 발달된 금속 주조 기술을 보여준다. 채색된 테라코타로 된 소형 신상들은 신전 지붕의 용마루를 장식하고 있었다. 에트루리아 미술의 조형 방식은 지중해 지역에 걸쳐 그리스의 아케익 미술이 널리 전파되었다는 사실을 보여준다. 석관과 납골함에 재현된 고인의 모습과 관련된 초상 미술은 에트루리아인들과 로마인의 이른바 스승-제자 관계를 가장 잘 나타내는 예로 꼽힌다.

볼툼나와 베르툼누스

타르키니아의 에트루리아 왕권은 기원전 8세기부터 기원전 510년 로마 공화국이 형성되기까지 로마인들의 종교에 깊은 영향을 끼쳤다. 새들의 날아가는 방향이나 간장肝腸의 모양을 관찰함으로써 앞일을 예언하는 행위가 그러한 예이다. 에트루리아의 성지인 볼시니(오늘날 볼세나)에서 숭배를 받았던 주요 신은 양성성을 지닌 출산의 신 '볼툼나Voltumna'로 추정되는데, 이 신은 로마 종교에서는 '베르툼누스Vertumnus'라는 이름으로 계속 존재했다. 오비디우스의 《변신Metamorphoses》에서 이 신은 과실의 신인 포모나Pomona에게 구애하며, 그녀의 사랑을 얻기 위해 노파로 변장까지 한다. 이와 같은 주제는 17세기 네덜란드 회화 역사에서 다시 찾을 수 있다(파울루스 모렐세, 〈베르툼누스와 포모나〉, 1625-30년경, 로테르담, 보이만스 반 뵈닝겐 미술관).

고대
페르시아 미술

페르시아 제국

기원전 559-529 키루스 2세 대왕.
그는 메디아, 리디아, 신바빌로니아
제국을 정복했으며, 바빌로니아의
네부카드네자르(느부갓네살) 2세가
예루살렘을 파괴한 후 바빌로니아에
억류했던('바빌로니아의 유수',
기원전 586) 이스라엘인들을 기원전
538년에 해방함.

기원전 529-522 캄비세스 2세가
이집트, 리비아, 누비아를 정복함.

기원전 522-486 다리우스 1세
대왕이 마케도니아를 정복. 그의 왕국은
동쪽으로는 인더스까지 뻗어나갔으며,
기원전 494년에는 이오니아인들의
봉기를 제압함. 기원전 490년 그리스를
침공했으나 마라톤 전투에서 패배함.

기원전 486-465 크세르크세스 1세가
그리스 침공을 다시 시작하여 아테네를
정복하지만, 그의 육해군은 살라미스
해협과 플라타이아 전투 480-479년에
패배함.

기원전 464-425 아르타크세르크세스
1세가 기원전 439-448년에 아티카
델로스 해양 동맹을 포함한 칼리아스 평화
협정을 체결함.

기원전 336-330 다리우스
3세가 알렉산드로스 대왕 지휘하는
마케도니아와 그리스 연합군에 패배함.

대왕들의 제국 | 기원전 1세기경 페르시아인의 주거 지역은 북서부 이란에 퍼져 있었고, 이들이 페르시아 만을 따라 남쪽으로 확장되면서 파르사Parsa(또는 페르시스)가 제국의 주요 지역으로 부상되었다. 이 제국은 아케메네스 왕조의 3대 대왕, 즉 키루스 2세, 캄비세스 2세, 다리우스 1세에 의해 통치되었으며, 최초로 고대 세계 제국이 건설되었다. 대왕들의 권력은 주로 자립적인 지역 태수들이 충성하여 유지되었는데, 태수들은 제국의 식민지를 관리하며 군사를 통솔하고, 민간인을 다스리는 권한을 지니고 있었다.

고대 페르시아는 파시교Parsismus를 통해 문화적 정체성을 확립했는데, 기원전 600년경에 살았던 조로아스터는 파시교의 창시자로 숭배되었다. 이원론적인 파시교의 성전聖典은 아베스타의 경전이다. 경전의 일부는 조로아스터가 기록한 것으로 여겨지나, 법전 형태로 편찬된 성전은 사산 왕조 시대(기원후 226-651)에 나타났다.

다리우스 1세의 궁전들 | 아케메네스 왕조 때 건축된 고대 페르시아 미술의 기념비적인 사례는 다리우스 1세 때 건설된 두 개의 궁전이다. 다리우스 1세가 자신이 거주할 도시로 발전시킨 수사의 역사는 고대 오리엔트 전통과의 밀접한 관계를 나타낸다. 수사에서 가장 오래된 지역은 기원전 4000년의 무덤 일부가 발굴되어 소위 근동의 아크로폴리스로 불리는 곳인데, 이 곳은 바로 엘람 왕국의 중심부였다. 엘람 왕국은 서쪽 경계에 위치한 메소포타미아 지역의 통치 권력에게서 정치적, 문화적으로 영향을 받았고, 결국 아시리아 사람들에게 정복되었다.

수사의 한 궁전은 건축용 도기로 벽면을 장식했는데, 화려한 색채에 광택이 나는 부조 벽돌로 이루어진 이 장식은 매우 유명하다(《불멸의 근위병들》의 궁수, 파리, 루브르 박물관). 이러한 건물의 기술적이며 양식적인 규범들과 각종 각명刻銘을 보면 바빌로니아의 공예가들이 참여했다는 것을 알 수 있다.

수사 동남쪽에 위치한, 오늘날 시라즈Schiras로 알려진 도시 근처에는 페르세폴리스 궁전이 세워졌다. 이 궁전은 왕의 여름 거주지, 또는 새해에 이르러 왕국 각 지역의 대표단이 모이는 장소로 이용되었다. 인위적으로 만든 테라스와 《아파다나》 즉 《100개의 원주 홀》로 불린 접견실에는 옥좌와 보물창고가 있었다.

동물 모양으로 장식된 주두는 소위 프로톰Protome(그릇이나 도구, 혹은 건축 구조의 장식으로 인간 또는 동물의 상반신 형태가 이용된 것을 지칭하는 개념) 형식을 취하고 있다. 수사와 페르세폴리스의 궁전에는 더블 프로톰, 즉 두 마리 황소로 이루어진 주두를 썼다. 궁

전 테라스로 이어지는 계단에는 고위 관료, 사신 그
리고 하인들 모습의 부조로 장식되었다. 부조에 표현
된 인물들이 입은 의상의 주름은 신체 형태를 따라 무척
세련되게 새겨져 있어, 그리스 조각가의 영향을 알아 볼 수
있다. 다리우스 3세를 완전히 패퇴시킨 알렉산드로스 대왕
은 기원전 330년 페르세폴리스 궁전을 불태워 버리도록 했고,
그 폐허는 현재 유네스코의 세계문화
유산이 되었다.

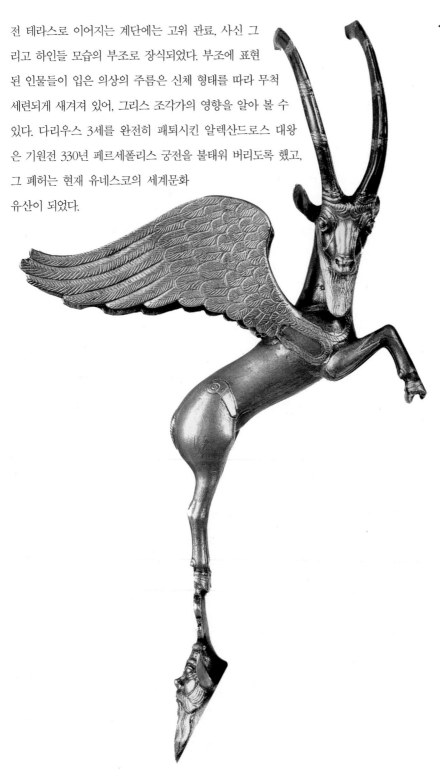

◀ 〈날개 달린 산양〉,
기원전 400-350년경,
은 일부는 금도금, 높이 27cm,
베를린, SMPK,
고대 미술관의 고미술 컬렉션
이 동물상은 원래 그릇의 손잡이로,
앞발이 움푹 패여 그릇 윗부분에
걸쳐서 쓰게 되어 있다. 뒷발에는 가면
장식이 되어 있는데, 이것은 그릇의
어깨 부분에 부착되었다. 한 쌍으로 된
이 손잡이의 다른 쪽은 파리의 루브르
박물관에 있다. 이와 같이 금이나 은
세공품은 아케메네스 왕조 때 페르시아
궁정 미술의 특징이었다. 동물의
생생한 모습에서 그리스의 영향을 엿볼
수 있다. 가면은 이집트에서 주택의
영혼이자 악령이기도 한 베스Bes의
다소 일그러지고 노쇠한 얼굴이다. 이
손잡이는 아르메니아의 에르진잔에서
발굴되었다.

상징물과 상징

물고기

생명의 근원인 물 | 생명의 요소인 물을 의미하는 형상으로는 물고기가 있다. 물고기는 주로 부적의 형태로 수많은 종교에서 생명과 풍요를 의미했다. 그런 의미에서 '물거품에서 태어난' 아프로디테(그리스어 Aphros는 물거품을 의미한다)의 상징물은 돌고래이다. 로마 황제의 전신상인 〈프리마 포르타의 아우구스투스〉(기원후 14, 로마, 바티칸 미술관)의 오른쪽 다리 옆에는, 돌고래를 타고 있는 에로스를 볼 수 있다. 이런 부분은 로마 제국의 율리우스 왕조가 신의 후손임을 상징한다(로마의 건국 영웅인 아이네아스의 부친은 안키세스였으며, 모친은 베누스였다). 현대에 이르러 초현실주의 미술에서 물고기는 막스 에른스트, 르네 마그리트의 예에서 보듯이 섹슈얼리티를 상징했다.

물고기의 생명력은 구약 성서에 등장하는 대홍수 신화의 주제 중 하나이다. 예컨대 노아의 방주로 구제된 동식물이나 물속에 사는 생명체 이외에 지구상의 모든 동식물은 자연 재해 또는 하느님의 심판에 의해 목숨을 잃었다.

부활 | 그리스도교의 조형 전통에서 물고기는 성수를 의미하는 형상으로, 세례를 통해 이루어지는 종교적 부활의 상징, 또는 그리스도교인의 상징으로 여겨졌다. 물고기에 대한 이러한 해석은 마태오 복음에서 어부였던 안드레아와 시몬 베드로를 언급한 부분에서도 찾을 수 있다. 예수는 이 형제에게 "내가 너희를 사람 낚는 어부로 만들겠다"(마태오 4:19)라고 약속했다. 신학자 테르툴리아누스는 200년경에 그러한 상징론에 대해 다음과 같이 쓰고 있다. "그러나 우리와 같은 작은 물고기들은 우리의 이크티스 Ichtys(물고기)인 예수 그리스도를 따라 물에서 태어난다."

▶ 스키타이 물고기 판,
기원전 550–525년, 금, 길이 41cm,
무게 608.5g, 베를린, SMPK,
고대 미술관의 고미술 컬렉션
이 금 장식품은 고대 스키타이인들의 유물로, 1882년 마르크 브란덴부르크의 동남쪽 니더라우지츠의 한 마을인 페터스펠데에서 발굴되었다. 뒷면의 고리와 이와 비교될 만한 다른 세부들을 볼 때, 이 물고기가 스키타이족 지도자의 방패 표식이었을 것이라 추정된다. 스키타이의 유목민들은 기원전 7세기 흑해의 남쪽 지역에 살았다. 그러나 그곳으로부터 멀리 떨어진 곳에서 이 보물이(발굴한 것 중에 금으로 된 23점의 무기들이 있었다) 발굴된 것은, 그들이 남서쪽으로 이동했다는 것을 알려준다. 스키타이족은 기원전 516년 다리우스 1세 대왕이 이들에게 전쟁을 선포함으로써 이동하기 시작했다고 추정된다. 한편 부조의 구성에서는 흑해 연안을 식민지로 삼았던 그리스인들의 조형 감각을 볼 수 있다.

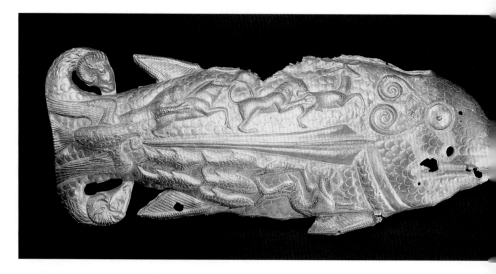

테르툴리아누스는 예수 그리스도의 또 다른 이름으로 물고기를 뜻하는 '이크티스'라는 단어를 쓰는 전통을 만들어냈다. 곧 이크티스는 '예수 그리스도, 하느님의 아들, 구세주Iesus Christos Theou Hyios Soter'의 각 첫 글자를 조합한 단어로, 예수 그리스도를 일컫는 그리스어 이름이 된다는 것이다. 이러한 의미에서 물고기-그리스도-상징은 초기 그리스도교에서 그리스도교인들의 비밀 표시 또는 그리스도교인들의 신앙 고백이 되었다. 물고기는 또한 중세시대에 세례의 상징으로 이용되었다.

그 외에도 음식물인 빵과 물고기는 복음에서 기록된 것처럼, 그 수가 기적적으로 늘어난 사람들을 위한 정신적 영양의 상징물로 받아지기도 했다. 빵과 물고기는 흔히 카타콤(지하 무덤) 벽화에 자주 등장하는 주제이기도 하다(〈빵과 물고기〉, 로마, 도미틸라 카타콤, 루치나의 지하 납골당, 200년경).

중세의 유형론에서 물고기는 구약 성서의 이야기와 그리스도론에서 중요한 의미를 지닌다. 예를 들면 예수는 물고기 뱃속으로 들어갔다가 사흘 후에 다시 세상에 나온 구약의 선지자 요나와, 그와 비슷하게 무덤에 묻혔다 사흘 후에 부활하는 자신의 이야기를 비교했다(마태오 12:38 이하). 또한 구약 성서에서 물고기의 쓸개는 토비아가 눈먼 아버지 토비트의 치료제로 쓰였다는 기록도 있다(토비트 6:9). 여기서 폴리크라테스의 서사시에 나오는 행복의 상징인 물고기와 유사한 점을 발견할 수 있다. 이 서사시는 프리드리히 실러가 그의 담시譚詩〈폴리크라테스의 반지〉(1798)에 다시 언급하기도 했다.

물, 땅, 공기

스키타이족의 물고기 모양 금속판은 판 밑에 모형을 대고 두드려(打出) 만든 것으로, 물고기 판은 두 부분으로 나누어졌다. 아랫부분에서는 물고기 꼬리를 지닌 괴물 노인이 다섯 마리의 물고기를 이끌고 가고, 윗부분에는 멧돼지와 사자 그리고 영양의 싸움이 묘사되고 있다. 물고기 꼬리는 소용돌이 모양인 숫양 두 마리의 머리로, 만들어졌다. 물고기를 이등분하는 선의 끝에는 독수리를 정면으로 새겼다. 물고기에 새긴 동물 장식들은 명백히 생명의 3대 영역, 혹은 3대 요소인 물, 땅, 공기를 보여주는데, 나머지 네 번째 요소인 불은 아마도 물고기 눈에서 뒤쪽으로 나오는 두 개의 소용돌이 문양으로 표현된 것으로 보인다. 생명의 터전인 자연의 3대 영역을 하나의 물고기에 표현한 것은 곧 물이 생명의 원천이라는 것을 설명하는 것이다. 그리하여 물고기는 생명과 풍요의 상징이 된다.

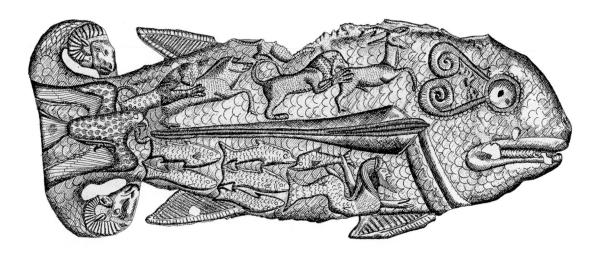

그리스 고전 양식

성장과 성숙 | 기원전 5-4세기의 그리스 미술을 일컫는 단어 고전Klassik은 그 시대가 '고급'(라틴어로 classicus)한 규범적 영향력을 지닌다는 뜻이다. 이 단어의 개념에는 유기적인 성장, 성숙이라는 발전 과정과 어쩔 수 없이 비교되는 부담감이 따른다. 양식사적인 시대 구분에 따르면 고전 시대의 성장 과정은 기원전 5세기 후반부의 초기 고전인 '엄숙 양식', 상반부의 '전성기 고전'과 기원전 4세기의 '고전 말기'로 나뉜다.

고전시대의 첫 단계는 페르시아가 그리스 서쪽을 침략한 페르시아 전쟁에서 승리할 무렵 정점에 도달하게 된다. 전성기 고전 양식의 문화사적 배경은 페리클레스 시대이다. 이때는 정치적으로 아테네가 지배한 아티카 델로스 해양 동맹과 스파르타 지배한 펠로폰네소스 동맹이 맞서고 있었다. 펠로폰네소스 전쟁(기원전 431-404)을 치르는 30년 동안 정치적, 군사적 패권 경쟁이 그리스 본토뿐만 아니라 시칠리아까지 번졌다. 고전 말기는 결국 마케도니아 지배 아래 통일된 그리스의 변화된 정세와 관계된다. 달리 말하자면 그리스 미술의 성장, 개화기, 성숙의 단계는 그리스 역사의 거울이며, 전체 그리스의 정치적 몰락과는 반대로 더 높이 발전한 미술은 반비례적 관계를 보여준다. 한편 미술의 자율적 영역인 이상은 그리스 고전 양식의 형성에 큰 역할을 하였으며, 그것은 제한된 현실로부터 해방되어 있었다.

▶ 안도키데스 화가,
〈올림포스에 오른 헤라클레스〉,
기원전 510년, 점토,
그림 부위의 높이 약 23cm, 뮌헨,
국립고대미술관, 카를 왕자궁 소장

도공 안도키데스의 이름을 따라 불려진 이 도자기 그림은 제우스와 알크메네의 아들 헤라클레스가 올림포스에 오른 후의 모습을 보여주고 있다. 그는 클리네Kline라는 작은 침대에 기대어 자신의 오른손에 술잔인 칸타로스의 손잡이를 잡고 있다. 왼쪽에서부터 아테나와 헤르메스가 다가오고, 오른편에서 시종인 가니메드가 물과 포도주를 크라터에 넣어 섞고 있다. 그리스의 아케익 시대에 나온 흑색 형상 도자기 그림은 화면의 공간인 평면이 우선한다는 것이 특징으로, 인물들과 대상들, 그 외 담쟁이 덩굴이나 포도나무 줄기 형태의 장식이 평면에 규칙적으로 퍼져 있다. 헤라클레스가 칸타로스를 잡으려는 동작을 취함으로써 몸의 움직임이 나타나지만, 그 움직임은 잘 드러나지 않는다. 즉 형상 안에 선으로 파내 묘사하고 있기 때문에 검게 표현된 형상의 모습을 잘 알아볼 수 없다.

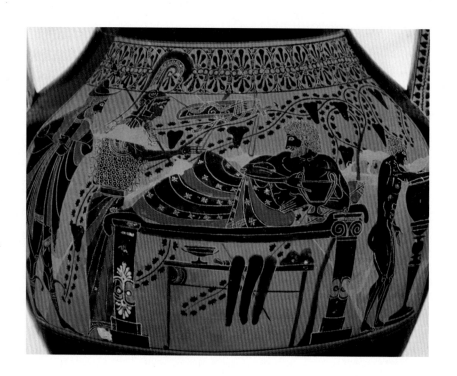

이상과 현실 | 그리스 고전 양식은 기원전 4세기의 철학(플라톤의 이상주의와 아리스토텔레스의 경험주의)의 긴장 관계 속에서 그 의미를 발전시켰다. 미술에서는 이상과 현실, 어느 한 쪽이 우세하다고 할 수 없으며 오히려 많은 경우 서로 교차하고 있다.

이상과 현실의 교차는 인체의 표현에 잘 나타나 있다. '엄숙 양식'의 조각작품에서 또 도기화가 흑색 형상으로부터 적색 형상으로 넘어가는 과정에서 인체는, 이상적인 자연의 법칙인 유기적 조화와 현실적인 인체가 하나를 이루는 매우 성숙된 감각적 특성을 드러낸다. 건축에서도 그와 같은 화합을 볼 수 있다. 예컨대 건축 기술과 역학의 조건을 따른 주신柱身의 확대, 축소를 통해 수평적 요소들의 팽창이나 기둥 사이의 다양한 간격들이 유기적으로 형성될 수 있었다.

'전성기 고전 양식'의 세련된 정신적 표현은 아이스킬로스로부터 소포클레스의 비극시로 이어지는 전환점에 해당한다. 반면 아티카 출신의 세계적인 3대 비극 작가 중 최후의 비극시인인 에우리피데스는 개인의 비극적 갈등을 표출하면서 이미 '고전 말기 양식'의 모습을 보여주었다. 이 시기에 폴리클레이토스가 발전시킨 인체 비례를 다룬 미술 이론서 《카논Canon》이 나오게 되었고, 그 이후 프락시텔레스와 같이 개별적인 미술가의 예술 의지를 보여주는 작품들이 잇달아 나왔다.

◀ 안도키데스 화가,
〈올림포스에 오른 헤라클레스〉,
기원전 510년경, 점토,
그림의 높이 약 23cm,
뮌헨, 국립고대미술관, 카를 왕자궁
도공 안도키데스가 만든 암포라의
반대편에는 적색 형상 양식으로,
아테나가 헤라클레스를 환영하는
장면을 보여준다. 앞의 그림과 비교하면
네거티브 필름과 사진의 차이점 정도라고
표현할 수 있는데, 이러한 변화는
아케익에서 고전시대 미술로 넘어가는
과정에서 생겼다. 근본적인 차이점은
화면의 공간보다. 재현된 인물들과
물건들이 더욱 크게 부각된 점이다. 주변
대상들이 주인공보다 반으로 축소되어
표현되었기 때문에 헤라클레스가
차지하는 공간이 확대됨으로써, 그가
몸을 번쩍 일으키며 오른손을 들어
올려 더 높이 세운 무릎 위에 놓는
화면 구성이 가능해졌다. 포도나무의
줄기도 헤라클레스의 동작에 따라
시원스럽게 휘어져 있다. 헤라클레스가
이번엔 왼손에 들고 있는 칸타로스의
모습이 매우 명백히 나타난다. 그의
머리는 그림의 공간 위쪽에 있는 장식
띠 부분 앞쪽으로 그려져 배경과 전경의
공간성을 잘 나타내게 된다.

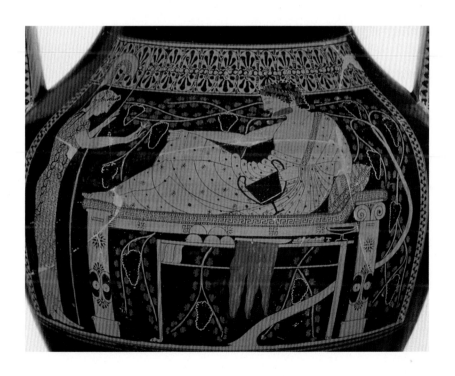

묘비

아크로테리온

묘비는 종종 부조 석판에 관으로
장식되었다.
⟨지우스티니아니 묘비Stele
Giustiniani⟩(기원전 460, 베를린, SMPK,
페르가몬 미술관)는 부채꼴의 종려나무
잎사귀 형태와 그 아래 양쪽으로 난
소용돌이로 장식되어 있다. 이와 같은
장식은 아칸서스 잎사귀에서 유래했다.
장식적이거나 인체 형태의 대리석 또는
점토로 된 아크로테리온Acroterion은
그리스 건축에서 중앙부 꼭대기를
장식했고, 끝머리 아크로테리온은
신전, 홀, 그리고 현관들과 벽감의 건축
요소로 활용된 에디쿨라Aedicula의 삼각
페디먼트Pediment 양끝을 장식했다.

삶과 죽음 | 고대 그리스 묘비는 고인 숭배와 관련이 있으나, 현세를 생각하여 만들어진 것이다. 향유香油 그릇인 레키토스들로 꾸며진 묘지의 장식물은 제식적인 특성을 지니고 있었다. 묘지 장식물은 고인에게 향유를 바르는 일과 관계되었고, 그 일은 특별한 경우에 묘비 자체를 향유로 닦는 것으로써 상징적으로 되풀이되었다. 이런 이유로 기원전 6세기 때부터는 레키토스를 부조로 나타낸 묘비가 나타나게 되었지만, 대부분의 묘비는 역시 고인의 모습을 재현했다. 아케익 시대의 묘비는 고인의 측면 모습만을 보여주는데, 그 대표작은 조각가 아리스토클레스가 자신의 이름을 새겨 넣은 ⟨아리스티온 묘비Aristionstele⟩(기원전 510년경, 아테네)이다. 이 묘비는 창, 갑옷, 투구, 다리 보호대 등으로 중무장한 보병 아리스티온의 모습을 실물 크기로 묘사했다. 기원전 5세기 초에 아테네에 사치 금지법이 내려졌기 때문에, 아티카 지역에서 묘비는 지속적으로 발전하지 않았다. 그러나 기원전 5세기 말부터는 전성기 고전의 다양한 주제들을 보여준다. 예컨대 인형과 놀고 있는 아이, 분향 제단에 뿌리기 위해 피크시스Pyxis라는 그릇에서 곡식알을 꺼내는 여자(⟨지우스티니아니 묘비⟩, 베를린, SMPK, 페르가몬 박물관), 혹은 개와 함께 나온 사냥꾼이 휴식을 취하고 있는 모습 등이 그러하다. 이외에는 주로 지인들과 함께 있는 고인의 모습이 가장 많이 등장한다. 이와 같은 주제들을 표현할 때 전성기 고전 양식과 말기 고전 양식의 부조는, 삶에 대한 강한 애착과 함께 피할 수 없는 이별에 대한 인식이 깃든 모습을 보여준다. ⟨이별의 묘비⟩(기원전 350년경, 아테네, 국립미술관)라는 이름은 두 명의 여성이 서로 손을 마주 잡고 있는 모습을 새긴 묘비라는 점 외에도, 전체적인 조형과제를 의미한다. ⟨이별의 묘비⟩처럼 기원전 350년경에 만들어진 가장 인상적인 작품은 스코파스 공방에서 나온 ⟨일리소스의 묘비⟩(아테네, 국립미술관)인데, 그 이름은 발굴 지명을 따라 붙여졌다. 이 묘비에는 살짝 허리를 구부리고 지팡이에 몸을 의지한 노인이 거의 환조와 같은 고부조로 생생히 제작된 누드의 청년을 바라보고 있는데, 이 청년은 마치 자신이 죽었다는 사실을 인정하지 않는 듯 보인다.

묘비의 종류 | 건축물을 본딴 틀 안에 인체가 부조되었고, 관으로 장식한 직사각형 석판을 수직으로 세운 그리스 묘비는 단지 다양한 기능을 지닌 여러 묘비 중의 하나일 뿐이다. 묘비라는 그리스어 스텔레stele는 묘비라는 뜻뿐만 아니라 기둥과 원주라는 의미도 포함하고 있다. 광의적인 의미에서 선사시대 거석문화의 멘히르나, 하인츠 마크가 광택이 나는 금속으로 만든 ⟨빛의 묘비⟩(사하라 프로젝트, 1968) 역시 모두 스텔레에 해당한다.

이와 같은 비석들의 공통점은 수직으로 높이 서 있다는 것이다. 문서 역할을 한 석판, 경계 표시를 한 석판, 재물로서의 석판, 그리고 전승 기념비로서의 석판은 메소포타미아와 이집트의 고도 문화에서 그 유래를 찾을 수 있다. 그러나 묘비는 유일하게 그리스 무덤의 스텔레로부터 발전되었다.

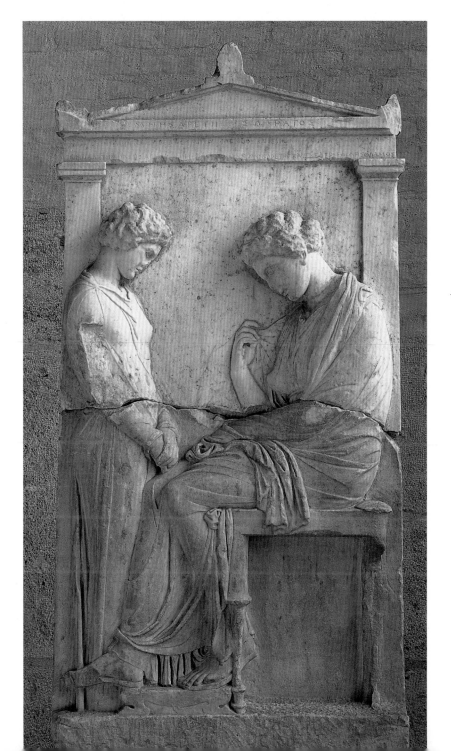

◀ 〈므네사레트의 묘비〉,
**기원전 380년, 대리석, 높이 163cm,
뮌헨, 글립토테크**
묘비의 틀은 두 개의 벽주와 중앙부 아크로테리온 일부가 남아 있는 삼각 페디먼트로 구성되었다. 페디먼트 밑에 수평으로 난 처마 돌림띠 부분에 고인의 이름이 새겨져 있다. 그 아래에는 다음과 같은 비문이 새겨져 있다. "그녀는 남편과 형제, 또 어머니의 아픔, 그리고 아이 하나와 함께 위대한 미덕의 영원한 영광을 뒤에 남겼다. 이에 페르세포네가 모든 미덕의 목표에 도달한 므네사레트를 따뜻하게 맞아들인다." 이와 같은 문학적 표현은 미술적으로 재현된 여성이자 소녀, 딸 혹은 하녀의 슬픈 모습과 잘 어울린다. 마찬가지로 므네사레트가 자신의 키톤Chiton 위에 걸치고 있는 망토 끝자락을 오른손으로 살짝 들어 올려, 마치 자신의 얼굴을 가리려는 움직임도 예술적으로 잘 표현되었다. 머리를 숙이고 시선을 아래로 향한 이들의 모습은 바로 이별의 고통을 심리적으로 표현한 것이다.

올림피아

성역

델로스Delos 섬(키클라데스 군도의 하나)
아폴론과 아르테미스 쌍둥이와 그들의
어머니인 레토를 숭배하는
〈사자獅子 테라스가 있는 레토
신전〉(기원전 6세기)이 있다.

델피(아티카 주)
본래 땅의 어머니인 가이아 여신의
성역이었다. 기원전 800년경
피티아Pythia의 신탁 지역과 함께
아폴론의 성역으로 바뀌었는데, 여기에는
아테나 여신 성역의 보물 창고가 있는
거룩한 도로가 있었다.

도도나(에피루스 주)
제우스와 디오네(우라노스와 가이아의
딸)의 신탁 장소로, 성스러운 참나무와
기원전 4세기에 지은 신전이 있었다.

엘레우시스(아티카 주)
데메테르와 페르세포네의 밀교
성역(엘레우시스 신비의식)이 있었다.

올림피아(펠로폰네소스 주)
미케네 시대부터 성역이었으며,
펠로프스(미케네 시대의 펠로폰네소스의
왕이자 탄탈로스의 아들이며, 저주받은
아트리아 사람들의 조상), 헤라 그리고
제우스의 성역이기도 했다. 올림피아의
폐허는(1875년부터 발굴되었음)
델피와 마찬가지로 유네스코에 의해
세계문화유산에 등재되었다.

올림피아 경기 | 지중해 해안을 따라 원심적으로 형성된 그리스의 식민지 개척과는 반대로, 지방의 성역聖域들은 범 그리스적 의미를 부여받아 구심적인 역할을 했다. 그 중 최고의 성역으로 인정받은 곳은 펠로폰네소스 주州의 올림피아였다. 이곳에서 올림픽 경기가 4년마다 개최되었는데, 그와 같은 사실은 기원전 776년 이후에 나온 우승자 명단으로 증명되었다. 선수나 관객들은 그리스 도시 국가들의 시민이었으며, 이들의 안전을 위해 경기 기간에는 휴전을 지켰다. 우승자인 올림피오니켄Olympioniken은 제우스 신전의 신성한 올리브 나무 가지로 만든 화환을 받았다. 고향으로 돌아간 이들에게는 많은 선물이 지급되었고, 세금이 면제되았다. 기원전 5세기 초반부에 핀다로스는 올림피아에서 승리하고 돌아오는 이들을 위해 합창 형식으로 된 열네 곡의 송가들을 썼다. 올림피아 경기 사이에는 헤라 경기가 열렸는데, 이 경기는 헤라 여신을 공경하기 위해 소녀들이 참여하는 달리기 시합이었다.

기원전 4세기 말 이후 올림피아 경기는 그리스의 국가적 의식이라는 특성을 잃게 된다. 올림피아 경기는 헬레니즘 집회의 특징을 띠게 되며, 고대 전역에서 온 참가자들은 정치적 명성을 얻을 수 있는 기회를 갖게 되었다. 최후로 기록된 승리자 중 한 명은 아르메니아의 왕자였는데, 그는 기원후 385년 권투 경기에서 승리했다. 그로부터 9년 후 테오도시우스 1세는 올림픽 경기가 이교도적인 유물이라며 폐쇄했다.

제우스 신전 | 올림피아는 미케네 시대부터 제우스를 숭배하는 성역이었다. 올림픽 경기는 그를 숭배하기 위해 열렸으며, 조각가 페이디아스가 만든 제우스 상이 있는 그의 신전(기원전 470-456)은 로마 시대에 이르기까지 그리스 고전 양식의 명작으로 평가되었다. 기원후 2세기경 여행 작가인 파우사니우스는 그의 책에 이 신전에 대한 묘사를 남겼다. 그에 따르면 제우스 신전은 도리스 양식으로, 1줄의 원주들로 둘러싸인 페리프테로스Peripteros 신전이고, 그 면적은 64×27.5미터이며, 세로 여섯 개, 가로 열세 개의 원주들이 세워졌으며, 건축가로는 엘리스 출신의 리본으로 알려졌다.

신전을 장식하고 있던 조형물은 대부분 보존되어 있다(올림피아 미술관). 두 개의 신화 주제를 다루고 있는 페디먼트의 고부조 작품들과 켈라 외벽에 난 사각의 메토프Metope 석판들이 그 예이다. 메토프에는 헤라클레스가 에우리스테오스 왕을 섬기며 행한 열두 가지 과제들이 묘사되었다. 제우스 신전의 동쪽 페디먼트의 중앙부에는 오이노마오스와 펠로프스가 벌이는 시합이, 서쪽 페디먼트에는 페이리토스의 결혼 잔치를 망쳐버리기로 결심한 켄타우로스들과 라피타이 사람들의 전투 장면을 묘사했다. 이 전투장

의 인물들은 아폴론 상을 중심으로 둘로 나눠진다. 아폴론의 시선은 옆으로 쭉 뻗은 오른팔을 향했다. 양식화된 얇은 모자로 덮여 있는 아폴론의 머리로 말미암아, 이 조각상은 초기 고전기의 '엄숙 양식'에서 매우 인상적인 작품이 되었다.

▼ 올림피아, 기원후 2세기 모습을 복원한 모형, 올림피아 미술관
올림피아 성역을 복원한 이 모델은 중앙부에 벽으로 둘러싸인 성역 알티스Altis를 보여주는데, 이 성역에는 고전 양식의 제우스 신전이 자리잡았다. 이 신전의 동쪽 정면 앞에는 제식용 신상들이 놓인 기단들이 모여 있다. 오른쪽으로는 오각형 평면의 펠로페이온(펠로프스의 성역)이 있고, 그 앞에는 원추 형태로 재의 제단이 있다. 가장 오른쪽에는 동서의 축을 따라 필립페이온(알렉산드로스 대왕의 아버지인 필립 2세가 만들기 시작한 원형 신전), 또 아케익 양식 때 개축한 헤라 신전(기원전 6세기경), 그리고 크로노스 언덕 아래 숲 끝자락의 테라스에는 보물 창고들이 있다. 동쪽 끝에는 메아리 회관Ecohalle이 있으며, 그 옆에 축제의 광장으로부터 운동 경기장으로 이어지는 터널이 있다. 알티스 밖 남쪽에(그림 왼쪽) 불레우테리온Buleuterion(최고 행정 관청), 남쪽 홀, 그리고 손님을 위한 숙박소인 레오니다이온Reonidaion이 있는 지역이 나온다. 서쪽(그림 위쪽)에는 페이디아스의 공방과 팔레스트라(레슬링 학교)가 있다. 북쪽에는 또 다른 연습장인 김나지온이 있었다.

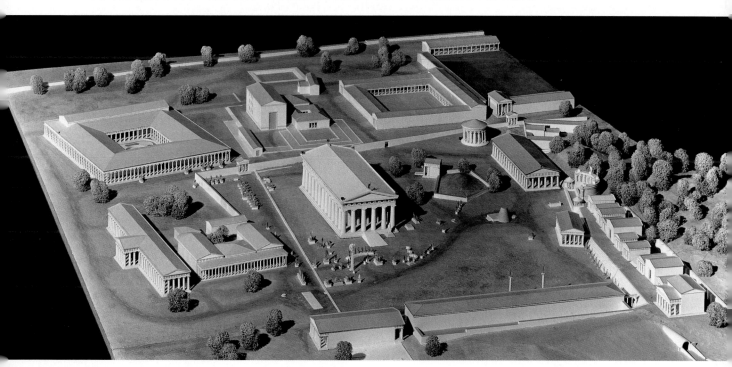

운동

운동선수로서의 오디세우스

오디세우스가 페아케인들의 손님으로 있을 때, 그는 에우리알로스에게 모욕당한다. "이방인이여, 당신이 많은 사람들 사이에 널리 유행하고 있는 운동 경기에 그리 능하시리라고는 생각지 않습니다. 당신은 이리저리 항해나 하는 배의 선장으로, 그저 소매상인처럼 재화나 화물만을 운송하시죠. 뭐 달리 경기에 재주가 있으신 것 같지는 않군요."
화가 난 오디세우스는 그 도전을 받아들였다.
"말이 끝나자마자 그는 외투를 걸친 채 벌떡 일어나 페아케인들이 던진 것보다 훨씬 무거운 원반을 집어 들고는, 그 큰 손으로 원반을 한 번 휘두르고 내던졌다. 배 타기를 즐기며 남자답기로 유명한 페아케인들은 원반에 맞을까봐 땅에 엎드렸다. 오디세우스가 가볍게 던진 원반은 다른 사람들이 던져 남은 표시를 넘어 훨씬 더 멀리 날아갔다."
(호메로스, 《오디세이아》, 제8장, 159–164 그리고 186–193)

고대 스포츠 종목 | 고대 그리스인은 서로 경쟁하며 벌이는 스포츠, 즉 운동으로 자신을 수련했다. 이와 같은 사실은 오디세우스의 기록, "사람들 사이에 널리 유행하고 있는"(《오디세이아》 제8장, 160절)이라는 대목에서도 잘 나타난다. 축제 분위기 속에서 이루어진 운동 경기와 음악 경연은, 예를 들면 포세이돈을 기념하는 코린토스의 이스트무스Isthmus 운동 경기, 제우스를 기념하는 코린토스 남서쪽 네메아Nemea 경기, 아폴론을 기념하는 델피의 피티아 경기 그리고 올림피아 경기였다. 다양한 거리의 달리기 시합, 던지기 그리고 멀리뛰기 등이 생겨나면서 경기 종목들은 더 많아졌고, 기원전 648년부터는 2종 경기였던 자유형 씨름과 권투를 합쳐 판크라티온Pankration으로, 또 펜타틀론Pentathlon(5종 경기 즉 투환, 투창, 씨름, 달리기와 멀리뛰기), 그리고 경마와 마차 경주로 구분하게 되었다.

이와 같은 경기 종목들은 아케익 양식의 흑색 형상 도자기와 고전 양식의 적색 형상 도자기, 그리고 부조 미술의 주제가 되었다. 이후 조각가 폴리클레이토스는 〈도리포로스Doryphoros〉('창을 든 남자', 원본인 청동상은 기원전 420년경 제작, 로마시대의 대리석 복제품이 로마의 바티칸 미술관에 보관), 또는 〈디아두메노스Diadumenos〉('승리의 띠를 두른 선수'라는 뜻, 원본 청동상은 기원전 420년경 제작, 헬레니즘시대의 대리석 복제품이 아테네 국립미술관에 보관) 등 운동선수들을 실물 크기의 환조로 제작했다.

한편 운동 주제는 축제 분위기에서 치르는 경쟁으로 여겨졌다. 도자기 그림이나 부조들은 구기 종목, 달리기, 씨름 연습을 하며 나중에 선수로 자라날 청년들을 재현하고 있다. 이렇게 사람들이 운동 연습하던 곳을 김나지온Gymnasion이라고 부르는데, 그리스어의 '김노스gymnos'는 즉 '벌거벗은'이라는 뜻을 내포하고 있다. 선수들은 경기 중에 옷을 입지 않았는데, 이미 기원전 8세기 말부터 달리기 선수들은 올림피아 경기 때 거추장스러운 옷을 벗었다.

나체 미술 | 운동은 공개적으로 벌거벗은 남성의 육체를 보는 것을 허용했으며, 이로 인해 결국 기원전 7세기 때부터 나체상들이 발전하게 되었다. 여기서는 옷을 벗는 목적보다는, 옷을 입지 않은 신체에서 승화된 나체의 상징적 의미가 중요하다. 이를테면 나체는 운동하는 이가 비단 운동 선수일뿐만 아니라 무기를 들고 전장에 나설 수 있는 신체 건강한 시민이며, 나아가 국가의 안전을 보장할 수 있다는 점을 보여준다.

사실 운동 경기와 무기武器 다루기는 상당히 비슷했다. 예컨대 달리기 시합은 무기를 들고 달리는 군대 훈련의 또 다른 형태였고, 창 던지기 역시 창술槍術과 관련이 있다.

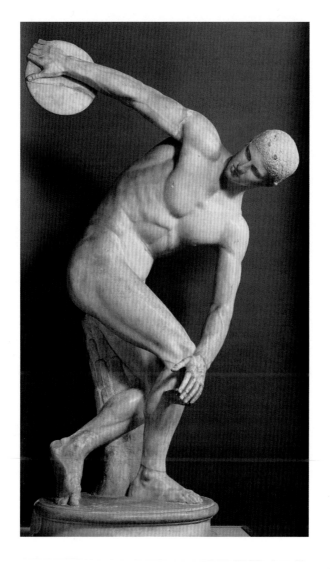

◀ 미론, 〈디스코볼로스〉, 청동상
기원전 450년경, 로마시대의 대리석
복제품, 125cm, 로마, 로마 국립미술관
5종 경기에 참가하고 있는 선수의
전신상인 〈디스코볼로스Diskobolos〉
('원반 던지는 사람'이라는 뜻는.
팔과 몸을 뒤쪽으로 돌리며 동시에
앞으로 원반을 던지는 동작의 정지된
순간을 보여준다. 선수의 몸무게는
왼쪽 다리에서 오른쪽 다리로 옮겨진다.
그 다음 선수는 마치 당겨진 활 같은
몸을 아주 빠르게 회전시키며, 원반을
던질 것이다. 이와 같이 운동 경기의 주제
속에서 표현된 동작의 정지된 순간은
대조적인 긴장 관계를 완전히 해체하지
않으면서도 완벽한 조화를 이룬 미학적
이상을 나타낸다.

이러한 연관성에서 전투사 상이 만들어졌다. 일례로 애기나Aegina의 아파이아 신전 페디먼트에는 나체의 전투사들이 조각되어 있다(기원전 490년경, 뮌헨, 글립토테크).

그리스에서는 성인 남성과 소년 사이의 동성애를 높이 평가했는데, 이것이 남성 나체상이 선호된 또 다른 사회적이며 풍속사적인 동기가 되었다. 여성 나체상은 기원전 5세기 후반에 나타나기 시작하였으며 처음에는 부조에 국한되었다. 이 시기의 작품으로는 나체 여성이 앉아 있는 옆모습을 재현한 〈플루트 연주자〉를 들 수 있는데, 이 매혹적인 작품은 앞면에 〈아프로디테의 탄생〉을 재현한 〈루도비시 옥좌〉의 뒷면을 장식하고 있다(기원전 460년경, 로마, 로마 국립미술관).

신전

안타형 신전

프로스틸로스 신전

페리프테로스 신전

톨로스 신전

회당 혹은 납골당? | 고대의 신전은 신성한 장소로서, 신들의 현존은 곧 숭배상 Kultbild 즉 신상神像들이 증명한다. 또한 신전은 회당인지, 혹은 일반적인 기념비적 의미를 갖는지에 따라 서로 다른 평면도를 보여준다. 이와 같은 대립적인 특성은 이집트와 그리스 신전 사이에서 엿볼 수 있다.

이집트의 신전은 나오스Naos라 불리는 중앙부에 모든 신이 존재하게 된다. 나오스를 둘러싸고 주랑 회당, 안뜰이 지어졌고, 제식 행진은 신전 바깥쪽에서 안쪽으로 행해졌다. 이러한 건물 구조의 법칙은 건물의 한 축을 따라 나타났다. 신전 전체 구조의 바깥쪽에는 담을 쌓았다.

이집트 신전과는 반대로 그리스 신전 건축은 안쪽에서 바깥쪽으로 향하는 움직임을 보여준다는 점에서 큰 의미를 지닌다. 그럼으로써 그리스 신전은 그 안에 제단, 또 그에 속해 있는 숭배상들, 그리고 제물들이 모여 있는 신전의 이상적 형태로서 일종의 기념비적인 납골당을 형성했다.

신전의 발전 단계 | 그리스 신전의 핵심은 직사각형 평면의 켈라Cella(신전의 내실-옮긴이)로서, 이는 나오스라고도 불렸으며, 그 벽면은 숭배상들이 에워싸고 있었다. 때때로 켈라의 벽이 연장되면서 안타Anta(벽주)라고 불리는 끝부분에 두 개의 원주로 이루어진 프로나오스Pronaos(전실前室)라는 공간이 생겼다. 패쇄된 주요 공간(켈라)과 개방된 전실(프로나오스)로 구성된 전형적인 구조는 에게 해 지역에서 나타난 궁전 건축의 일종인 메가론 하우스에서 찾아 볼 수 있다. 이 집의 뒤쪽에 증축된 전실에는 안타형 신전이 이중 안타형 신전으로 변형되어 있었다. 프로스틸로스Prostylos 형식의 신전은 앞쪽에 좁은 원주 회랑이 있으며, 암피프로스틸로스Amphiprostylos 형식의 신전은 앞쪽과 뒤쪽에 그와 같은 좁은 원주 회랑이 있다.

페리프테로스 신전은 장축의 열주와 단축의 열주가 한 줄로 연결되는 형식이다. 열주는 건물 기단의 가장 윗부분인 스타일로베이트Stylobate 위에 세워진다. 늘어선 열주는 (신전의 중심부인) 켈라를 사방으로 둘러싸면서, 마치 창살이 앞에 놓여 있는 것과 같이 그 사이에 중간 공간을 만든다(올림피아의 〈제우스 신전〉, 기원전 470-56년경, 6×13개 원주, 아테네 아크로폴리스의 〈파르테논 신전〉, 기원전 447-38, 8×17개 원주). 디프테로스Dipteros에서는 주두柱頭가 2열로 나타나는데, 에페소스의 〈아르테미지온〉이 그러한 예이다. 이 신전은 기원전 356년 헤로스트라토스에 의한 방화 이후 신축되었는데, 바깥쪽으로는 9×21개의 원주들이, 안쪽으로는 7×19개의 원주들이 있었던 흔적을 보여주었다.

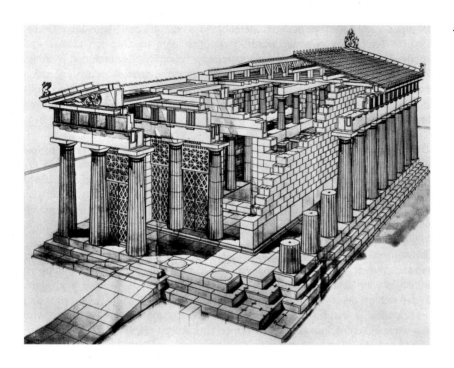

◀ 아파이아 여신의 신전, 애기나 섬,
기원전 510-490년 당시의 복원도
애기나 섬에서 숭배를 받던 아파이아
여신의 신전은 측면에 도리스 양식
기둥이 한 줄로 늘어선 페리프테로스
형식으로, 곧 올림피아에 있는
〈제우스 신전〉의 모범이 되었다.
그림을 통해 복원된 건축 구조는 켈라
부분을 상세히 보여준다. 켈라는 2층이며,
2열의 원주로 나뉜 총 세 개의 복도
구조였다. 목조 창살이 켈라 앞부분의
원주와 원주 사이를 메우고 있어
켈라뿐만 아니라, 그 안으로 가는 길도
막고 있다. 지붕의 삼각형 페디먼트(너비
13.20미터, 높이 1.74미터) 안에 있던
조각상들은 〈애기나의 조각〉으로 불리며
뮌헨의 글립토테크에 보존되어 있다.

패쇄된 벽면 사이에 주랑을 배치한 또 다른 예는 원형 신전이다. 톨로스Tholos라 불리는 원형 신전은 델피의 아테나 프로노이아 성역(기원전 370년경)에서 볼 수 있다. 둥근 홀을 감싸고 있는 20개의 원주는 그 절반 높이인 원형 켈라를 감싸고 있다.

✥ 신전 건축의 구조 ✥

아키트레이브Architrav(혹은 에피스틸Epystil)　원주, 사각기둥(각주), 벽주 등 하중을 떠받는 구조 위에 놓인 수평
들보. 도리스 양식의 아키트레이브 위에는 메토프와 트리글리프로 구성된 프리즈가 있다.

켈라　창문 없이 벽면으로 지어진 신전의 핵심 부분. 또한 두 개의 방(아디톤Adyton과 켈라)으로 이뤄진 한 공간에
서도 켈라라는 명칭이 사용된다.

코니스Cornice　삼각 페디먼트의 아래 처마 장식 부위로, 이 위에 페디펜트를 위한 조각 작품이 세워진다.

페디먼트　신전 지붕의 정면과 후면의 삼각형 부분으로, 그 삼각 바탕 면(팀파눔)에 조각 작품이 놓인다.

크레피도마Crepidoma　신전의 바닥 면을 일컬으며, 세 단으로 구성된다.

시마Sima　페디먼트 양쪽에 난 빗물 홈통으로, 이것은 지붕의 장축 끝자락에도 만들어졌다.

스타일로베이트　신전 바닥 면인 크레피노마의 가장 윗부분으로, 이 위에 원주가 서게 된다.

미술가

페이디아스

고대

페이디아스의 생애

페이디아스의 출생지는 아테네라고
전해진다.

기원전 456 올림피아의 제우스 신전
완공. 기념비적인 제우스 상 완성.

기원전 447 아테네에서 페이디아스의
총감독 아래 아크로폴리스의 파르테논
신전 공사 시작.

기원전 438 아테나 신상의 파르테논
신전 축성식.

기원전 432-31 금 횡령죄로 재판 받음.

기원전 430년경 아테네의 감옥에서
사망.

아크로폴리스 | 기원전 480년 페르시아의 침공으로 파괴된 아테네 산성의 성역 재건
은 페리클레스(기원전 500년경 출생)의 업적에서 핵심 부분이 된다. 그는 기원전 443년부
터 성역 재건이라는 정치적 전략을 꾸준히 밀고나갔다. 아크로폴리스의 건축 프로그
램은 진행 과정에서 점차 경제적이며 사회적 의미를 지니게 되었고, 도시 국가 아테네
의 위상을 강화했다.

이러한 국가적 과제가 설정되자, 웅변가로 유명했던 정치가 페리클레스는자연 철학
자였던 아낙사고라스, 소피스트였던 프로타고라스, 역사 저술가였던 헤로도토스, 또
비극 작가 소포클레스, 그리고 거대한 규모의 공방을 거느린 페이디아스 등과 매우 가
까운 관계가 되었다는 데서 아테네의 문화적 분위기를 느낄 수 있다.

페이디아스는 올림피아에 〈제우스의 좌상〉(높이 대략 12.5미터, 이 작품은 현재 동전에 새
겨진 그림으로만 전해진다)을 제작하며 유명세를 누리게 되었다. 이 작품은 고대 세계 7대
불가사의의 하나였다. 페이디아스는 파르테논 신전 장식에도 참여했는데, 그중 하나는
역시 신상인 〈아테나 파르테노스Athena Parthenos〉였다. 페이디아스는 이에 대응하는 작
품으로 프로필라이온과 파르테논 사이의 대문 영역에 청동으로 〈아테나 프로마코스
Athena Prom-achos〉를 만들어 세웠다. 〈아테나 프로마코스〉에서 여신이 든 창의 끝 부분
은 금으로 되어 있었으며, 이는 뱃사람들에게 아테네로 향하는 항로를 안내했다.

▶ 페이디아스, 〈메두사의 머리〉,
원본의 복제품, 기원전 440년경,
대리석, 40cm, 뮌헨, 글립토테크
이 부조는 〈아테나 파르테노스〉 신상의
청동 방패 위에 묘사된 것으로, 총 여섯
개가 남아 있는 복제품들 중의 하나이다.
이 작품은 로마의 팔라초 론다니니
Palazzo Rondanini에 소장되었으므로,
〈메두사 론다니니〉라고 불리기도 한다.
주제 분류를 따르면, 이 메두사 부조는
신화적 형상에 속한다. 두 마리 뱀이
감싸고 있는 메두사의 얼굴은 고전시대의
작품으로 인간의 감정을 잘 드러냈다.
이 작품의 석고 복제품을 소장했던
괴테는 "메두사의 얼굴은 차마 표현할 수
없는 삶과 죽음의 관계, 그리고 상처와
관능적 쾌락의 관계를 드러내는 매력이
있다"고 기록했다(1788년 4월 17일의 기록
중에서).

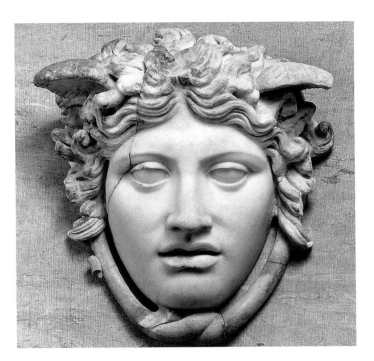

그러나 오늘날 대부분이 런던 영국박물관에 소장된 파르테논 신전의 주요 조각품들을 페이디아스가 직접 제작했다는 가설은 논쟁의 여지가 남아 있다. (이 조각품들은 엘긴 백작이 가져와 소위 '엘긴마블스Elgin Marbles'라 불린다). 엘긴마블스는 페디먼트에 설치된 환조들, 켈라 내벽을 두르고 있는 프리즈, 주랑의 엔타블레이처 겉면 메토프를 장식했던 일련의 작품들을 포함하고 있다. 페디먼트의 환조들이 신화적 주제(라피테스 사람들과 켄타우로스들의 전투하는 군상들)를 나타냈다면, 프리즈 외면에는 판아테나이아 축제에 참여하려고 아크로폴리스로 향하는 아테네 사람들의 제식 행렬과 기사들이 부조로 장식되었다. 이 부조는 파르테논의 신상을 위해 사제들에게 새로운 의상을 전달하는 내용을 담고 있다.

카셀에 있는 〈아폴론〉상은 페이디아스의 작품을 모사한 것으로 추정되는 작품이다(〈카셀의 아폴론〉, 카셀 국립미술관, 〈카셀의 아폴론 복제 두상〉, 피렌체, 베키오 궁전). 〈부상당한 아마존〉(로마, 카피톨리노 미술관) 역시 페이디아스의 작품으로 여겨진다.

페이디아스의 반대자들은 그와 페이디아스의 절친한 관계를 시기해, 페이디아스가 〈아테나 파르테노스〉를 만들 때 금을 횡령했기 때문에 페리클레스의 위신에 해가 될 수 있다며 둘의 관계를 이간질했다. 결국 페이디아스는 형을 선고 받고, 감옥에서 죽은 것으로 추정된다.

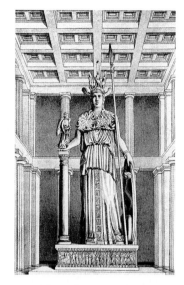

▲ 페이디아스, 〈아테나 파르테노스〉, 447-438년경, 목재 위에 금과 상아로 장식, 높이 약 12m
파르테논 신전 켈라에 있는 신상 '처녀 아테네'를 보여 주는 이 복원도는 켈러가 1880년 아테네의 바르바키온 김나지움 근처에 위치한 로마시대 주택 폐허에서 발견된 소형 복제품(〈바르바키온 소형 신상〉, 아테네, 국립미술관)을 참고로 해서 제작되었다. 소형 신상 외에도 켈러는 기원후 200년대 중반에 아테네에서 원작을 보고 묘사했던 파우사니우스의 글을 참고했다. 파우사니우스는 다음과 같이 기록했다. "아테나 성상은 입상이었고, 발끝을 덮을 정도의 긴 키톤을 입고 있었다. 가슴에는 상아로 만든 메두사가 새겨져 있었고, 한 손에는 니케상을, 다른 손에는 긴 창을 들고 있었다."

동시대 미술가들 | 페이디아스와 엘레우데라이 출신의 미론은 대략 동일한 시대(기원전 460-430)에 뵈오치아에서 작업했다. 미론은 아테네에서 청동 주조자로 활동한 사람으로, 아크로폴리스에 설치된 그의 작품은 〈아테나 마르시아스 군상Athena-Marsyas-Gruppe〉이다(이 작품은 아테네의 수호 여신과 불순한 사티로스의 싸움을 보여주는 것으로, 로마의 바티칸 미술관, 또 〈아테나〉의 대리석 복제품은 프랑크푸르트의 리비히하우스Liebieghaus에 있다). 미론은 세상을 떠난 후에도 유명했으므로 〈원반 던지는 사나이〉는 여러 번 모사되었다. 고대의 여러 자료들에 의하면 미론의 동물상이 마치 살아 있는 것 같아 목자까지 헷갈릴 정도였다며 그를 절찬하고 있다(미론의 〈암소〉).

이 시기에 아르고스 출신인 폴리클레이토스(기원전 450-410년 활동)는 인체미의 이상적 비례에 관한 이론서로 《카논》을 집필했다. 폴리클레이토스는 이 이론을 적용해 청동상으로 〈창을 멘 남자〉를 제작했는데, 원작인 청동상은 소실되었지만 복제품인 대리석상이 남아 있다. 페이디아스가 올림피아와 아테네에 만든 신상들과 마찬가지로, 폴리클레이토스는 목재 형상에 황금과 상아로 장식한 〈헤라〉 여신상을 만들기도 했다.

아테네

아테네의 역사

기원전 680년경 군주제 종말. 정치
권력이 귀족에게 넘어감

기원전 594년부터 민주주의 국가
형태(솔론, 클라이스테네스)로 발전. 이러한
체제는 기원전 462년 에피알테스에 의해
그 고전적 특성을 갖추게 된다.

기원전 480 페르시아에 의한 도시 파괴

기원전 477 아티카-델로스 동맹을 통해
아테네는 그리스의 핵심 권력으로 떠오름

기원전 431-404 스파르타에 대항한
펠로포네스 전쟁으로 아테네 국력 약화

기원전 338 마케도니아가 아테네를 지배

기원전 86 로마인들에 의해 점령됨

기원전 27년부터 아테네와 코린토스가
로마의 속주인 아카이아의 주도州都로 됨

아고라와 아크로폴리스 | 한때 왕이 머물렀던 60미터 높이의 산성 아크로폴리스(원래 고지高地라는 뜻)와 시장 광장인 아고라Agora는 아테네 사회의 일상생활과 건축에서 핵심적인 위치를 차지했다. '아고라'는 본래 시민들의 모임이라는 말에서 유래한 개념이다. 아테네는 기원전 480년에 페르시아인이 파괴한 도시를 재건하면서 그 전성기를 맞이하게 된다.

테미스토클레스Themistokles라고 불렸던 새로운 성벽은 길이 6.5킬로미터에 열세 개의 성문이 있었고, 약 215헥타르 면적의 도시 영역을 둘러쌌다. 아테네는 전형적인 아티카풍의 울퉁불퉁한 도로망에 의해 나뉘었다. 이 성벽은 피레우스 항구로 가는 길을 보호했다. 성벽의 바깥에는 공동묘지와 아카데미가 위치했다. 헤로스 아카데모스Heros Akademos의 정원에서 이름이 유래한 아카데미는 기원전 385년 플라톤에 의해 세워진 철학 학교였다.

아고라 끝자락에는 소위 '스토아 포이킬레Stoa Poikilie'(화려한 회관)가 있었는데, 이곳은 기원전 450년경 아테네에서 활동했던 화가 폴리그노토스가 그린 아테네의 역사에 관한 회화로 장식되었다. 아고라에는 그 외에 아테네를 세운 신화의 영웅 테세우스의 성역인 테사이온Thesion(기원전 440년경)과 법원, 시장, 정부와 행정 건물들이 있었다. 아고라 광장은 판아테네 거리로 나뉘는데, 이 도로는 도자기 생산 지역인 케라메이코스 근방의 디필론 문門으로부터 아크로폴리스의 서쪽 오르막 지역으로 이어졌다.

아크로폴리스의 축제 광장으로 향하는 입구는 도리아 양식과 이오니아 양식의 원주가 있는 건물인 프로필라이아Propylaia(기원전 437-432)으로 장식되었다. 프로필라이아는 므네시클레스가 설계했다. 아크로폴리스 서쪽의 아레스 언덕에는 재판소 아레오팍Areopag이 들어섰고, 남쪽에는 이미 기원전 6세기에 지어진 오케스트라로부터 유래한 디오니소스 극장과 천장이 갖춰진 페리클레스의 극장 오데온Odeon이 위치했다.

파르테논 신전 | 페리클레스의 야심 찬 계획은 아크로폴리스에 세울 아테나 신전을 신축하는 것이었다. 이 아테나 신전은 아테나 파르테노스(처녀신 아테나)에게 봉헌될 것이었다. 기원전 447-438년에 이 신전은 순수하게 대리석으로 이루어진 도리스 양식의 페리프테로스 신전 형태였다. 아테나 신전의 건축가로는 익티노스와 칼리크라테스의 두 이름이 전해진다.

켈라의 황금과 상아로 장식된 신상 같은 신전 건축의 장식은 페이디아스가 제작했다. 신전 동쪽의 페디먼트에는 제우스의 머리에서 탄생하는 아테나가 묘사되었고, 서

쪽 페디먼트에는 아테나와 포세이돈이 땅의 소유권을 두고 싸우는 장면이 묘사되었다. 켈라 외벽을 따라 구성된 네 개의 프리즈 면에는 판아테나이아 축제 행렬을 묘사했는데, 이 축제는 바로 도시의 수호신 아테나를 위한 것이었다.

파르테논 신전은 그리스도교 시절에는 성모 마리아 교회로 변용되었다가, 이후에는 높은 미나레트 탑을 갖춘 이슬람교 사원 모스크로 사용되기도 했다. 1698년 파르테논 신전은 베네치아 군대가 쏘아올린 포탄이 신전 안에 있던 화약고로 떨어지면서 파괴되었다. 1801년 엘긴 백작은 파르테논 유적에서 페디먼트의 조각품과 메토프, 그리고 프리즈의 부조들을 떼어내어 영국으로 가져갔다. 1816년 이래 엘긴의 이름을 딴 '엘긴마블스'는 런던의 영국박물관에 전시되고 있다. 〈신들의 모임〉이나 〈기마병의 행렬〉, 〈양과 소몰이꾼〉, 또 〈항아리 든 사람〉 등 파르테논의 프리즈 석판 중 가장 아름다운 부분은 아테네에 있는 아크로폴리스 미술관의 대표 소장품이다.

1834년 카를 프리드리히 싱켈은 파르테논 신전을 보전하고 아크로폴리스를 새롭게 건축하기 위한 설계를 맡았다. 이 건축물은 그리스 왕으로 결정된 오토 왕자(바이에른의 왕 루트비히 1세의 아들)의 궁전으로 사용될 목적이었다. 그러나 싱켈의 설계는 일종의 '건축적 시학architektonische Dichtung'으로서, 결코 실행되지 못했다.

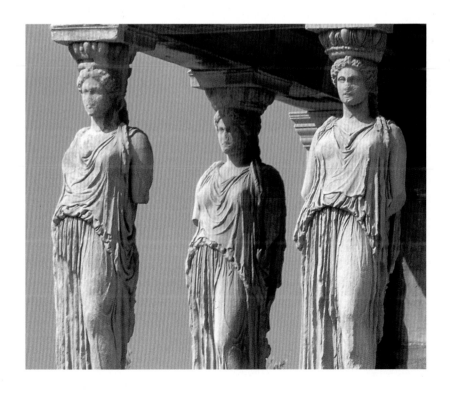

◀ 〈에레크테이온의 여인상 기둥〉,
약 기원전 420년, 대리석,
높이 약 230cm, 아테네, 아크로폴리스
에레크테이온Erechtheion 신전(기원전 421-406)은 네 부분으로 나뉜 아테나 성역, 헤파이스토스 성역, 포세이돈 성역과 전설적 왕들인 에렉테우스와 케크롭스의 성역을 고려해서 만들어졌다. 케크롭스의 무덤은 여인상 기둥으로 둘러싸여 있다. 이 기둥은 원래 여섯 개였으나 지금은 세 개만 남아 있으며, 사라진 기둥 중 한 개는 런던의 영국박물관에 보관되어 있다. 여인상(카리아티드)은 허리춤을 묶은 페플로스를 입고 있으며, 손에는 원래 제식용 접시를 들고 있었다. 고전시대의 양식에 속하는 이 여인상들은 버팀대인 기둥의 역할을 하고 있다. 힘이 들어간 다리와 자유로운 다리(콘트라포스토), 또 의상 주름에 나타난 조형성을 통해 유기적인 인체미가 잘 드러난다.

도리아 양식, 이오니아 양식, 코린트 양식

원주의 양식 | 고대의 건축미술에서는 원주의 주신柱身과 주두柱頭 형태를 중시했으며, 원주의 비례는 그 양식에 따라 결정된다. 따라서 원주의 양식은 비례 관계에 대한 규범 체계가 되었고, 이것은 그리스의 아케익 시기부터 발전되어왔다. 그리스의 건축에서 이상적이며 전형적인 원주의 기본 형태는 도리아, 이오니아, 그리고 코린트 양식이다. 이러한 양식들은 로마 건축에서 더욱 장식적인 특성들을 지니게 되었다. 예컨대 콜로세움은 1층에는 도리아식 원주, 2층에는 이오니아식 원주, 3층에는 코린트식 원주를 사용했다(콜로세움, 로마, 80년에 축성).

도리아 양식 | 도리아 양식의 원주는 특별한 기단 장식 없이 스타일로베이트(신전 바닥)에 직접 세워진다. 주신에는 16-20개의 얇은 세로줄 홈이 패어 있다. 주신의 아래 부분은 엔타시스Entasis라 불린 배흘림 모양이고, 위로 갈수록 폭이 줄어든다. 주두 아래에는 날카롭게 패인 세 줄 아눌리Anuli가 있으며, 그 위에 두툼한 쿠션 모양의 에키누스Echinus가 있다. 에키누스 위에 다시 아바쿠스Abacus라는 사각형 판석이 붙는다. 수평부인 엔타블레이처Entabla-ture는 아키트레이브와 그 위의 또 다른 수평부인 프리즈로 구성된다. 프리즈는 다시 메토프Metope(중간 부위)와 트리글리프Triglyph(세로로 두 줄기 홈이 파여, 그 사이에 세 부분의 여백이 난 부위)로 나뉜다.

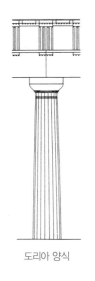

도리아 양식

이오니아 양식 | 이오니아 양식의 원주는 도리아 양식에 비해 원주가 가늘고, 엔타블레이처의 세로 폭이 좁다. 밑받침인 플린트Plinth 위에 원주의 기단 장식이 오는데, 이 기단 부위는 안으로 파이거나 반대로 바깥으로 둥글게 튀어 나오게 장식되었다. 따라서 이오니아 양식의 원주에는 도리아 양식 원주에 비해 엔타시스 부위가 뚜렷이 나타나지 않는다. 또한 이오니아 원주에는 20-24개의 얇은 세로줄 홈이 패였다. 주두는 양쪽에 달팽이 모양으로 안쪽으로 구부러진 소용돌이 장식과 달걀 장식으로 꾸며졌는데, 달걀 장식은 때로 종려나무 잎사귀 장식으로 대체될 수도 있었다. 그 위에 얇은 석판인 아바쿠스가 놓였다. 아키트레이브는 3열의 수평 부위로 나눠진다. 이 위에 문양이나 형상들이 반복되는 프리즈가 있는데, 이 프리즈는 직사각형이 돌출된 얇은 치아齒牙 장식만으로 구성될 수도 있다.

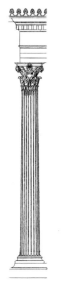

이오니아 양식

코린트 양식

코린트 양식 | 코린트 양식은 수직적 요소와 수평적 요소가 더욱 가늘어지는 것이 특징이므로 이오니아 양식에 비해 한층 더 우아하고 화려하다. 코린트 양식의 특징은 주

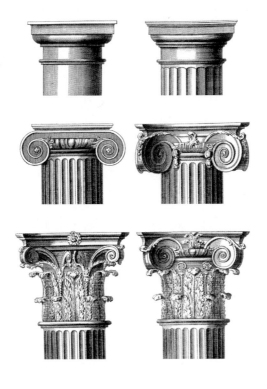

◀ 고대의 주두, 동판화,
《백과사전》의 도판, 파리, 1751-81년
서른다섯 권으로 제작된
《백과사전Encyclopéie》은 드니 디드로와
여러 작가들이 편집했으며, 그 중 열두
권은 3000장을 넘는 동판화 도판들만
수록했다. 맨 위는 토스카나와 도리아
양식의 주두를 보여주는데, 각 주두는
쿠션 형태의 에키누스와 그 위에 놓인
석판, 아바쿠스로 구성되었다. 가운데
그림들은 소용돌이 모양으로 주두를
장식한 이오니아식 원주이다. 가장 아래
왼쪽 그림은 코린트 양식의 주두인데
아칸서스 잎사귀로 장식되었으며,
오른쪽은 커다란 소용돌이 장식이
추가된 콤포지트 양식으로, 로마
건축에서 유행했다.
이 그림을 보면 고대 기둥의 비례가
다양했고, 주신에 세로로 난 홈의
모양이 다르다는 점이 뚜렷이 나타난다.
이오니아 양식의 원주에는 주신에
세로로 패인 홈과 홈 사이에 가느다란
빈 공간이 생기지만, 도리아 양식의
원주에서는 주신에 세로 홈이 있고,
그 이외의 여백이 없다는 점이 다르다.

두 부분의 식물 장식인데, 이는 아칸서스 잎으로 만든 화관花冠이며 매우 화려하다. 아칸서스 잎은 지중해 연안에 분포하는 일종의 엉겅퀴로, 그 끝이 특이하게 말려 있다. 화관 위에는 대각선으로 뻗은 소용돌이 모양으로 장식되었다. 코린트 양식의 기둥은, 기원전 175년경 로마의 건축가 카수티우스가 안티오쿠스 4세를 위해 건축하기 시작해 기원후 130년 하드리아누스 황제 때 완성된 아테네의 〈제우스 올림피오스의 올림피에이온 신전〉에서 볼 수 있다. 이 신전에는 104개의 원주가 있었다고 전하나, 오늘날에는 열다섯 개만 남아 있다. 기원전 85년에 술라는 이 신전의 원주들 중 두 개를 떼어 로마의 유피테르 카피톨리누스 신전에 사용했는데, 이를 계기로 코린트 양식 원주들이 선호되고 확산되기 시작했다.

콤포지트 양식 | 로마인들은 코린트 양식에 아칸서스 잎사귀 화관에 꽃과 대각선으로 놓인 잎사귀들로 꾸민 소용돌이 장식을 보태어 더욱 화려하게 발전시켰다. 그 외에도 달걀과 진주 형태 장식도 첨가했다. 결과적으로 이 콤포지트 양식 주두에는 다른 형상들이 추가되면서 부조의 특성이 강조되었으며, 때문에 건축 형태와 기능에 부담을 안겨주고 말았다.

다채색 장식

채색된 신전

1883년에 카를 프리드리히 싱켈의 제자이며 베를린의 건축가협회 회원이었던 에두아르트 샤우베르트는 〈아테네의 테세우스 신전에 대한 연구〉에 대해 다음과 같이 말했다. "만약 제가 여러분에게 신전이 온통 채색되어 있었다고 말한다면 여러분은 뭐라고 하겠습니까? 코퍼Coffer(일종의 우물반자 등으로 꾸며진 천장—옮긴이)에도 색을 칠했고, 프리즈도 찬란한 색채의 미앤더로 장식되어 있었다는 것은 여러분도 아실 것입니다. 그러나 사람들이 신전은 온통 같은 색깔로 매우 두껍게 채색되었고, 메토프와 페디먼트의 벽면, 조각상이 입은 의상의 주름을 비롯한 이 모든 부분들, 그리고 달걀 문양과 떡잎 문양들, 또 그 이외의 장식물들과 선들이 다 채색되었다는 사실을 안다면, 오늘날 그저 단순하게 보이는 도리아 양식의 테세우스 신전이 코린트 양식의 어떤 신전보다도 훨씬 더 풍부하게 장식되었다는 것도 사실일 것입니다. 그러므로 테세우스 신전을 화려하게 채색했던 원래 모습으로 복원하는 것이 옳을 것입니다."

채색된 건축 | 18세기 후반과 19세기 초반의 고전주의자들은 그리스 고전 시대의 건축을 부활시키며, 당시의 신전들은 빛나는 순백색의 대리석으로 건축되었다는 논리에 함몰되어 있었다. 이와는 다른 주장을 한 고대 저술가들의 기록이나, 1762년에 스코틀랜드의 건축가들과, 화가 제임스 스튜어트가 다년간 그리스 생활에서 체득해 알게 된 고고학적 연구 결과가 출판되었음에 불구하고, 이러한 논리에는 별 영향이 없었다. 그리스 미술을 '고귀한 단순함과 고요한 위대함Die edle Einfalt und stille Größe'이라고 표현했던 요한 요아힘 빙켈만의 언급과, 색채가 주는 관능적 매력과는 도저히 융합할 수 없었기 때문이다.

그리스의 독립(1830) 직후 기념비적인 고대 건축물에 대한 연구가 활발해졌다. 이러한 경험적이고 가설적인 연구의 결과로 말미암아 독일에서는 '순백색 신전'과 '채색된 신전' 논쟁이 거세졌고, 결국 '채색된 신전'이 승리했다. 이로써 그리스 시대 고전 건축은 초기 역사시대와 중세에 걸맞는 새로운 전통에 편입되면서, 고대 건축의 이상 또한 새롭게 피력되었다.

이전까지 건축 재료의 특성이 고귀한 건축이라는 인식을 만들었다면, 그 이후부터는 조형 수단이자 기능적인 연관으로 색채에 대한 관심을 피력하기 시작한 것이다. 독일의 건축가 싱켈은 1836년 다음과 같이 쓰고 있다. "지금 확실히 장담컨대, 저 위대한 원주들은 붉게 칠해졌을 것이다."

각종 건축 구조들과 부조와 환조 등 건축 조형물들이 채색되었다는 관점이 일반적으로 받아들여지면서, 일반적인 조각품 역시 채색되었을 것이라 추정하게 되었다. 이제 자연석인 대리석은 '차갑게' 여겨졌고, 채색된 작품들이 점차 발견되면서 그리스의 조형미술 작품들은 대부분 채색되었을 것이라는 확신이 되었다. 이러한 시각을 통해 그리스 문화의 감각적 면, 그리고 디오니소스적 특성을, 아폴론적인 승화에 대한 보완적 에너지로 새롭게 평가하게 되었다.

색채론 | 그리스 미술이 다양한 색채를 이용했다고 해도 다양한 정도는 한계가 있다. 이것은 흰색, 노랑(혹은 황색), 또 청색으로 대신할 수 있는 검정색, 그리고 플라톤이 극찬한 색조인 붉은색으로 표현되는 '4색 회화'에 대한 철학적 사고 체계에서 드러난다. 백, 황, 청, 홍은 우선 네 가지 기본 색채에 해당하며 현실성을 암시한다. 또한 이 색채들은 상징적 의미를 지녔다. 이를테면 붉은색은 생명의 색이며, 붉은색과 황색, 또는 황금색은 신 혹은 군주의 권위를 상징했다.

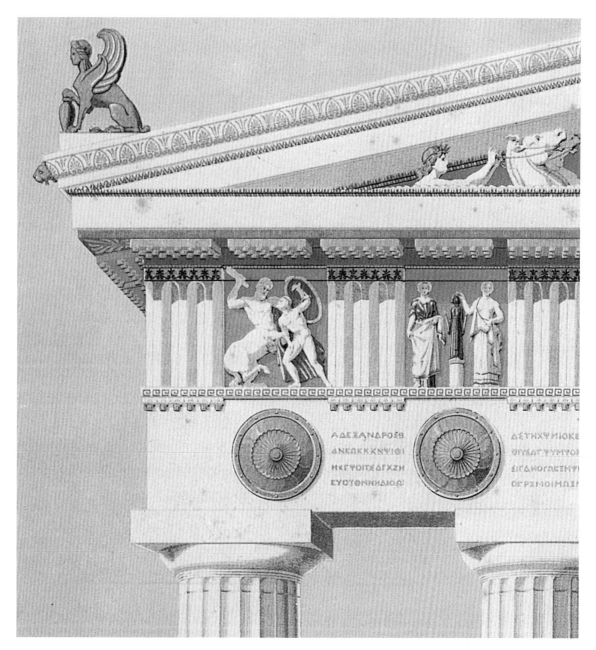

▲ 요한 하인리히 슈트라크, 파르테논 외벽 면의 채색 부분, 1835년, 채색 석판화(증명용), 31.5cm×24.5cm, 베를린, 베를린 공대 도서관

이 복원도는 프란츠 쿠글러의 논문인 〈그리스 건축과 조각 작품의 다채색과 그 한계에 대해〉(1835, 베를린)에 실린 것이다. 미술사학자인 쿠글러의 해설에 따라 건축사학자이자, 건축가 그리고 베를린 건축학교의 교수인 요한 하인리히 슈트라크는 아테네의 아크로폴리스에 세운 도리아 양식의 〈파르테논 신전〉(기원전 447–438) 페디먼트의 한 모퉁이를 매우 이상적인 모습을 그려냈다. 코니스와 프로파일Profile(원주나 건물, 창의 돌출된 부위) 등이 채색되어 있으며, 빈 벽면들도 채색되거나 기타 장식물로 치장되었다. 또한 아키트레이브 윗면 테두리에 새겨진 미앤더 문양과, 또 비스듬히 난 지붕의 시마에 새긴 수련 문양과 종려나무 잎사귀 문양도 채색되었다. 메토프의 바탕은 오늘날 우리가 알고 있는 만큼 채색되어 있지만, 한편 그에 반해 트리글리프는 그냥 예전의 인식대로 백색으로 그려졌다.

숭배상

올림포스 산의 신
(괄호 안은 로마의 라틴명)

12신은 그리스의 판테온 안에서 일치를 이룬다. 그들은 신들의 아버지인 제우스의 통치 아래 올림포스 산에서 산다.

데메테르(케레스) 농경의 여신

아레스(마르스) 전쟁의 신

아르테미스(디아나) 사냥의 여신, 순결의 수호자

아테나(미네르바) 지혜의 여신

아폴론(아폴로) 예술의 신, 뮤즈들의 지도자, 또한 태양의 신으로 숭배되었다.

아프로디테(베누스) 미와 감각적 사랑의 여신

제우스(유피테르) 하늘과 날씨의 신, 정의의 신

포세이돈(넵투누스) 바다의 신

헤라(유노) 제우스의 부인, 부부애와 탄생의 수호신

헤르메스(메르쿠리우스) 여행자들을 안전하게 인도하는 신, 신들의 전령, 목자와 구매자, 장난꾸러기의 수호신

헤스티아(베스타) 화덕, 가정의 행복의 수호신

헤파이스토스(불카누스) 불과 제련 기술의 신

미술과 주술 | 고대의 종교에서는 형상으로 재현된 신에 대한 숭배를 매우 중요하게 여겼지만, 이스라엘인은 형상으로 신을 재현하지는 않았다. 우상, 봉헌상과 같이 종교적으로 숭배된 대상과, 좁은 의미의 숭배상의 차이점을 확실히 깨닫기는 어려운 일이다. 왜냐하면 숭배상의 종교적 특성은 공동체 안에서 인정되기 때문이다. 자신들의 숭배상이 적의 손에 떨어진다면, 그 사회는 자연히 불안을 느낀다. 초기 역사시대와 고대시대부터 전해온 수많은 기록들은 숭배상 행렬에 관한 내용을 담고 있다. 예를 들어 동물들과 인간의 모습을 본 딴 이집트의 숭배상들은 이집트 땅을 축복하기 위해 신전을 떠났다고 한다. 그 때문에 귀한 재료로 만들고, 미술적으로도 훌륭한 신상은 주술적 효과가 더욱 높아졌다.

그리스에는 애니미즘, 영웅 숭배, 그리고 본래 오리엔트의 신비주의를 거쳐 최고 수준인 올림피아의 12신 숭배까지 다양한 단계의 종교가 존재했다. 특히 12신들은 각 지역에 따라 숭배의 선호가 달랐다. 기원전 700년을 전후로 헤시오도스는 그가 쓴 서사시《신통기神統記, Theogonia》에서 의인화된 신들의 계보를 펼쳐 보여주었다. 매우 다양한 이 신화의 주제와 모티프들은 바로 신전의 회화와 건축, 그리고 조형 작품들에 반영되었는데, 이 시기 신전은 사실 종교적 가르침을 주는 곳이라기보다는 일종의 사교의 장이었다. 그와는 달리 고귀한 형태와 값비싼 재료들로 만들어진 제우스상이나 헤라상, 혹은 아폴론상은 신전의 켈라 안에 놓여 일반인들로부터 보호되었으며, 오직 제사장들과 간택된 소수의 관리자들만 신상이 놓인 가장 성스러운 곳에 들어갈 수 있었다. 이와 같이 시민들의 깊은 신앙심이 인간에게서 격리된 신상들에게 기적을 가져다주는 능력을 부여했던 동안, 철학에서는 신성神性과 그에 대한 숭배상이 동일한가에 관한 문제를 제기했다. 전통주의자들은 무신론을 비난했으며 기원전 399년 소크라테스는 사형을 선고받았다. 그 후 고전시대 말기에 신상은 고귀함, 탁월함, 감각적인 아름다움이 조화를 이룬 최고 수준을 가리키는 종교적 의미인 칼로카가티아Kalokagathia(그리스어로 kalos kai agathos, 즉 아름답고 선한)를 보여주는 이상으로 여겨졌다.

헬레니즘 시대에는 오리엔트의 영향으로 군주들이 숭배되었는데, 군주 숭배는 로마의 제정시대에 들어서면서 거의 의무적으로 황제상을 숭배하도록 이끌었다. 그 때문에 신상이나 황제상에 대한 숭배를 거부했던 그리스도교인들은 박해받았다.

재료 | 그리스도교를 받아들인 로마의 역사가 미누키우스가 저술한《옥타비우스Octavius》(기원후 200년경)의 부록에는, 그가 무가치하고 불필요하다고 조롱한, 숭배상의 재료

와 제작 기술 일람이 실려 있다. 그 일부를 보자. "그러나 석재, 목재, 은銀 등은 아직 신이 아닌 것인가? 그렇다면 신은 언제 오는가? 신을 만들기 위해 주물을 제작하고, 나무를 깎고, 끌질을 할 것이다. 그럼에도 그것은 아직 신이 아니다. 신은 납땜을 거치고, 부분 부분이 조립되어 세워질 것이다. 그래도 그것은 아직 신이 아니다. 신은 장식되고, 봉헌되고, 기도를 받을 것이다. 인간이 신을 인정하고 봉헌한다면, 마침내 신은 온다."

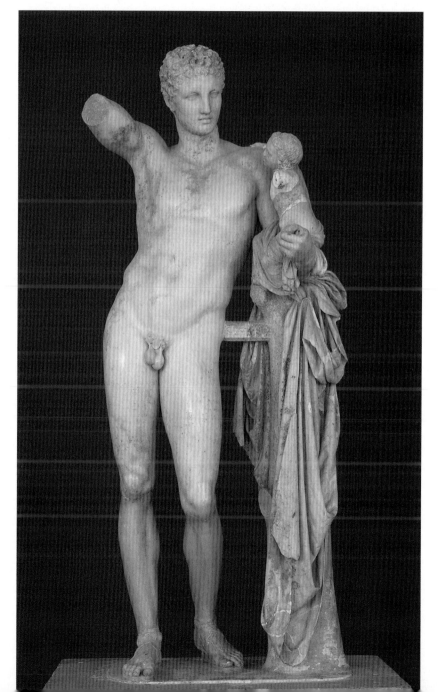

◀ 프락시텔레스,
〈헤르메스와 어린 디오니소스〉,
기원전 330년경, 대리석, 높이 213cm,
올림피아 미술관, 올림피아
이 전신 조각상은 기원전 330년경의 것으로, 그리스 올림피아의 헤라 신전에 있던 것을 로마인들이 복제했다. 세월이 흐르며 헤라 신전의 점토층으로 만든 켈라가 붕괴되었는데, 그 아래에 있었던 이 헤르메스 조각상이 1877년에 발견되었던 것이다. 헤르메스가 높이 든 오른팔은 부러졌는데, 복원이 된다면 오른손에는 포도를 쥐고 있어야 한다. 또한 어린 디오니소스도 그 포도를 향해 작은 팔을 내뻗는 모습으로 복원될 수 있다. 헤르메스는 왼손에 금속으로 제작된 전령관의 권표장權標杖인 케리케이온Kerykeion을 쥐고 있어야 한다. 고전시대 말기의 조각인 이 작품은 관찰자를 향해 서 있는 숭배상의 변화를 잘 보여준다. 관찰자는 더 이상 신과 직접적으로 대면하는 것이 아니라, 내적으로 안정되고 자족自足적인 신의 세계에 대한 증인이 된다. 신은 완벽한 신체미를 인간 앞에 드러낸다. 원래 오리엔트의 신으로 올림포스 산에 사는 신들에 속하지 못했던 디오니소스를 니사의 님프에게 데려가 보호를 받도록 했던 신이 헤르메스이다. 올림피아에서 출토된 이 작품은 그와 같은 일화의 내용을 담고 있다.

헬레니즘 양식

알렉산드로스 대왕

마케도니아의 펠라Pella에서 아리스토텔레스의 가르침을 받은 20세의 왕자는 기원전 336년에 살해당한 아버지 필리포스 2세의 뒤를 이어 알렉산드로스 3세로 등극한다. 그리스의 반란을 진압한 뒤, 그는 마케도니아 그리스 연맹군을 인솔해 페르시아 왕국을 점령한다(기원전 333년, 소아시아의 그라니코스에서의 전투에서 오늘날 북 이라크의 아르빌인 가우가멜라 전쟁에서 다리우스 3세에게 승리를 거둠). 그는 시리아와 팔레스타인 그리고 이집트(자신의 이름을 딴 도시 알렉산드리아를 건설)를 정복하고, 인더스 강까지 전진한다. 알렉산드로스는 아케메네스의 후계자임을 자청하면서 '아시아의 왕'이라는 이름을 얻게 된다. 알렉산드로스는 기원전 323년, 바빌론에서 33세로 사망했고, 알렉산드리아에 묻혔다. 그의 유산을 놓고 벌어진 패권 싸움에서 헬레니즘의 후계자 국가들Diadochenstaaten(그리스어 diadóhos가 '후계자'를 뜻함)이 들어섰다.

헬레니즘의 확산 | 독일 베를린의 역사학자인 요한 구스타프 드로이센은 그의 저서 《헬레니즘의 역사》(1833)에서 문화사적인 개념인 '헬레니즘'을 처음으로 도입했다. 헬레니즘은 알렉산드로스 대왕 때부터 로마 제정시대의 시작까지 300년간을 일컫는다. 이처럼 정치적인 변화했던 시대를 가리키는 이 개념은 그리스어의 발전을 통해 세계적인 언어로 자리 잡았다. 그러나 낯선 문화가 헬레니즘화化된다는 개념은, 헬라인이라고 불린 그리스인들이 알렉산드로스 대왕의 후계자들이 통치하던 동부 국가들 속에서는 소수에 불과했으므로, 사실 문제가 많다. 그럼에도 그리스의 문화유산은 모국인 그리스와 같이 동부, 또 서부의 속주 등에서, 과거에 대한 향수로 고전주의로 회귀하는 과정을 거치는 등 대단히 역동적인 변화를 겪기도 했다.

건축 | 이 시기에는 신전 건축이 우선권을 잃었다. 안티오키아와 알렉산드리아 등지에서는 궁전 건축과 공공시설(도서관, 학교)을 비롯한 세속적인 건축이 매우 중요시되었다. 크니도스 섬 출신의 소사스트로스가 기원전 299-279년, 알렉산드리아 연안 파로스 섬에 높이 110미터로 지은 등대(1326년에 붕괴)는 세계의 7대 불가사의의 하나이다. 기원전 280년에는 무제이온Museion이라는 세계적인 학문 기관이 알렉산드리아에 세워졌다. 무제이온은 왕궁에 예속되어 있었으나, 학자들과 미술가들은 정치적 요구에 구속받지 않고 자유롭게 연구할 수 있었다.

조각과 회화 | 시돈의 묘지에서 나온 〈알렉산드로스 대왕의 석관〉(기원전 310년경, 이스탄불, 고고학미술관)은 헬레니즘 시대의 부조 중 초기 작품에 속한다. 거의 환조처럼 보이는 이 작품은 양쪽의 긴 면 중, 한 면에는 알렉산드로스 대왕이 페르시아 군에게 압도적인 승리를 거두는 모습을, 또 다른 쪽에는 알렉산드로스가 시돈의 총독으로 임명했던 압달로니모스의 사자 사냥을 묘사하고 있다. 압달로니모스는 〈알렉산드로스 대왕의 석관〉에 합장되었던 인물이다. 다양한 공간의 축으로 뻗어나간 인체 표현(〈바르베리니 목신〉, 기원전 220년경, 뮌헨, 글립토테크)이 새롭게 등장한 미술 형태였고, 또 인간의 무력함(〈시장의 늙은 아낙〉, 기원전 1세기의 작품을 로마 시대에 복제, 뉴욕, 메트로폴리탄 미술관)이 새로운 주제로 등장했다. 이러한 작품들은 격정적이며 기념비적인 신상과는 아주 대조적이다(〈사모트라케의 니케〉, 기원전 180년경, 파리, 루브르 박물관). 로마에서는 시인, 철학자, 지도자들을 묘사한 초상 조각이 다량으로 복제되었다.

문학적 특성은 로마의 벽화와 모자이크 같은 기념비적인 회화에서 꽃피었다. 기원후

79년 헤르쿨라네움과 폼페이 인근 베수비우스 화산의 폭발로 화산재 아래 묻혀 보존
되었던 작품들이 그러한 예이다. 헤르쿨라네움과 폼페이에서 발굴된 벽화와 모자이크
에는 신화나 역사적인 사건을 묘사한 그림들, 초상화나 풍경, 그리고 음식과 식탁의 장
면 등과 같이 다양한 주제들이 나타나는데, 특히 음식이 등장한 그림은 그리스어로 크
세니아xenia('손님의 선물', 다시 말해 손님을 위한 환영 음식)라 불렸다. (《야생 조류, 달걀과 그릇
의 정물》, 폼페이 출토의 벽화, 나폴리, 국립고고학미술관)

▼ 〈알렉산드로스 모자이크〉, 기원전 100년, 바닥 모자이크, 액자를 포함한 크기 313×582cm, 나폴리, 국립고고학미술관
폼페이 '목신의 집Casa del Fauno'의 바닥 모자이크는 마케도니아의 왕인 카산드로스(재위 기원전 305–297)의 의뢰로,
에레트리아 출신의 화가 필로크세노스가 그린 그림을 복제한 것이다. 자신의 말 부케팔로스를 타고 기세등등한 모습으로 돌진하는
알렉산드로스와 다리우스 3세와의 대면은 이수스나 가우가멜라 전투 장면으로 해석될 수 있다. 이 두 전투에서 알렉산드로스는
다리우스 3세를 패퇴시켰다. 여기서는 페르시아 왕의 근위병들이 흔들리기 시작한 순간이 묘사되었다.
다리우스는 자신의 근위병 한 명이 배에 창을 맞아 관통한 모습을 보며 경악한다. 다른 근위병 하나가 말에서 뛰어내려,
말을 돌리고, 다리우스 대왕으로 하여금 빨리 후퇴시킬 길을 내고 있다. 그러는 동안 마부는 마차를 돌려 후퇴하려고
말에게 채찍을 휘두른다. 이 그림은 프리즈 형식이며, 대범하면서도 총체적인 구성과 이야기를 설명하는 세부를 통해
페르시아 왕의 다급한 심리를 잘 보여준다.

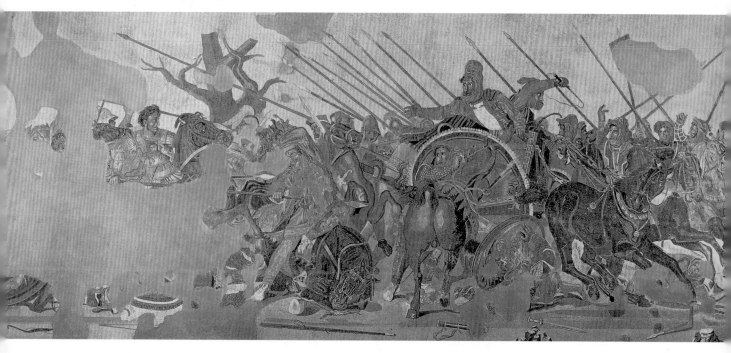

페르가몬

페르가몬 시의 역사

기원전 263-241 에우메네스 1세가 아나톨리아의 서쪽에 있는 페르가몬(현재는 베르가마)을 셀레우키아에 세운 후계자 왕국으로부터 분리함

기원전 241-197 아탈로스 1세가 페르가몬 제국의 첫 번째 왕으로서 통치. 아탈로스 왕가의 신화적인 아버지는 텔레포스이다.

기원전 197-159 구원자 에우메네스 2세가 통치할 때, 페르가몬은 헬레니즘 세계의 문화적 중심지가 된다(아테나 성역의 출입구 홀, 〈페르가몬 제단〉)

기원전 158-138 아탈로스 2세의 통치(아테네 아고라 광장의 서쪽에 스토아 열주랑 건축 기증)

기원전 138-133 아탈로스 3세가 로마 공화국과 유산 계약을 맺음

기원전 129 로마가 페르가몬을 정복하여, 이 도시는 아시아의 속주로 편입되었지만 페르가몬은 자신의 문화적 정체성을 로마의 제정시대까지 지켰다. 기원전 1세기경 페르가몬의 도서관에서는 20만 권의 두루마리 서적을 보관했다고 한다. 이 도시가 새로운 필사도구인 동물 표피의 중요한 무역장소가 되면서, 동물 표피는 이곳의 이름을 따와 '페르가멘트(양피지)'라고 불리게 되었다.

아크로폴리스 | 페르시아 전쟁 이후, 아테네의 '고도高都' 아크로폴리스가 신을 숭배하는 축제의 장, 또는 신전 구역으로 재건되었던 것과는 달리, 페르가몬의 아크로폴리스는 성역과 세속적인 시설물들이 함께 건설되어 조화를 이룬다. 이것은 종교적으로 합법화된 왕정이라는 헬레니즘 시대의 이데올로기를 드러내는 현상이다.

페르가몬의 아크로폴리스 경우, 산의 끝자락에 시장이 그 위에는 세 채의 체육관이 있는 테라스가 있었고, 다음엔 헤라와 데메테르의 성역이 이어졌다. 산의 높은 곳에는 다시 시장이 있었고, 그 위로 제우스의 테라스, 제단, 다시 그 위로 계단들이 놓였다. 이 계단을 통해 왕의 안뜰 도리아 양식과 이오니아 양식으로 이루어진 2층의 출입구 홀이 있는 아테나 성역 등을 바라보게 되는 대단히 화려하게 장식된 조망대에 이르게 된다(베를린에 재현, 페르가몬 미술관). 도리아 양식인 페리프테로스 신전의 북쪽에는 도서관이 있었다. 페르가몬의 아크로폴리스는 병사兵舍, 무기고와 연결된 왕의 궁전에서 절정을 이룬다. 왕궁 서쪽에는 극장이 있었고, 이로부터 디오니소스 신전(이 신전은 후에 신격화된 황제 칼리굴라에게 헌정)으로 향하는 테라스가 있었다. 페르가몬과 그 근처의 아스클레피오스 성역은, 신격화된 트라야누스 황제의 신전과 함께 왕궁이 증축되면서부터 더 높은 유명세를 누렸다. 특히 아스클레피오스 성역은 의술의 중심지로, 로마 제정시대에 큰 인기를 누렸다. 비잔틴 제국 시기에 들어서자 페르가몬의 아크로폴리스 건물들은 아랍인들에게 대항하려고 새로 지은 요새 건축을 위한 재료가 되었다. 페르가몬은 717년 아랍인들에게 정복되었다.

기간토마키아 | 1878-86년 사이 요새 건축물들이 무너지며 드러난 유물들은 후에 또 다른 발굴 유물들로 보완되어 〈페르가몬 제단〉으로 나타나게 되었다. 제단의 프리즈는 본질적으로 헬레니즘 미술에 대한 재발견과 새로운 가치 평가에 기여했다. 이렇게 제우스와 아테나 여신을 숭배하는 도시 페르가몬에 대한 고대의 기록들은 매우 적게 남아 있다. 간접적이긴 하지만 페르가몬에 대한 가장 오래된 기록은 요한묵시록(기원후 95)에 수록된 페르가몬 공동체에 보낸 편지이다. "나는 네가 어디에 살고 있는지 잘 알고 있다. 그곳은 사탄의 왕좌가 있는 곳이다."(요한묵시록 2:13).

길이 120미터, 높이 23센티미터, 그리고 두께 50센티미터인 정방형의 기단은 부조 프리즈로 둘러싸여 있다. 부조의 내용은 기간토마키아Gigantomachia, 즉 올림포스의 신들에 맞선 거인족의 싸움에 관한 것이다. 고전시대의 도자기 그림으로 자주 등장한 이 신화적 주제는 일찌감치 신들과 영웅들(헤라클레스)의 승리, 다시 말해 카오스와 미개

함에 대한 문화와 질서의 승리를 암시했던 것이다. 페르가몬 제단의 부조는 전투를 벌이는 여러 집단으로 구성되었는데, 한 집단에 속하는 인체들은 다른 집단과 다르게 그려졌다. 인체들은 마치 인간의 한계를 뛰어넘는 불가항력적인 열정을 발산하는 것처럼 보인다. 제우스와 아테나를 포함한 올림포스 신들은 일치단결하여 의기양양한 승자로 그려지는데, 이들의 모습은 한 마리 사자 위에 있는 아시아의 신 키벨레를 통해 더욱 강조된다. 헬리오스는 그의 사지창과 함께 바다로부터 떠오르며, 달의 여신 셀레네는 노새를 타고 거인 위를 훌쩍 넘어선다. 포세이돈과 암피트리테의 아들인 바다의 신 트리톤은 상체는 인간이나 날개를 달고, 몸통은 물고기이면서 말의 다리를 가진 괴물로 나타난다. 이렇게 지치지 않고 샘솟는 환상적인 모티프는 그리스와 오리엔트의 전통이 섞여 헬레니즘 조각의 '바로크적'인 양식에 녹아든 것이라고 볼 수 있다.

▼ 페르가몬 제단의 서쪽 부분, 기원전 180–160년, 원래의 부분들을 이용해 복원, 베를린, SMPK, 페르가몬 미술관
　1878–86년에 베를린의 미술관들의 의뢰로 페르가몬의 아크로폴리스가 발굴되면서 기념비적인 제단의 부조들과 건물의 일부가
　발견되었다. 그와 동시에 약 34×36미터 크기의 토대가 드러났다. 토대는 주랑으로 둘러싸인 기단과 제물을 바치는 제단이 놓인 안뜰로
　구성되었다. 안뜰로 향하는 통로에는 베를린에서 다시 세운 20미터 너비의 계단이 놓였고, 그 양쪽 측면에는 돌출부가 만들어졌다.
　돌출부는 주랑과 기간토마키아를 보여주는 부조 프리즈로 구성되었다. 제단 안뜰의 벽면에는 텔레포스 프리즈로 장식되었다.

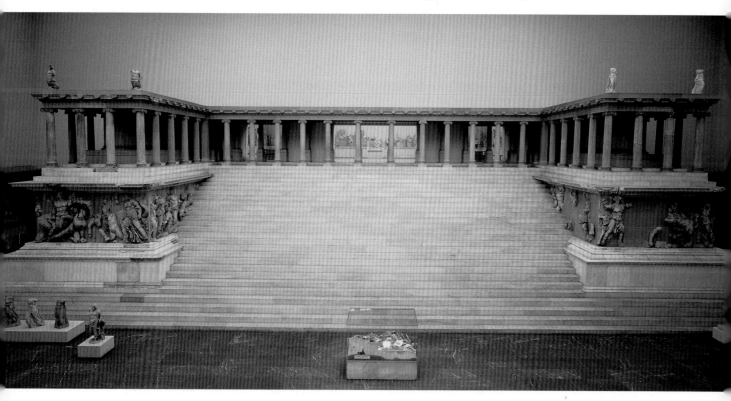

라오콘

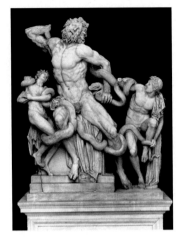

▲ 〈라오콘 군상〉, 기원전 50년경, 로마,
바티칸 미술관

대大 플리니우스에 의하면 이
조각상은 로도스 섬 출신의 조각가
하게산드로스와 그의 아들들인
아타나도로스와 폴리도로스의 작품이다.
1506년에 이 작품이 발견되자 야코포
사돌레토 추기경은 시를 썼고, 그 안에서
인간과 동물의 투쟁에서 국면의 전환점을
강조했다. "거대한 압박을 받으며 / 아!
그는 무의미하게도 그의 몸은 사력을
다한다. / 그는 곧 화에 굴복하고,
그의 두려운 외침은 한숨이 되어 그를
질식시킨다."
18세기에 〈라오콘 군상〉의 석고 모형은
전 유럽에서 수집 대상이 되었다. 괴테는
1786년 로마에서 원본을 보기 전에,
1769년 만하임의 고대 전시관에서
복제된 〈라오콘 군상〉을 보았다. 1798년에
괴테는 《라오콘에 관하여Über Laokoon》
라는 소고를 출판했는데, 거기서 그는
눈을 감은 채 이 작품 앞에 설 것을
권한다. "감았던 눈을 떴다가 곧바로 다시
감으면 대리석 전체가 움직이는 것을
보게 될 것이다."

주제 | 트로이인 라오콘과 그의 아들들의 죽음은 그리스 신화에서 두 가지 이야기로 전해진다. 그중 하나에 따르면 라오콘은 아폴론의 신관으로, 결혼을 해서도 아이를 가져서도 안 되었는데, 이러한 계명을 어겨 라오콘은 아폴론이 보낸 두 마리 바다 괴물에 의해 죽음을 맞는다. 이보다 더 잘 알려진 이야기는 베르길리우스가 《아이네이스》(제2장, 40-56)에서 묘사한 것이다. '트로이의 목마'를 트로이 안으로 들여오지 말라고 경고한 라오콘의 입을 다물게 하기 위해 그리스와 연대한 아테나 여신이 바다 괴물을 라오콘에게 보냈다. 이처럼 라오콘이 신의 노골적인 형벌을 받음으로써 트로이인들은 잘못된 믿음에 이끌렸고 결국 몰락하게 되었다.

재발견 | 헬레니즘 시대의 조각상인 〈라오콘 군상〉은 전해지는 두 가지 이야기 중 어떤 것을 보여주는지 알려주지 않는다. 또한 1506년 로마의 에스퀼리노Esquilino 언덕에서 발견된 당시 어떠한 설명도 없었다. 이 작품에서는 '분노, 움직임, 고통'이 형상화되어 있다. "네 그렇습니다. 우리는 심지어 고통의 절규까지 느낄 수 있습니다"(야코포 사돌레토). 교황 율리우스 2세는 이 조각상을 자신의 고대 미술 소장품으로 지정했다.

레싱 대 빙켈만 | 18세기 후반 '바로크' 작품으로 경탄 받은 〈라오콘 군상〉은 미학과 시학이라는 특별한 장르를 탄생시키는 중요한 계기가 되었다. 그 출발점은 고전주의의 방향을 제시한, 요한 요아킴 빙켈만의 《그리스 미술 모방론》(1754)이었다. 빙켈만은 그리스 미술에 대한 자신의 견해를 '고귀한 단순함과 고요한 위대함'이라는 표현으로 명확히 밝혔다. 그는 〈라오콘 군상〉을 이상화한 해석에서, 라오콘을 갑자기 스토아 철학자로 등장시켰다. "(그의) 고통은 우리의 영혼에까지 닿는다. …… 그러나 우리는 이 위대한 인간처럼 고통을 참아낼 수 있기를 바란다. …… 라오콘은 베르길리우스가 라오콘에서 대해 노래한 것처럼, 그렇게 끔찍한 소리를 지르지 않는다."

《아이네이스》(베르길리우스)에 대한 빙켈만의 '삐딱한 시선'에 레싱은 '경악'하며, 〈라오콘 군상〉과 《아이네이스》에서 묘사한 죽음을 비교했다. 억제된 고통의 표현이 그리스 미술가들과 그 작품에 깃든 위대한 영혼이라는 빙켈만의 의견과 입장을 달리한 레싱은 이러한 표현의 차이가 조형 미술과 시문학이라는 다른 예술적 장르의 특성이라고 설명했다. 레싱은 조형 미술이란 '공간 안에서' 사건을 가장 잘 표현한 순간을 포착하는 예술이며, 시문학은 '시간 안에서' 외관의 변화를 기술한다고 보았다(《라오콘 또는 회화와 시문학의 한계에 대하여Laokoon oder Über die Grenzen der Malerei und Poesie》, 1766).

미술과 정치 | 로마의 독일고고학연구소 소장이던 베르나르트 안드레는 죽음의 순간을 묘사한 이 장면의 고유성은 정치적인 선전을 목적으로 한다고 본다. 그에 의하면, 바티칸 박물관에 있는 이 작품은 페르가몬 왕국을 찾은 로마 사절단을 맞기 위해, 페르가몬 제단과 양식적으로 밀접한 청동 작품을 대리석으로 모사했다고 한다. 즉 라오콘은 정복욕이 강한 손님들(로마인들)에게 트로이의 뿌리를 연상시키기 위한 것이었고, 자국민들에게는 페르가몬 왕국에 군사적 조치를 취할 수 있는 로마인들을 자극하지 말라는 경고였다. 추정에 불과한 해석일지라도 미술의 '사용가치' 문제는 미술의 미학적 지위를 경감시키지 않으면서도 통찰력 있는 지적이다. 〈라오콘 군상〉은 아마도 수준 높은 예술의 조형성과 정치적 의도의 상호 관계를 보여주는 초기 사례에 속한다.

▲ 마르텐 반 헴스케르크,
〈라오콘의 머리〉, 1535년, 베를린,
SMPK, 동판화 전시관
1532–35년경에 로마에 머물고 있던
이 네덜란드 화가의 스케치북에 있는
펜화 스케치들은 '영원한 도시'의
볼거리들을 동판화로 만들기 위한 사전
작업이었다. 그중 하나가 교황청의
벨베데레 궁 안뜰에 있는 〈라오콘
군상〉이었다. 헴스케르크의 세부 묘사가
뒤러가 1511년에 만든 목판화 〈아담과
하와(죄악의 사건)〉에서 아담의 얼굴과
유사하다는 점이 눈에 띈다.

◀ 루돌프 하우스너, 〈궤도 상의 라오콘〉,
1969년, 노보판 패널Novopanplatte
위에 종이와 템페라–수지유 물감,
210×185cm, 아헨,
루트비히 국제 미술 포럼
환상적 사실주의를 표방한 빈 그룹의
일원인 하우스너는 〈달 착륙〉(1969)
이전에 우주선 캡슐 안에 들어 있는
라오콘 군상을 소재로 한 일련의
작품들을 제작했다. 1976년에 하우스너는
이 작품을 보완하여 세 신을 통해
캡슐과 연결되어 우주를 떠도는 우주
비행사를 표현했다. 트로이의 제사장은
그 비행사에게 불쾌한 진실과 맞선
용기의 화신이었다. 라오콘은 "절충적인
사고를 받아들일 수 없는 인간이었다."
그래서 라오콘은 우주로 발사된 것인가.
라오콘은 비로소 우주 속에서 절충적
사고를 극복했다. 그러한 그의 태도는
지구 위에서 벌어진 문제들을 외면하고
싶은 데서 의도된 것일까?

불교 미술

탑

그림도 없던 최초의 불교 미술에서 탑Stupa은 숭배의 대상이 되었다. 탑들은 묘지 언덕을 모방한 기단과 성유물함으로 구성되며, 가장 윗부분에 아름다운 장식물을 세운다. 탑의 구조는 기단부와 탑신부, 그리고 상륜부 등으로 되어 있다. 탑은 우주와 세계상, 그리고 신들의 세계를 상징한다. 가장 오래된 탑으로는, 인도 중부 마디아프라데시 주의 주도 보팔에 있는 〈산치 대탑〉이 있다. 이 탑은 기원전 3세기경 자신의 왕국과 아프가니스탄의 여러 곳에서 불교를 장려했던 아소카 왕 때 건축을 시작했다. 〈산치 대탑〉이 후에 건축된 산치의 탑들은 보다 화려한 장식물들로 만들어졌다. 불교 미술의 중심 성소인 산치는 유네스코에 의해 세계문화유산으로 지정되었다.

해탈로 향한 길 | 불교에서 전하는 이야기에 따르면 초년에 왕자였던 싯다르타 고타마는 사치스러운 삶을 누렸다. 그는 기원전 560년경(또는 460년 경?)에 카필라 성城에서 태어났다. 노인, 병자, 죽은 이, 승려들을 만난 뒤 그는 생가를 떠나 고행을 통해 속세를 극복하려고 했다. 엄격한 금욕 생활 때문에 싯다르타 고타마는 해탈의 경지에 가까이 가보지도 못하고 죽을 지경에 이른다. 사치와 금욕의 중도를 취하며 고타마는 35세의 나이로 부다가야(산스크리트어로 bodhi)의 보리수 아래에서 해탈했다. 그는 다섯 명의 고행자들과 함께 승단을 만들어 북부 인도를 돌며 진리를 전파했다. 그의 가르침은 고통, 고통의 발생, 고통의 소멸, 득도에 관한 사제四諦(苦·集·滅·道의 네 가지 진리)가 중심이 된다. 싯다르타 고타마는 부처(산스크리트어로 '깨어난 자', '깨달은 자')가 되어 열반했다.

세계종교로서 불교는 원래 부처가 살아 있던 당시에도 여성을 받아들인 승단이 있었다. 인도의 브라만교의 관점에서 보았을 때, 불교는 인간의 능력으로 해탈할 수 있다고 하는 이교도적인 가르침이었다. 불교에는 환생 또는 선악의 업보 그리고 신들의 세계에 대한 가르침도 있지만, 이 모든 것들이 인간을 구원하지는 않는다. 불교는 스스로 구원하여 열반, 즉 '해탈'에 이르러야 한다고 가르친다. 이것이 바로 삶에 대한 '갈증'의 해소를 의미한다. 이러한 맥락에서 보면 불교는 현세의 존재에 중점을 둔 도덕론이다.

간다라 미술 | 부처는 '가르침을 깨닫게 하려고' 의식을 갖춘 행위, 그리고 숭배 의식과 관련된 모든 대상들을 생략했다. 때문에 처음에는 불교 미술의 토대가 마련되지 않았다. 하지만 이와 관계없이 불교 미술은 사리탑의 상징적인 형태를 비롯하여 폭넓게 발전했고, 부처와 해탈이 예정되어 성인과 같은 특징을 갖는 보살, 또 싯다르타 고타마의 전설적인 일대기를 다룬 장면들을 표현했다. 또한 불교 미술은 명상, 기도, 가르침과 보호, 또는 소원성취를 위한 상징적인 제스처의 전통과 연관되는 조형적 특성을 보였다. 북부 인도에 굽타 왕조가 들어섰던 기원후 4세기부터 불교는 중국과 인도 후방까지 전파되어, 6세기에는 일본에까지 다다랐다.

간다라 미술은 이러한 불교의 발전 과정에서 특별한 위치를 차지한다. 이 미술 양식의 명칭은, 인도의 옛 지방이었으나 오늘날 파키스탄과 아프가니스탄 동쪽 지역에 해당되는 간다라 지방에서 비롯되었다. 3세기 중반에 아소카 왕은 이 지역에서 불교의 확장을 장려하였다. 이 지역에는 1세기부터 불교적인 특징을 보이는 동시에 헬레니즘과 로마의 영향을 받은 인도의 전통적인 형상들이 나타나기 시작했는데, 헬레니즘과 로마의 영향이 이 지역이 7-8세기에 이슬람화되기 전까지 지속되었다.

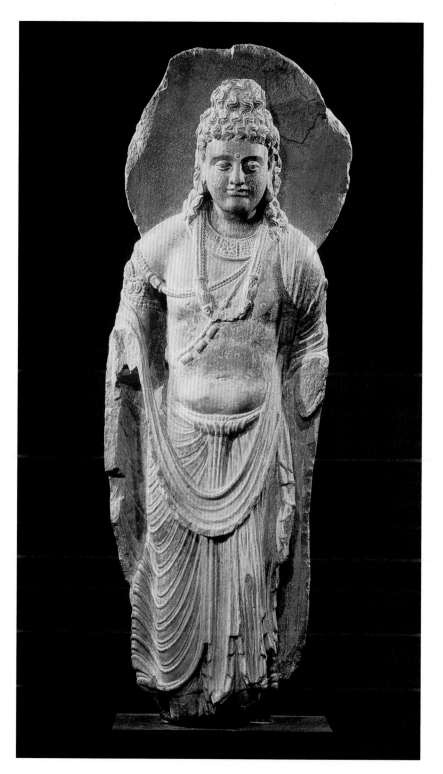

◀ 〈보살〉, 2세기경, 점판암,
높이 102cm, 베를린, SMPK,
인도미술박물관

보살이란 해탈할 것이라고 확정된
사람을 말한다. 보살은 부처와 달리
화려한 의상과 귀족적인 치장을 한
것으로 표현되었다. 이 조각상은
현재는 파키스탄에 속하는 역사적인
지역 간다라에서 나왔으며, 보살의
머리에는 후광이 있다. 후광은 광채를
내는 원반인데, 그리스도교 성인의
후광과 마찬가지로 고대 동양의 불교
미술에서 널리 퍼져 있었다. 가볍게 말아
올린 머리는 양 어깨 위로 흘러내리며,
눈썹 사이에 진리의 표시(백호)가 있는
고귀한 얼굴을 감싼다. 조각된 목장식과
목걸이 그리고 팔찌는 노출된 상반신을
장식하며, 상반신 위로 용기가 부착된
부적 끈이 걸려 있다. 간다라 양식의 가장
두드러진 특징은 고대를 모방한 인도식의
주름 장식 의복에서 엿볼 수 있다.

조상 숭배

초상 가면

기원전 168년에 로마에 포로로 잡혀 왔던 그리스의 역사가 폴리비오스는 세계사를 다룬 단편에서 로마인들의 조상 숭배에 관해 다음과 같이 언급하고 있다.

"그들은 명망 있던 남자를 땅에 묻고 마지막 존경을 표시한 다음, 집안에서 가장 잘 보이는 곳에 목재로 된 유물함을 놓고 그 위에 고인의 상을 세워둔다. 상은 가면으로 구성되었고, 가면은 죽은 자의 얼굴과 생김새가 매우 유사하다. 사람들은 큰 축제를 벌일 때 이 상들을 꺼내 명예롭게 장식한다. 가족의 명예 있는 일원이 세상을 떠나면, 사람들은 그 가면을 장례 행렬에 함께 가져가, 신장과 외모로 볼 때 고인과 가장 비슷한 사람에게 그 가면을 씌운다."

초상 미술 | 로마의 종교는 농부의 초목 숭배에서 유래했으며, 이러한 숭배 의식은 가부장이 지켜왔다. 들판과 길, 그리고 주택의 수호신인 라레스Lares가 숭배되었고, 이외에도 사자死者의 영혼 마네스Manes도 제식적인 숭배 대상에 속했다. 이러한 조건에서 로마 공화국 시대에 하나의 새로운 미술 장르가 생겨났다. 에트루리아 미술에서 기원했고(석관이나 유골함 위에 누인 고인의 초상 조각 장식) 또 그리스 헬레니즘의 영향을 받았기는 했지만, 로마의 특별한 현상으로서 결코 무시할 수 없을 만큼 자리 잡았던 이 장르는 개인의 외면을 사실주의적으로 묘사하는 것이다. 조상 숭배에 영향을 미치는 고인 초상 조각상은 전형적으로 '모사의 법칙Ius Imaginum'을 따른다. 공공장소에는 관직을 가진 관리들의 흉상과 전신상들이 전시되었다. 말기 공화국 시대의 가장 인상 깊은 초상 미술 중에는 〈가이우스 율리우스 카이사르의 두상〉(로마, 바티칸 미술관)이 있다.

이러한 로마 공화국 시대의 미술사적이며 문화사적인 바탕 위에, 제정기의 초상 미술은 이상적인 미의 표현과 사실적인 특성 연구를 거치며 더욱 발전되었다. 초대 황제를 고전주의적으로 표현한 〈아우구스투스〉(기원전 35-25, 로마, 카피톨리노 미술관)상들은 다수가 남아 있다. 또 머리와 수염의 모양새로 인해 그리스 철학자로 표현된 〈마르쿠스 아우렐리우스〉(170-180년경, 카피톨리노 미술관)의 흉상, 그리고 성난 표정으로 이마에 주름을 짓고 입술을 일그러뜨린 〈카라칼라 황제〉(215년경, 나폴리, 국립고고학미술관)의 두상 등이 볼 만하다.

미라 초상 | 기원후 1세기부터 4세기 사이에 만들어져 전해지는 약 750여 개의 이집트 인물상에서도 로마 초상 미술의 영향을 찾아볼 수 있다. 이 인물상들은 납화법 Enkaustik(가열된 밀랍 물감) 기술로 만들어지거나 목판에 템페라화로 그려졌으며, 붕대를 감지 않은 미라의 얼굴에 부착되었다. 아마도 그 후에 이런 인물상들은 장례식에서는 복제품을 쓰고, 원형은 조상 숭배를 위해 보관했을 것으로 추정된다.

미라 초상화는 관찰자와 눈을 마주치며, 얼굴에 입체감을 주도록 비스듬히 돌리고 있는 양식적 공통점을 보인다. 그밖에도 각 인물상은 개인의 고유한 심리적 특성을 드러내며, 머리 모양이나 얼굴에 석회 도료를 바르고 금으로 도금한 보석으로 장식한 매우 전형적인 특징을 보인다. 4세기 말 테오도시우스 1세 황제는 미라 초상이 이교도의 고인 숭배와 관련되었다는 이유로 금지령을 내린다. 미라 초상의 기법과 구도構圖 방식은 그리스도교의 순교자들을 묘사한 콥트교의 이콘Icon화에 남겨졌다.

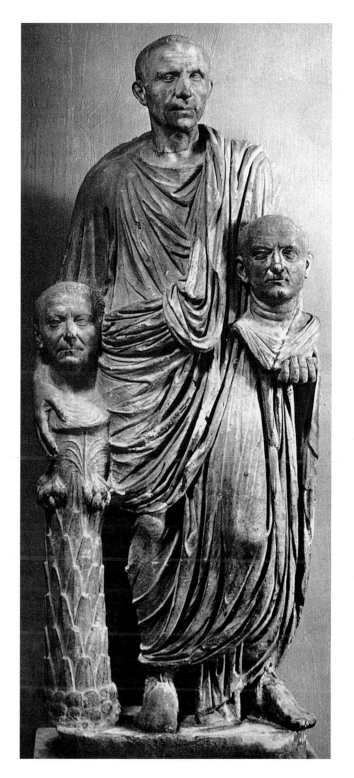

◀ 〈조상의 두상을 들고 있는 전신상〉,
기원전 25년경, 대리석, 높이 165cm,
로마, 팔라초 데이 콘세르바토리,
(카피톨리노 박물관)

튜닉과 토가를 입은 로마인은 왼손에
한 남자의 두상을 들고, 오른손에는
야자수의 그루터기 같은 대 위에 놓인
또 다른 두상을 안고 있다. 우리는 이
조각상을 통해 귀족들Homo Novus의
유형을 알아볼 수 있다. 즉 이 인물은
아마도 부유한 기사 계급 출신이었을
것이며, 원로원 의원이 되었고 집정관의
허가를 받아 자기 가문이 귀족 계급에
속한다는 것을 인정받게 했을 것이다.
선조의 두상을 가지고 있는 이 인물의
모습을 보고 이렇게 추측할 수 있다.
이 작품과 유사한 전신상은 전해오지
않는다. 목 부분의 이음새로 보아 이
작품의 머리 부분은 토가를 두른
전신상에 속하는 원작이 아님을 알 수
있으나, 현재 붙어 있는 두상 역시
고대의 작품이다.

양식
로마 제국 시대

아우구스투스 시대의 미술 | 가이우스 율리우스 카이사르는 유언장에 조카의 아들이었던 가이우스 옥타비우스를 아들로 입양한다고 적었다. 카이사르의 후계자들 가운데 한 명이었던 옥타비우스는 카이사르의 살해자들을 상대로 한 싸움에서 유일하게 승리를 거두어 기원전 27년 원로원으로부터 아우구스투스Augustus(숭고한 자)라는 존칭을 받고, 로마의 황제가 된다. 이때부터 기원후 14년에 그가 사망할 때까지 30여 년 동안 새로운 로마의 국가 이데올로기를 위해 황제의 궁전이 정치와 문화의 중심지가 되게 하는 궁정 미술의 시대가 열리게 된다. 아우구스투스 시대에 정치적인 입장을 표명하는 대표적인 작품은 마르스Mars 광장에 건축된 〈아우구스투스의 평화 제단Ara Pacis Augustae〉(기원전 9년에 축성)이다. 거의 정방형에 가까운(11.5×10.5미터) 구조는 6미터 높이의 담으로 둘러싸여 있는데, 아칸서스 문양과 미앤더 띠로 장식된 이 담의 부조는 황제

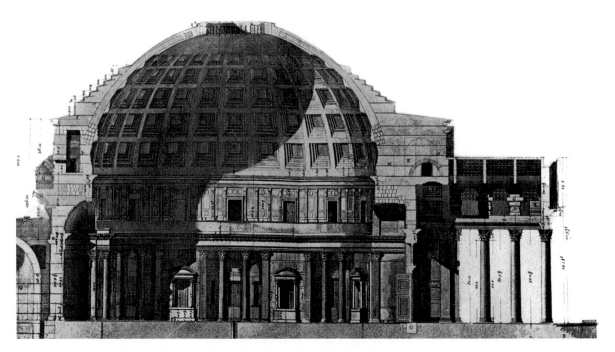

▲ **조반니 바티스타 피라네시, 〈로마의 판테온〉, 1778년, 동판화**
'모든 신들'에게 봉헌된 이 신전은 118/119-128년 하드리아누스 황제의 기부로, 원래 마르스 광장 자리에 지어졌다. 하드리아누스 황제는 율리우스 가문에 경의를 표하기 위해 기원전 25년(기원후 80에 개축)에 세워졌던 신전을 신축했다. 이후 200년경에 전관前館이 세워졌고, 여덟 개의 원주가 페디먼트를 받치고 있는 정면이 완성되었다. 판테온은 로마의 건축 기술과 미학의 정수를 보여준다. 반원구형의 천장은 격자 천장으로 장식되었고, 그 정수리에는 원형 창이 나 있다. 이 반원구형 천장은 원통형 로툰다Rotunda 건물을 덮고 있는데, 로툰다의 지름(43.40미터)은 천장 끝까지의 높이와 같다. 피라네시가 그린 입면도는 시멘트로 메운 내벽의 확장이 역학적으로 매우 올바르게 이뤄졌음을 보여준다. 이 건축 구조는 사실 그리스 신전과는 달리 내부의 힘에 중점을 두고 있다. 아치들이 6.20미터 두께의 로툰다 벽을 지지했다. 또 입구 안으로 들어서면 일곱 개의 벽감들이 나 있는 것을 볼 수 있다. 판테온은 607년에 마리아 교회로 봉헌되어 지금까지 보존될 수 있었다.

가족 및 로마 귀족의 제식 행렬을 보여준다. 이 부조에는 현세의 행위를 신화적으로 과장하여, 물과 공기를 의인화한 형상과 함께 있는 땅의 어머니(텔루스), 늑대와 함께 있는 로물루스와 레무스, 그리고 아이네아스가 이탈리아에 바친 최초의 제물 등이 표현되었다. 이 부조는 바로 황제에 대한 외경Pietas이 이러한 원초적인 것들에서 기원하며, 앞으로 다가올 모든 것들은 질서 있게 발전하리라는 약속을 표현했다. 이러한 관념은 〈아우구스투스 광장Forum Au-gustae〉과 같은 일부 도시 시설에서도 찾아볼 수 있다. 실물보다 더 큰 대리석상으로 아우구스투스 황제의 권위를 나타낸 작품은 〈최고 제사장Pontifex Maximus〉(기원전 10-기원후 10년경, 로마, 로마 국립미술관)과 총사령관으로서 부조로 장식된 흉갑과 야전 장군 망토를 걸친 황제를 묘사한 〈프리마 포르타의 아우구스투스〉(기원전 20-17년경의 작품을 복제한 기원후 14년경의 작품, 로마, 바티칸 미술관)등이 있다. 이 외에도 로마 북쪽에 위치한 황제의 빌라 프리마 포르타Prima Porta에서는, 네 벽에 과일나무와 새를 그린 매우 서정적인 정원 풍경화가 출토되었다(로마, 로마 국립미술관).

로마와 지방 | 아우구스투스 시대의 찬란한 미술은 신전에 집중되었는데, 특히 지방의 신전들은 아우구스투스가 살아 있을 때 황제 숭배를 확산시키는 역할을 했다. 그 예가 풀라(이스트리아 지역)에 있는 로마 아우구스투스 신전이다. 이 신전은 그리스의 전형에 따라 프로스틸로스 형식을 취하고 있으나, 정면에는 하나의 기단이 있고 그 위에 계단들이 나 있다. 로마 제국 동부 지역인 바알벡(레바논)에는 1세기 중반부터 유피테르 헬리오폴리타누스Jupiter Heliopolitanus 성역과 함께 로마 동부 최대 신전 구역이 조성되었다.

지중해 전체와 남서 독일, 프랑스, 스페인 그리고 영국 남부로 로마 문화가 확산된 데에는 광장Forum, 신전, 극장, 온천장Thermen, 시장, 법정Basilika 개선문, 도로망, 상·하수도 시설, 도시의 성벽과 성문 등의 공공시설을 갖춘 도시 건설이 결정적인 역할을 했다.

일반적으로 방어 설비와 직사각형의 도로망을 갖춘 야영지Castrum가 지방에 로마식 도시를 건설하는 데 출발점이 되었다. 이러한 모델을 따라 스팔토(오늘날 스플리트, 달마치야)에 디오클레티아누스 궁전이 세워졌다. 이 궁전은 담에 둘러싸인 요새(175 혹은 181×213미터)로, 305년에 물러난 디오클레티아누스 황제의 영묘가 있다. 그의 후계자가 콘스탄티누스 1세이다. 그는 324년에 일인 통치권을 획득하고, 330년에 자신의 이름을 딴 새로운 수도 콘스탄티노플을 건설했다.

제국시대(로마의 건축물과 함께)

기원전 27-기원후 68 율리우스 클라우디우스 가문, 아우구스투스, 티베리우스, 칼리굴라, 클라우디우스, 네로, 〈황금 궁전Domus aurea〉(네로의 왕궁, 64-68)

69-96 플라비우스 가문, 베스파시아누스, 티투스, 도미티아누스, 〈티투스 문〉(70), 〈콜로세움〉(80년에 축성)

96-192 양자養子 황제 시대, 트라야누스, 하드리아누스, 안토니우스, 피우스, 마르크스 아우렐리우스, 콤모두스, 〈트라야누스 광장〉, 〈트라야누스 원주〉(113년에 축성), 티볼리의 〈하드리아누스 빌라〉(118-134)

193-235 세베루스 가문, 〈셉티미우스 세베루스 문〉(203), 〈카라칼라 욕장〉(216)

239 이후 제2차 플라비우스 가문, 콘스탄티누스 1세 대제, 〈콘스탄티누스 문〉(313-15), 〈구 성 베드로 대성당〉(324년에 세워짐)

천사의 성

130-38년에 하드리아누스 황제를 위해 세워진 마우솔레움大墓은 교황이 로마 제정시대 문화로부터 물려받은 수많은 유산 중의 하나이다. 3세기 이후부터 이 기념비적인 로툰다는 요새 기능을 했다. 천사의 성Castel Sant'angelo이라는 명칭은 590년 새로 선출된 교황 그레고리우스 1세의 흑사병 퇴치 미사 행렬에 대한 전설에서 기원했다. 미카엘 대천사가 하드리아누스의 대묘 위에 나타나 피가 묻은 칼을 칼집에 넣었는데, 이 때문에 전염병은 종말을 고했다. 성의 소유권이 로마 시에서 교황청으로 넘어간 뒤, 교황 니콜라우스 3세가 1277년에 교황궁으로 통하는 연결 통로를 만들면서 이 성은 피난용 요새 역할을 했다. 르네상스 시대의 교황들은 천사의 성 내부를 매우 화려하게 꾸몄다. 1870년에 국가 소유가 되면서 천사의 성은 오늘날 박물관으로 사용되고 있다.

벽

아트리움 주택과 페리스틸리움

장축과 단축, 즉 장방형으로 구성된 주택 중앙부에 아트리움이 있는데, 아트리움 윗부분에는 지붕이 없다. 아트리움 양 옆으로 침실들이 있고, 주택 뒤에는 주랑으로 둘러싸인 안뜰인 페리스틸리움이 조성된다. 그 가운데, 즉 아트리움과 페리스틸리움 가운데는 가족이 모이는 거실, 타불리눔이 들어섰다.

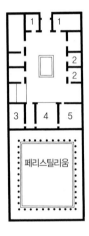

1. 타베르나(상점용 방)
2. 쿠비쿨룸(침실)
3. 트리클리니움(식당)
4. 타블리눔(거실)

아트리움 주택 | 로마의 개인 주택인 도무스domus의 중심에는 천장 없이 빗물을 받을 수 있는 수조implubium를 놓은 사각형의 아트리움Atrium이 있었고, 각주pfeiler 혹은 원주들이 안쪽으로 기울어진 지붕을 지지했다. 아트리움에 있던 설비는 주로 화덕, 집의 수호신 라레스와 조상의 숭배를 위한 제단, 그리고 식탁이었다. 아트리움 주위에 경제 활동과 생활을 위한 방들이 있었다. 타베르나taberna는 길가 쪽으로 나 있어 상점으로 사용된 방이며, 타블리눔tablinum은 일종의 거실이었고, 아트리움으로부터 분리된 식음 공간은 트리클리니움thclininm, 침실은 쿠비쿨룸Cubiculum으로 불렸다. 길가 쪽과 가장 많이 떨어진 방인 타블리눔 바깥쪽으로는 정원hortus이 이어졌다. 이 정원의 자리에 고대 이탈리아의 아트리움 주택과 그리스의 주랑 정원peristylium이 뒤섞이는 과정을 거쳐 큰 안뜰이 자리 잡게 된다.

모조 건축 | 베수비우스 화산재 속에 묻혀 보존된 폼페이의 주택 발굴을 통해, 우리는 기원전 2세기부터 기원후 1세기까지 네 단계로 구분되는 벽면 장식의 양식사적 발전을 연구, 복원할 수 있게 되었다. 회칠된 벽면에 그려진 벽화는 건축의 구조를 모방한 그림으로 장식되었다. 우선 밑 부분에는 기단, 윗부분에는 지붕이 그려졌고, 그 사이에 사각형의 벽이 그려졌는데, 때로는 원주들도 볼 수 있다. 원주 사이의 평면은 부분적으로 열려 있었고, 그 틈을 통해 바깥의 건물들이나 먼 곳의 풍경을 볼 수 있도록 그렸다. 그 외에는 신화가 내용이 되는 대형 벽화나 작은 원형 그림들이, 마치 벽에 걸려 있는 듯 그려졌다. 안쪽 벽면들과 착시 현상을 야기하는 바깥 세계는 통일된 원근법 구조를 보여주고, 예를 들어 주랑 뒤에 도시 풍경화가 펼쳐지는 경우처럼 풍부한 상상력을 드러낸다(《보스코레알레 빌라 침실의 긴 벽면》, 베수비우스 화산 끝자락에서 출토, 기원후 약 30-50, 뉴욕, 메트로폴리탄 미술관).

인물들의 연극 | 건축 회화가 아니라, 오직 틀 속에 그려진 인물화들을 서로 분리해 그렸다가 벽화로 조합된 작품들은 폼페이 외곽에 있는 신비의 빌라Villa dei Misterii에 고스란히 남아 있다. 이 주택의 한 제식용 방에는 혼인 축제를 위해 폼페이에서 온 손님들이 재현되었는데, 실물 크기의 인물들은 방의 모든 벽면에 그려져, 마치 무대에 모여 있는 듯 보인다. 이 극적인 장면의 주제는 혼인 의식을 준비하는 신부인데, 바로 옆방이 침실이라는 점에서 의미심장하다. 신비에 싸인 여주인공은 문에서 마주보이는 벽면쪽 옥좌에 앉은 아리아드네이다. 그녀와 함께 있는 디오니소스는 술에 취해 몸이 풀어

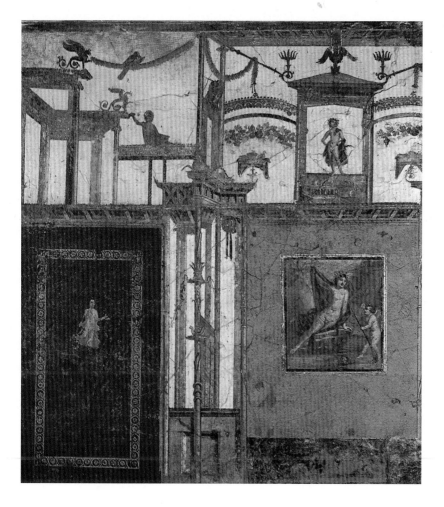

◀ 폼페이에 있는 베스탈리의 빌라
벽화의 일부, 70년경, 석회 벽화,
231×199cm, 나폴리, 국립고고학미술관
제4양식에 속하는 이 벽화는 62년의
폼페이를 뒤흔들어 놓았던 지진과,
폼페이가 지도에서 완전히 사라지게
된 79년의 베수비우스 화산 폭발
사이의 시기에 그려졌다. 원근법적으로
재현된 코니스와 우물반자 천장이
벽면을 두 부분으로 나눈다. 예컨대
아래의 벽면들은 가운데에 그림이 걸려
있는 것처럼 되어 있고(오른쪽 벽에는
〈베누스와 큐피드〉), 이 벽면 위에는
쇠시리 장식이 있는 지붕과 신상을
모신 에디큘라 등으로 곱게 장식된,
소위 모조 건축물들이 그려졌다. 왼쪽
위쪽의 지붕 끝자락은 두 마리 괴수가
아크로테리온(페디먼트 끝부분에 조각
장식이 놓이는 밑판, 조각까지 포함해
일컫기도 한다—옮긴이)으로 장식되었다.
괴수의 꼬리는 양쪽으로 말려들어간
소용돌이 장식을 이룬다. 이와 비슷하게,
신상이 놓인 에디큘라의 페디먼트 양쪽
끝도 아크로테리온으로 장식했다. 건축
조형물로 풍부히 장식된 모조 건축은
화환 장식으로 치장되었고, 그 위에서
새가 노닐고 있다.

져 자기 부인에게 기대어 앉았다. 시선이 마주치는 벽면의 인물들 때문에 생동감 있는 분위기가 더욱 고조된다(신비의 빌라는 비교적 원만히 복구되어, 집 내부 벽면에 그려진 그림들은 고스란히 그 곳에 남아 미술관에 옮겨지지 않고 현장에서 볼 수 있도록 되어 있다—옮긴이).

그로테스크 장식 | 가냘픈 막대 장식, 여러 그릇들로 이뤄진 덩굴 장식, 악기, 촛대, 식물과 동물, 인간이 섞인 괴물 등 로마 시대의 장식 문양들은 르네상스에 이르러 더욱 발전되었다. 그로테스크grotesque(이탈리아어 grotesche)라는 말은 이탈리아어로 동굴grotte에서 유래한다. 네로 황제의 황금 궁전을 덮고 있던 건축물 파편에서, 1480년 그로테스크 장식이 된 벽면이 발견되었다. 라파엘로 같은 화가는 그로부터 많은 영향을 받았다(바티칸 궁의 로지아Loggia).

에로티시즘

사랑의 신

베누스 고대 로마에서 정원 과일들의 여신이었으나, 후대에 이르러 아프로디테와 동일시되었고, 아이네아스의 어머니로, 율리우스 황제 가문의 조상으로 여겨졌다.

아모레테스(에로테스) 날개가 달린 어린 사랑의 신들. 초기 그리스도교 수호신과 르네상스와 바로크 시대에 벌거숭이 동자상의 전형이 되었다.

아모르 로마 신화에서 사랑의 여신인 베누스의 아들이다. 날개가 달린 남자 아이로 화살과 활로 신과 인간에게 사랑의 불을 붙인다. 하지만 음탕한 사랑도 만들어낸다. 중세에는 아모르Amor 신이 왕관을 쓰고 있으며 사랑에 빠진 이들에게 사랑하는 이의 마음을 열 수 있는 열쇠를 건넨다(중세 프랑스의 운율 시집, 《장미설화》, 세밀화, 1230-80)

아프로디테 그리스 신화에서 아름다움과 사랑의 여신. 헤파이스토스와 결혼했지만 수많은 애정 행각에 연관되었다.

에로스 그리스 신화에서 원래 요소Element로 나타나는 존재이다. 카오스(혼돈)에서 나온 후, 남자 아이로 그려졌으며 사랑과 혼인의 수호신으로 표현되었다. 에로스는 아프로디테가 태어난 뒤 그녀를 맞이한다.

쿠피도 욕망을 일으키는 아모르의 이름

아르스 아마토리아 | 고대 연애론의 고전적 작품은 오비디우스가 쓴 〈사랑의 기술Ars Amatoria〉이다. 그는 《변신》에서 신들과 영웅들, 그리고 인간들 사이의 에로틱한 모험들에 대해 기록했다. 같은 관점에서 이미 그리스 회화나 조각 작품에서 드러난 남성들의 동성애와 연관된 속된 성적 문제와, 승화된 에로티시즘으로 구분되었던 두 종류의 미술 전통 사이에, 일종의 중간 지점이 나오게 되었다. 호색의 상징은 본래 프리지아(아나톨리아 중서부의 고대 지역. 히타이트가 몰락한 후 리디아가 들어서기 전까지 소아시아를 지배하던 이들을 그리스인이 부르던 이름에서 유래되었다-옮긴이)에서 숭배되기 시작한 다산의 신 프리아포스Priapos였다. 프리아포스는 한 번도 대리석이나 청동을 재료로 써서 위엄 있는 숭배상으로 만들어지지 않았고, 목재로 된 전신상이 전부였다. 과장되게 큰 남근을 지니고 있는 프리아포스 상은 행운을 부르는 상징인 동시에 도둑을 쫓는 허수아비이기도 했다. 도자기 그림과 소형 조각에서는 디오니소스(바쿠스)의 종복인 사티로스가 프리아포스와 같은 역할을 맡게 되었다. 바쿠스 축제에서 넋이 나간 시녀들과 관계한 사티로스는 때문에 흥분된 소년들은 매춘부들과 놀아나기도 한다. 도자기로 만든 램프에 즐겨 사용되던 모티프로는 백조로 변한 제우스와 레다가 사랑을 나누는 행위였다.

고전시대 말기에 이르자, 소아 성애小兒性愛를 극복한 그리스인들의 에로티시즘은 사랑의 여신 아프로디테에 대한 표현으로 대체되어 확산되었다. 이때는 감춰진 부분을 드러내는 순간이 미술의 주제로 등장했다. 헬레니즘 시대의 〈멜로스의 아프로디테〉는 의상의 주름과 S자 형태로 솟아오르는 신체를 통해 그 어느 것과도 비교할 수 없는 독특한 아름다움을 보여준다(멜로스 섬에서 출토, 기원전 130년경, 파리, 루브르 박물관. 국내에서 흔히 회자되는 밀로의 비너스를 가리킨다-옮긴이). 〈멜로스의 아프로디테〉에서 약간 변형된 작품으로는 〈베누스 푸디카 Venus Pudica〉('부끄러워하는 베누스', 나폴리, 국립 고고학 미술관), 또는 〈베누스 칼리피고스 Venus Kallipygos〉(나폴리, 국립고고학미술관, 그 외에 1800년경 슈투트가르트 궁정 정원을 위한 복제품들) 등이 있다. 특히 〈베누스 칼리피고스〉는 19세기 문학에서 많은 찬사를 받았던 작품이다. 이를테면 게오르크 뷔히너는 프랑스 혁명에 관한 희곡 《당통의 죽음 Dantons Tod》(1835)에서, 카미유 데물랭이 "신적인 에피쿠로스와 엉덩이가 아름다운 베누스가 공화국의 문지기가 되어야 한다"고 요구했다고 썼다.

대역 초상 | 사랑하는 이나 부인을 베누스로 재현한 고대 장르인 대역代役 초상은, 사랑을 음미하고 간직하라는 오비디우스의 서사시 머리글에 적합했다. 대역 초상의 전통은 르네상스 시대에 새롭게 유행했다. 보티첼리의 〈베누스의 탄생〉(1485년경, 피렌체, 우피

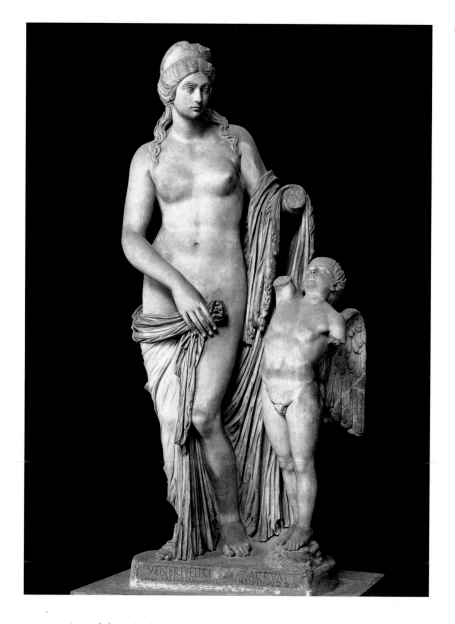

◀ 〈베누스와 아모르〉(파우스티나 여제),
160~165년, 대리석, 채색된 흔적이
있다. 높이 214cm, 로마, 바티칸 미술관
이 전신상은 마르크스 아우렐리우스의
부인이었던 파우스티나의 대역 초상이다.
여성이 이러한 몸짓을 취하는 형식은
기원전 330년경에 프락시텔레스가
만든 〈크니도스의 아프로디테〉(로마,
바티칸 미술관, 복사품)에서 비롯된
전통이다. 〈크니도스의 아프로디테〉에서
아프로디테가 옷을 내려놓은 물
항아리는 목욕을 암시함과 동시에
나체에 대한 동기가 된다. 이러한
물 항아리의 상징은 기원전 1세기에
만들어진 〈메디치가의 베누스〉에서
사라지게 되는데, 이 작품은 로마
제정시대에 만들어진 복제품이다(메디치
가문 소유였다가 1677년 이후
피렌체, 우피치 미술관에 소장.
안토니오 카노바에 의한 복제품은
뉴욕 메트로폴리탄 미술관에 소장).
〈메디치가의 베누스〉에서는 부끄러워하며
가슴과 아래 부분을 가리는 한편,
전신을 드러낸 에로틱한 모습이 동시에
나타난다. 〈베누스 파우스티나〉상에서는
가려진 데를 벗겨내면서 관능성이
강화되고 있다. 여기서 베누스는
상반신을 완전히 드러냈지만, 흘러내리는
옷자락의 모서리로 아랫부분을 가리고
있다.

치 미술관)은 줄리아노 데 메디치의 연인이었던 시모네타 베스푸치의 아름다움에 경의
를 표한 작품이다. 로코코 시대에는 프랑수아 부셰가 루이 15세의 애인이었던 마담 퐁
파두르를 누드화로 그린 〈베누스의 화장〉(1751, 메트로폴리탄 미술관)이 대역 초상이었다.
〈아모르와 프시케〉(1787-93, 파리, 루브르 박물관)를 만든 안토니오 카노바는 1808년 대리
석으로 파올리나 보르게세의 전신상(〈쉬고 있는 비너스〉, 로마, 보르게세 미술관)을 제작했
다. 파올리나는 나폴레옹 1세의 누이이자, 카밀로 보르게세 공의 부인이었다.

공연장

극장 | 그리스 연극과 그 공연장은 디오니소스 숭배에서 발전되었다. 아테네에서는 우선 광장인 아고라에 나무로 관람석을 만들었다. 이미 기원전 6세기에 아크로폴리스의 남쪽 끝자락에 원형에 가까운 장소가 조성되었는데, 그곳에 무용과 노래를 함께 하는 합창단이 등장했다. 오케스트라라는 명칭은 그리스어의 오르케오마이orcheomai('뛰어오르고, 춤추고'라는 뜻)에서 유래되었다. 이러한 장소에 목재 구조물을 세우고 그 위에 장막을 씌워 스케네skene(배우들의 대기실과 무대)를 만들었다. 배우들은 무대 뒤의 대기실에서 의상을 갈아입거나, 가면 등을 바꿔 썼다. 이 같은 시설로 인해 관객들은 합창단 반대쪽으로 모였고, 반원형, 또는 3/4 원형에 가까운 객석theatron이 발전하게 되었다. 객석은 비탈에 비스듬히 조성되었고, 나무 벤치가 나열된 좌석이 만들어졌다. 좌석을 석재로 바꾸려는 시도는 페리클레스 시대에 이미 시작되었으나, 기원전 330년쯤에야 비로소 완성하게 된다.

아테네의 디오니소스 극장은 급한 경사에 세운 관람석이 71열이었고, 1만7000명의 관객을 수용할 수 있었다. 반대편에는 더 넓은 스케네가 세워졌다. 스케네 양쪽으로는 돌출된 부위가 붙었는데, 이 두 부위를 파라스케니온Paraskenion이라 부른다. 스케네 앞에는 소형 무대인 프로스케니온Proskenion이 보태어졌다. 스케네와 테아트론 사이에는 합창대석을 향해 왼쪽과 오른쪽에 파라도스parados라 부르는 통로가 만들어졌는데, 이를 통해 합창 가무단이 입장하고 퇴장했다. 아테네에 만들어진 이와 같은 극장의 형태는 수세기 동안 이어졌다.

로마인들은 무대 벽면을 무대의 전면Scaenae Frons으로 장식하는 것을 좋아했는데, 아우구스투스 시대에 프랑스 오랑주에 세워진 극장과 기원후 200년경 리비아 사바라타(리비아)에 지은 극장은 그러한 사례이다.

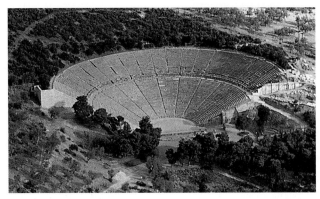

▼ 에피다우로스의 극장, 기원전 3세기
보존 상태가 가장 좋으며 특히 음향 효과가 뛰어난 것으로 유명한 이 그리스 극장은, 펠로폰네소스 주 사르도니아 만에 위치한 항구 도시 에피다우로스에 조성된 아스클레피오스 성역과 연관되어 만들어졌다. 중앙부의 원형 오케스트라는 아테네의 디오니소스 극장의 오케스트라와 비슷한 크기로, 지름이 약 10미터이다. 객석(테아트론) 하단부는 24층으로, 12개의 사다리꼴 모양 통로로 나뉘어져 있다. 상단은 22층에, 20개 통로로 분리되었다. 무대 건물은 이오니아 양식의 반원형 기둥으로 장식된 홀로 구성되었는데, 기둥 사이에는 무대 그림들을 붙여놓았다.

원형 경기장 | 본래 제식적인 연극과 상반되는 것은 바로 관객을 위한 검투 경기인데, 이 경기는 숭앙받은 인물의 장례식, 혹은 가족의 명예로운 일원에 대한 기념제에서 벌어졌다. 기원전 105년 로마의 원로원은 검투 경기를 공개적으로 열 수 있도록 허가했다. 경기는 검투사들의 결투ludi Gladiatorii, 동물 죽이기Venationes 그리고 모의 해전Naumachiae으로 구분되었다. 검투 공연장은 로마의 광장에 처음으로 지어졌는데, 나무로 만들어진 객석들이

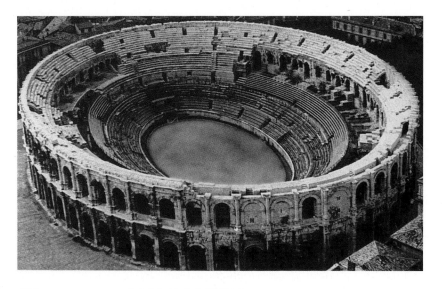

원형(그리스어로 Amphi) 경기장을 둘러싼 형태였다.

가장 오래된 석재 원형 경기장은 기원전 80-70년경 폼페이에 세워졌으며, 이곳은 2000명의 관객을 수용할 수 있었다. 이곳은 예전 경기장과 외형이 비슷했다. 건물은 타원형의 경기장과 카베아Cavea(객석)로 나뉘었다. 객석의 첫 번째 상석은 마치 대좌와 비슷했고, 둥근 외벽을 보호하기 위해 아치 형식의 벽감이 설치되었다. 가장 높은 벽면 위에는 돛대가 수평으로 여러 개 설치되어, 돛을 풀면 마치 경기장 지붕과 같이 뜨거운 햇빛을 가릴 수 있게 했다. 로마에는 기원후 80년에 대형 경기장이 세워졌다. 플라비우스 황제의 이름을 따 '암피테아트룸 플라비움Amphitheatrum Flavium'이라 불렸던 이 경기장이 바로 콜로세움Colosseum이다. 이 원형 경기장의 바닥은 약 50×80미터, 건물 전체 크기는 155×187 미터였다. 외벽의 높이는 50미터에 달하며 5만 명의 관객들을 수용할 수 있었다. 콜로세움은 7-12미터 깊이의 지하층 위에 세워졌는데, 이 지하층에는 통로, 경사면, 동물 우리, 엘리베이터와 같은 시설, 그리고 도구를 모아둔 창고가 있었다. 이러한 시설은 로마의 토목 공학, 특히 여러 층의 아치로 이루어져 있는 수로水路 건축 기술이 기초가 되었다.

시칠리아의 동쪽 해안에서 에트나 화산을 향해 있는 타오르미나의 공연장은 과거에 극장으로 쓰이던 곳을 원형 경기장으로 용도를 바꾼 사례인데(기원후 2세기경), 이곳에서는 과거 극장의 코러스 석이 모의 해전을 위한 저수지로 꾸며졌다.

조형과제

기념비

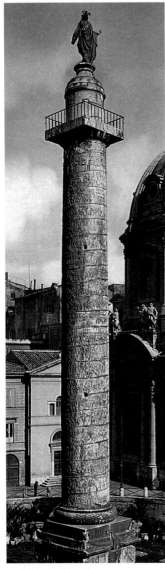

▲ 로마, 〈트라야누스 원주〉,
기원후 113년에 봉헌, 대리석,
원주 높이 29.60m, 원주 하부의 지름
3.83m, 위로 올라갈수록 좁아져 상부의
지름 3.65m

기념 원주 | 중세 미술은 원주에 올려놓은 신의 상이 고대 이교도의 종교를 상징하는 것으로 보았으므로 신상이 원주에서 떨어지는 것을 좋아했다. 원주에 올려놓은 신상은 고대에 널리 확산되었던 우상 숭배 행위를 반영한다고 이해했던 것이다. 이러한 숭배상의 자리에, 이제는 신격화된 황제들의 전신상이 서 있는 기념 원주나 개선 원주가 들어서게 되었다. 두 가지 사례를 보자. 하나는 로마의 트라야누스 광장에 보전된 〈트라야누스 원주〉(기원후 113년 봉헌)이며, 다른 하나는 콜로나 광장의 〈마르쿠스 아우렐리우스 원주〉(황제 서거 이후인 193년에 봉헌)이다.

이 두 개의 기념 원주들 외면은 위를 향한 나선형 부조 프리즈로 장식되었다. 〈트라야누스 원주〉 나선형 프리즈의 총길이는 약 200미터가 된다. 프리즈의 높이는 아래서 위를 쳐다보며 쉽게 알아볼 수 있도록 90센티미터부터 129센티미터에 이르게 되었다. 프리즈에는 약 2500명의 인물들이 등장하며, 그 내용은 오늘날 루마니아의 한 지역인 다키아에서 두 차례 벌어진 트라야누스의 전투(101-102, 또 105-106)이다. 〈트라야누스 원주〉는 조형물로 황제의 업적을 재현함으로써 황제의 천부적인 정치, 군사적 재능을 찬양하고자 했다. 이 황제의 묘실은 바로 이 원주를 받치고 있는 입방체의 기단 속에 위치했고, 그의 전신상은 원주 꼭대기에 배치되었다. 이 원주는 잘 보전되었지만, 신격화된 황제의 전신상은 곧 성 베드로의 전신상으로 대치되었다.

〈트라야누스 원주〉의 영향은 빈의 카를 교회Karlskirche(1716-39) 외부의 건물 앞에 놓인 〈승리의 원주〉에서 볼 수 있다. 에를라흐 출신인 요한 베른하르트 피셔와 그의 아들 요셉 에마누엘이 설계한 카를 교회는, 카를 6세 황제가 흑사병이 나돌던 1713년 교회 건축 안건을 설립한 후, 자신의 대부 카를 보로매우스의 이름을 따 봉헌한 곳이다. 교회에 새겨진 글은 합스부르크 왕가 출신인 신성로마제국 황제의 위용을 상징하며, 솔로몬의 성전과 그리스도교의 추기경 및 지도자의 미덕에 관한 규범에서 비롯되었던 황제의 구호 '불변과 용기'를 암시했다.

신격화의 형태로서 기념 원주가 지닌 의미는 파리의 방돔Vendôme 광장에 있는 〈방돔 원주〉(1806-10)에서도 볼 수 있다. 아우스테를리츠에서 획득한 오스트리아와 러시아 대포를 녹여 세운 이 '위대한 군대를 위한 원주'는 1805년의 전투를 총 77장면으로 꾸미며 명예로운 야전 사령관을 극찬하고 있다. 44미터 높이의 원주 꼭대기에는, 1806년 황제에 오른 나폴레옹 1세가 고대 의상을 입은 전신상이 세워졌다. 1814년 부르봉 왕가는 나폴레옹 상을 없애고, 부르봉 왕가의 상징인 백합 모양의 장식을 올려놓았다. 오늘날의 모습은 나폴레옹 3세가 위임한 것으로 남아 있다. 1843년 런던의 트라팔가 광

장에 세워진 55미터 높이에 화강암으로 만든 코린트 양식 원주는 방돔 원주와 비슷한 유형이다. 트라팔가 원주 꼭대기에는 팔 하나만 지닌 넬슨 제독의 전신상이 서 있다. 원주 아래 있는 사각 기단은 해전 네 장면을 보여주는 청동 부조가 부착되어 있는데, 이 청동 부조는 프랑스의 대포들을 뺏어와 녹여 만든 것이다.

개선문 | 〈방돔 원주〉와 같이 파리의 〈개선문〉도 1806년 황제로 즉위한 나폴레옹의 영광을 드러내기 위해 설계되었다. 그러나 이 개선문은 30년 후 루이 필립 왕 때에 이르러서야 완성된다. 물론 원래 설계에 포함되었던, 문 위의 원주들과 말 네 필이 끄는 마차는 빠졌다. 그러나 이러한 장식 없이도 군 출신 황제의 개선문은 40미터에 이르러, 로마의 〈콘스탄티누스 개선문〉(기원후 313-15)보다 2배가량 높다. 파리의 〈개선문〉은 로마의 전통을 따라 입구에 십자 축을 구성했으며, 네 면이 모두 강조되었다(갈레리우스 황제의 〈갈레리우스 개선문〉, 298-305, 살로니키). 개선문의 이러한 형태는 별 모양의 중앙부 광장에 서 있는 것에 기인하기도 했다. 그러나 개선문은 분명 샹젤리제 대로를 향하고 있는데, 이는 승리한 군대가 도시 중심을 향해 행진해왔기 때문이다. 그와 비슷한 목적으로 1843-52년 뮌헨의 루트비히가 북쪽 끝에 바이에른의 왕 루트비히 1세의 명령으로 〈승리의 문〉이 세워졌다. 이 건물은 문이 세 개로 나뉜 로마의 〈콘스탄티누스 개선문〉과 〈셉티무스 세베루스 개선문〉(203)을 바탕으로 했다.

로마의 기념 원주와 개선문에서 고전주의가 부활한 데에는 로마의 공화국시대가 막을 내린 후, 제정시대에 들어 건축이 활발히 발전했던 사실과 연관된다. 또한 기념비적인 개선문 건축은 도로 건설과 항구 도시의 건설, 혹은 고위 관직의 취임 등과 관련되어 있다.

개선문은 아치를 받쳐줄 두 개의 기둥과 블록 형태의 아티카attika가 기본 형태를 이룬다. 아티카에는 문자들이 각명되어 있고, 그 위에 전신상이나 사두마차의 조각 작품들이 놓일 수 있다. 폴라(이스트라 반도)의 세르지아 가문을 위한 〈세르지아 개선문〉(기원전 20, 높이 11.20미터)은 각주들과 아티카의 지지대에 대한 좋은 본보기가 된다. 역사적 사건을 기념하는 개선문의 기능은 포룸 로마눔(로마 광장)의 동쪽 끝에 세워진 〈티투스 개선문〉(기원후 81)에서 분명해진다. 개선문 입구의 양쪽 벽면에는 로마군 최고 사령관이었던 티투스가 기원후 71년에 로마 대 유대인 사이의 전투에서 승리한 장면이 재현되어 있는데, 사실 그는 그보다 1년 전 예루살렘을 정복했다.

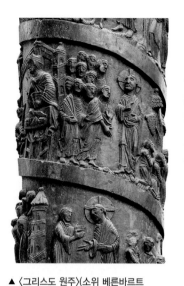

▲ 〈그리스도 원주〉(소위 베른바르트 원주), 1020년경, 청동, 전체 높이 3.79m, 부조 높이 48cm, 힐데스하임 대성당
기념비적 원주의 부조는 요르단 강에서 일어난 예수의 세례부터 예루살렘 입성까지 스물네 가지 장면을 묘사하고 있다. 힐데스하임의 주교 베른바르트는 1000~01년에 로마에 체류하곤했는데, 그가 바로 로마의 기념 원주에서 보았던 원주 부조의 형식을 이 원주에 적용하도록 한 기부자였을 것이라 추정된다.

-115-

국가 미술과 미술 후원

건축주 아우구스투스

"나는 막대한 자본을 써서 카피톨리움 언덕에 수많은 건물들과 폼페이의 극장을 세웠으며, 그 건물에 내 이름을 새기지도 않았다. 나는 낡고 무너진 수로를 고쳤고, 새 샘을 연결시켜 마르시아 수로의 기능을 두 배로 향상시켰다. …… 내가 여섯 번째로 집정관이 되어, 로마에 여든두 채의 신전들을 복원시킬 때는 손질할 필요가 있는 신전 단 하나도 빠뜨리지 않았다. 일곱 번째로 집정관이 되어 일할 때에는 플라미니아 가도街道를 로마로부터 아르메니아까지 연장했다. …… 내 개인 소유지에 내 돈으로 마르스 울토르 신전을 지었고, 아우구스투스 포룸을 만들어 놓았다. 나는 아폴론 신전 옆에 내 사유 재산으로 사들인 땅에 나의 사위 마르켈루스의 이름을 딴 극장을 세웠다."

《업적록》, 1555년에 오늘날의 앙카라인 안키라에서 발견되었고, 이 비문은 로마의 아우구스투스 마우솔레움 앞에 그의 업적을 새긴 비문의 사본이다.)

주문자와 미술 시장 | 고대 미술의 토대는 다양한 구조로 이루어졌다. 그 기반은 바로 미술 공예품이다. 성역과 연관된 지역 시장 형성의 증거는 바로 봉헌물이며, 이것은 특정 미술 중심지에 따라 양식적으로 구분된다. 무역 상품으로서 도자기는 광범위한 연구 대상이다. 기원전 1세기 이래 로마 사회에서는 그리스 미술에 대한 수요가 커졌는데, 특히 조각 작품들을 많이 요구하게 되었다. 최고위직의 수집가들 중에는 카이사르도 들어 있었다.

그럼에도 고대에 건축은 대부분 관직의 공권력을 통해 기관이나 개인이 의뢰하는 주문에 따라 세워졌는데, 특히 수로나 광장과 같은 지역 시설이 그러한 사례이다. 아우구스투스 황제 이래 그와 같은 공적 건축 과제는 제정시대 미술과 문화 정책의 가장 효과적인 도구가 되었다. 그 외에 아우구스투스 포룸을 시작으로, 황제 광장 조성을 위한 장소 등도 문제가 되었다. 트라야누스 포룸은 가장 넓었는데, 이 광장은 퀴리노Quirino 언덕 비탈에 위치한 시장 복합체를 끼고 있었다. 황제의 공적인 위엄을 나타내는 최고의 건물은 바로 337×328미터 너비의 카라칼라 온천장이다(216년에 봉헌).

통치권자들에 의해 시작된 이러한 건축 활동은 아우구스투스 시대부터 국가의 이념을 표현하는 국가 건축의 특징을 지녔다. 아우구스투스는 자신의 〈업적록Res Gestae〉(《안키라의 기념비Monumentum Ancyranum》라고도 부름)에서 로마 제국의 혁신을 의미하는 수많은 건물들의 개축을 강조했다. 동시에 그는 자신의 '권위'로 인해 그와 같은 개혁의 기초를 만들었다고 자찬하기도 했다. 그는 벽돌로 만들어진 로마를 떠맡아 대리석으로 만들어진 로마를 남겨놓았다고 기록했다.

미술가와 미술 후원자 | 고대 문헌은 영향력이 큰 주문자와 미술가들의 개인적인 우정에 대해 수많은 이야기를 전해 준다. 페리클레스는 기원전 450년경 피레우스 도시와 항구를 설계한 밀레투스 출신의 건축가이자 도시 설계자인 히포다모스와 매우 친했으며, 또 조각가 페이디아스와도 친밀히 지냈다. 그와 같은 전설적 우정의 예로 알렉산드

로마의 원로원과 국민들은 가장 위대하고 경건한 (그리고) 행복한 황제 플라비우스 콘스탄티누스를 위하여 이 개선문을 승리의 장면으로 장식하여 봉헌했다. 그는 자신의 군대와 함께 독재자들과 그 파벌들과 맞선 정의로운 전투에서 깊은 통찰력을 발휘하도록 만든 신적인 영감을 통해 공동체를 해방했다.

Imp(eratori) Caes(ari) Fl(avio) Constantino maximo / p(io) f(elici) Augusto s(enatus) p(opulus)q(ue) R(omanus), / quod instinctu divinitatis mentis / magnitudine cum exercitu suo / tam de tyranno quam de omni eius / factione uno tempore iustis / rempublicam ultus est armis, / arcum triumphis insignem dicavit,

《콘스탄티누스 개선문》의 비문)

로스 대왕과 화가 아펠레스의 이야기를 들 수 있다. 아펠레스는 〈아프로디테의 탄생〉을 그리라는 주문을 받았고, 왕의 궁녀 중 한 명인 판카스테를 여신의 모델로 삼았다. 아펠레스는 왕의 애인이었던 판카스테와 사랑에 빠지고 말았는데, 알렉산드로스는 그녀를 아펠레스에게 선물했다.

이런 내용에서 우리는 미술 후원Mäzenatum 현상을 보게 되는데, 이 개념은 로마의 한 부유한 기사 가이우스 클리니우스 마이케나스의 이름에서 기원했다. 마이케나스는 특히 저술가(호라티우스, 프로페르티우스, 베르길리우스)를 후원했으며, 그들에게 아우구스투스 황제의 궁정으로 들어갈 수 있도록 했다.

특히 하드리아누스 황제는 대단한 미술 후원자였다. 그는 티볼리에 여러 조각 작품들로 장식된 저택, 산책 정원, 온천장, 도서관, 테라스, 그리고 인공 분수 설비를 갖춘 궁전을 지었다(〈하드리아누스 빌라〉, 기원후 118-34).

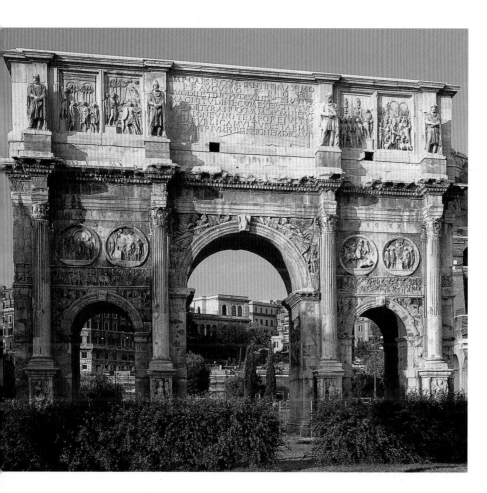

◀ 〈콘스탄티누스 개선문〉, 313–15년, 대리석, 높이 약 21m, 로마
기원후 306년 이래 콘스탄티누스는 네 명의 황제 중 하나로 제국의 서북쪽 지역을 통치하면서, 트리어에 거주했다. 312년 그는 밀비우스 다리에서 동반 황제의 하나였던 막센티우스를 무찌르고 '해방자'로서 로마에 입성했다. 다음 해인 313년 그는 콜로세움 바로 옆에 개선문을 착공했다. 개선문 건축은 원로원이 의뢰했지만, 제국의 개혁을 내용으로 하는 그림 구성은 콘스탄티누스가 직접 결정했다. 콘스탄티누스 324년에 일인 통치권을 얻게 된다. 새로 제작된 부조의 한 주제는 풍요였다(콘스탄티누스는 기부금을 나눠주라고 지시했다). 콘스탄티누스의 개선문에는 2세기 황제들이 통치했을 당시의 작품들이 재활용되었다.

초기 그리스도교 미술

교회사

편지 글로 전해져 내려온 최초의 것으로, 사도 바울로(로마에서 60–62년에 사망)가 에페소스, 골로사이, 고린토, 필립비, 로마 그리고 테살로니카(살로니키) 등의 공동체에 보낸 서신들

크레도Credo(라틴어로 '나는 믿는다') 최초의 신앙 고백으로, 4세기경 사도신경과 니케아 신경이 나온다.

디다케Didache(열두 사도의 가르침) 2세기 초반부에 전해진 교리로, 최후의 만찬을 기억하는 성찬식과 세례식에 관한 교회법

공의회 신학적 또는 교회 법규 문제에 대한 결정을 내리기 위한 주교들의 모임. 325년 콘스탄티누스 대제가 공의회장 자격으로 참석했던 니케아 공의회가 최초의 공의회다.

교부철학 동방정교회와 로마 가톨릭 교부들(특히 암브로시우스, 아우구스티누스, 히에로니무스, 오리게네스)의 문헌을 연구한다.

불가타 히에로니무스가 히브리어 구약 성서와 그리스어 신약 성서를 라틴어로 번역한 성서. 이 성서versio vulgata('보편적으로 사용할 수 있는 형태'라는 뜻)를 주문한 사람은 로마의 다마수스 1세 주교라 여겨진다. 그는 초대 베드로로부터 꼽아 제37대 교황으로 선출되었다.

그리스도교는 사도들이 성령을 받게 되는 예루살렘의 첫 성령 강림절을 출발점으로 삼았다. '콘스탄티누스의 개종' 이래 그리스도교는 국가에서 장려하는 제도로서, 주교들이 직접 관할하는 교회로 발전했다.

글과 그림 | 유대주의와 유대교에서 파생된 그리스도교는 계시적인 문장과 해석을 기본으로 한 성서聖書 종교이다. 거기에는 외경外經, apocrypha, 즉 오늘날 성서에 포함되지 않은 글도 속한다. 유대교와 그리스도교 사이의 공통점은 '우상 숭배'의 금지였다. 이것은 십계명 중 제3계명에 있으며, 로마 황제 숭배를 통해 현실적인 의미를 지니게 되었다. 이러한 조건에서 초기 그리스도교 미술은 성서의 하위 개념에 속했으며, '선한 목자', '어린 양', 또는 '포도나무'와 같은 개념에서 비롯된 그림 기호, 상징적 형상에 한정되어 있었다. 초기 그리스도교의 미술품들은 지하 무덤인 카타콤(고대에 만들어졌으며, 그리스도교인들이 집회 장소와 무덤으로 썼다)에서 발견되었다. 구원에 대한 희망은 오란테스 Orantes(라틴어로 '기도하는 자') 모티프로 표현되었다. 기도하는 자는 팔을 높이 들고 고대의 기도하는 자세를 취한 인물로 표현되는데, 어떤 인물은 마리아와 동일시되기도 했다. 특정 장면을 보여주는 그림에서는 주로 구약 성서의 주제들(예를 들면 〈블레셋 사람들에 대한 삼손의 승리〉, 로마의 라티나 가도 근처의 카타콤)이 등장하는데, 이러한 주제들은 중세시대의 유형론Typologie에 따라 신약 성서의 구원론을 미리 암시하는 것이었다.

그림과 제도 | 건축(교회 건축), 조각(석관), 벽화와 모자이크 미술에서 발전한 초기 그리스도교 미술은 기원후 313년 하나의 양식으로서 절정을 이루었는데, 이 시기는 콘스탄티누스 대제와 리키니우스 사이에 종교적, 정치적 연합이 이루어진 때이기도 하다. 이때 포고된 밀라노 칙령은 그리스도교인들에게 성제聖祭의 자유와 디오클레티아누스 황제의 박해로 빼앗긴 물건들의 회수를 보장했다. 결국 그리스도교는 로마 제국의 유일한 국가 종교로 부상했으며, 이렇게 교회가 제도화되면서 곧 다양화된 형상 프로그램을 장려하고 나아가 강요하게 되었다. 그리스도교의 형상 프로그램에서는 니케아 공의회에서 신과 동일하다는 교리가 확정되었던 예수 그리스도가 중심이 되었으며, 사도들은 주교들의 선구자로, 순교자들은 성인이나 후견인, 기적을 일으키는 사람들로 간주되었다. 신약 성서의 장면들 가운데 제자들을 부르심, 예수의 기적들과 승천 및 최후의 심판을 위한 재림 등과 같은 주제들은 예수

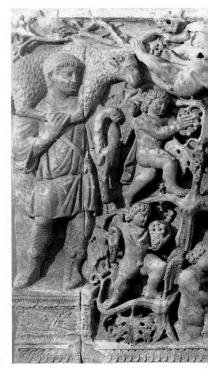

의 수난 주제보다 상위에 있었다. 수난의 상징인 십자가는 범우주적인 상징으로 갈라 플라치디아 마우솔레움Mausoleum der Gala Placidia의 궁륭 천장을 장식한다. 교회 아치문 상부 모자이크에는 십자가 지팡이를 왕홀王笏로 잡고, 양 무리 가운데 있는 황금색 후광을 한 그리스도가 묘사되어 있다. 기원후 258년 발레리아누스 황제의 박해로 빨갛게 달아오른 쇳덩어리 위를 걸으며 순교한 대주교 라우렌티우스 역시 십자가 지팡이를 승리의 상징으로 잡고 있는 것으로 묘사된다. 그의 무덤 위에 세워진 산 로렌초 푸오리 레 무라 교회San Lorenzo fuori le mura는 330년 콘스탄티누스 대제가 축성한 것이다.

360년에는 산타 마리아 마조레 교회Santa Maria Maggiore가 로마 최초의 마리아 교회로 세워졌다. 교회 내부의 모자이크(440년경)는 구약 성서의 사건들을 묘사했으며, 네이브nave와 앱스apse 사이에 선 승리의 아치는 특정 장면들(《수태고지》, 《동방박사의 경배》)을 보여주는데, 그 일부는 그리스도교 교회가 마리아로 의인화된 알레고리적 내용을 지니고 있다. 이러한 알레고리적인 그림은 3세기 이래 마리아가 테오토코스Theotokos(그리스어로 '신을 낳은 여인')로 회자된 데 근거를 둔다. 마리아를 테오토코스로 일컫는 것은 431년 에페소스 공의회에서 교리로 승인되었다.

▼〈석관〉, 4세기 말, 대리석, 72×223cm, 로마, 바티칸 미술관

부조 장식은 고대의 형상 전통을 따라 만들어졌지만, 그리스도교적인 내용을 담고 있다. 어린양을 메고 있는 사람은 그리스 아케익 시대의 봉헌자에서 유래되었으며, 구약과 신약의 선한 목자의 역할을 한다('야훼는 나의 목자시니', 시편 23:1, 그리고 예수의 '나는 착한 목자이다', 요한 10:11). 포도나무는 디오니소스 숭배와 관련 있으며, 하느님의 백성(시편 80:8-9)과 예수('나는 참 포도나무요 나의 아버지는 농부이시다', 요한 15:1)를 상징하기도 한다. 이 외에 에로스에서 유래했고 초기 그리스도교의 도상학에서 혼령들로 의인화된 동자 상이 포도 수확과 포도 압착 장면(오른쪽 아래)에 등장한다. 이 석관에는 그리스도교와 고대 주제들이 함께 뒤섞여 있다. 따라서 이 석관은 얼마 남지 않은 이교도 석관의 하나로, 콘스탄티누스 황제 서거 이후의 작품으로 해석된다.

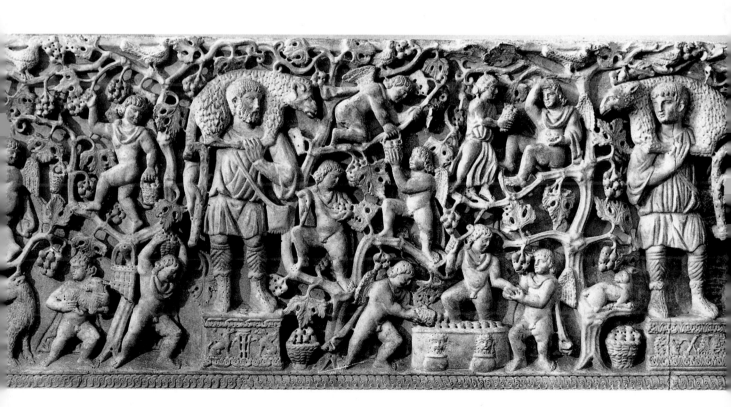

집회 장소

세속적인 바실리카 | 고대 건축에는 '바실리카'(그리스어로 basilikos, '왕의')라는 이름을 지닌 건물들이 많이 있었다. 이 건물들은 그리스 신전들과는 달랐다. 신전들이 기념비적인 성소 즉 신의 거처이며 오직 선택된 자들만이 들어갈 수 있었던 반면, 바실리카는 일종의 회관이었다. 바실리카는 재판소로부터 시장까지 다양하게 이용되었다. 로마의 바실리카들은 주로 시장으로 이용되었지만, '바실리카 포르키아Basilica Porcia'는 호민관들이 회의를 하는 관청 건물이었으며, 포룸 로마눔(로마 광장)에 있는 '바실리카 이울리아Basilica Iulia'는 100인 재판소로 이용되었다. 바실리카는 열주나 아케이드로 분리된 평행한 공간이 나열되었고, 아일aisle(측랑) 벽에 난 창문을 통해 빛이 들어온다는 점이 두드러진 특징이다.

성스러운 바실리카 | 그리스도교 바실리카의 기본 구조는 로마 라테라노 언덕에 있는 〈산 조반니 대성당San Giovanni in Laterano〉에서 볼 수 있다. 313년 콘스탄티누스 대제는 이 바실리카를 로마의 주교에게 기증했고, 교황 실베스테르 1세가 314년부터 이곳에서 그의 직무를 시작했다. 콘스탄티누스의 전설에 따르면, 이 교회의 봉헌은 곧 그리스도교에 대한 승인을 증명한다. 개종한 황제가 그리스도 모노그램이 찍힌 군기를 앞세우고 싸운 전투에서 막센티우스를 물리쳤다(312)는 것이다. 콘스탄티누스는 주교들에게 황제 주권을 되찾는 데 협력하도록 권위를 부여했다. 교회 건물을 바실리카 유형으로 결정한 것은 교회를 관청의 의미로 이해했기 때문이다. 이와 같은 정치적인 전제 조건에도 불구하고, 초기 그리스도교의 바실리카는 영적 경험을 체득하게 되는 종교 건

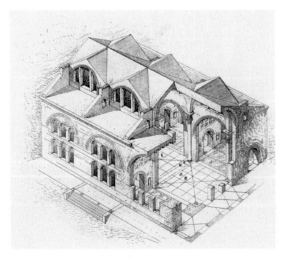

◀ 로마, 〈막센티우스 바실리카〉, 307-15년경, 복원도
막센티우스 황제는 307년에 포룸 로마눔의 동쪽 끝 사크라 가도 via sacra에 따라 거대한 바실리카를 착공했다. 전체 면적은 약 6000평방미터였다. 홀은 나르텍스Narthex(교회 내부에 형성된 좁고 긴 형태의 현관—옮긴이), 3베이Bay의 십자 교차 궁륭 천장 구조인 중앙부 회랑, 또 통형 아치 천장의 측방들로 구조되었다. 마치 앱스처럼 보이는 측방들은 각기 아치 구조로 서로 개방될 수 있었다. 바실리카 건축은 본당인 중앙부를 높게 지어 상부 벽의 창문을 통해 햇빛이 들어오게끔 만들어진 점이 특징이다. 313년 이후 콘스탄티누스 대제가 〈막센티우스 바실리카〉(이후 콘스탄티누스 바실리카)를 완공했다. 이때 나르텍스로 들어가는 입구가 건물의 장축으로 옮겨졌고 계단이 만들어졌다. 내부에는 거대한 콘스탄티누스의 조각상이 있었는데, 이 거상의 머리(높이 260 센티미터)는 현재 팔라초 데이 콘세르바토리 (카피톨리니 미술관)에 보존되고 있다. 막센티우스 바실리카는 폐허로 남았으나 북쪽 아일은 보존되었다.

축의 형식으로 발전하게 되었다. 종교 건축으로 발전한 바실리카의 역사적인 예는 324년 콘스탄티누스가 로마 제국 전체를 혼자 통치하게 되었을 무렵, 베드로 무덤 위에 기증한 〈산 피에트로 인 바티카노San Pietro in Vaticano〉, 일명 〈구 성 베드로 대성당〉이다. 이 성당의 구조는 주랑으로 둘러싸인 사각 평면에, 안에 정화 샘이 놓인 아트리움과 바실리카를 갖추었다. 바실리카는 중앙의 네이브, 그 양옆으로 아일이 붙어 모두 3랑廊으로 이뤄져 있고, 트랜셉트Trancept가 나 있다. 북쪽 트랜셉트에는 세례당Baptisterium이 있으며, 네이브 끝의 반원형의 앱스에는 주교의 옥좌가 있다.

326년부터 콘스탄티누스의 모친인 헬레나가 기증하여 베들레헴에는 5랑 바실리카인 〈탄생 교회〉가, 또 이와 동시에 황제가 기증한 〈무덤 교회〉가 예루살렘에 건축되기 시작했다. 〈무덤 교회〉는 아일 위에 갤러리gallery(회랑)가 지어졌다. 이와 같은 갤러리 바실리카 유형의 대표적인 예는 살로니키의 〈성 데메트리오스 교회Hagios Demetrios〉이다. 시리아의 바실리카는 페디먼트에 세 개의 아치형 문이 난 개선문 형태의 정면이 특징이다. 그 예는 성지 순례지로 이름난 알레포 근처 칼라트 시만에 '주상고행자' 시메온 스틸리테스(459년에 사망)를 기념하기 위해 지은 옥타곤Octagon(팔각 건물)을 둘러싼 네 채의 바실리카를 들 수 있다.

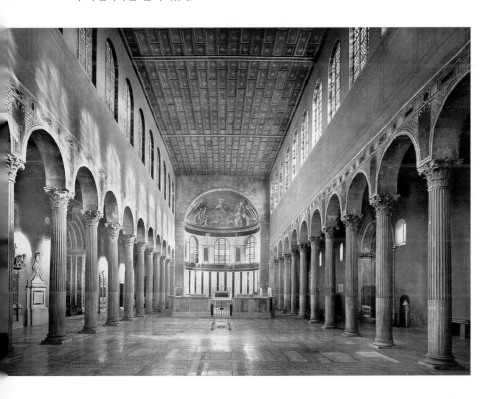

◀ 로마, 〈산타 사비나 교회〉, 430년경
동쪽으로 향한 내부 사진은 반원형, 반구 형태의 앱스를 보여준다. 이 앱스는 천장이 평평하고 13.5미터 너비인 네이브의 끝을 장식하고 있는데, 앱스를 포함하면 네이브의 총 길이는 54.5미터이다. 네이브와 두 아일 사이에 코린트 양식 원주 열세 개로 이루어진 아케이드가 들어섰다. 그 위로 높이 솟은 네이브의 양 벽면, 즉 아케이드 위에 각각 열세 개의 창문이 나 있다. 〈산타 사비나 교회Santa Sabina〉 특히 초기 그리스도교 교회 건축의 명료함과 조화를 잘 드러내고 있다. 이 바실리카의 기부자로는 일리리아(발칸 반도 북서부 지역, 로마 제국이 유럽 중부의 미개인들 위협을 받을 때 제국을 지키는 문화적 보루 역할을 담당했다. 콘스탄티누스를 비롯한 로마 제국 말기 황제들이 이 지방 출신이었다고 한다—옮긴이) 출신의 사제인 베드로라고 추정된다. 〈산타 사비나 교회〉는 약 3세기부터 그리스도교의 집회가 열린 주택이 있던 터에 들어선 바실리카이다. 이 바실리카의 양 문짝에 붙어 있는 28개의 실측백 나무부조들은 구약과 신약 성서의 장면들을 묘사하고 있다.

석관

초기 그리스도교 석관과 상징 내용

화환 둥글게 묶인 꽃줄기 장식. 본래 운동
시합에서 승리의 상징이었다. 바울로는
고린토인들에게 보낸 첫째 편지에서
다음과 같이 썼다. "경기에 나서는
사람들은 온갖 어려움을 이겨 내야 합니다.
그들은 썩어 없어질 월계관을 얻으려고
그렇게 애쓰지만 우리는 불멸의 월계관을
얻으려고 애쓰는 것입니다"(고린토1 9:25).
그리스도교 박해시대 후에 이 승리의
화환은 순교자의 관이 된다. 이 화환은
십자가 또는 그리스도 모노그램의 틀로
이용되기도 했다.

종려나무 시편 92장 12절에 따르면
공정성의 상징이다. "의로운 사람아.
종려나무처럼 우거지고 레바논의 송백처럼
치솟아라." 요한묵시록에서는 순교자들이
종려나무 가지를 들고 있다(요한묵시록 7:9).

공작 부활의 상징, 특히 공작 고기가 잘
부패되지 않는다는 아우구스티누스의
기록에 근거하고 있다.

왕과 제후의 관 ┃ 석관의 문화사에서, 초기 역사시대에 이룬 최고의 성과는 이집트 왕과 그 가족들, 고위 관료, 그리고 사제들의 관이다. 관은 여러 개로 구성되었다. 미라로 된 사체는 사체 크기에 딱 맞고, 귀금속으로 만들어진 관에 안치된다. 이 첫 번째 관이 다시 다채롭게 채색된 나무 관 속에 들어갔고, 이 나무 관이 석관에 안치되었다. 크레타-미노아 또는 미케네 문화에서는 매장 과정에서 석관을 잔돌로 메운 점토 상자에 넣고 지붕 모양의 뚜껑을 덮지만, 그리스 문화에서는 왕과 제후들의 신분 상징을 배제했다. 이집트 장례 예식에서는 사체를 보존하려고 하는 반면, 그리스에서는 오히려 특별한 석회암을 사용하여 시체를 쉽게 부패시켰다. 그 때문에 석관을 뜻하는 그리스어 사르코파Sarkophag이 '살을 먹어버리는'이라는 뜻을 가지고 있다.

로마 석관 ┃ 이탈리아의 에트루리아 사람들은 관 덮개 위에 죽은 사람의 누워있는 형상이 재현된 테라코타 관이나, 화장火葬방식과 관련된 유골 단지를 선호했다. 유골함은 후에 로마인들의 일상적인 매장 방식이 되었다. 로마에서는 초기 제정시대에 비로소 매장이 받아들여지게 되었다. 2세기에는 공이 많은 인물에게 주는 특권으로, 사체를 헬레니즘 미술에서 유래한 대리석 또는 반암으로 된 석관에 묻기 시작했다. 이 석관의 네 면은 모두 부조로 장식되었으며, 덮개를 갖추었다. 기원후 50년경의 초기 석관에는 황소 머리 뼈, 화환, 그리고 값비싼 촛대와 분향 그릇 등의 문양이 새겨져, 숭배 의식과의 관련성이 뚜렷하게 나타난다. 2세기경 석관에는 고인의 공적, 사적인 생활이 재현되었다. 예컨대 사냥 또는 전쟁 장면, 제사 그리고 부부의 사이좋은 공동체적 모습이 경건과 일체pieta et concordia의 표현으로 등장한다. 그리고 신화적 사건들과 나란히 연결시킨 장면들도 애호되었다.

그리스도교 석관 ┃ 4, 5세기에 제작된 그리스도교 석관의 부조 장식은 상징적인 주제나 여러 인물과 장면이 전개되어 매우 다양했다. 초기작으로 270년에 만들어진 석관(대리석, 59×218센티미터)은 로마의 〈산타 마리아 안티쿠아 교회Santa Maria Antigua〉에 있다. 여기에는 고래가 예언자 요나를 삼켰다가 사흘 만에 뱉은 사건이 묘사되었다. 요나는 유형학에서 바로 사흘째 되는 날에 부활한 예수를 암시하는 인물이다. 그 밖의 부조 장식에는 기도하는 여인과 긴 수염을 지닌 철학자로 보이는 형상(그리스도교는 때때로 새로운 철학으로 이해되었다)이 있고, 두루마리 책의 강의와, 선한 목자, 또 요르단 강에서 예수에게 세례를 주는 세례 요한과 그 위에 성령을 상징하는 비둘기 등이 포함된다.

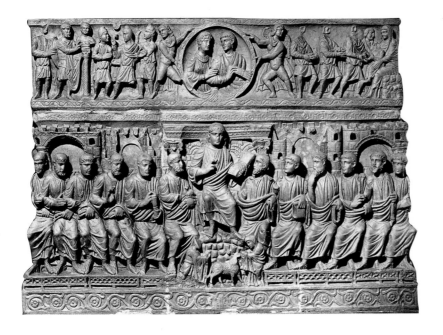

◀ 〈도시 성문의 석관〉, 395년경, 대리석, 관의 장축 모습(위에 설치될 삼각지붕이 없음) 114×230cm, 밀라노, 산 암브로조 교회
도시 성문의 석관이라는 표현은, 석관의 사면에 걸쳐 문들이 가깝게 붙어 있는 성벽의 주제에서 유래했다. 하단부 양쪽 측면에 두 개씩 난 아치문에 열두 사도들이 모여 있고, 사도들 가운데에 아직 소년으로 수염 없는 얼굴의 어린 그리스도가 배치되었는데, 이런 소년기 모습은 4세기 중반에 선호되었던 '아폴론' 유형에 속한다. 예수의 자리에 수직으로 대칭되는 장면은 고인들의 흉상이다. 이와 같이 양쪽에서 두 천사가 받고 있는 '원형 초상화'를 '이마고 클리페아타imago clipeata'라 부른다(imago에서 image라는 말이 나옴. clipeus는 둥근 방패라는 뜻). 초상들의 왼쪽에는 구약의 다니엘 3장에 있는 장면을 묘사해주고 있다. 예컨대 세 명의 젊은이들이 느부갓네살(네부카드네잘)의 명령에 따라 황금으로 만든 황제 상이 있는 원주에 절하기를 거부하고 있다. 오른쪽에는 신약 성서의 경배 장면으로, 동방 박사들이 등장한다.

359년에 사망한 로마 속주의 지사를 위한 〈유니우스 바수스 석관〉은 대단히 인상 깊은 작품 중 하나이다(로마, 산 피에트로 대성당의 동굴). 이 석관의 크기는 141×243센티미터이다. 전면은 상하 두 단계로 나뉘며, 각 단에는 원주들 사이에 다섯 개의 벽감이 들어섰고 그 안에 있는 인물들은 환조로 만들어졌다. 장면은 왼쪽에서 오른쪽으로 진행되며 구약과 신약 성서, 그리고 사도행전 등의 내용이 묘사되었다. 예컨대 아담과 하와, 그들의 타락, 이사악을 제물로 받침, 고통 받는 욥, 사자 동굴 속의 다니엘이 등장한다. 또 예수가 빌라도에게 끌려가는 장면, 빌라도가 손을 씻는 모습, 베드로의 체포, 참수장으로 끌려가는 바울로도 보인다.

수직의 중심축에는 하단부에 예수의 예루살렘 입성 장면이 있는데, 이 장면은 그 위에 재현된 '권한 부여traditio legis'와 연관된다. '권한 부여'란 예수가 베드로와 바울로에게 성전聖典을 나눠주는 장면으로, 이 성전은 곧 가르침이자 '율법'으로 해석된다. '예수의 이스라엘 입성'과 '권한 부여'라는 두 장면은 원래 로마 황제의 도상학을 그리스도교에 도입한 주제들이다. 예컨대 '예루살렘 입성'은 황제의 '도래'장면에서 유래되었으며, 율법에 대한 '권한 부여'는 〈콘스탄티누스 개선문〉에 재현된 장면과 일치한다. 그 장면에서 콘스탄티누스는 자신의 관료들에게 기부금을 나누라는 명령을 내리고 있다. 성 유물관 형태의 그리스도교 석관은 곧 숭배의 대상이 된다. 팔레르모 대성당에 있는 프리드리히 2세의 석관과 같이 왕들을 위한 화려한 석관도 함께 유행되기 시작했다.

중세 초기

로마 제국의 유산 | 313년에 콘스탄티누스 대제가 그리스도교를 승인하는 밀라노 칙령을 발표한 이후, 로마 황제들은 무엇보다도 그리스도교 교회의 힘을 빌려 합법적으로 통일된 다민족국가인 로마 제국의 존속을 확고히 하고자 노력했다. 주교들이 이끄는 교구들의 네트워크가 제국 통합에 기여해야 했다. 하지만 얼마 지나지 않아 종교적인 견해를 둘러싼 논쟁이 국가의 존립 기반을 위태롭게 했다.

395년 로마 제국은 동로마 제국과 서로마 제국으로 갈라서고 이어 서로마 제국이 476년에 완전히 멸망하면서, 종교 관련 정책은 변화했다. 종교는 라틴어를 기반으로 하는 서유럽 신생 국가들에게 패권 장악의 목적을 이루어주었고, 교회는 그같은 패권을 강화시켜 주었다. 따라서 중세 초기에는 그리스도교가 '선교하고 지배한다'는 모토 아래 유럽 전역으로 확산되어가는 시대였다. 민족 대이동 시기에 게르만 제국의 기틀을 세웠던 이들 중에서 메로빙거 왕조와 그 뒤를 이은 카롤링거 왕조는 이 모토에 힘입어 엄청난 성공을 거두었다. 《살리카 법전Lex Salica》서문에 나오는 다음과 같은 문장을 보면 프랑크족에게 가장 우선되는 특징이 무엇인지 알 수 있다. "일찍이 가톨릭으로 개종하였으니, 더 이상 이교도가 아니다." '위로부터' 비롯된 그리스도교 선교는 1000년경 스칸디나비아 지역에까지 도달한다. 울라프 1세 트리그베손(964-1000년경)에 의해 강압적으로 시작된 그리스도교 개종은 울라프 2세 하랄드손에 의해서도 계속 추진되었고, 울라프 2세는 결국 노르웨이의 수호신으로 존경받기에 이른다.

로마 시대의 특징이었던 국가적인 선교에 대한 대안으로, 켈트족이 주를 이룬 아일랜드 지역에서 새로운 선교 운동이 시작되었다. 여기서는 예전의 로마 제국과는 전혀 관계없이 스코틀랜드에 기원을 둔 수도회 교회가 생겨났고(597년 콜룸바누스가 아일랜드 이오나 섬에 수도원을 세움), 이후 수도회 교회는 유럽 대륙으로 퍼져나가 이탈리아 북부에까지 세워지게 되었다(600년경 콜룸바누스는 피아첸차 근방 보비오에 수도원을 세움).

그러나 중세 초기에 종교 정책과 연관된 권력의 이동은 이슬람 지역의 '종교와 정복의 결합' 현상과는 비교할 수 없는 것이었다. 이슬람교는 생성된 지 100여 년 만에 스페인으로부터 아프리카 북부와 시리아, 아라비아를 거쳐 아프가니스탄에 이르기까지 지배 영역을 넓혀갔다.

세 가지 문화 | 8세기가 지나면서 유럽과 지중해의 정치 문화적 지형은 안정되어, 동부의 그리스-비잔틴 제국, 이슬람 칼리프 제국, 그리고 서부의 로마-게르만 프랑크 제국 등 크게 세 지역으로 구분된다. 특히 서부에 위치한 로마-게르만 인들의 프랑크 제

◀ 《겔라시우스 성사집Sacramentarium
Gelasi anum》의 장식글자, 750년경, 양피
지, 26.1×17.4cm, 바티칸 사도도서관,
Reg. 라틴어 필사본 316, fol 4r.
이 미사 성사집 필사본은 파리 동쪽의
셸Chelles에 있는 베네딕투스 수녀원에서
유래되었는데, 이 수녀원은 650년경
앵글로색슨족의 여왕 마틸드가
건립했다. 이 코덱스Codex(제본된
책─옮긴이)에는 교황 겔라시우스 2세가
쓴 미사의 경문들이 실려 있다. 이 책은
메로빙거 왕조 때 필체로 장식되었다.
그리스도교의 상징인 십자가는 잎사귀와
꽃송이, 또 기하학적 형태로 표현되었다.
첫 구절인 '주님의 이름으로In nomine
domini'는 장식된 첫 글자 I와 세 마리의
물고기로 엮어진 N으로 시작한다.
십자가의 양팔 아래 매달린 두 마리의
물고기는 그리스 알파벳의 알파(A)와
오메가(ω)모양이다. 이것은 그리스
알파벳의 첫 글자와 마지막 글자로서
그리스도를 상징하는 문자들이다("주
하느님께서 '나는 알파요 오메가다'하고
말씀하셨습니다.", 요한묵시록 1:8,
요한묵시록 20:6과 비교). 이 외의
다른 장식 모티프는 새와 다리가 넷인
동물들이다.

국(800년 프랑크 제국과 롬바르드 제국의 황제 대관식에서 카를 대제가 황제로 즉위)은 교황의 도
움으로 서로마 제국의 정식 후계자임을 선포했다. 이 서열은 곧 초기 중세의 문화적 차
이와 일치한다.

게르만족의 미술

게르만 종족 연맹

알레만족 원래 엘베 강에 거주했던 이들은 3세기에 라인 강, 마인 강과 네카어 강 사이에 정착했으며, 450년 경 프랑크족의 지배를 받게 되었다. 민속학적으로 알레만어는 알자스에서 포어아르베르크(오스트리아 서쪽 끝 지역-옮긴이)까지 통했다.

앵글로색슨족 5~6세기에 유럽 대륙에서 브리튼 섬으로 이주하여 켈트족을 몰아낸 앵글로족, 주트족, 작센족에 대한 명칭이다.

프랑크족 라인 강 하류 동쪽에 거주하던 종족. 프랑크족은 소수의 지도층이 이끌어 세력을 확장하면서 가장 중요한 게르만 제국의 기틀을 세웠다.

롬바르드족 원래 스칸디나비아 종족이었다가, 이후 엘베 강 하류로 이동했고, 판노니아(로마 제국의 속주로 현재의 헝가리 서부와 오스트리아 동부 및 유고슬라비아 북부 일부에 해당하는 지역을 이른다-옮긴이)인들의 기원이 되었다. 북부 이탈리아(롬바르디아)에서 제국을 형성했고, 남부 이탈리아에 대공국을 건설했다.

동고트족 스칸디나비아 고트족에서 기원했으며 흑해에서 제국을 형성한 다음, 북부 이탈리아와 중부 이탈리아(테오도리쿠스 대제, 라벤나에 거주)에 이르렀으며, 비잔틴 제국을 정복(550년경)하려고도 했다.

서고트족 역시 고트족에서 기원했고 갈리아 지역(507년부터 프랑크족이 통치)과 스페인에서 제국을 형성(711년부터 무어인들이 정복)했다.

중부 유럽과 북부 유럽 | 씨족, 부족, 종족 등으로 구성된 게르만족은 그들의 종교와 게르만어군에 속하는 언어적 특성으로 인해 주변의 켈트족, 핀족, 발트족, 슬라브족과 구분된다.

북부와 중부 유럽의 게르만족 미술에 관해 알려진 것들은 대부분 무덤에서 발굴된 유물인 무기나 장신구였다. 700년경에 제작되었다고 추정되는 〈호른하우젠의 기마상〉(할레/잘레 시립박물관) 정도가 예외적인 경우일 것이다. 1874년 할레 인근의 잘베르크 Saalberg에서 발견된 이 석제石製 기마상은 저부조로서, 둥근 방패와 창과 칼을 들고 말에 탄 전사를 보여준다. 이 기사는 리본 모양으로 묘사된 뱀을 간단하게 처리하고 있다. 창은 이 전사가 아센 신족神族의 최고신으로, 전쟁의 신이자 지혜의 신이기도 한 오딘Odin(또는 보탄Wotan)임을 암시한다.

금세공 기술의 최고 수준은 장신구나, 옷을 고정시키는 데 사용된 도금한 은제銀製 브로치들, 준準보석과 유리 장식물들에서 볼 수 있다. 머리판과 발판 사이가 휜 등자 브로치, 동심원으로 이루어진 원형 브로치, 그리고 새 모양을 한 독수리 브로치가 널리 유행하던 형태였다. 금박을 입힌 십자가 등의 무덤 유물은 무덤의 주인이 그리스도교를 받아들인 롬바르드 사람임을 암시한다.

동물 양식 | 20세기 초 이후에는 6세기부터 12세기에 이르는 게르만 미술을 세 가지 동물 양식으로 나눠 시대를 구분했다. 제1동물 양식은 머리와 뱀 모양의 몸통, 곤봉 모양의 허벅지로 구성되며 웅크리고 앉아 있는 동물 모습을 보여준다. 제2동물 양식에서는 뚜렷하게 구분되던 윤곽선이 서로 얽히게 되고, 제3동물 양식에서는 서로 얽혀 있던 윤곽선들이 촘촘해진 평면 장식으로 바뀐다.

바이킹 미술 | 바이킹이라고 불리던 스칸디나비아의 전사들은 6세기에서 11세기에 이르는 동안 유럽 전역을 휩쓸며 약탈을 일삼았다. 또 이들은 스웨덴 멜라렌 호수의 비외르케 섬에 있는 비르카, 그리고 슐레스비히 주(독일과 덴마크 인접 지역-옮긴이) 남부 슐라이 만에 인접한 하이타부(현재의 헤데비)와 같은 무역지에 머물기도 했다. 그들은 뛰어난 선박 건조 기술과 항해술을 터득했고, 이러한 기술에 힘입어 노르웨이를 중심으로 아이슬란드와 그린란드까지 세력을 넓혔다. 심지어 1000년경에는 레이브 에릭손의 지휘 아래 북아메리카에 도착하기도 했다. 덴마크의 바이킹들은 911년 '노르트마니'로 자칭하며 노르망디 지역에 정착했다. 바이킹들은 스웨덴에서 출발해 동해와 볼가 강 연안

에 자리 잡아 '바레거', 혹은 '루스'라 불려지게 되었다.

바이킹 미술은 무엇보다도 그들이 사용했던 선박의 장식과 설비를 통해 가장 강렬한 느낌을 준다. 바이킹들은 종종 배를 묘지로 이용했다. 그 때문에 오늘날 우리는 바이킹의 선박을 발굴함으로써, 그 흔적을 확인할 수 있다. 무엇보다도 1904년 오슬로 피오르드 해안 인근, 오세베르그의 돌과 흙더미 속에서 발굴된 오세베르그 호(오슬로-비그되, 바이킹 미술관)가 가장 유명하다. 이 배에서 발견된 주요 품목으로는 호화로운 썰매와 목조 조각으로 장식된 사륜마차가 있다. 이 마차에는 소위 '뱀 굴에 빠진 군나르 Gunnar(중세 전설에서 영웅으로 나오는 부르군트의 왕-옮긴이)'로 알려진 장면이 묘사되어 있다. 이미 도굴꾼들에 의해 약탈당한 배 안의 묘실에는 이곳에 매장된 두 여인이 영면했던 침대 두 점만이 남아 있다.

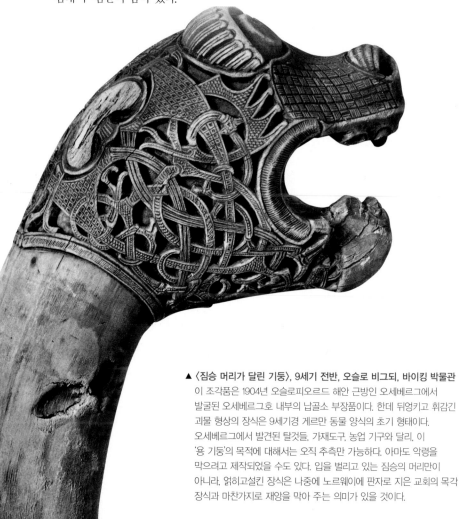

▲ 〈짐승 머리가 달린 기둥〉, 9세기 전반, 오슬로 비그되, 바이킹 박물관
이 조각품은 1904년 오슬로피오르드 해안 근방인 오세베르그에서
발굴된 오세베르그호 내부의 납골소 부장품이다. 한데 뒤엉키고 휘감긴
괴물 형상의 장식은 9세기경 게르만 동물 양식의 초기 형태이다.
오세베르그에서 발견된 탈것들, 가재도구, 농업 기구와 달리, 이
'용 기둥'의 목적에 대해서는 오직 추측만 가능하다. 아마도 악령을
막으려고 제작되었을 수도 있다. 입을 벌리고 있는 짐승의 머리만이
아니라, 얽히고설킨 장식은 나중에 노르웨이에 판자로 지은 교회의 목각
장식과 마찬가지로 재앙을 막아 주는 의미가 있을 것이다.

문양 장식

양탄자 페이지

순전히 장식적으로 꾸민 페이지들은
'양탄자 페이지'라고 불렸다. 이는 특히
아일랜드, 스코틀랜드의 필사본들에서
볼 수 있다. 주요 작품은 아래와 같다.

《더로 복음서 *Book of Durrow*》 675년
경 최초로 삽화가 실려 완성된 복음서,
스코틀랜드 서쪽 해안 앞에 있는
노섬브리아 섬의 로나 수도원에서
제작되었다. 이 필사본이 보존되었던
아일랜드의 더로 수도원 이름을 따 명칭이
붙여졌다(더블린, 트리니티 대학 도서관).

《린디스판 복음서 *Book of Lindisfarne*》
700년경, 스코틀랜드와 잉글랜드 경계에
있는 트윈 *Tween* 하구 앞의 린디스판
섬에 위치한 수도원에서 유래(런던
영국박물관)한 복음서.

《켈스 복음서 *Book of Kells*》 800년경
노섬브리아의 로나 수도원에서 필사되기
시작하여 아일랜드의 켈스 수도원에서
완성된 것으로 추정(더블린, 트리니티 대학
도서관)되는 복음서.

장식용 부속물 ▎ 장식Ornament의 미술사는 다양한 단계로 구성된다. 근대에 들어와서는 장식과 그 총체적 특성, 즉 장식술Ornamentik이 치장이라는 부차적인 과제를 해결했다(라틴어 ornare, '장식하다'의 뜻). 아름답게 꾸미는 장식은 기하학적 형태들(원, 사각형, 삼각형), 또는 식물(잎사귀, 꽃송이, 덩굴), 혹은 동물(생명체의 형상) 형태 등에서 나온다. 장식 형태는 반복되는 것이 특징이다.

장식의 형상 언어 ▎ 중세 초기에 이르러 장식술은 장식용 부속물이라는 하위 개념에서 벗어나게 되며, 독자적 형상의 표현으로 발전하게 된다. 그런 만큼 중세 초기의 장식술은 초기 역사시대의 원형이나 나선형과 같은 기호 상징 전통과도 연결된다. 켈트족과 게르만족의 미술은 이 같은 장식적 상징과 장식적 형상 언어 사이의 연결고리로서 이해될 수 있다. 켈트족과 게르만족의 미술은 7-8세기 아일랜드 앵글로색슨계 수도원 필사본 세밀화를 위한 토대가 되었다. 필사본 세밀화들은 결국 '양탄자 페이지'처럼 순전히 장식적 형태를 지니게 되었다.

그와 같은 필사본 페이지들은 첫눈에 보아도 벌써 장식용이라는 점이 분명하다. 그러나 필사본 세밀화의 형상 언어는 실재를 매우 특별한 미술적 형태로 변화시켜 모사하는 데 기초한다. 다시 말해 실재는 그 모습대로 형상화되는 것이 아니라, 더욱 본질적으로 재현된다. 이러한 필사본 삽화는 실재에 대한 암호로서, 켈트 문화와 로마네스크 문화가 융합되며 발전한 높은 학식을 이해하는 데 큰 역할을 하게 된다.

705년 셰르본Sherborne의 주교로 올랐던 앵글로색슨족 출신 수도원장 맘스버리의 안셀름과 같은 당대 사람들은, 아일랜드의 학식 높은 학자들의 암호화 경향이 이교도적인 잔재라며 엄격히 반대했다. 또한 아일랜드와 앵글로색슨계의 필사본 세밀화에 나타난 그리스도교를 알리는 장식 형태도 같은 이유로 비난 받았다. 켈트인들의 장식적 문자와 라틴어 문자의 복합 형태가 아일랜드-앵글로색슨계 복음서 모음집에서 첫 글자를 이루기도 한다. 여기서 장식의 주술적 요소가 그리스도의 모노그램과 같은 '성스러운 이름nomina sacra'의 전통 안에서 바로 문자의 주술과 결합된다.

이슬람 장식은 최소한 형식적으로나마 위에서 본 장식과 비교할 수 있는데, 우선 코란과 구약 성서에서도 여러 번 등장하듯이 형상 표현의 금지가 기초를 이루고 있다. 십계명과 우상 금지(출애굽기 20:2-23), 그리고 코란의 17장(22-39) 등은 서로 유사한 내용을 담고 있다.

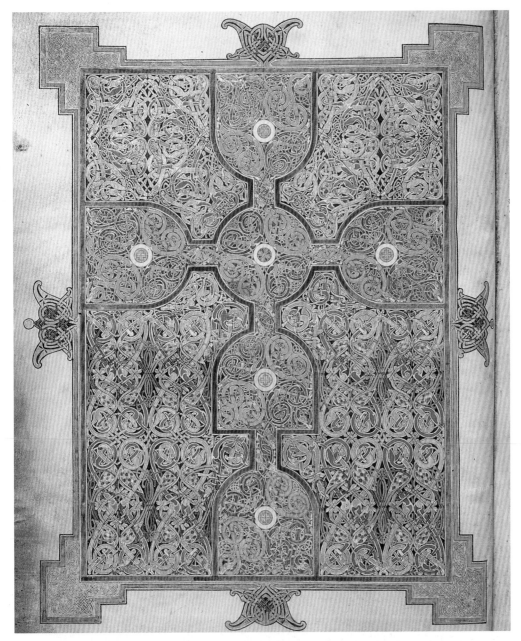

▲ 《린디스판 복음서》의 양탄자 페이지, 700년경, 양피지, 34×24.5cm, 런던, 영국박물관, Cotton Ms. Nero D.Ⅳ, fol. 26v

노섬브리아 섬의 린디스판 수도원에서 만들어진 이 복음서는 네 복음서를 담고 있는데, 각 복음서는 복음서 저자의 형상과, 양탄자 페이지 그리고
이니셜 페이지로 시작된다. 형상, 장식 그리고 문자들은 모두 독특한 형식으로 전개되었다. 장식 형태들은 체스 판 문양, 양탄자 문양, 나선형 문양과
트럼펫 문양과 같이 모두 엮어 만든 것들이다. 복음서의 이 페이지는 두꺼운 직물에 윤곽선을 넣어 만든 십자가 형태를 보여주며, 십자가는 원과,
아일랜드의 석재 십자가처럼 종축 횡축이 교차하는 형태로 우주적인 상징을 담고 있다. 양탄자 페이지와 이니셜 장식들이 켈트인들의 전통을 담고 있는
반면, 복음서 저자의 그림들은 고대 말기의 전통과 연관된다. 그리스도교가 이탈리아에서 앵글로색슨족으로 전파되면서 웨어마우스Wearmaouth, 재로Jarrow
수도원을 거쳐 린디스판에 이르렀다는 사실을 고려하면, 그러한 고대 말기의 특성은 쉽게 이해될 수 있다.

비잔틴 미술

영향력 | 대략 1000년의 시대를 포괄하는 비잔틴 미술은 동로마 제국 및 비잔틴 제국의 미술로서, 마지막에는 수도인 콘스탄티노플로 한정되었지만 그 영향력은 대단히 컸다. 비잔틴 미술은 서방에서 오토 왕조 미술 이외에도 중세 초기, 지중해 패권 영역(라벤나, 남부 이탈리아, 시칠리아)에 고루 영향을 미쳤다. 한편 동방에서 비잔틴 미술은 동방 정교회, 소위 국교의 확장과 연계되었고, 그와 함께 러시아 미술의 토대를 구축했다.

미술과 신정 | 비잔틴 미술은 그리스의 헬레니즘과 초기 그리스도교의 유산을 물려받았으며, 특히 동부 그리스에서는 그리스도교의 신학적이고 교의학적인 특징들이 황제가 참여한 공의회에서 결정되었다. 원래 비잔티온Byzantion이라 불렸던 콘스탄티노플은 황제들과 그 아래 서열인 총대주교가 모두 거처하는 곳이었고, 신권 정치를 지향하는

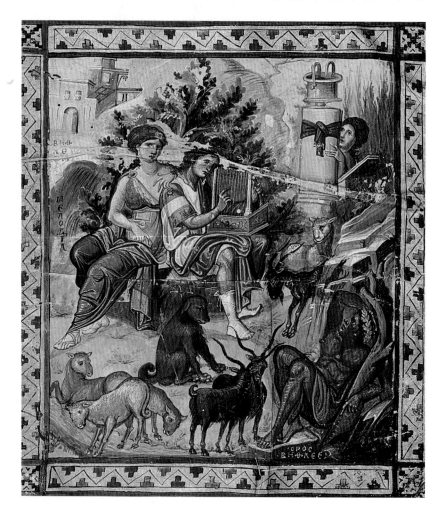

▶ 《파리 시편》의 〈다윗과 멜로디아〉,
975년경, 양피지, 37×26.5cm,
파리 국립도서관, Ms. gr. 139, fol. 1v
콘스탄티노플에서 유래되었지만 보존
장소 이름을 딴 《파리 시편》에는 총
14편의 세밀화가 실려 있으며, 이것들은
마케도니아 르네상스의 주요 미술작품에
속한다. 구약의 주제인 가축들 앞에서
악기를 연주하는 목동 다윗은 다시
유행하기 시작한 그리스 헬레니즘의
형상 언어로 완벽하게 재현되었다.
인체와 공간이 구체적으로 표현되면서,
오르페우스로 분한 다윗은 음률의
알레고리로서 여성으로 의인화된
멜로디아와 함께 있다. 원주 뒤에서 요정
에코(메아리)가 엿듣고 있다. 그녀의
좌우로 다윗의 고향 베들레헴의 산에
대한 알레고리가 펼쳐진다. 바티칸
미술관 소유인 《팔라티나 시편Palatina
Psalter》(하이델베르크의 팔라티나
미술관에 있던)은 초기 팔라이올로구스
왕조(13세기 말) 때 만들어진 세밀화들의
복제품을 수록하고 있다(pal. gr. 3818).

교회국가의 중심부로서 모든 미술적 행위는 교회의 승인을 받아야 했다. 건축과, 모자이크 장식 및 귀금속과 법랑, 상아 등의 재료로 황제의 공방에서 만들어진 생산품들은 6세기에 '미개한' 서방의 미술을 훨씬 능가했다.

8-9세기에 일어난 '성상 논쟁'을 통해 국가와 교회가 갈라질 수 있었던 위기는 신정神政 국가의 미술이라는 조건에 이미 내재되어 있었다. '종교 미술작품이 우상 숭배와 연관될 수 있는가'를 놓고 벌인 이 논쟁에서, 황제는 종교 미술작품이 '우상 숭배'를 조장할 수 있다고 지목했다. 왜냐하면 '성상 숭배'는 교회, 특히 수도원의 권력과 부를 대단히 강화시켜 이미 외적으로 약해진 황제 권력을 내부로부터 무너뜨릴 수 있기 때문이었다. 따라서 성상파괴주의Ikonoklasmus의 기세가 더욱 거세지면서, 성상 숭배자들에 대한 박해는 무분별하게 감행되었다. 성상의 종교적 의미가 843년의 주교 회의를 통해 복권되면서 '정교 축일Fest der Orthodoxie'이 생겨났고, 이는 오늘날까지 동방정교회 전례력에 남아 있다.

마케도니아 르네상스 | 필사본의 세밀화와 패널화 및 모자이크 미술과 같은 주도적인 매체를 통해 비잔틴 미술은 재차 서로마를 능가한다. 비잔틴 미술은 《파리 시편Pariser Psalter》의 예에서도 보듯이 이탈리아 르네상스 훨씬 이전에 고대의 조형 수단을 되살린다. 마케도니아 왕조의 이름을 따 명명된 마케도니아 르네상스 미술은 구체적이며 공간감을 주는 방식으로 대상을 재현하고, 황금빛 배경에 상징적으로 내용을 표현함으로써 초월적 의미를 부여한다. 이를 바탕으로 오토 왕조의 미술과 비잔틴 미술이 유대를 갖게 된다.

마케도니아 르네상스의 탁월한 작품은 《황제 바실리우스 2세의 추서록Menologion Basileios' II》에 그려진 430점의 세밀화들이다(985년경, 바티칸 미술관). 이 그림들은 대개 순교를 묘사하고 있는데, 육체적인 고통이 신을 나타내는 황금빛 속에서 승화되고 있다. 회화에서는 구약의 《여호수아 두루마리 필사본Josuarolle》(950년경, 바티칸 미술관)에 군사적인 장면들이 등장했는데, 이것은 로마 시대 승전 기념 원주의 나선형 프리즈 부조를 모방했다.

비잔틴 제국 연표

518-619 유스티니아누스 왕조, 유스티니아누스 대제(재위 527-565, 〈하기아 소피아 교회〉의 건축주)

726-842 성상 논쟁

867-1056 마케도니아 왕조, 바실리우스 2세(재위 976-1025, 키예프의 성인 블라디미르 1세의 매제). 마케도니아 르네상스 시대

1054 라틴계 서방 교회와 그리스 동방 교회의 최종적인 분열, 콘스탄티노플 대주교에 대한 파문으로 두 교회는 분리(1965년 두 교회의 화해로 콘스탄티노플 대주교에 내려졌던 파문이 공식적으로 폐지)

1081-1185 콤네누스 왕조, 알렉시우스 1세 콤네누스(재위 1081-1118, 로베르 기스카르 지휘를 받던 노르만족 방어)

1204-61 라틴계 황제들의 통치 기간

1259-1453 팔라이올로구스 왕조 요하네스 8세 팔라이올로구스(재위 1425-48), 피렌체 공의회에서 서로마 제국과 함께 교회의 통일을 시도(1439)

1453 술탄 메메드 2세(재위 1451-81)가 이끈 오스만 제국에 의해 콘스탄티노플 함락(1930년 이래 이스탄불)

'성상 논쟁' 이후

4세기에 이미 교부敎父 대大바실리우스가 발전시켰던 성상聖像에 대한 해석으로, 종교적 공예품에 대한 숭배가 부활하게 되었다. 그에 따르면 재현 대상(그리스도, 성모 마리아, 성인들)이 숭배를 받을 자격을 가졌으므로, 재현에 대한 숭배는 바로 그 대상에게 해당된다. 비잔틴 미술에서는 성상을 이차원적(평면적)인 이콘화(그리스어로 eikon)로 한정했으므로, 중세 비잔틴 미술에서 기념비적인 조각 작품은 서방과 달리 생소한 것이었다.

모자이크

빛나는 벽면 | 모자이크는 넓은 벽을 장식 요소와 형상으로 장식하기 위한 필요성에서 비롯되었다. 모자이크는 벽화보다 내구성이 월등하므로, 자연석이나 유리 조각 등을 촘촘히 짜 맞춰 모르타르로 건축 공간의 여러 부분들, 즉 바닥, 벽면, 평면 천장, 궁륭 천장, 지붕 표면 등에 접착시키는 것으로 발전해나갔다.

중세 교회 미술에서는 모자이크 벽면 장식이 신비로운 공간 효과를 만들어내면서 전성기를 맞는다. 모자이크로 장식된 벽면은 쏟아져 들어오는 햇빛이나 횃불 그리고 촛불이 비추면서 다양한 빛을 반사하여 신비로운 공간효과를 창출했고, 이러한 공간과 빛의 체험은 귀금속과 유리로 된 모자이크 조각들로 더욱 고조되었다. 즉 반짝거리는 유리층 위에 금박지 혹은 은박지가 더해지고, 그 위에 다시 얇은 유리면을 입히고, 마지막으로 이 얇은 유리면이 금빛과 은빛을 발하는 유리 조각으로 분할되었다.

모자이크는 테세래tesserae(라틴어 테세라tessera의 복수로, 원래 고대로마 시대에는 손톱의 10분의 1 크기의 모자이크 재료를 말한다-옮긴이)라는 매우 작은 조각을 사용하는 소위 '작은 돌조각의 회화'이며, 이렇게 작은 돌조각은 신비스러운 공간 효과 크게 기여하여 19세기 말기의 점묘주의를 연상하게 한다. 점묘 회화에서는 색채가 관찰자와의 거리에 따라 변화하여, 결국 공간적인 특성을 지니게 된다. 말하자면 가까이에서는 개별적인 점들로 이뤄진 특정 부분이 심하게 대조되어 보이지만, 멀리 떨어져서 볼수록 이런 부분들은 부드럽게 짠 직물과 같이 보인다. 라벤나의 〈산 아폴리나레 누오보 교회Sant'

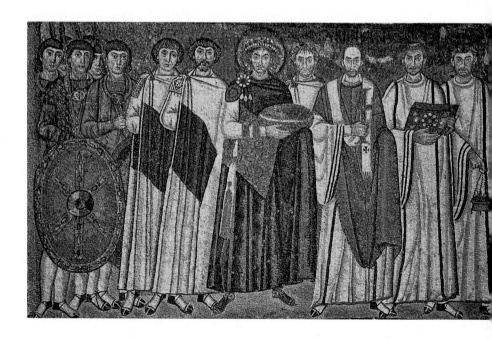

▶ 〈성직자와 신하들과 함께 한 황제 유스티니누스 1세〉, 547년경, 모자이크, 라벤나, 산 비탈레 교회, 제단부 앱스

이 작품은 기념비적인 모자이크 벽면 미술의 정수를 보여준다. 평면에 부합하듯, 열두 명의 인물은 정면으로 재현되었다. 좀 더 자세히 보면 벽면에 기둥처럼 서 있는 인물들은 일종의 행렬 의식에 참여하고 있는 듯하다. 특히 앞에서부터 뒤를 향해 인물들이 포개져 있는 모습은 제식에 참여하는 사람들의 위계질서를 설명하고 있다. 예컨대 가장 앞에 황제, 그 뒤로 대주교 막시미아누스, 또 그 뒤에는 황제의 신하들이 배치되어 있다. 이 모자이크의 맞은 편 벽에는 테오도라 황후와 그녀의 시녀들이 재현되었다.

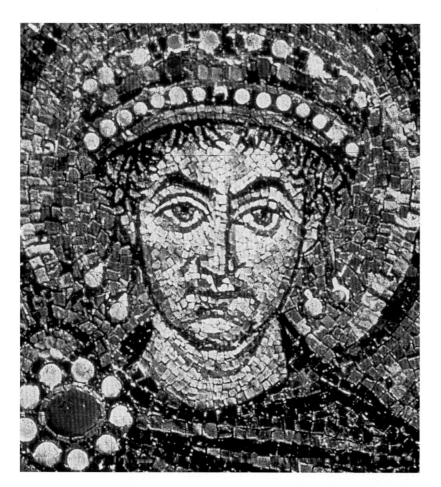

◀ 황제 유스티니아누스 1세,
부분, 547년경

대주교 막시미아누스가 이끈 행렬의
세부를 보면, 모자이크 미술가만의
고유한 조형 기술을 명백히 확인할
수 있다. 우선 용해된 금속 산화물과
유리 조각으로 이루어진 모자이크
돌조각의 다채로운 색채, 그리고 형태를
구성하는 돌조각 배치 기법이 그러한
예이다. 이를테면 황제의 후광은 성인의
후광과 달리 마치 벽면에 투영된 둥근
머리띠 장식처럼 보이고, 특히 금박지와
어우러진 유리 돌들이 촘촘하게
배치되어 기하학적이며, 황제의 존엄성을
보여준다. 마치 진주를 표현한 듯 보이는
조각들이 왕관과 얼굴 양쪽에 두 줄로
늘어뜨려졌고, 외투를 여미는 고리의
보석을 장식하고 있다.

Apollinare Nuovo〉(504년 축성)의 벽과 앱스, 또 12-13세기의 비잔틴 양식인 베네치아의 〈산 마르코 대성당San Marco〉의 궁륭 천장과 둥근 지붕 등은 그와 같은 예이다.

선과 리듬 | 모자이크는 (역사적인 모방을 통해) 1900년경의 유겐트슈틸Jugendstil과 미술사적 재평가 작업에서 예술적 가치를 새로이 인정받았다. 알로이스 리글은 1901년 《로마 말기의 미술 산업Spätrömische Kunstindustrie》(1927년의 신판 제목) 이라는 연구서를 통해, 공간을 장식하는 그림에 내재한 사실성을 평가하는 고전적 가치 기준이 과연 보편적일 수 있는지에 의문을 제기했다. 리글은 선과 리듬의 장식적 특징에 대한 좋은 예로 〈산 비탈레 교회San Vitale〉의 〈황제 모자이크〉를 들었다. "모든 선이 명백하게 성찰과 긍정적인 의지를 보여주는 이러한 작품에서, 어떻게 '미술의 쇠퇴'를 말할 수 있는지 납득할 수가 없다."

모자이크의 재료

파엔차 점토에 유약을 발라 구운 타일과 벽돌로 만든 조각으로 건물의 내부와 외부를 장식(페르시아, 인도)

조약돌 조약돌로 된 모자이크를 만드는 자연 재료

자연석 석회암과 사암 및 대리석으로 된 모자이크 재료로서 주로 바닥에 적용

코발트광Smalten 금속 산화물이 녹아든 유리로, 모자이크용 재료

테세라 대부분 주사위 모양의 모자이크 돌조각

점토판 모자이크를 만들기 위해서 메소포타미아 지역에서 쓰던 벽면 장식 재료

그리스도 상

신의 인간화

그리스도 성상은 예수 그리스도의 성육신, 즉 신이 인간의 모습으로 나타난다는 교리를 통해 신학적으로 정당성을 인정받았다.

"보이지 않고, 구체적이지 않으며 형상이 없는 신을 누가 모사해낼 것인가? 신을 그려낸다는 것은 가장 어리석은 짓이며 무신론적인 행위이다. 그 때문에 구약 성서에서는 일반적으로 형상을 사용하지 않았다. 하지만 은혜로우신 사랑의 신은 우리를 구원하기 위해서 진실로 한 인간이 되셨다. …… 그는 근본적으로 실재하는 인간이 되었고, 이 땅에 살았으며, 인간들과 소통하였고, 기적을 행하셨으며, 고뇌하셨고, 십자가에 못 박히시어 부활하셨고, 하늘로 다시 올라가셨다. 이 모든 것은 실제로 일어난 일이었다."
(다마스쿠스의 요한네스, 〈성상론〉)

'**판토크라토르**'와 '**마에스타스 도미니**' 도상 | 고대 말기 곧 로마시대의 그리스도교에서는 젊은 선생 예수, 즉 '아폴론' 형상을 선호했으며, 이때 예수는 선한 목자로서 양을 어깨에 메고 있는 모습이었다. 라벤나의 〈산 아폴리나레 누오보 교회〉(504년 축성) 벽면에 재현된 그리스도의 생애에 관한 여러 장면에서도 '아폴론' 형상인 예수의 모습을 볼 수 있다. 그러나 6-7세기에 들어서자 예수는 수염이 난 모습으로 변화되기 시작한다. 우선 비잔틴 지역에서 예수는 '판토크라토르Pantokrator'('모든 것을 주관하는 이'라는 뜻-옮긴이)로서, 책을 들고 성호를 긋는 흉상으로 패널화나 궁륭 천장, 혹은 앱스의 반구형 천장 모자이크, 그리고 그릇과 동전의 부조로 등장했다. 서유럽에서는 비잔틴 지역의 판토크라토르에 상응하는 도상으로 옥좌에 앉은 '마에스타스 도미니Maiestas Domini'(왕 중 왕이라는 뜻-옮긴이)가 등장했다. 이 도상은 아몬드 모양의 '타원형 후광Mandorla'에 둘러싸인 전신상이다. 타원형 후광 밖에는 상하좌우에 네 복음서 저자들의 상징물들이 배치되어 있다. 그러나 이렇게 날개 달린 네 복음서 저자들의 상징물은 비잔틴의 도상에서는 생소한 것이었다. 때문에 비잔틴 미술에서는 판토크라토르 좌우로 라틴어와 그리스어 알파벳인 IC(예수 그리스도) 그리고 XP, 혹은 XC(그리스도)라는 예수 그리스도의 모노그램을 적어 인간인 예수의 신성神性을 나타냈다. 오늘날까지도 러시아 정교회에서는 새로 만든 그리스도의 이콘에 (모노그램으로) 그의 이름이 표현되어 있어야만, 그 이콘을 축성하고 숭배한다.

사람의 손으로 그려지지 않았다 | 판토크라토르 그림은 '아케이로포이에타' Acheiropoieta, 즉 '사람의 손에 의해 그려지지 않은 것'이라는 그리스도 초상화에 대한 전설에서 비롯되었다. 그리스의 교부 다마스쿠스의 요한네스(754년경 사망)가 다음과 같이 전하고 있다. "에데사의 왕 아브가르Abgar가 주님의 그림을 그리기 위해서 화가를 보냈는데, 그는 빛나는 광채 때문에 주님의 얼굴을 볼 수 없었다. 그러자 주님께서 스스로 신적이며 생명을 구하는 자신의 얼굴에 직접 웃옷을 덮었고, 그 옷에 주님의 형상이 찍혔다. 그러고는 얼굴이 찍힌 천을 아브가르에게 보냈다." 이와 비슷한 내용이 바로 성녀 베로니카Veronika의 수건에 얽힌 전설이다. 베로니카는 원래 베로니케Beronike였지만 후에 '말하는 이름'으로서, '베라 이콘Vera Eikon'('진실의 형상'이라는 뜻)이라는 개념으로 동화되었다.

아케이로포이에타 전설은 전통적으로 그리스도의 초상을 다양하게 발전시켰다. 그리스도의 형상은 신의 원래 모습原象을 모사한 상으로 종교적으로 숭배되었던 그리스

도 이콘의 하나였으며, 이 이콘은 구원
사를 나타내는 일련의 도상 안에 위치
했다. 이러한 일련의 도상은 동방 정교
회의 회중석naos과 제단실adyton 사이에
놓인 이코노스타시스Ikono stasis(그림들로
꾸며진 벽면-옮긴이)에서 볼 수 있다. 특히
제단실 중앙부의 문은 천으로 둘러싸여
이코노스타시스로 향한다. 세상 구원자
를 향하고 있는 입구에 걸린 이콘은 성
모 마리아와 세례 요한 사이에 있는 〈그
리스도 판토크라토르〉, 즉 '모든 것을 주
관하는 그리스도'이며, 성모나 세례 요
한은 타인을 위한 청원 기도를 드린다
(데에시스Deesis). 이러한 내용은 그리스
도가 왼팔로 들고 있는 생명의 책에 담
겨 있는데, 그 책은 바로 사도 요한의 묵

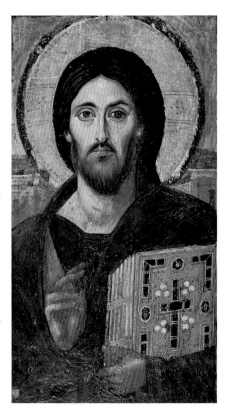

시록이다. "…… 많은 책들이 펼쳐져 있고 또 다른 책 한 권이 펼쳐져 있었습니다. 그것
은 생명의 책이었습니다. 죽은 사들은 그 놓은 책에 기록되어 있는 대로 자기들의 행저
을 따라 심판을 받았습니다(요한묵시록, 20:12)." 이와 같은 데에시스 주제(최후의 심판과 연
관된 것으로, 옥좌에 않은 그리스도와 좌우 마리아와 세례 요한이 선 도상-옮긴이)의 이콘 이외에
십자가에서 처형된 그리스도와 그 오른쪽에 성모, 그 왼쪽에 사도 요한이(요한 19:26 이
하와 비교) 선 이콘도 등장했는데, 비잔틴 미술의 전통에서는 십자가 처형에서 넓게 벌
린 양팔이 흔들리는 모습을 죽음을 승화하는 의미로 받아들였다.

중앙 건축과
장방형 건축

중앙 건축의 형태

입방체형 정사각형 평면인 이상적인 건물 형태

팔각형 팔각형 평면인 중앙 집중형 건축(라벤나, 산 비탈레 교회, 547년 축성)

다각형 다각형Polygon 평면인 중앙 집중형 건축(아헨, 팔츠 소성당, 열여섯 통로를 지닌 팔각형 건물, 790–800년경)

원형 원형Rotunda 평면인 중앙 집중형 건축(로마, 산타 코스탄차 교회, 원래는 세례당으로 계획했지만, 콘스탄티누스 대제의 딸로 354년에 사망한 콘스탄티나의 대형 무덤이 되었다. 로마, 〈산 스테파노 로톤도〉, 468년경)

톨로스 원통형의 켈라(내실)와 원형 주랑을 지닌 고대의 원형 신전

형태와 기능 | 건물의 사용 목적에 따라 형태가 결정되어져야 하며, 바로 그 형태에서 사용 목적을 추론할 수 있어야 한다는 요구는, 20세기의 유행(이를테면 루이스 헨리 설리번의 '기능이 형태를 결정한다Form follows function')이 아니라, 응용 미술인 건축의 본질에 속한다. 이렇게 사용 목적에 부합하는 건축의 형태는, 말기 고대와 초기 중세의 교회 건축에서 경우에 따라 나타났던 두 가지 기본 형식 즉 중앙 건축과, 직사각형으로 좌우 또는 상하가 긴 장방형 건축에서 분명히 볼 수 있다.

중앙부를 향해 균등하게 배열되는 중앙 건축에서 중앙부는 주요 사건의 영적 중심부로서 매우 드높은 의미를 지닌다. 바로 세례식이 그러한 예이다. 세례식을 위해 그리스도교 교회 건축은 따로 교회를 지어 봉헌했다(세례당Baptisterium은 그리스어 baptistein 즉 '물에 담그다'에서 유래했다). 세례당은 일반적으로 둥근 아치의 건축물로 대부분 팔각형(옥타곤)의 평면도이며, 중앙에 세례반이 만들어진다(라벤나, 동방정교회 세례당, 458년경).

중앙 건축은 건물 안에 미사 전례와 연관된 공간이 있다면, 바실리카풍의 장방형 교회는 전례의 행동 공간에 입힌 외피로 볼 수 있다. 곧 입구로부터 장축을 따라 제단 방향으로 이르는 길은 물리적인 동시에 영적인 길로서, 이 길을 따라가는 것은 곧 영적인 행동이 된다(라벤나, 클라세의 산 아폴리나레 교회, 535-49). 이슬람교의 사원들이 메카를 향하여 기도의 벽감을 만들고 기도할 때 얼굴을 그리로 돌리는 것은 장방형 교회처럼 특정 방향을 향하는 전례의 예가 된다.

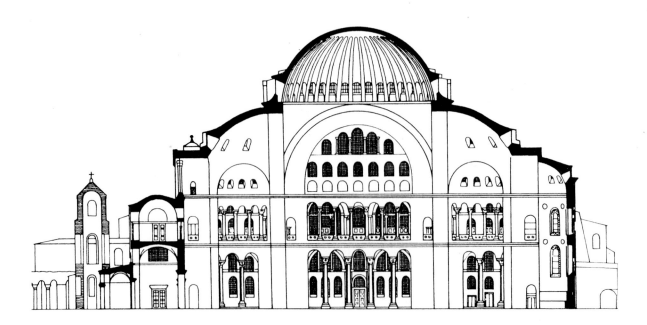

반구형 천장 바실리카 | 중앙 건축과 장방형 건축의 기능은 영적인 방향성이 수직과 수평으로 나뉘면서 비롯되었다. 비잔틴 제국의 반구형 천장 바실리카는 신체적인 움직임이나 영적인 감정의 기복이 딴판인 이 두 유형의 건축을 개선했다. 반구형 바실리카는 경우에 따라 중앙으로 향하거나, 혹은 장축으로 향한 공간들을 만들어 다양성을 보여준다.

중앙 건축과 가장 가까운 것이 십자가의 네 팔 길이가 같은 그리스 십자가 평면도 위에 세운 반구형 천장 교회이다. 이러한 유형은 이스탄불(콘스탄티노플)의 〈사도 교회 A postelkirche〉(536-65)로, 이 교회에는 중앙부에 대형 반구형 천장과 그 주위에 네 개의 반구형 천장을 세웠다. 베네치아의 〈산 마르코 대성당〉은 바로 〈사도 교회〉를 모델로 삼았다(착공은 1063). 장방형 건축으로는 이스탄불에 새로 개축된 〈이레네 교회Hagia Eirene〉를 들 수 있다. 〈이레네 교회〉는 가운데 네이브와 양쪽의 아일이 있고, 그 위로 16미터 너비의 반구형 천장이 있는 구조를 보여준다(착공 532).

서유럽에서는 반구형 천장 바실리카가 로마네스크 양식 바실리카에서 나타난다. 로마네스크 양식의 바실리카는 십자가의 세로축이 가로축보다 매우 긴, 소위 라틴 십자가 평면에 양축이 교차되는 크로싱 부분에 반구형 천장이 서게 된다. 중앙 건축과 장방형 건축을 한데 엮은 가장 유명한 사례는 콘스탄티노플의 〈하기아 소피아 교회Hagia Sophia〉(532-37) 이다. 로마의 〈산 피에트로 대성당Pererskirche〉는 1506년 그리스 십자가 평면을 지닌 중앙 건축으로 설계뇌었나가, 17세기 초 장방형 긴물로 증축되었다.

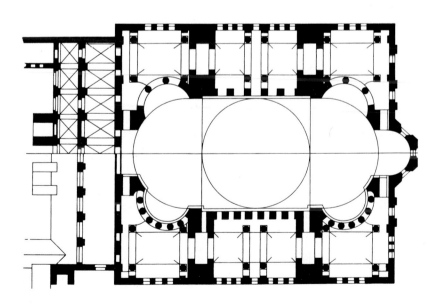

◀〈하기아 소피아 교회〉, 콘스탄티노플, 532-37, 붕괴된 궁륭 천장 재건축으로 561년 새로 봉헌, 종단면과 평면도
하기아 소피아 즉 '성스러운 지혜'에 봉헌된 교회는 유스티니아누스 1세의 지시로 니케 반란 때 붕괴된 콘스탄티누스 시대의 건물을 대체한 것이다. 이 건물의 건축가는 트랄레스 출신의 안테미우스와 밀레투스 출신의 이시도루스였다고 전해진다.
하기아 소피아 교회에서 중앙 집중형 건축 요소는 너비 34미터, 높이 52,6미터의 중앙부 반구형 천장과 그를 둘러싸고 있는 이웃 공간들인데, 이 공간들은 평면도에서 볼 때 사각형에 가깝다. 한편 장방형 건축의 특징은 사각형 평면 위에 있는 중앙부 반구형 천장을 보조하는 두 개의 1/4구형 천장들로 나타난다. 즉 이들을 따라 장축을 이루는 긴 공간이 생기는 것이다. 이 공간은 건물 바깥에 마련된 서북쪽의 나르텍스로부터 건물 안의 나르텍스를 거쳐 동남쪽을 향한 반대쪽의 앱스로 이어진다. 건물 내부의 총 길이는 80,9미터이며, 총 너비는 67,7미터에 이른다.

반구형 천장

천공

성서 처음에 나오는 두 가지 창조에 관한 기록 중 첫 번째는 세계상을 보여준다. 그에 따르면 하늘은 단단한 물질로 이루어진 반구半球에서 비롯되었다. 반구는 태초의 물결을 나누어, 아래는 물이 그 위에 하늘이 있게 했으며, 하늘이 열리면 비가 내린다.

"하느님께서 '물 한가운데 창공이 생겨 물과 물 사이가 갈라져라!'하시자 그대로 되었다." (창세기 1:6)

"하느님께서는 이 빛나는 것들을 하늘 창공에 걸어 놓고 땅을 비추게 하셨다. 이리하여 밝음과 어둠을 갈라놓으시고 낮과 밤을 다스리게 하셨다."
(창세기 1:17-18)

별이 총총한 하늘

계몽주의자들은 천공이 상징하는 바를 다음과 같이 풀이했다.
"별이 총총한 하늘은 내 위에 있고, 도덕적인 법칙은 내 안에 있다는 이 두 가지 사실을 자주 그리고 끊임없이 숙고할 때마다, 내 마음에는 언제나 경탄과 존경이 새롭게 차오른다."
(임마누엘 칸트, 《실천 이성 비판》, 1788)

둥근 지붕ㅣ 중세 초기 '세 문화권'의 대표적 건축물들은 공통적으로 둥근 지붕을 지니고 있다. 이러한 반구형 천장 건물은 오늘날 이스탄불(콘스탄티노플)에 있는 비잔틴 제국의 〈하기아 소피아 교회〉(532-37, 건축주는 유스티니아누스 1세), 이후 예루살렘에 있는 이슬람교의 〈바위 사원Felsendom〉(689-691, 건축주는 칼리프 아브달 말릭), 마지막으로 아헨에 있는 카롤링거 왕조의 〈팔츠 소성당Pfalzkapelle〉(790-800, 건축주는 카를 대제)의 순서로 지어졌다. 이 건물들은 둥근 평면이나, 아헨의 〈팔츠 소성당〉처럼 팔각형 평면 건물의 둥근 지붕이라는 건축적 모티프뿐만이 아니라, 둥근 지붕이 천상의 상징이라는 데서도 일치한다. 천상의 상징은 '모든 신에게 봉헌된' 로마 판테온 신전의 정확한 반구형 천장에서 이미 구현된 바 있다(118-28 완성, 610년경 〈순교자를 위한 성모 마리아 교회〉로 봉헌). 특히 〈하기아 소피아 교회〉의 반구형 천장은 천장 끝자락에 40개의 창문으로 만든 띠 장식을 통해 신성한 전율을 느끼게 한다. 비잔틴 궁정의 역사가 프로코피오스는 〈하기아 소피아 교회〉의 창문으로 이루어진 띠 장식을 보고 "마치 하늘 아래 매달려 있는 황금 사슬과 같다"고 했다. 〈바위 사원〉의 황금 모자이크로 장식된 반구형 천장은 아브라함이 그의 아들 이사악을 제물로 바치려 했으며, 또 예언자 무하마드가 하늘로 승천하려 했던 장소인 바위산을 덮고 있다. 현재 확인할 수 있는 아헨 〈팔츠 소성당〉의 반구형 천장 모자이크 장식은 1881년에 복원(불확실하지만)된 것이며, 주제는 천상天上 중앙에 있는 '마에스타스 도미니'이다. 여기서 그리스도는 네 복음서 저자의 상징물과 요한 묵시록 4장에서 등장하는 24명의 원로 천사들로 둘러싸여 있으며, 천상의 모습 즉 '새 하늘과 새 땅'을 보여준다(요한묵시록 21:1).

이와 같은 연관성에서, 하늘은 지상을 초월하는 권세의 옥좌가 놓인 '저 위'뿐만 아니라 불변의 법칙에 따르는 천체의 반구형을 통해 우주의 질서를 상징한다. 또한 이러한 반구형 천장의 상징이 나타내는 의미는 오늘날에도 유효하다.

발다키노와 아치ㅣ 거대한 궁륭 천장의 형태가 가진 상징의 내용은, 형식상 성합聖盒 제단 위에 있는 작은 발다키노baldacchino(천개, 닫집, 차양−옮긴이)에서 찾을 수 있다.《카를 2세의 황금서Codex Aureus Karls II》에 수록된 한 그림은, 이 대머리 황제가 발다키노 아래 옥좌에 앉아 있고, 위로 불룩하게 올라온 발다키노 속에서 하느님의 축복하는 손이 솟아오르는 모습을 그렸다(860년경, 뮌헨, 바이에른 주 국립도서관).

발다키노의 기본 형태는 원주들 위에 선 둥근 아치, 또는 아케이드(라틴어arcus, 아치)로 구성된다. 발다키노는 특히 카롤링거 왕조와 오토 왕조의 복음서에서, 첫 장에 등

장하는 복음서 저자의 초상을 위한 틀로 선호되었다. 영감을 자극하는 복음서 저자들의 상징은 둥근 천상天上 영역에 배치되어 있다.

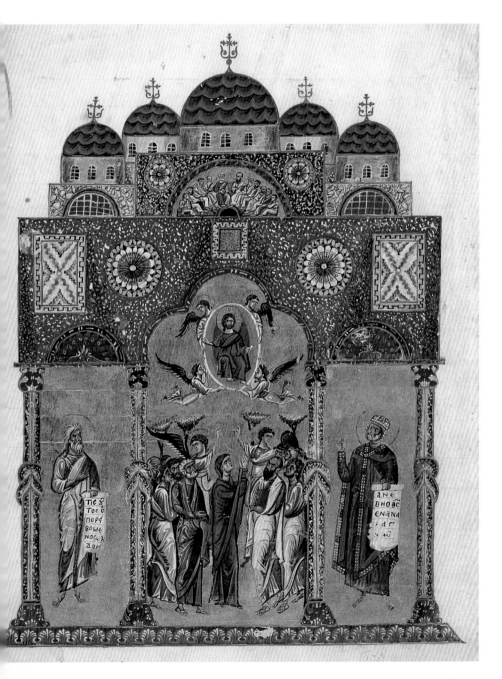

◀ 〈그리스도의 승천〉, 12세기 전반, 양피지, 종이 규격 32.9×23.3cm, 바티칸 사도서관, Vat. gr. 1162, fol.1v

콘스탄티노플 궁정 필사관筆寫館에서 나온 〈야코보스 코크키노바포스의 마리아 설교집Marien Homilien des Kokobos von Kokkinobaphos〉의 이 그림 페이지는 책의 속표지로서, 대단히 화려한 필사본 장식을 보여준다.
이 그림은 한편으로 《아토스 산의 화집》의 전통을 따른 '승천'을 보여주고 있다. 이를테면 《아토스 산의 화집》에서는 "올리브 나무가 우거진 산 위에 모인 사도들은 위를 바라보며, 매우 놀라 듯이 팍을 위로 뻗는다. 그들 가운데 신의 어머니인 성모가 역시 위를 바라본다"라고 그렸던 것이다.
다른 한편으로 이 그림은 어떤 교회의 내부를 보여주는데, 교회는 십자가 평면도 중앙에 대형 반구형 천장과 그 주변에 네 개의 작은 반구형 천장들을 얹은 형태이다. 건축물의 모습과 무아지경인 그리스도의 모습을 함께 연결한 짐은 반구형 천장의 상징적인 내용을 잘 드러낸다. 반구형 천장과 그리스도를 싸고 있는 타원형 후광은 형태가 비슷하며, 천사들은 타원형 후광 안에 있는 그리스도를 하늘로 모셔가는 중이다. 부차적인 인물은 예언자와 다윗 왕이다. '승천'이라는 주제에서 마치 하늘이 정말 열린 것처럼 착각하게 만든 작품으로는 파르마Parma의 〈성 사도 요한 교회San Giovanni Evanglista〉 반구형 천장에 코레조가 1520년 바로크 양식으로 그린 천장화를 들 수 있다.

이슬람 미술

이슬람 미술의 양식

초기 중세의 이슬람 미술은 지배자인 칼리프들의 왕조에 따라 정의된 시대별 양식들로 분류된다.

오마이야덴 양식(661-750, 코르도바에서는 1030년까지 지속) 궁정 모스크가 발달. 칼리프의 거처인 다마스쿠스의 대 모스크(705-15) 축조.

압바시덴 양식(750년부터 1256년 몽고인들에 의해서 바그다드 왕궁이 파괴될 때까지) 스투코 장식의 벽돌 건축인 사마라의 대 모스크(832-52), 카이로의 이븐 툴룬 모스크(876-79) 건축. 영묘 건축.

파티미덴 양식(909-1171) 이집트, 시리아와 시칠리아. 카이로의 알 아즈하르 모스크(970-72)처럼 건물의 정면 강조한 점이 특색이다. 수정, 상아와 유리로 된 수공예 미술의 전성기.

이슬람교의 다섯 기둥 | 이슬람교는 유대교와 그리스도교 이어 세 번째로 유일신을 믿는 세계적 종교이며, 경전은 코란이다. 코란은 608년부터 집필하기 시작하여 약 20년이 걸려 완성되었는데, 무하마드를 향한 알라(아랍어로 신을 뜻하는 al-ilah)의 계시들을 담고 있다. 우선 코란의 내용은 구전된 것으로, 낭송하기 좋은 송가 형식이며, 해설적이고, 또 훈계적이며, 논쟁적이고, 법령을 규정하는 내용들을 모았다. 코란을 정경正經으로 정리한 사람은 무하마드의 세 번째 후계자로서, 이슬람 제국의 종교적이며 정치적인 수장인 칼리프 우트만(재위 644-656)이었다. 그때부터 코란은 114장으로 구성되었는데, 114장은 그 내용이 가장 많은 장에서부터 가장 적은 장 순서로 정리된 것이다.

이슬람교 신자들은 소위 '이슬람의 다섯 기둥'이라 불리는 다섯 가지 의무를 지니고 있다. 그것은 첫째 유일신을 향한 신앙 고백('알라 외에 신은 없고, 무하마드는 그의 대사이다'), 둘째, 매일 메카를 향한 다섯 번의 기도, 셋째 동량 주기(오늘날은 세금으로 대체), 넷째 라마단 달에 해가 떠 있는 동안은 금식할 것, 다섯째 일생에 한 번 메카로 성지 순례하기이다.

모스크 | 이슬람교 건축의 구심점은 바로 모스크이다(아랍어로 masgid, '기도하기 위해서 모이는 장소'). 고전적인 모스크의 형식은 담을 쌓아 만든 넓은 마당에 분수가 있고, 연이어 기도를 위한 홀Haram을 갖추고 있다. 하람은 상하, 또는 좌우로 난 복도들로 구성되고, 기도를 위한 벽감Mihrab이 난 키블라Kibla 벽면은 메카 쪽을 향하여, 기도를 드릴 방향이 어디인지 알 수 있도록 했다. 일상적인 사원Mesdschid과는 달리 대사원이나 금요일 사원Dschami은 금요일 설교를 위해 앞에서 오를 수 있는 계단 위에 높은 설교용 좌석Mimbar을 만들었다.

미나레트(아랍어로 minara, '불/빛이 있는 장소')는 8세기 초부터 모스크 건축의 구성 요소가 되었다. 무에친은 이 탑에 올라가 기도할 시간이라는 것을 외쳐 알렸다.

서예와 수공예 미술 | 유대교와 초기 그리스도교처럼, 이슬람교 역시 중세 초기에는 형상들로 꾸미는 종교적 표현을 금지했다. 중세 전성기 터키와 페르시아의 필사본 삽화에서 형상 금지는 느슨해졌지만, 그럼에도 특히 밤에 있었던 무하마드의 천상 여행 삽화들은 숭배되지 못했고, 기본적으로 신을 표현하는 것은 절대 금지되었다. 그 대신 '알라Allah'라는 글자들과 '빛의 구절'과 같은 코란의 구절이 등장했다(24:35, "신은 하늘과 땅의 빛이시다. 그의 빛은 램프가 안에 있는 벽감과 비교될 수 있다"). 이러한 코란의 구절을 표현

한 서예는 이슬람교에서 선호된 장식 조형 수단의 하나이다.

또한 이슬람 미술에서는 종교적인 이유로 귀금속을 사용하지 못하게 했다. 귀금속은 천국에서나 간직할 만한 것이기 때문이다. 따라서 공예에서는 도자기에 동이나 철 같은 금속류를 세공하거나 상감 작업을 통해 고상하게 보이도록 만들었다. 이를테면 도자기에 금속이 섞인 안료를 칠해 번쩍이는 색채 효과를 얻는 것이다.

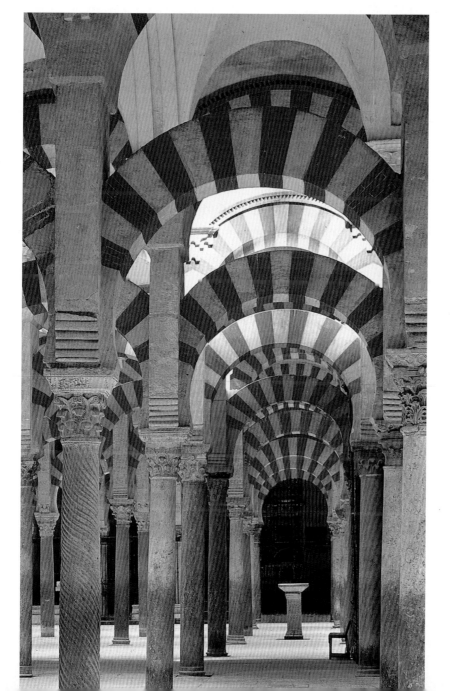

◀ 〈오마이야덴 대 모스크〉,
코르도바, 785년 착공
코르도바는 756년부터 무어인 군주의
수도였고, 929–1030년까지는 자주적인
칼리프 제국의 수도였다.
큰 마당과 11개의 회랑이 있는 기도홀로
구성된 대 모스크의 건축은 밀레니엄
진환기까지 이어졌다. 기도홀의 규모는
총 180×130미터였다. 서고트족의
교회, 남프랑스와 북아프리카 그리고
콘스탄티노플의 고대 건물에 있던
원주와 비슷한 원주들 위에, 다양한
색채로 장식된 편자 아치를 두 개
겹쳐서 얹었다. 비잔틴 제국 황제의
허가를 얻은 모자이크 미술가들은
콘스탄티노플에서 코르도바로 왔다.
1236년부터 부분적으로 가톨릭교회로
전용된 이 모스크는, 유네스코에 의해
세계문화유산으로 등재되었다.

카롤링거 왕조의 미술

카롤링거 왕조

피핀 3세 재위 751–68

카를 대제 1세 재위 768–814

경건한 왕 루트비히 1세 재위 814–40

대머리 왕 카를 2세 재위 843–77

뚱보 왕 카를 3세 서프랑크 최후의 카롤링거 왕, 재위 885–87

어린애 왕 루트비히 4세 동프랑크 최후의 카롤링거 왕, 재위 900–11

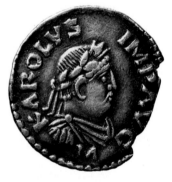

▲ 〈카를 대제의 동전 초상화〉, 804년경, 은전, 지름 40mm, 파리 국립 도서관, 메달 분과

마인츠에서 주조된 이 동전의 앞면은 월계관을 쓰고 있는 고대 황제 초상의 전통에 따른 카를 대제를 보여준다. 동전 둘레에는 그의 황제 직위인 '카롤루스 통수권자 황제Karolus Imp(erator) Aug(ustus)'라는 문자가 새겨졌다. 뒷면에는 그리스도의 그리스어 모노그램인 XP(=CHR)와 함께 라틴어 '그리스도교christiana religio'가 교회의 정면을 둘러싸고 있다.

카롤링거 르네상스 | 카롤링거 르네상스는 넓은 의미에서 카롤링거 왕조에 속한 프랑스의 문화, 정치적 개혁들과 연관된다. 개혁의 중심부에는 카를 대제(프랑스에서는 샤를마뉴로 부름-옮긴이)와 프랑크족인 아인하르트, 생 드니 교회의 이렌 둔갈, 앵글로 색슨족이며 요크 출신인 알쿠인, 롬바르드족으로 아쿠일레야 출신의 파울리누스, 그리고 파울루스 디아코누스 및 서고트족인 오를레앙 출신의 테오둘프 등 카를 대제의 조력자들이 있었다. 이들 모두는 독일의 아헨 궁정에서 '아카데미'라 불리는 일종의 고문 단체를 형성했는데, 이것은 오늘날로 보자면 세계화된 문화 교류의 장이었다. 이들 모두는 함께 교육 개혁과 교회 생활, 그리고 미술과 문학의 개혁에 심혈을 기울였으며, 고대의 규범에서 개혁의 본질적인 방향을 찾았다. 예컨대 7종 자유 학예를 신학과 철학 교육의 기초로 여겼다(문법, 수사학, 변증법, 기하학, 수학, 천문학, 음악의 일곱 가지 학예-옮긴이). 이러한 움직임은 로마 제국 말기에 형성되었던 고대의 그리스도교 제국 전통을 다시 부활하자는 것으로, 이미 동고트족의 테오도리쿠스 대제가 시도했던 것이기도 했다. 카를 대제는 바로 로마 제국의 부흥Renovatio Romani Imperii을 당대의 정치적 구호로 채택했다.

한편 결속력이 강했던 프랑크 교회는 성직자들을 통해 문화 정책을 개혁할 때, 중요한 역할을 담당했다. 본질적으로 프랑크 교회는 교황청의 특사였던 앵글로 색슨계의 윈프리드 보니파키우스의 선교 사업으로 발전되었다. 보니파키우스는 독일의 파사우, 레겐스부르크, 프라이징, 뷔르츠부르크 그리고 에르푸르트 등에 주교구를 만들었으며, 746년에 마인츠 주교가 되었다.

건축 | 소위 로마 제국의 부흥을 보여주는 야심 찬 기념비적 건축물은 오늘날 아헨 대성당의 핵심부가 되는 〈팔츠 소성당〉(790-800년경)이다. 고대와 게르만적인 요소들이 한데 섞여 있는 건축물로는 772년에 제국 수도원으로 승격된 로르슈 수도원의 〈로르슈 수도원 출입문 전실〉을 주목할 수 있다. 이 출입문 전실의 1층은 세 기둥이 아케이드를 받치고 선 모습으로, 마치 고대의 개선문과 흡사하다. 그 위층은 벽기둥과 백색과 붉은색의 점토판으로 장식되었다.

카롤링거 왕조의 건축 설계를 보여주는 문서로는 820년경 라이헤나우 섬에 신축된 〈성 갈렌 교회St. Gallen〉 소속 수도원의 설계도(장크트 갈렌 교회 도서관에 소장)가 남아 있다. 라이헤나우 섬의 오버첼Oberzell에는 오토 왕조 때의 벽화들이 카롤링거 왕조 말기의 바실리카 〈성 게오르크 교회St. Georg〉에 보전되어 있다.

수공예 미술품 | 카롤링거 왕조 때의 조각은 거의 전해지지 않는다. 가장 잘 알려진 작품은 9세기에 만들어진 소위 〈카를 대제의 소형 기마상〉이다(청동, 높이 24센티미터, 파리, 루브르 박물관). 금 세공품들과 상아 조각품은 조각보다 많이 남아 있다. 바이에른 공작 타실로 3세의 〈타실로 성배〉(780년경, 오스트리아의 크렘스뮌스터, 대수도원 보물고)와 《로르슈 복음서》덮개의 상아 장식 등이 그러한 예이다(810-15년경, 오늘날 그 일부들이 런던의 빅토리아앤드앨버트 박물관과 바티칸의 사크로 박물관에 분리 소장).

회화 | 가장 풍부한 카롤링거 왕조의 미술품은 아헨, 랭스, 생 드니, 투르 등지의 필사관에 소장된 필사본 회화들이다.

미사 전례서는 네 복음서를 대비해 수록한 정경正經 도판들과 복음서 저자들의 초상화, 특히 대머리 황제 카를 2세 시대에 제작된 첫 페이지, 주문자가 옥좌에 앉은 초상화, 그리고 마에스타스 도미니(왕 중 왕) 등으로 꾸며졌다. 그 외에 원래 고대 로마의 푸블리우스 테렌티우스가 쓴 희극, 혹은 측량술과 천문학 서적 등에 삽화를 곁들인 고대 필사본의 복사본이 제작되었다. 현재 그 일부만 남아 있는 트리어의 〈성 막시민 교회St. Maximin〉 지하 납골당 벽화는 순교사의 모습을 보여준다(트리어, 교구 비를린). 그리고 뮈스타이르(스위스의 그라우뷘덴 주) 계곡에 위치한 〈요한네스 교회Johanneskirche〉에는 다윗과 그리스도를 그린 그림들이 남아 있다. 말스(남부 티롤)의 〈성 베네딕투스 교회St. Benedikt〉에는 자기 칼에 기대 서 있는 귀족의 그림이 있는데, 이 그림은 자신이 영주로서 그 교회의 소유권자이며 수호자라는 사실을 드러낸다.

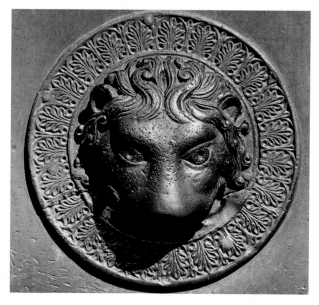

▲ 〈사자 머리〉, 800년경, 브론즈, 지름 약 30cm, 아헨 대성당
카롤링거 왕조의 핵심인 대성당. 즉 원래의 팔츠 소성당 서쪽 입구의 '늑대문'은 사자머리를 정면으로 새긴 원형 부조 두 개가 유일하게 장식하고 있다. 이 부조는 양식적으로 고대의 모델을 따랐다고 추정되는데, 그 근거는 방사상으로 뻗은 종려나무 잎사귀를 두른 원형의 테두리이다. 이 원형 장식과 사자머리 부조는 아헨의 주물 공장에서, 이미 만들어진 청동 문짝 주형틀을 이용하여 만들어졌다(알프스 이북에서 최초로 만들어진 청동 분짝늘로, 총 무게는 4.3돈에 이른다).

아헨

▶ **아헨 대성당의 팔츠 소성당,
790-800년경**

사진은 궁륭 천장을 올린 옥타곤(팔각형
건물) 소성당 이층석Gallerie(갤러리란
오늘날의 미술관 의미 이전에 교회 2층의
좁은 복도를 의미한다-옮긴이)에 놓인
카를 대제 옥좌 쪽에서 찍은 것으로,
성당의 동쪽을 보여준다. 아케이드
뒤로 합창석이 보인다(1414년 봉헌).
갤러리에 난 여덟 개의 청동 창살 중
옥좌 앞에 있는 창살은 제단을 내려다
볼 수 있도록 문을 달아 열 수 있게 했다.
아래층은 둔각으로 구부러진 기둥과
기둥 사이에 여덟 개의 아치가 있고,
그 뒤로 열여섯 개의 회랑이 나 있다.
아래층 아치 윗면에 난 팔각 모양 돌림띠
장식에는 이 성당의 축성 내용을 담은
시가 새겨졌고, 그 위로 다시 로마네스크
아치들이 서 있다. 아치 사이에는 두
개의 작은 원주들이 서 있는데, 아래는
세 부분인 아케이드로 이루어져 있다.
화강암과 대리석, 반암斑岩으로 된
원주들은 라벤나와 로마에서 들어온
것들이다. 원주는 노획품으로서 고대
지배자들의 존엄성이 프랑크족에게
옮겨왔다는 상징적인 의미를 나타낸다.
같은 이유로 나폴레옹은 1794-95년에
아무런 역학적 기능이 없는 원주들을
파리로 옮겨오도록 했다. 파리에 있던
원주들은 1843-47년에 다시 원래 자리로
돌아왔다. 오래된 문서에 따르면 오도 폰
메츠가 이 성당을 설계하는 데 관여했고,
카를 대제의 '미술 중개인'이며 그의 전기
작가인 아인하르트가 건축하는 과정을
항상 참관하고 있었다.

궁정 | 아헨Aachen은 고대 로마인들에게 아쿠아이 그라니Aquae Granni('그라누스의 물에서'
라는 뜻으로, 그라누스는 로마시대에 숭배된 켈트족의 신-옮긴이)라 불렸고, 온천 휴양지로 건
설되었다. 프랑크 왕국의 피핀 3세 이래 아헨은 왕의 거처가 되었고, 그의 아들인 카를
대제는 이 지역에 '제2의 로마'를 설계했다. 약 790년부터 카를 대제는 성문의 홀과 재
판소를 분리해 두 부분으로 이루어진 궁정 시설을 만들게 했다. 북쪽에는 왕실을 세웠
고, 남쪽에는 궁정 교회의 전통을 따라 만든 소위 〈팔츠 소성당〉을 세웠다. 이 성당은
비잔틴 황제 유스티니아누스 1세가 세운 〈하기아 소피아 교회〉의 양식과, 테오도리쿠
스 황제가 라벤나에 세운 교회(흔히 동고트족의 황제 테오도리쿠스가 지은 궁정 교회를 산 비탈
레 교회로 알고 있지만, 정확하게는 〈산 아폴리나레 누오보 교회〉이다)의 사례를 모범으로 삼았
다. 약 800년에 완공된 팔츠 소성당에는 알프스 이북에서는 최초로 반구형 천장이 설
치되었다. 오늘날까지 보존된 팔츠 소성당의 서쪽은 아트리움이, 북쪽은 부속 건물이
감싸고 있는데, 그곳에는 왕의 축일 의상들이 보관되었다. 남쪽 날개는 의전 방문객을

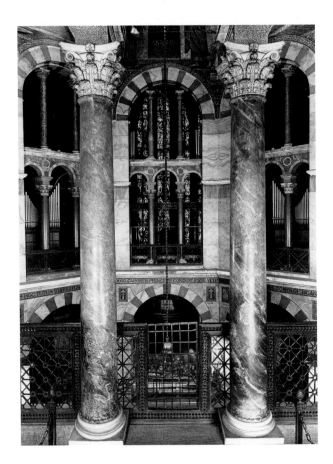

맞이하는 접견실 또는 주교 회의 장소로 쓰였다. '라테란'이라고 불렸던 이 부속 건물은 콘스탄티누스 대제가 로마의 라테라노 가문 소유의 땅에 기증한 교회((산 조반니 인 라테라노San Giovanni in Laterano))와 그 옆의 라테라노 궁전을 염두에 둔 데서 비롯되었다.

공방 | 카를 대제의 아헨 궁정은 '아카데미'와 다수의 공방들이 들어서 카롤링거 문화 정책의 중심지로 발전했다. 특히 아헨 주물 공방이 카롤링거 르네상스에 가장 크게 기여했다. 1911년에 이곳에서 주형과 청동 덩어리들이 발굴되었는데, 카를 대제의 전기 작가인 아인하르트는 다음과 같이 기록했다. "황제는 교회를 무거운 청동으로 만든 격자 창살과 문으로 장식했다((카를 대제의 생애Vita Caroli Magni), 제26장)." 인문학과 수공예에서 이루어진 개혁은 단지 궁정의 필요에 의한 것만이 아니라, 카롤링거 왕조의 교육과 교회의 체계 개혁에서도 중요한 의미를 지녔다. 이러한 사실은 아헨 필사관의 업무 수행에서 분명히 알 수 있다. 아헨 필사관은 고대 전통을 따르는 '황궁학파Palastschule'와 '궁정학파Hofschule'들과는 달리, 아일랜드와 앵글로 색슨계의 영향을 받아 고대의 사례들을 새롭게 변화하는 작업을 맡았다. 아헨의 복음서 연구자들은 궁정 도서관에 만족하지 않고 전례의 형식을 연구했는데, 거기에는 카를 대제의 아들이자 후계자였던 경건한 왕 루트비히 1세도 참여했다.

대관식 교회 | 925년부터 아헨은 최종적으로 동프랑크 제국에 속하게 되며, 오토 1세(936)부터 페르디난트 1세까지(1513) 신성로마제국의 황제들은 카를 대제의 교회에서 황제 대관식을 갖게 되었다. 그러나 막시밀리안 1세(1508)는 로마에서 대관식을 가졌고, 카를 5세(1530)는 교황으로부터 황제관을 받았다. 아헨의 대관식 교회가 차지했던 위치는 대성당의 내부 장식이나 보물들로 짐작할 수 있다. 아헨은 처음부터 훌륭한 미술품을 수집하는 역할을 했다. 그 중에는 황금 유골함 두 개가 있다. 하나는 1236년에 완성된 〈마리아 유골함〉으로, 그 중에는 그리스도와 마리아 그리고 세례 요한의 의복이 포함되었다. 다른 하나는 1000년경 제작된 카를 대제의 〈황금 유골함〉이다. 당시 오토 3세는 대관식 교회에서 카를 대제의 묘를 열어놓도록 지시했다. 1165년 카를 대제의 시성식에 즈음하여 프리드리히 1세 바바로사는 성유물로 숭배되었던 카를 대제의 유골을 넣는 유골함을 만들도록 했다. 이후 프리드리히 2세는 1215년 자신의 대관식에서 자신의 손으로 직접 그 유골함을 닫아걸었다. 1950년 이래 아헨은 유럽 통일을 위한 업적을 수행한 이들에게 카를 대제의 이름을 딴 상을 수여하고 있다.

띠 장식에 새겨 넣은 봉헌사

아헨 대성당에서 카롤링거 왕조의 궁정 예배당인 옥타곤 소성당에는, 1층과 2층 사이의 띠 장식에 8행으로 이루어진 라틴어 시가 새겨졌는데, 시는 궁정 신학자 알쿠인의 작품으로 추정된다.

"살아 있는 돌들이 통일을 위해
평화롭게 어우러진다면,
그리고 각 부분에서 수와 양이 일치한다면,
그와 같이 이 홀을 지으신
하느님의 작품이 빛나게 되리라.
완성된 건물은 신앙 깊은
백성의 노력에 영광을 돌린다.
전능하신 손으로 자비롭게
이 건물을 쓰다듬어 주신다면,
사람이 이룬 예술의 영원한 장식품으로,
교회는 영원히 우뚝 솟아 있을 것이다.
그리하여 우리는 신께 기도하나니, 우리의
황제 카를 대제가 견고한 이 땅에 지으신,
이 성스러운 신전을 수호하여 주소서."

필사관

도서의 보호와 강화

"책이 없는 수도원은 권력 없는 국가,
장벽 없는 성, 식기가 없는 부엌과 같고,
음식 없는 식탁이요, 풀이 없는 정원이며,
잎이 없는 나무와 같으니라."
바젤 카르토우센스 교단의
《도서관 사서에 관한 지시*Informatorium
bibliothecarii*》에서
나무의 잎사귀들(라틴어로 Folia)은
전문어로 책의 면들을 의미하며,
fol로 축약된다. 페이지를 표현할 때,
r(ecto)이 추가되는데, 이는 페이지의
전면Rectoseite을 의미한다. 또한 v(erso)는
페이지의 뒷면Versoseite을 일컫는다.

필사가의 이름

이름이 알려진 한 필사가는
고데스칼크인데, 그는 스스로를 카를
대제의 동거인Famulus라고 표기했다.
그의 작품으로는 《고데스칼크
복음서Godescalc-Evangelistar》가 남아
있다(782년경, 파리 국립도서관).

도서 문화 | 각종 시설을 두루 갖춘 수도원에는 저술을 위한 스크립토리움Skri ptorium('쓰다'라는 뜻의 라틴어 scribere에서 유래), 즉 필사관筆寫館이라는 공간이 반드시 있었다. 도서 제작은 누르시아의 베네딕투스가 제시한 수도 규칙에 속하는 실질적인 업무의 하나였다. 그러나 필사본 도서들을 제작하는 작업을 권장한 사람은 《종교 도서와 세속적인 도서의 기본 규칙들*Institution-es divinarum et saecularium litterarum*》의 저자인 카시오도루스였다. 이미 그의 저서 제목에서 보듯이 수사는 종교서뿐만 아니라 세속의 도서들도 관리해야 한다는 것이다. 카시오도루스는 로마 귀족 가문 출신으로 테오도리쿠스 대제 때 고위 관직을 지냈고, 공직 생활을 은퇴한 뒤, 554년에는 부친 소유의 땅이 있는 스킬라체에 비바리움 수도원을 건립하고 수도원장을 지냈다. 카시오도루스는 비바리움 소속 수사들이 필사한 도서들을 대규모 도서관에 비치했다.

수도원 필사관들은 복사된 필사본을 다시 필사하기 위해 도서 교류를 활발히 전개했다. 한편 아헨이나 콘스탄티노플에는 화려한 필사본을 전문으로 제작하는 궁정 필사관이 있었다. 그리하여 대머리 황제 카를 2세의 필사관으로 이용된 투르의 수도원과 파리 근처의 생 드니 수도원 등은 '궁정학파'라고 불리었다.

도서 제작 공방 | 필사관은 전승된 책을 새로운 책으로 필사하는 주요 과제 이외에도 도서 생산에 필수적인 활동 영역이 있었다. 동물의 피지가 필사관으로 유입되면서, 400년경부터 파피루스는 더 이상 사용되지 않았다. 둥근 주머니에 보관되던 두루마리 책(라틴어로 Rotulus, 혹은 Volumen)이 점차 사라지고, 제본된 책이 등장한 것이 결정적인 변화였다. 책을 제본하려면 그 크기를 결정하고 양피지를 잘라낸 다음, 레이아웃을 표시해야 했다. 즉 본문 영역과, 글자의 수와 높이를 선으로 표시해야 했다. 필사는 다양한 색 잉크를 동물 뼈에 담고, 깃털이나 새털로 만든 펜에 잉크를 찍어 쓴다. 펜이 뭉툭해지면 작은 칼로 펜촉을 뾰족하게 했고, 오자도 긁어냈다. 필사관은 책을 장식하기 위해 이니셜 장식과 세밀화를 위한 공간을 비워두어야 했고, 세밀화 화가에게 그 공간이 어떻게 채워져야 할지 설명하는 기록을 남겼다. 필사본 제작은 이처럼 분업화되었기 때문에, 신중한 계획에 따라 모두가 협동하는 것이 대단히 중요했다. 본문과 세밀화로 장식된 양쪽 페이지는 계속 중첩되어 바늘과 실로 꿰매어졌다. 책을 보호하려고 나무로 된 덮개를 사용했는데, 이 나무 덮개로부터 제본된 책을 의미하는 라틴어 코덱스Codex라는 명칭이 유래했다. 원래 독일어 고어인 부오Buoh(현대 독일어로 책Buch을 의미함-옮긴이)와 라틴어의 코덱스는 글이 적히고 접합되는 나무판을 의미했다.

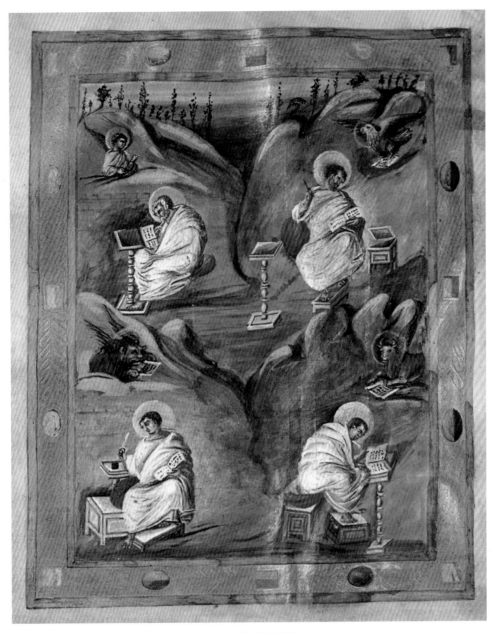

▲ 〈네 명의 복음사가〉, 800년경, 양피지, 30.1×23.3cm, 아헨 대성당 보물고

저만치 수평선이 높게 설정된 풍경 속에서 네 명의 저술가들이 자신의 작업에 몰두하고 있다.

이들은 네 복음서의 저자들이고, 각자의 상징물들이 함께 그려졌다. 복음서 저자의 상징물은 예언자 에제키엘이 받은 계시에서

나온 형상들이다(에제키엘 1:6−10. 마찬가지로 요한묵시록 4:7). 복음서 저자들의 위치는 교부인 히에로니무스로부터 유래한다.

위의 두 명은 어린 예수로 간주되며, 아래의 두 명은 사도들로서 예수의 삶을 간접적으로 증인하는 이들이다.

그에 따라 위에는 천사와 있는 마태오, 독수리와 있는 요한이, 아래에는 사자와 함께 있는 마르코, 황소와 함께 있는 루가가 있다.

이 복음서는 아헨에 있는 카를 대제의 궁정학파와는 다른 황궁학파에서 유래했다.

아마 이 필사관에는 이탈리아에서 아헨으로 이주하여 고대 양식을 제대로 알고 있는 화가들이 활동했으리라 추측된다.

-147-

필사본 회화

필사본 화가

사본 채식사Illuminator 필사본의 회화적인 형식과 관련된 화가를 지칭하는 단어로서, 그는 우선 장식용 이니셜, 세밀화, 그리고 페이지 가장자리, 본문 둘레 장식을 책임지고 있었다. 사본 채식사의 작업은 이니셜 장식이나 세밀화를 통해 그야말로 도서를 화려하게 빛내는 것이다(라틴어 동사 illuninare, 빛내다, 장식하다).

세밀화가Miniator 필사본 회화를 그린 작가를 일컫는다. 필사관이나 공방에서 세밀화가는 관장이나 공방 책임자로서 그가 선택한 세밀화들로 장식의 양식을 결정하고, 하급자들에게 그림의 나머지 장식을 완성하도록 했다.

필사가의 이름은 필사본 간행 요목(그리스어 Kolophon, 마무리 글)에 늘 언급되었던 반면, 중세 필사본 화가의 이름은 몇몇을 제외하면 거의 알려진 바가 없다. 알려진 필사본 화가들의 이름은 오늘날 그들의 주요 작품과 관련된 미확인 작가의 세밀화에도 대응된다.

필사본 회화의 유형

원작자 초상화 시편을 쓴 것으로 추정되는 다윗과 같은 원작자의 초상화. 또는 영감을 불러일으키는 상징물들과 함께 있는 복음서 저자들의 초상화들. 그러나 서유럽 필사본 회화에서 등장하는 날개를 지닌 '괴수'는 비잔틴 필사본 회화에서는 나타나지 않는다.

이니셜 장식 세심하게 장식된 이니셜 문자는 식물 장식이나 형상, 또는 인물이 등장하는 장면으로 구성되었다. 비잔틴 필사본에서는 인물화가 추가되기도 했다.

기증인 초상화 주문자의 초상화. 작품 속에서 기증인은 그가 특정 장소에서 책을 받거나 넘겨주는 것으로 되어 있다.

세밀화ㅣ 오늘날에는 회화나 어떤 사물의 크기가 작을 때 흔히 '미니어처miniature'라고 부른다. 이는 미니어처가 필사본에 실린 '작은' 그림이라고 여긴 잘못된 정보에서 비롯된 것이다. 세밀화 즉 미니어처라고 불리는 필사본의 그림 장식은 어원학에서 보면 주홍색을 나타내는 라틴어 '미니움minium'에서 유래한다. 그러므로 미니어처는 원래 세밀화 장식의 일부로 알파벳 등을 주홍색 잉크로 장식했다는 것을 나타내는 것이다.

세밀화의 발전 과정을 볼 때, 세밀화가 한 페이지 전체를 차지하기까지 펜과 붓으로 할 수 있는 조형과제들이 수없이 많았다. 우선 한 줄이거나, 여러 줄로 된 이니셜(라틴어 initium, 시작) 문자들이 있었고, 또 이 이니셜 문자들은 때때로 페이지 전반을 차지하는 주요 모티프가 되기도 한다. 그리고 본문을 따라 장식 줄이 그려졌는데, 이런 장식 줄이 곧 문장을 싸는 틀이 되면서 둘레 장식으로 발전했고, 결국 형상과 어떤 내용을 담은 장면들이 그려졌다. 다시 말하면 필사본 회화는 형식은 문자로부터, 내용은 본문에서 비롯되며, 세밀화는 본문을 나누고 그 내용을 삽화로 설명하며 해석하는 수단인 셈이다. 즉 그림으로 꾸민 필사본 속에서 본문은 그림들로 해설된다. 이와 같은 그림과 본문의 상호 관계에 대한 개념은 말기 고대의 유산이자 중세에 활발히 전개되었으며, 유럽 이외의 문화권(페르시아와 인도)에서도 근대까지 매우 높게 평가받았다.

작업 과정ㅣ 순전히 그림으로 꾸민 필사본은, 예외적인 경우이지만, 현대의 만화와 비교할 수 있을 것이다. 보통 세밀화를 그리는 화가는 필사가들이 꾸밀 책의 페이지들을 미리 염두에 두는데, 적어도 페이지 전체를 차지할 세밀화를 책에 어디쯤에 배치할지는 내다보고 있어야 했다. 물론 후에 주문자나 구매자가 추가 장식을 원한다면, 그들의 요구를 들어줄 수 있어야 했다.

장식이 중단되거나 미완성인 필사본은 세밀화 화가의 작업 과정을 살펴볼 수 있는 좋은 재료가 된다. 화가는 우선 도안가로서, 펜으로 잉크를 찍어 장식용 이니셜의 윤곽과 페이지 가장자리 장식을 표시했고, 세밀화를 그려 넣었다. 만약 금박지가 사용될 경우에는 더욱 세심한 작업이 요구되었다. 이를테면 금박을 붙인 바탕에는 패널화의 황금색 바탕처럼 광물에서 얻은 물질을 바른다. 금색 바탕은 다채로운 노랑 혹은 붉은 색조를 띠어 마치 얇은 금색 종이처럼 보이게 된다. 그 외의 바탕에는 식물이나 광물, 혹은 템페라 안료처럼 화학적으로 얻은 색채를 입혔다.

비잔틴 제국, 오토 왕조, 그리고 고딕 시대의 화려한 필사본에는 금색 바탕에 짙은 색채의 그림 장식 이외에도 또 다른 채색 방식이 출현했다. 이를테면 채색 바탕에 색채

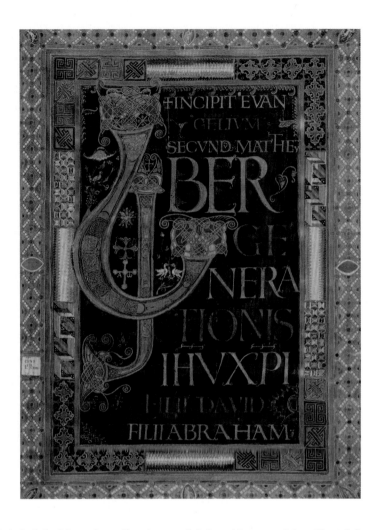

◀ 《로르슈 복음서》의
이니셜 페이지, 810-15년경, 양피지,
종이 규격 37.4×27cm,
알바이울리아(루마니아),
바티아네움 문서 도서관, Ms. R. Ⅱ1
《로르슈 복음서》는 아헨에 있던 카를
대제의 궁정학파가 제작한 작품으로
로르슈 수도원과 하이델베르크의
팔라티나를 거쳐 1623년 가톨릭
연맹의 전쟁 노획물이 되어 바티칸으로
옮겨졌다. 한편 현재는 헝가리에 속한
알바이울리아에는 제2차 복음서인
루가복음과 요한, 그리고 제1차 복음서인
마태오와 마르코 복음서들이 있다.
이 그림은 아일랜드와 앵글로 색슨
양식의 더블 이니셜니을 보여주며,
첫 번째 복음서인 마태오복음의
첫 행(아브라함의 후손이요, 다윗의
지손인 예수 그리스도의 족보Liber
generationis hominis Jesus Christus,
filii David, filii Abraham)를 싣고 있다.
비잔틴 관습에 따르면 예수 그리스도의
모노그램은 그리스 철자 즉 Jota, Eta,
YpsilonⅠHV 및 Chi, Rho, Jota(XPI, 이는
라틴어로 Chri)로 만들어진다. 권두
페이지와는 달리 라틴어 이니셜로 된
이 페이지는 중앙에 보라색을 입힌
양피지가 보인다. 6세기경 보라색
빛씨도 세틱인 《빈 링세기Wiener
Genesis》는 어떤 장면을 묘사한 세밀화로
장식되었는데 지중해 동부 지역에서
발견되었다(빈, 오스트리아 국립도서관).

를 덧칠하여 수채화 같은 효과를 얻는 것으로, 색채의 효과는 소묘 같은 조형 구성에 종속된다. 이러한 세밀화는 랭스 대성당에서 발견된 《위트레흐트 시편Utrechtpsalter》에서 찾아볼 수 있다(835년경, 위트레흐트, 대학도서관).

그림의 내용 | 특정 주제를 표현한 필사본 회화의 유형은 책이 나타내는 내용에 따라 정해진다. 또한 주문자와 참고인들이 바라는 해석에 따라 그림의 유형이 정해지기도 한다. 《미사 전문Canon missae》과 같은 미사 전례서에는 고통 받는 인간인 예수의 십자가 처형, 또는 승리하는 하느님의 아들 예수 그리스도로 시작하도록 되어 있다. 근대에 오면서 그림은 다양한 내용을 지니며, 역시 다양한 세계상과 신앙적인 내용을 담게 되었던 것이다.

오토 왕조의 미술

오토 왕조의 지배자

리우돌핑거Liudolfinger의 작센 왕조에서 참고

오토 1세 대제 912년 탄생, 936년 아헨에서 왕 대관식, 962년 로마에서 황제 대관식, 973년 사망

오토 2세 955년 오토 1세의 아들로 탄생, 아헨에서 961년 왕 대관식, 967년부터 아버지와 공동 황제, 983년 로마에서 사망

오토 3세 980년 오토 2세의 아들로 탄생, 아헨에서 983년 즉위, 991년까지 그의 어머니 테오파누가 섭정, 994년까지 할머니 아델하이트가 섭정, 996년 로마에서 대관식, 1002년 팔레르모에서 사망

하인리히 2세 973년 작센 공작이자 왕인 하인리히 1세의 증손자로 탄생. 995년부터 바이에른에서 하인리히 4세 공작으로 임명, 1002년 마인츠에서 대관식, 1024년 팔츠 그로네(괴팅겐)에서 사망, 1146년 시성식

필사관과 필사본

라이헤나우 《오토 3세의 복음서 Evangeliar Ottos III》, 998년경~1001(뮌헨, 바이에른 국립도서관)

레겐스부르크 《하인리히 2세의 복음서Evangeilar Heinrichs II》, 1024년 직전(바티칸, 사도도서관)

쾰른 《히타 코덱스Hitda-Codex》, 1040년 직전(다름슈타트, 헤센 주립대학 도서관)

트리어 《에크베르티 코덱스Codex Egberti》, 980년경(트리어, 시립도서관)

힐데스하임 《베른바르트 복음서 Bernward-Evangeliar》, 1000년경(힐데스하임 대성당 박물관)

정치적 배경 | 서쪽과 동쪽으로 나뉘어 여러 국가로 분할된 카롤링거 제국 이후, 동쪽에는 936년 신생 국가인 오토 왕조가 들어섰고, 962년에 오토 1세는 로마에서 황제 대관식을 치렀다. 황제의 왕관(빈, 호프부르크, 세속 보물고)은 1806년까지 형식적으로 이어져 내려왔던 신성로마제국의 상징이었고, 오토 1세 역시 그와 같은 전통을 따라 왕관을 쓰는 대관식을 올린 것이다.

황제의 위신을 드높인 오토 왕조는 우선 로마를 중심으로 그리스도교 로마 제국의 쇄신을 도모했다. 특히 오토 3세는 북부에 게르만족의 확고한 권력 기반을 마련하는 것을 목표로 삼았고, 그 때문에 게르만족 출신 공작이 자치권을 갖도록 했다. 여러 왕들과 황제의 권력을 지키기 위해 지배자의 가족들과 인적 관계인 대주교와 주교들, 수도원장들과 수녀원장들이 '제국 교회 체계'를 형성했다. 오토 1세가 마크데부르크에 설립했던 주교구에서 파견된 동부 선교회Ostmission는 이 왕조가 국제적으로 헤게모니의 정당성을 확보하는 데기여했다.

종교적 의미와 세속적 의미가 밀접한 관계를 맺고 있는 오토 왕조 미술의 특징은 이러한 정치, 사회적 관계를 통해 설명할 수 있다. 미술품의 주문자들은 황제와 군왕, 그리고 트리어의 대주교 에크베르트, 힐데스하임의 주교 베른바르트를 비롯한 고위 성직자들이었다.

건축 | 가장 중요한 건축 과제였던 교회와 수도원에는 카롤링거 왕조의 모범적 사례들이 여전히 큰 영향을 미쳤다. 2층의 갤러리 형식으로 건축된 웨스트워크Westwork(독일어로는 Westwerk, 바실리카 양식의 교회 서쪽 정면에 난 대형 나르텍스를 가리키는 개념으로, 독일 로마네스크 교회의 특징-옮긴이)가 그 예이다(쾰른의 〈성 판탈레온 교회St. Pantaleon〉, 955년에 착공, 황후 테오파누의 무덤이 있다. 또 〈에센 대성당Münster in Essen〉). 오토 왕조 시대의 교회는 바실리카 안에 네이브가 셋이며, 동쪽과 서쪽의 트랜셉트가 있고, 성가대석Choir과 제단이 있는 구조가 전형적인 양식이었다(힐데스하임의 〈성 미카엘 수도원 교회St. Michael〉, 1000년경 착공). 파더보른Paderborn의 〈바르톨로메우스 소성당Bartholomäuskapelle〉은 세 개의 네이브 위에 반구형 천장이 나 있는데, 반구형 천장은 '그리스의 건축 인부들이 만든'것으로, 건축에서 비잔틴 제국과 교류했음을 증명하고 있다.

조각과 금세공술 | 10세기 말 무렵까지 비잔틴 제국에서는 종교적인 숭배상을 두고 '성상 논쟁'을 벌였다. 그로부터 영향 받은 서부 유럽도 기념비적이며 종교적인 조각 작

품들을 금지시켰다. 오토 왕조 초기의 대형 조
각 작품으로 대주교 게로가 기증한 〈게로 십
자가상〉(970년경, 실물 크기, 떡갈나무)이 있는데,
쾰른 대성당에 보존되어 있다. 점차 확산된 성
유물 숭배는 〈에크베르트 성유물함〉에 고스란
히 담겨 있다. 이 유물함은 금과 법랑 그리고
귀금속으로 만들어진 휴대용 제단으로, 하단
부의 화려한 발 장식이 유물함의 내용물을 짐
작하게 한다. 거기에는 성 안드레아의 유골과
신발이 들어 있다(980년경, 트리어, 대성당 보물고).

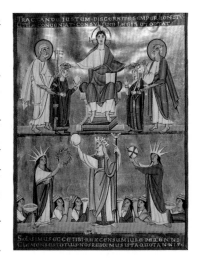

신약 성서 구절을 써넣은 화려한
필사본의 서문은 아래 위 둘로
나뉘며, 대칭 구도를 이용하여 세속적
영역과는 멀리 동떨어진 대관식 장면을
보여준다. 귀족적으로 치장한 사도
베드로(상징물인 열쇠를 들고 있다)와
바울로가 이끌고 나온 하인리히 2세와
그의 부인 쿠니군데는 십자가 후광을
지닌 그리스도의 손에서 왕관을 전해
받는다. 하단부에는 커다란 세 명의
여인들이 그리스도와 황제 부처에게
경의를 표한다. 중앙에 서 있는 여인은
성벽 모양 금관을 썼는데, 이는
'로마'를 의인화한 것이다(로마가 여성
명사이므로, 여성으로 의인화되었다—
옮긴이). 제국의 일부인 '게르마니아'와
'갈리아'는 톱니 모양의 관을 쓰고
로마를 좌우에서 보좌한다. 상반신만
보이는 여섯 명의 여자들이 이들의
뒤편 아래쪽에 자리잡고 뿔피리를 들고
있다. 이들은 바로 하인리히 2세의
종족 국가들인 바바리아, 프랑코니아,
알레마니아(슈바벤), 로디링기히,
투링기아 그리고 삭소니아 등이 의인화된
모습이다. 아래 위 두 그림에서 인물들의
윤곽선을 강화하는 금빛 바탕은 비잔틴
미술의 영향이며 오토 왕조의 필사본
회화 선반에서 볼 수 있는 특징으로,
시간과 공간의 초월을 상징한다. 미사
전례에 낭송될 복음서 발췌문들을
모아놓은 이 필사본은 황제 부처가
기증한 책으로, 1007년에 밤베르크에
주교구가 신설되면서 건축되기 시작한
밤베르크 대성당을 위해서 만들어졌다.
1803년 교회 재산이 국유화되면서
이 필사본은 뮌헨으로 옮겨졌다.

베른바르트 주교의 힐데스하임 공방은 청동 주조물을 제작했는데, 그것들은 오토 왕
조의 대작으로 꼽힌다. 〈베른바르트 대문〉은 두 짝이며, 구약과 신약의 유형학 장면들
이 열여섯 개 부조로 문에 새겨져 있다(1015년 완성). 또 다른 대작인 378센티미터 높이
의 〈베른바르트 원주〉는, 로마 제국의 승리를 기념하는 원주를 모범으로 삼아 아래에
서 위를 향해 나선형으로 펼쳐지는 그리스도의 이야기들을 담고 있다.

회화 | 오토 왕조 시대의 벽화들은 대부분 보존되지 못했지만, 라이헤나우 섬의 〈게오
르그 교회〉에는 예수의 기적을 담고 있는 일련의 연작들이 남아 있다. 그러나 벽화와
는 달리 수도원의 필사관에서 쓰인 미사 전례 서적에 수록된 그림들은 상당량 남아 있
다. 이와 같이 화려한 필사본 장식들은 이니셜 페이지와 금색 바탕의 세밀화들, 그리
고 그리스도의 구원사 장면들과 지배자들의 초상들로 구성되었으며, 지배자들의 초상
은 기증인 초상화들로 추정된다. 개별적인 화가, 특히 익명의 화가가 지닌 특성은 양식
비평적인 비교를 통해 알 수도 있다. 트리어에서 활동했던 소위 그레고리우스 대가가 그
런 경우이다. 이 대가의 이름은 그가 그린 교황 그레고리우스 1세에 대한 저술가 초상
화(983년경, 트리어, 시립도서관)에서 유래했다. 이 작품은 유독 그 페이지만 보전되었는데,
아마도 이 페이지는 유실된 필사본인 《교황 그레고리우스의 서신집Registrum Gregorii》에
실려 있었다고 추정된다. 〈오토 2세의 대관식 그림〉(샹티이, 콩데 미술관)은 그레고리우스
대가의 또 다른 작품이다. 화려한 《밤베르크의 묵시록Bamberger Apokalypse》은 1000년
전환기와 연관되어 다가올 예수 그리스도의 〈최후의 심판〉을 숙고하고 있다(라이헤나우
에서 만들어짐, 1000년경, 밤베르크, 국립도서관).

관

관의 개념

관은 지배자에 대한 상징으로서 매우 광범위하게 인용되며 성서에서 그러한 사례는 많이 볼 수 있다. 아래 구약 성서의 잠언(솔로몬 왕의 금언집)에 등장하는 두가지 사례이다.

"그것(지혜)이 네 머리에 아름다운 관을 씌워주고 화려한 관을 안겨 줄 것이다"(잠언, 4:9)

"어버이는 자식의 영광이요 자손은 늙은이의 면류관이다"(잠언 17:6)

관의 형태

백합 모양 왕관 세 잎사귀를 지닌 백합꽃 모양의 왕관(〈밤베르크의 기사〉, 201쪽의 그림 참조)

성벽 모양 왕관 성벽 위의 요철형 흉벽의 형태를 본뜬 왕관(로마의 상징, 151쪽의 그림 참조)

톱니 모양 왕관 끝이 뾰족한 삼각형 장식이 왕관(원래 '무적의 태양신 Sol Invictus'을 상징)

티아라Tiara 교황이 쓰는 원추형의 삼중관三重冠으로, 그가 지닌 세계적인 권력을 상징(229쪽의 그림 참조)

형태와 재료 | 장식용 머리띠 디아뎀Diadem이나 관(라틴어 corona)은 직위의 표장表裝으로서, 중세 때 명예의 세 가지 특성을 상징적으로 나타냈다. 첫째 '관'은 머리에 쓰는 것으로, 그것을 쓴 사람의 위치를 드높인다. 둘째 관은 원형이며, 원형은 곧 완벽함을 의미한다. 셋째 관은 귀중한 재료, 무엇보다도 황금으로 만들어진다. 이러한 전제에서 관은 한편으로 순교자의 관(영원한 삶의 상징)과, 또 둥근 후광이라는 종교적 형상을 나타내는 기호가 된다. 또한 이 성스러운 후광은 십자가와 함께, 신의 경지에 있는 인간을 천사나 성인으로부터 구분한다. 다른 한편 황제, 왕, 귀족, 경우에 따라 여인들의 관에는 지배자의 위계질서가 부여된다.

서양 제국의 상징인 소위 〈신성로마제국 황제의 왕관Reichskrone〉(빈, 호프부르크, 세속 보물고)은 제작된 장소와 시기에 따라 정의된다. 〈신성로마제국 황제의 왕관〉이 962년 오토 1세가 로마에서 황제 대관식을 치를 즈음에 만들어졌다는 추측은 사실로 인정되지 않는다. 오히려 이 관은 오토 1세의 후계자들과 연관된 것으로 보인다. 이마를 덮는 관 위의 십자가는, 오토 왕조의 마지막 황제인 하인리히 2세가 덧붙인 것으로 알려져 있다. 몇 가지 확실한 사실은 콘라트에 관한 것으로, 관 윗부분 아치 쪽에 진주로 된 글자들은 그의 이름을 나타낸다. 콘라트는 바로 초대 잘리어 왕조의 콘라트 2세이다(1027년 황제 자리에 오름). 관 본체의 내부를 고정하고 있는 붉은 벨벳 모자는 18세기부터 부착된 것이며, 원래 그 자리에는 흰색 사제관이 있었다. 1434년 황제 지기스문트가 〈신성로마제국 황제의 왕관〉을 제국 표장의 일부로 자유 도시인 뉘른베르크에 의탁한 후, 이 왕관은 황제 대관식용으로만 사용되었다. 어떤 황제이든 대관식을 치른 후를 위해 개인용 왕관을 따로 만들어야 했다. 〈루돌프 2세의 왕관〉은 개인용 왕관 중 하나이다(1602, 빈, 호프부르크, 세속 보물고). 이 왕관은 백합 모양으로서, 윗부분은 아치로 장식했고 황금빛 미트라Mitra(가톨릭의 대주교, 수도원장이 쓰는 빳빳한 천으로 만든 모자로, 방패 모양이다-옮긴이)로 구성되었다. 이 합스부르크 왕가의 왕관은 1804-1918년까지 오스트리아 황제의 관으로 사용되었다.

대관식 장면 | 초기 중세에 황제가 지배하는 비잔틴 제국이나 서유럽에서는 지배 이데올로기로서 신권 정치를 표방했다. 대관식이라는 회화의 주제는 "땅 위 모든 왕들의 지배자이신 예수"(요한묵시록 1:5) 그리스도가 주관하는 대관식을 통해 그러한 지배 이데올로기를 나타냈다. 그리스도가 주관한 오토 2세와 황후 테오파누의 대관식은 비잔틴 양식의 상아 부조로서 황제 부처가 결혼식을 올린 972년에 만들어졌다(파리, 클뤼니

-152-

미술관).《밤베르크 묵시록》은 오토 3세의 머리 위에 왕관을 얹어주는 베드로와 바울로를 보여준다(밤베르크, 국립도서관). 하인리히 2세의 대관식 장면들은《하인리히 2세의 성구 모음집》에서와 같이 많이 전해진다(뮌헨, 바이에른 국립도서관).

그리스도의 이름으로 성스럽게 정당화된 황정 체제가 갈수록 교황청과 경쟁되고 있었던 만큼, 성모 마리아의 대관식에 대한 표현, 예컨대 교회의 어머니로서, 혹은 교회를 의인화한 형태인 마리아가 그리스도에게서 혹은 성삼위일체로부터 왕관을 받는 장면이 큰 의미를 갖게 되었다. 한편 대립하는 유대교와 그리스도교를 알레고리로 나타낸 장면에는 유대 성전Synagoga의 관이 바닥에 떨어지고, 교회는 자신만만하게 머리에 관을 쓴 모습으로 등장한다(유대 성전을 뜻하는 라틴어 시나고가synagoga는 여성 명사로 여성으로 의인화되고, 그리스도교 교회 에클레시아ecclesia 역시 여성 명사로 여성으로 의인화된다. 사실 서양 미술에서 이러한 장면은 유대교에 대한 그리스도교의 승리를 의미한다-옮긴이).

관에 대한 개념으로 말미암아 오리엔트에서 온 세 명의 동방 박사 또는 3인의 동방 현자들은(마태오 2:2) 9세기부터 성 삼왕三王으로 변화했다. 요한묵시록에서는 사탄의 형상도 관을 쓰고 있다.

▲ 〈신성로마제국 황제의 왕관〉,
10세기 말-11세기 초,
금, 법랑, 귀금속과 진주,
이마 덮개까지의 높이 14.9cm,
십자가 높이 9.8cm, 빈, 호프부르크,
세속 보물고

1806년까지 지속된 신성로마제국의 황제의 왕관은 경첩으로 연결된 여덟 개의 판으로 구성되었다. 보석과 진주로 장식된 이마 부위 판에는 십자가가 장식되었고, 그 반대편의 뒷머리 판은 아치 모양의 브리지가 연결한다. 두 개의 관자놀이 판은 원래 늘어진 장식이 붙어 있었지만, 현재는 소실되었다. 이들 사이에 배치된 다소 작은 네 개의 판에는 금색 바탕에 칠보 자기 법랑으로 된 인물상들이 묘사되었다. 그림 안에 새겨진 글귀들은 다윗 왕의 공정함, 솔로몬 왕의 지혜, 그리고 히스키야 왕(신은 왕의 기도에 응답하여 예언자 이사야를 통해 15년 동안 더 살게 해주었다)의 신에 대한 믿음에 관한 것이다. 이 네 개의 판들 중 하나에 그려진 두 치품천사Serafim와 함께 한 그리스도는 삼위일체를 상징한다. 그 판에 새긴 "나를 통해 왕들이 통치하리라Per me reges regnant"라는 문장은 정교일치政敎一致를 표명한다.

상아

귀중한 재료 | '상아탑에서의 생활'이라는 표현은 자족적인 엘리트들만의 한정된 삶이라는 다분히 경멸적인 내용을 담고 있지만, 그 이전에 상아는 이미 순수와 아름다움, 정조를 상징했다. 성서에는 이와 같은 상아의 상징을 다음과 같이 나타낸다. 구약 성서의 아가에는 '……목이 상아탑 같은'(아가 7:5) 술람의 아가씨 이야기가 나온다. 대부분의 연가戀歌들이 그렇듯, 이 구절은 곧 성모 마리아의 상징으로 표현된다. 개념사와 상징사적으로 상아에 대한 세부 내용을 보면, 상아의 가치가 신석기시대 이래 매우 높게 평가된 것을 알 수 있다. 또한 그리스인들은 페이디아스의 〈올림피아의 제우스〉와 〈아테나 파르테노스〉처럼 금과 함께 상아로 숭배상을 만들었다.

좁게 보면 상아는 코끼리와 매머드의 어금니이다. 그러나 해마, 일각고래와 하마의 송곳니나 앞니 등도 상아에 포함된다. 상아질의 내벽은 강하면서도 탄력성이 높기 때

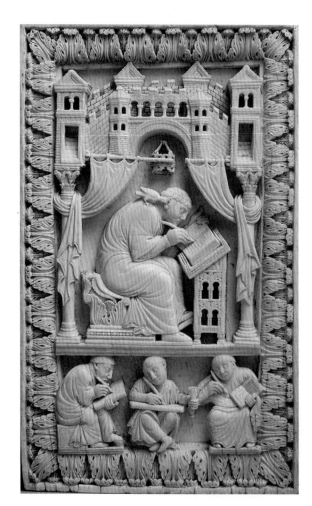

▶ 〈교황 그레고리우스 1세 대제의 영감〉,
10세기 말, 상아, 20.5×12.5cm,
빈, 미술사박물관
트리어에서 만들어진 이 부조는
성사 관련 도서의 덮개로 추정된다.
이 부조는 《그레고리우스의 성사집
Saramentarium gregorianum》을 저술하고
있는 교황 그레고리우스 1세 대제를
묘사했다(교회사에서 대제라 불린 교황은
그레고리우스 1세뿐이다. 그는 590–
604년 교황으로 재위했다–옮긴이).
지금 그는 막 서문의 첫 글자를 쓰려고
하는데, 그의 어깨에 비둘기의 모습으로
등장한 성령이 그에게 영감을 불어넣고
있다. 《그레고리우스 성사집》은 이미
카롤링거 왕조의 교황 겔라시우스 2세가
썼다고 하는 《겔라시우스의 성사집》의
미사 형식을 대체하게 되었다. 이 뛰어난
오토 왕조의 상아 조각품은, 소위
'그레고리우스 대가'로 알려진 세밀화
화가가 그린 교황 그레고리우스의 저자
초상화에서 모티프를 얻었다(트리어,
시립도서관). 그러나 이 작품에서는
틀이 확대되었고 윗부분에는 건축물로
장식했으며, 그레고리우스의 작업이 널리
퍼졌음을 알아볼 수 있도록 필사하는
필사가들을 추가했다. 잎사귀 끝이
앞으로 말린 아칸서스 장식 틀은, 다양한
장면으로 나눈 구도를 한데 모아준다.

문에, 천공기, 조각도, 끌, 줄 등을 사용해 대단히 정교한 작품을 만들 수 있었다.

부조와 환조 | 말기 고대와 초기 중세 사이의 상아 조각품으로는 딥티콘Diptychon(두폭 메모첩)들이 있다. 딥티콘은 6세기 초반 집정관이 공직에 취임할 때, 취임을 기념하는 의미로 상아를 이용하여 만든 것이며, 겉에는 집정관의 원형 초상화나 전신상이 새겨졌다. 이러한 관습은 고대 로마 제국의 유산이기도 하지만, 그리스도교의 상징들이 보완되면서 꾸준히 보전되었다. 말하자면 겉에 표현된 인물상들은 성서의 인물들로 새롭게 해석되었고, 또 상아로 된 겉면은 책 표지로 재활용되었던 것이다. 따라서 화려한 필사본의 외부를 장식한 상아 부조는 대개 원작이 그대로 남았다.

특히 이름이 알려진 상아 조각가로는 900년경 장크트 갈렌 교회에서 활동했던 투오틸로가 있다(〈마에스타스 도미니〉, 부조, 장크트 갈렌 교회, 신학교도서관). 라이헤나우의《오토 3세의 복음서》(1000년경, 뮌헨, 바이에른 국립도서관)는 덮개가 금으로 된 넓은 테두리에 카메오, 보석 그리고 진주 등으로 둘러싸인 부조 장식이 되어 있어 예외에 속한다. 성모 마리아의 죽음을 보여주는 이 덮개는 상아로 만든 비잔틴의 접이식 제단에서 유래했다. 850년경 콘스탄티노플에서 제작된 〈아르바빌 세폭제단화 Harbaville Triptychon〉도 이런 유형에 속한다(중앙부 패널 24×14센티미터, 파리, 루브르 박물관).

부조에서 환조로 넘어가는 과도기에는 바탕을 잘라내는 기법이 생겨났다. 광범위한 부분에서 부조는 바탕에서 떨어져, 그림자를 드리운다. 970-80년경 오토 1세가 밀라노의 산 마우리치오 대성당을 위해 기증했던 20개의 〈마크데부르크 제단 앞 장식〉은 이러한 기법으로 만들어진 작품이다(이 작품은 오늘날 뮌헨과 뉴욕의 미술관들에 흩어져 있다). 추측컨대 부조의 바탕은 금판이었을 것이다. 메츠의 상아 전문 공방에서 나온 〈헤리베르트의 빗〉(850년 이후, 쾰른, 시립박물관)과 같은 작품들에서도 환조에 가까워지는 형태를 볼 수 있다.

예수의 몸을 상아로 만든 〈십자가 처형〉(1628년경, 코펜하겐, 프레데릭스보르그 성)과, 소금 그릇의 원통형 받침대에 베누스와 바다요정들, 아모르들을 고부조로 장식한 〈베누스의 승리〉(1630-31, 높이 32센티미터, 스톡홀름, 왕성)는 바로크 시대 상아 조각 전성기 때 작품들이다. 두 작품 모두 게오르크 페텔이 제작했는데, 페텔은 루벤스의 측근들과 교류했으며 1625년경 아우크스부르크에 정착했다. 암스테르담에서 활동했던 프랑스 반 보수이트가 제작한 환조 〈마르스〉의 높이는 44센티미터에 이른다(1680-92년경, 암스테르담, 국립박물관).

사치스러운 상아 조각

책 덮개 금박을 입힌 목판 책 덮개에 부착된 상아 부조

딥티콘 경첩으로 연결된 두 개의 패널로, 안쪽에 밀랍을 입히고, 겉에 상아를 부조한 메모첩

신호나팔 어금니로 만든 사냥나팔이나 신호나팔Olifant(프랑스 고어로 코끼리)로, 부조로 풍부하게 장식했다. 신호나팔은 북아프리카 파티마 왕조 미술의 특산물이었는데, 유럽으로 수출된 후 모사되면서 때때로 성유골함으로 사용되기도 했다.

상자 부조로 장식된 상아 판들로 구조된 성유물 상자(〈립사노테카Lipsanoteca〉, 360-70년경, '유물'이란 뜻의 그리스어 leipsanon에서 유래, 브레시아, 시립미술관). 후에 연가집戀歌集 상자도 제작되었다.

가구 비잔틴 제국의 화려한 가구 중에서 남아 있는 것은 상아 부조로 장식된 주교의 옥좌이다(막시미아누스 대성당, 510년경, 라벤나, 대주교박물관).

성합Pyxis 어금니 아랫부분의 속이 빈 부분을 잘라 만든 둥근 통. 비슷한 것으로는 위로 갈수록 좁아지는 원추형에 부조로 장식된 그릇이 있다(〈아우크스부르크 대가의 화려한 우승컵〉, 1640년 경, 높이 40센티미터, 베를린, SMPK, 공예미술관).

체스 말 체스 게임에 쓰는 돌로 된 말. 이슬람 미술에서는 기하적인 입체 형태였지만, 전성기 중세 이래 다양한 형상으로 발전되어있다(체스는 중세 기사기 귀부인에 대한 사랑을 표현하는 일곱 가지 기예 중 하나였다).

전성기 중세

최후의 심판

10세기 경에 유행했던, 1000년 후에
세계의 종말이 올 것이며, 곧이어 최후의
심판이 있을 것이라는 천년 왕국설의
예언은 요한묵시록의 다음과 같은 구절에
근거를 둔다.

"천년이 끝나면 사탄은 자기가 갇혔던
감옥에서 풀려 나와서 온 땅에 널려 있는
나라들 곧 곡과 마곡을 찾아가 현혹시키고
그들을 불러 모아 전쟁을 일으킬 것입니다.
그들의 수효는 바다의 모래와 같을
것입니다 ……."
(요한묵시록 20:7-8)

사탄을 물리친 승리 이후에 최후의 심판이
이어진다.

"이 생명의 책에 그 이름이 올라 있지 않은
사람은 누구나 이 불바다에 던져졌습니다."
(요한묵시록 20:15)

새로운 밀레니엄 | 10세기에서 11세기로 전환하는 시기에는 천년 왕국설Chiliasmus, 즉 세상이 멸망한 후 새로운 천년 왕국이 서게 된다는 이론이 확산되기 시작했다. 새로운 밀레니엄이 시작되었고 세계는 그대로 남았지만, 최후의 심판에 대한 두려움은 여전히 사람들의 정신세계에 영향을 미쳤으며, 사회적, 인종적 그리고 종교적 분쟁과 연결되었다. 예컨대 반유대주의가 지나치게 확대되면서 일어난 십자군 운동은 선과 악, 곧 정신적 세속적으로 인간을 대리하는 신과, '곡과 마곡Gog und Magog'(요한묵시록)이라는 악마의 무리들 사이에 벌어진 싸움이었다. '암흑의 중세'라는 표현이 나타내는 본질적 특징들은 바로 그 같은 현상에서 유래한다. 즉 중세의 어두운 면은 1215년에 제도화된 종교 재판, 교회의 성직자와 세속적인 제국 사이의 권력 투쟁, 그리고 유럽 교회의 분열 등에서 볼 수 있다. 특히 근동에서는 서방 교회와 동방정교회, 즉 로마 가톨릭과 비잔틴 제국이 분리되었고(1054), 서유럽에서는 아비뇽과 로마에 각각 교황이 존재하는 교회의 분열이 있었다(1378-1417).

이 같은 현상은 세속적이며, 소위 '계몽된' 시대에 살았던 독일의 낭만주의자 노발리스가 논문 〈그리스도교 또는 유럽〉(1799)에서 주장했던 것과는 완전히 대척된다. "그 시대는 아름답고 영광스러웠으며, 유럽이 하나 된 그리스도교 국가였다. 인간적인 이 땅에는 오직 하나의 그리스도교가 있었다. 모든 사람들의 공통된 관심은 이 광활한 정신적 제국의 아주 멀리 떨어진 지방들까지도 하나로 이어주었다." 1260년에 세상이 멸망할 것이라고 예언한 조아키노 다 피오레는 천년 왕국설의 일종인 삼왕국三王國론을 내놓았는데, 이 학설은 전성기 중세 내내 지속된 세계 종말론에 지대한 영향을 미쳤다.

다양한 문화 | 노발리스가 해석한 중세의 '영광스러운 시절'은 정치적 영역이나 농노제를 토대로 한 봉건주의 체제에서는 사실상 존재하지 않았다. 당시의 사회적 특징은 랭스의 대주교 아달베르트의 다음과 같은 말에서 잘 볼 수 있다. "노예 없이 살 수 있는 자유인은 존재하지 않는다." 말 그대로 질서와 조화를 이룬 우주 같은 중세 미술의 찬란한 영광에 회의적일 수 있는 이유가 이것 말고 더 있을까?

중세 미술이 보여주는 질서와 조화의 세계는 종합미술작품인 고딕 양식 대성당에 형상화되었다. 이와 같은 질서와 조화의 세계는 어두운 정치, 종교, 사회적 전제조건들과는 반대된다. 11-13세기까지는 교회의 주문으로, 종교적 목적을 위해 창작된 익명의 미술품이 대부분이었으나, 다양한 문예사조들이 공존했다. 전성기 중세에 있었던 두 양식, 즉 로마네스크 양식과 고딕 양식은 전 유럽에서 통일된 시대로 구분되는 것이

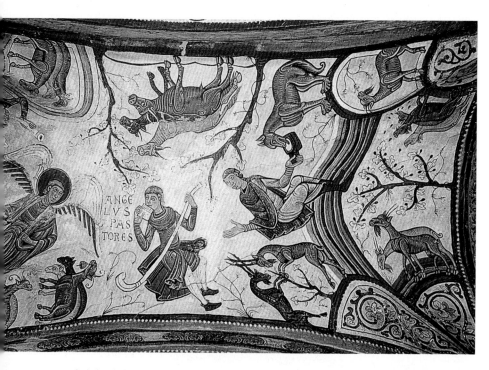

◄ 〈유목민에게 복음 전파〉, 1187-88년,
천장화, 레온, 산 이시도로 교회,
판테온 데 로스 레이에스

뚜렷한 인물 표현방식이 전성기 중세
스페인의 벽화와 필사본 회화의 특징을
보여준다. 레온 왕들의 묘지에 그려진
천장화의 일부인 이 그림은 일상의
모습을 담은 여러 모티프들을 보여준다.
한 목동이 개에게 먹을 물을 주고, 다른
목동은 피리를 불고 있다. 여기에는
종교적인 주제가 배경이 되었다. 또한
이 그림은 간접적으로 새 천년 초기에
일어났던 경제적 변화를 암시한다.
기후 연구가들은 이 시기에 지구
온난화가 시작되었으며, 이는 곧 농업
발전에 유리한 조건이 되었다는 사실을
밝혀냈다. 온도 곡선은 14세기에 다시
떨어졌다.

아니라, 여러 가지 지역적인 조건들로 인해 발전되고 확산되었다는 사실을 통해 다양한 문화가 공존했던 당시의 상황을 알 수 있다. 노르만족의 영국 정벌(1066) 등과 같은 정치 지형의 변화, 그리고 법적으로 보장된 시민들의 도시 문화 발전 등이 바로 다양한 문화가 공존할 수 있는 이유였다. 시민들의 도시 문화가 교육 제도에 기여했다면, 수도원의 유산은 수공예 미술에 기여했다. 프란체스코 수도회와 도미니크 수도회가 도시에 자리 잡으면서 수도원은 나름대로 변화된 형태로 사람들의 영혼을 돌보는 일에 주력했으며, 또 교육과 학문 연구에서 주도적인 역할을 수행했다. 도미니크 수도회의 알베르투스 마그누스와 토마스 아퀴나스와 같은 신학자들은 스콜라 철학의 틀 안에서 묵시록적 신앙과 이성적 인식 사이를 중재하기 위해 노력했다. 이외에도 궁정 문화와 기사 문화가 발전했는데, 이러한 문화를 통해 각국의 고유한 언어로 된 문학이 보전되었다. 또한 궁정 문화와 기사 문화에서 나타난 귀부인에 대한 숭배, 또 미적인 이상은 마리아 숭배와 관련되었다.

근동 지역과 이슬람 문화에 비해 서양 그리스도교 문화가 '우월'하다는 유럽인들의 자기 평가는 오늘날까지도 유지되고 있다. 유럽인들은 전성기 중세에 유럽이 아랍 문화에서 영향을 받았으며, 또 그리스 헬레니즘 문화의 전통을 이어받아 발전했기 때문에, 다양한 문화를 꽃피울 수 있었다는 사실을 인정하지 않고 있다.

형제 살해인 전쟁

십자군 원정에는 극단으로 치달은 종교적 적대감이 도사리고 있었다. 한편 시인이었던 기사 볼프람 폰 에셴바흐의 서사시는 그에 반대하는 내용을 담고 있다. 그의 도덕성은 서사시 〈빌레할름Willehalm〉(프로방스의 후작 기욤 도랑쥬의 전설)에 나타난다. 그리스도교의 세례를 받은 칼리프의 딸 기부르크는 서로 대립하는 그리스도교와 이슬람교의 군대를 두고 관용에 대해 말한다. 마찬가지로 볼프람 폰 에셴바흐의 서사시 〈파르치발Parzival〉에서는 주인공 파르치발이 제2의 카인이 되어, 자신의 이복형제이 이교도 파이레피츠를 살해할 궁지에 몰린다. 이 장면을 통해 볼프람은 카인 이후 지속되어 온 형제 살인의 죄를 극복해야한다고 주장한다. "이 둘에게는 적대감보다 우정이 훨씬 더 잘 어울린다. 적대감은 진실한 사랑을 통해 종식된다." 《파르치발 코덱스》(1250년경, 뮌헨 국립도서관)의 한 페이지에는 그와 같은 내용의 그림이 그려져 있다. 이 코덱스는 현재 남아 있는 서사시 〈파르치팔〉의 48개 필사본 중 하나이다.

로마네스크 양식

대개념 | 로마네스크 양식(프랑스어 art roman, 이탈리아어 arte roman-ica)의 미술에 관해서는 약 1825년부터 언급되었으며 로마네스크 양식에 관한 연구는 우선 프랑스에서 시작되었다. 이 양식사적 시대 개념은, 중세가 고대와 근대의 '중간' 시기라는 기존 관념을 완전히 무너뜨렸다. 그러나 이 새로운 개념은 라틴계 언어로 된 명칭이 말해주듯이, 라틴계 언어를 사용하는 국가(프랑스, 이탈리아, 스페인)와 로마식이라 각인된 양식 요소(로마의 둥근 아치 등)들을 지칭하는 데만 한정된 느낌이다. 어쨌든 '로마네스크 양식'은 1050-1150년에 유럽 전역에서 성행했던 서양 미술사의 한 시기를 규정하는 대개념으로 볼 수 있다.

그 후 프랑스에서 고딕 양식이 탄생하자 새롭게 지역적 차이가 생겼다. 마치 1050년 로마네스크 양식이 북유럽과 동유럽으로 확산되어간 것과 비슷하게, 고딕 양식은 1250년부터 유럽 전역으로 확산되기 시작했다. 그 외에는 중부 유럽에서는 초기 중세의 양식 개념인 '카롤링거 왕조의 미술', '오토 왕조의 미술'과 유사하게, '잘리어 왕조

최초의 로마네스크 미술

오토 왕조의 미술이나 잘리어 왕조의 미술과 같은 시기에 나타난 로마네스크 양식은, 부르고뉴(클뤼니)지방, 루아르 강, 롬바르디아 지방(이탈리아 북부의 평야지대) 그리고 카탈루냐 지역(원래는 서고트족의 영토였으나, 713년부터 아랍에, 801년부터는 프랑크족에 속했으며 그 다음에는 바르셀로나 백작령으로 독립했다가 1137년 아라공 지역에 편입) 등에서 최초로 시작되었다. 카탈루냐 지방의 초기 로마네스크 양식 건축은, '궁륭 천장이 있는 코르도나의 〈산 빈첸테 교회San Vincente〉 (1020-40)을 들 수 있다. 로마네스크 양식의 걸작품은(일례로, 타울의 산 클레멘테 교회의 벽화, 1120년경) 바르셀로나의 국립 궁전에 있는 카탈루냐 미술관에서 볼 수 있다.

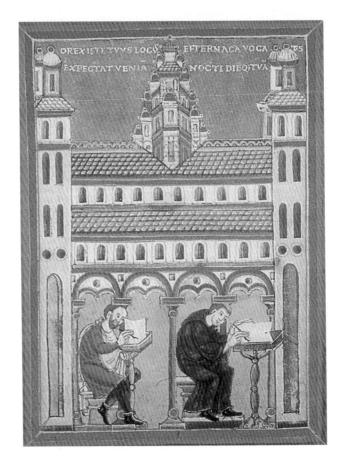

▶ 〈필사관〉, 1040년, 양피지에 템페라, 50×35cm, 브레멘 국립대학도서관
이 그림은 하인리히 3세가 에히터나흐Echternach 수도원에 명해 제작한 기도서를 장식하고 있다. 삭발한 수사와 어린 재속在俗 수사가 작업하고 있는 수도원의 필사관이 배경으로 등장한다. 필사본 미술은 수도원 바깥에서 작업하는 수공업 형태로 점차 발전해나갔다. 그림 윗부분에는 로마네스크식 바실리카의 이상적인 형태, 즉 두 개의 쌍둥이 탑과 중앙부의 탑 등을 볼 수 있는데, 중앙부의 탑은 여러 층으로 구성되었고, 옆에 소형 탑들이 붙었다. 아일의 경사진 지붕 위에는 1열로 창문들이 난 다락방이 있는데, 이 방을 통해 중앙부 회랑으로 빛이 통하게 된다. 둥근 아치로 된 아케이드는 로마네스크 건축의 또 다른 특징이다.

의 미술'(1024-1125), '호엔슈타우펜 왕조의 미술'(1138-1250) 등 왕조의 이름에 따라 정의 되는 양식 명칭들이 널리 퍼지게 된다. 그러나 문화사적 관점에서 보면, 새 천년이 시작 되고 난 뒤 미술계에서는 여러 문화 공동체들이 새롭게 통합되기 때문에 하나의 대개 념을 사용하는 것이 객관적이다.

이러한 문화 공동체들이 강력하게 통합을 이룬 결과 여러 교회, 특히 수도원이 발전 했다. 부르고뉴 지방에서 유래한 개혁수도원인 클뤼니 수도원만 따져보아도 2000개의 수도원을 통합했다. 교권과 황권의 대립이 여전히 첨예한 위기 상황(1076년부터의 서임권 분쟁, 1170년 영국 왕 헨리 2세의 묵인 하에 대주교 토마스 베켓을 암살한 것 등)을 만들었음에도, 교회는 종교적으로 우방이냐 적이냐를 따지는 사고방식으로 조장된 십자군 운동을 통 해 우위의 역할을 하고 있었다. 1095년 교황 우르바누스 2세는 '클레르몽 공의회'에서 성지의 해방을 선포했다. 또한 그리스도교인의 성지 순례 의무로 말미암아 성유물을 소유한 성지의 수는 급격히 증가했고, 국제적으로 그리스도교 신앙이 강화되었다.

건축과 조각 | 가장 중요한 건축 과제는 교회 건물이었다. 당시는 명확하게 설계된 건 물의 부분(네이브, 아일, 트랜셉트, 지하 납골당 위의 제단 부위, 일군의 탑)이 건물 구조를 통합 하는, 집단적인 건축물이 지배적인 경향이었다. 소위 '하느님의 성'이 보여주는 방어적 인 집단 건물 구조의 특징은, 로마네스크 양식의 요새 건물과 연결된다. 신성로마제국 전역에 특이한 교회 건물 형식, 즉 성직자들을 위한 동쪽 제단실, 그리고 서쪽 나르텍 스의 변형하여 세속 군주들을 위해 서쪽에 합창단석, 즉 웨스트워크를 갖춘 교회도 등장하게 되었다. 이 당시 교회 건축에 닥친 건축공학의 난점은 궁륭 천장이었다.

건물을 장식하는 조각은 장식용 아치(벽주들과 둥근 아치 모양의 벽면)에 부조를 새기는 것으로부터 교회 정문에 새긴 인물상 부조까지 다양하게 이루어졌다. 그 밖에 목공과 석공들 그리고 세공업자들의 조형과제는 환조로 된 숭배상, 설교단과 세례반, 제단용 용기들 그리고 대형으로 된 성유물함 등이었다.

회화 | 전례를 위해 사용된 필사본(대형 성서, 복음서, 미사 전례집, 그리고 시편)을 장식하는 그림들이 보존되어 있다. 그러나 로마네스크 양식의 벽화들과 교회 내부를 장식했던 대형 모자이크는 별로 남아 있지 않다. 12세기 이래 스테인드글라스 회화와, 제단 앞과 뒤를 장식하는 패널화들이 발전되었다. 벽화와 실내 장식용 섬유 미술의 잔재들은 세 속보다는 교회에 더 많이 남아 있다.

황제의 대성당

11-13세기 초반까지 라인 강가에 세워진 로마네스크식 교회 세 곳은 신성로마제국 황제 대성당Kaiserdome의 요람을 이루었다. 탑들로 이뤄진 동쪽 제단실과 서쪽 합창단석은 이 세 성당의 공통적인 특징이다.

슈파이어Speyer **대성당**은 잘리어 왕조 왕들의 묘소가 있는 교회로서, 두 시기(콘라트 2세와 하인리히 3세 때 1030-1061년까지, 그리고 하인리히 4세 때 1080-1106년까지)를 거쳐 완공되었다. 지하 납골당에는 여덟 명의 왕과 황제의 묘소가 있으며, 유네스코 세계문화유산으로 지정되었다.

마인츠Mainz **대성당**은 1036년 콘라트 2세가 참석한 가운데 낙성식이 있었으나, 1081년 화재로 소실되어 다시 지었다. 1239년에 최종적으로 봉헌되었다.

보름스Worms **대성당**은 1018년 하인리히 2세가 참석한 가운데 토대를 만들었고, 1171년부터 신축하였다. 1181년에 교회 동쪽 부분이 축성되고, 1220년에 완공되었다.

'거대' 성서

아래의 두 필사본은 '거대한' 크기 때문에 '거대' 성서라고 불린다.

《**판테온 성서***Pantheon-Bibel*》(로마 또는 이탈리아 중부 지방에서 유래, 1125-30, 60.5×39센티미터, 367쪽, 로마, 바티칸 소상)는 고대 로마에서 판테온이었던 마리아 교회의 소유라고 표기되어 있는데, 이 표기는 16세기에 써넣었다고 알려져 있다.

《**윈체스터 성서***Winchester-Bibel*》는 윈체스터의 주교 헨리 볼로이스(재임 1129-71, 정복자 윌리엄 1세의 손자)의 명령에 따라 제작되었다. 오늘날 이 성서는 두 권으로 나누어 있다 (59.5×42센티미터, 윈체스터 대성당 도서관 소장).

성지 순례

사도 야고보의 묘지로 가는 길

예루살렘과 로마 다음, 세 번째로 유명한 순례지는 10세기 중반 이래로 스페인 북부 산티아고 데 콤포스텔라에 자리 잡은 사도 야고보의 묘지였다.

전 유럽에서 피레네 산맥을 거쳐 이어진 수많은 순례길 가운데 프랑스와 부르고뉴 지방을 관통해 이 성지로 이르는 네 가지 경로는 로마네스크식 건축과 조각에 특별히 중요한 의미를 갖는다.

투르(성 마르탱의 묘지)로부터 보르도를 거치는 길

베즐레(마리아 막달레나의 유물이 있는 성지)로부터 리모주를 거치는 길

르 퓌로부터 **콩크**(성 피데스의 유물이 있는 성지)와 무아삭을 거치는 길

아를부터 **생 질 뒤 가르**(성 에기디우스의 유물이 있는 성지)와 툴루즈를 거치는 길

이 길들에 대한 설명은 12세기경 아메리 피코가 쓴 《성 야고보서*Liber sancti Jacobi*》에서 살펴볼 수 있다.

순례자들의 목적지 | 단테는 《신생*La vita nuova*》(1293)에서 순례자 명칭을 세 가지로 나누었다. "순례자들은 바다를 건너 육지로 여행하며 종종 종려나무 가지를 가지고 들어오므로 '종려나무를 가지고 오는 사람*palmieri*'이라고 불린다. 또한 그들은 낯선 곳의 '방랑자*peregrini*'라고 불린다. 왜냐하면 그들은 다른 사도들의 무덤보다도 그들의 고향으로부터 멀리 떨어진 갈리시아 주(스페인의 한 주-옮긴이)의 성지인 사도 야고보의 무덤을 향해 떠나기 때문이다. 그들은 또 로마로 여행하기 때문에 '로마로 가는 사람*romani*'라고 불린다." 이 명칭은 중세의 대표적인 순례지 세 곳, 즉 예수의 현세적 삶을 체험하는 성지 예루살렘과 스페인의 산티아고 데 콤포스텔라*Stantiago de Compostela*(산티아고는 스페인어로 야고보를 의미한다-옮긴이) 그리고 로마와 관련된다. 특히 로마의 성지는 1150년에 집필된 여행안내서 《로마 시의 성역들*Mirabilia Urbis Romae*》이 설명하고 있다. 여러 순례지를 잇는 주요 도로와 주변 도로들은 종교적 네트워크와 같았고, 이를 통해 로마네스크 양식은 국제적인 조형 양식으로 성장하게 되었다.

성지 교회 | 순례자들이 다녔던 길에는 대부분 풍부한 성유물을 소장하고 있는 수도원 교회들이 들어섰다. 특히 순례자들을 받아들여 얻는 수입으로 말미암아 수도원 교회는 성장하게 되었다. 투르의 〈생 마르탱 교회*Saint-Martin*〉(1003-15)로부터 시작된 수도원 교회는, 제단을 둘러싼 회랑을 발전시킨 것이 공통점이었다. 제단 주위의 회랑은 성인의 무덤 위에 지은 제단을 가운데 두고 도는 전례 행렬을 위한 것으로, 순례자들을 위해 만들어졌다. 1078년부터 짓기 시작하여 1140년에 완공한 〈산티아고 데 콤포스텔라 대성당〉에는 방사상으로 배치된 다섯 개의 소성당을 지닌 제단 회랑이 있으며, 이 회랑은 순교자 야고보가 간 길을 함께 경험하는 의미를 지닌다(오늘날도 스페인에 가까운 프랑스 마을부터 산티아고 델 콤포스텔라까지 도보 순례 여행이 행해지는데, 그 거리는 850킬로미터이다-옮긴이).

생 마들렌 교회 팀파눔 부조는 마태오 복음서의 기록, "그러므로 너희는 가서 이 세상 모든 사람들을 내 제자로 삼아"(마태오 28:19)라는 사도들의 파견을 보여준다. 그리스도로부터 퍼져나간 빛은 제자들에게 쏟아진 성령 강림을 상징한다. 빛살 위로 왼쪽에는 파도가, 오른쪽에는 잎사귀 모양 장식이 되어 있는데, 이것들은 아래의 요한묵시록 구절에서 보듯이 천국 같은 예루살렘을 나타내는 모티브들이다.

"천사는 또 수정같이 빛나는 생명수의 강을 나에게 보여 주었습니다. 강은 하느님과 어린 양의 옥좌로부터 나와 그 도성의 넓은 거리 한가운데를 흐르고 있었습니다. 강 양쪽에는 열두 가지 열매를 맺는 생명나무가 있어서"(요한묵시록 22:1-2).

사도들이 손에 든 책들은 그들이 온 세상으로 전파할 복음서를 상징한다. 방사상으로 배열된 나뉜 칸에는 그리스도교를 받아들인 민족들이 표현되었다. 반면 아래쪽 띠 부분에는 왼쪽에 제물을 바치는 장면에서 나타나듯 복음서를 거절한 민족들, 혹은 아직 복음서에 대해 잘 알지 못하는 민족들(오른쪽의 세상 끝자락의 전설적인 형상들)이 표현되었다. 둥근 아치 바깥쪽으로는 29개의 원형 메달 안에 12궁도의 수대와, 열두 달에 해당하는 노동 장면들이 번갈아가며 나타난다.

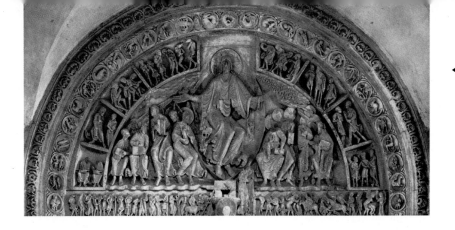

◀ 〈사도들의 파견〉, 1130년,
베즐레 생 마들렌 수도회 교회 내부,
정문 현관 내부의 팀파눔
부조의 중심 모티프는 타원형 후광이
그리스도의 전신상을 둘러싼 '마에스타스
도미니'이다. 마에스타스 도미니
도상의 그리스도가 사도들을 파견하는
장면과 연관되는 것이 부르고뉴 지방
로마네스크 양식 부조의 특징이다.
그리스도의 팔은 후광의 가장자리와
교차하며, 양쪽으로 빛을 내보낸다.
그리스도는 몸을 가볍게 구부렸으므로
두 다리는 정면에서 보았을 때 옆으로
돌아가 있는데, 사도의 파견이라는
정신적인 사건은 이런 동작으로
표현됨으로써 그리스도가 입고 있는 옷
주름의 가장자리 같은 세세한 부분도
강한 인상을 남기게 된다. 교회의 현관
안에서 이 팀파눔 부조를 바라보는
순례자들은 자신이 속세에서 하늘나라로
가고 있는 사도들의 후예라고 여겼을
것이다.

순례자들은, 십자가에 매달린 옷을 입은 그리스도상과 같은 특별한 숭배상의 확산에도 어느 정도 역할을 했다. 대표적인 예가 로마로 향하는 순례길에 있는 토스카나 지방 루카의 대성당에 소장되어 있는, 바로 기적을 불러온다는 〈성스러운 얼굴 Volto Santo〉이었다(성스러운 얼굴이라고 불렸지만 사실은 십자가 위에 옷을 입은 그리스도가 서 있는 형상이다–옮긴이). 독일의 브라운슈바이크 대성당의 〈이머파르트 십자가Imervardkreuz〉(1170년경으로 추정)는 〈성스러운 얼굴〉의 복제품이었는데, 그리스도가 찬 허리띠에는 "이머파르트가 나를 만들었다Im-ervard me fecit"라는 글귀가 새겨져 있다. 이머파르트는 로마 순례 여행을 다녀왔던 조각가였다고 추측된다. 그러나 오늘날 루카에 있는 〈성스러운 얼굴〉은 이머파르트의 작품보다 훨씬 나중에 제작되었으므로 〈이머파르트의 십자가〉가 최소한 11세기에 루카에서 제작된 십자가의 복제품, 또는 그것을 모범으로 한 대용물이었을 것이라는 이론들은 의문의 여지가 있다.

순례자의 활동과 성유물 숭배를 고려할 때, 성유물인 〈이머파르트 십자가〉와 루카의 〈성스러운 얼굴〉을 원래의 성유골 그 자체로 인정했던 점은 특이하다. 양쪽 십자가에 서 있는 그리스도 상들의 후두부가 도려내어졌다. 전설에 의하면 아리마태아 사람 요셉과 함께(요한 19:38-42) 예수의 시신을 십자가로부터 거두어 장례를 치렀던 니고데모가 〈성스러운 얼굴〉의 신체를 제작했는데, 그가 그리스도의 머리에 천사상을 추가했다고 한다. '성스러운 얼굴'이라는 이름이 여기에서 나왔고, 그 후 8세기경 주교 구알프레두스가 예루살렘 성지를 순례하고 이 십자가상을 고향인 루카로 가지고 왔다는 것이다. 다른 한편 〈성스러운 얼굴〉은 성 퀴메르니스St.Kummernis와 연관된다. 바이올린밖에 가진 것이 없었던 가난한 순례자가 바이올린을 켜며 십자가상 앞에서 기도하자, 십자가에 못 박힌 그리스도의 발에서 은으로 만든 신발 한 짝이 떨어졌다는 것이다. 이 전설은 순례자들이 여행 중에 머물렀던 곳에서 숭배했던 성유물이 아주 귀중한 재료들로 제작되었다는 사실을 알려준다.

힐데스하임

오토 왕조 양식으로부터 로마네스크 양식까지 | 815년에 주교구가 된 이래 힐데스하임Hildesheim은 11세기에 이르러 문화의 꽃을 피우게 된다. 이는 성인聖人으로 추대된 두 명의 주교와 밀접한 관계를 지닌다. 한 명은 베른바르트 폰 힐데스하임(재임 993-1022, 시성 1193)으로, 그는 서양 서예와 청동 주조 분야에서 뛰어난 소질을 지니고 있었다. 또 다른 한 명은 그의 후손인 고데하르트(1038년에 사망, 시성 1131)인데, 그는 서른 개의 교회를 세우고 축성했다. 이 두 귀족 출신 종교인들은 오토 왕조의 왕들에 의해 임명되었다. 베른바르트는 987년 이후 젊은 오토 3세의 스승이자, 그의 모후인 테오파누 황후의 고문이 되었다. 고데하르트는 바이에른의 니더알타이히 수도원장이었다가 1022년 황제 하인리히 2세의 명으로 힐데스하임에 왔다. 비록 로마네스크 양식 이전이기는 했지만, 두 사람이 건축주로서 여러 교회를 로마네스크 양식으로 짓는 데 크게 기여한 것은 사실이다. 그 예가 바로 수도원 교회인 〈성 미하엘 교회St. Michael〉이다. 이 교회는 베른바르트가 건물의 기초를 닦고, 수도원장인 고데람누스의 감독 아래 완공되었다. 이 교회는 로마네스크 양식의 원형인 '분할 건축'을 보여준다. 건물 바깥쪽은 내부와 일치하며 건물 안에서는 소위 '작센식 기둥 교차 형식'을 볼 수 있다. 즉 네이브의 아케이드에는 원주와 각주가 교차하며 둥근 아치를 지탱한다. 원주들과 각주들은 한 단위로서 각각 정사각형 평면의 모서리를 강조하게 된다. 이와 같이 계속 반복되면서 전체적인 평면도는 로마네스크 양식의 기초가 되는 '정방형 규준'을 이룬다.

▶ **힐데스하임, 〈성 미하엘 교회〉, 1007-33년 재건축, 남서쪽 방향에서 본 모습**
이 수도원 교회는 장축인 네이브와 아일들, 또 서쪽과 동쪽의 건물 군들로 구성되었으며, 서쪽, 동쪽에 각각 트랜셉트가 가로지르고 있다. 이 때문에 양쪽에 크로싱이 생겼고, 크로싱 부분에 대형 사각 탑들이 올라섰다. 탑 양쪽에 계단이 있는 소형 탑들이 세워졌고, 서쪽과 동쪽에 제단부와 합창석이 만들어졌다. 동쪽 정면은 밋밋한 반면, 서쪽에는 반원형의 앱스가 생겼다(일반적으로 제단이 오는 동쪽에 앱스가 생기고 서쪽에 밋밋한 웨스트워크가 들어서지만, 이 교회는 서쪽과 동쪽이 바뀌었다-옮긴이). 서쪽 앱스에 난 행렬 회랑 외벽에는 천장의 하중을 받치고, 납골당(베른바르트 무덤)을 지키기 위해 각진 부벽을 만들었다. 납골당에는 다소 높은 제단을 세웠다. 중앙 회랑인 네이브를 덮은 평평한 천장은 나무로 만들어졌고, 13세기경에는 그리스도의 가계도가 그려졌다. 그 가계도는 동쪽 면에서 시작되어(아담과 하와의 추방) 서쪽에서 마치는 형식이다.

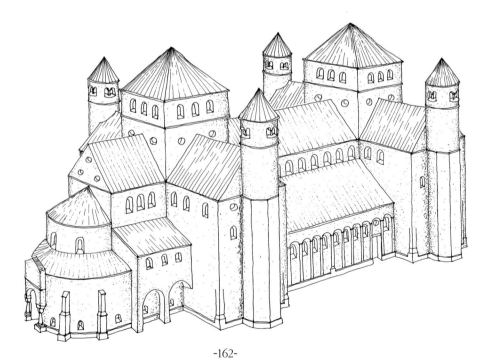

베른바르트식 조각 | '베른바르트식 조각'이라는 개념은 1955년도에 정립되었다. 좁은 의미에서 베른바르트식 조각이란 베른바르트 주교와 직접적으로 연관된 조각 작품 열한 점과 연관되며, 11세기 초에 새롭게 제작된 작품들이 이 개념에 속한다. 〈그리스도의 원주〉, 그리고 〈베른바르트의 문〉의 청동 문 두 짝이 기념비적인 작품으로 꼽힌다. 〈베른바르트의 문〉은 최초로 청동 부조가 장식된 작품이다. 유형론에 따라 구약과 신약 성서에 나오는 장면을 문 한 짝마다 여덟 개씩 묘사한 이 문의 부조는 로마의 〈산타 사비나 교회〉(430)에 있는 나무문에서 영향을 받아 설계되었다. 높이가 472센티미터인 〈베른바르트의 문〉은 1015년 제작되었고, 성 미하엘 교회를 위해 만들어졌지만, 고데하르트 주교가 힐데스하임 대성당으로 옮겼다.

일련의 십자가상들은 그리스도상을 만드는 조각의 발전과 관련된다. 초기 작품으로는 쾰른 대성당에 있는 대주교 게로의 〈게로 십자가상〉(970)을 들 수 있다. 성직자 베른하르트 폰 앙거스는 1013-14년에 기적을 행한다는 〈성 피데스 유골함〉(980)을 보려고 콩크로 순례 여행을 다녀왔다. 그리스도 상이 '표현되지 않은' 그림, 혹은 그리스도 상이 '없는' 조각작품, 특히 이교도적 우상에 대한 기억으로 더욱 부담스러운 조각작품에 대해 다음과 같이 주장했다.

"유일하게 높으시며 참된 그리스도를 정당히 숭배하는 곳에서, 우리가 십자가에 매달린 그리스도 상 이외에 석고나 청동 그리고 목재로 인체를 만든다면, 사악하고 무의미한 짓이 될 것이다. 그러나 그리스도의 고통을 기억하기 위해 경건하게 그리스도의 십자가상을 조각하거나 주물로 제작하는 것은 거룩하고 공변된 교회가 허락할 것이다." 이런 입장에서 제작된, 거의 실물 크기인 〈링겔하임 십자가〉 그리고 소형인 〈청동 십자가〉(둘 다 잘츠기터 링겔하임 교회 소장. 이 교회에서 수녀 유디트는 오라버니인 베른바르트의 시성식에서 책임자 역할을 수행했다)와, 힐데스하임 대성당 보물고의 〈은제 십자가〉(그리스도의 몸 높이 12.8센티미터)를 비롯한 당시의 조각작품들에는 베른바르트식 조각이라는 개념이 적용될 수 있다.

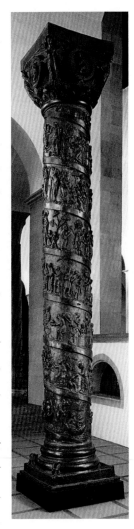

◀ 〈그리스도 원주〉, 〈베른바르트 원주〉라고도 불림, 청동, 전체 높이 379cm, 직경 58cm, 부조된 부분의 높이 48cm, 힐데스하임 대성당

베른바르트 주교는 로마에서 새 천년을 맞았고, 거기서 로마식 전승 기념 원주인 〈마르쿠스 아우렐리우스 원주〉와 〈트라야누스 원주〉들을 보게 되었다. 이 두 원주들을 모범으로 삼은 청동 원주에는 나선형 형태로 부조가 새겨졌다. 아래로부터 위로 펼쳐진 부조의 내용은 요르단 강에서 세례를 받는 예수부터, 예루살렘으로 입성하는 모습까지 총 스물네 장면으로 이루어졌다. 〈그리스도의 원주〉와 마찬가지로 〈베른바르트의 문〉 역시 수도원 교회인 성 미하엘 교회를 위해 제작되었다. 하나의 주물 덩어리에서 만들어진 두 짝의 베른바르트의 문과 원주, 이 세 작품은 베른바르트식 조각의 뛰어난 주조 기술을 보여주며, 은 주조에서도 역시 뛰어난 신기술을 보여준다. 베른바르트 묘지에서 나온 두 개의 은제 촛대에는 "그의 미술 초기의 것In primo huius artis flore"이라는 말이 새겨졌는데, 이 촛대는 베른바르트 양식의 초기 전성기에 해당한다. 이 촛대는 현재 힐데스하임에 있는 고딕 양식의 막달레나 교회에 보관되어 있다. 힐데스하임 필사관에서 나온 필사본 가운데 가장 탁월한 작품인 〈베른바르트 복음서Bernwardevangelistar〉 안에는, 이 책의 봉헌자인 베른바르트가 제단에 복음서를 놓고 있는 초상화를 실었다(1015, 힐데스하임, 교회보물보관소).

수도원

수도원 건물

《성 베네딕투스의 규칙》(529)을 따른 수도원과, 내부 공간인 밀실의 설계는 다음과 같다.

수도원 교회의 동쪽 부분은 수사들의 미사 예식과 공동 기도를 위해 존재하며, 서쪽은 평신도들의 미사를 위한 공간으로 구성된다. 일반적으로 교회 남쪽에는 직사각형 형태의 십자가 회랑을 지었고 그곳에서 십자가 처형에 대한 기도(십자가의 길)가 이루어졌다.

십자가 회랑은 수도원 규칙에 적합한 독서를 하기 위한 대형 공간과 기숙사, 또 각 방으로 연결된 일상용 방, 그리고 식당 등으로 둘러싸였다. 식당은 저장고와 부엌, 그리고 간단히 손을 씻을 수 있도록 분수 시설이 마련된 방과 연결되며, 이외에 필사관과 도서관이 갖춰져 있었다.

아이펠 지방에 있는 마리아 라흐Maria Laach 수도원 교회(1093년 착공)는 교회 건축의 독특한 특성을 잘 보여주고 있다. 이 교회는 독일에서 가장 잘 보존된 로마네스크식 종교 건축물에 속한다. 1220–30년에는 교회 서쪽 부분에 십자가 회랑에 부속된 건물 세 채와 맞닿은 안마당을 만들었고, 그 가운데 사자형 분수대가 놓였다. 이 같은 형식은 초기 그리스도교 시대, 바실리카 교회의 아트리움과 비슷하다.

은둔자의 암자와 수도원 | 그리스도교 수도 생활의 두 가지 전통은, 원래부터 전해져 내려온 은둔 생활과, 4세기 경 이집트(성 파코미오스의 규칙, 320년경)에서 생긴 공동체(독일어 Koinobitentum, koiné 그리스어로 '공동의'라는 뜻이다)이다. 누르시아 출신의 베네딕투스가 529년 몬테카시노 수도원을 설립하면서 만든 《성 베네딕투스의 규칙Regula Sancti Benedicti》은 공동체를 지향하는 서양 수도원 생활의 토대가 되었다. 수도원 공동체는 '기도하고 노동하라ora et labora'라는 규칙과 함께, 끊임없이 영혼을 깨끗이 하기 위해 매일 3시간 간격으로 하루에 여덟 번씩 기도를 해야 하며, 또 수도원의 물질적 토대를 보장하기 위해 일정한 노동을 해야 할 의무가 있다.

이와 같은 공동체적인 수도원 생활의 두 가지 의무는 베네딕투스 수도원과 11세기 이후에 생긴 프랑스의 시토 수도원 교회 건축에 큰 영향을 끼쳤는데, 특히 시토 수도원 교회는 카를 대제 시대의 〈장크트갈렌 수도원〉을 이상적인 모범으로 보았다. 특히 820년경 보덴제의 라이헤나우 섬 수도원에는 장크트갈렌 수도원을 개축하기 위해 수도원장 고츠베르트가 작성한 설계도의 복사본(장크트 갈렌 수도원도서관)이 보존되고 있다. 양피지에 붉은색 잉크로 그린 이 설계도에는 내부 공간, 예컨대 수도원 밀실과 교회, 그리고 십자가 회랑, 부속 건물과 여러 시설들, 즉 수도원장 숙사, 객사, 병원, 학교, 공방들, 가축우리들, 정원, 묘지가 나타난다.

수사와 미술가 | 중세 수도원의 자급자족 경제에 맞춰 미술작품의 자급자족도 이루어졌다. 그러한 현상은 오른쪽 페이지에 실린 〈봉헌화Dedika-tionbild〉에서도 엿볼 수 있다. 이 그림은 몬테카시노 출신인 수도원장 데시데리우스의 보고서라는 성격을 띤다. 그림의 아랫부분에 나타난, 호수를 둘러싸고 있는 건물과 땅은 수도원 소유임을 암시한다. 이 땅을 얻음으로써 수도원의 경제적 기반은 확대되었다. 그림 윗부분에는 데시데리우스가 수도원 창설자에게 이 수도원에서 제작한 필사본을 넘겨주고 있다. 반면 여러 개의 필사본들이 바닥에 놓여 있는 것도 볼 수 있으며, 배경의 모티프에서 수도원 소유의 건물을 더 짓고자 하는 욕망을 읽을 수 있다. 이 배경은 당시 활발히 전개된 건축 붐, 특히 데시데리우스의 교회 개축 사업(1071년 헌당)과 관련된다. 당시 수도원에는 필사가와 세밀화가로 일하는 수사 외에도 목공, 미장이, 석공, 조각가, 벽화 전문가, 건축 기술자 수사들이 있었으며, 이들은 수도원의 여러 가지 시설과 장식품을 만드는 데 함께 참여했다. 하지만 전문 기술자들이 초빙되는 경우도 있었다. 일례로 데시데리우스는 콘스탄티노플에서 비잔틴 모자이크 미술가를 몬테카시노로 불러들였다.

몬테카시노 수도원이 어느 정도로 많은 미술품을 가지고 있었는지는, 1115년에 클레르보의 시토 수도원장이 된 성 베르나르두스의 질책에서도 잘 드러난다. 프랑스의 시토 교단이 개혁 수도회를 만들고 전파하는 데 크게 기여했던 그는 다음과 같이 말했다. "도처에 너무 화려하고, 놀랄 만큼 종류가 많은 형태들이 널려 있어 오히려 대리석에 적힌 글귀들을 읽고 관찰하는 게 더 나을 정도이다. 이곳에서는 신의 계율을 깊이 생각하기는커녕 하루 종일 이 작품들

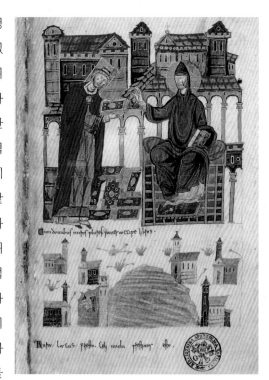

을 하나하나 감상하고 관찰하는 일에만 몰두하게 된다. 하느님 맙소사! 사람이 이미 이런 불손을 부끄러워하지 않는데, 어찌 사치스러움을 마다하지 않을까!"

실제로 시토 수도회는 베네딕투스 수도원의 원래 정신을 반성적으로 성찰함으로써, 미술작품을 만들어야 한다는 수도원이 의무에 대해 의문을 제기했다. 이 때문에 화려하고 값비싼 물건으로 치장한 수도원 대신, 엄격하게 기능적이며 수공예의 수준이 뛰어난 시토 수도원의 건축이 등장한다. 시토 수도원 건축은 교회 제단부를 다각형이 아니라 직선 형태로 장식했으며, 여러 개의 탑을 포기하는 대신 용마루 위에 작은 탑을 세우고, 그 안에 종을 넣은 것이 특징이었다. 1147년 알자스 출신의 수사들이 건축했으며 슈파이어의 대주교가 후원한 〈마울브론 수도원Kloster Maulbronn〉은 독일에서 가장 잘 보존된 시토 수도회 건물이다. 이 수도원의 밀실과 담으로 둘러싸인 농원은 유네스코가 지정한 세계문화유산에 등록되었다.

◀ 〈봉헌화〉, 1070년, 양피지 위에 템페라, 종이 크기 36.5×25cm, **바티칸 사도도서관**

화려하게 장식된 필사본의 시작 부분에 있는 이 그림은 수도원장 데시데리우스가 수도회 창설자 누르시아 출신의 베네딕투스에게 몬테카시노 수도원 필사관에서 제작된 필사본을 넘겨주는 장면을 보여준다. 이 책은 성 베네딕투스와 그의 제자 마우루스, 그리고 그의 여동생 스콜라스티카를 위한 축일들에 낭독될 성구聖句를 담았다. 이들의 일대기는 성구 모음집으로 이용되었는데, 6세기 말경에 대교황 그레고리우스 1세가 편찬한 성 베네딕투스의 전기는 그러한 예가 된다. 베네딕투스(574년 사망)의 둥근 후광과 달리 데지데리우스의 각진 후광은 이 수도원장(재임 1058-86)이 살아 있는 사람이라는 것을 알려준다. 그림에 새겨진 아래의 글귀가 이 봉헌화를 설명해준다. "나의 아버지시여, 이 집들과 아름답게 장식한 책들을 받아주소서. 나는 당신께 이 땅과 강을 바칩니다. 당신은 나에게 하늘을 가져올 분이 되소서.Cum domibus miros plures accipe pater libros. Rura lacus presto. Celi mihi presitor esto."

11-12세기경 카지노 산 위에 세워진 베네딕투스 수도회 본산의 문화적, 교회 정치적 중요성은 그곳의 원장인 데시데리우스의 이력을 통해 드러난다. 교황 니콜라우스 2세(재위 1058-1061)는 데시데리우스를 추기경이자, 캄파냐, 칼라브리아(카푸아에 있는 산탄젤로 인 포르미스 수도원 교회의 봉헌화가 남아 있다) 그리고 풀리아 지방에 있는 모든 수도원의 개혁을 맡은 책임자로 임명했다. 1086년 데시데리우스는 빅토리우스 3세 교황이 되었다.

이 시기 동안 수도원을 통한 교회 개혁에 의존했던 교황과, 황제의 대립이 심화되었다. 빅토리우스 3세는 교황 그레고리우스 7세(힐데브란트라는 이름의 수사였다)를 이은 교황이 되었는데, 황제 하인리히 4세는 그레고리우스 7세를 추방한 후 대립 교황 클레멘스 3세를 추대했다.

주두

입체 기하학 형태
그리고 식물 모양의 주두

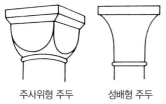

주사위형 주두 성배형 주두

(반구형 그리고 정육면체)

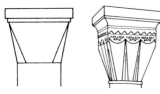

사다리꼴 주두

꽃봉오리 주두와 설상화舌狀花 주두

다각형 잎사귀 모양의 주두

구조적 기능 | 주두는 건물을 지탱하는 원주, 반원주, 각주와 벽주와, 건물의 하중이 실리는 아치형 천장 또는 천장을 연결한다. 즉 주두는 하중이 실리는 면적을 넓혀주는 구조적 기능을 담당하는 것이다. 초기 역사시대의 건축은 엄격히 정형화된 입체적 형태의 주두(도리아 양식)로부터 장식적이고(소용돌이 형태의 이오니아 양식) 식물 모양으로 꾸민 주두(코린트 양식)를 거쳐, 이 세 가지의 특징과 인물 형상 모티프를 종합한 로마의 콤포지트 양식으로 발전되었다. 이런 주두의 유형은 로마네스크 양식에 와서 형식미 넘치는 독특한 형태가 되었다.

원주의 둥근 지지대와 아치의 정방형 평면을 연결하는 구조가 분명히 드러나는 형태는 주사위형 주두이다. 이것은 정육면체와 반구가 혼합된 형태이며, 로마네스크 양식의 입체적인 형식미에 가장 잘 어울린다. 주사위형과 유사한 입체기하학적인 주두는 종 모양, 성배 모양, 바구니 모양, 공중 그네 모양의 사다리꼴 주두, 주름 장식의 주두, 그리고 비스듬하게 올라가는 원통형 주두 등이 있다. 이러한 기본 형태들을 수직으로 반복해 장식한 것이 여러 단계로 이루어진 주두이다. 꽃잎 모양과 경단 모양으로 잎사귀 끝 부분이 말린 주두는 로마네스크 양식 초기에 나타난 주두 장식이다.

주두 조각 | 입체기하학의 기본 형태가 장식과 결합함으로써, 주두는 조각으로 표현할 수 있는 가장 중요한 소재로 발전되었다. 주두 조각은 둥근 화관 모양의 꽃잎 주두로부터 주두를 네 부분으로 나누어 이야기의 한 장면을 조각해 넣은 형태에 이르기까지 발전했다. 필사본 회화에서 장식용 그림과 역사적 사실을 표현한 그림을 구분하는 것과 마찬가지로, 인물이 추가된 주두는 '역사 주두'라고 불렸다.

인물 주두에는, 예를 들어 회랑 같은 곳에서, 연속되는 내용을 지닌 이야기가 조각되었다. 조각된 이야기들에는 비유적으로 해석되는 고대 그리스의 주제들과 재앙을 막아주는 미신에 대한 주제들, 그리고 성서, 성인전, 그리고 세속적 주제들이 한데 뒤섞여 있었다. 물론 클레르보 출신의 베르나르두스는 이렇게 말하며 주두 조각의 주제들을 거부했다. "수도원에서 성서를 공부하는 수사 앞에 저런 우스꽝스러운 괴물과 도저히 상상할 수 없이 일그러진 형상들이 어떻게 있을 수 있는가? 저렇게 불경스러운 원숭이는? 야생의 사자는? 반인반마인 저 괴물은 웬 말인가? 반인은 또 무엇인가? 얼룩무늬 호랑이는? 전투를 벌이고 있는 전사는? 뿔을 향해 칼을 내리치는 사냥꾼은?"

로마네스크 시대의 주두 조각은 조각의 실험적 단계로, 마치 어떤 소재도 다 다룰 수 있도록 허락된 것처럼 보였다. 즐거운 표정을 짓고 있는 한 쌍의 곡예사(미사 예식의

품위를 해치지 말라는 주교들의 훈계는 당시 많은 사제들이 타락해 있었음을 암시한다)도 있었고, 베즐레의 생 마들렌 교회 남쪽 아일 주두에 조각된 '신비로운 방앗간'과 같이 신학적으로 깊이 생각한 주제도 있었다. '신비로운 방앗간'은 예수가 돌리고 있는 방아 속으로 모세가 계율이라는 곡식을 쏟아 붓고 있으며, 바울로가 가루로 곱게 빻은 곡식을 자루에 담는 장면이다. 이 주두 옆에는 괴물들의 전투 장면, 독수리로 변신한 유피테르가 가니메드를 유괴하는 장면, 음악을 연주하는 동물들, 에우스타키우스와 후베르투스의 회개 장면, 12궁 별자리의 천칭자리와 쌍둥이자리, 그리고 그리스도의 비유 말씀의 하나인 부자와 가난한 라자로, 사치스럽게 살다가 간 남자의 죽음, 또 악마가 그의 영혼을 손에 들고 가는 모습, 그리고 타원형 후광 안에 아기로 등장하는 라자로 모습 등을 볼 수 있다.

주두 조각과 유사한 조형과제는 코니스, 혹은 통형 아치의 뼈대 등을 지탱하는 선반과 받침대이며, 여기에 선호된 모티프는 동물의 머리와 잎사귀 가면 등이다.

켄타우로스

마인츠 대성당의 탑방塔房에는 활과 화살을 들고 사슴을 사냥하는 켄타우로스가 조각된 주두가 있다(1120). 말과 사람이 결합된 이 고대의 괴물은, 세속에 속하는 동시에 천상에 속하는 예수 그리스도의 본성을 상징한다고 이해될 수도 있다. 세속적인 모티프로서 사냥하는 켄타우로스는, 달력의 12궁 별자리에서 궁수자리를 나타낸다.

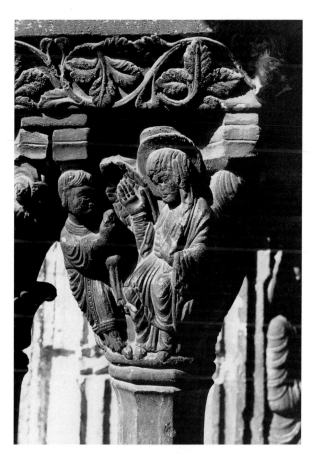

◀〈수태고지〉, 1050년, 인물형 주두, 아를, 생 트로팽 대성당, 십자가 회랑의 동쪽부

아를 대성당의 남쪽에는 십자가 회랑이 위치하는데, 이 성당은 북쪽과 동쪽 트랜셉트에는 로마네스크 양식, 서쪽과 남쪽 트랜셉트는 고딕 양식을 보여순다. 동쪽 트랜셉드에 있는 인물 장식 주두에는 신약 성서의 장면이 연속적으로 조각되었는데, 그 첫 번째 장면이 '수태고지'이다. 이 장면의 주인공인 옥좌에 앉은 마리아와, 수태를 알리는 천사 가브리엘의 모습은 두드러져 보인다. 오목하게 들어가 있는 받침대 부분은 조각을 효과적으로 돋보이게 한다. 맞은편 받침대 부분에는 잎사귀 덩굴 형태로 장식되었다. 동쪽 트랜셉트는 세 구획으로 나뉘는데, 첫 번째 구획에는 〈그리스도의 탄생〉이, 두 번째 구획에는 〈성삼왕〉, 세 번째 천장 구획에는 〈예루살렘의 입성〉과 〈사도들의 파견〉 등을 볼 수 있다.

성

탑 모양의 성과 교회형 성 | 요새 건물인 성城은 우선 건축 기술과 방어 기술의 발전에 따라, 혹은 지형의 조건에 따라(고지대, 또는 저지대, 물로 둘러싸인 성), 그리고 제후의 영토를 대표하는 중심지 기능이나 요충지 수비 기능 그리고 바다나 육지로 가는 교통로를 통제하는 기능 등 여러 기능에 따라 건축되었다.

중세 성 건축의 출발점은 여러 면에서 다양하게 생각할 수 있다. 성은 로마인들이 국경에 축조한 요새와 윗부분을 뾰족하게 깎은 긴 말뚝으로 방책을 친 보루(피난용 성)로부터, 중세 초기의 성에 이르기까지 다양한 형태로 존재했다. 탑 모양의 성으로는 키프 keep이라 불린 영국식 성이 있다. 키프는 거주 공간과 창고 공간을 갖추고 지주支柱들을 둘러쌓은 기념비적인 탑이었다. 덩정donjon이라 불린 프랑스 성 역시 탑 모양의 성으로 거주가 가능한 탑형 요새였다. 마지막으로 내부가 마치 도시와 같았던 특정 가문을 위한 성이 있는데, 이를테면 이탈리아 토스카나 지방의 산 지미냐노San Gimignano에는 그와 같은 성들이 열네 채가 있었다.

방어용 교회성敎會城은 귀족들의 탑형 성과는 달리 교구敎區민을 도피시킬 목적으로 건설되었으며, 성벽에 총안을 뚫어놓은 곳이 있었다. 지벤뷔르겐, 에르츠게비르게, 슐레지엔 그리고 프리스란트 지방에는 이런 성들이 여러 개 보존되고 있다. 1079년 슈바벤의 할 지방에 있는 산에 축조된 그로스 콤부르크Groß-Comburg 수도원은 수도원 성

▶ 〈바르트부르크 성〉,
12세기부터 19세기까지
기록에서는 1080년 최초로 언급된 바르트부르크 성은 바르트 산 위에 북쪽에서 남쪽 방향으로 지어진 성이다. 산 끝자락에는 아이제나흐 시가 있다. 항공사진은 북쪽에 해당하는 앞채와 남쪽의 본채로 이루어진 성의 구조를 잘 보여준다. 성의 동쪽 부분에는 3층으로 지은 궁전(1190~1250)이 보이는데, 그곳에는 내부에 여러 개의 넓은 홀과 갤러리가 있으며, 그 안에는 회랑과 화려한 주두 장식을 갖추었다. 남쪽 탑은 말기 중세(14세기)에 지어진 것으로서, 1840년에 딱 한 번 요철 모양의 흉벽이 보충되었을 따름이다. 대공 카를 알렉산드로스 폰 작센 바이마르가 후원한(최초의 계획은 1838년에 세워짐) 덕분에 바르트부르크 성은 오늘날과 같은 모습을 갖추게 되었다. 내부 시설 복원에는 모리츠 폰 슈빈트가 1853년부터 1855년까지 관여했는데, 그는 '바르트부르크 성의 노래 경연' (발터 폰 데어 보겔바이데, 볼프람 폰 에센바흐 등이 참여)에 관한 전설과 '성 엘리사베스 폰 튀링겐'을 기억하기 위한 프레스코화를 제작했다. 루터는 바르트부르크성에 '융커 외르크'라는 이름으로 머물며 신약 성서를 번역(1521~22)했고, 또 국가가 후원한 바르트부르크 대학생 축제(1817)가 열리면서 바르트부르크 성은 독일의 국가적인 기념물이 되었다. 2000년부터 바르트부르크 성은 유네스코가 지정한 세계문화유산이 되었다.

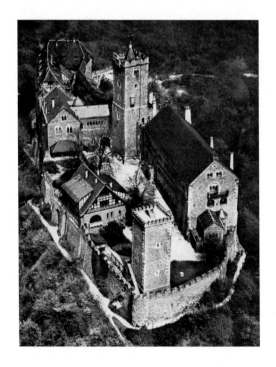

의 전형으로, 성의 외벽과 내벽은 반지 형태의 성벽으로 둘러쌌고, 이 사이 공간에 동물을 사육하는 마당을 갖추었다. 〈12방향의 원형 촛대〉(1150)는 열두 채의 탑과 문, 그리고 성벽으로 굳게 방어된 천국 예루살렘을 상징한다.

이탈리아 남동부 풀리아 지방의 산을 둘러싸고 있는 〈카스텔 델 몬테Castel del Monte〉역시 성의 형태를 잘 보여주는 사례에 꼽힌다. 1240년부터 황제 프리드리히 2세의 사냥용 성으로 건축되었던 이 성은, 팔각 모서리에 지은 탑을 통해 나타난 팔각 평면 구조에서 질서정연한 절대 권력을 상징했다.

기사의 성 | 중세 성의 진수는 역시 기사의 성騎士城이다. 기사의 성은 대부분 귀족 가문이 소유하고 있는 영지의 정치, 군사, 문화적 중심지 역할을 했다. 기사의 성은 거주 공간이자 요새로서, 예술적으로 꾸민 여러 층으로 이루어진 궁전이면서 그 도시의 상징이며, 성탑과 방어의 상징으로서 겹겹으로 싼 성벽을 지녔다. 기사의 성에는 두 가지 주요 유형이 있다. 첫째는 중심부를 향해 조성된 원형 성이며, 둘째는 하나의 축을 중심으로 삼고 여러 방향으로 분산된 성이다. 이 두 유형의 공통점은 성벽을 여러 겹으로 쌓으면서 건물의 변두리 공간을 확보했다는 것인데, 그 곳에서는 기사의 결투 장면을 구경할 수 있었다. 비교적 넓은 공간을 지닌 성에서는 마상 결투장이 벌어질 수도 있었다. 12-13세기의 연가 가수들과 격언 시인들은 여러 성을 떠돌아다녔다. 튀링겐의 백작 헤르만 1세(재임 1190-1217)가 소유했던 바르트부르크Wartburg 성은 소위 당시의 '예술의 전당'이라고 할 수 있었는데, 이 성의 위상은 '바르트부르크 성의 노래 경연'에 관한 전설에서 잘 나타나 있다. 이 전설이 최초로 문학에 나타난 것은 1260년이었다.

성지 예루살렘에 있는 십자군 종군 기사의 성들은 기사 성의 역사에서 한 부분을 차지하고 있다. 이 가운데 가장 잘 보존되고 있는 성은 〈요한기사수도회의 성〉(시리아 12-13세기)이다. 기사단의 성 건축은 십자군 운동에 그 뿌리를 두고 있는데, 1274년 건축된 마리엔부르크Marienburg(폴란드의 말보르크Malbork)는 기사 성 건축의 절정기를 보여준다. 1817년부터 마리엔부르크는 카를 프리드리히 싱켈의 감독 아래 복원되기 시작했는데, 이로부터 19세기의 성에 대한 낭만주의가 일기 시작했으며, 오래된 폐허에 새로운 건물이 짓기도 했다. 싱켈이 1825년에 라인 강가의 코블렌츠 근처에 세운 스톨첸펠스 성Burg Stolzefels은 그러한 예이다. 스톨첸펠스 성의 건축주인 프로이센의 프리드리히 빌헬름 4세는 중세를 매우 사랑했으며 왕위에 대해 보수적인 낭만주의적인 입장을 취했던 인물이었다.

성의 구조

난로가 있는 방 일반적으로 난방이 된 여성 방 또는 '소녀의 방'이라고도 불리는 밀실

내성 출입구 내성의 성벽에 설치되어 있으며, 성 내부로 연결되는 쪽문인 격자문과 함께 방어용으로 설치한 문. 성문이 바깥 성벽에 설치되어 있다는 점에서 구분된다.

농사農舍 대부분 내성의 성벽에 연결되어 있는 마구간, 창고, 대장간

동물 사육장 외성과 내성 사이에 위치한 여러 동물들이 사육되는 공간

망루 원형, 정방형 또는 팔각형 모양의 중앙부 탑, 거주민의 최후의 도피처, 망루는 주로 지하 감옥 위에 설치된다. 여러 겹의 원형 성벽 특별히 위험한 구역을 보강하기 위해 설치된 여러 겹의 외벽

성의 궁 여러 층으로 이루어진 주거용 건물, 주로 1층에는 기사들의 홀이 있고, 위층에는 거실, 침실 등이 있다.

소성당 종교 행사를 목적으로 하며 성의 본관에 들어가 있거나, 혹은 단독으로 지은 2층 건물

총안이 있는 통로 성벽 위에 설치되어 있으며, 전투 때 군인들이 안전하게 이동할 수 있는 통로. 요철 모양의 흉벽으로 보호되며, 뜨거운 송진이나 기름을 퍼 부울 수 있는 구멍(총안)이 설치되어 있다.

대문

로마네스크식 교회 대문

그네젠Gnesen(폴란드에서는 그니에즈노Gniezno로 불림) 대성당, 남쪽 대문, 1170, 청동으로 주조된 양쪽 날개로 구성. 997년 프로이센으로 포교 여행 중, 쾨니히스베르크에서 살해된 성 아달베르트 전설에 등장하는 열여덟 장면이 부조로 제작되었다. 오토 3세는 1000년 그네젠에 있는 그의 묘지로 순례 여행을 했다. 대문에는 아달베르트가 볼레스라브 2세 앞에서 포로들을 위해 기도하는 장면도 표현되어 있다. 보헤미아의 왕은 973년에 프라하 교구를 설립했다. 보헤미아 귀족의 아들이었던 아달베르트는 마인츠의 대주교 빌리기스에 의해 프라하 교구의 주교로 서품되었다.

몬레알레 대성당, 서쪽 대문, 1186년. 피사 출신의 보나누스가 제작. 양쪽 문에 총 42개의 청동 부조로 장식. 구약 및 신약 성서에 나오는 주제들을 표현했다.

베로나 산 체노 교회San Zeno, 서쪽 대문, 1140년, 두 쪽의 목재 문은 각각 청동 부조 24점으로 장식, 신약과 구약 성서, 그리고 성 체노의 전설에서 나온 주제들이 표현되었다.

아우크스부르크 대성당, 트랜셉트의 남쪽, 〈신부新婦의 문〉, 1020–50년, 대문의 두 날개는 청동 부조 35점으로 장식되었고, 대문의 테두리는 가면들, 그리고 구약과 신약 성서, 그리고 사계절의 알레고리들이 장식되었다.

힐데스하임 대성당(예전의 성 미카엘 교회), 〈베른바르트의 문〉, 1015년, 청동을 주조하여 만든 문 두 쪽에는 각각 신약 및 구약 성서에 나오는 여덟 장면이 부조로 장식되었다.

피사 대성당, 산 라니에리 대문Porta di San Ranieri, 1180년, 피사 출신의 보나누스가 제작. 목재 문 위를 청동 부조 20점으로 장식, 구약과 신약 성서에 나오는 주제들이 조합되었다.

나무와 금속 | 미켈란젤로는 로렌초 기베르티가 피렌체의 세례당을 위해 제작한 금도금된 청동 대문을 보고, 정말 낙원으로 들어가는 문으로 손색이 없다며 절찬했다고 전해진다. 이 〈천국의 문Paradiestür〉(1425-50)은 미술적 조형과제의 하나인 문이 역사상 절정기에 이르렀을 때 만들어진 작품이다. 우리는 고대부터 내려오는 문의 전통에 대해 오직 문학 작품을 통해서만 알고 있다. 나무나 금속으로 만들어진 문은 도시로 들어가는 성문이나, 신전, 궁전, 묘지 출입구, 집 등을 닫는 기능을 했다. 문은 고르곤의 머리, 또는 사자 머리와 같이 사람들이 재앙이나 위험을 막아준다고 믿었던 형상들로 장식되었다. 석관 부조들은 인물들이 부조로 장식된 말기 로마의 문을 연상시킨다. 인물 부조로 장식된 가장 오래된 문은 4세기 말에 만들어진 밀라노의 산 탐브로시오 교회 Sant'Ambrosio 문의 파편들과, 430년경에 제작된 로마 산타 사비나 교회 문에 새겨진 목재 부조 28점이다.

고대에 기념물들을 만들었던 청동 주조 기술은, 유스티니아누스 대제 때 건축된 하기아 소피아 교회에 달린 세 개의 문에서 보듯이 중세 초기까지 콘스탄티노플에 생생히 남아 있었다. 그리고 서양에서는 카를 대제의 아헨 주물 공방에서 새로운 시도가 성공하게 되었다(팔츠 소성당의 〈늑대 문〉과 기타 두 개의 문, 오늘날은 아헨 대성당에 속함). 무거운 청동으로 인물이 등장하는 장면을 표현한 최초의 부조는 주교 베른바르트의 힐데스하임 주물 공방에서 제작되었다(성 미하엘 교회 것으로 1015년이라는 연대가 각명, 오늘날은 힐데스하임 대성당에 있음). 〈베른바르트의 문〉을 뒤따라 11-12세기에 주로 육중한 주조물이나 패널의 형태를 지닌 로마네스크 양식 부조의 대표작들이 연이어 만들어졌다. 특히 패널들은 목재로 한정되었다.

높이 평가받은 작품 중에는 미술가의 이름이 새겨진 점이 특히 눈에 띈다. 마크데부르크 주물 공방을 이끌었던 리쿠인과 바이스무트(1152-56에 만든 바이크셀 근방인 플록 대성당 문들, 또 1450년 직전에 지은 노브고로트의 성 소피아 교회 문), 종을 주조했던 멜피 출신의 로제르(제후 뵈문트 1세의 묘지 문, 폴리아 지방의 카노사 대성당, 1111-18), 베네벤토 출신의 오데리지우스(이탈리아 폴리아 지방 트로이아Trόia 대성당의 서쪽과 남쪽 문, 1119, 1127), 폴리아의 트라니 출신 바리사누스(1179-80년까지 제작된 라벨로, 트라니, 그리고 몬레알레 대성당의 문), 그리고 피사 출신의 보나누스(피사 대성당의 문, 그리고 시칠리아의 몬레알레 대성당의 문, 1180, 1186) 등은 자신의 이름을 문에 새겨 넣었다.

부조와 각명 | 문의 손잡이는 가장 강렬한 조각 형태를 필요로 한다. 아헨의 〈늑대문〉

에 달린, 사자 입 속에 있는 고리가 그 예이다. 잉글랜드 북부의 더럼 대성당 북쪽 대문에는 문 두드리는 고리가 악마의 형상이어서 매우 인상적인데, 이 악마 형상의 고리의 입 옆쪽에는 두 동물의 머리가 조각되었다. 서방과 동방(비잔틴 제국)의 대장간에서 제작된 문들은 원칙적으로 서로 구분된다. 전자는 부조 장식을 선호했던 반면, 후자는 각명과 금속 장식 등 금세공 기술이 탁월하다. 비잔틴 제국의 작품들은 이탈리아의 베네치아(산 마르코 대성당, 아트리움의 대문), 아말피 대성당, 로마(산 파올로 푸오리 레 무라 성당) 등지로 수출되었다. 비잔틴 양식 대문의 전형적인 모티프는 생명의 나무다.

특정 장면들을 묘사한 문들은 '읽는 방향'을 통해 다양하게 구분된다. 고딕 양식에서 르네상스 양식으로 넘어가는 과도기에 만들어진 피렌체의 세례당 문들은 세 가지 특성을 보여준다. 안드레아 피사노가 세례 요한 이야기의 장면을 부조로 만든 남쪽 대문(1330-1336)에는 두 개의 날개들이 각각 하나의 단위로 구성되어, 우리가 책의 한 페이지를 읽을 때처럼 위에서부터 아래쪽을 보게끔 만들어졌다.

이와 반대로 로렌초 기베르티가 예수의 생애 장면을 부조로 만든 북쪽 문은 스테인드글라스에서처럼 아래에서 위쪽으로 보도록 되어 있다. 동쪽의 〈천국의 문〉은 구약성서에 나오는 열 장면을 부조로 만들었는데, 양쪽 날개에 걸쳐 왼쪽에서부터 오른쪽으로, 그리고 위에서 아래쪽으로 관찰하도록 만들었다. 한 이야기의 여러 내용들이 동시적으로 한 장면에 등장하도록 구성된 기베르티의 부조는 아래 부분의 테두리로부터 서서히 높아져 때로는 환조와 같은 느낌을 주며, 다시 서서히 얕아져 원경은 저부조가 된다.

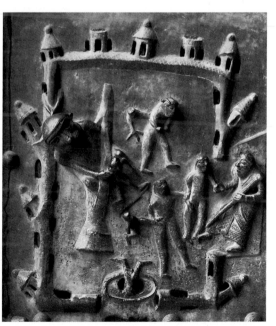

에발트 마타레

조각가이자 판화가 에발트 마타레의 후기 작품에는 종교적 주제를 모자이크로 표현한 청동 문이 있다. 쾰른 대성당 남쪽 대문에 설치된 네 개의 날개(창조문, 강림문, 교황문, 추기경문, 1948-54), 히로시마 세계평화교회의 두 대문(1948) 등이 그의 작품들이다. 마타레는 1932-33년까지, 그리고 1945-47년까지 뒤셀도르프 미술 아카데미 교수로 재직했으며, 요제프 보이스는 그의 제자이다.

◀ 〈그리스도의 지옥 순례〉, 1140년, 나무 위에 청동 부조, 베로나의 산 체노 교회, 서쪽 대문의 왼쪽 날개
이 부조는 위에서 아래를 내려다보는 시점에서 하데스가 지배하는 연옥을 담으로 둘러싸인 구역으로 재현해내고 있다. 그리스도는 오른쪽에서 문을 부수고, 구약 성서에서 죄 사함을 받은 자들, 특히 아담과 하와를 풀어준다. 이 주제로부터 비잔틴 양식의 부활절 성상인 '아나스타시스Anastasis(부활이라는 의미의 그리스어)'가 발전했다. 이에 대한 원전인 성서 외경 〈니고데모의 복음서〉에서는 그리스도가 하데스에게 승리를 거두는 것을 목격한 두 영혼이 니고데모에게 그 장면을 보고한다. 부조로 장식된 이 장면들은 분명히 많은 사람들의 관심을 끌었던 장면이었다. 단테는 1320년 베로나에 머물렀는데, 그는 지옥 순례 부조의 아래 부분에 머리를 거꾸로 쳐 박고 있는 인물을 보고, 돈으로 성직을 사려던 성직 구매자들을 지옥의 여덟 번째 구역에 떨어지게 하는 처벌을 떠올렸다.
"모든 구멍마다 거꾸로 박힌 죄진 자들의 발과 다리가 허벅지까지 나와 있었다. 나머지는 구멍 속에 그냥 묻혀 있었다(《신곡》, 지옥 편14, 22-24)."

섬유 공예

예복

아래에 설명한 의상들 가운데
신성로마제국 황제의 대관식 예복과 고위
성직의 주교 예복은 서로 상응한다.

달마티카Dalmatika(달마티아 양모로 지은
셔츠) 원래 긴 셔츠였지만, 13세기부터
무릎길이까지 내려오게 만들었다. 양 옆이
절개된 상의로, 소매가 넓다.

알베Albe(라틴어 alba, 백색 의상, 축일
의상) 로마제국의 투니카 탈라리스tunica
talaris에서 발전된 기다란 의상으로,
소매가 좁다. 알베 위에 달마티카를 입게
된다.

플루비알레Pluviale(라틴어 pluvia는 원래
비라는 뜻) 반원 형태로 재단되었으며,
가슴 위 부분을 덮는 외투.

이외의 의상으로는 장갑, 신발,
스톨라Stola, 그리고 알베를 조이는
허리띠로, 이때 알베 끝자락이 달마티카
아래쪽에 드러난다.

자수, 직물, 뜨개질 | 신성로마제국 통치자의 상징물Reichsinsignien(빈, 호프부르크, 세속
보물고)에는 시칠리아의 팔레르모에서 발전한 섬유 미술의 명품들로 구성된 황제 대관
식 예복과 장식물들이 속한다. 카르타고에 의해 그 토대를 닦았고, 이후 로마, 비잔틴,
아랍인들의 지배를 받은 이후 1072년부터 노르만족, 1194-1265년까지 호엔슈타우펜
왕가의 거주지였던 팔레르모의 문화적 전통은 노르만족 왕 루지에로 2세로 세운 왕립
섬유 공방에 크게 기여했다. 루지에로 2세를 위해 아랍 숫자로 1133, 1134년이라는 연
대를 수놓은 반원형의 대관식 망토가 제작되었는데, 거기에는 붉은 색 벨벳 바탕에 금
실과 비단실로 자수를 놓았다. 실 한 가닥은 두 번째 실을 휘감는 바느질로 천에 고정
되었다. 아랍 전통에 따라 대관식 망토에는 종려나무 양쪽에 쓰러진 낙타 위에 올라탄
두 마리의 사자가 수놓여 있다. 1330-40년에 제작된 중국식 무늬가 있는 비단에 68개
의 독수리 메달이 수놓인 남부 독일의 독수리 문양 사제복 상의와는 달리, 비단 천에
금색 실로 수놓은 황제의 백색 미사복과 파란색과 붉은색 벨벳에 금색으로 수놓은 청
색 사제복은 팔레르모에 있는 왕립 공방에서 제작된 것이다. 12-13세기에 이 공방은
유일하게 콘스탄티노플 공방과 동일한 수준을 보여주었다.

수를 놓으려면, 질 좋은 직물이 필요하다. 녹로(도르래)와 함께 문화사에서 가장 오
래된 도구인 베틀은 직각으로 움직이면서 모직, 마직, 혹은 비단의 씨줄과 날줄을 연
결해준다. 씨줄이 날줄들 사이에서 어떤 일정한 영역에만 짜인다면 그것은 직물이 아
니라 편물이다. 편물의 경우 다양한 색채로 이루어진 평면에 틈이 생기는데, 이런 틈은
그냥 나두거나 혹은 후에 꿰매 붙이게 된다. 자수, 직조, 뜨개질은 중세 때 전성기를 누
렸다. 이 기술은 특히 수녀원을 통해 보존되고 전수되었다. 카롤링거 왕조 시대에 섬유
미술작품opus textile이라는 명칭은 곧 여성의 작품opus feminile이라는 단어와 같은 의미
를 지녔다.

중세에 섬유 공예가 응용된 분야로는 성유물聖遺物 보관용 자루, 성유물 방석, 필사
본 표지 장식물, 그리고 벽걸이 양탄자 등을 들 수 있다.

그림 양탄자 | 그림 양탄자라는 개념은 회화와 아주 가까운 다양한 형태의 섬유 공예
작품들을 포함하고 있다. 벽걸이 양탄자는 일상적인 생활공간과 종교적인 장소를 장식
하는 데 이용되었다. 나무나 귀금속, 혹은 직물로 제작된 제단 앞 장식에서는 그림 양
탄자와 패널화가 유사한 점이 분명히 나타난다. 이에 대한 예가 빙겐 근방의 루페르츠
베르크 수도원에서 나온 것으로, 자수를 놓은 〈루페르츠베르크 제단 앞 장식〉(96.5×

230센티미터)이다(1230, 브뤼셀, 미술과 역사 미술관). 그림은 보라색의 비잔틴 비단 위에 성자, 수녀, 수도원 건립자가 마에스타스 도미니를 둘러싼 모습을 보여준다. 할베르슈타트 대성당 제단 맞은편 옥좌에 설치된 장막은 13세기 초반에 제작된 〈카를 대제 양탄자〉(삼베 날실과 여러 색채의 양모 씨실, 159×150센티미터)이다. 이 양탄자는 네 명의 고대 철학자들이 카를 대제를 둘러싸고 있는 모습을 보여준다(할베르슈타트, 대성당 복음 공동체).

중세 유럽의 매듭 공예 양탄자(삼베 씨실과 날실 사이에 털실을 넣어 짠 양탄자) 중, 유일하게 그 일부나마 보존되고 있는 것은 1200년경 크베들린부르크 신학교에서 제작된 것으로 현재 그곳의 세르바티우스 공동체가 보관하고 있다. 원래 약 7.40×5.90미터 크기로 제작된 〈퀘들린부르크 매듭 공예 양탄자〉는 다섯 개의 장면들로 구분된 둘레 장식을 보여준다. 그 장면들은 중세에 널리 유행된 알레고리적 저서 《문헌학과 머큐리의 결혼 De nuptiis Philogiae et Mercurii》과 연관되는데, 7종 자유학예를 서술한 이 서적은 5세기경 북아프리카의 마르티아누스 카펠라가 저술한 것이다.

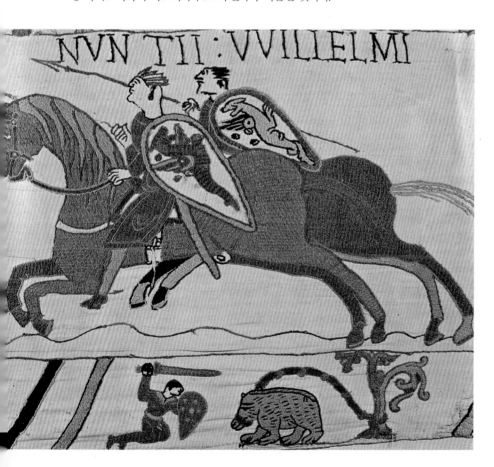

◀ 〈바이외 양탄자〉, 말을 달리고 있는 두 명의 사자使者, 1080년, 아마포에 털실 자수, 바이외 미술관

'NVN TII WILLELMI'라고 새겨진 글씨는 이 두 사람이 노르만족의 대공 '윌리엄의 사자'임을 밝혀준다. 윌리엄은 1066년 헤이스팅스 전투에서 승리를 거두며 잉글랜드의 정복왕 윌리엄 1세가 되었다. 길이 680센티미터, 높이 53센티미터 크기에 58개 장면(623명의 등장인물)이 수놓인 이 양탄자는 잉글랜드 정복의 상황을 자세하게 묘사하고 있다. 한편 웨섹스의 해럴드 공작은 바이외에 머물면서 잉글랜드의 옥좌를 노르만족으로부터 지키리라고 맹세했음에도 불구하고, 스스로 잉글랜드의 왕으로 올랐다. 왕의 옥좌에는 윌리엄 1세가 올라야 했다. 아마 케임브리지에서 제작되었고, 왕궁 장식용이었다고 추측되는 이 벽걸이 양탄자는 윌리엄의 배다른 형제인 바이외의 주교 오도Odo가 주문한 것이다. 중앙부 아래와 위쪽으로 두 개의 둘레 장식이 있는데, 가상의 생물들과 동물, 전사 그리고 전투 장면을 보여준다. 이 그림은 드로잉과 평면적인 방식으로 형태를 묘사하며, 여덟 가지 색실로 수를 놓았다.

피사

도시의 해상 지배권 | 이탈리아 아르노 강 하구의 해안 호수 주변에 건설된 에트루리아 사람들의 정착촌은, 기원전 3세기 로마의 지방 도시로 발전했다. 아우구스투스 황제는 이 도시 남쪽에 해군 기지를 배치했다. 항구 도시 피사는 중세에 제노바와 아말피, 베네치아와 함께 이탈리아에서 가장 강력한 해상 공화국으로 발전했다. 피사는 지중해 서쪽 영역을 지배했으며, 북아프리카, 시리아, 소아시아 연안의 무역 요충지들을 수중에 넣었다. 피사는 정치적으로 신성로마제국 황제에게 충성하는 기벨린 파벌 편에 섰으며, 프리드리히 1세 바르바로사를 통해 넓은 영토를 획득하게 되었다.

대성당Dome, 세례당Baptisterium, 종루Campanile, 무덤 건물인 캄포산토Camposanto 등의 건축물이 모여 있는 도성都城 북쪽의 '성역Campo dei Miracoli'은 11세기부터 13세기까지 피사가 문화적 전성기를 누렸다는 유일한 증거이다. 대성당 전면에 새겨진 다음의 문장은 1062년 사라센인들과의 해상 전투에서 거둔 승리와, 피사 건축물의 연관 관계를 설명한다. "수많은 보물을 싣고 있었던 여섯 척의 배가 그들 손에 들어왔다. 여기서 나온 수익금으로 대성당 건축이 시작되었다."

피사의 '성역', 특히 대성당 건축에 녹아든 여러 사례들은 중세 때의 세계적인 무역 관계를 잘 보여준다. 다섯 회랑으로 이루어진 대단히 넓은 바실리카 건물에는 초기 그리스도교 시대의 건축 개념 외에 다마스쿠스와 카이로의 이슬람 사원에서 유래된 건축 개념도 찾아볼 수 있다. 2층석을 갖춘 교회의 내부 구조는 비잔틴 전통을 따랐으며,

▶ **피사의 성역, 1063년, 대성당 건축 착공**
남서쪽에서 바라본 경관은 독립적으로 지은 중앙 집중형 건축인 세례당과 양쪽으로 크게 돌출된 트랜셉트를 지닌 대성당이 하나의 축으로 연결되어 있음을 보여준다. 북동쪽에 건축된 종루는 충적지로 이루어진 지반에 새로운 건축 공사가 시작되자 곧 기울기 시작해 소위 〈피사의 사탑〉이 되어버렸다. 갈릴레오 갈릴레이는 낙하 법칙을 연구하기 위해 이 기울어진 탑을 이용했다. 유네스코는 이 지역을 세계문화유산으로 선포했다.

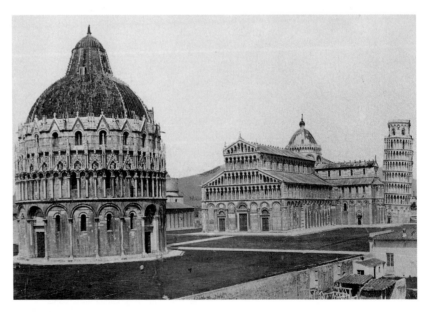

1층에 블라인드 아케이드, 위층에 갤러리를 갖춘 정면은 롬바르디아(코모)의 로마네스크식 종교 건축과 보름스, 슈파이어 그리고 마인츠의 황제 대성당들과 연관되고 있다.

피사 대성당의 정면은 루카의 산 마르티노 대성당 정면, 산 미켈레 인 포로 교회 정면과 가장 비슷하다. 피사 '성역'의 북쪽에는 '캄포산토'가 길게 십자가 회랑 형태로 조성되어 있는데, 이 회랑의 둘레에는 내부로 향하는 둥근 아치의 아케이드들이 세워졌다. 석관과 묘를 덮는 대리석판은 이 도시가 로마제국의 일부였다는 사실을 다시 상기시킨다.

니콜라 피사노와 조반니 피사노 | 니콜라 피사노는 피사에서 일하면서 로마식 석관 제작을 마음에 두고 있었는데, 그와 같은 석관들은 양식 구분을 위한 좋은 사례가 된다. 니콜라는 1225년 풀리아 지방에서 태어난 것으로 추정된다. 그는 프리드리히 2세의 측근들에게서 교육받았으며, 1260년 세례당을 위해 대리석 부조 장식이 된 설교단을 만들었다. 이 작품은 중세 이탈리아에서 만들어진 고대 전통의 설교단 중 가장 뛰어난 작품에 속하며, 르네상스로 넘어가기 전 단계의 작품으로 평가된다.

니콜라의 아들 조반니 피사노는 1250년 피사에서 태어났으며, 1270-75년까지 프랑스에서 활동했다. 조반니는 피사 대성당의 〈설교단〉(1302-12)을 제작했는데, 이는 고딕 양식의 형상 프로그램을 따른 것이었다. 조반니의 대표작으로는 파도바의 아레나 소성당에 있는 〈마돈나상〉(1305-06)을 들 수 있다. 니콜라 피사노와 그의 아들 조반니 피사노 등과 성만 같은 안드레아 피사노는 피사 근방의 폰테데라에서 1290년에 태어난 금세공사이자 조각가이다. 피렌체 세례당의 남쪽 청동 문이 그의 작품이다. 그의 아들인 니노는 1349년 안드레아의 후임으로 오르비에토Orvieto 대성당 건축의 최고 감독이 되었다.

피사 성역의 특징은 대략 3세기(1063년부터 14세기 말까지) 동안 생성되었음에도, 다양한 가운데 내재된 통일성을 보여준다는 점이다. 백색과 다양한 색채의 대리석 건축 재료, 또 종루와 세례당, 그리고 대성당 1층에 쓰인 블라인드 아케이드 구조는 피사 성역의 공통적인 구성 요소이다. 건물 외부의 상층에는 니콜라 피사노(1260)와 조반니 피사노(1285-93)가 건축 감독을 맡았던 시기에 제작된 고딕 양식의 합각머리 장식이 있으며, 둥근 지붕의 외부 골조는 고딕 양식의 석조 꽃무늬로 장식되었다.
대성당의 서쪽 정면은 높이 솟아오른 중앙부 회랑을 지닌 전형적인 바실리카 형식을 보여준다. 중앙부 회랑 양쪽에 두 줄의 아일이 붙어 있다. 4층으로 이루어진 정면 중앙부에는 원주 위에 둥근 아치가 얹혀 아케이드를 형성하는데, 이를 갤러리라 부른다. 둥근 지붕이 얹혀 있고 6층으로 이루어진 종루도 역시 같은 구조를 보여준다. 알프스 북부 로마네스크 양식의 대성당들이 모여 있는 탑들로 인해 요새화된 신의 성(城)이라는 인상을 주는 것과는 달리, 피사의 대성당 구역은 신의 궁전으로서 빛을 발한다.

1030-35 시칠리아 섬 북동쪽에 있는 리파리(에올리에) 군도 정복

1063 팔레르모에 살고 있던 사라센인들을 해전에서 패퇴. 산타 마리아 대성당 건축 착공

1065 사르데냐 섬 정복

1081 황제 하인리히 6세에 의해 도시의 자치권이 보장됨

1114 발레아렌 군도 정복

1153 세례당 건축 착공

1173 종루 건축 착공

1183 대성당 1차 축성, 이후 서쪽 부분 확장

1278 캄포산토 건설 시작

1284 제노바와의 해상 전투에서 패배. '배신자'로 고발된 중재자 우골리노 델라 게라르데스카, 그의 두 아들 그리고 두 손자들이 소위 아사탑餓死塔에서 죽음(단테의 신곡, 지옥편 33장 참고)

1340-45 캄포산토 안에 〈죽은 자의 승리〉 벽화 제작

1406 밀라노의 비스콘티에 의해 도시 지배권이 피렌체에 팔림

전성기 중세

고딕 양식

대성당

주교좌 교회 건설이 시작된 (신축이나 개축) 연대들은 프랑스에서 고딕 양식 대성당의 확산을 구체적으로 보여준다. 이 교회들은 주로 노트르담Notre Dame(우리들의 부인, 곧 성모 마리아—옮긴이), 혹은 보좌신부 그리고 순교자 에티엔(사도 스테파노의 프랑스식 표기)를 위해 바쳐졌다.

1140 상스(프랑스), 생테티엔 대성당

1151 상리스(프랑스), 노트르담 대성당

1163 파리(프랑스), 노트르담 대성당

1170 랑(프랑스), 노트르담 대성당

1175 캔터베리(잉글랜드), 그리스도 대성당(상스 출신 윌리엄이 건축)

1194 샤르트르(프랑스), 노트르담 대성당

1195 부르주(프랑스), 생테티엔 대성당

1211 랭스(프랑스), 노트르담 대성당

1215 오세르(프랑스), 생테티엔 대성당

1220 아미앵(프랑스), 노트르담 대성당

1221 부르고스(스페인), 산타 마리아 대성당

1227 톨레도(스페인), 프리마다 대성당(추기경 프리마 대성당)

1247 보베(프랑스), 생피에르 대성당

1248 쾰른(독일), 장크트 페터 운트 마리아 대성당

1288 엑서터(잉글랜드), 세인트 피터 대성당

1344 프라하, 파이츠 대성당

시대적 배경과 확산 | 게오르크 요한 술처는 사전 형식으로 쓴《순수 미술 일반론》(1771-74)에서 '고딕'이라는 항목을 다음과 같이 서술했다. "이 단어는 순수 미술에서 야만적 취향을 암시하기 위해 다양하게 사용되지만, 그 표현의 정확한 의미를 전달하기는 불충분하다." 조토로부터 미켈란젤로에 이르는 미술가 열전을 집필했고, '미술의 부활'을 논한 이탈리아의 조르조 바사리 역시 전성기와 말기 중세에 알프스 이북 지역에서 번성했던 고딕 양식을 이처럼 낮게 평가했다.

19세기 낭만주의에서 독일 미술의 꽃으로 평가되었던 고딕 양식을 전 유럽을 포괄하는 양식으로 파악하는 데는 여러 가지 어려움이 있다. 왜냐하면 고딕 양식의 교회가 프랑스의 중심부인 일 드 프랑스Ile de France 지역(《생 드니 수도원 부속 교회》, 1137-44)에서 세워졌는데, 같은 시기에 독일에서는 라인 강을 따라 보름스, 슈파이어, 마인츠에 로마네스크식 황제 대성당들이 건축되었기 때문이다. 15-16세기에 말기 고딕 양식은 이탈리아 르네상스의 탄생 및 확산과 대조를 이룬다. 전적으로 고딕 양식의 갤러리가 있는 이탈리아의 교회는 성 프란체스코의 묘가 있는 아시시의 산 프란체스코 성당(1228-53)과 밀라노의 대성당을 들 수 있다.

여러 미술들의 종합 | 고딕 양식에서 나타난 첨두아치와 궁륭 천장은 이미 로마네스크 양식에서 예시되었던 것이다. 그러므로 이와 같은 외적인 특징보다도 여러 가지 사회, 문화적 차이점들이 뛰어난 고딕 양식 미술품 창작에 영향을 미친 본질적인 요인이다. 이 시기 미술품 창작의 중심은 바로 도시의 주교좌 교회, 즉 대성당이었다. 이 교회를 짓고 꾸미는 것은 교회 건축 조합의 소관이었다. 그 자체로 하나의 종합예술작품이기도 한 대성당은 건축 미술, 석공 기술, 건축 조각(환조 입상), 스테인드글라스 회화, 제단을 장식하는 목제 조각과 패널화, 미사용 도구, 예복 그리고 필사본을 장식하기 위해 이용했던 금세공 기술, 섬유 공예술, 책 만드는 기술 등을 모두 통합하고 있었다. 이렇게 여러 조형 미술이 종교 건축에 집중적으로 이용된 사례는 로마네스크 양식에서 유래했다. 그러나 고딕 시대에는 종교 영역과 세속 생활 영역이 서로 연관 관계를 맺었다는 것이 새로운 점이다. 이를테면 '마리아 숭배'와 궁정에서 이루어진 '귀부인 숭배'가 서로 가까워졌고, 도시 귀족들과 수공업자의 조합들이 교회의 기부자로 나섰다. 나머지 공예 기술과 마찬가지로 책 만드는 기술도 수도원의 영역을 떠나, 도시의 공방에서 이루어졌다. 반면에 수사들은 탁발 수도회나 전도 수도회에 소속되어 선교의 의무, 사제로서의 직분, 그리고 학자로서의 과제에 헌신했다. 이른바 자알키르헤Saalkirche(네이브

하나로 된 교회)와 할렌키르헤Hallenkirche(양 옆 아일의 높이가 중앙부 회랑과 같은 교회-옮긴이)는 수사들이 건축 미술 발전에 기여하여, 독일 고유의 고딕 건축 모델로 발전한 예이다.

세속 미술 | 종교와 대립하지 않고 세속 적인 영역에서 발전해온 조형 미술 과제들은 시청, 귀족의 관청, 주택, 조합 회관 그리고 여러 개의 문이 설치된 도시의 성곽 등이었다. 이 중에서 뤼벡에 보존되어 있는 〈홀스텐 문Holstentor〉은 벽돌을 사용한 북부 독일의 고딕 양식을 보여준다. 고딕식 성곽과 왕궁 가운데는 1307년부터 독일 기사수도회의 본거지가 되었던 마리엔부르크 (말보르크), 베네치아의 총독 관저 그리고 1309년부터 교황청이 자리 잡은 아비뇽의 교황궁 등이 걸작으로 꼽히는데, 특히 아비뇽에는 시에나 출신의 화가 시모네 마르티니와 같은 미술가들이 모여들었다.

회의장, 소성당, 궁전, 성벽 앞의 바깥채, 여러 겹의 원형 성벽 등을 갖춘 마리엔부르크(1274년 착공)의 건축주는 독일기사단의 단장이었고, 베네치아의 경우는 총독이었으며, 아비뇽에서는 교황 베네딕투스 12세(재위 1334-42, 교황의 방에 방어용 천사탑을 설치한 예전의 왕궁)와 교황 클레멘스 6세(재위 1342-52, 알현실로 이용된 두 회랑이 있는 새 왕궁)가 건축주였다. 또한 당시에는 시민계급의 경제적 독립을 상징하는 조형물들이 많이 건축 되었는데, 특히 플랑드르 지방 브뤼헤 시의 베프루아 혹은 벨프리트로 불린 시립 경제 회관 위에 쌓아올린 가늘고 높은 탑(1240, 높이 85미터)과 직물 회관 위에 쌓아올린 탑이 유명하다. 다양한 첨두아치 창문은 이 시기의 공통적인 형태 요소이며, 아비뇽에서는 블라인드 아케이드로 둘러싸인 첨두아치 창문이 나타난다.

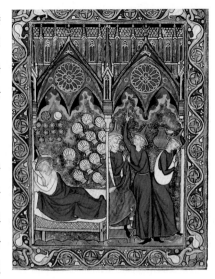

◀ 〈요셉의 꿈, 형제들을 찾아 떠남〉, 《성 루이 시편》의 그림 페이지, 1250-60년, 양피지, 금과 안료, 21×14.5cm, 파리, 국립도서관, Ms. lat. 10525, fol. 20r

싸움을 벌이는 용의 꼬리가 가시덤불로 변하며, 가장자리를 가득 매우고 있다. 이 장식은 고딕 양식 교회 전면의 테두리를 형성했다. 각각 한 쌍을 이룬 두 개의 첨두아치 위로 장미창이 난 두 개의 박공garble이 서 있고, 그리고 일렬로 난 창문들 사이로 가느다란 첨탑이 보인다. 박공으로 된 두 개의 대문 사이에는 가느다란 기둥이 있는데, 이는 요셉의 꿈을 그린 그림의 액자 역할을 한다. 왼쪽에는 야곱의 아들인 요셉이 꿈을 꾸며 자고 있다. 그의 꿈에는 묶인 곡식 단들이 등장해. 요셉이 묶은 곡식단과 합쳐진다. 별들도 나와 요셉에게 경의를 표한다(창세기 37:5-11). 오른쪽 그림에는 야곱이 아들에게 명해 형제들에게 줄 식량을 가지고 들판으로 가게 한다. 이 그림에서는 등장인물들이 뾰족한 '유대인 모자'를 쓴 점이 특징이다. 이 모자는 교회가 요구하는 유대인의 외적 표시(제4차 라테라노 공의회, 1215)에서 유래했다. 150개의 시편을 수록한 이 아름다운 필사본을 주문한 사람은 루이 9세(재위 1226-70)인데, 교황 보니파티우스 8세는 1297년에 그를 성인으로 추대했다. 이 시편의 그림 78점은 구약 성서의 주제와 연관된다. 페이지마다 등장하는 건축물은 십자군 전쟁에 종군했으나 아무 성과도 올리지 못한 루이 9세가 신앙심에서 기부한 건축물이다. 이 건물은 바로 1243-48년에 전성기 고딕 양식으로 건축된 파리의 생트 샤펠 교회Sainte Chapelle로, 루이 9세가 이스탄불(콘스탄티노플)에서 노획한 그리스도 수난의 유물들을 보관하고 있다.

전성기 중세

✜ 운명의 바퀴 ✜

운명의 바퀴는 전투에서 승리와 패배, 거래에서 이익과 손해의 순환을 상징한다. 1803년 독일의 베네딕투스보이렌 수도원에서 발견된 필사본 시화집 카르미나 부라나Carmina Burana(《보이렌 시집》), 1230, 뮌헨, 바이에른 국립도서관)는 운명의 바퀴에 대해 설명하며, 도덕적이며 풍자적인 시와 연가戀歌, 권주가 및 중세 라틴어로 된 종교 연극이 실려 있다. 이 시화집의 다음과 같은 구절을 보자.

"오 운명의 여신이여, 당신은 달의 여신처럼 끊임없이 계속 변덕을 부리시는군요 O fortuna velud lina statu variabilis." 이 세속적인 노래의 관점에서는 운명의 여신, 포르투나가 베누스나 바쿠스보다 속세의 모든 일들을 더 많이 좌우하고 있다.

쾰른

쾰른의 고대, 중세사

기원전 38 로마의 사령관이자
아우구스투스 황제의 사위인 아그리파가
게르만족의 하나인 우비인들이 살던 라인
강 좌측 연안에 정착

기원후 50 '우비 사람들의 마을Oppidum
Ubiorum'이 로마의 요새가 되어
'아그리피나의 도시'로 승격됨

313-314 저지 게르만족의 수도로서
주교가 머무는 도시가 됨

5세기 라인 강 지역에 있는 로마의
마지막 요새로 프랑크족의 소유가 됨. 라인
강 동쪽의 요새의 자리에 왕궁이 건설됨

795 주교가 대주교로 승진하였으며,
대주교는 935년 이래 도시의 지배권을
행사함

1288 제국의 자유 도시로 승격되면서
대주교의 도시 지배가 종결됨

1396 조합이 세습 귀족의 지배권을
박탈하고 자치 도시를 건설함

로마의 도시이자 주교의 도시 | 중세 때 알프스 산맥 북쪽의 위치한 대도시와는 달리, 쾰른의 미술과 문화는 로마와, 4세기 이후 그리스도교 전통에 뿌리를 두고 있다. 2세기경에 제작된 〈오르페우스 모자이크〉(쾰른, 로마 게르만 미술관) 같은 고대 작품들을 통해, 유리 공예를 비롯한 공예품의 생산과 무역의 중심지였던 이 도시 즉 아그리피나의 콜로니아Colonia Agrippinensis가 얼마나 부유했는지를 알 수 있다(쾰른은 네로의 모친인 아그리피나가 태어난 도시로, 이후 로마 제국에 의해 로마 도시로 승격되었다. 쾰른은 콜로니아라는 말에서 나오게 되었다-옮긴이).

쾰른의 카피톨 언덕에는 예전에 고대 신전이 자리 잡았던 사각형 터가 있었다. 프랑크 왕국 때에는 지금까지 전해지는, 동쪽 부분이 클로버 모양인 로마네스크 교회 즉 〈카피톨의 성 마리아 교회St. Maria im kapitel〉 전신이 고대의 신전 터에 세워졌다. 구전口傳에 의하면 10각형 평면의 중앙 건축으로 유명한 〈성 게레온 교회St. Gereon〉 건축은 콘스탄티누스 대제 때부터 시작되었다고 한다.

쾰른의 회화 유파 | 오토 대제 시절에 쾰른은 필사본 회화의 중심지로 발전했다. 선과 면을 정확하게 그렸던 라이헤나우어 유파와 달리, 쾰른 유파는 역동적인 붓 터치를 강조했으며, 금빛 바탕을 버리고 음영을 살린 채색 방식을 발전시켰다. 11세기 초 수녀원장 히타 폰 메셰데를 위한 복음서 모음집(《히타 코덱스》, 다름슈타트, 헤센 주립대학 도서관)은 그와 같은 예에 속한다.

쾰른 판화의 전성기는 14-15세기 '부드러운 양식Weicher Stil'의 대표작들로 시작되는

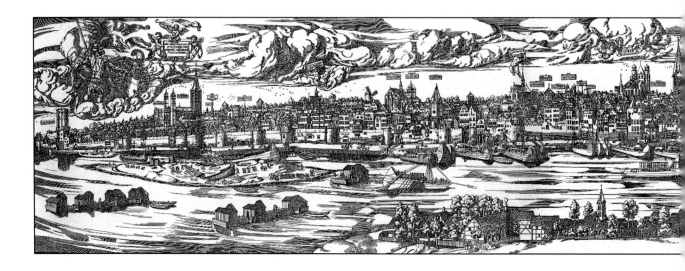

데, 그 중에는 성 베로니카 대가의 작품(살갈퀴 꽃을 든 성모 마리아를 그린 세폭 제단화, 1400년 쾰른, 발라프 리하르츠 미술관)도 있다. 쾰른 유파는 슈테판 로흐너의 작품들과 함께 절정기를 이루었다. 로흐너는 쾰른 시를 위해 〈대성당 그림〉을 그렸다. 이 그림의 중앙에는 기도하는 왕들이 있고, 왼쪽에는 쾰른에 사는 여성들의 수호성인인 성 우르술라, 오른쪽에는 남성의 수호성인 성 게레온이 그려졌다.

삼왕의 도시 | 쾰른이 '성도聖都 쾰른'이라는 이름을 얻게 된 것은 이 도시가 호엔슈타우펜 왕조 시대에 정치적인 주도권을 쥐고 있었기 때문이다. 이 시기 쾰른은 로마네스크 양식 교회 건축의 중심지였다. 프리드리히 1세 때 제국 수상이자 대주교였던 라이날트 폰 다셀은, 성인으로 추대되어 밀라노에 보관되고 있었던 삼왕(3인의 동방박사를 일컫는다-옮긴이)의 유골을 황제에게 가져왔다. 삼왕의 유골을 위한 성유골함은 1181년 베르 출신인 니콜라우스의 지도 아래 제작된 중세 최대의 작품이다. 이 작품은 로마네스크식 금세공 미술의 최고 걸작으로 꼽히며 쾰른이 새로운 순례 목적지가 되는 데 일조했다.

〈삼왕 성유골함〉과 〈대성당 그림〉은 쾰른 대성당이 소장한 수많은 유물의 일부에 지나지 않는다. 다섯 개 회랑들로 구성된 대성당의 장축과 세 개 회랑으로 이루어진 트랜셉트 그리고 제단부 회랑을 갖춘 고딕식 대성당은, 대주교가 신성로마제국의 자유도시를 통치했던 시기가 끝나기 40년 전, 다시 말해 1248년부터 건축되기 시작했다.

▼ 〈쾰른 시 풍경(중간 부분)〉, 1531년, 목판화(안톤 뵌삼의 스케치를 옮긴 아홉 장의 목판), 56×440cm, 쾰른, 시립미술관
라인 강 왼쪽(서쪽)을 따라 펼쳐진 파노라마는 제국 도시의 교회 탑들과 1248년에 착공된 대성당 공사 현장을 자세하게 보여준다(물론 이 그림이 나오기 2년 전에 공사는 중단되었다). 대성당 탑의 꼬트머리 위로 공사용 크레인이 보인다. 대성당 공사 현장의 왼쪽에 있는 교회는 장방형의 웅장한 탑과 주변의 소형 탑을 통해 후기 로마네스크 양식의 〈성 마르틴 교회〉임을 알 수 있다. 성 마르틴 교회의 동쪽에는 클로버 잎 형태의 둥근 천장 지붕도 볼 수 있다. 쾰른 상공에 떠 있는 구름에는 도시의 수호성인들이 살고 있다. 이 그림에 등장한 글에는 1149년에 만든 쾰른 시 인장에 실린 "하느님이 세운 로마 교회의 충실한 딸인 성스러운 쾰른Sancta Colonia Dei Gratia Romanae Ecclesiae Fidelis Filia"즉 쾰른이 로마 교회의 충실한 딸로서 대주교의 도시라는 것을 의미하는 상투적인 문구를 포기했다. 그에 반해 "오, 로마의 고귀한 아그리피나 쾰른 O Felix Agrippina Nobilis Romanorum Colonia"이라는 문구는 인문주의 정신에 입각하여 고대 로마까지 거슬러 올라가는 쾰른의 근원을 강조하고 있다.

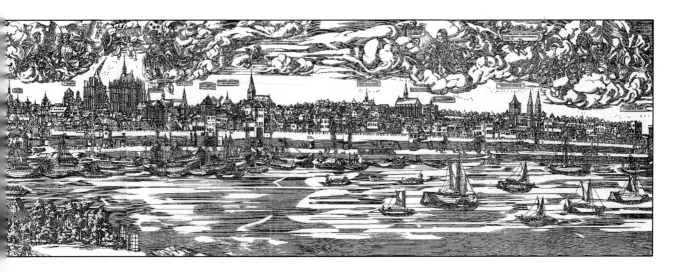

궁륭 천장

기본 형태

횡단 아치가 설치된
통형 아치 천장

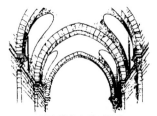

창문 위에 수평 아치와
횡단 아치가 설치된 통형
첨두아치 천장

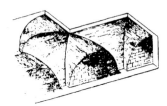

십자 교차 궁륭 천장
(두 개의 통형 아치 천장이 직각으로 교차)

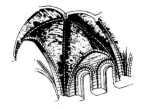

십자형 골조 아치 천장,
창문 벽의 둥근 아치와
횡단아치로 구성된 한 구획

떨어지는 듯 지지되는 석재 | 궁륭 천장Gewölbe은 하나의 중심부를 향해 높게 지은 반구형 천장과는 달리 활 모양으로 휜 천장을 의미한다. 천장의 윗부분이 목재가 아니라 석재로 마감되어야만 했기 때문에 수평으로 지어질 수는 없었다.

반구형 천장이 천공天空을 연상시키는 것과 비슷한 궁륭 천장의 설계 법칙을 만든 사람은 하인리히 폰 클라이스트였다. 그는 뷔르츠부르크의 마리엔베르크 성에서 받은 인상을 토대로 궁륭 천장의 설계 법칙을 만들었다. "그 곳에서 나는 깊은 생각에 잠긴 채 궁륭 천장인 대문을 통해 이 도시로 되돌아왔소. 그때 나는 '아무런 지지대도 없는데 어떻게 이 궁륭 천장이 무너져 내리지 않을까?' 라고 생각했소. 나는 곧 '모든 돌이 한꺼번에 밑으로 떨어지려고 하기 때문에 이 천장은 무너지지 않는다'는 해답을 얻었소. 이렇게 해답을 얻자 나는 이루 말할 수 없는 기쁨을 느꼈다오. 나는 우울할 때마다 내가 얻은 답에서 희망을 얻게 되었소(약혼녀 빌헬미네 폰 쳉게에게 보내는 편지, 1800년 11월 16일)."

이미 이집트에서는 동일한 선에 있는 돌들이 구심력에 의해 서로를 지탱해주게 된다는 원칙이 궁륭 천장 건축술에 이용되었고, 로마인들은 이 원칙을 이용해 거장의 솜씨를 발휘하기도 했다. 궁륭 천장은 돌출된 돌들이 여러 층으로 포개진 '잘못된 아치 천장'과는 달리, 둥근 아치 또는 첨두아치 형태의 횡단면을 갖는 '진정한' 통형 아치 천장으로, 건물의 중앙부에 올려졌다(《산타 코스탄차 교회Santa Costanza》, 로마, 4세기경).

고대의 궁륭 천장 건축 기술이 동유럽 비잔틴 지역에서 성행했던 반면, 서유럽 지역에서는 대단히 예외적으로만 사용되었다(아헨 《팔츠 소성당》의 회랑, 804년 축성). 1050년에 지은 클뤼니 수도원에 소속된 수도원 교회 세 곳 가운데 두 번째 교회를 덮고 있는 궁륭 천장에서 보듯이, 11세기에 이르러 비로소 롬바르디아, 카탈루냐, 루아르 그리고 부르고뉴 지역에서 로마네스크 양식의 첫 번째 특징으로 자리잡았다. 십자형 아치 천장과, 하나의 아치가 들어갈 면적을 벽이나 돌로 구획하고, 여기에 횡단 아치를 하나씩 배열하는 기술은 이미 1041년에 축성된 슈파이어 대성당의 지하 납골당 건축에서 이용되었다. 이 대성당의 중앙부 회랑에는 1082-1106년에 궁륭 천장이 만들어졌다.

골조 아치 천장 | 앵글로 노르만족의 건축 기술은 둥근 천장에 리브Rib, 즉 골조를 보태어 고딕식 아치 천장 건축의 토대를 만들었다. 중앙 회랑과 트랜셉트에 골조 아치 천장이 있는 최초의 교회는 1093-1133년에 건축된 영국의 더램 대성당이다. 더램 대성당에는 사각 기둥과 원형 기둥이 교차되어 있다. 사각 기둥 위에 난 첨두아치와 함께 두

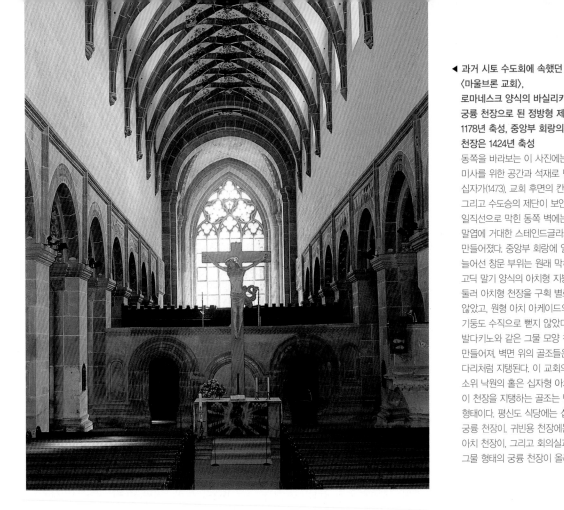

◀ 과거 시토 수도회에 속했던
〈마울브론 교회〉,
로마네스크 양식의 바실리카,
궁륭 천장으로 된 정방형 제단은
1178년 축성, 중앙부 회랑의 궁륭
천장은 1424년 축성

동쪽을 바라보는 이 사진에는 평신도
미사를 위한 공간과 석재로 만든
십자가(1473), 교회 후면의 칸막이(13세기)
그리고 수도승의 제단이 보인다.
일직선으로 막힌 동쪽 벽에는 14세기
말엽에 거대한 스테인드글라스가
만들어졌다. 중앙부 회랑에 일렬로
늘어선 창문 부위는 원래 막혀 있었다.
고딕 말기 양식의 아치형 지붕에는 띠를
둘러 아치형 천장을 구획 별로 나누지
않았고, 원형 아치 아케이드의 사각
기둥도 수직으로 뻗지 않았다. 그보다는
발다키노와 같은 그물 모양 천장이
만들어져, 벽면 위의 골조들은 마치 선반
다리처럼 지탱된다. 이 교회의 현관 홀,
소위 낙원의 홀은 십자형 아치 천장이며,
이 천장을 지탱하는 골조는 반원
형태이다. 평신도 식당에는 십자 교차
궁륭 천장이, 귀빈용 천장에는 십자 골조
아치 천장이, 그리고 회의실과 기도실은
그물 형태의 궁륭 천장이 올려졌다.

개의 구획이 만들어지고, 또 아케이드의 지주들 역시 서로 교차되어 있다.

넓거나 좁은 첨두아치를 여러 형태로 구부려 다양한 비례를 얻었고, 고딕식 골조 건축과 함께 유기적으로 결합되는 건축 방식이 나오게 되었다. 골조들이 십자로 교차하는 부분에 종석宗石이 놓이는데, 이러한 골조에는 방사선 형태의 골조(부채형 궁륭)들이 추가되었다. 또한 골조는 그물과 같은 궁륭 천장의 구획을 결정한다(프랑스어 travée, 영역, 구획). 말기 고딕식 아치 천장에서는 풍부하게 장식된 골조들을 볼 수 있다. 이를테면 영국의 수직식 건축Perpendicular Style이 그러한 예인데, 수직식 건축은 천장에 원뿔형으로 걸려 있는 종석 때문에 생긴 개념이다(런던 웨스트민스터 사원 내부의 〈헨리 7세의 소성당〉, 1502-20).

네 부분으로 나누어진 골조 아치 천장에서 직각으로 교차되는 골조들은 십자가를 상징한다. 유럽에서 가장 오래된 유대교 사원인 프라하의 〈알트노이슐Altneuschul〉(1270년경)의 아치 천장은 십자가 형태를 피하려고 네 개가 아닌 다섯 개의 골조로 만들었다.

대성당

주교좌 교회

바실리카

1. 로마의 홀 양식의 건축에서 발전된 장방형 건축으로서 중앙부 회랑이 높이 솟아올라 있다.
2. 교회 법규상 위계질서를 지닌 교회. 로마에는 다섯 개(예를 들어 바실리카 디 산 피에트로Basilica di San Pietro 즉 성 베드로 대성당), 아시시에는 각각 교황 제단과 교황 옥좌를 갖춘, 두 곳의 대주교 바실리카가 있다.

돔Dom(라틴어로 domus ecclesiae, 즉 교회의 집) 원래 주교좌 교회와 성직자들(참사회)의 거처를 포함하는 말이었다. 오늘날은 특별히 큰 교회를 지칭하는 의미로 쓰인다.

대성당Kathedral(라틴어 ecclesia cathedralis) 주교좌 교회로서 다른 교회들이 편성된다. 한 교구의 주요 교회가 된다(영어 Cathedral, 프랑스어 Cathérdrale). 독일어권에서는 카테드랄과 돔은 동일한 의미를 지닌다.

뮌스터Münster(라틴어 Monasterium, 수도원) 처음에는 수도원이었다가, 수도원 교회로 발전되었고, 결국에는 어떤 도시의 주요 교회가 된 교회를 말한다. 이후 주교좌 교회(프라이부르크 뮌스터)가 되기도 하고, 본당(울름 뮌스터)이 되기도 한다.

제도 | 대성당은 주교의 옥좌(라틴어 cathedra)가 있는 교회이며, 대성당은 교회법이 정한 제도에 따라 건축된다. 대성당 제도는 초기 그리스도교 시대의 교회가 주교 관리 지역, 즉 주교구에 따라 편성된 것에서 유래했다. 전성기 중세에는 제도화된 대성당의 특성이 강하게 나타났다.

대성당은 주교좌 교회 참사회Domkapitel, 미사 집전을 위한 평의회, 그리고 대성당 신학교로 구성되었다. 그러나 무엇보다도 대성당은 참사회가 법률을 집행하는 독립적인 관할 구역으로서, 도시의 중심이자 상징으로 발전했다. 주교가 자치권을 갖는 이런 추세는 대성당 건축 조합Dombauhütte 제도 속에 반영되었다. 이 조합에는 모든 수공업자들이 다 가입할 수 있지만, 일단 대성당 건축 조합에 가입이 되면도시의 수공예 조합은 탈퇴해야만 했다.

대성당은 미사 예식을 치르는 직접적인 목적을 뛰어넘어 당시의 세계상을 상징화함으로써, 도시 수공업자들의 창조적 역량을 총집결시킬 수 있었다. 파리의 신학자 위그드 생 빅토르는《세계의 허무함에 대하여》(1140)라는 글에서 '노아의 방주'와 교회를 비교하는 전통에 따라 자신의 교회 체험을 다음과 같이 묘사했다. "교회는 매우 넓지만, 교회 내부를 결코 지루하지 않게 돌아다닐 수 있다. 내부를 구경하는 사람들은 도처에 있는 수많은 사물들을 보며 크나큰 즐거움을 누리게 된다. 또 높은 망루의 어떤 장소에서 창문을 통해 바깥을 내다보면, 두 눈 아래로 아득히 멀리 펼쳐지는 광활한 대지는 마치 파도처럼 뒤섞여 물결치는 천변만화의 경치가 보인다." 내부와 외부, 위와 아래, 일정 장소와 천변만화 등은 심미적이며 세계관적인 개념의 범주인데, 이런 범주들은 대성당에서(방어를 목적으로 지은 로마네스크식 교회들과는 달리) 서로 대립되지 않고 포괄적인 질서 속에서 하나가 된다.

대성당 고딕 | 하나의 체계는 여러 차원으로 나누어진다는 새로운 세계관은 스콜라 철학에 의해 철학적, 신학적으로 발전해 왔으며, 1150년 이후에 프랑스와 영국에서 최초로 나타난 고딕 양식 대성당 건축에서 표현되었다. 수도원장 쉬제르Suger의 생 드니Saint Denis 수도원 교회(1140-45)의 제단이 고딕 양식의 토대가 된 것으로 보인다. 그러나 주교좌 교회의 기념비적이며 도시적인 조형과제는 부분적으로 이미 로마네스크 양식에서 나타난 건축 요소들(첨두아치, 둥근 천장 기술, 스테인드글라스, 조각 작품의 입체성)을 통합했다. 양식사적인 개념인 '대성당 고딕Kathedralgotik'의 특징은 내부와 외부 그리고 상부와 하부의 상호 보충 관계이며, 그것은 바로 대성당의 질서 원칙이다.

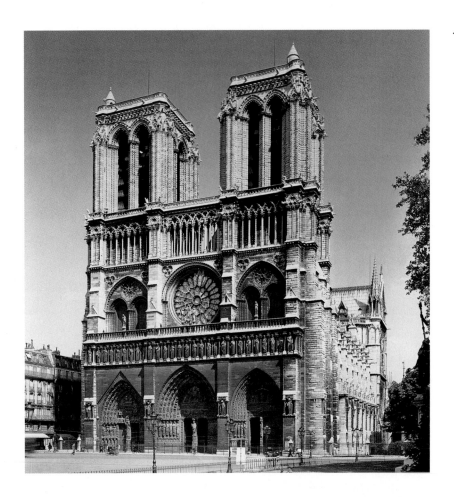

이를테면 과시적인 서쪽 정면에는 바실리카 건물의 장축으로 들어가는 입구가 있고 그곳을 통해 사람들은 깊숙이 자리 잡은 제단에 이른다. 또한 그들은 아득한 높이에 압도된다. 한편 네이브 양 옆의 아케이드를 통해 보이는 아일과 트랜셉트 등을 통해 사람들은 건물이 차지하는 너비의 규모를 충분히 가늠하게 된다.

우주의 상징적 위계 구조라는 의미에서 비롯되는 정신의 고양이 대성당의 분위기를 지배하고 있다. 한편 수직성은 대성당 고딕의 또 다른 특징으로서, 교회의 장축과 제단 부위는 버팀벽이 감싼다. 버팀벽은 고딕 양식에서 쓰인 골조 건축의 결과물이며, 기술적인 기능과 함께 미학적 특성을 지니고 있다.

정면 입구 위의 양쪽 탑들은 기하학적이며 대칭적인 효과를 낸다. 그러나 스트라스부르 대성당 정면의 비대칭 구조와 위축된 북쪽 탑이, 느슨해진 건축 의욕에서 비롯된 것인지 아니면 계획이 변경으로 그렇게 건축했는지는 아직까지 밝혀지지 않았다.

재료와 기술
골조 건축

전성기
중세

벽의 기능 변화 | 성직자 게르바시우스Gervasius(약 1141-1210, 캔터베리 주교-옮긴이)의 연대기는 대화재로 인해 제단에 치명적인 피해를 입은 후 신축된 캔터베리 대성당에 관한 여러 이야기를 전하고 있다. "그래서 금이 가고 깨어진 교회 제단은 부숴버리는 바람에 1174년 이래 더 이상 새로운 것을 새우지는 못했다. 이듬해 가을 성 베루티누스 축일(9월 5일-옮긴이) 후에 마주 보고 선 기둥 네 개를 세우기 시작했다. 겨울이 지난 후 상스 출신 윌리엄이 기둥 두 개를 더 세우게 했고, 그래서 기둥은 양쪽에 세 개씩 짝을 이루어 세워졌다. 윌리엄은 이 기둥들 위에 외벽과 아치 그리고 궁륭을 적절히 쌓아 올리게 했다. 다시 말해 그는 제단 쪽 천장 양쪽에 각각 종석 자리 세 곳을 마련한 것이다. '종석 자리'라는 표현은 천장 전 구획에 적용될 수 있다. 종석은 원래 천장 한가운데 있는 것으로, 건물의 모든 요소들이 종석을 향해 설계된다."

위의 설명을 통해 게르바시우스는 기둥과 궁륭의 뼈대들로 이루어진 골조 구조물과 벽 쌓기 등을 구분하여 건축 공학적 설계 기법을 소개했다. 실제 프랑스에서 발전된 골조 공법은 프랑스인 건축 감독의 지도 아래 이루어진 캔터베리 대성당 신축 공사 때

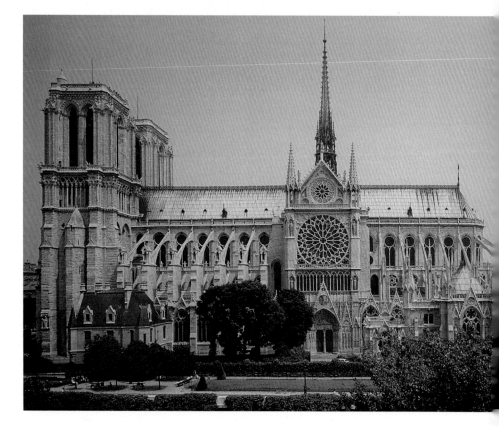

▶ 파리 〈노트르담 대성당〉,
**중앙부 회랑과 남쪽 트랜셉트,
착공 1063년, 소성당들과 제단 부위의
2층 창문은 1330년 완성,
동쪽의 부벽 기둥들은
14세기 초에 착공, 전체 길이 130m**
남쪽에서 바라본 모습은 외벽에 설치된 날씬한 부벽 기둥과 중앙부 회랑을 다리처럼 이어주는 부벽 아치를 비롯한 외벽 축대의 체계를 잘 보여주고 있다. 부벽 아치와 부벽 기둥이 만나는 곳에는 작은 첨탑들이 장식되었다. 1층에는 부벽 기둥 사이에 측면 소성당들이 배치되었다. 그 위로 2층에는 1240년에 새롭게 만들어진 대형 창문들이 보인다. 남쪽 트랜셉트 정면에는 1260년경에 만들어진 원형 장미창이 두드러지게 보인다.

영국으로 건너갔다. 로마네스크 양식에서 천장을 지탱했던 벽면은 이제 기둥과 아치가 연결됨으로써 그 기능을 상실했고, 이제는 창문을 내고 내부 공간을 감싸게 된다.

물론 이런 골조 건축은 하중이 측면으로 쏠리게 되므로, 하중을 견디기 위해 우선 외벽에 부벽 기둥을 설치한다. 이후 부벽 아치를 추가하여 아치가 밑으로 내리누르는 힘을 부벽 기둥으로 유도했던 것이다. 첫눈에 보아도 건물의 안전을 위해 설치된 것임을 알 수 있는 이 보조 구조물은, 작고 가늘고 긴 탑과 같은 장식물을 갖춤으로써 미학적 가치도 갖추게 되었다.

고딕 양식과 실용 건축 ┃ 미술사학자이자 건축이론가, 미술품 복원 전문가인 외젠 엠마뉘엘 비올레 르 뒤크(1814-79)의 저술 작업은, 19세기의 고딕 재발견과 철을 사용한 현대 건축의 연관 관계, 또 철과 강철로 보강된 철근 콘크리트와의 연관성을 자세히 밝혀놓았다. 비올르 르 뒤크는 10권으로 된《11-16세기 프랑스 건축에 관한 이론 사전》(1854-68)에서 11-16세기까지의 프랑스 건축사를 분석했다. 그는 이 책에서 종교적으로 변용된 낭만주의적 관점에서 벗어났다.

그리고 그는 '암흑의 중세를 극복한 매우 합리주의적인 고딕 양식 건축 기술이, 현대 건축에는 이론적으로 어떻게 기여하는가?' 라는 문제를 제기했다. 이를 통해 비올르 르 뒤크는 고대 그리스를 모범으로 삼은 당시의 고전주의에 분명히 선을 그었다.

또한 그는 9세기의 네오고딕 양식(그는 이 개념이 건축에 해당된다고 보았다)이 역사주의의 양식 인용을 넘어서지 못했다고 보고 이 양식에도 대항했다. 그는 건축 재료로 석재를 선호했지만, 건축 공학자와 건축 미술가의 활동 영역이 구분되는 것을 경계했고, 기술적, 미술적으로 숙련된 고딕식 건축의 모범이 현대에 투영될 수 있기를 갈망했다. 그러한 자신의 이상에 헌정하듯, 그는 두 권으로 이루어진《건축론*Entretiens sur l'archi tecture*》(1863-72)을 출판했으며, 이 책을 통해 비올르 르 뒤크의 영향력은 르 코르뷔지에(1887-1965)에게 미치게 되었다.

고딕 바실리카의 입면도

1. 아케이드 구역
2. 건물의 상부
3. 십자 골조 아치 천장
4. 트리포리움Triforium
5. 상부 창문
6. 샤프트Shaft
7. 코니스
8. 횡단 아치
9. 궁륭 천장
10. 대각선 골조
11. 종석Keystone
12. 스테인드글라스
13. 부벽 기둥
14. 낙수받이
15. 통로
16. 아일 위의 경사진 지붕
17. 낙수받이 돌림띠 장식
18. 부벽 아치
19. 발다키노
20. 소형 첨탑

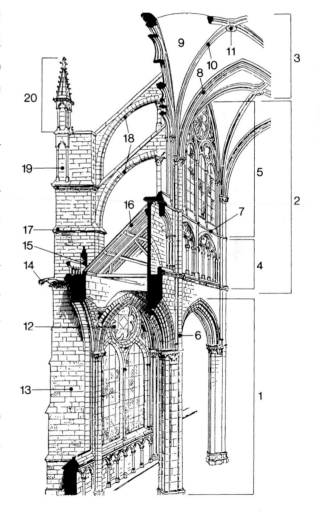

스테인드글라스

스테인드글라스의 재료와 유형

검붉은 염료 도안된 그림을 세련되게 만들기 위해 필요한 가용성 염료. 염료가 불에 녹아 채색된 유리가 틀에 붙게 된다.

그리자유 창문 이는 그리자유(프랑스어 Grisaille, 회색) 회화와 같은 장르로서 회색의 단색 화법을 말한다. 이것은 초기 시토 교단 미술의 규정이었다.

납으로 만든 틀 납으로 가늘게 만든 격자나 마름모 모양 틀로, 두꺼운 판지를 이용하여 다채로운 색깔의 유리에서 잘라낸 부분들을 고정한다.

덧씌워진 유리 유리 그림의 뒷면에 유리가 녹아서 형성된 제2의 유리 조각

색유리 여러 가지 금속(구리, 철, 망간, 코발트)이 혼합되면서 일어난 산화 작용을 통해 내부까지 색이 보이는 유리

신분 문장臣分紋章 종교적 또는 세속적인 건물에 부착된 유리 그림으로, 상징적이며, 문장학적, 또는 특정 장면이 묘사되어 있다.

원형 창문 벽면에 수직으로 배열된 원형 창문(원형, 3엽 또는 4엽으로 정방형, 또는 마름모꼴과 연결됨)

빛과 깨달음 | 투명하게 채색된 스테인드글라스가 아니라면, 아래의 요한복음에서 나타나는 그리스도교의 핵심적 의미가 갖는 성서적 상징성을, 과연 어떤 매체로 표현할 수 있겠는가("말씀이 곧 참 빛이었다. 그 빛이 이 세상에 와서 모든 사람을 비추고 있었다", 요한 1:9, "나는 세상의 빛이다. 나를 따라 오는 사람은 어둠 속을 걷지 않고 생명의 빛을 얻을 것이다", 요한 8:12). 이런 배경에서 500년경에 살았던 신플라톤주의 신학자 위偽디오니시오스 아레오파기타는 영원한 빛의 필연적인 물질화에 관한 이론을 발전시켜 중세에 큰 영향을 미쳤다.

또 이러한 이론은 곧 스테인드글라스와 같은 미술품에 구체적으로 적용되었다. 촛불의 조명을 받은 벽화, 패널화 또는 모자이크와는 달리 스테인드글라스는 스스로 빛을 발하는 것처럼 보이기 때문에, 마치 빛의 신적인 근원을 암시하는 듯 보였다. 파우스트는 이와 같은 철학적, 신학적 전통을 계승한다. 파우스트 박사는 괴테의 비극 2부 시작 부분에서 태양으로부터 등을 돌리고, 다음과 같이 깨닫는다. "빛나는 색채에서 우리는 삶을 얻는다."

생 드니 수도원 교회(1140-44)의 수도원장 쉬제르는 신축된 제단 스테인드글라스와 연관하여 위 디오니시우스의 빛에 관한 신학을 '진리의 빛으로부터 빛의 진리로Per lumina vers ad verum lumen' 라는 문구로 요약했다. 이 말은 스테인드글라스 속에 재현된 내용이 영적인 깨달음으로 이끄는 것이 아니라, 스테인드글라스 자체가 하나의 매개체라는 것을 의미한다. 위디오니시오스 아레오파기타는 쉬제르 시대에 프랑스의 수호성인이자, 생 드니 수도회의 대부인 성 디오니시우스와 동일시되기도 했다.

이와 같이 고딕 양식의 벽면은 갈수록 그 역학적인 기능을 상실하게 되고, 주로 건물의 내부 공간을 감싸는 역할을 하게 되었다. 거꾸로 스테인드글라스 창문은 점차 더욱 커지면서, 그것을 통해 빛의 상징적인 체험을 고양했으며, 교회 공간은 일종의 체험 공간으로 꾸며졌다. 이 시대에 나온 도서들은 색깔 있는 빛으로 둘러싸인 공간, 즉 채색된 빛으로 충만한 공간을 천국의 전조로 해석했다. 이는 '공적인 공간'의 미술인 스테인드글라스가 특별한 내용을 지니며, 교훈을 주는 조형과제였다는 사실을 의미한다.

모자이크 스테인드글라스 | 이미 말기 고대부터 색유리를 문틀에 끼워 창문으로 이용해왔고, 9세기에도 그러한 흔적이 산발적으로 발견되었다(다름슈타트의 로르슈 수도원에서 나온 파편, 헤센 주립미술관). 아우크스부르크 대성당에 있는 다섯 개의 〈예언자 창문〉(1135)은 로마네스크 양식 스테인드글라스에 속한다. 이 작품에서 정면으로 표현된 개

별 인물에는 이미 모자이크 스테인드글라스의 특징이 갖춰졌다. 색유리판에서 잘라낸 부분들은 납으로 된 마름모꼴 틀 속에 끼워졌다. 납 틀은 그림에 윤곽선을 부여하며, 틈새의 선에는 검붉은 염료가 흘러들어 더욱 세련되게 변했다. 유리의 틀과 창틀은 단철로 제작되었다.

스테인드글라스의 구성에 대한 기본적인 기술 원칙은 원형 창문의 발전과 연관된다. 주제는 구약과 신약 성서, 그리고 성자전에 나오는 비유들이었으며, 여러 가지 모티프들이 다양한 장면들로 연결되었다. 스테인드글라스는 수직적으로, 즉 아래로부터 위쪽으로 감상하며, 주제는 내부 공간에 따라 나뉘었다. 예를 들면 북쪽 2층 벽 창문은 대개 대주교들이나 예언자들과 연관되었고, 남쪽 2층 벽 창문은 성인들과 연관되었다. 제단과 서쪽의 장미창은 예수의 뿌리(가계도), 수난, 마리아 숭배와 같은 그리스도와 연관된 주제들이 묘사되었다.

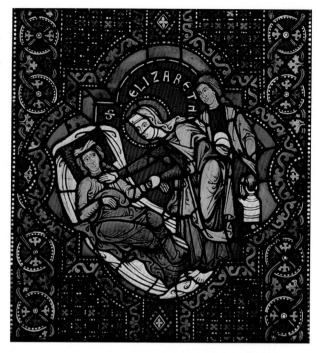

스테인드글라스가 공간 장식 기능과 함께 공간을 감싸는 기능을 한 사례로는 1194년 이후에 새로 지은 샤르트르 대성당(1235년까지 175개 창문이 설치), 파리의 생 샤펠 성당(1250)을 들 수 있다. 특히 생 샤펠 성당의 거대한 15개 창문들은 교회 2층을 감싸는 웅장한 유리함과 같다는 느낌을 준다. 1300년경부터 스트라스부르에서는 날씬한 첨두 아치 창문이 만들어져 점차 확산되기 시작했다. 개별적인 형상들 위에 있는 날씬한 창문 위에는 다시 다층 발다키노가 만들어졌다(뮌스터의 카타리나 소성당). 이렇게 건축적으로 규정된 그림의 주제를 기본으로 14세기의 스테인드글라스에서는 경치, 공간성, 형상들이 더욱 구체적으로 표현되었다. 모자이크된 스테인드글라스는 말기 고딕 시대에 이르러 점차 순수한 스테인드글라스로 기울어지는 경향을 보인다.

스테인드글라스는 아르누보(유겐트슈틸)와 아르데코 양식의 공간 장식을 통해 완전히 새로워졌다(윌리엄 모리스 회사, 1861). 교회 열 곳(최근에는 마인츠의 〈슈테판 교회〉, 1977-84)과 예루살렘히브리 대학교의 유대인 사원, 뉴욕의 UN 건물 그리고 니스에 있는 샤갈 성서박물관 등 1957년부터 마르크 샤갈이 만든 스테인드글라스 창문에서는 유리 모자이크와 회화가 혼합되는 기술의 묘미를 느낄 수 있다.

▲ 〈병자를 방문한 성 엘리자베트〉, 1240년(1908년에 새로 납을 추가해 복원됨), 원형 창문 스테인드글라스, 87.5×83.5cm, 마르부르크, 엘리자베트 교회

엘리자베트 폰 튀링겐(1231년 사망, 1235년 시성됨)이 환자의 가슴에 손을 올려 환자의 상태를 살펴보는 장면이다. 이 그림의 주제는 혼자된 몸으로 마르부르크에서 프란체스코 병원을 열었던 튀링겐 공작부인의 활동과 관련된다. 마태오복음에서는 환자 돌보기를 꼽은 여섯 가지 자선 활동 가운데 하나로 꼽는다(마태오 25:35). 환자를 돌보는 자선 외에도 성 엘리자베트와 연관된 다섯 개의 자선 장면이 또 다른 원형 창문에 묘사되었다. 제일 윗부분에 있는 원형 창문에는 그리스도와 마리아가 엘리자베트와 아시시의 프란체스코에게 관을 씌워주는 모습이 표현되었다. 〈병자를 방문한 성 엘리자베트〉은 엘리자베트 교회의 동쪽 제단(1235-49)에 배치되어 있는데, 이 교회는 라인 강 동쪽에서 프랑스 고딕 양식을 모범으로 삼아 지은 최초의 교회였다.

건축 공방

공방 대가 | 전성기 중세의 건축 공방Bauhütte은 공사 현장 가까운 곳에 대강 목재로 짓거나 또는 석재로 지은 공방으로서, 건축 재료들을 쌓아놓은 창고이기도 했다. 건축 공방은 지역 토박이들이 결성한 시립 조합과는 별개로 독립적이었다. 건축 공방, 엄밀히 보아 교회 건축 공방(웅장한 교회 건축을 위해 독자적인 건축 공방이 요구되었기 때문에)에서 최고 책임자는 공방 대가Werkmeister, 즉 마이스터라고 불렸다. 마이스터는 공방 규칙을 준수하는 공방 회원들을 보전하기 위한 합법적인 권위를 지니고 있었다. 그 외에도 공방 대가는 대부분 주교였던 건축주와 맺은 계약의 의무로서, 세분화된 건축 설계도, 계획안, 그리고 모든 세부 사항에 관해 총체적인 책임을 졌다. 공방 대가들은 컴퍼스와 각도기 등의 상징물로 묘사되는데, 이런 상징물은 그의 임무를 나타냈다. 대가는 컴퍼스와 각도기를 이용하여 항상 다양한 모형들을 만들어 놓았고, 건축주는 그것들을 기꺼이 지켜보았던 것이다.

　공방 대가는 전성기 중세를 지나면서 익명적인 수공업에서 벗어나 이름을 알리기 시작했다. 일반적으로 아주 드물긴 했지만, 몇몇 유명한 대가들은 자신이 건축한 건물의 한 부분에 자신의 이름을 남겼던 것이다. 일례로 에르빈 폰 슈타인바흐의 묘비에는 그의 사망일인 1318년 1월 17일과 함께 스트라스부르 대성당의 건설 감독이라는 공식 직함이 새겨졌다. 14세기와 15세기에 이르면서 건물과 그 건물을 지은 대가에 관한 이

▶ 파비야르 드 온쿠르, 《건축 공방 일지》
속에 실린 설계도,
1230–35년, 파리 국립도서관,
Ms.fr.19093
1211년에 착공하여 1300년에 완공된 랭스 대성당의 기둥 단면도와
기둥 모양 해설도. 이 설계도의 주된 관심사는 강도强度가 다른 원형 또는 사각형 심벽心璧을 박은 기둥을 어떻게 조합할 수 있을지 확인해보는 것이었다. 왼쪽 위에 있는 그림은 전성기 고딕 양식의 사각 기둥 견본을, 프랑스 고어로 상세하게 설명했다. 홈이 파인 이 기둥의 중심부는 작은 원주들로 완전히 채워진다. 《건축 공방 일지》는 원래 65장의 양피지에 펜으로 그린 325장의 그림을 수록했지만, 현재는 33장의 양피지만 보존되고 있다. 이 책의 첫 페이지에는 다음과 같이 책의 목적을 규정했다.
"이 책을 통해 사람들은 목공과 벽 구조를 설계하는 데 중요한 정보를 얻을 수 있을 것이다. 여러분들은 이 책에서 도면을 그리는 기술을 배우게 될 것인데, 이를 위해서는 기하학의 여러 원칙들이 필요하며, 이것을 배워야 한다."

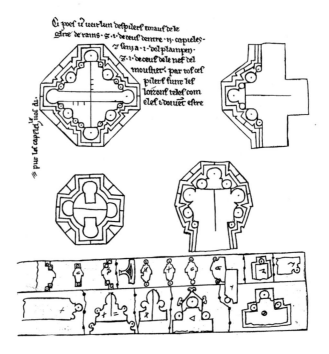

야기들이 많이 전해진다. 예컨대 1344년 기도 폰 아라스가 건축하기 시작한 프라하의 파이츠 대성당은 1353년부터 페터 파를러에 의해 계속 건축되었으며, 울름 대성당은 울리히 폰 엔지겐과 관련된다. 란츠후트(성 마르틴 교회)에서 한스 폰 부르크하우젠과 한스 슈테트하이머, 또 뉘른베르크(성 로렌츠 교회)의 콘라트 하인첼만과 콘라트 로리처 등의 경우 공방 대가라는 호칭은 건축 대가Baumeister로 바뀌게 된다.

방랑 활동과 전문화 | 건축 공방은 기본적으로는 석수들로 구성되었다. 석수들은 할당된 돌덩어리에 작업 구분 기호를 매겼고(이들은 자신들이 받아야 할 품삯도 돌에 표시했다), 공방 대가는 그 기호들을 확인해야 했다. 석수들은 대성당 건축 대가(1999년에야 이 직위는 쾰른에서 여성에게 부여되었다)의 감독 아래 늘 교회 건물을 유지, 보수하는 일에 매달렸다.

이외에도 조각 공방, 스테인드글라스 회화 공방을 비롯한 개별적인 공방 회원들도 여러 곳을 돌아다니며 활동하게 되었다. 그와 같은 방랑 활동으로 인해 프랑스식 고딕 대성당이 확산된 것이다.

공방 대가로 활동했을 거라 추정되는 비야르 드 온쿠르의 《건축 공방 일지Bauhütte nbuch》(약 1230-35)는 여러 곳으로 이동하며 활동한 공방의 기록을 볼 수 있는 유일한 문헌이다. 이 책에 따르면, 비야르는 프랑스의 캉브레, 샤르트르, 랑, 랭스와 스위스(로잔), 그리고 헝가리로 돌아다니며 대성당 건축에 참여했다. 그는 이들 지역에서 건축 공방의 작업과 관계된 모든 것을 수집했다. 예컨대 비야르는 건축 장비에서부터 기둥, 아치, 궁륭 천장, 꽃잎 모양의 가면, 인물과 동물의 형상 등 장식적인 세부들을 꼼꼼하게 묘사한 기록을 남겼다. 이런 기록은 비야르가 그린 전체 325장의 그림 가운데 3분의 2를 차지하고 있다. 말하자면 비야르의 책은 그 당시 조각술, 세밀화, 스테인드글라스 회화의 모범이 되는 작품들을 모아놓았으며, 도안까지 담았던 것이다.

《건축 공방 일지》는 당시 건축 미술의 모범이 되는 작품들을 요약했고, 또 지식과 기술들을 총 망라한 책이어서, 건축 공방과 점차 전문적이 된 다른 공방 회원들에게는 꼭 필요했다.

건축에서 수공업과 미술을 겸비시키는 교육에 힘쓴 발터 그로피우스는 비야르와 유사한 현대적인 사례이다. 그는 1919년 바이마르에서 문을 연 조형미술학교의 이름을 '바우하우스'로 명명하고, 이 학교에 개설된 학과의 지도 교수들을 대가, 즉 마이스터라고 불렀다.

오해인가?

1773년 괴테는 스트라스부르 대성당을 직접 본 체험을 글로 쓴 《독일 건축 미술Deutscher Baukunst》이라는 책을 발표하면서 '에르빈 폰 슈타인바흐의 영혼에게D(ivis) M(anibus) Ervini a Steinbach'라는 부제를 달았다. 괴테에게 1276년 서쪽 정면이 완성된 스트라스부르 대성당은 한 위대한 천재의 걸작품으로 보였다.

"자세하게 연구하며 살펴보느라 지쳐 버린 내 눈에, 석양은 얼마나 자주 기쁜 안식과 함께 활기를 불어넣어 주었던가! 이 석양빛으로 이 건물을 구성하는 수많은 부분들이 하나로 융해된다. 이제 이 성당은 내 앞에 단순하면서도 위대하게 서 있도다. 내 몸 안에서 솟아나는 힘은 기쁨에 겨워 쭉 뻗어 나가고, 그와 함께 나 스스로 즐기며 내의 존재를 새삼 깨닫는구나! 이제 조용한 가운데 그 위대한 공방 대가의 천재가 내 눈앞에 나타난다."
그가 스트라스부르 대성당을 독일 건축 작품으로 여기고, 에르빈 폰 슈타인바흐(1318년 사망)를 이 교회의 정신적 창조자라로 존경했다면, 괴테는 분명히 착각한 것이다. 이런 괴테의 시각은 '질풍노도기' 문학의 천재 숭배와 비슷하다. 하지만 공방 대가의 위치를 건축 공방의 우두머리로 본 것은 이치에 맞는다.

시청

시청과 관련된 명칭

메리Mairie 프랑스 소도시의
시청maire(시장을 뜻함)

라트하우스Rathaus 독일의 시청, 시장
집무실이 있고 시의회가 열린다.

벨프리트Belfried 플랑드르 시청의
종탑을 지칭

불레우테리온Buleuterion 사각
평면도인 고대 의회 건물로, 이 중 삼
면이 경사진 형태로, 의회 좌석들이
만들어졌다(이오니아의 소아시아 서쪽
해안, 밀레토스, 프리에네).

시티 홀City Hall 영국 대도시의 시청,
소도시에는 타운 홀Town Hall이 있었다.

오텔 드 빌Hôtel de Ville 프랑스의
시청Hôtel(큰 건물을 뜻함)

팔라초 푸블리코 이탈리아의 시청.
팔라초 코뮤날Palazzo Communal, 팔라초
델 포폴로Palazzo del Popolo, 팔라초 델라
시뇨리아Palazzo della Signoria라고도
불린다.

프리타네이온Prytaneion 고위
공직자(프리타니스는 고대 그리스 도시
국가의 시의원이다─옮긴이)를 위한 고대
도시, 또는 성역(올림피아)의 행정 청사를
일컫는다.

경제와 행정 | 중세 미술사에서 시청에 관한 기록은 12세기에 시작된다. 이를테면 1149년 쾰른에 시청이 있었음이 확인되었고, 또 이탈리아의 가장 오래된 시청은 파도바(팔라초 델라 라조네, 1172년부터 건축)에 있었으며, 약 1190년경 겔른하우젠에 시청이 건축되었다. 당시 시청은 시장 광장에 시장 건물, 혹은 노변 상점들과 함께 있으며, 1층에 재판정, 그리고 지역의 공공설비인 '도시 저울'을 갖추고, 2층에는 회의실들을 갖춘 전형적인 건물이었다.

무역과 조합, 그리고 자립적인 도시 행정과 재판권 행사 등은 도시를 기능적으로 편성하는 데 영향을 미쳤다. 시청에는 시 참사회 소성당의 공간을 계획하기도 했는데, 물론 이러한 소성당은 참사회 의원들이 종교적 목적으로 독립적인 건물 또는 도시 교회에 일정한 공간을 별도로 지니고 있지 않을 경우에 시청 안에 마련되었다.

교회 탑과 시청 탑은 서로 경쟁하는 관계였다. 시청 탑은 도시사를 단적으로 보여주는 척도였기 때문이다. 이를테면 쾰른의 도시 조합은 1396년 세습 귀족의 도시 통치를 종식시킨 후, 조합 회원들은 플랑드르 지역 시청사를 모범으로 삼아, 이미 1330년에 지은 시청에 61미터 높이의 탑을 세웠다. 시민들의 정부 청사이자 귀족들의 도시 궁전이기도 한 이탈리아의 시청은 안뜰을 지닌 사각형 시청사가 전형적이었다(피렌체와 시에나).

독일의 경우 시민 계급의 부호가 사는 대저택과 시청 건물의 정면은 계단 모양의 합각머리와 스테인드글라스, 그리고 소형 탑으로 장식된 점이 유사했다(베스트팔렌 지방의 뮌스터 시청, 1350). 독일의 뢰벤 시청(1448-63)은 말기 고딕 양식으로 화려하게 장식하고, 또 삼각 페디먼트 양쪽에 세 개의 탑을 세워 아름답기로 유명하다. 북부 독일 시청 건물의 구조는 스테인드글라스와, 여러 층에 걸쳐 만들어진 블라인드 아치를 지닌 기념비적이며 웅장한 보호벽이 특징이며, 이 보호벽 뒤에 여러 건물들이 배치되었다(뤼벡, 로스토크, 슈트랄준트).

시청 주변에 세워진 고위직의 상징물은 〈롤란트 원주〉이다(가장 오래된 것은 독일 브레멘 시청, 1404). 이처럼 카를 대제의 충신으로서 성인으로 숭배되었던 롤란트의 전신상은 영광스러웠던 카롤링거 왕조를 연상하려는 시도로, 그 도시의 특권을 상징하며 시청 옆에 세워졌다.

실내 장식 | 전성기 중세 세속 미술의 걸작은 시에나의 팔라초 푸블리코Palazzo Publico(시민 궁전 즉 시청)의 9인 참사회 회의실에서 볼 수 있다. 평화의 홀Sala della Pace이

라는 회의실에는 그 이름에 어울리
듯, 편하게 몸을 옆으로 기대어 있
는 〈평화의 알레고리〉 그림이 있다.
이 멋진 좌상은 암브로조 로렌체티
가 그린 벽화(1337-39)의 일부인데,
벽화는 '선정善政'으로서, 미덕의 알
레고리, 도시와 농촌에 미치는 선정
의 효과, 그리고 전제군주의 악정惡
政을 주제로 다루고 있다. 이 그림
을 보면, 도시와 농촌의 활동, 또 축
제의 즐거움을 묘사하여 시민적 자
부심을 충분히 드러냈다.

　전성기 중세 시청의 전형적인 장
식은 물론 공정성을 주제로 삼았다.
예컨대 중세의 세폭제단화 중앙부
패널의 '최후의 심판' 주제는 양쪽

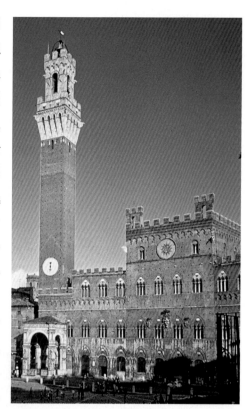

◀ 시에나 시청, 1297-1307년,
토레 델 만지아 종루는 1325-44,
높이 102m
반원 형태의 피아차 델 캄포(캄포 광장)에
있는 이 건물의 전면 1층은 석회석으로
지었고, 그 위의 두 개 층들은 벽돌로
지었다. 중앙의 4층 건물도 1층은 석회암,
그 위층에는 역시 벽돌이 쓰였다.
이 도시에서 가장 높은 건축물인 탑은
종이 놓일 종루의 받침대 아랫부분은
벽돌을 쌓았고, 받침대와 종루는
석회암을 썼다. 종탑을 구성하고 있는
소재의 색채는 바로 이웃한 시에나
대성당의 흰색과 검은색 대리석과
대조를 이룬다. 이 시청은 시장의 공관과
집무실을 갖추었으며, 가장 위층에는
법정과 9인 참사회의 회의실이 있다.
시에나의 화가 시모네 마르티니는 시청에
벽화를 두 작품 남겼다. 그중 하나가
〈마에스타Maesta(사도들, 성인들과 함께
한 옥좌의 마리아, 1315)이고, 다른 하나는
〈구이도리초 다 폴리아노Guidoriccio
da Fogliano 기마상〉인데, 이 그림은
몬테마시 요새를 포위하러 가고
있는 이탈리아 용병 대장의 모습을
그렸다(1328).

날개에 공정한 심판과 불공정한 심판이라는 그림으로 이어진다. 이와 같은 좌우 날개
의 장면들은 두폭제단화에 축약되어 나타나고, 또 15세기에는 성서적 주제 대신 고대
의 사례들이 나오기도 한다.

　1487-88년에 제라르 다비드는 브뤼헤 시청 별실에 빌라도에 의한 예수의 유죄 판
결, 즉 사법적 살인을 그리라는 임무를 맡게 되었다. 그러자 그림의 계획이 변경되어
1498년 두폭패널화 〈캄비세스의 정의〉(브뤼헤, 흐로엔닝에 미술관)가 그려졌다. 한 폭에는
페르시아 왕 캄비세스가 뇌물을 받은 재판관 시사메스의 정체를 밝히는 장면이, 다른
한 폭에는 시잠의 피부가 벗겨지는 장면이 재현되었다.

　1440년 슈테판 로호너는 쾰른 시의 수호성인들인 삼왕, 성 우르술라, 성모, 그리고
성 게레온과 그의 군대 등이 아기 예수 앞에 서 있는 세폭제단화를 그렸다. 오늘날 쾰
른 대성당에 있는 이유로 '대성당 그림'이라 불리게 되면서 정작 이 그림이 쾰른 시청
소성당의 제단화였다는 사실은 잊혀졌다(1809년까지 시청 소성당에 소장됨).

재료와 기술

금세공술

**전성기
중세**

▶ 〈삼왕 성유물함〉, 1181–1230,
황금, 금도금된 은과 청동,
나무 위에 금속판을 놓고 쳐서
모양을 내는 세공술, 보석과 진주,
쾰른 대성당

프리드리히 1세는 1162년 밀라노
정복 후 그곳에 있던 삼왕의 유골을
쾰른의 대주교 라이날트 폰 다셀에게
넘겨주었다. 대주교는 1162년
쾰른으로 이 성유물을 가지고 왔다.
라이날트 대주교의 후임인 필립 폰
하인스베르크의 주문에 따라 베르
출신의 니콜라우스는 자신의 쾰른
공방에서, 1181–91년까지 회랑이 세 개인
바실리카 형태의 성유물함을 만들었다.
순금으로 만들어진 전면(1198–1206) 아래
부분의 부조는 예수가 하느님의 아들로
나타나는 장면, 삼왕들이 경배하는 장면,
예수가 세례를 받는 장면을 보여준다.
이 성유물함은 1230년에 뒤편의 작업이
끝나 완성되었다. 그리스도가 두
명의 천사들 사이로 재림하는 장면이
조각된 전면은 벨프 왕가의 오토 4세가
기부한 금으로 만들었다. 그는 1098년
쾰른에서 자신이 호엔슈타우펜 왕조
출신인 필립 폰 슈바벤의 대립왕으로
선출된 데 대한 감사로 많은 금을
기부했던 것이다(대립왕이란 당대 왕권의
반대당파가 옹립한 왕을 말한다—옮긴이).
기부자인 벨프의 오토 4세는 삼왕의
뒤를 따르는 모습으로 재현되었다.
1165년 프리드리히 1세가 아헨의 팔츠
소성당에 시성된 카를 대제의 유골을
가져온 일은 밀라노에서 삼왕의 유골을
가져온 경우와 유사한 정치적 의미를
가진다. 1215년 프리드리히 2세는
아헨에서 자신의 황제 대관식치르며
〈카를 대제 성유물함〉(아헨, 대성당
보물)을 봉인했다.

세속 및 종교적 보물 | 금세공술은 재료(귀금속, 진주, 보석)가 나타내는 상징성과 고귀함 대문에 높은 평가를 받았다. 그러나 금은 재료의 가치로 인해 돈으로 즉 금전으로 다시 만들어져 사용되었기 때문에, 세공 기술은 단지 일부만 전해오고 있다. 따라서 중세 금세공 미술의 원래 규모는 교회 보물의 목록, 종교 서적, 순례자를 위한 안내책자를 통해 추측할 수밖에 없다.

중세에 만들어진 세속과 종교 영역의 금세공 작품은 무엇보다도 장신구에서 분명히 구분된다. 이와는 달리 금, 에나멜, 진주, 보석으로 된 〈신성로마제국 황제의 왕관〉(10세기 후반-11세기 초, 빈, 호프부르크, 세속 보물고)과 같은 지배자의 상징물은 세속적이면서도 종교적인 신성함도 지니고 있었다. 교회에 기부된 귀중품은 천국으로 향하는 보증 수표로 여겨졌고, 그 내용들은 세속의 기부자와 관련되었다. 벨프 가문의 보물은 이렇게 기부된 수많은 보물 중 일부이다. 즉 사자왕 하인리히의 가문이 브라운슈바이크 대성당에 봉헌한 140개(1482년의 목록)의 성유물은, 1670년에 전쟁에서 도와준 답례품으로 하노버의 궁정 교회로 오게 되었다.

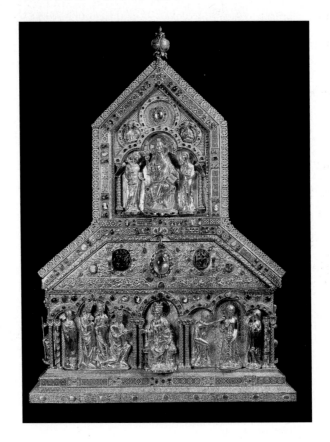

이 성유물들은 1866년 하노버 왕국이 프로이센에 합병된 이후로 예전의 왕이었던 게오르크 5세의 개인 소유물이 되었고, 1930-35년 사이에 미국, 영국, 독일의 미술관들에 팔려나갔다. 베를린 공예미술관에는 벨프 가의 보물 중 북부 이탈리아에서 제작된 〈벨프 십자가〉(11세기)를 포함한 42개의 보물들과, 쾰른에서 제작된 〈아일베르투스 휴대용 제단〉(1150), 그리고 〈반구형 성유물〉(1175-80) 등을 소장하고 있다. 특히 〈반구형 성유물〉은 도금된 청동, 에나멜 장신구, 해마 상아로 만든 형상들로 장식되었다.

벤첼 얌니처(1508-85)는 황제와 왕들, 제후들과 종교 지도자를 위해 화려한 술잔과 성배, 식탁 장식물, 식탁용 종과 시계, 또 천문기구, 자동으로 작동되는 분수 등을 제작했다. 얌니처의 공방은 본래 금세공술로 유명한 뉘른베르크에 있었다. 알브레히트 뒤러가 이곳에서 활동했고, 뒤러는 얌니처의 아들을 가르쳤다.

성유물함의 시대 | 성유물함은 벨프 가문의 보물 중 대부분을 차지하는데, 이러한 사실은 전성기 중세에 성유물 숭배 분위기가 확산되었다는 사실을 알려준다. 순례자들과 십자군 군사들이 성지에서 성유물을 가지고 돌아왔으므로, 유럽에서는 성인의 유골을 비롯한 여러 유물들을 운반하기 위해 성유물함을 제작하게 되었다. 성유물함은 머리 유골함, 팔 유골함, 발 유골함 등으로 제작되어, 함의 형태만 보아도 그 속에 담긴 뼈 조각이 무엇인지 알 수 있었다. 하지만 중세 성유물함의 가장 대표적이며 탁월한 형태는 매우 화려하게 장식된 상자이다. 이 때문에 전성기 중세는 '함의 시대'라는 별명이 생기기도 했다.

중세에는 성유물함 제작을 일종의 기념비적인 조형과제로 인식했기 때문에 금세공미술이 특히 발전되었다. 물론 비잔틴이나 비잔틴 영향을 받은 공방에서 제작된 다른 유형의 작품들도 성유물함에 결코 뒤지지 않는다. 예를 들면 840년 볼비누스라고 불린 금세공사가 만든 〈팔리오토Paliotto〉와 같은 황금 제단들이 그러하다(밀라노, 산탐브로조 교회). 하인리히 2세와 그의 부인 쿠니군데의 주문으로 1019년 마인츠에서는 밤베르크 수도원의 성 미카엘 교회에 봉헌된 〈바젤 제단 앞 장식〉이 황금으로 제작되었다(파리, 클뤼니 미술관). 이외에도 소형 전신상들, 종교적 행렬 기도와 제단을 위한 십자가, 성찬식을 위한 제단용 용기인 성배, 성체 현시대, 성체를 담기 위한 성반聖盤, 그리고 촛대, 향을 담는 통, 책표지, 허리띠와 의상 띠의 장식용 버클, 기타 장신구와 말 장식품 등이 금세공술의 진면목을 보여준다. 특히 말을 위한 장신구들은 청동으로 주조해 부조를 새기고 도금했는데, 이는 고대의 기마상에서도 볼 수 있었던 형태이다.

금세공 기술

고대 이래 금세공 공방에서는 다음과 같은 기술을 이용했다.

각인술 각인 도장을 이용한 냉각 성형 기술. 장식품을 각인하는 기계는 벤첼 얌니처가 발명함

금속에 문자나 장식을 새겨 넣기(판각 기술) 선을 새기는 기술(동판화의 출발점)

금속판을 쳐서 모양을 내는 기술 금이나 은으로 된 얇은 판을 해머로 쳐서 원하는 형태를 앞으로 튀어나오게 하는 부조 기술

낟알 모양 만들기 작은 금, 은구슬을 용접하여 장식하는 기술

단조鍛造 기술 금속에 열을 가하여 성형하는 기술

도금 기술 금을 씌어 입히는 기술. 불을 이용하여 도금할 때는 귀금속과 높은 온도에서 증류되는 수은으로부터 생긴 아말감을 이용함

상감 세공술 값싼 금속을 귀금속과 함께 상감 세공하여 장식하는 기술

에나멜 칠 색깔 있는 유리 액을 평면에 덧칠하거나 덧씌우는 것

조립술 조개, 달팽이 껍데기, 타조 알과 같은 자연물을 손잡이, 경첩, 촛대에 붙이는 기술

청동 주조 주조와 비슷하게 금이나 은을 속이 꽉 차거나, 속이 텅 빈 형태로 주조함

템페라화

혼합 기술

"사춘기 소년의 수염에는 광채 있는 녹색(라틴어 prasinus, 혹은 대지의 녹색terra verde)과 노란빛이 도는 붉은색(라틴어 rubeum, 혹은 대지의 붉은색terra rubea) 안료를 섞고, 원한다면 장미 색깔을 조금 혼합해서 수염을 그릴 바탕을 채워라. 황색이 도는 흑색 안료와 역시 황색이 도는 붉은 안료를 섞어 수염의 털을 칠하고, 강렬한 흑색과 혼합된 황토색으로 그 사이들을 채워 넣어라. 그와 비슷하게 수염의 흑색 색조를 표현하라."
테오필루스 사제(헬마르스하우젠 출신의 로제르와 동일인), 《다양한 기술에 관한 기록》 제11장, 1874, 알베르트 일크가 라틴어를 독어로 번역(빈 필사본 내용을 따른 인쇄본)

안료와 결합제 | 템페라 안료(라틴어 temperare, '섞는다'는 의미)는 고대와 중세에 벽화, 패널화, 세밀화 등에 이용되었다. 템페라 안료는 용해성 색소와 불용해성 염료를 결합제와 섞어서 만든다.

청금석靑金石처럼 가루로 빻은 광물과, 녹색을 띠는 귀금속인 공작석孔雀石, 또는 황갈색의 갈철광 등은 자연에서 얻은 무기 안료를 만들 때 이용되었다. 광물인 진사辰砂, 혹은 수은과 유황 혼합물이 가열되며 생긴 화학 반응을 통해 반짝이는 붉은 안료가 얻어졌다. 이 밖에도 구리, 특히 납 위에 식초를 떨어뜨려 화학 반응을 통해 얻은 녹청綠靑이나 백연白鉛 등도 중세의 색채 화학을 통해 얻은 안료이다. 유기 염료는 동물이나 식물에서 얻었는데, 예컨대 보라색은 지중해에서 서식하는 여러 종류의 달팽이 분비선에서, 선홍색은 연지벌레에서, 노란색은 소의 쓸개즙이나 샤프란 꽃잎의 암술머리에서 얻었으며, 붓꽃, 파, 배추, 파슬리에서 빼낸 추출물들로 녹색 염료를 만들었다.

결합제에 따라 템페라는 카제인Kasein 템페라와 달걀 템페라가 구분되는데, 후자는 달걀흰자 또는 달걀노른자를 사용했다. 농부들은 수도원에 많은 달걀들을 공급했는데, 수도원에서 달걀이 엄청나게 많이 필요했던 이유는 달걀을 음식재료로 쓴 것이 아니라 수도원 필사관이나 화방에서 그림 재료로 썼기 때문이다. 벚나무와 자두나무에서 나온 수지樹脂, 또 말린 물고기 부레와 동물 가죽에서 나온 아교 등도 결합제로 사용되었다.

공방의 비법서와 지침서 | 안료의 제조와 템페라화를 그리는 기술은 9세기 때부터 전해지는 소책자를 통해 알 수 있다. 수도원 공방에서는 실습을 통해 템페라화의 기초 지식을 얻었다. 그와 같은 기초 지식에서 비법들이 출현했고, 소책자에는 이러한 비법이 체계적으로 분류되어 기록되었던 것이다. 12세기 초반에 나온 《다양한 기술에 대한 기록 Schedula diversarum artium》이 널리 유포되었다는 사실은 더 많은 필사본들이 존재했다는 것을 증명해준다. 레싱도 이 책을 필사본의 토대로 볼펜뷔텔에서 재출간했다 (1774년 발췌본 출간, 그의 사후인 1781년에 완성본 출간).

이 책의 저자는 스스로 테오필루스라 지칭했는데, 그는 1985년 에크하르트 프라이제에 의해 금세공가인 로제르와 동일 인물임이 밝혀졌다. 로제르는 니더작센의 헬마르스하우젠 수도원에서 작품 활동을 했다고 전해진다. 총 3권으로 구성된 이 책은 회화, 스테인드글라스, 금속 공예 기술 등을 포괄한다. 1951-52년 뮌헨의 미술사 중앙연구소와 기타 전문 연구소가 원전에 기록된 대로 실험한 연구를 통해, 결국 '테오필루스'의

지침과 도색 기술은 그가 예견한 결과를 정확하게 도출한다는 것을 알아냈다.

실용적인 의미에서 중세의 안료 제조 지침을 실제로 검증해보는 것은 중세 회화를 그 당시와 똑같은 방식으로 복원할 수 있다는 가능성을 모색한다. 즉 도색 대상들은 복원 기술을 시험해볼 수 있는 기회를 제공하는 것이다.

템페라로 그림 그리기 | 중세 세밀화와 패널화가 놀라울 정도로 선명하고 생동한다는 인상을 주는 이유는 템페라 화법을 올바르게 사용했기 때문이다. 그림의 바탕이 되는 양피지나 목재 패널을 고르게 하기 위해 동물성 아교와 젖은 석회를 세심히 칠해두는 기법은 템페라 화법을 올바르게 이행하기 위한 중요한 조건이 된다. 아교와 석회가 마르면 그 위에 밑그림을 그리고, 또 금색 표면에는 볼루스Bolus라고 불리는 도색 면에 금박을 붙이게 된다.

템페라 회화는 수분의 증발로 인해 빨리 마르는 것이 장점이다. 그에 따라 불투명하고 매우 생생하며 강력한 색층을 형성하여, 계속 그림을 그려도 색채가 서로 섞이지 않는다. 더구나 개별적인 색조는 색채를 바르기 전에 이미 만들어져 있어야만 한다. 다만 색채를 겹쳐서 바를 경우, 건조되면서 다양한 결과를 만들어낸다는 위험이 도사리고 있다. 그러므로 투명 도료는 대개 노출된 신체처럼 특정 부분에만 바르도록 제한된다. 이에 반해 납에서 추출한 백색은 빛나는 빛의 형태로 쓰여 색채를 밝게 했다. 어두운 색은 예를 들어 주름 표현에 이용되었다.

혼합 기술의 하나로 천천히 건조되는 기름을 결합제로 이용하는 비중을 높임으로써, 다방면으로 이용되었던 템페라화는 점진적으로 목재 패널화를 거쳐 15세기에는 캔버스에 그린 유화로 이행하게 된다.

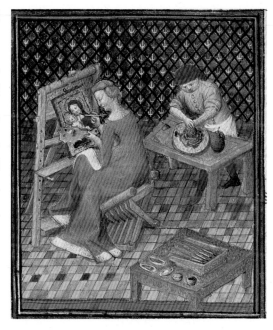

◀〈여성 화가와 조수〉, 1402년, 양피지, 템페라, 파리 국립도서관, Ms.2
이 세밀화는 조반니 보카치오의 《뛰어난 여성들에 대하여De claris mulieribus》(1360–62) 프랑스어판 필사본에 실린 삽화이다. 아틀리에의 한 장면을 보여주는 이 그림 왼쪽에는 마돈나 상을 그리는 여성 화가의 작업이 보인다. 분명히 수녀가 아니라, 귀부인처럼 보이는 여성 화가는 이젤 앞에 놓인 접이 의자 위에 앉아, 왼손에는 팔레트를 들고, 오른손으로는 붓을 움직이고 있다. 화가의 오른쪽에는 속이 파인 통에 안료를 만드는 데 몰두한 조수가 보인다. 안료를 얹어놓은 판판한 돌과 제2의 돌, 즉 망치 돌은 광물을 가루로 만드는 가장 간단한 도구였다.

유형학

유형과 대형

다음은 《가난한 자들의 성서》에서 뽑은 아홉 개 장면으로, 유형과 대형의 관계를 보여준다. (유) 유형(구약 성서), (대) 대형(신약 성서)

(유) 불붙은 떨기 앞의 모세 / 아론의 꽃이 핀 지팡이
(대) 예수의 탄생
(유) 야곱이 에사오를 피해 도망감 / 다윗이 사울을 피해 도망감
(대) 마리아, 아기 예수, 요셉이 이집트로 피난 감
(유) 에덴에서의 유혹 / 에사오가 야곱에게 붉은 죽을 받아먹고 자신의 장자 상속권을 팔게 됨
(대) 예수를 유혹함
(유) 멜기세덱이 빵과 포도주를 가지고 아브라함에게 인사함 / 사막에서의 만나를 얻음
(대) 최후의 만찬
(유) 요셉의 형들이 야곱을 속임 / 압살롬이 다윗에 대항하기 위해 공모
(대) 유대인들이 예수에 대항하기 위해 공모
(유) 아브라함이 이사악을 희생시킴 / 청동으로 된 뱀
(대) 예수의 십자가 처형
(유) 요셉이 우물 속에 던져짐 / 요나가 물고기에 의해 먹힘
(대) 예수의 장례
(유) 기드온과 천사 / 야곱이 천사와 씨름을 함
(대) 사도 토마스의 불신앙
(유) 솔로몬이 밧세바를 숭배함 / 아하스에로스 대왕이 에스델을 숭배함
(대) 마리아의 대관식. 이 마지막 대형으로 유형학은 신약 성서를 교리적으로 '보완'한다.

구약과 신약 성서 | 중세 신학과 전례, 조형 미술 그리고 문학의 근본은 바로 천지 창조로부터 최후의 심판, 그 뒤를 잇는 새로운 천국과 새로운 세계의 도래에 이르기까지 하느님의 구원 계획을 통일된 목적을 가진 것으로 이해하는 데 있다. 이처럼 하느님의 구원 계획은 구약과 신약 성서를 포괄하고 있으며, 이 두 성서의 연관성은 유형학 typologie을 통해 설명된다. 유형론이란 구약 성서의 '유형들 typen'(사건들)이 신약 성서의 '대형對型, Antitypen'을 미리 예시하며, 그 유형들이 신약 성서에서 실현된다는 것을 의미한다. 구약과 신약, 신과 인간의 관계를 유형학적으로 해석하도록 하는 신약 성서의 여러 근거들은 복음서들은 물론이고, 복음서들이 완성되기 이전에 쓰였던 바울로의 서신들에서도 찾을 수 있다. 마태오는 예수의 말을 다음과 같이 전하고 있다. "요나가 큰 바다 괴물의 뱃속에서 삼 주야를 지냈던 것같이 사람의 아들도 땅 속에서 삼 주야를 보낼 것이다"(마태오 12:40). 이처럼 요나의 이야기는 예수의 장례와 부활을 미리 예견하는 역할을 한다. 바울로는 로마서에서 제물이 된 이사악(마지막에 구제되었다)과 예수의 희생적 죽음을, 아브라함과 예수가 하느님의 말씀에 순종한다는 관점에서 비교한다.

유형학의 그림들 | 중세 때 그림이 삽입된 필사본의 세 종류는 모두 유형학을 보여준다. 13세기의 《가난한 자들의 성서 Biblia pauperum》, 이보다 조금 나중에 간행된 《인간 구세의 거울 Speculum humanae salvationis》, 그리고 《도덕적 성서 Bilble moralisee》 등이 그러한 예이다. 이중 가장 오래되고, 17세기 이후 그림들의 진가가 높이 평가되었던 《가난한 자들의 성서》에는 36종류의 그림을 실었는데, 거기에는 예수의 생애에 대한 두 종류의 유형과 하나의 대형, 그리고 각각 네 명의 예언자 흉상들, 또 유형학적 연관성을 밝혀주는 계시들로 구성되었다. 물론 이렇게 그림들로 이루어진 강론들은 신학적인 지식을 요구하며, 무엇보다도 설교를 해설해준다. 《인간 구세의 거울》에 있는 네 부분의 그림은 세속의 역사와 교회사를 형식적으로 전설의 장면처럼 보여준다. 《도덕적 성서》는 분명하거나 감추어진 유형학적 연관성에 대해 거의 한없는 관심을 보인다.

유형학을 담은 세밀화 이외에도, 중세 교회 전체는 유형학적으로 장식되었다. 교회 정문의 조각품(예언자 어깨 위에 선 사도들의 입상)으로부터 스테인드글라스에 표현된 일련의 성서 장면들, 제단의 형상 프로그램을 비롯한 교회의 모든 부분에 유형학적 표현이 등장한다. 비록 구약 성서에 대한 가치 평가와 중세 교회로부터 용인되었거나 더욱 장려됐던 반유대주의는 모순되나, 중세 교회는 유대교의 고유성을 부정하고 구약 성서를 그리스도교의 고유한 성전聖典으로 만들면서 모순을 극복했다.

성서 외적인 제도들도 성서적으로 합법화되었다. 이를테면 구약 성서에 나오는 '살렘의 왕'이자 '지극히 높으신 하느님의 사제'인 멜기세덱(창세기 14:18)이 교황의 상징인 삼중관을 쓴 모습으로 재현되면서, 교황이 지닌 영적이며 세속적인 권력에 대한 유형학이 만들어졌다. 기타 왕들과 황제들을 위한 유형학으로는 다윗을 내세우는 것이 유리했다.

마르틴 루터의 유형학적 성서 해석은 그의 구약 성서에 대한 주석뿐만 아니라, 비텐베르크 가문의 화가인 루카스 크라나흐 1세가 계율과 은혜에 관해 그린 두 폭의 그림에서도 볼 수 있다. 크라나흐가 1529년에 그린 패널화는 종교 개혁적 도상학을 그린 초상화 가운데 가장 오래된 것이다(고타, 슐로스 미술관).

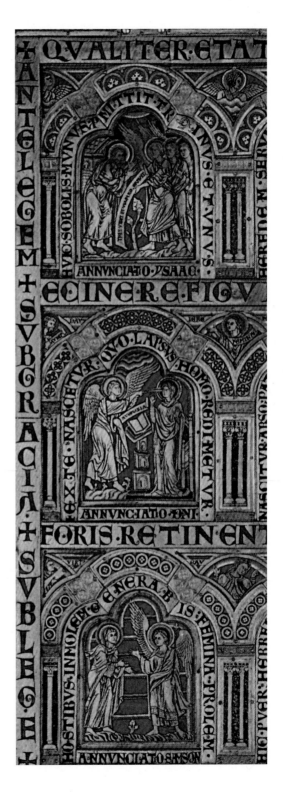

▶ 베르 출신의 니콜라우스,
〈수태고지〉의 여러 장면, 노이부르크 수도원의 제단 장식, 1181년 완성,
에나멜 세공, 빈, 노이부르크 수도원 쇼르헤렌스티프

베르 출신의 니콜라우스는 45개의 에나멜 판으로 독경단讀經壇 덮개를 제작했다. 이 독경단은 1331년 여러 날개를 지닌 제단으로 개조되었으며, 여섯 개의 법랑 판을 추가해 보완했다. 이로써 51개의 법랑 판들은 각각 열일곱 개씩 나눠져 3열로 배치되었으며, 유형학을 담은 형상 프로그램을 폭넓게 다루었다. 윗부분들은 창세기 내용인 '계약 이전ante legem', 다시 말해 시나이 산에서 이스라엘 민족과 신의 약속이 있기 전에 나온 유형들을 담고 있으며, 아래 부분에는 구약 성서의 '계약 이후sub lege'에 해당하는 여러 유형들이 재현되었다. 중간 부분은 신약 성서의 대형에 속하며, '은혜의 표시sub gratia'인 그림들이 배열되었다.

이 장면을 수직으로 연결하면, 다음과 같이 관련을 맺는다. 첫 번째 그림에는 아브라함에게 이삭의 탄생을 알리고(창세기 18:10-15)(계약 이전), 가장 아래 그림에는 마노아의 아내(무명)에게 삼손의 탄생을 알리고(판관기 13장)(계약 이후), 그 사이에는 구세사의 시작으로, 마리아에게 예수의 탄생을 알린다(루가 1:26-38)(은혜의 표시).

형태와 숫자

▲ 〈메노라(일곱 촛대)를 묘사한 부조〉,
기원후 3-4세기, 대리석, 61.5×61cm,
베를린, 말기 고대와 비잔틴 미술박물관
이 부조는 프리네Priene 극장 근처에
위치한 교회 바닥에서 발견되었지만,
이곳으로부터 멀지 않은 곳에 위치한
유대 성전에서 발굴되었다. 일곱 개의
촛대는 유대인의 숭배물에 속하며,
계시가 내리는 천막을 밝히기 위해
촛대를 제작한 이야기는 출애굽기에 잘
설명되어 있다(출애굽기 25:31-40). 일곱
개의 팔 모양 촛대가 상징하는 것은
천지창조의 7일이며, 이는 다시 일주일의
7일과 일치한다. 부조는 촛대의 발 부분
양쪽으로 난 나선형 곡선을 보여주는데,
이것은 아마 모세 5경(구약 성서의 첫
5권)을 상징하는 것으로 믿어진다.

3, 4, 7 | 세상의 현상을 수에 따라 체계화하는 능력은 인간의 문화적 업적에 속하며, 그에 따른 표현은 근본적으로 종교적인 숫자 상징론에 근거하고 있다. 중세의 신학과 또 미술에 적용된 숫자 체계론은 고대 오리엔트에서 유래되었는데, 이것은 성서와 아리스토텔레스, 플라톤 그리고 피타고라스 등의 학문과 같은 고대 전통을 통해 전수된 것이었다.

1은 나누어지지 않은 통합을 상징하며, 모든 수의 원천으로서 신을 상징하기도 한다. 그에 반해 2는 빛과 어둠, 선과 악, 하늘과 땅, 영혼과 신체의 이중성을 의미한다. 이 둘을 합친 3은 힌두교의 트리아스Trias로부터 그리스도교의 삼위일체까지 이어지는 신의 완전성을 상징한다. 3과 맞서는 4는 세속을 상징한다.

이를테면 창세기(2:10-14)에서는 낙원에서 흘러나온 네 줄기 강들이 세상을 적셔준다고 기록되었다. 수메르의 마리Mari 지역에 있었던 궁전에서 발굴된 벽화 〈짐리림 왕의 즉위식〉(기원전 1695, 파리 루브르 박물관)에는 두 여신이 들고 있는 항아리로부터 네 줄기 강이 흘러나오는 장면이 재현되었다. 이 네 개의 강은 구약 성서에 나오는 네 명의 위대한 예언자(이사야, 예레미야, 에제키엘, 다니엘)와 네 명의 복음서 저자(마태오, 마르코, 루가, 요한)와도 일치한다. 이처럼 4방위方位와 풍향, 사계절, 인간의 네 가지 기질 등은 세속의 삶에 질서를 부여한다.

3에서 4를 더한 숫자 7은, 성서 초반부의 창세기에서 천지 창조의 7일처럼 유대교와 그리스도교 숫자 상징론에서 신과 세계를 포괄하는 통일체를 상징한다. 셉트나르Septnar라고 불리는 숫자 7은 중세 교리의 기본 구조로 발전했다. 예컨대 7성사聖事의 7이라는 수는 산상 수훈의 일곱 가지 영광 찬양론, 주기도문의 일곱 가지 청원과 일치한다. 그리스도의 상징물인 일곱 마리 비둘기는 성령의 일곱 가지 선물을 상징한다(이사야 11:2).

형태 상징과 숫자 상징 | 숫자가 상징하는 내용은 숫자 기호를 통해서 표현되는 것이 아니라, 형식을 통해서 표현된다. 원은 숫자 1을 나타내고, 회화, 조각, 건축(이중 제단 시설)에서처럼 짝을 이룬 구성물은 숫자 2를 나타내며, 3엽 형태, 클로버의 세 잎사귀 모양의 평면도와 정삼각형은 3을 의미한다.

숫자 8은 새로운 시작을 상징한다. 예컨대 삶, 죽음 그리고 '새로운 아담'인 예수 그리스도의 부활은 창조 후 새로운 시작인 8번째 날이라는 의미를 지니며, 부활은 인간의 세례 성사를 통해서만 가능하다. 세례당, 세례반, 세례대의 팔각형은 8의 형태 상징이다.

특히 전례에서 8은 그레고리
우스 성가의 8음계와 하루
에 여덟 번 기도하는 것에서
상징론적 의미가 잘 드러난
다. 또한 카를 대제가 자신
의 무덤 교회로 짓게 한 아
헨의 〈팔츠 소성당〉은 16개
방향 회랑을 갖춘 8각형 공
간으로 설계되어, 부활을 상
징한다. 그러나 황제의 상징
도 중요한 역할을 했다. 예
컨대 〈팔츠 소성당〉은 오토

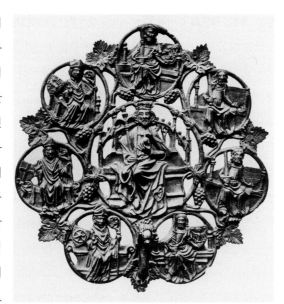

◀ 〈황제와 선제후들이 조각된 문 장식〉,
1360년, 뤼벡, 시청
황제 카를 4세는 1356년
금인칙서金印勅書, Goldene Bulle를 통해
신성로마제국 독일 왕들의 선출과 내정된
황제에 관한 제국 법령을 공포했다.
거기서 규정된 선거인단이 뤼벡에
있는 이 부조의 주제이다. 이 작품은
원형 안에 조각된 일곱 명의 위원들이
황제를 에워싼 모습을 보여준다. 좌측
위에서 아래쪽으로 주교의 지팡이를
지닌 쾰른, 트리어, 마인츠(바퀴 모양의
문장을 지님)의 대주교가 있으며, 오른
쪽(꼭대기부터)에는 모두 심판의 칼을
지니고 있는 보헤미아 왕, 작센 대공,
브란덴부르크 백작, 라인 강 지역의 팔츠
공작(쿠어팔츠)를 배치했다. 세 명의
종교계 지도자와 네 명의 세속 제후를
한데 모아 세 가지 신학적 미덕(믿음,
희망, 사랑)과 네 가지 주덕主德(지혜,
용기, 절제, 정의)을 표현하여, 선제후의
일곱 가지 미덕을 상징한다. 이 부조는
형식에서 마리아의 일곱 가지 기쁨을
나타내는 메달들로 구성된 묵주와
일치한다(비교, 파이트 스토스가 제작한
〈성모송〉, 1517-18, 뉘른베르크, 성 로렌츠
교회).

전성기
중세

대제에 의해 신성로마제국 독일 왕의 대관식 교회로 승격되었으며, 〈신성로마제국 황제
의 관〉(10-11세기, 빈, 호프부르크, 세속 보물고)은 여덟 개 판으로 구성되었고, 윗부분의 아
치형 브리지도 여덟 개 이음새로 구성되었다.

고대 오리엔트에서 기원한 숫자 12는 12궁(원래 바빌로니아에서 유래)과 열두 달, 밤과
낮의 열두 시간, 이스라엘 민족의 12가계, 열두 명의 소少예언자, 예수의 열두 제자(사
도), 또 시아파 이슬람교에서 신에 의해 죄 사함의 은혜를 입은 열두 명의 승려들로 표
현된다. 중세 콘스탄츠 대성당Konstanzea Münster의 성 무덤은 예루살렘의 무덤 교회를
따라 작게 만들었으며, 역시 12면으로 되어 있다. 열두 명의 소 예언자와 네 명의 대 예
언자의 합, 즉 8의 배수는 스트라스부르 대성당과 같이 대성당 서쪽 전면의 장미창을
16갈래로 장식하게 했다.

밤베르크의 기사

밤베르크 대성당의 역사

1003-04 하인리히 2세가 기초를 닦음.
1007년 주교구로 설립된 밤베르크의
주교좌 교회로서, 1012년 서쪽 및 동쪽
제단을 갖춘 교회로 봉축됨

1127 교회 보물고 최초의 목록
작성(하인리히 2세의 〈별들의 망토〉도
포함)

1215년 이후 대화재 이후 교회를 확장
증축. 공사는 네 명의 건축 공방 대가들이
감독

1230-35 게오르크 벽장壁欌
(게오르크 제단과 아일 사이)에 여섯 명의
예언자, 여섯 명의 사도들, 은총의 문,
아담의 문, 제후의 문 등의 조각 작품들이
배치됨

1237 동쪽과 서쪽에 한 쌍의 탑을 갖춘
말기 로마네스크이며 전기 고딕 양식인
교회가 봉축됨

1350 주교들의 초상 조각이 만들어진
무덤 석판 제작

1513 틸만 리멘슈나이더가 제작한
하인리히 2세와 그의 부인 쿠니군데의
묘비 설치

인간 혹은 의인화 | 밤베르크 대성당의 네이브를 따라가 보면 서북쪽 제단 기둥에서 무장을 하지 않은 젊은 기사의 입상과 마주치게 된다. 곱슬곱슬한 둥근 머리 위에 왕관을 쓴 그는 베드로 제단에 있는 십자가를 향해 눈길을 보내고 있음이 추측된다. 이 조각상은 《밤베르크의 이름난 것들Memorabilia Bambergensis》(볼펜뷔텔, 1729)에 최초로 언급되었다. 이 책의 저자는 이 조각이 헝가리 왕 슈테판 1세의 기마상이라고 가정한다. 슈테판 1세는 995년 밤베르크 대성당의 기초를 닦은 하인리히의 누이동생 기젤라와 결혼했으며, 1083년 성인으로 추대되었다.

밤베르크 지방 특유의 기마상 전통으로 말미암아 19세기에 이르러 이 입상이 누구를 모델로 조각한 것인지 밝혀내려는 여러 가설들이 쏟아졌지만, 모두 다 진실을 증명하지는 못했다. 그 중에서 이 기마상 주인공이 하인리히 2세(수염 있는 하인리히 2세의 전신상은 물론 〈아담의 문〉 문설주에 있다), 혹은 역시 하인리히 2세처럼 대성당에 묻혀 있는 콘라트 3세, 또는 필립 폰 슈바벤(1208년 밤베르크에서 암살됨), 혹은 그리스도교를 승인한 로마 제국의 콘스탄티누스 대제, 그리고 호엔슈타우펜 왕조의 프리드리히 2세 등이라는 의견도 나왔다. 어쩌면 이 이름 모를 기사는 호엔슈타우펜 왕조의 왕과 기사 계급의 이상화된 모습을 나타내는 것은 아닐까?

민족사의 증인? | 모든 점에서 보아 기마상에 관한 한 후자의 의견이 가장 설득력을 얻고 있다. 호엔슈타우펜 왕조는 문화와 정치적 권력 모두에서 독일 중세의 마지막 전성기를 누렸으며, 이 시기가 조각의 전성기였다는 점이 감안된다. 그러나 밤베르크 대성당의 기사상이 장식용 조각이며, 랭스 대성당을 지은 건축 공방의 작품이었고, 그 공방이 1237년 봉축奉祝된 밤베르크 대성당을 완성했다는 사실은 주목을 받지 못했다. "그러므로 독일 기사도 정신의 진수로서 오랫동안 열광적으로 숭배되었던 이 기마상의 모델은 시성된 헝가리 왕이며, 프랑스 양식으로 제작된 작품이 맞을 것이다. 물론 이 작품을 이해하기 위한 열쇠는 결코 현대적인 의미의 국가별 범주가 아니라, 밤베르크 대성당의 역사와 풍습, 그리고 전통 속에서 찾아야 한다. 밤베르크 대성당은 신성로마제국의 하인리히 2세, 혹은 헝가리 왕 슈테판 1세뿐만 아니라, 밤베르크 대성당이 선호한 성인이며 파리의 초대 주교인 디오니시우스에게도 소중했다. 밤베르크 대성당의 주교들은 13세기 귀족 출신들이었는데, 이들은 헝가리와 프랑스 궁정과 인척 관계였다."(슈투트가르트에서 열린 전시회 카탈로그 《호엔슈타우펜 왕조 시대Die Zeit der Staufer》에 실린 빌리발트 자우어랜더의 글, 1977, 이 전시회에서 〈밤베르크의 기사〉는 석고 복제품으로 전시되었다).

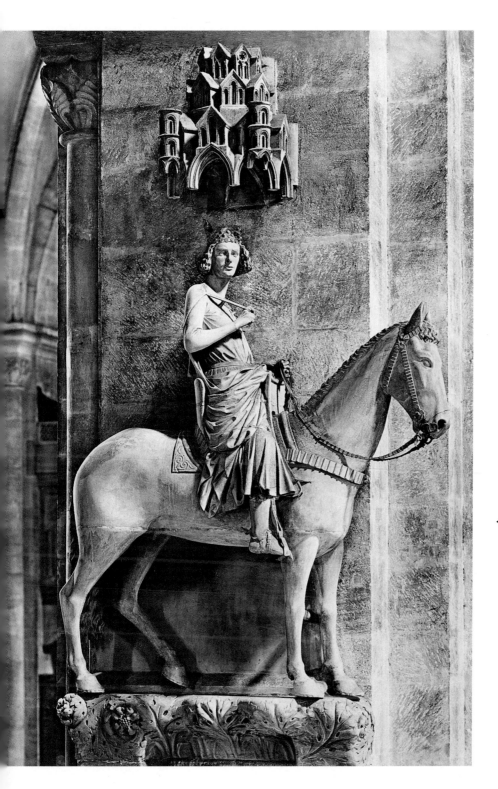

◀ 〈밤베르크의 기마상〉. 1237년 이전.
사암(砂巖), 높이, 233cm.
밤베르크 대성당
원래 이 조각은 채색되었으며 들보
위에 올린 네 개 부분들로 구성되었다.
가볍게 뒤로 기울어진 왕의 상체, 그리고
앞쪽을 향한 말의 두 귀와 바닥을 긁어
파는 왼쪽 뒷발 등은 곧 말과 기사가 막
멈추어 섰음을 암시한다. 알레고리로
보면, 말은 인간의 지배를 받는 동물
세계를 대표한다. 반면에 오른쪽의
아무런 장식 없는 들보는 생명이
없는 암석을 암시하며. 왼쪽에 돌출된
꽃송이는 식물의 나라를 암시한다.
기마상 위에 탑들로 이루어진 발다키노는
당시의 세계상으로 볼 때 천국의
예루살렘을 대표한다.

중세 말기와 근세 초기

14세기와 15세기의 갈등

1308-70 교황의 '아비뇽 유수', 1417년까지 서방 교회의 교리 분열

1337-1453 서유럽 패권을 차지하기 위한 영국과 프랑스의 '백년 전쟁' 기간

1401 탄넨베르크에서 독일 수도원이 폴란드의 지배를 받음

1414-18 콘스탄츠 공의회 개최 얀 후스 사형, 서방 교회의 교리 분열 시기 마감

1431-39 바젤 공의회 개최. 교황 권력보다 공의회 대표들의 위상이 더 높음(공의회 수위설). 교황파가 1438년 공의회를 페라라로, 또 1439년에는 피렌체로 옮겼고, 결국 비잔틴 제국과 교회 일치를 논하게 됨(무효로 돌아감)

1419-36 후스 전쟁

1453 발칸 반도로 침입한 오스만투르크족이 콘스탄티노플을 점령, 비잔틴 제국 멸망

1455-85 영국에서 왕가들 간에 '장미 전쟁'이 벌어짐

1492 아라곤 카스티야 왕국이 이슬람교 지역인 그라나다를 점령. 스페인의 국토 회복 운동Reconquista 종료

새로운 정치 질서 | 교황 보니파티우스 8세는 1300년을 최초의 희년禧年으로 선포하면서 로마의 순례자들에게 면죄부를 주었다. 이 일로 교황청은 황제와의 분쟁에서 승리한 것처럼 보였으나 상황은 곧 뒤집어졌다. 1309년부터 프랑스인 교황이 아비뇽에서 통치하게 되었던 것이다. 그러나 프랑스의 패권도 그렇게 길게 가지는 못했다. 프랑스는 서유럽에서 100년 이상 영국과 패권 다툼을 해야 했다.

이로 인해 프랑스와 영국 왕정에서는 국가주의적 사고가 등장했다. 스페인에서도 국가주의가 발전하여 아라곤과 카스티야가 연합하게 되었다. 중부 유럽에서도 점차 그와 같은 현상이 나타났다. 카를 4세는 '금인칙서'를 내놓으면서 제국의 근간을 정하고, 일곱 명으로 이루어진 선제후選帝侯에게 독일 국왕과 '선택된' 신성로마제국 황제를 위한 선거권을 부여했다. 이탈리아에서는 1417년부터 새로이 확립된 로마 교황청의 교회령이 국가주의의 대표적인 사례였다.

이러한 발전은 16세기에 교회가 황제의 제국과 조화로운 관계를 유지하게 되면서 더욱 공고해졌다. 특히 카를 5세는 유럽의 경계를 넘어 '태양이 지지 않는' 신세계로 뻗어 나가고자 했다. 그러나 종교와 정치 영역의 보편주의는, 개신교로 무장한 영토 위주의 국가주의적 경향으로 인해 실패하고 말았고, 결국 개신교는 종교개혁과 함께 정치적 기능을 지닌 종파주의에 귀결되었다.

말기 고딕과 르네상스의 지역적인 차이 | 정치적으로 그리고 문화적으로 독립적인 영토가 탄생하게 된 데에는 중세(고딕 말기)와 초기 근세(르네상스)의 미술과 문화가 큰 역할을 했다. 이 시기에는 조토부터 라파엘로에 이르는 알프스 이남의 '고전적' 르네상스 미술이 선도적인 역할을 했다고 보는데, 이렇게 볼 경우 '고전적' 르네상스 미술은 알프스 이북의 미술과 '다른 국면'을 보이게 된다.

그러나 '반고전적인' 매너리즘의 시각에서 볼 때, 중세에 기원을 둔 히에로니무스 보스나 마티아스 그뤼네발트의 작품에 나타나는 표현적인 정신성은 오히려 진보적으로 보여진다. 따라서 알프스 이남과 이북의 미술이 보이는 다른 양식의 국면은, 르네상스가 기존의 다른 양식, 이를테면 조각과 회화에 나타난 '부드러운 양식'을 포함하는 국제 고딕의 궁정 미술 또는 독일과 영국에서 고유하게 발전한 고딕 양식이 함께 생성되면서 나타난 현상이다. 한편 독일에서는 새로운 공간 감각을 주는 할렌키르헤가 등장했다.

개인의 탄생 | 중세 말기와 근세 초기를 지배한 세계와 인간에 대한 관념은, 종교적·

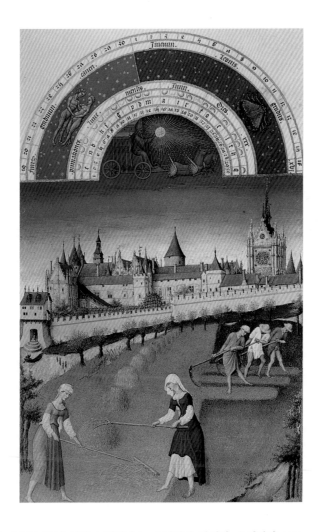

프랑스 국왕 샤를 5세, 부르고뉴의 대공인 필립 2세와 형제인 장 드 베리는 자신의 공작령인 부르고뉴와 그 중심 도시인 부르주의 강력한 지배자였으며, 미술을 육성했던 부유한 후원자였다. 그는 자기 소유의 성 열한 채를 신축하거나 개축하고, 호화 장정한 필사본 제작을 통해 미술을 장려했다. 《매우 고귀한 기도서 *Trés Riches Heures du Duc de Berry*》는 그의 마지막 주문에 속한다. 이 도서는 부르고뉴 지역의 도시 랭부르의 이름으로 불린 삼형제 폴, 에르망 그리고 장이 장식을 맡았는데, 1485–90년에 주문자인 베리 공작과 세 형제가 사망한 이후에는 화가 장 쿨롱브가 책을 완성했다. 교회 축일과 성인 축일을 표시한 이 달력 그림은 6월에서 시작한다. 옆에서 보는 〈6월〉에는 건초를 수집하는 장면, 시성된 루이 9세가 지은 생 샤펠 교회(1250)가 보이는 파리, 왼쪽에는 루브르궁의 이전 모습 등을 궁정의 우아하고 아름다운 양식으로 그렸다. 위에 반원으로 표현된 그림에는 별들의 변화 즉 12궁의 쌍둥이자리가 천칭자리로 변화하는 것을 나타냈다. 세심하게 채색하여 공간을 표현한 이 세밀화는 양식사적으로 국제 고딕 양식을 대표한다. 국제 고딕 양식은 이탈리아의 초기 르네상스와 동시에 확산되었다. 젠틸레 다 파브리아노는 궁정 국제 고딕 양식의 대가 중 한 명으로, 베네치아와 브레시아, 피렌체《동방박사의 경배》, 1423, 우피치 미술관), 시에나와 로마에서 활동했다.

사회적 측면에서 신의 가호를 받기 위한 노력이라는 수직적인 관계가 수평적인 틀로 보완되었다는 공통점을 가진다. 이러한 의미에서 14세기부터 16세기에 나타난 인본주의는 일종의 학문적인 경향으로, 현세적인 삶의 영역이 형성되어야 한다고 요구했다. 이때부터 정치·경제·학문 그리고 미술 분야에서 주도적인 역할을 하는 개인이 주목받게 된다.

　15세기에는 세계를 변화시킨 두 가지 사건이 발생했는데, 이 두 사건은 모두 출중한 인물들과 연관되었다. 1450년경에 요하네스 구텐베르크가 인쇄된 서적을 통해 새로운 소통 형식을 만들어냈고, 1492년에는 콜럼버스가 '인도'를 향해 서쪽으로 항해하면서 지구가 둥글다는 것을 경험적으로 증명했다. 또한 로테르담의 에라스무스와 마르틴 루터는 개인의 특성인 인간의 자유 의지에 대한 문제로 논쟁을 벌였다.

조토

조토의 생애

1266 피렌체 근방 콜레 디 베스피냐노에서 대장장이 본도네의 아들로 태어남. 구전에 의하면 치마부에가 어린 조토의 재능을 발견하여 제자로 길렀다고 함

1287-96 아시시의 산 프란체스코 교회에 〈프란체스코 전설〉 벽화를 제작(조토의 원작인지는 논쟁의 여지가 있음)

1300(?) 로마에 체류

1305-06 파도바의 아레나 소성당에 〈마리아 생애〉, 〈그리스도의 생애〉, 〈최후의 심판〉 벽화 제작

1310(?) 아시시의 산 프란체스코 교회에 다시 벽화 제작

1311-29 피렌체에서 〈마에스타〉(피렌체 오니산티 교회의 제단화, 우피치 미술관), 〈마리아의 죽음〉(베를린, 회화 미술관), 산타 크로체 교회 벽화, 〈프란체스코 전설〉(바르디 소성당), 〈세례 요한과 사도 요한〉(페루치 소성당) 제작

1329-33 나폴리에서 앙주 출신의 현왕賢王 로베르토 왕궁에서 작업(작품 유실)

1334 피렌체 대성당 건축 감독. 종루의 설계, 건축 시작

1337 1월 8일 피렌체에서 70세로 사망

그림과 실제 | 1550년 조르조 바사리는 자신의 저서 《미술가 열전》에서 조토를 르네상스(프랑스어 Renaissance, 이탈리아어 Rinascimento), 즉 미술의 '부활'을 대표하는 선두 주자로 꼽았다. 이로써 바사리는 조토 세대의 문필가들로부터 내려오는 전통을 이은 셈이다. 이를테면 단테는 자신의 《신곡》(1321)에서 치마부에로부터 시작하여 조토에 대해 해설했고, 보카치오는 《데카메론*Decameron*》(1353)에서 "그냥 그림일 뿐인데, 실제인 줄 착각했다"고 기록하여 조토의 그림에 나타나는 위대한 착시 효과를 해설했다.

이러한 기록은 사실 그리스의 화가 제욱시스와 연관된 고대의 일화, 곧 새들이 그가 그린 포도송이를 쪼아 먹으려 했다는 이야기에서 비롯된 형식을 띠지만, 그럼에도 조토에 대한 동시대인들과 후대의 평가를 충분히 알 수 있다. 이를테면 조토가 선택한 종교적 주제를 감성적으로 경험하는 것과, 일상과 현실로 받아들이는 것을 어떻게 중재했는지에 대한 문제이다. 중세의 종교화는 세속적인 현실을 중재자가 그릴 수 있는 겉모습으로 파악했다. 그러나 조토는 현실의 모습에 좀더 가까이 다가간 화가였다.

그동안 부차적인 장식으로 쓰였던 황금색 바탕에 조토는 푸른색 하늘과 깊숙이 들어간 내부 공간으로 이루어진 무대를 창조했다. 이와 같은 공간은 조각 같은 인체와 조화를 이루게 되는데, 인물들의 제스처와 표정은 인물의 행위와 느낌을 잘 드러낸다. 또한 극적인 집중과 정점의 법칙에 의한 그림의 구도는, 실제와 비슷한 느낌을 주는 그림 속 대상들과 어울린다. 암브로조 로렌체티가 시에나의 팔라초 푸블리코에 그린 설명조의 벽화 〈선정의 효과〉(1338-39)와는 달리, 조토는 모든 요소의 연관성이나 그림의 실제에 대해서 새 시대의 해석을 더욱 강조하고 있다.

치마부에와 조토 | 조토의 그림에 대한 바사리의 논거는 독특한 개성을 가진 천재적인 개인을 염두에 두었다. 그러나 그와 같은 독특한 개인성이 나타나려면 어떤 조건을 전제하는가? 과연 1300년대는 조토의 기량이 발휘될 수 있는 적절한 시기였는가? 아시시의 프란체스코가 보았던 새로운 세상의 표현은 과연 어떻게 가능해졌을까?

프란체스코의 전설은 조토가 아시시에 그린 벽화, 혹은 조토 화단 그림에 잘 표현되었다. 특히 우피치 미술관에 소장된, 천사들과 성인들 가운데 있는 옥좌의 성모를 그린 두 점의 패널화는 점진적인 발전을 보여준다. 즉, 치마부에의 〈마에스타〉(1272-1302)는 경직된 비잔틴 양식보다 부드러워졌고, 조토의 〈모든 성인들의 마돈나〉에서 마돈나는 우아한 미소와 함께 살짝 입술이 열려 있는 모습을 보여준다.

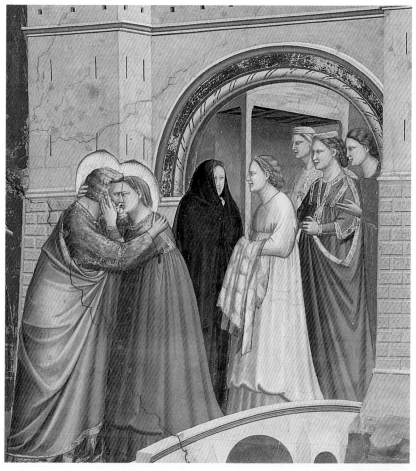

◀ 조토, 〈황금 문에서의 만남〉,
1305-06년, 벽화, 파도바,
아레나 소성당(스크로베니 소성당)
다리를 통해 강조된 대각선 구도로,
약간 왼쪽으로 기울어진 성문이 깊숙이
물러선 공간감을 준다. 여기에 인물들이
마치 조각처럼 표현된 점이 이러한
공간감에 상응하고 있다. 요아힘은
왼쪽에서 막 들어오고 있다. 바로 전에
그는 천사로부터 밭에서 아기(마리아)가
태어날 것이라는 소식을 전해 들었던
것이다. 요아힘의 아내 안나는 천사의
수태고지를 듣고 성문으로 급히 왔다.
그녀의 말을 전해들은 다섯 명의
여인들은 회의적이고 부정적이거나, 혹은
기뻐하는 얼굴이다. 이 여인들은 성문
안쪽에 대각선 구도로 겹쳐 서 있다. 이와
같은 공간과 인체의 조형 이외에도, 돌로
된 벽돌과 반듯하게 처리된 성벽 등에서
볼 수 있는 질감의 재현이 조토의 놀라운
솜씨를 보여준다.

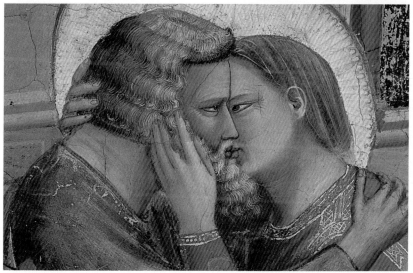

◀ 〈황금 문에서의 만남〉, 세부
마리아의 생애에 관한 중요한 원전은
신약 성서에 실리지 않은 외경의
하나인 《야고보 복음서》이다. 이 그림과
마리아의 생애 연작에서 요아힘과 안나의
만남은 마리아의 무염시태無染始胎,
immaculuta conceptio(원죄 없이 태어남-
옮긴이)를 상징하며, 마리아의 무염시태
축일은 12월 8일이다. 조토의 그림에서는
교리의 내용보다는 이제까지 알려지지
않은 독창적인 조형방식이 중요하게
표현되었다. 이 그림에서도 기존의
종교화 전형에서 벗어난 인물들의
제스처, 즉 보통 사람들이 서로를 아끼며
사랑하는 모습인 키스 장면이 그려졌다.

기사의 사랑

미술로 승화된 관능적 감각 | 중세의 미풍양속은 종교적인 미덕이나 정신적 사랑 amor spiritualis, 혹은 신을 향한 사랑, 그리고 이에 바탕을 둔 이웃 사랑caritas으로, 이 모든 것이 선善의 원천으로 여겨졌다. 이와 반대로 모든 악의 원천은 육체적인 사랑amor carnalis, 또는 세속을 향한 사랑cupiditas 등이었다. 스페인 출신 프루덴티우스(406년 사망)의 알레고리 시 〈영적 싸움Psychomachia〉은 삽화를 수록한 필사본으로 많은 사람들이 즐겨 읽었는데, 그 내용 중에는 순결Pudicitia이 욕망Libido에게 죽음의 일격을 가한다는 부분이 있다.

그와 같은 흑백론의 구도는 전성기 중세 궁정 사회의 '기사의 사랑Minne'에서 고결한 사랑과 저급한 사랑, 또 기사도 정신에 충만한 사랑과 단순히 욕정만을 충족시키는 사랑을 구분하도록 이끌었다. 12세기부터 15세기에 등장한 궁정 기사의 서정시에서는 주로 고결하고 기사도 정신에 충만한 사랑에 관한 주제를 다룬다. 물론 '일반적인 사랑'과 '기사의 사랑'이라는 개념에는 공통점이 있지만, 남녀 관계에 대한 시각은 상반되는 특성을 보인다.

발터 본 데어 포겔바이데가 기사의 사랑을 '최고 가치의 보물'로 칭송한 반면, 사제들은 그러한 사랑을 '영혼의 혼란', 혹은 '광기가 몸과 이성을 마비시킨다'며 비방했다. 이 같은 표현은 특정 작품이 때로는 종교적으로, 때로는 세속적으로 해석되었다는 점을 의미한다. 구

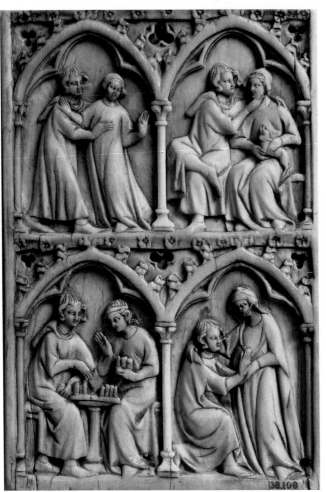

◀ 〈기사의 사랑 장면〉, 14세기, 상아, 11.7×7.8cm, 메트로폴리탄 미술관, 뉴욕
이 부조는 프랑스에서 만들어진 필사대 뒷면을 장식한 것이다. 상단의 두 장면은 남녀가 육체적으로 가까워지는 두 가지 방식 즉, 왼쪽은 세련되지 않게 상대방을 손으로 안으려는 모습을, 오른쪽은 점잖고 세련된 자세로 상대의 뺨을 어루만지는 모습을 보여준다. 오른쪽 기사의 제스처는 고상한 자태에 해당되며, 발터 폰 데어 포겔바이데의 시구 "나는 돌에 앉아 / 다리 하나를 다른 쪽에 포개어 놓고"를 떠올리게 한다. 아랫쪽의 왼쪽은 체스 게임을 함께하는 모습이다. 체스는 귀족들만 즐길 수 있었던 게임으로, 남녀의 관계를 가깝게 하는 연애론에서 추천한 수단이었다. 그런데 다음 장면에서 갑자기 청년은 자신의 충성 서약을 깨고 만다. 귀부인은 청년의 오른쪽 어깨를 감싸 안고, 왼손으로 그의 왼손을 잡고 있다.

약 성서의 아가에 나타난 신랑과 신부는 유형학적으로 보면 교회를 향한 그리스도의 사랑을 구체화하며, '기사의 연애론'에서 보면 사랑하는 이를 향한 고결하고(서로를 발견한 행운) 깊은(고독함) 사랑을 의미한다.

미술과 기사의 사랑 | 중세 말기에 이르자 회화와 조각에서 정신적인 사랑의 미덕과 순결, 죽음에 이르게 하는 부정(마녀의 상징물인 염소로 상징)을 구분하는 조형 과제가 많이 늘어난다. 또한 반反이슬람적인 형상을 나타내는 프로파간다에 외설적인 모티프를 사용함으로써 이슬람교에 대한 그리스도교의 우월적 가치를 나타냈다. 이외에도 기사의 사랑에 관한 문화는 여러 주제들을 지니게 되며, 이 주제들은 주로 세속적인 사랑을 예찬했다.

기사의 사랑 주제에 해당하는 가장 아름다운 필사본 회화로는 1310-30년경에 나온 《코덱스 마네제Codex Manese》, 그리고 《하이델베르크의 위대한 연가 필사본Große Heidelberger Liederhandschrift》의 저자 초상화(하이델베르크, 대학도서관)를 들 수 있다. 이 그림들은 시인의 가상 초상화를 바탕으로 얼굴과 얼굴을 마주 대고 안고 있거나, 대화를 나누거나, 춤을 추거나, 혹은 아침에 연인을 떠나는 장면들이 추가되어 '하루의 노래'라는 유형의 그림 형식을 취한다. 달력에서는 이와 같은 사랑 이야기가 4월이나 5월의 표지 그림으로 등장한다.

에로티시즘의 해방 | 고대의 에로티시즘 전통은 오비디우스의 시 〈사랑의 기술〉을 통해 단절되지 않고 전해졌다. 이 작품의 영향을 받아, 1185년 안드레아스 카펠라누스는 《사랑에 관하여De amore》를 썼다. 이외에도 프랑스 고어로 쓰인 알레고리 작품 《장미 설화Roman de la rose》가 전해지는데, 이 책은 14세기와 15세기의 필사본 세밀화들로 장식되었다. 이 작품에서 장미는 점차 연인의 상징이 되었으며, 장미의 특이한 모습에 따라 성의 본질로 해석되었다.

교회로부터 일반적으로 공격당한 에로티시즘과 섹슈얼리티를 자연의 일부로 공표한 최초의 문학 작품은 조반니 보카치오의 소설집인 《데카메론》(1349-53)이다. 이 책에 등장하는 100편의 이야기를 그림으로 장식하여 완성한 최초의 연작은, 1415년 부르고뉴 공작 요한 오네푸르히트의 도서관에서 프랑스 고어로 번역된 호화로운 필사본이다. 오늘날 바티칸에 소장되어 있는 이 책에서 필사본 화가는 순례자들의 성교 장면을 처녀성 상실이라는 의미에서, 장미로 상징해 표현했다.

위협 받은 금기

14세기 초 파리는 프랑스 고어로 쓰인 《장미 설화》가 소송에 휩싸이면서 대규모 논쟁이 벌어졌다. 이 책은 무명의 기욤 드 로리가 1225-40년에 집필한 꿈에 대한 알레고리적 해설로, 1268-80년에 장 드 묑이 앞부분을 추가해 완성된 작품이다. 이를테면 주인공의 꿈 속에 장미 덤불이 등장하고, 연인들이 그 덤불 속에서 결합한다는 내용이다. 신학자이자 파리 대학의 총장인 장 드 제르송, 여류 저술가인 크리스틴 드 피상 등이 이 책에 반대했으며, 소송의 변호를 맡은 사람들은 인문주의 학자들이었다. 2만 1000개 이상의 시구가 나타내는 알레고리와 형상은 성적 결합을 결코 숨기지 않았고, 또 그런 행위가 후손을 만드는 목적이라는 관점에서도 벗어나, 사회의 금기를 완전히 깨뜨렸다. 이 소설에 대한 필사본이 300편이나 남아 있고 그 중 120편이 세밀화로 장식된 것으로 미루어보아, 당시 《장미 설화》가 대단한 성공작이었음을 알 수 있다.

스테인드 글라스의 기하학적 장식

원형에서 불꽃 모양으로

대(大) 아치가 감싸고 있는 이중 아치 창문인 '철형의 기하학 장식 문양'

대 아치가 감싼 쌍형 아치 창문과 여섯 개 잎이 있는 원형 창

'플랑부아양 양식' 창문과 물고기 부레 모양 장식

중세 말기와 근세 초기

돌에 새긴 기하학 | 기하학적 장식은 로마네스크 양식 때 확산되기 시작하여 고딕 건축의 특징으로 자리 잡았고, 중세 말기에 다양한 양식으로 발전했다.

기하학적 장식은 언제나 창문을 크게 내고자 했던 고딕 시대의 골조 건축과, 여기에 유리 조각을 적절히 끼워 넣으려는 조형 과제가 결합하면서 탄생했다. 미학적으로 기하학적 장식은 컴퍼스로 그릴 수 있는 기하학의 합리적 질서를 선호했으며, 이는 신을 세상의 건축가로 파악했던 고딕 취향에 맞아떨어졌다.

고딕 양식에 쓰인 기하학적 장식의 기본 형태는 방사선으로 정리된 4분의 3 원형에 근거하며, 이 4분의 3 원형이 두 개의 첨두아치와 이들을 안고 있는 아치의 빈 공간을 채운다. 로마네스크의 원형은 두 개의 둥근 아치와 이들을 감싼 아치 사이의 벽면에 쌍으로 난 둥근 형태들로 구성된 '철형凸形 기하학 장식'이었다. 기하학적 문양은 원형 무늬의 수에 따라 3, 4, 5, 6, 혹은 다수로 결정되었다. 기하학적 장식은 창문 아치의 첨예한 부분에서 두 개의 수직 아치로 갈라져 나온다. 고딕 건축의 미학에는 기하학적 장식뿐만 아니라, 기하학적 장식으로 구성된 아케이드, 교회 바닥에 떨어진 그림자, 혹은 반대편 창면에서 떨어진 그림자가 크게 기여했다.

다양한 기하학 장식 | 기하학 장식은 벽면의 창문부터 아케이드까지 중세 건축 구조에서 큰 역할을 한다. 우선 스테인드글라스는 공간을 감싸는 동시에 벽면의 역할을 하며, 기하학적 장식은 이른바 흉벽 그리고 피라미드 형태의 교회 탑, 교회 탑 사이를 이어주는 골조와 첨탑 등에 이용되었다(프라이부르크 대성당의 탑, 1340). 또한 기하학적 문양은 탑 꼭대기의 관 형태에서부터 성체함聖體函, 설교단, 제단(목각 장식)에 활용되었고, 이 문양의 틀은 장식 부조와 벽면 장식, 정면 페디먼트, 아치 안의 공간(팀파눔)에 이용되었다. 기하학 장식은 설교단 측면, 제단 좌석, 혹은 패널화의 액자 모양에 적용되었고, 미사 전례의 소품인 구멍이 뚫린 향로香爐에도 적용되었다.

기하학 문양 양식 | 중세 말기의 기하학 문양은 끝이 뾰족한 잎사귀 모양이나 길게 난 물고기의 부레 모양으로 보완되었다. 이 문양은 혀를 날름거리는 불꽃의 모습을 연상시키는데, 그 때문에 프랑스에서는 '플랑부아양flamboyant'('불꽃처럼 빛나는')이라는 양식 개념이 탄생하게 되었다. 독일과 프랑스에서 선호된 이 '불꽃 모양 양식'은 영국의 '장식 양식decorated style'에 상응하는 것이다. 영국은 1350년 이후 '수직 양식perpendicular style'을 발전시켰으며, 이 양식 이름은 천장의 종석으로부터 수직으로 떨어지는 추의

모양에서 비롯되었다(글로체스터 대성당, 1375년 이후).

한편 두 개의 열린 원형들의 결합에서 툭 튀어나온 '코'라는 부분이 생겨났다. 이 코 부분과 4분의 3 원형이 서로 교차하면서 만들어진 아치 내부의 모습은 이슬람 건축에서 유래한 스페인 건축의 '무데하 양식Mudejastil'에 속한다(세비야의 알카사르, 14세기). 16세기 초 스페인 건축에서 평면적인 건축 장식인 플라타레스켄 양식Platareskenstil('대장장이 양식'이라는 뜻)은 무데하 양식을 계승했다고 볼 수 있다(살라만카 대학의 평면적인 조각 장식).

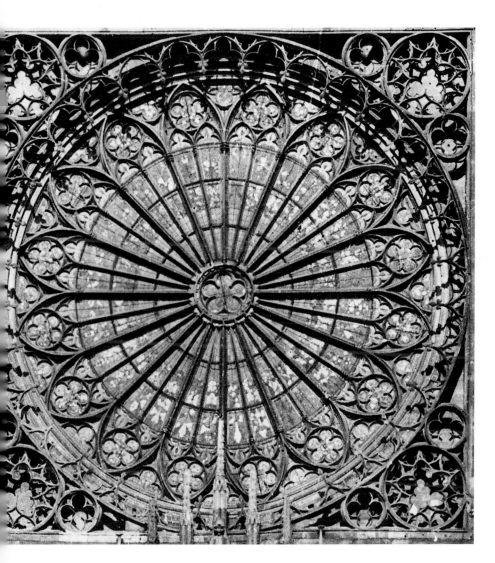

◀〈장미창〉, 스트라스부르 대성당 정문, 14세기 초기
정사각형 틀이 세상을 향해 있는 행운의 바퀴 창을 감싸고 있다. 이 창은 방사선으로 뻗은 열여섯 개 아치로 구성된 창문인데, 뾰족한 아치 안에는 다섯 개의 원이 들어 있다. 이 원형창의 네 모서리에는 다섯 개의 원이 들어 있다. 행운의 바퀴, 혹은 장미창(서쪽의 장미)의 방사상 구조는 구획으로 나뉜 기하학적 장식을 강조한다. 장미창은 그리스도의 태양 바퀴를 의미하는 상징적 형태이며, '16줄기 빛'의 16은 온전하며 완전함을 상징하는 숫자 4의 제곱이다.
그 외에 숫자 16은 메시아의 도래를 예시했던 네 명의 대 예언자와 열두 명의 소 예언자들을 의미한다.

공방과 조합

공방과 조합 관련 용어

루카 조합Lukasgilde 화가들의 수호성인 성 루카의 이름을 딴 화가 조합. 루카는 예수 탄생에 대한 매우 자세한 기록을 남긴 유일한 복음서 저자로, 마돈나(마리아와 아기 예수) 상을 그렸다는 전설이 있는데 이 때문에 화가의 수호성인이 됨

알데르만Aldermann 조합장Zunftmeister이라는 말의 동의어

암트Amt 북부 독일에서 사용된 말로 조합Zunft의 동의어

인웅Innung 혹은 아이니궁Einigung 중부 독일의 조합 명칭

춘프트Zunft 처음에 주로 남부 독일에서 사용되기 시작했던 개념으로, 지역과 연관되어 일정 수공예 작품들을 생산하고 거래처를 확보하고 있던 대가들의 조합

코르포라시옹Corporation 프랑스의 조합

도시의 경제 활동 | 중세 말기와 근세 초기에 도시는 시민의 경제적인 생존 조건을 충족하는 이상적인 사회 조직 형태였다. 당시 자치권이 인정된 '자유 도시의 힘'은 사실 도시의 경제 질서로부터 자유롭지 못했다.

수공업 공방은 대가Meister와 여성 대가Meisterin의 감독을 받는 도제徒弟를 포함하며 직업 훈련이 이루어지던 곳이었다. 도제들이 대가의 직위를 계승하고 자신의 공방을 가지려면 수련 기간을 다 채운 후 방랑 수업을 거쳐야 했다. 공방을 열기 위한 또 다른 조건은 도시의 시민권을 받는 것이었다.

조합은 정부 당국과 공방을 연결해주었다. 조합에서 대가들은 특정 수공업, 또는 거래처를 결정했다. 조합은 공방의 수를 일정하게 유지함으로써 과도한 경쟁에서 벗어나고자 했으며, 품질 관리에 힘썼고, 보험(건강과 사망 비용)제도의 역할을 담당했다. 또한 군사적 과제(도시 방위)도 떠맡았으며, 공공 생활 영역에서 기부를 통해 축제와 교회 건축에 참여했고, 교회의 복지 사업에도 힘을 기울였다.

미술과 수공예품 | 패널화, 필사본 회화 그리고 스테인드글라스, 조각가와 금 세공사들이 도시 공방과 조합에 포함되었다. 전성기 중세에 이 공사장에서 저 공사장으로 옮겨 다니던 건축 공방들은 각 도시와 연결된 조합에 가입해야 했다. 수공예의 전문 분야는 칠하기, 즉 목수나 조각가가 남겨놓은 부분을 세심하게 끝맺음하는 작업이었다. 예를 들어 미하엘 파허에 대한 조합의 기록을 보면, 그는 남부 티롤에서 수련 기간을 마친 후 파도바로 가서 1467년부터 부루네크에서 공방을 소유했으며, 직함은 목재 조각가, 틀 칠장이, 패널화가 그리고 벽화가였다.

1510년의 브뤼헤 조합에는 도서 제작자와 도서 판매자들이 화가 조합에 포함되었다. 제라르 다비트는 1510년에 도서화가이자 패널화가로 등록되었고, 브뤼헤 조합의 조합장이 되었다. 루카스 크라나흐 1세는 오버프랑켄 지역 크로나흐Kronach에 있던 부친의 공방에서 수련 기간을 보낸 후 빈으로 갔다가 네덜란드로 여행했으며, 1505년부터 비텐베르크에서 작센 선제후의 궁정 화가로 일했다. 그는 패널화와 필사본 회화 및 판화 공방을 가지고 있었고, 그 외에 포도주 납품일도 했다.

다시 말하자면 직업인으로서 미술가는 수공예 공방에 근거했으나, 개인의 역할과 능력이 갈수록 커지면서 점차 각 지역과 개별적으로 연결되었고, 조금씩 조합의 제재로부터 벗어나게 되었다. 하지만 이러한 조합 전통은 19세기에 영업 자유 운동이 일어나기 전까지 지역의 미술 시장과 미술가에게 꾸준히 영향력을 행사했다.

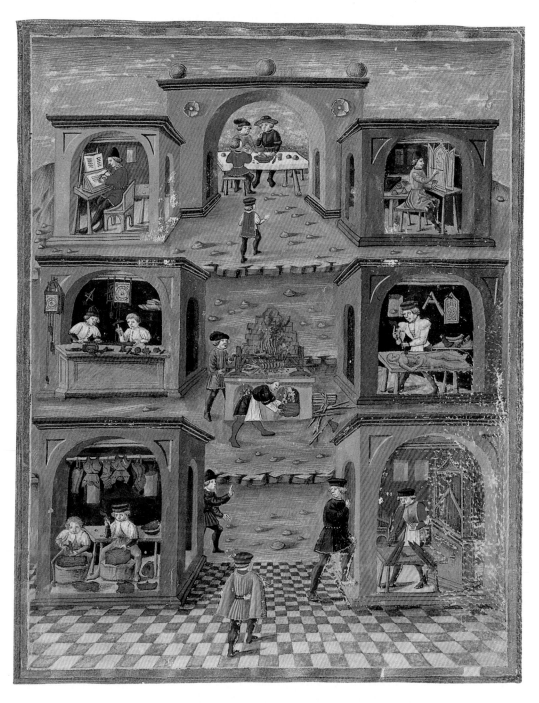

▲ 〈도시의 수공예〉, 레오나르도 다티의 세밀화, 〈천구에 관해De Sphaera〉, 15세기, 모데나, 에스텐세 도서관
　감상자는 그림 가장 아래에 그려진 방문객과 함께 한 도시를 전망하게 된다. 이 도시를 둘로 나누는 중앙부 축으로부터 좌우에는 몸의 건강과 관련된
장면들이 보인다. 예컨대 가운데에는 부엌 장면이 나타나며 양쪽으로 수공업자의 가게들이 보인다. 왼쪽에 두 명의 무기 대장장이, 두 명의 시계 제조업자,
필사본 복제가 등이 있으며, 오른쪽에는 오르간 제작자, 그 위로 조각가와 패널화가가 묘사되었다.

구운 벽돌

재료와 기술

구운 벽돌

"한 장소에서 나는 같은 종류의 흙을 아주 잘게 간 가루로 만든 다음 빵 반죽처럼 잘 개어 벽돌을 만들면 대단히 견고해진다. 벽돌은 구우면 더 딱딱해지는데, 온도가 매우 높은 불에서 굽게 되면 자갈돌처럼 단단해질 수도 있다. 벽돌을 불에 굽거나 상온에서 건조하면, 마치 빵과 같은 외피를 얻게 된다. 그러므로 벽돌을 얇게 만들면 딱딱한 외피가 두꺼워지고 내심이 적어지는 이점이 있다."
(레오 바티스타 알베르티,
《건축론 십서 De re aedifacatoria》, 1451–52)

인공의 돌 | 구운 벽돌은 가장 오래된 인공 건축 재료로, 유프라테스와 티그리스 강, 혹은 나일 강의 진흙 퇴적물에서 유래했다. 벽돌의 원료는 진흙을 파서 찧고 이어 붙여 반죽한 것이다. 이 반죽을 목재 틀에 넣고 원하는 모양으로 만들어, 덩어리는 상온에서 말리거나 혹은 오븐에 구워 강도를 높인다. 그러면 불의 온도에 따라 채도가 밝은 붉은색 벽돌에서 검은 색조를 띤 경질 벽돌까지 다양한 벽돌이 나오게 된다. 이스라엘 사람들이 이집트에서 겪은 강제 부역 보고서에는 벽돌을 만들 때 유기적인 첨가물로 빻은 밀집을 보탰다는 기록이 남아 있다. "너희는 이제부터 이 백성들이 흙벽돌을 만드는 데 쓸 짚을 대 주지 말라. 저희들이 돌아다니며 짚을 모아 오게 하여라"(출애굽기 5:7). 이집트인들은 일반 주택을 지을 때 작게 구운 벽돌을 썼으며, (인장을 새긴) 대형 벽돌은 국왕을 위한 건물 또는 카르낙의 신전 영역을 감싸는 20미터 높이의 성벽에 썼다(기원전 1530-20년경).

찰흙이나 점토로 지붕용 기와를 만들어 썼던 그리스인들과는 달리 로마인들은 구운 벽돌을 사용했다. 폼페이의 광장에 서 있는 파손된 원주들 역시 벽돌을 썼고, 또 둥글게 모양을 낸 벽돌들은 로마 콜로세움의 아치로 사용되었다. 트리어에는 사암으로 지은 〈포르타 니그라 Porta Nigra〉와, 벽돌로 지은 바실리카와 온천장이 훌륭한 대조를 이루고 있다.

초기 중세의 벽돌 건축은 라벤나의 〈갈라 플라치디아의 마우솔레움〉(425), 〈산 비탈레 교회〉(547년 봉헌)와 비잔틴 제국의 건축, 그리고 특히 12세기에 지은 롬바르디아 지방 밀라노의 〈산 로렌초 교회〉와 〈산 암브로조 교회〉에서 찾아볼 수 있다. 한편 자연석이 부족해 벽돌을 자주 썼던 북부 독일의 저지대와 동부 해안 지역에서는 일종의 '벽돌 고딕 양식' 개념이 생겼다.

벽돌 고딕 양식 | 북부 독일의 '벽돌 고딕 양식'은 건축사에서 유일하게 지역 양식 개념에 속하며, 건축 재료에서 이름을 따온 것이다. 이와 같은 명칭은 적어도 재료가 어떤 미학적 의미를 지닐 때 적절하다고 할 수 있다. 벽돌 고딕 양식은 벽돌 성벽을 회칠하거나 판석을 대어 마치 벽돌 건축이 아닌 것처럼 보이려 했던 고대의 건축과는 분명히 구분된다. 벽돌 고딕 양식의 특징은 층이 난 페디먼트 구조와, 툭 튀어나온 모양의 벽돌, 모르타르를 써서 강조한 이른바 독일 밴드 Deutsches Band라 알려진 프리즈의 장식 요소이다.

중세 말기 건축은 한자동맹에 속한 뤼벡과 로스토크를 거쳐 그다인스크

중세 말기와 근세 초기

(마리아 교회, 1343-1502, 할렌키르헤로 건축되었으며 풍부한 그물 모양 천장과 독일 고유의 고딕 양식을 보여주는 전형적 작품)의 교회 건축과 세속 건축으로 이어졌으며, 시토 교단의 수도원 건축에도 영향을 미쳤다. 특히 동부 독일 호린Chorin의 수도원 교회(1273-1334)와 도베란 Doberan 수도원 교회(1295-1368) 같은 시토 교단의 수도원은 벽돌 가마를 가지고 있었다. 1309년부터 지은 마리엔부르크의 기사단 수도원 같은 독일 교단과 1400년 완공된 〈호흐마이스터 궁전Hochmeisterpalast〉도 한자동맹의 벽돌 건축 양식을 보여준다. 중세 말기에 지어진 비교적 장식적 요소가 없는 기념비적 벽돌 건축으로는 바이에른 주 뮌헨의 〈프라우엔 교회Frauenkirche〉(1468-94, 쌍둥이 탑은 16세기에 완성)를 들 수 있다.

재료의 적합성 | 재료의 적합성이라는 측면에서 19세기와 20세기의 벽돌 건축은 벽돌 고딕 양식에서 일종의 위기를 겪게 된다. 그 사례들로 카를 프리드리히 싱켈의 베를린 건축 아카데미(1832-35)와 헨드릭 페트루스 베를라헤의 암스테르담 증권 거래소(1897-1903)를 들 수 있다. 두 건축가는 현대 건축의 선구자로서, 표면을 장식하지 않은 있는 그대로의 벽돌을 선호했다. 한편 네덜란드는 벽돌 건축의 본고장으로, 벽돌의 따뜻한 갈색은 네덜란드의 건축과 회화에서 항상 볼 수 있었던 색채이다(얀 베르메르 판 델프트, 〈작은 골목〉, 1658년경, 국립미술관).

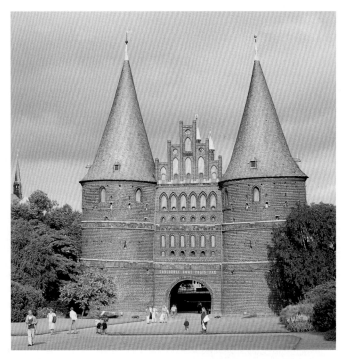

▲ 하인리히 헬름스테데, 〈홀스텐 문〉, 뤼벡, 1477-78년 완공
〈홀스텐 문Holstentor〉은 트라베의 둑에서 홀스타인과 함부르크로 향한 길을 지키기 위해 도시 바깥쪽을 향해 세워졌다. 시청 건축의 대가인 하인리히 헬름스테데는 플랑드르 지역의 교문橋門을 모범으로 삼아 이 문을 세웠다. 도시로 들어오는 사람들을 맞이하는, 세 부분으로 구성된 이 문은 가운데 부분 정면에 페디먼트가 여러 층으로 만들어졌고, 양쪽에는 원추형 지붕을 올린 원형 탑이다. 도시 안쪽으로 보이는 정면은 평면적으로 만들어졌다. 이 벽돌 건축물은 두 종류로 장식되었다. 첫째는 석회를 발라 깨끗하게 처리한 블라인드 아케이드와 둘째는 점토판 부조로 이뤄진 띠 모양의 장식으로, 이 띠 장식은 건물을 3층으로 구분한다.

가변 제단

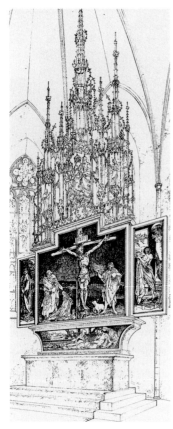

▲ 〈이젠하임 제단〉의 복원도
이 그림은 제단이 닫혀 있을 때의 모습으로, 그림 위에는 인물 형상의 목각 장식이 있다. 그림 속 예수는 십자가에 못 박혀 있으며 양쪽에 마리아와 세례자 요한이, 세례자 요한의 발 밑에는 신의 양이 있다. 십자가 아래 쪽에는 마리아 막달레나가 무릎을 꿇고 앉아 있다. 그림 아래쪽 프레델라에는 예수의 장례 장면이 재현되었다. 양쪽의 고정된 두 날개에는 성 세바스티아누스(오른쪽)와 은둔자 성 안토니우스가 보인다.

기도와 제물 | 모든 종교는 기도를 바치고 제물을 놓는 제단(라틴어 altare, '제물 탁자의 장식물') 형태의 지성소를 공통적으로 지니고 있다. 그리스도교에서는 성찬식이 매우 중요한 역할을 담당한다. 성찬식은 복음서에서 전해진 최후의 만찬에서 시작되었다. 성찬식은 초기 그리스도교에서 단체 식사를 통해 나타났고, 빵과 포도주의 제물 봉헌에 대한 감사 기도로 이어졌으며, 곧 성사의 하나로 신자들이 그리스도의 죽음과 그리스도의 구세를 생각하며 빵과 포도주를 모두 나누어 먹는 형태로 등장했다.

이에 대한 성찬식 교리는 1215년 제4차 라테란 공의회에서 결정한 실체변화론transsubstantiation(화체설)에 들어 있다. 다시 말해 축성식을 통해 빵Hostie과 포도주가 그리스도의 몸과 피로 변형된다는 것이다. 이와 같은 구원의 주술적인 물질화에 대해, 종교 개혁을 지지하는 루터, 츠빙글리, 칼뱅은 구세의 상징이었던 최후의 만찬에 대해 다양한 형태로 반대했다. 그러나 가톨릭교회에서는 트리엔트 공의회(1545-63)에서 실체변화론을 다시 승인했다.

제단의 장식 | 최후의 만찬 전례와 구원 이론의 발전은 그리스도교의 제단 장식에 큰 영향을 미쳤다. 제단 장식은 원시 그리스도교 공동체의 식탁으로부터 고딕 말기의 가변 제단에 표현된 그림들의 수훈으로 이어졌다. 제단 장식과 구원 이론의 연관성은 제단과 성유물함의 연결에 표현된 성인 숭배와 마리아 숭배에서 엿볼 수 있다. 그에 따라 제단 장식은 다양한 형상 프로그램을 얻게 되었다.

가변 제단Wandelaltar은 제단을 섬유로 장식하는, '제단 앞에 걸려 있는' 안테펜디움Antependium 형식으로부터 발전되기 시작했다. 안테펜디움은 이후 섬유에서 목재나 금속으로 변화되었다. 제단 앞부분 장식이 제단 위를 잘 볼 수 있는 자리가 되면서 제단 유물함과 제단화의 기본 형식으로 레타벨Retabel(라틴어 retro, '뒤쪽으로', tabula, '판', 영어 Retable)이 등장했고, 날개가 달린 제단화들이 만들어졌다. 날개는 개폐가 가능했으며, 그 양면에는 그림들이 그려졌다. 가운데 패널에는 성유물화가 그려졌다. 제단 탁자와 성유물화 사이에는 프레델라Predella(제단의 장식 띠)가 오게 했고, 성유물화 윗부분은 인물 형상들로 목각 장식을 했다. 가변 제단의 큰 특징은 제단화 날개의 수를 크게 늘려 만든 형태에서 볼 수 있다. 즉 날개들이 닫히고 열림으로써 교회 전례력의 축일에 알맞은 다양한 그림들을 보여줄 수 있었던 것이다.

그리스도교의 구원 이론에 어울리면서, 동시에 대단히 창조적이며 형상이 풍부한 가변 제단으로는 〈이젠하임 제단Der Isenheimer Altar〉을 들 수 있다. 성유물의 조각작품

들은(1490년경) 알자스 출신의 대가 니콜라우스 하게나우어가 만들었으며, 제단의 날개 그림은(1512-16) 마인프랑크에서 활동한 마티아스 그뤼네발트가 완성했다. 〈이젠하임 제단〉은 1095년 콜마르Colmar 남부에 세워진 이젠하임 수도원을 위해 만들어졌다. 이 수도원은 병자들을 간호하고 치료시킬 목적으로 성 안토니우스 수도원으로 축성되었고, 13세기 후반에는 성 아우구스티누스의 수도 교리를 따랐으며, 18세기에는 몰타 기사단과 연합하였다.

〈이젠하임 제단〉의 날개를 열면 수도원과 관련된 성인들을 볼 수 있다. 내부 날개를 닫으면, 제단화는 마리아 제단이 되어 그리스도의 성육신(마리아에 대한 〈수태고지〉와 〈성령을 받음〉, 〈탄생〉, 〈부활〉)과 연관된 장면들을 보여준다. 외부 날개를 닫을 경우에는, 〈십자가에 처형〉과 〈그리스도의 장례〉(프레델라) 장면이 제단에서 축성될 미사 성찬식의 배경 그림 역할을 하게 된다.

사순절을 주제로 한 바깥쪽 날개들에는 화살들을 맞아 순교한 성 세바스티아누스의 모습과, 사람들이 성인들의 도움을 받아 흑사병과 '성 안토니우스의 불'이라 불리던 곡물 화재로부터 벗어나는 장면 등이 그려졌다.

이와 같은 그림들로 이어진 신앙 고백은 십자가에 못 박혀 죽은 그리스도를 암시하는 세례 요한의 언급, 즉 '그분은 더욱 커지셔야 하고 나는 작아져야 한다Illum oportet crescere, me autem minui'(요한 3:30)와 함께 더욱 더 의미심장하게 다가온다. 사순절 그림은 부활의 그림을 예시하며 십자가에서 고통받은 하느님 아들의 모순을 걷어낸다. 19세기 이후 〈이젠하임 제단〉은 목각 장식이 없는 상태로 운터린덴 도미니크 수도원이 아닌 박물관에 보존되어 있다.

제단화면 | 1500년경 에디큘라 형태로 조성된 르네상스의 레타벨과 바로크의 레타벨은, 풍부한 신앙의 내용을 담은 다른 가변 제단들과 대조를 이룬다. 르네상스와 바로크의 레타벨은 건축물을 나타내는 틀이 제단의 화면을 감싸게 되는데, 이 화면은 특히 가톨릭 문화에서 신앙 고백을 성인들과 연관된 신앙 고백으로 대체하는 과정을 거치며 다양한 교리를 반영하게 되었다. 사례로는 뒤러의 〈란다우어 제단Landauer-Altar〉(마태우스 란다우어의 기증)과 〈모든 성인의 그림〉(1511, 빈, 미술사박물관, 원래의 틀은 뉘른베르크의 게르만 미술관, 제단 틀과 제단 화면에 관한 뒤러의 드로잉, 1508, 샹티이, 콩데 미술관)을 들 수 있다.

이젠하임 제단의 변형

닫혀 있을 때(평일)
1. 〈성 안토니우스〉
2. 〈성 세바스티아누스〉
3. 〈십자가 처형〉
4. 프레델라 〈예수의 장례〉
1과 2는 앞쪽에만 그림이 그려졌다.

외부 날개를 열었을 때(제단 안쪽)
5. 〈수태고지〉
6. 〈신전에서 천사들과 마리아의 합창〉
7. 〈마리아와 아기 예수〉
8. 〈부활〉
9. 프레델라 〈예수의 장례〉

내부 날개를 열었을 때
10, 11 〈은자 성 안토니우스와 바울로 및 유혹 받는 성 안토니우스〉
12 〈성 아우구스티누스와 히에로니무스 가운데 앉아 있는 성 안토니우스〉
13. 프레델라 날개를 양쪽으로 열면, 예수와 열두 사도들의 흉상이 나타난다.

마돈나

마리아 상징

아래 구절들은 구약 성서에 포함된 지혜서 중 아가에서 발췌한 것들이다. 이 시구들에 대한 해석은, 신이 원한 결혼 공동체, 그리스도의 사랑에 대한 알레고리, 교회에 대한 알레고리를 담고 있다. 교회가 마리아로 의인화되면서 솔로몬의 아가는 마리아 상징의 원천이 된다.

"아가씨들 가운데서 그대, 내 사랑은 가시덤불 속에 핀 나리꽃이라오."(2:2)

"목은, 높고 둥근 다윗의 망대 같아"(4:4)

"나의 누이, 나의 신부는 울타리 두른 동산이요, 봉해 둔 샘이로다."(4:12)

"그대는 동산의 샘 생수가 솟는 우물, 레바논에서 흘러내리는 시냇물이어라."(4:15)

"이는 누구인가? 샛별처럼 반짝이는 눈, 보름달처럼 아름다운 얼굴, 햇볕처럼 맑고 별 떨기처럼 눈부시구나."(6:10)

"배꼽은 향긋한 술이 찰랑이는 동그란 술잔"(7:3)

"종려나무처럼 늘씬한 키에 앞가슴은 종려 송이 같구나."(7:8)

여신이자 어머니 | 아기 예수를 가슴에 안고 두 팔을 들고 기도하는 마리아상은 2세기경의 카타콤 회화에서 형성된 가장 오래된 성모상 유형이다. 431년 에페소스 공의회에서 신을 낳은 여인(그리스어 테오토코스)에 대한 숭배가 승인된 후에, 아기 예수를 무릎에 앉히고 옥좌에 앉아 정면을 향한 성모상이 등장했다. 이에 상응하여 비잔틴 제국에서는 니코포이아Nikopoia(승리를 불러오는 여인) 성모상이 국가 수호성인, 즉 국가의 여신으로서 불렸고, 이탈리아에서는 천사들과 성인들로부터 둘러싸여 옥좌에 앉아 있는 성모상이 '마에스타'로 불렸다(두치오, 치마부에 그리고 조토의 패널화들, 피렌체, 우피치 미술관, 시모네 마르티니의 벽화, 시에나 시청).

비잔틴 미술의 영향으로 서부 유럽에 전파된 성모상 유형은 아기 예수를 왼쪽 팔에 앉혀 축복을 내리는 자세를 취하는 '길을 넓히는 여인'(그리스어 호데게트리아Hodegetria)과 아기 예수를 '가슴에 품어 달래는 마리아'(그리스어 갈락타로포우사Gelaktarophousa) 상을 포함한다. 귀부인을 부를 때 이탈리아식 호칭인 '마돈나ma donna'(나의 부인)라고 부르는 것은 마리아 그림에 나타난 마리아 숭배를 반영한 것이다.

게르만 전통에서 보호의 외투에 대한 법적인 상징은 13세기의 '보호의 외투 자락을 펼친 마돈나Schutzmantelmadonna'에서 유래되었다. 이 유형의 성모상은 한스 홀바인 2세가 그린 〈마이어 시장Burgermeisters Meyer〉(1525-30년경, 다름슈타트 성)에까지 전해졌는데, 이 그림에서 홀바인 2세는 마돈나 그림과 가족 초상화를 결합하여 보여준다.

마리아 연작 | 네 권의 복음서와 외경 복음서 그리고 야고보의 원 복음서를 근거로 한 '마리아의 일생' 연작에는 마리아의 부모인 안나와 요아힘이 전해 들은 〈마리아 탄생의 고지〉부터 〈마리아의 대관식〉까지 여러 장면이 등장한다. 그리고 여기서 여덟 점의 마리아 그림이 선택되어 기도서에 삽입되었다. 고통의 장면(수난 장면들), 기쁨의 장면(수태고지로부터 승천까지), 환희의 장면(마리아의 죽음과 승천부터 최후의 심판에 배석하기까지)은 마리아의 생애를 세 가지로 표현한 연작이다. 파이트 스토스는 뉘른베르크의 성 로렌츠 교회에 기쁨의 묵주가 수태고지 군상을 휘감고 있는 장면을 제작했다(1517-18).

아름다운 마돈나 | 양식사의 개념인 '아름다운 마돈나Schöue Madonnen'는 마리아 표현의 일종으로, 특히 14세기 말부터 15세기 초의 국제 고딕 양식 중 '부드러운 양식'과 관련되었다. '아름다운 마돈나'는 중세 말기에 예수의 사체를 무릎에 껴안고 슬픔에 빠진 마리아상, 즉 페스퍼빌트Vesperbild의 이탈리아어 개념인 피에타Pieta 조각에서 나타

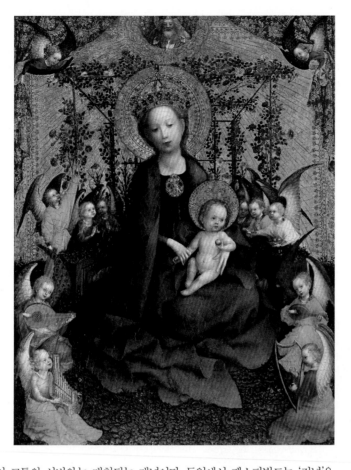

중세 말기와 근세 초기

▲ 슈테판 로흐너, 〈장미 정원의 성모〉, 1450년경, 목판에 황금과 템페라, 50.5×40cm, 쾰른, 발라프 리하르츠 미술관

두 천사가 위에서 황금 벨벳 커튼을 양쪽으로 걷어 내며 천국의 정원을 보여준다. 잔디밭 뒤편, 격자 받침대를 휘감은 흰색과 붉은색 장미 넝쿨 앞에 앉은 마리아는, '마돈나 델루밀리타Madonna dell'Umilita(귀여운 모습의 마돈나) 상으로 재현되었다. 천사들이 찬송을 드높이 부르며 보필하는 마리아는 청색 의상과 아치 모양의 금관을 착용했는데, 이것은 마리아가 천상의 황후임을 나타내는 것이다. 아기 예수는 한 천사가 접시에 담아 건네 준 사과를 들고 있다. 이는 '새로운 아담'으로 태어난 그리스도가 '오래된 아담'이 세상에 가져온 원죄를 극복했음을 의미한다. 또한 이 묵상화Andachtsbild는 정원의 모티프를 보여준다. 아가에 등장하는 닫힌 정원Hortus Conlusus은 성모의 순결을 상징한다. 이 그림에서는 청금석 Lapislazuli에서 나온 울트라마린의 섬세한 채도를 통해 성모의 우아함과 권위를 나타냈다. 여기에 풍부한 옷 주름 표현을 통해 '아름다운 성모상' 유형을 연출하였다.

난 표현주의적인 고통의 신비와는 대척되는 개념이다. 독일에서 페스퍼빌트는 '저녁'을 뜻하는 라틴어Vesper에서 유래했으며, 저녁 시간에 마리아 묵상을 하기 위해 생긴 미술 유형이다. 〈크루마우의 마돈나Krumaer Madonna〉(1390-1400년경, 빈, 미술사박물관)처럼 남부 보헤미아의 크루마우에서 나온 작품들은 주로 채색 작품이며, 치렁거리며 품위 있는 황금색 옷자락이 고귀한 품성을 드러낸다.

방랑 미술가로 활동했던 '아름다운 마돈나의 대가'는 거쳐간 공방이 너무 많아 그의 정체를 정확히 알아내기가 쉽지 않다. 한때 프라하에서 활동했던 조각가이자 건축 대가인 페터 파를러라고 여겨지기도 했으나, 그의 작품들은 궁정의 주문으로 보헤미아나 부르고뉴 지방(〈포도나무 가지를 들고 있는 마리아〉, 1440-50년경, 옥손Auxonne, 교구 교회), 또는 잘츠부르크 등지에서 만들어진 것이라는 보는 것이 나을 것이다. 잘츠부르크 〈제온 수도원의 피에타〉 역시 '부드러운 양식'으로 슬픔을 잔잔히 표현했다(1400년경, 뮌헨, 바이에른 국립미술관).

얀 반 에이크

섬세한 사실주의 | 중세 네덜란드 회화는 관람자에게 돋보기가 필요할 정도로 대단히 세심하게 그려졌다. '섬세한 회화Feinmalerei'로 정의되는 이 양식은 네덜란드 필사본 회화에서 발전한 것으로, 얀 반 에이크는 이를 패널화에 적용하였다. 세심하게 채색된, 미묘한 색채 효과를 목적으로 한 유화는 '섬세한 회화'의 기술적인 조건이 되었으며, 얀 반 에이크의 후예인 로히르 반 데르 베이덴, 휘고 반 데르 후스 그리고 한스 멤링 등이 이 기법을 이어나갔다.

매우 작은 식물부터 도시 풍경 속 건축물의 일부에 이르기까지, 묘사 대상의 물질적인 특성에 대한 관심은, 심리적 특성을 드러내는 초상화와 함께 반 에이크 작품의 특징이 되고 있다. 이러한 두 가지 경향은 1425년에 얀 반 에이크가 그린 〈니콜라스 롤랭 총리와 함께 있는 마돈나〉같은 전통적인 작품에서 모두 나타난다(파리, 루브르 박물관). 이 작품의 배경으로는 도시를 흐르는 강을 향해 아케이드가 펼쳐지고, 멀리 산맥이 보이는 가운데 마돈나가 고귀한 의상을 입은 남자의 인사를 받는다. 그는 참회 시

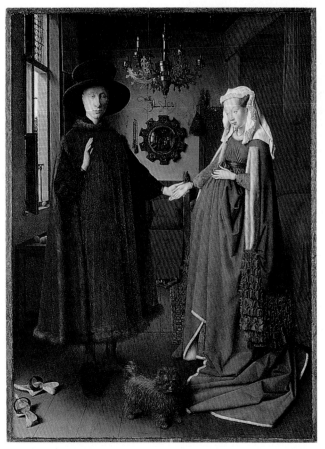

편 기도서를 앞에 두고 무릎을 꿇고 앉아 있다. 그는 고개를 가볍게 숙여 아기 예수를 바라보지만, 관찰하는 표정은 아니다. 그의 시선은 내면을 향해 있으며, 깊은 신앙심과 함께 고통이 느껴진다. 이 작품의 배경은 부르고뉴의 오툉Autun에 있는 니콜라스 롤랭 총리의 방이며, 1419년에 사망한 부르고뉴의 공작 요한 오네푸르히트를 기리는 작품이기도 하다.

▶ 얀 반 에이크, 〈조반니 아르놀피니와 그의 부인 조반나 체나미〉 (아르놀피니 부부의 결혼식), 1443년, 목판에 유화, 82×60cm, 런던, 국립미술관
이탈리아 루카 출신이며 브리헤에서 살았던 상인 아르놀피니와 그의 부인을 그린 이 초상화는 전통적으로 결혼식 그림에 속하지만, 그럼에도 혼인 예식에 대한 정확한 정보를 주지 않는다. 낮에 켜진 상들리에의 초 한 자루는 '혼인식의 촛불'을 뜻한다. 미술적 시각에서 이 작품의 주제는 벽, 금속, 인물의 피부, 털 코트, 개의 털 등 매우 다양한 물질에 떨어지는 빛을 추적하는 감각적 인식의 착시 효과에 있다. 거울을 중심으로 대칭을 이루는 구도는 수직으로 연결되며, 맞잡은 인물의 손으로, 그 다음에는 의상의 주름으로 이어진다. 창가 쪽에 있는 남자는 바깥세상을 의미하는 반면, 여자는 침대 쪽에 자리를 잡았다. 이 그림은 붉은색과 녹색으로 매우 강조된 보색대비를 보여준다.

겐트 제단 | 이 시기의 또다른 주요 작품으로는 겐트의 생 바봉 교회 측랑 소성당에 놓인 2층 제단을 들 수 있다. 제단 아래 중앙부에는 양에 대한 경배를 주제로 한 묵시록적인 그림과 그 좌우에 두 개씩, 모두 다섯 점의 그림이 모여 있다. 그 위에는 비잔틴 제국의 데에시스Deesis(그리스어로 '청원'의 뜻, 최후의 심판과 연관된 주제-옮긴이) 주제가 펼쳐지면서, 옥좌에 앉은 그리스도가 아버지 하느님에게 상응하듯 기도하는 마리아와 세례 요한 사이에 자리한다. 그 양쪽으로는 노래하는 천사들과 아담, 하와가 그려졌다. 여러 개의 날개를 지닌 이 제단은 1425년 휘베르트 반 에이크에 의해 제작되었고, 1432년에 얀 반 에이크에 의해 완성되었다.

〈겐트 제단〉은 제작된 이래 항상 찬사의 대상이 되어왔으며, 1566년 겐트 시청은 이 작품을 칼뱅주의의 형상파괴주의자들로부터 지키기로 결정했다. 〈겐트 제단〉은 양식 비평 면에서도 수수께끼를 안고 있는데, 세밀화처럼 자세하게 표현된 아랫부분과 기념 비적인 조형 형식을 채택한 윗부분이 매우 대조적이기 때문이다. 윗부분에 그려진 실물 크기의 아담과 하와는 살아 있는 모델을 보고 그린 최초의 누드이다.

얀 반 에이크의 생애

1390(?) 마스트리히트 근방의 마세이크에서 태어남. 20년 연상의 형은 화가이자 조각가 휘베르트 반 에이크

1420년경 《토리노-밀라노의 기도서》 세밀화 작업에 참여하고 이후 패널화를 제작함

1424 요한 본 바이에른과 홀란드의 백작을 위해 작업을 마친 후, 부르고뉴 공작 선량공 필리프 휘하에서 작업함

1426 〈겐트 제단화〉(12폭)를 제작하는 도중 휘베르트 반 에이크 사망

1430년경 얀 반 에이크가 브뤼헤의 시청 소속 화가가 됨

1432 〈겐트 제단화〉 완성(겐트, 생 바봉 교회)

1433 자화상으로 추정되는 〈터번을 쓴 남자〉(런던, 국립미술관) 제작

1435 브뤼헤 시청 정면 인물상 제작

1441 6월 9일. 브뤼헤에서 사망(50세경)

중세 말기와 근세 초기

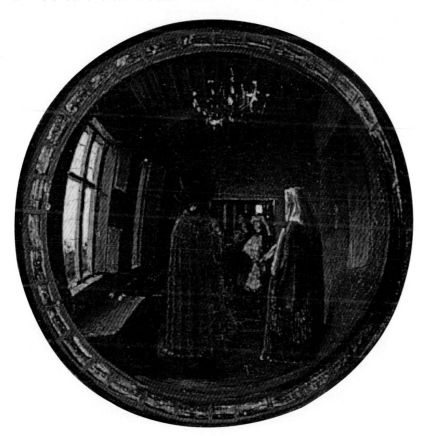

◀ 얀 반 에이크,
〈아르놀피니 부부의 결혼식〉, 세부
뒤쪽 벽면에 걸린 거울은 볼록한 유리 표면을 통해 왜곡된 반사 장면을 보여주는 절묘한 물건이다. 거울은 그림 속 공간을 반대편에서 반사한다. 문이 열리고 두 사람이 들어선다. 아르놀피니가 오른손을 들어 그들에게 환영 인사를 하는데, 이 그림에서는 아르놀피니와 그의 부인의 뒷모습만이 보인다. 거울 위에 쓰인 '얀 반 에이크가 여기에 있었다Johannes de eyck fuit hic'라는 서명을 통해, 우리는 문을 통해 들어온 두 사람 중 한 명이 화가라는 것을 짐작하게 된다.

유화

색칠에서 회화로 | '기름 바른 우상처럼 서 있다'는 말은, 목재 조각을 뜻한다. 요한 아그리콜라는 그의 속담집(1529)에서 '색은 칠하지 말고 비로 젖지 않게 하라'며 이러한 관습적 표현의 유래를 기록했다. 이 표현은 나무로 만들어진 대상을 보호하기 위해 기름칠을 한다는 것인데, 사실상 그 나무 패널에도 그림이 그려져 있었음을 암시한다. 이처럼 아그리콜라는 나무에 칠하는 기름칠을 통해 유화의 기원을 설명하고 있다.

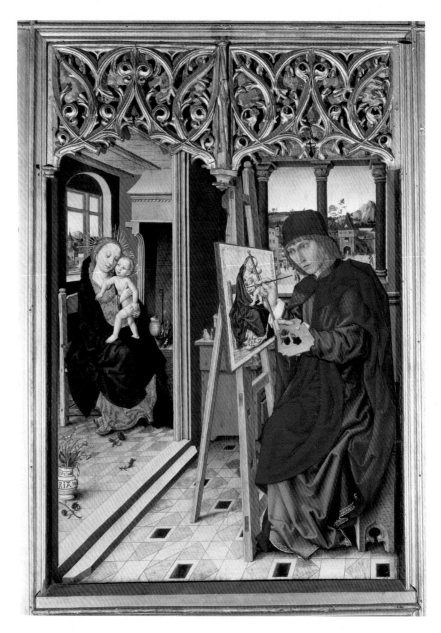

▶ 뉘른베르크의 대가,
〈마돈나를 그리는 성 루카(루카 마돈나)〉, 뉘른베르크 아우구스티누스 은수자 수도원에 파이트가 제작한 제단의 날개 부분, 1485년, 목판에 유채, 135×92cm, 뉘른베르크, 게르만 미술관
복음서 저자 루카가 마돈나를 보았다는 전설에 의하면, 마돈나는 한 폭의 그림에 나타났다고 한다. 이 전설에 의해 성 루카는 화가들의 수호성인이 되었으며, 이 작품은 종교 회화도 충분히 세속적인 공예 미술이 될 수 있다는 가능성을 보여주었다. 이러한 의도로 종교화에도 개별적인 경험 사례가 재현되었으며, 실재와 환상의 구분을 거부하는 태도가 나타나게 되었다. 이 그림에서 마돈나는 화가가 있는 방과 구분된 저편에 앉아 있는 모델로 재현되었다. 바닥 면을 포함해 어머니와 아기 그림은 거의 완성 단계이나, 이들 뒤에 있는 창문은 아직 그려지지 않았다. 하지만 창밖의 도시 풍경은 그림 오른쪽 창문을 통해서도 볼 수 있다.

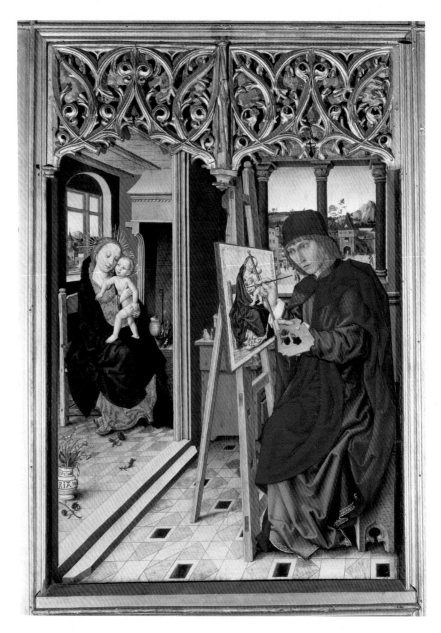

-220-

15세기에는 템페라가 바탕 면을 칠하는 재료, 유화는 채색의 도구가 되는 혼합 기술이 발전했다. 회화 전통에서는 얀 반 에이크가 유화를 시작한 것으로 기록되었으며, 이탈리아의 안토넬로 다 메시나에 의해 유화의 확산이 이루어졌다고 한다. 캔버스에 가루로 된 안료(피그멘트)를 바르기 위한 고착제로 호두 기름이나 양귀비 기름을 사용한다는 것이 유화의 새로운 점이다. 이렇게 만들어진 안료는 매우 얇게 칠해져 덧칠되어도 혼합되지 않는 특성이 있다. 유화는 빛을 내고, 또 채도를 다양하게 구사할 수 있다는 점이 가장 큰 장점이었다.

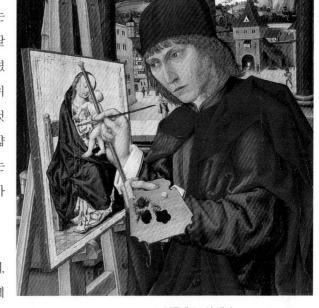

▲ 뉘른베르크의 대가,
〈마돈나를 그리는 성 루카〉, 세부
이름이 알려지지 않은 이 대가는
세심하게 주의를 기울이며 패널화를
그리고 있다. 나무로 만든 세 발 이젤은
살짝 뒤로 기울어졌다. 화가는 왼손
엄지에 팔레트를 끼고, 오른손으로
붓질을 한다. 세심하게 붓질을 하기
위해 손가락을 비스듬히 그림 지팡이에
기대었다. 그림 지팡이가 마리아와 아기
예수의 얼굴을 가리고 있지만, 그 때문에
화가가 방해받지는 않는다. 왜냐하면
그는 현재 마리아가 입고 있는 망토 주름
부분을 묘사하는 데 완전히 집중하고
있기 때문이다. 이와 같은 세심한 표현은
초기 유화 기술의 특징이다.

덧칠하기와 두껍게 칠하기 | 투명한 안료를 덧칠함으로써, 유화는 채도를 다양하게 표현할 수 있었다. 하지만 안료 제작 비법 뿐 아니라, 안료를 덧칠한 층에 따라 나타나는 다양한 채도의 효과는 공방마다 비밀리에 전수하였으므로 공개되지 않았다.

17세기에는 렘브란트가 안료를 두껍게 칠하는 유화 기술을 선보였다. 이탈리아어 파스타Pasta(소스, 반죽)에서 유래된, 두꺼운 덧칠 기법을 뜻하는 파스토스Pastos라는 단어는 안료를 '반죽'처럼 붓이나 나이프로 떠서 바르는 기법으로, 빛과 그림자의 효과를 통해 부조 같은 느낌을 준다. 파스토스 기법은 표현주의의 특징이기도 하다.

층층 바르기와 바탕 칠하기 작업 | 19세기까지도 목판이나 캔버스에 그리는 유화에는 바탕 채색 작업이 필요했고, 그 위에다 안료를 여러 층으로 발랐다. 현대에 들어서면 이러한 '구식' 기술이 루돌프 하우스너를 비롯한 '빈의 환상적 사실주의 화파'를 통해 새롭게 등장한다.

바탕 칠하기 과정은 이상적인 경우 매우 결정적인 역할을 한다. 이 과정을 거쳐 표면 처리가 잘 된 캔버스 상태가 되어야, 안료 바르기가 제대로 이루어질 수 있기 때문이다. 이러한 기법은 안료를 금속 튜브에 채워 넣은 제작 기술에 힘입어 인상주의 시대인 1850년경에 널리 유행하였다.

딥티콘과
트립티콘

고대의 메모첩 | 고대의 딥티콘Diptychon(그리스어로 '두 폭으로 접을 수 있는'라는 뜻)은 안쪽에 밀랍을 바른 판을 댄 메모첩으로, 두 폭으로 연결되어 넘겨볼 수 있게 만든 것이다. 밀랍에 쓴 글은 다시 밀랍을 펴 발라 지울 수 있었다. 딥티콘은 자주 사용된 물건이었으며 패널은 나무나 금속을 사용했다. 384년에 황제 테오도시우스 1세는 로마 집정관에게 법령을 내려 상아 부조 장식이 된 딥티콘의 사용을 제한했다. 특히 집정관의 딥티콘은 로마 제국 말기의 소중한 유산으로, 집정관직에 오르는 이를 위한 선물로 만들어졌다. 이후 딥티콘은 그리스도교에서 다시 활용되면서 계승되었다. 몬차 대성당 보물고에 보존된 딥티콘에는 양쪽 모두 집정관의 초상이 새겨져 있다. 이 두 명의 집정관들은 나중에 복원 과정을 거치며 각명으로 이름이 붙여져서 한 명은 시편의 노래를 부른 다윗 왕으로, 다른 한 명은 그레고리오 성가를 편찬하게 한 성인인 교황 그레고리우스 1세로 등장하게 되었다.

묵상화 | 딥티콘은 두 장의 패널이 내용상 양극을 나타내는 통일체여야 한다는 것이 원칙이다. 이와 같은 기초에서 중세의 딥티콘은 두 폭의 묵상화Andachtsbild로 발전하게 되었다. 묵상화는 묵상의 행위를 재현하는 그림으로, 예컨대 그림의 기증인 혹은 소유자가 한 폭에 앉아 다른 한 폭에 재현된 숭배의 대상, 기본적으로는 마돈나를 향해 경배하고 있는 작품을 일컫는다. 대개의 경우 딥티콘은 경첩으로 연결되었는데, 한쪽 패널화만 보존된 경우가 많다. 이때 남은 그림들은 대개 독자적인 그림들이거나 마돈나 그림이다. 얀 반 에이크가 그린 〈교회의 마돈나〉(1418년경, 베를린, 회화미술관)도, 딥티콘

▼ 후고 반 데르 후스, 〈목동들과 기증인 가족의 경배〉(포르티나리 제단화), 1476–78년경, 목판에 유화, 253×586cm, 피렌체, 우피치 미술관
이 작품에서 모든 이들은 공통적으로 땅에 누워 있는 작은 아기 예수를 경배하고 있다. 세 폭 패널화의 배경에는 공통적으로 풍경화가 펼쳐진다. 이 풍경은 양측 날개로 분리된 기증인과 수호성인들을 공간적으로 연결한다. 원래 피렌체 산 에지디오 교회Sant' Egidio의 제단을 장식할 목적으로 제작된 이 제단화는, 왼쪽 날개에 브뤼헤 메디치 은행의 대표인 토마소 포르티나리가 무릎을 꿇고 경배하는 자세를 취하고 있어, 그의 이름으로 알려지게 되었다. 오른쪽 날개의 마리아 포르티나리는 상징물로 책과 십자가를 들고 있는 성 마르가레타의 보호 아래 무릎을 살짝 꿇고 경배를 드린다. 그 옆에 마리아 막달레나가 성유함을 들고 나와 자신이 베다니아 출신의 마리아라는 것을 알리고 있다(요한 12:3–8).

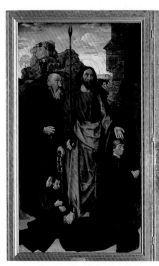
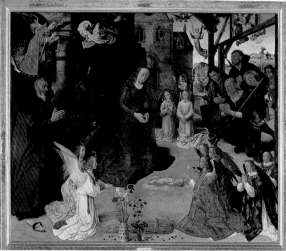
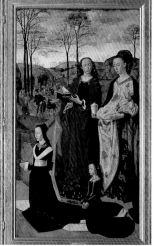

중 한쪽 패널화만 남아 있고 다른 한쪽은 유실되었다.

날개형 제단 | 날개형 제단은 두 폭 제단화를 세 부분으로 이루어진 트립티콘Tryptichon (세폭제단화)으로 변형시켰다. 세 폭 제단화의 양쪽 패널화는 가상적으로 대칭되며, 중앙부 패널화의 절반은 항상 양쪽 중 한 가지 내용을 담게 된다. 한편 양쪽 날개가 안쪽으로 닫히는 경우에는, 중앙부 패널화나 그 앞에 놓인 성유물함을 감싸게 된다.

세 폭 제단화는 16세기 르네상스 시대에 한 폭 제단화가 등장하면서 서서히 사라졌다. 뒤러의 〈파움가르트너 제단〉(1500-02년경, 뮌헨, 알테 피나코테크) 역시 세 폭 제단화인데, 이 작품은 뒤러가 디자인한 〈란다우어 제단의 모든 성인의 그림〉(1511, 빈, 미술사박물관)과 내용적으로 연관된다.

현대의 세폭화 | 한스 폰 마레스(《헤스페리덴Die Hesperiden〉, 1884-85, 뮌헨, 노이에 피나코테크)의 작품들을 통해서, 세 폭 구조에서 중앙부 패널과 양 날개 패널의 서열을 구분짓는 방식은 19세기 말에 다시 유행하기 시작했다. 1926년에는 오토 딕스가 〈대도시 세폭 풍경화〉(슈투트가르트, 시립미술관)에서 휘황찬란한 댄스 카페와 비참한 길거리를 대조적으로 표현했다. 1932-35년에 막스 베크만은 생애 최초로 아홉 가지 알레고리적인 내용을 담고 있는 세폭화를 그렸다(《출발〉, 뉴욕, 현대 미술관). 프랜시스 베이컨이 최초로 그린 세폭화는 〈십자가 처형을 토대로 한 세 개의 인체 습작〉(1944-45, 런던, 테이트 미술관)이었다. 앞과 뒤를 모두 그린 세폭화로는 현재 카를스루에에서 활동하는 캉다스 카르테르가 그린 〈여인들의 제단〉(1991-92)이 있는데, 그녀는 〈최후의 만찬〉에 열세 명의 여인과 함께 아래 프레델라에 성폭력당하는 여인의 모습을 그려냈다.

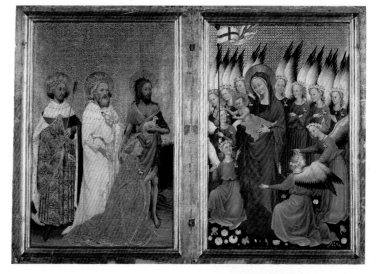

▲ 프랑스의 대가,
〈마돈나를 경배하는 리처드 2세〉
(윌튼 딥티콘), 1395년경, 목판,
황금과 템페라, 각 패널 46×29cm,
런던, 국립미술관

그림이 그려진 양쪽 패널을 경첩이 연결하고 있다. 왼쪽의 그림들은 숭배의 장면을 보여준다. 오른쪽에는 성심에 가득 찬 천사들이 마돈나를 감싸고 있다. 왼쪽에서 잉글랜드의 국왕 리처드 2세가 무릎을 꿇고 앉아 숭배하는 모습을 취했고, 그의 옆에는 순교의 상징인 화살을 들고 있는 국왕 에드먼드, 회개한 에드워드, 그리고 세례자 요한이 수호성인으로서 나란히 등장한다. 특히 세례자 요한은 아그누스 데이Agnus Dei(하느님의 어린 양)를 안고 있다. 두 폭 제단화의 뒷면에는 회개한 에드워드와 리처드 2세의 상징인 백색 사슴이 그려져 있다. 이 작품은 본래 개인적인 묵상을 목적으로 만들어져, 윌튼 가문에 보관되었다고 한다.

르네상스

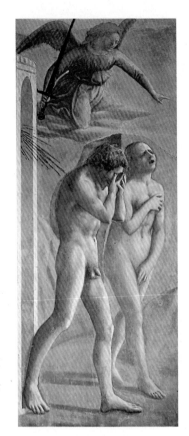

▲ 마사초, 〈낙원으로부터의 추방〉,
1427년경, 프레스코, 208×88cm,
피렌체, 산타 마리아 델 카르미네,
브란카치 소성당
마사초가 그린 그림에서 '고대의 부활'과
성서의 주제는 아무 관계가 없는 듯
보인다. 최초의 인류는 창피해 하며
낙원을 빠져 나간다. 하지만 이 그림은
고대의 양식을 연상시킨다. 하와의
제스처는 〈베누스 푸디카〉(부끄러워하는
베누스)에서 유래하였다.

'부활'은 무엇을 의미하는가? | 프랑스어로 표현된 양식 개념인 '르네상스'(부활)는 이탈리아어 '리나시멘토'를 번역한 것이다. 1550년에 이미 조르조 바사리는 '훌륭한 미술'이 1300년대인 조토 시대에 이탈리아에서 '부활했다rinascita'고 기술하면서 이 단어를 미술사적 개념으로 사용했다. 그러나 19세기의 미술사에서는 바사리의 이탈리아 중심 관점에서 벗어나, 15세기와 16세기를 세 가지 시기로 구분하여 르네상스를 분석했다. 예컨대 피렌체를 중심으로 한 초기 르네상스(1420-1500년경), 로마를 중심으로 하는 전성기 르네상스(1500-25년경), 그리고 이와 관련된 유럽의 미술로서 1590년경 바로크 양식이 도래하자 사라진 말기 르네상스이다.

위의 시대 구분은 두 가지 측면에서 변화를 겪게 된다. 그 하나는 고대의 '부활'이라는 현상이 미술과 문화사에서 카롤링거 왕조 또는 오토 왕조, 비잔틴 제국의 마케도니아 르네상스, 고전주의 시대까지 자주 되풀이되었다는 점이다. 또 다른 측면에서는 말기 르네상스를 정의하는 '매너리즘'이라는 양식 개념이 등장했다는 것이다. 특히 오늘날에는 알프스 이남과 이북에서 다르게 나타난 르네상스 양식의에 대한 관심이 점차 줄어들고 있다. 이는 알프스 이남과 이북의 차이는 사실 외형에 국한된 것이었고, 내적인 공통성을 외면한 것이었기 때문이다.

르네상스와 인문주의 | 유럽의 다른 지역에 비해 알프스 남쪽인 이탈리아에서는 잊혀지지 않은 고대 로마의 유산이 일종의 규범적인 의미를 지녔다는 점은 분명하다. 이 같은 조건으로 말미암아 이탈리아인들은 로마 공화정 또는 로마 제정 시대의 유산이 어떻게 구분되는가를 관찰하게 되었다. 그리고 중세의 마지막 황제와 교황들, 그리고 보수적인 권세가들이 자신들의 권리를 요구하기 시작하자, 르네상스의 시기 신성로마제국의 첫 황제는 이탈리아의 도시 공화국을 합법화했다.

르네상스의 두 번째 조건은, 중세처럼 아랍인들의 중개를 통해서가 아니라 직접 그리스의 정신세계를 수용하게 되었다는 사실이다. 위기에 처했던 비잔틴 제국에서 건너온 수많은 그리스 학자들은 이탈리아를 새로운 고향으로 삼아 삶의 터전을 세웠고, 학문을 재정비하며 문학적인 삶을 교육하게 되었다. 이런 특징은 르네상스 인문주의를 구성하게 되었고, 15세기에 유럽 전체에 걸쳐 영향을 끼치게 되었다.

실제와 이상 | 전성기 중세에 스콜라 철학이 경험과 영성을 지배적인 신학의 체계로 끌어올리겠다는 목표를 설정했다면, 인문주의자들은 인간적인 경험과 인식을 항구적

으로 혁신하고 확산시키려 했다. 르네상스와 인문주의 시대는 따라서 학문과 미술적 발견이 잇따른 위대한 시기였다. 초상화에서는 한 인간의 개성이 미술로 드러나게 되었고, 또 누드에서는 신체의 관능적 특성이, 또 원근법을 통해서는 정확한 공간의 깊이가 재현되었다. 사실 고대 미술은 르네상스의 직접적인 원인이 아니라, 새로운 시각과 경험 방식을 제공했던 것이다. 르네상스는 미술가로 하여금 사실적인 인지 작용과 이상주의적인 조형성을 합쳐 통합하는 일치Synthese를 구현하도록 했다. 이와 같은 통합의 일치를 통해 그리스도교 전통은 그리스도교로 개종한 이방인들의 유산과 합쳐져 새로운 관계를 형성하게 되었다. 예컨대 우르비노 공작의 궁전에는 소성당이 두 군데인데, 그 중 하나는 성령의 이름으로, 다른 하나는 고대 뮤즈의 이름으로 축성되었다. 고대와 그리스도교 전통은 서로를 보완하면서 서구 유럽의 윤리 구조를 이루었다.

전성기 르네상스 | 고대와 그리스도교의 새로운 관계는 교황 율리우스 2세(재위 1503-13)의 막대한 후원 아래 로마에서 꽃피우게 된다. 건축의 대가 브라만테, 화가 라파엘로, 화가이자 조각가인 미켈란젤로는 그의 후원을 받아 활동했다. 조형미술과 학문(해부학, 자연과학, 원근법), 종교의 밀접한 관계는 근본적으로 변화되었다. 이때부터 미술은 종교의 하녀라는 신분에서 벗어나 미학적 완성을 추구하는 일종의 종교가 되었다. 미술가, 학자, 종교인의 공동체는 우아한 취향을 지닌 교양인들로 구성되었다. 미술과 종교가 자매결연한 가운데, 19세기에 종교로서의 미술이 탄생했다.

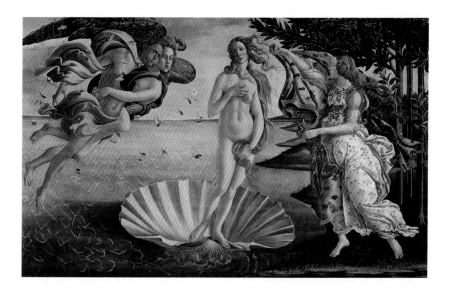

◀ 산드로 보티첼리, 〈베누스의 탄생〉, 1477년경, 캔버스에 템페라, 175×278cm, 피렌체, 우피치 미술관
보티첼리의 그림은 '고대의 부활'이라는 측면과 어울리는 대작으로, 구전 신화에서 여신 아프로디테(라틴어 Venus)의 탄생 모티프를 취했다. 베누스는 조개껍질 위에 서서 방금 키프로스 섬에 당도했다. 그녀는 바람의 신 제피루스의 힘으로 섬까지 올 수 있었는데, 계절과 질서의 여신인 호라 중 한 명이 다채롭게 장식된 의상으로 베누스를 감싸 안으려 한다. 그렇게 의상을 갖춘 다음에야 미와 감각적 사랑의 여신이 올림포스 산의 신들에게 받아들여질 수 있기 때문이다. 보티첼리는 누드 인물을 '베누스 푸디카'로 재현했는데, 이는 마사초가 하와를 그릴 때 사용한 방식이었다. 그러나 과연 어떤 자세가 신체 표현에 더 적합하고, 또 사랑의 매력은 어떻게 해야 화사한 얼굴에 드러나게 되는가? 보티첼리의 베누스는 줄리아노 데 메디치가 주문하여 그린 연인 시모네타 베스푸치의 얼굴이다. 줄리아노 데 메디치는 파치 가家의 복수로 1478년 암살당하고 말았다.

피렌체

공화국의 원칙 | 원래 에트루리아 사람들의 핵심 지역이었던 투스키아(토스카나의 옛 이름)에 자리 잡은 플로렌티아Florentia는 로마 제국 때 새롭게 기반을 잡았고, 1100년경에 피오렌차Fiorenza라는 도시로 자치권을 갖게 되었다. 이미 1060년에 피렌체에는 산 조반니 대성당 세례당의 기초석이 놓였는데, 세례당은 중앙 집중형인 팔각형 평면에 경사진 지붕으로 설계되었다. 15세기에 이르러 이 세례당은 고대식 건축물로 칭송되었고, 오늘날에는 토스카나에서 나타난 원原르네상스protorenaissance를 대표하는 증거물로 여겨지고 있다. 피렌체는 아르티 마조리Arti Magiori(법관, 은행가) 그리고 수공업자 아르티 미노리Arti Minori 조합의 대표자들로 구성된 행정부 위원인 시뇨리아Signoria가 특별 위원회를 설치함으로써 공화국이 될 수 있었다. 도시 방어를 책임질 민중들은 20명을 단위로 체계화되었고, 각 20명으로 구성된 소대는 한 명의 수장Gonfaloniere이 이끌었다. 전쟁이 일어날 경우 시뇨리아들은 이들 수장 가운데에서 최고 수장을 선출했다.

이러한 공화국의 원칙은 항상 신성로마제국 황제에게 충성하는 기벨린파派(바이블링겐 사람들, 즉 호엔슈타우펜 왕조 사람들)와 교황편인 구엘프파(벨프 가문) 사이의 패권 다툼으로 위태로웠다. 사실 1302년 피렌체에서 추방당한 시인 단테도 기벨린파를 지지했

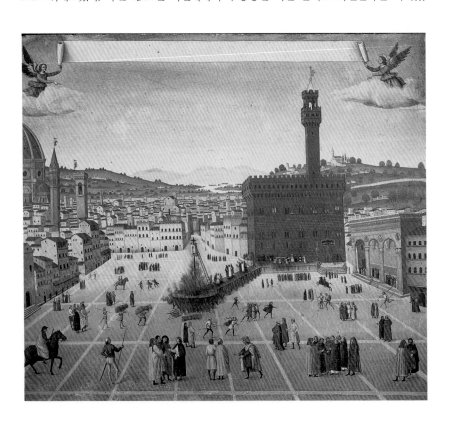

▶ 익명의 화가,
〈1498년 5월 22일 지롤라모
사보나롤라와 두 동료의 처형〉,
16세기 초, 목판, 유화,
101×117cm, 피렌체, 산 마르코 미술관

다. 15세기에 이르면 메디치 가문이 사실상 피렌체를 장악하게 된다.

14-15세기에 피렌체는 문화적으로 크게 발전했다. 이 도시의 경제·정치적 의미는 수공업과 현금이 오고가는 무역, 그리고 상품들을 통해 보장받았고, 그에 따라 미술은 일찌감치 한 개인의 능력으로 새로이 이해되면서 도시 공동체의 틀 안에서 크게 발전할 수 있었다. 공개 경쟁을 통해 깊이 있는 미술 지식이 더욱 요구되었고, 또 화려한 미술품에 대한 개인적인 기부 문화 역시 성행하게 되었다. 이 같은 현상으로 사보나롤라는 보티첼리와 같은 미술가들에게 사치스러움에 대해 회개하라고 강요하기도 했다. 사보나롤라는 세속적인 미술작품을 화형장에 집어던지라고 주장하기까지 했다.

보물고가 된 도시 | 유네스코가 지정한 세계문화유산인 피렌체의 구 도시 전 지역은 교회와 세속 건물, 또 그 장식들과 함께 초기 르네상스의 모습을 보여준다. 여기에 각종 미술관(아카데미아, 바르젤로, 팔라초 피티, 산 마르코, 우피치)들이 도시의 장식을 보완하고 있다. '공공 공간'은 조각가 로렌초 기베르티, 난니 디 반코, 도나텔로, 루카 델라 로비아, 안드레아 델 베로키오 등이 장식했고, 프레스코 벽화는 마사초, 마솔리노, 파울로 우첼로, 프라 안젤리코, 베노초 고촐리 그리고 도메니코 기를란다요 등이 큰 역할을 했다. 피렌체의 필사본 미술은 프레스코 벽화보다 작품 수가 적으며 또 일부는 바티칸이 소유하고 있다. 일례로 화려한 자주색 양피지에 세밀화를 그린 호화로운 필사본 미사집은 1494-1510년에 섬유 상인의 기증으로 세례당을 위해 제작된 것이다.

피렌체가 두 번째 문화적 개화기를 겪은 시기는 매너리즘 시대였다. 이 시기에는 코시모 1세를 위해 활동한 미술가 바르톨로메오 암마나티, 벤베누토 첼리니, 잠볼로냐, 그리고 조르조 바사리 등이 있었다. 한편 피렌체 대성당의 정면은 19세기에 만들어졌다.

1498년 5월 22일 피렌체에서는 도미니크 수도원의 회개 설교가 지롤라모 사보나롤라가 두 명의 동료와 함께 사형당했다. 세 명의 수사는 팔라초 델라 시뇨리아(팔라초 베키오)에서 재판을 받고 화형장의 판자 다리에 끌려갔고, 그 위에서 사보나롤라가 교수형에 처해졌다. 1494년에 프랑스의 샤를 8세가 승리하여 메디치 가문이 추방당하자 사보나롤라는 피렌체를 신의 국가라고 선포했다. 그는 1497년에 교황 알렉산데르 6세로부터 파문당했다. 화가이자 역사 기록가였던 한 무명의 미술가는 마치 처형 장소에 있었던 듯, 그 장면을 소상하게 그려냈다. 사건이 발생한 장소는 팔라초 베키오(1298-1314)가 위치한 피아차 델라 시뇨리아(1374-81)였다. 광장의 오른쪽에 로지아 데이 란치가 있는데, 이 건물은 도시의 공공 예식을 위해 벤치 디 치오네와 시모네 디 프란체스코 탈렌티에 의해 세워졌다. 1840-44년에 세워진 뮌헨의 펠트헤른할레(Feldherrnhalle)가 그와 유사한 예이다. 피아차의 왼쪽에는 산타 마리아 델 피오레 대성당의 동쪽 부분이 보인다. 대성당의 궁륭 천장은 1467년 필리포 브루넬레스키가 완공한 것이다. 왼쪽 그림은 브루넬레스키가 재발견한 선 원근법(중앙 원근법)으로 그려졌고, 피아차의 포석들을 통해 원경의 소실점을 볼 수 있다.

메디치 가문

코시모 일 베키오(1389-1464) 은행가. 1433년 귀족들로부터 추방당했으나, 이듬해 돌아왔다. 코시모는 피렌체 공화국을 '정부 없는 정치'로 다스렸으며 산 로렌초 교회(1524년 미켈란젤로가 건축 시작) 옆에 있는 플라톤 아카데미와 라우렌치아나 도서관을 세웠다. 미켈로초가 건축한 팔라초 메디치 리카르디의 건축주이다.

로렌초 일 마니피코(1449-92) 코시모의 손자. 은행가, 미술 후원가, 시인. 1478년 대주교가 허락했던 파치 가문의 암살 시도로 그의 동생 줄리아노가 대성당에서 살해당했지만, 로렌초는 살아남아 이후 피렌체에 대한 지배권을 더욱 강하게 행사했다. 줄리아노 상갈로가 로렌초를 위해 〈빌라 포지오 아 카이아노〉를 세웠다.

피에로 로 스포르투나토(1471-1503) 로렌초의 장남. 프랑스 국왕 샤를 8세와 독단적인 계약을 맺었다가, 메디치 가문이 피렌체로부터 추방당하는 결과를 초래했다.

조반니(1476-1521) 로렌초의 둘째 아들. 1513년부터 교황 레오 10세로 등극(1520년 마르틴 루터를 교회로부터 추방). 레오 10세는 피렌체를 위해 1519년 미켈란젤로에게 산 로렌초 교회의 새로운 제의실(구 제의실은 브루넬레스키가 건축함)을 제2의 메디치 가문 무덤 교회로 건축하도록 했다.

줄리오(1478-1534) 조반니(레오 10세)의 사촌으로 1523년부터 교황 클레멘스 7세로 등극하여 메디치 가의 두 번째 교황이 되었다.

알레산드로(1511-37) 줄리오의 아들로 1531년부터 피렌체를 통치했다. 카를 5세의 딸과 결혼하여 장인으로부터 공작의 지위를 받았다. 이후 친척에게 암살당했다.

코시모 1세(1519-74) 피렌체의 알레산드로 공작을 계승한 후계자. 1569년부터 토스카나 대공이 되었다. 조르조 바사리를 시켜 우피치(정부청사)를 건축하도록 했다. 토스카나는 코시모 1세의 후예들이 1737년까지 다섯 세대를 거치며 통치했다.

공적이며
사적인 주문

작업 보고

알브레히트 뒤러와 그에게 미술품을 주문한 프랑크푸르트 상인이자 시의원인 야콥 헬러가 교환한 서신은 17세기에 사본을 만들어 보존하였다. 이 서신들은 1509년에 제작된 〈헬러 제단〉(중앙 패널은 파괴되었지만 복제되었다. 프랑크푸르트, 역사미술관)에 관한 정보를 제공해준다. 중앙 패널의 마리아 대관식, 양 날개 안쪽에 그려진 기증인 및 세례명 대관들의 초상화 이외에 중요한 점은 아래와 같다.

1. 직접 제작했는가 여부 뒤러는 양 날개와는 달리, 자신이 직접 중앙 패널 작업에 참여했다고 주장했다. "중앙 패널은 내 손으로 열심히 그렸습니다."

2. 재료 뒤러는 사용했던 안료와, 바탕칠과 덧칠에 대한 비용을 제시했다.

3. 완성 날짜 주문자는 수차례에 걸쳐 1507년이 약속된 기일이라고 언급했다. 뒤러는 작품이 늦어지는 이유로 "매우 열심히 하고 있지만" 초벌 작업이 길어졌고, 〈기도하는 손〉(1408, 빈, 알베르티나)과 같은 다양한 드로잉을 많이 했어야 했다고 답했다.

4. 사례비 제작 시간이 많이 길어졌고 또 재료의 질로 인해 뒤러는 계약했던 130라인 굴덴 대신 200라인 굴덴을 요구했으며, 결국 그 사례금을 받아냈다.

기증의 특징 | 중세와 근세 초기의 미술은 기본적으로 주문에 의한 미술이었다. 다양한 성향의 주문자들이 여러 미술 영역의 기원에 커다란 영향을 끼쳤다. 주문자는 건물에 각명된 구절이나 기증인 초상화에서 잘 드러나며, 개인 초상화는 기증인 초상화 양식에서 발전되었다.

주문자는 두 가지 기능을 수행했다. 첫째로 자신이 주문한 작품을 소유하는 역할이다. 필사본 미술에서 가장 오래된 예는 512년 콘스탄티노플에서 제작된《빈의 디오스쿠리데스 *Wiener Dioskurides*》(빈, 오스트리아 국립도서관)이다. 그림의 내용은 다음과 같다. 한 동자가 식물도감으로 알려진 책을 주문인 공주 아니치아 율리아나에게 돌려준다. 그리고 주문자는 기증인으로서, 그림 안에서 자신이 주문한 작품을 그리스도나 마리아, 혹은 어떤 성인에게 전달하는 모습으로 재현된다. 이 그림들은 모두 헌정화 *Dedikationsbild*에 속한다. 기증인이 건물을 기증하거나 건물 일부를 기증하는 경우에는, 건물의 모형을 들고 있는 기증인의 초상을 채색하거나 조각해서 재현했다. 이때 건물의 모형은 건축을 해설하는 자료로도 자주 이용되었는데, 〈나움부르크 대성당〉에 묘사된 기증인들은 교회 건물을 왕조와 함께 연관시키려 했다.

기증인의 초상은 중세 말기와 근세 초기에 제단의 날개 부분에 자주 재현되면서 크게 발전했다. 기증인, 그의 부인, 아이들, 혹은 이미 사망한 가족 구성원들이 성스러운 사건이 재현된 중앙부 패널을 향해 경배를 드리고 있는 모습으로 재현되었다. 날개 부분의 인물들도 중앙부 패널의 성인들과 비슷한 크기로 그려졌다. 기증인의 초상을 감추는 방법 중 하나는 바로 역할 초상이었다. 라파엘로의 〈시스티나 마돈나〉(1512-13, 드레스덴, 회화미술관)에서 기증인 율리우스 2세가 하단에 그려진 식스투스 1세의 얼굴로 등장한 것이 역할 초상의 예이다. 교황궁 엘리오도로의 방 *Stanza d'Eliodoro*에 있는 그림에서 레오 10세 역시 훈족의 왕 아틸라와 조우하고 있는 레오 1세의 얼굴로 그려졌다(1514).

코르비니아나 도서관(1525년 투르크족이 노획해감)을 건립한 헝가리의 마티아스 1세 코르비누스 왕, 우르비노 출신의 페데리코 다 몬테펠트로 공작이 대단한 애서가였다는 점은 화려한 필사본의 문장이나, 상징, 둘레 장식에 나타난 초상화에서 드러난다. 페데리코 다 몬테펠트로 공작의 도서관은 1657년 바티칸에 흡수되었다.

경쟁 | 미술의 공익적 성격은 주문을 받기 위한 경쟁에서 잘 나타난다. 미술가들은 경쟁 관계를 통하여 능력을 향상시켰다. 근세 초기 미술가들의 경쟁은 고대의 전통을 계

승한 것이다.

1401-02년 피렌체 산 조반니 세례당의 두 번째 청동문을 두고 벌어졌던, 야코포 델라 케르차와 필리포 브루넬레스키 그리고 로렌초 기베르티가 참여한 시합은 유명하다. 이 시합의 주제는 이삭을 재물로 바치는 아브라함이었다. 승리는 기베르티에게 돌아갔고, 결국 그가 또 한번 세례당의 세 번째 대문(소위 〈천국의 문〉)을 제작하게 되었다. 1420년에는 브루넬레스키와 기베르티가 각자 만든 피렌체 대성당 돔의 모델을 가지고 경쟁을 벌였는데, 이번에는 대성당 건축 공방이 브루넬레스키의 손을 들어주었다. 이렇게 경쟁을 통해서 수많은 조형물에 대한 설계도와 모델이 제작되었다.

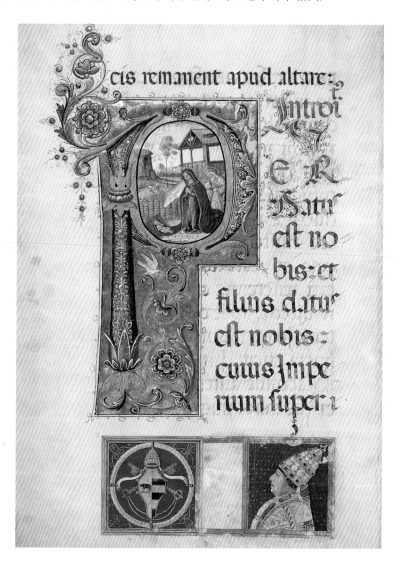

◀ 〈성탄절 미사서에 그려진 알렉산데르 6세의 초상〉, 1493-94년, 황금, 양피지, 46×32cm, 바티칸, 바티칸 사도도서관, 코덱스 보르자누스 라티누스Codex Borgianus latinus, 425, fol.8v
교황 알렉산데르 6세는 자신이 집전한 성탄절 미사를 위해 화려한 필사본을 주문했다. 그의 초상은 기증인인 동시에 사용자를 그린 초상에 해당한다.
이 책은 전례의 내용을 전하고 있다. 예컨대 교황 소성당의 합창단이 이니셜 P(puer는 '아기'를 뜻하는 라틴어─옮긴이)로 시작되는 메시아적인 예시 '우리를 위하여 태어날 한 아기'(이사야 9:5)를 부를 때, 교황은 머리를 들고 이니셜로 장식된 성탄절 그림을 응시한다. 왼쪽에서 보듯이, 그림에 재현된 경배의 자세는 곧 영원히 경배하는 자로 남는다는 기증인 초상의 주제를 나타낸다. 보르자 가문 출신인 교황 개인의 특징은 왼쪽 아래에 부연된 상징으로 나타난다. 교황의 삼중관 아래 있는 방패 왼쪽에는 알렉산데르의 문장인 붉은 황소가 재현되었다.
이 화려한 필사본에는 교황이 직접 집전할 성탄절, 부활절, 베드로 축일과 바울로 축일 미사를 위해, 바티칸 축일 감독관이 새로 선보인 문체로 세심하게 적은 문장을 담았다. 한편 원본에 매우 흡사한 이 도서의 복사본 미사서는 몇 년 전부터 교황이 성탄절 미사를 성 베드로 대성당에서 올릴 때 사용되기 시작했다.

필리포 브루넬레스키

▶ **〈파치 소성당〉의 주 공간과 제단 공간**
안드레아 데 파치의 주문으로 브루넬레스키가 1430년부터 건축을 시작했다. 벽면에는 벽주, 들보 그리고 반원 등을 적용했는데, 이 반원은 반구형 천장의 원형과 맞닿는다. 귀퉁이에 생긴 구면의 삼각형은 원형 부조로 장식되었다.

건축 기술 | 1296년 조각가 아르놀포 디 캄비오가 짓기 시작한 산타 마리아 델 피오레 대성당Santa Maria del Fiore의 돔은 107미터 높이이며, 멀리서도 알아볼 수 있는 피렌체의 상징물이다. 1368년에 만들어진 모델에 의하면, 팔각 평면도에 세 잎 클로버형 앱스가 있는 성가대석choir 위에 지붕이 얹힐 것으로 보였다. 대성당 광장에 있는 팔각형 세례당의 천막형 지붕과는 달리, 대성당 위에는 1412-13년에 지은 드럼Drum 위에 반구형 천장을 세우려 했다. 이 반구형 천장은 네이브에 있는 아케이드에 잘 어울릴 것처럼 보였으나 반구형 천장이 기술적으로 실현 가능한 일인가에 대한 난상토론이 벌어졌다. 브루넬레스키는 7년이 흐른 뒤에야 자신의 설계에 대한 대성당 건축 공방의 확신을 얻어냈다. 브루넬레스키의 계획은 지붕을 두 겹으로 하며 여덟 개의 골조를 세우고, 바깥

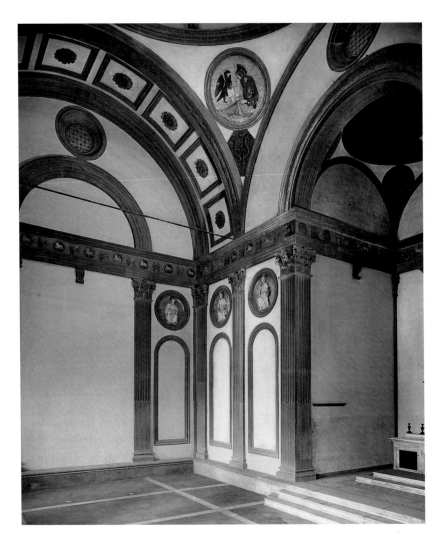

쪽 지붕의 골조가 모두 궁륭 끝의 랜턴lantern으로 모이게 하는 것이었다. 이러한 반구형 지붕의 형태는 완전히 새로운 것으로 수공예 전통을 훨씬 넘어서는 건축 기술로 손꼽히게 되었고, 건축사의 새로운 시대를 열었다고 간주되었다.

건물의 용적 | 초기 르네상스 건축미술에서 브루넬레스키가 차지하는 의미는, 피렌체의 패권을 두고 서로 경쟁하던 메디치와 파치 가문을 위해 지은 두 채의 무덤 소성당을 통해 이해할 수 있다. 두 건축물 모두 '용적'을 계획하여, 크고 작은 공간이 서로 일정 관계를 맺고 있었다. 산 로렌초 교회의 남쪽 트란셉트에 있는 〈메디치 소성당Medici-Kapelle〉은 사각 평면에 두 개의 반구형 지붕으로 구조되었다. 성당의 주 공간에서 제단으로 넘어가는 부분의 벽면 구성은 개선문 모티프를 이용했다.

산타 크로체 교회Santa Croce의 첫 번째 십자가 회랑에 위치한 〈파치 소성당Pazzi-Kapelle〉은 〈메디치 소성당〉과 비슷하게 3단계로 나뉜 반구형 천장을 지닌 형태로, 전실과 주 공간, 제단의 구조를 보여준다. 브루넬레스키는 산 로렌초 교회와 산타 크로체 교회 건축에도 참여하게 되었다. 브루넬레스키의 건축에서 비례에 대한 개념은 '고대'의 것과 유사했다. 가느다란 원주들이 둥근 아치를 지탱해주고 있는, 〈오스페달레 델리 인노첸티Ospedale degli Innocenti〉(고아들의 병원)의 아케이드는 특히 고대의 인상을 준다.

엿보기 상자 | 브루넬레스키가 시민들에게 선으로 된 중앙원근법의 수학적 규칙과 중앙원근법이 실제로 얼마나 정확히 맞아 떨어지는지를 보여주려고 시도했다는 일화는, 호기심 많고 발명을 좋아했던 그의 면모를 알려준다. 중앙원근법을 보여주는 도구는, 세례당이 자리 잡은 내성당 광장을 투시도적으로 설계한 장면을 보여주는 상자였다. 브루넬레스키는 이 상자의 중앙에 엿보기 구멍을 냈다. 실험 참가자가 대성당 계단에 서서 채색된 투시도 상자에 부착된 거울의 도움으로 엿보기 구멍을 통해 투시도 장면을 본 후, 거울을 제거하고 다시 엿보기 구멍으로 세례당 쪽을 바라보자 투시도 장면과 실제 장면이 일치했다고 한다. 이 이야기는 일종의 일화적인 요소를 지니지만, 우리는 이 이야기를 통해 브루넬레스키나 그의 동료인 파올로 우첼로가 사실과 또 그 사실에 내재하며 경험적으로 파악할 수 있는 법칙의 조화를 얼마나 소중히 여겼는지를 알 수 있다.

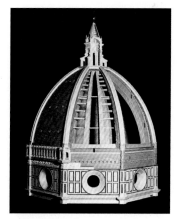

▲ 브루넬레스키의 〈피렌체 대성당〉 반구형 천장 모형, 드럼과 랜턴, 1995년, 대리석과 목재, 높이 370cm, 피렌체, 인스티투토 에 무제오 디 스토리아 델라 시엔차
지붕의 내피는 긴 골조와 횡재橫材로 구성된 반면, 외피의 골조는 순수하게 시각적 기능만을 강조하고 있다.

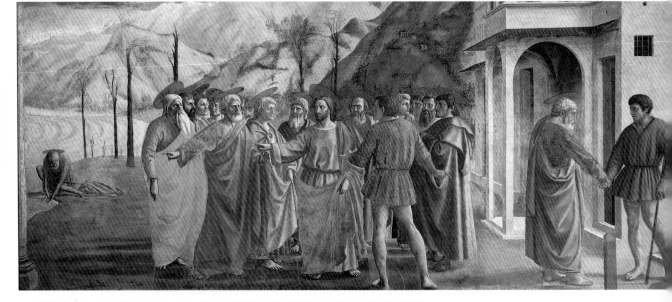

중세 말기와 근세 초기의 회화에서 군상은 환영받은 주제였다. 그 이유는 군상에 인체와 공간성이 표현되면서 개개인의 특성과 심리적인 극적 효과가 드러나, 다수 인물이 지닌 의미의 내적 연관성을 더욱 깊이 암시할 수 있기 때문이다. 1413-16년에 제작되어 피렌체의 오르 산 미켈레 교회Or San Michele 외벽의 벽감 안에 배치되었던 난니 디 반코의 조각 〈네 명의 성인상Quattro Coronati〉은 군상의 힘을 새로운 시각으로 나타냈다. 초기 르네상스 건축 역시 군상과 비슷한 방식으로 중앙 건축을 선호하여 주위에 여러 부속 건물들을 배열했다. 레오나르도 다 빈치 역시 주된 공간과 이웃 공간 위에 여러 겹의 반구형 천장을 얹어 변화를 준 중앙 건축을 설계했다(1490년경).

상호 보완적인 측면 | 조르조 바사리는 《미술가 열전》(1550)에서, 공간을 차지하고 있는 조각작품은 모든 면을 보여줄 수 있다는 장점이 있고, 평면적인 회화는 한쪽 면만 보여주는 단점이 있으나, 그 점을 보완하기 위해 여러 인물들이 각자 다양한 측면을 보여주면 된다는 조르조네의 언급을 소개했다(〈전원의 합주〉에서 앞면과 뒷면을 보여주는 누드 인물들, 1510년경, 파리, 루브르 박물관).

인체의 다양한 측면을 보여주어 시각적으로 보완하는 데 좋은 주제는 바로 〈삼미신 drei Grazien〉이다. 로렌초 기베르티 역시 그와 같이 서로 보완적인 시각을 보여주기 위한 군상으로, 피렌체의 세례당 〈천국의 문〉(1425-52)의 일부인 〈야곱과 에사오〉에 세 명의 하녀를 보탰다. 보티첼리의 회화 〈봄〉(1478년경, 피렌체, 우피치 미술관)에도 이런 군상은 왼쪽에 있는 세 명의 여신으로 등장한다. 라파엘로 역시 프락시텔레스가 제작한 〈삼미신〉의 로마시대 복제품을 모사해서 드로잉으로 남겼으며(베네치아, 아카데미아 미술관), 이후 그 드로잉을 바탕으로 〈삼미신〉을 그렸다(1501-05, 샹티이, 콩데 미술관). 이 그림에서는 등을 보여주는 여신을 중심으로 앞을 드러낸 여신들이 대칭을 이루며 서 있다. 이 두 명의 여신들의 콘트라포스토 자세는 거울에 반사된 형태이며, 유기적인 신체의 아름다움을 드러낸다. 타원형 구도를 보여주는 일군의 〈삼미신〉 그림은, 바로 루벤스의 작품이다. 이 작품에서 가운데 여신은 뒷모습을 보이고, 양쪽으로 비스듬히 신체의 측면을 보여주는 여신들이 배치되었다(1639, 마드리드, 프라도 미술관). 또한 루벤스의 또 다른 작품인 〈레우키포스 딸들의 납치〉에서는 인체를 두 가지 모습으로 보완하여 보여준다(1618년경, 뮌헨, 알테 피나코테크).

조형방식

공간 원근법

조감도 시점視點이 수평선이나 눈높이 위에 있을 경우이다.

정면 원근법 시점이 수평선상에 있을 경우이다.

개구리 원근법 시점이 수평선 아래일 경우이다.

중세 말기와 근세 초기

▶ 피에로 델라 프란체스카,
〈채찍당하는 예수〉, 1460년경, 목판,
유화, 59×81.5cm, 우르비노,
팔라초 두칼레
중앙 원근법으로 구성된 공간 중 왼쪽의 깊숙이 물러난 원경에는 채찍질하는 장면을, 오른쪽에는 아주 가까이에 세 명의 인물이 서 있는 장면을 그려 매우 대조된다. 이 세 명의 남성들은 아마 빌라도와 그를 거드는 이들일 것이다. 양쪽 장면은 상호 연관되면서 내용의 효과를 고조시킨다. 예수를 채찍질하는 장면은 '가까운 현실에 대한 유추라고 해석되기도 한다. 바로 1444년의 잘못된 판결로 오단토니오 다 몬테펠트로가 사형받았던 일인데, 그의 형인 페데리코는 이 그림을 우르비노 대성당에 기증했다.

인체와 공간 | 규칙적인 정사각형으로 나뉜 광장 바닥면은 그림 속 공간으로 들어갈수록 폭이 줄어들고 크기도 작아진다. 정사각형은 서로 맞닿아 줄어들고, 평행을 이루는 선 사이의 거리도 역시 좁아져 마침내 서로 맞닿고 만다. 15세기에는 이러한 시각적 경험을 통해, 근경과 원경 사이의 관계와 함께 외관상 크기도 규칙적으로 변화된다는 것을 인지하게 된다. 다시 말해 모든 인지가 법칙의 지배를 받게 된다. 모든 선은 기하학적으로 한 점에서 만나게 되며, 곧 그렇게 구성된다는 것이 밝혀졌고, 그 때문에 인지할 수 있는 모든 것, 또는 추측 가능한 모든 것이 그러한 법칙에 따라 표현될 수 있다는 가능성을 깨닫게 된 것이다.

기본적인 법칙의 도움을 약간 받는다면, 공간의 깊이에 대한 인상을 표현할 수 있는 것이다. 즉 모든 사물이 멀리 갈수록 하나의 소실점을 향해, 관찰자의 눈높이와 평행한 수평선에 수렴된다는 사실을 깨닫게 된 것이다. 이는 모든 사물에 해당하며, 또 그 대상들은 3차원의 수평, 수직의 격자를 통해서도 먼 곳에 있는 소실점으로 단축되거나 혹은 작아진다는 사실도 알게 되었다. 즉 바닥의 원이 타원형으로 왜곡된다거나, 멀리 있는 원주가 아주 작은 원추처럼 보일 수도 있다는 것이다.

객관성과 주관성 | 상자형 공간과 같은 내부 장면을 매우 단순한 수준의 원근법으로

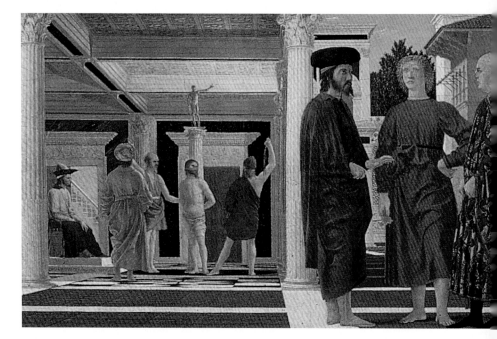

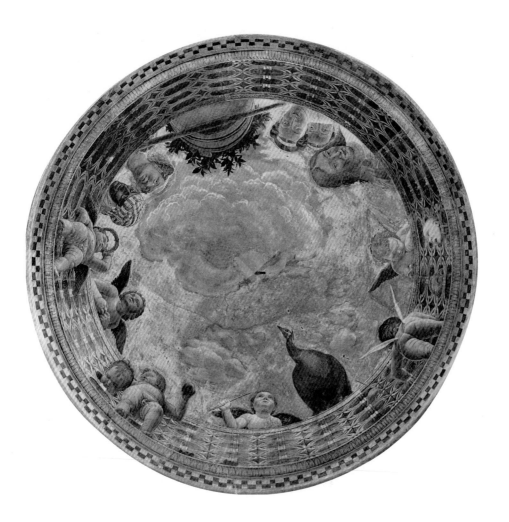

재현하면, 그 그림은 눈 높이의 중앙부 소실점이 있는 '정상적인' 시각과 곧바로 어긋날 수 있다. 미술가들은 공간과 신체를 재현할 때 화면상 대단히 큰 대상으로 나타내기 위해, 소위 '개구리 원근법Frosch-perspektive(아래에서 본 시점, 혹은 앙관 원근법)'과 같은 극단적인 시점에서 실험해보기도 했다. 이로써 관찰자의 위치에 따라 인지된 시각의 법칙이 객관적으로나 일반적으로 유효하다는 사실도 알게 되었다.

　즉 관찰자, 혹은 화가의 위치와 시점이 달라질 경우 공간 속에서 대상 역시 다르게 보일 수 있다. 다시 말해 법칙이 변하는 것이 아니라, 개별적인 현상의 모사가 달라질 수 있다는 것이다. 사실에 충실한 그림은 묘사하는 이의 위치, 곧　곧 개인적인 경우에 따라 결정한다. '투시적Perspektivisch'이라는 표현은 따라서 두 가지 내용, 곧 인지의 법칙을 따른 것과 특정 위치에서 본 조건을 의미한다.

▲ 안드레아 만테냐, 〈눈〉,
1470년경, 지름 269cm,
만토바, 팔라초 두칼레
카메라 델리 스포지에 그려진
프레스코는 루도비코 곤차가 백작이
주문했으며, 백작과 그 가족을
재현하였다. 천장에 난 둥근 개방구(눈)는
허구인 천장 정원을 묘사하고 있다.
그 안에서 궁정 부인들과 에로텐들이
부부 침실의 난간에서 즐겁게
담소하고 있다. 실제가 아닌 개방구는
소위 '개구리 원근법(앙관 원근법)'으로
표현되었다. 초기 르네상스 시대에는
극단적인 착시 기술이 사용되었는데,
이러한 착시 효과는 바로크 시대에
정점에 다다른다

도나텔로

오르 산 미켈레 교회 | 피렌체 대성당 광장과 피아차 델라 시뇨리아(시뇨리아 광장) 사이에는 오르 산 미켈레 교회가 있다. 원래 곡류 상인들의 시장으로 세워진 이 건물은 기적을 일으키는 '은총의 상Gnadenbild' 때문에 묵상을 위한 공간이 되었다가 1400년부터 교회 건물로 사용되기 시작했고, 네 개의 외벽에는 르네상스 조각작품을 위한 갤러리가 형성되었다. 크게 난 벽감 안에는 전신상들이 배치되었는데, 이 조각작품들은 여러 조합에서 개별적으로 주문한 것이었다. 참여한 조각가는 로렌초 기베르티, 난니 디 반코, 도나텔로, 안드레아 델 베로키오, 그리고 조반니 다 볼로냐였다. 작품들은 모두 유기적인 신체를 표현했으나, 특히 도나텔로의 작품은 콘트라포스토 자세로 극적인 효과가 한층 고조되었다. 오르 산 미켈레 교회에 있는 도나텔로의 작품은 복음서 저자인 〈성 마르코〉(직조 조합의 기증)와 〈성 조르조〉(청동상으로 대체된 원작은 오늘날 피렌체의 국립 바르젤로 미술관에 소장됨), 그리고 〈툴루즈의 성 루이〉이다(오늘날에는 산타 크로체 교회의 정면으로 옮겨졌다).

〈성 조르조〉의 기단 부조는 무기 제련 조합이 기증하여 제작되었는데, 기사였던 성 조르조와 용의 싸움을 재현했다. 성 조르조 기단 부조의 조형 방식은 소위 '릴리에보 스키아치아토relievo schiacciato'라고 불리는, 거의 평면적인 저부조 기법이다. 즉 부조의 높이를 없애 공간의 깊이를 얻는 것이다. 도나텔로는 작품 전반에서 목재, 스투코, 석회석, 대리석 그리고 청동 등 다양한 재료를 자유자재로 표현했다.

피렌체와 파도바 | 도나텔로는 10년간 파도바에 머물며 제작한 주요 작품에서 '릴리에보 스키아치아토' 기법을 완성했다. 파도바 출신 성 안토니우스의 전설에 얽힌 장면들을 재현한 산 안토니오 대성당Sant'Antonio의 고高제단 청동 패널이 그 예이다. 이 작품에서는 비록 저부조로 표현되었지만 중앙원근법을 적용한 건축을 배경으로 공간의 깊이를 완벽히 드러냈다. 도나텔로는 이 작품을 제작하며 막센티우스 바실리카의 통형 아치 아케이드 같은 건축 모티프를 비롯해, 로마에 체류하면서 얻은 인상을 이용했다. 이 모티프는 피렌체의 산 로렌초 교회의 청동 설교단에도 이용되었다.

도나텔로의 여러 작품 시기 중 고대를 모범으로 한 장식은, 예컨대 파도바의 기마상인 〈가타멜라타Gattamelata〉같은 기념비적인 걸작에서도 잘 드러난다. 용병 대장인 가타멜라타가 로마 집정관의 위용을 드러낸다면, 작은 날개를 달고 있어 고대의 에로스와 구별되는 피렌체 대성당의 〈합창석의 천사Cantoria〉들은 바쿠스 제식의 우아한 춤동작을 보여준다(현재 피렌체 대성당 오페라 미술관에 보관). 도나텔로의 천사들이 과감한 동작

의 원무를 보여준다면, 그 보다 좀 더 앞서 제작된 루카 델라 로비아가 제작한 천사들은 네 그룹으로 모여 서 있는 모습이다(현재 역시 피렌체 대성당 오페라 미술관에 보관). 도나텔로의 〈예레미아Jeremia〉는 고대 조각품을 연상시키듯 상반신은 누드이며 자세에서 미켈란젤로의 〈다윗〉을 예시하는 작품이다(현재 피렌체대성당 오페라 미술관). 〈예레미아〉는 조토가 설계하여 짓기 시작한 종루Cam-panile(1339-59)의 벽감 장식을 위해 제작되었다.

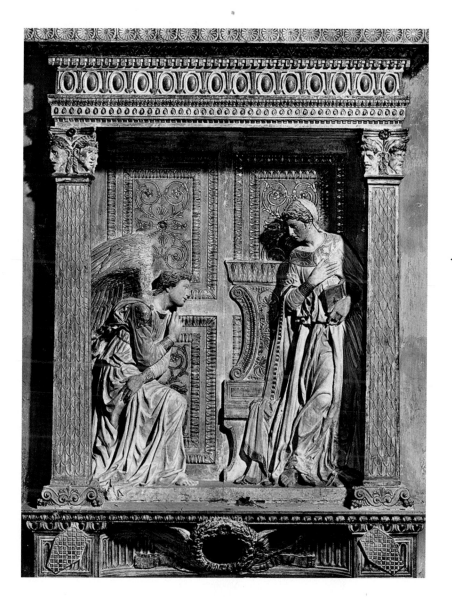

◀ 도나텔로, 〈수태고지〉,
1435년경, 석회석과 금칠,
벽감 크기 218×168 cm,
피렌체, 산타 크로체 교회
양쪽 벽주의 주두가 가면들로 장식된
고대 양식의 건축은 대천사 가브리엘과
마리아의 만남이 이루어지는 배경이
되있다. 신약 성서의 주제인 이
장면(루가 1:26-38)은 다면적인 심리
해석이 가능하다. 성모는 아들을 낳을
것이라는 약속에 어떻게 반응할까?
도나텔로가 표현한 마리아는 매우
놀라워하는 모습이다. 마리아는 놀란
나머지 자리에서 일어나 달아나려는
듯 몸을 돌리고 있다. 하지만 천사를
그녀를 달래야 한다. 신의 통지가
마리아의 삶을 꿰뚫고 있다는 의미는
옥좌의 등받이에서 형식적으로 반복되어
나타난다. 오목한 형태의 등받이는
물러선 마리아를 강조하면서, 동시에
신이 보낸 사절의 인사를 보완하는
형식이 된다.

기념비

▶ 안드레아 델 베로키오,
〈바르톨로메오 콜레오니 기마상〉,
1479~96년, 청동, 높이 400cm,
베네치아,
캄포 산티 조반니에 파올로
이 기마상의 주제는 말과 주인이 눈앞에
펼치는 행동 그 자체이다. 즉 이 기마상은
관찰자를 향한 동작을 통해서만
이해할 수 있다. 그 당시의 갑옷을 입은
사령관은 전투 장면을 내다보는 듯한
표정을 지으며 자기 말을 강력한 힘으로
제어하곤 했다. 나폴리와 베네치아,
밀라노에서 활동한 용병 대장 콜레오니는
1475년에 베네치아에서 사망했다. 그는
베로키오의 작품에서 절대적인 권력을
지닌 개인으로 묘사되었는데, 바로크
양식의 지배자 기념비에서는 이처럼
절대적인 권력을 지닌 강력한 개인이
보다 상징적으로 적용되었다.

용병 대장 | 기념비라고 하면, 문장이 새겨진 패널이나 기념비적인 건물, 비석, 혹은 거대한 무덤 건축, 또는 건축주 · 발명가 · 미술가 · 정치가 등이 명명한 기념비, 이외에 유네스코가 지정한 문화적이며 자연적인 기념비를 의미한다.

독자적인 기념비는 15세기 후반 이탈리아의 초기 르네상스 시기에 다시 유행하기 시작했다. 이런 기념비들은 로마의 〈마르쿠스 아우렐리우스 기마상〉을 모범으로 삼았다. 파올로 우첼로가 1436년 제작한 〈조반니 아쿠토(존 호크우드)의 기마상〉은 보다 경제적인 회화로 기마상을 나타낸 사례이다(피렌체 대성당). 이후 베네치아와 파도바에서는, 도나텔로의 〈가타멜라타〉와 베로키오의 〈콜레오니Colleoni〉 등 근세 최초의 기마상들이 제작되었다. 우첼로의 〈조반니 아쿠토〉처럼 도나텔로와 베로키오의 기마상들은 '새로운 인간'을 표현했다. 즉 이 기마상들은 가문이나 사회의 계급에서 비롯된 것이 아니라, 개인의 능력이라고 볼 수 있는 권력과 명성 그리고 부를 구체화했던 것이다.

지배자, 시인과 발명가 | 도나텔로와 베로키오는, 국가의 절대적인 지배자가 앞으로 일어서려는 말을 강한 힘으로 제동하고 있는 상징적 자세를 비롯해 바로크 양식 기마상의 원형을 창조했다. 하인리히 만의 소설 《신민Der Untertan》(1918)의 마지막에서 빌헬름 2세 기마상의 제막식이 풍자된 데서 알 수 있듯이, 이 같은 주제는 20세기까지 지속되었다. 또한 귀족의 특권으로서 전신상이 제작된 전통은 19세기 중반까지 이어졌다. 1839년에 제작된 슈투트가르트 출신인 시인 실러의 기념비는 실러가 고대 의상을 입고 월계관을 쓴 시인 베르텔 토어팔트센과 함께 있는 모습이었고, 1857년 에른스트 리첼은 바이마르에서 〈괴테와 실러 기념비〉를 제작했다. 그 이후 드디어 귀족들의 특권은 완전히 무너졌다. 빈에 세워진 50여 점의 전신상이나 흉상 중에는 선박의 스크루를 발명한 안톤 레셀과 안톤 파인코른도 있었다.

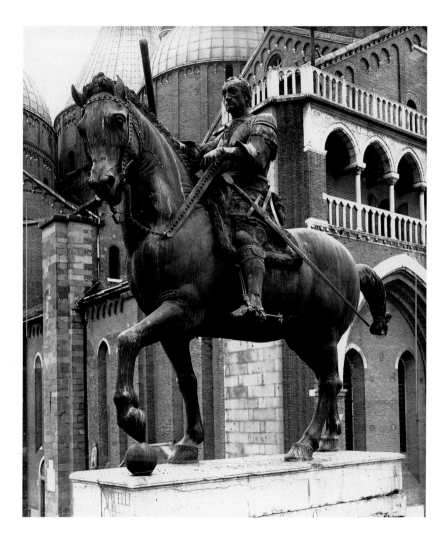

◀ 도나텔로,
〈가타멜라타 기마상〉,
1448–53년, 청동, 높이 280cm,
파도바, 피아차 델 산토
베네치아에서 활동한 용병 대장
가타멜라타는 1443년에 사망했다.
이 작품에서 가타멜라타는 투구를
쓰지 않았지만, 흉갑을 입고 허리에
칼을 차고 있으며, 사선으로 전방을
가리키는 지휘봉을 든 야전 사령관으로
재현되었다. 말이 왼쪽 말굽에 대고
있는 원구는 고대에서 유래된 전통이다.
측면에서 보면, 말과 사람을 평안하게
연결시킨 이 기마상의 의도를 느낄 수
있다. 그럼에도 힘차게 표현된 군마軍馬는
주인을 약하게 보이지 않도록 하며,
오히려 그의 강한 기상을 느끼게 한다.

✚ 유명한 남자들 ✚

한편 시문 형태로 도시의 역사를 다루는 '명예의 전당' 주제가 있었다. 일례로 미켈레 사보나롤라는 파도바 도시에 자신이 지은 《파도바인 예찬 De laudibus Patavii》을 헌정했다.

개인의 계급에 대한 중세적 개념은 전혀 '성인聖人이 아닌' 도시의 '유명한 남자들'에 대한 개념으로 바뀌었다. 이 유명한 남자들은 뛰어난 정신과 힘의 소유자들로, 가히 성인의 반열에 오르기도 했고 그 때문에 기념비로 재현될 만한 가치가 있었다. 미켈레 사보나롤라는 《파도바인 예찬》에서 문필가인 리비우스와 페트라르카로부터 철학자, 법학자, 기술자, 화가와 작곡가, 그리고 펜싱 사범에까지 유명한 남자들을 두루 열거했다.

사보나롤라는 비록 그 도시 출신은 아니지만 용병 대장인 가타멜라타 데 나르니에 대해 특별히 언급하고 있는데, 도나텔로가 제작한 가타멜라타의 기마상은 파도바의 산탄토니오 대성당 앞에 놓이게 되었다. 이 기마상에서 용병 대장 가타멜라타는 마치 '승리한 카이사르'처럼 보인다.

무덤

14-16세기의 이름난 무덤들

다층 구조의 무덤 다층으로 구성되고 기마상으로 장식된 베로나의 무덤들. 산타 마리아 안티카의 캄포산토(묘지), 1349-50년경 만들어진 칸그란데 델라 스칼라Cangrande della Scala의 캄포산토(기마상 원장은 카스텔 베키오 미술관에 소장)

구舊 산 피에트로 대성당의 묘비 안토니오 폴라이울로가 1489-93년에 제작한 청동 조각으로 장식된 교황 식스투스 4세의 와상(오늘날에는 바티칸의 그로테에 있다), 교황 이노켄티우스 8세의 좌상과 와상(구 산 피에트로 대성당에서 나온 묘비로 현재의 산 피에트로 대성당에 남은 유일한 묘비). 교황 율리우스 2세가 추기경일 때 미켈란젤로에게 주문한 대형 묘비(1542년 현재 로마의 산 피에트로 인 빈콜리 교회San Pietro in Vincoli에 설치됨)

세발두스의 묘지 기념비적인 무덤 구조로 청동으로 제작됨(기단, 기둥, 아치 천장, 부조와 전신상). 성 세발두스를 위한 성유물을 포함(1395). 페터 피셔 1세와 그 아들들이 제작한 뉘른베르크 《성 세발트 교회St. Sebald》(1509-19)

밤베르크 황제 묘지 기증인인 하인리히 2세와 부인 쿠니군데의 툼바 무덤으로, 틸만 리멘슈나이더가 밤베르크 대성당에 1499-1513년에 제작

막시밀리안 황제 묘지 1508년 콘라트 포이팅거가 황제 막시밀리안 1세를 위해 설계, 1550년 완공. 청동 전신상이 스물여덟 점 설치되었는데, 그 중에는 페터 피셔 1세가 제작한 아르투스 왕, 테오도리쿠스 대제도 포함됨(인스부르크, 궁정교회)

메디치가의 묘지 알레고리(낮의 시간들)와 좌상(네무르 공작 줄리아노와 우르비노 공작 로렌초)으로 구성된 무덤. 미켈란젤로가 피렌체에서 제작함, 《산 로렌초 교회》의 신 제의실(1520-34)

무덤의 판석과 인물상 | 중세 말기와 근세 초기에 묘지 미술이 풍요롭게 발전하게 된 것은, 본래 순교자에게만 한정되었던 묘지가 이 시기에 이르러 세속에서 증가한 데서 찾을 수 있다. 교회와 수도원의 기증인들이 십자가 회랑 혹은 교회 공간에 묘지를 마련해달라고 요구했던 것이다. 대립왕으로 추대된 루돌프 폰 슈바벤(1080년 사망, 메르제부르크 대성당)의 판석은, 고인의 전신상이 재현된 무덤 덮개용 판석 중에서 가장 오래된 것이다. 무덤 위에는 점차 판석 이외에 '상자 모양의 구조물'인 '툼바Tumba'가 지어지게 되었다. 툼바는 마치 고대의 석관을 연상시키는 모양이며, 바깥 면이 부조로 장식되었다. 그러나 툼바 자체가 관은 아니다. 툼바 무덤은 단지 높은 무덤으로, 그 위를 덮는 판석에 고인을 재현한 환조가 놓였다(《사자 왕 하인리히와 마틸데》, 브라운슈바이크 대성당, 1230-40년경). 툼바가 벽면에 설치되면서부터, 마치 벽감과 같은 무덤의 형태로 무덤의 틀이 발전하는 경향이 생겼다.

무덤에 나타난 형상의 의미 | 세속의 선제후나 고위 성직자들의 무덤에 재현된 인물상은 고인의 직위를 말해주는 요소들과 상징물로 꾸며졌다. 고인이 매장되기 전, 고인을 위한 미사가 열리고 그 다음에 무덤에 안치되었다. 툼바의 측면 벽에는 슬퍼하는 사람들이 늘어섰다(부르고뉴의 용감한 왕 카를의 무덤, 1400년경, 샤르트뢰즈 수도에 클라우스 슬루테르가 제작, 현재는 디종 미술관에 소장). 그 외에 무덤은 고인의 업적을 예찬하는 역할도 했으며, 묘지의 인물상을 재현할 때에는, 마치 부활한 것처럼 눈을 뜨고 최후의 심판을 맞이하는 기도 자세가 선호되었다.

구원에 대한 희망은 고인을 재현할 때, 두 가지 형태로 나타난다. 첫째는 두드러진 부조 안에 고인이 죽은 자로 묘사되는 것이며, 둘째는 부활한 이가 앉거나 서 있는 모습이다.

구원에 대한 희망은 툼바를 비워두거나, 그리고 단순히 아케이드로 둘러싼 무덤 형태를 통해서도 나타난다. "행여 너 돌부리에 발을 다칠세라 천사들이 손으로 너를 떠받고 가리라. 네가 사자와 독사 위를 짓밟고 다니며, 사자새끼와 구리 뱀을 짓이기리라"(시편 91:12-13)라는 내용에 따라, 천사와 함께, 무덤을 옮기는 동물로 사자가 선호되었다.

기념비로서 무덤의 기능은 위령탑에서 분명히 나타나는데, 위령탑은 '빈 무덤'으로서 종종 무덤의 역할을 하기도 한다. 이와 같은 전통은 1321년 라벤나에서 세상을 떠난 단테의 위령탑에서 잘 나타난다. 단테는 1829년 피렌체 명예의 전당인 산타 크로체 교회에 스테파노 리치가 만든 무덤에 안치되었다.

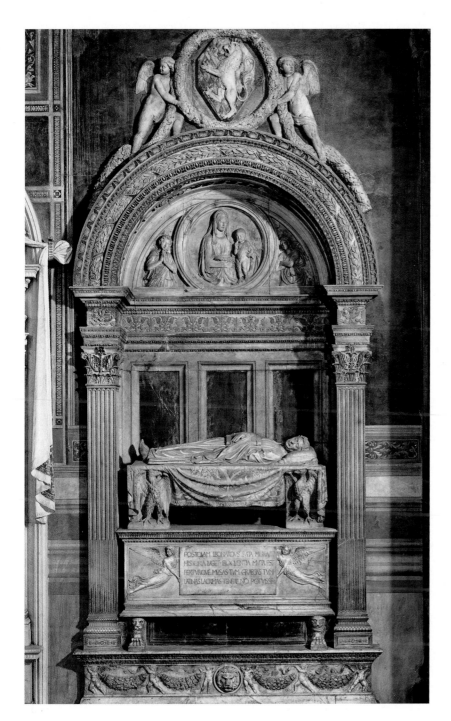

◀ 베르나르도 로셀리노,
⟨레오나르도 브루니의 무덤⟩, 1445년,
피렌체, 산타 크로체 교회
홈이 파인 두 개의 벽주가 코린트식
주두와 함께 석관을 비롯한 무덤 건축의
틀이 되었다. 석관 위에는 독수리들이
지고 있는 관대가 있고, 그 위에 고인의
와상이 재현되었다. 아치 구역에는
성모와 아기 예수가 반신상으로 톤도
안에 장식되었다. 석관 정면에는
두 천사가 "뮤즈들, 그리스인들과
로마인들이 고인에게 애도를 표한다"는
문장이 새겨진 패널을 들고 있다. 와상의
가슴에는 저술가이자 총리, 학자로
유명했던 브루니(1444년 사망)의 주요
작품으로 피렌체의 역사를 다룬 책
한 권이 놓였다. 무덤의 아치 위쪽은 사자
상징으로 꾸몄고, 이것은 기단의 화환
장식들 사이에 난 사자머리와 상응한다.
조각칼로 세심히 작업된 작품들은 원래
화려하게 채색되어 있었다.

최후의 심판

최후의 심판

최후의 심판에 대한 구약과 신약 성서의 수많은 원전 중에서도 소위 마태오복음의 묵시록적 묘사가 심판의 그림을 제작할 때 가장 큰 역할을 했다.
"사람의 아들이 영광을 떨치며 모든 천사들을 거느리고 와서 영광스러운 왕좌에 앉게 되면 모든 민족들을 앞에 불러 놓고 마치 목자가 양과 염소를 갈라놓듯이 그들을 갈라 양은 오른편에, 염소는 왼편에 자리잡게 될 것이다.
(마태오 25:31-33)

▼ 루카 시뇨렐리,
〈노획물을 잡은 마귀〉, 1500년경,
프레스코, 오르비에토 대성당
시뇨렐리는 1499-1504년에 오르비에토 대성당에 있는 산 브리치오 소성당 내부를 묵시록적 장면들로 바꿔놓았다.

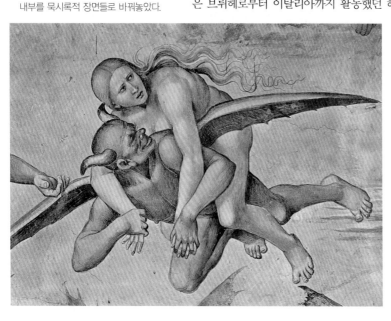

형상 프로그램 | 몬테카시노 베네딕투스 수도회의 원장 데시데리우스의 기증으로 카푸아 근방의 포르미스에 세워진 산 안젤로 교회Sant'Angelo(1070년경)의 벽화와 베네치아 해안의 섬에 있는 토르첼로 대성당(1190년경) 모자이크에 나타난 심판처럼, 11-12세기에 기념비적인 구도로 그려진 벽화나 모자이크의 전통은 중세 말기와 근세 초기에 심판을 재현한 장면으로 계승되었다. 이러한 대규모 작품에서 나타나는 천사가 합창하는 천국은 1305년경 파도바의 아레나 소성당의 입구 벽면에 그려진 조토의 프레스코에도 등장한다.

그와는 달리 쾰른의 성 로렌츠 교회를 위한 슈테판 로흐너의 세 폭 제단화는, 본래 비잔틴 제국에서 유래한 주제인 데에시스와 함께 마리아와 세례 요한 사이의 그리스도, 그리고 저주받은 영혼들과 구원받은 영혼들을 표현했다(1435년경 제작, 중앙부 패널은 쾰른의 발라프 리하르츠 미술관, 날개 부분의 안쪽 패널들은 프랑크푸르트의 슈테델 미술관, 바깥 날개들은 뮌헨의 알테 피나코테크에 소장됨). 이 주제로부터 개별적인 군상들, 특히 죄받아 마땅할 악덕에 관한 표현이 확대되었다. 심판 그림은 도덕적인 가르침을 목적으로 한다.

플랑드르 출신 화가들이 그린 두 점의 제단화는 영혼의 무게를 재는 이집트의 판관 모티프를 대천사 미카엘에 적용하고 있다. 로히르 반 데르 베이덴이 본에 있는 오텔 디외Hôtel Dieu(병원, 오늘날은 미술관)를 위해 그린 다폭 제단화와, 또 한스 멤링이 1467-71년 피렌체의 한 교회를 위해 그린 세 폭 제단화가 바로 그러한 예이다. 특히 멤링의 그림은 브뤼헤로부터 이탈리아까지 활동했던 해적에서 노획되었다(따라서 오늘날 멤링이 그린 이 그림은 그다인스크의 나로도베 미술관에 있다). 지옥으로 가는 저주받은 자들과 천국으로 가는 구원받은 자들은 극적인 동작을 보여주어, 종종 정적인 모습인 최후의 심판관을 능가한다. 이처럼 역동적으로 표현된 동작은 바로 시스티나 소성당 제단 벽면을 꾸민 미켈란젤로의 프레스코(1534-41)에 잘 나타난다.

심판의 그림과 정의의 그림 | 최후의 심판 주제는 일반적으로 교회의 서쪽을 향한 제단을 장식하거나, 고인을 위한 기도서(고

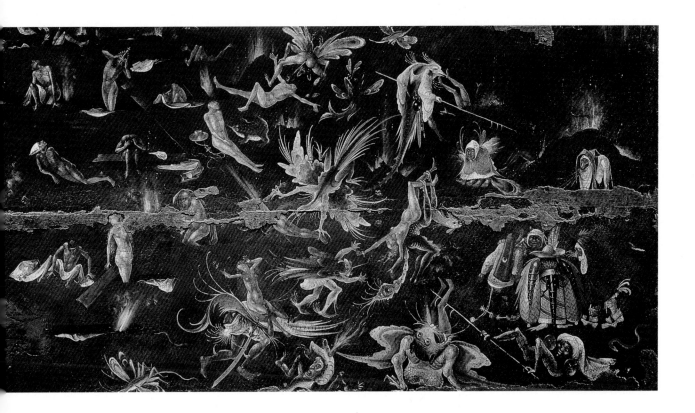

▲ 히에로니무스 보스(혹은 그 제자),
〈최후의 심판〉의 일부, 1500년 이후,
목판, 유화, 59.4×112.9cm,
뮌헨, 알테 피나코테크
그림은 죽은 이들이 다시 깨어나는
장면을 보여준다. 죽은 이들의 일부는
희망을 품고 위쪽을 올려다보며, 일부는
저주받은 자들로 여러 동물의 모습이
결합된 괴수들에게 붙잡혀 있다.

인을 기념하는 기도)를 시작하는 면에 재현되곤 한다. 이 시기에는 심판의 그림이 걸리는 새로운 장소로 시청, 특히 재판이 행해지는 배심원 공간이 등장했다. 제단 날개의 양쪽 면에는 공정하거나 불공정한 심판을 보여주는 성서 또는 세속적 사건을 내용으로 하는 장면이 재현된다. 이를테면 한스 멤링의 〈밧세바〉(슈투트가르트, 국립미술관)는 유실된 〈최후의 심판〉의 한쪽 날개 그림인데, 이 그림은 다윗 왕의 불공정한 행위를 보여준다.

16세기에 이르자 이러한 비슷한 주제들이 정의를 나타낸 그림으로 발전해나간다. 1498년에는 브뤼헤 시청에 있던 〈최후의 심판〉이 제라르 다비드가 그린 두폭화 〈캄비세스의 정의〉로 대체되었다(브뤼헤, 흐로엔닝에 미술관). 두 패널은 모두 뇌물을 받은 심판관 시사메스의 죄가 페르시아 왕 캄비세스에게 발견되어, 살가죽을 벗겨 죽임을 당한다는 내용을 담고 있다. 헤로도토스의 이야기는 바로 이러한 그림의 바탕이 되었다. 헤로도토스의 글은 로마의 저술가 발레리우스 막시무스가 쓴《기억할 만한 업적과 격언들*Facta et dicta memorabilia*》을 통해 널리 확산되었다. 뉘른베르크 시청의 한 방에는 〈최후의 만찬〉 이외에도 한스 라인베르거가 제작한 뇌물 받은 판사의 등신대 조각품이 서 있는데, 이 판사가 들고 있는 천칭은 농부의 반대편인 귀족 쪽으로 기울어져 있다.

고대 신화

▶ 이니셜과 세밀화, '천국',
단테의 《신곡》, 1450년, 런던,
영국박물관, 예이츠 톰슨 코덱스, fol.
129r

역사를 해설하는 듯한 이니셜 L(a)은
베키에타가 쓴 것으로, 그는 호화로운
필사본 《신곡》의 〈지옥〉 편과 〈연옥〉
편의 삽화를 그렸다. 그리스도는 마차에
서 있는데, 이 마차는 태양신 포에부스
아폴론의 마차를 연상시키며, 한
마리의 독수리가 이끌고 있다. 또 다른
독수리는 천사와 사자, 황소 등과 함께
복음서 저자를 상징한다. 왼쪽 아래에는
이 세상에 죄와 죽음을 가져온 아담과
하와가 등장한다. 그러나 그리스도는
인간의 죄와 죽음을 극복한다.
단테가 쓴 본문처럼 그림의 장식 역시
고대의 주제를 따르고 있다. 《신곡》의
'천국' 편에 수록될 모든 삽화를 책임진
조반니 디 파올로가 그린 세밀화에는,
뮤즈의 신 아폴론가 단테로부터 받은 두
개의 월계관을 들고 있다. 파르나소스 산
위에는 구름이 떠 있는데, 그 위로 아홉
명의 뮤즈들이 있다. 그림 오른쪽에는
마르시아스의 사티로스가, 한 번은
아폴론 신과 피리불기 시합에 나온
모습으로, 또 한 번은 신으로부터 죽임을
당한 패배자로 등장한다.

시의 재료 | "모든 사물을 움직이는 자의 영광은 / 우주를 통해 빛나지만 / 어떤 것에
는 강하게, 어떤 것에는 약하게 빛난다." 단테의 《신곡》 중 〈천국〉편 도입부에 있는 이 3
운구 다음에는, 고대의 뮤즈가 신을 부르는 구절이 뒤따른다. "선한 아폴론 신이여, 이
마지막 작품을 위해 / 나로 하여금 당신의 예술의 도구가 되도록 해주오 / 당신이 그
사랑하는 월계수를 위해 그 도구를 필요로 하듯이." 1320년 단테 알리기에리가 추방
당했을 때 완성한 서사시의 삽화들은, 고대 신화가 어떻게 그리스도교적인 세계에 편
입되었는지를 보여준다. 이미 1373년 피렌체의 조반니 보카치오는 단테의 시를 연구해
공식적으로 발표했다. 보카치오 역시 자신의 신화적인 《이교 신들의 계보에 관하여De
genealogia deorum》에서 고대 신화와 함께 시문학에 대해 근본적인 논쟁을 벌였다. 초기
그리스도교가 이교도에 적대적으로 맞선 것과는 달리, 시간이 지남에 따라 서구 사회
에서 깊게 자리 잡은 그리스도교는 상대적으로 별다른 위협을 느끼지 않으면서 고대
의 유산을 수용할 수 있게 된 것이다.

그리스 신화의 개요는 로마 제국에 들어서자 오비디우스의 《변신》 주제로 확산되었
는데, 《변신》은 1471년 볼로냐에서 인쇄, 출판되었다. 《변신》을 주제로 삼았던 인문학
자이자 어문학자인 안젤로 폴리치아노와 같은 여러 시인들은 메디치가의 후원을 얻
어 많은 작품들을 창조했다. 특히 폴리치아노가 1480년 완성한 《오르페우스의 비극La
favola di Orfeo》은 이탈리아에서 공연된 최초의 세속적인 연극이었다.

그림과 교육 | 단테는 토스카나의 민중 언어로 씌어진 자신의 작품에 고대의 주제를
도입했다. 보카치오 역시 토스카나의 일상어로 지은 100일 야화를 묶어 《데카메론》을
출판했다. 이 책의 일부 내용은 자연적인 성性을 강압적으로 제어하는 사제들에 대한
비난을 담았다. 단테와 보카치오가 그러했듯이 금기에 얽매이지 않는 태도는 비록 민
중들에게는 호응을 얻었지만, 특정 계층의 경계심을 유발했다. 고대와 고대 신화에서
유래된 관능적 감각은 이탈리아 궁정의 인문주의, 즉 문학적이며 철학적으로 교육받은
엘리트의 미학적이며 문화적인 교육의 재료였다.

1477년경에 산드로 보티첼리가 제작한 〈베누스의 탄생〉(피렌체, 우피치 미술관)은, 〈봄〉
(폴리치아노의 시를 주제로 1478년 완성, 피렌체, 우피치 미술관)에 등장하는 살갗이 비치는 삼
미신과 함께 포지오 아 카이아노에 있는 메디치 빌라의 한 침실을 장식했다. 뮤즈들의
원무를 보여주는 안드레아 만테냐의 〈파르나소스〉는 페라라의 에스텐소 성城에 있는
공작부인 이사벨라 데스테의 서재를 장식하기 위해 제작되었다.

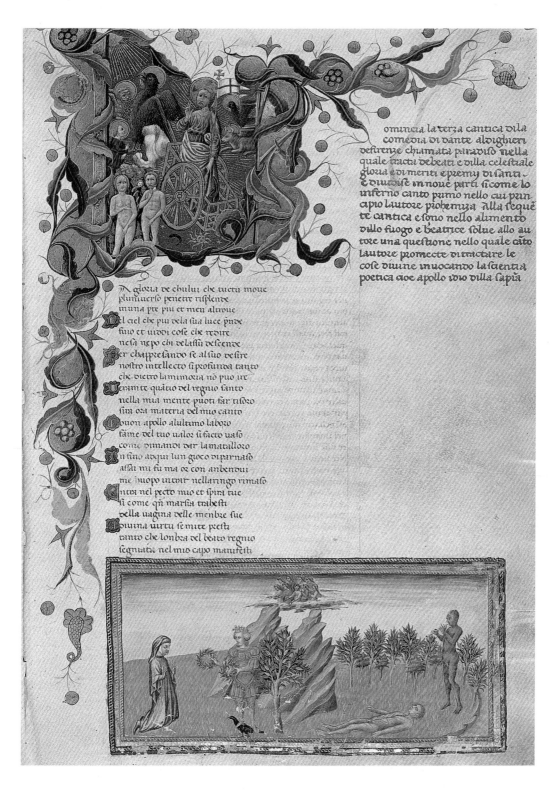

팔라초와 빌라

팔라초와 관련된 개념

팔라티노 로마 시에 위치한 일곱 언덕 중 하나. 로마제국의 초대 황제인 아우구스투스가 이곳에 거주했고, 그후 역대 로마 황제들이 머물던 궁전이 자리잡게 되었다. 황제의 팔라티움Palatium(궁전)으로부터 아래의 개념들이 유래했다.

팔라스Palas 중세 궁전의 세속적인 회의장 건물 그리고 성의 주거용 건물을 말한다.

팔라스트Palast (영어는 Palace) 독일어권에서는 지배자의 주거 건물을 일컫는 상위 개념 또는 슐로스Schloss (성)와 같은 개념. 영어나 프랑스어에서도 비슷한 관계가 설정된다(Palace/Castle, Palais/Château). 또한 팔라스트는 행정과 관리 업무가 입주한 건물(일례로 법원Justizpalast), 혹은 대형 공공건물(스포츠센터Sportpalast)에도 적용된다.

팔라초Palazzo 이탈리아어로 도시에 자리 잡은 행정 건물(시청Palazzo publico), 도심에 위치한 지배자의 주거 건물을 지칭한다.

도시의 주거지 | 정치, 경제적으로 중요한 위치를 차지한 가문이 도심에 지은 주거지인 팔라초Palazzo 즉 가문의 궁전은, 15세기 세속 건축의 주된 과제의 하나로 발전하였다. 팔라초 건축에는 조형적으로 두 가지 조건이 고려되었다. 먼저 팔라초는 귀족 가문의 성城과 같이, 도심에서 벌어지는 무력 충돌을 방어할 수 있어야 했다. 이와 동시에 팔라초는 가문의 정치, 문화적 권력을 과시하는 곳이기도 했다. 팔라초 푸블리코(시청)는 이 두 가지 기능을 갖춘 모범적 사례로서, 거리의 한 구획을 막은 형식의 사각형 건물이며, 안쪽으로는 아케이드가 안뜰을 감싼 형태였다.

팔라초의 이상적인 사례는 피렌체에서 볼 수 있다. 1450년경 미켈로초가 세운 메디치 가문의 궁전, 즉 〈팔라초 메디치 리카르디Palazzo Medici-Riccardi〉가 그 예이다. 이 팔라초는 1층의 절반이 공적인 공간인 로지아Loggia가 차지하고 있다. 팔라초 메디치 리카르디의 로지아는 1517년 미켈란젤로의 설계에 따라 창문을 통한 출입을 통제했다. 이 팔라초 공간에는 소성당이 포함되었고, 베노초 고촐리는 〈성 삼왕의 행렬〉(1459-60)을 비롯한 프레스코로 소성당의 벽면을 장식했다. 고촐리의 프레스코 벽화는 1439년에 서방 교회와 동방 교회의 일치를 위해 개최되었던 피첸체 공의회를 기념하는 것이었다. 팔라초 메디치와 비슷한 시기에 레온 바티스타 알베르티가 무역업자인 조반니 디 파올로 루켈라이를 위해 설계한 〈팔라초 루켈라이Palazzo Ruccellai〉는 건축가 베르나르도 로셀리노에 의해 건축되었다. 1489년 공사가 시작된 〈팔라초 스트로치Palazzo Strozzi〉를 처음 짓기 시작한 건축주는 추방에서 돌아온 필립포 디 마테오 스트로치였다. 그 후 로렌초 데 메디치가 1536년에 완공한 팔라초 스트로치는 줄리아노 다 상갈로의 모델에 따라 지어졌고, 베네데토 다 마이아노가 공사를 책임졌다.

〈팔라초 메디치 리카르디〉, 〈팔라초 루켈라이〉, 〈팔라초 스트로치〉에서는 공통적으로 중간층과 그 위층에서 떨어지는 하중을 지탱하는 1층이 유기적으로 발전했다. 미켈로초는 〈팔라초 메디치 리카르디〉의 1층에 투박한 루스티카Rustika(거친 돌로 이루어진 벽면)를, 2층에는 편편한 벽돌을, 3층에는 매끈한 벽면을 쌓았다. 알베르티는 〈팔라초 루켈라이〉에서 매 층마다 가늘어지는 벽주를 사용했고, 상갈로는 〈팔라초 스트로치〉에서 거친 벽면 쌓기를 적용하여 건물이 높아질수록 벽돌의 볼록한 부분이 납작해지는 방식을 적용했다.

전원에서의 휴식 | 팔라초가 도심 건축의 구조를 적용하면서, 가도는 팔라초 스트로치에서 나타난 것처럼 건물의 배치에 따라 조성되었다. 이와는 달리 빌라Villa의 중심은

정원과 공원이었다. 길가로 정면이 난 팔라초와 달리, 빌라의 정면은 계단으로 구성되었는데, 계단은 주변을 조망하며 주변과 빌라를 연결했다. 그 예가 코시모 데 메디치를 위해 세워진 전원주택이었으며, 미켈로초는 전원주택을 다시 〈빌라 일 트레비오Villa il Trebbio〉와 〈빌라 디 카파지올로Villa di Cafaggiolo〉처럼 증축했다(이 건물은 팔라초 메디치의 프레스코로 재현되었다). 줄리아노 다 상갈로는 원래 로렌초 일 마니피코가 1480년 포지오 아 카이아노에 요새로 지었던 〈메디치 빌라〉의 정면을 새롭게 단장했다. 그는 계단 사이에 위치한 입구를 원주를 세운 현관으로 조성했다. 이 모티프는 후에 안드레아 팔라디오와 빈첸초 스카모치가 건축한 베로나의 〈빌라 로툰다Villa Rotonda〉(1551-80)에 다시 적용되었다. 빌라 로툰다는 사각형인 건물 평면도 중앙에 반구형 천장을 놓았고, 각 면에 계단이 놓인 현관을 만들었다.

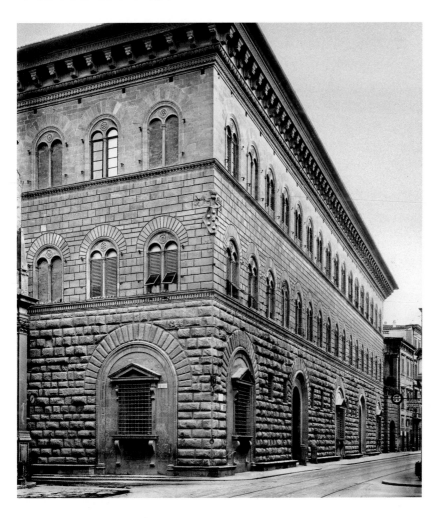

◀ 미켈로초, 〈팔라초 메디치 리카르디〉, 1444-60년경, 피렌체
이 주택은 코시모 데 메디치가 주문했으며, 1659년에 페르디난도 2세 데 메디치 대공에 의해 프란체스코 리카르디 후작에게 팔렸다. 1814년 이후에는 국가 소유가 되었다. 코시모 1세가 팔라초 베키오(1540)로 거주지를 옮긴 이후 팔라초 메디치 리카르디에는 메디치 가문의 우두머리가 살아왔다. 1494년에 피에로 데 메디치가 가족들과 함께 추방된 이후, 한 때 이곳은 아무도 살지 않게 되었으나, 531년에 메디치가는 황제 카를 5세의 후원으로 다시 이곳으로 돌아왔다. 1494년에 군중이 이 집에서 약탈한 보물 중에는 도나텔로의 〈유디트Judit〉(1455)도 들어 있었다. 홀로페르네스의 목을 베는 유디트는 피아차 델라 시뇨리아(시뇨리아 광장)에 옮겨져 독재자로부터의 해방을 의미하는 상징물이 되었다

도나텔로

미술과 학문 | 1482년 30세였던 피렌체 출신 미술가 레오나르도 다 빈치는 동갑인 루도비코 스포르차 공작에게 자신이 스포르차 가문을 위해 일할 수 있게 해달라고 제안했다. 그는 스포르차 공작에게 자신이 발명한 무기에 대해 보고하는 매우 감동적인 편지를 썼는데, 편지의 말미에는 평화로운 시기에 자신이 건축 대가, 조각가, 화가로 활동할 수 있다고 언급했다. 레오나르도는 밀라노 공작에게 언급했던 이러한 직업의 순서는, 발명에 바탕을 둔 연구에 중요하게 생각했던 레오나르도의 가치 기준과 어울린다.

15세기에 활동했던 레오나르도는 폭넓은 교양과 다양한 작업 영역을 갖춘 출중한 미술가였다. 그는 일곱 가지 감관과 4요소(그리스 철학에서 유래했으며, 모든 사물의 근본인 물, 불, 공기, 땅을 의미한다-옮긴이)에 관련된 분야의 전문가로서, 화가, 조각가, 미술이론가, 자연과학자(해부학, 천문학, 물리학), 엔지니어 그리고 지도 제작자 등 보편적인 창작 활동을 보였다. 레오나르도가 자신의 시대보다 100년이나 앞서 설계한 계획들은 4요소를 연구하여 얻은 자연 법칙에 관한 것이고, 이로부터 잠수함과 비행기, 폭발물, 그리고 정원 구성에 대한 지식이 발전했다. 현재 남아 있는 레오나르도의 드로잉을 통해 레오나르도는 과학 삽화가로서, 또 최고의 명성과 미술가로서 수준 높은 조형성을 선보였다. 레오나르도의 드로잉은 1498년 수학자 루카 피치올레의 저서 《신성한 비례에 대해 *De divina proportione*》에 수록되어 출판되었다.

▶ 레오나르도 다 빈치,
〈성 안나와 성모자〉, 1508–10년,
캔버스에 유화, 168.5×130cm,
파리, 루브르 박물관
피라미드 형태를 보여주는 인물 구도와 스푸마토 기법으로 가족을 그린 이 작품은 레오나르도 미술의 세 번째 본질인 심리적 성격을 보여준다. '피라미드'의 정점은 성 안나의 머리 부분에 해당한다. 그녀의 시선은 마리아의 머리 위를 지나, 어린 양과 놀려는 아기 예수로 향한다. 고난을 상징하는 어린 양으로부터 이 작품의 정신적 내용이 해설된다. 아기 예수가 기뻐하며 노는 동안, 마리아는 아기를 걱정하며 팔을 뻗어 아기를 안으려 한다. 손자가 하느님의 부름을 받았다는 사실을 이미 알고 있는 성모의 모친 안나는 근심 어린 표정을 짓고 있다. 1501년에 레오나르도는 피렌체에 머물면서 이 작품의 구도를 그대로 두고, 아기 요한을 보탠 드로잉을 그렸다(종이 위에 검정색과 흰색 초크로 그린 그림, 런던, 국립미술관). 이 유화에서 레오나르도는 대단히 섬세한 느낌을 주는 색채의 변화와, 부드러운 동작을 취한 인물을 표현했다.

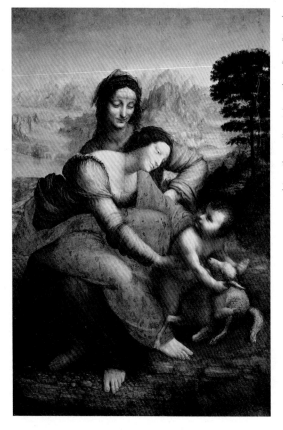

지식과 상상력 | 레오나르도가 미술사, 문화사적으로 차지하는 의미는, 경험적으로 인식된 법칙에 기초한 세계관을 극복한 데서 찾을 수 있다. 원근법을 적용한 〈동방박사의 경배〉(1481, 미완성, 피렌체, 우피치 미술관)는 바로 이러한 특징을 나타낸다. 이 작품은 빛의 효과를 통해 한층 고조된 공간감을 드러내는 공간의 구도를 보여준다.

레오나르도는 스푸마토Sfumato(이탈리아어로 '연기'라는 뜻)라는 회화 기법을 통해, 먼 곳에 다양한 시각적 경험을 주는 것 이외에도 관찰자의 상상력을 유발했다. 특히 두 점의 〈바위 동굴의 마돈나〉에서 마리아와 아기 예수, 천사, 아기 요한을 조용히 감싸며 마치 꿈결에서 동굴에 들어가는 듯한 신비로운 분위기는, 피렌체 상인인 프란체스코 델 조콘도의 부인의 초상화인 〈모나리자〉의 원경에 보이는 산맥에서도 나타난다. 모나리자의 미소는 레오나르도의 여성 초상화나 성모자상 등에서 여성스러운 우아함을 나타낸다고 흔히 표현되었는데, 그것은 근경의 인물과 원경의 풍경을 통해 조형 언어로서 영혼의 깊이를 나타내고 있다.

인간에 대한 지식 | 레오나르도의 작품과 인간관을 이해하는 열쇠는 비록 미완성이지만 그의 제자인 프란체스코 멜치를 통해 전해진 《회화론Traktat über die Malerei》에 나타난다. 이 책은 줄잡아 50권에 이르는 사본을 통해 16세기에 널리 유포되었다(문자를 뒤집어지게 기록한 원본의 거울문자 형태는 레오나르도가 왼손잡이였기 때문에 생긴 것이다). 이 책은 화가와 연관된 수공예적인 문제와, 이론과 실재의 관계, 특히 무엇보다도 화가의 생활 방식과 그 품위에 대한 문제를 다루고 있다.

미술 창작이 정치 권력의 보호를 받은 시기에는 미술가의 생활방식과 품위가 어느 정도 지켜질 수 있었다. 레오나르도의 삶은 근본적으로 프랑스의 정치가 이탈리아에 취한 입장에 의해 좌우되었다. 1499년 루도비코 스포르차 공작은 밀라노로부터 추방당했고, 1508년 프랑스의 감옥에서 사망했다. 1506년 레오나르도는 샤를 당부아즈의 초대로 다시 밀라노로 돌아왔다. 레오나르도는 로마에서 체류하는 동안, 붉은 연필로 그린 유일한 〈자화상〉(토리노, 레알 도서관)을 남겼다. 이 자화상을 보면, 레오나르도는 얼굴은 늙은 노인이며, 머리카락과 수염이 곱게 부풀려져 있다. 짙고 긴 눈썹 아래 있는 두 눈은 관찰에 집중하는 동시에 내면의 상상력을 내비친다.

중세 말기와 근세 초기

레오나르도의 〈최후의 만찬〉

연결된 공간 | 도미니크회 수도원 교회인 산타 마리아 델레 그라치에Santa Maria delle Grazie의 식당에 그려진 이 벽화는 북쪽의 좁은 벽면을 모두 차지하고 있다. 벽화를 주문한 이는 수도원 교회에서 자주 기도를 했고, 또 수도원의 후원을 받으려 했던 루도비코 스포르차 공작이었다.

중앙원근법 구도를 사용한 이 그림 속의 공간은 마치 식당에서 연장되는 무대처럼 느껴진다. 이 그림에는 특별한 조형수단 두 가지가 나타난다. 첫째는 공간 구조를 보여주는 시점이 관찰자의 눈높이가 아니라, 관찰자보다 위에 있다는 점이다. 다시 말해 관찰자가 그림을 바라보는 정확한 위치를 잡으려면, 식당에 서서 눈의 위치보다 높이 있는 벽화를 보고 있다고 상상해야 한다. 두 번째는 테이블과 그 너머에 자리 잡은 사도들이 평행하게 그려졌다는 점이다. 특히 사도들의 머리 높이에 이 그림의 수평선이 배치되어, 그림에서 가장 깊숙이 들어간 지점을 가리고 있다.

그 외에도 이 그림은 레오나르도가 구도에 대한 중요한 모범으로서 피렌체에서 배웠던 작품들로부터 벗어나 있다. 안드레아 델 카스타뇨의 프레스코(1450년경, 산타 폴로니아 미술관)와 도메니코 기를란다요(1480년경, 산 마르코 수도원 교회 식당)의 프레스코에서는 유다가 다른 사도들과 떨어져 만찬 테이블 이편에 홀로 앉아 있게 그려졌다. 그러나 레오나르도의 〈최후의 만찬〉에서 유다는 다른 사도들과 함께 있다.

예수와 유다 | 최후의 만찬 도상학에서 배신자인 유다는, 최후의 만찬이 벌어지는 현장에서 동떨어지게 재현되곤 했다. 최후의 만찬은 사도들의 성찬식을 보여주는 주요 주제의 하나였다. 레오나르도는 "예수께서 몹시 번민하시며, '정말 잘 들어 두어라. 너희 가운데 나를 팔아 넘길 사람이 하나 있다.' 라고 말씀하셨다."(요한 13:21)라는 구절 이후, 사도들이 혼란에 빠뜨리는 순간을 포착했다. 조르조 바사리는《미술가 열전》

▶ 레오나르도 다 빈치, 〈최후의 만찬〉, 1495~98년, 유화 템페라, 420×910cm, 밀라노, 산타 마리아 델레 그라치에 교회, 수도원 식당
그림이 완성되자마자 곧 안료 층이 벗겨져 서서히 파괴된 이 작품은, 이후 덧칠되면서 세부 사항들이 왜곡되기 시작했다. 1979~99년에는 대대적인 복원 과정을 마쳤다.
중앙 원근법적인 구도를 보여주는 이 그림에서는 살짝 오른쪽으로 기울어진 예수의 머리 바로 왼쪽에 소실점이 위치한다. 이 소실점을 기점으로 삼각형이 생기는데, 예수의 상반신이 그 안에 배치된다. 왼쪽과 오른쪽에는 다시 사도들을 포함하는 네 개의 삼각형 구도가 있다. 사도들은 삼각형 구도 안에서 서로를 마주보거나 등을 보인다.

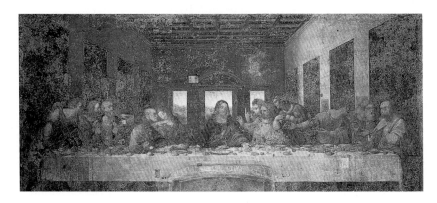

(1550)에서 다음과 같이 강조했다. "레오나르도는 이 그림 안에서 누가 예수를 팔지 알고 싶어하는 사도들의 불안한 마음과 간절한 바람을 표정으로 나타내는 데 성공했다. 그들의 얼굴에는 예수에 대한 사랑과 공포 그리고 분노와 슬픔의 감정이 뒤섞여 있으며, 예수의 마음속을 이해하지 못하는 데서 오는 슬픔이 묻어난다. 하지만 이에 못지않은 유다의 얼굴에는 완고하고 증오에 찬 배신자의 태도가 나타난 것도 놀랍다." 유다와 예수의 관계는 이 작품을 해석하는 주요 모티브이다. 예수와 유다는 예수의 오른편(보는 쪽에서 왼쪽)에 있는 요한과 베드로, 유다 사도 쪽으로 향하고 있다. 이러한 긴장 관계는 복음서로부터 기원한다. 베드로는 예수의 사랑을 받은 어린 요한에게 몸을 기울여 누구를 두고 하시는 말씀인지 알아보라고 한다. 그러나 유다와 베드로의 옆모습이 비슷한 것은 어째서일까? 베드로 역시 그리스도를 세 번이나 부인한 두 번째 배신자라는 점을 암시한 것일까? 이에 대해 해석한 요아힘 슈마허의 레오나르도 작품 해설집(1981)을 보면, V자형 구도를 통해 예수와 유다라는 선과 악의 패권 다툼이 구체적으로 드러났다고 한다. 그에 따르면, 레오나르도의 〈최후의 만찬〉은 당시의 이교도인 배사교排蛇敎, Ophianer 이론을 보여주는 것이다.

모범적이지 않은 집단 | 바사리의 기록에 의하면, 가운데 자리 잡은 미완성인 예수에 대해서는 전혀 문제될 것이 없었지만, 사도들은 별로 좋은 점수를 받지 않았다. 1916년 미술사가 버트런드 베런슨은 다음과 같이 썼다. "잔뜩 흥분해서 마구 손짓을 해대며, 제멋대로인 남자들은 도대체 무엇이란 말인가. 이들의 표정은 모두 편안하게 느껴져야 했다. …… 내가 보기에 이들은 모범적이지 않다!" 또한 스페인의 영화감독 루이스 부뉴엘은 영화 〈비리디아나Viridiana〉에서 사도들을 '조야한 강도들, 음모로 가득 찬 공모자들'로 묘사했다. 이 영화에는 양쪽에 술주정뱅이 거지들을 배치하여 레오나르도의 그림을 '살아 있는 그림'으로 모사한 장면이 등장한다.

자체적인 파괴(?) | 1999년 완성된 복원 작업을 통해 레오나르도에 대한 전설은 다시 퍼져나갔다. 과연 레오나르도가 '잘못된' 회화 기술을 제멋대로 사용했는가? 사실 레오나르도는, 빠른 작업을 요구하며 생명이 긴 프레스코 회화 대신, 용매로 기름을 사용하는 안료를, 마른 벽에 바르는 기법al secco을 실험했다. 이 안료는 벽면에 스며들 수 없었다. 이런 이유로 레오나르도는 스스로 녹아 사라지는 작품을 제작했다는 전설이 유포된 것이다.

인체 언어

"술 취한 사람은 술잔을 놓고, 말하는 사람에게 머리를 돌린다. 또 다른 사람은 손가락을 교차시켜 엄숙한 표정을 짓고 옆 사람을 바라본다. 두 손을 펼쳐서 손바닥이 보이는 사람은 놀라운 표정을 짓고 어깨를 움츠린다. 또 다른 사람은 귀엣말로 옆 사람에게 말한다. 그 이야기를 듣는 사람은 말하는 이에게 몸을 기울여 자신의 귀를 빌려주며, 한 손으로는 나이프를 쥐고, 다른 손에는 반쯤 잘린 빵을 들었다. 나이프를 쥔 또 다른 사람은 몸을 돌리다 컵을 넘어뜨린다. 한 사람은 식탁에 두 손을 놓고 무언가를 쳐다본다. 또 다른 사람은 몸을 구부려 말하는 사람을 쳐다보고, 손으로 눈을 가린다. 또 다른 사람은 몸을 구부린 사람에게 다가가, 몸을 구부린 사람과 벽 사이에 자리를 잡고 말하는 사람을 관찰한다."
(레오나르도 다 빈치, 《회화론》)
레오나르도는 위에 인용된 구절에서 〈최후의 만찬〉을 의식한 듯, 몸의 자세와 손짓을 통해 인간의 정신을 재현하는 화가의 과제에 대해 설명했다.)

브라만테

브라만테의 생애

1444 브라만테(본명 도나토 단젤로 라차리). 우르비노 남쪽에 있는 페르미나뇨Ferminagno 근처 몬테 아스드루알도Monte Asdrualdo에서 탄생

1468년경 우르비노에서 화가이자 건축가로 활동

1476 밀라노로 이주. 산타 마리아 프레소 산 사티로 교회 개축, 산타 마리아 델레 그라치에 제단부 건축. 그에게서 배운 밀라노 출신 제자는 브란만티노로 불렸고 〈동방박사의 경배〉(1498, 런던, 국립미술관)를 그린 바르톨로메오가 있음

1499 로마로 이주

1502 산 피에트로 인 몬토리오 수도원의 소성당(템피에토) 건축

1503 교황 율리우스 2세를 위해 교황궁 증축(벨베데레 안뜰과 로지아). 산 피에트로 대성당 개축 계획안 완성(초석은 1506년에 놓음)

1508 라파엘로를 교황청에 불러들임

1514 로마에서 3월 11일 사망(70세)

▲ 크리스토포로 포파 카라도소,
브라만테의 산 피에트로 대성당 설계안,
메달, 1505년경, 청동, 런던, 영국박물관

중앙 건축 | 르네상스 건축의 근본 사상은 중앙부로부터 조화롭게 바깥쪽으로 확산되는 유기적 건축, 곧 중앙 건축Central Architecture이다. 중앙 건축은 그리스도교 종교 건축의 유형학에서 낯설지 않으나, 주로 중앙부에 세례반이 놓인 세례당 건축에 한정되었다.

중앙 건축인 교회는 공동체가 모이는 회당의 기능과는 반대되는데, 그 이유는 성스러운 미사 예물을 위한 장소인 제단으로 공동체의 주의가 집중되어야 하기 때문이다. 한편 장방형 바실리카 교회의 동쪽 크로싱은 이미 어느 정도 '중앙으로 모이는' 공간적 성격을 드러내는데, 이러한 공간의 성격이 브라만테에게는 중앙 교회 건축의 출발점이 되었다.

밀라노의 〈산타 마리아 프레소 산 사티로 교회Santa Maria presso San Satiro〉가 바로 그 예이다. 브라만테는 제단 공간을 로마식인 통형 아치 천장을 올린 양쪽 날개로 보완했다. 통형 아치 천장은 레온 바티스타 알베르티가 고대 로마의 모범을 따라 지은 만토바의 〈산 안드레아 교회Sant'Andrea〉(1472년에 공사 시작)에도 적용되었다. 그러나 일반적인 건물의 평면도에서는 동쪽으로 확장된 날개가 허용되지 않았다. 브라만테는 동쪽이 확대되어 보이도록 건물을 위장했다. 이와 비슷하게 원근법적인 착시 현상에서 비롯된 공간 계획은 1490년 밀라노에서 그려진 레오나르도 다 빈치의 중앙 건축 설계도에서 잘 나타나 있다. 레오나르도의 설계도들은 〈산타 마리아 델레 카르체리 교회Santa Maria delle Carceri〉와 유사하다. 이 교회는 줄리아노 다 상갈로에 의해 1485-91년에 피렌체의 북부 프라토에 세워졌다.

브라만테는 십자가에서 순교한 성 베드로를 기념하는 로마의 〈산 피에트로 인 몬토리오 수도원 교회San Pietro in Montorio〉에 〈템피에토Tempietto〉 소성당을 지으면서, 종교 전례를 거의 고려하지 않았다. 2층 건물인이 소성당은 아래층에 제단이 있고 반구형 천장을 덮은 원통형 로툰다로, 외부는 원주 회랑을 둥글게 둘러쌓았고, 밸러스트레이드Balustrade(화병 장식을 지닌 난간-옮긴이)로 장식했다. 이 소성당은 스페인의 왕 부처가 기증한 건물이었다.

브라만테와 율리우스 2세 | 브라만테의 〈템피에토〉는 당대 건축에 지대한 영향을 미쳤다. 브라만테와 교황 율리우스 2세는 결국 산 피에트로 대성당을 겹겹이 쌓은 반구형 천장을 올리고, 정사각형 내부에 들어맞으며, 네이브와 트랜셉트의 너비가 같은 그리스 십자가 평면을 수용한 중앙 건축으로 고쳐 짓기로 했다(그리스 십자가는 가로와 세로 길이가 같고, 라틴 십자가는 세로 길이가 가로보다 긴 형태이다. 산 피에트로 대성당의 새로운 초석

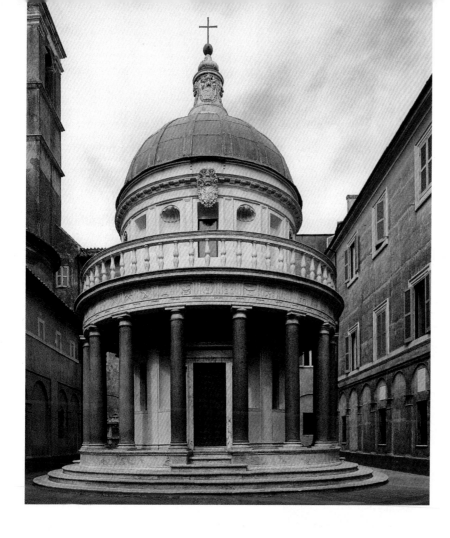

◀ 브라만테, 〈템피에토〉,
산 피에트로 인 몬토리오 수도원,
로마, 1502년
이곳은 베드로가 십자가 처형을
받았다고 전해지는 자리이다. 그러나
베드로의 무덤은 산 피에트로
대성당에서 숭배되고 있다.

은 1506년에 놓였다-옮긴이). 그 뒤 40년이 흘러 미켈란젤로가 산 피에트로 대성당의 건축 감독이 되면서, 미켈란젤로는 여태까지 진행된 건축 설계도와 수정된 계획안들을 다시 검토했다. 그는 워낙 '극적인 형태'이긴 하지만, 크로싱 부분만 강화하여 브라만테의 원안을 이행하려 했다. 그러나 17세기 초에 이르러, 브라만테와 미켈란젤로가 지으려던 중앙 건축은 동쪽 날개가 확장된 장방형 평면 건축으로 바뀌게 되었다. 교황궁의 건설은 교황 율리우스 2세로부터 브라만테가 위임받은 두 번째 건축 계획이었다. 벨베데레 안뜰Cortile del Belvedere은 이후 원안이 전혀 변동되지 않고 지어진 건축물이며, 그 안에는 〈라오콘 군상〉을 비롯한 교황의 고대 미술 수집품들이 진열되었다. 또한 65미터 길이에 열세 구획으로 나뉜 아케이드로 구성된 로지아도 원안 그대로 세웠는데, 이곳을 장식한 프레스코는 율리우스 2세의 후계자인 교황 레오 10세의 후원을 받은 라파엘로가 그렸다.

라파엘로

움브리아로부터 로마로 | 라파엘로는 페데리코 다 몬테펠트로 공작의 궁정에 있던 미술가 집단에서 성장했다. 화가이자 인문주의자인 그의 아버지 조반니 산티는 몬테펠트로 공작을 위해 운문 형식의 연대기를 헌정했던 인물이다. 그러나 라파엘로가 젊은 시절을 보냈던 페루자는, 1500년의 학살로 말살당했던 발료니 가문의 폭정에 시달렸기 때문에, 우르비노 시에서 피에로 델라 프란체스카 같은 화가가 받았던 전폭적인 후원은 기대할 수 없는 곳이었다.

4년 후 라파엘로가 피렌체로 옮겨갔을 때는, 피렌체에서 메디치 가문의 지배가 끝나갈 무렵이었다. 레오나르도 다 빈치와 미켈란젤로는 팔라초 베키오에 있는 대형 홀을 장식할 벽화를 놓고 경쟁을 벌였다. 피렌체 공화국이 이전에 승리한 전투 장면이 벽화의 내용이 되었다. 라파엘로가 움브리아에서 발전시킨 우미한 선 양식은 레오나르도의 영향을 받아 변화하게 되었다. 이를테면 그가 피렌체에서 그린 성모자상은 레오나르도의 작품인 〈성 안나와 성 모자〉의 피라미드 구도에 따라 구성했고, 〈마리아의 결혼식〉에 나타난 선적인 중앙 원근법은 회화적인 색채 원근법으로 대체되었다.

라파엘로의 고향 출신인 선배 브라만테는 로마에서 그를 교황 율리우스 2세에게 소개했고, 이때 라파엘로는 미켈란젤로와 경쟁하게 되었다. 미켈란젤로가

◀ 라파엘로, 〈마리아의 결혼〉,
1504년, 목판에 유화, 170×117cm, 밀라노, 브레라 미술관
산 프란체스코 인 치타 디 카스텔로 교회의 알비치 소성당을 위한 제단화로 제작된 이 작품은 라파엘로가 페루자에서 피에트로 페루지노의 제자였던 시기에 마지막으로 제작한 것이다. 1499~1504년 그려진 같은 형식의 제단화(캉 미술관)는 다소 폭이 좁다. 화면 중간에 난 수평면으로 이 그림은 두 부분으로 나뉜다. 윗부분은 반구형 천장을 얹은 중앙 건축물 (예루살렘의 신전)이며, 하부의 직사각형 안에는 위경인 〈야고보의 원복음서〉에 등장하는 일화이다. 열두 명의 남성들이 신전 앞에서 동정녀 마리아의 남편이 되길 원하여, 모두들 대사제에게 지팡이를 하나씩 가져온다. 그 중 요셉의 지팡이에서만 푸른 싹이 나기 시작했다. 대사제는 요셉을 선택된 자로 선포하고, 그와 마리아는 혼인하게 된다. 화면 오른쪽에는 경쟁에서 진 남자 하나가 지팡이를 부러뜨린다. 지팡이의 기적은 사실 구약 성서에서 유래했다. 모세의 형 아론과 함께, 레위 가문은 싹이 난 지팡이를 소유함으로써 대대로 사제가 되었다(민수기 17:23).

시스티나 소성당의 천장화를 그릴 때, 라파엘로는 수많은 보조 화가들과 함께 교황궁을 장식하고 있었다. 1513년 율리우스 2세가 사망한 뒤 미켈란젤로가 율리우스 2세의 묘지를 장식하는 기념비적인 조각 작품을 제작했다. 한편 당시 라파엘로는 교황 레오 10세의 궁정에서 산 피에트로 대성당 신축을 위한 건축 감독, 고대 로마 미술 복원 감독, 바티칸 궁 로지아에 그려진 성서 내용의 연작과 더불어 은행가인 아고스티노의 빌라 파르네지나의 벽화 책임자 등의 중책을 맡게 되었다. 이외에 라파엘로는 〈레오 10세와 두 명의 추기경〉(1518-19, 피렌체, 우피치 미술관)을 비롯한 초상화를 그렸다. 한편 마르칸토니오 라이몬디는 라파엘로를 위한 동판화가로 활동했다. 라이몬디의 작품으로는 라파엘로의 유실된 드로잉을 동판화로 제작한 〈파리스의 심판〉이 남아 있다.

고대와 그리스도교의 역사 | 라파엘로가 로마에서 제작한 프레스코 작품들이 기념비적인 효과를 갖게 한 움브리아와 토스카나 요소들의 종합Synthese은, 고대와 그리스도교의 종합과 일치한다. 예컨대 교황궁의 '인장의 방Stanza della Segnatura'을 뮤즈의 신 아폴론가 등장하는 장면으로 장식한 〈파르나소스Der Parnass〉는 고대에 기초한 시 문학에 헌정되었는데, 이 작품에는 호메로스를 비롯하여 단테까지도 재현되었다. 역시 같은 방에 그려진 플라톤과 아리스토텔레스를 둘러싼 인물들이 고대의 자유학예를 구체화시키고 있지만, 벽화 〈논쟁Disputà〉에서는 성체聖體에 대한 그리스도교의 신비를 재현하였다. 프레스코 〈엘리오도로의 추방〉에서는 〈콘스탄티누스 개선문〉의 부조를 모방하여, 천사가 신전의 도적을 교황 율리우스 2세의 눈앞에서 무릎을 꿇도록 한다. 이렇게 작품 안에서 고대와 그리스도교의 요소들은 결국 한데 얽히게 되었다.

라파엘로의 미술에서 주제나 양식의 종합은 구도構圖를 통해서 잘 나타난다. 환영 같은 3차원 공간과 2차원의 평면 그림은 서로 완벽한 조화를 이룬다. 그중 〈마리아의 결혼La Sposalizio〉은 3차원 공간과 2차원 평면의 조화를 볼 수 있는 대표적인 예이다. 아치형 패널과 그림 윗부분에 위치한 입체적인 반구 천장은 그림 아랫쪽에 원형 구도로 배치된 인물들과 상응하며, 이 인물들의 구도는 다시 중앙 원근법의 모티프와 이어진다. 이렇게 유사한 형태 요소들이 기하학적으로 조화를 이루는 라파엘로의 작품은 전성기 르네상스 미술의 이상을 보여준다. G. W. F. 헤겔에 의하면, 라파엘로의 고전적인 작품에는 "종교적인 미술과제를 위한 가장 수준 높은 교회적 감각이 녹아들었고, 고대의 아름다움을 인식하는 동시에, 자연 현상에 대한 무한한 지식과 애정 어린 관찰이 생생한 색채와 형태 속에 배어 있다."(《미학 강의Vorlesungen über Ästhetik》, 1835)

라파엘로의 생애

1483 우르비노에서 4월 6일 태어남. 어린 시절엔 아버지 조반니 산티(1493년 사망)로부터 회화 수업을 받음

1494(?) 페루자에서 피에트로 페루지노의 조수가 됨. 〈십자가 처형〉(1503, 런던, 국립미술관) 제작

1504 피렌체로 옮김. 〈마돈나 테라누오바〉(1505, 베를린, 회화미술관), 〈마돈나 템피〉(1507, 뮌헨, 알테 피나코테크) 제작

1508 로마로 이주. 교황 율리우스 2세가 교황궁에 있는 개인 공간에 벽화 장식을 주문함. '인장의 방'부터 '엘리오도로의 방'(1512-14), 〈시스티나 마돈나〉(1511-13, 드레스덴, 회화미술관), '파르네지나 빌라'의 프레스코 벽화(《갈라테아》, 1512-13) 제작

1515 교황 레오 10세가 라파엘로를 베드로 대성당 건축 책임자와 로마의 고대 미술 관리자로 임명, 〈발다사레 카스틸리오네〉(파리, 루브르 박물관), 〈시스티나 소성당을 위한 벽 양탄자 도안〉(밑그림, 1515-16, 현재 런던의 빅토리아 앤 앨버트 박물관에 소장). 벽 양탄자는 1521년 브뤼셀에서 피터 반 엘스트에 의해 실크, 황금실로 여러 개로 제작됨(현재 바티칸 미술관과 드레스덴의 회화미술관에 소장)

1520 〈그리스도의 변용〉(1523년 조반니 로마노에 의해 완성, 바티칸 미술관) 제작. 4월 6일 로마에서 사망(37세)

삼각 구도

단순화 | 르네상스를 탁월하게 해석한 야콥 부르크하르트는, 1896년 자신의 제자 하인리히 뵐플린에 보낸 서신에서 16세기 초 이탈리아 미술의 본질적인 특성을 "강력한 힘과 역동성을 위해 비록 아름답다고 해도 많은 부분을 포기하는 것"이라고 썼다. 부르크하르트는 '단순화'라는 상위 개념을 두고 강력한 힘과 역동성을 설명했다. 이처럼 '단순화'를 적용한 구도적 조형방식이 바로 선 삼각형이다. 이것을 이탈리아어로 표현하면 '피구라 피라미달레Figura Piramidale'인데, 곧 인물 한 명이나 군상을 피라미드형으로 배치하는 것을 의미한다. 16세기 초 미술에서 피라미드형 인물 배치는 동작을 취하는 박진감 있는 형태와 연결된다. 이때는 대칭과 평형을 이루는 피라미드 형태가 기본 원칙으로 사용되지만, 이 피라미드 형태에는 풍부한 역동성이 '내재'하고 있다. 그리하여 삼각형 구도는 고대의 영향을 받은 미학, 즉 정靜과 동動이 조화롭게 균형을 완성한다. 인물을 가슴까지 보여주면서 삼각형 구도를 취한 고전적인 작품은, 알브레히트 뒤러의 〈모피코트를 입은 자화상〉(1500, 뮌헨, 알테 피나코테크)과 레오나르도 다 빈치의 〈모나리자〉(1503년경, 파리, 루브르 박물관)이다.

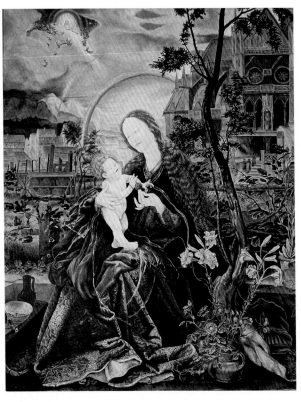

그뤼네발트와 라파엘로 | 16세기 초의 미술, 또는 전성기 르네상스 미술에서는 알프스 이북과 이남에서 나타난 차이를 작품을 통해 비교할 필요가 있다. 아랫쪽에 실린 두 점의 성모자상은 양쪽 모두 아기 예수와 함께 있는 좌상이며, 삼각형 구도 안에서 재현되었지만, 마리아의 얼굴이 정면을 바라보며 완벽한 대칭을 이루지는 않는다. 두 그림의 마리아 모두 그림 안쪽을 응시하고 있는데, 특히 라파엘로의 마리아는 몸

◀ 마티아스 그뤼네발트, 〈스투파흐의 마돈나〉,
1518년경, 목판에 캔버스, 유화, 185×150cm,
바트 메르겐트하임 근방의 스투파흐, 마리아 승천 교회
이 그림이 현재 프라이부르크의 아우구스틴 미술관에 있는 〈마리애 슈네분더 제단Mariä-Schneewu-der-Altar〉의 오른쪽 날개 그림이라는 가설은 아직 증명되지 않았다. 이 그림은 로마에서 가장 오래된 마리아 교회에 얽힌 전설을 알려준다. 즉 한 여름에 눈이 내린 곳에 산타마리아 마조레 교회Santa Maria Maggiore가 세워졌다는 것이다. 〈이젠하임 제단〉의 마리아가 아기 예수를 팔에 안고 있는 데 반해, 〈스투파흐 마돈나 Stuppacher Madonna〉에서는 마리아와, 그의 무릎 위에 아기 예수가 서 있는 장면이 전형적인 피라미드 구도로 재현되었다.

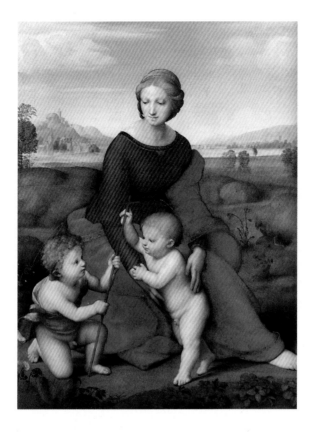

◀ 라파엘로, 〈정원에서의 마돈나〉,
1505-06년, 목판에 유화,
113×88.5cm, 빈, 미술사박물관
이 묵상화는, 이 작품과 매우
비슷한 〈마돈나와 엉겅퀴〉(피렌체,
팔라초 피티)와 함께, 라파엘로의 피렌체
체류 기간에 제작된 것이다. 이 시기에
라파엘로는 레오나르도 다 빈치와
친분을 맺고 있었다.
야콥 부르크하르트에 의하면, 라파엘로는
이 작품을 제작할 때 종교 미술을 새롭게
이해함으로써, 초기 르네상스로부터
전성기 르네상스에 도달했다고 한다.
"이 그림에는 여인과 아기의 가장 순수한
아름다움이 표현되었으며, 그러한 순수한
아름다움은 초자연적인 것을 떠올리게
만든다. 미술은 1500년 후에 다시 한 번
높은 수준에 이르게 되었고, 당시 제작된
그림에 등장하는 인물들은 스스로,
수많은 부가물 없이 영원하고 신적인
무언가로 나타난다."

의 방향과는 다르게 아기 요한을 바라보고 있다.

두 그림의 결정적인 차이는 인물과 공간과의 관계에서 나타난다. 라파엘로의 작품에서는 저 멀리 수평선과 함께 나타나는, 연한 푸른색 풍경이 가까이 보이는 '피라미드형 인체'를 더욱 두드러지게 만든다. 이와는 달리 그뤼네발트의 〈성모자상〉 배경에는 전통적으로 마리아를 상징하는 '많은 것'들이 담겨 있으며, 그것들은 마리아를 중심에 둔 대각선으로 연결된다. 그림 위 왼쪽에서 그림 아래 오른쪽으로 떨어지는 대각선을 염두에 두고 볼 때, 위 왼쪽 하늘에는 아버지 하느님과 천사들이 모여 지상을 위한 관을 들고 있다. 마리아의 머리 위쪽으로 영광스러운 광채가 떠 있고, 오른쪽 아래 화병에는 백합과 장미가 꽂혀 있다. 이와 마주보는 대각선 구도로, 화면 오른쪽 위에는 교회가 있다. 교회는 곧 마리아를 구체화한 것이다. 이렇게 많은 내용을 담고 있는 그뤼네발트의 그림과 달리, 라파엘로의 그림에서는 어린 세례 요한이 아기 예수에게 넘겨주는 순교의 상징 십자가가 있을 뿐이다. 부르크하르트는 이렇게 단순하게 묘사한 라파엘로의 그림에 대해 "다른 요소 없이도 영원하고 신적인 무언가가 나타난다"고 표현했다.

색의 효과

색채 효과

"우리는 겉으로 보기에 서로 반대되는 관념 또는 특별한 정의를 내리고 있는 지식으로 인해 개별적인 색채에 대한 인상이 달라지지 않으며, 또 그런 색채가 매우 특별한 효과를 지니기 때문에 신경을 자극한다는 사실을 알고 있다. 기분은 색채로부터 영향을 받는다."

(요한 볼프강 폰 괴테,
《색채론Zur Farbenlehre》, 1808, 교육 부분
6부, '색채의 감각적이며 도덕적인 효과',
761–62)

중세
말기와
근세
초기

▶ 마티아스 그뤼네발트,
〈그리스도의 부활〉, '이젠하임 제단'의
날개, 약 1512–16년, 목판에 유화,
265×141cm, 콜마르, 운터린덴 미술관
날개가 달린 제단화에서 소위 주중週中
장면(십자가 처형) 다음에는 왼쪽
날개의 〈수태고지〉 그림과 대척되는
장면이 보여진다. 즉 예수가 세속적이며
인간적인 존재를 극복하는, 다시
말해 신적인 그리스도의 형상으로
변용變容하는 장면이 오른쪽 날개에
등장하는 것이다. 이 그림에서 신을
상징하는 것은 바로 둥글며 빛나는,
영광스러운 후광이다. 후광의 바깥쪽은
무지개가 감싸고 있는데, 무지개의
색은 그림에서 수직으로 떨어지는
수건에 반영되었다. 수건에는 얼음처럼
차가운 청색과 녹색, 녹색의 보색인
붉은색으로부터 노란색이 나타나는데,
노란색으로 그려진 그리스도의 얼굴은
후광에 묻혀 마치 사라져버리는 것 같다.
이 작품에서는 색채를 통해 육신이
사라질 것을 암시하는 동시에, 다양한
색의 정서적인 효과가 명암의 대조를
나타내고 있다.

난색과 한색 | 색채의 효과는 생리학적이며 심리학적인 조건과 연관되어 있으며, 또 이러한 조건은 대상에 대한 경험, 각 색채가 겉으로 드러나는 모습과 관련된다. 불을 나타내는 진홍색이 다른 조건에서는 온기와 에너지, 흥분된 느낌을 줄 수 있으며, 얼음을 나타내는 청록색은 차갑고 경직된 느낌을 준다. 생리학적인 메커니즘 역시 색의 연상 작용을 일으킨다. 이를테면 자주색, 붉은색, 주황색 그리고 노란색은 맥박을 높이며 호흡에 영향을 미치는 반면, 녹색, 하늘색, 청색과 보라색은 격렬한 감정을 진정시킨다. 괴테는 이러한 색채와 심리, 생리적인 관련성을 '색채의 감각적이며 도덕적인 효과'라고 일컬었다.

중세 말기와 근세 초기의 회화는 색채의 상징에 대한 전통을 따름과 동시에, 색채의 생리학적이며 심리학적인 효과라는 세계를 경험하게 되었다. 레오나르도 다 빈치가 성서에서 신을 상징하는 무지개(요한 묵시록 4:3)를 자연과학적인 연구 대상으로 삼아 색채 실험한 것이 그러한 예가 된다. 레오나르도는 자신의 개인적인 정서에 따라 무지개에 나타나는 붉은색과 청색을, 각각 예수와 마리아의 옷 색깔로 이용했는데, 그가 선택한 색은 교회가 인정한 방식과도 일치하는 것이었다.

사실 전통에서 유래한 색채 상징은 연상 작용을 따른 것이지, 색채와 의미를 연결하는 분명한 체계를 전혀 따른 것은 아니었기 때문에 색채를 이용할 때 어떤 법칙이 작용한다는 것은 있을 수 없는 일이었다. 이론의 여지없이 색채 상징은 고대의 4요소론으로부터 발전되었는데, 4요소론에 의하면 붉은 색은 다혈질, 노란색은 담즙질, 백색은 점액질, 그리고 검은색은 우울질을 의미한다고 보았다.

근경과 원경 | 16세기의 회화에서는 난색暖色과 한색寒色의 대조로 근경과 원경을 암시하는 예를 더욱 분명히 볼 수 있다. 붉은색을 띤 사물이 같은 거리에 있는 하늘색 사물보다 가까이 있는 것으로 느껴지는 등의 일상생활에서 비롯된 시각 경험을 통해 이러한 회화의 기본 구조가 성립되었던 것이다. 색채가 가깝거나 멀게 느껴지는 효과는 공간의 깊이를 표현하는 데 이용되었고, 이것은 곧 조형방식과 연결되었다. 즉 원근법을 적용하여 나타나는 크기의 비율에 따라, 멀어질수록 흐릿해지는 윤곽은 푸르스름한 대기 속으로 점차 사라진다. 따라서 이렇게 색채로 공간의 깊이를 나타내는 기술을 대기 원근법 또는 색채 원근법으로 부르게 되었다. 레오나르도 다 빈치는 특히 스푸마토 기법을 통해 전반적인 회화 기술에서 거의 독보적인 영향력을 발휘했다.

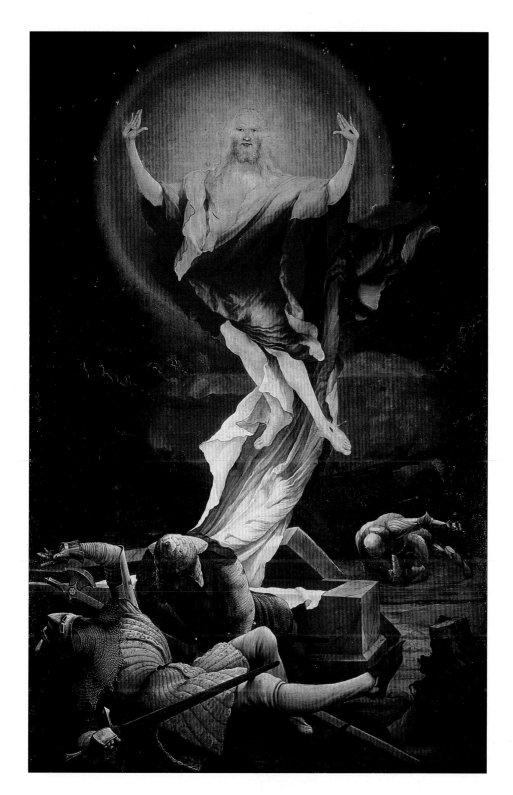

알브레히트 뒤러

뒤러의 생애

자연 연구 | "미술은 진정으로 자연 속에 숨어 있다. 누군가 미술을 자연으로부터 분리해내면, 그는 미술을 소유하게 될 것이다." 뒤러는 1518년에 집필한 《비례론Proportion slehre》에 이렇게 기록했다. 뒤러는 딱정벌레로부터 풍경의 파노라마까지, 자신이 남긴 1000점의 드로잉과 수채화의 10분의 1을 자연의 모습에 헌정했다. 이 작품들은 자유로운 개인의 지식욕에서 비롯되고 사용된, 뒤러 개인의 백과사전이라 할 수 있다. 오늘날에는 자연을 연구한 뒤러의 작품들 대부분과, 〈헬러 제단화Heller-Al tars〉에 그려진 〈기도하는 손Betenden Hande〉 같은 해부학적인 연구도 모두 독립적인 작품들로 간주된다.

뒤러는 다양한 그림들 속에서 인간의 개성을 연구했다. 그중 일부는 회화나 판화로 만들어진 초상화를 위한 연습용이었고, 일부는 개인적인 만남을 위한 증거로 제작되었다. 뒤러에게 '자연'은 물질적이거나 인상학적인 특색을 모두 드러낼 수 없는 것이었으며, 오히려 원천적인 조화를 비밀에 붙는 대상이었다. 그러나 인간 형상의 비례 속에서도 자연의 신비한 조화가 표현될 수 있었다. 이것이 바로 뒤러가 이탈리아의 르네상스 속에서 발견했고, 최초의 인류(아담과 하와)를 그린 누드 그림에도 나타낸 점이다. 〈아담과 하와〉는 청동판화(1504)와 회화(1507)로 제작되었다.

성서와 신화 | 초상화 이외에 뒤러는 성서의 주제와 성인들을 다룬 종교화를 많이 남겼다. 그가 제작한 판화에도 성서와 성인을 다루는 주제가 등장하며, 풍속화(농부들의 춤), 알레고리(기사, 죽음과 지옥, 멜랑콜리), 신화 속 인물(아폴론과 디아나, 사티로스 가족) 등과 같은 주제로 보완된다.

뒤러는 1494년에 안드레아 만테냐의 〈켄타우로스의 전투〉를 동판화로 복사하는 것으로부터 시작해, 당시 독일에서 '시장가치'가 별로 없는 고대 주제들을 드로잉으로 그려 다수 남겼다. 뒤러가 집필한 책들을 보면, 그는 아폴론과 베누스를 만들어낸 고대의 아름다움이, 그리스도, 마리아와 함께 르네상스의 중추적인 사상이라고 확신했다. 그는 종교개혁을 '교회의 르네상스'라고 확신하며 〈네 명의 사도들〉(1526, 뮌헨, 알테 피나코테크)을 그렸다. 이 그림에 첨부된 문장은 구약과 신약 성서의 저술가들이 잘못 가르친 교리에 대한 경고를 담고 있다. 두 명씩 짝을 지어 그린 이 작품들은, 바로 히포크라테스의 4기질론을 따라 고대의 전통을 나타낸다.

미술, 학문, 수업 | 자연 연구에서 발견의 즐거움은 과학적인 보조수단을 획득함으로써 더욱 증가되었다. 과학적인 보조수단은 감각을 통해 법칙을 관찰한 바 그대로 그림

으로 재현할 수 있게 했다. 이렇게 원근법으로 나타난 공간과 신체를 학문적으로 고찰한 대작이 〈성 히에로니무스〉(1514)이다. 1512년 이래 뒤러는 《회화 강의》를 계획해왔고, 그의 이론은 《원근법》(1525)과 《비례론》(사망 후 1528년에 출판)에서 완성되었다. 이러한 저술에서 뒤러는 르네상스의 미술가로 등장한다. 뒤러는 미술적 경험이 종래의 공방 체제를 뛰어 넘어 서로 나누어야 하고, 그에 따라 보편적인 진보가 이루어져야 하며, 이때 수공업적인 기초가 튼튼히 다져져야 한다고 주장했다. "아름다운 사물들을 연구하려면 훌륭한 충고가 꼭 필요하다. 그러나 충고는 솜씨 좋고 실력 있는 사람들로부터 얻어야 한다."

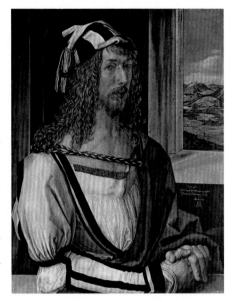

뒤러는 이 작품이 탄생하기 3년 전에 베네치아에서 돌아왔지만, 창 너머로 펼쳐지는 풍경은 여행의 기억을 떠올리며 그려넣은 것이다. 꼼꼼히 뜯어보는 듯한 시선은 바로 거울(그 자리에 그림의 감상자가 위치한다)에 비친 자신의 모습을 살피는 중에 생겼을 것이다. 화가는 거울에서 본 자신의 모습, 즉 불에 달군 가위로 신중하게 구부린 머리카락, 고르게 난 주름 장식 셔츠 위에 겉옷 Wams을 걸친 자신을 기록했다. 옷을 비롯한 사물의 재질감은 회화적으로 능숙하게 표현되었다. 화면의 십자축 구도 그리고 총명한 자의식에 넘치는 화가의 모습이 조화를 이루고 있다.

주문자와 무역 ┃ 뒤러가 바젤의 인쇄소와 인쇄 관련 상인들에게서 최초로 받은 주문인, 목판으로 된 테렌츠 판 Terenz-Ausgabe과 브란트의 〈바보들의 배〉는 구텐베르크 시대에 걸맞는 주문이었다. 귀족들의 기증으로 탄생한 묵상화와 제단화에는 뒤러가 주문자과 합의하여 제작한 〈파움가르트너 제단〉(약 1500-02, 뮌헨, 알테 피나코테크)처럼 날개가 있는 제단화와, 뒤러가 설계한 틀을 포함한 〈모든 성인들 Allerheiligenbild〉(1511, 빈, 미술사박물관) 등 패널 한 장으로 이루어진 제단화가 있다. 〈로사리오 묵주 축일 Rosenkranzfest〉(1506, 프라하, 국립미술관)은 베네치아에 체류하던 독일 상인이 주문한 작품이었다. 개별적인 드로잉 작품들과 요한묵시록과 마리아의 생애, 그리스도의 고난을 다룬 연작들이 판매를 위해 제작되었으며, 이 작품들은 뒤러를 가장 영향력 있는 독일 미술가로 만들었다.

뒤러는 렘브란트, 반 고흐, 막스 베크만처럼 자화상을 자주 그렸다. 특히 〈모피 코트를 입은 자화상〉(1500, 뮌헨, 알테 피나코테크)은 그리스도의 초상 형식을 떠올리게 하는 전통적인 좌우 대칭을 채택한 엄숙한 정면상이다. 그 외에 〈누드의 자화상 Selbstbildnis als Akt〉(1506, 바이마르, 슐로스 미술관)에는 얼굴과 생식기를 정확히 관찰하여 재현했다. 그 밖에 뒤러는 〈야바흐 제단 Jabach-Altars〉(1503-05, 쾰른, 발라프 리하르츠 미술관)의 한 쪽 날개에서 북치는 사람으로 나타난다.

판화

미술의 다양성 | 판화의 가장 오래된 기술은 목재 도장과 형판 인쇄를 통해 확산되기 시작했다. 14세기 말 이후 유럽에는 목판화가 등장하여 소위 '기술적으로 재생산할 수 있는 시대'가 도래했다. 이처럼 '기술적 재생산의 시대'가 갖추어야 할 전제 조건에는 적당한 가격으로 찍어낼 수 있는 종이를 생산하는 제지술이 포함된다. 또한 도서 인쇄처럼 판화Druckgrafik 역시 인문주의, 르네상스, 종교개혁의 시대에 도래한 사회문화적 변화에서 한 자리를 차지했다. 이제 그림으로 재현될 수 있고, 표현될 수 있는 모든 것이 일반화되기 시작한 것이다. 성인, 고대 신화의 인물, 기술적인 발명, 사건화 그리고 선전적인 만평, 식물학, 동물학, 인간 해부학, 지리학, 천문학 등은 이제 많은 독자들을 갖게 되었으며, 훨씬 가깝게 접근할 수 있게 되었다. 따로 고립되었던 미술 문화권들은 판화를 통해 보다 활발하게 교류했다. 또한 판화는 세간에 많은 흥미를 유발했고, 표절되는 일도 잦아졌다. 이를테면 마르칸토니오 라이몬디는 뒤러의 〈마리아 생애〉(목판화, 1511)와 그의 모노그램까지 도용해 표절하기도 했다.

도서 삽화와 판화 | 개별적인 드로잉, 그림으로 장식된 낱장, 또 문구가 첨부된 연작 그림들과 함께 도서 삽화는 매우 중요한 판화 장르로 등장하게 되었다. 1450년경 요한네스 구텐베르크에 의해 활판 인쇄술이 발명되기 전에는 나무판에 그림과 글자를 새겨 책을 만들었다. 1500년 이전에 인쇄된 고판본에서는 글줄의 간격을 줄일 수 있었고, 이때 손으로 그린 이니셜과 미니어처 혹은 판화가 첨부되었다. 점차 성서, 기도서, 그리고 세속적인 작품들이 같은 작업 단계에서 글과 그림, 장식물(이니셜, 가장자리 장식)을 한꺼번에 인쇄하기 시작했다. 또한 목판 활자, 혹은 청동 활자판, 주조된 활자가 인쇄소의 주요 자산으로서 많이 생산되었다.

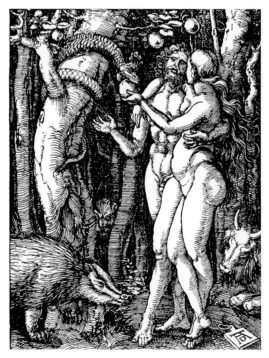

▶ 알브레히트 뒤러, 〈아담과 하와(원죄)〉, 1509–11년, 목판화, 12.9×9.9cm
'원죄'는 총 37점으로 구성된 '그림으로 보는 예수 그리스도의 수난Passio domini iesu christi cum figuris' 연작 중 두 번째 작품이다. 작품의 크기가 작아도 의도적인 너비 효과를 낼 수 있어 동판화를 선호했던 뒤러는, 이 연작을 통해 다시 전통적이며 민속적인 목판화로 눈을 돌리게 된다. 동판화의 섬세하고 미묘한 질감 표현은 목판화에서는 강렬한 표현력을 지닌 선적인 양식으로 대체되었다. 인문주의를 교육받은 관람자들은 이 작품을 매우 흥미롭게 보았다. 서로의 다리를 걸치고 있는 태초의 남녀는 플라톤의 《향연》에서 언급된 태초의 존재를 연상시키는데, 오만했던 태초의 존재는 벌을 받아 두 쪽으로 갈라졌다고 한다. 슬픔에 잠긴 아담의 얼굴에서 본래 하나였던 본질을 상실한 비극적 상황을 느낄 수 있다. 아담의 얼굴은 고대 라오콘의 두상과 비교될 만하며, 하와는 '잃어버린 반쪽의 옆모습'으로 재현되었다.

초기 인쇄물 시장에서는 전형적인 성서의 내용을 담은 그림에 나타난 새로운 프로 그램이 두각을 나타냈는데, 1483년 제작한 성서에 실린 안톤 코베르거의 그림은 그야 말로 센세이션을 일으킨 대표적인 예이다.

도서 삽화에 대한 수요가 지속적으로 증가하면서, 디자이너와 목판 조각사, 목판화 가 등 이 영역에 종사하는 사람들의 직업이 세분화되었다. 화려한 작품들을 위해서는 세밀화가가 따로 참여하게 되었는데, 세밀화가들은 속지에 수록되는 판화와, 호화로운 표지를 만드는 수공예 작업으로 도서의 가치를 드높였다.

중세
말기와
근세
초기

판화의 종류

목판 조각 조각사는 목판을 준비하여 원하는 드로잉을 목판에 새긴 후, 목판 표면에 롤러로 안료를 바르고 그 위에 종이를 덮어 찍어낸다(철판凸版). 명암 판화Clair-Obscure-Schnitt는 목판과 점토판이 결합하는 것이며, 채색 판화는 색깔마다 다른 판이 필요하다. 19세기의 목판화는 회화적인 색조의 효과가 두드러지는, 매우 세련된 목판 조각 형식이다.

동판화 15세기에 발전되었다. 동판의 파인 틈 안에 롤러로 색채를 밀어 넣고, 패지 않은 면을 깨끗이 닦아낸 후, 종이를 그 위에 덮고 다시 롤러를 굴려 그림을 찍는다(요판凹版).

에칭 동판화에서 유래한 기법이다. 그림은 동판에 새기지 않고, 동판 위에 덧칠한 후 새기며, 틈은 부식시켜 만든다.

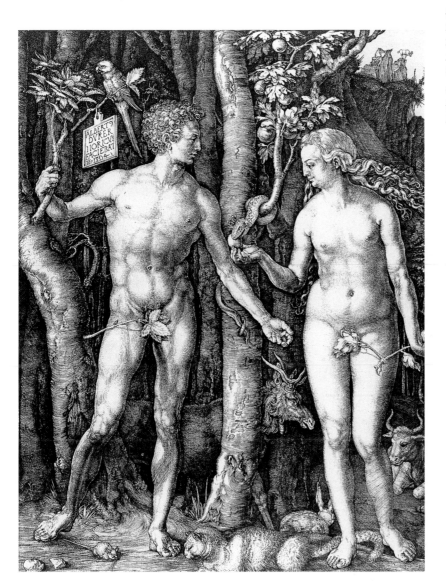

◀ 알브레히트 뒤러, 〈아담과 하와(원죄)〉, 1504년, 동판, 24.8×19.2cm
뒤러는 인체의 기하학적 표현과 비례를 연구하는 일련의 누드 습작을 거친 후, 이 작품을 제작했다. 뒤러는 판화라는 조형 수단으로 대칭과 정면, 고전적인 콘트라포스토를 나타냈다. 뿐만 아니라 피부, 머리카락, 나무껍질, 잎사귀, 고양이, 사슴, 소의 털, 앵무새의 깃털 등을 세심하게 묘사하여 대상의 물질적 특성을 표현하는 뛰어난 역량을 보여준다. 이렇게 섬세한 사물의 재질감은 오직 동판화 기술로만 이루어낼 수 있는 것이었다. 홈을 새기면서 다양하게 선을 긋고, 선영線影을 표현하는 것이 동판화의 특징이다. 동판화가로서 뒤러가 보여준 뛰어난 수공예 솜씨는 아버지로부터 금세공사 교육을 받으며 기초가 닦인 결과였다. 당시 금세공사들의 과제와 판화를 새겨 넣는 작업에 유사성이 있었던 것이다.

목재

▼ 틸만 리멘슈나이더,
〈성혈 재단의 성유물〉,
1501-05년, 보리수나무, 채색되지
않음, 약 275×275cm, 로텐부르크,
성 야고보 교회
배경에 난 창문은 성유물이 마치 어떤
연극이 벌어지는 무대처럼 보이게
한다. 예수가 사도 유다에게 빵조각을
건네준다. 이는 그가 바로 배신자라는
신호이다(요한 13:26). 유다가 들고 있는
주머니는 그가 '돈주머니를 맡아보고'
있었다는 점을 의미한다(요한 13:29).

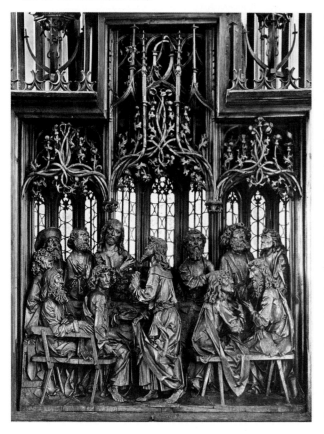

제단과 의자 | 미술작품의 재료 중 하나인 목재는 중세 말기와 근세 초기에 대규모 목각 제단과 성가대의 목조 좌석을 만드는 데 큰 역할을 담당했다. 목각 제단과 성가대 좌석은 특수한 공방에서 만들었는데, 이 공방에는 나무 조각가, 목공, 화가, 목제 가구 제작자, 대장장이 등이 모여 있었다. 그 당시 공방을 그린 작품을 보면, 목재를 다루는 도구들인 끌, 정, 도끼, 절굿공이, 칼, 컴퍼스, 또 작품을 회전시키며 작업할 수 있는 도구들인 목가木架와 목재 작업대 등을 확인할 수 있다. 제단과 성가대석을 주문할 때에는 기본적으로 눈으로 확인할 수 있는 작업 설계서가 필요했고, 이것은 계약서에 분명히 첨부되었다.

1493-94년에 울름 화단(한스 물처)에서 제작한 블라우보이렌 수도원 교회Klosterkirche Blaubeuren의 고 제단은 조각과 회화로 이루어진 종합미술작품이다. 부분적으로 황금색을 바른 채색된 마돈나 전신상과 그 좌우에 세례 요한과 사도 요한, 그리고 수도회를 창시한 베네딕투스와 그의 여동생 스콜라스티카 상이 이 제단 중앙부(그레고르 에르하르트?)를, 〈그리스도 탄생〉과 〈동방박사의 경배〉를 그린 제단 내부의 날개 안쪽에는 채색 부조를 장식했으며, 베른하르트 슈트리겔, 바르톨로메우스 차이트블롬과 조수들의 그림이 제단 바깥 날개에 그려졌다. 〈볼프강 제단〉(1471-81, 잘츠카머구트의 성 볼프강 교회)은 볼프강 파허의 대작이다. 금사와 은사로 장식된 발다키노 아래 놓인 마리아 대관식을 주제로 재현한 유물함에서는 목재 조각가로서 그의 면모를, 〈그리스도의 생애〉와 〈성 볼프강의 전설〉 장면에서는 뛰어난 화가로서의 면모를 확인할 수 있다.

1505-10년 사이에 틸만 리멘슈나이더는 타우버 계곡 지역에 위치한 로텐부르크, 데팅겐 그리고 크레그링겐 교회에 설치할 목조 제단 세 점을 제작했다. 리멘슈나이더가 제작한 제단은 유물함을 장식하는 인물들과 관련한 특정 장면들을 묘사하며, 황금색 왁스가 칠해진 까닭에 전혀 채색을 하지 않은 점이 특색이다.

'원原바로크protobaroque'로 향하는 목조 미술의 경향은 〈브라이자허 대성당의 고제단〉 전신상과 발다키노 장식에서 볼 수 있다(1523-26, 좌우 날개의 환조로 제작된 성인들과

가운데 마리아의 대관식이 자리잡음). 이 작품을 제작한 미술가는 목재 조각가이자 동판화
가로 유명했던 대가로, 이름은 H. L.이라는 모노그램으로만 알려졌을 뿐이다.

이 작품과 달리 발다키노 대신 둥근 아치를 이용하여 공간과 신체의 명료한 관계를
보여주는 작품으로는 파이트 슈토스가 제작한 〈밤베르크 대성당의 마리아 제단〉(1523)
이 있다. 파이트 슈토스의 대작 〈크라카우 마리아 제단〉(1477-89)은 〈마리아의 죽음〉과
〈마리아의 대관식〉을 통해 대단히 극적인 효과를 보여주는 작품이다. 린츠 근방에 있
는 〈케퍼마르크트 고 제단〉은 두 배 높이의 유물함(베드로와 크리스토포루스 사이의 볼프
강을 묘사함)을 지닌 목각 제단인데, 이 제단을 제작한 공방은 알려지지 않았다(1476-96,
총 높이 13.5미터, 아달베르트의 기부로 1852-55년에 복원됨).

수도원 교회나 대성당 그리고 교구 교회의 설교단, 혹은 강론대 동쪽에는, 성직자들
을 위해 남겨놓은 공간으로서 공동체 기도를 위한 성가대 좌석을 볼 수 있다. 이 좌석
은 꿇어앉았을 때 무릎을 놓는 대와 접이식 좌석, 그 밑의 가로대Misericordien(라틴어에서
'자비'를 뜻함)로 구성된다. 가로대는 서 있을 때 기댈 수 있는 기능을 지니고 있다. 가로대
에는 사탄의 흉측한 얼굴이 특징적으로 나타나는데, 사탄의 얼굴은 신체가 아닌 정신
의 나약함을 표시한다. 요르크 시를린 1세의 작품인 〈울름 대성당 성가대 좌석〉(1469-
71)은 사탄의 세계, 고대의 여성 예언자 시빌이나 현자賢者의 흉상, 남녀 예언자들과 사
도들의 부조 등으로 가로대를 매우 화려하게 장식한 작품이다.

독자적인 조각작품과 소형 목조 | 스톡홀름의 니콜라이 교회에 있는 〈성 위르겐 군
상〉은 독자적인 목재 조각의 탁월한 예로, 1489년 뤼벡에서 활동한 화가이자 조각가
베른트 노트케가 완성한 작품이다. 이 조각은 스웨덴 제국의 관리인 스텐 스투레가 성
위르겐(=성 게오르크)의 수호를 받아 덴마크와의 전투에서 승리한 내용을 연상시킨다.
이 작품에서 노트케는 흥미롭게도 성 위르겐이 탄 말의 꼬리에 진짜 말 꼬리털을 이용
했으며, 용에는 수사슴의 뿔을 적용했는데, 이 때문에 〈성 위르겐 군상〉은 자연주의적
효과를 보여주는 담긴 매우 진귀한 작품이 되었다.

에라스무스 그라서의 소형 인물 군상인 〈모리스케 무용수〉는 노트케처럼 격렬한 움
직임이 나타나는 전투를 기념비적으로 연출한 예이다. 에라스무스 그라서는 뮌헨 프라
우엔 교회의 합창단 좌석을 제작한 목재 조각가였는데, 1480년 작품인 〈모리스케 무
용수〉는 뮌헨 시청의 무도회장에 설치된 세속 조각작품이다.

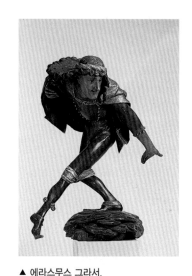

▲ 에라스무스 그라서,
〈모리스케 무용수〉, 1480년,
목재, 다채색, 높이 88cm,
뮌헨, 시립미술관
이 인물상은 원래 열여섯 점의 무어인
무용수 조각품 중 하나인데, 현재는
이 작품을 포함하여 열 점이 남아 있다.
이 조각의 동작은 무용의 동작이라는
주제를 떠나, 독립적인 조각작품이
나타내는 공간 효과에 흥미를 가졌던
당시의 취향을 알려준다.

중세
말기와
근세
초기

도나우 화파

도나우 화파 화가들의 생애

알브레히트 알트도르퍼 1480년 탄생. 1495년 레겐스부르크 시민권 획득, 도시 건축 대가를 비롯한 여러 공직을 역임. 1511년 알트도르퍼는 도나우 계곡을 거쳐 오스트리아로 여행했는데, 이때 많은 풍경화 드로잉을 그림. 1529년 그는 자유 신분권을 얻어 바이에른 주의 공작 빌헬름 4세를 위해 작품들을 제작했으며, 〈알렉산드로스 전투〉(뮌헨, 알테 피나코테크)가 그 중 하나. 1538년 레겐스부르크에서 사망

루카스 크라나흐 1세 화가 한스 말러의 아들로 1472년 프랑켄 지방의 마을 크로나흐에서 탄생. 마을의 이름을 따서 크라나흐라 불림. 1500년부터 빈에 머물렀고, 1505년에 쿠어작센의 궁정 화가가 되었고, 마르틴 루터의 전속 화가였음. 비텐베르크의 공방 책임자이자 포도주 제조자, 약방과 인쇄소 경영자였으며, 수차례에 걸쳐 시장으로 선출되기도 함. 1552년 크라나흐는 선제후 요한 프리드리히 1세로부터 바이마르로 추방했고, 1553년 바이마르에서 사망. 후손으로는 아들 루카스 크라나흐 2세(1518-86)가 있음

볼프 후버 1485년 펠트키르히 (포어알베르크)에서 탄생. 1515년부터 파사우에서 살았으며, 주교의 궁정에서 작업했음. 1541년에는 파사우의 건축 대가가 됨. 1553년 사망

풍경화와 양식 | 도나우 화파Donauschule는 1500-40년대에 바이에른 주와 오스트리아의 도나우(다뉴브) 강 유역에서 활동했던 일련의 화가와 판화가들의 양식적 공동체를 가리키는 명칭으로 1930년대부터 사용되었다. 이것은 유사 개념인 '도나우 양식'과 함께 지역적 한계를 일컬을 뿐만 아니라, 주로 풍경화 장르를 아우르는 개념이다. 도나우 화파를 대표하는 세 명의 대가들은 도나우 강 유역의 도시에서 살았는데, 이들은 레겐스부르크의 알브레히트 알트도르퍼, 파사우의 볼프 후버, 빈의 루카스 크라나흐父子이다. 이들의 회화와 판화에는 풍경화에 대한 새로운 인식이 공통적으로 나타난다.

특히 볼프 후버가 볼프강 호수, 린츠, 빈, 바하우 그리고 스위스의 프래티가우 등지로 여행하면서 그린 드로잉들은 특정 장소의 풍경을 잘 나타냈다. 그의 작품들은 뒤러가 뉘른베르크에서 그린 풍경화 드로잉이나 수채화들과 매우 비슷하다. 물론 뒤러의 풍경화가 다른 그림들을 위한 연구용이었고 인물화의 배경으로 선택되었다는 점과 달리, '도나우 화파'의 자연 연구와 회화는 자연 그 자체가 대상이 되었다. 후버가 제단화로 그린 〈올리브 산의 예수〉와 〈잡히신 예수〉(두 작품 모두 뮌헨, 알테 피나코테크에 소장), 루카스 크라나흐가 그린 〈이집트로의 도피 중 휴식〉(1504, 베를린, 회화미술관) 그리고 알트도르퍼가 〈플로리안 제단〉(1509년경-18, 린츠, 성 플로리안 교회, 두 점의 패널은 빈, 미술사박물관)에 그린 수난 장면 등은 이제까지 보지 못했던 방식으로 수려한 나무들을 그린 풍경화이다.

주제로 등장한 풍경 | 알트도르프의 풍경화가 지닌 새로운 의미는 풍경화가 인물의 배경이 아닌, 풍경화 그 자체가 주제가 되었다는 데 있다. 그의 작품 〈용과 싸우고 있는 성 게오르크〉(1510, 뮌헨, 알테 피나코테크)을 보면, 무성한 나무들 중에 성 게오르크는 아주 작게 그려서, 어째서 이 그림에 〈용과 싸우고 있는 성 게오르크〉라는 제목이 붙었는지 의심스러울 정도이다. 그러나 이 작품보다 약 10년 후에 등장한, 〈레겐스부르크의 뵈르트 성城이 있는 도나우 강 풍경〉에는 인물의 흔적을 전혀 찾아볼 수 없다. 크기가 아주 작은 그림이라고 하더라도 이제 회화적인 구도를 담은 풍경화가 등장하게 되었고, 오늘날의 시각으로 보자면 이런 풍경화는 다분히 낭만주의적 특성을 지닌다.

풍경화를 독자적인 장르로서의 그리기 위한 대범한 해결책으로, 알트도르퍼는 역사화 〈알렉산드로스의 전투〉(1529, 뮌헨, 알테 피나코테크)를 그렸다. 그림 위에는 주제와 연관된 "기원전 333년 이수스에서 벌어진 알렉산드로스 대왕과 다리우스 3세의 결정적인 전투"라고 라틴어로 쓴 패널을 그려 넣었다. 아래 부분에는 양 진영의 군사 수 만 명

이 충돌하는 장면이 묘사되었
고, 이들 위로 산맥과 해안 풍경
이 펼쳐진다.

프리드리히 슐레겔은 《1802-
04년까지의 파리와 네덜란드
회화 묘사 *Gemäldebeschre ibungen*
aus Paris und den Niederlanden in den
Jahren 1802 bis 1804》에서 "이 그림
을 풍경화로 부를 것인가, 역사
화로 부를 것인가, 아니면 전투
화로 부를 것인가?"라고 서술하
며 〈알렉산드로스의 전투〉에 대
한 보고서를 시작했다. 슐레겔
은 1800년 뮌헨에서 노획되어,

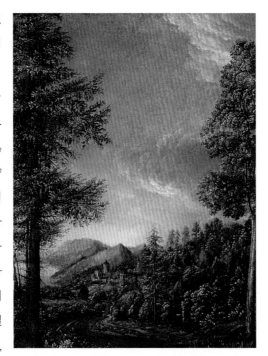

1803년 파리의 루브르 박물관 복원실에 있던 〈알렉산드로스의 전투〉를 보고 논평을
썼다. 이후 이 작품은 1815년 생클루에 있던 나폴레옹의 욕실에서 발견되었다.

슐레겔은 이 작품을 "세계의 바다, 왼쪽에는 지는 달, 오른쪽에는 뜨는 해, 재현된
역사를 의미하는 분명한 표상"이라고 묘사했다. 그러나 이 그림에서는 해가 뜨는 시점
이 아닌 알렉산드로스가 전투를 시작했던 해가 저물어가는 시점이 묘사되었다. 〈알렉
산드로스의 전투〉를 그릴 때, 알트도르퍼는 당대의 지형학적 지식에 따라 키프로스 섬
을 끼고 있는 지중해 동쪽과 원경에 홍해가 보이는 풍경을 그렸다고 한다.

프레스코

시스티나 소성당의 미켈란젤로

주문자였던 교황 율리우스 2세가 참을성 없이 작품 완성을 몰아붙이자, 미켈란젤로는 1508-12년에 드디어 시스티나 소성당의 천장화를 완성했다. 전해지는 바에 따르면 미켈란젤로는 석회석 물에 안료를 녹이는 조수 이외에는 다른 화가들이 작품에 참여하는 것을 용납할 수 없다고 한다. 이와 비슷한 시기에 라파엘로는 교황궁의 방 네 개를 프레스코로 장식했는데, 라파엘로는 미켈란젤로와 달리 이를 공방의 사람들과 함께 작업했다. 미켈란젤로는 누워서 작업하는 어려움에 대해 자신의 소네트에 다음과 같이 썼다.

"허공에 내 수염이 보인다. 등이 근질거리는구나 / 하르피아가 지르는 소리를 듣는 것처럼 머리가 아프다 / 내 가슴은 경련을 일으키는구나. 엉망으로 휘갈긴 안료가 / 붓에서부터 내 뺨으로 천천히 떨어진다."

(소네트 64, 2)

벽면 | 프레스코 회화는 벽화와 천장화를 위한 기술일 뿐만 아니라, 벽면을 만드는 기술이기도 하다. 벽면의 특성은 그림의 탄생과 보존에 본질적인 역할을 한다. 일반적으로 그림을 그릴 벽면에는 우선 모르타르를 바르고, 그 위에 다시 모래와 젖은 회반죽을 섞어 칠한다. 세 번째 층이 벽화의 밑바탕이 되며, 붉은 흙으로 된 밑그림이 그려진다. 그 위에 고운 모래, 혹은 대리석 가루와 석회로 된 대단히 얇은 층을 바르는데, 바로 여기에 물에 녹인 안료가 칠해진다.

프레스코에는 젖은 석회 반죽 바탕에 그린 그림pittura a fresco과 마른 바탕에 그린 그림pittura a secco 두 종류가 있는데, 전자는 벽면에 바른 석회 반죽이 아직 축축할 때 그림을 그린다는 점에서 후자와 차이가 난다. 그림을 그린 후에 건조가 되면 화학적 반응이 생기게 된다. 안료를 빨아들인 석회 벽면이 산화할 때 공기 중으로 날라 갔던 탄산이 다시 생기면서, 벽면에 탄산칼슘 층이 생긴다. 이때 탄산칼슘은 빨아들인 색채를 표면에 견고하게 정착시킨다. 마른 벽면에 그린 그림, 즉 세코의 경우는 발린 안료가 쉽게 벗겨지므로, 그림을 지우고 싶은 경우에는 회칠 층을 벗겨내면 된다.

시간의 제한을 받는 회화 | 순수한 프레스코 벽화(이탈리아어, 프레스코 부오노fresco buono)는 고대에 이미 널리 확산되어 있었고, 15세기에는 중세에 일반적으로 사용되던 프레스코와 세코의 혼합 방식이 사라지게 되었다. 프레스코 벽화를 그리려면 우선 높은 곳에서 작업하도록 돕는 구조물인 비계가 설치되어야 하며, 다수의 전지全紙에 그려진 밑그림 도안을 벽면에 그려 넣어야 하고, 또 젖은 벽면이 마르기 이전(물론 젖은 수건을 이용해서 건조됨을 미룰 수 있지만)에 하루 분량의 작업을 소화할 수 있는 화가의 역량이 필요하다. 그림이 잘못 그려졌을 경우, 벽면에 입혔던 석회층이 제거되며, 새로운 층이 입혀진 후에야 그림을 그릴 수 있게 된다.

이탈리아 르네상스 시기에 새로운 프레스코 벽화가 나오게 되었는데, 바로 프레스코 부오노를 창조한 최초의 화가 마사치오였다(《성 삼위일체》, 중앙원근법을 사용하며, 우물반자로 구성된 통형 아치 천장의 소성당을 배경으로 함, 1425, 피렌체, 산타 마리아 노벨라 교회).

이탈리아에서 프레스코 벽화가 발전한 이유는 알프스 이남 지역에서 창문을 크게 낸 고딕 건축이 차지하는 비율이 낮았던 반면, 이탈리아의 종교 건축 또는 세속 건축은 넓은 벽면을 차지하므로 회화 장식을 하는 데 용이했기 때문이다. 15-16세기의 이탈리아 화가들은 일반적으로 패널화나 프레스코 화가들이었다.

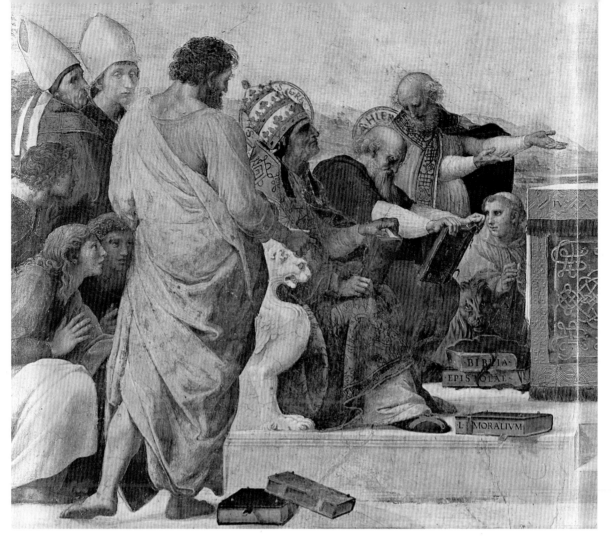

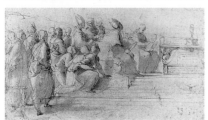

라파엘로, 〈논쟁〉, 1510년경, 로마, 교황궁, 인장의 방

전체 그림의 왼쪽 일부인 이 그림에는 교황 그레고리우스 대제가 보이고 있다. 그는 로마 가톨릭 교회에서 정한 네 명의 라틴 교부 중 하나이다. 이 교부들은 중앙의 제단 주위에 모여 신학자들과 함께 성체 성사에 대해 논쟁을 벌인다.

이 작품은 라파엘로가 이전에 연구했던 두 점의 드로잉에서 유래했다. 첫 번째 드로잉은 인체의 자세를 연구하여 누드로 그려졌다(펜화, 양피지, 프랑크푸르트, 슈테델 미술관).

이후의 드로잉은 채색된 펜화(런던, 영국박물관)로서, 인물들이 옷을 입었고 명암 표현도 나타난다. 이 드로잉과 벽화 제작 중간에 전지에 그려진 밑그림은 1:1 크기로 제작되었으며, 바로 이 밑그림이 벽화로 옮겨졌다. 그는 벽면에 밑그림 전지를 댄 후, 구멍들을 뚫고 그 사이로 목탄 가루를 떨어뜨려 벽면 스케치를 완성했다.

누드

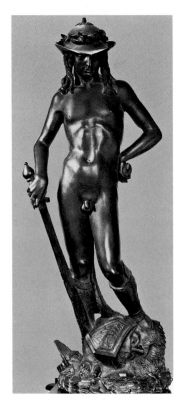

▲ 도나텔로, 〈다윗〉, 1432년경, 청동,
높이 158cm, 피렌체, 바르젤로 미술관
이 작품은 피렌체의 팔라초 메디치
정원에 놓일 분수를 위해 제작된
것으로, 고대 이후 건축물과 연관되지
않은 최초의 독립적인 누드 조각이었다.
다윗은 머리에 목동들이 쓰는 모자를
쓰고, 골리앗의 대검을 오른손에 쥔
채 자신이 돌팔매질해 죽인 적을
내려다본다. 오른쪽 다리가 고정되었고,
왼쪽 다리가 움직인 콘트라포스토
자세는 긴장이 완화된 모습을 나타낸다.

보조 개념 | 누드 인물(이탈리아어 일 누도il nudo)에 해당하는 독일어 개념인 '악트Akt'는 원래 매우 제한적인 의미를 지니고 있었다. '악트'란 동작, 행위를 가리키는 라틴어 '악투스actus'에서 유래했으며, 미술 아카데미의 학술 용어로서 모델이 취하는 자세를 일컫는 말이었다. 이는 이리저리 움직이다 어떤 자세로 고정되는 동작이나 행위를 뜻했다.

그럼에도 '악트'라는 개념은 어원적 유래와는 상관없이 누드 미술에 속하는 하나의 주제, 즉 자연스럽게 움직이는 가운데 취한 인체의 자세를 의미하게 되었다. 사람이 강요에 의해서 서거나 앉거나 눕게 되면, 그 모습은 '막대처럼 딱딱해' 보일 것이다. 르네상스 시기에 고대에 번성했던 누드 미술이 다시 유행하면서 인체의 각 부분의 유기적인 연관이 미술적으로도 다시 고려되기 시작했으며, 15세기부터는 해부학 연구를 통해 인체를 미술적으로 표현하는 작업이 더욱 활발해졌다.

레오나르도 다 빈치와 같은 미술가들이 해부학 연구를 통해 인체를 더욱 정확히 표현하기 전까지, 고대의 작품들은 인체의 주된 관찰 대상이었다. 13세기에 니콜로 피사노 같은 조각가들은, 〈강한 자의 알레고리로서의 헤라클레스〉(1260년경, 피사, 세례당의 설교대)처럼 주로 건축과 연결된 조각작품을 만들었지만, 고대의 작품을 관찰하여 자신만의 작품 세계를 만들었다.

최후의 심판과 에덴동산의 아담과 하와는 그리스도교에서 인정하는 남녀 누드의 두 가지 주제이다. 아담과 하와는 금지된 열매를 먹은 후, "그러자 두 사람은 눈이 밝아져 자기들이 알몸인 것을 알고 무화과나무 잎을 엮어 앞을 가리웠다"(창세기 3:7). 특히 밤베르크 대성당의 〈아담의 문〉(1235년경), 틸만 리멘슈나이더의 〈아담과 하와〉(1491-93, 사암, 뷔르츠부르크, 마인프랑크 미술관)는 고딕 양식에서 발전된 누드 인물을 잘 보여준다.

콘트라포스토 | 니콜로 피사노는 이미 〈헤라클레스〉를 제작하면서, 한 다리는 고정하고 다른 다리는 가벼운 움직임을 나타내는 고대 미술의 조형방식을 도입했다. 이로써 고정된 다리의 골반이 아래로 처지며 신체의 자세가 자연스럽게 반응하면서, 움직이는 다리 쪽의 상반신 어깨가 위로 올라가게 된다. 이러한 자세를 '콘트라포스토'라고 한다.

이렇게 균형 잡힌 콘트라포스토의 목적은 조각에 무게 균형의 개념을 강조하는 것인데, 이것은 이미 고딕 양식의 S형태 전신상에서도 나타난다. 나아가 근세 초기에는 무게 균형이 잘 잡힌, 자연스러운 인체의 자세가 중심적인 표현 주제로 떠오르게 된다. 이 주제는 단순한 자세나 동작 뿐 아니라, 인체의 모든 근육과 연관되어 표현되었다.

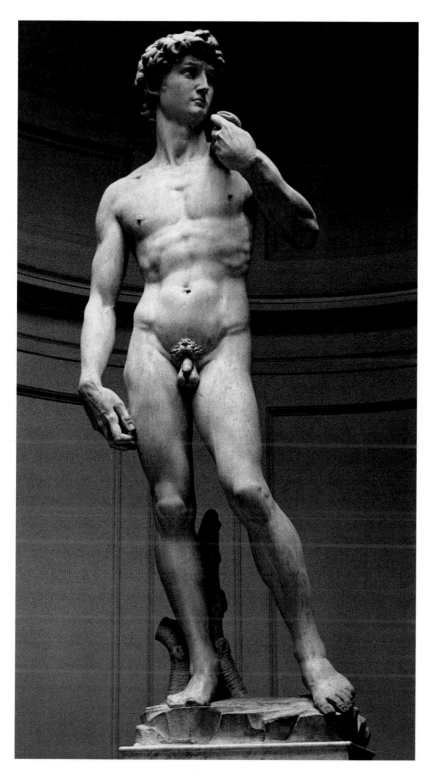

생생한 코

바사리는 미술이 제대로 이해되지 못한
상황을 전하는 매우 재미있는 일화를
소개했다. 피렌체의 수장ᵘᵗᵉ 피에로
소데리니는 미켈란젤로가 〈다윗〉상의
잘못된 부분을 수정하는 모습을
지켜보면서, 코가 좀 크게 보인다고 말했다.
미켈란젤로는 비계에 올라서서 끌을
움직이는 것처럼 한 후, 손에 미리 쥐고
있던 대리석 가루를 떨어뜨렸다. 그러자
소데리니가 칭송하길, "그래, 그렇게 해보니
내 마음에 드는구려. 그대는 이제 조각에
생생한 삶을 불어넣었소."

◀ 미켈란젤로, 〈다윗〉,
 1501-04년, 대리석, 높이 434cm,
 피렌체, 아카데미아 미술관
미켈란젤로는 대리석 덩어리로부터 이
'거인'을 꺼냈다. 피렌체 대성당 건축
공방은 어떤 조각가가 작업하다가
망쳐버린 대리석 덩어리를 더 이상
쓸모없다고 여겼다. 왜냐하면 그 대리석의
두께가 너비나 높이에 전혀 맞지 않아
작품으로 만들기에 어려울 것 같았기
때문이다. 이러한 재료의 한계는 신체는
정면으로, 얼굴은 측면으로 조각됨으로써
극복될 수 있었다. 골리앗을 이기고
아주 완만한 자세를 취한 도나텔로의
〈다윗〉과 는 달리, 미켈란젤로의 〈다윗〉은
수직으로 떨어지는 팔과 고정된 다리,
그리고 꺾인 팔과 움직이는 다리가
뚜렷하게 대조되면서 전투에 임한
매우 긴장된 모습을 나타낸다. 원작이
아카데미아 미술관으로 옮겨오면서,
1905년부터 이 작품이 자리 잡고 있던
팔라초 베키오에는 복제품이 전시되었다.

미켈란젤로

미켈란젤로의 생애

1475 3월 6일 아레초 근방의 카프레제에서 탄생. 피렌체에서 성장

1488-89 화가 도메니코 기를란다요에게 미술 수업을 받다가 곧 조각가 스승에게로 옮겨감

1490 로렌초 데 메디치 가문에서 생활하다 로렌초가 사망한 후(1492), 부모의 집으로 돌아감

1496-1501 로마에서 체류. 〈포도주 마시는 바쿠스〉(피렌체, 바르젤로 미술관), 〈피에타〉(베드로 대성당) 제작

1501-08 피렌체에서 〈다윗〉 제작

1508-19 로마에서 교황 율리우스 2세의 주문으로 시스티나 소성당 천장화(1512년까지) 제작, 〈율리우스 2세의 묘비〉 중 모세의 좌상(1515, 교황 레오 10세) 제작

1534 로마에 정착. 비토리오 콜로나와 친분을 갖게 됨(소네트 작시), 교황 파울루스 3세의 주문으로 시스티나 소성당 제단화 〈최후의 심판〉(1541년까지) 제작. 파울리나 소성당 벽화(〈바울로의 회개〉, 〈베드로의 십자가 처형〉)(1550년까지)

1546 팔라초 파르네세, 베드로 대성당의 건축 감독(대성당의 궁륭 랜턴은 1593년 자코모 델라 포르타가 완공)

1564 2월 18일 사망(89세). 피렌체의 산타 크로체 교회에 바사리가 설계한 그의 무덤이 만들어짐

피렌체와 로마 | 미켈란젤로의 창작 활동은 미술적이나 사회적으로 대조적이었던 피렌체와 로마에서 발전했다. 피렌체는 르네상스 시대에 공화국 체제가 시작된 곳이었으며, 로마는 교황이 군주가 되었던 새로운 정치 중심지로서, 전성기 르네상스가 꽃핀 곳이었다. 조토로부터 '미술의 부활'을 본 바사리에게 있어, 피렌체와 로마를 오가면서 활동한 미켈란젤로는 '미술의 부활'을 완성한 미술가로 여겨졌다. 바사리는 《미술가 열전》(제2판, 1568)에 "오, 참으로 행복한 시대여! 순수함의 원천에서 몽롱한 눈을 씻어낼 수 있는 행운을 지닌 미술가들이여. 그러므로 하늘에 감사하라. 그리고 모든 점에서 미켈란젤로를 닮도록 노력하라"고 썼다.

바사리는 고유하며 절대 모방할 수 없는 미켈란젤로의 '마니에라'(방식)을 칭송했다. 바로 이 '마니에라maniera' 개념에서 양식의 명칭인 '매너리즘Manierism'이 유래했다. 모든 부정적인 의미를 떨쳐내고 보면, 바사리는 화가, 조각가 그리고 건축가들을 가장 적합하게 양식적으로 분류한 저술가였다. 바사리에게 비친 미켈란젤로는 절대적인 조화라는 이상 때문에 현실의 모습을 애써 무시하는 미술가가 아니었다.

조각 같은 인체 | 미켈란젤로 미술의 특성을 이해하려면, 수공예적인 측면 이외에 재료와 투쟁했던 조각가로서의 면모를 자세히 알아보아야 한다. 미켈란젤로는 끌로 돌을 깎는 작업이 대리석에 숨어 있는 형상을 해방하는 일이라고 생각했다. 〈다윗〉 상과 교황 율리우스 2세의 무덤을 장식하려고 제작했으나 미완성인 〈보볼리의 노예들〉(당시 피렌체의 보볼리 정원에 놓여 그렇게 불린다. 현재 아카데미아 미술관 소장)이 바로 그러한 예이다. 〈보볼리의 노예들〉이 보여주는 상징적인 내용은 물질과 연관된 모티프에서 비롯된다. 곧 물질로부터 인간의 신체가 얻어지나, 정신적인 존재로 승화하려는 인간의 영웅적인 투쟁에 인체를 자유롭게 하려는 의지가 내포되었다는 것이다.

이와 같은 모티프는 미켈란젤로의 건축 작업에서도 나타난다. 피렌체에 있는 〈라우렌치아나 도서관〉 계단의 원주들은 독자적으로 존재하는 것이 아니라 그야말로 벽 속에 '박혀 있다'. 산 피에트로 대성당 건축 책임자였던 미켈란젤로는 이미 브라만테가 설계해두었던 중앙부 반구형 천장의 지주를 단지 기능적인 이유로 강화한 것이 아니라, 어마어마한 하중을 지탱하는 받침대로 만들었다. 힘찬 역동성을 보여주는 반구형 천장은 드럼 부위에 이중으로 원주들을 놓았고 골조 구조로 건축되었다. 산 피에트로 대성당의 총 높이는 123.4미터(1588년부터 천장을 올림)에 달한다.

특히 미켈란젤로가 제작한 프레스코 벽화에서도, 그의 조각가적 면모를 엿볼 수 있

다. 천지창조 첫날로부터 노아가 술 취한 장면까지 아홉 장면으로 구분된 시스티나 소성당의 천장화에는 〈아담의 창조〉가 포함되어 있다. 신의 손에 닿으려고 손가락을 뻗은 아담의 떡 벌어진 상체는, 바깥쪽을 향하게 그려졌다. 그밖에 일곱 명의 예언자와 다섯 명의 여성 예언자들, 그리고 두 명씩 짝지은 열 쌍의 누드 인물ignudi은 움직임 없이 앉아 있지만, 금방이라도 움직일 것 같은 힘이 느껴진다는 점이 상충된다.

시스티나 소성당의 제단 벽화인 〈최후의 심판〉에서는 대범하게 표현된 조각 같은 인체가 인간 존재의 극적인 장면을 연출한다. 극적인 색채를 통해 '조각 같은 인체'의 효과는 더욱 상승했다. 시스티나 소성당의 프레스코가 전면적으로 복원됨으로써, 이제 색채의 입장에서 '그려진 조각 작품들'이라 할 수 있는 형상의 해석 가능성이 열렸다. 우선 명암 효과가 아주 두드러지게 나타났는데, 그 효과는 인체와 의상에 한정되지 않았고, 밝고 어두움을 색채의 특성으로 표현했다. 이를테면 암홍색이 보라색과 강렬한 분홍색으로 대조되어 표현되었으며, 암청색은 광채 나는 푸른색과 대조를 이루었다. 매너리즘 화가인 폰토르모, 혹은 로소 피오렌티노의 작품을 보면 색채화가로서 미켈란젤로가 그들에게 미친 영향을 알 수 있다.

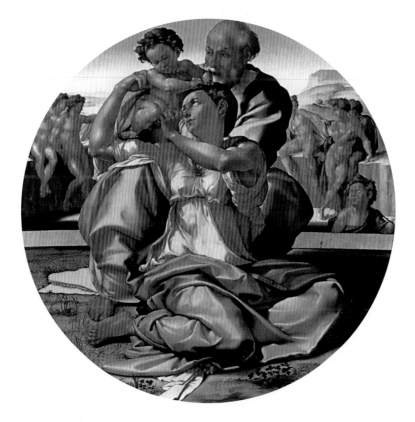

◀ 미켈란젤로, 〈성가족〉(톤도 도니), 1504년, 목판에 템페라, 지름 120cm, 피렌체, 우피치 미술관
미켈란젤로가 그린 유일한 패널화인 이 작품은 피렌체 상인 아뇰로 도니가 마달레나 스트로치와의 결혼식을 기념하기 위해 제작을 의뢰한 것이다. 마달레나 스트로치는 1506년에 라파엘로가 그린 초상화의 주인공이다(피렌체, 팔라초 피티). 바사리는 〈성가족〉에 대해 이렇게 평가했다. "미켈란젤로는 아기 예수를 두 팔로 안고 무릎을 꿇은 성모의 머리를 그렸다. 성모는 아들의 아름다운 모습에 황홀해하며, 덕망 있는 노인으로 묘사된 성 요셉에게 아들을 보여주고자 한다." 이 그림의 구도를 보면 성 요셉을 포함한 성가족은 두 개의 삼각형이 겹쳐진 형태로, '피라미드형 인물Figura piramidale' 구도에 해당한다. 아기 예수와 성 요셉, 성모의 머리는 V자 형태를 띠고 있다. 미켈란젤로의 작품은 색채에서도 라파엘로나 레오나르도 다 빈치와 차이가 난다. 미켈란젤로는 비슷한 색조가 은은하게 나타나는 섬세한 표현 대신, 빛과 그림자의 회화적 효과를 더욱 강하게 나타냈다. 또한 배경으로는 공간의 깊이를 보여주는 풍경이 아니라 중경에 어린 소년들의 누드가 등장시켰다. 이러한 누드는 시스티나 소성당 천장화에도 등장한다.

미켈란젤로의 〈모세〉

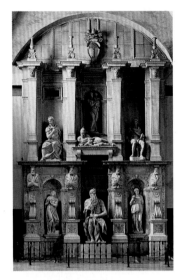

▲ 〈율리우스 2세의 묘비〉,
1505–47년, 중간에 중단됨,
로마, 산 피에트로 인 빈콜리 교회
건축과 관련 없이 독립적으로 만들어진
기념비로, 원래는 산 피에트로 대성당에
마치 고대의 거대한 마우솔레움처럼
제작될 계획이었지만, 결국 원안이
축소되어 1547년에 한쪽 벽면을
차지하게끔 완성되었다. 미켈란젤로가
손수 제작한 작품들은 1층 중앙부에
놓인 모세 좌상과 좌우에 위치한
라헬(명상을 의미), 레아(능동적인 삶을
의미)의 전신상들이다. 원래 설계도의
복제품(소위 베커라트의 드로잉, 베를린,
동판화실)을 보면 모세는 2층의 한
모서리를 장식하고 있었다.

교황 율리우스 2세의 묘지 | 유대교의 중심인물인 모세를 포함한 미켈란젤로의 조각 작품들은, 교황 율리우스 2세가 1505년 자신의 거대한 무덤을 위해 주문한 데서 유래했다. 처음 계획으로는 인체보다 큰 마흔 점의 조각작품을 제작하기로 했는데, 그중 자유롭게 서 있는 기념비의 기단은 미술과 학문의 알레고리들과 정복된 지방을 의인화한 노예들로 구성하기로 했다. 또한 기단 위에는 석관을 둘러싼 네 점의 좌상들이 만들고, 석관 위에는 마돈나의 발 옆에 꿇어앉은 석관의 주인공이 양쪽에서 천사의 보좌를 받는 장면을 재현하기로 계획했다. 그러나 1506년에 교황은 이 계획을 포기했고, 미켈란젤로는 도망치듯 로마를 떠나고 말았다. 그 후 미켈란젤로는 1508년 로마로 돌아와 시스티나 소성당 천장화를 제작하기 시작했다.

잘못된 장소 | 1513년에 교황 율리우스 2세가 사망하자 미켈란젤로는 다시 그의 무덤 묘비 제작에 매달렸다. 우선 〈밧줄에 묶인 노예〉와 〈죽어가는 노예〉, 〈모세〉가 완성되었다. 미켈란젤로는 계획을 수정하면서 로베레 가문과 새롭게 계약 내용을 작성했고, 결국 1547년에 완성된 묘비는 로마의 산 피에트로 인 빈콜리 교회San Pietro in Vincoli에 안치되었다.

　암스테르담의 포더 미술관에는 〈모세〉에 대한 깊은 인상을 보여주는 한 점의 두상 드로잉이 남아 있다. 이 드로잉은 레오나르도 다 빈치가 그린 것으로, 레오나르도는 1515년 교황 레오 10세와 함께 미켈란젤로의 공방을 방문한 적이 있었다. 《미술가 열전》(제2판, 1568)에서 바사리는 〈모세〉에 대한 당대의 평가를 다음과 같이 기록했다. "미켈란젤로가 〈모세〉를 완성했을 때, 고금을 통해 그 작품과 비견할 만한 것이 없었다." 피에트로 프란카빌라는 미켈란젤로의 작품을 모방하여, 1585년 피렌체의 산타 크로체 교회의 니콜리 소성당에 양팔을 펴고 있는 모세의 좌상을 배치했다. 피렌체의 바르젤로 미술관에는 매너리즘 조각가 잠볼로냐가 제작했다는 모세의 점토 모델이 있다.

　〈모세〉가 미친 영향은 본래의 제작 의도를 살펴보아야 더욱 정확히 알 수 있다. 〈모세〉는 석관 위 한 모퉁이에 놓여 관람자의 눈높이에 오도록 계획되었다. 즉 〈모세〉에서 볼 수 있는 몸의 자세와 극적인 표정은 멀리 떨어져서 보았을 때를 계산한 것이라고 설명될 수 있다. 가까이에서 보면 모세의 얼굴은 공포감이 느껴질 정도이다. 미켈란젤로는 〈모세〉의 얼굴 표현을 통해 공포terribilità 대가로서, '경외감을 주는 능력'의 소유자로 알려지게 되었다. 당초의 계획과 달리 옮겨진 자리에 놓인 〈모세〉는 괴테에게도 영향을 미쳤다. 괴테는 1786년 산 피에트로 인 빈콜리 교회를 방문했고, 1812년에

는 청동으로 복제한 〈모세〉를 구입하기도 했다. 괴테는 1830년에 다음과 같은 기록을 남겼다. "나는 이 영웅이 여기 앉아 있는 모습이 아닌 다른 모습을 도저히 상상할 수 없다. 아마도 율리우스 2세를 위해 미켈란젤로가 제작한 이 초인의 전신상은 나의 상상력을 몹시 자극하여, 내가 그렇게 생각할 수 밖에 없도록 하는 것 같다."

정체성을 드러낸 조각 | 1914년 지그문트 프로이트는 이름을 밝히지 않고 발표한 논문에서, 미켈란젤로의 〈모세〉가 호전성 (그는 이스라엘 민족이 우상 숭배로 타락한 것에 화를 낸다)과 감정 표현을 억제한 조각이라는 해석을 내렸다. 프로이트에 따르면 모세는 "인간에게 지워진 규정을 지키려고 자신의 열정을 억제"하는 모습이며, 이것은 신과의 결합, 즉 계명이 적힌 석판을 상징한다는 것이다. 이 논문은 그가 '변절한' 제자 카를 융과 벌였던 공개 논쟁 이후에 발표되었다.

프로이트의 이러한 해석에서 근거하여 한스 마르틴 로만은 《지그문트 프로이트》(1998)에서 "프로이트는 작품 〈모세〉를 보면서 신화적인 인물인 모세의 정신 세계를 드러냈다. 정신분석학의 창시자로서 그는 개인적인 감동 그 이상을 드러냈다"고 평가했다. 프로이트가 미켈란젤로 문제에 집중했다는 사실은 1914년에 찍은 사진에서 확인할 수 있는데, 이 사진 속의 프로이트는 빈의 베르크가세 19호인 자기의 아파트 베란다에서 〈죽어가는 노예〉의 소형 복제품을 자세히 바라보는 모습이다.

베네치아

베네치아의 유명한 건축물

산 마르코 대성당 11–13세기, 십자
평면에 반구형 천장을 덮은 교회로, 내부는
모자이크로 장식함

산티 조반니 에 파울로 교회 13–15세기,
도미니크 수도원의 교회로 총독 무덤을
다수 보유했으며, 앞 광장에 는 베로키오가
제작한 〈콜레오니 기마상〉이 있음

**산타마리아 글로리오사 데이 프라리
교회** 14–15세기, 프란체스코 수도원 교회

총독관저Dogenpalast 1340년 직후
공사를 시작, 고딕 양식으로 된 정면을
지닌 이 화려한 건축물(2층으로 이루어진
아케이드에 대리석으로 문양 장식)은
피아체타와 그란 카날레와 접하며, 내부는
틴토레토와 티치아노의 회화로 풍부하게
장식됨

카 도로Ca'd'Oro 1421–40년에
바르톨로메오 본에 의해 건축됨, 본래
대리석으로 장식한 3층 아케이드로 구성된
정면은 황금 칠이 되었음, 카날 그란데에
접하고 있음

구 도서관 1537년 야코포 산소비노에
의해 건축 시작, 베네치아 르네상스 시기의
주요 건축물

산 조르조 마조레 교회 1566–1610,
산 조르조 마조레 섬에 있는 베네딕투스
수도원 교회로 신축, 안드레아 팔라디오가
설계

일 레덴토레 교회 1577–92년 매너리즘
건축가 안드레아 팔라디오가 설계.
흑사병이 물러간 후 봉헌된 교회

산타마리아 델라 살루테 교회 1631–
87년 발다사레 론게나에 의해 설계.
베네치아 바로크를 보여주는 주요 건축물

베네치아는 유네스코가 정한
세계문화유산이다.

해상과 지상의 패권┃ 베네치아는 말뚝 위에 건설된 세상에서 가장 화려한 수상 도시
이다. 베네치아 만灣의 해안으로부터 4킬로미터 떨어진 이 도시의 영역은 가까운 거리
에 있는 118개의 섬으로 구성되었으며, 섬과 섬 사이를 메운 진흙더미 속에 깊이 박힌
말뚝 위로 도시가 건설되었다. 카날 그란데Canal Grande는 베네치아의 수로 체계에서 주
요 동맥에 해당한다.

5-6세기 이래 사람들이 주거하게 된 섬들은 정치적으로 공화국 공동체로서 번성하
기 시작했다. 697년부터는 선출된 '총독'(라틴어 Dux)이 공화국에서 최고의 지위를 차지
했고, 742년부터는 '도제Doge'라 불리게 되었다. 총독은 종신 선출직으로, 거의 세습군
주와 유사했다. 828년에 베네치아는 성 마르코의 유골을 알렉산드리아로부터 베네치
아로 옮겨오면서(틴토레토가 1566년 직전에 그린 회화에 이 장면이 그려졌다. 밀라노, 브레라 미술
관) 종교적인 정체성을 얻게 되었고, 이로 인해 베네치아 공화국의 국가적 상징물은 복
음서 저자 성 마르코의 날개 달린 사자가 되었다. 베네치아는 콘스탄티노플의 무역 파
트너로서 레반테 지역의 무역과, 순례자들 그리고 성지로 향하는 십자군들로부터 이익
을 챙겼으며, 해운업이 번성했다. 상인들과 미술가들은 베네치아의 두카토Ducato 금전
이 가장 높은 가치를 지녔다고 평가했다.

15세기에 이르자 무역 항로가 근본적으로 변화했다. 1453년 콘스탄티노플이 정복되
면서 비잔틴 제국이 무너지자 지중해 동부는 오스만투르크의 통제를 받게 되었고, 지
중해 서부의 해상 무역은 지중해를 벗어나 해외로 향했다.

베네치아는 우세했던 해상 패권의 손실을 지상 패권의 확장으로 보완했다. '견고한
지상의 패권Terra ferma'은 베네치아의 주도 아래 아드리아 해안 전체로 확대되었고, 서
쪽으로는 베르가모Bergamo까지 이르렀다. 베네치아는 18세기에 '로코코의 주요 도시'
로 떠오르면서 마지막으로 문화적 전성기를 보여주었다. 프랑스 대혁명으로 최후의 총
독이 물러나자 베네치아는 1797년부터 오스트리아의 지배를 받게 되었다. 이후에는
나폴레옹의 통치를 받았으며, 1815-66년까지는 합스부르크 제국에 속한 롬바르도 베
네치아가 되기도 했다.

베네치아의 회화┃ 1494년에 알브레히트 뒤러는 뉘른베르크 인구의 네 배에 해당하
는 10만 명이 거주하는 베네치아에서 머물면서, 이 세계적인 도시를 경험한다. 당시 이
수상 도시는 오리엔트와 교역하면서, 거기에서 유입된 물자가 풍족했다. 오리엔트로부
터 유입된 물자에는 향신료, 고급품, 장신구 그리고 '바다 건너에서' 수입된 울트라마린

이라는 귀중한 청색 안료도 포함되었다. 이 국제 도시에는 '독일무역친목회관Fondaco dei Tedeschi'도 있었다. 당시 뒤러는 뉘른베르크에 사는 자신의 지인 피르크하이머에게 다음과 같은 내용을 담은 서신을 보내기도 했다. "이곳에서 나는 신사로 대접받고 있지만, 고향에 가면 식객에 불과하네."

베네치아에서 뒤러는 당시 64세 가량인 조반니 벨리니와 친분을 맺게 되었다. 벨리니가 그린 세 폭 제단화는 산타마리아 글로리오사 데이 프라리 교회Santa Maria Gloriosa dei Frari에 있는데, 그 양쪽 날개에 두 명씩 짝을 지어 사도들의 초상을 그렸다. 바로 이 제단화의 날개로부터 영향을 받은 뒤러는 두 폭에 나누어 사도들을 두 명씩 그린 〈4명의 사도들〉을 완성했다(1526, 뮌헨, 알테 피나코테크). 조반니 벨리니는 〈레오나르도 로레단 총독〉(1501년경, 런던, 국립미술관)를 비롯해 많은 초상화를 그려 유명세를 누린 화가였다. 산 차카리아 교회San Zaccaria에 있는 대규모 작품인 〈성스러운 대화Sacra Conver-sazione〉(1505)는 벨리니의 말기 작품에 속한다. 그는 부친 야코포, 아우 젠틸레와 함께 부드러운 색조를 보여주는 베네치아 화풍을 발전시켰다. 이 화풍에는 시칠리아 출신의 안토넬로 다 메시나(〈성 세바스티아누스〉, 1475, 드레스덴, 회화미술관)도 속한다. 조르조네와 티치아노는 풍부한 색채가 일품인 베네치아 화풍 특성을 보여준다. 〈발코니에 선 베네치아의 두 정부情婦〉(베네치아, 코르레르 미술관)를 그린 16세기 초반의 베네치아 화가 비토레 카르파초는 이야기를 나열하는 화면 구성을 즐겼다.

▼ 젠틸레 벨리니,
〈산 마르코 광장에서의 행렬〉, 1496년, 캔버스에 템페라, 367×745cm, 베네치아, 아카데미아 미술관

이 대규모 회화는 그림에 그려진 산 마르코 대성당 정문 아치의 황금빛 모자이크 속 말 네 필이 끄는 마차가 보일 정도로 매우 정확하게 그려졌다. 그림의 윗부분은 중앙의 반구형 지붕과 더불어 그리스 십자가 평면의 횡축에 따라 덮은 반구형 지붕의 끝을 모두 잘라냈다. 화면 오른쪽에는 총독 관저가 보이며, 바로 그 앞이 수로水路인 그란 카날레와 인접한 캄파닐레(종루) 광장이다. 사실주의 기법으로 그린 도시 풍경화, 즉 베두타Veduta 회화는 베네치아 특유의 회화로 발전했으며, 특히 18세기의 화가인 벨로토, 카날레토, 구아르디를 통해 유럽 특유의 건축 풍경화가 되었다.

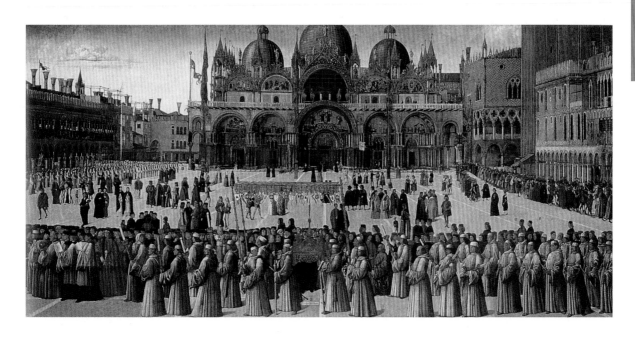

티치아노

티치아노의 생애

깨어난 베누스 | 티치아노가 그린 두 점의 누워 있는 누드 여인상을 보면, 한 주제에 대한 티치아노의 관점을 파악할 수 있다. 그는 작품 대부분에서 감각적 아름다움을 회화적으로 극대화하려고 했다. 1510년 티치아노는 〈단잠에 빠진 베누스〉(드레스덴, 회화미술관)를 조르조네와 공동 작업하여 완성했다. 그로부터 20년 후 티치아노는 소위 〈우르비노의 베누스〉라 불린 누드 여인상을 그렸다(피렌체, 우피치 미술관). 이 작품에서 티치아노는 인간과 자연의 서정적인 조화를 보여주는 대신 실내 풍경을 묘사했다. 그림 앞쪽에 누워 있는 고급 창부는, 뒤쪽에서 의상을 고르는 하녀들이 옷을 가지고 오기를 기다린다. 〈종교적이며 세속적인 사랑〉(1515년경, 로마, 보르게세 미술관)은 전통적인 제목 때문에 혼동을 일으키는 작품이지만, 사실 이 작품의 내용은 사랑하는 여인에 대한 '간절한 구애'라고 이해해야 한다. 1515년의 〈베누스의 축제〉, 1519-20년에 완성한 〈향연〉(두 작품 모두 마드리드의 프라도 미술관 소장, 페터 파울 루벤스는 두 그림을 복제했다) 등도 주문자가 사랑하는 여인들에게 헌정되었다. 〈베누스와 오르간 연주자〉(1550, 베를린과 마드리드)는 다양하게 해석할 수 있는 작품이다. 이 작품은 로페 데 베가의 희극 〈기적의 기사〉(1621)에 등장하는 대사("유명한 오르간 연주자처럼 내가 연주할 수 있는 모든 작품의 목록을 보여드리지요." 여인들의 영웅 루츠만은 희극에서 이렇게 뽐내고 있다)와 비교되며, 신플라톤주의의 감각과 정신의 대립으로 해석되기도 한다.

초상화가 | 티치아노는 조반니 벨리니, 안토넬로 다 메시나, 조르조를 비롯한 베네치아 화파의 전통을 이으면서 감각적으로 풍부한 초상화를 제작했다. 그의 대표적인 초상화는 〈푸른 색 옷을 입은 남자〉(1511년경, 런던, 국립미술관, 그림의 주인공이 입고 있는 의상의 소매가 라벤더빛 실크여서 이런 제목이 붙었다)이다. 티치아노의 후기 작품에 속하는 초상화로는 〈라비니아의 초상〉(1550년경, 베를린, 회화미술관)이 있는데, 작품의 주인공 라비니아는 과일 접시를 높이 들고 뒷모습을 보이며 관찰자를 향해 얼굴을 화면 바깥쪽으로 돌리고 있다(파모나 여신의 알레고리일 수도 있다). 티치아노는 심리적 긴장감을 느끼게 하는 대규모의 작품 〈뮐베르크에서 승리한 카를 5세의 기마상〉(1548, 마드리드, 프라도 미술관)도 그렸다. 이 그림은 소나기구름이 서서히 물러가는 저녁 풍경을 배경으로 승리한 사령관을 보여주는데, 어두운 구름이 우울한 인상을 일게운다. 16세기 말에 이르러 베네치아의 교회와 정부는 주로 틴토레토와 파올로 베로네세에게 작품들을 주문했다. 그와 비슷한 시기인 1570년에 티치아노는 〈자화상〉을 그렸는데, 이 그림은 매우 엄격해 보이는 옆얼굴과 먼 곳을 응시하며 깊은 생각에 잠긴 시선을 보여준다.

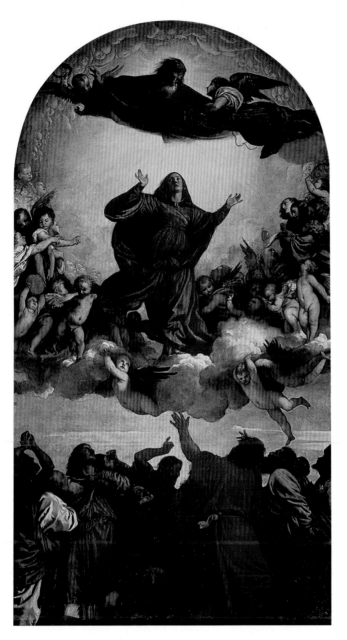

▲ 티치아노, 〈마리아의 승천〉, 1516–18년, 목판에 유화, 690×360cm, 베네치아, 산타 마리아 글로리오사 데이 프라리 교회

그림을 주문한 프란체스코 수도원은 당시 일반적으로 프라리Frari라 불렸다. 이 제단화가 과연 프란체스코 수도원 교회를 위한 것이었는지는 정확하지 않다. 그림 아랫부분의 사도들은 강렬한 감정을 표현하고 있다. 상당히 감각적인 채색은, 과연 이 주제에 적당했을까 의심스러울 정도이다. 사실 티치아노의 〈마리아의 승천Assunta〉은 다른 작품과는 비교할 수 없는 역동성을 보여주는데, 이러한 동적인 감각은 삼각형 구도에서 비롯되었다. 삼각 구도는 아래부분에 석관을 둘러싼 사도들 중 진홍색 의상을 입은 두 사도와 승천하는 마리아의 진홍색 의상을 연결하면서, 결국 시선이 하늘에 떠 있는 하느님을 향하도록 한다. 이 작품에서 나타난 혁신적인 요소는 번쩍이는 빛 앞에 몸을 돌리고 서 있는 마리아이다. 이 그림이 완성될 무렵 티치아노는 개인적인 주문을 받아 신화 주제를 그리고 있었는데, 전하는 바에 따르면 티치아노는 〈마리아의 승천〉이 소장된 프란체스코 수도원 교회에 묻혔다고 한다. 1852년 이 교회의 오른쪽 아일에는 티치아노를 기리는 기념비가 봉헌되었고, 〈마리아의 승천〉이 기념비에 새긴 부조에 모사되었다.

매너리즘

16세기의 위기

1517년 이후 종교개혁. '이단의 동향'이
가톨릭 교회의 문화적 패권을 처음으로
축소시켰고, 신앙적 선택에 따라 교회
역시 분열됨

1519-22 최초의 세계 일주 항해.
마젤란이 지구가 원구라는 증거를 보여줌.
유럽이 지구 전체에 비해 아주 작은
공간이라는 사실을 인정함

1526 독일농민전쟁. 최초의
'하극상'으로서 사회 계급적 위기가
돌발함

1527-28 로마 대약탈Sacco di Roma.
황제 카를 5세의 용병들이 로마를 약탈함.
로마 대약탈은 부도덕에 대한 신의
진노라고 간주됨

1529 오스만투르크가 발칸반도를
점령하면서 빈도 그들의 영향권에 들어옴

1543 태양 중심이라는 지동설 제기.
코페르니쿠스 사망 이후 발표된 논문은
그동안 태양이 지구를 중심으로 돈다는
관점 대신 지동설을 제기

1562 프랑스에서 제1차 위그노 전쟁
발발(위그노 전쟁은 1598년까지 총 여덟
차례 발발)

1563 1543년에 시작된 트리엔트 공의회
종료. 반종교개혁을 통해 정치적인 종파
분열이 더욱 강화됨

1568 스페인 패배. 스페인 식민 통치에
반대한 전쟁이 일어나고, 1581년 네덜란드
연방 공화국 등장함

두 가지 의미 | 미켈란젤로의 '마니에라'(양식, 조형 방식)를 모방하는 이들이 많았다는 조르조 바사리의 기록에서 출발한 매너리즘 개념은, 우선 1530년부터 17세기 초 바로크 미술에 이르는 이탈리아 미술을 지칭하는 양식사적 시대 개념인 동시에, 르네상스 말기를 지칭하는 개념이기도 하다. 한편 매너리즘은 의미가 확대되어, '고전'에 반대되는 개념으로도 쓰인다. 그러나 위에서 본 두 가지 적용 사례로 보아도 매너리즘은 '양식화된'이라는 의미를 내포하는 인위적인 특성을 지칭하며, 부정적인 의미에서 '반反고전적'이라는 뜻을 지니게 되었다.

매너리즘의 특징 | 1530년 이후 감동을 생생하게 표현하며 또 세계관과 인간관이 확대된 미술은 현상에 새롭게 접근하게 되었다. '세계와 인간의 재발견'(야콥 부르크하르트)에서 출발했던 초기 르네상스와 전성기 르네상스는 일종의 이상화된 관념으로 발전했다. 그러나 이내 현실에 대한 새로운 경험으로 이상화된 관념은 단순히 착각에 불과하다는 회의에 빠지게 되었다. 따라서 매너리즘 미술은 조화라는 도그마, 즉 '아름다운 겉모습'을 그리는 미술의 한계로부터 자유로운 것이 특징이다.

그러나 16세기 매너리즘 미술의 세계상과 인간상은 초기와 전성기 르네상스로부터 완전히 결별한 것이 아니었고, 오히려 개별적인 주제나 조형 방식을 더욱 강화해나갔다. 이를테면 매너리즘 회화와 건축에서 공간의 깊이는 소실점 쪽으로 더욱 확대된 인상을 준다. 또한 회화나 조각에서 줄 지어 있거나 군상을 이루는 인물들은 움직임을 나타내거나 나선형을 이루며 신체의 동작을 표현한다. 반원형, 원형, 그리고 삼각형의 평면적 구도 대신 대각선 구도가 등장했으며, 이상적인 인체 비례를 나타내는 고대의 규범은 표현주의적인 인체 구성으로 대체되었다. 또 명암법은 점차 색채와 자연광이 교차하면서 극적인 채광 효과로 더욱 풍부해졌고, 인문주의를 담은 내용은 갈수록 알레고리 주제로 바뀌었다. 한편 전통적인 종교 주제는 종파주의적 경향으로 보이며 극단화된 감정을 표현하게 되었다.

이러한 매너리즘의 양상은 널리 확산된 위기의식을 표현하는 미술적 반응이었다. 16세기 이탈리아 매너리즘의 중심지는 베네치아(틴토레토)와 피렌체(파르미지아니노, 폰토르모)였으며, 이 같은 현상은 프랑스(롯소 피오렌티노와 퐁텐블로 화파)와 네덜란드('로마 여행자'들의 로마주의)로 전파되었고, 그 영향은 독일어권에도 크게 미쳤다. 그러나 매너리즘은 칼뱅주의와 루터의 프로테스탄티즘으로부터 형성된 형상파괴주의에 의해 형식적인(장식 형태에 제한된) 차용을 넘어 진정한 양식으로 성장할 수 있는 기회를 놓치고 말았다.

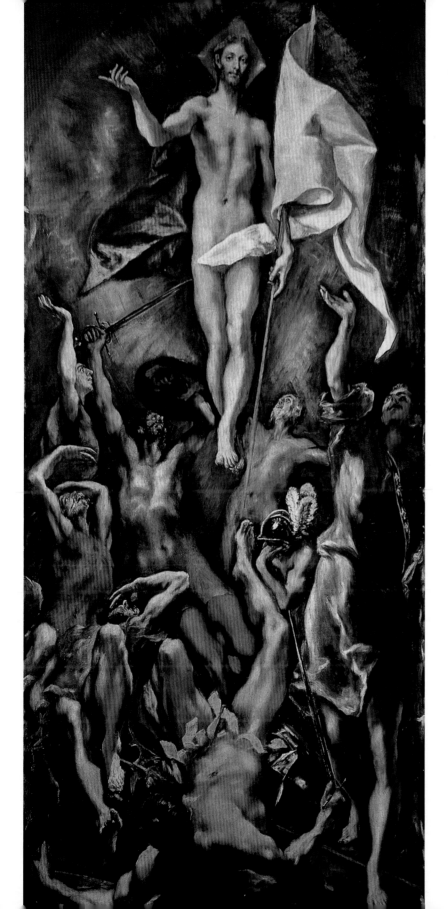

◀ 엘 그레코, 〈그리스도의 부활〉, 1584-
94년, 캔버스에 유화, 275×127cm,
마드리드, 프라도 미술관

엘 그레코는 1541년 베네치아 공화국
통치를 받던 크레타 섬에서 태어났다.
베네치아의 티치아노로부터 수업을
받았고, 1570년 이후 로마에 체류하다가
1577년경부터 1614년에 사망할 때까지
스페인의 톨레도에서 살았다.
그가 그린 길게 늘어진 인물들은 사실
시각의 오차에서 유래했다. 대부분
종교화를 그려왔던 엘 그레코는
오래전부터 매너리즘의 대가로 손꼽혀
왔으며, 초감각적인 것을 감각적으로
가시화하려고 부단히 노력했다.
〈그리스도의 부활〉에서 가볍게
공중으로 뜬 그리스도의 몸은, 장님이
된 로마 보초병들이 땅에 나동그라지는
아랫부분의 소란스러운 군상과 대조를
이룬다. 인물들은 황홀경에 빠져 팔과
몸을 뻗고 있으며, 마치 세속적인 모든
것들을 극복한 듯 보인다. 화면 중앙에서
뒤로 자빠진 보초는 그리스도와
상대되는 세속적인 인물이지만, 다른
인물들과 마찬가지로 구부러진 그의
형체는 신의 벌을 받은 라오콘을
연상시킨다. 엘 그레코는 사실 톨레도를
배경으로 〈라오콘과 그 아들의 죽음〉을
그린 적이 있었다(1610년경, 워싱턴,
국립미술관). 이 작품은 티치아노의
〈마리아의 승천〉과 비슷한데, 특히
화려한 색채로 고조된 감흥과, 차가운
색조로 나타난 명암 대비의 극적 효과가
그러하다.

틴토레토

틴토레토의 생애

1518 본명 야코포 로부스티. 베네치아에서 염색업자의 아들로 태어남

1539 독립적인 대가로 인정받음. 거의 베네치아에서 활동함

1545 로마에 잠깐 체류하면서 미켈란젤로의 영향을 받았다고 추측됨

1564-87 스쿠올라 디 산 로코의 벽화와 천장화(캔버스) 제작

1594 5월 31일 사망(76세)

의미 | 미술작품에서 현실과 이상의 통일은 전성기 르네상스에 정점을 이루었으며, 16세기 후반에는 일종의 균열이 나타나게 된다. 특히 레오나르도 다 빈치가 사망한 해에 태어난 틴토레토의 작품에서 이러한 균열이 감지된다.

신화에 나타난 일화를 담은 〈마르스와 베누스를 놀라게 한 불카누스〉에는 이상화된 인체, 특히 여성 누드가 잘 나타나 있다. 도덕적인 내용을 담고 있는 이 신화는 '매우 이상한 한 쌍'(노인과 젊은 여인)이라는 시각에서도 관찰되어야 한다. 이 작품의 주요 구성 요소는 왼쪽 위에서 떨어지는 대각선(베누스), 거울(불카누스의 등이 비침), 그리고 오른쪽에 있는 소실점이다. 바로 이 오른쪽 소실점에 마르스가 숨어 있는데, 강아지가 그의 존재를 알려준다.

레오나르도의 〈최후의 만찬〉과 틴토레토가 약 100년 후에 그린 같은 주제의 그림(오른쪽)은 여러모로 비교된다. 우선 두 그림에서 예수는 공통적으로 화면 중앙에 등장한다. 레오나르도의 그림에서는 예수를 중심으로 원근법이 사용되었던 반면, 틴토레토의 작품에서는 소실점이 오른쪽 윗부분에 오는 구도이다. 그림에 의미를 부여하는 것은 빛이다. 예수의 머리에서 초감각적인 광채가 나타나며, 그 빛은 공중에 떠 있는 천사에게까지 미친다. 두 번째 빛은 왼쪽 위 천정에 매달린 램프이다. 이 빛은 식탁과 함께 대각선 구도를 이루는 사도들을 비춘다. 사도들은 모두 무언가에 골몰하고 있으며, 예수는 성찬을 나눠주는 일에 여념이 없다.

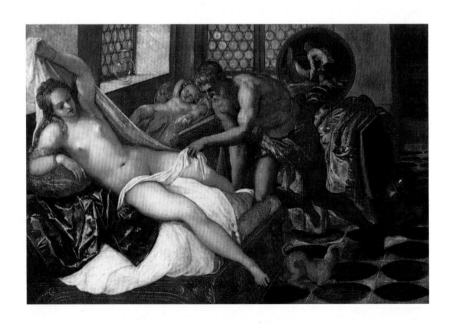

▶ 틴토레토,
〈마르스와 베누스를 놀라게 한 불카누스〉, 1555년경, 캔버스에 유화, 135×198cm, 뮌헨, 알테 피나코테크
이 장면의 내용은 호메로스의 《오디세이아》(8장)에 의거한다.

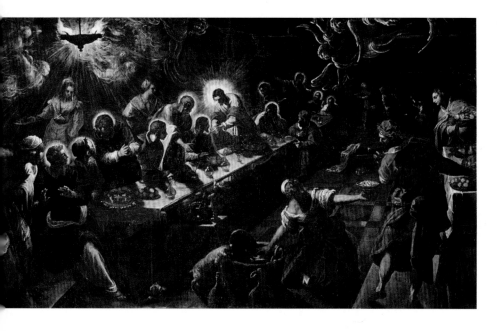

전성기 르네상스 때 레오나르도
다 빈치가 밀라노에 그린 〈최후의
만찬〉(1495~98)과 틴토레토의 매너리즘
회화는 여러모로 대조된다. 틴토레토는
레오나르도의 평면, 평행적이며 대칭적인
구도 대신, 공간 깊숙이 대각선으로
들어가는 식탁을 배치함으로써 구도를
잡았다. 아래 왼쪽으로부터 오른쪽
위로 향하는 비스듬한 구도는 그림에
두 가지 내용을 동시에 부여한다. 화면
오른쪽에는 성찬 준비에 여념이 없는
사람들이나 바구니 속의 성찬에 관심을
보이는 고양이와 같은 세부 묘사가 있는
반면, 식탁 건너에서는 배신자 유다를
지목하는 성서의 장면이 전개된다.
이 작품에서 틴토레토는 인위적인 빛에
대해 연구하면서 베네치아 특유의
형태 감각을 보여준다. 부르크하르트는
《치체로네Cicerone》(1855)의 '이탈리아
미술작품을 즐겁게 감상하기 위한
안내'에서 이 작품이 "빛이 주는
최고의 효과를 통해 새로운 의미를
부여한다"라고 썼다.

스쿠올라 디 산 로코 | 베네치아에서 스쿠올라scuola(학교)란 종교적 공동체와 그 단체에 속한 건물을 뜻한다. 다시 말해 '스쿠올라'란 한 성인을 수호성인으로 삼고 자선을 실천하려 한 평신도들의 종교 단체를 의미했다. 베네치아에는 이러한 목적을 가진 대규모 공동체가 여섯 군데나 있었고, 소규모 공동체들은 그보다 더 많았다. 1732년에는 '스쿠올라'의 수가 290개에 달했다고 한다.

'스쿠올라 그란데 디 산 로코Scuola Grande di San Rocco'는 그중 대규모 공동체에 속했다. 이 공동체는 성 로쿠스를 수호성인으로 삼고 병자들을 돌보았는데, 성 로쿠스의 유골은 1415년 베네치아로 옮겨졌다고 한다. 1560년 완공된 이 공동체의 건물(회관과 숙소)과 교회 장식을 위한 공모전에서, 틴토레토는 1564년에 파올로 베로네세와 페데리코 추카리 등을 제치고 승리했다. 그로부터 2년간 틴토레토는 구약과 신약 성서의 내용과 성 로쿠스의 전설을 33점의 벽화와 천장화(캔버스)로 그렸다. 넓은 화면(〈십자가 처형〉, 1565), 깊은 공간 표현, 높은 구도는 매너리즘의 전형적인 특성으로, 현실 공간과는 무척 차이가 난다.

또한 틴토레토는 여덟 점의 세속적인 사건을 담은 곤차가 가문을 위한 연작(1579-80, 뮌헨, 알테 피나코테크)을 조수와 함께 만토바의 팔라초 두칼레에 있는 방 두 곳에 그렸다. 이 작품은 굴리엘모 곤차가 공작의 주문으로 제작되었고, 〈조반니 프란체스코 곤차가가 1433년 만토바의 백작이 되다〉가 그 안에 포함되었다.

사행 곡선

그림에 나타나는 동작 | 16세기 매너리즘의 특징 중 하나인 동작 표현은 회화의 '역학적' 매체에 속하며, 한층 고조된 감흥을 표현하는 방식이다. 또한 동작의 표현은 20세기 초 새롭게 등장한 미래주의의 표현 과제 중 하나이기도 했다.

야코포 폰토르모의 〈마리아의 엘리사벳 방문〉(1530년경, 카르미냐노 교회)에서 네 명의 인물은 원형의 동작을 이루는 윤무를 춘다. 그리고 공모전에서 레오나르도 다 빈치의 〈앙기아리 전투〉를 눌렀던 미켈란젤로의 〈카시나의 전투〉(팔라초 베키오)는 목욕 중에 적이 침입하자 놀란 병사들이 무기를 찾으러 황급히 움직이는 장면을 그려, 누드 인물들의 격렬한 동작을 보여준다(레오나르도나 미켈란젤로의 프레스코 작품 모두 파괴되었다).

미켈란젤로의 〈톤도 도니〉에서 무릎을 꿇고 있는 마리아는 일어나면서 몸을 돌리는 상태로 표현되었는데, 라파엘로의 프레스코 〈갈라테아〉(1512-13, 로마, 빌라 파르네지나)를 보면 도망가는 님프들이 몸을 돌리는 동작을 취했다. 몸을 돌리는 동작에서 인체는 일정한 높이에 이르게 되는데, 이러한 형태를 '사행蛇行 곡선', 이탈리아어로 '피구라 세르펜티나타 Figura Ser-pentinata'라 한다. 세르펜티나타 serpentinata는 이탈리아어 형용사 세르펜티나토 sepentinato의 여성형으로, '뱀과 같은'이라는 뜻을 지닌다. '사행곡선'은 알레고리와 신화적인 내용이 담긴 바르톨로메우스 슈프랑거의 그림에 자주 등장한다(〈베누스와 아도니스〉, 1597년경, 빈, 미술사박물관). 슈프랑거는 네덜란드인으로 안트베르펜, 프랑스, 이탈리아 북부, 로마 그리고 프라하에서 황제 루돌프 2세의 궁정화가로 활동했다.

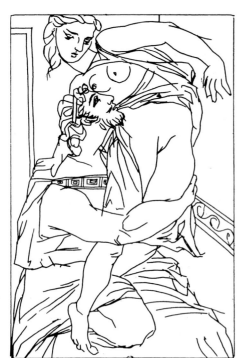

▲ 파블로 피카소, 〈미리나와 키네시아스〉,
1934년, 에칭, 21.5×15cm
신고전주의적인 선 양식을 보여주는 피카소의 이 판화는 아리스토파네스의 희극 《리시스트라타》(기원전 411년경)에 나오는 내용을 보여준다. 펠로폰네소스에서 20년간이나 계속된 아테네와 다른 도시국가들과의 동족상잔 때문에, 리시스트라타는 그리스 전체의 여인들에게 남편들이 무기를 버릴 때까지 남편과의 동침을 거부하자고 권했다. 오직 아테네의 여인 미리나만이 남편을 거부할 힘이 없었는데, 그럼에도 미리나는 남편의 요구를 들어주지 않고 필사적으로 그의 품에서 빠져나오려고 노력했다. 피카소는 이 장면을 사행곡선식으로 재현했다.

조각 작품에서의 동작 | 네덜란드인으로 피렌체에서 메디치 가문의 코시모 1세 대공과 페르디난도 1세를 위해 작업했던 조각가 잠볼로냐의 작품에서 사행 곡선은 정점에 이른다. 잠볼로냐는 페르디난도 1세의 기마상(1594-1608)을 제작했으며, 그의 주요 작품으로는 대리석으로 만든 〈사비나 여인을 납치〉(1583, 피렌체, 로지아 데이 란치)을 들 수 있다. 작품에서 붙잡힌 여인은 위로 솟구친 자세로 두 팔을 내저으며 도망치려 애를 쓰고 있다. 이 조각에 나타난 사행곡선은 작품을 어느 방면에서도 볼 수 있다는 특징을 지니고 있다. 따라서 관람자는 작품 주위를 돌며 여러 동작들을 주시해야 한다. 사행곡선은 결국 여러 방면으로 나타난 동작이 주제이기 때문이다.

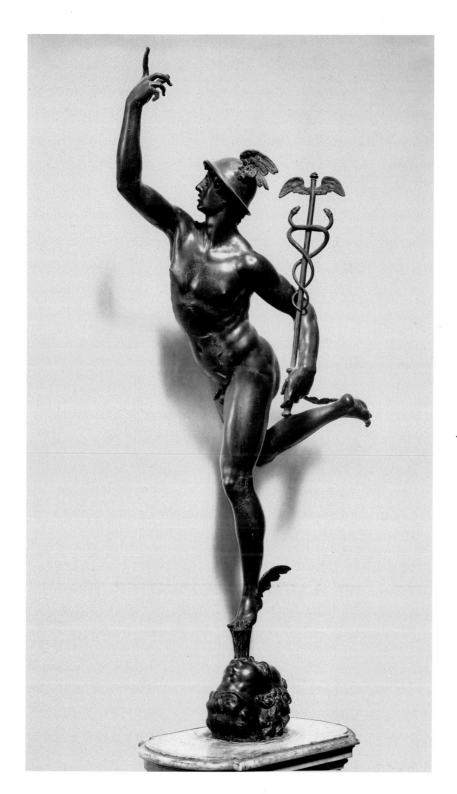

◀ 잠볼로냐, 〈메르쿠리우스〉,
1580년, 청동, 높이 187cm,
피렌체, 바르젤로 미술관

신들의 전령이자 무역과 도둑의 신
메르쿠리우스(헤르메스)는 날개 달린
오른쪽 발로 바람의 '숨결'을 딛고
있다. 오른손의 곧게 핀 집게손가락이
구도의 중앙축을 형성하면서, 신체는
사행곡선으로 평형을 유지한다.
메르쿠리우스의 상징물로는 날개가 달린
모자와, 역시 사행곡선에 어울리게
두 마리 뱀이 서로 꼬여 쳐다보며 동시에
날개가 달린 지팡이 케리케이온이다.
아우크스부르크에 있는 〈메르쿠리우스
분수〉(1596–99)의 인물상은, 매너리즘
조각의 걸작으로 꼽히는 이 작품의
복제품이다. 아리아엔 데 브리스가
제작한 〈메르쿠리우스 분수〉 인물상은,
메르쿠리우스의 날개 달린 샌들에
사랑의 신 아모르가 붙었다. 이 작품은
1862년부터 슈투트가르트의 구 관청을
장식하고 있는 〈메르쿠리우스 원주〉과도
유사하다.

분수

분수의 형태

16세기와 바로크 시대의 분수는 기본적으로 매우 다양한 형태를 지닌다.

다층 분수 높이에 따라 다수의 층을 쌓아 만든 분수

접시 분수 바닥 높이, 혹은 좀 더 높게 하나의 물받이를 만든 형태, 가장 기본형인 분수

샘물 분수 물줄기가 솟는 접시 분수로, 분수 쇼를 상연하기도 한다.

직립 수로관 분수 접시형 분수의 중앙부가 강조된 분수. 중앙부는 각주 혹은 원주, 또는 탑 모양으로 이루어진 여러 형상 등에 장식되며, 물줄기가 중앙부에서 흘러나오도록 한다.

벽면 분수 벽면에서 물줄기가 나오도록 설계한 것으로, 반원형 물받이를 지니고 있어 손을 씻을 수 있다. 혹은 벽면에 가면 형태의 조각을 만들어 거기서 물이 나오도록 한 것이다.

실용 건축과 장식적인 건물 | 물을 모아두기 위한 용도로 쓰인 분수는, 생활에 필요한 물, 동시에 초월적인 의미의 '생명수'를 모아두었다고 해서 세속과 종교 영역 모두에서 상징성을 지닌다. 또한 물은 정화작용을 나타내므로, 세례성사를 통한 부활을 고려하여 분수는 그리스도교 세례당의 세례반이라는 제식의 기능을 가지게 된다. 분수는 초기 그리스도교 바실리카의 정원(아트리움)이나 이슬람교 사원에 있는 정원에 놓였다. 한편 중세의 수도원에는 분수 소성당이 식당 맞은편에 있는 십자가 회랑 옆에 언제나 포함되었다. 물론 분수는 건축의 조각적 장식으로서 큰 의미를 지니지는 않았다.

중세 말기와 근세 초기에, 분수는 광장 분수로서 사회적, 종교적 상징성을 함께 지녔다. 뉘른베르크에 있는 〈아름다운 분수Schöner Brun-nen〉(1350년 직후)는 예언자, 복음서 저자 그리고 교부들로 장식되었다. 이어서 〈미덕의 분수Tugendbrunn en〉(1585-89, 베네딕투스 부르첼바우어 제작)는 일곱 가지 덕목을 나타내는 형상들로 장식되었는데, 가운데에는 '정의'의 형상이 배치되었다. 이탈리아 시에나의 캄포 광장에 놓인 야코포 델라 케르차가 제작한 〈대지의 여신 가이아의 분수Fonte Gaia〉(1409-19)는 12달에 해당하는 노동이 부조로 장식되었다(원작은 시청에 소장).

분수의 조각작품 | 도나텔로가 제작한 최초의 독립적인 누드 조각 〈다윗〉(피렌체, 바르젤로 미술관)과 〈유디트와 홀로페르네스〉(1460년 직전, 오늘날 피렌체의 팔라초 베키아 광장)는 분수를 장식하는 인물상의 정점을 이룬다. 16세기에는 조각으로 장식하며 형식과 주제에 대한 다양한 해석을 보여주는 분수가 발전했는데, 고대 자연 신화의 물에 대한 도상학이 이러한 형식이 발전하는 출발점이 되었다. 여성적인 나이아스와 남성적인 트리톤 같은 바다의 동물은 장식물일 뿐 아니라, 물을 나눠주는 생명체라고 인식되었다. 바르톨로메오 암마나티가 제작한 피렌체의 시뇨리아 광장의 〈넵투누스 분수〉(1565년 프란체스코 1세 공작과 오스트리아의 요한나 결혼식을 위해 대강의 틀만 제작한 후 1571-75년에 완공됨)와 타데오 란디니가 로마에 제작한 〈거북이 분수〉 등이 이처럼 바다의 동물로 장식되었다.

바로크 시대 분수들은, 분수의 기능뿐만 아니라 물이라는 요소를 형상화하고 영광스럽게 하면서 광장의 종합적 미학을 보여주는 중심 지점이 되었다. 로마 나보나 광장에 다른 분수와 함께 있는 잔 로렌초 베르니니의 〈네 줄기 분수〉(1648-51)와, 마찬가지로 베르니니의 설계하에 만들어진 〈트레비 분수〉 등은 일종의 건축적 요소를 지니고 있다. 라인홀트 베가스가 설계한 베를린 알렉산드로스 광장의 〈넵투누스 분수〉는 네오 바로크시대의 복제품이다(1889-91).

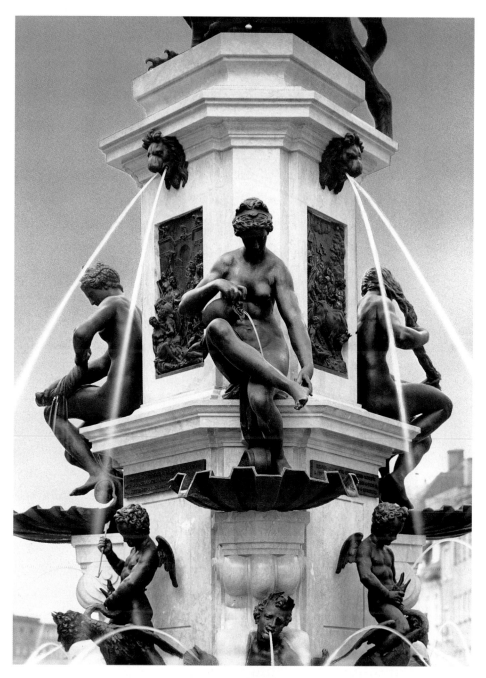

▲ 아드리아엔 데 브리스, 볼프강 나이트하르트(주물공) 〈헤라클레스 분수〉의 나이아스, 트리톤, 동자들,
1596~1602년, 청동, 등신대 크기의 조각상, 아우크스부르크, 막시밀리안 가(街)
이탈리아에서 교육받은 네덜란드인 휘베르트 게르하르트와 아드리아엔 데 브리스는 아우크스부르크의 번화가에 아우구스투스 분수,
메르쿠리우스 분수, 헤라클레스 분수 등 기념비적인 분수 세 곳을 지었다. 그중 헤라클레스 분수는 사자머리와 새 등 중세부터 이용된 모티프들에서
물을 뿜도록 했다. 이 작품에서 나이아스는 물통의 물로 다리를 씻고 있는데, 이는 대상을 정화시키고 신선하게 하는 물의 은혜를 형상화한 것이다.

궁정 미술가

봉급을 받는 관리 | 16세기에 유럽 전역에서는 다양한 국가들이 통치와 행정을 담당하는 궁정 청사를 지었다. 궁정의 내각 회의에는 다수 의원들이 모여들었고, 그 안에는 궁정 건축 대가와 궁정 조각가, 궁정 화가들이 포함되었다.

미술가들이 군주를 위해 과도기적으로 일정 기간 또는 특정 작품을 작업하는 것과는 달리, 궁정 내각에는 봉급을 받으며 항상 궁정에 머물러야 하는 의무를 지닌 미술가들이 등장했다. 알브레히트 뒤러(1528년 사망)와 루카스 크라나흐 1세(1553년 사망)를 비교하면 이러한 변화를 확인할 수 있다. 즉 뒤러는 뉘른베르크의 공방에서 황제 막시밀리안 1세를 위한 작품을 제작했던 반면, 크라나흐는 궁정 화가라는 관직을 지녔고 궁정의 주문을 받는 공방을 가지고 있었다. 궁정 미술가의 등장은 프로테스탄트 신앙을 선택한 지역에서 더욱 큰 의미를 지녔다. 왜냐하면 이런 지역에서는 미술품을 주문하는 교회의 역할이 계속 줄어들고, 영주들이 지역 교회의 미적인 요소에 더욱 심혈을 기울였기 때문이다.

루카스 크라나흐 | 빈에서 자유 미술가로 활동했던 루카스 크라나흐 1세는 1505년에 33세가 되면서 선제후 프리드리히 3세의 부름을 받아 비텐베르크로 건너왔다. 기록에 의하면 그는 연봉 100굴덴을 받았다고 하는데, 이 금액은 1502년 설립된 비텐베르크 대학 교수의 연봉과 같았다. 개별적인 작업에 지출된 비용은 추가로 지급되었고, 그 내역과 금액은 영수증에 기록되었다. 궁정 화가라는 관직은 그 외의 특별한 의무를 지우지는 않았지만, 그렇다고 해도 궁정의 주문은 다른 작업들보다 먼저 이루어져야 했다. 종신 관직은 다양한 장점들을 지니고 있었다. 크라나흐는 조합의 강요로부터 자유로웠다. 또한 그는 자기의 개인적인 상징물을 가질 수 있었고, 그로써 그는 귀족으로 대우받았으며, 인쇄소장과 약국 주인으로서의 특권을 누렸다. 그 외에 크라나흐는 궁정 소

▶ 주세페 아르침볼도,
〈황제 루돌프 2세의 초상〉, 1592년,
70.5×57.5cm, 웁살라, 스코 수도원
1562년부터 1588년까지 밀라노 출신의 화가 아르침볼도는 빈과 프라하의 황제 궁정에서 차례차례 페르디난트 1세, 막시밀리안 2세, 루돌프 2세를 위한 그림을 작업했다. 밀라노로 귀향한 아르침볼도가 그린 이 초상화는 일찍이 그가 사물들을 모아 〈4계절〉과 〈4요소〉를 그렸던 그림들로부터 비롯되었다. 당시의 과일들로 꾸며진 이 초상화는 가을의 알레고리를 재현했다고 간주된다. 일찍이 오비디우스가 "황제는 젊고 아름답고, 자신이 원하는 대로 어떤 모습으로도 변할 수 있다"고 했듯이, 사실 황제의 초상은 로마의 신 베르툼누스 (에트루리아어로는 볼툼나), 즉 번식의 신을 뜻하며, 황제의 능력을 구체적으로 보여주는 것이 목적이었다. 베르툼누스(그리고 베르툼누스로 분한 루돌프 2세)는 16세기 매너리즘의 형상으로, 20세기의 초현실주의에서도 아르침볼도의 그림을 떠올리게 하는 이러한 표현을 볼 수 있다.

속으로 주문자와 가까운 관계에 있을 수 있었다. 또한 마르틴 루터를 위한 작품들도 종교개혁을 수호했던 비텐베르크 궁정의 관심을 얻어 자유롭게 제작할 수 있었다.

궁정 화가 루카스 크라나흐는 '현명한 왕' 프리드리히 3세(1525년 사망) 또 그의 동생이자 후계자인 '인내심 있는 요한'(1532년 사망) 그리고 마지막으로 '대범한 요한 프리드리히 1세'와 지역적으로 또는 개인적으로 항상 교류하고 있었다. 특히 '대범한 요한 프리드리히 1세'가 황제 카를 5세에 대적했던 슈말칼덴 연합의 우두머리가 되면서 자신의 영지와 선제후의 위엄을 모리츠 폰 작센에게 빼앗기자, 크라나흐는 '대범한 요한 프리드리히 1세'에게 충성을 다해 아우크스부르크의 감옥에 수감되었다. 그는 바이마르로 추방되어 1553년 사망했다. 1551년에는 크라나흐와 비텐베르크의 군주들이 맺은 공식적인 직위 계약서가 유일하게 공개되었다. 황제 카를 5세의 궁정 화가였던 티치아노는 1550-51년에 요한 프리드리히 1세의 주문으로 그의 초상을 그렸는데, 이 작품에서 요한 프리드리히 1세는 손에 베누스 조각 작품을 들고 있는 '미술을 이해하는 사람'으로 그려졌다(빈, 미술사박물관).

한스 홀바인 | 〈프랑크푸르트에 있는 도미니크 수도원의 고 제단〉(1500-01, 이 제단의 패널화들은 현재 프랑크푸르트의 슈테델 미술관 그리고 함부르크의 쿤스트할레에 소장되었다)을 제작한 아우크스부르크 출신 화가 한스 홀바인 1세의 아들인 한스 홀바인은 자신의 형 암브로시우스와 함께 바젤에서 작업한 후(바젤에 머물던 당시 로테르담의 에라스무스와 친분을 맺게 된다), 이탈리아와 프랑스, 잉글랜드로 여행하다가 1532년 34세가 되자 런던에 정착했다. 홀바인이 그린 〈게오르크 기체 Georg Gisze〉(1532, 베를린, 회화미술관)는 런던에 있는 독일 한자 동맹 상인들의 숙소 슈탈호프 Stahlhof에 있는 한 상인의 모습을 보여준다. 2인 초상화인 〈대사들〉(1533, 런던, 국립미술관)은 궁정과 관련된 작품으로, 프랑스의 외교관 장 드 댕트빌과 조르주 드 셀브를 그린 것이다. 이 작품을 제작한 이듬해, 헨리 8세는 홀바인에게 궁정 화가의 직위를 부여했고 홀바인은 1543년에 사망하기까지 궁정 초상화가라는 지위를 유지했다. 1533년에 홀바인은 〈앤 볼린〉(초크, 런던 왕립 미술원)의 초상을 그렸다. 앤 볼린은 헨리 8세의 두 번째 왕비로서 결혼을 파탄으로 이끌었다는 죄목으로 참수당했다. 홀바인은 1536년 헨리 8세의 세 번째 왕비 세이무어(목판, 유화, 빈, 미술사박물관)의 초상화를 그렸다. 〈부인, 부모와 함께 한 헨리 8세〉(1537, 화이트 홀)를 비롯한 홀바인의 벽화들은 오직 드로잉과 복제된 작품들로만 전해진다.

중세 말기와 근세 초기

하사금

1512년에 막시밀리안 1세는 알브레히트 뒤러의 판화 작품들(여러 장의 목판화 〈개선문〉, 〈개선식〉, 〈개선마차〉, 성 게오르크 기사단을 위한 막시밀리안의 기도서 장식 그림)을 자신의 소유물로 삼고 1516년부터 뒤러에게 매년 100굴덴의 하사금을 수여했다. 막시밀리안 1세가 사망하자 뒤러는 1520-21년에 걸쳐 네덜란드를 여행하면서, 막시밀리안의 후계자인 황제 카를 5세에게 자신이 받은 특권을 계속 인정받기를 원했다. 한편 1519년 카를 5세는 스페인에서 자신이 황제로 선출되었다는 소식을 듣고, 네덜란드를 거쳐 1520년 아헨에서 황제 대관식을 치렀다.

궁정의 주문들

작센 선제후들을 위해 루카스 크라나흐 1세가 제작한 작품들은 다음과 같은 범주로 나눌 수 있다.

'국가 초상화' 이 유형은 선물용으로 많이 그려졌다. 루카스 크라나흐 1세는 1533년에만 요한 프리드리히 1세를 위해 60점의 초상화를 제작했다. 궁정의 생활을 보여주는 〈사슴 사냥〉(1529, 빈, 미술사박물관)은, '현명한 왕' 프리드리히 3세, 그의 동생 인내심 있는 요한과 황제 막시밀리안 1세가 함께한 사냥 장면을 그렸다.

제단화 성에 속한 교회와 소성당(비텐베르크, 토어가우, 코부르크), 혹은 본당 교회를 위해 선제후가 기증한 그림(성 가족이 포함된 〈토어가우 제단〉, 1509, 프랑크푸르트, 스테델 미술관)

'쾌락적 내용을 담은 그림' 신화의 내용을 담은 누드화〈꿀을 훔치는 쿠피도〉, 1530, 런던, 국립미술관)

'장식화' 축제를 위한 그림, 건축 정면의 그림, 가구, 채색한 그릇, 전시戰時의 깃발 그림 등

회화의 전문 영역

풍경화는 17세기에 한 화가 가문의 업적을 통해 일종의 '전문 영역'으로 큰 발전을 이루었다. 풍경화의 전문화는 바로크 시대 네덜란드 회화의 특징이기도 했다. 야콥 이사악 로이스달과 하를렘에서 활동한 그의 아들 살로몬 로이스달, 또 암스테르담에서 활동한 메인더르트 호베마, 도르드레흐트에서 활동한 앨버트 쿠이프 등은 네덜란드 풍경화의 대가들이다. 또한 채색한 에칭으로 제작한 풍경화로 유명했던 헤르쿨레스 피터르츠 세헤르스도 있다. '바다 풍경화' 역시 또 다른 전문 영역이었는데, 빌렘 데 벨데 2세가 바다풍경화 전문 화가였다. 풍경화는 일반인들에게 인기를 얻었다는 가치가 있지만, 미술 아카데미에서 평가한 회화의 등급으로는 여전히 '수준 낮은' 장르였다. 그때까지만 해도 그리스도교, 신화, 또는 특정 사건을 묘사한 '역사화'가 더 높이 평가되었기 때문이다. 이 같은 현상은 19세기까지 계속되었지만 카스파르 다비트 프리드리히가 풍경화 화가로서 드레스덴 아카데미에서 교수가 될 수 있도록 한 후에는 상황이 나아지기 시작했다.

사건이 발생한 장소 | 어떤 풍경 또는 더욱 엄밀히 말해서 풍경을 모티프로 선택한 수천에 이르는 그림들은 특정 장면의 보조 역할, 즉 특정 사건의 배경이 되는 역할을 해왔다. 풍경화는 기본적으로 실내와 실외로 구분된다. 실외의 풍경에는 전형적으로 산맥, 들판, 혹은 빙판이 등장하는데, 이를테면 파라오의 물새가 먹이를 찾는다든가, 포세이돈의 결혼식 마차가 물결치는 바다에 떠 있는 장면이 바로 사건의 배경이 되는 풍경을 나타낸다.

풍경화가 자연을 대치한다는 관점은 1300년 무렵까지 계속 이어졌다. 조토의 연작에서 자연은 인간 행위의 배경이었으며, 또 풍경에 나타난 공간이 마치 무대처럼 등장한다. 그러나 성 프란체스코의 생애를 그린 연작에서 조토가 자연, 즉 신이 창조한 천지만물에 대해 관심을 나타낸 사실은 우연이 아니다(1287-96, 아시시, 산 프란체스코 교회의 상부). 암브로조 로렌체티가 도시와 전원의 풍경을 그린 벽화 〈선한 정치〉(1338-39, 시에나, 팔라초 푸블리코)는 행위가 나타나는 공간인 풍경이 세속적인 회화에서 새로운 의미를 얻은 예이다.

농사일과 관련된 장면과 매달의 특성을 보여주는 기도서의 달력 그림은, 계절의 변화를 그리면서 동시에 실외에 있는 사람들의 행동을 세세하게 묘사하고 있다. 이런 달력 그림들은 15세기에 플랑드르 지역에서 만들어진 필사본 회화의 특징을 나타낸다.

지형학 | 《베리 공작의 매우 고귀한 기도서》(샹티이, 콩데 미술관)는 가장 유명한 달력 중 하나이다. 이 책의 시작 부분에는 1415년에 랭부르 형제가 그린 달력 그림들이 있는데, 이 그림들은 당시의 지형학적 특성을 기록한 문서라는 특징을 지닌다. 12점의 세밀화 중 11점에는 배경에 베리 공작 소유의 성들이 하나씩 묘사되어 있다. 한편 1444년 콘라트 비츠는 〈베드로 제단〉 패널화에 최초로 정확하게 지형을 보여주는 장면을 그렸다. 〈베드로의 그물〉, 〈물에 빠지는 베드로〉(제네바, 미술관)에는 제네바 호수가 배경에 재현되었는데, 이 그림에서는 맞은편 둑에 난 배수로까지 꼼꼼하게 그려졌다.

독자적인 풍경화는 16세기 초반에 등장했다. 알브레히트 뒤러가 그린 풍경 드로잉이나 풍경 수채화가 아직 다른 목적을 지니면서 회화나 판화 작업을 위한 소재로 이용된 반면, 알브레히트 알트도르퍼의 〈레겐스부르크의 뵈르트 성이 있는 도나우 풍경〉(1520-25, 뮌헨, 알테 피나코테크)은 배경의 역할을 전혀 하지 않았다. 그래서 이 작품은 유럽 회화에서 그 지명을 말해줄 수 있는 최초의 풍경화에 속한다.

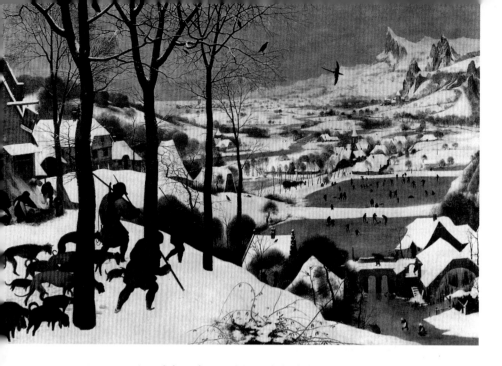

겨울 풍경화는 여섯 작품이 보존된
일련의 연작 중 하나이다. 이 여섯 점의
작품들이 12개월을 나타낸 달력 그림의
하나인지는 알려지지 않았고, 따라서 이
그림에 붙은 '1월'이라는 제목도 확실하지
않다. 분명한 점은 풍경화에 대한
브뢰겔의 새로운 인식이 나타난다는
점이다. 즉 추위, 얼어붙음, 가라앉기,
고요함 등 겨울의 특성이 생활상에
대한 암시적인 재현으로 드러난다는
것이다. 계곡 이레 빙판에서 즐겁게 놀고
있는 사람들은 아주 작게 그려졌다.
사냥꾼들은, 그림 왼쪽에 있는 몸을
녹이려고 피운 불에 관심 없다는 듯
힘겹게 눈 위를 걸어간다. 반면에 앙상한
나뭇가지들과, 멀리 보이는 얼어붙은
뾰족한 바위산들이 화면 대부분을
차지한다. 그 사이로 공허한 감정을
고조시키는 검정 새 한 마리가 날아가고
있다.

경험의 공간 ┃ 풍경화 그리고 풍경을 묘사한 판화의 조형적 과제는 정확하게 지형을 기록하는 것이었고, 그 외에 다양한 시각을 발전시키게 되었다. 알브레히트 알트도르퍼는 최초로 순수한 풍경화를 그렸을 뿐만 아니라, 최초로 '세계의 풍경화'를 제작했다. 〈알렉산드로스의 전투〉(1528-29, 뮌헨, 알테 피나코테크)는 조감도 시점으로 산맥과 바다가 펼쳐진 풍경화에 이수스 전투에 참여한 수많은 병사들을 그렸고, 태양과 달, 하늘, 구름 등으로 범우주적 차원을 표현했다.

피터르 브뢰겔 1세의 달력 그림은 알트도르퍼의 〈알렉산드로스의 전투〉와 비슷한 드넓은 공간을 표현하면서도, 일상적인 느낌을 주는 내용을 담았다. 이 그림에는 부분적으로 브뢰겔이 1554년 알프스 산을 넘어 이탈리아를 방문했던 경험이 드러난다.

17세기에 클로드 로랭이 발전시킨 '이상적인 풍경화' 주제에서는 풍경화가 빛의 공간으로 나타난다. 〈시바 여왕의 승선〉(1648, 런던, 국립미술관)과 같은 역사화에서, 성서에 등장한 시바 여왕이 솔로몬 왕을 방문한 이야기와 같은 문학적인 근거는 그야말로 그림의 소재가 될 뿐, 실제 주제는 찬란한 바다 수면을 붉게 물들인 태양을 비롯한 바다 풍경이다. 이와 같은 장면이 바로 전형적인 풍경화 화가들의 작품이었다.

19세기 초에 그려진 신고전주의의 '영웅적인 풍경화'는, 일찌기 실러가 표현했듯이 '감성적인Sentimentalisch' 분위기를 묘사했는데, 요셉 안톤 코흐와 같은 화가는 고대의 경험을 일깨우려 노력했다.

학문과 기술

1608-09 한스 리퍼르하이와 갈릴레오 갈릴레이에 의해 망원경 발명. 요하네스 케플러가 행성의 법칙을 연구

1650년경 소총이 휴대용 화기로서 전장총을 대치함

1665 덴마크의 수학자 토마스 발겐슈타인이 이미지를 투사하는 도구로 '마술 램프Laterna magica'를 개발

1705 영국의 엔지니어 토마스 뉴커먼가 증기 기관 발명(1765년 제임스 와트가 보완)

1733 영국인 존 케이가 최초로 방직 기계를 고안

1745-46 콘덴서 발명(클라이스트 혹은 레이덴 병). 하인리히 클라이스트와 친척인 대성당 관리자이자 발명가 에발트 위르겐 폰 클라이스트의 이름이 붙여짐

1783 몽골피어 형제가 열기구熱氣球 고안

종파주의와 절대주의 | 17세기 유럽은 종교적으로 분리되었다. 남부 유럽은 로마 가톨릭교회를 지지했고, 북유럽은 프로테스탄트 교회를 지지했으며, 중부 유럽에서는 황제의 제국에 맞선 자치 당국이 시민들의 종파를 결정했다. 1618년 '프라하 창문 파괴' 사건이 유발한 '신앙 전쟁'은, 합스부르크가의 오스트리아-스페인 황제, 당시 독일 땅의 대부분을 차지했던 프랑스와 스웨덴 동맹이 유럽의 패권을 놓고 다투는 전쟁으로 발전했다. 1648년 양측은 평화 협정을 통해 독일을 정치적으로 분할하기로 합의했다. 그리고 독일의 선제후들은 분할되어 작아진 자신의 영토에서 막강한 프랑스식의 패권을 모방해보려고 했다. 봉건 사회를 조직적인 국가 봉건주의로 전환시키려 했던 것이다.

국가봉건주의는 국가의 모든 권력은 군주 한사람에게 집중시키는 형태였다. 많은 선제후들은 흔히 '짐이 곧 국가다'라는 어구로 요약되는, 루이 14세의 절대 군주적 자의식을 모범으로 삼고 따르려 했다. 절대 군주제의 대안은 영국에서 유래했다. 영국은 1660년 '명예혁명' 이후 입헌 군주제를 발전시켜, 스튜어트 왕조의 권력을 빼앗았고, 1649년에는 찰스 1세를 참수했다. 새롭게 패권 정치의 중요성을 인식한 브란덴부르크 선제후들과 프로이센 왕국, 그리고 작센 선제후들, 또 폴란드 왕국이 포함된 사적인 연합을 만들었는데, 이 연합은 남동쪽에 위치한 오스트리아와 1683년에 빈까지 침략한 오스만투르크족에 대항하기 위한 조처였다. 1756년 슐레지엔 지역 점령을 두고 벌어진 프로이센과 오스트리아의 분쟁, 또 러시아에서 왕위가 바뀌면서 전 유럽에 휘몰아쳐 1763년에야 끝난 7년 전쟁 동안 영국과 프랑스, 스페인은 북부 아메리카와 카리브 해안, 인도의 식민지를 두고 전쟁했다. 7년 전쟁은 이른바 최초의 세계대전이었던 것이다.

계몽주의와 혁명 | 검열 기관이 의심스러운 눈초리를 보냈음에도, 1751-72년에 프랑스에서는 본문 17권과 동판화 도판 11권으로 이루어진 《백과사전》이 출판되었다. 여러 학자들이 공동체 형태로 참여해 발행했던 이 대사전은, 학문과 예술, 직업에 관한 전문 용어를 해설했다. 제1권 서문에서 수학자이자 철학자인 장 르 롱 달랑베르는, '스콜라 철학과 권위, 편견들 그리고 무지의 멍에를 지워버리기 위해' 가르쳤다고 했던 르네 데카르트로부터 시작하여 17세기 계몽주의의 가계도를 해설하고 있다. 달랑베르는 데카르트에 이어 프랜시스 베이컨(《인간 지식의 가치와 성장에 대하여》, 1623)을 거쳐 경험주의의 기초자인 존 로크에 이르는 학자들을 소개했다. 그러나 이 '지식의 나무' 즉 계몽주의의 가계도는 미술가인 라파엘로와 미켈란젤로의 작품에 기반을 두었다. 백과사전과 학자들의 시각으로는 계몽이란, 계몽주의자 임마누엘 칸트가 정의한 대로 "인간 스스로

깨달은 미성숙으로부터 벗어남"(1784)이었으며, 경험과 이성을 기초로 지식이 점진적으로 확대되어 얻은 결실이었다. 또한 계몽주의는 개인적이며 공적인 생활을 위해 이렇게 얻은 지식은 활용할 것을 요구했다. 그 결과 지식은 전통과 교회, 국가의 관심사에 부응하는 교육과 대치되는 지점에 이르렀다. 결국 《백과사전》은 1776년 영국의 식민지였던 북아메리카의 독립 선포, 또 1789년 파리에서 일어난 바스티유 감옥의 습격으로 폭발한 혁명의 기초로 발전했다.

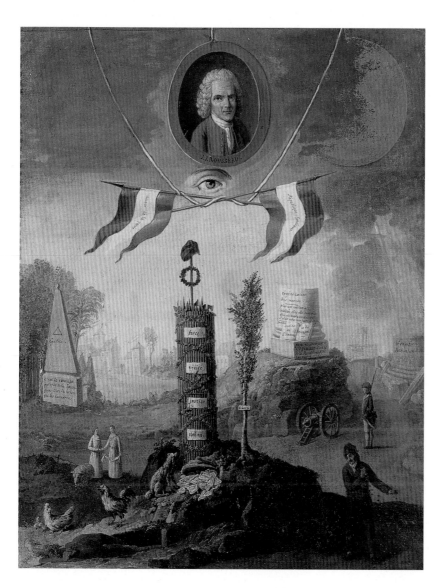

◀ N.B. 조라 드 베르티,
〈프랑스 혁명의 알레고리〉,
1794년, 파리, 카르나발레 미술관
알레고리는 형상 언어 전통에서
새로운 의미를 지니게 되었다. 이
그림처럼 하늘에 떠 있는 초상 메달은
지배자의 연광을 나타내는 것이 아니라,
철학자이자 저술가, 《백과사전》의
발행자, 낡은 체제Ancien régime에
일격을 가한 사회비평가 장 자크 루소를
표현한 것이었다. 잘려나가 밑동만 남은
원주에는 그의 구호 '도덕의 혁신'이 적혀
있다. 또 원형 나무에는 '힘', '진실', '정의',
그리고 '통일'이라는 표어가 붙어 있는데,
이는 고대 로마의 공화국을 연상케 한다.
그림 왼쪽의 삼각형 오벨리스크에는
'평등'이 적혔으며, 이 오벨리스크를 통해
하느님의 삼위일체에 대한 상징은 평등의
상징으로 변화하게 된다.

명암법

카라바조의 생애

1573 본명 미켈란젤로 메리시(Michelangelo Merisi). 베르가모 근방의 카라바조에서 탄생

1590년경 밀라노에서 미술 수업을 받은 후에 로마로 와서 화가로 활동. 〈메두사〉(1590년 직후, 피렌체, 우피치 미술관), 〈승리한 아모르〉(1596년경-98, 베를린, 회화 미술관), 〈바쿠스〉(1598, 피렌체, 우피치 미술관), 제단화로 〈사울의 회개와 베드로의 십자가 처형〉(1601, 로마, 산타 마리아 데 포폴로 교회), 〈마리아의 죽음〉(1605-06, 파리, 루브르 박물관) 제작

1606 로마에서 일어난 살인 사건으로 나폴리로 도주. 〈채찍당하는 그리스도〉(1607, 나폴리, 산 도메니코 마조레 교회) 제작

1607 말타로 이주. 체포된 후 다시 도주

1608 시칠리아에 체류

1610 치비타베키아 근방 포르토 에르콜레에서 7월 18일 사망(37세)

조형과 암시 | 빛을 받은 신체와 사물에 밝고 어두운 부분이 있다는 사실은 시각을 통해 자연스럽게 경험할 수 있다. 이러한 경험은 3차원을 표현한 그림, 14세기 이후의 회화, 그리고 대상과 인체를 재현하는 조형작품에 큰 역할을 했다. 그러나 빛과 조명 혹은 빛의 특성으로 공간 효과를 나타내는 것은 작품의 주제와는 무관하다. 틴토레토와 같은 매너리즘 화가들은 자연의 빛과 정신적인 빛을 기꺼이 표현했지만, 빛과 그림자를 통해 회화를 매우 연극적으로 표현하는 조형방식을 도입했던 화가는 카라바조였다. 빛은 어둠으로부터 실제를 암시하면서 조형 대상을 나타낸다. 빛을 연출하는 카라바조의 기술 중 하나는 위로부터 비스듬히 떨어지는 '지하실의 빛Kellerlicht'이었다(《마티아스의 임명》, 1599-1600, 로마, 산 루이지 데이 프란체지 교회의 콘타리니 소성당).

이러한 극적인 명암법(이탈리아어로는 키아로스쿠로Chiaroscuro, 프랑스어로 클레롭스퀴르Claire-obscure)은 렘브란트까지 이어지는 바로크 회화의 기본 방식을 형성했다. 카라바조의 후계자에는 로마, 피렌체, 나폴리와 영국에서 활동한 여성화가 아르테미지아 젠틸레스키도 포함되어 있다(《홀로페르네스의 목을 자르는 유디트》, 1612-13과 1620, 나폴리, 카포디몬테 미술관과 피렌체, 우피치 미술관에 소장). 카라바조의 작품들은 일찍부터 스페인에 알려져 세비야의 벨라스케스도 그의 작품을 알 정도였다.

카라바조의 화풍을 따르는 화가들이 많이 있었는데, 이런 화가들은 '카라바지스트Caravaggist'라고 불렀다. 헨드리크 테르브루헨도 카라바지스트 중 한 명이었다(《음악하는 사람들》, 1626-27, 런던, 국립미술관). 카라바조는 네덜란드에도 영향을 미쳐, 루벤스와 얀 브뢰겔 1세 등이 속했던 미술가 집단은 1620년에 카라바조의 〈로사리오 마돈나〉(1606년경-07, 빈, 미술사박물관)를 안트베르펜의 도미니크 수도원회 교회에 기증하기도 했다. 이 작품은 1781년에 빈으로 옮겨져, 미술사박물관에 소장되고 있다. 이 제단화는 카라바조의 매우 극단적인 사실주의를 보여준다. 성 도미니쿠스 발밑에 뒷모습을 보여주는 인물들이 꿇어앉았다. 성 도미니쿠스는 마돈나의 지시를 따라 이들에게 묵주를 건네준다. 꿇어앉은 사람들의 맨 발바닥은 너무나 지저분하고 더러워 마리아가 팔에 안고 있는 한없이 밝게 빛나는 순수한 아기와 극명한 대조를 이룬다.

밤을 배경으로 한 그림 | 카라바조의 화풍과 연관되어 달빛이나 촛불, 횃불, 난롯불 같은 인위적인 빛을 재현하며, 밤을 시간적 배경으로 하는 작품들이 많이 그려지게 되었다. 그 전까지는 그리스도의 탄생이나 목자들의 경배와 같은 그림들이 환한 대낮을 배경으로 그려졌는데, 17세기부터는 밤을 배경으로 한 작품들이 많아졌다. 아담 엘스

하이머는 1609년 이러한 '밤 그림' 형식으로 〈이집트로의 도피〉를 그렸다(뮌헨, 알테 피나코테크). 화면의 오른쪽 절반은 물에 반사되는 차가운 달빛이 내려앉고, 왼쪽에는 목동들이 놓은 따듯한 불이 재현되었으며, 성가족은 그 불을 쬐고 있다. 빛의 자연적인 특성으로 말미암아 바로크 시대의 명암법 회화에서 밤 그림은 독립적인 주제로 부각되었다. 그러나 이와는 달리 빛과 어둠을 조형수단으로 이용하는 그림은 하루 중 지정된 시간과 관련된 것은 아니었다. 영국 출신 화가 조지프 라이트는 인위적인 빛과 함께 매우 비밀스러운 과학적 관찰을 전문으로 그린 화가였다(〈공기 펌프 속에서 이뤄진 새의 실험〉, 1768, 런던, 테이트 미술관).

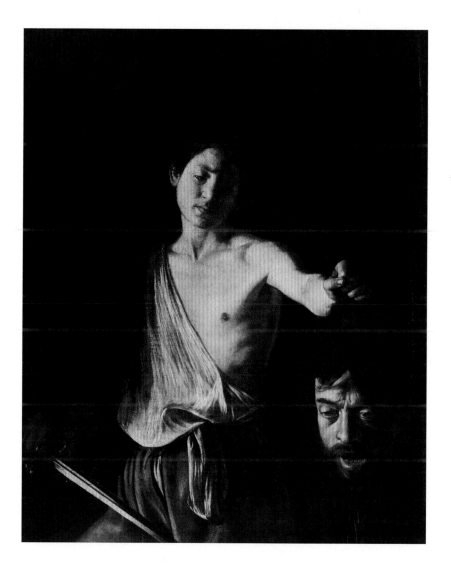

▶ 17–18
세기

◀ 카라바조, 〈골리앗의 머리를 든 다윗〉, 1605–06년, 캔버스, 유화, 125×101cm, 로마, 보르게세 미술관
번쩍거리는 불빛이 승리에 도취한 목동 다윗의 몸을 빛과 어둠 양쪽으로 나눈다. 앞으로 뻗은 왼팔과 함께 화면 아래 보이는 대검이 평행을 이루며 밝게 나타났다. 다윗은 돌팔매질로 죽인 골리앗으로부터 그 검을 빼앗아, 골리앗의 머리를 잘랐다. 이 작품은 불공평한 싸움과 참수라는 살인 행위가 아니라, 빛을 통해 다윗과 골리앗의 얼굴을 사실적으로 그려 대조하고 있다. 자신이 참수시킨 자의 머리를 움켜쥔 카라바조의 다윗은 로마를 얼쩡거리는 떠돌이 소년의 모습이다. 카라바조의 명암법 회화는 르네상스의 이상화된 인간상으로부터 의도적으로 전향해 사실적인 인간상을 보여준다. 카라바조는 당대의 반대자들과는 전혀 다르게 자연을 재현했다. 즉 그는 '그래야만 되는' 자연이 아니라 '있는 그대로'의 자연을 그리려 했던 것이다. 이 같은 특성은 역설적이게도 반종교개혁의 종교적인 극단주의와 어울렸다.

로마

유럽 문화의 수도 | "사려 깊은 사람이 여행으로부터 올바르게 배우듯이 / 나는 아직 교회와 궁전, 폐허와 원주들을 바라보고 있다." 1788년 출판된 《로마의 비가*Römischen Elegien*》에서 괴테는 이렇게 읊었다. 괴테의 시대에 로마는 하늘아래 가장 풍부한 문화 유산을 보존한 유럽 역사의 박물관으로서, 최고의 학술 여행지로 떠올랐다.

로마는 중세, 특히 교황들의 아비뇽 유수 기간(1309-76)과 흑사병(1348-49)이 창궐한 시기에 쇠퇴했으며 인구도 2만 명이 채 넘지 않았다. 그러나 로마의 귀족 콜로나 가문 출신인 교황 마르티누스 5세(1417년 콘스탄츠 공의회에서 선출됨)는 로마를 교회의 새로운 주거지로 발전시켰다. 당시 교황궁과 교황청의 규모는 마치 로마 황제의 궁전 규모와 비슷했다.

르네상스 시대의 교황들은 누구와 함께 로마의 유산을 계속 발전시켜나갈 것인가에 대해서 신중한 태도를 취했다. 교황과 권력 투쟁을 벌이는 가운데 로마의 고위 성직자들과 귀족들은 때때로 탁월한 미술가들(브라만테, 라파엘로, 레오나르도 다 빈치, 미켈란젤로, 티치아노)을 후원했다. 전성기 르네상스였던 이 때에 로마는 악몽과 같은 8개월 동안의 약탈로 인해 위기를 맞게 된다. 로마에 위기를 몰고왔던 이 사건은 바로 교황 클레멘스 7세 재위 당시 황제 카를 5세의 용병들이 1527년에 저지른 '로마 대약탈'이다. 클레멘스 7세 이후 등장한 교황 파울루스 3세는 교회와 패권 정치를 수호하기 위해 공세적 입장을 취하고 반종교개혁을 이끌었다. 1540년 파울루스 3세는 예수회 수도원을 승인하였으며, 예수회는 반종교개혁에 본질적인 도움을 주게 된다. 1568년 비뇰라가 시공한 최초의 예수회 수도원 교회인 〈일 제수 교회Il Gesu〉는 최초의 바로크 건축이 되

▶ **조반니 바티스타 피라네시,
〈산 피에트로 대성당과 산 피에트로 광장〉, 1775년경, 동판화, 47.6×70.8cm)**

산 피에트로 대성당 서쪽을 재현한 이 그림의 오른쪽에는 바티칸 언덕에 선 교황궁이 보인다. 교황궁은 324년에 콘스탄티누스 대제가 세운 구 산 피에트로 대성당 바실리카 자리에 세워졌다. 산 피에트로 대성당의 신축(1506년부터) 출발점은 베드로의 무덤 위에 그리스 십자가를 축으로 하는 중앙 건축을 기본으로 삼은 브라만테의 설계였다. 그러나 수차례 수정안이 제출된 후에, 미켈란젤로는 1546년에 다시 브라만테의 설계로 돌아오게 되었다. 중앙 건축 평면에 미켈란젤로가 설계한 반구형 지붕은 1590-93년에 자코모 델라 포르타에 의해 완공되었다. 산 피에트로 성당의 신축에는 두 번에 걸친 증축 과정이 있었다. 로마 시를 바라보게 되는 동쪽이 장방형으로 확대되었고(카를로 마데르노가 공사), 그 정면에는 잔 로렌초 베르니니가 설계한 정원이 있다. 한편 석회석으로 된 총 284개의 원주들과 88개의 각주들이 네 겹으로 타원형 광장을 감싸며, 천장을 올린 주랑을 형성했다. 주랑의 지붕 위에는 거대한 조각상들로 장식되었는데, 마지막 조각상은 1670년에 제작되었다. 1586년 광장 중앙에 놓인 오벨리스크(25미터 높이)는, 산 피에트로 대성당과 산타마리아 마조레 대성당을 연결하는 로마의 도로 체계의 출발을 상징한다.

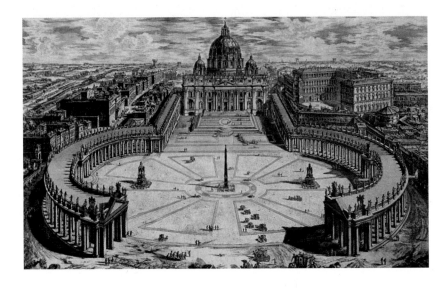

었고, 이는 산 피에트로 대성당의 모범이 되었다. 한편 산 피에트로 대성당은 원주들이 주기적으로 반복되어 율동감을 느낄 수 있게 장식된 2층 정면 뒤로 너비가 넓은 통형 아치 천장이 올려진 장방형 건물인데, 그 위에는 반구형 천장이 세워졌다.

유기체로서의 도시 | 로마 교회사는 4세기에 유래된 바실리카 유형의 교회와 함께 시작되었다. 교황 보니파티우스 8세가 1300년을 최초의 희년으로 선포하고 로마 순례자들에게 면죄부를 발급하게 되자 16세기부터 도심지를 소개하는, 아름답게 장식된 순례 안내서가 증가하기 시작했다. 특히 그레고리우스 13세가 1575년을 희년으로 선포했을 때 이와 같은 순례 안내서의 발간은 정점을 이루게 되었다. 이런 책자에는 산 피에트로 (성 베드로) 대성당, 산 조반니 인 라테라노 대성당, 산타마리아 마조레 대성당 그리고 산 파울로 푸오리 레 무라 대성당San Paolo fuori le mura 등 로마의 4대 대성당과 산타 크로체 교회, 산 로렌초 교회 그리고 산 세바스티아노 교회 등 3대 주요 교회가 등장했다.

교황 식스투스 5세는 로마의 4대 대성당과 3대 주요 교회를 연결하며, 그 중심에 산타 마리아 마조레 대성당이 위치하는 방사선 도로 체제를 계획했다. 그는 아쿠아 펠리체Acqua Felice('행복한 물')라고 불린 수로를 통해 로마를 유기체적인 도시로 발전시켰다. 이 수로의 끝은 디오클레티아누스 황제가 세운 대형 욕탕에 세워진 분수로 이어졌는데, 식수투스 5세는 이 분수를 모세의 분수라고 부르며, 자기를 사막의 모세와, 또 분수를 모세의 기적에 비유하곤 했다(출애굽기, 17: 5-7). 이러한 도로 교통과 수로의 체계, 보로미니, 마르티노 롱기 1세, 카를로 마데르노, 피에트로 다 코르토나, 혹은 카를로 라이날디 등과 같은 건축가들이 세운 교회와 궁전들, 또 분수들로 장식된 광장들을 통해, 로마는 역동적인 바로크 건축들로 장식되었다.

건축가이자 조각가였던 잔 로렌초 베르니니가 설계한 사크라 가도Via Sacra는 로마의 축을 형성하면서 역동적인 공간을 보여주는 바로크 건물들로 채워졌다. 이 길을 따라가면 조각작품들로 장식된 산 안젤로 다리를 통해 주랑이 감싸고 있는 산 피에트로 광장으로 이르게 되며, 또 미켈란젤로가 지은 반구형 지붕 아래의 청동 발다키노로 향하고, 결국 산 피에트로 대성당 서쪽 정면에 닿게 된다.

17-18
세기

바로크

바로크의 유래

르네상스의 인문주의자들은 중세 교부철학의 '잘못된' 논쟁 방식을 '바로코baroco'하다고 평가했다. 이로부터 '바로크baroque'란 '과장된'이라는 부정적인 의미를 띠게 되었다. 프랑스에서 쓰이는 전문용어 '바로크 진주perle baroque'에서 '바로크'는 포르투갈어 '바로코barroco'(불규칙적인)에서 유래했으며, 16세기 중반부터 '고르지 못한 진주'를 가리키게 되었다. 야콥 부르크하르트는 그의 저서 《치체로네》(1855)에서 '바로크'를 가치중립적인 양식 개념으로 최초로 사용했고, 그의 제자 하인리히 뵐플린은 《르네상스와 바로크Renaissance und Barock》(1888)를, 프리드리히 니체는 《바로크 양식 Vom Barockstile》(1879)을 출판하여 바로크는 양식 개념으로서 정착되었다.

대가의 뛰어난 솜씨

17세기에는 모든 예술에서 탁월하게 표현된 조형방식을 중시했다. 문학에서는 '감각의 시'(풍자시, 1638년과 1654년의 모음집에서)를 썼던 슐레지엔 출신 시인 프리드리히 폰 로가우가 다음과 같이 확신했다.
"독일어가 쿵쿵대고, 요란하게 코고는 소리를 내고, 시끄럽고, 천둥소리를 내고, 소음을 낼 수 있다면 / 그 언어로 놀 수도 있고, 농담할 수도 있고, 사랑할 수도 있고, 희롱할 수도 있고, 웃을 수도 있는 것이다."

탄생과 확산 ┃ 바로크 미술은 1600년 로마에서 반종교개혁Gegenreformation의 일환으로 탄생했다. '예수회'(제수이트)는 이그나티우스 로욜라가 세운 수도회로, 그는 1541년부터 예수회의 총회장이 되었으며 자신이 정한 '교회 신조의 규칙'에서 다음과 같이 요구했다. "신자는 교회 건물과 함께 교회 장식을 칭송한다. 신자는 교회에 걸린 그림들과 그림들이 재현하고 있는 대상을 숭배한다."《영성수련》, 1548). 이러한 의미에서 가톨릭교회의 미술은 건축, 조각 그리고 회화 등을 종합하여 감정을 고양하는 효과를 발전시켰다. 미술은 저급한 것으로부터 숭고한 것까지 아우르며, 또 어려울 때나 기쁠 때도 기운을 북돋고, 그에 따라 교회나 국가의 도움과 인도를 신뢰할 수 있도록 모든 감각에 호소하게 되었다.

이렇게 바로크 시대에 교회 미술과 국가적 미술은 절대적인 목적을 추구했고 또 그에 따라 어느 정도 추상적인 권위를 지니게 되었다. 바로크 양식은 유럽 전역으로, 또한 수사들의 선교 활동으로 세계적으로 확산되었다. 18세기 중반까지 논쟁의 여지가 없이 우위를 차지했던 바로크 양식으로 인해, 프로테스탄트 공화국인 네덜란드의 상황도 변화했으며, 한편으로는 프랑스를 모범으로 하는 궁정문화가 발전했다.

종합예술작품 ┃ 리하르트 바그너가 사용하기 시작한 종합예술Gesam-tkunstwerk(《미래의 미술작품》, 1849) 개념은 본래 오페라와 관계된 말이었지만, 바로크 양식의 모든 예술 장르의 특성으로 간주한 데서 비롯된 용어이다. 바로크 시대에는 '세상의 극장' 개념이 회자되었다. 이 개념은 세상이 일종의 무대이며, 미술의 모사 행위는 극적이며 암시적인 상황 속에서 계획된 연출과도 같다는 의미이다. 따라서 바로크의 본질은 억제되지 않은 과시 의욕이며, 또한 고도로 인공적인 의식이기도 하다. 그 어떤 시대도 바로크 시대만큼 미술사와 문화사에 대한 감각적인 열정과 모든 세속적인 매력에 대한 허영을 표현하지 못했다. "우리를 유쾌하게 하는 그것, / 우리가 영원하게 평가하는 것, / 그것은 빛나는 탑처럼 소멸될 것이다."(안드레아스 그리피우스, 〈허무! 허무 중의 허무!Vanitas! Vanitatum Vanitas!〉)

환상과 실제 | 1605년과 1615년에 세르반테스는 《돈키호테*Don Quijote*》의 1부와 2부를 각각 출판했다. 이 소설에서 주인공은 잊혀진 고귀한 기사도에 대해 오해한 반면, 농부 출신의 하인 산초 판사는 현실주의자로 행동하고 있다. 이 이상한 한 쌍은 바로크 시대의 이중적인 특성을 구체화한다. '환상 미술'은 바로크 시대 미술의 과도한 비유적 특성을 나타낸다. '환상 미술'은 환상, 또는 강제적이며 무작위로 왜곡된 실제를 전제하는데, 실제로는 바로크 시대 미술작품 안에서 변증법을 통해 일종의 유토피아로 탈바꿈하게 된다.

▼ 바르톨로메 에스테반 무리요, 〈천사들의 부엌〉, 1646년, 캔버스에 유화, 180×450cm, 파리, 루브르 박물관
무리요는 세르비아에 있는 산 프란체스코 수도원을 위해 그린 이 그림에 원래 〈알칼라의 성 디에고의 기적〉이라는 제목을 붙였다.
이 그림은 수도원의 요리사 디에고가 보았던 환영을 나타낸다. 디에고의 전설에 의하면 천사가 요리사 대신 부엌일을 하고 있다.
천사는 성스러움이 일상생활에 있으며, 신앙심은 세속에 영향을 미친다는 말을 전한다.
이러한 신앙심은 특히 무리요가 그린 아이들 그림〈포도와 참외를 먹는 아이들〉(1645-46, 뮌헨, 알테 피나코테크)에 잘 나타난다.
사회적인 사실주의를 나타낸 앙투안, 루이 그리고 마티유 르 냉 형제의 농부 그림들과는 반대로
무리요는 길가의 어린이들을 비록 낡은 누더기 옷을 입었지만 영양 상태가 좋은 행복한 아이들로 이상적으로 표현했다.
네덜란드의 풍속화로 탄생된 이러한 그림들은 자유롭게 미술품을 거래했던 시장에서 많은 인기를 얻었다.

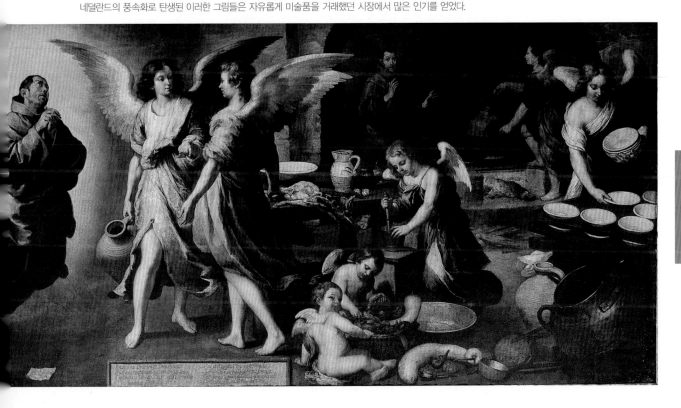

미술가

잔 로렌초 베르니니

베르니니의 생애

1598 나폴리에서 12월 7일 탄생

1605 로마로 와서 조각가로 성장함

1623 교황 우르바누스 8세의 명령을 받아, 산 피에트로 대성당 반구형 지붕 아래에 놓인 〈발다키노〉와 〈우르바누스 8세의 무덤〉(1628–47)을 제작

1644 교황 인노켄티우스 10세의 명령으로, 나보나 광장에 〈네 줄기 분수〉(라이벌이었던 보로미니가 지은 산타그네스 교회 앞에 세워짐)

1655 교황 알렉산데르 7세의 명령으로, 산 피에트로 대성당 성가대석의 〈주교의 옥좌Cathedra Petri〉, 피에트로 광장의 〈주랑Kolonnaden〉, 〈스칼라 레지아Scala Regia〉 계단(1663–65, 산 피에트로 대성당의 〈살라 레기아〉의 전실과 연결됨)

1658 로마의 〈산 안드레아 알 퀴리날레 교회Sant'Andrea al Quirinale〉 건축

1665 루이 14세의 초청으로 파리에 체류. 루브르궁 동쪽 정면 설계도가 루이 14세에 의해 거부당함

1667 교황 클레멘스 9세의 명령으로 산 안젤로 다리의 천사 조각상 제작

1680 로마에서 11월 28일 사망(82세)

17–18
세기

▶ **잔 로렌초 베르니니,
〈아빌라의 성녀 테레사의 환희〉,
1642–52년, 대리석과 도금된 청동,
로마, 산타 마리아 델라 비토리아 교회**
이 작품은 1622년 시성된 스페인의 신비주의자 성녀의 환영幻影을 연출한 것이다. 구름 위에 떠 있는 성녀 테레사는 신의 사랑이 담긴 화살 모양의 빛을 영접하고 있다.

교회의 승리 | '산 피에트로 대성당의 해석가'라는 베르니니의 별명은 그가 교황의 미술감독이며, 거대한 공방의 책임자로서 이끌었던 산 피에트로 대성당의 장식에만 제한된 것이 아니었다. 산 피에트로 대성당 내부 장식 이외에도 그의 창작 활동은 주요 가톨릭 교회를 통해 가톨릭의 이념을 조형적으로 확고하게 표현했다. 즉 그의 신념은 하느님이 그리스도를 통해 인간의 모습이 되었듯이, 교회의 지속적인 구원 작업은 감각적으로 경험되어야 한다는 것이었다. 모든 그리스도교 미술이 기본 요소로 삼았던 이러한 신념을 통해 17세기의 '바로크' 미술은 감정적으로 고조된 성향을 나타내게 되었다. 즉 미술은 교회에 대한 의무로서, 초감각적인 것을 감각으로 경험할 수 있는 것으로 드러내는 역할을 맡게 되었다. 베르니니가 만든 〈아빌라의 성녀 테레사의 환희〉는 감정을 고양하는 바로크 미술의 특징을 고스란히 보여주는 작품으로, 대중에게 보여주기 위해 소성당 벽 앞에 재현되었다.

움직임 속의 고요 | 베르니니의 교회 미술은 서로 상반적인 것의 균형을 추구했던 르네상스의 고전적 특성으로부터 벗어나면서 로마 가톨릭교회의 특징을 보여준다. 그가 직접 제작했던 조각 작품, 그가 장식한 교회 공간이나 정면은 풍만하지 않은 것이 없

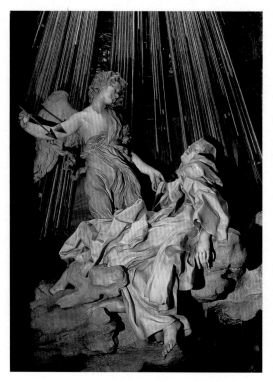

다. 그가 제작한 작품들은 마치 움직이는 진자와 같이 끊임없는 움직임을 가정한다. 베르니니가 창조한 바로크 '고전 Klassik' 조각작품들은 매너리즘의 사행蛇行곡선이 아니라 다시 한쪽 면을 주요 장면으로 보여주고 있다.

베르니니 미술의 개성은 본질적으로 베르니니가 초상화가로서 날카로운 심리를 묘사했다는 데 있다. 우리는 조각, 드로잉, 만평 등 모든 장르의 작품에서 그의 날카로운 심리를 느낄 수 있다.

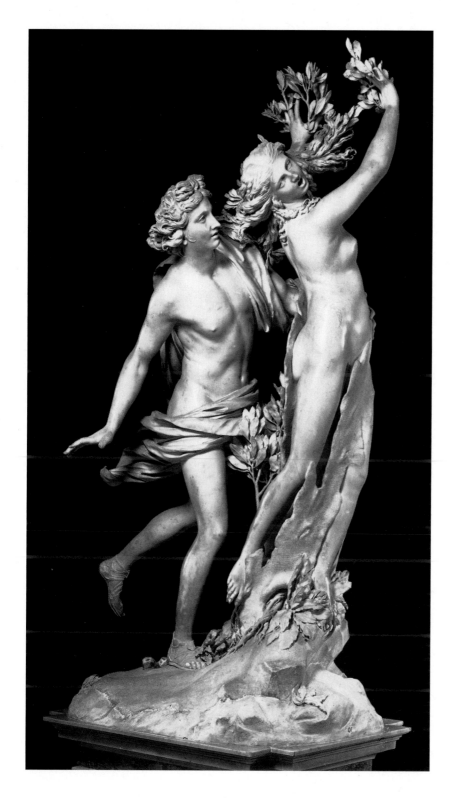

◀ 잔 로렌초 베르니니,
〈아폴론과 다프네〉, 1622–1625년,
대리석, 높이 243cm,
로마, 보르게세 미술관
인체보다도 큰 이 작품은 고대 신화,
즉 오비디우스의 《변신》에 등장한
주제를 표현한 것으로, 추기경 스키피오
보르게세의 주문으로 제작되었다.
신화에 의하면 요정 다프네를 열렬하게
사랑하게 된 아폴론은 그녀를 추격했다.
베르니니는 아폴론의 손이 다프네에게
닿자 그녀가 월계수로 변하는 모습을
재현했다. "머리카락은 녹색 잎사귀로,
팔은 나뭇가지로 변하고 있었다. / 나무에
걸리듯, 그녀의 발은 잽싸게 완만한 뿌리
속으로 빨려들어갔다."《변신》, 1549절
이하). 재료를 다루는 대가의 솜씨를 잘
보여주는 이 조각은 자연, 즉 나무의
형태를 독립된 환조로 만들어진 인체와
조화를 이루면서도 번쩍이도록 표면을
처리했다.

천장

천장화 | 대부분 평면으로 이루어진 천장은 3면이 막힌 공간의 윗부분을 차단한다. 그러므로 천장을 어떻게 만들 것인가는 본질적으로 공간에 대한 인상에 큰 영향을 미친다. 르네상스의 우물반자 천장은 고대로부터 유래했다. 우물반자형 지붕은 사각형 또는 다각형의 가운데 부분이 안쪽으로 들어간 형태로 오목하게 들어간 부분에 그림이 들어갈 수 있게 되어 있다. 목재 천장에 그려진 대규모 천장화는 힐데스하임(성 미하엘 교회, 〈이새의 뿌리〉, 12세기)과 스위스 동부 그라우뷘덴 주 칠리스Zillis에 자리 잡은 성 마르틴 교회(1130년경)에서 볼 수 있다. 특히 성 마르틴 교회의 천장을 구성하는 153개의 사각형 패널과 채색된 틀에는 요나의 이야기, 최후의 심판, 예수의 조상 등 구약과 신약 성서에 나타난 이야기가 연작으로 재현되었다. 미켈란젤로의 시스티나 소성당(1508-12) 천장화는 평평한 천장 면과 작은 아치들로 이뤄진 내부에 〈대홍수〉로부터 〈원죄〉에 이르는 장면들이 그려졌다. 천장 중앙부에 배치된 〈창조주〉작업 과정에서 마지막으로 제작되었다. 안니발레 카라치가 팔라초 파르네세에 그린 초기 바로크의 천장 프레스코화는 이와 같은 천장화의 전통을 계승했다(1595-1605).

열린 천장 | 바로크 시대에 전형적이었던 착시 기법은 천장이 수직으로 위로 떠 있거나, 아래로 가라앉은 듯하게 구름에 싸인 하늘을 묘사하는 데까지 발전되었다. 그려진 가짜 건축물의 기둥과 원주, 벽면의 아케이드는 원근법의 단축법을 적용하여, 계속 위로 솟아 가상의 하늘 꼭대기까지 치닫는 것처럼 그려졌다. 이 천장을 보는 사람은 빛나는 피안의 세계에 위치한 소실점을 바라보면서 바닥의 특정 지점에 서 있다고 착각하게 된다. 오직 '올바른' 지점에 서 있어야만 천장에 재현된 환상적인 세계를 제대로 경험할 수 있다. 이러한 현상은 화가이자 수사인 안드레아 포초가 그린 대규모의 프레

▶ 안니발레 카라치,
〈바쿠스와 아리아드네의 승리〉,
1595-1605년, 로마, 팔라초 파르네세
이 프레스코는 개별적인 장면들이
연결된 그림의 가운데 부분을 보여주고
있다. 카라치는 길이가 20미터인 팔라초
파르네세 갤러리의 통형 아치 우물반자
천장을 그와 같이 개별적인 그림이
이어지도록 장식했다. 그림에서 바쿠스의
행렬은 아치 천장의 굴곡과 평행을
이루는데, 전성기 바로크의 환영적
기법으로 그려진 천장화와 비교해보면
단조롭게 느껴질 정도이다. 행렬의
선발대에서 항상 취해 있는 실레노스가
나귀를 타려는 장면이 보인다.
실레노스의 앞에는 머리 위에 바구니를
얹은 여인이 바닥에 누운 여인과 눈을
마주치고 있다.

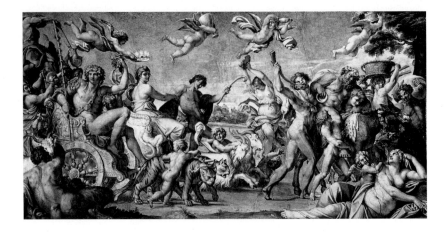

스코 천장화 〈예수회 선교의 알레고리〉에서도 발견할 수 있다(1691-94, 로마, 산 이그나치오 교회Sant'Ignazio). 조반니 바티스타 티에폴로의 뷔르츠부르크 성 계단을 장식한 천장화는, 4개 대륙에 관한 알레고리로 아폴론와 올림푸스 산의 신을 경배하는 내용이다.

반면 안톤 라파엘 멩스가 로마의 추기경 알레산드로 알바니의 빌라에 그린 천장 프레스코 〈파르나소스〉는 고전주의적인 그림이다(1760-61, 약 300×680센티미터). 이 작품은 원근법이 아래쪽으로 적용된 장면이 아니라 아폴론과 뮤즈들의 정면을 보여주며, 단지 공간이 위로 떠 있는 듯한 패널화 형식을 취한다.

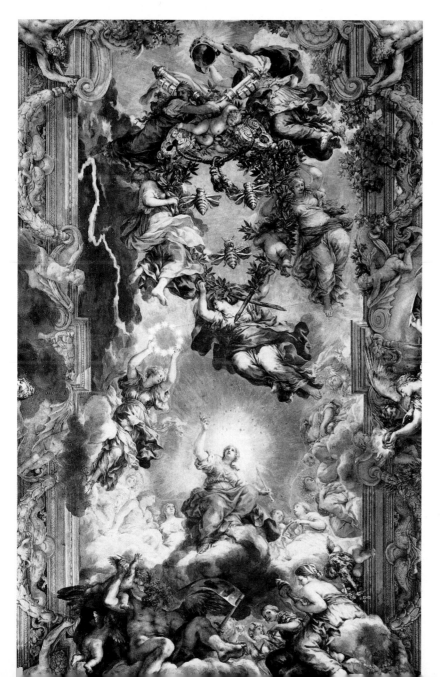

◀ **피에트로 다 코르토나,**
〈교황 우르바누스 8세의 알레고리〉,
1633-39년, 로마, 팔라초 바르베리니
화가이자 건축가인 피에트로 다
코르토나가 14×26미터 크기의 천장에
그린 이 프레스코화는 환영적인 조형
효과가 뛰어나다. 이 천장화의 내용은
바르베리니 가문의 시인인 프란체스코
브라치올리니로부터 유래했는데,
바르베리니 가문에서 배출한 교황들이
신의 섭리에 따라 통치했다는 것을
핵심 주제로 삼았다. 신의 섭리에 따라
의인화된 광채가 나는 인물들은 천사들,
또 바르베리니 가문의 문장에 등장하는
꿀벌들이 엮어 만든 화환들과 열매가
일치함을 보여준다. 십자가 형태로 세운
베드로의 열쇠에 3중관을 얹은 교황의
표장表裝이 바로 일치를 표현하는 것이다.

페터 파울 루벤스

루벤스의 생애

1577 7월 28일에 지겐(베스트팔렌)에서 안트베르펜으로부터 이민 온 법률가 얀 루벤스의 아들로 탄생

1589 아버지 사망 후 가족은 안트베르펜으로 귀향. 이곳에서 루벤스는 화가 수업을 받은 후 대가로 인정받아 루카 조합에 가입

1600-08 이탈리아, 특히 만토바에서 프란체스코 1세 곤차가 공작의 궁정화가로 활동. 곤차가 공작의 주문으로 루벤스는 스페인으로 여행. 미켈란젤로와 티치아노의 작품 연구

1608 안트베르펜에서 공방을 열고, 스페인 총독 부처인 알브레히트와 이사벨라의 궁정화가로 활동. 18세의 이사벨라 브란트(1626년 사망)와 결혼

1609-12 안트베르펜 대성당을 위한 〈십자가 처형〉과 〈십자가에서 내려짐〉 제작

1611-18 안트베르펜에 주택을 포함한 공방을 건축

1622-25 알레고리적이며 당대의 사건을 보여주는 메디치 가문 연작들 제작(파리, 루브르 박물관)

1628 스페인 국왕 펠리페 4세 궁정에 체류, 벨라스케스와 만남

1629-30 영국 찰스 1세의 궁정에 체류

1630 엘레나 푸르망과 결혼, 프란스, 클라라, 요안나 등이 태어남

1635 엘레뷔트 근방의 스틴 성城을 사들임

1640 안트베르펜에서 5월 30일 사망(63세)

풍부한 생명력 | 1982년 한 광고 대행사가 회화 〈레우키포스 딸들의 납치〉의 일부를 확대해 만든 포스터에는 '아주 포동포동하군요. 루벤스 씨'라는 어구가 삽입되었다. 이 포스터에 등장하는 '포동포동prall'이라는 단어는, 루벤스가 스스로를 '자연 속에 존재하는 생명력의 상징'으로 일컬었다는 사실을 의미한다. 이와 같은 생명력은 루벤스의 전 작품에 공통적으로 내재된 양식적 틀이다. 그의 작품 주제들은 초상화로부터 사냥 장면, 풍경화에 이르기까지 다양하며, 신화와 루벤스 당대의 사건을 알레고리로 구현한 그리스도교적 역사화(제단화를 포함하여)가 루벤스의 핵심적인 주제였다.

엄청난 분량을 자랑하는 루벤스의 작품에는 귀족적이며 고도의 교양을 갖춘 세계관이 반영되었으며, 그는 미술가이자 개인으로서 그러한 세계관을 재현하고자 했다. 그는 제노바와 브뤼셀, 마드리드, 파리 그리고 런던의 궁정을 오고가는 외교관이기도 했다. 스페인의 속주로서 후에 스페인 왕국의 쇠퇴에 영향을 받았던 플랑드르가 지닌 찬란한 과거에는 루벤스의 감각적인 미술에 영감을 준 플랑드르 양식이 존재하며, 플랑드르 양식은 루벤스 말기의 사실적 풍경화에도 큰 영향을 미쳤다.

루벤스 공방 | 루벤스의 공방은 한 대가가 이끌어가는 전통적인 공방과는 매우 다른 양상을 보인다. 루벤스는 안트베르펜에 아틀리에(오늘날 루벤스 미술관이 되었다)를 가지고 있었는데, 이곳은 루벤스의 제자들과 조수들이 참여해 일종의 조직을 이룬 기업체였다. 이 공방에 참여한 이들 중 하나가 앤서니 반 다이크였다. 이후 반 다이크는 1632년부터 찰스 1세의 궁정화가로 런던에서 활동한다. 그 외에도 루벤스의 미술 사업에는 동물화가 프란스 스나이더스, 그리고 피터르 브뢰겔 1세의 아들로 정물화가이자 풍경화가인 얀 브뢰겔 1세가 있었다. 루벤스는 약 600여점의 회화를 직접 제작했다. 루벤스 공방의 작품으로는 총 1400점이 남겼다. 앙리 4세의 미망인인 마리 드 메디시스가 주인인 파리의 뤽상부르 궁전 갤러리를 위해 1622년부터 1625년까지 제작된 21점의 메디치 연작도 루벤스 공방의 작품에 속한다(오늘날은 루브르 박물관 소장). 392×295 센티미터 크기의 캔버스에 그려진 이 기념비적인 그림들은 루벤스가 64×50 센티미터 크기의 목판에 유화로 그린 그림들을 참조로 하여 제작되었다. 루벤스는 1621년에 윌리엄 트럼벌에게 보낸 서신에서 자신의 공방을 다음과 같이 보증하고 있다. "아무리 크고 다양한 작품들을 제작해도 나는 오직 나의 공방을 신뢰합니다. 또 나는 내 능력을 믿습니다." 루벤스의 드로잉은 약 200점이 남아 있다. 공방의 동료들은 루벤스의 회화를 동판화로 만들었고, 이렇게 루벤스 회화는 판화를 통해 복제되어 널리 확산되었다.

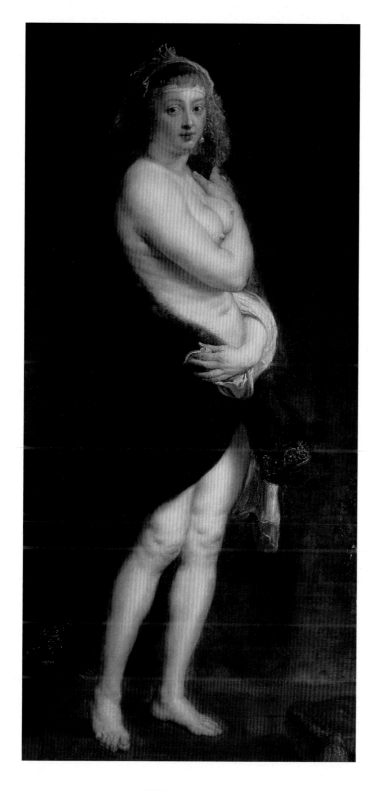

◀ 페터 파울 루벤스,
〈엘레나 푸르망〉(모피),
1638년경, 목판, 유화,
176×83cm, 빈, 미술사박물관

1630년 루벤스는 열여섯 살인 엘레나
푸르망과 재혼했는데, 엘레나는 루벤스가
말년에 그린 일련의 신화 장면에 누드로
여러 번 등장했다.
이 그림은 매우 은근한 에로티시즘을
보여주는 누드화로서, 티치아노가 그린
상반신 누드화(〈모피를 입은 젊은 여인〉,
1530–40, 페테르부르크, 에르미타슈
미술관)의 영향을 받았다. 젊은 여인은
우아하면서 자연스러운 아름다움을
보여주고 있는데, 인체의 자세는
고전고대에서 사랑의 여신인,
베누스 즉 '부끄러워하는 베누스'이다.
루벤스의 말기 작품에 속하는 이
그림에는, 매우 절제한 색채를 사용하며
부드럽고 순수한 색채로 인체를
그리는 루벤스의 특성이 잘 나타난다.
밝게 그려진 신체는 어두운 모피와
대조되면서 더욱 강조되며, 비스듬히
내려온 팔의 모양을 따라 위에서 아래로
흘러내리는 모피는 인체를 가리는
동시에 드러낸다. 바닥에만 한정된
붉은색은 신체를 환하게 보이는 빛의
효과를 간접적으로 더해준다. 가볍게
떠 있는 듯 서 있는 고요한 자세에서
승화된 관능미가 느껴진다. 루벤스는
1630년에 누드화를 그리면서, 16세인
상인의 딸과 결혼하기로 결정했다. 이때
루벤스는 궁정 여인을 모델로 쓰라는
친구의 충고를 듣고는 귀족들의 분노를
일으키게 될까 고심했다. 루벤스가 쓴 한
서신(1918년 빈에서 출판)에는 "그래서
내가 붓을 들었을 때 얼굴이 빨개지지
않을 여인을 하나 고르게 되었다오"라고
적혀 있다.

원형 구도

원형 그림

메달 원형 또는 타원형인 소형 그림으로 도서, 스테인드글라스, 패널, 벽화에 모자이크 또는 부조로 나타냈다. 상아 혹은 도자기로 된 초상 메달은 장식품의 역할을 한다. 메달Medailon은 새기거나 저부조로 만든 동전과 형식적으로 유사하다.

톤도(이탈리아어로 '둥근 판'의 뜻) 원형의 회화, 모자이크, 부조를 의미한다. 위엄과 무아지경을 의미하는 원형인 톤도Tondo 그림은 특히 초기 르네상스 때 피렌체에서 마돈나 그림을 그릴 때 선호되었다(산드로 보티첼리, 〈마그니피카트의 마돈나〉, 1481–82, 피렌체, 우피치 미술관)

▶ **페터 파울 루벤스,
〈레우키포스 딸들의 납치〉, 구도**
원 하나가 네 명의 인물, 즉 여인들을 납치하는 카스토르와 폴룩스 그리고 납치되는 힐라에리아와 포이베를 감싸고 있다. 원 안에서 조화를 이루는 구성 요소들은 두 개의 반원형들로 나뉘며, 두 반원형들은 여인들의 저항을 고조시킨다. 주된 구도에서 벗어난 그림의 왼쪽 끝에는 이 사건을 유발한 쿠피도가 등장한다.

완벽한 질서 ┃ 기하학적으로 보면, 원형은 중심으로부터 바깥쪽으로 모두 같은 길이의 선이 만드는 형태이다. 원형 평면도는 초기 역사시대의 〈스톤헨지〉에서 시작되는데, 〈스톤헨지〉는 태양 상징과 연관되어 있다. '태양의 나라'에 관해 저술한 토마소 캄파넬라는 1623년에 《철학적인 공화국의 관념Idee einer philosophischen Republik》을 출판했다. 이 책에 등장하는 건물은 원형이다. 카렐 반 만데르는 자신이 지은 《미술가 열전Het schilderboek》(1604)에 미술 이론에서 원이 갖는 의미를 나타내는 일화를 소개했다. 《미술가 열전》의 일화에 의하면, 조토는 그의 솜씨를 보여달라고 요청한 교황 앞에서 아무 도구를 사용하지 않고 단 한 번에 완벽한 원을 그렸다고 한다. 조토의 이야기에 미루어보건대, 렘브란트가 두 개의 원으로 〈자화상〉(1665년경-69, 런던, 켄우드 하우스)을 그렸다는 것은 그럴싸하게 들린다.

정지와 움직임 ┃ 멈춰 있는 원은 균형과 조화를 나타내는 정지statik적 특징을 보여주나, 바로크 시대의 원형 구도에서는 원의 정적인 특성이 해체되었다. 특히 페터 파울 루벤스의 두 작품은 원의 정적인 특성이 해체되는 경향을 잘 보여준다. 〈화환을 쓴 마돈나〉(1620년경, 뮌헨, 알테 피나코테크)에서 마리아와 아기 예수는 원형에 감싸였다. 얀 브뢰겔 1세가 그린 화환은 르네상스 시대에 선호되었던 톤도(보티첼리, 미켈란젤로, 라파엘로, 시뇨렐리 등의 작품) 형식인 마돈나 그림의 틀을 탈피한다.

루벤스의 〈레우키포스 딸들의 납치〉에서 원형 구도는 왼쪽으로 약간 이동된 원이 네 명의 인물들을 감싸면서 정역학적인 특성으로부터 벗어난다. 서로 반대 방향으로 향한 두 개의 반원이 인물들을 감싼 원을 둘로 나누면서, 화면의 밀도는 떨어진다. 수

직과 수평이 이루는 격자와, 대각선 구도에서 정역학과 동역학이 끊임없이 교차되는 효과가 나타난다. 말을 타고 있는 카스토르와 바닥에 무릎 꿇은 레우키포스의 딸은 대각선 구도를 이루며 시선을 교환한다. 동시에 정지와 움직임은 회화의 주제이기도 하다. 말을 타고 온 두 납치자들은 한 순간 그들의 제물을 온전히 낚아채려고 멈추었다. 1777년 빌헬름 하인제는 이 주제의 원전인 신화와 서사시의 연관성을 다시 밝혀냈다.

뮌헨의 루벤스 컬렉션에 속하는 〈최후의 심판〉(1615년경, 캔버스, 유화, 600×460센티미터)은 조화로운 원형으로부터 역동적인 타원형으로 옮겨가는 과도기를 보여주는 기념비적 규모의 작품이다. 구름 위에 있는 그리스도는 이 그림의 정점에 해당하는 위치를 차지한다. 그의 오른쪽에는 선한 이들이 천국으로 올라가며, 왼쪽에는 저주받은 자들이 아래로 추락한다. 이 작품은 도나우 강가에 위치한 노이부르크Neuburg 예수회 교회의 고 제단에 봉헌하려고 제작되었으나 '부끄러운 나체'를 그렸다는 이유로 1635년에 제단에서 떼어졌고, 1691년에 뒤셀도르프의 요한 빌헬름 선제후에게 넘어갔다.

뮌헨의 루벤스 컬렉션

뮌헨 알테 피나코테크 루벤스 컬렉션에 속한 60점의 회화들은 양식과 주제 면에서 매우 다양하다. 이 그림들은 주로 뒤셀도르프에서 살고 있던 팔츠의 선제후 비텔스바흐 가문의 요한 빌헬름(재위 1690-1716)이 소장하고 있었다.

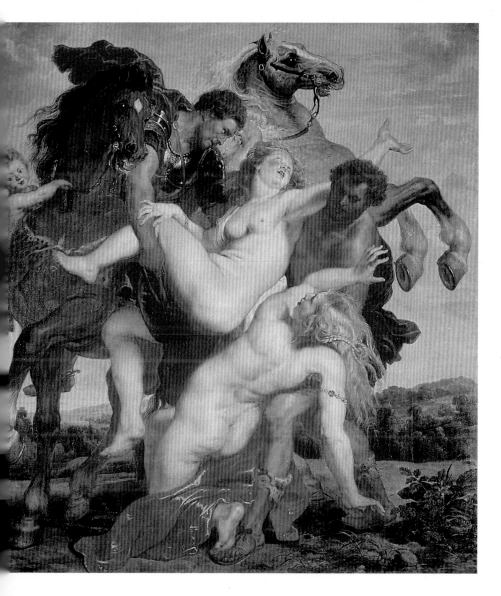

17-18
세기

◀ 페터 파울 루벤스,
〈레우키포스 딸들의 납치〉,
1618년경, 캔버스에 유화,
224×210.5cm, 뮌헨, 알테 피나코테크
이 작품은 신화를 그린 역사화로서 테오크리토스와 오비디우스를 통해 전해진 일화를 보여준다. 아르고스의 왕 레우키포스의 두 딸인 힐라에리아와 포이베는 쌍둥이 형제인 린케우스, 이다스와 사랑하는 사이다. 그러나 제우스의 아들인 쌍둥이 카스토어와 폴룩스는 힐라에리아와 포이베에게 눈독을 들이고 있었다. 카스토어와 폴룩스는 히라에리아와 포이베가 결혼식을 올리던 날 이들을 납치한다.

역사와 이야기들 | 역사화가 다루는 주제의 범위는 '역사' 개념이 지닌 다양한 의미만큼 폭넓다. 역사는 한편으로는 역사적인 사건, 즉 지나간 '역사', 그리고 놀랄 만한 사건을 가리키며, 다른 한편 민담을 모은 《요한 파우스트 박사의 이야기들》(1587)처럼 문학적 형태를 보여주는 환상적 이야기까지 아우른다.

매우 의미 있거나 선전할 만한 가치가 있는, 오래전 또는 그리 멀지 않은 과거의 문학과 학문에서 일어난 사건은 역사적인 사건을 묘사한 그림으로 나타나게 된다. 《회화론 3서》는 레온 바티스타 알베르티의 저서이며, 그가 세상을 떠난 후 1540년에 바젤에서 출판되었다. 이 책을 통해 알베르티는 역사화가 조형미술의 주제에서 최고의 위치를 차지한다고 최초로 밝혔다. 이 때문에 19세기까지도 미술 이론가들은 알베르티의 입장을 따르게 되었다.

종교적 역사화와 세속적 역사화 | 알베르티는 역사화에 성서와 신화, 그리고 세속적인 주제가 포함된다고 기록했다. 이러한 주장은 '인간 구원의 역사'라는 그리스도교의 역사관과, 교육과 윤리를 통해 인간이 완전해질 수 있다는 인문주의적 역사관을 결합하는 르네상스의 종합적인 관점에 근거한다. 그 결과 이교도의 신화에 등장하는 헤라클레스는 성서에서 사자를 찢어 죽인 삼손의 '본보기'가 되는 유형학이 성립된다. 또한 삼손은 죽음을 극복한 그리스도를 가리키는 구약 성서의 전형前型인 인물이다.

▶ 야콥 요르단스,
〈필레몬과 바우키스와 함께 있는
유피테르와 메르쿠리우스〉,
1645년경, 캔버스에 유화,
109.5×140cm, 롤리,
노스캐롤라이나 미술관
신화를 다룬 이 그림의 주제는
오비디우스의 《변신》에서 유래했다.
유피테르와 메르쿠리우스가 프리기아를
산책할 때, 많은 사람들이 그들을
손님으로 삼으려 했다. 마지막으로
필레몬과 바우키스가 두 신을 손님으로
받아 모셨다. 이들의 오두막집은
강물의 범람으로부터 지켜졌고, 이후
큰 성으로 변화하게 되었다. 그 외에도
필레몬과 바우키스 부부는 장수한 후에
함께 하늘나라로 가고 싶다는 소원을
이루어, 필레몬은 참나무로 변했고
바우키스는 보리수가 되었다. 루벤스와
나란히 플랑드르 지역 바로크 미술의
대가였던 요르단스는 목이 말랐던
여행자 유피테르와 메르쿠리우스가
사람들 앞에 나타나는 장면에
집중했다. 유피테르와 메르쿠리우스는
누드에 맨발로 재현되었다. 이 점에서
요르단스의 그림은 같은 주제를 그린
아담 엘스하이머의 그림(1609-10년경,
드레스덴, 회화미술관)과 구분된다.
아담 엘스하이머의 작품은 헨드리크
호우트(1612)의 동판화로 널리 알려지게
되었고, 렘브란트의 초기 엠마오
장면들에 영향을 미쳤다(《엠마오에서의
그리스도》, 1629년경, 파리, 자크마르
앙드레 미술관).

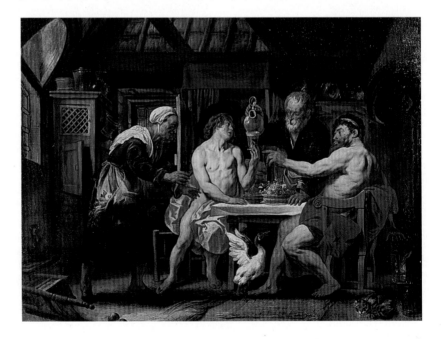

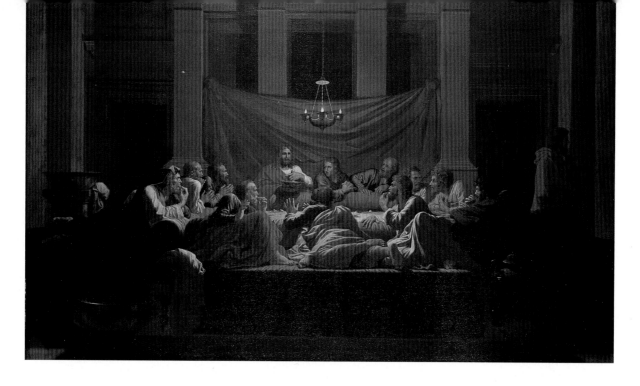

1525년 바이에른의 공작 빌헬름 4세와 그의 부인 야코바에아 폰 바덴이 설립한 갤러리에 고대와 성서의 주제를 다룬 회화가 역사화와 함께 걸렸다. 왜냐하면 이런 회화들이 나타내는 용기와 명예, 공정성이 남녀 모두에 대해 좋은 사례가 되는 효과가 있었기 때문이었다. 여성에게 감화를 주는 주제는 주로 구약 성서에서 찾아볼 수 있다(한스 부르크마이르, 〈에스델의 이야기〉, 1528, 뮌헨, 알테 피나코테크).

성서와 신화, 세속의 '이야기'는 바로크와 신고전주의 혹은 아카데미즘Akademismus, 그리고 역사주의Historismus 회화의 다양한 주제를 형성하고 있다. 물론 제단화는 종교적 기능을 가지므로 신들이 모여 있는 장면을 보여주거나 전투를 재현한 그림들과는 구별된다. 한편 성서나 교회사 주제로서 성인의 전설을 다루는 그림들은, 주제가 큰 의미를 지니는 대형 역사화 장르에 속한다.

구스타브 쿠르베가 1849년에 그린 〈오르낭의 장례〉(파리, 루브르 박물관)는 이러한 역사화의 배경 때문에 큰 파문을 일으켰다. 쿠르베는 그저 한 점의 풍속화에 그치고 말 작은 마을의 공동묘지를 기념비적인 규모(314×663센티미터)의 역사화로 전시했기 때문에 물의를 빚은 것이었다. 이와 비슷하게 민주주의자 아돌프 멘첼이 프리드리히 대제와 연관된 역사화를 심리학적 사실주의에 입각해 제작한 〈상수시에서의 회식〉(1850, 베를린, 국립미술관, 1945년 이래 유실)은 당시 독일을 다스렸던 호헨촐레른 가문의 호감을 얻지 못했으며, 그 결과 호헨촐레른 가문에서는 이 작품을 구입하지 않았다.

▲ 니콜라 푸생, 〈최후의 만찬〉, 1647년, 캔버스에 유화, 117×178cm, 에든버러, 스코틀랜드 국립미술관
로마에서 활동한 프랑스 바로크의 '고전주의자' 푸생은 이 역사화에서 신플라톤주의의 주제를 이중적인 의미로 표현했다. 이 그림은 역사적으로 고증할 수 있는 장면에 큰 의미를 부여하며 재현했다. 또한 푸생은 사도들이 앉아 있지 않고, 고대의 만찬에서처럼 거의 눕다시피 '기대어 앉아' 음식을 먹는 모습으로 연출했다. 이러한 모습은 요한복음에서 읽을 수 있다. "예수께서 사랑하신 제자 하나가 그 곁에 기대어 앉아 있었다(요한 13:23)."

17-18
세기

렘브란트

렘브란트의 생애

1606 7월 15일 레이덴에서 탄생. 그는 제분업자 하르만 게리츠의 아홉 번째 아이였음

1620 라틴어 학교를 마친 후 레이덴의 대학을 방문

1622 야콥 이사악츠 반 슈바넨부르히에게 3년간 회화를 배움

1626 암스테르담의 피터르 라스트만으로부터 6개월간 수업을 받은 후, 레이덴에서 화가로 활동. 얀 리븐스와 공동으로 아틀리에를 운영, 1628년 게리트 두는 렘브란트의 첫 번째 제자가 됨

1631 암스테르담으로 이주. 윌렌부르히의 미술학교에서 미술 강의

1632 〈툴프 박사의 해부학〉(해부 탁자 앞의 군상, 헤이그, 마우리초이스 미술관), 카렐 파브리티우스가 렘브란트로부터 가르침을 받음

1634 화가 길드의 회원이 되며, 사스키아 반 윌렌부르히와 결혼(사스키아는 1642년 사망)

1639 3층짜리 주택 구매(이 건물은 오늘날 렘브란트 미술관임)

1641 유아로 사망한 여식 이후, 아들 티투스 탄생

1647 헨드리케 스토펠스가 렘브란트의 가사 일을 돌보기 시작

1654 헨드리케와 렘브란트의 혼외 관계에서 딸 코르넬리아 탄생

1662 〈다섯 명의 섬유상인들〉 (스탈호프에 모인 다섯 명의 옷감 상인들을 그린 최후의 집단 초상화, 암스테르담, 국립미술관)

1663 헨드리케 스토펠스 사망

1668 아들 티투스 반 레인 사망

1669 암스테르담에서 10월 4일 사망(64세)

비극 | 렘브란트의 생애는 한 편의 비극에 비견된다. 레이덴에서 젊은 나이에 역사화가로 등장하여 암스테르담에서 초상화가로서 입지를 다졌던 렘브란트의 성공은, 1642년에 그가 인생 일대의 전환점을 맞기 전까지 계속 이어질 것처럼 보였다. 소위 〈야간순찰대〉로 알려진 그림이 결국 실패하게 되자, 렘브란트의 명성은 가라앉기 시작했다. 또한 헨드리케 스토펠스와의 동거 역시 그를 고립시켰다. 1655년 이후 렘브란트는 강제 경매를 통해 미술품과 진귀한 물품 그리고 살던 집을 차압당했다. 1662년에 렘브란트는 암스테르담의 새로운 시청사 장식에 참여하지 못했으며, 새로운 시청을 위해 제작해두었던 〈시민 클라우디우스의 맹세〉 역시 거절당했다(일부는 스톡홀름의 국립미술관에 소장).

비극의 본질에는 외적인 격렬한 추락과 그 반대의 움직임인 정신적 순화의 대조가 포함된다. 렘브란트의 말기 작품들에 나타나는 현상과 정신의 대조는 관습적인 표현을 총체적으로 극복한다. 렘브란트는 펜과 바늘로 새긴 동판을 부식시켜 제작한 대범한 에칭으로 거장다운 솜씨를 발휘했다. 또한 회화에서 렘브란트가 구사한 덧칠하기 pastos 기법은 색채가 지닌 빛의 효과를 단지 모방을 한 것이 아니라, 두껍게 칠한 안료 자체를 빛을 내는 물질로 변화시켰다. 이러한 기법은 〈도살당한 황소〉조차도 고귀하게 보이게 한다(1655, 파리, 루브르 박물관).

지금으로부터 약 25년 전부터 렘브란트와 그의 제자들의 작품들이 렘브란트 양식속에서 뒤섞여 구분이 어려워지게 되었다는 점은 렘브란트와 관계된 세 번째 비극이다. 예를 들면 〈황금 투구를 쓴 남자〉(베를린, 회화미술관)는 1986년부터 렘브란트가 직접 그린 작품이 아닐 수 있다는 의문이 제기되기 시작했다. 이 그림이 고립된 천재의 작품으로 잘못 알려졌다가 그의 작품이 아니라고 정정되었다. 이 때문에 렘브란트 양식에 속하는 많은 그림들을 렘브란트가 직접 그린 것인지, 아니면 제자들이 그린 것인지 감별하기 시작한 것이다.

그림으로 재현된 자서전 | 렘브란트는 자화상을 자신이 창조한 작품의 본질적인 부분으로 삼았던 최초의 미술가였다. 그에게 미술이 자의식을 표출하는 수단이 된다고 본다면, 아마 빈센트 반 고흐와 막스 베크만 등의 자화상에서도 그와 같은 자의식을 관찰할 수 있을 것이다. 현재의 관점으로 본다면 렘브란트의 자화상이 지닌 '자아 탐색'의 의미는, 분명 자화상의 다양한 기능을 구분함으로써 보완되어야 할 것이다. 렘브란트에게 자화상은 소위 '트로니tronie'로 불렸던 얼굴의 표정 연구 과정이었으며, 또 미술

가 초상화들의 모음집에 해당되므로 공적인 특성을 지녔다고 볼 수 있다.

　일찍부터 화가로 명예를 얻었던 렘브란트는 스스로를 주문자와 같은 계급의 고귀한 시민으로, 때로는 공예 미술의 가치를 인식하고 있는 훌륭한 미술가로서, 혹은 (루카스 반 레이덴, 알브레히트 뒤러처럼) 북부의 오래된 전통 의상을 입은 모습, 또는 남부의 전통 의상을 입은 모습으로 그려냈다. 렘브란트는 암스테르담에서 라파엘로가 그린 〈발다사레 카스틸리오네〉(1515년경, 파리, 루브르 박물관)를 알게 되었으며, 이 그림은 렘브란트의 에칭 〈팔에 기댄 자화상〉(1639)을 제작하는 데 본보기가 되었다. 이 외에 특정 역할을 부여한 자화상들과 일종의 수수께끼도 같은 〈미소 짓는 사람〉(1663, 쾰른, 발라프 리하르츠 미술관)이 있다. 이 작품에서 렘브란트는 자신을 늙은 부인을 초상화에 그리면서 혼자 웃다가 질식했던 제욱시스로 묘사했다. 〈사도 바울로인 자화상〉(1661, 암스테르담, 국립미술관)에서 렘브란트는 자신이 초기에 그린 인물 형태를 차용했다(〈옥에 갇힌 바울로〉, 1627, 슈투트가르트, 국립미술관).

렘브란트의 성서 | 렘브란트가 삽화를 넣어 만든 성서는 존재하지 않지만, 그럼에도 렘브란트의 창작 활동은 성서의 관점에서 해석될 수 있다. 종교개혁을 추종하는 암스테르담의 교회들은 교회를 장식할 그림이 필요하지 않았다. 때문에 페터 파울 루벤스가 안트베르펜의 가톨릭교회를 위해 작품을 제작했던 것과는 달리, 렘브란트는 개인 수집가들을 염두에 두고 성서를 주제로 채택한 그림을 제작했다. 5부작으로 구성된 〈수난〉연작(1633-39, 뮌헨, 알테 피나코테크)이 그러한 예로, 헤이그의 총독인 프레데릭 헨드리크 폰 오라니엔의 주문으로 제작되었다. 교회의 입장을 고려하여 미술작품을 제작할 필요가 없었던 렘브란트는 자유롭게 성서와 자신의 경험들을 모두 연관시켜 작품을 표현했다. 〈유대인 신부〉(1665년경, 암스테르담, 국립미술관)는 이사악과 리브가 부부를 나타낸 것이다(창세기 26:8). 누드화인 〈다윗의 연락관과 함께 있는 밧세바〉는 다윗 왕의 요청으로 일어난 간통을 주제로 삼았다. 이 그림이나, 렘브란트와 음탕한 관계에 있다고 판단된 헨드리케 스토펠스는 암스테르담의 풍기 단속 재판에 회부되었다. 성서 주제를 다룬 렘브란트의 판화는 인간적 행위를 절박하게 묘사한 〈100굴덴 그림〉(에칭, 1642년경-49)에서 정점에 이른 원숙함을 보인다. 종교개혁을 표방하는 이 작품의 중앙부에는 예수가 신앙심 깊은 환자와 약자들을 치료하려는 것처럼 찬란하게 광채를 발하지만, 독선적인 바리사이 인들과 질투하는 사도들이 그를 제지한다.

▲ 렘브란트, 〈자화상〉,
1629년경, 펜과 붓, 12.7×9.5cm,
런던, 영국박물관
이 드로잉은 렘브란트가 주로 역사화를
그렸던 초기에 그린 자화상인데,
역사화가로서 명암법과 얼굴 표정을
연구한 작품이다.

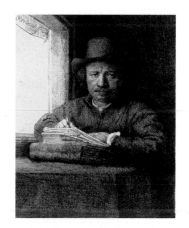

▲ 렘브란트, 〈창가의 자화상〉,
1648년, 에칭, 16×14cm,
암스테르담, 국립미술관, 판화 컬렉션
렘브란트는 대개 자화상에서 손을 잘
표현하지 않았다. 자화상을 그리는 필수
도구인 거울 안에서 인물의 좌우는
바뀐다. 이러한 문제는 판화를 찍으면서
또 다시 좌우가 바뀌므로 해결될 수
있었다. 판화에서는 왼손이 그림을
그리고 있는 모습으로 재현되어 있지만,
일반적인 회화에서는 오른쪽 손으로
재현되곤 한다.

렘브란트의
〈야간순찰대〉

길드 자위대

스페인의 지배에 대한 네덜란드의 저항은 1568년 이후 시작되어, 네덜란드 공화국 북부에 있는 일곱 군데의 프로테스탄트 주가 합류하게 되었다. 스페인은 1648년 네덜란드의 독립을 승인했다. 소위 80년간의 전쟁으로 인해 북부 네덜란드에서는 시민들의 자위대가 탄생하게 되었다. 이와 같은 길드들의 자위대는 그들이 소유하고 있는 무기에 따라 갑옷 부대, 궁수 부대, 소총 부대들로 구분되었으며, 모두 자립할 수 있는 경제력을 보유하고 소집단을 구성했다. 1528년에 저항 운동에 참여했던 암스테르담에는 1620년부터 1650년 사이에 200여 명의 참여자들을 보유한 20여 개의 부대가 있었다. 이들 중 여섯 부대는 소총 부대였다. 요아힘 폰 산드라르트나 렘브란트와 같은 화가들이 그린 소총 부대 그림들은 1639–45까지 새로 지은 그들의 길드 하우스 내부의 대형 홀을 장식하게 되었다.

프란스 할스

하를렘에서는 렘브란트의 동시대 화가인 프란스 할스(1588년경–1666)가 활동하고 있었는데, 할스는 길드 자위대의 일원으로 수년간 활동했다. 할스는 활발하게 향연을 즐기는 길드 자위대 회원들의 초상화를 그렸다. 할스는 처음에 식탁 앞에 모인 열두 명의 퇴직 장교들에 대한 군상을 그렸는데, 〈성 게오르크 길드의 자위대 만찬〉이 그에 속한다(1616, 하를렘, 프란스 할스 미술관). 붉은색–백색–흑색으로 이루어지는 제복의 세 가지 색조가 수놓인 식탁보는 깃발과 함께 전체 구도와 일치하게 된다.

운명의 그림? | 1642년 초반에 렘브란트는 1640년부터 그리기 시작한 기념비적인 회화 〈프란스 바닝 코크 대위의 소총 자위대〉를 완성했다. 이 그림을 그리던 1641년 중반에 렘브란트 부인 사스키아가 사망했다. 이로부터 10년이 지나자 렘브란트는 개인적인 주문을 더 이상 받지 못하고 미술시장을 위해 일하도록 강요당하는 신세가 되었다.

1656년이 되자 렘브란트는 경제적 파탄을 맞아, 자신의 모든 재산을 포기하게 되었다. 렘브란트의 생애 일부는 이러한 사실을 기초로 설명될 수 있다. 말하자면 렘브란트의 일생에서 이 소총 자위대 그림은 고전적 비극의 규칙의 하나인 파국의 역할을 했다는 것이다. 성공가도를 달리던 한 사람의 인생은 파국을 맞고, 이후에 계속 재앙을 겪게 되었다는 의미다.

물론 이 그림이 렘브란트가 겪은 불행에 직접적으로 영향을 끼쳤다는 증거는 전혀 남아 있지 않다. 이 그림이 실패했다는 사실은 렘브란트의 제자 사무엘 반 호크스트라텐의 보고서에 간접적으로 언급되었다. "여러 사람들의 의견을 따르면, 초상화가로서 높이 평가받은 대가는 전반적으로 대범한 구도를 사용하며 매우 신경을 써서 작품을 제작했지만, 개별적인 인물 묘사는 소홀하게 넘어갔다"(《미술대학 안내 *Inleyding tot de hooge schoole der schilderkonst*》, 1678).

우리는 프란스 바닝 코크와 빌렘 반 리이텐부르흐 중위가 다른 열여섯 명의 회원들보다도 훨씬 많은 비용(그림값)을 지불했다는 사실을 알고 있는데, 그럼에도 불구하고 몇몇 사람들은 주요 인물로 표현되지 않은 것에 몹시 불만스러워 했다. 이 사람들은 소총 자위대 그림을 위해 똑같이 모델을 서는 것에 대한 똑같은 분량의 모델료를 요구했다. 아마도 모델료를 더 받기를 원했던 자위대의 어떤 사람들은 모델 서기를 거부했을 것이므로 그 때문에 렘브란트는 경제적으로 큰 손실을 보았을 것이다.

그림의 주인공은 물론 코크 대위였다. 그러나 후에 부당한 개입이 가해져 자위대 그림은 1715년 '자위대 총사회관'으로부터 시청의 작은 전쟁회의실로 옮겨졌고, 그에 따라 그림이 잘려 새로운 액자에 끼워졌다. 이때 잘려 나간 부분은 왼쪽 가장자리였다. 무려 50센티미터가 잘려나가는 바람에, 원래 중앙부 축으로부터 오른쪽에 있던 코크 대위가 완벽히 그림 중앙에 오면서, 렘브란트의 비대칭적인 구도는 '옳게 바뀐' 셈이 되어버렸다.

밤 그림? | 자위대 그림은 니스 칠로 인해 어두워지는 두 번째 수모를 겪게 되었다. 비록 호크스트라텐은 "그 작품은 모든 경쟁자를 물리칠 것이다"라고 주장했지만, "그림

에도 나는 렘브란트가 그림에 좀 더 많은 빛을 주었다면 좋았을 것이라 생각한다"는 기록을 남겼다. 자위대 그림은 1808년 암스테르담 시 당국에 의해 국립미술관에 대여된 후, 19세기에 〈야간순찰대〉라는 제목이 붙여졌다. 어두운 색채와 개별적인 형태에 빛을 부여하여 강조했던 이 그림은 1948년과 1978년에 니스 칠을 닦아내면서 그 빛을 잃게 되고 말았다.

의도되지 않은 '밤 그림'은 '낮 그림'으로 변화될 수 없었다. 이미 1902년 미술사가 카를 노이만은 회화적인 빛으로 구성된 시적인 인간상과 공간 경험의 고유한 가치에 대해 다음과 같이 강조했다. "그림 속의 인물들이 실제로 샹들리에가 번쩍이는 홀로 들어올 수 있다고 상상해보는 것은 가능하다. 빛나는 홀은 즉시 이 사람들에게 영혼의 빛을 불어넣을 것이다."

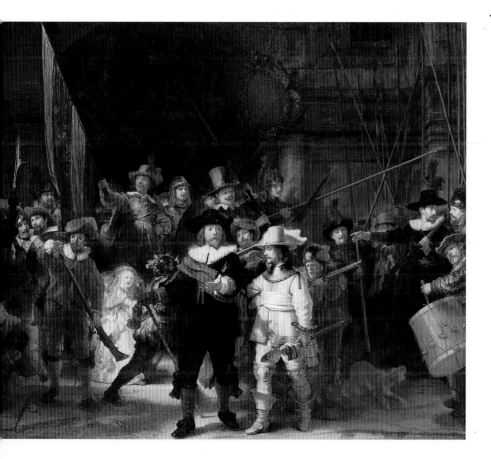

◀ 렘브란트,
〈프란스 바닝 코크 대위의 소총 자위대〉, 일명 〈야간순찰대〉, 1640-42년, 캔버스에 유화, 363×437cm, (원래 약 440×500cm), 암스테르담, 국립미술관
본래 렘브란트가 비대칭적인 구도로 그린 그림으로, 코크 대위(붉은 색 장식띠를 맨 남자)와 오른쪽에 선 중위가 중앙부 축으로 배치된다. 오른쪽으로부터 왼쪽으로 향한 움직임은 게리트 룬덴의 복제품에 잘 드러난다(런던, 국립미술관). 렘브란트의 〈야간순찰대〉는 과연 〈야간순찰대〉가 기억할 만한 역사적 순간을 재현한 것인가에 대한 문제가 새로운 관점에서 논의되고 있기 때문이다.
사실 소총 자위대는 1638년 암스테르담에서 앙리 4세의 미망인인 마리 드 메디시스를 위한 환영식에 참가했다. 한편 1631년 마리 드 메디시스는 리슐리외에 의해 프랑스로부터 내몰릴 위기에 처했다. 시민들로 구성된 자위대의 임무는 사실상 17세기 중반부터 사열식과 같은 과시적 목적을 지니게 되었다. 그런 이유로 렘브란트가 그림에 등장하는 사람들이 무질서하다는 것을 강조해서 더욱 흥미롭게 느껴진다.

전쟁

전쟁과 평화 | 우르의 수메르 왕 묘지에서 나온 〈우르의 군기〉는 메소포타미아 지역에서 출토된 오래된 미술작품에 속한다(기원전 2600년경, 런던, 영국박물관). 프리즈 형태로 목판에 상감 세공된 두 장의 패널들 중, '전투 장면'은 마차, 보병, 그리고 포로들의 행렬을 보여주며, '평화의 장면'은 제의의 형태로 벌어지는 승리의 만찬을 보여준다. 한편 사랑이 전쟁을 이긴다는 인문주의적 알레고리는 산드로 보티첼리의 〈잠에 빠진 마르스와 베누스〉에 나타난다(1480년경, 런던, 국립미술관).

이렇게 대부분 전쟁에서 승리를 거두는 것이 평화의 조건이라고 이해되면서부터, '전쟁과 평화'라는 이중 주제는 인간이 전쟁을 경험하게 된 이래 소수의 군사들로 한정된 전투 장면, 또는 대전투의 파노라마 형식으로 표현되어 왔다.

르네상스 시대에는 실제로 역사상 일어났던 전쟁 장면을 많이 표현했는데, 파올로 우첼로의 〈산 로마노의 전투〉(1456년경)처럼 세 점으로 이루어진 프리즈 형식으로 도시사적 사건을 찬미한 작품도 이러한 예에 속한다(1432년 작 〈시에나를 이긴 피렌체〉처럼 1491년까지 팔라초 메디치에 있었던 우첼로의 패널화들은 오늘날 피렌체의 우피치 미술관, 파리의 루브르 박물관, 런던의 국립미술관에 소장되어 있다). 또한 세계사적인 사건은 전쟁 장면으로 재현되는데, 줄리오 로마노가 교황궁에 프레스코로 그린 〈콘스탄티누스 대제의 전투〉가 그 예이다(1520-24, 콘스탄티누스의 방). 이 그림은 콘스탄티누스 대제가 로마의 밀비아 다리에서 막센티우스를 물리치는 내용을 재현했다.

▶ 페터 파울 루벤스,
〈군기를 빼앗으려는 전투〉,
1602-05년경,
검정 초크, 펜, 잉크, 백연,
45.2×63.7cm,
파리, 루브르 박물관, 드로잉 컬렉션
이 드로잉은 피렌체의 팔라초 베키오에 그려진 레오나르도 다 빈치의 프레스코 〈앙기아리 전투〉(유실됨) 중앙부를 모사한 것이다. 레오나르도는 1503년에 이 프레스코 벽화를 주문받았지만, 1506년에 밀라노로 이주하면서 이 작품은 미완성작이 되었다. 루벤스는 이 모사 작품을 통해서 사람과 동물이 한데 얽힌 전투 장면의 표본을 만들어 냈는데, 이는 후대에 많은 영향을 미치게 되었다. 루벤스의 드로잉에서 사람과 말 모두가 전투의 노기를 내뿜고 있다. 〈아마존 전투〉는 루벤스의 초기작으로 신화적인 전투 장면을 보여준다(1615, 뮌헨, 알테 피나코테크).

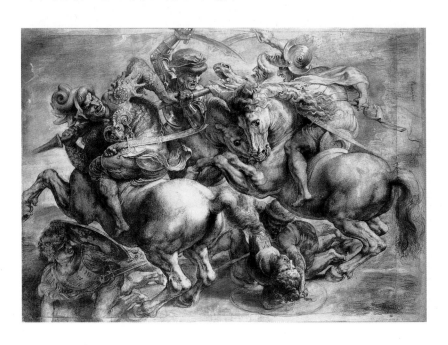

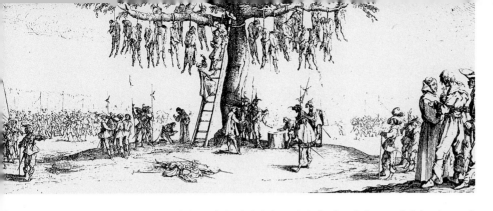

◀ 자크 칼로, 〈교수대 나무〉,
〈전쟁의 고통〉 연작의 한 장면,
1633년, 에칭, 10×25cm,
빈, 알베르티나 미술관
1608년 칼로는 집시들과 함께
이탈리아로 피신해 로마와 피렌체에서
판화가로 활동했다. 1621년 그는
낭시로 돌아갔고, 다음해 매우 괴이한
28점의 에칭 〈스페사니아의 춤Balli
di Sfessania〉를 출판했다. 이 작품은
서로 싸우는 인물들과 코메디아
델라르테Commedia dell'arte(16~18세기
유행했던 이탈리아의 극 형식)로부터
발췌한 장면들을 싣고 있다. 1821년
E.T.A 호프만은 이 연작들로부터 여덟
점을 골라 자신의 동화 《브람빌라
공주 Prinzessin Brambilla》의 삽화로
이용했다. 〈스페사니아의 춤〉 이후 10년이
지나 칼로는 〈전쟁의 고통〉 후속으로
두 점의 에칭을 제작했다. 칼로는 이
작품들에서 냉정한 관찰자의 입장에서
전쟁 이면의 혐오스러움을 표현했다.
한편 판화가 한스 울리히 프랑크는 농촌
마을에서 약탈하고 살육하는 군인들을
참혹하게 묘사했다.

승리자와 패배자 | 17세기 독일의 시인이자 극작가인 안드레아스 그리피우스는 소네트 〈모국의 눈물 Tränen des Vaterlandes〉(1636)에 " …… 우리가 둘러보는 곳마다 불과 흑사병, 죽음, 그리고 가슴과 영혼이 떠다니고 있었다"라고 썼다. '30년 전쟁'은 군사적 측면에 국한된 것이 아니라, 그 이후 잇따른 비참한 결과들의 원인으로 파악되었다. 전쟁 그림과 그에 해당하는 판화 연작들은 전쟁에 대한 주문자의 시각을 표현했거나, 혹은 대중에게 정보를 제공하기 위하여 전쟁을 기록한 대량 상품이 되기도 했다. 로렌(로트링겐) 출신 자크 칼로 같은 판화가는 전쟁으로 인한 희생에 대해 문제를 제기하며 '승리자와 패배자'에 대한 주제들을 기록해나가기 시작했다. 1627년 칼로는 플랑드르의 공주 이사벨라의 주문으로 1625년 브레다에 대한 스페인의 승리를 동판화로 제작했다. 이와 반대되는 입장에서 1633년과 1635년 칼로는 〈전쟁의 고통 Misères de la guerre〉을 제작했다. 프란시스코 드 고야가 제작한 에칭 〈전쟁의 재난 Los Desastres de la guerra〉(1810-14) 주제는 승리자와 패배자 모두 가지고 있는 비인간적인 잔혹성이었다. 고야는 이 작품에서 프랑스 점령군에 대한 스페인의 시민전쟁을 절대 영광스럽게 재현하지 않았다.

군인 그림 | 17세기 네덜란드의 풍속화는 군인 생활의 일상적인 장면으로 군의 특성을 표현했다(제라르 테르보르흐, 〈장교가 편지를 받아쓰게 하다〉, 1658-59, 런던, 국립미술관). 또한 고독한 군인 생활도 주제로 표현되었다(카렐 파브리티우스, 〈성문 보초〉, 1634, 슈베린, 국립미술관). 말 그림 전문 화가였던 하를렘의 화가 필립 부베르만의 초기작에는 기마병들의 전투 장면이 있다. '군인 그림'이라는 장르는 16세기 초 바젤에서 금세공사가, 화가 그리고 판화가로 활동한 우르스 그라프를 통해 확산되었다. 그는 박력 있는 필치로 사실주의적인 펜화, 목판화 그리고 동판화를 제작해 무절제한 군사들의 생활을 그려냈다. 우르스 그라프는 스스로 프랑수아 1세 당시 프랑스 사령관의 지휘를 받는 용병대에 참여하여 북부 이탈리아로 진격했던 경험이 있어, 군사들의 생활에 대해 잘 알고 있었다고 한다.

17-18
세기

디에고 벨라스케스

벨라스케스의 생애

1599 본명 디에고 로드리게스 데 실바 이 벨라스케스, 6월 6일 세비야에서 탄생. 포르투갈의 오래된 귀족 가문 출신

1612-17 세비야에서 화가 프란시스코 파케코에게 그림을 배움. 스승의 딸인 후아나와 1618년 결혼함

1620 〈세비야의 물장수〉(개인 소장), 보데곤 정물 〈계란을 부치는 노파〉 (에든버러, 스코틀랜드 국립미술관) 제작

1623 펠리페 4세의 궁정화가로 취임. 1627년부터 궁정의 일원으로서 마드리드의 성에서 살며, 작업함

1629-31 이탈리아로 연수 여행을 떠남(제노바, 베네치아, 로마, 나폴리). 펠리페 4세를 위해 작품 구입, 〈십자가의 그리스도〉(마드리드, 프라도 미술관) 제작

1635-45 궁정 광대들과 궁정의 난쟁이 초상화 제작

1649-51 두 번째로 이탈리아 여행, 〈교황 인노켄티우스 10세〉(1650, 도리아 팜필리 미술관) 제작

1651 〈베누스의 화장〉(거울 앞에 누워 있는 누드화로, 연극의 여주인공을 모델로 그린 것으로 추측됨, 런던, 국립미술관)

1652 궁정 대신으로 취임

1656 〈시녀들(라스 메니나스)〉 (마드리드, 프라도 미술관)

1658 산티아고 기사단의 기사로 취임

1666 마드리드에서 8월 6일 사망(68세)

1700 카를로스 2세의 사망으로 스페인의 합스부르크 왕조는 막을 내림

황금시대 | 스페인의 펠리페 4세(재위 1621-65)가 지배하던 스페인 합스부르크 왕가가 유럽과 해외에서 지배권을 잃어버리는 동안, 스페인은 16세기 말기와 17세기에 문학(칼데론, 세르반테스, 로페 데 베가), 음악 그리고 조형미술의 황금시대Siglo de oro를 경험했다. 문화의 개화기와 정치, 경제의 쇠망이 대조되던 당시의 상황은 디에고 벨라스케스의 초상화와 역사화를 이해하는 열쇠가 된다.

엘 그레코, 무리요, 리베라 그리고 수르바란 등과는 달리, 벨라스케스는 궁정화가로서 세속적인 주제들을 그렸다. 이러한 세속 주제들은 궁정에서 기대하는 형태들을 반사와 굴절이라는 두 가지 관점에서 반영했다. 특히 말기 작품인 〈시녀들(라스 메니나스)Las Meninas〉는 독특한 상징성을 지닌 반사와 굴절을 보여준다. 이 작품은 그림 뒤 거울에 반사되는 스페인 국왕 부처의 초상화를 의도적으로 보여주는데, 이것은 왕의 개인 비서이자 시인이었던 케베도가 마드리드 궁정에 대한 평가(1632)와 잘 어울린다. "여기에는 실존하는 것으로 보이는 많은 것들이 있지만, 그것들은 더 이상 이름이 없으며, 모습을 드러내지도 않는다."

농부들과 지휘관들 | 벨라스케스는 처음에 '보데곤Bodegon 정물화'를 그렸다. '식사 장면'인 보데곤은 식사를 준비하고, 먹는 장면을 묘사한 그림이며, 이때 인물들이나 기타 대상들이 중요한 의미를 지닌다. 벨라스케스의 신화 묘사는 사실주의를 기본으로 한다. 〈바쿠스의 승리〉(1629, 마드리드, 프라도 미술관)를 보면 술 마시기를 즐기는 농부들과 떠돌이들이 포도주의 신으로 등장한 한 소년을 둘러싸고 있다. 그리고 〈불카누스의 대장간에 나타난 아폴론〉(1630, 마드리드, 프라도 미술관)에서는 똑똑한 체하는 아폴론이 대장장이 신 불카누스의 대장간에 나타나 불카누스에게 베누스와 마르스의 간통을 알려준다. 이렇게 신화의 옷을 입은 서민들을 그린 장면이나 궁정광대들과 궁정 난쟁이들에 대한 초상화들은 모두 궁정을 즐겁게 하려는 목적을 지니고 있었다. 그러나 벨라스케스는 비록 신분이 낮은 사람들의 초상화를 그리더라도 그들에게 깊은 관심을 보이며 개인의 모든 특성을 밀도 있게 드러냈고, 개인의 비극성에 중요한 의미를 부여했다. 〈시녀들〉에도 역시 이러한 주제가 등장한다. 귀엽고 매력적인 공주 마르가리타 옆에는 뇌수종으로 인해 왜곡된 신체를 갖게 된 난쟁이 마리 바르볼라가 있다.

기마상과 역사화 연작들은 벨라스케스가 이탈리아 여행(1629-31)에서 돌아온 후에 새로 지은 성 부엔 레티로Buen Retiro를 위해 제작되었으며, 펠리페 4세, 올리바레스 총리, 발타사르 카를로스 왕자 등이 사령관으로 재현되었다. 기마상과 역사화의 배경에

등장하는 풍경에서는 베네치아 회화의 녹아드는 채색 효과를 볼 수 있다. 역시 〈브레다의 양도〉(1634-35, 마드리드, 프라도 미술관)는 베네치아 회화의 채색 효과를 보여준다. 이 그림은 매우 인간적인 제스처로 한 국가의 명예를 나타낸다. 가운데 있는 야전 사령관 암브로시오 스피놀라는 자랑스럽게 창을 쳐들며 승리감에 도취된 군사들을 뒤로 하고, 전쟁에 패한 나사우의 유스틴을 맞이하면서 겸손하게 어깨에 손을 얹었다.

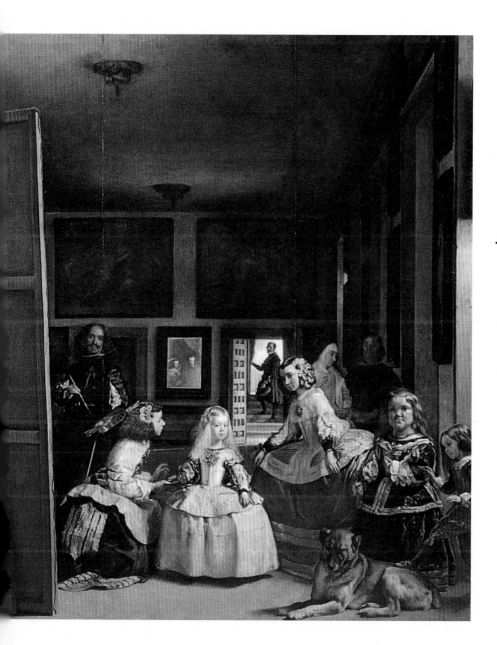

◀ 벨라스케스,
〈시녀들(라스 메니나스)〉,
1656년, 캔버스에 유화, 318×276cm,
마드리드, 프라도 미술관

그림에 등장하는 공간은 알카사르 성에 있는 화가의 아틀리에이다. 이곳에서 마르가리타 공주가 궁정 여인들(메니나스)과 함께 가슴에 산티아고 기사단의 붉은 십자가를 단 화가 앞에서 모델을 선다. 그러나 벨라스케스의 눈은 공주를 향하지 않고, 국왕 부처를 바라본다. 이들의 모습은 화면 뒤에 배치된 거울에 반사되고 있다. 펠리페 4세와 그의 두 번째 부인 오스트리아의 마리아 안나는 따라서 그림 바깥에 서 있는 것이다. 이 바깥 공간은 거울에 암시된 실제 공간으로, 그림 앞쪽에 존재한다. 마르가리타 테레사 공주(1651~73)는 벨라스케스에 의해 여러 번 그려졌는데, 그 중 한 점은 빈의 미술사박물관에 있다. 미래의 신성로마제국 황제 레오폴트 1세와 정혼한 사이였던 마르가리타 공주의 초상화는 그녀의 매력을 입증하기 위해 정기적으로 빈에 있는 황제의 궁정으로 보내졌다.

파리와
베르사유

▶ 쥘 아르두엥 망사르, 〈앵발리드
대성당〉(생 루이 데쟁발리드),
1680-1706년, 파리
1670년 루이 14세는 파리 남서쪽에
당시 유럽에서는 유례가 없는 완전히
새로운 형태의 건물을 세우게 했는데,
그것이 바로 〈오텔 데쟁발리드Hôtel
des Invalides〉였다. 수도원을 대신에
국가가 가난하고 병난 자들을 위한
시설을 지은 것이다. 물론 대상은 왕의
전투에서 돌아온 군사들로 한정되었다.
군사들을 위한 교회 건물을 포함하고
있던 병영 형태의 복합 건물은 앵발리드
대성당으로 보완되었다. 이 대성당은
성자 루이 9세의 이름으로 봉헌되었으며,
또 루이 14세의 무덤을 안치하도록
계획되었다(1840년 세인트헬레나
섬에 유배되었던 나폴레옹 1세가
이곳에 묻혔다). 대성당의 평면도는
중앙건축으로서 그리스 십자가가 축이
되는 사각형을 바탕으로 하며, 각
모서리에 둥근 소성당들이 배치되었다.
2층 건물 위에는 드럼을 놓은 후 위엄
있는 황금 장식이 된 반구형 지붕을 얹고
그 꼭대기에 랜턴이 오게 했다. 지붕
안쪽은 가파른 경사면으로 이루어진 세
겹 구조였다. 남쪽의 출입구와 또 드럼
부위는 다양하며 율동감을 느낄 수
있는 모티프로 이루어진 이중 원주들로
연결되었다. 이 대성당은 '고전적인' 파리
바로크 건축의 전형을 창조했다.

수도와 관저 | 센 강에 있는 시테 섬Ile de la Cité에 자리 잡은 로마 시대 켈트족의 마을 '루테리아 파리지오룸Luteria Parisiorum'은 486년 프랑크족에게 정복당했고 508년부터 메로빙거 왕조의 수도가 되었다. 카롤링거 왕조가 지배할 당시에 이곳에는 파리 백작들이 주거했을 뿐이지만, 카페 왕조의 필리프 2세 오귀스트 때에는 점차 중요한 무역 도시로 떠올랐다. 또 1180년에는 많은 학교들이 있었던 파리가 왕의 거주지가 되었으며, 그 서쪽 끝에 루브르 궁전이 세워졌다.

위그노파의 지도자이자 1589년 프랑스 국왕 자리에 오른 앙리 4세는 "파리에서 지내는 미사는 가치가 있다"고 자신의 개종을 해명한 후, 1593년 가톨릭교회를 고수했던 파리에서 대관식을 거행했다. 그의 후계자인 부르봉 왕가의 루이 13세와 루이 14세는 정치적 중앙 집권제를 통해 파리의 문화적 우세를 강화하였고, 그 결과 1650년경에 파리는 로마의 지도적 위치를 능가했다. 회화와 조각(1649), 무용(1661), 과학(1666), 음악(1669), 건축(1671)의 순서로 설립된 왕립 아카데미는 국가의 문화 정책을 위한 포괄적인 기구로 설립되었다. 아카데미는 고대와 르네상스를 모범으로 삼아, '고전주의적'이었고, 또 프랑스의 국가적 정체성을 위한 '좋은 취향le bon goût'에 대한 기준을 마련하려 노력했다. 그와 같은 아카데미는 프랑스를 따르려는 유럽 국가들의 모범이 되었다.

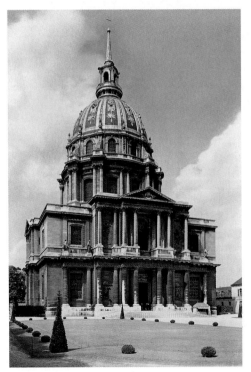

이후 루이 16세 때 파리는 건축가 자크 앙주 가브리엘을 통해 대형 광장들과, 오늘날의 콩코드 광장, 샹젤리제와 같은 도로망을 구축하게 되었다. 앙시앙 레짐 시대에 마지막으로 지어진 종교 건축물은 생트 주느비에브 교회Sainte Geneviève이다. 자크 제르맹 쉬플로가 건축한 이 교회는 1790년 완공되었고, 대혁명이 일어난 지 2년이 지난 1791년에 팡테옹Panthéon이라는 건물로 바뀌었다. 이후 판테온은 '자유의 시대를 빛낸 위대한 남성들'을 위한 기념관이자 무덤의 역할을 하게 되었다.

성과 관저 | 루이 14세가 1678년 궁전과 왕권의 중심지를 파리에서 베르사유로 옮길 무렵, 루이 르 보의 감독 아래 루이 13세를 위해 지었던 최초의 사냥철 성이었던 베르사유의 개축은 거의 완공에 이르렀다. 우선 1663년부터 정원건축가 앙드레 르 노트르가 정원부터 조성하게 되었다. 그는 1664년 3일에 걸친 '왕의 즐거움을 위한 축제'(몰리에르가 지은 발레 희극 〈엘리드 공주 Princesse d'Elide〉의 상영을 포함)의 공연장을 지었다. 건축가 쥘 아르두엥 망사르가 성을 관저로 바꾸는 역할을 맡아, 제 2단계의 건축을 시작했다. 이 단계에서는 도시 건축의 제한에서 벗어나 거대한 대지가 소요되었고, 3만6000명의 인부들이 고용했는데, 그 안에는 왕의 군대까지도 포함되었다.

정원은 직사각형의 중심부 건물을 양쪽 날개로 감싸도록 설계했는데, 그 폭이 580미터에 이르렀다. 이 날개부위들은 아르두엥 망사르와 샤를 르 브룅이 장식한 공간을 지니고 있었고, 그 중에는 '전쟁의 방 Salon de la Guerre'와 '평화의 방 Salon de la Paix'등이 있었다. '전쟁과 평화'를 주제로 장식되어 있는 두 방 사이에는 열일곱 개의 창문이 정원 쪽으로 향한 73미터 길이의 거울 갤러리 Galerie des Glaces가 만들어졌다. 창문이 난벽의 반대쪽에는 열일곱 개의 거울이 달려 있도록 했다.

도심 쪽으로는 두 채의 날개 건물 사이에 계단 형태로 점차 좁아지는 마당 세 곳을 만들었다(내각의 마당, 왕가의 마당, 대리석 마당). 이 마당들의 중앙 축은 모두 베르사유 궁전의 중심 건물, 즉 왕의 거실과 알현실을 포함하고 있는 중앙관저 Corps de Logis로 향하고 있다.

그 외의 건물에는 로베르 드 코트가 지은 궁전 교회가 있는데, 이 교회는 주랑을 지녔으며 2층으로 이루어졌다. 한편 루이 15세 때에는 베르사유 궁전에는 오페라하우스를 추가되었는데, 이곳은 1770년 세자와 마리 앙투아네트의 결혼식이 거행된 장소이다.

1789년 10월 6일 루이 16세는 베르사유로 몰려든 군중에 의해 파리로 귀환해야 했고, 이후 절대주의의 상징인 베르사유는 정치적인 기능을 상실하게 된다. '시민들의 왕'인 루이 필립은 1837년 베르사유 궁전과 궁전에 속하는 모든 대지와 부설 건물들을 국립미술관으로 개방했다.

왕가의 건축주

프랑수아 1세(재위 1515-47)
중세의 요새였던 센 강가의 루브르를 '이탈리아 취향'을 보여주는 새로운 건물로 건축하도록 피에르 르스코에게 주문. 공사는 앙리 2세(재위 1547-59, 카트린 드 메디시스와 결혼) 때 시작

앙리 4세(재위 1589-1610)
퐁뇌프 완공. 이로써 센 강 안에 있던 시테 섬이 센 강 양안과 연결됨. 카트린 드 메디시스를 위한 미망인 주거지와 루브르와 짝이 될 수 있도록 튈르리 궁전 건축(1871년 파괴)

마리 드 메디시스
1610-17년까지 아들 루이 13세의 섭정, 미망인 주거지로서 뤽상부르 궁전 건축(건축가 살로몽 뒤 브로스)

루이 13세(재위 1617-43)
루브르 궁 증축(오늘날의 안마당 쪽으로). 베르사유에 사냥철 성 건축

루이 14세(재위 1661-1715)
도시 요새가 파괴된 곳에 성문이 있는 그랑 불레바 Grands Boulevars, 大路(대로), 루브르 궁의 동쪽 정면(주랑, 건축가 클로드 페로와 함께 샤를 르 브룅, 루이 르 보), 앵발리드 대성당(건축가 쥘 아르두앵 망사르), 베르사유 궁전과 정원(1661년부터 공사, 이사는 1678) 건축

루이 15세(재위 1723-74)
생트 주느비에브 교회(1791년부터 팡테옹으로 바뀜) 건축

17-18
세기

성과 정원

성의 종류

귀족의 성(프랑스어로는 Hôel, Palais)
귀족 가문의 도시 성

벨베데레Belvedere 건축적으로 조성된 조망대이자 성의 이름이기도 하다(빈의 오이겐 왕자를 위해 요한 폰 힐데브란트가 건축함. 하부 벨베데레, 1714-16, 상부 벨베데레, 1723).

사냥철 성 사냥터 근처에서 일시적으로 머물기 위해 지은 성. 기념비적인 사례는 토리노의 스투피니지 성(1729년 필리포 유바라에 의해 착공)이다.

수도원 성 수도원과 관저의 복합 구조. 스페인의 펠리페 2세가 지은 〈엘 에스코리알 El Escorial〉은 산 로렌초 수도원이 포함되었다(1563년 착공). 슈바르츠발트의 〈성 블라시우스 수도원Kloster St. Blasien〉은 제국의 선제후가 수도원장이었다(1742년 신축됨).

별장 성 개인적인 체류를 위해 지어진 성으로, 재미있는 이름을 지니고 있다. 예를 들면 몽르포Monrepos('나의 휴식'이라는 뜻, 1760-65)성이 루드비크스부르크 관저 근처에 세워졌고, 솔리튀드Solitude('외로움'이라는 뜻, 1763-67) 성이 슈투트가르트에 세워졌다. 두 성 모두 뷔르템베르크의 궁정 건축가 루이 필립 드 라 게피에르, 혹은 에르미타주가 설계했다. 바이로이트에는 프리드리히 2세의 여동생인 빌헬미네 백작부인을 위해 지은 고성과 새로 지은 성이 함께 조화를 이루고 있다. 프리드리히 2세는 1745-47년에 포츠담에 상수시Sanssouci('걱정 없는'이라는 뜻) 성을 세우도록 했다.

관저Residenz 종교적이거나 세속적인 지배자들을 위한 주거 공간을 포함한 관청

유기체로서의 건축 | 요새Burg, 궁전Palast과 엄밀히 구분되는 성Schloss의 미술사는 16세기 중반에 시작되어 르네상스와 역사주의 시대 동안 매우 풍부하게 발전했다. 초기에는 과시적인 목적 때문에 방어 건축의 조형 요소가 무시되던 성 건축은 사각형 평면으로부터 세 채로 이루어진 건물들로 변화되었고, 이후 성은 군주의 관저를 포함하여 정치, 문화적인 기능을 지닌 건물들로 구성되었다.

이러한 두 가지 기능을 통해 왕이 주거하는 성은 대개 축을 따라 위계질서를 지니는 건축 유기체라는 특성을 지니게 되었다. 성의 핵심부는 왕의 거실과 알현실이 있는 중앙 관저이다. 중앙 관저는 주권을 지니고 있는 왕에게 사적이며 공적인 공간의 통일성을 부여한다. 그러므로 왕이 아침에 하는 화장까지도 이미 국가적 행위에 속하게 되는 셈이다. 이 중앙 관저 중앙에 난 계단, 정물, 발코니, 부조 장식이 된 페디먼트 등은 곧 왕이 지닌 위엄의 상징이었다. 중앙 관저에 대칭되며, 좌우에 돌출부를 지닌 곁채들은 중앙 관저보다 하위 질서에 해당한다. 곁채에는 축제의 방, 갤러리(미술품 컬렉션), 그리고 도서관, 부엌 등이 배치되었다. 중앙 관저와 양쪽의 곁채들은 3면으로 '명예의 안뜰Cour d'Honneur'을 감싸고 있다. 그 네 번째 면에는 격자 창살 벽과 대문이 나 있다. 건물 안에 있거나, 독립적인 건축 구조들로는 교회와 극장이 자리잡았다. 또한 성에는 고위급 시종을 위한 거처와, 왕의 말들과 마차를 넣는 마구간이 지어지게 되었다. 말을 씻기기 위한 세마장洗馬場과 승마 홀도 성내에 포함될 수 있다.

성의 정원 | 역사적으로 크게 확장된 관저 도시들이 건축 프로그램을 확대할 때에는 공간의 한계라는 문제가 발생했다. 그러므로 관저인 성을 신축할 경우, 수도로부터 일정한 거리가 생기는 결과가 나타났다. 루이 14세의 새로운 관저 베르사유 궁전(1661년 공사 시작)이 그러한 예이다. 베르사유 궁전은 실용적인 이유와 건축에 대한 열정(몇몇 기록에 따르면 '건축 벌레'인 쉔보른Schönborn 가의 귀족 주교들을 들볶았다고 한다)보다, 도시와의 연관성으로부터 궁정국가가 상징적인 분리되어 나온 점이 더 중요했다.

1695년부터 요한 베르나르트 피셔(귀족으로 되어 피셔 폰 에어라흐로 불림)의 계획에 따라 빈의 호프부르크Hofburg를 마주보는 쉔부른 성Schloss Schönbrunn이 세워졌는데, 쉔부른 성은 마리아 테레지아의 주문으로 1744-49년에 오늘날의 모습을 갖추게 되었다. 1704년에 슈투트가르트의 북쪽에 위치한 '뷔르템베르크 베르사유'에 루드비크스부르크 성Schloss Ludwigsburg이 세워지기 시작했다. 뮌헨의 관저와 쌍을 이루는 님펜부르크 성Schloss Nymphenburg은 1664년 세워지기 시작한 여름 성을 바탕으로 세워졌는데, 결국

이 성은 1715년 요제프 에프너에 의해 완공되었다.

님펜부르크, 루드비크스부르크 그리고 쉔브룬 성은 성과 정원 건축이 매우 아름답게 조화되고 있다. 이러한 성에서는 도시를 향한 쪽과 평평한 정원쪽 전면前面의 엄밀히 구분이 뚜렷하게 나타난다. 기하학적이며 좌우 대칭을 이루는 프랑스의 정원 양식은 18세기에 변화를 겪게 되어, 최소한 도시 외곽은 자연식 정원, 즉 영국 공원 형식으로 변화되었다.

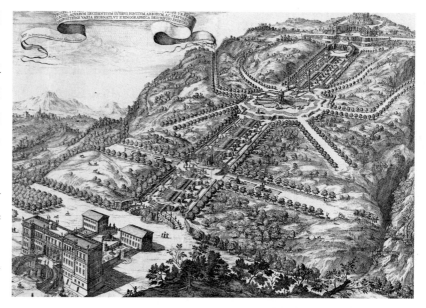

▲ 성과 공원,
카셀 빌헬름스회에Kassel-Wilhelmshöe
1706년에 제작된 이 동판화는
1606–10년에 모리츠 백작을 위해 세워진
사냥철 성을 보여준다. 이 성은 200미터
높이로 하비이츠발트Habichtswald의
끝자락에 세워졌으며, 1701–18년에
이탈리아 건축가 조반니 프란체스코
구에르니에로의 설계를 따라 공원이
조성되었다. 청동 복제품인 〈헤르쿨레스
파르네세Herkules Farnese〉 상으로
장식한 팔각형 구조물은, 인공 폭포를
위한 것이며 이 정원의 정점을 이루고
있다. 이 작품에서 볼 수 있듯이,
부분적으로 착공된 구에르니에로의
설계는 바로크 정원의 목적을 매우
뚜렷하게 보여준다. 즉 바로크 정원은
인간이 도저히 생각해낼 수 없을 정도로
질서정연한 모습을 보여주려는 의도를
구현하고 있다. 오늘날 이 정원은
18세기의 취향, 즉 헤센 카셀의 선제후
프리드리히 2세가 일정한 축을 중심으로
분할한 대지에 조성한 자연식 정원,
즉 영국 정원의 모습을 반영한다.

자연식 공원은 자연 무대(하노버 근방의 헤렌하우젠 성 공원)를 위한 공간을 제공하며, 로코코 양식의 아말리엔부르크Amalienburg(1734-39, 프랑수아 퀴빌리에 1세)이나 님펜부르크 공원에 있는 네 채의 낡은 성들처럼 별장이나 사냥철에 쓰는 성이 되기도 했다. 특히 아말리엔부르크의 중앙 정자에는 꿩 사냥을 위한 매복용 망루가 나 있었다. 독일에서는 1665년 안할트 데사우의 선제후를 위해 뵈를리츠에 만든 112헥타르 크기의 공원이 최초로 영국의 자연식 공원을 따른 예이다. 뵈를리츠에 만든 공원에는 새롭게 성을 건축한 것 외에도, 고대, 중국, 이탈리아 양식의 정자들과 함께 '야외 미술관'도 제공했다(전체 설계는 프리드리히 빌헬름 폰 에르트만스도르프).

결과적으로 관저는 역사적인 도시로부터 분리되었고, 고유한 조경 공간을 차지하게 되면서 절대주의적인 왕권의 창조적인 힘을 과시하는 표현으로 관저용 도시를 새롭게 발전시켜 나갔다. 독일에서는 카를스루에Karlsruhe가 절대주의의 관저용 도시인데, 칼스루에의 팔각형 성탑(1715)은 방사선과 같은 질서 체계의 중심점으로, 대지의 반은 공원이고 다른 반쪽은 도시로 구성되었다.

17–18
세기

-321-

베두타

두 명의 카날레토

카날레토라 불린 안토니오 카날
1697년 베네치아에 극장 화가인 베르나르도 카날의 아들로 탄생. 그는 첨가된 경치와 함께 베네치아의 시가지를 그린 베두타를 자신의 전문 분야로 발전시켰다(드레스덴, 회화미술관, 런던, 국립미술관과 윌리스 컬렉션, 뮌헨, 알테 피나코테크). 1746-50년 그리고 1751-53년에 그는 영국에서 활동하다가 1768년 베네치아에서 사망했다.

카날레토라 불린 베르나르도 벨로토
1721년 베네치아에서 탄생하여 삼촌인 안토니오 카날에게 그림을 배웠다. 1748년 드레스덴에서 궁정화가로 취임하여, 아우구스트 3세의 주문으로 관저 도시 그림들을 그렸다(여덟 점의 드레스덴 베두타는 회화미술관에 소장). '7년 전쟁' 동안 그는 1758-61년에는 빈에서 활동했고, 뮌헨에서도 작업했다. 1764년 드레스덴의 미술 아카데미에서 가르쳤으며, 1767년에는 바르샤바의 궁정화가로 취임했다. 1780년에 바르샤바에서 사망했다.

기념품 미술 | 18세기에는 교양 관광과 기념품 무역이 처음으로 개화기를 맞았다. 여행 기념품은 미술적 가치만 지니고 있는 것이 아니라, 주제로서 여행으로부터 받은 인상을 생생하게 표현해야만 했다. 유럽 미술의 중심지이자 사랑받는 여행지인 베네치아는 여행 기념품인 미술이 필요했던 곳이었고, 때문에 풍경화의 특이한 형태로서 베두타veduta(이탈리아어로 '조망, 외관'의 뜻)가 발전하게 되었다. 베두타는 주로 도시 풍경에 대해 지형학적으로 매우 충실한 그림을 의미한다.

베네치아의 베두타 전문 화가는 카날레토라고 알려진 두 명의 베네치아 화가와, 역시 베네치아 출신인 프란체스코 구아르디를 들 수 있는데, 이들은 전 유럽의 미술에서 큰 의미를 지니게 된다. 젊은 카날레토는 궁정의 주문을 받아 그린 성이 등장하는 베두타를 통해, 귀족이었던 건축주들의 능력과 성과들을 객관적으로 기록했다. 그의 세련된 회화는 알레고리적으로 확대되기도 했다.

베두타 그림은 판화를 통해 복제되었다. 베네치아 출신 조반니 바티스타 피라네시는 판화의 대가였다. 피라네시는 1740년부터 로마에서 살았고, 1748년부터 로마 베두타 137점을 출판했다. 피라네시가 제작한 로마의 싱 베드로 광장 베두타는 괴테 생가에 걸려 괴테에게 이탈리아 여행을 기억하도록 한다. 요한 카스파르 괴테는 법학을 전공한 후 이탈리아를 여행했다. 괴테는 그가 이탈리아를 여행하던 1786-88년에 그린 베두타 형식의 건축물 그림과 풍경화를 통해 드로잉 화가이자 수채화가로서 전성기에 다다른 능력을 보여주었다. 그는 당시 '화가 장 필립 묄러Maler Jean Philippe Möller'이라는 가명을 사용했다.

피라네시는 '객관적인' 베두타 이외에도 폐허를 극적인 분위기로 재현했는데, 이같은 작품은 이상적인 베두타의 특이한 형식으로서 《로마의 고대Antichità romane》(전4권, 1756)처럼 고대의 기념물을 고고학적으로 관찰하고, 고전주의로 재구성한 것이었다. 그러나 피라네시의 여러 작품 중에서도 지속적인 영향력을 보여준 것은 환상적 건축물을 그린 《감옥들Carceri》이었다(1745, 증보는 1760). 다양한 시점에서 본 원근법을 통합한 미로가 등장하는 이런 그림은 마치 심리학적인 도해로 보이기도 한다.

광각렌즈 효과 | 원경遠景을 그린 베두타는 대개 파노라마 형식으로 그려지며, 원근법적인 통일성을 유지하면서 다양한 시점들을 연결해준다. 젊은 카날레토가 남긴 베네치아 시가지 베두타인 〈산 시메오네 피콜로 교회가 있는 대운하〉(1738년경, 런던, 국립미술관)는 그가 '카메라 옵스쿠라Camera obscura'(라틴어로 '어두운 방'이라는 뜻)를 사용했다고

추측하게 만든다. 소위 이 '어두운 상자'는 그 내부에 프리즘, 렌즈 그리고 거울로 구성된 체계를 갖추고 있어, 종이에 매우 뚜렷한 장면을 투사하게 된다. 이렇게 투사된 모습의 윤곽을 따라 그린 그림은 직접 자연을 관찰하고 손으로 그린 전통적인 회화를 대체하게 되었다. 가장 위에 놓인 프리즘을 돌리게 되면 이음새 없이 연속 장면들이 나타나는데, 이는 마치 요즘 카메라에 광각렌즈를 달아 찍은 사진과 같은 효과를 보인다. 사실 기계화된 사진의 역사는 1837년 다게레오타이프Daguerreotypie(은판사진)가 발명되었을 때보다 100년 전에 시작되었다. 즉 다게레오타이프는 이는 17세기 초반부터 시작된 광학 보조물에 대한 밀도 깊은 연구의 결과였다.

▼ 카날레토로 불린 베르나르도 벨로토, 〈상부 벨베데레에서 본 빈〉, 1758-61년경, 캔버스에 유화, 136×214cm, 빈, 미술사박물관
이 파노라마는 마리아 테레지아의 주문으로 도시와 성을 그린 13점의 베두타 연작 중 한 작품이다.
화면 중앙부에는 슈테판 대성당Stephansdom의 남쪽 탑이 서 있고, 수평으로 펼쳐진 빈 숲Wienerwald이 화면을 가로지른다.
화면 왼쪽에는 카를 교회(피셔 폰 에어라흐가 설계)와 살레시우스회 수녀원 교회가 들어섰고,
오이겐 왕자를 위해 지은 하부 벨베데레(오른쪽, 오늘날은 오스트리아 갤러리)는 그 왼쪽에 있는 슈바르첸베르크 궁전Schwarzenbergpalais과 마주본다.
정원을 갖춘 성은 요한 루카스 폰 힐데브란트가 최초로 세웠고, 그의 뒤를 이어 피셔 폰 에어라흐 부자父子가 정원 건축을 담당했다.
나무 그림자 아래의 첨가된 인물들을 통해 이 그림은 늦은 오후 한때를 그렸다고 추측할 수 있다.

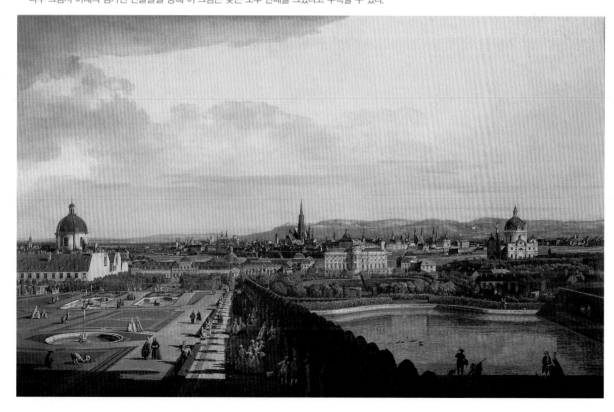

아틀리에와
제조업

미술가의 공방 | 화가 또는 조형 미술가들의 작업 공간에 대한 명칭인 아틀리에Atelier 는, 라틴어 아르스ars에서 비롯된 프랑스 고어인 아르틀리에Artelier에서 유래했다. 중세의 전통에 따르면, 미술가의 공방과 주거지는 한 지붕 밑에 있었다. 그가 얻는 수입에는 학생들로부터 나오는 수업료도 포함되었다.

브뤼헤 출신으로 이탈리아에서 활동한 요하네스 스트라다누스의 연작 〈발명과 발견〉(《유화 미술》 또는 〈얀 반 에이크의 공방〉, 〈동판화가의 공방〉, 〈인쇄공의 공방〉, 동판화, 1600년경)에서 보듯이, 16세기의 도판에서는 아틀리에가 교육장 또는 분업이 이루어지는 공방으로 다루어졌다. 17세기와 18세기에 아틀리에를 재현한 장면에는 작업하는 화가-수공업자들을 근경에서 보여준다. 화가들이 입은 의상이나 공방을 장식하는 것들은 비밀스러운 무언가에 대한 의문을 일으키는데, 르네상스 이래 확정된 회화의 창조적인 성격은 바로 그러한 의문에서 비롯되었다.

가면과 같은 소품들은 화가의 전문적인 능력인 자연 모방을 의미하며, 책은 화가가 받은 교육, 즉 규칙을 따르는 전문가의 능력을 의미한다. 얀 스텐의 〈드로잉 시간〉(1663-65년경, 말리부, 폴 게티 미술관)은 '그림 수수께끼'의 전통을 따라 쿠피도 석상 아래에 화려한 의상을 입고 있는 여학생을 재현하여 '사랑의 원인amoris causa'이 되는 미술을 환기시킨다. 이를테면 이 작품에서 여학생은 자기 무릎에 날카로운 연필을 세워두었는데, 연필은 아틀리에에서 벌어질 수 있는 유혹에 대한 경고를 암시한다.

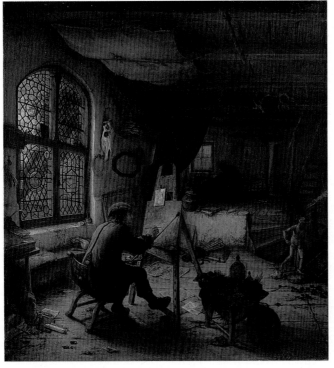

◀ 아드리엔 반 오스타데, 〈아틀리에의 화가〉, 1663년, 참나무 목판에 유화, 38×35.5cm, 드레스덴, 회화미술관
이 그림은 패널화 화가가 작업하는 아틀리에를 보여준다. 왼쪽으로부터 환한 빛이 공간 안으로 들어온다. 빛은 천장에 반사되어 아틀리에에 부수적인 빛을 제공한다. 마치 통에 든 화살처럼 예리하게 보이는 붓이나 이리저리 조작할 수 있는 마네킹 모델 등은 안료와 마찬가지로 화가의 도구들에 속한다. 아마도 화가 뒤에는 안료를 준비하는 조수가 있었을 것이다. 화가는 매우 편안한 자세로 이젤 앞에 앉아 있는데, 그의 오른쪽 다리는 의자의 받침대에 놓여 있다. 화가의 그림 지팡이는 오른팔을 받쳐주면서 붓질을 용이하도록 도와준다. 천장에 걸린 두 폭의 캔버스는 진행 중인 작품의 두 번째 단계를 의미한다. 즉 야외에서 이루어졌거나 모델을 이용한 습작 다음에는 아틀리에에 작업이 이어진다. 화가는 붉은색 베레모를 썼다. 붉은 모자는 하를렘 출신의 아드리엔 오스타데가 전체적으로 가라앉은 색조로 그린 아틀리에 장면에서 돋보이게 하는 역할을 한다.

얀 베르메르 반 델프트의 〈회화 예찬〉이라는 매우 우아한 알레고리가 담긴 제목의 그림 역시 아틀리에를 재현했다(1665-66년경, 빈, 미술사박물관). 이 그림은 과장된 바로크식 그림에 대한 거부를 나타낸다고 볼 수 있다. 그림 왼쪽 가장자리에 놓인 식탁에는 회화를 의미하는 상징물들이 놓였다. 그러나 등지고 앉은 화가는 분명 월계관을 쓰고, 책과 '명예의 나팔'을 들고 뮤즈로 꾸며진 젊은 여성에게 관심을 쏟고 있다. 루카의 마돈나에 등장하는 성모 마리아와 비교될 수 있는 젊은 여성 모델은, 화가에게 대단한 영감을 주는 알레고리가 아니라, 역사 기술記述과 역사화의 뮤즈인 클리오Clio의 자세를 취한 것이었다.

베르메르는 적합한 채광 효과를 받을 수 있도록 화가가 모델을 세우는 모습을 보여준다. 모델의 의상과 소품들은 '순수한' 회화를 위해, 낡은 학식에 근거해 미술을 이해하는 가식을 벗기는 역할을 한다. 이처럼 아틀리에는 미술가가 자신의 수공업적인 도구와 함께 창조적인 과업을 이룩하는 장소로서 새로운 권위를 얻게 되었다.

렘브란트의 말기 자화상에서, 그는 작업복을 입고 붓과 팔레트를 든 화가 본연의 모습으로 표현되었다. 그의 초기 자화상인 〈아틀리에의 화가〉(1629년경, 보스턴 미술관)는 감상자에게 등을 돌리고 캔버스의 그림을 관찰하고 있는 화가를 보여주는데, 화가는 그림이 자신이 상상했던 것과 같은지, 또는 앞으로 어떻게 그려야 할 것인지 생각에 빠져 있다. 이것은 그 당시 화가가 자신의 작품과 나눈 내적인 대화를 보여주는 유일한 작품이었다.

생산소 | 제조업Manufaktur(라틴어 마누스manus는 '손', 팍투라factura는 '만들다'를 의미)은 미술적인 조형 작업보다는 수공업적인 생산에 더 큰 의미를 두었다. 국가적으로 진흥되거나, 궁정에 물품을 납품했던 제조업은 조합과는 무관했다. 제조업이 지닌 그 밖의 특징은 사치품을 생산하는 분업과 규격을 만드는 공정工程에 있다.

고블렝Gobelin이라고 불린 벽걸이 생산은 직물과 연관된 양탄자와 가구 덮개에 대한 수공업으로서, 수공업 중에서도 등급이 높았다. 일반적으로 벽 양탄자를 의미하는 '고블렝'이라는 명칭은 파리에 살던 염색 전문 수공업자였던 고블렝 가문이 1662년 최초의 프랑스 양탄자 제조업으로 이름을 떨쳤던 것에서 유래한다. 벨라스케스의 〈실 잣는 여인〉(1657년경, 마드리드, 프라도 미술관)에는 섬유 제조업에서 일했던 인상이 잘 나타난다. 이 그림에는 아라크네와 아테나 여신, 그리고 물레가 등장하며 아테나 여신은 감히 여신에게 도전했던 아라크네를 거미로 만들어버렸다.

궁정의 아틀리에

1658년 세뉴레 후작으로 귀족이었던 장 밥티스트 콜베르는 1661년 루이 14세가 직접 프랑스를 통치하기 시작한 이래 재무상 직위를 가지게 되었고, 더불어 그에게 왕가의 건축, 순수 미술과 제조업을 관리하는 책임이 주어졌다. 1667년 콜베르는 '왕가 가구와 양탄자를 위한 왕립 공업부Manufacture Royale des Meubles et des Tapisseries de la Couronne'를 설립했다. 이 기관은 소품예술과 공예에 관한 모든 공관을 종합한 것으로, 국가적으로 궁정 미술에 소요되는 물품들을 공급하게 되었다. 또한 18세기의 화가인 프랑수아 부셰와 장 오노레 프라고나르는 벽면 양탄자와 가구 덮개, 그리고 실크 양탄자의 디자이너로서, 보베Beavais에서 활동하던 고블렝 제조업의 회원이었으며, 그 중 부셰는 제조업 감독이 되었다. 루이 15세의 연인이자 부셰의 막강한 후원자였던 퐁파두르 부인을 위해, 부셰는 크레시Crécy에 있는 그녀의 성 도서관(이 도서관은 현재 '부셰의 방'으로 불린다) 장식을 맡기도 했다(약 1750-52, 뉴욕, 프릭 컬렉션).

17-18
세기

초

어두운 방의 불빛 | 기름 램프, 횃불 그리고 양초 등과 같은 일상 용품은 이미 초기 그리스도교 시대부터 전례에 널리 사용되었다. 그리스도교의 빛의 상징은 신약성서에 근거한다.

순결한 마리아의 축일인 2월 2일에 '마리아 빛의 미사'에서 행해지는 빛의 행렬 이외에도 부활절 초는 매우 중요한 의미를 지닌다. 촛대, 즉 부활절 등燈은 로마 신전의 촛대에서 유래했다. 부활절 초에 불을 붙이며 시작되는 부활절 미사를 표현한 중세의 그림은 두루마리를 읽는 모습을 보여준다. 중부와 남부 이탈리아 지역에서만 10-13세기에 제작되어 약 30종류의 필사본으로 전해지는 이 두루마리는 "천상의 무리를 환호하라Exsultet iam angelica turba'라는 첫머리에 따라 이름이 붙여졌다.

영적인 깨달음을 얻으라는 의미로 예수는 사도들에게 '빛을 비추도록 하라'고 가르쳤는데, 그래서 초는 바로 영적인 깨달음의 상징이 된다. 17세기 프로테스탄트교회의 그림에서 초는 매우 애호된 주제이다. 이를테면 마르틴 루터가 초를 들고 있거나 종교개혁자들이 촛불을 둘러싸고 있는데 교황이 와서 촛불을 불어 끄려는 장면이 자주 재현되었다.

매우 명백히 정의된 알레고리와 엠블럼은 별도로 하더라도, 초가 상징하는 바는 여러 상황에 따라 다양한 특성을 지닌다. 초는 빛을 주지만, 촛불은 소멸하는 것이다.

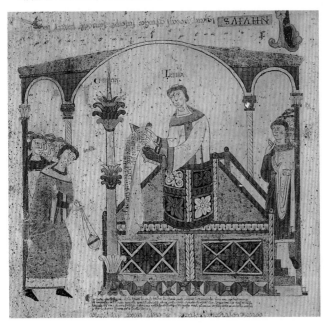

▼ 〈부활절 밤 미사〉, 1075-1090년경, 양피지, 너비 28cm, 바티칸 사도도서관, Barb. lat. 592
데시데리우스가 수도원장일 때 몬테카시노의 필사관에서 제작되었고, 총 다섯 장으로 보존된 두루마리 장식용 그림인 《환호Exsultet》에서 부사제는 두루마리 도서를 펼치고 읽는 모습을 보여준다. 여기에 등장하는 인물들은 부활절 미사를 준비하고 있다. 부활 전야 미사의 정점은 풍부하게 장식된 촛대에 올려놓은 초에 불을 붙이는 순간인데, 이것은 곧 그리스도의 부활을 상징한다.

허무 | 안드레아스 그리피우스는 자신의 소네트 〈인간적인 고통Menschliches Elende〉(1637)에서 "도대체 우리 인간은 무엇이란 말이냐?"라고 묻는다. 대답은 별로 기쁘지 않은 허무함을 지적한다. "고통으로 가득 찬 무서운 공포의 무대 / 곧 녹아버린 눈과 다 타버린 초."

바로크 시대의 시인은 이렇게 그 시대의 바니타스Vanitas(허무) 정물화와 어울리는 초의 상징 내용을 암시했다. 바니타스 정물화에서 선호된 사물은 해골, 사람이 얼마나 늙었는지를 깨닫게 하는 거울, 그리고 뒤러의 동판화 〈기사, 죽음 그리고 사탄〉(1513)에서 죽음의 상징물로 등장한 모래시계, 시계, 음색은 곧 사라짐을 암시하는 악기, 곧 주조되어 녹아 없어질 수 있는 귀중품들, 그리고 다 타고만 초 등이다.

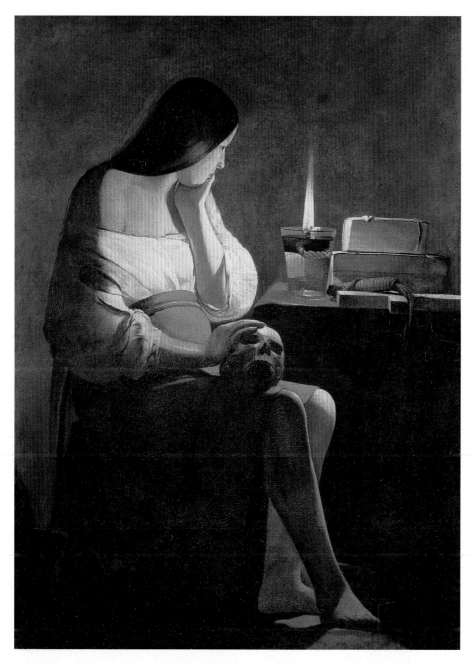

▲ 조르주 드 라 투르, 〈해골을 들고 있는 마리아 막달레나〉, 1640년경, 캔버스에 유화, 128×94cm, 파리, 루브르 박물관

막달라 출신의 젊은 여인 마리아는 신약성서의 인물로 마리아 막달레나라고도 불린다. 그녀에 대해서는 많은 전설이 전해지는데,
특히 16세기 초 이후 회개하는 마리아 전설이 널리 알려졌다. 이때부터 마리아 막달레나의 전통적인 상징물인 성유함은 점차 사라지고,
명상의 대상인 십자가와 해골이 등장한다. 조르주 드 라 투르는 해골이 상징하는 바니타스(허무, 허영)를 타들어가는 촛불과 함께 표현했으며,
불빛 역시 허무를 의미한다. 수지로 만든 양초는 유리잔에 들어 있는 물에 떠 있고, 불빛은 곧 쉿 소리를 내며 꺼지게 될 것이다. 라 투르의 '밤 그림'에
나타나는 촛불의 기능은 다양하다. 〈벼룩을 잡는 여인〉에서는 촛불이 귀찮은 벌레를 잡아내는 모습을 환하게 밝혀준다(1630년대, 낭시 미술관).

니콜라 푸생

미술과 문학 | 나르시스는 물에 비친 자신의 모습을 바라보고, 아도니스는 서로 사랑하는 크로코스와 스밀락스에게 다가간다. 꽃으로 변신한 형상들이 춤추는 꽃의 여신 플로라를 둘러싸고 있다. 그 옆에 전쟁의 영웅 아약스가 자신의 칼에 의지해 서 있고, 태양신 포이보스 아폴론의 4두 마차가 하늘을 가로지르고 달린다. 이렇게 푸생의 〈플로라의 제국〉은 오비디우스의 《변신》을 바탕으로 하고 있으며, 문학적 교양에 대한 흥미를 충족시키고 있다(1630-31, 드레스덴, 회화미술관). 푸생은 문학에 대한 지식을 시인 잠바티스타 마리노를 통해 얻게 되었다. 마리노의 주요 작품 《아도네*Adone*》(1623)는 20편의 시로 베누스와 아도니스의 비극적인 사랑 이야기를 묘사하고 있는데, 마리노의 시는 수수께끼 같고 알레고리로 장식된 양식을 따르고 있다.

　푸생은 신화와 성서의 주제를 다룬 그림에 문학적 열정으로 가득 찬 환상을 담아 독특한 회화 세계를 발전시켰다. 그의 회화를 통해 바로크의 풍만함에 새로운 질서 체계가 부여되었다. 푸생의 작품은 풍경을 배경으로 고대나 성서의 인물들을 등장시키는

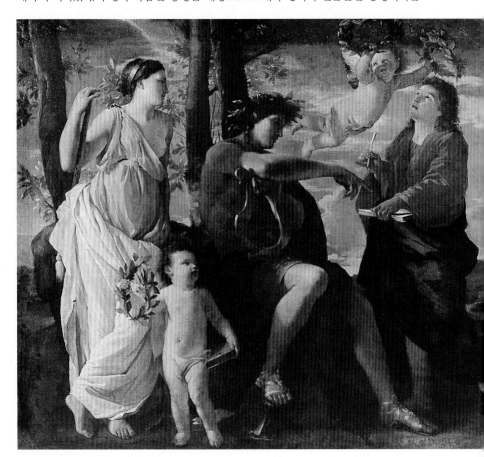

▶ 니콜라 푸생, 〈시인의 영감〉,
1630년경, 캔버스에 유화, 148×214cm,
파리, 루브르 박물관
이 신화적인 알레고리는 아름다움美,
명료함 그리고 질서를 나타내는
아폴론적인 세계를 표현한다. 푸생은
이러한 세계가 일종의 환상과 같다는
점을 보여주려고 했다. 사실 시인과
뮤즈의 신 아폴론 사이에 벌어지고
있는 관계는 전혀 현실적으로 보이지
않는다. 하늘을 바라보는 시인에게
'집게손가락'으로 무언가 지시하는
아폴론은 실제로는 시인에게 보이지
않는 것 같다. 또한 왼쪽의 뮤즈 역시
시인을 몰래 관찰하고 있다. 동자로
나타난 두 정령은 월계관을 들고
있는데, 이 둘은 동일한 정령이며 한
사건의 두 단계를 의미한다. 우선 정령
하나는 기다리는 자세로 있다가, 다음
순간 영감이 떠올라 시인에게 아폴론의
상징물인 월계관을 건네주려고 한다.
'계관 시인'은 14세기 이탈리아에서 매우
선호되었다. 프란체스카 페트라르카는
1341년에 로마의 카피톨에서 계관
시인으로 초대받았다.

것이 특징이다. 또한 푸생은 바로크의 극적인 명암법 대신, 따스한 분위기를 내는 빛 속에 인간과 자연을 배치했다. 따스한 분위기를 나타내는 빛은 이탈리아에 속하며, 고대와 르네상스의 고전적인 작품들도 이러한 빛 속에서 탄생했다.

선과 색채 | 고전 미술의 후계자로서 로마를 제2의 고향으로 삼은 푸생은 1648년에 설립된 파리 미술 아카데미의 '고전주의적' 방향에 지대한 영향을 미쳤다. 아카데미의 창립 감독 샤를 르 브룅은 1642년 로마로부터 귀향한 푸생을 맞이했고, 그 후 3년간 그의 측근이 되었다. 17세기 동안 파리에서는 '푸생파' 화가들이 루벤스 전통 수호자들과 맞서 싸웠으며, 결국 선적인 드로잉과 색채 회화의 우위권 다툼으로 귀결되었다. '선과 색채' 중 무엇이 우선인가에 대한 문제는 19세기에도 꾸준히 제기되었으며, 이때는 고전주의적 이상주의자 앵그르와 네오 바로크를 주창한 낭만주의자 들라크루아가 대결하게 되었다.

아르카디아 — 이상주의적 전원 | 명료한 드로잉과 감각적인 회화의 양자택일을 놓고 벌인 아카데미의 실속 없는 논쟁과 더불어, 푸생은 그의 작품에 나타난 인간관과 세계관을 제대로 파악하는 데 난제를 남겼다. 〈아르카디아의 목동들〉을 주제로 삼은 두 그림에서 구도는 푸생이 이룬 미술적 발전을 명백히 보여준다. 초기작인 첫 번째 〈아르카디아의 목동들〉에서는 전경에 고대 조각 작품의 자세를 취한 인물들이 무겁게 중첩되며 공간의 깊이를 강하게 표현했다(1629년경, 채츠워스, 데번셔 컬렉션). 이후에 그려진 두 번째 〈아르카디아의 목동들〉은 두 쌍의 인물들이 서로 마주보며 평행으로 배치된 구도를 채택했다(1640년경, 파리, 루브르 박물관) 두 그림의 공통점은 인물들의 행위이다. 즉 두 그림에 재현된 인물들의 일부는 석관에 각명된 '그리고 나는 아르카디아에Et in Arcadia Ego'라는 수수께끼 같은 문장을 읽으며 놀라는 모습이다. 고대 로마의 베르길리우스가 본 목동들의 세계에서 죽음은 보편적인 현상으로 등장한다. 푸생은 두 점의 〈아르카디아의 목동들〉을 통해 죽음의 허무함이라는 바로크 시대의 주제를 통합적으로 드러냈으며, 이 점에서 푸생이 허무와 숭고를 명석하게 해석했다는 것이 드러난다. 푸생의 작품에서 나타나는 '이탈리아의' 빛은 그보다 여섯 살 아래인 프랑스 화가 클로드 로랭의 작품에서도 나타난다. 역시 로마에 체류했던 로렌 출신인 로랭은,그의 그림에 재현된 빛 때문에, 신화와 성서의 내용을 다룬 그의 작품이 〈하갈의 배척 / 아침의 풍경〉(1668, 뮌헨, 알테 피나코테크)처럼 흔히 두 가지 제목을 지니게 되었다.

푸생의 생애

1594 6월 15일 노르망디의 레장들리 근방의 빌레르에서 탄생. 전원적인 주위 환경에 위치한 소박한 가정에서 유년기를 보냄

1612 파리에서 미술교육을 받기 시작. 시인 잠바티스타 마리노와 친분을 쌓음

1623-24 베네치아로 여행

1624-40 처음으로 로마에 체류. 〈아폴론과 다프네〉(1627년경, 뮌헨, 알테 피나코테크)〈7성사〉(1637-38년경) 이 작품은 〈최후의 만찬〉으로 다시 그려짐(1644-48, 에든버러, 스코틀랜드 국립미술관), 〈복음서 저자 마태오가 있는 풍경〉(1640, 베를린, 회화미술관) 제작

1640 추기경 리슐리외의 부름으로 파리로 귀향

1642 최종적으로 로마에 정착. 〈전원의 디오게네스〉(1648, 파리, 루브르 박물관), 〈자화상〉(1649, 베를린, 회화미술관), 〈사계절〉(1660-64, 파리, 루브르 박물관) 제작

1665 로마에서 11월 19일 사망(61세)

요한 발타사르 노이만

노이만의 생애

1687 1월 30일 에거(Eger)에서 탄생

1711 뷔르츠부르크에서 대포와 종 주조, 기하학과 요새 건축, 도시 건축 설계에 대한 교육을 받음

1717-18 파리와 빈으로 여행함. 이후 공병대 대위가 됨

1720 뷔르츠부르크 관저 착공(1744년까지 골격 건축, 계단부는 1753년에 완성)

1729 브루흐살 성 건축에 참여(1750년까지)

1732 뷔르츠부르크 대학에서 민간 건축과 군사 건축 교수가 됨

1743 14성인 순례 교회 설계(1772년까지)

1745 네레스하임 수도원 교회(1764년까지)

1749 뷔르츠부르크의 건축 상임 감독

1753 뷔르츠부르크에서 8월 19일 사망(66세)

17-18
세기

제후 대주교들을 위한 임무 | 서부 독일의 바로크 건축은 주로 노이만Neumann과 쇤보른Schönborn 두 가문 출신의 건축가들이 대표한다. 마인츠의 선제후들과 밤베르크, 슈파이어 그리고 뷔르츠부르크의 제후대주교들이 그들을 고용했다.

건축가 요한 발타사르 노이만의 생애 최고 건축물은 1720년부터 그가 직접 전체 계획을 수립했고, 감독하여 세운 〈뷔르츠부르크 관저Würzburg Residenz〉였다. '명예의 안뜰Ehrenhof'과 기타 내부 안뜰을 감싼 세 채로 이루어진 이 건물은 파리와 빈의 성城을 연상시킨다. 특히 뷔르츠부르크 관저 내의 교회는 노이만이 고향인 바로크의 종교 건축(킬리안 이그나츠 딘첸호퍼가 지은 성 니콜라스 교회St. Nikolas, 프라하, 1732-37)과 유사하다. 사실 뷔르츠부르크에서 노이만의 임무는 관저 건축뿐만이 아니라, 교통 체계(교각 건축), 공방(주석 용기 제조업), 리히트호프Lichthof의 대형 상점, 주택과 전체 도로망 등 모든 방면에 걸친 바로크 도시 건축 설계에 관련되었다.

노이만이 건축한 뷔르츠부르크 관저, 그리고 부르흐살Bruchsal과 아우쿠스투스부르크Augustusburg의 브륄Brühl 등 성내城內 계단은 건축 공학의 기술 측면과 건축 예술의 조형적 측면이 잘 어울려져 표현되었다. 노이만의 영향을 받은 건축가들은 밤베르크, 보름스, 마인츠, 본(포펠스도르프 성), 그리고 트리어(성 파울린 교회, 1734-37)에서 실력을 발휘했다.

공간의 융합 | 다양성을 보여주는 노이만의 작품 중에서도 전성기 바로크로부터 말기 바로크로 이행하는 과도기에 지어진 남부 독일의 종교 건축물 두 채는 전성기에 이른 그의 기량을 보여준다. 〈네레스하임Nerensheim 수도원 교회〉(1746년 착공, 1792년 봉헌, 1802년 일반 신도를 위해 공개) 내부에는 가느다란 원주들이 세 군데의 반구형 지붕을 지탱하면서 무겁게 내리누르는 듯한 공간의 인상을 없앤다.

순례지 교회인 〈14성인 교회Vierzehnheiligen〉(1743-72)에서 노이만은 교회 건축의 두 형식인 중앙 건축과 장방형 건축을 타원형과 원형 평면의 융합을 통해, 풍부한 채광을 받는 공간으로 빚어냈다. 즉 이 교회의 2층으로부터 밝고 풍부한 빛이 들어오게 했다. 성가대석의 '고高 제단', 그리고 네이브에 있는 열네 명의 구난성인救難聖人들에 관한 둥근 '은총의 제단'은 장방형과 중앙 건축의 융합이 이룩한 장점을 명백히 보여준다.

노이만보다 다섯 살 아래인 요한 미하엘 피셔의 교회 건축에서는 노이만의 말기 작품에서 특징으로 나타나는 웅대한 채광 효과가 차용되었다. 피셔는 뮌헨 시市와 쾰른 선제후에 소속된 건축가였다. 뮌헨의 〈프라우엔 교회〉에 있는 그의 묘비에는 그가 22

채의 수도원과 32채의 교회를 건축했으며, 츠비팔텐Zwiefalten의 수도원 교회(피셔가 감독하여 1741-65년에 지음), 인Inn 강가에 위치한 오토보이렌Ottobeuren 수도원 교회, 로트Rott 수도원 교회처럼 로코코로 장식한 남부 독일의 바로크 건축 전문가였다는 내용이 새겨져 있다.

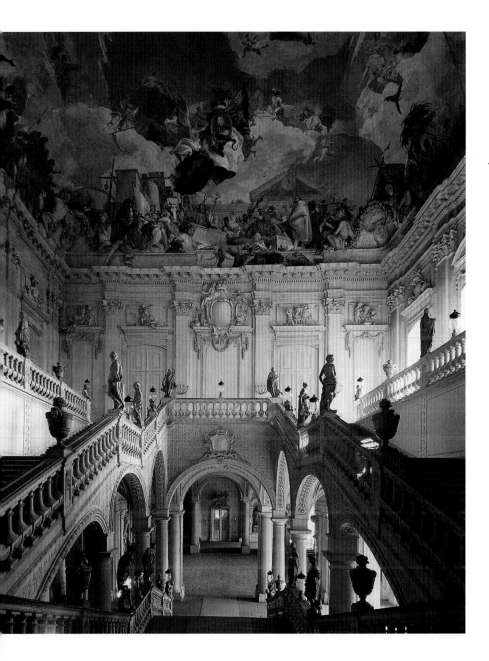

◀ 요한 발타사르 노이만,
뷔르츠부르크 관저의 계단부,
1735-53년

바로크 시대에 전형적이었던 세 채의 날개 건물 중에 중앙 관저에 위치한 계단. 이 계단은 처음에 계단 하나로 시작되다가, 양쪽으로 나뉘었다가 위층에서 만나, '황제의 홀Kaisersaal'로 가는 출입구에 이르게 된다. 30×18미터로 거울이 부착된 궁륭 천장은 대담한 건축 기술을 보여준다. 베네치아 출신인 화가 조반니 바티스타 티에폴로가 천장화 〈4대륙〉을 그렸는데, 이 그림에는 노이만이 사망한 해인 1753년이라고 서명이 기입되었다. 그의 아들 도메니코 티에폴로는 부친을 도와 '황제의 홀' 장식에 참여했다. 티에폴로 부자가 그린 초상화들과 또 군대 의상을 입은 노이만의 초상화는 다른 군상들과 함께 4대륙 중 유럽 부분에 배치되었다. 유럽 위에는 제후대주교인 요한 필립 폰 그라이펜클라우의 메달 초상화를 마치 떠 있는 듯 그려넣었다. 폰 그라이펜클라우 제후대주교는 마리엔베르크 궁성이 있는 도심지로 이주했다. 그의 후계자인 요한 필립 프란츠 폰 쉔보른은 1720년에 노이만이 단독으로 설계했던 뷔르츠부르크 관저의 기초석을 놓았다. 건축에 참여한 인물들은 마인츠 출신 요한 루카스 폰 힐데브란트와 파리 출신인 제르맹 보프랑, 그리고 로베르 드 코트 등이었다.

17-18
세기

아카데미와 장학제도

유럽 여러 국가의 아카데미 설립

1563 피렌체에 '아카데미아 델 디세뇨Accademia del Disegno(드로잉 아카데미)' 설립(코시모 데 메디치 공작이 조르조 바사리의 충고로 설립)

1577 로마에 아카데미아 디 산 루카Accademia di San Luca(산 루카 아카데미)' 설립(교황 클레멘스 8세의 주문으로 그레고리우스 13세 입상 제작)

1583 볼로냐에 아고스티노 카라치에 의해 '아카데미아 델리 인카미나티Accademia degli Incamminati('올바른 길로 인도된 아카데미)' 설립

1648 파리에 장 밥티스트 콜베르 총리가 '왕립 회화 조각 아카데미Acaemie Royale de la Peinture et de la Sculpture'를 설립. 초대 원장은 샤를 르 브링

1652 토리노에 아카데미 설립

1662 뉘른베르크에 회화 아카데미(1674년 이래 요아힘 폰 산드라르트에 의해 사립으로 다시 개설), 헤이그에 아카데미 설립

1663 안트베르펜에 아카데미 설립

1692 빈에 아카데미 설립

1696 베를린에 아카데미 설립(선제후 프리드리히 3세에 의해세워졌으며, 원장은 안드레아스 슐뤼테르)

18세기 마드리드에 '아카데미아 데 산 페르난도', 슈투트가르트에 '쿤스트아카데미'(1761), 페테르부르크(러시아)에 '성 페테르부르크 아카데미'(1763), 드레스덴(1764), 런던(1768, 초대 원장은 조슈아 레이놀즈)에 아카데미 설립

국립교육기관합 | 미술 아카데미가 교육기관으로서 건립되기 시작한 과정은, 독보적인 미술적 영향이 피렌체로부터 시작하여 로마와 북부 이탈리아를 거쳐 결국 프랑스와 독일로 이동한 현상과 관련된다. 국가가 주도했던 교육기관은 무엇보다도 미술작품의 수준이 저하되는 것을 막기 위해 시작되었다. 1577년 성 루카의 이름으로 설립되었던 '산 루카 아카데미'에 놓인 조각상은 아카데미 설립의 이유, 교육 방식, 목표를 다음과 같이 해설하고 있다. "회화, 조각, 드로잉 등의 미술이 지닌 질이 나날이 떨어지고, 또 좋은 교육이 부족하다. 미술작품들이 미술가들의 이윤 추구를 통해 조야해졌고, 또한 충분한 교육을 받지 못한 초보자들이 대가 노릇을 하고 있음을 우리 모두는 이미 알고 있다. 그런 까닭으로 그와 같은 악습을 고쳐나가기 위해 아카데미의 설립이 제안되었다. 미술 아카데미에서 경험이 풍부하고 실력 있는 사람들이 나서서 도제徒弟들을 그들의 재능에 맞게 교육하고, 또 도제들에게 로마의 대작들을 보여주며, 그와 같은 작품들을 모사하라고 할 것이다."

'교육받지 못한 초보자들'의 이윤 추구와 오만함이 미술을 망친다는 문화 염세주의적 쟁점은 오늘날까지도 여전하다. 혹시 위의 글을 쓴 사람은 1595년 이래 로마에서 활동했던 미술 악동 카라바조를 염두에 두었던 것일지도 모른다.

아카데미의 기본적인 목표 설정은 미술에서 '경험이 풍부하고 실력 있는' 교육자를 강조했다. 즉 아카데미는 아테네에서 플라톤과 함께 어울렸던 숭고한 사상가들의 모임을 모범으로 삼았는데, 이 모임은 '헤로스 아카데모스' 성역의 이름을 따와 '아카데미아'라고 불렸던 것이다.

엘리트 집단이었던 아카데미의 특징은 무엇보다도 왕의 화가들이 속했던 파리의 '왕립 아카데미'에서 드러난다. 또한 아카데미는 자율적인 조합과 대립했다. 봉건 귀족이 궁정 귀족으로서 군주와 결탁하면서 내정內政에 대한 권력을 빼앗긴 것과 같이, 수공업자 조합이 좌지우지하던 미술가의 생애는 이제 국가의 훈령을 따라야 했다.

그러므로 아카데미 회원들은 학생들을 교육시킬 수 있는 유일한 권리와, 교육 시간에 누드모델을 세울 수 있는 특권을 지니게 되었다. 르네상스 이래 살아 있는 사람을 모델로 세운 누드 드로잉은 미술 교육의 백미로 여겨졌으며, 또 한편으로는 아카데미가 독자적으로 규정한 완벽에 다다른 교육을 가능하게 했다. 19세기에는 경직되었거나 시대착오적인 것을 모멸적으로 일컫는 '아카데미스럽다akademisch'라는 표현이 나오게 되었다.

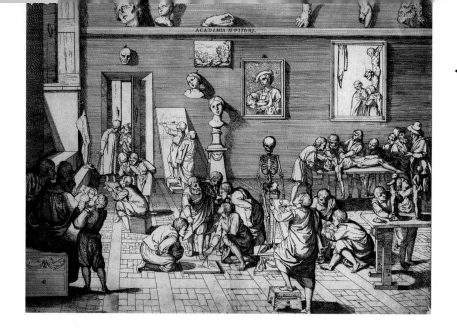

로마 장학금 | 파리의 아카데미가 학생들의 교육을 장려한 조처 중에는 로마 장학제도가 포함되었다. 이것은 로마에 설립된 프랑스 아카데미에서 국가의 장학금을 받고 3년간 체류할 수 있는 제도였다. 장학금을 받은 사람들이 지켜야 할 의무에는 프랑스 궁정에서 소장하는 고전 작품들을 복제하는 일이 속해 있었다.

자크 루이 다비드(1748년 생)는 미술가로 경력을 시작하는 시기에 아카데미와 수시로 교류했으며, 로마 장학금도 받았다. 다비드는 파리의 루카 조합Académie de Saint Luc(1776년 해체)을 통해 드로잉 수업을 받은 후, 1743년에 로마 장학금을 받고, 1764년 아카데미 회원이 된 조셉 마리 비앙의 아틀리에로 가게 되었다. 이후 비앙은 다비드를 1766년에 다비드를 자신의 제자로 아카데미에 추천했다. 다비드는 1771년에 공모전에서 로마 장학금을 처음으로 받았고, 1774년에 로마 장학금을 두 번째로 받았다. 로마에서 그린 〈성 로쿠스〉(1779, 마르세유 미술관)는 높은 평가를 받았지만, 다비드는 '살롱' 전시회에 참여하기 위한 자격을 얻으려고 또 다른 작품을 제출해야 했다.

그리하여 다비드는 〈벨리사리우스〉(1781, 릴, 보자르 미술관)를 제출한 후, 〈헥토르에게 불평하는 안드로마케〉(파리, 루브르 박물관)라는 작품으로 1783년 아카데미의 정회원이 되었고, 1784년에는 국가의 주문을 받아 로마로 돌아갔다(〈호라티우스 가문의 맹세〉, 파리, 루브르 박물관). 9년 후 열렬한 '자코뱅 당'의 당원이 된 다비드는 국민 공회Convention National에서 왕립 아카데미 폐쇄 법안에 참여했다. 1795년에는 프랑스 학술원Institut de France이 왕립 아카데미 자리에 들어섰다.

드레스덴

프라우엔 교회와 궁정교회합 | 1945년 파괴되기 전까지 드레스덴을 대표하는 건물은 종 모양의 반구형 지붕과 날씬한 랜턴이 올라간 루터 종파의 〈프라우엔 교회〉였다. 이 교회는 드레스덴 시청 건축가 게오르크 배어가 건축했으며, 배어는 그전부터 이미 주거용 건물과 교회 건축에 참여했다. 〈프라우엔 교회〉는 1722년 만들어진 설계도에 따라 1726-43년에 이르는 공사 기간을 거쳐 완공되었다. 거의 사각형에 가까운 이 건물은 여덟 개의 복합 기둥들을 지니고 있으며, 이 기둥들은 위층에서 서로 연결되었다. 이 건물은 안쪽으로 둥근 중앙부 공간을 감쌌고, 또 여덟 개의 복합 기둥은 여러 겹의 반구형 천장을 지탱했다. 계단 부에 세운 네 개의 탑들은 오목한 부분과 볼록한 부분이 교차하여 구성된 반구형 천장을 향했다. 20세기의 신즉물주의 화가 오토 딕스는 〈롯과 그녀의 딸들〉(1939, 아헨, 루트비히 포럼 국제미술관)에서 미래에 일어날 재앙에 대한 징조로 롯과 그의 딸들이 불에 타고 있는 프라우엔 교회를 보는 장면을 재현했다. 1990년대 중반부터 재건되기 시작한 〈프라우엔 교회〉는 드레스덴 도시의 1000년사 축제를 맞춰 완공되도록 계획되었다.

프로테스탄트인 루터파의 시립 교회인 〈프라우엔 교회〉는 원래 완공되기 전부터 이탈리아 건축가 가에타노 키아베리가 건축 중이던 가톨릭교회인 〈궁정교회 Hofkirche〉(1738-55)와 대립하는 교회로 계획되었다. 이렇게 두 교회가 대립되어 세워진 데에는 통치자와 시민이 서로 다른 신앙을 가졌다는 점이 작용했다. 1485년 이래 드레스덴은 베틴Wettin 가문의 알브레히트 계가 통치했는데, 가톨릭 교도였던 알브레히트

▶ 마태우스 다니엘 푀펠만과 발타자르 페르모저, 〈츠빙거의 정자와 장벽〉, 1716–18년
반원형으로 둥근 부분은 정자와 장벽障壁, Wallpavillon이 놓이면서 타원형의 축연장을 감싼다. 이 건물들의 내부에는 이중의 계단이 있어 2층에 위치한 축연 홀로 향한다. 처음에는 '강한 왕' 아우구스트를 상징하는 헤르쿨레스 상이 놓이기로 했지만, 대신 지구를 등에 지고 있는 거인 아틀라스가 세워졌다. 지붕에 세워진 기념비적인 석재 문장(紋章) 양쪽에는 올림포스의 신들과 여신들이 배치되었고, 난간을 받쳐주는 아틀라스 역할을 하는 헤르메스 장식이 만들어졌는데, 이 모든 것이 한데 어우러지며 건축과 조각의 조화를 이룬다.

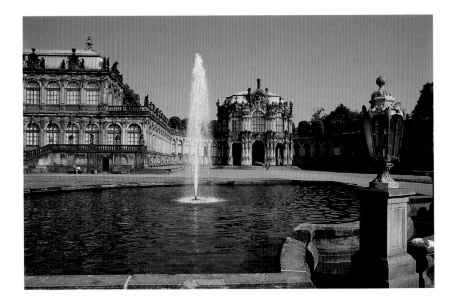

계는 프로테스탄트로 개종했으며, 1547년에 에르네스트 계의 선제후가 알브레히트 계로 귀속되었다. 드레스덴의 '강한 왕' 아우구스트는 폴란드 왕권을 차지하기 위해 1637년 다시 가톨릭으로 개종했다.

건축가 키아베리는 시민들과 선제후 왕정의 서로 다른 신앙을 고려하여 궁정교회의 양 아일에 행렬기도 회랑을 만들었다. 행렬기도 회랑에서는 가톨릭 전례를 외부에 있는 프로테스탄트교인인 시민들에게 드러내지 않고 충분히 진행시킬 수 있었던 것이다. 〈궁정교회〉는 우아하게 높이 세운 교회 탑을 통해 도시 건축적 효과를 드러낸다. 엘베 강가에 위치한 〈궁정교회〉와 교회의 탑은 파노라마처럼 펼쳐지는 아름다운 도시 풍경을 연출한다.

혼인 축제 | '드레스덴 바로크'의 진수는 '츠빙거Zwinger'로서, 이 이름은 바깥쪽 원형 성벽과 안쪽 원형 성벽 사이의 공간을 의미한다. 드레스덴의 도시 성벽이 외곽으로 확대된 후, 서북쪽의 성 지대가 비게 되었다. 따라서 그 지대는 무술 경기장으로 사용되었는데, '강한 왕' 아우구스트가 1709년 그 곳에 '츠빙거 식물원'을 세우도록 했고, 그 곳에 라이프치히의 한 상인이 소유한 농원에서 가져온 오렌지 나무들을 심었다. 식물원 건축을 위해 1712년에 마태우스 다니엘 푀펠만이 참가하여 갤러리와 정자를 세웠고, 입구에는 왕실의 문을 세웠다. 1718년에 갑자기 프리드리히 아우구스트 왕자와 황제 카를 6세의 딸의 혼인식을 거행하게 되자, 사람들은 이 고장에 왕족에 어울리는 마땅한 축연장이 없다는 사실을 깨닫게 되었다. 이에 이미 완공된 식물원 맞은편에 그와 유사한 건물을 임시로 서둘러 지었고, 그 사이에 106미터 규모의 사각형 안마당을 만들었다. 이 건물은 외벽이 아니라, 안마당을 향하는 내벽이 장식되었다. 결국 식물원 건물들은 이미 빈에서 혼인식을 한 후, 뒤이어 4주 동안 열린 축연(1719년 9월 2-29일)을 위한 장소가 되었고, 그 이후 푀펠만과 조각가 발타자르 페르모저의 공방은 목재로 지었던 임시 건물들을 9년에 걸쳐 석재로 대체했다.

이후 안쪽과 엘베 강을 향한 바깥쪽은 고트프리트 젬퍼가 지은 네오 르네상스 양식의 회화미술관Gemäldegalerie(1847-55)으로 완성되었다. 젬퍼는 1838-47년에 미술관과 엘베 강 사이의 광장에 알테 호프테아터Alte Hoftheater(구 궁정극장)를 세웠다. 그러나 이 극장이 1869년 불에 타 소멸되자, 그 자리에는 다시 '젬퍼 오페라Semperoper'로 불리게 된 노이에 호프테아터Neue Hoftheater(신 궁정극장)를 세웠다(1871-78, 1984년에 새로 개관).

로코코 양식

개인생활의 회귀 | 1715년 사망한 루이 14세가 통치했던 마지막 10년 동안 프랑스에서는 절대주의적 왕권의 한계가 고스란히 드러난다. 부르봉 왕가가 스페인의 왕권을 요구함으로써 스페인과의 연대가 깨지며 벌어진 전쟁(1701-13/14)때문에 프랑스는 대외 정치에서 실패했고, 결국 프랑스의 재정은 파탄 상태에 이르고 말았다.

위기에 처한 정치권력이 쇠퇴하면서, 루이 14세 시대 왕정 미술 특징인 '열정적 양식'은 점진적인 변화를 겪게 된다. 오를레앙의 백작 필립 2세의 섭정 시대를 거쳐 루이 15세가 직접 통치하게 되면서, 좀 더 섬세한 취향이 나타났다. 이러한 섬세한 취향은 프랑스의 '섭정양식Régencestil'과 루이 15세 시대 미술의 특징으로, 귀족들과 대 부호들의 주거 문화에 큰 영향을 끼쳤으며, 이러한 양식의 명칭은 가구 디자인에서 미술 공예와 깊이 연관된다.

장난스럽고, 우아하며 섬세한 것을 선호하는 취향은 유럽 전역으로 확산되었는데, 이후에 이러한 취향을 가리켜 로코코Rococo 양식이라 부르게 되었다. 장식용 판화라는 새로운 장르와 함께 로카이유Rocaille(조개)로부터 유래된 비대칭적이며 경쾌한 문양의 장식물은 바로 로코코 미술의 기본 형식이 되었다. 로코코 양식은 장식적인 기능 이외에 삶에 대한 새로운 관념을 반영한다. 미술이나 사회적인 생활에서 반론의 여지가 없는 규범들은 섬세하고, 식물적이며 기하학적인 모티프를 모두 혼합해 생생한 움직임을 보여주는 장식이 나타나도록 이끌었다. 또한 이러한 장식은 엄격히 규제된 공적인 생활이나 혹은 정치적 사회가 아니라, 부유한 사회의 사적 공간을 요구하게 되었다.

작품에서는 그와 같은 부유한 사회가 동경했던 전원생활이 미화되었는데, 앙투안 와토가 창안한 새로운 주제 '우아한

▶ **요한 콘라트 제카츠,
〈목동 의상을 입은 괴테 가족〉, 1762년,
프랑크푸르트, 괴테 미술관**
다름슈타트의 궁정화가 제카츠가 그린 괴테 가족의 초상화에는 요한 카스파르 괴테와 카타리나 엘리자베스 괴테, 그들의 13살 된 아들 요한 볼프강 괴테, 11살 된 딸 코르넬리아 괴테가 그려졌다. 배경에는 일찍 세상을 떠난 다른 형제들을 가리키는 정령들이 모여 있다. 로코코 풍으로 연출한 정원에는 고대의 폐허가 묘사되었고, 그 가운데 요한 볼프강이 양 한 마리에게 목줄을 동여메고 있다.
소위 괴테의 라이프치히 시대(1765-68)에 로코코 문학 양식, 이른바 아나크레온Anakreon 양식을 채택한 첫 번째 시집이 탄생했다(기원전 570-480, 고대 그리스의 서정시인 아나크레온의 이름을 빌려온 문학 운동으로, 사랑 등을 주요 주제로 한 로코코 시대의 서정시를 의미함—옮긴이). 그 중에서도 표제시가 된 〈아네테의 책Buch Annette〉은 다음과 같이 시작한다. "그녀의 책들이 설명하기를, 옛날에 나이든 사람들은 신들과 뮤즈들, 그리고 친구들을 찾았지. 그러나 아무도 가장 사랑하는 사람을 찾으러가지는 않았다네."

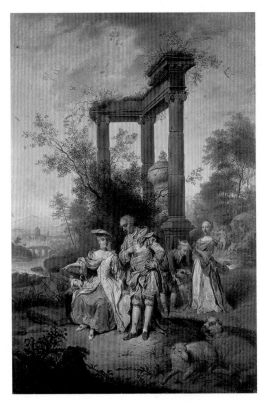

축연fêtes galantes'은 바로 그러한 예이다. 와토는 새로운 장르 '우아한 축연'과 함께 1717
년 아카데미의 회원으로 받아들여졌다. 아카데미는 이제 영웅적인 역사화나 특별한 장
소를 배경으로 한 그림들만을 표준으로 삼는 것이 아니라, 와토의 그림에서 볼 수 있는
밝고 우아한 인물들의 군상群像도 하나의 장르로 인정하게 되었다.

와토의 사망(1721) 이후 30년이 지나자 그의 그림들은 프로이센의 군주 프리드리히
2세로부터 많은 사랑을 받게 되었다. 와토 화풍의 그림들은 프리드리히 2세의 〈상수시
궁전Schloss Sanssouci〉(1745-47, 왕의 설계를 따라 게오르크 벤첼라우스 폰 크노벨스도르프가 완공)
과 로코코 양식으로 지어진 정원궁전Schloßpark의 사적 공간들을 장식하게 되었다. 베
를린에서 1710년부터 1753년에 사망하기까지 궁정화가로서 활동했던 파리 출신인 앙
투안 펜이 그린 그림은 와토 화풍에 속한다.

로코코 회화 | 와토의 그림들이나, 프랑수아 부셰, 그리고 장 오노레 프라고나르(특히
〈그네〉의 연작들)와 같은 와토의 후계자들이 그린 작품들은 뚜렷한 윤곽선을 기피한 채
색 기법을 통해, 밝고 근심걱정 없는 무척 한가로운 분위기를 표현했다. 패널화 이외에
도 조반니 바티스타 티에폴로의 프레스코, 혹은 말기 바로크의 천장화 등에서도 밝고
근심 걱정없는 한가로운 느낌을 받게 되며, 특히 남부 독일의 종교 건축에서는 로코코
풍의 회화를 자주 볼 수 있다. 또한 베네치아의 여류 화가인 로살바 카리에라, 혹은 프
랑스의 모리스 캉탱 드 라 투르 등의 초상화 등에서도 파스텔 톤의 채색 기법이 애호
되었다는 점을 알 수 있다.

독일의 말기 로코코 회화에서 활기 없이 밋밋하고 '건조한trockene' 면모는 한 장식
물을 따라 '땋은 머리 양식Zopfstil'으로 불렸다(땋은 머리는 당시 비자연적인 것, 경직된 것 그
리고 융통성 없는 태도의 상징이었다-옮긴이). 이 양식의 대표자는 그다인스크 출신인 다니
엘 코도비키와 1764년부터 라이프치히 아카데미 감독이었던 아담 프리드리히 외저였
으며, 괴테는 다른 귀족 자제들과 함께 외저로부터 드로잉 수업을 받았다.

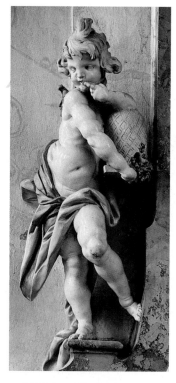

▲ 요셉 안톤 포이히트마이어
〈동자상〉, 1749년, 채색된 스투코,
보덴 호수의 비르나우 순례교회
이 조각은 베르나르 클레르보에게
봉헌된 비르나우 순례교회의 아일을
장식했다. '꿀 맛보기'라는 모티프는
1174년 시성된 시토 교단의 성인
베르나르와 연관되어 있다. 예컨대
설교에 능숙했던 베르나르는 그의 달변
때문에 15세기에 '흐르는 꿀과 같은
스승doctor mellifluos'이라는 별명을 얻게
되었다. 사형곡선 형식으로, 한쪽 다리에
의지하여 균형을 잡은 이 아기천사는
매우 유머 넘치는 모습으로 구전된
내용을 잘 나타내고 있다.

17-18
세기

중국 미술

중국의 역사적 사건들

1280 칭기즈칸의 손자인 쿠빌라이(1294년 사망)가 중국 원나라의 황제로 즉위하고 베이징에 수도를 정함. 황궁을 포함한 '금지된 영역'은 수도의 중앙부에 자리잡았고, 이곳은 다시 내벽으로 둘러싸임

1368 명나라가 몽고인들이 세운 원나라를 무너뜨림. 산맥을 따라 움직이는 '용'과 같은 만리장성이 재건되기 시작. 채색 도자기의 전성기. 1517년에는 광저우에 포르투갈 선원들이 하선

1644 만주인들의 지배자 태종의 아들 순치제가 베이징을 정복. 한동안 정치적 혼란을 겪은 후 청나라가 들어서고, 19세기까지 지속적으로 영토를 확장. 청나라는 1911년의 혁명 이후 1912년에 공화국이 들어서기까지 존속

중국에 대해 아시나요?

19세기에 중국 취향이 한창 유럽을 휩쓸고 있을 때, 중국에 대해 아느냐는 질문을 받은 독일의 시인 하인리히 하이네는 유럽인 특유의 전형적인 대답을 내놓았다. "중국은 날개 달린 용들과 도자기 찻그릇의 모국母國이지요." 말하자면 서양인에게 비친 중국은 '희귀품의 진열장'이었다. "그곳에는 어두운 그림자도, 그렇다고 미래의 전망도 존재하지 않는다. 그곳에는 다채롭게 채색된 주택들이 서 있고, 또 그 지붕들은 여러 층으로 겹쳐져 있는데, 마치 활짝 편 우산 같다……" (하인리히 하이네, 《낭만주의Die romatische Schule》, 1835, 제3권의 첫머리에서).

중국의 발견 | 동쪽 저 먼 곳에 있는 미지의 제국은 그곳에 다녀온 경험을 담은 여행기旅行記의 필사본들을 통해 처음으로 유럽에 널리 알려졌다. 이 여행기가 이른바《밀리오네Il Milione》('백만百萬 가지'라는 뜻)인데, 이 책은 1298-99년 제노바의 감옥에 투옥되었던 베네치아인 마르코 폴로가 브르타뉴 출신의 감방 친구에게 자신의 목격담을 받아쓰게 하여 세상에 나오게 되었다. 그는 1271-79년에 아버지와 삼촌, 또 다른 두 상인을 따라 중국에 이르러, 몽고의 위대한 칸이자 중국 원나라 황제였던 쿠빌라이와 우정을 쌓았다. 그리고 관직에 올라 3년간 키앙남Kiang-nam 지방의 태수로 지냈다.

마르코 폴로가 화려한 쿠빌라이 궁정을 묘사한 동화 같은 이야기는 그리 신뢰받지 않았지만, 그럼에도 동양과 교역하여 들여온 사치품들과 동양 귀족들로부터 받은 선물들은 '중앙의 제국'이라고 불리었던 나라의 전설적인 부를 실제로 보여주었다. 콜럼버스도 15세기 말엽에 인쇄본으로 출간된《밀리오네》의 필사본을 지니고 있었다.

유럽 무역 체계 안에 중국을 포함시키려는 시도는 16세기 말, 독점적 특권을 지닌 영국, 네덜란드 그리고 프랑스의 동인도회사들과 같은 무역 상인들의 공통된 동향動向이었다. 중국의 사치품들, 특히 도자기와 자개 가구 등을 포함한 뱃짐이 1602년에 네덜란드의 미델뷔르흐Middelburg에서 최초로 경매에 붙여졌으며, 이러한 사실은 중국산 물품들이 얼마나 인기 있었는지를 증명한다. 1602년에는 델프트Delft에 본부를 둔 네덜란드의 동인도회사가 설립되었다.

1562년에 뉘른베르크에서 기록된 한 자료를 보면, 그 당시에 중국 도자기에 대한 가치 평가가 어떠했는지 전형적으로 나타난다. "도자기로 된 음료 항아리는 독성 효과를 중화한다. 그러므로 '도자기'의 빛나는 칠 때문에 그 그릇은 현재 많은 가능성을 지닌다"(요한 무테지우스의《산속기도서Bergpostill》중에서).

중국풍의 미술 공예품 | '중국풍의 미술 공예품Chinoiserie'은 중국식 모티프를 적용한 18세기 유럽의 미술 공예품을 의미하는 명칭이다. 한편 근세 유럽에서 다양하게 나타났던 이국주의 중에서도 최초의 유행은 '중국풍Chinamode'이었다. 빌렘 칼프의 〈중국 도자기 그릇이 있는 정물화〉는 전성기 바로크 시대의 화려한 그릇들 중에서도 높이 평가된 중국의 생산품을 잘 보여주고 있다(1662, 베를린, 회화미술관). 베를린에 있는 샤를로텐부르크 궁전의 도자기장欌은 기타 귀중품들과 함께 거울에 반사되어 그 효과가 배가되고 있다. 궁전의 여러 정원에는 중국식 탑을 모방하여 지붕이 넓은 고풍스러운 둥근 정자들이 세워졌다. 18세기 고급 가구 공예가들은 나전칠기를 연마하려 노력했다.

또한 브뤼셀에서 요도쿠스 데 포스는 1720-30년에 중국 건물과 중국 사람들을 표현하여 기이한 동화의 세계를 불러오는 듯한 양탄자를 대량으로 생산했다.

영국의 건축가 윌리엄 체임버스는 '앵글로 차이나' 양식 정원 건축을 설계했다. 그는 1753년 동부 아시아를 여행하고 귀향한 후《중국 건물의 디자인*Design of Chinese Buildings*》을 출판했다. 체임버스는 또 런던 근방에 왕실 정원인 큐 가든Kew Garden을 중국식 파고다와 함께 장식했다. 네덜란드의 총독이었던 오렌지 공작 윌리엄(1689년부터 윌리엄 3세로 잉글랜드의 국왕이 됨) 소유의 헤트 로Het Loo 궁전 정원은 큐 가든과 비슷한 형식을 지니게 되었다. 뮌헨에 있는 영국공원Der Englische Garten(1795년부터 일반에 개방)에서 인기 있는 곳은 역설적이게도 바로 공원 내에 지어진 중국 탑Der Chinesischer Turm (1789-90)이다. 이 거대한 탑은 중국 궁전의 찻집을 대중적으로 변형했으며 내부에 음식점이 들어서 있다. 이와 같은 중국 찻집은 상수시 궁전 정원에서도 볼 수 있다.

▼〈중국적인 장면을 그린 뚜껑 달린 병〉, 1690-94년경, 파엔차, 덮개를 제외한 높이 38cm, 베를린, SMPK, 수공예 미술관

이 병은 델프트에 소재한 헤트 용에 모리엔스후프트Het Jonge Moriaenshooft 가내 공장에서 제작되었다. 중국에서 만들어진 도자기 수입이 어렵게 되자, 공급의 난국을 타개하기 위해 17세기 동안 이 가내 공장에서는 파엔차 기술을 도입해 도자 공예품 제조업을 발전시켰다. 이탈리아의 파엔차Faenza에서 유래된 도자기 제작 기술은 경우에 따라 프랑스어로 파이앙스fayance로 불리며, 불에 구운 점토 그릇을 유광처리 한 뒤 그림을 그려 넣고 다시 구워 중국 도자기처럼 빛나게 하는 기법이다. 당시 델프트의 가내 도자기 공장에서만 낼 수 있었던 푸른 색채를 보여주는 이 도자기는 식탁을 둘러싸고 있는 인물들로 이루어진 장면을 보여주며, 가운데에는 붉은 색과 금색이 두드러지면서 다양한 색채로 표현된 의상을 입은 군인과 철학가의 논쟁이 펼쳐지는 모습을 재현했다.

자기

자기 생산 공장의 표시

scit 1934
마이센, 1710년 설립

빈, 1717년 설립

세브르, 1737년 설립

님펜부르크, 1747년 설립

베를린, 1751년 설립

프랑켄탈, 1755년 설립

마이센 시의 비밀ㅣ '백금'이라는 마이센Meißen의 별명은 바다에 사는 자패紫貝 속과의 조개에서 비롯되었다. 달걀 모양인 이 조개류 내부의 반짝이는 백색 껍질은 극동의 재료를 상기시킨다. 고령토, 장석長石, 그리고 석영을 섞어 만든 재료로 형태를 빚어 불에 구운 후, 단단한 덩어리로 제조해내는 기술은 13세기 중국에서 발전되었다. 16세기에 유럽에서는 이러한 기술로 제작된 중국의 수공예품이 알려졌으며, 이탈리아의 파엔차, 또는 스페인의 섬 마요르카Mallorca에서 제조된 자기 그릇은 중국 자기를 모방한 것이었다. 그러나 파엔차나 마요르카의 그릇은 얇고 투명한 중국산 자기를 완벽하게 재현해내지는 못했다.

피렌체에서는 1580년에 대공 프란체스코 1세의 주도로 자기 제조의 비법을 밝히려 했지만(소위 메디치 자기), 1707년 연금술사인 요한 프리드리히 뵈트거가 드레스덴에서 자기 제작에 어느 정도의 성공을 거두게 되었다. 그로부터 10년이 지난 후 그렇게 열망하던 백자가 만들어졌고, 또 뵈트거가 사망한 1719년 드레스덴에서는 자기를 성공적으로 제작할 수 있는 전제 조건이 밝혀지게 되었다.

1710년 작센의 선제후이자 폴란드 국왕인 '강한 왕' 프리드리히 아우구스트는 뵈트거가 발명한 자기를 국가적인 재원財源으로 특별히 관리하려고 마인센 시의 알브레히츠부르크Albrechtsburg에 유럽 최초로 자기 공장을 세웠다. 마이센에 거주하며 자기 산업에 종사했던 사람들은 엄중하게 감시받았고, 자기 제작은 국가 기밀이 되었다.

그러나 일부 자기 공장 노동자들이 공장을 벗어나자, 마이센 자기의 독점 생산은 멈춰졌다. 1717년에는 빈에, 1720년에는 베네치아에 자기 공장이 설립되었다. 선제후들이 설립한 공장들이 복잡한 경쟁 관계를 형성하면서 1720년 마이센 시를 필두로 자기의 생산지 표시가 생겼으며, 이러한 표시는 위조를 피하기 위해 아예 유약을 처리 하기 전에 그려 넣었다.

식기와 소품ㅣ 자기 공장에 속한 수공예 미술가들은 1차적으로 자기의 형태를 디자인했으며, 장식의 모티프와 채색을 결정했다. 꽃그림 화가들처럼 자기 그림의 세분화된 작업 영역에서 일하는 화가들이 하위 직위에 속했다. 식기용 접시는 매우 중요한 사용 범위에 속했고, 접시는 매 코스 음식이 제공될 때마다 음식에 어울리는 개성을 갖추어야 하며, 식탁 장식으로 단독 인물, 군상, 또는 앙상블 등의 소형 인물상과 자기 식기 세트와도 어울려야 했다. 많은 자기 공장에서 고유한 재료의 특성을 살리며, 로코코 미학에 합당한 우아하고 장난기가 엿보이는 자기 식기들이 생산되었다.

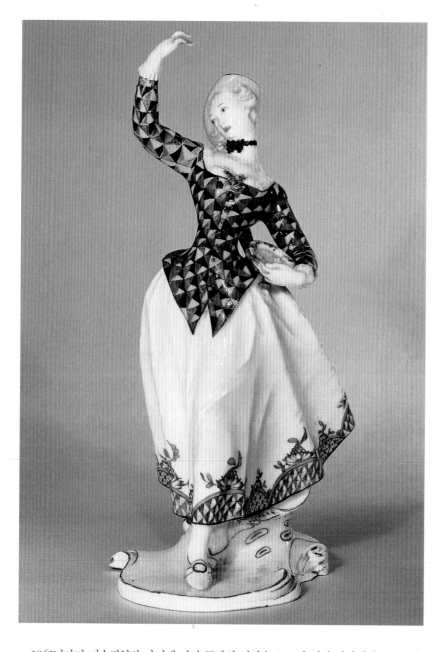

◀ 프란츠 안톤 부스텔리, 〈랄라제〉,
1760년경, 자기, 높이 22cm,
베를린, 미술 공예품 미술관

젊은 여인 랄라제Lalagé가 춤추는 듯
앞으로 다가온다. 랄라제는 우아한
자태로 오른쪽 손(원래 숟가락을 들고
있었다)을 쳐들고, 왼쪽 손으로는
죽 그릇을 엉덩이 근처에 대고 있다.
그녀가 입은 상의와 치마의 주름살
밑단은 어릿광대 의상처럼
화려한 색채가 조합되었다.
이 소형 전신상은 님펜부르크 공장에서
만들어졌으며, 코메디아 델라르테를
위한 열여섯 개 군상 중 하나이다.
그 중에서도 랄라제는 음악 후원자의
짝이었는데, 일찍이 와토는 다수의
그림에서 세레나데 공연하는 장면에서
음악 후원자들을 자주 묘사하곤 했다.
이 군상 중에서 늙은 상인인 판탈로네와
그의 딸 이사벨라의 한 쌍.
그리고 그녀와 비밀리에 약혼한
옥타비오와 질투심에 가득 찬 카피타노
한 쌍이 앙상블을 이루고 있다.
서로 대조되는 인물로 이뤄진 앙상블은
식탁 장식에 자주 등장했으며,
특히 디저트와 함께 제공되었다.

17-18
세기

 1863년까지 지속되었던 마이센 자기 공장의 명성은 1731년 식기 디자이너로 뽑혀온
조각가 요한 요아힘 캔들러에서 비롯되었다. 캔들러는 처음에 대형 자기 형상(동물들)과
인물의 흉상을 만들었지만, 1742년부터는 소형 조각품 제작에 일생을 바쳤다. 드레스
덴의 총리 브륄 백작 하인리히를 위해 만든 2200점이 넘는 〈백조 식기〉(1737-41)는 그
가 만든 최고의 작품으로 꼽는다.

미술품 매매

미술 상인의 근심

와토가 그린 〈제르셍의 상점 간판〉은 미술품 구매 장면을 상인의 시각에서 묘사하고 있다. 상류층 고객들은 나름대로 일가견을 지니고 있었다. 와토의 그림에서 제르셍은 등을 지고 있는 부부에게 그림에 대해 해설하고 있지만, 이 부부는 긴 손잡이가 달린 안경을 눈에 대고 타원형 그림의 질을 대단히 꼼꼼히 관찰한다(괴테는 《금언과 성찰Maximen und Reflexionen》에서 "내 그림을 두고 요모조모 살피려 하지 말라. 안료들은 건강에 해롭다"는 렘브란트의 경고를 담기도 했다). 제르셍 부인은 탁자 건너 앉아 있는 한 부인과 같이 온 두 남자들의 거만한 자세에 기가 죽은 듯 보인다. 와토 스스로도 자신의 미술품 중개인에게 두 가지 걱정거리를 남겨주었다. 첫째로 그는 안료가 이미 마른 그림에 새로 나온 액화용 안료로 수정 작업을 했는데, 그로 인해 그림이 보전되는 데 악영향을 끼쳤다. 두 번째로 와토는 자기 작품을 원래 가치보다 낮은 가격으로 팔았다. 배신감에 젖은 제르셍은 와토가 고작 가발 하나 사는데, 자신의 그림을 팔았다는 기록을 남기기도 했다.

상품 박람회 | 중세와 초기 근세에는 값비싼 재료를 사용하고 많은 시간을 투여하는 미술작품이 대부분의 주문을 차지했다. 이러한 전제가 존재함으로써 궁정화가나 시청 소속 화가들 같은 제도화된 체계가 성립할 수 있었다. 또한 원대한 건축 설계와 그에 해당하는 부분적인 설비들은, 오직 건축주와 건축을 장식하는 데 참여한 미술가들 사이에서 성립한 계약의 의무사항이라는 바탕에서 고려되었다.

처음에는 일반적인 상품 거래의 틀 안에서, 미술품을 대상으로 하는 자유로운 시장이 14세기부터 형성되었다. 즉 미사 축일에 앞서 미리 고시되었던 교회 축일에 따른 시장이 그러한 예였다. 시장에 참여하려는 사람들은 우선 그 도시 조합의 회원이어야 했는데, 이런 이유로 미술가들은 직접 또는 중개인을 통해 여러 도시에 있는 조합의 회원이 되고자 했다. 또한 미술가들은 각 도시가 선호하는 작품을 제작하려고 했다. 17세기 이후 미술품 매매가 널리 확산되면서, 자신이 직접 제작한 작품이나 다른 미술가들의 작품을 소유한 미술가들은 미술 상인으로 활동하게 되었다.

이렇게 미술품 매매가 성행한 결과는 무엇보다도 미술품이 사적인 수집의 대상이 되었다는 점이다. 알브레히트 뒤러가 소유했던 출판사에서 출판한 판화집은, 1520-21년에 있었던 뒤러의 네덜란드 여행에 대한 기록과 함께 자기 작품에 대한 가격과 작품 수를 기록함으로써, 미술품 거래에 대한 근거를 보여준다. 한편 렘브란트의 경우는 미술가 스스로가 직접 미술품 매매를 했을 때 부닥치는 위험을 보여준다.

미술품 상점과 아틀리에 | 도서 매매에서와 같이 미술품 매매에서도 전문 상인이 상품 목록을 정리한다. 상인은 다양한 종류의 상품을 내놓아 구매자들의 선택권을 충족시켰으며, 미술가들과 좋은 관계를 형성하려고 노력했고, 또 그들의 요구사항을 들어주면서 주문자들을 단골손님으로 만들어갔다.

미술가들의 아틀리에에서는 대부분 다양한 미술작품을 살펴보며 특정한 작품을 구매하게 된다. 아틀리에 방문은 17-18세기에 여행 계획 중에 속하는 일이었다. 메디치 가의 대공 코시모 3세는 1667년 암스테르담에 체류했을 때 당시 유명한 화가였던 렘브란트를 방문했으며, 렘브란트의 자화상 한 점을 구입하기도 했다.

조각가 베르텔 토어발트센은 1797년 코펜하겐의 아카데미에서 장학생이 되어 로마로 갔는데, 아틀리에에서 이루어진 미술품 거래로 크게 성공했다. 1815년부터 피아차 바르베리니Piazza Barberini(바르베니니 광장)에 자리 잡았던 그의 아틀리에에는 소규모의 공방이 있었고, 40여명의 동료들이 공방에서 작업하여 고객의 수요를 충당했다.

▼ 앙투안 와토, 〈제르생의 상점 간판〉, 1720년, 캔버스에 유화, 160×208cm, 베를린, 샤를로텐부르크 궁전

1720년 와토는 런던을 떠나 파리로 돌아왔으며 친구 사이가 된 미술품 상인 제르생의 집에서 살게 되었다. 제르생의 기록에 의하면 와토는 고마운 우정에 대한 답례로 1주일 안에 〈제르생의 상점 간판〉을 그려주었다. 이 작품은 미술품 상점의 내부 광경을 담고 있다. 이 그림의 왼쪽에는 새로운 작품이 든 상자를 풀고 있는 장면이, 오른쪽에는 미술품 구매에 대한 대화를 나누는 장면이 묘사된 두 부분으로 구성된다. 상점주인인 제르생은 등을 지고 서 있는 부부에게 타원형으로 된 그림을 해설해주고 있다. 또한 탁자 안쪽의 마리 루이즈 제르생 부인은 두 남자를 동반하고 온 한 부인에게 탁자 위에 세워 둔 소형 그림을 해설하고 있다. 1756년에 프리드리히 2세는 〈제르생의 상점 간판〉을 구입했다. 그 밖에도 와토의 작품인 〈키테라로의 항해〉(두 번째 판본으로 샤를로텐부르크 성에 소장), 〈프랑스의 코미디〉, 〈이탈리아의 코미디〉(두 작품 모두 베를린의 회화 미술관)가 1764년 상수시 궁전의 정원에 세워진 회화미술관에 전시되었다.

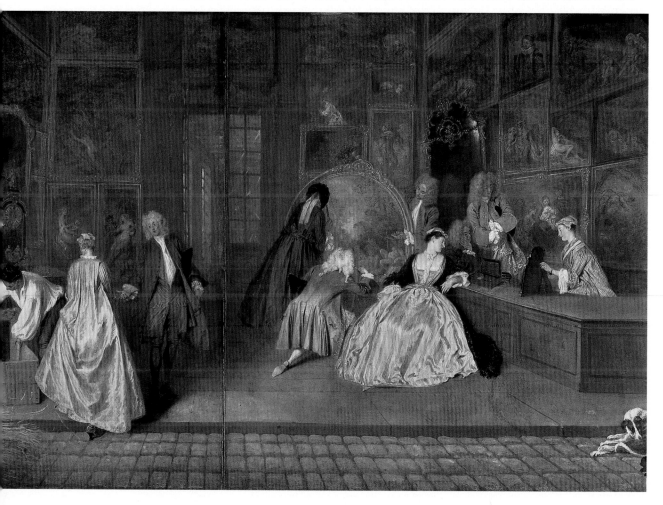

▼ 장 밥티스트 시메옹 샤르댕,
〈여러 미술들의 상징물〉, 1766년,
캔버스, 유화, 113×125cm,
미니애폴리스(미네소타 주),
미니애폴리스 미술원
이 정물화는 여러 종류의 조형미술을
상징하는 대상들을 표현했다.
팔레트, 붓과 함께 놓인 목재 가방은
회화를 상징하고, 자는 건축가의 설계
능력을 상징하며, 조각은 조각가를
상징한다. 1728년부터 파리 아카데미의
회원이 되었던 샤르댕은 조각가를
상징하는 조각으로 〈날개 달린 샌들을
고쳐 신는 머큐리〉를 차용했다.
이 조각 작품은 원래 장 밥티스트 피갈이
1744년 대리석으로 제작한 소품인데(1744,
58×35센티미터, 루브르 박물관),
이 작품으로 피갈은 같은 해 아카데미의
회원이 되었다. 한편 피갈의 머큐리
조각은 1784년에 등신대로 모사되어
베를린의 조각 컬렉션에 전시되었다.

'죽은 사물'? | 최근에 이루어진 독일의 맞춤법 개정을 통해, 꽃, 과일, 그릇, 음식물 그리고 일상용품을 그린 미술의 장르는 기존의 슈틸레벤stil-Leben이 아니라 슈틸레벤still-Leben, 즉 정물화가 되었다(독일어 슈틸Stil은 양식을 뜻하며, 슈틸Still은 고요를 뜻한다 – 옮긴이). 정물화에 대한 독어 표기가 바뀌게 된 데에는 네덜란드의 표기 스틸레벤Stilleven과 그에 대한 영어 표기 스틸라이프still life가 영향을 미쳤다. 한편 라틴 계열의 언어를 사용하는 국가에서는 정물화를 '죽은 자연'의 의미로 프랑스에서는 나튀르 모르테nature morte, 이탈리아에서는 나투라 모르테natura morte라고 한다. 정물화에 대한 이러한 개념들은 시사하는 바가 많다. 도대체 '고요한, 죽은' 삶이라는 개념을 어떻게 이해해야 된다는 말인가?

정물화의 모순은, '고요한'을 '움직이지 않는情'으로, 또 '삶'이나 '자연'을 '모델', 혹은 '대상物'으로 이해하면 해소될 것이다. 정물화는 미술가가 직접 선택하여 이리저리 배치한 대상을 보여주며, 그 대상은 미술가에게 회화의 어느 장르들(역사화, 풍경화, 인물화)보다도 더욱 충실하게 모방하라는 목표를 제공한다. 그래서 정물화(화가가 구성한 대상의 배치를 따르는)라는 장르가 탄생하게 되었고, 최고의 미술적 완성도로 물질성을 재현하여 자연을 모방한다는 미술의 이론적 목표가 생겼다.

시작과 발전 | 르네상스 시대에 대상을 사실적으로 재현하는 전제는 1300년부터 발전하기 시작한 공간과 신체를 표현하는 방식이었다(조토). 이러한 전제가 충족된 이후에 탁자 위에 놓인 도서와 필기도구, 또는 화병에 꽂아둔 꽃들을 그린 작품이 정물화다운 면모를 갖추게 되었고, 또 1500년 이후 독립적인 회화 대상으로 여겨지게 되었다. 최초의 사냥 정물로 꼽히는 작품은 베네치아 출신인 야코포 데 바르바리가 그렸다. 그는 베네치아에서 뒤러와 친분을 갖게 되었고, 1500년 이후 황제 막시밀리안 1세와 작센의 '현명한 왕' 프리드리히 3세를 위해, 또 1510년 이후에는 네덜란드에서 활동했다(〈자고새, 철갑 그리고 쇠뇌 볼트가 있는 정물〉, 1504, 뮌헨, 알테 피나코테크). 바르바리의 그림을 두고 독립적인 장르의 정물화라기보다는 뒤러가 동물

을 연구한 작품과 비슷한 수준이었다고 한다면, 카라바조의 〈과일 바구니〉는 아마 진정한 의미의 정물화일 것이다(1595년경, 밀라노, 피나코테카 암브로시아나).

17세기에 네덜란드에서, 그리고 18세기에 프랑스에서 발전했던 정물화의 특징은 모두 알레고리적인 의미를 지니고 있다는 점이다. 화려한 꽃과 과일 그림에 등장하는 곤충은 허무를 일깨우며, 다양한 감각을 인식하게 하는 구도構圖는 오감五感, 혹은 4요소들을 표현하는 알레고리를 지니고 있다(오감은 시각, 후각, 청각, 미각, 촉각을 말하며, 이러한 감각, 즉 본능에 충실한 삶은 허무하다는 것을 의미한다 – 옮긴이).

주방과 주방의 사물들 그리고 시장을 그린 장면은 은근히 성서의 내용을 담기도 한다(피터 에르트센, 〈예수와 간음한 여인〉, 1558, 프랑크푸르트 슈테델 미술관). 사무엘 반 호그스트라텐은 트롱프뢰유Trompe-l'oeil(극사실주의적 정물화)를 통해 자전적自傳的인 내용을 나타냈다. 그는 그림 속에 가죽 끈이 달린 패널을 그렸는데, 그 끈 안쪽에 펜, 편지, 나이프와 같은 저술가의 도구들, 장식품 그리고 자기 부인의 화장용품들, 또 금화를 끼웠다. 금화는 황제 페르디난트 3세가 1651년에 호그스트라텐에게 경의를 표하기 위해 하사한 것이었다.

근대 | 19세기에는 정물화가 '순수' 회화의 예가 되었다. "잘 그려진 순무 그림이 잘 그려지지 않은 마돈나 그림보다 낫다는 명제는 현대 미학의 냉혹한 특징에 속한다. 그런데 이 명제는 틀렸다. 그 명제는 이렇게 고쳐야 한다. 잘 그려진 순무 그림은 잘 그려진 마돈나 그림과 똑같이 좋다. 주의할 점이라면, 이것은 회화를 생산품의 관점에서 보았을 때 그러하다"(막스 리버만, 《회화의 판타지Die Phantasie in der Malerei》, 1922). 에두아르 마네는 정물화를 '회화의 시금석'으로 이해했다. 그가 그린 〈아스파라거스 한 다발〉(1880, 쾰른, 발라프 리하르츠 미술관)에 영향 받아 카를 슈흐는 〈아스파라거스가 있는 정물〉을 그렸다(1885-90년경, 뮌헨, 노이에 피나코테크). 오스카 코코슈카가 그린 〈죽은 숫양, 거북이, 백색 쥐, 두꺼비, 히아신스가 있는 정물〉은 알레고리를 담고 있다(1910, 빈, 오스트리아 미술관).

17–18
세기

정물화의 장르

꽃과 과일 다양한 색채로 화려한 꽃다발을 묘사한 정물화. 얀 브뢰겔 1세가 추기경 페데리고 보로메오를 위해 1606년 그린 〈커다란 꽃다발〉을 들 수 있다(밀라노, 피나코테카 암브로시아나).

아침식사 정물 식탁보가 덮인 식탁에 화려한 식기를 배열한 그림. 빌렘 클라에즈 헤다가 1631년 그린 〈나무딸기 잼이 있는 아침식사〉가 있다(드레스덴, 회화미술관).

사냥 정물 야생 동물들, 사냥 무기 등을 그린 정물. 멜키오르 데 혼데쿠테르가 약 1660년에 그린 〈수렵물〉이 예이다(슈베린, 국립미술관).

주방 그림 주방 용기와 함께 모든 종류의 음식물을 담은 장면. 일례로 제바스티안 스토스코프가 1640년에 그린 〈부엌 정물화〉가 있다(자르브뤼켄, 자르란트 미술관).

악기 그림 악보와 함께 한 현악기, 관악기를 그린 정물. 이런 정물화는 베르가모에 있는 에바리스토 바셰니 공방의 전문영역이었다.

사치품 정물 사치스러운 그릇과 음식을 담은 그림. 얀 다비즈 데 헴이 1634년 그린 〈바다가재와, 앵무조개로 만든 잔이 있는 정물〉을 일례로 들 수 있다 (슈투트가르트, 국립미술관).

트롱프뢰유 벽면이나 패널에 고정된 대상들을 극사실주의적으로 재현한 그림의 한 장르

바니타스 정물 초, 악기, 장식물, 거울, 해골, 시계 등, 허무를 상징하는 대상을 재현한 정물화. 피테르 클라에즈가 1630년에 그린 〈바니타스 정물〉을 일례로 들 수 있다(헤이그, 마우리초이스).

정물화의 또 다른 종류들은 만찬 정물, 도서 정물, 무기 정물 등이다. 숲속의 정물(덤불숲 그림)은 1708-16년에 팔츠의 선제후 요한 빌헬름의 궁정화가로 활동한 암스테르담 출신 여류 화가 라헬 루이슈의 전문 영역이다(〈나무에 달린 꽃들〉, 연대 부정확, 카셀, 빌헬름스회에 궁전).

미술 비평

드니 디드로

마른 강가의 랑그르Langres에서 1713년에 태어난 디드로는 예수회 학교의 교육을 받은 후 1729년 파리로 가서 4년 만에 언어학과 철학과의 석사 시험을 통과했다. 그의 첫 번째 소설 《불온한 보물Bijoux Indiscrets》(1748)은 검열을 통과하지 못하여, 1749년에 3개월간 옥고를 치렀다. 한편 그가 파리에서 1751–72년에 다른 이들과 공동으로 집필하고 발행했던 《백과사전》은 성공을 거두었다. 디드로는 1784년에 파리에서 타계했다.

그는 1759년부터 파리의 《살롱 보고서》를 출간했다. 디드로는 1767년 살롱 보고서에서 루이 미셸 방 로(파리, 루브르 박물관)의 인물화가 '장식적인 표현'이라고 혹평했다. 마지막 보고서에서 그는 자크 루이 다비드에 대해 "이 젊은이는 대담한 표현 방식을 보여주고 있다"고 평하면서, 다비드가 새로운 양식의 역사화가로 적임자라며 다음과 같이 언급했다. "그가 그린 인물의 얼굴은 쓸데없이 미화되지 않았고, 또 인물들의 자세들은 고귀하며 자연스럽다." 디드로가 염두에 둔 작품은 벨리사리우스가 노파에게 동냥을 받는 동안, 그의 휘하에 있던 군사들이 그를 알아보는 내용을 그린 다비드의 《동냥 받는 벨리사리우스》였다(릴 미술관). 노여움으로 장님이 된 야전 사령관 유스티니아누스 1세에 대한 그림을 발표한 후 다비드는 1781년 특별 교수로 아카데미에 초빙되었고, '살롱' 화가로 받아들여졌다. 6세기에 나온 '군주의 배은망덕'이라는 주제는 다비드가 살던 시대에 매우 주목받았다. 실제로 인도에서 벌어진 영국과 프랑스의 전쟁에서 프랑스가 패배한 후, 프랑스 군대의 한 '영웅'은 반역죄로 몰려 1766년 파리에서 참수당했던 사건이 벌어졌다. 그 후 볼테르가 나서서 불명예스럽게 죽은 이 영웅의 복권을 위해 노력했으며, 1781년에는 그러한 노력이 성과를 거두었다.

일화로부터 발전된 이론 | 고대 문헌에서 발췌한 미술가들에 대한 일화는 르네상스 시대에 미술 이론의 근본이 되었다. 조르조 바사리의 《이탈리아의 이름난 건축가, 화가 그리고 조각가에 대한 전기Le Vite de piu Eccellenti Architetti, Pittori d Scultori》(일명 《미술가 열전》, 1550년 초판, 1568년 증보판) 이래 전기적인 미술가 문헌이 유행하게 되었다. 바사리의 후예로는 네덜란드의 화가이자 미술 관련 저술가인 카렐 반 만데르(《미술가 열전》, 1604), 그리고 네덜란드와 이탈리아에서 활동했고, 1674년부터 뉘른베르크 회화학교 감독으로 있었던 요아힘 폰 산드라르트(《독일 아카데미의 고귀한 건축미술, 조각미술, 회화미술Teutsche Acadimie der edlen Bau-, Bild- und Mahlerey-Künste》, 전2권, 1775–79, 고대와 당시의 건축물과 조각에 관한 동판화 수록) 등이 있었다.

제욱시스와 파라시오스의 경쟁은 대大 플리니우스의 《박물지Naturalis Historia》에서 전해오는 가장 생생하게 해설된 고대의 일화이며, 회화가 자연에 대한 모방이라는 주제를 담고 있다. 일화에 의하면, 제욱시스는 포도 열매를 너무나 생생히 그려내어 새들이 와서 따먹으려 할 정도였다는 것이다. 한편 파라시오스는 제욱시스의 포도 그림 앞에 그려진 커튼을 갖다 대었다. 그러자 그 그려진 커튼을 진짜로 착각한 제욱시스는 분에 못 이겨 파라시오스에게 빨리 커튼을 치워달라고 요구했지만, 결국 자신이 라이벌에게 패배했음을 인정해야 했다고 한다.

파리의 '살롱' | 《미술가 열전》에 함축된 미술 이론적 기준은 그 안에 언급된 미술작품들을 통해 해석되고 평가될 수 있다. 원작과 관련된 내용은 판화를 비롯한 복제물로 한결 더 용이하게 전달되었다. 루벤스는 자신의 원작들을 판화 인쇄로 복제하도록 하기도 했다. 미술, 대중 그리고 미술비평이 함께 작용하여 일정한 효과를 얻게 된 결정적인 조건은 바로 미술전시회가 제공했으며, 그중에서도 파리의 '살롱'은 최고의 명성을 누렸다. 1648년 설립된 '왕립 회화 조각 아카데미'의 회원들은 1663년부터 루브르궁의 '사각형 방Salon Carré' 심사위원이 선발한 작품들을 전시했다. 그리고 카탈로그에 첨부된 해설을 통해 현실적인 미술 문학이 발전했다.

보고서적인 작품 묘사로부터 작품의 질을 판단하는 미술 비평으로 발전하는 과정은 1759년부터 출판된 드니 디드로의 《살롱 보고서》에 잘 나타나 있다. 궁정 취향과 로코코 에로티시즘을 나타낸 프랑수아 부셰와, 시민적인 삶을 다룬 장 밥티스트 그뢰즈의 계몽주의 풍속화를 비교 분석하면서 디드로는 그뢰즈의 손을 들어주었다. 디드로는 그뢰즈에게 "친구여, 용기를 가지시고! 항상 윤리를 가르치시오!"라고 주문했다.

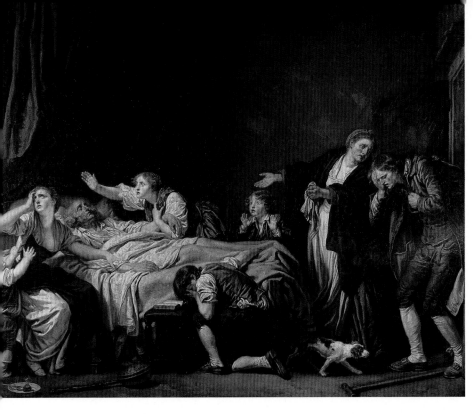

회화의 질적 수준에 대한 디드로의 관점은 장 밥티스트 시메옹 샤르댕의 정물화를 평가할 때 특히 정확했다. 디드로는 1765년 《살롱 보고서》에 다음과 같이 기록했다. "다른 화가들의 그림들을 감상하기 위해 나는 아마 별도의 눈들을 가져야 할 것 같다. 그러나 샤르댕의 그림을 감상하기 위해서라면, 나는 그저 나에게 자연적으로 주어진 두 눈만 잘 활용하면 충분하다는 생각이 든다." 디드로는 샤르댕이 그린 정물화 〈올리브 열매를 담고 있는 병〉(파리, 루브르 박물관)의 채색 기법에 대해 조목조목 해설한 후에 제욱시스에 대한 일화(이때 디드로는 파라시오스를 아펠레스와 혼동했다)를 소개하면서 인위적인 트롱프뢰유 기법의 효과를 거부한 샤르댕을 다음과 같이 절찬했다. "오, 존경하는 친구여, 아펠레스의 커튼과 제욱시스의 포도 열매를 무시하십시오! 사람들은 성질 급한 순진한 미술가들에게 사기를 칩니다. 그 동물과 같은 사람들은 그림을 이해하지 못합니다."

디드로는 머지않아 검열 기관뿐만 아니라, '비전문계'의 식자識者로부터 심판받았다고 느끼는 미술가들의 적이 되었다. 그럼에도 디드로의 미술비평은 '대중의 구조적 변화Strukturwandel der Öffentlichkeit'(철학자 위르겐 하버마스의 박사학위 논문의 제목, 1962)를 분명히 보여주는 계기가 되었다.

고전주의

▲ 베르텔 토어발드센,
〈나에게로 오라〉(기단에 각명됨, 마태오
11:28), 코펜하겐, 토어발드센 미술관
'축복하는 그리스도'로 잘 알려진 이
대리석상은 코펜하겐의 프라우엔 교회를
위해 로마에서 제작되었다. 1819-
20년경에 토어발트센은 이 교회를
장식하기 시작했다. 정면을 바라보며,
좌우로 대칭을 이루고, 고대 의상을 입은
맨발의 그리스도는 바로 이 작품이 지닌
'고전주의'의 특성을 잘 보여준다.

고대에 대한 새로운 발견 | 1760년경에 회화나 조각에서 하나의 양식 방향이 결정되었는데, 그 양식의 명칭은 각 국가에서 문화사적 배경에 따라 달리 불려졌다. 라틴어 계열의 국가에서는 바로크 시대를 이미 '고전주의kassizistisch'(고전klassik 시대를 모범으로 삼는) 시대로 보았다. 그러므로 스페인에서는 바로크를 '황금시대'라고 부르기도 한다.

따라서 바로크 이후에 등장한 양식은 나름대로 고대의 고전시대를 모범으로 삼았다는 의미로 프랑스와 이탈리아 에서는 신고전주의Neoclassicism, Neo-classicismo라고 불렸다. 한편 독일에서는 고전주의Kassizismus 시대는 1760년경에 나타난 고대의 재발견을 의미하며, 신고전주의Neoklassizismus란 19세기 말 이후 다양한 분야에서 고대 양식을 모방했던 경향을 가리키게 되었다.

고대를 바라보는 새로운 시각은 그리스 미술을 고전의 기원으로 삼고, 로마 시대에는 그리스 미술을 모방했다고 인식하게 되었다. 1763년부터 로마에서 고대 유물 감독으로 활동했던 고고학자 요한 요아힘 빙켈만은 자신의 저서 《고대 미술의 역사Geschichte der Kunst des Altertums》(1764)를 통해 이러한 인식에 대한 학문적인 기초를 놓았다. 《고대 미술의 역사》는 그리스 고전 미술의 특징을 '고귀한 단순함과 고요한 위대함Die edle Einfalt und stille Große'으로 평가했다.

그리스 고전 시대의 인간관을 문학에서 찾은 이는 요한 볼프강 괴테로서, 그는 1778년에 《타우리스의 이피게네이아Iphigenie auf Tauris》를 저술했다. 이 희곡은 1802년 최종적으로 완성되어, 실러가 감독을 맡아 바이마르에서 최초로 무대에 올려졌다. 요한 하인리히 빌헬름 티슈바인은 로마에서 이피게니아를 주제로 한 희곡을 구성하던 괴테의 초상화를 그렸는데, 〈캄파냐의 괴테〉라는 이 작품에는 '이피게네이아 앞에선 오레스트와 필라데스'를 묘사한 고대 부조가 나타난다(1786-87, 프랑크푸르트, 슈테델 미술관).

1755년부터 로마에 머물게 된 빙켈만은 처음에는 알레산드로 알바니 추기경의 비서로 일했다. 알바니 추기경의 빌라에서는 안톤 라파엘이 1760-61년에 천장화 〈파르나소스〉를 그리면서 바로크의 환영주의Illusionism로부터 벗어나기 시작했다. 사실 티슈바인이 그린 괴테의 초상화도 바로크 관습에서 벗어나 있다. 괴테는 더 이상 감상자와 마주보는 정면의 모습이 아니라, 화면에서 벗어난 어떤 대상을 관찰하는 듯 생각에 빠진 측면의 모습으로 보여진다. 또한 카를 고트하르트 랑한스가 세운 베를린의 〈브란덴부르크의 문〉(1788-91)은 온전히 그리스적인, 즉 도리아 양식을 보여주는 건축물로, 로마인들이 발명한 둥근 아치는 보란 듯이 배제했다.

대혁명의 전야 | 한편 고고학자들이 폼페이와 헤르쿨라네움을 발굴하자 로마 시대도 새롭게 발견되었다. 무엇보다도 로마사가 시기별로 연구되기 시작했으며, 로마의 초기 역사와 공화국 시대가 제국주의적인 황정시대와 대비되기 시작했다. 자크 루이 다비드의 〈호라티우스 형제의 맹세〉는 그와 같은 당시의 시대상을 보여주는 작품으로, 1785년 로마에서 완성된 후 파리의 '살롱'에 전시되었다.

프랑스의 정치 상황이 공화정에서 나폴레옹의 제정으로 변함에 따라, 다비드의 작품은 '공화정'을 지향하는 고전주의에서 나폴레옹의 '제정'을 지지하는 고전주의로 발전한다. 즉 다비드는 자코뱅 당원의 순교자 초상이라 할 수 있는 〈마라의 죽음〉(1793, 브뤼셀, 왕립미술관) 이후, 야전 사령관인 나폴레옹과 기념비적인 회화로 손꼽히는 〈황제의 대관식〉을 그렸다(1805-07, 파리, 루브르 미술관). 1804년에 대관식이 있은 후, 1806년부터 카루셀 광장에 로마의 개선문들을 모방한 개선문이 세워지기 시작했다. 루이 18세는 1846년에 다비드를 추방했다. 그는 1826년에 브뤼셀에서 사망했다.

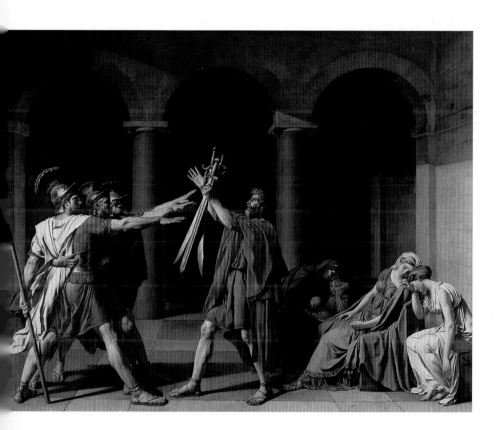

◀ 자크 루이 다비드,
〈호라티우스 형제의 맹세〉, 1784-85년,
캔버스에 유화, 330×425cm,
파리, 루브르 박물관
파리 아카데미의 장학생으로서
다비드는 1777-80년에 로마에 체류한
후, 1784년에 다시 로마로 돌아가서
궁정 건축 총감독인 앙지빌레 백작을
위한 작품을 제작했다. 작품의 주제는
고대 로마의 역사에서 따온 것이었다.
기원전 500년 로마와 알바 롱가의
전쟁이 벌어지자, 로마의 호라티우스
가의 삼형제와 알바 롱가의 쿠라티우스
삼형제는 각기 조국을 위해 혈투를
벌이게 되었다. 다비드의 역사화는
호라티우스의 삼형제가 로마의 왕
툴루스 호스틸리우스를 위해 마지막
피 한 방울까지 온 힘을 다해 싸울
것을 맹세하는 모습을 보여준다. 이후
그들은 각자의 칼을 받는다. 오른쪽에
슬픔에 빠진 여인들의 모습은 두 명의
호라티우스 형제가 전사하며, 나머지 한
명은 쿠라티우스 형제들을 물리쳐 알바
롱가에 로마가 승리를 거두는 싸움의
결과를 암시한다. 배경의 세 아치와 그
앞에 세 겹으로 겹쳐 놓은 인물을 통해
나타나는 엄격한 구도는, 곧 조국을
위해 목숨까지 바칠 수 있다는 내용의
엄숙주의Rigorismus와 상응하고 있다.

17-18
세기

인물화

로코코와 고전주의 | 토머스 게인즈버러는 그보다 21세 아래인 프랑스 화가 자크 루이 다비드와 비슷하게, 거의 평생동안 인물화 화가로 활동했다. 초상화는 14세기부터 점차 독립된 장르가 되었다. 인물의 개성을 드러내는 초상화는 르네상스의 회화, 판화, 부조 그리고 환조의 성과였다. 이때 사실 서로 큰 차이가 없지만, 회화의 장르를 의미하는 인물화Bildnis와 좁은 의미에서 개인의 특성을 보여주는 초상화Portrat가 개념적으로 구분되었다. 그러나 이 두 개념의 요소들은 미술가 개인의 양식과 시대 양식의 특징과 함께 뒤섞였다.

특히 게인즈버러와 다비드의 인물화는 시대 양식의 측면에서 주목할 만하다. 이 두 화가는 인물화를 그린 시기, 그림의 크기, 모델의 자세 등에서 공통점을 보인다. 이들의 인물화는 레오나르도 다 빈치가 그린 〈모나리자〉(1503, 파리, 루브르 박물관)의 예를 따랐다. 즉 인물의 상체는 가볍게 그림 안쪽으로 배치되었고, 손과 팔 언저리는 거의 수평으로 놓인다. 또한 시선은 화가, 혹은 감상자 쪽으로 향한다.

그러나 다비드와 게인즈버러의 작품은 시선의 처리가 다르다. 토머스 히버트 부인의 시선은 조용한 일몰 장면의 표현으로 고요한 느낌을 주지만, 반대로 다비드가 그린 드 텔뤼송 후작부인은 마치 대낮처럼 명료한 시선이 느껴진다.

▶ 토머스 게인즈버러,
〈토머스 히버트 부인〉, 1786년,
캔버스에 유화, 127×101.5cm, 뮌헨,
노이에 피나코테크
게인즈버러가 그린 히버트 부인은 자메이카에 막강한 부를 소유하고 있던 무역업자 히버트의 아내였다. 이 작품에서 히버트 부인은 일몰 후 고요한 저녁의 정경을 보여주는 영국식 정원을 배경으로 앉아 있다. 게인즈버러의 초상화는 인간을 자연을 조화롭게 연결시켜 표현하려고 시도하는 점이 두드러지는 특징이다. 물론 이때 '자연'은 영주의 소유하에 잘 가꿔진 영지의 풍경이다. 이 작품은 게인즈버러가 사망하기 2년 전에 그려져 말기작에 속한다. 이 그림에서 자연은 화려하게 화장한 세속 인물과는 대조되면서, 정취 있는 전원으로 등장한다. 갈색조로 나타난 잎사귀 앞에, 생생한 인체와 가발, 로코코 색상인 은회색, 밝은 청색, 부드러운 연분홍색 기운이 서린 의상이 묘사되고 있다.

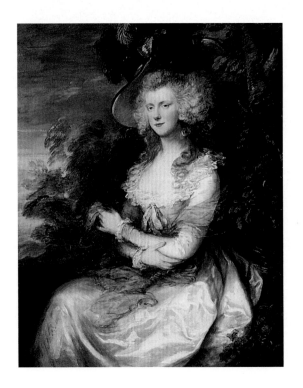

계기 | 17-18세기에 인물화는 화가들에게 가장 안정적인 수입원이 되었다. 귀족 사회처럼 시민 사회도 결혼, 혹은 승진 등과 같이 삶에 변화가 생겼을 때 개인, 이인二人, 혹은 군상인 인물화가 필요했다. 1775년 대공의 모친인 안나 아말리아는 괴테의 모친을 위한 초상화 한 점을 주문했다. 그 그림은 샤를로테 폰 슈타인의 옆모습을 그린 그림을 감상하는 괴테를 재현했다. 이 옆모습 그림은 요한 볼프강 라파테르가 쓴《인간의 지식과 사랑을 촉진시키기 위한 골상학적 단편*Physiognomische Fragmente zur Beförderung der Menschenk-enntnis und Menschenliebe*》(1775-78)에 수록될 삽화들이었다(프랑크푸르트, 괴테 박물관). 레싱은 시민의 삶을 그린 비극《에밀리아 갈로티*Emilia Galotti*》(1772)에서 회화 작품을 이용했다. 과거의 화려한 삶을 누렸지만 이제는 아무도 돌아보지 않는 정부情婦를 그린 궁정 화가의 초상화는 오직 한 점의 그림으로 전락한 반면, 에밀리아의 초상화는 헤토레 곤차가 왕자가 가난했던 처녀인 에밀리아에게 권력과 부를 주게끔 만들었다는 것이다.

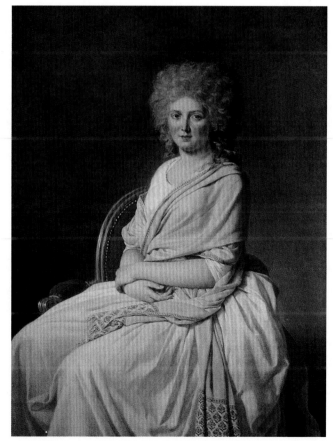

▶ 자크 루이 다비드, 〈드 소르시 드 텔뤼송 후작 부인〉, 1790년,
캔버스에 유화, 129×97cm, 뮌헨, 노이에 피나코테크
제노바의 은행가의 딸로 20세가 된 안 마리 루이즈 릴리를 그린
이 초상화는 안 마리 루이즈 릴리가 장 이삭 드 소르시 드 텔뤼송
후작과 결혼한 지 얼마 되지 않아 그린 그림이었다.
아무 장식이 없는 공간 앞에 꼿꼿하게 앉은 젊은 후작
부인은 시선이 자신에게만 집중하게끔 한다. 그녀의 의상은
귀족적이면서도 소박하여, 장식은 어깨에 걸친 숄 끝에 수놓은
자수만 있을 뿐이다. 이 그림은 다비드가 1800년에 그린 〈레카미에
부인의 초상〉을 그리기 전에 '그리스 취향을 따른à la grecque'초기
작품에 속한다. 다비드는 레카미에 부인보다 10년 전에 그린
이 작품은 전체적으로 창백하게 보이지만, 의자의 등받이가
붉은색으로 강조됨으로써 그런 느낌이 감소된다. 빨간색 의자는
화면 오른쪽 아래로 흘러내리는 수건의 붉은 색과 조화를 이룬다.
이 그림의 짝을 이루는 작품은 1790년에 그린 〈도르빌리에 후작
부인〉(파리, 루브르 박물관)을 들 수 있다. 도르빌리에 후작 부인은
드 소르시 드 텔뤼송 후작 부인의 언니였다.

갤러리

드레스덴 회화미술관의 발전

1560 선제후 아우구스트가 성내에 자연의 자료, 과학 도구, 서적, 지도 등을 모아둔 '미술품 진열실'을 마련했다.

1658 '미술품 진열실'의 목록에는 118점의 회화가 포함되었다.

1722 '강한 왕' 아우구스트가 여러 곳에 흩어져 있는 자기 소유의 회화를 유대인 광장 근방의 축사에 모아두라고 명령했다. 총감독인 라 플라가 말한 대로 "영주의 살림살이에 속하는" 이 갤러리에는 처음부터 약 1938점의 작품들이 소장되었다.

1750년경 그동안 사람들의 "올바른 눈을 밝혀줄" 미술품 관람을 궁전을 방문하는 대사들이나 "존경받는 외지인들"에게만 허용됐지만, 제한이 필요할 경우 팁을 받고 관람을 허락하는 것으로 느슨해지기 시작했다.

1765 프랑스어를 사용한 그림 목록이 최초로 등장하게 되었다. 당시 프랑스어는 궁정과 '상류사회'의 언어였다.

1819 왕의 갤러리는 "모두 공개되지 않은 기관으로서, 공중에게 반드시 공개할 필요가 없는" 곳이 되었다. 관람은 "미술애호가로서 교육받은 이방인과 현지인"에게 허용되었다.

1831 '미술품 진열실'이 왕궁으로부터 최종적으로 분리되었다.

1839 갤러리는 주중 오전 9시부터 오후 1시까지 "올바른 의상을 갖춘 손님"들에게 공개되었다.

1847-54 고트프리트 젬퍼는 츠빙거 궁전의 세 채로 된 원 건물에 네 번째 건물을 지어 보충했다. 이로써 회화 미술관에 고전 대가들의 작품들이 한 곳에 모이게 되었다.

미술품과 희귀품의 진열실로부터 미술품 갤러리까지 | 대중을 위한 미술 전시관은 오늘날 한 도시가 갖춰야 할 가장 중요한 문화 시설 중 하나이다. 서양에서 미술 전시관의 기원은 귀족의 궁정에 있었던 희귀품 전시실에서 유래하고 있는데, 그와 같은 희귀품 전시실은 당시 '미술품 진열실Kunstkammer', 또 독일에서는 '희귀품 진열실Wunderkammer'라 불렸다. 이때 '미술'이란 미술적이거나 높은 가치를 지닌 것을 가리키며, 그저 신기한 것이라 여겨진 모든 것을 의미했다. 이를테면 전설적인 일각수Unikorn의 뿔과 비슷한 주술적 대상은 최음제로 여겨 가루로 빻아 보존했다. 이와 같은 사적인 수집의 예는 대공 페르디난트 2세가 인스부르크 근방에 세운 암브라스Ambras 성내에 1564-89년까지 조성한 희귀품 진열실을 들 수 있다.

취향이 세련되어가고 교양이 쌓이면서 또 미술품과 자연에서 나온 보물을 구별하려는 시도가 이루어지면서, 미학적으로 수준이 높은 회화와 조각을 잡동사니 수집품으로부터 구분해 고유한 공간을 마련하게 되었다. 이 때문에 성이나 궁전에 이런 공간을 새로 만들어 갤러리라고 불러야할 것인가라는 문제가 제기되었다('갤러리', '갈레리아', 혹은 '길레리'라는 명칭은 원래 서양의 교회 건축에서 좁은 회랑을 의미했다-옮긴이). 뮌헨의 관저(1568)에 있던 골동품 전시실은 가장 오래된 갤러리였고, 이 공간은 길게 난 회랑 양쪽에 창문이 달려 있어 고대 조각을 감상할 수 있게 되어 있었다. 귀족의 사적인 미술품 수집은 미술작품을 제멋대로 여긴 귀족의 관습에서 비롯되었다. 바이에른의 막시밀리안 1세는 1613년 뉘른베르크의 카타리나 교회로부터 〈파움가르트너 제단〉을 사들인 다음 측면 날개 부위들을 떼어내 덧칠하도록 했다. 때문에 이 날개 그림들에 묘사된 성 게오르크와 후베르투스는 풍경을 배경으로 한 기사가 되어 '갤러리 그림'로 전락하고 말았다(덧칠은 1903년에 다시 제거됨).

특권층의 미술품 애호 | 1699년에 '수다쟁이의 방Schwatzsale', 혹은 '산책하는 방'Spaziersale이라고 이름 붙은 갤러리는 궁정의 기호 문화를 담당했다. 요한 초파니가 22명의 방문객을 넣어 그린 〈우피치 미술관의 트리부나〉는 이러한 현상을 잘 보여주는 예이다. 초파니의 그림은 수집품의 목록을 그림으로 보여준다. 이런 회화는 전통적으로 플랑드르 출신의 화가들의 전문 영역이었다(브뤼셀의 궁정화가이자 궁정 갤러리 감독인 다비드 테니에르스 2세, 〈자신의 갤러리를 둘러보는 레오폴트 빌헬름 대공〉, 1670년경, 빈, 미술사박물관). 한편 귀족들의 미술품 소유는 교육과 '미학의 종교'이라는 숭배의 영역으로 발전되었다. 1768년 괴테가 드레스덴의 갤러리를 방문했을 때, 그는 일종의 '성역'을 경험했다.

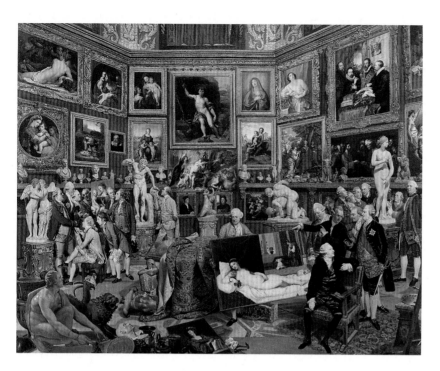

◀ 요한 초파니,
〈우피치 미술관의 트리부나〉, 1772–
79년, 캔버스, 유화, 123.6 x 154.9cm,
런던, 버킹검 궁전
초파니는 이 그림으로 그린 그림 목록을
영국의 왕비 샬럿의 주문으로 완성했다.
그림에 나타난 장소는 1585–89년에
베르나르도 부온탈렌티가 프란체스코
1세 메디치를 위해 지은 돔 천장으로
된 팔각형 공간이다. 이 공간은 조르조
바사리가 설계한 우피치 궁전(1560–
70)에 소장된 메디치 가 소유의 핵심적인
미술품을 전시하고 있다. 우피치
궁전은 코지모 1세가 피렌체 도시
행정기관Uffizi으로 짓도록 한 것이다.
초파니는 이 트리부나에 미술 애호가인
특권층, 특히 영국 귀족들이 모여
있는 것으로 그려냈다. 이 영국인들은
피렌체를 교육 목적으로 여행하거나,
제2의 고향으로 여겼다.

갤러리의 전시실은 그에게 '축제의 특징'을 일깨웠다. 그것은 사람이 '신전'을 방문했을 때의 감동과 유사하고, 그리하여 많은 성전의 장식물들, 또 많은 경배의 대상들은 미술을 성스럽게 하려고 전시된 것처럼 보였다(괴테,《시와 진실Dichtung und Wahrheit》).

1801년 하인리히 폰 클라이스트도 드레스덴 갤러리를 방문하였다. 그는 1754년 라파엘로의 〈시스티나 마돈나〉를 보고 감동을 받아 이 작품이 '드높은 진지함' 그리고 '고요한 위대함'을 지니고 있다고 말했다.

❖ 초파니가 그린 〈우피치 미술관의 트리부나〉 ❖
이 작품을 보면 메디치 가에서 수집한 수많은 그림들이 한 눈에 들어온다. 오늘날의 이 장소에는 초파니가 기록한 목록이 그대로 소장되어 있지는 않다. 그림 앞부분에서 티치아노의 작품 〈우르비노의 베누스〉를 볼 수 있는데, 이 그림은 메디치 가 1631년에 매입했다. 벽면 왼쪽부터 안니발레 카라치의 〈술 취한 여인들〉, 귀도 레니의 〈박애의 알레고리〉, 티치아노 화파의 〈성녀 카타리나의 신비로운 혼인〉, 라파엘로의 〈세례자 요한〉, 레니의 〈마돈나〉와 〈클레오파트라의 죽음〉, 페터 파울 루벤스의 〈립시우스와 그의 제자들〉 등이 등장한다. 벽면 가운데에 있는 알레고리 그림인 〈전쟁의 결과〉도 루벤스의 작품이다. 그 왼쪽에는 라파엘로의 원형 그림 〈마돈나 델라 세디아〉와 〈황금방울새와 마돈나〉가 있는데, 이 두 작품 사이에는 코레조의 〈경배〉와 유스투스 수스터만의 〈갈릴레오 갈릴레이〉 초상화가 걸려 있다. 여기에는 르네상스와 바로크 시대에서 나온 총 25점의 그림들 외에도 여섯 점의 고대 조각 작품들이 나타난다. 〈아모르와 프시케〉, 〈사티로스와 침벨〉, 뱀과 싸우는 〈소년 헤라클레스〉, 〈메디치 가의 베누스(오른쪽 뒷면)〉 등이 있으며, 그림 전령의 왼쪽에는 앞에서부터 〈칼 가는 사람〉, 그 뒤에 에트루스크 시대의 〈키메라〉, 또 이집트 고왕조 시대의 〈쭈그리고 앉은 사람〉 등이 있다. 즉 초파니의 그림은 초기 고도高度 문화로부터 바로크 시대까지의 교육적 산물, 또 사회적인 엘리트가 누렸던 미술사의 파노라마를 펼쳐보이고 있다.

기하학

▶ **클로드 니콜라 르두,
〈소금 도시의 공동묘지〉, 1789년,
평면도와 입면도(실현되지 않았음)**

르두는 루이 16세로부터 브장송Besançon 근방의 쇼에 소금생산을 위한 새로운 도시를 건설하라는 주문을 받는다. 이후 르두는 꾸준히 새로운 이상적인 도시 계획을 마련하는데, 총체적인 도시 계획과 개별적인 건물 설계안은 1804년에 동판화의 도판을 수록하여 출판되었다. 중앙 건축으로 구조된 설계의 중심부는 감독관의 건물과 식염수를 끓이는 작업장을 포함하고 있었다. 이를 중심으로 작업 인부들의 주거용 건물들이 배치되었고, 공공 건물들이 그 뒤를 따랐다. '살아 있는 사람들의 도시'외에도, 3층 건물에 그 내부를 철저히 비운 카타콤 형태인 '죽은 자들의 도시'도 계획되었다. 이 부위는 밖에서 볼 때 원구 형태로 보이는데, 안쪽에서는 그 원구의 아래 반쪽이 모두 바닥 아래 잠겨있도록 했다. 원형과 원구는 가장 완벽한 기하 형태이며, 세계관이나 철학적 인식에서 절대성을 나타낸다고 인식되었다.

혁명 건축 | 회화나 조각과 마찬가지로 건축에서도 18세기의 바로크와 로코코에 반反하여 19세기 초부터는 다시 고전주의적 움직임이 나타났다. 이러한 움직임은 곧 역사주의를 낳았고, 역사주의와 연결되어 '혁명 건축Revolution-sarchitektur' 개념이 생겼다. 당시 건축에서는 자연법적으로 기초된 기본 요소를 다시 찾아보려는 시도가 이루어졌는데, 이것은 프랑스 혁명이 추구한 기초 사회 질서의 확립과 비교될 수 있다. 혁명 건축과 프랑스 혁명과의 공통점은 바로 유토피아적인 특성이다. 곧 혁명 건축의 이론과 프랑스 혁명이 유토피아적인 특징을 공유함으로써 정치와 건축의 발전이 중첩된다.

기하학Geometrie과 또 기하를 공간에 적용한 입체기하학Stereometrie은 이러한 기초질서를 확립하는 데 선행되는 조형방식이었다. '순수한' 기하학적 형태가 지닌 상징적 의미는 1727년에 사망한 수학자이자 물리학자, 천문학자인 뉴턴을 기념하여 1784년에 에티엔 루이 불레가 그린 〈뉴턴을 위한 기념비〉 설계도에서 구체적으로 나타났다. 불레는 지름의 크기가 67미터인 원구를 설계했다. 원구의 바깥 면으로부터 안쪽으로 향한 채광로는 내부에서 볼 때 별들이 있는 하늘을 연상하도록 설계되었다. 원구 형태는 회전운동으로 인해 양극점이 편평해진다는 것을 경험하게 되는 지구를 형상화했다. 다시 말하면 이러한 설계안은 미술의 원초적인 특성을 보여주며 가장 완벽한 형태를 보여준다. 클로드 니콜라 르두의 이상적인 소금 도시, 쇼Chaux의 도시 계획안은 이처럼 기하학의 유토피아적인 특성을 노동자들의 작업장과 거주지에 적용한 사례이다.

기하학적 순수주의 | 불레와 르두의 기하학적인 순수주의Purismus는 당대 영국과 독일의 건축 대가들에게서도 볼 수 있다. 존 손이 1788년에 마련한 런던의 영국 은행The Bank of England 확장 설계안, 그리고 프리드리히 길리가 베를린에 매우 엄격한 입방체 극장(1798) 설계안에서 나타난다. 길리는 1800년에 불과 28세의 젊은 나이에 요절하고 말았다. 카를 프리드리히 싱켈은 1786년부터 그의 문하생이었다.

특히 1917년 이후 프랑스의 건축과 러시아의 유토피아적인 혁명 건축(이반 일리치 레오니도프의 〈모스크바 레닌 연구소〉. 이 계획에서 원구 형태의 건물은 강의실과 천체 관측실로, 또 고가 철도와 고층 도서관 건물이 교차된 십자가 형태로 설계), 르 코르비지에의 초기 작품은 서로 많이 닮아 있다. 르 코르비지에가 1922년 계획한 건축 설계안을 살펴보면, 로마의 유명한 고대 건축물 이외에 다섯 가지 기초 형태인 실린더, 피라미드, 정육면체, 직육면체, 그리고 원구 등이 나열되어 있다. 이 형태들은 고전주의와 20세기 초반의 신고전주의 시각에서 비롯되었으며, 고대의 건축부터 시작하여 늘 새롭게 해석되어온 것들이다.

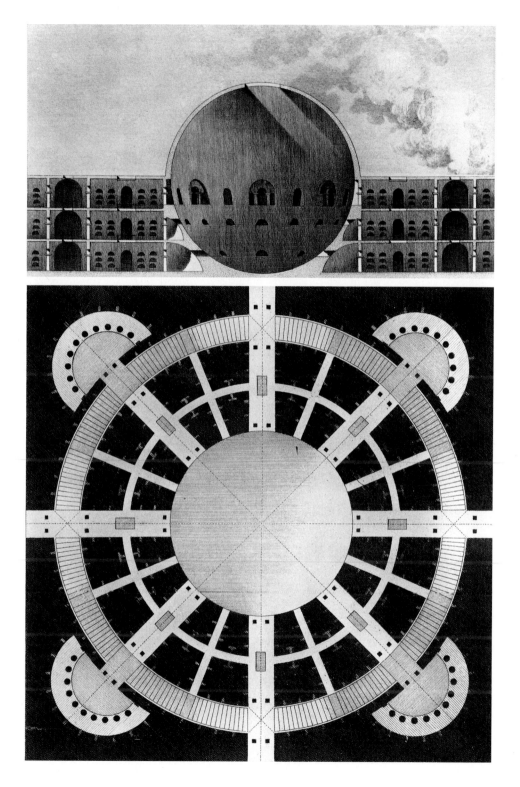

-355-

혁명과 복고復古

18세기의 정치적 유산(1776년 영국의
식민지였던 북미 독립,
1789년 프랑스 대혁명)은 분명 큰
변화를 의미했다. 예컨대 1806년을
마지막으로 독일의 신성로마제국이 교회
재산의 국유화를 끝으로 세속화되었고,
세르비아인들의 궐기(1804-17),
남미의 독립전쟁(1811년부터),
그리고 그리스의 독립전쟁(1821-30),
프랑스의 7월 혁명, 폴란드의 투쟁,
또 1830년 네덜란드에서 독립한 벨기에,
그리고 1848-49년에 걸친 프랑스,
독일, 오스트리아에서의 폭동.
이 모두는 분명 변화를 향한 움직임이었다.
국수주의 또는 진보적인 움직임은
구제도로의 회귀, 또는 구제도에 대한
반대를 번갈아가며 표명했다.
1815-70년에 이탈리아에서는
혁명적인 경향을 보인
리소르지멘토Risorgimento(19세기
이탈리아의 통일 운동)를 통해 정치적
통일과 국가적인 독립을 이루었다.
독일에서는 '아래로부터' 제기된 국가의
통일이 실패로 돌아갔다(1848년
프랑크푸르트의 국회). 또 1848년에
《공산주의 선언》(프리드리히 엥겔스와
카를 마르크스가 1847년에 작성)이
발표되자 독일은 프로이센 주의 주도로
국내 정치를 강화했고, 사회주의자의
'전복'을 막기 위해 '위로부터의' 개혁으로
제국을 건설했다. 한편 《공산주의
선언》 이후 국가 단위 그리고 국제적인
사회주의의 정당이나 정치 조직이
등장했다.

양식의 방향 | 19세기 유럽 미술에는 18세기의 바로크에 뒤이어 로코코, 또는 말기 바로크, 그리고 이러한 양식에 대항하는 초기 고전주의가 등장했고 네오고딕Neugotik이 시작되는 등, 광범위하고 다양한 미술 장르가 나타나면서 마무리되었다. 그럼에도 이 시기는 어떤 통일된 양식의욕Stillwillen이 있었다는 인상을 주기도 한다.

19세기의 양식의욕은 '역사주의Historismus' 개념을 통해, 과시적인 건축 과제가 실현되는 것을 역사적으로 합리화했으며, 산업혁명의 상징인 공장 같은 세속 건축물들을 미술적으로 장식하기 위해 미술사적 유산들을 학문적으로 탐색하여 집대성했고 실용성을 나타내려 했다. 역사주의적 건축, 조각, 회화와 응용미술 등은 무엇보다도 복고적인 사회의 흐름에 기여했다. 또 양식적으로 순수한 건축적 조각과 회화적인 장식은 소위 네오고딕, 혹은 네오바로크 건축과 조화를 이루어 통일을 이루었다.

미술 혁명에 반대하는 움직임은 이른바 통일적인 양식이라는 교의敎義와 결별했다. 실용 건축은 철과 유리와 같은 재료들로 이루어진 산업적인 구성을 보였으나, 이와 직접적으로 어울리는 조각이나 회화의 조형 방식은 전혀 없었다. 반대로 회화에서 등장한 낭만주의와 사실주의, 인상주의, 상징주의, 또 후기인상주의 등과 같은 새로운 양식의 방향은 건축사적인 발전에 전혀 영향을 미치지 않았다.

네오고딕과 낭만주의가 중세문화, 더불어 '중세 독일미술'을 재고하는 데 기여했다고 본다면, 네오고딕과 낭만주의 사이에는 아마도 이념적으로 공통된 부분이 있었을 것이다(빌헬름 하인리히 바켄로더, 《미술애호가인 한 수도사의 감복》, 1797). 그와 비슷하게 인상주의 화풍과 온통 유리로 덮인 실용 건축을 보면서 자연스러운 빛의 효과에 대해 감탄하게 되는 데에도 분명 어떤 이념적인 공통점이 있을지 모르겠다.

19세기 말에 미술의 장르가 개별적으로 나뉘고 절충주의를 의미하는 역사주의적 형태 인용이 확산되면서, 결국 혁신적인 '아르누보(독일에서는 유겐트슈틸이라고 부름)' 운동이 등장했다.

예술을 위한 예술 | '예술을 위한 예술L'Art Pour L'Art'이라는 명제는 1818년 프랑스의 철학자 빅토르 쿠쟁으로부터 나왔다. 이 명제는 특히 '순수 시문학'을 향한 문학의 발전을 목표로 삼았다. 결국 '순수한 시문학'은 언어 예술적인 자율성을 위해 호라티우스가 언급한 것처럼, '이롭게 하고 또 기쁨을 주는prodesse et delectare' 시의 두 가지 기능을 해체하고 말았다.

19세기 말의 조형미술 중에서도, 상징주의에서 미술의 자율성을 얻기 위한 노력은

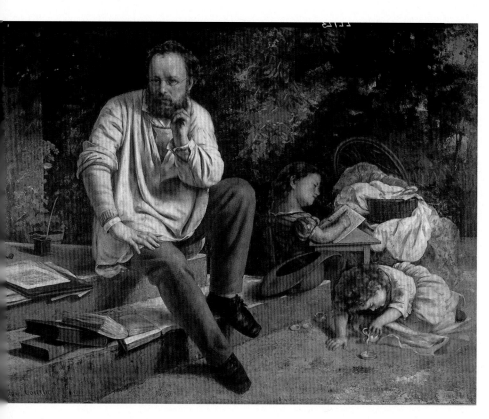

◀ 구스타브 쿠르베,
〈피에르 조셉 프루동과 그의
아이들〉, 1853–63년, 캔버스에 유화,
147×198cm, 파리, 프티 팔레 미술관
사실주의 화가인 구스타브 쿠르베가
그린 이 군상은 철학과 교육적인 내용을
다루고 있다. 즉 성인成人,
놀이와 학습을 통해 성장하는
아이들의 모습이 잘 어우러져 있다.
책들과 원고는 프루동을 저술가로
묘사하며, '소유는 도둑질이다'라고
주장하며 부의 불공정한 분배를
비평함으로써 그를 유명하게 만든
《재산이란 무엇인가? Qu'est-ce que
la Propriété》(1840)를 떠올리게 한다.
카를 마르크스는 사회주의자 푸르동과
협력했으나. 마르크스의 관점에서 볼 때
푸르동은 《공산주의 선언》에서 나타난
변증법적인 과정이나 자본주의에 대한
기본적인 이해가 부족했다. 푸르동은
시인 샤를 보들레르, 미술품 수집가인
알프레드 브리아, 그리고 미술비평가
상플뢰리 등과 함께 쿠르베가 그린
대작인 《아틀리에》에 등장한다(1855,
파리, 오르세 미술관). 두 사람의 우정이
시작된 1853년에 착수된 이 그림은
1865년 푸르동이 사망한 후에 빛을 보게
되었는데, 쿠르베는 사진을 초안으로
이 작품을 그렸다.

다소 비교秘教적인 심미주의의 경향을 띠었다. 상징주의에서 미술의 자율성은 귀족이거나 부유한 시민들로 이루어진 작품 주문자와 후원자 또는 미술 시장 등 다양한 형태로 나타나는 타인에 의한 결정을 모두 거부하는 것을 의미했다. 특히 미술 시장은 물질적인 부를 고결한 것으로 인식하고 싶어 하는 소유자 계층과 문화적인 만족감을 필요로 하는 교양인들을 겨냥하고 있었다. 그 외에 새로운 영상 매체인 사진이 초상화처럼 조형미술의 전통적인 역할을 이어받았고, 또한 그림의 초안으로 이용되었다.

낭만주의, 사실주의, 인상주의, 상징주의 그리고 후기인상주의는 모두 초창기에 아방가르드적인 성격을 지니고 있었던 양식이었다. 1912년 프란츠 마르크가 《청기사 Der Blaue Reiter 연감》에 게재한 폴 세잔, 폴 고갱, 그리고 빈센트 반 고흐를 회고한 글은 19세기에 '독립적인 미술가'들이 처한 입장을 고스란히 보여준다. "오늘날 몇 안 되는 진정한 미술가들이 고립된 상황은 현재로서는 불가피하다."

19세기

프란시스코 데 고야

고야의 생애

1746 본명 프란시스코 호세 고야 이 루시엔테스. 3월 30일 사라고사 근방의 푸엔테도도스에서 태어남. 그의 부친은 금세공사였던 호세 고야였으며, 모친은 가난한 귀족 출신 그라시아 루시엔테스. 고야는 1780년부터 스스로 귀족 칭호를 사용하기 시작

1760 사라고사에 머물며 한 화가에게서 사사

1770-71 이탈리아 여행

1772-74 사라고사 대성당의 프레스코 제작. 화가인 프란시스코와 라몽 바에우의 여동생인 호세파(1812년 사망)와 혼인. 이 두 형제는 고야를 마드리드의 궁정화가로 고용시키기 위해 노력했다. 산타 바르바라의 양탄자 수공업장에서 활동

1772-73 뇌졸중과 신체 일부 마비

1799 국왕 카를로스 4세의 1급 궁정화가로 취임. 연작 판화집 《괴상한 생각들》 중 80점이 종교재판에 회부됨

1810 《전쟁의 재난》 연작. 시작(그림들은 1863년 알려지게 되었다). 1818년부터 레오카디아 조릴랴와 동거

1820 《아리에타 박사와 함께 한 자화상》(미니애폴리스, 미술원)은 다시 시작된 중병을 보여준다. 고야가 1819년에 구입한 '비둘기 집'에서 '검은 그림들'(처음에는 벽화였다가 후에 캔버스에 그려짐)이 제작됨(마드리드, 프라도 미술관)

1824 정치적으로 왕정이 복고되면서 압박을 받아 고야는 프랑스로 이민. 석판화인 《보르도의 황소》 제작

1828 보르도에서 4월 16일 사망(82세)

스페인의 뿌리 | 프란시스코 데 고야가 교회의 주문으로 제작한 초기 작품들은, 1762년부터 스페인에서 활동한 이탈리아 화가 조반니 바티스타 티에폴로의 말기 바로크 양식을 따른 프레스코였다. 17세기 스페인 바로크의 황금시대를 반영한 작품들은 그에게 결정적인 역할을 했다. 고야가 스페인 아카데미의 회원이 되는 계기가 되었던 〈십자가의 그리스도〉(1780, 마드리드, 프라도 미술관)와 고야의 초상화들은 디에고 벨라스케스의 채색으로부터 많은 영향을 받았다. 벨라스케스가 궁정 난장이를 그린 인물화들은 고야의 초기작인 판화(1778)에 반영되었다.

벨라스케스는 펠리페 4세의 보호를 받아 스페인 회화에서는 매우 드문 여성 누드화를 완성했다(〈베누스의 화장〉, 1651, 런던, 국립미술관). 고야의 〈나체의 마하〉는 왕비 마리아 루이자의 총애를 받은 마누엘 고도이를 위해 제작되었다. 1815년 종교재판 때에 압류되었던 이 그림은 〈옷을 입은 마하〉와 경첩으로 연결되어 한 쌍을 이루었고, 〈옷을 입은 마하〉는 〈나체의 마하〉를 가리는 역할을 했다고 추정된다.

두 점의 마하Maja 그림들(약 1798-1805)의 제목은 거칠 것 없고 경박한 스페인식 삶의 방식을 표현한다(마하란 멋쟁이, 옷을 잘 입는 이라는 뜻을 지닌다-옮긴이). 고야는 자신들의 초상화를 그리게 한 점잖은 여인들에게 활짝 펼쳐진 부채를 들고, 머리와 어깨 위에 쓰게끔 고깔이 있는 검은 만틸랴Mantilla 의상을 입혀 마히스모Majismo('멋내기'라는 뜻)를 유행시켰을 것이다(〈이사벨 코보스 데 포르셀 부인〉, 1804-05, 런던, 국립미술관).

1810-23년 사이에 제작된 고야의 정물화는 부엌 살림살이를 재현하는 스페인 전통을 따르고 있지만, 대상의 극적이고 기괴한 효과를 내기 위해 화려하며 풍만한 구도는 쓰지 않았다(〈목이 비틀어진 칠면조〉, 1812, 뮌헨, 노이에 피나코테크).

스페인의 과도기 | 고야가 미술가로서 경험한 인생 역정은, 같은 시대를 살았던 독일의 괴테와 비슷하게, 바로크 말기부터 혁명 이후 왕정복고 시기까지 70년을 아우른다. 우리는 스페인과 독일의 문화사를 비교함으로써, 당대의 공통점들을 파악할 수 있다. 가벼운 색채들로 로코코 풍의 놀이 문화를 표현한 고야의 초기 패널화들은, 궁정 작업장에서 벽걸이 양탄자를 생산하는 데 일종의 초안 역할을 했다(〈양산〉, 1777, 마드리드, 프라도 미술관). 이 외에도 고야는 민중들을 묘사한 사회 비평적인 장면도 그렸다. 〈다친 미장이〉(1786-87, 마드리드, 프라도 미술관)가 그러한 예였으며, 이 작품은 벽걸이 양탄자 디자인(소위 카르톤)으로는 거부되었다. 왜냐하면 건물의 비계에서 떨어진 수공업자가 왕궁 건축의 희생자로 비춰질 수 있기 때문이었다. 고야와 괴테는 공통적으로 귀족의

우월한 지위에 모순을 느끼고 있었다. 이를테면 영주를 비판한 괴테의 〈토르콰토 타소Torquato Tasso〉와 고야가 가차 없이 표현한 그림 〈카를로스 4세의 왕가〉는 모두 귀족을 비평하고 있다(1800-01, 마드리드, 프라도 미술관). 파우스트의 동반자이면서 동시에 그와 꼭 닮은 메피스토펠레스와, 악령의 친밀한 관계는 고야의 소위 '검은 그림들'에서 구체화되었다. 이를테면 〈커다란 숫염소〉(1820-23, 마드리드, 프라도 미술관)는 마녀들의 집회를 묘사하는

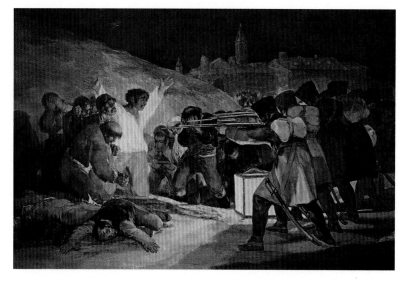

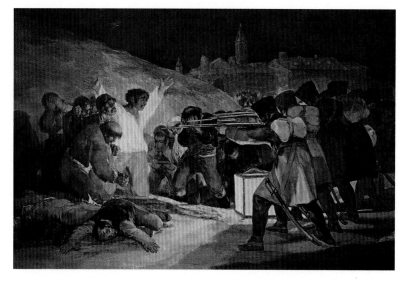▲ 프란시스코 데 고야,
〈1808년 5월 3일의 처형〉, 1814년,
캔버스에 유화, 266×345cm,
마드리드, 프라도 미술관
나폴레옹 1세와 그의 아우 조세프 보나파르트가 권력을 갖게 된 이후, 스페인에서 프랑스 점령군에 대항해 시민전쟁이 시작되었다. 1808년 5월 2일에 마드리드에서 일어난 항거는 이슬람 용병들의 지휘 하에 피바다를 이루었다. 그러나 프랑스 군인들이 결국 기세를 잡고, 그 다음날 잡아들인 포로들을 처형했다. 영국군의 도움으로 스페인이 독립되고, 국왕 페르디난도 7세가 귀환하자, 1808년 5월 3일에 일어난 이 사건을 기념하기 위해 고야는 1814년에 이 그림과 또 다른 기념비적인 역사화를 암시적인 사실주의에 입각하여 제작했다. 고야의 애국심은 총살 장면에서 매우 분명히 드러나 있다. 비스듬히 일렬로 재현된 가해자, 즉 프랑스 군인들의 뒷모습은 조직적으로 얼굴을 드러내고 있지 않다. 그 반면에 총대 앞에선 가운데 강렬한 조명을 받은 피해자들은 개별적이며 장렬한 모습으로 죽음을 맞는다.

데, 이 집회는 괴테의 〈파우스트〉에 등장하는 '발푸르기스의 밤Walpurgisnacht'과 무척 비슷하다.

고야와 괴테의 차이점은 전체 유럽을 휩쓸었던 전환기의 다양한 양상에서 스페인과 독일이 차지했던 위치로 판가름 난다. 독일에서는 프랑스가 시민사회를 향한 진보를 약속하는 듯 보였지만, 스페인은 마치 수호자인양 쳐들어온 프랑스 점령군에 대항하는 시민전쟁의 각축장이 되어 버렸다. 스페인의 프랑스에 대한 항거와 그에 따른 기아를 표현한 고야의 연작 〈전쟁의 재난〉(1810년 제작)은 프랑스와 스페인 양측에서 자행한 잔혹 행위를 드러낸다. 나아가 고야는 익살스러운 캐리커처로 사회상을 보여주는 연작 〈괴상한 생각들Los Caprichos〉을 제작했다.

고야는 판화의 주요 작품들을 통해 인간 존재의 추악한 이면을 낱낱이 드러낸다. 그에게 고대의 인간상을 모범으로 보는 19세기 초의 고전주의, 교양에 대한 낙관주의는 무척이나 낯선 것이었다. 고야가 선택한 고대 주제의 표현 중에서 〈아이들을 잡아먹는 사투르누스〉는 그야말로 놀랍게 잔인한 장면을 보여준다(1820-23, 마드리드, 프라도 미술관). 이 그림이 신화의 옷을 입은 역사비관주의의 표현이라는 해석은 게오르크 뷔흐너의 희곡 〈당통의 죽음〉(1835)에 등장하는 독백을 떠오르게 한다. "나는 혁명이 사투르누스와 같이 자기가 생산한 아이들을 마구 처먹는다는 것을 잘 알고 있다."

판화 미술의
혁신

동판 부식 | 동판화와 에칭에서 선적인 드로잉이 우세한 판화는, 18세기 후반에 붓으로 그린 것처럼 평면 효과를 주는 기법과 융합되었다. 이러한 동판 부식(이탈리아어로 아쿠아틴타Aquatinta, '채색된 물'이라는 뜻) 기법에서 금속으로 만들어진 인쇄판(대부분 동판)에는 가루로 된 아스팔트, 혹은 콜로포늄Kolofunium(정제수지)이 발렸다. 인쇄판이 가열되면 발린 가루들은 타들어가 붙게 된다. 인쇄판을 부식시키기 전에, 부식되지 말아야 할 부분에는 미리 니스를 바른다. 부식액은 인쇄판에 미리 새긴 선 안에 방울로 응집되며 인쇄될 색채 주변에 그물 형태로 모이게 된다. 이렇게 모인 색채가 압축기를 통해 종이에 찍힌다. 뿌려진 가루의 모양과 부식 시간에 따라, 부식 용액이 들어간 부분이 제 모습을 드러내게 된다.

목판화 | 가장 오래된 판화 기법인 목판화는 16세기에 개발된 명암 판화를 통해 회화와 거의 비슷한 명암 효과를 얻게 되었다. 목판에 새긴 드로잉은 인쇄 과정에서 점토판과 결합되었다. 1800년 직전에 영국의 목판화가인 토머스 뷰윅은 목판화, 혹은 점토판화, 혹은 목판 그림Xylografie(그리스어로 목판 드로잉)을 발전시켰는데, 특히 목판 그림은 신문 그림(라이프치히에서 그림과 함께 기사가 작성된 신문인 《일루스트리르테 차이퉁Illus-trierte Zeitung》)이나 도서 삽화에 많이 활용되었다(프랑스의 귀스타브 도레, 독일의 아돌프 멘첼 등).

목판화와 목판 조각은 모두 압력을 높여 인쇄해야 한다. 그러나 목판화에서는 목재의 긴 섬유질을 살리며 작업하고, 목판 조각에서는 견고한 나이테의 섬유질을 향해 수직으로 작업한다는 것이 둘의 차이점일 것이다. 목판 조각은 조각용 끌을 이용하여 매우 섬세한 명암 효과를 낼 수 있다는 장점이 있다.

▶ 프란시스코 데 고야,
〈그는 어떤 나쁜 일로 죽는 걸까?〉,
1793-98년, 동판 부식, 20.8×15cm
작품번호 40으로 매겨진 이 작품은 80점의 동판 부식 연작 〈괴상한 생각들〉에 속한다. 〈괴상한 생각들〉은 1799년 발표된 지 이틀 후에 종교 재판에 회부되었고, 그 결과 압수당하고 말았다. 고야가 사망한 후 1855년부터 〈괴상한 생각들〉 연작은 다시 출간되기 시작했다. 이 연작에서 형상은 끝이 뾰족한 에칭용 철필鐵筆로 묘사되었으며, 여러 단계의 회색 면을 보여주는 동판부식 기술이 사용되었다. 이 작품에서는 의사가 당나귀로 묘사되었으며, 동물 우화 전통을 따른 풍자적인 내용을 담고 있다. 〈괴상한 생각들〉에 자주 등장하는 동물 우화 전통은 지식인에 대한 풍자를 의미한다. 고야는 '모순으로 가득 찬 세계'를 풍자적으로 표현하여 오만하며 우둔한 지식인 집단을 한껏 꼬집은 것이다.

석판화 | 새겨 넣거나, 부식시키거나, 깎아서 높이 만든 부분이 아닌, 평면 인쇄 방식을 사용하는 최초의 판화는 1797년 오스트리아의 발명가 알로이스 제네펠더가 발명했다. 그는 편편한 면에 잘 깎아놓은 석회 편암, 특히 프

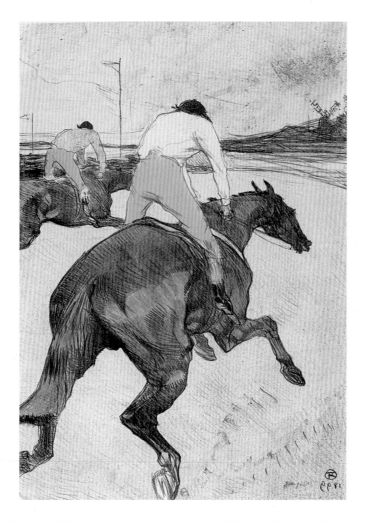

▲ 앙리 드 툴루즈 로트레크, 〈기수〉,
1899년, 석판화에 수채, 51.5× 36.3cm
(모노그램인 HTR은 똑바로 인쇄되었지
만, 날짜는 거꾸로 찍혔다)
앙리 드 툴루즈 로트레크는 이 작품에서
석판화 기법을 두 가지 방식으로
이용했다. 그가 다색 석판화로 제작한
포스터에서는 윤곽선이 매우 명확하게
표현되었다. 그와 달리 이 작품에서는
대단히 경쾌한 몸짓을 보이며 말을
모는 전면의 기수와 원근법으로
대담하게 표현된 또 다른 기수는, 세밀한
드로잉으로 차별화되며 대단히 역동적인
인상을 준다. 이 작품의 주인공이 타고
있는 말의 네 다리는 한순간 공중에서
나는 듯하다. 그리하여 화면 밖까지
벗어난 앞 말의 모습과 그 기수는 동적인
인상을 주며, 공간 깊숙하게 들어간
효과를 강하게 나타낸다. 로트레크는
석판화로 만든 이 작품들의 일부에
수채와 유채를 곁들였다.

랑켄 지역의 알프Alb에 위치한 졸른호펜Solnhofen에서 나온, 결이 고운 편암을 설명하면
서, 판화에 사용할 안료는 편암에 잘 발리지만, 물이 묻은 부분에는 안료가 침투하지
못한다는 점을 밝혀냈다. 이러한 석판화Lithografie(그리스어로는 '돌 그림'이라는 뜻)기술은
곧 무한대의 조형적 가능성을 지닌 판화 기법으로 발전했다.

　섬세한 붓과 필기도구, 또 석판화용 백묵으로 그린 드로잉이 석판에 그려졌고, 세심
한 정밀 묘사로부터 대담하고 즉흥적인 표현, 그리고 윤곽선 묘사로부터 회화적인 명
암법을 통한 조형 작업까지도 가능해졌다. 바로 고야가 제작한 다섯 점의 석판화 〈보
르도의 황소〉(투우 장면들, 1825, 30.5×41.5센티미터, 초판은 100장이 제작됨)는 석판화 초창기
에 제작된 대작이다. 〈보르도의 황소〉 이전에 고야는 33점의 에칭 〈투우의 예술〉(1816)
을 제작하기도 했다.

19세기

낭만주의

달

필립 오토 룽게는 1802년 자신의 동생 다니엘에게 고전 미술의 부활을 목적으로 하는 '바이마르의 잡동사니'에 대해 조롱하고 난 후, 다음과 같이 썼다. "우리가 살아 있는 동안 크고 무거운 구름더미가 금방 달을 스치고 지나자 달빛에 반사된 그 구름 가장자리가 곧 금빛으로 물들고, 또 곧 그 달을 감싸 안는 장면을 보며 느끼는 감정은 좀 이상하지 않은가? 그런 장면이 그려진 그림에 우리 전 생애의 이야기를 담아낼 수 있을 것이라는 점은 우리가 쉽게 이해할 수 있을 것처럼 보인다. 사실 라파엘로와 미켈란젤로 이후에 진정한 역사화 화가가 더 이상 없지 않은가?"

사건에 대한 묘사가 아닌 '진정한 역사화'에 대한 새로운 관념은 오토 룽게의 사망(1810) 이후 키스파르 디비트 프리드리히에 의해 실현되었다. 그가 그린 한 쌍의 그림들(〈동해(발트 해) 해안가의 달밤〉과 〈배가 떠 있는 동해의 달밤〉, 두 그림 모두 1816~18년경에 그려짐, 뮌헨, 노이에 피나코테크)은 독일 해방 이후 새로운 시대가 시작되면서 나타난 '알려지지 않은 곳으로의 여행'에 대한 알레고리였다. 〈달을 보는 남녀〉(1822, 베를린, 국립미술관)는 '전前낭만주의' 시대의 시인 마티아스 클라우디우스의 〈밤의 노래〉(1779)를 떠올리게 한다. "너희들은 거기 서서 달을 보는가? / 달은 그저 반만 보이네, /그래도 꽤 둥글고 아름답구나. / 그렇게 많은 일들이 다 저 달 같다네. / 우리는 그런 일에 그냥 웃고 말지, / 우리의 눈이 그 일들을 제대로 보지 못하기 때문에."

섬세한 감정의 표현 | '낭만적romantisch'이라는 개념은 언어사적으로 볼 때 '소설과 같은romanhaft'(프랑스어 romantique는 '중세의 기사문학과 비슷한'이라는 뜻), 또는 '시적이며 환상적인'(영어의 romantic), '몰두하는, 꿈꾸는 듯한, 비현실적인'이라는 의미를 지닌다(프랑스어 Roman은 장편소설을 의미한다. 또한 문학계에서 '로망'이라는 개념을 번역할 때, 그와 비슷한 음가를 지니는 한자음인 '랑만浪漫'을 사용하게 되었다는 설도 있다-옮긴이). 이 모든 의미들은 합리주의 원칙을 중요하게 여기는 계몽주의 전통의 세계관에서 이성과는 분리되는 특성을 나타낸다는 공통점을 지녔다. 이미 18세기부터 이성을 소중하게 여기는 관습과 나란히 감각을 소중히 여기는 풍토가 나타났고, 19세기 초의 문학, 조형미술, 그리고 음악에서 이러한 풍토는 여러 지역에서 약간 변형되면서 뿌리를 내리게 되었다.

독일의 낭만주의 미술은 풍경화 영역에서 전성기를 맞았다. 필립 오토 룽게와 카스파르 다비트 프리드리히는 자연 묘사를 통해 무한을 향한 동경을 나타낸다. 전경의 인물들과 수평선이 나타나는 원경이 대조되면서, 중경은 비워져 깊이 있는 공간을 표현하는 새로운 구도가 만들어진다. 그리하여 풍경화는 시간에 따라 달라지는 빛으로 인류학적인 상징을 나타내는 영혼의 풍경화가 된다. 이렇게 볼 때 룽게의 〈아침〉(제1번은 1808, 함부르크, 쿤스트할레)은 다양한 의미를 지니고 있다. 〈아침〉은 〈시간들〉 연작의 하나인데, 이 작품은 개인의 삶을 탄생부터 성장에 이르는 경험을 바탕으로 관습적인 교의로부터의 해방과 새로운 미학의 종교관을 나타낸다.

영국에서 낭만주의 조형미술은 특히 시인이자 화가, 판화가로 활동했던 윌리엄 블레이크의 신비로운 작품에서 엿보인다. 또 녹아내릴 듯 사라지는 안개 같은 색채 효과를 보여주는 윌리엄 터너의 풍경화는 우주론적인 시각을 나타낸다. 그의 풍경화는 북부 유럽의 자연에서 비롯되었으며, 그의 작품에 나타나는 특성은 알프스 이남의 이탈리아(베네치아)에서는 찾아볼 수 없다.

프랑스에서 낭만주의 미술은 국가적 차원에서 장려된 고전주의에 대해 철저히 대치했는데, 장 오귀스트 도미니크 앵그르는

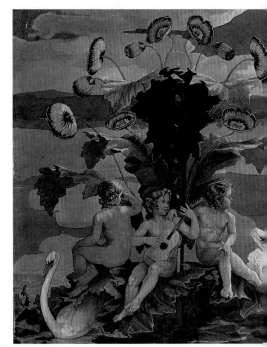

고전주의의 유산을 물려받아 조화롭고 귀족적인 전통을 따랐다(《호메로스 숭배》, 1827, 파리, 루브르 미술관). 이와는 달리 테오도르 제리코의 그림에서는 매우 독특한 사실주의가 나타난다. 그는 사체 연구를 바탕으로 좌초된 선박을 매우 기념비적으로 그려냈다(《메두사의 뗏목》, 1818-19년경, 파리, 루브르 박물관). 앵그르와 앙숙이었던 외젠 들라크루아는 과거와 현재를 걸쳐 야만적이며 잔혹한 장면을 매우 충격적으로 묘사했다(《키오스의 학살》, 1823-24년경, 《사르다나팔의 죽음》, 1827, 두 작품 모두 파리 루브르 박물관에 소장).

말기 낭만주의 | 낭만주의 미술은 독일과 오스트리아에서 민간 동화와 전설을 묘사하며 사랑받았는데(루트비히 리히터, 모리츠 폰 슈빈트), 이러한 작품은 인간과 자연이 서로 조화롭게 융합될 수 있음을 보여준다(페르디난트 게오르크 발트뮐러, 《빈 숲의 봄》, 1860-65년경, 뮌헨, 노이에 피나코테크). 또한 당대의 소시민적인 생활상을 묘사한 작품도 있었다(카를 슈피츠벡, 《달빛 아래에서의 밤 그림들》 연작의 하나인 《하품하는 보초병》, 1870년경, 뮌헨, 노이에 피나코테크). 혁명이 일어났던 1848년에는 풍자적 내용을 담은 잡지《플리겐덴 블래터 *Fliegenden Blätter*》('날아다니는 잡지'라는 뜻)에서 비더만과 부멜마이어라는 두 속물이 낭만주의의 사소한 자기만족을 강하게 옹호하고 나서자, 이 두 사람의 이름을 합성한, 현실 세계와는 무관한 것들을 비판하는 '비더마이어Biedermeier'라는 개념이 등장했다.

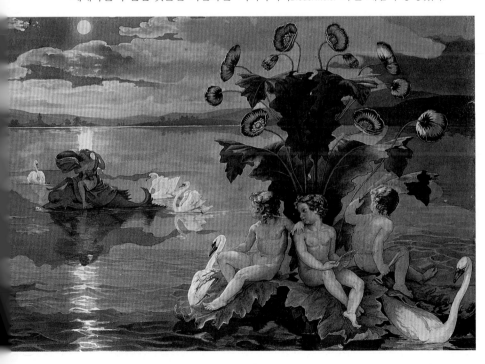

◀ **필립 오토 룽게, 《아리온의 항해》, 1809년, 종이에 펜과 수채, 51×118.7cm, 함부르크, 쿤스트할레**
무대의 막을 위해 그린 룽게의 초안은 그리스의 신화와 달이 보이는 풍경화 주제를 연결했다. 시인이자 가수인 아리온은 시칠리아로부터 코린트로 향하는 항해 동안, 선원들에게 목숨을 잃을 위험에 처한다. 아리온은 바다에 떨어졌고, 노래를 부르면서 돌고래를 유인했는데, 그 돌고래가 바로 아리온을 구하게 된다. 정령들이 가득 차고 백조가 감싼 식물이 좌우 대칭 구도로 표현된 것은 일종의 장식적 의도를 나타낸 것으로 보이긴 하지만, 그럼에도 먼 곳으로 향하는 해면海面의 빈 공간이 나타나면서 추상적인 느낌을 준다.

19세기

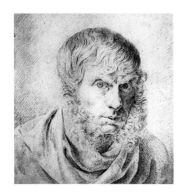

미술사적 영향

제단화 형식의 풍경화

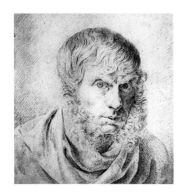

▲ 카스파르 다비트 프리드리히,
〈자화상〉, 1810년경, 검정 초크,
22.8×118.2cm, 베를린, 동판화실
이 자화상은 프리드리히가 처음으로
성공을 거두었던 시기에 제작되었다.
1810년 프리드리히는 베를린의
아카데미 선시에서 〈바닷가의 수도사〉와
〈참나무 숲의 수도원〉을 전시했다
(두 작품 모두 베를린의 낭만주의
미술관 소장). 프리드리히는 1774년
스웨덴이 차지하고 있던 포메른 주의
그라이프스발트에서 태어났고, 1794-
98년에는 코펜하겐과 드레스덴 미술
아카데미에 등록했으나 특별히 수업에
참여하지 않았다. 그는 자연 표현에서
두각을 나타냈다. 프리드리히는 1816년
드레스덴 아카데미의 회원이 되었으며
1824년 강의 의무가 없는 교수가 되었다.
프리드리히는 1835년 그리고 1837년
두 차례 뇌출혈을 겪고 반신불수가
되었다. 아무도 그를 따라 올 수 없을
만큼 영혼을 출중하게 표현했던 그는
1840년 드레스덴에서 사망했다. 1906년
베를린 국립 미술관에서 휴고 폰
츄디가 감독하여 개최된 '1775-1875년
100년간의 독일 미술'은 로코코 이후
인상주의로부터 시작된 초기 현대의 독일
미술을 다루었으며, 프리드리히에 대한
근본적인 재평가를 보여주었다.

논쟁 | 《푀부스Phöbus》(1808년 11월 12일 자)를 보면, 이 신문의 발행인 하인리히 폰 클라이스트의 동료였던 페르디난트 하르트만은 다음과 같이 언급하고 있다. "폰 람토르 시종장이 제단화 뒷면 즉 레타벨Retabel로 딱 어울리는 풍경화를 그린 프리드리히 씨에 대해 《점잖은 세계의 신문Zeitungen für die elegante Welt》에 글을 신도록 했다." 하르트만에 의하면 프리드리히가 그린 그림은 "절대 일반인이 출입하는 교회를 위한 것이 아니라, 매우 특별하고 고상하며 최고의 지성미가 넘치고, 섬세한 감각을 지닌 부인의 소성당을 위한 작품이었고, 또 프리드리히 씨는 그 부인의 섬세한 감각을 확실히 신뢰할 수 있었다." 딜레탕트 철학가였던 프로이센 왕가의 시종장 프리드리히 빌헬름 바실리우스 폰 람토르는 사실 "종교적 관념을 가지게 하거나, 그저 묵상 정도를 하고 싶은 마음만 들 정도의 풍경화를 갖게 된다면" 행복할 것 같다고 생각했던 것에 회의를 품게 되었다. 이에 반해 하르트만은 자연을 느끼게 하는 낭만주의를 지지하며, 다음과 같이 언급했다. "풍경화로 어떤 관념과 감정을 표현하는 것이 불가능하다고 보는 사람은 한번도 자연으로부터 감동을 받은 적이 없는 사람이다." 하르트만은 그와 같은 사람은 미술을 제대로 이해하지 못할 지도 모른다고 생각했다.

카스파르 다비트 프리드리히는 풍경화를 모티프로 하는 그림이 지닌 종교적인 의미에 대해 스스로 설명했다. "예수를 십자가에 매달려 있게 그린 것은 의도적이었습니다. 저물어 가는 태양이 십자가를 비춥니다. …… 아버지 하느님이 직접 땅 위를 보살펴보시던 그 낡은 세상은 예수가 죽음으로써 종료되었습니다. 예수 그리스도에 대한 우리의 신앙과 같이, 십자가는 바위산에 한 치의 흔들림 없이 꼿꼿하게 서 있습니다. 사시사철 항상 푸르른 소나무는 십자가에서 처형된 그리스도에 대한 우리의 희망을 의미하듯, 십자가 둘레를 감쌉니다."(슐츠 교수에게 쓴 편지, 1809).

풍경화의 혁신 | 종교화로서의 풍경화에 대한 논쟁의 계기는 1809년부터 대중들에게 널리 알려졌다. 그 후 거의 30년이 지나자 프리드리히의 친구이자 제자, 그리고 약사였던 카를 구스타프 카루스는 프리드리히가 그렸던 〈산속의 십자가〉에 대한 기억을 떠올렸다. 카루스는 1년 전에 타계한 프리드리히의 활약에 대해 다음과 같이 높이 평가했다. "풍경화에서 프리드리히는 대단히 심오하며 열정적이며, 또 매우 독창적인 자세로 일상적이며 무미건조하고 내용 없는 황야에 홀로 뛰어 들어간 사람이었다. 그는 거기에 쓸쓸하고 우수 어린 분위기를 부여하여 매우 특이하며 시적인 화면을 창조했다." 그러면서 카루스는 "베를린 왕궁의 화려한 두 작품, 즉 겨울 밤 참나무 숲의 수도원

또는 문학적 논쟁거리였던 여름날 해진 후의 십자가 처형" 등에 대해 언급하고 있다 《카스파르 다비트 프리드리히, 풍경화가*Caspar David Friedrich, Der Land-schaftsmaler*》, 1841).

의심스러운 전설 | 1809-1921년 동안 테첸Tetschen 성에 있던 프리드리히의 그림의 탄생에 대해서는 최근까지도 베일에 가려져 있었다. 1977년 발견된 백작부인 마리아 테레사 폰 툰 호헨슈타인의 편지가 그에 대한 의심을 더욱 부추겼다. 백작부인은 1808년 그녀의 남편에게 다음과 같이 썼다. "그 아름다운 십자가 그림을 현재 유감스럽게도 소유할 수 있는지는 불분명하답니다! 그 얌전한 북방인이 그 그림을 자기 왕에게 헌정하려고 합니다." 여기서 그 '북방인'이란 물론 프리드리히를 말하며, 그의 고향은 포메른 Pommern 주의 그라이프스발트로, 이 지대는 1648년 이래 스웨덴에 예속되어 있었다. 따라서 백작부인이 언급한 '자기 왕'이란 스웨덴의 왕 구스타프 4세 아돌프를 의미했다.

프리드리히가 〈산속의 십자가〉를 반反나폴레옹 입장을 취한 군주를 위해 그렸다는 것은 심오한 신앙을 통해 정치적 신조를 드러내는 행위였다. 그러면 이 레타벨용 제단화는 일종의 정치적인 선언이었을까? 구스타프 4세 아돌프는 1809년 폐위되었는데, 프리드리히는 그보다 앞서 1808년 폰 툰 호헨슈타인 백작부인의 구입 제안을 받아들였다. 프리드리히는 자신의 십자가 처형장면이 있는 풍경화가 성내城內 소성당에 배치될 것이며, 그럼으로써 세속적이었던 작품이 종교적인 작품으로 봉헌될 것이라는 구매자의 설득을 믿었을까? 그런데 소성당에는 이미 제단화가 설치되어 있었다. 또 이후에 나온 사진들을 보면, 프리드리히의 그림이 라파엘로의 〈시스티나 마돈나〉 복제품과 함께 백작부인의 침실에 옆에 걸려 있었다는 사실을 알 수 있다.

어쨌든 이러한 조건 아래 프리드리히는 성찬聖餐을 상징하는 내용인 프레델라를 포함해 액자를 설계했고, 동료 조각가는 그 디자인에 따라 액자를 제작했다. 그리하여 프리드리히의 그림은 제단화 뒷면의 레타벨로서 제단 위에 설치될 수 있도록 만들어졌다. 결국 프리드리히의 신학적인 해설이나 여러 사람들의 '문학적인 논쟁'은 구매자의 속임수에 따른 결과였다. "풍경화가 교회 속으로 은근슬쩍 침입해 들어오고, 게다가 제단까지 넘보다니, 이는 정말 무엄하기 짝이 없다" 했던 폰 람토르 시종장처럼 프리드리히의 반대자들도 구매자에게 속은 것이었다. 사람들이 점차 풍경화도 제단의 레타벨이 될 수 있다고 생각할 수 있었던 만큼, 구매자의 속임수는 어느 정도 성공적이었다. 프리드리히의 〈산속의 십자가〉는 작품의 탄생과 영향이 모순되었으므로, 1995년 《디 차이트*Die Zeit*》 주말판 미술문화면의 '내가 가장 혐오하는 걸작'에 소개되기도 했다.

▲ 카스파르 다비트 프리드리히,
〈산속의 십자가〉(테첸 제단), 1808년,
캔버스에 유화, 115×110cm(액자 없이),
드레스덴, 회화미술관
최근 발견된 진위의 여부가 확실하지
않다고 여겨지는 기록에 의하면,
툰 호헨슈타인 백작부인은 세피아
색조로 이루어진 드로잉(1807, 베를린,
국립미술관 동판화실)을 보고,
보헤미아에 있는 테첸 성내 가문의
소성당 제단화로 그와 동일한 모티프를
지닌 회화를 소유하고 싶어 했다고 한다.
그에 따라 카스파르 다비트 프리드리히는
목재 액자를 디자인했다. 프리드리히는
슐츠 교수에게 보내는 편지(1809)에
액자를 이렇게 묘사했다.
"천사의 두상들이 새겨졌는데, 이들은
모두 기도하는 듯 고개를 숙이고 그림
속의 십자가를 내려다보고 있습니다.
…… 액자 하단에는 모든 것을 보시는
하느님의 눈이 새겨졌습니다. 하느님의
눈은 성삼위일체를 상상하는 삼각형
안에 놓였으며, 사방으로 빛을 발하고
있습니다. 모든 것을 보는 눈의 양쪽을
감싼 곡식의 이삭과 포도 줄기는
곡십자가에 매달려 죽은 이의 몸과 피를
의미합니다."

19세기

미술가 집단

미술가 공동체

루카 조합 1809년 빈에서 열렸던 결성식에는 뤼벡 출신 요아힘 프리드리히 오버베크와 프랑크푸르트 출신 프란츠 포르가 참여했다. 그러나 루카 조합 화가들은 나폴레옹이 점령한 오스트리아를 떠났고, 1810년에 로마에서 다시 루카 조합을 결성했다. 페터 코르넬리우스(1811), 빌헬름 샤도브(1813), 카를 필립 포르(1816), 율리우스 슈노르 폰 카롤스펠트(1818)가 각각 루카 조합에 참여했다. 이들과 친밀했던 화가로는 1795년부터 로마에서 활동하기 시작한 티롤 출신 요셉 코흐를 들 수 있다. 루카 조합원들은 로마, 그리고 이탈리아의 영향을 받아 독일 미술을 많이 발전시켰다(오버베크, 〈이탈리아와 게르마니아〉, 1828, 뮌헨, 노이에 피나코테크). "이탈리아의 저 위대한 조토로부터 신과 같은 라파엘로에 이르기까지 프레스코 회화를 되살려내기"(요셉 쾨레스에게 보낸 코르넬리우스의 편지, 1814)라는 모토는 이처럼 독일 미술을 발전시키는 데 나침반으로 작용했다. 이들 스스로는 화가의 수호성인 성 루카로부터 유래된 루카 조합이라는 명칭을 사용했다.

라파엘전파 1848년 윌리엄 홀먼 헌트, 존 에버렛 밀레이, 또 단테 가브리엘 로세티 등은 런던에서 미술가 공동체를 결성했다. 포드 매독스 브라운, 에드워드 번존스, 그리고 윌리엄 모리스 등은 이들과 가깝게 지내는 미술가들이었다.

보르프스베데 미술가 마을 1889년 브레멘 근방 보르프스베데에서 프리츠 마켄센이 미술가 마을Worpsweder Kolonie을 만들었다. 창립자 중 하나였던 오토 모더존은 1901년 마켄센의 제자(1898년부터 수업)였던 파울라 베커와 결혼했다.

아카데미즘으로부터의 독립 | 프랑스에서는 대혁명 이후 궁정이나 귀족 계층과 가톨릭교회가 미술에 대한 후원을 중단하게 되면서, 미술작품과 관련된 사항이 국가의 소유로 넘어가게 되었다. 나머지 유럽 국가들도 상황이 프랑스와 비슷했다. 즉 1802-03년에는 신성로마제국의 세속화 과정이 진행되면서 교회재산이 국가로 편입되었고, 또한 계몽주의 과정에서도 문화생활이 세속화되면서(세계관도 종교적 내용에서 벗어남), 전통 생활에 대해 일종의 의구심이 생겼다. 미술활동에 생겨난 이러한 변화는 국립 아카데미에 매우 유리하게 작용했다. 미술활동은 소위 이교도인 고대를 모범으로 삼는 고전주의를 바탕으로 하는 규범과 기술을 중요시하고 있었던 것이다. 프랑스의 아카데미즘은 나폴레옹 개인에 대한 국가적 숭배를 당연시했고, 그 대표주자는 공화파이자 자코뱅 당원인 자크 루이 다비드였다. 한편 이러한 아카데미즘은 프랑스 밖에서는 그리 환영 받지 못했다.

국가적인 제도, 특히 국가적 시장과 유착된 아카데미즘의 대안으로서 미술가 개인들의 조직이 발전하게 되었다. 이런 조직을 구성하는 미술가들은 조직이 내건 이상적인 과제에 합당하게 행동해야 했다. 라파엘전파, 혹은 보르프스베네Worpswede의 미술가 연합은 과거의 루카 조합Lukasbund과 비슷하게 이 시기 처음으로 나타난 미술가들의 공동체였으며, 이들의 목적은 1888년 빈센트 반 고흐가 폴 고갱과 함께 아를에서 '남부의 아틀리에'를 결성하여 활동한 것처럼 작가들이 함께 작업하는 것이었다. 1850년경 풍경화를 많이 그린 '바르비종Barbizon 화파', 1865-75년 사이 파리의 인상주의, 그리고 20세기 초 독일의 드레스덴에서 결성된 '다리파Die Brücke'는 바로 미술가들의 작업 공동체였다.

미술과 윤리 | 1810년부터 로마에서 과거에 성 이시도로 수도원이던 건물에서 함께 생활했던 빈 아카데미Wiener Akademie의 학생들의 루카 조합은 이후 자신들의 이상을 좇는 독일 미술가들을 받아들였는데, 이들이 바로 나자렛파를 구성하게 되었다. 이들은 중세의 그리스도교적인 세계관을 바탕으로 윤리적인 혁신을 희망했다. 그들은 신앙을 기초로 한 미학의 모범적 선구자로서 알브레히트 뒤러와 중세 미술가로 분류된 이탈리아 초기 르네상스의 프라 안젤리코, 또 그로부터 전성기 르네상스의 라파엘로에 이르는 화가들을 숭배했다. 한편 그들이 좋아하지 않았던 '대가'로는 티치아노가 있었다.

한편 로마에는 프레스코 기법을 익히려고 독일인들이 모여 집단을 형성했다. 그들은 1816년부터 프로이센에서 파견된 총영사 야콥 살로몬 바르톨디가 주거했던 바르톨디

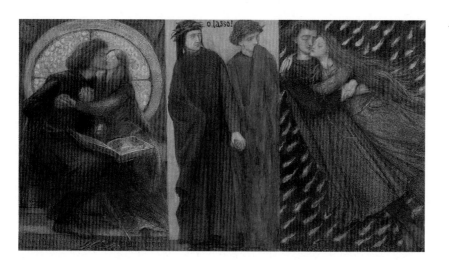

◀ 단테 가브리엘 로세티,
〈파올로와 프란체스카〉, 1855년, 수채,
47×75.5cm, 런던, 테이트 미술관
로세티는 이 그림을 라파엘전파의
대변인이자 저술가, 미술비평가, 또
드로잉 화가이자 사회철학가인 존
러스킨을 위해 그렸다. 1853년 러스킨은
《타임스》지에 '위대한 고전 미술가들
중에서 밀레이나 로세티와 같이 지칠
줄 모르는 상상력을 지닌 이들이
있었을까?'라는 수사적인 질문을 던진
글을 기고했다. 이 그림에서 로세티는
단테의 《신곡》 중, 〈지옥〉편 제5곡을
표현했다. 지옥의 두 번째 단계에서
단테와 베르길리우스는 비극적인 삶을
마감한 연인들을 만나게 된다. 그들
중에는 파올로 말라테스타와 프란체스카
다 리미니가 있었다. 그림 왼편에서 두
연인은 랜슬롯 소설을 읽으면서 랜슬롯
경과 귀네비어 왕비의 금지된 사랑에서
감동을 받았다. 결국 프란체스카 남편의
칼에 찔린 두 연인은 세상을 떠난다.
그림 오른쪽에서 두 연인은 마치 '영원히
갈라놓을 수 없는 그림자'처럼 보인다.

저택Casa Bartholdy을 위해 가톨릭교회나 프로테스탄트 어느 쪽에도 문제가 되지 않았던 요셉 이야기를 제작했다(바르톨디 저택의 벽면이 훼손되자 1886-87년에 벽화를 떼어 베를린 국립미술관으로 이관). 이후 그들은 바르톨디 저택의 마시모 방Casino Massimo에 이탈리아의 시인인 루도비코 아리오스토의 〈질주하는 롤란도〉, 또 단테의 〈신곡〉, 그리고 토르콰토 타소의 〈해방된 예루살렘〉 등에서 주제로 프레스코를 제작했다. 한편 1817년에 페터 코르넬리우스가 카를로 마시모 공작으로부터 의뢰받은 작품들은 인체 표현에서 다소 자유분방했다. 그는 1819년에 뒤셀도르프 아카데미의 원장이 되었다. 1824년에는 뮌헨 아카데미의 원장직을 받아들였고, 1827년부터는 율리우스 슈노르 폰 카롤스펠트가 뮌헨 아카데미의 교수로 참여하게 되었다.

로마에 체류하던 독일의 루카 조합 미술가들과 1848년 런던에서 결성된 '라파엘전파'는 낭만주의적인 역사 관점이나 15세기 이탈리아 미술, 즉 '라파엘로 이전의 미술', 그리고 단테나 셰익스피어 등에서 비롯된 성서적이며 문학적인 주제로부터 영향을 받아 결성되었다는 데서 공통점을 찾을 수 있다. 그 외에 당시의 윤리적이며 사회적 문제에 대한 시각은 사실주의라는 회화 운동에 나타났다. 포드 매독스 브라운의 〈잉글랜드에서의 마지막 순간〉은 선박에 선 이주민들을 보여준다(1853-56, 버밍엄, 시립미술관). 이렇게 아카데미 미술을 경멸하는 신생 미술가 집단은 미술을 통해, 그리고 미약하나마 미술적으로 생산된 응용미술품을 통해 사회 정의를 쟁취하려고 노력했다. 반자본주의와 이상주의를 지향하는 사회관을 지녔던 포드 매독스 브라운과 윌리엄 모리스는 이렇게 외쳤다. "민중에 의해, 민중을 위해 창조된 미술은 창작자와 사용자에게 기쁨을 준다."

19세기

문학

문학적 주제 | 19세기 전반부에는 문학이 문화 발전에서 가장 큰 역할을 담당했으며, 조형미술은 매우 다양한 새로운 주제들을 문학으로부터 얻을 수 있었다. 그러자 미술이 지나치게 문학에 의지하는 것에 대한 비판의 목소리가 커지게 되었다. 우선 미술품 감상에 대한 기준이 논의되었다. 1847년 외젠 들라크루아는 미술비평가 테오필 토레에게 보낸 편지에서 이렇게 불평을 터뜨렸다. "우리는 갈수록 문학적 범주를 기준으로 삼아 평가받습니다. …… 당신은 내가 오직 화가의 상상력을 지니고 있다고 했는데, 나는 그 말이 진실이기 바랍니다. 나는 더 바라는 게 없습니다."

사실 방대한 문학 지식을 갖추었던 화가이자 판화가인 들라크루아가 취한 입장은 역사적인 근거가 있다. 이미 1766년 고트홀트 에프라임 레싱은 미술이론을 다룬 논문 〈라오콘 혹은 회화와 시문학의 한계에 대하여〉에서 시학과 미학의 근본적인 차이를 논했다. 그럼에도 조형미술과 문학에서 발전한 시적인 범주들은 연결될 수 없다는 레싱의 주장은 모순되었으며, 들라크루아의 불평에서도 분명하게 나타났듯이 시민사회에 널리 확산된 교양에 대한 인기와도 어울리지 않았다. 따라서 미술가들은 고대와 그리스도교의 신화, 생생한 인물을 형상화해 나타내는 정치 등 전통적인 역사화의 주제를 보다 감성적인 시인의 작품을 통해 보완하도록, 즉 문학적 내용으로 그리라는 요청을 받게 되었다.

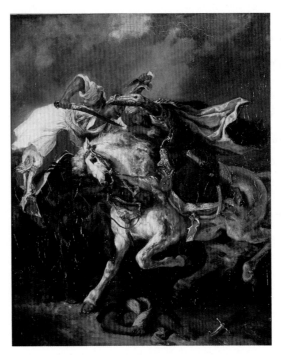

▶ **외젠 들라크루아,**
〈지아우르와 하산의 결투〉, 1835년,
캔버스에 유화, 74×60cm, 파리,
프티 팔레 미술관
이 그림은 조지 고든 바이런의 시 〈지아우르The Giaour〉(1813)의 한 장면을 그린 것이다. 베네치아 출신인 지아우르는 '불신자'를 뜻하는 터키어에서 유래되었다. 지아우르는 노예인 레일라와 사랑에 빠졌다. 그녀의 주인 하산은 레일라의 부정을 알게 되자, 레일라를 산 채로 바다에 빠트려 죽게 했다. 지아우르는 하산을 습격해 사살하여 레일라의 죽음에 대해 복수한다. 들라크루아의 작품은 전반적으로 결투 장면과 함께 문학적인 내용을 담고 있다. 그 밖에도 오리엔탈리즘을 나타내는 작품도 다수인데, 이 같은 작품들은 1832년에 그가 모로코 국왕에게 파견된 외교 사절단의 일원으로 겪었던 개인적인 경험에서 받은 인상에서 유래했다. 낭만주의자인 들라크루아의 이 작품은 양식사적 측면에서 루벤스의 영향을 받은 네오바로크적 특성을 보여준다.

윌리엄 셰익스피어의 희곡들은 바로 역사화의 전통 주제를 다루면서도 문학적 감성이 풍부한 다양한 레퍼토리를 보여주며, 이 작품들은 18세기 말에 다시 주목받기 시작했다. 영국과 프랑스의 낭만주의자인 윌리엄 블레이크, 테오도르 샤세리오, 외젠 들라크루아, 혹은 런던으로 이주한 스위스인 요한 하인리히 퓌슬리, 또 라파엘전파의 일원인 윌리엄 홀먼 헌트와 존 에버렛 밀레

이 등은 셰익스피어의 희곡을 주제로 삼았다.

19세기 말의 인상주의는 조형미술의 탈문학화 과정에 결정적인 역할을 했다. 막스 리버만은 1911년 다음과 같이 말했다. "사람이 단어로 표현할 수 있는 것을 굳이 그림으로 그릴 필요가 있는가?"

도서 삽화 | 문학에 대한 인기가 상승하자 도서들을 그림으로 장식하는 것이 유행하게 되었다. 그림으로 장식된 도서는 높아지는 시민들의 독서 열기에도 부응했다. 특히 전통적으로 동판화로 제작된 표지화는 본문에 실린 그림들과 연작 형태로 등장했다. 귀스타브 도레는, 대략 90작품으로 추려낸 세계문학 선집選集을 위해 최고의 회화적 수준을 보여주는 목판화를 제작했다. 도레가 제작한 판화의 주제가 된 세계문학 작품에는 단테의 《신곡》 중 〈지옥〉(1861), 라블레의 〈가르강튀아와 팡타그뤼엘〉(1854), 또 세르반테스의 〈돈키호테〉(1863), 그리고 발자크의 〈어이없는 이야기들〉(1855) 등이 있다. 도레는 성서 도판으로도 유명했는데, 이 분야에서는 율리우스 슈노르 폰 카롤스펠트 역시 크게 기여했다(240점의 목판화, 1853-60).

19세기 문학과 회화 양쪽에서 대단한 재능을 보여준 작가로는 괴테 이외에도 수필가이자 화가, 소묘가, 그리고 작곡가였던 호프만, 또 수필가이며 화가였던 고트프리트 켈러와 아달베르트 슈티프터, 또 소묘가이자 시인인 빌헬름 부슈 등이 있었다. 〈막스와 모리츠〉(1865), 〈화가 클렉셀〉(1884)을 비롯한 부슈의 그림 이야기들은 약 1900년에 등장하여 본래 풍자적 내용을 지닌 4컷 만화의 원조가 되었다.

도서 제작이 19세기 말기에 점차 산업화되자, 도서 출판을 혁신하고자 하는 움직임이 일어났다. 즉 미술과 문학의 융합으로 나타난 도서 미술을 보다 수공업적인 바탕으로 전개하자는 주장이 나온 것이었다. 1891년 윌리엄 모리스가 설립한 '켐스콧 출판사 Kelmscott Press'에서는 에드워드 번존스가 미술부를 담당하고 있었는데, 이들이 그와 같은 도서출판 혁신의 새로운 표준을 제시했다. 양식적 통일을 이룬 타이포그래피와 도서 장식(도판과 장식)은 독일의 여러 출판사에서도 시도되었다. 대표적인 예가 스테글리처 출판사 Steglitzer Werkstatt(1901)와 에른스트 루트비히 출판사 Ernst-Ludwig-Presse였는데, 이 회사들은 유겐트슈틸의 중심부인 다름슈타트에 있었다.

세계 문학

요한 페터 에커만을 따르면 괴테는 다음과 같이 주장했다. "이제 독일 문학은 지나치게 많이 언급하지 말아야 한다. 세계문학의 시대가 열렸다. 이 시대가 빨리 실현되도록 모든 사람들이 노력해야 한다." 문학가들에 대한 이러한 요청은 조형미술의 한 경향에도 부응하고 있다. 아래의 작품 목록들은 외젠 들라크루아가 회화와 석판화에 적용한 희곡과 서사시이다.

바이런, 《돈 후안》(〈돈 후안의 파선〉, 1840, 파리, 루브르 미술관)

단테의 《신곡》(〈단테의 곤돌라─단테와 베르길리우스가 지옥의 스틱스 강을 건너다〉, 1822, 파리, 루브르 미술관)

괴테의 《파우스트》(〈메피스토와 파우스트〉, 1827, 런던, 월리스 콜렉션)

셰익스피어의 《햄릿》(〈햄릿과 무덤을 파는 두 사람〉, 1839, 파리, 루브르 미술관)

타소의 《해방된 예루살렘》(〈클로린데가 올린도와 소프로니아를 화형장에서 구하다〉, 1853-56년경, 뮌헨, 노이에 피나코테크)

캐리커처

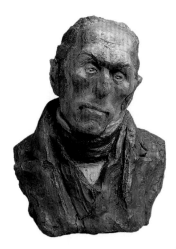

▲ 오노레 도미에, 〈프랑수아 귀조〉,
1832년, 테라코타에 유채, 높이 22cm,
파리, 오르세 미술관
이 작품은 '쥐스트 밀리외Juste
Milieu'(1830년부터 프랑스에 있었던
화해와 타협라는 정책명—옮긴이)에
참여한 명사 36명 중 한 명인 프랑수아
귀조의 흉상이다. 도미에는 1831년부터
석판화 캐리커처의 모델로 사용하기
위해 이 작품을 제작했다. 역사가이자
정치인인 프랑수아 귀조는 루이 필립
왕에 의해 1832년 교육부 장관으로
등용된 후, 도미에의 연작에 포함되었다.
귀조는 1830년 7월 혁명의 홍보물 출판
준비와 부르봉 왕가의 샤를 10세 폐위에
크게 기여했다. 1830년 이후 귀조는 계속
개혁 작업에 참가했고, 총리로 재임할
당시(1847–48) 선거권 개혁과 사회법
제정에 대한 요구를 완강히 물리쳤다.
이 같은 행동은 결국 1848년 2월 혁명의
단초가 되었다.

희화화된 그림 | 전통적인 주제와 모티프가 웃음을 자아내고 패러디로 변화하는 것을 넓은 의미에서 풍자라고 받아들인다면, 캐리커처의 역사는 미술사의 일부라 하겠다. 소아시아의 프리에네에서 출토된 1세기의 소형 인물상인 〈가시를 빼고 있는 검둥이 소년〉이 그 예이다. 이 작품에서 소년은 그 이전인 고전 시대에 제작되어 수없이 복제된 〈가시 뽑는 사람〉과 똑같은 자세를 취했다. 즉 원작과 대립되는 이 소년상은 고통스러워하는 흑인 소년의 모습을 통해 아마도 감상자들에게 재미를 주도록 제작되었던 것이다(베를린, 고대미술관). 형상과 그에 대립되는 익살스러운 형상의 관계는 고대의 비극과 희극의 관계와 비슷한데, 희극은 조형작품의 익살스러운 형상과 마찬가지로 과장이 특징이다. 그래서 '캐리커처'는 '과장된 익살로 표현한다'는 이탈리아어 '카리카레 caricare'에서 유래했다. 중세 시대 건축물에 부착된 조각에 등장하는 인간과 동물의 모순적인 형상, 또 르네상스 시대의 익살스러운 드로잉, 레오나르도 다 빈치의 〈괴이한 얼굴들〉 연작 같은 특이한 초상화, 그리고 안니발레 카라치의 〈리트라티니 카리키Rittratini carichi〉같은 바로크 작품들을 캐리커처라고 볼 수 있다. 캐리커처들은 대부분 즐거움을 주지만, 특정한 행동방식을 조롱하기도 한다. 특히 조롱을 목적으로 삼는 경우 특정인을 의식할 수 있도록 그의 신체 표현을 기본으로 한다. 그런 점에서 초상 캐리커처는 굴욕적인 그림의 역할을 하게 된다.

인쇄물의 만평 | 16세기에 신앙과 사회 정치적 투쟁을 위해 그림을 실은 호외 같은 당파적 인쇄물이 등장하면서, 캐리커처는 매우 다양한 형태로 발전되었다. 널리 회자되고 있는 속담이나 우화, 성서의 내용이 가장 효과적인 조형수단으로 인용되었다. 예컨대 요한묵시록에 등장하는 용은 일곱 개 머리가 달린 교황이나, 역시 일곱 개 머리가 달린 종교개혁자 마르틴 루터로 상징되었으며, 인쇄물 삽화에서 교황과 루터를 비꼬려고 등장했다.

도덕에 관한 풍자는 점차 널리 확산되기 시작했으며, 18세기에 비교적 진보적이었던 영국에서 크게 발전했다(윌리엄 호가스). 영국은 인쇄물을 통해 대혁명을 이끌었던 프랑스를 비방했다가, 다시 나폴레옹 치하의 프랑스를 비평했는데, 결국 그러한 인쇄물은 정치적인 무기가 되었다(제임스 길레이). 정치 인쇄물은 정치적 갈등을 개개인이 인식하도록 했다는 점이 특징이다.

1830년 프랑스의 7월 혁명 후, 파리는 만평을 출간하는 언론사가 모인 중심지가 되었다. 그러자 캐리커처 때문에 언론의 자유를 제한해야 된다는 주장이 나오게 되었다.

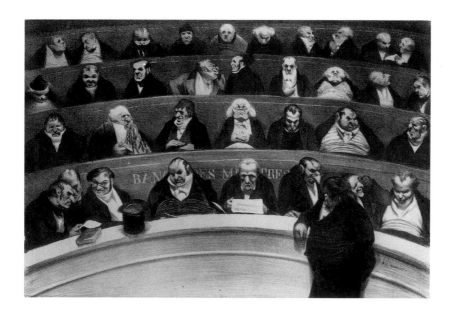

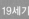

19세기

◀ 오노레 도미에, 〈입법자들의 배〉,
1834년, 석판화, 28×43cm
국회의원실의 의원들을 보며 제작된
〈입법자의들의 배〉를 통해, 도미에는
1830년 7월 혁명의 목표와 전혀 걸맞지
않는 모순적 상황을 꼬집고 있다. 당시
회자되던 '부자가 되시오!(Enrichez
vous!)'라는 구호는 상류층의
헤게모니를 매우 솔직하게 드러내고
있었다. 상류층은 경제력을 바탕으로
정치와 가까워졌다. 이 캐리커처는
1834년 파리의 일간지 《아소시아시옹
망쉬엘 Association Mansuelle》과
《카리카튀르》에 개재되었다. '시민왕'
루이 필립의 정부는 도미에의 풍자화와
그에 상응하는 출판물로 인해 1835년에
법률을 제정하여 언론 자유를 제한했다.
〈입법자들의 배〉는 인물들을 풍자한
테라코타 흉상을 만든 후에 다시
드로잉으로 그리는 도미에의 독특한
방식으로 제작된 작품이다. 앞서 보았던
〈프랑수아 귀조〉는 그러한 예이다.
마르고 신경질적인 모습을 보여주는
귀조는 국회의원단의 첫째 줄에 앉아
있다.

1830년과 1832년 샤를 필리퐁에 의해 창간한 《카리카튀르La Caricature》와 《샤리바리
Le Charivari》는 이후 간행된 풍자적인 신문들의 모범이 되었으며, 그랑빌과 오노레 도미
에는 이 두 신문의 미술가들로 활동했다. 판화가이자 화가, 그리고 조각가였던 도미에
는 루이 필립이 '시민왕'으로 오른 7월 왕정으로부터 제2공화국과 나폴레옹 3세의 제
국 프랑스를 거쳐 1870년 이후 제3공화국에 이르는 프랑스의 정치 발전 과정을 세세
히 해부했다. 이외에도 도미에는 사회의 도덕을 풍자했으며, 로베르 마케르라는 인물을
통해 시민들의 못된 투기나 사기 행위를 표현했다(《카리카투라나Caricaturana》에 기고, 1836-
38). 도미에는 〈법률가〉에 대한 연작을 개별 작품으로 출판하기도 했다(1845-48). 쥘 샹
플뢰리는 도미에의 장례식(1879)에서 다음과 같이 말했다. "도미에는 거대한 돌을 프레
스코로 바꾸었다. 그의 그림에서는 모든 것이 생생하고, 움직이며, 맥박을 뛰게 하고,
서로를 밝혀준다. 위대한 빛이 그의 작품들에 스며들어 있다. 그 빛은 아마도 대중들
에게는 너무 밝을지도 모른다. 그는 맹렬하기보다는 수려함을, 드세기보다는 우아함을
사랑했으며, 철학가로부터는 기꺼이 재담을 들었다."

1841년 '런던 카라바리The London Charivari'라는 부제와 함께 격주간지 《펀치The Punch》
가 런던에서 창간되었다(존 테니얼이 그린 비스마르크 캐리커처가 1890년에 여기에 실렸다).
1844년 뮌헨에서는 《플리겐덴 블래터》가 등장했다(만평에는 카를 스피츠베크와 모리츠 본
슈빈트가 참여). 이후 《클라데라다치Kladderadatsch》(1848년부터), 그리고 《짐플리치시무스
Simplicissimus》(1896, 공동설립자로는 토마스 테오도르 하이네)가 등장했다.

역사주의

빈의 링 거리

프란츠 요셉 1세 황제의 지시(1857)를 통해 빈 도심지 내부에는 요새가 해체되고 화려한 거리가 조성되기 시작했다. 이 거리는 도심부의 3분의 2를 에워쌌고, 또 도나우 운하의 항만 시설을 통해 원형으로 설정되었다. 이 링 거리 Ringstraße의 건축물들은 취리히 출신인 고트프리트 젬퍼가 설계를 맡았는데, 그야말로 역사주의 박물관처럼 보여 '링 거리 양식 Ringstraßestil'이라는 용어가 생길 정도였다.

1861-69 〈호프오페라하우스 Hofoper〉, 현재 〈국립오페라 Staatoper〉가 베네치아 르네상스 양식으로 건축되었다. 모리츠 폰 슈빈트가 프레스코로 내부를 장식했다.

1872-81 지붕에 돔을 얹은 쌍둥이 건물 〈호프 미술관 Hofmuseen〉이 말기 르네상스 양식으로 세워졌다.

1872-83 슈테판 대성당의 건축 감독으로 쾰른에서 불려온 프리드리히 폰 슈미트가 〈신新시청 Neues Rathaus〉을 건축했다. 이 건물은 네덜란드의 말기 고딕건축에서 영감을 얻어, 여러 개의 탑, 내부 광장, 그리고 아케이드가 있는 현관으로 장식되었다.

1873-83 〈제국 의사당 Reichsrat〉 (오늘날 국회의사당)이 신고전주의, 즉 당시 독립된 그리스에서 발전시킨 네오그리스 양식으로 건축되었다. 〈노이에 대학 Neue Universitat〉이 르네상스 양식의 아케이드 광장과 함께 세워졌다.

1874-88 〈호프부르크 극장 Hofburgtheater〉(오늘날 부르크 극장)이 르네상스와 바로크 양식의 혼합 양식으로 지어졌다.

미술사의 리바이벌 | 역사적인 양식 현상에 관한 부활 Rinascimento, Renaissance과 부흥 Revival이라는 단어는 양쪽 모두 특정 역사를 지칭하지만, 미묘한 개념적 차이를 보인다. 부활이란 유사한 것의 탄생을 뜻하며, 유기적으로는 새로운 것이다. 반면 부흥은 지속, 말하자면 과거의 것을 지속, 발전시키는 것이다.

특히 영국의 고고학자, 건축가, 건축주 등은 고전주의적인 그리스 리바이벌 Greek Revival(해글리 공원의 도리아 양식 신전, 1758) 그리고 고딕 리바이벌에 주요한 역할을 했다. 가장 먼저 지은 네오고딕 건축물은, 소름끼치는 소설인 《오트란토 城》(1765)의 저자인 호레이스 월폴이 트위크넘에 소유하고 있던 〈스트로베리 힐 Strawberry Hill〉을 들 수 있다. 영국의 세속적인 네오고딕 건축의 주요 작품은 바로 런던의 국회의사당 건물이다(1839-52). 이 건물은 사실 양식적으로 중세에 탄생했던 영국의 의회주의를 일깨우고 있다(13세기 이래 영국 국왕의 고위 위원을 팔러먼트 parliament라 불렀다).

기념비 미술 | 네오고딕 양식의 시청 건물들은 기념비적인 성격을 지닌다. 이러한 양식은 플랑드르에서의 시민 경제 개화기를 떠올리게 한다(뮌헨, 신 시청, 1867-1908). 프로이센의 '왕관 낭만주의자' 프리드리히 빌헬름 4세는 城을 복원하거나 네오고딕으로 지으면서 중세의 기사도를 강조했다. 프랑스의 군주제에서 나온 문화적 성과들은 루아르 지역의 여러 성들을 르네상스 양식으로 건축한 것(〈슈베리너 성〉, 1844년 건축 시작)과 루이 14세의 베르사유 궁전과 같은 바로크식 성들을 모방하는 것이었다. 그와 같이 바이에른의 국왕 루트비히 2세는 〈헤렌힘제 성〉(1844)을 네오바로크 양식으로 지었으며, 또 그가 소유한 〈린더호프 성〉(1874)은 네오로코코의 양식에 해당한다. 샤를 가르니에가 건축을 담당하고, 장 밥티스트 카르포의 조각으로 장식한 파리의 오페라하우스 Grand Opera(1862-75)는, 음악회장의 전성기였던 바로크 시대를 연상시킨다. 오페라하우스 건축을 파리를 위한 공공설비로 설명했던 나폴레옹 3세의 결정을 통해, 이 건물은 제2제국의 명예로서 역사적으로 합리화된 화려함의 극치를 보여주었다.

종합미술작품으로서 고대, 중세, 근세(르네상스, 바로크, 로코코 그리고 고전주의)를 보여주는 건축의 미술사적인 외관을 역사주의라고 한다. 이 개념은 19세기의 인문학에서 유래했다. 인문학에서 과거에 대한 역사적인 관찰은, 미술사의 특정 양식들과 항상 연관되는 것으로 보이는 모든 문화유산의 역사성을 강조한다. 그 결과 프로이센에서는 교회를 건축할 때 '그리스도교적인 중세'의 건축 양식과 장식을 선택하도록 하는 규정이 생겼다.

그러나 베를린의 빌헬름 황제 기념 교회Kaiser-Wilhelm-Gedachtniskirche(1891-95)의 설계
는 고딕식 건물보다는 낭만주의적 건물로 결정되었다. 이 교회 내부는 비잔틴 양식을
본받아 호엔촐레른 가문의 지배자 내외들이 행렬을 이루고 있는 장면을 모자이크로
장식했다. 오늘날 폐허로 남아 있으며, 에곤 아이어만이 지은 신축 건물(종루와 공동 공
간)을 통해 보완된 이 교회는 제국의 기초자였던 빌헬름 1세를 기념한 건물로, 포츠담
광장에 오벨리스크를 세워 놓는 것보다는, 일반 시민들에게 헌정하는 공공건물을 건축
하는 것이 더 낫다고 여긴 당시의 상황을 보여준다. 이 교회는 쿠어퓌르스텐담에서 네
갈래 길로 나뉘는 지점에 세워졌다.

▼ 슈트롬프레 회사,
〈함부르크의 엘프 교ElbbrRüke〉,
1882-92년
이 교각은 산업적인 실용 건축과
역사주의 건축이 통합되어 있음을
보여준다. 교각의 트러스truss가
콘크리트와 철재를 써서 화려한 기술
건축의 면모를 보여주는 반면, 관문은
건축적으로 설계되어, 전통적으로
대규모로 지어진 도시 성문에 첨두아치,
흉벽, 중앙부의 삼각 페디멘트 등이
갖춰졌고 북부 독일의 벽돌 고딕 양식을
보여준다. 또한 좌우의 둥글고 작은
탑들은 낭만주의적 특성이라 할 수 있다.
가운데 있는 각주 위에는 두 마리의
사자들이 방패를 감싸고 있는데, 이는
자유도시였던 함부르크의 문장이다. 한편
함부르크의 시청은 바로크식 계단을
지닌 '독일 르네상스' 양식으로 1886년에
지어졌다.

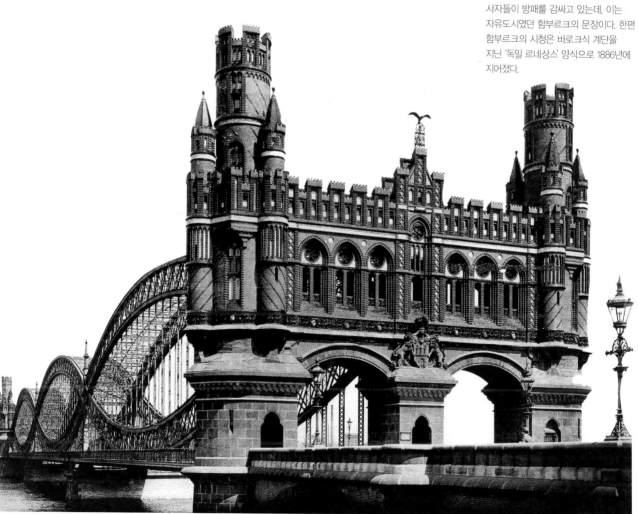

19세기

-373-

카를 프리드리히 싱켈

싱켈의 생애

1781 3월 13일 노이루핀에서 태어남

1799-1800 베를린의 건축 아카데미에서 수학

1803-05 이탈리아와 프랑스로 수학 여행

1815 40편에 이르는 베를린의 오페라(모차르트의 〈마술피리〉, E.T.A 호프만의 동화오페라 〈운디네〉 등)의 무대 미술 제작

1816-30 그리스 건축을 모범으로 하여 베를린에 건물을 설계 (노이에바헤Neue Wache, 극장과 고대미술관)

1826 산업 발전을 연구하기 위해 영국을 여행함

1841 10월 9일 베를린에서 사망(60세)

▶ **카를 프리드리히 싱켈,
〈노이에바헤〉, 베를린, 1816–18년**
이 건물은 군대 건축으로서 실용적인 목적의 입방체 건축물과 도리아 주랑을 지닌 현관을 조합하고 있다. 주랑 현관은 카를 고트하르트 랑한스가 설계한 브란덴부르크 문(1788–91)과 무척 비슷해서 그리스 리바이벌에 속하고 있다. 또한 도리아 양식(스파르타 양식)과, 군사적인 의무 이행을 모범으로 삼은 프로이센은 역사적으로 연관성을 보인다.

건축과 양식 | 카를 프리드리히 싱켈이 설계한 베를린의 〈베르더셴 교회Werderschen Kirche〉(1824-30, 오늘날 싱켈 미술관) 실내를 위한 두 장의 설계도는, 역사주의에서 역사적 양식을 어떻게 선택하는가를 보여주는 좋은 사례이다. 반구형 천장과 우물반자 장식을 쓴 첫 번째 설계도는 르네상스의 고대 양식을 적용했다. 두 번째 설계도는 건축주인 프로이센의 국왕 프리드리히 빌헬름 3세(재위 1797-1840)를 위한 것으로, 높고 첨예한 천장을 보여주는 독일 네오고딕 교회 건축 초기의 예이다. 그러나 싱켈이 선호했던 설계는 고전주의적 기본 형태를 갖추며 수평적으로 설계한 입방체형의 홀 건축물이었다. 싱켈은 1799년 설립된 베를린 건축 아카데미에서 교육받을 때부터 고전주의적 성향을 보였다. 프리드리히 길리, 알로이스 히르트 등이 당시 베를린 건축 아카데미의 교수였는데, 그중 알로이스 히르트의 논문 〈고대의 기본 원칙을 따른 건축미술〉(1809)은 양식적 특징에 앞서 형태를 만들어내는 구조가 더욱 중요한 것이라고 해설했다. 이러한 관점에서 베를린에 있는 싱켈의 주요 건축물들은, 구조적으로 발전된 일종의 이음새로서 중앙부에 원형 홀을 갖추었고, 〈고대미술관Alten Museum〉(1824-28)처럼 이오니아 주랑 등의 고대 건축 요소들을 지니고 있다. 1821년 5월에 발표된 괴테의 〈베를린 극장 개관을 맞이하여〉(1821년 5월 젠다르멘마르크트에 세워진 〈샤우스필하우스Schauspielhaus〉를 일컬음)은 건축물이 대중을 향해 보여주는 효과를 직접적으로 드러낸다. 괴테는 대중들은 '윤리적으로 봉헌한 이 건물'을 잘 장식해야 한다며 이렇게 연설했다. "여러분들을 위해 한 건축가가 드높은 정신을 바쳐, 이 고귀한 공간을 만들었습니다. 정말 완벽한 균형감을 지니고 있습니다. 그리하여 여러분 스스로도 잘 조절된 느낌을 지니실 것입니다."

종합미술작품 | 싱켈은 스스로를 '인간적인 모든 관계의 조련사'라 부르면서 건축 교육의 과제들을 연구했다. 그에 따르면 '조각, 회화, 그리고 공간 비율의 미술, 또 도덕적이며 이성적인 삶' 모두가 조화로운 협력 관계를 이루어야 했다. 1806년에 프로이센이 프

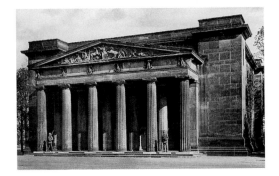

랑스에 패배한 후, 건축 경기가 위축되었던 시절에 싱 켈은 화가로서 활동했다. 그는 시각 효과가 무척 높 은 대형 그림들과 〈세계의 7대 불가사의〉(1808)같이 파 노라마처럼 둥글게 이어지는 그림들을 그렸다. 그 외 에도 싱켈은 풍경화나 판타지 풍경(〈도시 위의 대성당〉, 1813, 뮌헨, 노이에 피나코테크) 등을 그렸다. 궁전 건축, 극장 건축, 주택을 지었던 건축가 싱켈은 베를린, 드 레스덴, 오더 강江변에 위치한 프랑크푸르트, 함부르 크, 포츠담(〈니콜라스 교회〉), 치타우, 그리고 뤼겐에서 활동했다.

▲ 카를 프리드리히 싱켈,
〈건축 아카데미〉, 베를린, 1832–35년
건축미술사가인 파울 클로퍼는
《팔라디오로부터 싱켈까지》(1911)에서
베를린 건축 아카데미 신관을
'건축기술과 건축미학의 재결합'이라
절찬했다. 이러한 평가는 벽돌로 쌓은
외벽의 수직 구획과 내부 공간의 통형
천장이 통일성을 지닌 데서 유래했다.
입방체적인 전체 형태는 주사위 형태로
계획된 공간 요소들과 잘 어우러진다.
이러한 모습은 다시 체스판 형태의
평면도에서 다시 보게 된다. 여덟 개의
수직 구획과 네 단의 수평 구획으로
이루어진 각 면은 축의 효과를 줄여준다.
파울 클로퍼에 따르면 "이 건물에서
싱켈이 뛰어났던 점은 매스Mass를 위해
모든 겉치레를 제한했으며, 구조적인
개념으로 매스를 구획했고, 또 구조를
장식의 의미에서도 적용했다는 것이다."
1945년 불에 타버렸고, 또 1961년
동베를린 시절 완전히 없어진 이
기념비적 건축물은 복원될 계획이다.

그는 이후 베를린을 위한 도시 건축 계획에 참여하게 된다. 베를린에서는 고트프리 트 샤도브(브란덴부르크 문 위의 〈사두마차상〉, 1793, 〈루이즈와 프리데리케 공주〉, 1795-97, 싱켈 미술관)가 1815년부터 미술 아카데미를 이끌게 되었다. 같은 해에 싱켈은 국가적인 기념 비 관리를 위한 첫 번째 진정서를 출간했고, 1817년부터는 말보르크(마리엔부르크)를 복 원하는 데 매진했다. 말보르크의 복원은 '인간적인 관계'를 소중하고 위대하게 회복하 고자 하는 작업이기 때문에, 싱켈은 수공예의 개선, 특히 일부는 이미 산업화된 공예 품을 개선하는 일에 천착했다(출판물로는 《싱켈의 가구 디자인》과 《공장주들과 수공예 미술가 를 위한 사례들》이 있다). 따라서 베를린의 주철 산업은 보호, 육성되었다. 싱켈은 바이마 르 고전의 정신을 바탕으로 하는 건축을 발전시키면서 주철의 특성을 잘 표현했다. 싱 켈은 영국을 여행하는 동안 목격한 당대의 익명적인 '실용 건축'을 깊이 경계하게 되었 다. 그러나 실용 건축에 대한 두려움을 극복한 후, 베를린 건축 아카데미의 신관을 실 용 건물로 지으면서 건축의 본질과 그와 연관된 영업 활동을 사려 깊게 배려하는 관리 자의 역할을 수행했다.

건축이 현대로 나아가는 과정에서 싱켈이 지니는 의미는, 복원된 역사주의와 오래 된 것을 계속 고집하거나, 되풀이하려는 역사주의의 태도를 "그렇게 되면 역사는 아주 망하고 말 것이다."고 한 그의 비판에서 분명히 나타난다. 그 반대로 싱켈은 이렇게 주 장했다. "새로운 것을 찾아내는 것이 역사적인 행동이다. 그로써 역사가 진행될 것이 다." 특히 도시 설계는 매우 중요한 문제이다. 싱켈은 이렇게 역설했다. "역사는 진행되 어야 한다. 그러나 새로운 것이 어떤 것인지, 또 그것이 우리 사회에 어떻게 유입이 되 어야 할 것인지는 심사숙고해야 한다."

뮌헨

그림의 배경은 1816년 왕세자
루트비히가 자신의 이름을 따 조성하기
시작한 화려한 루트비히 거리이다.
이 거리를 통해 뮌헨은 궁전으로부터
슈바빙 지역이 있는 북쪽으로 영역을
넓혔다. 프리드리히 개르트너가 피렌체의
〈로지아 데이 란치〉(1374-81)를 모범으로
삼아 지은 〈펠트헤른할레〉(1840-44)의
남쪽 면도 보인다. 그 옆으로 말기
바로크의 수도원 교회인 성 카예탄/
테아티너 교회(1765-68)의 두 탑이
보인다. 왼쪽의 중앙부에는 개르트너가
지은 〈루트비히 교회〉(1829-44)가 있다.
이 교회는 이탈리아 로마네스크의
둥근 아치 양식으로 지어졌는데,
두 개의 탑 그리고 페터 코르넬리우스의
〈최후의 심판〉 프레스코로 장식되었다.
오른쪽 앞에는 개르트너가 신축한
대학 건물이 보인다. 이 대학은 1826년
뮌헨으로 옮겨졌다. 북쪽 끝 슈바빙의
경계에는 로마의 콘스탄티누스
개선문(313-15)을 모방으로 한
〈승리의 문〉(1843-52)이 세워졌다. 문에는
'바이에른의 지도자'에게 헌정되었다는
내용이 새겨졌다.

이자르 강의 아테네 | 벨프 작센과 바이에른 공작인 사자왕 하인리히의 '무니헨'(수도 승 곁에서bei der Mönchen라는 의미) 지역을 새로 세우자는 언급은 1158년에 있었다. 이 지역은 1255년부터 비텔바흐 가문 공작의 주거지가 되면서 성채인 '알텐 호프Alten Hof'를 갖추게 되었다. 그러나 '신 성채Neue Veste'가 점차로 '알텐 호프'를 대체하게 되었다. 이 '신 성채'는 선제후 막시밀리안 1세 때 다시 도시의 성으로 발전하게 된다. 막시밀리안 1세 요제프는 오스트리아에 대응하기 위해 나폴레옹과 군사적 동맹을 맺은 후 1806년에 바이에른의 왕위를 얻었다. 1813년 바이에른은 정치적 변화를 겪으면서 '자유 전쟁'의 승리자 쪽으로 전선을 바꾼다. 1825년부터 1848년 폐위되기까지 바이에른을 통치했던 루트비히 1세는 이미 왕세자 시절부터 도시에 건물을 세우는 데 열의를 보였다. 또한 그가 미술과 학문을 자유롭게 후원하면서, 뮌헨은 점차 높은 역사의식을 갖추고 고전주의적이며 낭만주의적인 소위 '이자르 강의 아테네'로 발전했다. 또한 당시 바이에른 왕국은, 1833-66년까지 루트비히 1세의 아들 오토 1세가 통치했던 그리스와 대단히 가까운 사이이기도 했다.

루트비히 1세의 건축 계획은 대부분 고대와 르네상스의 이탈리아 사례들을 모범으로 했다. 예를 들면 그는 건축가 카를 폰 피셔에게 〈궁정극장Hoftheater〉과 〈국립극장Nationaltheater〉 주랑 현관(1811-18)을 갖추게 했고, 화재로 인한 재건 작업(1823-35)과 함께 건축가 레오 폰 클렌체를 고용하여 왕실 관저(1826-35)인 〈쾨니스바우König sbau〉를 짓게 했는데, 이 건물은 피렌체의 건축가이자 조각가인 바르콜로메오 암마나티가 지은 〈팔라초 피티〉(1560)를 모범으로 삼았다. 루트비히 1세는 클렌체, 또 이후에는 프리드리히 개르트너와 함께 계획하면서 루트비히 거리Ludwigstraße를 완성했다. 1808년 카를 폰 피셔가 시작한 쾨니히스플라츠Königsplatz(왕의 광장)로 향하는 브리엔너 거리에는 클렌체의 〈글립토테크Glyptothek〉(조각미술관, 1816-30)과 〈프로필레넨Propylanen〉(1846-60)을 포함된 통합적인 설계가 이루어졌고, 이것이 루트비히 거리를 통합적으로 설계하는 데 모범이 되었다. 남부 독일 레겐스부르크 근방에 아테네의 아크로폴리스를 모방하여 지어진 〈발할라 기념관Wal-halla〉(1807년부터 계획, 클렌체가 건축, 1830-42)와 짝을 이루도록 뮌헨의 테레지엔 들판에는 〈명예의 전당〉(1843-53)이 지어졌다. 그 앞에는 18.5미터 높이의 〈바바리아Bavaria〉가 세워져 1850년에 봉헌되었다. 〈바바리아〉는 1837년 루트비히 폰 슈반탈러가 만든 모델을 바탕으로 만들어졌으

며, 기념비의 각 부분은 궁정 주물공장에서 제작되었다. 피디아스의 작품을 떠올리게 하는 월계관을 쓴 그리스 여신 대신, 〈바바리아〉는 곰 가죽옷을 입고 떡갈나무 잎사귀로 엮은 관을 쓴 독일 여성의 모습으로 나타난다. 이 여신상은 그리스를 예찬하는 고전주의로부터 역사주의의 단계를 거쳐 국가적인 파토스Pathos를 표현하게 되면서, 양식사적이며 문화사적인 이동이 종결되었다는 것을 의미한다. 결국 이런 애국적인 열정은 결국 절충주의를 보인 사치스러운 건축으로 치닫고 말았다.

아카데미와 미술 연맹 | 1808년 뮌헨에 설립된 미술 대학은 고전주의 경향에 젖은 아카데미즘을 이념으로 삼았다. 미술 대학의 학사 일정 또는 전시회에서는 역사화가 우선적으로 애호되었으며, 그 외에 초상화, 장르화, 풍경화, 그리고 건축을 장식하는 회화의 작업은 하위 단계인 '전문 회화' 수업으로 배정되었다. 나자렛파의 일원인 페터 코르넬리우스가 뒤셀도르프 아카데미의 감독으로 있을 때(1824-40) 이러한 서열이 나오게 되었고, 이후 그의 뒤를 이은 카울바흐(1849)와 필로티(1874)도 수업의 서열을 유지했다.

뒤셀도르프에서 코르넬리우스의 제자였던 빌헬름 카울바흐는 1826년 코르넬리우스를 따라 뮌헨으로 왔고 1837년 궁정 화가가 되었다. 원전을 성실하게 연구하여 제작된 카울바흐의 주요 작품으로는 기념비적인 규모의 역사화 〈티투스에 의해 파괴된 예루살렘〉을 들 수 있다(1836-46, 585×705센티미터, 뮌헨, 노이에 피나코테크). 루트비히 1세는 세계사와 종교사적인 전환점을 주제로 한 그림을 주문했다. 국왕은 카를 로트만을 고용하여 역사적으로 의미 있는 고대의 풍경화를 그리게 했다(호프가르텐 아케이드에 소장).

자신들의 독립 영역을 확실하게 하려고 1823년 '전문 회화'의 대표 주자들은 '뮌헨 미술 연맹'을 결성했다. 물론 이들은 사회 일반의 미술 취향을 무시할 수는 없었다. 회원의 하나였던 카를 스피츠베크는 1839년 연맹 전시회에서 장르화인 〈가난한 시인〉을 제출했다. 매우 재미있지만 대단히 가난해 보이는 집에 사는 시인을 그린 이 그림은 거절되었다.

1828년 루트비히 1세는 미술 연맹의 창시자 중 한 명이자, 왕가의 '미의 갤러리'(오늘날 님펜부르크 성)를 관리했던 요셉 슈틸러를 바이마르로 보내 괴테의 초상화를 그리게 했다(뮌헨, 노이에 피나코테크). 왕은 이것으로 충분하지가 않았다. 그는 〈괴테와 실러의 기념비〉를 원했다. 그런데 그 기념비는 고대 의상(크리스티안 다니엘 라우흐를 모델로 함) 대신에 궁전 의상에 합당한 '독일 의상'을 갖추도록 했다. 따라서 1857년 바이마르에서 제막식을 갖은 두 국민 시인의 의상 디자인은 에른스트 리첼이 맡았다.

뮌헨의 미술관

1568-71 알브레히트 5세가 자신이 수집한 고대 미술품을 위해 〈안티쿠아리움Antiquarium〉을 세우게 했는데, 이는 오늘날 바이에른 왕가 관저의 일부로 남았다. 2000년에 대형 홀이 르네상스 양식으로 복원되었다.

1816년부터 루트비히 1세의 주문으로 레오 폰 클렌체가 고대의 조각 작품과 석재 미술작품을 위해 고전주의 양식으로 글립토테크를 세웠다. 1830년부터 일반 공개되었다.

1825-36 클렌체가 왕가의 회화 컬렉션을 공개하려고 전성기 르네상스 양식으로 피나코테크를 세웠다(오늘날 알테 피나코테크).

1846 루트비히 1세가 자신이 수집한 말기 18세기 회화와 당대의 미술작품을 수용하기 위한 노이에 피나코테크의 기초석을 놓았다. 1848년 폐위된 국왕(무희였던 롤라 몬테즈와의 스캔들로 폐위됨)이 그간 새로이 구입한 작품을 전시하게 된 노이에 피나코테크는 1855년에 공개되기 시작했다. 1859년 〈갈대밭의 목신〉이 컬렉션에 포함되었는데, 이 작품은 한스 뵈클린이 뮌헨의 미술 연맹에서 전시했던 그림으로 많은 사람들의 사랑을 받았다.

1894-99 1855년 국왕 막시밀리안 2세가 바이에른 국립미술관을 신축했는데, 이 건물은 결국 역사주의적으로 양식을 모두 합쳐놓게 되었다.

20세기 소위 '귀족 화가'인 프란츠 폰 렌바흐와 프란츠 폰 스투크의 작업실이 '시립미술관 렌바흐하우스(1927-29), '스투크 미술관'(1968), '하우스 데어 쿤스트'(1933-37)로 개축되었다. 특히 '하우스 데어 쿤스트'는 신고전주의적인 나치 양식으로 세워졌다. '노이에 피나코테크'가 신축되어 1981년 공개되었고, 현대미술관도 신축되어 2001년에 공개되었다.

19세기

철과 유리

교각 건축

교통을 위한 건물들이 늘자 1747년 파리에서는 개선된 교각 건축과 도로 건설을 위한 교육 기관을 만들기로 했다. 이 학교École des Ponts et Chaussées의 감독인 장 로돌프 페로네는 파리 근처인 뇌이에 석재를 써서 다섯 개의 아치가 있는 다리(길이 39미터, 1768–74)를 세웠다. 그러나 다리에 들어간 석재는 그다지 많지 않았다. 이후 영국 남부에 위치한 백작령 슈롭셔의 콜부룩데일에 시번 강을 잇는 최초의 철재 교각이 서게 되었다. 이 다리는 반원형 아치 하나로 만들어졌는데, 재료는 주철이었다(1777–79). 프랑스 최초의 철재 교각은 파리 센 강의 퐁 데 자르Pont des Arts로서, 아홉 개의 주철 아치로 이루어졌고, 루브르 박물관과 에콜 데 보자르를 이어준다(18.25미터, 1801–03). 또 다른 철재 교각은 현수교인데, 이는 철재 체인과 강철 자일로 유지된다(브루클린 다리, 뉴욕, 1883, 길이 486미터).

실용 건축 | 18세기까지 프랑스에서 '앵제니외ingenieur'라는 명칭은 전쟁기기 제작자에게 붙여졌으며, 이는 곧 '재능과 발명 정신(라틴어 ingenium)'의 소유자를 가리켰다. 건축에서 구조와 역학의 문제를 해결하는 직업에 엔지니어라는 이름이 붙은 이유는, 새로운 건축 재료 즉 산업혁명의 결과로 풍부해진 철과 강철 그리고 여러 합금들을 이용하게 되었기 때문이다. 이러한 재료들은 견고함, 강도, 그리고 화학적인 내구성이 이전보다 향상되었다. 철과 강철은 3차원적인 벽면 대신에 2차원적인 평면을 공간으로 삼아, 더욱 넓은 영역을 지탱할 수 있는 구조를 실현했다. 전하는 말에 따르면 철근 골조를 통한 평면 보강제의 원리는 자연에서 나왔다고 한다. 즉 영국의 조지프 팩스턴은 모두 유리로 덮은 철재 구조물의 기본 원리를 2미터 너비의 수련 잎사귀 즉 빅토리아 아마조니카Victoria amazonica에서 착상했다.

스위스 출신 기업가 귀스타브 에펠의 이름을 따라, 그 회사를 이끈 모리스 쾨흐린이 지은 에펠탑은 기술 건축이 지닌 장점을 최대한으로 보여주었다. 2년 동안 공사하여 지어진 에펠탑은, 1889년 파리 만국박람회를 홍보하기 위한 것이었다. 모두 대갈못을 박은 1만 5000개의 개별 부위들이 사용되었고, 유리창은 사용 공간에 한정되어 만들어졌는데, 이 창은 철조 구조물에 끼워진 것이 아니라 겉면에 부착되었다. 300미터(1957년 안테나가 설치되어 320미터가 됨) 높이의 이 탑은 수 십 년에 걸쳐 세상에서 가장 높은 구조물이었다. 내부에는 식당을 구비했고, 여러 층에서 조망을 즐길 수 있도록 했다. 한편 에펠탑은 원칙적으로는 고딕식 골조 건축의 전통을 따른 것이며, 철재 교각 건축을 하면서 아이디어를 얻었다. 정치적으로 보면 에펠탑은 프랑스 혁명 100주년 기념비였으며, 1870–71년에 프랑스가 독일에게 패배했다가 다시 강해지면서 프랑스를 상징하는 조형물이 되었다. 에펠의 입장에서 에펠탑은 산업적인 건축 방식의 장점을 과시했다. 또한 에펠탑은 풍력과, 철재를 늘일 수 있는 가열을 계산해 낸 과학적 성과였다.

건축과제 | 실용 건축이 태동할 즈음에 세워진 팩스턴의 〈수정궁Cristal Palace〉은, 홀 건축에 해당한다. 유리로 덮인 철재 건축은 거대한 공간을 창출할 수 있으며, 확실한 시간 계획을 세울 수 있고, 미리 제작된 재료가 어느 정도 필요할 것인가를 계산할 수 있으며, 또 자연적인 채광이 가능하다는 것이 결정적인 장점이었다. 때문에 전시관, 기차역의 플랫폼 그리고 공장에 다른 재료보다도 훨씬 적합했다.

루이 오귀스트 부알로는 파리에서 철재 건축을 시도한 개척자 중 한 명이었는데, 그는 우선 종교 건축으로 〈성 외젠 교회〉(1854-55)를 지었다. 이 건물은 외벽만 석재가 사

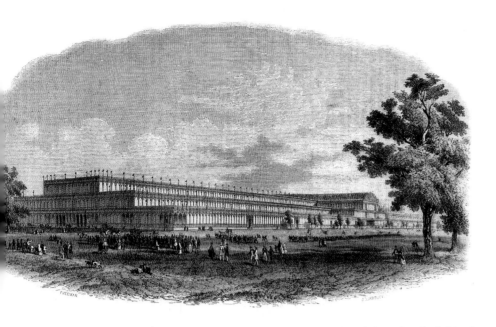

◀ 조지프 팩스턴, 〈수정궁〉,
1850-51년, 런던
세계 최초의 만국박람회 전시장을 위한
200가지 설계도가 거부된 후에, 1850년
건축위원회는 조경 디자이너인 조지프
팩스턴의 계획을 추진하기로 결정했다.
목재가 아닌 철재 지주로 유지되는
식물원을 건축했던 팩스턴은 트랜셉트가
있는 편평한 지붕에 전부 유리를 낀
철재 구조물을 설계했다. 공장에서 모두
규격에 맞추어 제작된 재료(지주와
들보는 7,3미터 기준)들이 조립되어
1851년 5월 개관식에 딱 맞게 완성되었다.
건물의 길이는 1851피트(약 564미터)로
완성된 해의 숫자와 공교롭게도
일치했다. 하이드파크의 큰 나무들이
내부에 들어 있는 통형아치 천장의
트랜셉트는 수정궁의 밋밋한 전시장을
풍요롭게 보이게 했다. 수정궁은 1852-
54년에 모두 해체되어, 시든햄(켄트)에
둥근 지붕과 트랜셉트 하나를 보태어
새로 지어졌다. 그러나 1936년 이 건물은
화재로 소멸되고 말았다.

용되었고, 지주, 둥근 천장, 그리고 통로는 주철과 단철을 사용했다. 부알로와 에펠은 파
리의 백화점 〈봉 마르셰Magasins au Bon March〉(1877)를 지었다. 그러자 1877년 〈루브르
백화점Magasins au Louvre〉이 세워졌다. 에밀 졸라는 《여인들의 낙원》(1883)을 준비하면
서 두 백화점을 연구했는데, 그의 소설 11장에 다음과 같은 이야기가 나온다. "그나저
나 모든 것이 온통 철재로 되어 있다. 젊은 건축가는 매우 진술하고 용기가 대단한 것
이 틀림없다. 석재나 목재로 모르타르 층을 숨기려 하지 않았으니." 철재와 유리로 된
지붕이 있는 최초의 상가 아케이드는 1865-77년에 밀라노에 세워졌는데, 설계자는 주
세페 멘고니였고, 통일 이탈리아 최초의 국왕 비토리오 에마누엘레 2세의 이름을 붙였
다. 두 채의 4층 건물, 또 직각으로 교차되는 〈갈레리아 비토리오 에마누엘레 2세〉의
보행자 길(100미터, 200미터 길이) 위에는 유리로 된 아치 지붕을 얹었다. 팔각형의 교차
지점 위에는 바닥에서부터 40미터 높이로 글라스 돔이 만들어졌다.

유리 지붕이 있는 홀의 분위기가 좋아했던 클로드 모네는 〈생 라자르 역〉(파리, 오
르세 미술관)을 그렸다. 에밀 졸라는 '인상주의 화가들'의 제3차 파리 전시회(1877)에 대
한 보도 기사에서 모네의 그림을 절찬했다. "모네는 올해 대단히 화려한 중앙역 내부
를 그린 풍경화를 전시했다. 사람들은 방금 들어오는 기차의 노호怒號를 직접 듣는다
거나, 홀 전체에 퍼지며 피어오르는 증기를 느낄 수 있을 것이다. 이것이 바로 오늘날의
회화이다. …… 미술가들은 역에서 시적 감흥을 찾을 수 있어야 한다. 마치 그들의 아
버지들이 숲과 강물에서 시를 찾았듯이."

19세기

미술과 사실 | 1855년 구스타브 쿠르베는 파리의 만국박람회가 열리는 동안 사실주의 le réalisme라는 개념을 사용하며 미술에 관한 새로운 관점을 내놓았다. 쿠르베는 인물화, 초상화, 풍경화, 사냥 그림 그리고 정물화 등으로 사실을 재현할 때 고전주의적 영웅을 그리거나, 낭만주의적인 감정으로 과장하지 않는 기준들을 제시하게 되었다.

쿠르베는 사실을 물리적인 것으로 인지하고, 고유한 조형방식을 발전시켰다. 쿠르베의 고유한 방식은 점차 호감도가 낮아지던 17세기 네덜란드 미술의 특징인 질감이 매우 높고, 흑색을 많이 쓰는 채색 방식과 유사했다. 오늘날이라면 '정제되고, 객관적이고, 현실적'이라고 표현될 쿠르베의 사실주의적인 표현 방식은 사회참여적인 주제인 '노동'으로부터(《돌 깨는 사람》, 1849, 드레스덴, 1945년 불타버림) 성의 자유로운 표현을 거쳐(레즈비언적인 사랑이 모티프가 된 《잠》, 1868, 파리, 프티 팔레 미술관) 생명을 부여하는 요소인 물과 상징적으로 연관된 여인들의 누드화(《샘》, 1868, 파리, 오르세 미술관)에 이르기까지 다양하게 표출되었다.

▶ **빌헬름 라이블, 《교회의 세 여인》, 1878–81년, 목판에 유화, 113×77cm, 함부르크, 쿤스트할레**
19세기의 사실주의는 그림의 대상을 가리지 않고 물질적이며 외관의 모습을 있는 그대로 재현해내는 것이 양식적인 특징의 하나이지만, 대상을 일부러 더 완벽하게 보이려고 하는 의도를 지닌 것은 아니다. 라이블이 사실에 충실하며 세밀하게 그린 이 회화는 인간의 삶을 3세대로 드러내면서, 이들이 가족이라는 것을 암시한다. 일상적이면서 민속적인 모티프를 잘 드러내려고 라이블은 밝은 인물 뒤에 어두운 바탕을, 어두운 인물 뒤에는 밝은 바탕을 표현하는 구성적인 조형 방식을 이용했다. 이 두 여인은 앞으로 몸을 숙인 노파를 보호하려고 양옆에 기대어 앉았다. 1878년 오버바이에른의 베르블링 마을에서 4년에 걸친 작업 과정을 거쳐 탄생한 이 그림을 제작하기 시작하면서, 라이블은 다음과 같은 짧은 메모를 남겼다. "내게 반대하는 이들은 내가 낡고 관습적인 구태에서 벗어났기 때문에 반대한다. 그들은 그러한 구태를 이상주의라고 여기는 것 같다." 라이블은 친구가 된 카를 슈흐, 한스 토마, 그리고 빌헬름 트뤼브너, 또 '라이블 클럽'의 젊은 화가들과 함께 이러한 인식을 공유했다.

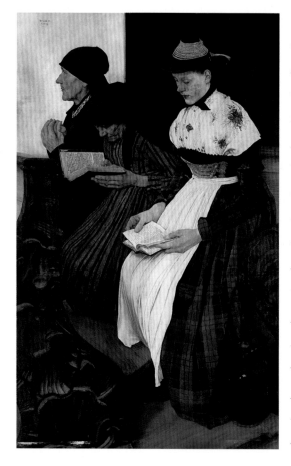

쿠르베의 풍경화들은 남부 프랑스의 코트다쥐르Côte d'Azur나 《폭풍우가 지나간 에트르타의 단애斷崖》(1869, 파리, 오르세 미술관)처럼 노르망디의 풍경들을 보여준다. 이런 풍경화들은 바닷가에 높이 서 있는 절벽을 지질학적으로 관찰하는 것 외에도, 특이한 날씨의 분위기를 잘 드러낸다. 지정학적인 데서 모티프를 얻고 회화적으로 더욱 승화된 사실주의의 영향을 받은 인상주의자 클로드 모네는 노르망디 에트르타Etretat의 장관을 이룬 절벽에 반짝이는 빛을 주어, 육중한 암벽이 마치

움직이는 듯 또는 본질적으로 물과 동체인 듯 느껴지게 표현했다(《만포르트Manneporte》, 1886, 뉴욕, 메트로폴리탄 미술관).

새로운 세계관 | 쿠르베의 사실주의는 한편으로는 미메시스(그리스어로 '모방'이라는 뜻)로서 감관으로 인지하여 대상을 사실대로 재현하는 전통과 매우 가까운데, 이는 고대에 뿌리를 두고 있으며 중세 말기, 혹은 르네상스에 새롭게 등장했던 것이다. 다른 한편 쿠르베의 사실주의는 주제나 양식에서 경험주의, 물질주의, 그리고 사회주의 등 새로운 세계관의 경향을 보여주었다. 이러한 미술적 동향은 문학적 사실주의, 자연주의와 나란히 유럽 전체에서 출현했다.

19세기 후반부에 회화적인 사실주의를 대표하는 독일 화가들은, 아돌프 멘첼, 빌헬름 라이블, 그리고 카를 프리드리히 레싱과 같이 '뒤셀도르프 미술(화가) 학교Düsseldorfer Malerschule' 출신이 결성한 집단의 일원이었다.

1870년 상트페테르부르크에서는 '페레드비슈니키Peredwischniki'(러시아어로 '여행자'라는 뜻)라는 화가 집단이 만들어졌다. 페레드비슈니키의 전시회는 상인 파벨 미카일로비치 트레티야코프가 후원했는데, 파벨이 모은 러시아의 고 미술품과 동시대 미술작품은 트레티야코프 미술관의 기본 콜렉션을 형성하게 되었다. 톨스토이와도 아주 친했던 일리야 에피모비치 레핀은 페레드비슈니키에 나중에 가입했으며, 사회비평적 사실주의의 대표자로서 국제적인 명성을 얻게 되었다. 그의 그림 중 《볼가 강의 뱃사람》(상트페테르부르크, 러시아 미술관, 습작은 모스크바의 트레티야코프 미술관에 소장)은 1873년 빈의 만국박람회에 전시되기도 했다.

사실주의 화가인 레싱, 멘첼, 레핀 등은 공통적으로 현실에서 주제를 구했지만, 아카데미즘이 추구했던 역사화와는 전혀 달리, 현실비평적인 관점에서 역사와 관련된 주제들을 중시했다. 레싱이 '이단자' 얀 후스의 운명에 대한 주제를 선택한 배경에는 반反가톨릭적인 의도가 깔려 있었다. 또한 멘첼이 그린 프리드리히 대제의 생애에 대한 그림은 프로이센이 그를 신화화하는 데 저항하고자 하는 의도가 있었다. 레핀의 군상群像 《술탄 모하메드 4세에게 편지를 쓰는 자포로지예의 코사크인들》(1891-98, 모스크바, 트레티야코프 미술관)은 터키 사람들뿐만이 아니라, 러시아인들에게 두려움의 대상이었으며, 우크라이나에서 내쫓긴 용맹한 소수민족 코사크인을 예찬하기 위한 것이었다.

쿠르베

쿠르베는 1819년에 브장송 근방 오르낭에서 태어나 1840년부터 파리에 머물면서 독학으로 화가가 되었는데, 그는 주로 프란스 할스나 렘브란트 같은 17세기 대가의 그림들을 연구했다. 그는 1850년 파리의 '살롱'에 매우 큰 역사화 형식으로 다소 도발적으로 자신의 고향을 그린 풍경화 《오르낭의 장례》를 출품하여 주목을 받았는데, 한 비평가는 이 작품을 두고 "오르낭에 묻힐까봐 겁먹게 된다"고 언급했다(파리, 오르세 미술관). 약 1850년에 쿠르베는 이탈리아와 매우 가까운 코트다쥐르에서 환상적인 빛과 색채를 발견하게 된다. 그의 그림들은 마네, 르누아르 등 인상주의자들과, 세잔, 반 고흐, 마티스, 브라크, 피카소에게 영향을 주었다.

1855년 쿠르베는 이젤 앞에 앉은 화가로 분한 자신과 여러 사람들이 모여 있고, 화가 옆에 전통적인 뮤즈로 나타나는 여성 누드가 서 있는 실내 풍경화 《화가들의 아틀리에, 사실적인 알레고리, 7년 동안의 미술적이며 도덕적인 나의 삶》을 제작했다(339×598센티미터, 파리, 오르세 미술관). 쿠르베는 이 그림을 파리의 만국박람회 기간에 사비를 들여 만든 '사실주의 전시관'에 내놓았는데, 그곳에는 40점의 작품이 전시되었다. 프랑크푸르트와 뮌헨에서 체류하면서 쿠르베는 독일 화가들에게 영향을 미치기 시작했다. 쿠르베는 1869년 뮌헨의 글라스팔라스트에서 열린 국제 여름 전시회에 참여하여, 자신의 영향력을 강화시켜나갔다. 라이블은 1869-70년에 파리에 머물면서 뮌헨에서 열렸던 국제 여름 전시회를 파리에서 개최하도록 주선했다. 1871년 파리 코뮌이 유혈 진압된 후, 구르베는 폭동에 큰 역할을 했다는 이유로 1년 반을 감옥에서 보내야 했다. 1873년 그는 스위스로 도주하려다 다시 체포되었으며, 1877년 망명지였던 브베 근방 라투르드펠즈에서 사망했다.

19세기

사진

미술 사진

회화가 사진으로 재생산되어 다량으로 나오면서부터 회화와 사진은 점차 경쟁 관계로 치닫는다. 1859년 파리의 살롱에 마련해놓은 사진 전시실에서 외젠 들라크루아와 구스타브 쿠르베를 예찬한 샤를 보들레르는 새로운 장르인 미술 사진에 대해 다음과 같이 경고했다. "사진이 그 기능으로 인해 미술의 영역을 침범하도록 허용된다면, 미술은 빠른 속도로 내밀리거나 버려지고 말 것이다. 인간의 어리석음이 자연적인 필요성에 의해 사진을 만들게 했다. 사진은 이제 그 고유한 의무를 이행해야만 한다. 사진은 문학을 창조하지도 않고 대체하지도 못하는 언론과 속기술처럼, 과학과 미술의 겸허한 하녀가 되어야 한다."

자동화된 형상 | 사진기의 원조는 카메라 옵스쿠라였다. '카메라 옵스큐라'는 앞쪽에 열린 구멍이 있고 뒤쪽에 흐린 유리판이 세워진 상자로, 구멍으로 쏟아져 들어오는 빛을 통해 앞에 놓인 대상이 유리판에 작은 형상으로 반사될 수 있도록 만들어진 것이다. 아랍의 천문학자들은 1000년 이전부터 태양을 관찰하기 위해 이 기기를 사용했다. 1321년에 유대인 철학자이자 수학자, 천문학자인 레비 벤 게르손이 이 기기에 대해 기록한 보고서도 전해온다. 17세기 이후 카메라는 열린 구멍에 렌즈가 부착되면서 더욱 정확하고 뚜렷해졌고서 따라서 본 떠 그릴 만한 형상들을 비추게 되었다. 이후 카메라는 손으로 그린 스케치를 보완하거나 새로 그리게 할 수 있는 보조기기가 되었다.

이 '빛 그림'에 자동적으로 초점을 맞춰 수동적인 작동을 없애려면, 16세기 이후 알려지기 시작한 태양 빛의 화학 작용에 관한 지식을 연구할 필요가 있었다. 그 결과 태양 빛이 은을 함유하고 있는 은염류를 검게 한다는 것을 알게 되었다. 귀족 출신인 학자 조제프 니세포르 니에프스가 빛에 매우 민감한 철판으로 한 실험을 통해 '태양 그림Heliografie'이 생겼다. 현존하는 최초의 사진Fotografie('빛의 그림'이라는 뜻)은 오스틴에 있는 텍사스 대학교가 소유하고 있다. 이 사진은 1826년에 만들어졌으며 닙스의 실험실에서 내다보이는 곡물 창고, 제빵소, 그리고 비둘기 집을 보여준다. 햇빛이 드는 8시간 동안은 해가 서서히 움직이므로, 당시에는 사물을 촬영하려면 따로 조명이 필요했다. 1829년 닙스는 화가 자크 루이 망데 다게르와 함께 공동으로 작업하면서, 사진이 찍힐 판에 덧칠 처리를 개선하는 것에 관해 1839년 파리의 과학 아카데미에 보고했다. 그와 동시에 영국의 국회의원이자 과학자이면서 화가이기도 했던 헨리 폭스 탈보트가 양화와 음화를 제작할 수 있는 발명을 공개하게 될 것이며, 양화와 음화에 햇빛을 비추어 원하는 만큼의 사진을 만들 수 있다고 발표했다. 1838-39년에 독일에서도 사진이 만들어졌다. 당시 교수이자 발명가였던 프란츠 폰 코벨과 카를 아우구스트 슈타인하일 두 사람은 뮌헨의 프라우엔 교회의 서쪽부인 쌍둥이 탑 정면을 찍어 놓았다.

다게레오타이프는 수작업으로 채색되어 액자에 넣어 보관하는 유일본으로 발전되었고, 이와는 달리 탈보타이프Talbotypie는 사진이 대중 상품이 될 수 있는 단초를 제공했다.

사진의 사용 형태 | '사진이 탄생한 해'인 1839년 프랑스의 역사화가 폴 들라로슈가 다게레오타이프를 보면서 거의 예언에 가까운 말을 남겼다. "오늘 이후 회화는 사망했다." 그러나 사진과 회화의 경쟁은 건축, 풍경, 그리고 인쇄된 그림을 사용하는 언론매

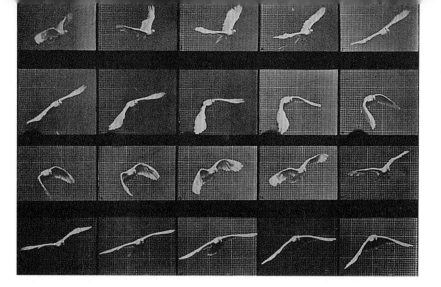

◀ 에드워드 마이브리지,
 〈새들의 비행〉, 1887년(코닥-파테
 기금으로 구입한 복제품의 일부, 1983)

1872년 영국 사진가 에드워드
마이브리지가 캘리포니아의 한 경마장
소유주의 집에서 기수들의 사진 시리즈
제작을 시작했다. 이때 노출 시간을
수 시간으로부터 분과 초로 줄이는
것도 실험되었다. 열 대 혹은 더 많은
카메라들이 경마장 근처에 배치되었다.
셔터는 말들이 지나가는 길목에 길게
놓은 줄로 움직였다. 1878년부터
출판되기 시작한 순간 촬영 사진들은
말의 동작에 대한 논쟁을 해결할 수 있게
했다. 즉 말이 뛸 때는 한 순간 네 다리가
땅에서 동시에 떨어진다는 것을 사진이
증명해주었기 때문이다. 마이브리지와
프랑스인인 에티엔 쥘 마리가 즐겨
찍는 주제들은 새의 비행이나 걷기,
몸을 구부리는 여성 누드(1887)와 같이
움직이는 인간들이었다. 연속 사진으로
말미암아 곧 필름이 발명되었다. 실린더
형태로 돌릴 수 있는 릴이나 원반에
필름을 감아 놓게 되자, 개별 사진은 곧
연속적인 동작으로 보이게 된다.

체에 한정되었을 뿐이다. 1841년 다게레오타이프를 인쇄판으로 변용할 수 있게 되자,
《다게리엔 연구 여행Les Excursions daguerriennes》의 도판집이 나오게 되었다. 1844-46년
에 탈보트 역시 연작물《자연의 연필The Pencil of Nature》을 총 24집으로 간행했다. 보도
사진가 슈반탈러는 뮌헨에 〈바바리아〉 기념비를 세우는 모습을 기록으로 남기기도 했
다(1850).

점차 초상화가 사진의 과제로 등장하게 되었다. 1853년 캐리커처 화가로 활동했던
나다르가 파리에 스튜디오를 개장하여, 여류 저술가 조르주 상드, 그녀의 동료 샤를 보
들레르, 화가 오노레 도미에와 귀스타브 도레, 또 작곡가이자 음악가인 엑토르 베를리
오즈, 프란츠 리스트 등을 작업실에 있는 카메라 앞에 초대했다. 1857년 막시밀리안 2
세 요세프는 궁전 화실에 바이에른 왕궁 사진사도 들어가도록 했다.

나다르는 1857년에 휴대용 카메라를 지니고 계류기구에 올라 파리를 최초로 공중
에서 촬영했다. 그는 젊은 화가들의 신뢰를 받았고, 1874년에는 그들의 첫 번째 그룹
전시회를 위해 자신의 공간을 내주었다. '인상주의자들'이라고 조롱받은 이 젊은 화가
들 중에는 에드가 드가와 클로드 모네가 있었는데, 이들 역시 카메라를 소유하고 있었
다. 사진 가장자리에 잘려나간 인물이나 카메라 조리개에서 방금 스쳐간 인물을 담은
스냅 사진, 또는 동작중인 사람을 찍다가 흐려진 사진은 인상주의자들의 작품에서 인
물을 배치하는 데 영향을 미쳐 양식적 특징이 되었다. 폴 세잔은 풍경 사진을 보조 자
료로 사용하곤 했다. 회화의 자율성과 사진의 광학적인 특성은 갈수록 더 차이가 나
게 되었다. 사진은 렌즈의 관점을 통해 제한되지만, 반면 세잔은 '객관적이며' 원근법적
인 특성을 그림에서 제거해나갔다. 이러한 세잔의 조형 방식은 포토콜라주와 비교될
수 있다.

19세기

노동

노동을 주제로 한
19세기 이전의 미술 작품들

농업과 수공업에서의 생산은 이미 초기
역사시대와 고대 미술의 주제에 속했다.
이러한 주제는 이집트의 묘실(부조, 벽화,
소형 조각)을 장식했고, 또 그리스의
도자기는 상업적 노동도 보여준다.
중세에는 아담과 이브의 밭일, 바벨탑
건설, 그리고 예수의 비유인 씨 뿌리는
사람이나 포도밭의 일꾼 등 성서를 주제로
한 그림에서 다양한 노동을 관찰할 수
있다. 중세 초기부터 18세기 말까지는
캘린더 형식으로 열두 달에 해당하는
고유한 노동에 관한 그림이 발전해,
교회 대문이나 분수에 묘사되기도 했고,
패널화나 벽 양탄자 등에서도 볼 수
있었다.
피렌체의 〈캄파닐레〉(1334년 시공)
부조에서는 7종 자유학예, 성사聖事, 덕德,
그리고 수공업과 수공예 미술 등이 주제가
된 알레고리와 함께 구원의 역사를 다룬
형상 프로그램을 볼 수 있다. 점성술
전통에서는 각 별자리가 의미하는 인간의
특성과 활동 영역이 표시된다. 한스
홀바인의 〈죽음의 춤〉(1535)과 같은 연작
판화에서는 죽음이 인간을 노동으로부터
해방하는 장면들을 담고 있다.

산업혁명 | 약 1760년경 영국은 농경생활에서 산업사회로 옮겨 가는 과도기를 맞이하고 있었다. 과학과 기술의 진보는 가속화되었고, 결과적으로 1820년 영국은 '거대한 도약take-off'을 맞이했다. 1850년경에는 독일도 그러한 현상을 겪게 되었다. 경제의 중요성을 알게 된 사회계층, 또 경제자유주의와 사회주의의 양극화가 발생하면서 산업혁명 이전의 신분사회를 현대화하기 위한 개혁 운동이 일어나기 시작했다.

개혁 운동의 대표 주자는 스코틀랜드 출신 토머스 칼라일이었는데, 그는 포드 매독스 브라운의 기념비적인 작품 〈노동〉(1852-65, 버밍엄, 시립미술관)에서 '정신노동자'로 묘사되기도 했다. 이 그림에서 칼라일은 '화면 중앙부에 노동의 진수를 보여주는 영국 토목공사 인부들과 함께' 수로 공사장을 관찰하고 있다. 브라운에 따르면, 칼라일은 "노동자는 아니지만, 자신의 임무를 수행하는 복 많은 사람들로, 좋은 직업을 가진 '정신노동자'에 속했다."

육체노동과 정신노동이 조화를 이룬다고 파악한 브라운의 작품은, 농업과 수공업에 관한 주제와 다른 한편으로 산업 세계에 관한 주제 사이에 자리 잡고 있다. 농업과 수공업 주제에는 장 프랑수아 밀레(〈씨 뿌리는 여인〉, 1857, 파리, 오르세 미술관), 그리고 귀스타브 카유보트(〈널빤지 깎는 사람〉, 1875, 파리, 오르세 미술관), 또 막스 리버만(〈통조림 만드는 여인〉, 1880, 라이프치히, 조형미술박물관, 〈구두수선공장〉, 1881, 〈라렌의 아마포 헛간〉, 1887, 베를린, 국립미술관), 반 고흐(〈베 짜는 사람〉, 1884, 뮌헨, 노이에 피나코테크), 그리고 조반니 세간티니(〈쟁기질〉, 1887-90, 뮌헨, 노이에 피나코테크) 등의 작품들이 속한다.

산업 사회에 관한 주제는 공장 외부와 내부 모습으로 나뉜다. 후대의 역사화가 알프레드 레텔은 〈베터 성의 하르코르트 공장〉(1834, 뒤스부르크, DEMAG-AG)과 같은 벽화에서 사회적인 변화의 모습을 잘 드러내고 있다. 이 그림에서는 영국의 모범을 따라 독일에서 기계 제작에 열의를 쏟은 기업가 프리드리히 하르코르트의 공장을 위해 베터 성의 유서 깊은 외벽이 허물어지고 있다. 회화가 출판되면서 발전된 다양한 주제 중에서도 공장 내부를 묘사한 장면은 기술적 설비와 작업 과정에 관한 정보를 줄 뿐만 아니라, 기계실의 여성과 아동 노동자, 또는 작업 사고를 표현함으로써 통해 프롤레타리아 계급의 착취에 대해 비판한다. 케테 콜비츠는 게르하르트 하우프트만의 희곡(1893년 공연)에 의거하여 1844년에 일어난 슐레지엔의 폭동을 연작 판화 〈베 짜는 사람들〉을 통해 묘사했다(1894-98).

노동의 기념비 | 19세기에는 귀족들과 야전사령관을, 특히 19세기 후반이 되면 예술

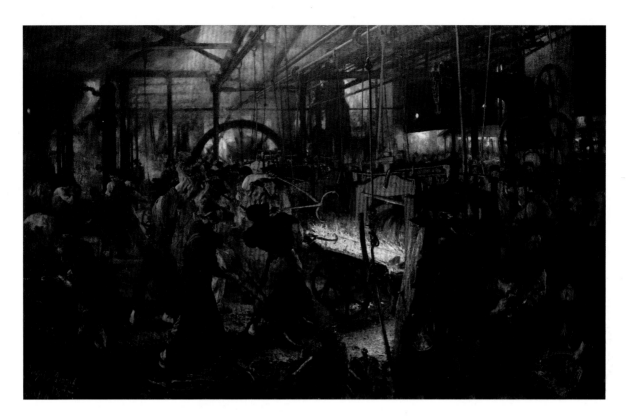

가, 학자, 그리고 발명가들을 기리는 수많은 기념상들이 세워졌지만, 노동자들의 기념상이 들어설 곳은 없었다. 노동과 연관된 주제를 다루는 조각가들은 이탈리아의 빈첸초 벨라(청동 부조 〈노동의 제물〉, 1882, 로마, 국립 현대미술관), 오귀스트 로댕의 친구인 쥘 달루(〈공화국의 승리〉, 1889, 1899년 이래 파리의 국가 광장Palace de la Nation), 그리고 벨기에의 콩스탕탱 뫼니에 등이 있었다. 뫼니에가 제작한 〈노동의 기념비〉는 1930년 브뤼셀에 설치되었다. 뫼니에의 이전 작품으로는 청동 부조인 〈용광로 앞의 노동자〉(1893, 파리, 오르세 미술관)를 들 수 있다.

1932년 소비에트 연방국가에서 국가의 교의로 선포된 사회주의적 사실주의는 노동의 알레고리를 사회 발전을 위한 진보적 에너지로 이용했다. 베라 이그나티예브나 무키나가 제작한 25미터 높이의 강철판으로 만든 군상 〈노동자와 콜호스 농장 여성〉(1935-36)은 주먹을 쥔 손과 함께 망치와 낫을 들어 올리고 있다. 이 조각 작품은 1937년 파리의 만국박람회에 참여한 소련 전시실의 대표작이었으며, 1938년 이래 모스크바에 소장되었다.

▲ 아돌프 멘첼, 〈압연 공장〉, 1875년, 캔버스에 유화, 153×253cm, 베를린, SMPK, 국립미술관

공장의 '내부 그림' 유형은 오버슐레지엔 산업지대에 있는 왕립 공장(폴란드의 코르초브)에 관한 습작에서 시작되었다. 그림 중앙부에서 노동자가 집게와 갈고랑이로 불타는 쇳덩어리를 집어내는 장면은 마치 불 뿜는 용과 싸우는 영웅의 모습을 떠 올리게 한다. 이 작품에서는 노동 조건에 대해 관심을 갖고 있는 사실주의 화가의 관점이 중요하다. 그림의 전경에는 몇 명의 일꾼들이 타는 듯한 열기를 피해 보호벽 앞에서 음식을 먹고 있다. 대각선 구도의 출발점이 되는 그림 뒤쪽의 왼쪽 인물은 아마도 이 장면을 관찰하고 있는 화가라 추측된다.

19세기

이상주의

이탈리아를 동경하는 북유럽 | 율리우스 슈노르 폰 카롤스펠트는 이탈리아에서 머물기 시작한 1818년 즈음에 라이프치히의 저술가 프리드리히 로흐리츠에게 편지를 보내면서, 자기가 보고 즐기는 일을 이렇게 적었다. "나를 흥분하게 하고 행복하게 만드는 대상은 바로 남쪽, 오래된 미술 전통, 여기 로마에 사는 우리(독일 화가)들의 미술가로서의 삶, 그리고 마지막으로는 나의 작품 활동입니다." 그는 다시 이렇게 덧붙였다. "가축의 등에 앉아 짐바구니를 들고 있는 펠트 출신 흰 부인보다는 노새를 타고 있는 아름다운 알바니아 여인을 보는 것이 훨씬 즐겁습니다." 말하자면 슈노르 폰 카롤스펠트는 로마 남부의 알바니아 산맥 지역에서 온 이탈리아 여인의 고통스러운 농경생활을 느끼게 하기보다는, 시각적인 아름다움에 만족하겠다는 것이다. 즉 이상주의와 (사회적) 사실주의의 대립이 슈노르의 언급의 핵심을 이룬다고 할 수 있다.

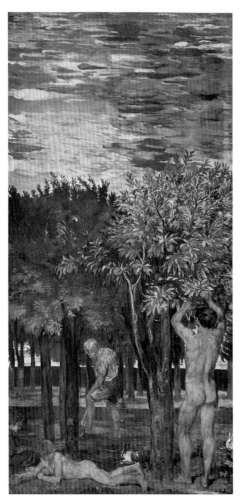

▶ 한스 폰 마레스, 〈오렌지 나무 숲〉, 1873년, 프레스코, 인체 크기는 등신대, 나폴리, 동물학 연구소(1879년 설립)
동물학 연구소의 수족관 위에 있는 공공 공간(13.5×5미터, 높이 7.5미터)의 실내 건축을 책임진 아돌프 힐데브란트의 주선으로, 마레스는 네 벽면을 프레스코로 장식하라는 주문을 받았다. 그 이전의 습작들은 다음과 같은 계획을 담고 있다. "동굴이 있는 바다, 섬, 암벽 그리고 건축. 그물을 펼치는 어부들과 함께 한적한 배가 바다로 미끄러져 간다. …… 바닷가의 주점, 그리고 건조한 쪽으로 열린 창문이 있는 벽면에 실제 크기의 오렌지 나무 숲과 그에 어울리는 인물들 배치한다."(콘라트 피들러에게 마레스가 보낸 편지, 1873년 7월). 마레스는 소렌토에서 작업한 스케치는 이 기록의 마지막 장면을 묘사했으며, 이 모티프는 다시 유화 〈오렌지 나무 아래의 세 청년〉(1874–80) 그리고 세폭화인 〈헤스페리덴〉(1884–85년경, 피들러가 소유했던 두 작품은 뮌헨의 노이에 피나코테크에 소장)에 적용되었다. 나폴리에 있는 이 프레스코는 소년, 청년, 노년으로 나뉘는 인생의 단계를 주제를 보여주며, 명확한 수평과 수직의 구도, 그리고 거의 조각품처럼 보이는 잘 다듬어진 남성 누드의 평온하고 우아한 뒷모습 등 이상주의의 전형적인 양식적 특징을 보여준다. 신속하게 제작되는 벽화에는 밝은 채색이 어울리지만, 마레스의 패널화들은 수정 작업으로 덧입히기 과정을 겪으면서 어두워진 모습을 보여준다(〈성 게오르크, 후베르투스 마르틴 세폭화〉, 1885–87, 뮌헨, 노이에 피나코테크, 피들러 컬렉션).

또한 이상주의와 사회적 사실주의의 대립에는, 중세 말기 이후 19세기까지 지속되었던, 연구 목적의 이탈리아 여행 전통이 계속되면서 비롯된 북유럽인들의 남유럽에 대한 그칠 수 없는 동경이 배어 있다. 슈노르 폰 카롤스펠트가 속했던 로마의 루카 형제단 Lucasbrüder에게서 나타난 남유럽에 대한 동경은 종교적인 색채도 나타난다. "나를 무척이나 행복하게 하는 두 번째 일은 전통적인 그리스도교 미술작품을 감상하고 즐기는 것입니다. 아직 겨울 같은 세상에서 아름다운 봄의 달콤한 열매들이 익어갑니다."

미술과 철학 | '루카 형제단', 즉 '나자렛파'는 '독일 출신 로마파'의 제1세대에 속하며, 이후 독일의 미술 중심지가 된 뮌헨, 드레스덴, 그리고

베를린에서 활동하게 된다. 이탈리아에서 제2의 고향을 찾은 나자렛파 제2세대에는 아르놀트 뵈클린, 안셀름 포이어바흐, 그리고 한스 폰 마레스 등이 속한다. 한스 폰 마레스는 1866년 로마에서 콘라트 피들러와 친분을 맺게 되는데, 피들러는 저서《미술에 대하여 Schriften zur Kunst》에 다음과 같이 썼다. "미술은 본질적으로 이상적이다. 그렇지 않다면 미술은 더 이상 미술이 아니다." 피들러는 철학사에서 아리스토텔레스의 경험론과 구분되는 플라톤의 관념론에 가까운 개념을 사용했으며, 이는 19세기에 와서 경험적인 사실주의, 실증주의, 그리고 물질주의와 반대되는 이상주의를 지칭한다.

안셀름 포이어바흐의 회화 〈플라톤의 향응〉(1868-69년경, 카를스루에, 쿤스트할레, 두 번째 판본은 1870-73, 베를린, 국립미술관에 소장)은 에로스 신화에 대한 플라톤과 소크라테스의 대화 장면(알키비아데스가 등장)을 보여주고 있는데, 이는 이상주의의 철학과 미술 사이의 내용적인 연관성을 주제로 삼고 있다. 포이어바흐는 괴테의 희곡《타우리스의 이피게네이아》를 재현하면서 바이마르 고전에서 표현된 이상적인 인간에 경의를 표했고, 이피게네이아가 읊는 아래의 독백을 충실히 묘사했다. "그리스인들의 땅을 영혼으로 그리워하며 / 나는 강둑에 하루 종일 서 있다."(〈이피게네이아〉, 1862, 다름슈타트, 헤센 주립미술관, 두 번째 판본은 1871, 슈투트가르트, 국립미술관에 소장).

포이어바흐는 양식적으로는 조각 작품과 비슷하게, 인체의 내면으로 향한 표현에 집중하고 있다. 아르놀트 뵈클린의 작품은 〈파도의 유희〉(1883, 뮌헨, 노이에 피나코테크)에서 보는 것처럼, 목신 또는 물의 요정인 나이아스와 트리톤과 같은 자연 신화의 모티프를 재현해 이상주의적인 자연 묘사라는 측면에서 포이어바흐와 본질적으로 구분된다. 뵈클린의 말기 작품은 이미 상징주의에 가까워진다. 한편 스위스의 페르디난트 호들러와 프랑스의 피에르 퓌비 드 샤반의 회화적 발전은 아르놀트 뵈클린의 궤적과 비슷하다. 특히 가볍고 조화로운 색채를 사용하는 샤반느의 인물 구성은 고요하고 달콤한 백일몽에서 유래된 것처럼 보인다(〈바닷가의 소녀〉, 1879, 파리, 오르세 미술관).

세 사람의 '독일 출신 로마파'

1827 아르놀트 뵈클린이 바젤에서 탄생. 뒤셀도르프, 제네바, 그리고 파리에서 수학

1829 안셀름 포이어바흐는 슈파이어에서 탄생. 뒤셀도르프, 뮌헨, 안트베르펜, 그리고 파리에서 수학

1837 한스 폰 마레스는 엘버펠트(오늘날 부퍼탈)에서 탄생. 베를린과 뮌헨에서 수학

1850 뵈클린이 로마에 도착. 뮌헨과 바이마르(1872-74)에서 체류하다가 결국 피렌체에 정착했다. 1901년 피에솔레에서 사망

1855 포이어바흐는 베네치아와 피렌체를 거쳐 로마에 도착. 1872년 그는 교수직을 제안받고 빈(미술 아카데미 강당에 신화를 주제로 한 천장화 제작)으로 이주한다. 모함에 혐오를 느껴 1877년 다시 이탈리아로 여행. 1880년 베네치아에서 사망

1865 마레스가 로마에 정착. 후에 마레스의 후원자가 된 콘라트 피들러, 그리고 조각가 아돌프 힐데브란트와 친분을 갖음. 1870년부터 베를린, 드레스덴, 나폴리, 피렌체에 머물다가 1875년 다시 로마로 돌아감. 1887년에 사망

뵈클린, 포이어바흐 그리고 마레스는 메클렌부르크 출신 아돌프 프리드리히 폰 샤크 남작으로부터 후원을 받았다. 1858년에 폰 샤크 남작은 막시밀리안 2세 요제프 국왕의 초대로 뮌헨에 갔고, 1894년에 사망하기까지 그곳에서 살았다. 폰 샤크 남작은 1859년부터 뵈클린에게, 1862년부터는 포이어바흐에게 작품을 주문했다. 1864년에 마레스와 프란츠 렌바흐는 폰 샤크 남작을 위해 로마, 피렌체로 가서 고미술 대가들의 작품들을 복제했으며, 복제품들은 1909년 뮌헨에서 문을 연 샤크 갈레리 Schack-Galerie에 소장되었다.

19세기

전시회

상품미학

유럽의 거대 도시에서 모든 예술 전시회는 이제 도회적인 거리의 일상에 속한다. 1827년 런던을 방문했던 하인리히 하이네는 '화랑'과 상점들에 대해 보고하고 있다.

"영국인이 만들어내는 모든 것, 즉 모든 사치품, 화려한 램프, 부츠, 다기茶器, 여성의 치마 등은 모두 완벽하게 마무리되어 있다. 상점에서 보여주는 모든 상품들은 환상적이기 때문에 최상으로 보이는 것이 아니라, 상품 배치 기술, 색감의 대조, 다양성을 보여주므로 영국 상점들은 매력 있게 보인다. 또한 일상적인 생활용품들조차 놀랍도록 멋지다. 익숙한 식기조차 조명의 효과를 통해 우리를 유혹한다. …… 그렇게 모든 것이 우리에게는 마치 그려진 것처럼 보이며, 또 프란스 미어리스의 멋지지만 소박한 그림들은 우리를 주눅 들게 한다."
(하인리히 하이네, 〈영국에 대한 단상Englische Fragmente〉, 뮌헨의 잡지 《아날렌Annalen》에 최초로 공개)

국가적 전시회 | 19세기에는 국가가 공공 미술관에서 미술 전시회를 장려해, 시간적으로 한정된 당대의 미술을 보여주는 미술관 역할을 했다. 당대의 미술을 보여주는 전시회는 국가적인 미술 정치의 현황을 보여주었으며 사회 일반의 미술 취향에 영향을 끼쳤고, 따라서 미술 시장에도 효력을 발휘했다. 미술가의 개별적인 능력을 보여주기 위한 전시회의 원조는 1673년 루브르 궁전의 '살롱 카레'('살롱'에는 전시회의 뜻도 있다-옮긴이)에서 그 당시 생존했던 프랑스 미술가들의 작품들이 전시되기 시작한 데서 유래한다. 이 전시회는 정기적으로, 그러다가 1863년부터 매년 열리게 되었다. 당시 최신 프랑스 회화가 유럽 전역에서 지닌 의미는, 아우크스부르크의 《알게마이네 차이퉁Algemeine Zeitung》에 실린 하인리히 하이네의 '살롱'에 대한 기사 '1831년 파리의 회화 전시회'에 잘 나타나 있다. 하이네의 기사는 혁명(파리는 1830년 7월 혁명을 겪었다)을 다룬 외젠 들라크루아의 〈시민을 인도하는 자유의 여신〉(파리, 루브르 박물관)의 의미를 해설하고, 아울러 대중의 반응을 다루었다.

1851년 세계 최초로 열린 런던의 만국박람회부터 전시회는 '경진회'의 의미를 갖게 되었다. 고급 취향과는 상관없이 일상생활에 쓰이는 공산품의 공예적 측면을 강화, 혁신하자는 결과를 보여주는 동안, 파리 제1차 만국박람회(1855)는 조형미술 작품들도 전시하게 되었다. 그러나 구스타브 쿠르베는 자신의 '사실주의' 작품을 보여주는 전시회를 마련하여, 만국박람회가 조형미술 작품을 선별하는 과정에 대해 항의의 뜻을 나타냈다. 쿠르베의 예에 따라 에두아르 마네도 1867년 파리 만국박람회의 미술 전시회를 비난하게 되었다.

런던의 왕립 미술원Royal Academy은 1813년 국가적인 의미를 지닌 미술가의 주요 작품에 대한 최초의 회고전을 열었는데, 그 주인공은 1792년 사망한 아카데미의 책임자 조슈아 레이놀즈 경卿이었다.

사적인 전시회 | 구체제로 회귀한 국가들이 미술 정책을 통해 경쟁을 제도화시킨 체제는 19세기 전반부에 점차 한계점을 드러내게 되었다. 이를 보완하기 위해 시민들의 교양의 표현으로서 국가가 인가하고, 개인적으로 운영된 미술 연맹들이 생성되었다. 미술 연맹들은 전시회와 강연, 출판, 그리고 동시대 미술작품의 매매 혹은 경매 등을 통해 미술의 활성화를 후원했다. 최초의 미술 연맹은 1787년에 결성된 '취리히 미술회 Züricher Kunstgesellschaft'였고, 이후 1792년 뉘른베르크에서 '알브레히트 뒤러 연맹', 그리고 1799년에 바이마르에서 '미술친구Kunstfreunde' 등이 나타났으며, 런던과 파리, 카를

스루에, 함부르크, 브레멘, 뮌헨, 베를린, 슈투트가르트, 드레스덴 그리고 뒤셀도르프(1829)에서 미술 연맹의 결성이 뒤따랐다.

19세기 후반부에는 미술가들과 미술 애호가들이 구성원이 된 미술 연맹 이외에도, 전시회 공동체의 면모를 지닌 미술가 협회가 등장하게 되었다. 1870년 상트페테르부르크에서 결성된 미술가 협회 '페레드비슈니키'는 미술가들이 선호했던 순회 전시회의 형태를 띠었다. '인상주의자들'이라고 조롱받은 파리 전시회의 주인공들을 포함해 30명의 화가들은 '무명 협회

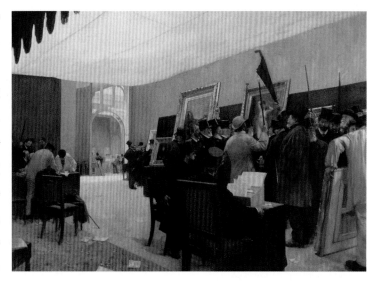

Sociétéanonyme'라는 이름으로 미술가 연합을 만들었다. 이들의 여덟 번째와 마지막 전시회(1886)에는 조르주 쇠라가 참여했는데, 그는 이미 2년 전에 '독립미술가협회Société des Indépendents'의 구성원으로서 '독립미술가전Salon des Indépendents'을 계획했다. 이 '독립 미술가전', 혹은 '앙데팡당 전시회'는 파리의 관전官展이라 할 수 있는 '살롱'에 대적할 만한 무게를 지니고 있었으며, '세세숑Secession' 전시회의 모범이 되었다. '세세숑' 전시회를 통해 미술가 집단들은 기존의 동맹들과 협회들로부터 일종의 '탈퇴'를 선포하게 되었다. 1892-93년에는 뮌헨에서 '분리Sezession'(프란츠 폰 슈투크가 주도)전이 열렸다. 1892-93년 빌헬름 왕가 양식으로 역사화를 그렸던 화가 안톤 폰 베르너의 주도하에 두 그룹이 베를린 미술가 연맹에서 탈퇴하게 되었다. 이들은 1899년 막스 리버만과 함께 베를린 분리파Berliner Sezession을 결성했고, 전시회를 개최하여 독일 인상주의의 입지를 확고히 해나갔다. 빈 분리파Wiener Sezession는 1897년 제1회 빈 분리파 전시회를 개최하여 '제체시온슈틸Sezessionstil'(곧 아르누보, 유겐트스틸)이라는 개념을 낳았다. 빈 분리파 전시회는 1898년부터 빈에 요제프 마리아 올브리히가 설계한 '제체시온 관'을 전시 공간으로 사용했다. 벨기에의 아방가르드 전시 공동체로는 제임스 앙소르가 포함된 브뤼셀의 '20인Les Vingts'이 있었다. 이들은 1890년 전시회에 폴 세잔과 빈센트 반 고흐를 초청하기도 했다(바로 이 전시회를 통해 한 작품을 팔았고, 이 작품이 그가 생전에 판 단 하나의 작품이었다).

마네와 모네

마네와 모네의 생애

시민 사회의 문화 혁명 | 에두아르 마네는 중상류층 집안에서 태어났다. 집안에서는 마네에게 법률가나 해군이 되라고 종용했지만, 결국 미술가가 되겠다는 마네의 결정을 받아들이고 최고의 스승에게 배우도록 했다. 마네의 스승 토마 쿠튀르는 1847년 '살롱'에서 기념비적인 규모의 그림 〈쇠퇴기의 로마인들〉(466×775센티미터, 파리, 오르세 미술관)이 입상하면서 화가로서 절정기를 누리게 되었다. 쿠튀르는 이 그림에서 유베날리스(60-127 이후, 로마의 풍자시인-옮긴이)의 명문("전쟁보다 더욱 잔혹한 악덕이라는 것이 로마를 덮치더니, 패자에게 복수하는구나")을 무질서한 술판으로 재현했으나, 로마인들의 방탕함을 있는 그대로 노출시키지는 않았다.

그러나 마네의 관심은 문학적인 주제나 아카데미가 가르치는 규칙, 그리고 시민적인 예의범절에 바람직한 역사화에서 완전히 벗어나 있었다. 그는 티치아노, 벨라스케스 그리고 고야 등의 대작에 관한 수업을 받아 그러한 대작들을 복사하고 연구했으며, 또 일본 미술과 자연주의에 이끌리고 있었다.

마네에게 1863년은 미술가로서 결정적인 해가 되었다. '살롱'의 심사위원단은 출품된 작품들을 선정하는 데 잘못된 결정을 내렸고, 황제 나폴레옹 3세는 '낙선작 살롱'이라는 또 다른 전시회를 개최하도록 했다. 이 전시회에서 마네는 〈풀밭 위의 점심〉이라는 작품으로 스캔들을 불러일으켰으며, 1865년 '살롱'에 〈올랭피아〉를 제출하면서 또 다시 스캔들이 벌어졌다.

사실 마네의 〈풀밭 위의 점심〉과 〈올랭피아〉(모두 파리, 오르세 미술관 소장)는 조르조네(〈전원에서의 합주〉, 루브르 미술관)와 티치아노(〈우르비노의 비너스〉, 우피치 미술관)의 그림으로부터 영감을 얻은 것이었다. 이 두 그림에서 놀라운 점은 마네의 고유한 표현방식이다. 이를테면 두 그림에서 주요 인물인 누드 여성은 감상자를 똑바로 내다보고 있으며, 마치 비밀스러운 생각들을 털어놓으려는 것 같다. 밝은 살갗과 다채로운 색깔의 과일, 꽃 등으로 어우러진 배경은 조화롭게 미화된 에로티시즘 주제와는 어쩐지 서로 모순되어 보인다. 더구나 정면으로 가해지는 빛의 표현은 평면 효과를 내는 회화적인 조형을 희생했다. 다시 말하면 마네는 '보기 싫은 것'에 끌리는 듯 보인다.

회화를 공부하기도 했고, 낭만주의 문학의 반反시민적인 보헤미안이었던 저술가 테오필 고티에는 1830년 그의 '살롱' 기사에서 다음과 같이 빈정거렸다. "사람들이 〈올랭피아〉를 그냥 아마포에 앉아 있는 서툰 모델이라고 생각하더라도, 그 그림이 뭘 의미하는지는 정말 알 수가 없다. 살색도 지저분하고, 조형 방식도 무가치하다. 그림자도 넓은 띠로 구두약 발라 놓은 것처럼 그렸다." 마네가 〈풀밭 위의 점심〉을 위해 마르칸토니오

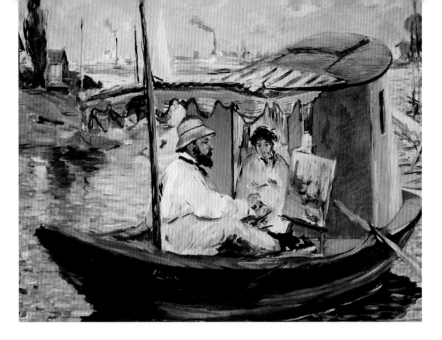

그림의 제목은 클로드 모네가 아르장퇴유
근방 센 강에서 작업할 때 사용하던
아틀리에용 보트를 의미한다. 배의
실내에는 모네의 부인 카미유 모네가
앉아 있다. 그림의 대상이나 조형 방식은
이 회화가 우정의 발로에서 제작된
그림이라는 것을 말해준다. 모네가
새롭게 시작했던 채색 기법에 탄복한
마네는 바로 그 기법으로 이 그림을
그리고 있다. 붓 터치는 이 그림이 시각적
감흥을 따라 자유롭고 즉흥적으로
재현되었다는 인상을 준다. 마네는
기법에서 모네와 가까워지기는 했지만
1874년 최초로 그룹 전시회를 가진
'인상주의자들'과는 거리를 유지했다.

라이몬디의 동판화 〈파리스의 심판〉(라파엘 스케치를 따라 제작)에 등장하는 인물들을 이
용했다는 것이 밝혀지면서, 마네에 대한 사람들의 분노가 커졌다.

바티뇰의 아틀리에 | 앙리 팡탱 라투르가 1870년 '살롱'에 출품한 작품의 제목은 〈바
티뇰의 아틀리에〉였는데, 이 그림에서 라투르는 마네와 미술비평가인 차샤리 아스트뤼
크 등의 인물들을 묘사했다(파리, 오르세 미술관). 인물들이 모인 곳은 파리의 레 바티뇰
Les Battignolles에 있던 마네의 아틀리에였다. 이곳은 마네의 자유로운 회화를 예찬하고,
방어하며, 각자의 고유한 방식으로 더 발전시키려 했던 문학가들(대표적으로 에밀 졸라)
과 화가들이 회합을 갖는 장소로 발전해나갔다. 팡탱 라투르의 군상群像 안에는 프레
데릭 바질(1870년 사망), 피에르 오귀스트 르누아르, 그리고 클로드 모네 등이 속했다. 팡
탱 라투르는 모네를 그림의 오른쪽 가장자리에 배치했지만, 정작 모네는 1874년 '인상
주의자들'이라고 조롱받은 이 그룹의 중심인물이 되었다.

모네는 마네가 구태의연한 미학을 등한시했던 데에 동조했다. 그는 마네의 〈풀밭의
점심〉에서 야외 작업에 대한 강렬한 인상을 받아 직접 야외에서 그리는 풍경화가가 되
었다.

한편 모네를 이끌어주었던 마네는 풍경화와 군상화群像畵, 초상화, 그리고 정물화들
을 제작했고, 이때 모네가 불투명한 인상을 즉흥적으로 묘사하면서 나타났던 암시적
이면서도 가볍고 우아한 표현이, 마네의 작품에서도 표출되는 놀라운 일이 일어났다.

19세기

인상주의

인상주의 전시회

1874년부터 1886년까지 파리의 인상주의 전시회는 여덟 번 개최되었는데, 제1회 때에는 30명의 미술가가 참가했다. 초대 전시회부터 여러 번에 걸쳐 참여했던 화가 중에는 폴 세잔, 에드가 드가, 클로드 모네, 베르트 모리조, 카미유 피사로, 피에르 오귀스트 르누아르, 그리고 알프레드 시슬레 등이 있었다.
제2회 전시회(1876)부터는 귀스타브 카유보트, 또 제4회 전시회(1879)에는 메리 커샛과 폴 고갱이 참여했다. 마지막 전시회(1886)에는 '신인상주의' 화가들인 조르주 쇠라와 폴 시냑의 작품들이 선보였다. 같은 해 화상 폴 뒤랑 뤼엘은 미국에서 최초의 인상주의 전시회를 성공적으로 개최했다.

파리 | 1874년 초에 결성된 '무명 회화, 판화 미술가들의 협회Société Anonyme des Artistes Peintres, Graveurs'에 속한 30명의 미술가들은 사진가 나다르의 파리 작업실에서 회화와 판화 전시회를 개최하게 되었다. 개인적으로 재원을 조달했던 이 전시회로 말미암아, 참가했던 미술가들은 경제적으로 파산을 맞았지만, 이 전시회는 미술사에 길이 남을 양식의 특징을 보여주었다. 이 양식의 이름은 르 아브르 항구를 그린 클로드 모네의 〈인상, 일출Impression, soleil levant〉에서 유래되었다(1872, 마르모탕 미술관). 물론 '인상주의'라는 단어는 언론인 루이 르로이가 풍자 잡지《샤리바리》에 실은 기사에서 조롱의 의미로 사용했다. 르로이에 따르면 인상주의 회화 기법은 '벽지보다는 좀 낫다." 그러나 곧 1878년 미술비평가인 테오도르 뒤레는 비방하려는 의도가 전혀 없이 〈인상주의자들의 회화Les Peintres impressionistes〉라는 글을 발표했다.

인상주의 그림들이 '미완성'처럼 보였으므로, 결국 새로운 기법이 필요한 그림 주제를 선택하게 하는 결과를 가져왔다. 인상주의 화가들은 자신들이 보는 것을 그들 나름대로 올바르게 재현하기 위해서 대상을 매우 빠르게 인식해야 했다. 다시 말하면 그들은 비탕칠이 된 캔버스에 아주 빠른 속도로 붓질하며 채색해야 했다. 때문에 전통적으로 그림의 중심이었던 조화롭고 세심하게 나타나는 구도는, 부분적인 장면에 대한 인상보다 중요하게 여겨지지 않았다.

인상주의 화가들이 선호한 야외plein air 작업의 모범은 영국화가 존 컨스터블의 풍경화와 프랑스의 '바르비종파(카미유 코로, 장 프랑수아 밀레, 테오도르 루소)'이었다. 특히 '바르비종파'라는 명칭은 퐁텐블로 근방의 마을에서 유래했다. 미술에 대한 새로운 정의는 삶의 터전인 대도시 파리가 일부는 전원적이면서도 일부는 이제 막 산업화되어가는 시대적 현상의 미술적 가치에서 비롯되었다. 모티프 선택의 기준들은 점차 미술가의 개인적인 조건이 결정하게 되었다. 프랑스 인상주의 회화의 전반적인 주제들은 전통적인 주제(누드, 정물화)로부터 풍경화, 정원과 공원 그림을 넘어 대로大路, 광장, 교통 시설, 그리고 대도시의 공공장소와 주점, 카페 콩세르, 경마장, 극장, 서커스 같은 유흥 시설의 재현으로 이어졌다.

인상주의의 세계적 전파 | 1870년에 시작되어 이듬해 종결된 프랑스-프로이센 전쟁을 통해, 광적인 애국주의에 휘말린 두 나라는 상대방을 '불구대천의 원수'로 삼았으며, 문화적 교류가 끊어지는 결과를 낳았다. 그럼에도 프랑스의 인상주의는 차츰 독일로 전파되기 시작했다. 막스 리버만, 막스 슬레포크트, 그리고 프리츠 폰 우데 등은 프

랑스 인상주의의 영향을 받은 독일 화가이다.

이탈리아에서도 '마키아이올리Macchiaioli'(마키아macchia는 '얼룩'이라는 뜻)라는 미술가 집단이 결성되었으며, 여기에는 조반니 파토리와 같은 화가가 속했다. 이들은 농부와 어부, 도살장 그림을 그렸다. 한편 1889년에는 '런던의 인상주의자들'이 전시회를 열었다. 파리의 인상주의 화법을 수용한 화가들 중에는 영국에서 활동한 미국인 존 싱어 사전트와 제임스 애보트 맥닐 휘슬러, 또 일본인인 세이키 구로다 등이 있었다.

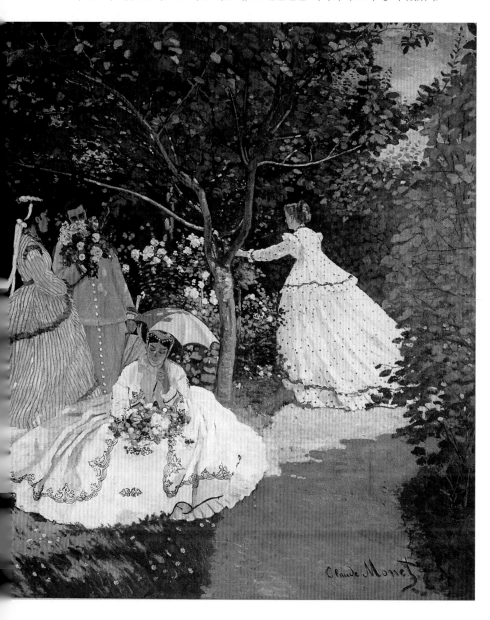

◀ 클로드 모네, 〈정원의 여인들〉,
1867년, 캔버스에 유화, 255×205cm,
파리, 오르세 미술관
야외에서 제작된 이 그림의 주된
테마는 떨어지는 빛의 방향에 따라
밝게 빛나거나 그림자가 진 부분을
무작위적으로 배치한 구도이다.
그 다음 우연히 군상을 이룬 인물에 대한
인상이 묘사되고 있는데, 네 명의 여인
중 한 명은 마치 그림 안쪽으로 바쁘게
숨어버리는 듯 보인다. 특히 에두아르
마네를 공개적으로 옹호했던 에밀
졸라는 1867년 '살롱'에서 낙선한 모네의
이 그림을 논평하면서, 동시대성을
구현하려는 모네의 대범함을 다음과
같이 예찬했다. "인간은 그러한 폭력을
감수하려면 빛과 그림자로 양분된
소재를 통해 자신의 시대를 비범하게
평가할 수 있어야 한다." 모네는 빛의
효과를 재현한 이 매력적인 작품 이후,
형태와 색채의 분위기를 결정하는
조건들에 대해 체계적으로 연구하게
되었다. 건초더미, 또는 루앙의 대성당,
특히 지베르니에서 본 연못의 수련 등은
그러한 연구 과정에서 탄생한 연작들의
주제이다.

19세기

여성 미술가

보류된 미술 | 1649년 아르테미시아 젠틸레스키는 메시나의 미술품 수집가 돈 안토니오 루포에게 보낸 편지에서, "정작 작품을 보지 않는다면, 여자 이름에 망설이실 테니까 존귀하신 당신의 이해를 구합니다"라고 썼다. 그녀의 글은 미술사의 발전 과정에서 찾을 수 있는 보류된 미술의 특징을 보여주고 있다. 1960년경 여성들의 페미니즘 운동을 통해, 우리는 미술사가 '가부장적인' 편견으로 가득 찼다고 의심하면서 다시 한 번 되돌아보는 계기를 마련했다. 젠틸레스키의 〈홀로페르네스의 목을 베는 유디트〉(1612-13년경, 나폴리, 카포디몬테 미술관 그리고 1620, 피렌체, 우피치 미술관)는 강간에 대한 상징적 복수라고 새로이 해석되었다. 사실 아르테미시아는 화가 안토니오 타시로부터 성폭력을 당했다. 이러한 연관성은 카라바조와 친구였던 화가 오라치오 젠틸레스키의 딸이었으며, 피렌체, 나폴리 그리고 런던에서 눈부신 경력을 펼쳤던 아르테미시아가 역사 속에서 잊혀졌던 이유를 말해주는 듯하다. 말하자면 그녀의 '남성에 대한 증오'가 남성들이 쓴 미술사의 시각에서 그녀를 악평했기 때문인 것이다.

여성 미술가들의 상황 | 적어도 수녀원에서는 당연했지만, 시민 사회에서 여성들의 미술적 활동은 말기 중세 이래 현저하게 제한되었다. 미술교육의 결정적인 조건은 가족과 연관되어 있었던 것이다. 그러나 예외적으로 여성 화가들을 위한 학교도 있었다. 판화가이자 도서 제작자인 마태우스 메리안 1세의 딸인 마리아 시빌라 메리안은 정물화와 식물화으로 대단한 성공을 거두었는데, 그녀는 뉘른베르크에서 활동할 때(1668-85) 여성 화가를 위한 학교를 열었다. 화가인 아버지를 둔 여성 화가들은, 고전주의 시기에 활동했던 안겔리카 카우프만과 마리 엘리자베스 루이즈 비제 르브룅을 들 수 있다.

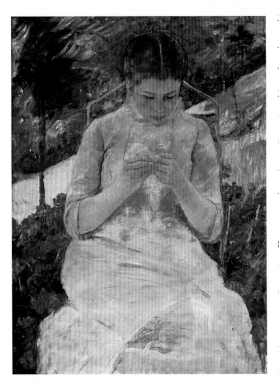

▶ 매리 커샛, 〈바느질하는 여인〉, 1880-82년, 캔버스에 유화, 92×63cm, 파리, 오르세 미술관
정원에서 가사 일을 하는 여성은 인상주의의 여성 화가들이 선택할 수 있는 몇 안 되는 주제 중 한 가지였다. 대로, 카페, 극장, 경마장, 소풍, 유흥업소에 관한 그림들은 여성과 어울리지 않는 것으로 여겨졌다. 1845년 피츠버그에서 태어난 매리 커샛은 펜실베이니아 아카데미에서 수학했고, 1866년부터는 유럽에서 고전적인 대가들의 그림들을 연구했다. 그녀는 1874년 파리에 정착했으며 에드가 드가의 후원을 받게 되었다. 드가의 에칭 중에는 〈매리 커샛〉(1885, 루브르 박물관)이 있다. 1879년 그녀는 처음으로 인상주의 전시회에 참여했다. 1891년 화상인 폴 뒤랑 뤼엘은 파리에서 매리 커샛을 위한 개인전을 마련했다. 전시된 그림들 중에는 밝은 색채를 사용한 유화와 파스텔화 외에도 다색으로 인쇄한 에칭이 열 점 있었다. 그 작품들은 거울 앞에서 화장을 고치는 여성들, 혹은 탁상 램프 앞의 소파에 앉아 있는 여성들을 표현했으며, 선과 평면 양식이 주가 되는 일본 목판화에서 영향 받았다는 점이 특이했다. 1892-93년경 매리 커샛은 시카고 만국박람회의 한 전시관에 프레스코로 〈현대 여인〉을 제작했다. 그러나 그 작품은 소실되고 말았다. 커샛은 1914년부터 시각을 거의 잃었고, 1926년 르 메스닐 테리뷔에서 사망했다.

아버지와 딸 관계 대신에 19세기에는 개인교습, 또 아방가르드의 미술가 집단과 우정을 맺은 여성 화가들이 등장했다. 1860년 베르트 모리조는 카미유 코로의 제자가 되었고, 이후 '바르비종파'의 양식을 따르면서 야외에서 그림을 제작하게 되었다. 1874년 그녀는 에두아르 마네의 친구가 되었고, 1874년 파리에서 (유일한 여성으로) 제1회 '인상주의' 전시회에 참여했다. 이후 1879년의 인상주의 전시회에는 미국의 여성화가 매리 커샛이 참가했다.

1897년까지도 파리의 에콜 데 보자르에는 여성이 입학할 수 없었다. 독일 출신 여성 화가 파울라 베커는 1900년에 에콜 데 보자르에서 수학하게 되었다. 원래 베커는 1888년 런던에서 스쿨 오브 아트, 또 1896년에는 1867년에 설립된 '베를린 여성화가 연맹' 학교를 다녔다. 이후 베커는 보르프스베데의 미술가 마을에 받아들여졌고, 1901년에 이곳에서 오토 모더존과 결혼했다. 그러나 미술가로서 독립적으로 활동했던 베커는 자주 파리를 방문하곤 했다. 베커가 그린 누드화로는 〈아기와 함께 누워 있는 엄마〉(1906, 브레멘, 쿤스트할레)가 있다.

모델에서 화가로 | 1874년 에두아르 마네의 동생 외젠과 결혼한 베르트 모리조는, 마네의 동료 화가이기도 했지만 모델이 되기도 했다(〈발코니〉, 1868-69, 파리, 오르세 미술관). 〈풀밭 위에서의 점심〉(1863, 파리, 오르세 미술관), 〈올랭피아〉(1865, 파리, 오르세 미술관)에 등장했던 빅토린 뫼랑은 마네가 가장 좋아했던 모델이었으며, 역시 화가가 되었다. 빅토린 뫼랑은 1876년과 1879년 미국에서 체류한 후 파리의 '살롱'에 참여했다. 그러나 그녀는 단지 마네의 〈올랭피아〉로만 유명세를 누렸을 뿐이다. 뫼랑과 달리 쉬잔 발라동은 화가로서 명성을 누렸다. 발라동은 몽마르트 언덕에서 미술가들의 모델이 되어주면서 툴루즈 로트레크의 반려자가 되었다. 로트레크는 발라동을 모델로 〈술 마시는 여인〉(연필, 1889, 알비, 툴루즈 로트레크 미술관)을 그렸다. 에드가 드가 역시 발라동의 드로잉 실력을 향상시켜 주었다. 그림의 대상으로부터 그림을 그리는 주체로 역할이 바뀌면서, 〈아담과 이브, 앙드레 위테르와 함께 한 자화상〉(1909, 파리, 국립현대미술관) 같이 발라동이 그린 누드화는 남성이 지배해왔던 화가-모델 관계를 역전했다는 점에서 의미를 가졌다. 그녀는 알콜 중독이었던 아들 모리스 위트릴로를 치료하기 위해 그에게 그림을 가르쳤다.

여성적인 미술

괴테는 자신의 《이탈리아 기행》(1787년 9월 18일)에서 안겔리카 카우프만에 대해, "그녀는 여성으로서는 믿을 수 없는 정말 굉장한 소질을 가지고 있다."고 썼다. 이전에 괴테는 그녀가 서툴게 그린 자신의 초상화를 보며, "참 잘 생긴 청년이기는 한데, 나를 전혀 닮지는 않았군."이라고 언급한 적이 있었다(1787년 6월 27일). 안겔리카 카우프만은 1741년 후어Chur에서 태어나 일찍부터 아버지 요한 요제프 카우프만의 조수로 활동했다. 그녀는 계속 이탈리아에서 미술교육을 받고(로마에서 요한 요아힘 빈켈만의 초상화 제작, 취리히, 쿤스트하우스), 1768년 런던 왕립미술원의 창립 멤버에 속했으며, 1782년부터 남편이자 화가인 안토니오 추키와 함께 1807년에 사망할 때까지 로마에서 살았다. 높은 교육을 받은 카우프만은 새로운 여성상에 어울리게 높은 명성을 누렸다. 바이마르에서 괴테의 미술 고문을 지낸 스위스 출신 요한 하인리히 마이어는 1805년 '여성적인 미술'에 대해 언급하면서 위에 인용한 괴테의 절찬에 자신의 의견을 덧붙였다. 그에 따르면 고대 작품들에서 볼 수 있는 우아하고 섬세한 안겔리카 카우프만의 조형 감각은 그녀의 우아한 본성에 따른 절제된 특성이라며 다음과 같이 말했다. "사람들은 그녀가 남겨두는 것 말고, 그녀가 그리고 있는 것을 보고 평가할 수 있어야 한다."

파스텔

드로잉

그리기 기법은 판화와 드로잉으로 구분된다. 드로잉은 스케치와 아이디어 구상의 기법으로, 르네상스 시대에는 미술 장르의 일종으로 소장 가치를 지니고 있었다. 드로잉의 도구들은 아래와 같다.

깃털 펜 잉크와 먹물을 찍어 쓰거나 그리는 도구. 원래 펜은 새 깃털의 깃촉을 뾰족하게 깎아 사용했지만, 오늘날은 금속을 사용한다. 관 모양으로 된 펜은 비스듬히 깎은 갈대를 이용했다.

목탄 목탄을 압축하여 드로잉 도구로 사용한다(오늘날은 석탄 가루를 쓰기도 한다).

분필 결이 고운 석회석으로 만든 검정색(탄소 함유), 백색, 자연색을 나타내는 필기, 드로잉 도구이다.

붉은색 분필 산화철을 함유한 불에 구운 황토로 만든 분필. 굽는 시간에 따라 적갈색의 정도가 밝거나, 어둡거나, 혹은 보라색으로 나타난다.

연필 흑연Graphit (그리스어 graphein, '새기다, 쓰다'의 뜻) 순수한 탄소와 점토가 성분이다. 탄소와 점토의 배합 정도에 따라 연필의 딱딱한 정도가 결정된다. 가장 약한 연필은 90퍼센트가 흑연 성분이며, 가장 딱딱한 연필은 20퍼센트가 흑연이다.

은필銀筆 납과 주석을 합금하여 만든 가느다란 펜. 섬세한 회색을 나타내는 은필 그림은 산화 과정에서 갈색으로 변할 수도 있다.

마른 그림 | 파스타(반죽)라는 단어와 비슷한 파스텔로pastello는, 15세기 이탈리아에서 입자를 곱게 가루를 낸 색채 안료를 고령토와 점토 그리고 소량의 접착제를 섞어 만든 '색채 반죽'을 일컬었다. 접착제 분량이 적을수록 파스텔의 색채는 더욱 순수하게 빛을 반사한다. 종이나 마분지, 양피지, 혹은 캔버스는 겉면이 거칠어 파스텔이 잘 칠해졌다. 파스텔 칠을 보존하려면 아교가 함유된 정착액fixativ 스프레이를 뿌려야 했는데, 시간이 지나면 정착액 스프레이의 용매는 휘발되게 되어 있다.

원래 파스텔 연필은 드로잉에 줄을 긋거나 음영을 표현하면서 채색하는 데 사용되었고, 이후 파스텔 드로잉의 사용 기술이 발전되어 손가락이나 얇은 천으로 색채를 번지게 하는 파스텔 회화가 제작되었다. 파스텔 회화는 마른 상태에서 희미하게 지워지기도 하고, 번지면서 서로 다른 색채들이 섞여 다양한 색조로 색채 효과를 낼 수 있다. 두껍게 안료를 바른 유화와는 달리, 이 '마른 그림'은 변화와 수정이 비교적 쉬워, 작업을 시작할 때부터 바탕색이나 그 위에 칠한 색채가 비치는 회화 기법을 구사할 수 있게 되었다.

재작업이 필요할 때는 다른 종류의 정착액이 사용될 수 있다. 이로 인해 '마른 그림'은 수채화, 불투명 수채화, 그리고 유화까지 더불어 표현하여 가장 다양한 혼합 기술이 나오게 되었다.

기술과 주제 | 파스텔 회화는 로코코 시대의 초상화에서 전성기를 맞이했는데, 원래 로코코는 전반적으로 얇은 노랑, 분홍, 보라, 그리고 하늘색 등 파스텔의 색조를 선호한 시기였다. 얼굴이나 가발, 부드러운 천을 표현하는 데 가루분은 가장 잘 어울리는 재료가 아니겠는가? 베네치아의 여류화가 로살바 카리에라와 프랑스인 모리스 캥탱 드라 투르, 제네바 출신의 장 에티엔 리오타르 등은 궁정 로코코의 파스텔 인물화 전문가였다. 특히 리오타르는 콘스탄티노플, 빈(《초콜릿 소녀》, 1746, 드레스덴, 회화미술관), 베네치아, 다름슈타트, 그리고 파리에서 활동했다. 시민 로코코 양식의 파스텔 화가는 장 밥티스트 시메옹 샤르댕을 들 수 있다.

고전주의 시대에는 고대 부조 작품의 영향을 받아 표현 대상의 윤곽선을 분명하게 처리하는 것이 선호됨으로써 부드러운 색감을 주는 파스텔 회화가 설 자리를 잃어버렸다. 그러나 19세기 말부터 파스텔 회화의 장점인 부드러운 색감이 다시 애호되기 시작했다. 즉 인상주의에서는 빠른 붓질로 인해 윤곽선이 무너진 회화와 파스텔이 상응했고(에드가 드가), 또 무의식의 베일 바깥으로 나왔다가 다시 사라져버리는 꿈같은 환상

속에서 가볍게 부유하는 듯한 상징주의에서도 파스텔 회화가 애호되었다(오딜롱 르동).
이상주의 화가 한스 폰 마레스가 그린 〈노래하는 처녀〉(1885년경, 뮌헨, 노이에 피나코테크)
는 대형 캔버스에 제작된 파스텔 회화로 초벌 드로잉과 완성도 높은 유화의 중간 단계
를 보여주는데, 이 작품은 환상적인 의상을 입은 네 명의 처녀가 부드럽게 춤추는 장
면을 표현했다.

폴 고갱은 연필과 목탄, 파스텔, 혹은 수채화를 함께 사용하여 윤곽선이 부드럽게
채색된 인물화를 남겼다. 또한 표현주의 화가 에른스트 루드비히 키르히너는 베를린 거
리를 파스텔, 유성 색연필, 그리고 목탄 등 매체를 혼합하여 그렸다(〈네 명의 여인이 있는
길〉, 〈쇼윈도 앞의 사람들〉, 1914, 슈투트가르트 국립미술관).

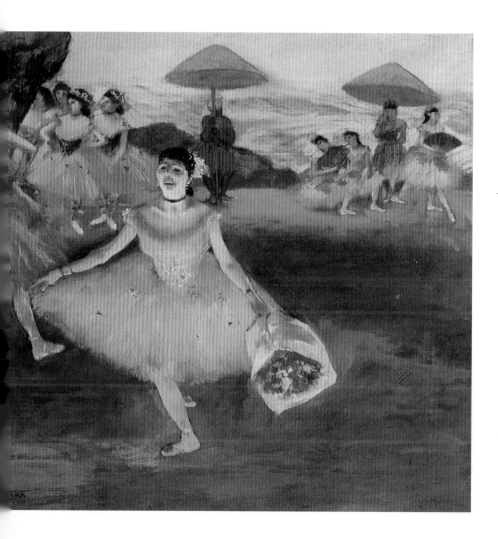

◀ 에드가 드가,
〈꽃다발을 받고 인사하는 무대의
발레리나〉, 1878년, 파스텔과 종이,
이후 캔버스에 부착, 72×77.5cm,
파리, 오르세 미술관
드가의 작품에서 파스텔 그림은,
1870년경의 풍경화로부터 1886년
최후의 인상주의 전시회에서 선보인
목욕하거나, 세탁하고, 빨래를 말리고,
다림질하는 여인들의 그림까지 다양하다.
이 그림들은 이른바 '열쇠구멍 원근법'을
통해 관찰된 장면들로, 여인들은
관찰자가 있는지 모르는 듯한 움직임을
보여준다. 발레 장면을 그린 파스텔
그림들은 비대칭적인 구도와 분산된
무대 조명으로 인해 마치 한 순간을
촬영한 사진과 같은 인상을 준다. '무지개
빛'으로 이루어진 드가의 파스텔 그림은
발레리나의 살짝 구부러진 신체가 받은
조명 효과와 함께, 부드럽고 가벼우며
찰랑거리는 망사 의상을 잘 드러내고
있다.

19세기

점묘주의

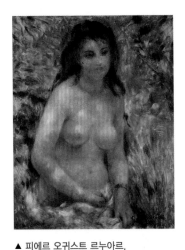

▲ 피에르 오귀스트 르누아르,
〈햇빛 아래의 여성 누드〉, 1876년,
캔버스에 유화, 81×64.8cm, 파리,
오르세 미술관
평면적인 채색 대신에 점 형태로 채색한
인상주의의 회화 기법은 저마다 다른
빛깔로 반사되는 빛과 그림자를 재현하는
데 사용되었다.

색채와 빛 | 괴테는 자신의 《색채론-교육 부분 *Zur Farbenlehre. Didakt-ischer Teil*》(1810) 서두에 이렇게 썼다. "색채는 빛의 위업, 위업이고 열정이다." 계속해서 괴테는, "이런 관점에서 우리는 빛에 대해 똑같은 설명을 기대할 수 있다"고 했다. 그는 '말한 것을 되풀이하거나, 혹은 되풀이한 것을 또 여러 번 말하는 것'을 피했다.

사실 회화 기법 발전에 영향을 미친 빛과 색채에 대한 인지 작용을 다루는 지식은 19세기에 발견된 것이 아니었다. 회화 기법의 발전은 특히 낭만주의의 빛에 대한 그림 (프리드리히, 〈낮과 반짝이는 바다 수면〉)으로부터, 빛에 따라 다른 모습으로 나타나는 대상을 주제로 하는 인상주의 회화에서 볼 수 있다. 이렇게 발전한 회화 기법으로 인해, 점차 채색된 부분이 분해되면서 대상을 드러내는 지엽적인 색채가 다양한 색조를 내 마치 직물 형태처럼 보이게 되었다. 색채는 대기가 진동하는 듯한 인상을 준다.

신인상주의 | 모네와 르누아르와 같은 인상주의자들이 고유한 조형 기법을 인지작용의 직관적인 경험에서 발전시킨 반면, 신인상주의자들은 과학적으로 인식했던 광학 법칙에서 출발했다. 광학 법칙을 통해 당시 사람들은 삼원색인 빨강, 노랑, 파랑을 함께 사용하게 되면 순수색이 시각적으로 혼합되며, 색채 인지 작용이 발생한다는 것을 깨닫게 되었다. 특히 외젠 슈브뢸의 저서 《색채에 대한 병렬적 대비의 법칙》(1839)이 빨강과 초록, 주황과 파랑, 노랑과 보라 등의 보색 대비에 대해 잘 설명하고 있었다.

조르주 쇠라와 폴 시냐크은 인간의 인지작용을 과학적으로 파악하여, 보색을 점으로 찍는 조형방식으로 발전시켰다. 이렇게 해서 선이 없어도 대상의 윤곽이 명확히 보이고, 또 진동하는 듯한 색채 효과를 낼 수 있었다. 이런 방식을 점묘주의 Pointillisme (프랑스어 pointillier, '점들로 표현하다'), 혹은 분할주의 divisionisme (라틴어 divisio, '분할')라고 말한다.

쇠라는 1886년 파리에서 여덟 번째이자 마지막으로 열린 인상주의 전시회에서 점묘법으로 그린 〈라 그랑 자트 섬의 일요일 오후〉(시카고 미술원)를 선보여 사람들을 놀라게 만들었다. 모네를 중심으로 한 미술가 집단의 일원이었던 카미유 피사로도 점묘법을 사용했다. 1886년 파리에 머물던 빈센트 반 고흐도 당시 점묘법을 연마하는 과정을 겪었고, 상징주의자 조반니 세간티니도 대단히 촘촘한 점묘법을 사용하여 비밀스러운 색채 효과를 내는 데 성공했다.

폴 시냐크은 자기 나름의 색채에 관한 이론을 《외젠 들라크루아로부터 신인상주의까지 *De Eugène Delacroix au Néo-Impressionisme*》(1899)에 피력했고, 야수주의(앙리 마티스, 앙드레 드랭)로 향한 길을 열어주었다.

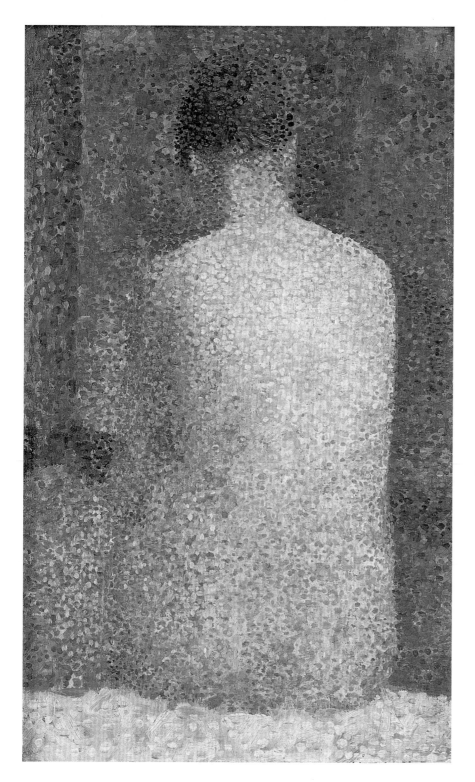

◀ 조르주 쇠라, 〈모델, 뒷모습〉,
1886-87년경, 캔버스에 유화,
24.5×15.5cm, 파리, 오르세 미술관
분할주의, 또는 점묘주의 조형방식을
따른 이 습작은 그의 작품 〈모델〉
(펜실베니아의 메리온, 반스 재단
미술관)을 위한 것이었다. 〈모델〉은 이와
똑같은 누드화로, 서 있거나, 옆으로 앉아
있거나, 또 뒷모습인 여인들을 보여준다.
조금씩 달라지는 양상을 보여주는 연작
가운데서도 이 습작에서는 빛이 인체의
오른쪽에서 떨어지며, 빛을 분해하는
효과를 보여주고 있다. 등으로 떨어지는
빛을 통해 신체는 탈물질화된다는
인상을 준다. 앵그르 역시 모델의 순수한
아름다움을 예찬하면서 〈발팽송의
목욕하는 여인〉을 그렸는데 그는
윤곽선이 분명하고 매우 고운 여인의
뒷모습을 고전주의적으로 표현했다(1808,
파리, 루브르 박물관).

빈센트 반 고흐

반 고흐의 생애

1853 3월 30일 북부 브라반트의 그로트 준더르트에서 선교사의 아들로 태어남

1869-76 헤이그, 런던 그리고 파리에 있는 미술 상회 '구필과 시에Goupil et Cie'의 직원이 됨

1879 목사가 되기 위해 준비하다가 '과장된 자기희생'으로 인해 선교사가 되지 못함

1880-85 브뤼셀, 헤이그, 그리고 안트베르펜에서 수학. 〈감자 먹는 사람〉(암스테르담, 국립 반 고흐 미술관)을 마지막으로 '농가 회화' 시기를 마침

1886-89 자유미술가로서 파리에서 생활, 1888년 2월부터 아를에서 생활, 가을에 폴 고갱이 손님으로 방문, 자해自害 이후 병원에 입원했다가 성 레미의 보호 시설로 입소

1890 반 고흐는 파리 북부에 있는 오베르 쉬르 우아즈에서 미술품 수집가이자 의사인 폴 가셰 박사의 보호를 받음. 6월 29일 총기 사고로 사망(37세)

자기 증언의 미술 | 10년 동안 이루어진 빈센트 반 고흐의 창작활동은 각각 네덜란드 시기와 프랑스 시기로 구분된다. 이전에 그가 유망한 미술품 상인이자 목사였을 때와 마찬가지로, 네덜란드와 프랑스에서 끊임없이 노력했던 고흐는 기대감에 차서 화가로서의 삶에 민감하게 반응했다. 그는 열정적으로 매우 개인적이면서도 일반적인 진실을 추구했다. 고흐는 이렇게 진실을 추구함으로써 네덜란드 '농가農家 회화'의 관습적인 내용, 또 이미 평범해지고 시장을 지양하는 취향을 보여준 프랑스 인상주의로부터 벗어나게 되었다. 인상주의도 그 사이 신인상주의로 진화하고 있었다. 그는 아를Arles에 정착하며 비슷한 신조를 갖고 있던 폴 고갱에게 의지했다. 그러나 고갱에 대한 의지는 도가 지나쳐 1888년에 자해를 초래하는 비참한 결과를 낳았으며, 또한 매독과 신경질환에 의한 '정신착란'이라는 진단을 받게 되었다.

반 고흐가 사회적으로 좋은 평가를 받았던 경우는 생전에 단 한 번이었다. 1890년 1월 알베르 오리에는 신문 기사에서 '고독한 인간' 반 고흐의 개성에 대해 다음과 같은 수사적인 질문을 던졌다. "거인의 잔인한 손과, 신경증을 앓아 과도하게 예민한 여성의 품성을 지녔고, 또 오늘날 이 형편없는 미술계 한가운데에 홀로 버티고 선 선각자와도 같은 이 강하고 진실되며, 참된 미술가 …… 과연 시류에 영합해 훗날 후회하게 되는 아첨을 받아들일 수 있을 것인가?"

표현주의를 향해 | 반 고흐의 모든 회화와 드로잉 작품은 '노동'이라는 주제로 일반적인 자연 연구를 실행했던 초기 작품과 인물화, 자화상, 정물화, 실내 풍경, 꽃 그림, 그

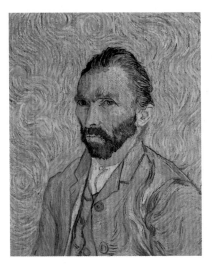

◀ 빈센트 반 고흐, 〈자화상〉, 1889년, 캔버스에 유화, 65×54.5cm, 파리, 오르세 미술관
거울을 향해 집중된 시선은, 마치 화가가 다시 간질병으로 발작하는 것은 아닌지 걱정하며 예의 주시하고 있다는 인상을 준다. 성 레미 병원에서 동생 테오에게 보낸 편지에는 고흐가 지닌 '공포감'과, 그것을 극복하는 내용이 담겨 있다. "나는 이 병원에서 정신이상자들의 현실 그리고 미친 사람들을 보고 나서야 알 수 없는 두려움에서 벗어나게 되었다." 이러한 내용처럼 그림에 나타난 자화상은 차갑고 이글거리는 바탕색을 배경으로, 새로운 각오를 다지는 그의 자의식을 표출하는 것 같기도 하다.

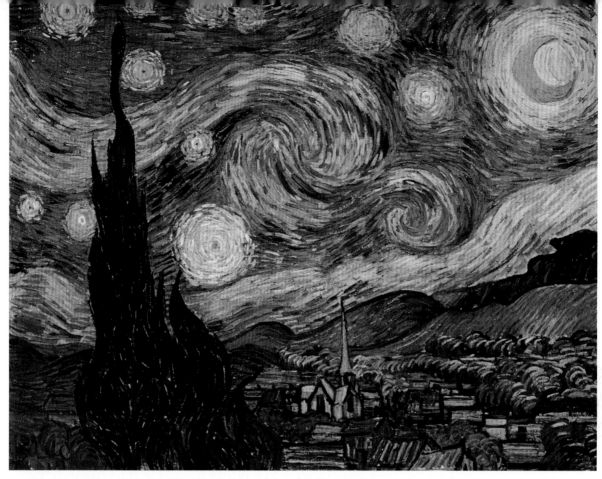

▲ 빈센트 반 고흐, 〈별이 빛나는 밤〉, 1889년, 캔버스에 유화, 73×92cm, 뉴욕, 현대미술관(MOMA)

이 그림은 반 고흐가 성 레미 요양소에 머물렀을 때 제작된 작품으로, 그의 심리학적인 상태가 미술로 표현되었다. 하늘과 땅은 끊임없이 혀를 날름거리며 회전한다. 이 그림의 주된 조형방식은 과장된 선의 사용인데, 이 방식은 비슷한 시기에 제작된 〈자화상〉에서도 볼 수 있다. 또한 〈자화상〉에 쓰인 색채는 상징적이다. 이를테면 머리털과 수염의 색은 원래대로 매우 붉게 표현된 반면, 차가운 청회색은 불길과 같이 이글거리며 인물 주변을 감싸 마치 단테의 《신곡》에 나오는 지옥 중심부의 얼음을 연상시킨다. 독립적인 형태, 다시 말해 드로잉인 구조와 색채는 표현주의 회화의 두 가지 조건인데, 이와 같은 회화는 빈센트 반 고흐가 홀로 외로이 발전시켜 나간 것이다.

리고 풍경화, 또 대가들(렘브란트, 들라크루아, 도레, 밀레)의 작품을 재구성해 본 이후의 작품으로 나뉜다. 화상畵商으로서 성공하여 빈센트의 생활비를 마련해주었던 그의 동생 테오와 교환한 수많은 서신을 통해, 우리는 고흐가 다룬 그림 주제들의 내적인 연관성을 엿볼 수 있다. 우리는 고흐가 다룬 주제는 공통적으로 독립적인 색채와 형태를 통해 조형적이며 감각적인 내용을 담는 목적을 수행했으며, 때문에 주관적으로 파악된 대상은 점차 깊은 영혼의 의미를 지니게 되는 것이다. 반 고흐는 1880년 테오에게 보내는 편지에 극히 개인적인 '표현의 미술'이 지니고 있는 위험성을 이미 깨닫고 있는 듯 다음과 같이 쓰고 있다. "많은 사람들은 영혼 속에 큰 불덩이를 안고 있다. 그러나 아무도 그에게 다가와 몸을 녹이려 하지 않는다."

상징주의

다른 세계 | '상징주의'라는 양식의 개념은 문학과 조형미술에서 넓게 확대된 움직임을 하나의 개념으로 요약한 것이었는데, 사실 그전부터 사물, 색채, 형태, 혹은 수에 대한 상징은 미술적 조형을 구현해왔다. 이와는 좀 다르지만 프랑스의 드로잉 화가이자 캐리커처 화가인 그랑빌이 1844년 자기 저서의 부제로 '다른 세계Un autre monde'를 일컬으며, 여러 조형 방식을 보여주었다. 즉《다른 세계》라는 책은 변형, 환상, 변신, 심령술에서 출현하는 형태들을 실었고, 이성적으로 이해할 수 있으며 그 목적에 따라 평가할 수 있는 사실을 그려냈다.

현대적인 의식으로부터 억압받은 인간의 행동방식, 갈등, 또 설명할 수 없는 두려움, 막연한 희망 등을 탐구하면서, 상징주의는 인식과 사회를 비판하는 특징을 보여준다. 양식이 발전해가면서 상징주의는 인상주의의 반대편에 서게 되었다. 상징주의자들은 여러 차례에 걸쳐 인상주의를 표피적이라고 경멸했다. 인상주의자들이 외면에 대한

▼ 에드바르드 뭉크, 〈귀신Gespenster〉의 극중 장면 계획안, 1906년, 오슬로, 뭉크 미술관
노르웨이의 상징주의자 에드바르드 뭉크가 그린 극중 장면은 헨리크 입센의 희곡 연출을 위한 것이었다. 이 연극은 막스 라인하르트의 연출로 1906년 11월 8일 베를린에서 실내극Kammerspiele으로 상연되었다. 제3막에는 만더스 신부, 오스발트, 헬레네 알빙, 목수인 엥스트란드, 그리고 레기네가 삶의 기쁨을 상징하는 붉은색 블라우스를 입고 있고 등장한다. 레기네는 방탕한 아버지의 희생물이 된 오스발트를 헛되이 그리워하고 있다. 뭉크는 1906–07년에 막스 라인하르트의 '실내극'을 위해 열두 단계로 나뉘는 〈인생에 관한 벽화Lebensfires〉를 제작했다(베를린, 국립미술관 신관).

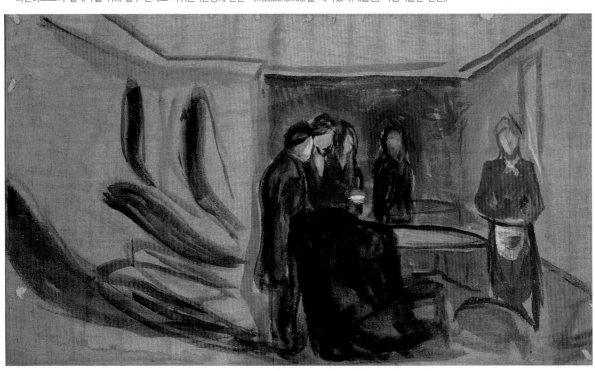

인상에 따라 대상을 모방하는 데 반해, 상징주의자들은 깊은 잠재의식 속에서 발견한 강렬한 힘의 주술에 매료되었다. 이러한 잠재의식의 힘은 삶에 대한 인상주의의 삶에 대한 긍정과는 완전 반대로 매우 충격적이었다. 말하자면 상징주의는 19세기 말 데카당스에서 비롯된 비관적인 인생관과 연관되어 있었다.

또 다른 면에서 상징주의는 건전한 자연과학적인 인식과 기술적 진보에 맞서 일상적 공포가 이해하기 힘들 정도로 증가하며, 또는 자연 신화적으로 미화한 감각에 대한 욕구를 만족시켜 주었다. 저술가인 막스 할베는 1886년부터 1900년까지를 다음과 같이 회고했다. "뵈클린의 〈죽음의 섬〉, 〈바닷가의 성〉, 〈봄날〉 등의 복사본은 좋은 가정에는 결코 걸릴 수 없었다."

유럽의 상징주의 | 상징주의는 그와 반대되는 인상주의와 마찬가지로, 처음에는 귀스타브 모로, 오딜롱 르동(연작 판화, 〈꿈〉, 1878), 그리고 폴 세뤼지에, 또 '나비파Nabis'(히브리어로 '예언자'를 뜻함, 모리스 드니가 참여) 등과 같이 주로 프랑스 화가들로부터 전개되기 시작했다.

개인적으로 추구한 주제나 조형 방식에서 볼 때, 영국의 월터 크레인(〈넵튠의 말〉, 1892, 뮌헨, 렌바흐 하우스), 벨기에의 제임스 앙소르(〈브뤼셀에 입성한 그리스도〉, 1888, 말리부, 폴 게티 미술관)와 페르낭 크노프(〈모순의 비밀〉, 1902, 브뤼헤, 호로엔닝에 미술관), 네덜란드의 얀 토로프(〈숙명〉, 1893, 오테를로, 크뢸러-뮐러 국립미술관), 스위스의 페르디난트 호들러(〈우주로 올라감〉, 1892, 바젤 미술관), 노르웨이의 에드바르드 뭉크(〈인생의 춤〉, 1899, 오슬로, 국립미술관), 러시아의 미카엘 A. 브루벨(〈패배한 악마〉, 1901, 모스크바, 푸슈킨 미술관), 독일의 막스 클링거(〈올림포스의 그리스도〉, 1897, 라이프치히, 조형미술박물관)와 프란츠 슈투크(〈원죄〉, 1893, 뮌헨, 노이에 피나코테크), 오스트리아의 구스타프 클림트는 가장 의미 있는 상징주의자로 꼽힌다.

클림트의 〈베토벤 프리즈〉(1901-02, 스투코, 황금, 유리, 나전 등으로 제작, 높이 215센티미터, 길이 34.14미터, 빈, 제체시온 건물)는 〈나약한 인간성의 고통〉으로부터 〈기쁨, 아름다운 신의 소리〉 그리고 〈전세상의 키스〉 등 베토벤이 제9번 교향곡 합창(1824)에 사용했던 실러의 〈환희의 송가An die Freude〉(1785)에 등장하는 구절들을 표현했다. 한편 1927년 독일의 표현주의 미술가 에른스트 바를라흐는 베토벤에게 아홉 개의 목판화를 헌정했다.

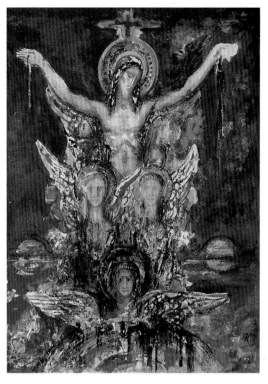

▲ **귀스타브 모로,
〈구세주로서의 그리스도〉, 1895년경,
종이에 수채, 29.5×22cm,
파리, 모로 미술관**
프랑스 상징주의자 구스타브 모로의 수채화는 팔을 벌리고 선 그리스도의 모티브를 화분 성배로부터 솟아오른 십자가로 연결하면서, 바로 천사들의 날개들이 성배를 화분으로 보여준다. 이 장면은 '승천' 형상 전통에서 비롯되었으며, 비잔틴 성상을 모범으로 하여 활짝 벌린 팔을 날개로 해석했다. 성찬의 미를 지닌 구세주의 피는 그리스도의 손에 난 상처로부터 흘러 양쪽에 있는 두 천구를 적시고 있다. 이 천구는 구세주의 그림에 우주론적인 상징성을 부여하고 있다. 고古오리엔트, 고대와 그리스도교의 신화, 그리고 고귀한 보석을 떠올리는 화려한 색채 사용은 모로 그림의 특징이다.

19세기

얼음과 눈

색채상징

"어느 겨울날 하늘에서 깃털과 같은 함박눈이 떨어졌습니다. 그 때 한 여왕이 흑단 나무로 된 창가에 앉아 있었습니다. 그녀는 바느질을 하다가 눈을 쳐다보며, 바늘로 손가락을 찔렀습니다. 세 방울의 피가 하얀 눈에 떨어졌습니다. 붉은색 피가 하얀 눈을 적셔 너무 아름답게 보이자, 여왕은 '내가 눈과 같이 피부가 희고, 피처럼 입술이 붉고, 창틀의 흑단처럼 까만 머리털을 지닌 아이를 가졌다면'이라고 생각했습니다. 그리고 여왕은 딸 하나를 얻게 되었습니다. 딸은 눈같이 피부가 하얗고, 피처럼 입술이 붉고, 그리고 그 흑단나무처럼 까만 머리털을 지니고 있었습니다. 그래서 그 딸아이는 백설 공주라 불리게 되었습니다. 아이가 태어나자, 여왕은 죽고 말았습니다." 그림 형제의 《아동과 가정을 위한 동화Kinder- und Hausmarchen》(1812)에 실린 〈백설 공주Schneewittschen〉는 위와 같이 시작된다. 거울을 들여다보면서 계모가 백설 공주와 자기 중에 누가 더 아름다우냐고 묻자, 거울은 이렇게 대답한다. "여왕님, 여기서 그대가 가장 아름답습니다. / 그러나 백설 공주는 여왕님보다 천 배는 더 아름답습니다." 계모가 "질투와 함께 노랗고 녹색"으로 변했다고 표현되면서 색채의 상징은 계속 나타난다. 필립 오토 룽게가 《마한델봄으로부터 Von Machandelboom》라는 동화를 그린 드로잉은 저지低地 독일어로 쓰인 여왕의 희망 즉 "피처럼 붉고, 눈처럼 하얀 아이가 내게 있다면"을 표현했다.

경이로운 눈 | 프라이부르크의 아우구스티너 미술관Augustinermuseum은 어떤 교황이 건물을 지을 땅을 괭이로 고르는 그림을 소장하고 있다. 이 그림에 등장하는 장소와 건물이 들어설 대지는 눈을 보여준다. 한편 마티아스 그뤼네발트의 제단화(1517-19)는 산타 마리아 마조레 대성당의 건립 전설을 재현한다. 곧 8월 4-5일 밤 로마의 주교 리베리우스(재위 352-366)의 꿈에 마돈나가 나타나, 아침에 눈이 내린 곳에 교회를 세우라고 했다는 것이다. 리베리우스는 다음날 로마의 아벤티노 언덕에 눈이 내린 것(8월에!)을 보았다. 이 눈의 기적(마리아의 눈 축일, 8월 5일)은 여름날의 눈이라는 '비자연적인' 자연 현상을, 동정녀의 순수성과 순결을 나타내는 개념으로 연결했다. 마리아의 송가에서 마리아의 상징으로 등장한 눈은 결국 냉정이라는 의미를 갖게 되었다.

계절 | '자연' 현상인 얼음과 눈은, 달력에서 설경을 재현하면서 겨울이라는 계절을 나타내는 도상학이 된다(달력 그림 〈2월〉, 랭부르 형제, 《베리 공작의 매우 고귀한 기도서》, 1415년경, 샹티이, 콩데 미술관). 달력 그림 이외에도 패널화(피터르 브뢰겔 1세, 〈사냥꾼의 귀가-겨울〉, 1565, 빈, 미술사박물관), 혹은 고블랭(프란시스코 데 고야의 도안으로 만든 〈겨울〉, 농부들이 설경 속에 어렵게 발걸음을 내디디고 있으며, 막 도축한 돼지를 당나귀가 나르고 있다. 1786-87, 마드리드, 프라도 미술관)에 눈과 얼음이 나타난다. 네덜란드의 17세기 사실적인 회화에서는 얼어버린 강물 위에서 스케이트를 타거나, 날을 댄 마차가 지나가는 장면을 그린 헨드릭 아버캄프의 작품이 겨울 풍경화로 유명했다(〈겨울의 재미〉, 1609, 암스테르담, 국립미술관).

계절적인 모티프인 얼음과 눈은 16세기에 최초로 성탄절을 주제로 한 그림에서 나타났다. 역사적으로는 중세 말기의 작품에서 시골의 들판을 표현할 때 얼음과 눈이 나타나기 시작했지만, 성탄절의 자연적 분위기와는 전혀 연관되지 않았다. 피터르 브뢰겔이 루가복음과 마태오복음으로부터 영감을 얻어 눈이 많이 내린 풍경으로 베들레헴 마을을 재현하면서부터 계절이 겨울인 성탄절 그림이 유행하게 되었다.

즉 〈시민들의 이야기〉(1566, 브뤼셀, 왕립미술관), 〈겨울날 동방박사의 경배〉(1567, 빈터투어, 오스카 라인하르트 컬렉션), 〈유아 살해〉(1564년경, 햄프턴 궁전, 왕립 컬렉션)은 겨울을 배경으로 한 성탄절 그림이다. 아마도 〈유아 살해〉는 브뢰겔이 1564-65년에 예년과는 달리 유난히 추웠던 겨울을 겪고 난 후 그렸을 것으로 추측되며, 또 세 작품 중에서 가장 먼저 그려졌다.

인상주의에서 '색채와 빛'이라는 주제를 그릴 때, 눈은 '무채색'인 백색의 풍부한 가능성을 모두 드러낼 수 있는 기회를 제공했으므로 매우 환영받았다. 프랑스 북부 옹플

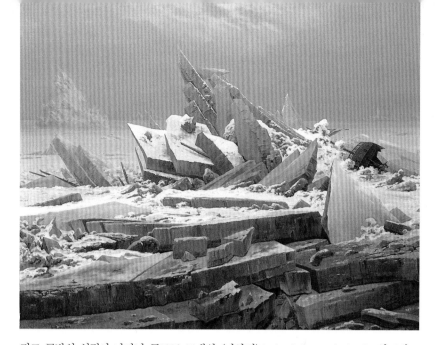

뢰르 근방의 설경이 나타난 클로드 모네의 〈마차길〉(1865, 파리, 오르세 미술관), 알프레드
시슬레의 〈루브시엔의 눈〉(1878, 파리, 오르세 미술관), 또 빛나는 청색의 그림자를 만들어
내는 역광을 표현한 모네의 '짚더미 연작' 중 겨울 장면(1890-91, 에든버러, 스코틀랜드 국립
미술관)은 그러한 예이다.

백색의 지옥 | 인상주의의 인지에 대한 욕구와는 전혀 다르게, 인간의 존재를 탐색하
는 상징주의에서는 본래 가장 무신론적인 것을 의미하는 얼음과 눈의 상징 내용을 나
타냈다. 단테의 《신곡》에서 지옥 가장 안쪽인 아홉 번째 핵심부는 바로 얼음 덩어리였
고, 이곳에는 루시퍼와 같은 가장 악질적인 죄인이 숨어 있다. 추위와 경직됨의 반대는
따뜻함과 움직임이다. 이를테면 단테의 서사시는 '사랑'에 대한 환상을 보여주며 끝나
는데, 사랑은 "해와 별을 움직이게" 하는 것이다.

이와 관련하여 설경이 펼쳐지는 가운데, 가지만 남은 앙상한 나뭇가지에 격렬하게
몸부림치다가 끝내 얼어 죽은 여자가 매달려 있고, 그녀가 돌보려 하지 않았던 아기는
죽은 엄마의 젖을 물려는 그림이 있다. 조반니 세간티니는 그러한 설경에 대해 '사랑의
부재'를 논했다. 상징주의를 예찬하는 잡지 《베르 사크룸 *Ver Sacrum*》(성스러운 봄)에서는
〈나쁜 엄마〉라는 이 대형 작품(1894, 빈, 벨베데레 오스트리아 미술관)이 '허무하고 비생산적
인 육욕'을 표현했다고 보았다. 그리고 그 나쁜 엄마는 '지옥불의 벌'을 받은 것이며, 그
지옥불이란 곧 '눈의 불'이라고 했다. 또 세간티니는 그와 같은 백색 '눈의 불'은 세상을
덮어버리는 수의를 연상시킨다고 했다.

19세기

주 제
이국주의

원시성 추구 | 발명과, 식민제국의 탄생이 잇달았던 19세기에는 17-18세기 중국 취향을 모범으로 삼아 유럽에서 유럽 외 지역의 문화가 크게 유행하기 시작했다. 근동 지역에서 벌어진 영국과 프랑스 분쟁(1798년에 피라미드 근방에서 벌어진 나폴레옹 전투)으로 말미암아 고고학에서 성과를 거두어 이집트마니아들이 생겨났다. 아랍세계는 유럽의 문학에 영향을 미쳤으며(괴테의 《서방과 동방의 프리마돈나》, 1819), 또 조형미술에서는 고전주의에 반反하여 오리엔탈리즘이 유행했다(앵그르와 들라크루아의 경쟁).

또한 오리엔탈리즘은 유럽 문명을 좌우한 산업화 과정을 끊임없이 전개한 합리주의에 반하여 나온 결과이기도 했다. 오리엔탈리즘과, 낭만주의의 동화와 전설에 반영된 민중문화의 재발견에는 공통적으로 유럽의 현대적인 생활 습관 이전이나 그 너머에 있는 원시성에 대한 동경, 즉 낯섦, 이국적인 것에 대한 그리움이 바탕이 된다.

19세기 후반부에 나타난 이국주의는 본래 은행원이었던 폴 고갱이 미술가로 변신하는 과정에서 찾아볼 수 있다. 고갱은 카미유 피사로와 폴 세잔을 알게 되면서 1883년

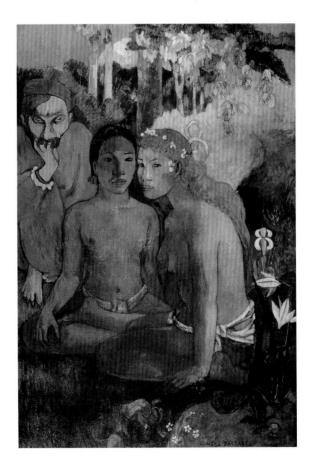

▶ 폴 고갱, 〈원시적인 동화〉, 1902년, 캔버스의 유화, 131.5×90.5cm, 에센, 폴크방 미술관
〈원시적인 동화〉라는 이 작품의 제목은 궁금증을 유발하며 고갱이 늘 말하던 '비밀스러워지라!'는 구호에 잘 어울린다. 고갱은 이 구호를 직접 나무에 새겨 액자에 끼워놓았고, 마르케사스 제도 중의 하나인 도미니크 섬(폴리네시아)이로는 히바-오아(Hiva-oa)의 '희열의 집'에 걸어두었다(파리, 오르세 미술관). 고갱은 '희열의 집'에서 어린 토호투아와 함께 살았다. 폴리네시아 여인을 보여주는 이 그림에서 토호투아는 가장 오른쪽에 앉은 여인을 그리는 데 모델이 되었다. 가부좌 자세를 취하고 있는 가운데 인물은 아시아 여인을 상징하는 듯 보이며, 무릎을 꿇고 악마처럼 웃음을 짓는 여인은 나머지 두 여인보다 피부색이 희다(이 여인은 서양에서 왔거나, 선교사라고 추측되기도 한다). 꽃잎이 두 여자들을 이어주며, 특히 토호투아는 머리에 화관을 두르고 있다.

35세가 되자 은행을 그만두었다. 그는 라 마르티니크(서부 인도)에서 체류한 후, 농촌인 브르타뉴에서 원시적인 삶의 주제를 발견하게 된다. 브르타뉴의 퐁타방에서는 고갱의 제자들로 이루어진 미술가 집단이 결성되기도 했다. 고갱은 1888년 아를에서 마치 반 고흐의 '스승'처럼 행동했다. 이후 그는 타히티에서 살며 인간과 자연이 일치하는 낙원 속으로 침잠했다. 그러나 고갱은 그곳에서 프랑스의 식민지 정책의 영향을 목격한 후, 화가, 판화가, 조각가 그리고 저술가(《노아, 노아》)로서 자신의 창작행위가 곧 자연적이며 원초적인 생활방식과 일치하도록 노력했다. 고갱의 작품은 그의 사망(1903) 이후 상징주의의 절정으로 1906년 파리의 회고전을 통해 상징주의의 절정으로 칭송되었다.

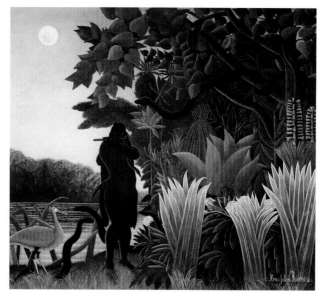

▲ 앙리 루소, 〈뱀과 마녀〉,
1907년, 유화, 목판, 169×189cm,
파리, 오르세 미술관

세심하게 재현된 원시림 한가운데에서 나뭇가지로부터 뱀이 기어나오고, 땅에서도 뱀들이 몸을 일으킨다. 마치 여자 오르페우스처럼 어두운 피부색을 한 마녀의 피리 소리에 뱀들이 모여든다. 마녀의 등에도 벌써 뱀이 기어올라 목을 감싼다. 달빛에 강물이 반짝이고, 강둑에는 붉은 색 새 한 마리가 산책을 한다. 전면에 있는 끝이 뾰족한 잎사귀로 이루어진 세 다발의 식물은 노란색으로 강조되어 숨가를 밝히고 있다. 루소는 이국의 정서를 나타내는 '여름밤의 꿈'을 자신의 주요 작품 중 하나로 여기고 1907년 파리의 살롱 도톤Salon d'Automne(가을 전시회)에 출품했다.

이국의 시정詩情 | 1869년부터 파리시의 세관원으로 일하다가 1884년까지 퇴직한 앙리 루소는, 1891년 해군 장교이자 여행안내서 저술가인 피에르 로티의 초상화를 그렸다(취리히, 쿤스트하우스). 이 작품에서 피에르 로티의 배경에는 프랑스 문학의 자연주의에 반대 입장인 이국적인 풍경이 재현되었다. 1880년경부터 회화에 집중하기 시작했던 루소는 1891년 원시림의 식물과 동물들을 그린 최초의 작품 〈정글의 폭우〉를 완성했다.

루소의 모든 작품에서 이국주의는 동물들의 싸움, 파괴적인 자연의 힘, 그리고 조화로운 평화로 재현되었는데, 말하자면 낯설고 먼 곳은 영혼을 감동시키는 소재였던 것이다. 편협한 소시민적 존재에서 해방됨을 의미하는 형이상학적 이국주의는 저술가이자 시인인 기욤 아폴리네르의 작품에서 찾아볼 수 있다. 루소는 아폴리네르를 여성화가 마리 로랑생과 함께 〈시인에게 영감을 주는 뮤즈〉(1909, 바젤 미술관)라는 작품에서 묘사했는데, 이 작품은 미술과 시詩의 관계를 아주 잘 표현해주고 있다.

아폴리네르와 로랑생은 1908년 몽마르트르에 있는 피카소의 아틀리에에서 '세관원' 루소를 환영하기 위한 파티 만찬에 참여하기도 했다. 화상인 다니엘 앙리 칸바일러의 이야기를 따르면, 당시 루소는 피카소에게 다음과 같이 말했다고 한다. "피카소 당신은 이집트 양식으로, 나는 현대 미술로 우리 두 사람은 가장 위대한 사람이야." 이때 피카소의 '이집트 양식'은 아프리카 가면의 영향을 받은 이국주의의 새로운 형태를 의미했다.

폴 세잔

세잔의 생애

1839 1월 19일 액상 프로방스에서 모자 제조업자 루이 오귀스트 세잔과 동거녀 안느 엘리사베스 오노린 오베르 사이의 아들로 태어남. 이들 부모는 1844년 결혼했고, 부친은 1848년 은행을 개국

1852 학교 친구였던 에밀 졸라와 친교를 맺음

1859 부친의 소망으로 액스에서 법학을 수학

1869 오르탕스 피케와 동거(1872년 아들 폴이 태어나고, 1886년 부친은 세잔의 결혼에 동의)

1873-74 카미유 피사로와 공동 작업, 제1회 '인상주의자들' 전시회에 참가. 1900년까지 일 드 프랑스와 프로방스에 머무름

1895 파리의 화상畵商 앙브루아즈 볼라르에 의해 제1회 전시회 개최

1900 모리스 드니가 자신의 〈세잔에 대한 경의Hommage à Céanne〉(파리, 국립현대미술관)를 위해 피에르 보나르와 오딜롱 르동, 또 고갱이 소유하고 있던 세잔의 정물화를 볼라르의 갤러리에 불러 모음

1902 세잔은 액스 근방에 아틀리에를 포함한 주택을 건축함(1954년 이래 기념관)

1904 파리의 '살롱 도톤'이 세잔에게 단독 전시실을 헌정

1906 액상 프로방스에서 10월 27일 사망(67세)

전통적 대가와 새로운 대가 | 세잔은 별 가진 것 없는 소시민 계급으로부터 은행가로 출세한 부친의 반대를 무릅쓰고 화가가 되었다. 세잔은 에콜 데 보자르에 입학하려고 준비했지만, 결국 실패하면서 적절한 교수를 만나지 못했다. 그에게는 바로 루브르 박물관이 좋은 교수였다. 카라바조의 후계자들이 그린, 정서적으로 큰 감동을 주는 명암법 회화는 세잔의 인생과 초기 인물화에 큰 영향을 끼친다. 〈회개하는 막달레나〉(〈고통〉, 1866-68, 파리, 오르세 미술관), 혹은 〈성 안토니우스의 유혹〉(1870, 취리히, 뷔를레 컬렉션)이 이 시기의 작품이다.

1872년 오베르 쉬르 우아즈Auvers-sur-Oise에 머물 때 카미유 피사로의 야외 풍경화에 감명을 받았던 세잔은 문학적인 내용을 담은 인물화에 대한 강박관념으로부터 벗어나게 된다. 세잔은 잘못된 교육을 받은 저술가 〈아실 앙페레르〉(1868년경, 파리, 오르세 미술관)의 초상화를 출품했다가 파리의 '살롱'에서 낙방했고, 그로부터 약 20년 후에 빈센트 반 고흐와 친구가 된 의사 폴 가셰의 주목을 받았다. 파리에서 세잔은 클로드 모네가 중심인물이 된 미술가 집단과 인연을 맺게 되고, 또 피에르 오귀스트 르누아르와 친구가 된다. 세잔은 물의를 빚은 에두아르 마네의 작품 〈올랭피아〉(1863)를 차용해 빠른 붓질로 다시 그린 즉흥적으로 〈현대적인 올랭피아〉(1872-73, 파리, 오르세 미술관)를 그렸다. 세잔이 그린 올랭피아에는 낯선 자를 앞에 두고, 빛나는 백색 침대 시트 위에 분홍빛 인체가 누워 있는 장면이다.

'실패'의 승리 | 세잔은 1874년과 1877년에 '인상주의자들'의 전시회에 참여했다가 심한 비판을 받자, 많은 사람들을 피하고 친구들의 작은 모임에만 합류하게 되었다. 1886년 에밀 졸라가 미술가를 주인공으로 한 소설 《걸작L'Ouevre》이 출판되었다. 실패를 거듭하여 자살로 생을 마친 주인공 클로드 랑티에에 관한 내용은 1883년에 사망한 에두아르 마네의 삶에서 모티프를 따온 것이었지만, 세잔에서는 졸라와 오랫동안 우정을 나눈 세잔을 염두에 두었다고 이해되었다. 한편 에밀 졸라는 1886년 《피가로Le Figaro》에서 세잔에 대해 "사람들은 위대하지만 실패한 한 화가의 천부적 특성을 이제 막 알기 시작했다."고 썼다.

세잔은 1886년 아버지의 재산을 물려받아 물질적인 걱정에서 벗어날 수 있었기 때문에, 스스로의 수고 없이 대중 앞에 나설 수 있는 길을 찾았던 것을 고려하면 졸라의 언급은 어느 정도 옳다. 파리의 화상 앙브루아즈 볼라르는 모네, 피사로, 그리고 르누아르로부터 영향을 받아, 1895년 인물화, 초상화, 풍경화 그리고 정물화 등의 50여 점의

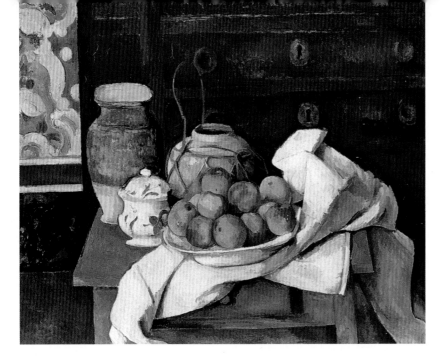

▲ 폴 세잔, 〈정물화〉, 1885년경,
캔버스에 유화, 71×90cm, 뮌헨,
노이에 피나코테크
인상주의가 대상을 해체하는 작업에
몰두해 있었던 것에 반해, 세잔은 대상을
기하학적인 형태로 변형시키고 있었다.
기하학적 형태 요소는 이 작품에서 왼쪽
상부의 벽지 문양, 그리고 탁자 위에 놓인
세 개의 도자기 그릇, 큰 접시, 사과들,
그 아래 펼쳐진 수건, 또 배경에 놓인
장은 직사각형으로부터 원형, 타원형을
거쳐 삼각형으로 변주되었다. 특히
삼각형은 수건이 뾰족하게 접히거나
뭉치면서 직선적으로, 혹은 곡선으로
나타나는데, 이때 빛과 그림자의 명암
효과가 적절히 드러나게 되었다. 보색
관계인 빨강–초록, 청색–주황색을
이용한 크고 작은 대상들은 다양한
둥근 형태들과 잘 어울린다. 탁자 좌우의
모서리들은 서로 어긋난 높이로 그려져
환영적인 공간의 깊이가 별로 느껴지지
않는다. 이 그림에서는 탁자가 원근법을
나타내기보다는 화면의 구성하는 측면이
더욱 중요하다. 그러므로 탁자는 이후
입체주의적으로 분해된 대상 표현의
원조가 되는 셈이다. 분석적 입체주의는
이처럼 대상을 재현할 때 다양한 시각을
이용했다.

작품을 선보인 세잔의 개인전을 개최했다. 만국박람회에 출품했던 1900년 이후 세잔은 오르탕스와 폴 2세를 파리에서 활동하는 대리인으로 고용했다.

세잔은 그 무렵 인물화, 초상화, 풍경화, 정물화 등 네 가지 주제를 다루면서 전체 대상들이 형태와 색채에 모두 연관되며 사실적인 모사에서 벗어나는 회화 세계를 구축하게 되었다. 〈붉은 조끼를 입은 소년〉(1894-95, 취리히, 뷔를레 컬렉션)에서 과장되게 긴 오른쪽 팔은, 조용하게 자리를 잡고 있는 신체를 내면적으로 표현한 것으로 이해해야 한다. 이미 1891년에 에밀 베르나르는 세잔은 그림의 자율성이라는 의미에서 '회화 그 자체'를 다룰 뿐이라는 견해를 발표한 바 있다.

'전前입체주의'의 주요 조형 방식은 일종의 '동시적인 그림Simultanbildern'으로 다양한 각도로 설정된 원근법을 사용했다. 1885년 무렵 세잔은 이러한 구도 기법을 과일과 그릇을 그리는 데 사용했다. 세잔은 말기 작품에는 두 가지 주제들이 주로 사용되었다. 나체의 여인들과 원추대처럼 보이는 나뭇가지들을 재현한 〈목욕하는 여인들〉(1898-1905, 필라델피아 미술관), 또 잘려나간 원뿔 형태인 액상 프로방스Aix-en-Provence의 〈생트 빅투아르 산〉(1904-06, 바젤 미술관, 취리히, 쿤스트하우스) 등이 그 예이다.

이런 작품에서 나타난 화면 곳곳이 채색되지 않고, 부분적으로 칠해지는 조형방식에 대해 세잔은 1905년 에밀 베르나르에게 향한 편지에서 이렇게 밝혔다. "대상들이 접촉하는 부분이 매우 부드럽고 섬세할 경우, 대상의 윤곽을 확정할 수 없으므로 빛나는 색채로 캔버스를 고르게 바르지 않을 것입니다. 그 때문에 내 그림들은 불완전합니다."

19세기

수채화

수채화의 색채

라틴어의 물Aqua에서 유래된 개념
수채화Aquarell는, 말 그대로 물에
녹일 수 있는 안료로 그리는 그림을
말한다(영어로는 워터컬러). 물에 녹일 수
있는 안료에는 프레스코 회화의 안료도
속한다. 수채화는 투명한 수채화 안료를
사용하며, 불투명한 안료를 사용하는
구아슈Guasch(이탈리아어로는 pittura
a guazzo, 프랑스어로는 gouasche)와
구분된다. 템페라 안료도 바로 이와 같은
불투명 안료에 속한다. 색채를 내는 안료와
연관된 물질로부터 수채화와 구아슈의
유용성과 효과는 차이가 난다.
초창기에 쓰이던 결합제는 무채색이며
물에 용해될 수 있는 것으로, 원래
아프리카와 인도에서 얻을 수 있었던
아랍 고무였다. 이 물질은 다양한 종류의
아카시아 나무껍질에서 추출된다.
식물성이거나 동물성 아교, 또 산화철에서
얻은 무기질 안료와 같은 특정 물질에서
추출되는 안료는 모두는 불투명 안료이다.
수묵화는 물에 용해되는 안료를 사용하는
극동아시아에서 나왔다. 수묵화의
주재료인 검은 안료는 검정 입자만을
지니고 있다. 수묵 안료(석채)는 '벼루'에
갈아 작품을 채색하게 된다.

보조 수단의 가치 상승 | 회화의 역사에서 수채水彩는 가장 오래된 기술에 속하지만, 그에 대해 특별히 가치를 평가한 기록은 남아 있지 않다. 양피지에 그린 중세의 필사본 회화는 불투명한 템페라 안료를 사용했으므로, 수채는 목판을 종이에 찍어낼 때 가볍고, 투명한 수채가 적절한 보조 수단으로 이용되었다.

최초의 수채화가로는 풍경, 동물, 식물 그림을 많이 그렸던 알브레히트 뒤러를 들 수 있는데, 뒤러는 자연 연구의 본질적인 부분을 나타내려고 불투명하거나 투명한 수채를 혼합해서 처리했다. 겹겹이 바르기는 원래 유화에 속했던 특성이지만, 투명한 안료를 겹쳐 칠하여 나타난 색채들의 미묘한 효과를 통해 수채화는 다양한 그림에 이용되었다.

이를테면 수채화는 수학 여행 동안 학문적인 드로잉, 혹은 악상樂想을 정리하는 데 쓰였고, 또 상류사회의 여인들 역시 수채화를 즐겨 그렸다. 전문 미술가들은 작품의 계획을 보여주려 할 때, 또는 미니어처 그림과 같은 소형으로 작업할 때 수채화를 그렸는데, 이때는 종이와 양피지 이외에도 상아가 그림의 바탕으로 이용되었다.

수채화는 비교적 가격이 저렴하고, 기법도 단순했기 때문에 다수의 미술 애호가들이 선호했으며, 또 대중들도 수채화를 구입하기를 좋아했다. 1804년 런던에서는 전시 공간을 확보한 '수채화가 동호회Society of Painters in Watercolor'가 결성되기도 했다. 이 갤러리에 전시된 그림들은 대형 작품이었고, 화려한 액자를 사용했으며, 그림 표면에 니스 칠을 하여 마치 유화처럼 보였다.

새로운 장르 | 이처럼 수채화가 유화를 모방하기 전에, 수채화는 19세기에 들어 회화의 기법이나 미학적으로 독립되게 되었다. 명암 표현은 수채화가 독자성을 확보하는 기초가 되었다. 채색되지 않은 여백과 백색, 혹은 아주 가볍게 칠한 종이 부분은 가장 밝은 효과를 낼 수 있었다.

수채화가 선호된 두 번째 이유는 투명한 안료를 층층이 칠함으로써 생긴 강렬한 색채 효과와 색채 배합이다. 투명한 안료를 덧칠하는 작업은 이미 칠해진 부분이 마르고 난 후에 이루어져야 하므로, 수채화를 그릴 때는 매우 조심해야 한다. 수채화의 기술적인 측면에서 또 다른 특성은 안료가 흘러내리기 때문에 표현된 대상의 윤곽선이 흐트러지고, 칠한 색들이 서로 섞일 수 있다는 점이다.

수채화 기법은 풍경화에서 베일과 같은 옅은 색채로 분위기를 낼 수 있다는 효과 면에서 탁월하다. 특히 당대의 비평가들에게 '형태를 알아볼 수 없는 표현'이라고 비판을 받았던 윌리엄 터너나, 존 컨스터블 그리고 리처드 파크스 보닝턴 등은 옅은 색채로 효

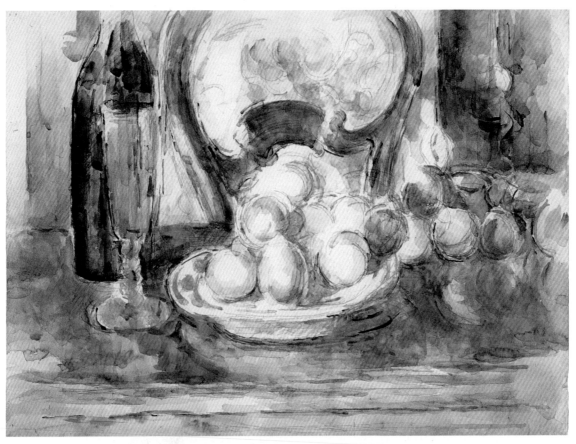

▲ 폴 세잔, 〈사과, 병, 의자가 있는 정물〉, 1902~06년경, 종이에 연필과 수채, 44.5×59cm, 런던, 코톨드 미술연구소 미술관
비록 내용적으로 별로 다를 바 없지만, 세잔의 전체 작품에서 유화와 구아슈 이외에 수채화 역시 독립적인 미술 매체로 자리잡았다. 세잔의 수채화 기법은 빛으로부터 대상의 고유한 색채를 찾아내며 바로 이 빛 때문에 색채가 드러나는 것이 특징이다. 특정한 곳으로부터 쏟아져 들어오는 빛은 채광의 역할뿐만 아니라, 다른 사물들과 어우러지며 프리즘에 의한 방식으로 색채를 인식하게 한다. 빛이 색채로 나타나면서 부분적으로 투명한 부분을 남겼다. 유화의 축축한 부분과는 달리, 투명 도료는 먼저 채색된 부분이 건조되면서 색채 효과의 단계적인 변화와 붓이 지나간 자리가 뚜렷하게 나타난다. 그 외에도 밑그림을 그린 연필의 자국도 남게 되는데, 그것 역시 그림에 큰 효과를 준다.

과를 주는 표현에 매우 능숙했다.

이들의 수채화는 인상주의자들이 빛으로 충만한 화면에 이르는 데 길을 터주었다. 프랑스 낭만주의자 테오도르 제리코와 외젠 들라크루아의 동물화 습작에서 수채화 기법은 동물들의 격렬하고 충동적인 모습을 보여주는 데 큰 역할을 했다. 이러한 화면 처리는 강렬한 색채를 쓴 풍경화, 꽃 그림, 인물화를 그렸던 에밀 놀데처럼 20세기 초 표현주의자들의 수채화에서도 볼 수 있다. 파울 클레와 아우구스트 마케는 1914년 함께 튀니스로 여행하면서 수채화를 자주 그렸다. 드로잉을 주로 그렸던 클레는 이 여행으로 인해 진정한 의미의 화가로 재탄생했다.

포스터

문자와 그림 | 포스터 이전에는 목판화로 장식한 호외가 있었다. 호외는 놀라운 자연현상과 유행되고 있는 사건들을 알려주었다. 한편 호외는 종교적이거나 정치적인 프로파간다로서 반대자들을 왜곡하는 캐리커처를 싣고 있기도 했다.

그 외에 순전히 문장만 싣고 있는 벽보도 발전되었다. 1470년경 도서상인 페터 쉐퍼는 다음과 같이 인쇄된 안내장을 분배했다. "아래에 보시는 것처럼, 대단히 조심스럽게 정정되고 이와 같은 인쇄체로 마인츠에서 인쇄된 도서들을 구입하시려는 분은 아래에 적힌 주소로 오십시오." 동물 공연에 관한 가장 오래된 광고는 1625년 제네바에서 제작되었는데, 동물을 소유한 주인이 열두 마리 원숭이와 함께 프랑스 왕 앞에서 공연했다는 것을 매우 자랑하는 내용이다.

19세기 초에는 많이 찍어낼 수 있고, 또 조형방식이 다양한 석판화가 새로운 기법으로 등장함으로써, 포스터에서 글과 그림이 차지하는 부분을 나누는 것은 별 의미가 없게 되었다. 즉 그림 포스터가 제작될 수 있었기 때문이다. 포스터 미술가들은 "포장도로에 섰거나, 차 안에 있는 사람이 길거리의 그림을 내다볼 때, 평균 수준인 대중의 눈

▶ 앙리 드 툴루즈 로트레크,
〈아리스티드 브뤼앙을 위한 포스터〉,
1893년, 다색 석판화, 136.5×100.5cm,
베를린, SMPK, 미술도서관
아래 부분에 문자가 적혔으며, 한 인물을 재현한 이 포스터는 무대 의상을 입은 파리의 상송 가수 아리스티드 브뤼앙을 보여준다. 이 무대 의상은 브뤼앙의 상징이었으므로, 포스터의 선전 효과를 위해 당연히 사용되었다. 케이프가 날린 겉옷은 그저 평면적으로 윤곽선을 넣어 검게 그려졌고, 그 위에 길게 걸친 붉은색 목도리가 매우 효과적으로 색채의 대조를 이루고 있다. 목도리처럼 액세서리인 챙이 넓은 모자와 지팡이를 통해, 로트레크뿐만 아니라 누구라도 이 포스터를 멀리서 보면 재현된 인물이 누구인지 알아볼 수 있다. 가수는 비록 감상자에게 등을 돌리고 서 있지만, 머리를 돌려 옆을 보면서 자신의 측면 모습을 보여주고 있다. 가까이서 보면 눈의 각도로 인해 브뤼앙 스스로 존경받고 있다는 사실을 확인하는 듯한 표정이 드러난다. 선전을 목적으로 하는 포스터는 로트레크가 심리학적으로 몽마르트르 주변 사람들을 재현한 초상화의 갤러리이다. 로트레크는 1891년 처음으로 유흥업소인 '물랭루주'를 위해 포스터를 제작했다. 1889년 쥘 셰레가 '물랭루주'를 위해 제작한 포스터에는 무용수들이 물랭루주의 상징인 '붉은 풍차'를 가운데 두고 윤무를 추는 장면이 묘사되어 세간의 주목을 받았다. 그러나 로트레크의 포스터 〈물랭루주〉에는 오직 두 사람의 무용수. 즉 '라 굴뤼'라 불린 무희와 그녀의 파트너 발랑탱 르 데소세가 등장한다.

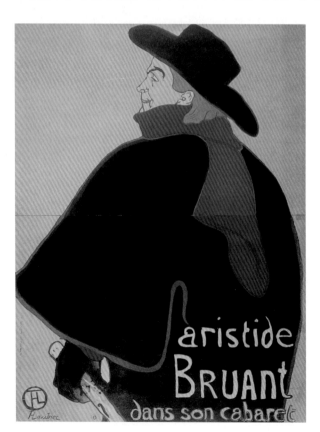

을 끌고 흥분시킬 수 있는 그 무언가를 생각해내야 한다. 그러므로 내가 생각하기로는 생생하면서도 조화로운 색채를 사용한 그저 단순하고, 귀엽고, 그러면서도 사로잡는 그림이 가장 적격일 것이다."

쥘 셰레는 자신이 제작한 1200점의 포스터에 관한 생각을 위와 같이 요약했다. 그는 1889년 "미술을 상업적이며 문화적인 인쇄물에 이용한 공적"으로 프랑스의 레종 도뇌르Legion d'Honneur 십자 훈장을 받았다.

포스터 미술 | 19세기 말에 사라 베르나르와 같은 무대의 스타를 등장시켰던 극장을 위한 광고는 포스터 미술의 문화적인 주제에 해당한다. 1888년부터 파리에서 활동하기 시작한 체코인 알폰스 무하는 포스터 미술가이자 무대 그림 디자이너로서, 다년간 여배우들이나 극장 감독들과 함께 작업했다. 그가 만든 최고의 작품들은 매우 섬세한 장식이 된 인물화로서, 대번에 광고물로 제작되곤 했다. 무하와 툴루즈 로트레크는 완전히 반대되는 입장을 지닌 미술가들이었지만, 그럼에도 이 둘의 작품은 공통적으로 선적이며 평면적인 아르누보(유겐트슈틸)의 특징을 지니고 있었다.

아르누보의 특성을 보여주는 작품으로는 앙리 반 데 벨데의 순전히 장식적인 조형 방식(쾰른의 식료품 공장 트로폰 회사를 위한 포스터, 1898), 또 1896년부터 뮌헨에 등장한 풍자 잡지 《짐플리치시무스》를 위해 토마스 테오도르 하이네가 제작한 포스터 〈짐플리치시무스-개〉가 있다. 이 잡지의 표지는 올라프 굴브란손이 맡았다.

또 다른 잡지인 《유겐트 Jugend》의 초판본(제1/2호) 겉표지는 프리츠 에를러가 디자인했는데, 스케이트를 탄 사람이 횃불을 흔들고 있는 모습을 보여준다. 그 위에 다음과 같은 공모를 위한 문장이 추가되었다. "우리 잡지의 표지, 메뉴카드, 정치적인 캐리커처, 그리고 카니발 포스터를 위한 디자인." 그 중에서도 카니발 포스터는 "깜찍하지만 공개적으로 사용될 것이므로 단정해야 한다."

세기 말Fin de siècle, 20세기 초의 포스터의 발전과, 다양한 양식의 발전이 연관된 데에는, 포스터가 미술전시회를 위한 원작 광고물이라는 것에서 찾을 수 있다. 포스터 미술의 역사는 미술사적인 관심을 떠나 정치와 경제, 문화에서 광고 미술이 사회적으로 갖는 기능에 대한 논의에 포함된다. 현재 활동하는 독일의 작가 클라우스 슈태크는 데콜라주Décollage(프랑스어로 아피슈 라세레Affiches lacérés) 기법을 이용한 누보 레알리즘Nouveau Réalisme(신사실주의)을 모범으로 삼아 산산조각 낸 포스터로 포스터 광고의 내용과 그림을 왜곡하여, 호소적인 매체인 포스터를 계몽의 도구로서 해석하려고 시도했다.

매스미디어

어원학적으로 포스터Plakat라는 단어는 '칙령, 관리로부터의 고시告示'라는 뜻인 네덜란드어 플락카트plakkaat에서 유래되었다. 이에 해당하는 프랑스어와 영어는 아피슈affische와 포스터poster이다. 인쇄된 공공 고시가 증가되면서 고시 붙이기에 대한 기준을 필요하게 되었다. 1722년 파리에서는 포스터를 붙이는 이들로 구성된 조합이 자체적으로 규율을 지니고 있었다. 포스터 바르는 일이 하나의 사업이 되기까지는 그로부터 100년이 지나야 했다. 1824년에는 런던에서 '포스터 광고를 위해 이동할 수 있는 기둥'에 대한 특허가 나오게 되었다. 1832년에는 빈의 한 장식 사업자 '포스터를 거는 교대용 액자'에 대한 특허를 받기도 했다. '베를린의 새로운 광고물 원주'는 콘크리트 받침대 위에 얇은 철판을 사용했으며, 1855년부터 세워지기 시작했으나 공용 화장실, 또는 펌프로 변용되기도 했다. 이 원주는 원래 인쇄업자 에밀 리트파스가 설계한 것으로, 그가 법적으로 완전한 소유권을 지니고 있었다. '리트파스의 원주'는 사업체들이 마음대로 아무데나 포스터를 붙여, 도시를 지저분하게 하는 일을 막기 위한 것이었고, 베를린 경찰청은 인쇄업자인 리트파스의 상업적인 창의성을 보호해주었다.

일본 양식

우키요에

16세기 이래 일본 회화나 채색 목판화는 도시의 유흥(고급 매춘부, 씨름, 배우)으로부터 서민적인 일상을 거쳐 풍경화까지 다양한 주제들을 표현해왔다. 우키요에Ukiyo-e는 언어사적으로 볼 때 다양한 전통에서 유래되었다. 우키요에는 한편으로는 불교로부터 기원되어 눈앞에서 흘러가는, 그럴듯한 세상과 연관된다. 다른 한편 우키요에는 문학, 예컨대 향락적인 세상을 보여주는 《우키요모노가타리Ukiyomonogatari》(1661)과 관련되어 있다. 따라서 우키요에는 즐겁고 허무한 세상에 관한 그림이다. 18–19세기에 서양 미술에 많은 영향을 준 주요 대가는 기타가와 우타마로(1753–1806)로서, 그는 에도(도쿄)의 유흥가에 살았으며 우아하며 에로틱한 여성의 그림들을 많이 그렸다. 또 다른 대가는 카츠시카 호쿠사이(1760–1849)로, 그 역시 에도에 살았으며 《후지 산 36장면》(1823–32)을 주제로 목판화를 제작했다. 그 외에 에도 출신의 안도 히로시게(1797–1858)가 있다. 히로시게의 바다 풍경화 《보노우라의 절벽》은 모네가 소장했던 채색 목판화 작품 중 하나이다(지베르니, 클로드 모네 미술관).

서양을 향한 개방 | 12세기 말부터 1867년까지 섬나라 일본은 민간인에 대한 막대한 통제 권한을 지닌 쇼군이 권력을 차지했던 무인 귀족정치 시기였고, 그 가운데서도 에도의 쇼군은 중심적 위치를 차지했다. 에도는 1868년에 최후의 쇼군이 물러나면서 도쿄로 불리게 되었다. 쇼군 정치 시대에 일본은 포르투갈 사람들이 전파한 그리스도교 신자들이 폭동을 일으켰으므로, 스스로 고립되는 쪽을 택했다. 1638년부터는 중국인들이, 그리고 제한된 수이기는 했지만 일본과 무역했던 네덜란드인들이 일본에 들어오기 시작했다. 1853년 미국이 함대와 함께 도쿄 만에 입항하여 소위 동맹국 조약을 맺도록 강요했다. 곧이어 유럽 강대국들과의 무역 협정이 뒤따랐다.

유럽의 여러 국가들은 중국과 무역했던 경험에 따라 일본으로부터 예술적 가치가 높은 사치품을 수입했다. 따라서 최초로 1862년 파리에 개장한 일본 전문 상점은 '중국인들의 문Le Porte Chinoise'이라 불렸다. 일본 상품들은 파리에서 개최된 1867년, 1878년, 그리고 1889년의 만국박람회, 또 1873년 빈에서 개최된 만국박람회에서 전시되었다. 1893년 시카고 만국박람회에서는 일본 주 전시관을 일본 건축가의 전통적인 목재 건축 방식을 빌려 짓기도 했다. 일본 건축의 특징은 내부공간과 그 주변을 감싸고 있는 자연 공간의 연결이다. 미국 건축가 프랭크 로이드 라이트는 일본 건축의 이러한 특징을 그의 '평원주택 양식Präriehaus-Stil'에서 응용했다.

일본 취미 | 일본 취미Japonismus라는 개념은 좁은 의미로 볼 때, 이국적이면서도 사치스러운 생활양식으로 '일본풍'을 의미한다. 에두아르 마네가 그린 《에밀 졸라의 초상》(파리, 오르세 미술관)에는 졸라의 작업실에 있는 일본식 병풍과, 졸라가 수집한 우키요에 중에서 씨름선수를 재현한 작품이 등장한다. 한편 클로드 모네는 1876년 금발인 자신의 부인 카미유에게 검은 가발을 씌운 후, 기모노를 입고 부채를 든 모습으로 그리고는 《일본 여인》이라는 제목을 붙였다(보스턴 미술관). 미국 출신인 화가 윌리엄 메리트 체이스의 회화 《목판》(1903년경, 뮌헨, 노이에 피나코테크)은 기모노를 차려입은 부인이 일본의 채색 목판화를 감상하고 있는 장면을 보여준다.

1887년 빈센트 반 고흐는 일본 그림들이 걸린 벽 앞에 앉아 있는 파리의 안료상이자 화상인 쥘리앙 탕기를 그렸다(파리, 로댕 미술관). 이 그림은 비스듬하게 교차하면서 화면을 분리하는 나무들을 표현한 《씨 뿌리는 사람》(1888, 취리히, 뷔를레 컬렉션)과 마찬가지로, 표현주의의 선구자 반 고흐가 일본의 선적이며 평면적인 미술에 대해 연구했음을 일깨워준다. 일본 미술은 그 이전에 이미 인상주의자들과 상징주의자들, 또 미국

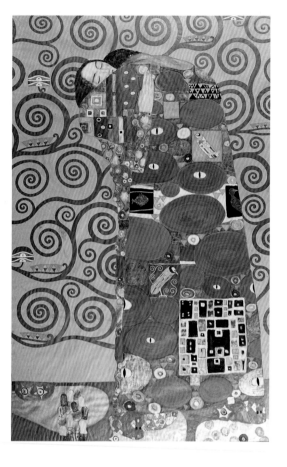

▲ 구스타브 클림트, 〈충만〉(키스),
1909년경, 종이와 목판에 수채화,
구아슈, 황금, 193×120cm,
스트라스부르 미술관

종이에 그려진 이 그림은 브뤼셀의
스토클레 궁전Palais Stoclet 대식당의
모자이크 벽화의 일부와 연관되었다.
비슷한 작품인 〈키스〉(1907–08)는
캔버스에 유화, 은, 금을 써서
제작했는데, 현재 빈의 벨베데레
오스트리아 미술관에 소장되었다.
빈에 있는 〈키스〉와 똑같은 크기로
제작된 벽화는 빈의 응용미술박물관
에서 볼 수 있다. 스토클레 궁전은
1905년 수공예 작업장 '빈 공방Wiener
Werkstätten'의 공동 설립자인 요제프
호프만이 착공하여, 1911년에 건축과
실내 장식을 마쳤다. 식당의 양쪽 벽면은
길이가 7미터이며, 그 위에 생명나무가
표현되었다. 용수철 모양의 나뭇가지들과
함께 인물이 등장하며 그들이 〈기대〉와
〈충만〉이다. 아르누보, 또는 유겐트슈틸,
또는 제체시온(분리파)의 취향을 잘
드러내는 상징주의적인 그림들은
20세기가 도래할 무렵에 유럽에 퍼져
있던 일본 미술의 영향과 결코 무관하지
않다. 특히 일본의 채색 목판화가
보여주는 평면적 조형방식과, 섬유
미술의 화려한 장식적 경향은 유럽
미술에 대단한 영향을 미쳤다. 〈충만〉에
등장하는 남성은 마치 화려한 기모노를
입고 있는 모습으로 재현되었는데,
구스타브 클림트는 일본 의상을
수집했다고 한다.

인 화가 체이스와 친했던 제임스 애보트 맥닐 휘슬러에게 영향을 주었다.

그 외에도 아르누보의 장식체, 세로로 길거나 가로로 긴 화면, 또 로트레크의 포스터 미술은 일본 미술에서 받은 영향에 속한다. 단편적인 구도의 특성과 같은 형식적인 요소들 이외에 일본 미술의 모티프조차 유럽의 미술가들에게 영감의 원천이 되었다. 우키요에는 '일본파'라고 지칭되며 '즐거운 세상의 그림들'을 그린 인상주의자들의 시각을 강화했다. 그러나 '즐겁고 또 허무한 세상의 그림들'인 우키요에의 상반된 내용은 아르누보에서와 같이 별로 주의를 끌지 못했다.

클로드 모네는 지베르니에 있는 자택 정원의 연못에 놓은 구름다리에 일본 건축의 모티브를 적용했다. 이 다리는 1899년 그린 정원 연작 〈호수의 수련〉(런던, 국립미술관)과, 모네의 말기 작품에 등장한다. 이런 작품들은 모네가 스스로 말기에 그린 극동의 목가적 풍경과 얼마나 내적으로 맺어져 있는지 깨닫게 한다(〈일본 다리〉, 1918-24, 파리, 마르모탕 미술관).

19세기

아르누보

유럽에 등장한 미술 개혁 운동

건축 분야의 역사주의, 회화와 조각의 아카데미즘, 그리고 일상용품의 대량생산 등에 반대하여 나온 유겐트슈틸은 독일에 한정되어 있다. 주요 내용은 유겐트Jugend('청소년', 혹은 '젊은'의 뜻–옮긴이)라는 말에 있다. 《미술과 생활을 위한 뮌헨의 주간지Mütchner illustrierte Wochenschrift für Kunst und Leben》(1896–1940)는 표지 그림 공모전에 다음과 같은 단서를 달았다. "오래된 양식을 떠올리는 모든 작품들은 출품하지 마십시오." 다시 말해 표지 그림은 '젊고', '봄, 사랑, 어린 시절, 신혼 시절, 모성애, 놀이, 가장무도회, 스포츠, 아름다움, 시詩, 음악, 등'을 떠올리도록 해야 하며, 생활감정을 새롭게 표출해내야 한다는 것이다. 유겐트슈틸에 상응하는 프랑스의 용어는, 앙리 반 데 벨데가 1894년 처음으로 사용한 아르누보이다.

아르누보는 독일 출신 미술품 상인 사무엘 빙이 1895년 파리에 개장한 갤러리의 이름이었으며, 그 곳에서는 가구와 태피스트리가 전시되었다.

모던 스타일은 프랑스에서도 사용되었지만 영국에서는 프랑스보다 빨리 사용되었다.

플로레알레Floreale('꽃과 같은'의 뜻. 이 말은 이탈리아에서 아르누보를 가리키는 말이다–옮긴이)는 이탈리아에서는 플로에알레와 영국의 무역회사에서 비롯된 리버티가 함께 사용되었다. 유겐트슈틸과 일부 비슷한 개념인 제체시온슈틸은 본래 구스타프 클림트가 포함된 빈의 분리파에서 비롯되었다.

양식 미술 | 1828년 건축가 하인리히 휩슈는 저서 《우리는 어떤 양식으로 건축할 것인가?In welchem Style sollen wir bauen?》를 출판했다. 이 질문에 대한 해답은 미술사에서 등장한 수많은 모범 사례를 제시한 역사주의가 되었다. 1900년경에 '양식 미술Stilkunst'이라는 개념이 확산되면서, 이것은 유럽 전역에 걸쳐 일어난 개혁 운동의 상위 개념이 되기 시작했다. 개혁주의자들은 '양식'이란 되풀이되는 것이 아닌, 한 시대의 진정한 표현이라고 이해했다. 아르누보Art Nouveau, 유겐트슈틸Jugendstil, 리버티Liberty, 모던 스타일Modern Style, 그리고 제체시온슈틸Sezessionstil(분리파 양식) 등은 공통적으로 새로운 시작을 염두에 둔 개념이었다.

19세기에 성립되었던, 미술작품의 가치가 일상적인 생활용품보다 높게 평가되는 위계질서는 이즈음 무너지게 되었다. 이러한 위계질서는 곧 엘리트 미술가의 창조적 행위와 이윤을 남기는 공산품 생산의 분리를 의미했다. 그러나 이와는 달리 19세기 후반 산업화 과정에서 보다 앞서나간 영국에서는 '미술공예운동Arts and Crafts Movement'이 일어났는데, 그 목표는 일상적인 생활용품과 같은 사물, 즉 가구, 가정용품, 주택의 장식품(천, 벽지), 그리고 도서 등을 마치 중세 때처럼 기본적으로 수공예품이면서 미술품의 수준이 되게끔 제작하는 것이었다. 미술공예운동은 1888년 설립된 '미술과 공예 전시연맹Arts and Crafts Exhibition Society'의 수공예 개혁에 대한 이상을 정신적 지주로 삼았다. 이와 비슷한 움직임이 독일에서 나타났고, 1907년 설립된 '건축과 디자인 후원을 위한 독일공작연맹Der deutsche Werkbund zur Förderung von Architektur und Formgebung'은 그 결실이었다.

그리하여 1888년과 1907년은 유럽 전역에서 아르누보가 성행한 시대의 시작과 끝을 의미하게 된다. 아르누보는 비록 지역적으로는 장르와 기술적 측면에서 차이를 보이지만, '응용미술'로서 양식적인 독창성과 동질성을 추구했다. 이러한 원칙 아래 1899년 에른스트 루트비히 대공大公이 헤센 주 다름슈타트에 미술가 마을을 건설하면서, 함부르크 출신 건축가이자 디자이너인 페터 베렌스와 빈 출신의 요제프 마리아 올브리히를 초빙했다. 다름슈타트의 마틸덴회에Matildenhöhe의 건물들은 전시관, 아파트, 작업장, 그리고 에른스트 루트비히 통신사들을 포함하고 있었다.

일반 미술 | 1901년 건축가 헤르만 무테지우스는 《양식건축과 건축미술Stilarchitektur und Baukunst》에서 다음과 같은 주장을 했다. "오늘날 이 불확실한 움직임들이 공통적으로 힘을 모아야 할 지점을 명백히 깨닫는 것이 미술을 위해 우리가 노력해야할 목표가 되

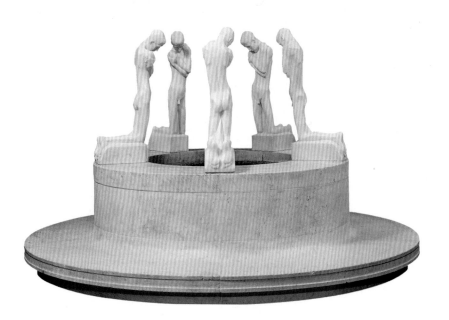

어야 한다. 왜냐하면 특별한 미술은 없고, 단지 거대한 일반 미술Allgemeinkunst만이 존재하기 때문이다." 벨기에의 화가이자 판화가이고 건축가이자 디자이너 앙리 반 데 벨데의 모든 작품, 혹은 베를린과 뮌헨에서 활동한 아우구스트 엔델, 또 파리의 지하철역(1900)을 건축한 엑토르 기마르, 또 스코틀랜드의 찰스 R. 매킨토시, 그리고 바르셀로나에서 활동한 안토니 가우디의 작품은 무테지우스가 주장한 일반 미술의 예이다. 이외에도 판화로 도서 삽화를 제작한 오브리 빈센트 비어즐리, 프랑스의 에밀 갈레와 르네 라리크, 또 뉴욕의 루이스 C. 티파니 등의 유리공예 미술가이자 금세공 미술가(그릇, 램프, 장식물)들이 이윤을 창출했다.

유행을 따라 돈만 벌면 된다는 식으로 새로운 양식 의지가 천박해질 수 있다는 위험을 알게 된 '슈테글리처 공방'Steglitzer Werkstatt은 1902년 한 광고물을 통해 "응용미술의 모든 다른 장르 이외에, 특히 인쇄소에 많은 신경을 썼습니다. …… 어떤 물건들은 '제체시온슈틸', 또는 '유겐트슈틸'이라 하여 스스로 '유행'이라고 나타내는 데 반해, 이 상품은 편안하게 해주는 것이 특징입니다. 혼란스럽고 호화로운 물건 대신에 이 상품은 눈의 평화를 드립니다"라고 밝혔다.

여기서 혼란스럽고 호화로운 것은 잡지 《유겐트》의 화려한 장식이었다. 1902년 제14호 《유겐트》에 실린 파울 리트의 '미술 교육'에는 자기모순적인 캐리커처가 등장한다. 병영 마당에 활짝 팔을 벌리고 선 (프로이센풍의) 교육자는, 서툴게 원을 그리며 행군하는 신병들에게 호통을 친다. "그렇게 서툴고, 둔하게 하지 좀 마라. 이 바보들아! 좀 더 활기 있고, 우아하게, 더……유겐트슈틸!"

미술가

오귀스트 로댕

▶ 오귀스트 로댕, 〈칼레의 시민〉,
1884-86년, 청동,
높이 208cm, 너비 226cm,
칼레, 시장 광장

명예로운 시민 여섯 명의 희생정신을
기리기 위해 칼레 시 의회는 기념비를
세우기로 결의했고, 결국 로댕이 기념비
제작에 결정적인 역할을 하게 되었다.
기념비에 등장하는 여섯 명의 남자들은
1347년 영국의 에드워드 3세가 칼레를
침공했을 때, 이 도시를 지켰다. 로댕은
이 작품의 원전으로 장 프루아사르의
중세 프랑스 실록을 이용했다. 이 실록에
의하면, 영국 왕은 스스로 잡혀가기를
원한 여섯 명의 인질에게 겉옷만 걸치고
모자를 쓰지 않으며, 목에 밧줄을
걸치고 칼레 시의 열쇠를 손에 들고
나타나라고 요구했다. 1901년 조각가
클라라 베스트호프와 결혼한 라이너
마리아 릴케는 이 작품에서 팔을 드러낸
사람처럼 개별적으로 표현된 인물들을
대해 다음과 같이 썼다.
"한 인물이 걸어가다 곧 뒤를
되돌아보는데, 그는 울고 있는
사람들이나 같이 가고 있는 동료들을
보는 것이 아니다. 그는 자기 자신을
보기 위해 돌아다보았다. 치켜든 그의
오른팔은 구부려져 흔들린다. 마치 한
사람이 새를 자유롭게 놓아주듯이, 그의
손은 허공에 무언가를 놓아버린다."
1895년에 전시된 이 군상은 로댕의
의도와는 상관없이 기단 위에 세워지게
되었다. 두 번째 판본은 런던의
국회의사당 공원에 있다.

19세기

충만한 생명력 | 로댕은 스스로 작성한 기록을 통해 1864년 파리의 '살롱'에서 낙선되었던 초상 조각 〈코가 부러진 남자〉가 미술적 발전을 보여주는 초기 작품이라며 그 진가를 인정했다. 라이너 마리아 릴케는 로댕에 관한 책(1903)에서 다음과 같이 해설하고 있다. "우리는 로댕이 이런 두상을 만들어 내도록 한 것이 무엇인지 느낄 수 있다. …… 한 못생긴 남자의 두상, 그의 부러진 코가 고통스러운 얼굴을 더 강하게 표현하고 있다. 바로 충만한 생명력이 이러한 얼굴을 표현할 수 있게 한다." 릴케는 이렇게 덧붙였다. "로댕은 이 초기작으로 아카데미가 요구하는 미적 기준에 대한 요구를 가차 없이 거절했다."

로댕은 에콜 데 보자르에 세 번이나 입학하려 했으나 받아들여지지 않았고, 루브르 미술관에 소장된 고대미술품을 보며 개인적으로 '충만한 생명력'을 쌓아나갔다. 특히 그는 고딕 미술을 좋아했으며(1914년에 로댕은 미술에 대한 자기 고백인 《프랑스의 대성당들 Les Cathédrales de France》을 출간했다. 독일어판은 1917년 출간함), 도나텔로, 미켈란젤로 그리고 피렌체와 로마에 있는 베르니니의 작품들, 또 무엇보다도 인체 형태를 연구함으로써 통해 실력을 쌓았다. 로댕은 흔하지 않은 동작 모티프와 새로운 구도를 보여주는 조형방식, 즉 빛의 반사에 대한 표현을 찾아냈다. 이를테면 로댕은 "조각은 볼록한 부분과 오목한 부분으로 구성되는 미술이다.", "조각은 빛과 그림자의 유희 속에서 형태를 표현하는 미술이다."라고 정의했다. 이렇게 보면 로댕이 정의한 조각은, 주제는 상징주의와 가깝지만 형식은 인상주의와 비슷했다는 것을 알 수 있다. 릴케 역시 '불완전한' 장르

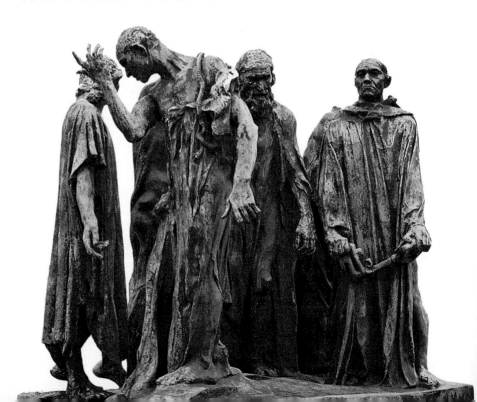

라고 비평을 받았던 로댕의 토르소에서 그와 같은 특성을 찾아냈다. "그(로댕)와 비슷하게 화면 끝에 잘려나간 나무들을 그린 인상주의자들이 비평받은 일은 별로 없었다. 사람들은 인상주의자들의 기법에 점차 빨리 익숙해지고 있다. 사람들은, 적어도 화가들을 위해서는, 미술적인 완성도가 일상적으로 알고 있는 완벽한 아름다움과 꼭 맞아떨어져야 한다고는 생각하지 않게 되었다. …… 조각에서도 그렇게 되어 가는 것 같다. 한 대상의 여러 부분들을 표현하거나, 사물의 가장 작은 부분으로부터 하나의 세상을 표현한다는 일은 전적으로 미술가에게 달린 것이다." 로댕의 수많은 드로잉 작품에는 앙코르(캄보디아)에서 온 무희를 그린 작품들도 포함되었다. 이들은 1906년 파리에서 초청 공연을 하고 있었다. 이 이국적인 작업을 할 때, 로댕은 (한 인터뷰에서) 다음과 같이 말했다. "여인들이 춤을 출 때 그들의 움직임은 정확하다. 유럽 무희들의 움직임은 잘못되었다. 하지만 유럽 무희들의 문제점에 대해서 토론할 필요는 없다. 귀로 듣고 잘못된 소리를 가려내듯이, 우리는 그것을 눈으로 보고 느낄 수밖에 없는 것이다."

두 점의 대작 | 파리에 장식미술미술관Musée des Arts Décoratifs이 신축되면서, 로댕은 1880년에 이 박물관의 대문을 위한 작품을 착수했다. 이 작품은 로댕의 의도를 따라 단테의 《신곡》제1부인 〈지옥〉의 모티프를 담고 있었으며, 그가 사망하기 전까지 계속 진행되었다. 로댕은 1917년에 석고로 만들어진 이 작품의 최종본(높이 6.35미터)을 남겨 놓았는데, 그것은 1938년에 청동으로 주조되었다. 이 작품에 새겨진 인물들은 군상을 이루거나, 〈생각하는 사람〉과 같은 개별 인물로 제작되었다. 〈생각하는 사람〉은 〈지옥문Porte de l'Enfer〉의 윗부분에 있는데, 릴케의 해설에 의하면 그 인물은 "생각하고 있기 때문에, 지옥에서 벌어지는 온갖 경악스러운 연극을 목격하고 있다." 〈생각하는 사람〉은 뫼동의 빌라 데 브리앙 정원에 있는 로댕의 무덤에도 배치되어 있다.

한편 누드 조각상과 의상을 입은 인물들 그리고 초상 조각으로 이루어진 군상은 발자크 기념비를 위한 스케치로서 제작되었다. 발자크 기념비는 1892년에 에밀 졸라가 회장을 역임한 단체 '저술가 협회'가 주문한 작품이었다. 1897년에 완성된 석고 입상은 발자크가 작업할 때 자주 입었던 수사의 의상에서 모티프를 가져온 매우 추상적인 형상이었는데, 이 작품은 주문자로부터 거절당했다. 후에 청동으로 제작된 발자크 상이 1939년에 라스파이 대로에 놓였으며, 아리스티드 마이욜이 제막식을 거행했다. 콘스탄틴 브랑쿠시는 〈로댕에 대한 경의〉(1952)에서 〈발자크 상〉을 '현대 조각의 출발점'이라고 평가했다.

로댕의 생애

1840 11월 12일 파리에서 경찰관의 아들로 태어남

1854년부터 미술공예학교에서 수업

1863 공동체인 '성스러운 성사의 대부Pères du Très-Saint-Sacrément'에 가입

1864-71 조각가가 되기 위한 교육을 받고, 세브르에서 도자기 제조업에 종사

1871-77 브뤼셀에서 장 밥티스트 카르포의 조수가 됨(건물의 장식 조각). 1875년에 이탈리아 여행, 1877년에 남성 누드 조각 〈청동시대〉 제작(청동)

1879 파리의 '살롱'에 〈세례 요한〉을 출품해 처음으로 입상함. 다음 해 〈지옥의 문〉을 주문받음

1883 카미유 클로델(1864년에 태어남. 서정시인이자 극작가 폴 클로델의 누나)이 로댕의 제자이자 동료, 연인이 된다. 누드 조각 〈키스〉(1886, 대리석, 런던, 테이트 모던) 제작

1889 파리에서 처음으로 대규모 전시회 개최(클로드 모네와의 공동 전시회였음).

1894 뫼동에 아틀리에, 빌라 데 브리양Villa des Brillants (현재 로댕 미술관) 마련

1898 카미유 클로델이 조각가로서 독립(〈성숙한 나이〉, 1899-1903, 파리, 오르세 미술관). 그녀는 1913년부터 정신병원에서 살다가 1943년에 사망

1900 파리의 만국박람회에 '로댕관'이 마련됨

1902 릴케와 알게 됨(릴케는 1905-06년에 로댕의 비서로 일함)

1907 파리의 비롱 저택Hôtel Biron을 구입(현재 로댕 미술관)

1917 뫼동에서 11월 17일 타계(77세)

19세기

베를린의
제국의사당

독일의 역사

1871 황제가 통치하는 제국에 25개 주의 상원의회 외에, 제국의회가 시민을 대표하는 국회가 만들어졌으며, 의회 건물은 1884년 빌헬름 1세가 초석을 놓아 착공, 1894년에 완공됨

1918 사민당 소속 필립 샤이데만이 11월 9일에 제국의사당의 발코니에서 공화국의 국회를 1919년부터 베를린 제국의사당에서 개최한다고 공표

1933 제국의사당에 2월 27-28일에 화재 발생. 이 사건은 독재 정치로 향하던 11월 사태의 구실이 됨. '국가사회주의독일노동자당NSDAP' (나치)의 의원들로 구성된 제국의회가 베를린 크롤 오페라 하우스에서 개최(1942년에 마지막 제국의회 개최)

1945 4월 30일에 소련군이 심하게 파괴된 제국의사당 점거. 1961년에 베를린 서부에 걸친 제국의사당의 폐허가 개축되어 상원의회 건물로 가끔 사용

1990 10월 4일 제국의사당에 최초로 독일의 전체 상원의원들이 소집됨. 1999년에는 정식으로 의사당 건물이 됨

19세기

독일 국민 | 황제가 통치하는 독일 제국에서 상원 의회는 25개 주를 대표하고 있었으며, 일반, 평등, 직접 선거를 통해 선출된 제국 의회는 입법권을 지니고 있었다. 우선 왕립 도자기 공장 건물이 의사당으로 사용되었다. 그 후 의사당 신축을 위한 국제 공모전에서 한 건축가가 입상했으나 "우리 독일 건축이 지난 10년간 매우 빠른 속도로 성장, 발전되어, …… 분명 좋은 결과가 기대되기 때문"이라는 이유로 국내 공모전이 개최되었다. 189명의 참가자들 중에서 1882년 베를린에서 교육받고 프랑크푸르트에서 활동하던 파울 발로트의 설계도가 선택되었다. 1884-95년에 완공된 제국의사당은 현관 홀과 총회장, 그리고 양쪽에 조성된 두 개의 안마당으로 구성되었다.

제국의사당은 모서리에 얹은 네 개의 탑으로 거대한 성채를 떠올리게 한다. 정면에서 보이는 네오바로크식 원주들은 매우 거대한 규모로 편성되었는데, 이것들은 '독일 국민에게Dem Deutschen Volke'라는 글귀가 새겨진 중앙 현관의 주랑 현관과도 잘 어울린다. 당시 돔을 축조한 건축 기술은 건축사적인 절충주의를 잘 보여주고 있다. 총회장 위에 얹은 돔의 철재 구조는 황정건축 임원들의 항의에도 불구하고 그대로 진행되었다. 1927년 제국의사당은 작업 공간, 기록보관실, 도서관, 독서실을 설치하려는 증축 공모전을 개최했다. '대大 베를린 건축전시회'에 설계도들이나 1929년 열린 제2차 공모전의 결과 역시 계획대로 진행되지 못했다. 오직 한스 포엘치히의 티어가르텐Tiergarten과 슈프레Spree 강 지역에 대한 총체적인 계획만이 동시대에 합당한 '새로운 건축'에 어울렸을 뿐이다.

역사주의적인 기념물 건축은 독일 의회민주주의의 발전을 상징한다. 그러나 제국의사당은 나치의 테러로 희생되고 말았다. 영국 관할에 남아 있던 돔의 철재 구조물을 포함한 폐허는 1948년 9월 소비에트 연방이 베를린에 설치한 차단 벽에 항거하는 집회의 배경으로 사용되었다. 그러나 베를린과 독일에 대한 동서 분리의 상징은 소련 관할 지역, 즉 동베를린 지역에 서 있는 브란덴부르크 문이었다. 베를린의 장벽은 1961년부터 브란덴부르크 문과 제국 의사당 사이에 서게 되었다.

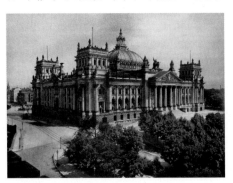

◄ **파울 발로트, 〈제국의사당〉, 베를린, 1884-94년**
서쪽 정면의 모습으로 페디멘트와 주랑으로 현관을 장식했다. 사각형 평면 위에 세워진 돔의 높이는 75미터에 이른다.

미술의 대상 | 1961년 행위미술가 크리스토가 '공공건물 포장 프로젝트'를 제안했는데, 그는 1972년에 이 프로젝트를 지면에서 콜라주 형식을 빌려 베를린 제국의사당에 적용했다. 1976년부터는 아내 잔 클로드와 함께 프로젝트를 진행시키려 시도했다. 독일 역사의 한 사연 많은 기념비적 건물이 그렇게 선택되어 왜곡되고, 돈벌이에 이용되어도 되는가가 고려해야 할 점이 되었다.

1994년 2월 25일에 독일연방의회는 표결을 거쳐 크리스토의 프로젝트에 동의했다 (건축주: 포장된 제국의사당 GmbH). 제국의사당은 1995년 6월 말부터 7월 초까지 2주간 10만 평방미터 규모의 인공 천으로 포장되어 입체기하학적인 조각품이 되었다. 조명을 받은 거대한 조각품은 은빛으로 반짝였다. 수년간의 설득 작업을 거쳐 나온 이 공동 작업을 인정, 평가하는 것으로부터, 포장된 천을 잘 다룰 줄 아는 크리스토의 미술적 재능을 예찬하는 것까지 수많은 해석들이 쏟아져 나왔다. 예컨대 천은 부드럽고 예민한 피부처럼 '비길 데 없는 무상함'을 보여준다는 것이다.

2000년 초 의회는 두 번째로 '미술과 제국의사당' 주제를 접하게 되었다. 매우 적은 표차로 승리한 다수 의원들이 연방의회의 미술 분과가 고용한 개념미술가 한스 하케의 설치미술을 승인한 것이다. 하케의 작업은 두 개의 안마당 중 한 곳에 중앙 현관 위에 새겨진 '독일 국민에게'라는 구절과 어울리게 '주민에게 Der Bevölkerung'라는 구절을 만들었다. 이 글자들은 연방의원들이 각자의 지역구에서 가져온 흙을 모아 만들어졌다.

19세기

모던과 포스트모던

'포스트모던postmodern' 개념은 원래 1970년대(후기산업시대) 이후 건축에 나타난 새로운 경향들과 연관된다. 다시 말해 포스트모던은 1920년대에 출현한 건축의 국제양식에 담긴 모더니즘의 '양식순수성'에 반하여 나왔는데, 전통적 양식과 기술적 진보에 의거한 '극단적인 절충주의'를 보인다.

그러나 '모던'과 '포스트모던'의 개념은 20세기 초반부와 후반부의 시간 순서로 나뉘거나 상반되지는 않는다. 프랑스의 철학자 프랑수아 리오타르는 1982년에 제기한 '포스트모던은 무엇인가?'라는 질문에 다음과 같은 답을 내놓았다.

"포스트모던은 분명히 모던과 관련되어 있다. 지금까지의 모든 전통의 배경에 대해 의문해보아야 한다. 세잔은 무엇에 대해 의심했는가? 인상주의였다. 피카소와 브라크는 어떤 대상을 기만했는가? 바로 세잔의 대상들이었다. 1912년 뒤샹은 어떤 전제를 버렸는가? 화가가(입체주의라고 해보자) 그림을 그려야 한다는 전제였다. 작품이란 그 이전에 포스트모던일 때만 모던하다. 그렇게 볼 때 포스트모더니즘은 모더니즘의 끝이 아닌, 모더니즘의 탄생을 의미한다."

이러한 역설은, 리오타르에 의하면 포스트모던이 '모던을 편집'한다는 것을 말해준다. 포스트모던은 모던에 대한 비평을 담당한다.

과학 기술에서 비롯된 20세기의 문명 | 1900년의 파리 만국박람회는 중앙발전기가 놓인 '전기 궁전'을 선보였는데, 발전기는 컨베이어 벨트로 가득한 공간에 전력을 공급하려고 설치되었다. 엑토르 기마르는 아르누보의 식물 문양으로 파리 지하철 입구를 장식했으며, 때마침 지하철은 만국박람회 때 개통되었다. 같은 해 페르디난트 그라프 폰 체펠린이 만든 조정 가능한 비행선 LZ 1이 보덴 호수가에 위치한 프리드리히스하펜에서 이륙함으로써 최초로 항공 교통이 시작되었다.

신종 에너지인 전기의 빛과 동력으로 시작된 새 시대에 열광하기도 전에, 원자의 시대가 시작되었다. 앙리 베크렐은 1896년에 우라늄이 신비로운 전자파를 방출한다는 사실을 발견했다. 1903년 베크렐과 자신의 남편인 피에르와 함께 노벨 물리학상을 수상했던 마리 퀴리는, 자신이 이미 발견한 원소 라듐(라틴어 radius, '광선'이라는 뜻)을 따라 우라늄의 전자파 방출 현상을 방사능이라 불렀다. 1939년에는 오토 한과 리제 마이트너의 연구를 통하여 최초로 원자핵 분열이 가능해졌으며, 이후 이들은 노벨 물리학상을 수상하게 되었다. 이 연구로 말미암아 미처 깨닫지 못할 정도로 규모가 큰 에너지 확보가 이루어졌고, 궁극적으로는 살상 무기를 개발하는 초석이 되었다.

이러한 상황이 있었음에도 철수정Eisenkristal 분자를 1650억 배로 확대한 102미터 높이의 기념비 '아토미움Atomium'은 1958년에 개최된 브뤼셀 엑스포의 상징물이었다. 아토미움은 엑스포의 모토인 '세상의 결과-인간적인 세상을 위하여'와 함께 기술의 우선권을 상징하고 있었다.

20세기로부터 21세기로 넘어가는 과정 중 2000년 하노버에서 열린 엑스포는 통신 기술을 이용하여 세계적으로 펼쳐진 프로젝트들을 네트워크로 결합시켰다. 하노버 엑스포의 모토는 '인간-자연-기술'이었다. 하노버 엑스포의 프로젝트는 1980년대의 행위예술가 요제프 보이스의 주제들이나 상징들에 속했던 다른 측면의 에너지 문제, 즉 온기와 연관되는데, 말하자면 그의 작품들은 사회적인 존재의 육체와 정신을 성장하게 만드는 펠트 같은 물질의 '온기'를 다루었던 것이다.

미술의 척도 | "학문과 미술은 새로운 시대를 환영한다." 이것은 1900년 파리 만국박람회 때 세워진 그랑 팔레Grand Palais에 있는 부조의 주제이다. 1910년대에 아주 빠른 속도로 전개된 표현주의, 입체주의, 미래주의, 그리고 추상미술은 과학적 발전과 기술, 경제, 정치에 미친 그러한 발전의 성과가 세계관과 인간상을 변화한 데서 비롯되었다. 그러나 진보에 대한 르네상스 미술가들의 신뢰와는 전혀 달리, 과학과 미술은 더 이상

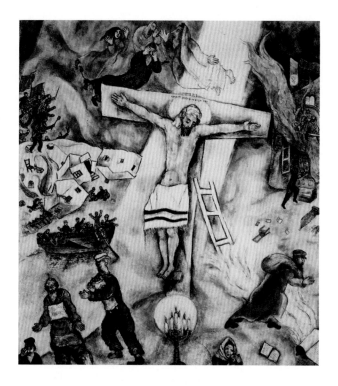

짝을 이룰 수 없었다. 미술이라는 매체의 자율성은 더욱 강해지고 극단화되어갔다. 이때 '반反고전적인' 매너리즘과 비슷하게 '반反아트Antikunst'라는 개념까지 등장하게 되었다. 한편 자율적이며 동시에 경계를 넘나드는 조형 방식을 통해 그 유래를 찾아 볼 수 없이 세분화된 미술은 사회적 변화에 대한 문화적인 계측기의 역할을 맡게 되었다. 또한 반인간적 전체주의라는 부정적 유토피아로 역행하는 움직임도 보였다. 전체주의는 '국민의 위생'이라는 미명 아래 국가와 사회, 미술, 그리고 학문을 숙청했다. 1945년까지 파시스트적이며 국가사회주의(독일의 나치)적인 미술만이 유럽 미술계를 지배하고, 이후 스탈린주의 미술이 공산주의 사회에서 전성기를 누리게 되면서, 추상미술은 서방의 자유를 표현했고, 구상미술은 자유가 없는 동유럽과 연관된다, 또는 거꾸로 추상은 자본주의와 같이 비인간적이며, 구상미술은 사회주의를 위한 것이라는 도식이 생겼다.

비판적인 자기 반성은 미술과 학문이 접촉하면서 생길 수 있다. 1903년 원자시대가 시작되면서 피에르 퀴리는 노벨상을 수상하며 했던 연설에서 학문적이며 기술적인 진보의 모든 영역과 관계된 다음과 같은 질문을 던졌다. "자연의 비밀을 캐내는 것이 인간을 위해 유익한 것인가? 자연의 비밀을 이용하는 것이 성숙한 일인가? 이러한 인식이 자연을 파괴하는 것은 아닌가?"

야수주의

'야수들'

1905년 살롱 도톤의 전시장이 문학가 앙드레 지드를 매료시키고 있는 동안, 미술비평가 루이 보셀은 야수들의 작품을 이해해보려고 노력하고 있었다. 그는 《가제트 데 보자르Gazette des Beaux-Arts》('순수미술신문'이라는 뜻)에 다음과 같이 썼다.

"나는 그 방에서 사람들이 뭐라고 말하는지 모두 들어보려고 꽤 오랫동안 서 있었다. 그들은 마티스 앞에서 소리치고 있었다. '아니, 이건 미친 짓이네!' 그 소리에 나는 그렇게 답하고 싶었다. '아니오, 정반대이죠! 그건 이론의 결과일 뿐입니다.' 마티스가 그림에서 여자의 이마를 녹색으로 그렸든, 저 나무줄기를 빛나듯 빨갛게 그렸든, 어쨌든 그는 해명을 할 수 있는 것이다. '그건, 왜냐하면……' 이 그림들은 그러니까 이성적일 것이다. 아니 그는 이성을 가지고 생각했을 것이다."

고갱으로부터 많은 영향을 받았던 나비파 화가 모리스 드니 역시 마티스의 이론들을 추측하고 있었다. 드니는 '야수들'을 '가장 생생하고 새롭고 또 논쟁의 여지가 많은' 미술가 집단으로 여기고 있었다. 드니는 《레르미타주L'Ermitage》에 이렇게 썼다.

"사람들이 그들에게 배정된 전시실에 들어올 때는 강렬한 색채의 풍경화나 인물화, 또 아주 단순한 사물들의 그림 등을 보면서 도대체 그림의 의도가 무엇인지, 그 이론들을 이해하고 싶어질 것이다. 감상자들은 그 그림들이 거의 추상적이라는 인상을 받게 된다."

1905년 파리의 살롱 도톤 | 앙리 마티스는 제3회 살롱 도톤에 대해 이렇게 회고했다. "모든 그림들이 좀 더 강렬한 색채로 표현되었고, 매우 큰 공간에 전시되었다. 중앙에는 마르케의 조각작품이 서 있었는데, 마르케는 르네상스의 정신을 가지고 애교 있는 모티프를 표현하는 것이 특기였다. 이번에 마르케는 일군—群의 춤추는 아이들을 표현한 조각상을 전시했다. 마르케의 작품은 피렌체 대성당에 있는 도나텔로의 〈칸토리아〉(1433-39)에 등장하는 동자들과 비교될 수 있다. 미술비평가 루이 보셀은 (마티스가 '사카린 덩어리'라고 놀려댔던) 인물 군상 조각과 그림들의 대조를 보고, '야수들 사이의 도나텔로Donatello au milieu des fauves'라고 논평했다.

'야수들'은 바로 살롱 도톤에서 공통적인 계획을 가지고 전시를 조직한 일련의 화가들로부터 받은 인상을 가리키는 표현이었으나, 그들을 지칭하는 명칭이 되었다. 이들은 빈센트 반 고흐(1890년 사망), 폴 고갱(1903년 사망), 그리고 폴 세잔(1906년 사망) 등 혁명적인 아웃사이더들을 존경하는 미술가들로 한정되었다. 이 그룹에는 앙드레 드랭과 모리스 드 블라맹크가 속했는데, 이들은 가끔 마티스, 그리고 케스 반 동겐, 조르주 루오와 함께 파리 근교의 샤투Chatou에서 작업했다.

이들의 '야수주의'는 순수하고 강렬하며, 대조적인 색채, 단순하게 재현된 대상의 평면성, 그리고 격렬한 붓질 등이 특징이다. 초상화, 주로 인물이 등장하는 풍경화 등 야수주의자들이 다루었던 주제와 조형방식은 같은 해인 1905년 드레스덴에서 결성된 '다리파Die Brücke' 화가들과 비슷하게 '표현미술'에 해당한다. 1912년 《청기사 연감》은 마티스의 〈춤과 음악〉(1910, 상트페테르부르크, 에르미타슈 미술관)을 실었고, 발행인인 프란츠 마르크는 '결성되지 않았던' 독일의 '야수들'에 대한 논평을 실었다.

앙리 마티스 | 후기인상주의Postimpressionismus로부터 프랑스 표현주의 회화가 탄생한 과정은 앙리 마티스의 창작 활동을 통해 살펴볼 수 있다. 1869년 라 카토에서 태어난 마티스는 법학을 수학한 후 관청에 들어가지만, 1890년부터는 회화에 전념하게 되었다. 그는 1899년 폴 세잔의 〈목욕하는 여인〉을 구입했다.

샤를 보들레르의 시 〈여행으로의 초대L'invitation au voyage〉의 한 구절은 마티스가 누드 여인상을 그려 넣은 지중해 해안 풍경화의 제목이 되었다(〈사치, 평온, 쾌락〉, 1904, 파리, 오르세 미술관). 마티스는 이 그림에서 신인상주의Neoimmpressionismus적인, 즉 '콘페티 양식Konfettistil'(색종이 조각 양식)이라고 비웃음을 샀던 점묘법의 경향을 보여주며 색면에 윤곽선을 그려 넣어 화면을 정리했다. 1905년부터 1907년까지의 그림들이 지닌 주제는

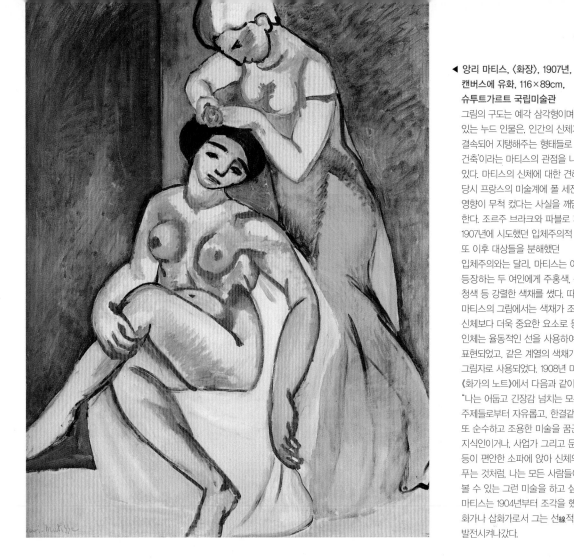

◀ 앙리 마티스, 〈화장〉, 1907년,
캔버스에 유화, 116×89cm,
슈투트가르트 국립미술관

그림의 구도는 예각 삼각형이며, 앉아
있는 누드 인물은, 인간의 신체가 '서로
결속되어 지탱해주는 형태들로 이루어진
건축'이라는 마티스의 관점을 나타내고
있다. 마티스의 신체에 대한 견해는
당시 프랑스의 미술계에 폴 세잔이 미친
영향이 무척 컸다는 사실을 깨닫게
한다. 조르주 브라크와 파블로 피카소가
1907년에 시도했던 입체주의적 추상,
또 이후 대상들을 분해했던
입체주의와는 달리, 마티스는 이 그림에
등장하는 두 여인에게 주홍색, 녹색,
청색 등 강렬한 색채를 썼다. 따라서
마티스의 그림에서는 색채가 조형적인
신체보다 더욱 중요한 요소로 등장한다.
인체는 율동적인 선을 사용하여
표현되었고, 같은 계열의 색채가
그림자로 사용되었다. 1908년 마티스는
《화가의 노트》에서 다음과 같이 썼다.
"나는 어둡고 긴장감 넘치는 모든
주제들로부터 자유롭고, 한결같고,
또 순수하고 조용한 미술을 꿈꾼다.
지식인이거나, 사업가 그리고 문학가
등이 편안한 소파에 앉아 신체의 피로를
푸는 것처럼, 나는 모든 사람들이 편하게
볼 수 있는 그런 미술을 하고 싶다."
마티스는 1904년부터 조각을 했는데,
화가나 삽화가로서 그는 선線적인 양식을
발전시켜나갔다.

〈사치 1〉(파리, 현대미술관)과 〈사치 2〉(코펜하겐, 국립미술관) 등에서 보는 것처럼 〈생의 즐
거움〉(메리온, 반스 재단 미술관)이었다.

 1905년 살롱 도톤에 전시된 작품 중에서 앙드레 드랭의 항구 풍경 〈콜리우르〉, 또
프랑스 남부에서 체류할 때 제작된 마티스의 〈열린 창문〉과 아내의 초상화인 〈모자를
든 여인〉 등은 조화로운 점묘주의로부터, 개별적이며 방해받지 않고 점차 평면적으로
칠해진 색채의 표현주의로 가는 과정을 잘 보여주고 있는 그림들이다. 특히 아내의 초
상화는 밝게 붉은색으로 머리를 칠했으며, 그 그림자는 녹색으로 처리되었다. 그 초상
화를 이어 1906년에 〈마티스 부인〉(코펜하겐, 국립미술관)이 제작되었다. 이 그림은 보색
관계, 즉 빨강-초록과 파랑-주황의 강렬한 색채 대조에서 나온 구도, 이마에서 코로
이어지는 수직선으로 인해 〈녹색의 선〉이라는 또 다른 제목을 지니게 되었다.

20세기

아방가르드

'다리파' 선언문

드레스덴의 미술가 단체 '다리파'는 1906년 목판을 새겨서 만든 선언문을 공개했다. 이 선언문은 다리파의 일원인 에른스트 키르히너가 작성한 것이었다.
"우리는 진보를 믿으며, 창작을 즐길 줄 아는 새로운 세대를 신뢰하면서 모든 청년들에게 고한다. 우리는 미래를 짊어진 청년들로서 기성세대의 권력에 맞서 속박되지 않고 자유로운 삶을 원한다. 자신을 창조적인 행위로 이끄는 것을 직접적이고 거짓 없이 표현하는 사람이라면, 그 누구든지 우리와 함께 할 수 있다."

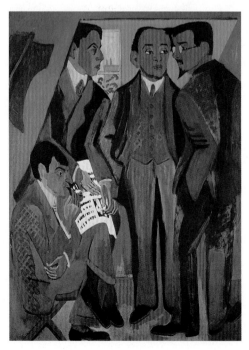

▶ 에른스트 루트비히 키르히너,
〈미술가 집단〉, 1926–27년경,
유화, 캔버스, 168×126cm,
쾰른, 루트비히 미술관
이 집단 초상화는 기념용 그림으로, 1917년 키르히너가 다보스로 이주한 후 처음으로 독일을 방문한 후(1925–26) 제작된 것이다. 이 작품에 등장하는 이들은 키르히너 자신과 '다리파'를 처음 결성했던 에른스트 헤켈(중앙), 카를 슈미트 로트루프(오른쪽), 또 1910년에 다리파의 일원이 된 오토 뮐러(앉은 사람)이다. 1906–07년 다리파에 가입한 에밀 놀데와 1912년에 다리파를 떠난 막스 페히슈타인은 이 작품에서 제외되었다. 이 그림에서 키르히너는 그가 제작한 화보 《다리파–연대기》를 들고 있는데, 연대기는 1913년에 다리파가 해체되는 계기로 작용했다. 이 그림은, 〈다리파의 주역들〉이라는 제목으로 키르히너의 다른 26점의 그림들과 함께 베를린의 왕세자궁, 즉 국립미술관 별관에서 전시되었다가, 1937년 '퇴폐미술'로 규정되어 압수되었다.

'다리파'와 '청기사파' | 1912년 프란츠 마르크는 《청기사 연감》에서 "새로운 미술을 위해 낡고 조직적인 권력과 위대한 투쟁을 벌이는 시대"에 당면한, '독일의 야수들'이라는 제목으로 글을 시작했다. 마르크는 그 시대가 '다리파 구성원들'과 더불어 시작된다고 했다. 그러나 그는 "드레스덴은 그런 아이디어를 펼치기는 너무 황량한 땅"이라고 평했다. 건축과 학생들이었다가 독학으로 미술을 배운 헤켈, 키르히너, 슈미트 로트루프 등이 '다리를 새로운 둑에'세우기 위해 고독하게 노력할 무렵, 그들은 드레스덴에서 프롤레타리아 출신인 모델들과 함께 살며 그야말로 '몰양식적'이며 '집단적'인 조형 양식을 보였다. 모리츠부르크 근방 호수에서 이들이 공동으로 그린 '자유로운 자연에 위치한 누드'는 다리파의 이러한 조형 양식을 잘 보여준다. 물론 프란츠 마르크는 '다리파'처럼 반시민적이지는 않았지만, 그에게도 개별적인 해석으로부터 전향하는 것은 역시 가장 본질적이었다. 새로운 미술은 "미래에 도래할 정신적인 종교의 제단에 놓여야 할 상징들을 만들어내야 한다. 기술적인 생산자는 그 제단 뒤로 사라져버리고 말 것이다." 뮌헨의 '청기사파'와 마찬가지로, 드레스덴의 '다리파'는 1911년부터 1913년까지 가시적인 외부 세계와, 정신적이고 감정적인 내부 세계의 거듭된 반전을 공통적으로 경험했다. 이들의 작품은 직접적이고 외적인 인상Impression에서 비롯된 것이 아니라, 인식 작용으로부터 야기된 창작 욕구를 미술작품으로 표현Expression했다.

앙리 마티스는 1909년에 '표현'을 '본질적인 것을 가시화하기'라고 정의했고, 파울 클레 역시 다음과 같이 썼다. "미술은 가시적인 것을 재현하는 것이 아니라, (보이지 않는 것을) 보이도록 하는 것이다." 빌헬름 보링거가 1911년에 잡지 《슈투름Sturm》('폭풍'이란 뜻)에서 사용했던 '표현주의Expression-ismus'라는 단어는 야수주의, 입체주의, 미래주의, 오르피즘와 마찬가지로 추상화시키는 경향을 일컬었다. 이들의 추상화 경향은 사업적 흥미로 유발된, 따라서 긍정적

인 미술활동에 대항하는 투쟁에 뛰어든 '선발대'Avantgarde의 특성을 지니고 있다.

조형미술과 문학에 나타난 아방가르드의 본질은 학문적으로, 기술적으로 그리고 정치적인 조건으로 결정된 삶을 변화하고자 하는 감수성에 있다. 이러한 변화는 외적인 '현실'로부터 전향을 강요하기 마련이며, 또 그러한 전향은 피할 수 없는 재난에 대한 예감으로 더욱 확실한 것이 된다. 베를린의 서정시 시인이자 화가인 루트비히 마이트너가 1912년 시작한 연작 〈묵시록적인 풍경화〉는 그러한 현실을 예견하고 있으며, 프란츠 마르크의 〈동물의 운명〉(1913, 바젤 미술관)은 밝게 그려진 〈푸른 말들의 탑〉(1913, 유실)과 한 쌍을 이룬다.

갤러리 소유주들 | '아방가르드'의 거점은 갤러리(화랑)였으며, 갤러리 소유주들은 갤러리 공간들을 마음대로 사용할 수 있도록 허락하거나 또는 아방가르드를 주도하는 입장이 되었다. 1911년 말 하인리히 탄하우저는 뮌헨에 갤러리를 열었는데, 칸딘스키와 마르크의 요청으로 '청기사 편집부의 제1회 전시회'를 개최했다. 이 전시회는 결국 순회 전시가 되어 프랑크푸르트, 쾰른 그리고 브레멘에서 개최되었다. 1912년 베를린에서는 출판업자이자 《슈투름》지의 발행인 헤르바르트 발덴이 '슈투룸 갈레리Sturm Galerie'를 열게 되었다. 《슈투름》에서 함께 작업하던 오스카 코코슈카는 〈헤르바르트 발덴의 초상화〉(1910, 슈투트가르트 국립미술관)를 그리기도 했다. 파리의 사례를 모범으로, 발덴은 1913년 '제1회 독일 가을 전시회'를 개최하여 국제적인 아방가르드의 장場을 마련했다. 그에 따라 국수주의적인, 특히 프랑스를 적으로 삼는 빌헬름 황제의 미술 문화 정책에 반대하는 아방가르드를 방어하게 된다. 한편 빌헬름 황제의 국수주의적 미술 문화 정책 때문에, '외국의' 영향을 받았다고 규정된 독일의 여성화가 한 명이 전시회에 참여할 수 없게 되었다. 1908년부터 파리에서는 앙브루아즈 볼라르와 나란히 다니엘 헨리 칸바일러가 피카소의 동료였다가 결국 피카소 작품을 독점적으로 거래하는 상인이 되었다. 1910년 피카소는 '분석적 입체주의'로 볼라르(모스크바, 푸슈킨 미술관), 칸바일러(시카고 미술원), 그리고 역시 파리에서 활동 중이었던 갤러리 소유자 빌헬름 우데(세인트루이스, 조셉 풀리처 주니어 컬렉션) 등의 초상화를 제작했다.

'뮌헨 신미술가협회'의 회원이었던 바실리 칸딘스키와 프란츠 마르크는 회칙과 결정 사항들을 지니고 있는 미술가 집단, 또는 미술가 연합의 전형적인 조직 형태를 거부하고 1911년에 제휴하게 된다. 두 사람의 공동 전시회는 매해 《청기사 연감》의 간행과 함께 개최되었는데, 이 연감은 조형미술을 문학, 음악 그리고 철학과 연결하여 정신적 창작 행위로 표현하려는 목적을 지녔다. 1912년에 간행된 최초의 《청기사 연감》 봉투에는, 칸딘스키의 다색 목판화인 〈용과 싸우는 성 게오르크〉가 실려 있었는데, 이 작품은 영혼이 없는 물질주의에 대항하는 '영혼의 싸움'을 상징했다. 1911년부터 제1차 세계대전 발발까지 이 전시회에 참여한 화가에는, 칸딘스키와 마르크 이외에도 역시 뮌헨과 바이에른 북부에 살고 있는 하인리히 캄펜동크, 파울 클레, 가브리엘레 뮌터, 마리안네 폰 베레프킨(모스크바의 일리야 레핀의 여제자), 그리고 폰 베레프킨의 남편 알렉세이 폰 야블렌스키, 또 역시 러시아 출신인 다비드 부르리우크(러시아 《야수들 연감》의 저자), 그리고 블라디미르 부르리우크 형제, 나탈리아 곤차로바, 그녀의 동반자 미하일 라리오노프, 또 마르크와 친한 친구로서 본 출신인 아우구스트 마케, 화가이자 작곡가 아르놀트 쇤베르크, 한스 아르프, 알프레트 쿠빈, 에곤 실레, 또 파리 출신 로베르 들로네 등 남녀 미술가들이 포함되었다. '청기사파'의 첫 번째 전시회에 출품된 46점의 작품 중에는, 1910년 파리에서 사망한 앙리 루소의 작품 두 점도 초대되었다.

20세기

춤

춤의 역사

고대 구석기 시대의 유물 중에는, 율동을 나타내는 동작으로 춤을 추는 인물을 새긴 것이나 소형 조각품 등이 남아 있다. 프랑스 남서부의 트루아 프레르Trois Frères에서 출토된 작품 중에는 주술가나 무당이 가면을 쓰고 춤을 추며 주문을 외고 있는 모습을 볼 수 있다. 이집트 무덤 벽화에는 거의 서커스와 가까운 동작을 보여주는 여성 무용수들의 향연 장면이 나타난다.

그리스의 도자기 그림에서는 전투 무용이나 디오니소스를 따르는 시녀들의 춤 장면을 보여준다.

중세 성서의 내용으로, 황금 송아지를 둘러싸고 벌어지는 춤, 또 십계명 궤 앞에서 춤을 추는 다윗 왕, 살로메의 춤 등을 볼 수 있다. 이와 더불어 세 명의 동방박사가 예물을 올릴 때 추었던 춤 동작에 관한 내용도 있다. 14세기 중반 이후 세속적이거나 종교적으로 고위층 인사가 죽은 자의 해골과 함께 춤을 추는 장면들이 글과 함께 묘사되기 시작했다. 이 죽음의 춤danse macabre은 메멘토 모리memento mori, ('죽음을 기억하라'의 뜻—옮긴이)를 상징한다. 시에나 시청 벽에 그려진 암브로조 로렌체티의 프레스코에 재현된 원무는 〈선한 정치〉(1338–39)를 위한 것이었다.

근세 알브레히트 뒤러의 〈춤추는 농부와 그의 아내〉(동판화, 1514), 피터르 브뤼겔의 〈농부의 춤〉(1568–69년경), 페터 파울 루벤스의 〈플랑드르의 교회 축성식〉(파리, 루브르 미술관) 등에서 보듯이, 르네상스와 바로크 시대에는 신화적 색채가 강한 궁중 무용과 농부의 춤으로 구분되었다. 16세기 이래 발레(이탈리아어 ballare, '춤추다') 역시 조형미술의 한 주제로 등장한다.

표현 무용 | "인간의 기쁨과 고통은 비문, 그림, 신전, 대성당, 가면, 음악작품, 연극, 그리고 춤에 모두 나타난다."(아우구스트 마케, 《청기사 연감》, 1912). '표현주의' 아방가르드에서 춤은, 표현의 주제이며 조형의 과제라는 두 가지 의미를 지닌다.

발레리나들이 공연하는 무대와 그 주변을 그린 드가의 인상주의 작품들은 현대적으로 춤을 묘사한 직접적인 선례가 된다. 드가는 발레리나들의 교습 장면부터 조명 앞에서 인사하는 장면까지 그렸다. 그 외에도 툴루즈 로트레크는 여성, 남성 무용수들의 세계와 그들의 심리적인 특성, 또 파리 유흥업소 장면을 재현했으며, 여기 나타난 우아한 동작은 아르누보 양식의 모티프로 볼 수 있다.

1910년에는 앙리 마티스와 에밀 놀데가 '춤'을 주제로 삼았다. 앙리 마티스는 단색조 화면에 그림자 형태로 원무를 추고 있는 인물들을 그려냈으며(〈춤〉, 상트페테르부르크, 에르미타슈 미술관), 에밀 놀데는 구약성서의 주제(출애굽기 32장)를 선택하여 폭발적인 열정을 암시적으로 드러냈다(〈황금 송아지와 춤〉, 뮌헨, 국립현대미술관). 놀데는 화려한 노랑과 불꽃 같은 붉은색 그리고 오렌지색을 사용했고, 보색인 청색과 보라색으로 화려한 색채의 효과를 더했다. 인물들이 들어 올린 팔과 다리는 쿵쾅거리는 발소리와 사나운 고함소리를 연상시킨다.

놀데의 개념은 표현무용과 연관이 있는데, 표현무용의 발전은 근본적으로 파리의 '발레 뤼스'('러시아 발레'라는 뜻, 1909년부터 활동) 활동에서 비롯되었다. 당시 이 발레단의 감독은 바로 세르게이 디아길레프였다. 대범한 동작을 보여주는 인물을 그린 레온 바크스트의 무대 장치는 독특한 평가를 받았다. 파블로 피카소는 1919년 '발레 뤼스'의 동료가 되어 발레 〈삼각모자Le Tricorne〉의 의상을 디자인하기도 했다. 아우구스트 마케는 1912년 파리에서 '발레 뤼스'의 공연을 관람했고, 화려한 색채를 보여주는 무용과 판토마임 공연에 열광한 나머지 〈러시아 발레〉(브레멘, 쿤스트할레)를 그렸다. 이 작품은 관객의 시각에서 본 공연 장면으로 표현되었다.

독일에서는 마리 비그만이 표현무용 영역 중 가장 영향력 많은 무용수이자 교육자이었다. 그녀와 가까운 친구였던 놀데의 〈무희들〉(1920, 슈투트가르트 국립미술관)은 비그만의 공연에서 받은 인상에서 유래했다.

춤과 추상 | 에른스트 루트비히 키르히너는 1926년 마리 비그만과 그레트 팔루카를 드레스덴에서 알게 되었다. 그는 두 사람의 허락을 얻어 습작을 제작했고 나중에 그 습작들로 유화를 그렸으며, 또 다음과 같은 기록을 남겼다. "새로운 미술이 여기에 있다.

마리 비그만은 무의식적으로 현대 회화로부터 얻은 많은 것을 이용하며, 나의 작품처럼 그녀의 춤은 아름다움에 대한 새로운 개념에 의해 창조되었다."(1926년 1월 16일). 키르히너와 비그만의 만남에서 유래한 〈색채의 춤〉은 하겐으로부터 에센으로 옮겨온 폴크방 미술관의 만찬실 벽화로 그려졌다. 키르히너는 1927년부터 이 벽화를 그렸으나, 이 주문은 1933년에 취하되었다. 키르히너가 1929-36년 사이에 제작한 춤 그림들은, 1929년부터 열정적으로 사진을 찍어 만든 누드 사진 연작 〈숲 속의 무희〉와 연결된다.

오스카 슐레머의 〈세 단계의 발레〉에 등장하는 역할 중 하나는 '추상'이라고 불렸다. 이 작품은 1922년 슈투트가르트에서 최초로 공연되었고, 1923-32년에 베를린과 파리에서 공연되었다. 발레는 무대 공간을 나타내는 색채를 통해 세 단계로 구성되었으며, 음악이 다른 각 단계에는 용수철 인물, 원반 무희, 철사 인물, 황금원추 인물이 등장한다(이 작품에 등장한 아홉 가지 의상이 슈투트가르트 국립미술관에 소장되었다). 이 발레는 신체를 강조하는 표현무용에 반대하는 입장을 취한다. 즉 '공간조각적 의상'(오스카 슐레머)이 동작을 결정하고, 동작은 다양한 형태가 지닌 기능으로 변화되며, 또한 공간의 입체기하학과의 관계를 맺는 것이다.

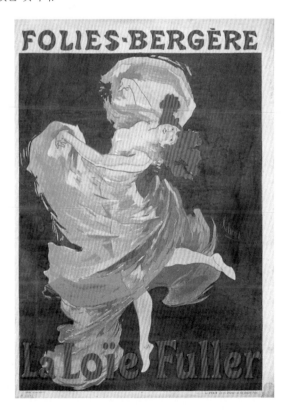

◀ 쥘 셰레, 로이 풀러를 위한 포스터,
1893년, 파리, 장식미술도서관
이 석판화 포스터는 돌고 있는 신체를 감싸는 얇은 천의 움직임. 그리고 다채로운 채광의 효과를 잘 이용한 무용수의 독특한 개성을 광고하고 있다. 1893년부터 등장한 이러한 춤은 마치 무용수가 직접 빛을 발하는 느낌을 들게 한다. 프랑스에 귀화한 이 미국 여성은 파리의 한 레뷰 극장인 폴리베르제르에서 대단한 성공을 거두었다. 1900년 만국박람회 기간에는 오직 그녀만을 위한 극장이 헌정되기도 했다. 장 콕토는 열아홉 살 때, 그녀를 처음 본 인상을 이렇게 기록했다. "그녀는 빛과 망사에서 막 나온 난초처럼 폭발했다." 쥘 셰레의 포스터, 또 라울 라르슈가 제작한 청동으로 만들어진 탁자용 램프 몸체의 무용수는 로이 풀러가 춘 '베일 댄스'와 아르누보가 서로 비슷하다는 것을 잘 보여주고 있다. 더구나 라울 라르슈의 램프 갓은 날려 올라가는 듯한 베일의 모습으로 만들어졌다(1909, 다름슈타트, 헤센 주립미술관). 또한 조각가이자 금세공사인 프랑수아 뤼페르 카라뱅은 1884년 '독립미술가연합'을 조직한 조르주 쇠라, 폴 시냑과 함께 로이 풀러의 공연으로부터 많은 영감을 받아, 1896-98년에 청동과 도자기로 로이 풀러를 묘사한 소형 조각품들을 만들었다(《무용수 로이 풀러》, 뮌헨, 노이에 피나코테크).

20세기

아프리카 양식

아프리카 조각

검은 대륙 아프리카에서 나온 대부분의 작품들은, 나이지리아의 베닌 왕국으로부터 나온 청동작품들(15-16세기의 부조)을 제외하고는 목재 조각품들이었고, 이 작품들은 19세기 후반부 대부분 민속미술박물관에 전시되기 시작했다. 아프리카 조각품은 추상적이고 사실주의적인 경향에 따라 구분되어 지역적인 다양성을 보였지만, 사실 풍부한 다양성에도 불구하고 20세기 초반에는 일정한 특성들이 나타났다. 애니미즘적인 자연종교와 연관되면서 두 종류의 숭배 대상을 찾아볼 수 있다.
선조의 상 가장 최근에 사망한 이들은 그들의 유품으로 인해 초자연적인 힘을 지니며 도움을 줄 수 있으리라고 여겨진다. 그리하여 선조를 나타내는 조각품들이 초자연적인 힘을 보장하게 된다. 지배자의 선조들은 옥좌를 꾸미는 장식의 일부로, 옥좌 등받이에 묘사되곤 한다. 어떤 지역에는 두 번에 걸친 장례 풍속과 함께 선조의 영혼을 담은 항아리가 고향의 의미를 지닌다.
가면 숭배 의식의 측면에서 (춤을 출 때 쓰는) 가면은 초자연성의 의미를 지닌다. 가면은 춤의 시작과 죽음의 제식에서 사용된다. 가면은 비밀 연대의 가장 소중한 소유물로서, 얼굴을 나타내거나 또는 머리 주변을 감싸는 덮개가 부착된 형태이다.

민족지와 미술 | 19세기 후반부에 아프리카 내륙으로 향했던 학술 여행으로 말미암아, 이전에는 기껏 바로크 시대의 희귀품을 모아두었던 민속학적 수집품들과 미술관은 더욱 풍요로워졌다. 이를테면 베를린에는 1829년 왕립 프로이센 미술관에 '민족지民族誌, Ethnographie 컬렉션'이 생겼는데, 1873년부터 건물 한 채가 증축되었고 1885년부터는 민속지박물관이 되었다. 드레스덴에서는 1875년 설립된 왕립 민족지 박물관에서 1881-1903년 사이에 《왕립 민족지 박물관보》를 간행했다.

희귀품에서 민속학의 대상으로 격상된 유럽 외 지역의 미술품은 20세기 초에 개별적으로 미술로서 가치 평가를 받았으며, 그것은 아방가르드의 본질적인 특징에 속했다. '다리파'에 속했던 에른스트 루트비히 키르히너는 1903년을 '원시' 미술 발견의 해라고 선포했다. 이러한 상황에서 근동近東과 겹쳐지는 북부 아프리카의 남쪽에 위치한, 사하라 이남 아프리카 미술의 목재 조각품에 관심이 집중되었다. 아프리카의 목재 조각은 새로운 창작방식을 고무했다. 1911년에 키르히너는 후에 자신의 판화 도록을 집필한 구스타프 쉬플러에게 이렇게 말했다. "한 조각, 한 조각 벗겨내면서 나무 덩어리로부터 형태가 나오는 걸 보는 일은 정말 감각적으로 즐겁습니다."

형태 원칙 | 엄격한 정면성과 입상의 고요함을 보여주는 아프리카의 선조先朝의 상들은 형식적인 면에서 아르누보 조각품에서 보이는 부드러운 곡선과 대조를 이룬다. 특별한 힘을 지니고 있다고 믿었던 머리가 매우 크게 강조되는 인체 비례는, 대상의 사실적 모사를 떠나 표현적으로 재현하는 당시 상황과 잘 부합되고 있다.

1909년부터 조각가로도 활동하기 시작한 키르히너의 후기작에서 아프리카 조각의 형태 원칙을 보여주는 작품은, 그가 다보스에서 살던 시절(1921-23)에 제작한 두 점의 목재 조각인 〈남성 누드-아담〉과 〈여성 누드-하와〉(슈투트가르트 국립미술관)이다. 1925년 키르히너는 자신의 표현주의적인 의고주의Archaismus를 구성주의Konstruktivismus로부터 분리했다. "키르히너의 조각은 매우 단순한 기본형태를 지니고 있다. …… 그러나 그와 같이 단순한 형태는 수학적인 관점에서가 아니라, 기념비에 대한 욕구로부터 비롯되었다."(가명L. de Marsalle을 사용하여 쓴 자기 비판 중에서).

파블로 피카소의 '아프리카 시기'는 입체주의 바로 이전 시기였고, 이때 가면 모티프가 등장했다. 피카소는 〈아비뇽의 여인들〉(1907, 뉴욕, 현대미술관)에서 다섯 명의 누드 여인들 중, 두 여인들에게는 기존에 사용했던 선적인 얼굴 구성을 없애고, 오목하게 파인 서부 아프리카의 카탕기Katangi 가면처럼 조각적인 형태를 부여했다. 원래 두 사람의 낯

선 남자가 함께 있는 유곽으로 설정된 장면은 전통적인 모사 기법에 대한 비판적 설명으로 느껴진다.

또한 화면 아래 놓인 정물 요소인 포도송이는, 새들이 그려진 포도송이를 진짜로 알고 먹으려 했다는 전설이 전해지는 눈속임 기법의 실력자인 고대 그리스의 화가 제욱시스를 상징한다. 이러한 조건 아래 '가면을 쓴 얼굴들'이라고 불린 아프리카 모티프는 다양한 인물 재현 중 하나의 변형을 보여준다. 피카소에게 '아프리카 시기'는 사실 아프리카 미술에서 큰 영향을 받았다기보다 단순히 그에 부합될 뿐이며, 1907년 그가 파리의 인류박물관 Musée de l'Homme 에서 아프리카 조각품을 감상하면서 생긴 결과인 것이다.

아프리카의 미술품은 표현주의 조각 작품과 유사했다. 그래서 나치는 표현주의 미술품이 '인종 의식의 최후 부분까지 계획적으로 희석시키려는' 증거라고 선전했다. 1937년 뮌헨에서 시작된 순회 전시회 '퇴폐미술'에서는 키르히너, 헤켈 그리고 슈미트 로트루프 등의 조각 작품을 두고 이렇게 논평했다. "강조해야 될 점은 이 니그로 미술이 수공예 측면에서 너무나 야만스럽다는 점이다. 흑인들조차 이 미술을 보기가 민망해 눈을 돌릴 것이며, 또 흑인 미술의 장본인으로서 이런 미술품을 몹시 책망할 것이다."

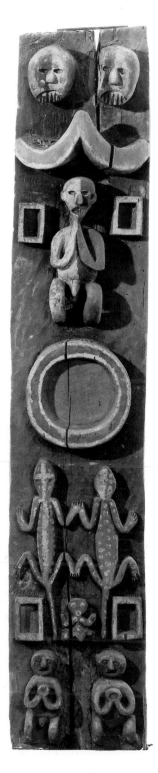

◀ 〈카메룬의 목판〉, 나무에 양면 조각, 174×33.5cm, 뮌헨, 국립민속품미술관

아우구스트 마케는 아프리카의 미술작품을 보며 이렇게 말했다. "우리가 벽에 그림이라고 걸고 있는 것은 원래 목각을 채색한 것으로, 흑인의 오두막에 있는 기둥과 같은 것이다." 카메룬에서 나온 목각의 복제품은 《청기사 연감》에 실린 열두 점의 유럽 외 지역 미술작품에 속했다. 《청기사 연감》은 1912년 발행인 바실리 칸딘스키와 프란츠 마르크에 의해 뮌헨의 라인하르트 피페르 출판사에서 출간되었다. 그 중 세 점의 작품들이 베른의 역사박물관 민족지 전시실에 있으며, 그 외 것들은 1868년 설립된 왕립 민족지 컬렉션에 속했다. 여기에 속하는 작품들은 아프리카(베닌, 카메룬), 아메리카(알라스카, 멕시코, 아마존 지역), 오세아니아(마르케사스, 이스터 섬), 또 실론(스리랑카)에서 가져온 것들이었다. 마케는 《청기사 연감》에 기고한 〈가면들〉에서 다음과 같이 주장했다.
"흑인들에게 그들의 우상은 하나의 광범위한 관념을 표현하고 있다. 우상의 형태는 추상적인 개념을 의인화한 것이다. 우리들에게 그림은 죽은 이들, 동물, 식물, 자연의 모든 매력, 율동적인 것 등, 불분명하고 이해될 수 없는 관념을 이해할 수 있게 한다."
마케는 자신의 추론을 다음과 같이 확신했다.
"오늘날까지 미술을 아는 이들과 미술가들이 미개 민족의 모든 미술 형태를 민속학이나 응용미술 영역으로 격하하려는 경멸적인 행태는 정말 놀랍기 그지없다."

20세기

입체주의

브라크의 '입방체' | 야수주의자였던 조르주 브라크가 1908년 파리의 '살롱 데 장데 팡당'과 '살롱 도톤'에 출품했던 새로운 그림을 앙리 마티스가 비평하자, 미술비평가 루이 보셀은 브라크의 '원시적인primitive' 회화는 입방체(큐브)로 구성되었다고 확언했다. 3년 전 야수주의(포비즘)라는 개념을 처음으로 사용한 루이 보셀은 이번에는 입체주의(큐비즘)라는 단어의 단초를 제공하게 된 것이다.

1874년 조롱하는 의미로 '인상주의' 개념이 사용된 것처럼, 새로 등장하는 조롱 역시 해당 미술가나 그 옹호자들에게 받아들여졌고 무난히 활용되어, '재평가'를 기다리는 아방가르드의 특성으로 여겨지게 되었다. 입체주의의 경우 보셀이 우연히 내린 논평은, 빈센트 반 고흐와 고갱의 친구이자 제자였던 에밀 베르나르를 통해 전해진 세잔의 관점, 즉 "원통, 원구, 그리고 원추에 따라 자연"(1904년 4월 15일 세잔의 편지)을 묘사한다는 내용을 통해 더욱 분명해졌다.

▶ 조르주 브라크,
〈물병과 바이올린이 있는 정물〉,
1909–10년경, 캔버스에 유화,
117×73.5cm, 바젤 미술관
화면 가장 위 중앙에 뚜렷한 그림자와 함께 재현된 못. 눈속임의 기술이 대상을 모방하는 것이 회화의 본질이라는 관점을 암시한다. 이렇게 본다면 아래 나타난 바이올린은 '깨진 것'으로 나타날 것이며, 관람자는 이 작품을 마치 상상에 의한 그림의 일종으로 생각할 것이다. 마찬가지로 물병 역시 그렇게 보일 것이며, 그 주변의 날카롭게 모가 난 형태들과 조각적인 효과는 주름 잡힌 천으로 여겨질 것이다. 이와 같이 생각하는 사람들에게는 그림이 보여주는 사진적인 사실성이 '회화적 특성'보다 더욱 중요하다. 브라크는 '회화적인 특성'이라는 개념과 함께 구상적인 외관을 모두 의심하라는 입체주의의 가르침으로부터 자신을 지켜나갔다. 그는 자연적인 실재, 혹은 '주어진 특성'을 드러내기 위해 여러 다양한 조건 아래 미술이 지닌 본래적인 자유와 힘을 원했다. 분석적 입체주의에서 색채는 선과 면, 명암 그리고 리듬보다 덜 중요했다. 한편 오른쪽의 벽 모서리 부분으로 인해 투시도처럼 그려진 공간이 괴이하게 표현되어 본질적으로 불확실한 상태라는 인상을 준다.

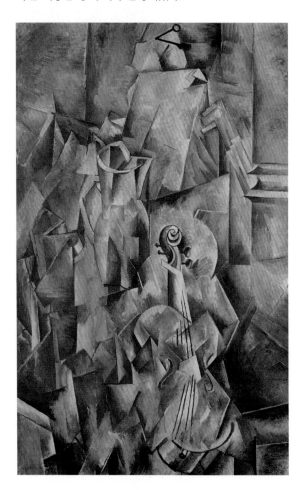

분석과 종합 | 보셀은 1907년과 1908년 말에 다니엘 헨리 칸바일러 갤러리에서 열린 브라크 전시회를 다룬 자신의 기사에서 입체 기하학적으로 단순히 표현한 풍경화를 보며 입방체 개념을 사용했다. 1909년 파블로 피카소는 스페인에 체류하면서 브라크가 시도했던 표현 대상의 단순화를 능숙하게 구사하게 되었다. 초기 입체주의 시기에 브라크와 피카소는 입방체 형태를 인물화와 정물화 등에 적용하여 소위 분석적 입체주의를 발전시켰다. 다시 말해 단순화 작업 대신 다양한 시점을 병렬적으로 재현함으로써 대상을 해체하는 작업이 나타난 것이다. 인지생리학과 심리학을 깨닫는 것과 동등하게, 브라크와 피카소는 특정한 시점에 고정된 '바라보기'의 잘못된 결과를 '분석'하고, 또 보이는 형상들과 상상 속 형상의 파편을 서로 연결해보고자 했다.

종합적 입체주의에서는 전통적인 재현 대상들의 파편들이 모여 그림 그 자체로 나타나게 된다. 종합적 입체주의의 출발점은 1911년 브라크의 '붙이기 그림papiers collés'이었다. 착시적인 그림이나 색채, 선 등의 전통적인 미술 방식은 모래나 신문지, 벽지, 끈, 엮은 띠 같은 재료와 함께 콜라주 형식으로 만들어졌다. 이러한 대상들을 통해 물질들의 그림은 목판과 금속으로 이루어진 물질들의 부조로 변화되었다. 입체주의의 이 두 단계를 거치며, 피카소는 청동을 사용하여 평면적인 조각품을 만들었다. 바로 분석기에 완성된 〈여성의 두상〉(1909, 파리, 피카소 미술관)과 종합기에 제작된 〈압생트 잔〉(1914, 숟가락이 있는 왁스 모델을 따라 청동으로 제작)이다.

아방가르드 회화에서 다각도로 원근법을 표현하며 입체기하학적인 각면角面 표현이 빠르게 확산되면서, 1911년부터는 (브라크와 피카소가 없이) 입체주의가 형성되었다. 이 집단에 속했던 로베르 들로네와 페르낭 레제는 '살롱 데 장데팡당'과 '살롱 도톤'에서 전시했다. 새로운 미술을 다듬고 발전시키기 위한 초기 이론가와 해설가에는 입체주의 일원인 알베르 글레즈와 장 메칭거(《입체주의Du cubisme》, 1912), 저술가인 기욤 아폴리네르(《입체파 화가들의 그림Les peintres cubistes》, 1923)와 칸바일러 등이 있었다. 특히 칸바일러는 브라크와 피카소 이외에도 스페인 화가인 후안 그리스의 대리인이었다. 칸바일러의 《미학적 고백Confessions esthétiques》은 1920년 독일에서 《입체주의에 이르는 길Der Weg zum Kubismus》이라는 제목으로 출간되었다.

조각적인 인물 군상을 기념비적인 규모로 그린 〈형태의 대조Contrastes de formes〉라는 연작에서 입체기하학적인(기계) 부분에 대해 레제는 다음과 같이 논평했다. "나는 인간의 신체에 대한 감정의 가치가 아니라, 오직 형상이 가치를 지니는 것으로 표현하길 원했다."〈두 자매〉, 1935, 베를린, 신국립미술관, 〈세 자매에 대한 구성〉, 1952, 슈투트가르트 국립미술관).

입체주의의 총체적인 관점

추상적인 '형식미술formkunst'에서 출발했던 빌리 바우마이스터는 《세잔의 그림 입문Einführung zur Bildmappe Cézanne》(1950)에서 입체주의가 중세 말기에 '이콘'의 엄격한 '정렬'을 해체한 조토 이후 미술이 발전해온 한 과정에 속한다고 정리했다. 조토 이후 "부드러워진 초기 르네상스 그림들이 나왔고, 이후 르네상스의 자연주의적인 '진정한 모사화'와 그 아류들"이 등장했다는 것이다(1907년 세잔이 타계한 지 1년이 지난 후 파리의 '살롱 도톤'은 56점의 그림을 전시하는 회고전을 개최했다). 빌리 바우마이스터는 이렇게 덧붙였다. 세잔과 함께 "자연에 충실한 모사가 사라졌으며, 독립적인 형태와 색채를 창조하는 경향이 나타났다. 이로부터 오늘날과 같은 형식미술로 이르는 직접적인 길이 나오게 되었다. 세잔 그림의 잎사귀, 주택단지, 식탁보의 주름과 같은 특정 부위를 확대해보면 입체주의라 부를 수 있는, 또 입체주의가 취하고 있는 율동적인 구조를 볼 수 있다."

도시

미래주의

1909년 이탈리아의 저술가 필립포 토마소 마리네티는 파리의 일간지 《피가로》에 국제적으로 이끌어 나가야 할 문화 혁명에 대한 성명서를 기고했다. "이탈리아로부터 시작하여 우리는 오늘날 미래주의 선언문을 우리의 모든 열정을 다해 세상에 공표한다. 우리는 이 나라를 교수들, 고고학자들, 관광안내원, 그리고 골동품 상인들과 같은 악성 종양으로부터 해방시키길 원한다." 1913년 그는 〈철조망 없는 상상력의 선언문〉에서 '위대한 과학적 발견의 결과로서 인간적 감수성의 완벽한 혁신'과 '다양한 의사소통의, 운송, 정보의 형식에 대한 혁신의 영향력'에 대해 예언했다. 마리네티가 기술과 전쟁을 예찬하고 무솔리니와 친구가 되며 파시즘의 선동자가 되는 동안(《미래주의와 파시즘Futurismo e Fascismo》, 1924), 그의 사고는 유럽의 아방가르드에 의해 빠르게 발전했다. 1911년경 마리네티를 중심으로 한 가까운 지인들에는 화가이자 조각가인 움베르토 보치오니와 화가인 자코모 발라, 카를로 카라, 루이지 루솔로 그리고 지노 세베리니 등이 속했다. 그들이 연 '미래주의 밤 모임'은 다다이즘에게 영향을 미쳤다.

공공 공간 | 먼 곳에서 본 도시의 총체적인 풍경화, 또는 인물들이 있는 주요 건축물들을 재현한 베두테 전통은 프랑스 인상주의에서 새로운 해석을 경험하게 된다. 대도시 파리는 시각적으로 매우 풍부한 소재를 제공하는데(클로드 모네, 〈몽토게이 거리-1878년 6월 30일의 축제〉, 1878, 파리, 오르세 미술관), 이는 지방의 주변 환경에서 얻는 충만한 감각과 탁 트인 자연 풍경과 대등한 가치를 지녔던 것이다.

1911년부터 베를린에 머물렀고, 발트 해의 페마른 섬 등 넓은 지역에서 생활했던 '다리파' 미술가들의 작품에서 자연 풍경화와 도시 풍경화 사이의 균형을 찾아볼 수 있다. 키르히너는 그가 머무른 장소에서 해안선이나 도시의 심연과 같은 모티프를 "평면의 모든 것, 그러나 공간적으로 집약된 것"처럼 여러 모순적인 조형 문제와 함께 분석했다. 도시의 건축물들을 재현한 그림 이외에, 키르히너는 거리를 묘사한 그림을 대도시의 초상화 장르로 발전시켰다. 그런 점에서 키르히너는 인상주의의 전통을 따르고 있다(귀스타브 카유보트, 〈파리, 비 오는 날〉, 1876-77, 시카고 미술원). 도시의 거리 모습은 에드바르트 뭉크에 의해 상징적으로 표현되기도 했다(〈카를 요한 거리의 밤〉, 1892, 베르겐, 라스무스 마이어스 컬렉션). 키르히너가 그린 대도시 인물화는 길거리를 산책하는 인물들에게 집중한 것이 특징이며, 이 인물들은 공공장소에서 고립된 존재로 표현되었다. 길거리에 등장한 고급 창부들이 그러한 예이다(〈길가의 다섯 여인들〉, 1913, 쾰른, 루트비히 미술관).

루트비히 마이트너가 그린 베를린의 밤거리는 자유로우면서도 위험한 대도시의 양면성을 보여준다. 그는 1914년 인상주의와 반대되는 〈대도시 그림에 대한 안내〉를 내어 놓았다. "거리는 검은 색조의 단계들만 보여주는 것이 아니라, 여닫을 때 시끄러운 소리를 내는 창문들과 온갖 종류의 탈 것들이 내는 빛의 소음, 껑충껑충 뛰는 원구들, 야비한 인간들, 광고판들과 시끄럽고 알아볼 수 없는 색채들의 집중 포격 그 자체이다." 〈할렌제 역에서〉(로스앤젤레스, 카운티 미술관)와 같은 그림은 1912년 마이트너가 시작한 '묵시록적인 풍경화' 연작에 속하는데, 이 그림들은 전쟁을 예시하고 있었다.

오토 딕스가 그린 세폭화 〈대도시〉는 사회적인 변화와 '황금의 1920년대'가 지닌 양면성을 표현했다(1927-28, 슈투트가르트 시립미술관). 이 그림은 신흥부자들이 화려한 상등석에 모여 찰스턴 춤을 추며, 구걸하는 상이용사들과 창녀들이 어두운 길거리에 모여 있는 모습을 보여주고 있다. 오스카 코코슈카는 바로크 시대의 베두테 기법을 사용하여 광활한 도시 풍경화를 그렸다(〈런던, 템스 강 풍경 1〉, 1924, 뉴욕 주 버펄로, 올브라이트 갤러리).

공감각 | 라이너 마리아 릴케의 소설 《말테의 수기》(1910)에서 파리의 한 젊은 시인은 대도시의 기술적 발전에 대한 예찬을 악몽으로 여긴다. "전동차는 내 작은 방을 지나 요란하게 달린다. 자동차들은 나를 덮치듯 지나간다. 문 닫히는 소리가 들린다. 어디선가 원반 하나가 쨍그랑 떨어지는데, 그 소리는 마

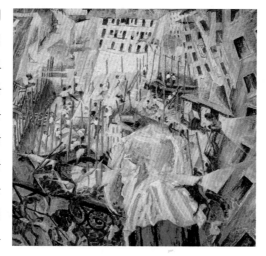

◀ 움베르토 보치오니,
〈길가의 소음이 집안을 울리다〉,
1911년, 캔버스에 유화, 100×106.5cm,
하노버, 슈프렝겔 미술관

치 웃음소리로 들린다. 마치 깨져나간 조각들이 킥킥대는 것 같다." 릴케는 공감각共感覺, Synasthesie(그리스어 synaisthesis)을 문제로 이용하고 있다. 공감각적인 문제는 특히 낭만주의 서정시에 많이 사용되었다("나를 휘감는 밤 / 빛의 소리가 나를 바라본다." 클레멘스 브렌타노의 〈밤의 소야곡〉 중에서). 문학가인 마리네티가 주장한 '미래주의'는 회화에서 공감각적인 회화 언어를 목표로 삼았다. 즉 형태와 색채는 동작과 소리를 나타내는 효과를 지니며, 이것은 미래의 주거지로서 대도시의 긍정적인 측면을 드러내고 있다. 미래주의가 그린 대도시는 릴케가 묘사한 고통스러운 대도시 경험과 마이트너의 망상적인 파괴의식과는 상반된다. 즉 대도시에서 경험하는 현대적인 현상에 대한 미래주의의 주요 개념은 일치하지 않는 인식의 동시성Simultanität과 그 역동성에 관한 것이었다.

1914년 밀라노에서 〈미래주의 건축 선언문〉이 등장했다. 이 선언문에 서명한 건축가들 중 한 명이 안토니오 산텔리아였으며, 그는 누오바 시타Nuova città(신도시)를 설계했다. 산텔리아는 이렇게 주장했다. "미래 도시는 아주 시끄러운 소음을 내는 거대한 건설공사판처럼 설계해야 한다. 또한 주택에는 계단 대신 건물 정면에 철과 유리로 된 뱀과 같은 승강기를 마련해야 한다." 렌초 피아노와 리처드 로저스는 약 60여 년 후 지은 파리의 '미래주의적인' 퐁피두센터(1972-77)를 통해 산텔리아가 꿈꾸던 것을 실행에 옮겼다.

사선으로 구성된 화면에 한 여인이 등장한다. 그녀는 발코니에 서서 건물을 짓고 있는 장면을 내려다본다. 오른쪽과 화면 중심에는 빽빽하게 들어선 고층 건물들이, 왼쪽에는 거리의 모습이 보인다. 입체주의로 해부된, '무너져내리는' 건축 형태와 야수주의적인 색채는 공간감을 감소시킨다. 이 작품에서는 고전적인 색채와는 달리 거리감을 느끼게 하는 차가운 청색이 사용되었고, 청색은 근경과 원경을 연결시켜 그림의 평면 효과를 높인다. 또한 평면 효과로 인해 그림 가운데서 밖을 내다보고, 소음을 듣는 여성의 머리를 중심으로 빙글빙글 도는 움직임이 강해진다. 그러나 이러한 움직임은 오른쪽 밑에서 끊어진다. 한편 여인의 엉덩이 부분에 말이 등장하여 옆문으로 들어가고 있는데, 이 말은 "집안으로 쏠려 있다." 이 작품에 나타난 입체주의와 야수주의적인 조형 방식들은 대도시를 예찬하는 미래주의를 표현하려고 통합되었다. 이 작품은 베를린의 헤르바르트 발덴이 세운 슈투름 갤러리에서 1912년 열린 미래주의 전시회에서 출품되었다.

20세기

개작

적용 | 소설을 희곡으로 만드는 것, 또 연극을 오페라로 제작하는 것은 개작에 속한다. 이때 개작자들은 문학의 주제와 모티프를 연극, 혹은 뮤지컬, 또 무용극(발레)의 조형방식을 적용(라틴어의 adaptare)한다. 20세기에는 대중 매체인 영화와 텔레비전이 등장했으며, 대중 매체는 종합미술작품 전통에 영향을 미치면서, 각 작품에 고유한 장르의 성격을 분명히 드러낸다.

극적이며 서사적이고 또는 서정적인 문학의 내용을 회화와 판화 그리고 조각으로 형상화하는 작업 역시 개작이라 할 수 있다. 조형 미술의 각 장르들이 서로에게 미치는 효과는 바로 입체주의에서 잘 드러난다. 한편 미래주의에서 움베르토 보치오니는 '움직임'을 회화로부터 조각으로 변화하는 힘으로 표현한다(《걷는 사람-공간에서 벌어지는 지속성의 유일한 형태》, 1913, 밀라노, 시립현대미술관).

번역 | 어떤 문학작품을 다른 언어로 번역하는 것은 넓은 의미에서 개작으로 이해될 수 있다. 이때 그 문학작품에서 사용된 외국어의 관용어적 표현과 의미 그리고 문법이 적절히 번역되어야 한다. '옮긴다'는 넓은 의미에서 볼 때, 번역은 개별적이며 기술적으로 정의된 여러 장르들 중의 하나인 조형미술의 기본적인 조형방식이기도 하다. 번역은 일정한 주제와 모티프 그리고 상징 등을 여러 양식적 특성들과 함께 분석하여 모방하거나, 새로 만들어 그 작품의 중요도를 계속 환기시킨다.

번역의 과제는 양식사적 발전에서 각 시대의 문화를 교환하는 것이다. 작품의 개작과 복제는 원작에 충실해야 한다는 재생산의 목적으로부터 탈피해야 한다. 또한 자유로운 연구가 되었을 때 훨씬 자연스러워진다.

유럽 회화사에서 연구의

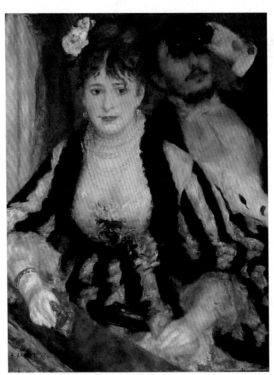

▶ 피에르 오귀스트 르누아르,
《특별관람석》, 1874년, 캔버스에 유화,
80×63.5cm, 런던,
코톨드 미술연구소 미술관
르누아르는 이 2인 초상화와 함께 극장 모티프를 자주 그렸으며, 이러한 작품에서 관객은 공연을 보거나 혹은 자신을 보여주는 자세를 취하고 있다. 젊고 아름다운 미인(직업 모델)이 조용히 자기의 우아함을 의식하며 그림 보는 사람을 내다보는 동안, 그녀와 함께 온 남자는 망원경으로 무대 대신 다른 관객 또는 위를 쳐다본다. 그에 반해 여인은 우단이 깔린 특별관람석 난간에 올려놓은 오른손에 오페라글라스를 들고 있다. 무대에 커튼이 쳐진 것으로 보아 잠시 휴식이 시작된 순간으로 보이며, 관람석 위에서 내려오는 조명이 여인의 가슴에 부드러운 광채를 드리운다. 반면에 뒤에 앉은 남자의 셔츠 가슴부분에는 가볍게 그림자가 지어졌다. 검정색과 하얀색은 대조를 나타내기보다, 빛을 받은 천의 촉감을 회화적으로 재현한 것이다. 파리에서 개최된 제1회 인상주의 전시회(1874)에서 이 《특별관람석》은 모처럼 비판을 피해 갈 수 있었다.

목적을 위해 가장 생산적으로 개작을 만든 화가들로는 페터 파울 루벤스와 폴 세잔 (카라바조, 들라크루아, 조르조네, 엘그레코, 루벤스를 연구한 회화와 드로잉)을 들 수 있다. 1950년 이후에는 파블로 피카소도 역시 현대적인 회화 언어를 사용한 미술사의 '번역가'가 되었다고 할 수 있다.

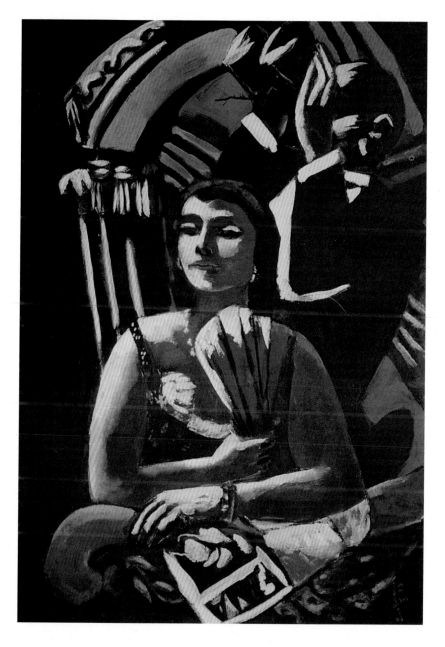

▶ 막스 베크만, 〈특별관람석〉, 1928년,
캔버스에 유화, 121×84.8cm,
슈투트가르트 국립미술관
인상주의 작품을 표현주의로 개작한 이 작품은 '낯선' 회화의 언어로 이전의 모든 모습을 거의 다 바꾼 번역의 모범 사례라 하겠다. 부드럽게 표현되었던 빛은 이제 여성의 상반신을 드러내는 띠 모양의 효과적인 조명으로 바뀌었다. 이 여성은 고개를 약간 수그리고 별 생각 없이 난간 위를 응시하고 있다. 그녀는 이 그림을 보는 사람을 전혀 의식하지 않는 듯 보인다. 반면 그녀와 함께 온 남자는 몸을 일으켜 망원경을 보는 데 정신이 없다. 르누아르가 특별히 묘사를 하지 않았던 특별관람석의 내부가, 이 작품에서는 공간의 깊이가 느껴지지 않게끔 표현되었다. 르누아르가 이미 사용했던 강렬한 명암과 노랑, 분홍, 그리고 청회색의 균형은 이 작품에서도 여전히 찾아볼 수 있다. 그러나 이 그림은 사회적 관례를 조화롭게 표현하기보다는 내적이며 외적인 관계의 모순이 느껴진다. 그것은 베크만의 모든 작품에서 사람들의 심리적 갈등으로 나타나는 것이기도 하다.

20세기

색채

오르피즘

1899년부터 파리에 머물렀던 폴란드 출신 문학가 기욤 아폴리네르는 1912년 '순수 회화'를 그리스 신화에 등장하는 가수이자 시인인 오르페우스와 비교하고 있다. 오르페우스는 인간과 동물, 식물, 모든 자연계를 매료시키면서, 음악의 원초적인 마력과 신비함을 구체화한 인물이다. 음악은 회화에서 이렇게 색채로 표현되기 시작했다. 1911년에 아폴리네르는 앙드레 드랭의 삽화를 수록한 시집 《동물 우화 또는 오르페우스의 수행》을 출판했는데, 그것에 수록된 시는 시인의 꿈을 동물 그림으로 투사했다. 아폴리네르는 오르피즘을 로베르 들로네와 러시아 출신인 그의 아내 소냐 들로네 테르크, 또 1895년부터 파리에서 활동 중인 체코인 프란티세크 쿠프카(《두 가지 색채의 연결》, 1912) 등과 연관시켰다. 음악과 색채의 유사함은 개념에서도 찾아볼 수 있다. 색채론(또는 반음계법)을 가리키는 크로마틱Chromatik의 크로마chroma는 그리스어로 '색채'라는 뜻이다. 아폴리네르는 오르피즘을 색채론으로부터 영향 받은 회화와 음악적인 조형방식, 또 열두 개의 반음으로부터 나온 반음계를 지칭하는 개념으로 사용했다.

색채주의 | 색채의 자율성은 19세기의 회화와 과학에서 비롯되었다. 더욱 엄밀히 말하자면 보색이라는 색채 대비가 강화될 때의 시각적 결과와 같이, 색채가 지닌 고유한 특성이 발견되고 분석되면서 색채가 일종의 표현대상이 된 것이다. 외젠 들라크루아는 1832년 모로코를 여행할 때, 일기장에 기본색인 빨강, 노랑, 파랑색으로 삼각형을 그려놓고, 그 위에 주황색을, 양쪽 경사면 모서리에는 각각 녹색과 보라색과 같은 중간색을 그어놓았다. 모서리에 칠한 색채는 모두 보색 관계였다.

화학자 미셸 외젠 슈브뢸은 1839년 《색채의 조화와 대비》라는 책을 출판했는데, 이 책은 그가 파리의 벽걸이 양탄자 공장의 염색 감독으로 일하며 제품 색채의 질을 책임지고 있을 때 저술된 것이었다. 슈브뢸의 연구는 직물 염색의 화학적 과정과 염색의 지속성, 그리고 색채 미학에서 매우 중요한 자료가 되었다. '병렬 대조의 법칙'이라는 표현과 함께 슈브뢸은 색채 효과가 일정한 색채 조합을 통해 감소되거나 증대될 수 있는 몇 가지의 법칙들을 세우게 되었다.

들라크루아는 밝거나(예를 들면 노랑) 어두운(보라)색 사이에 보색 관계가 성립한다는 것을 발견하여, 이를 자신이 그린 낭만적인 네오바로크 회화에 적용했다. 들라크루아나 셰브뢸 같은 색채학자는 소묘적인 조형방식과는 달리, 색채위주의 조형방식이라 할 수 있는 색채주의Kolorismus(라틴어 color, '색채'를 뜻한다)에 지속적인 영향을 미쳤는데, 인상주의와 신인상주의, 그리고 후기인상주의 등 소위 '빛의 회화'가 색채주의를 지향했으며, 또한 이러한 인상주의 계열에서 야수주의나 표현주의가 발전되었다. 인상주의 계열과 야수주의, 표현주의 작품에서 구체적인 모티프들은 오르피즘의 색채 구성이 우세해지면서 사라지게 되었다.

로베르 들로네 | 로베르 들로네는 '인상주의 회화에서 빛이 발견되었다'라고 강조했다. 에밀 졸라의 '자연주의적인' 관점에 의하면, 인상주의가 얻은 빛에 대한 경험은 인지작용의 결과였던 반면, 들로네는 '감각의 깊은 저변에서 파악된 빛은 색채 유기체적, 즉 보완적인 관계'라고 해석했다. 1902년에 17세가 된 들로네는 무대 설치가가 되려고 수공업 수업을 받은 후, 슈브뢸의 영향으로, 빛에 대한 이와 같은 관점을 가지게 되었다.

이러한 들로네의 의견은 그가 1913년 헤르바르트 발덴의 잡지 《슈투름》에 기고한 '빛에 대하여'에서 발췌한 것이다. 그 글은 파울 클레가 번역했는데, 이 사실은 들로네가 청기사파와 개인적으로 무척 가까웠던 사실을 의미한다. 1911년 말 '청기사파'의 제1회 전시회에 들로네 역시 참여했다. 들로네가 '색채'를 형이상학적으로 이해했다는 사

실은 그와 '청기사파'가 정신적으로 공통점을 지니고 있음을 잘 보여준다. "자연은 무제한적인 율동성을 지녔다. 미술은 자연의 숭고함을 드러내며, 또 조화를 이루는 자연의 다양한 모습을 보여주려고, 다시 말해 스스로 나눠졌다가 다시 일치되는 색채의 화음을 보여주기 위해 자연의 리듬을 모방하는 것이다. 이러한 색채의 동시적 현상은 회화의 본질적이며 유일한 주제로 받아들여져야 한다."('빛에 대하여').

그 결과가 1912-13년에 제작된 들로네의 추상화 〈원반〉과 〈둥근 형태〉이다. 20여 년 후에는 기하학적인 추상인 연작 〈끝없는 리듬〉이 등장하게 되었다(1934, 함부르크, 쿤스트할레). 이 작품들 사이에는 1924년부터 시작된 추상적인 〈뛰는 사람〉, 또는 파리의 '장식미술Art Décoratifs' 전시회(1925)를 위해 1910년에 유행했던 분석적 입체주의 양식으로 에펠탑 모티프를 그린 벽화 〈파리-여인과 탑〉이 있었다. 아르 데코Art Deco는 바로 이 '장식미술' 전으로부터 출현한 개념이다.

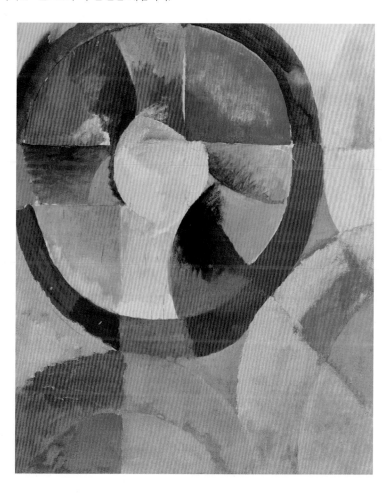

◀ 로베르 들로네, 〈둥근 형태〉, 1912년, 캔버스에 템페라와 유화, 95X54cm, 베른 미술관
원의 형태는 태양을 떠올린다. 그것은 원래 지난 연작 중 하나인 '창문'(〈도시를 향한 창문〉, 1912, 함부르크, 쿤스트할레)에서 유래했다. 이 그림에서는 채색된 틀 위에 그려진 산책하는 남자, 또 나무들과 집과 같은 모티프를 알아볼 수 있으며, 색재는 자율적인 역학을 나타낸다. 이 작품에서 색채는 빛이 비치는 것을 모방한 것이 아니라, '빛' 자체로 나타낸다. 들로네는 '빛에 대하여'에서 이렇게 쓰고 있다. "미술이 대상으로부터 자유롭지 못하면, 결국 묘사나 문학의 역할을 하게 될 뿐이다. 그러면 미술은 모방의 노예가 될 것이다. 또한 빛이 독립적으로 재현되지 않고, 사물의 현상으로, 또는 사물의 관계를 강조하는 것으로 묘사될 때에도 미술은 단지 모방에 지나지 않는다."

20세기

추상

정신적인 힘

"그리스 말기 미술이나 르네상스에서 볼 수 있는 아름다움은 내 조각 작품의 목표가 아니다. 표현의 아름다움과 표현력의 아름다움은 효과가 달라진다. 표현의 아름다움은 감각적인 것을 추구하고, 표현력의 아름다움은 정신적인 힘이다. 내가 보기에 이 정신적인 힘은 감상자를 더 매료시키고, 감각적인 것 이상으로 효과적이다."
(헨리 무어, 〈조각가의 목표〉, 1934)

빌헬름 보링거의 《추상과 감정 이입-양식심리학에 대하여》는 대부분의 사람들이 조형미술을 오로지 자연모방이라 파악하고 있던 현상에 반대하는 저술이었다. 그는 그리스의 고전 미술과 르네상스 미술을 감각적인 감정 이입이라고 정리한 후, 초기 역사 시대와 유럽 외 지역의 미술, 또 고딕 미술은 '정신화' 되어가는 '추상'이라고 주장했다. 나아가 고딕 미술의 '표현적' 양식은 현대에 와서 새로운 영향력을 지니게 되었다고 보았다. 보링거는 또한 감각적인 감정이입의 조형방식은 유기적인 조형성과 공간이 특징이며, 반면 '자연에서 먼' 추상은 선적이거나 평면양식에 어울린다고 보았다.

보링거는 미술사에서 받아들여진 '추상' 개념과 함께 미술의 '모방하는' 본질을 완전히 무시했다고 비판 받은 아방가르드를 옹호하면서, 추상화되는 조형방식을 '형성하는 것'이라 정당화했다.

추상에서 구체로 | '추상'에 대한 개념을 이해하고자 하는 미술사적인 예증은 다중적인 의미를 지니는데, 그에 대한 대중의 언급에도 다중적 의미는 지속적으로 등장한다. 추상적인 조형방식이란 정형화되는 단순성(일반적으로 추상적 사고방식이라는 의미에서)에서

▶ 헨리 무어, 〈누워 있는 엄마와 아기〉, 1960-61년, 청동, 높이 97.8cm, 미니애폴리스, 워커 아트센터
헨리 무어는 1924년 런던에서 처음으로 조각을 가르치는 강사가 되었다. 그의 추상화되는 인물 조각은 콘스탄틴 브랑쿠시의 '원형元型'을 예시한다. 나아가 원형은 유기체 일체로 확대된다. 이때 돌이나 조개 같은 자연 형태들은 형태에 관한 다양한 관념을 발전시킨다. 무어의 말기 작품에 해당하는 〈누워 있는 엄마와 아기〉는 보호하는 듯 보이는 외피와 함께, 소위 '둥근 아치 원칙'과 열린 공간의 에너지를 모두와 연결된다. "구멍은 한쪽 면과 다른 쪽 면을 연결하며, 또 전체를 공간적으로 만든다."헨리 무어, 〈조각에 대한 메모〉, 1939

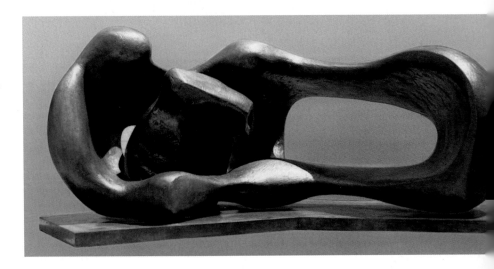

시작하여, 표현주의적인 색채와 형태의 변형
을 거쳐, 독립적인 작품성을 갖게 되기까지
어느 정도까지 다양한 것인가? 물론 이때 표
현되는 대상들은 서로 아무 관계도 가지지
않는다(여기서는 구체에 반대되는 개념적인 추상과
비교될 것이다). 아니면 '추상미술'이란 '비구상
적인' 조형방식에 한정되는 것인가?

다양한 추상의 의미는 1931년 파리에서
구성된 국제적인 미술가 연맹에서 발표되었
고, 이 연맹에는 1936년까지 약 100명의 미술
가들이 속했다. 그들 중에는 콘스탄틴 브랑쿠
시, 로베르 들로네, 바실리 칸딘스키, 피트 몬
드리안, 그리고 쿠르트 슈비터스가 있었다.

비구상 미술을 표방하는 이 단체가 발행
하는 회보 이름은 《추상–창조Abtr-action-Crésa
tion》였다. 이렇게 두 가지 개념을 사용한 회
보는 역시 두 가지 의미를 지니고 있다. 즉
'추상'은 '자연 형태에서 진보된 추상성'을,
'창조'는 기하학 형태를 사용해 '비구상'을 창
작하는 것을 의미했다.

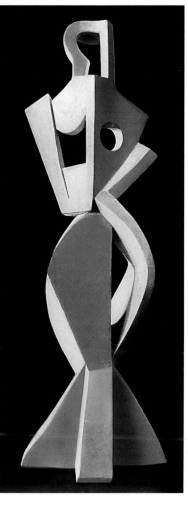

한편 기하학의 형태를 사용하는 것은 곧 '구체미술Konkrete Kunst'과 연결되었다. 언
어학적 개념으로 볼 때 '구체적인' 추상미술은 언어에서 추상 개념(사각형)과 구체 개념
(체스 판)의 대립을 무마시키고 만다. 구체 미술의 본질적인 조형의 특징은 바우하우스
에서 클레와 칸딘스키에 의해 기본 형태론과 색채론 강좌에서 설명되었다. 칸딘스키는
1910년 그의 생애 최초로 추상적인 수채화를 그려냈다.

20세기

다다이즘

식인종 다다

"다다로 말하자면, 그건 냄새도 없고, 아무 것도 의미하지 않으며, 정말 아무 것도 의미하지 않는다. // 다다는 너희들의 희망처럼 아무것도 아니다. / 너희들의 낙원처럼 아무것도 아니다. / 너희들의 우상처럼 아무것도 아니다. / 너희들의 정치적 지도자처럼 아무것도 아니다. / 너희들의 영웅처럼 아무것도 아니다. / 너희들의 미술가들처럼 아무것도 아니다. / 너희들의 종교처럼 아무것도 아니다."
(프랑시스 피카비아, 〈식인종 다다의 선언문〉, 1920)

다다의 네트워크

1916년부터 1924년까지 다다 그룹은 북아메리카와 남아메리카(뉴욕, 부에노스아이레스), 그리고 유럽에 생겨났다. 취리히(한스 아르프), 베를린, 드레스덴, 쾰른(막스 에른스트), 하노버(쿠르트 슈비터스), 그리고 파리(앙드레 브르통), 네덜란드, 스페인, 이탈리아, 동유럽 등이 그들의 무대였다. 유럽의 아방가르드와 미국은 1913년 뉴욕에서 개최된 '국제 현대미술전시회'를 통해 관계를 맺었다. 이 전시회는 이후 군대의 무기고였던 장소에서 열리게 되어 '아모리 쇼Armory Show'라고도 불리게 되었다. 아모리 쇼는 '미국화가와 조각가 연합회'의 소속 작가들 이외에도 고야, 들라크루아, 반 고흐 그리고 세잔과 입체주의 화가들의 작품들도 전시했다. 그 외에도 '우리들의 친구이자 적인 언론인들'을 위해 제작된 '비프스테이크 만찬'으로의 초대는 미래주의적으로 반복적인 동작을 표현했는데, 그 작품은 바로 마르셀 뒤샹이 만든 〈계단을 내려오는 누드〉의 복제품이었다(1912, 필라델피아 미술관).

반(反)미술 | 다다이즘의 무정부주의적이며 지적인 미술 반란은 국제적으로 널리 확산된 명칭을 유아 언어로부터 선택한 데서 시작된다(프랑스어로 다다dada는 유아들이 사용하는 단어로, 목마라는 뜻이다). 다다이즘 미술은 제1차 세계대전의 물량전物量戰 속에서 민족주의적인 부르주아 계급의 가치관이 붕괴되며 탄생했다. 다다이즘의 행위 미술은 1916년 스위스로 이민왔던 저술가이자 평화주의자 휴고 발이 취리히에서 다른 미술가들과 함께 세운 미술가 주점인 '카바레 볼테르'에서 출발했다.

다다이즘은 미술이 숭고하며, 또 개별적인 미술가들의 능력을 통해 감동을 주는 것이라고 이해하는 시민들의 관념을 거부하는 것을 전제했다. 그래서 마르셀 뒤샹의 레디메이드Readymades 개념이 출현하게 된다. 뒤샹은 기성품을 뜻하는 레디메이드 개념을 개별적인 가치를 가지는 미술품에 대응하기 위해 사용했다. 1913년 뒤샹은 작은 의자 위에 세워둔 자전거 바퀴와, 또 1914년 백화점에서 산 병 말리기를 조각이라고 주장하면서, 소위 반反 미술 개념을 준비했다. 즉 반미술이란 미술작품과 그것에 대한 감상자들의 반응에서 효과를 거두므로, 더욱 정확히 말하자면 '미술-행위'를 의미하는 개념이다. 뒤샹은 1917년 남성용 변기에 '아르 무트R-Mutt'로 서명하고 〈샘〉이라고 이름 붙여 뉴욕의 '독립미술가 전시회'에 제출했다가 거절당했다. 그는 〈샘〉을 미술작품으로 드높이기 위해, 허구적이며 창조적인 이름 '아르 무트'를 선택한 것을 풍자적으로 변호했다.

파리에서 뒤샹과 함께 입체주의와 미래주의에 참여했던 프랑시스 피카비아는 1915년 뉴욕에 있는 사진가 알프레드 스티글리츠가 소유한 사진 갤러리Little Galleries of the Photo Secession에 자신이 찍은 〈기계 그림들〉을 소개했다. 이 작품들은 관능적인 암시와 함께 톱니바퀴들과 막대기들을 화려하게 표현했다. 이미 이 작품들은 1920년 베를린에서 유행한 블라디미르 타틀린과 연관된 구호 즉 "미술은 죽었다! 타틀린의 기계들이여, 영원하라!"의 내용을 담고 있었다. 뒤샹은 피카비아, 또 오브제 미술가이자 사진의 '레이요그램Rayogramme'의 발명가인 만 레이 등과 함께 뉴욕에서 다다 그룹을 결성했다. 뒤샹이 잠시 부에노스아이레스에 머무는 동안 피카비아와 만 레이는 1918년 다시 파리로 돌아갔다.

베를린 다다 | 국수주의Chauvinismus가 난무했던 독일 제국의 수도 베를린은, 제국의 '근간'을 겨냥한 역동적이고 도발적이며 극단적인 사회 비평의 중심지가 되었다. 그에 대한 표현방식은 관습적인 시민적 교양 문화에 속하는 미학과 시학의 규범들, 장르의 경계를 거부하는 태도에서 비롯되었다. 다다이즘의 전형적인 양식 원칙은 이질적인 언

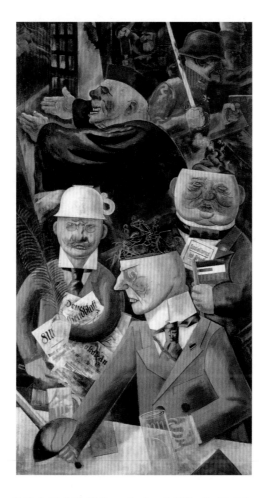

▶ 게오르게 그로스,
〈사회를 지탱하는 자들〉,
1926년, 캔버스에 유화, 200×108cm,
베를린, SMPK, 신국립미술관

베를린 다다가 해체된 후 그로스는 독일공산당 당원이 되어 1924년 이래 '붉은 그룹'의 일원으로 활동했다. 그로스의 드로잉은 사회비평적인 주제를 지니고 있으며, 그 강도가 패널화에서 더욱 높아져 세폭화 같은 방식으로 전개되기도 했다. 그림의 크기나 구도로 볼 때, 〈사회를 지탱하는 자들〉은 세폭화의 오른쪽 날개 그림으로 추정되었고 결국 이러한 추측은 들어맞았다. 이 작품이 포함된 세폭화의 중앙을 차지한 정사각형 그림은 〈태양의 어두움〉(뉴욕 주 헌팅턴, 헥셔 미술관)으로 확인되었다. 이 세폭화의 주제는 바이마르 공화국의 정치적인 반동과 군대의 동맹이었다. 이 작품에는 정치와 군대의 야합을 지탱하는 다섯 가지 직업과 계급에 속하는 사람들이 모여 있다. 난폭한 무리의 일원이며 맥주를 마시고 있는 한 학자는 넥타이 위에 갈고리 십자가를 달고 있으며, 그의 머리 위에 서 있는 돌격 자세의 창기병들은 그가 꿈꾸는 영웅적인 남성상을 의미한다. 신문을 들고 있는 언론인은 요강을 쓰고 있고, 또 그가 잡고 있는 피가 묻은 야자수 잎은 평화를 사랑한다는 그의 위선적인 면모를 상징한다. 머리 위에 똥이 놓인 기업가는 흑-적-황색의 공화국 국기 대신 흑-백-적색의 독일 제국 국기를 들고 있으며, 착취자의 구호인 '사회주의는 노동이다'라는 메모지를 목에 걸어놓았다. 한편 몇 년 후 나치의 집단수용소 위에는 역설적이게도 '노동이 자유롭게 한다'는 팻말이 붙여지게 되었다. 한 뚱뚱한 신부가 환영의 인사와 함께 왼쪽(중앙부 패널을 향해)으로 몸을 돌리고 있다. 그 뒤로 깃에 '공로를 위하여'라는 제국 훈장을 단 군복을 입은 장교가 피 묻은 칼을 들었고, 적을 향해 권총을 겨누었다.

어와 형상 재료들을 종합적으로 조합하여 콜라주 형태로 만드는 것이었는데, 콜라주는 종합적인 입체주의의 '붙이기 그림'에 정치적 입장을 더했다(한나 회흐, 〈최초의 바이마르 맥주 뱃살 문화의 시대를 부엌칼 다다로 자르기〉, 콜라주, 1920).

1920년 다다의 재무를 책임진 오토 부르하르트의 미술품 상점에서 개최된 '제1회 국제 다다 시장'은, 육군을 모독했다는 고소 때문에 군복을 입은 인형에 돼지 머리를 붙인다는 (미리 계산된) 재판의 과정이 알려지면서, 큰 주목을 받았다. 참여한 미술가들로는 베를린의 게오르게 그로스(판화 〈우리와 함께 한 신〉), 라울 하우스만, 존 하트필드 그리고 한나 회흐, 드레스덴 출신의 오토 딕스(콜라주 그림인 〈카드놀이하는 상이용사〉), 파리 출신의 프란시스 피카비아 등이 있었다. 그 모임의 예고는 다음과 같은 공허한 언어로 표현되었다. "다다는 정치에 대한 각자 견해의 전망에 대한 통찰의 날카로운 눈이다

Dada ist Hellsicht der Einsicht in die Aussicht jeder Ansicht uber Politik."

콜라주와 몽타주

▶ 라울 하우스만,
〈우리 시대의 두상–다다 두상〉,
1919년, 목재와 다양한 재료,
높이 32cm, 파리, 현대미술관

"내게 다다이스트가 된다는 것은.
날카로운 인식력을 지니며, 사물의
본질을 본다는 것을 의미한다." 1967년에
라울 하우스만은 이렇게 회고했다. "나는
우리시대의 퇴화된 정신을 보여주려
했다. 사람들은 시인과 사상가들이
창조한 경이로운 대상을 설명하곤 했고,
나는 사람들보다 그것들에 대해 더 많이
안다고 믿었다. 두뇌가 비어 있는 평범한
사람들은 내가 그저 그런 사물들을
우연히 이 두상에 갖다 붙였다고 여길
수 있는 능력밖에는 없다." 하우스만의
몽타주 〈우리 시대의 두상〉(예전에는
베를린, 한나 회흐 컬렉션에 소장)은
가발걸이 두상을 이용한 작품인데,
그는 이것이 뒤샹의 레디메이드와는
아주 다르다고 다음과 같이 설명했다.
"내 생각에, 하나의 대상을 선택하여,
그 아래 이름을 붙여주기는 아주 쉬운
일이다. 그러나 그것은 적어도 하나의
관념을 설명해주기는 해야 한다." 두상에
붙인 여러 대상들은 하우스만이 말하는
관념을 표현해주고 있다. 이를테면
두상 위에 놓인 컵은 관冠. 뒤통수는
돈지갑, 오른쪽 귀는 장신구함. 인쇄용
압연기 그리고 파이프, 왼쪽 귀는 자와
사진기에서 나온 금속 부분. 이마는
줄자, 마지막으로 줄자 옆에 22라는
숫자가 적힌 메모장 등은. "당연히
우리 시대의 정신은 수치적인 의미를
지닌다는 것'을 표현하는 도구가
된다. 〈집에 있는 타틀린〉(1920, 개인
소장)은 하우스만의 다다이스트
콜라주 중 하나인데, 인쇄된 사진들과
그림들로 만들었다. 이 작품은
블라디미르 타틀린의 전시회인 '기계
미술'에 제출하기 위해 제작되었다.

오브제 미술 | 입체주의는 20세기에 조형미술과 실재의 관계가 근본적으로 변화되었음을 선언했다. 즉 실재에 대한 모방(미메시스)을 표현하는 대신 그림 자체가 하나의 대상으로, 또는 자율적인 실재, 반反실재로 등장하게 된 것이다. 근본적으로 조형미술과 실재의 관계 변화는 이질적이며 미술 외적인 재료들을 사용하는 조형방식에서 비롯되었다. 즉 그러한 재료들은 오브제 미술Objektkunst이라는 상위 개념 아래 미술 작품을 대상화거나, 물질화하게 되었다. 본래 라틴어 오비엑툼obiectum은 '반대쪽으로 던져진', 즉 '주체subjekt에 의해 상대편에 자리잡은'이라는 뜻이다.

다양한 재료의 조합은 초기 역사시대 이후 조각의 조형방식에도 찾아볼 수 있다. 당시의 동물 형상에는 자연 그대로의 털이 부착되었고, 황금과 상아들을 섞어 숭배상을 만들기도 했다. 그 외에 청동이나 대리석으로 만들어진 소형 조각상에는 색유리로 눈을 만들어 붙인 것들도 있었다. 다양한 색채의 대리석들과 준보석들은 막스 클링거의 다채색 조각 〈베토벤〉(1885-1902, 라이프치히, 게반트하우스, 후에 미술관 신관으로 옮겨올 계획)에서 제의의 분위기를 연출하기도 했다.

'조합(아상블라주)'의 표현방식은 '사회비평적인 극단적 사실주의Verismus'와 재료 미학을 중요시했다. 시간이 지나면서 이 두 가지 특성은 20세기의 오브제 미술에서 점차 그 색채를 잃어가게 되었는데, 그 이유는 재료의 원래 사용가치가 확실히 소멸되면서, 새로운 기능을 지니게 되었기 때문이다. 기능 변화의 기법 중에는 소위 '낯설게 하기Verfremdung' 방식이 있는데, 그것은 사용된 재료들을 적어도 두 번은 보아야 그 기원을 알아차릴 수 있다는 것이다.

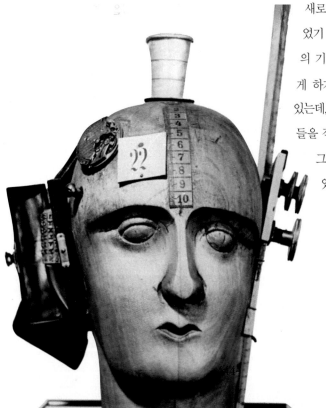

구성주의, 초현실주의 그리고 신사실주의, 팝아트, 또 정크아트Junk Art(쓰레기 미술)에서 구사하는 콜라주와 몽타주는 미학적이거나 형식적, 혹은 도발적인 의도에 따라 조형방식이 조금씩 다르다.

오토 딕스의 콜라주 그림 〈성냥 제조자〉는 콜라주에 사용한 재료의 내용이 비판적인 기능을 지닌 예이다(1920, 슈투트가르트, 국립미술관). 이 작품에는 길거리 상인이 눈이 멀었고, 다리를 절단한 상이용사로 재현되었고, 그 앞의 수채水에는 갈기갈기 찢겨진 신문이 끼어 있다(붙여졌다). 이 신문은 오스카 코코슈카가 일종의 미술작품으로 보존하려고 드레스덴에서 전쟁 마지막 주에 전투에서 획득한 품목이었다. 딕스는 이런 상황을 '길거리 쓰레기'로 표현했는데, 그 이유는 전쟁에서 사람이 다치고 세계가 파괴되는 데도 미술작품을 보존하려 했던 행위를 냉소적으로 바라보았기 때문이었다.

쿠르트 슈비터스 | '메르츠MERZ'는 쿠르트 슈비터스의 대표 작품 중 하나이다. '메르츠'는 '상업은행과 개인은행Kommerz und Privatbank'이라는 광고문에서 유래된 낱말로, 슈비터스에 의하면 "다른 부분의 그림에 반대되어 조정됨으로써 그냥 그렇게 그림이 되어버렸다." 쿠르트 슈비터스는 화가와 조각가 그리고 저술가로서 활동하면서, 1919년에 장르의 명칭으로 계속 사용하게 될 개념 메르츠를 창조했다. 그는 "내가 처음으로 붙이고 못을 박아 만든 그림들을 베를린의 슈투름 갤러리에 전시했을 때였다. …… 이제나 스스로를 메르츠라 부를 것이다.'(잡지 《메르츠》, 제24호, 1923-32).

슈비터스가 활동했던 주요 무대는 그의 고향인 하노버였다. 그러나 나치 정부에 의해 '퇴폐미술가'로 낙인찍히면서 그는 1937년 노르웨이로 이민했다가, 1940년 영국으로 간 후 1948년 그곳에서 사망했다. 한나 회흐, 라울 하우스만과 함께 슈비터스는 베를린 다다와 인연을 맺었으며, 이후 피트 몬드리안을 중심으로 한 구성주의자들과도 가까이 지내게 되었다.

현실의 일부로서 사용된 재료의 '형태를 없애기Entformung'가 그의 메르츠-미술이 지닌 주요 의미이다. 1923년부터 그의 아틀리에에는 〈메르츠 건물Merzbau〉(파괴되었다가 '종합미술작품을 향하여Auf dem weg wum Gesa-mtkunstwerk'이라는 전시회를 위해 1987년 복구, 취리히)이 만들어지게 되었다. 이 공간-콜라주는 개인적인 기념품들로 만들어졌으며, 그 위에 다시 새로운 재료들이 계속 붙여지게 되었다. 말하자면 이 작품은 환경미술의 전형前形이라 하겠다. 반면 메르츠 조각처럼 수수께끼 같은 습득물과 회화를 결합한 재료의 조형은 팝아트의 콤바인 페인팅Combine Painting의 양상을 이미 보여주었다.

장르

아상블라주Assemblage(프랑스어로 '함께 붙이기'라는 뜻), 종이 콜라주에 여러 재료들을 함께 사용하여 부조처럼 만드는 것으로, 평면적인 작업에서부터 여러 물체를 사용하여 높이 올라간 부조까지 모두 지칭한다.

콜라주Collage(프랑스어로 '아교'를 뜻함). 종이 조각들을 붙여papiers collés 만든 작품으로 1912년 종합적 입체주의에서 시작되었다. 넓은 의미에서 콜라주 작품은 종이 이외에 다양한 재료로도 제작될 수 있다. 조형미술과 비슷하게 음악과 문학에서도 적용되는 개념이다.

레디메이드Ready-made 일상생활 용품이지만 미술작품이나 전시 대상으로 사용될 수 있는 것. 1913년 마르셀 뒤샹이 최초로 사용했다.

몽타주Montage 사진 조각들을 '서로 붙여' 포토몽타주를 만들거나 다른 재료를 사용하기도 한다. 몽타주는 사용된 재료들이 서로 연관성이 있다고 느껴지는 점에서 콜라주와 구별된다. 정치적인 논쟁과 선동을 목적으로 한 존 하트필드의 포토몽타주는 몽타주로 제작된 작품 중에서도 매우 효과적인 예이다.

오브제 트루베Objet trouvé(프랑스어로 '습득물'을 뜻함). 원래의 사용 목적과 기능이 없어져 조형적으로 이용될 수 있는 대상을 일컬으며, 그렇게 제작된 작품도 오브제 트루베라고 불린다. "나는 발명을 하는 것이 아니다. 나는 발견할 뿐이다"라고 했던 파블로 피카소가 자전거 안장과 핸들을 붙여 제작한 〈황소 머리〉(청동 사용, 1942, 파리, 피카소 미술관)는 오브제 투르베의 고전적인 작품이다.

수공업과 산업

요제프 앨버스 1920-33년까지 학생, 1925년 유리 미술의 장인 자격 획득, 이후 기초 수업과 가구제작과 교수를 역임

마르셀 브로이어 1920-28년까지 학생, 1925년 장인 자격 획득과 함께 가구 제작과 교수가 됨

리오넬 파이닝거 1919-32년 판화과 장인(바우하우스 서류철 표지 〈새로운 유럽의 그래픽〉 제작), 1925년부터 강의의 의무가 없는 교수가 됨

요하네스 이텐 1919-23년 기초 예비 과정 교수

바실리 칸딘스키 1922-33년 벽화壁畵과 조형 담당 교수, 기초 예비 과정 교수, 1927년부터 자유 회화과 교수

파울 클레 1921-31년 유리 회화과 교수, 1927년부터 자유 회화과 교수

게르하르트 마르크스 1919-25년 도기과 교수

라슬로 모호이 노디 1923-28년 기초 예비 과정과 금속 공예과 교수

발터 페터한스 1929-33년 새로 개설된 사진과와 사진을 응용한 광고 판화과 교수

오스카 슐레머 1920-29년 벽화과 교수, 1922년부터 목재와 석재 조각과 조형 담당 교수, 1923년부터 바우하우스 무대과 교수

군다 슈츨 1919-30년까지 학생이었으며, 1927년부터 섬유과 교수

독일공작연맹 | 20세기가 시작되자, 생산과정의 광범위한 혁신을 위해 순수미술과 응용미술을 연결해보고자 했던 아르누보(유겐트슈틸)의 노력으로는 한계가 있다는 것이 명확해졌다. 이러한 결과는 아르누보가 엘리트적이거나 유토피아적인 세계관을 지녔고, 사치품을 개혁의 대상으로 삼았다는 데서 비롯되었다. 1907년에 결성된 '독일공작연맹Deutsche Werkbund'는 아르누보와 반대되는 입장을 취했으며, 이와 유사한 운동이 오스트리아(1910)와 스위스(1914)에서도 일어나게 되었다. 열두 명의 미술가와 열두 명의 기업가로 구성된 독일공작연맹의 초기 설립자들에는 페터 베렌스가 포함되었는데, 그는 1907년부터 베를린의 AEG 회사의 미술 고문이자 산업 시설(AEG의 터빈 홀, 베를린, 1909)을 건축한 선구자이기도 했다.

1914년 쾰른에서 개최된 독일공작연맹의 전시회는 대단한 성공을 거두었는데, 이 전시회에 발터 그로피우스는 공장 건축을 위한 모델을 출품했다. 그로피우스는 1908-10년 사이에 페터 베렌스의 베를린 건축사무소의 동료로 일했고, 쾰른 전시회에 출품했던 공장 모델은 1910-11년에 알펠트의 〈파구스베르케Faguswerke〉 공장으로 현실화되었다. 이 공장은 전체적으로 유리 벽면으로 건축되어, 바깥으로부터 많은 양의 빛을 끌어들임으로써, 인간적 측면에서 노동환경을 훨씬 개선시키는 계기가 되었다.

바우하우스 | 1919년 그로피우스는 미술활동을 위해 완전히 새로운 유형의 학교를 설립하면서, 현대 사회를 인간적 차원에서 발전시키려 노력했다. 그는 1915년까지 앙리 반 데 벨데가 바이마르에서 이끌어 온 공예미술학교와 조형미술대학을 병합해 '국립바우하우스Staatliche Banhans'(1926년부터 '조형미술대학')를 세우게 되었다. 〈바우하우스 선언문〉(1919)은 표지에 리오넬 파이닝거가 제작한 판화 〈사회주의의 대성당〉을 싣고 있다. 이 그림은 사회정치적인 향방, 또 중세 교회 건축 공방과 바우하우스가 서로 유사하다는 것을 상징했다.

경제적 효과(수업의 재정 문제)를 지닌 미술 교육의 혁신은, 일반 조형론으로 시험 기간이라 할 수 있는 기초 예비 과정, 그리고 작품담당 교수와 조형담당 교수들이 학생들을 교육시킬 수 있는 다양한 작업장(가구 세공, 금속 세공, 목조와 석재, 유리 회화와 벽화, 도기 제작, 섬유 짜기, 인쇄 작업, 도서 제본, 무대) 등에서 볼 수 있다. 이처럼 종합적인 교육을 실시한 주요 목적은 '미래의 건축'이었고, 또한 이것은 공동작품으로 실현되어야 했다. 바우하우스의 공동작품은 '미술과 기술-새로운 통일체'라는 주제로, 1923년 바이마르에서 개최된 제1회 바우하우스 전시회의 〈모델하우스〉에서도 볼 수 있었다. 바우하우

스 미술 이론의 본질적인 내용, 특히 구성주의와 가까운 내용은 바우하우스 교과서에 실리게 되었다(총14권, 1925-30).

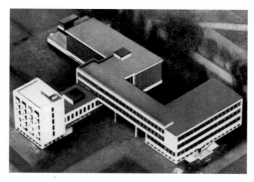

1919년부터 1933년까지 교장을 지낸 인물들은 모두 건축가이자 디자이너였으며, 교장으로 재임했던 인물에 따라 바우하우스는 세 시기로 나뉜다. 그로피우스가 교장이었던 시기에는 내부 구조 이외에 공장에서 제작된 모든 물품의 원형을 구입했다. 한네스 마이어가 교장인 시기(1928년부터)에는 바우하우스가 정치적인 압력을 받아 마르크스주의적인 성향을 띠게 되었다. 그 결과 마이어는 1930년에 물러나게 되었다. 이때 학문적으로 기초된 기능주의 대신에 보다 직관적인 조형을 중시해야 한다는 의견이 내부에서 제시되었다. 이후 루트비히 미스 반 데어 로에는 산업 발전을 중시하는 쪽으로 바우하우스를 이끌었고, 그 결과 바우하우스는 모스크바와 뉴욕에서 전시회를 열어 성공을 거두었다. 이후 바우하우스는 1932-33년 베를린에서 사립연구소로 유지되었다. 나치스 돌격대SA의 가택 수색이 있은 후, 바우하우스는 1933년 7월 해체되고 말았다.

바우하우스의 미술-수공업적인 산업디자인 교육은 미국으로 이민 간 요셉 알버스, 마르셀 브로이어, 발터 그로피우스, 미스 반 데어 로에, 기타 바우하우스 관계자들에 의해 전 세계로 확산되었다. 1938년 시카고에서는 '미술과 산업 연맹Association of Arts and Industries'이 주도하여, 모호이 노디를 중심으로 뉴 바우하우스가 설립되었다.

그러나 모호이 노디는 재정적인 어려움을 겪으면서 같은 해에 사립디자인학교를 세워야 했고, 1944년부터는 디자인 연구소를 열었다. 독일에서는 바우하우스와 비슷한 목표를 추구하는 '조형미술대학교'가 울름에 세워졌다(1951-72). 이 학교를 건축했고, 초대 총장을 지낸 막스 빌은 바우하우스의 학생(1927-29)이었는데, 그는 화가이자 조각가, 디자이너 그리고 구성주의 전통을 따르는 미술이론가이기도 했다.

1924년 우익의 민족주의적인 주의회州議會와 튀링겐 정부의 엄격한 정책 때문에 바우하우스의 대지가 압류되자, 데사우 시市는 바우하우스를 인수하고 학교를 짓는 재원을 지원했다. 결국 데사우의 바우하우스는 1926년 12월 축성식을 갖게 되었다. 1925년 여름 그로피우스가 완성한 바우하우스 건물 모델은 (교수 아파트를 제외하고) 세 가지 기능을 갖추었고, 자유형 평면도라는 새로운 건축 원칙에 입각해 지어졌다. 따라서 이 건물은 기능에 따라 다양한 형태를 갖추게 되었으며, 전체적으로는 모두 평면 지붕을 갖게 되었다. 6층으로 된 아틀리에 건물은 발코니를 통해 격자형 외관을 보이며, L자형인 본관은 벽면과 창문들로 구성되었고, 공방은 온통 유리벽으로 지어졌다. 이 유리 벽면은 후에 오스카 슐레머의 〈바우하우스 계단〉(뉴욕, 현대미술관)이라는 회화의 모티프가 되었다. 〈바우하우스 계단〉은 데사우의 나치에 의해 바우하우스에 폐교 결정이 내려지자, 1932년 슐레머가 기념으로 그린 작품이었다. 그 후 바우하우스는 임시 조치로 베를린의 전화 공장 건물로 옮겨졌지만, 1933년 나치 정권에 의해 자발적으로 폐교하라는 명령이 내려졌다. 1937년 미국으로 이민 간 그로피우스 덕택에 데사우 바우하우스 모델은 보존될 수 있었다. 현대미술관이 이 모델을 다시 베를린에 선사하면서, 오늘날 이 모델은 바우하우스 기록 문서관, 조형미술관(1971년 설립, 건물 설계는 그로피우스)에 보존되고 있다. 데사우에 남아 있던 바우하우스 건물은 1976년 '바우하우스 과학문화센터'로 새롭게 문을 열었고, 1986년 이래 바우하우스 연구소로 쓰인다.

20세기

구성주의

구성으로서의 미술작품

"미술은 20년 넘게 무엇인가를 모색해왔지만, 막다른 골목에 다다랐다. 여기서 빠져나가려면 미술은 새로운 길을 발견해야만 한다."
나움 가보와 앙투안 페브스너 형제는 1920년 구성주의의 기본적인 특질을 담고 있는 〈사실주의 선언문〉에서 이렇게 주장했다. 그들이 지적한 '무엇'은 입체주의, 미래주의를 가리켰다. 제차 세계대전과 러시아 혁명은 '다가오는 시대의 등대'로서 새로운 현실을 창출했다. 그들은 이렇게 주장했다.
"우리는 미美라는 척도로 우리의 작품을 판단하지 않으며, 섬세함이나 분위기를 중요시하지 않는다. 손에는 추를 맨 줄을 잡고 곧바른 선이 되는지 눈으로 보며, 또 올바른 정신으로 컴퍼스처럼 정확하게 …… 우리는 정교한 우주처럼, 엔지니어가 다리를 건축하는 것처럼, 수학자가 행성궤도의 공식을 푸는 것처럼 작품을 구성한다."

미술과 혁명 | 1915년 화가인 카지미르 말레비치는 페크로그라드(오늘날의 상트페테르부르크)에서 열린 전시회를 계기로, 개인적인 해방을 표현하는 〈절대주의 선언문Suprematistische Manifest〉을 출판했다. 그는 "사물들의 순환으로부터 벗어났다. …… 사물들은 연기처럼 모두 사라졌다. 새로운 미술 문화를 위하여 미술 역시 창조성의 본래 목표를 향해, 또 자연 형태를 지배하기 위해 나아가고 있다"고 선언했다. 말레비치는 '절대주의 Su prematismus'의 기원을 1913년으로 보고 있다. 그는 절대주의 개념이 '우주의 축제를 느낄 수 있도록 하는', '순수한 감각의 우월성'이라고 이해했다. 기하학적 기본 형태로 형성된 말레비치의 〈절대주의 구성〉은 여러 재료를 사용한 타틀린의 부조와 비슷하다. 한편 1916-17년에 타틀린과 가깝게 활동한 미술가들은 화가이자 조각가(키네틱 작품들)인 나움 가보와 앙투안 페브스너 형제, 또 화가 알렉산더 미하일로비치 로트첸코, 건축가 엘 리시츠키 등이었다.

모스크바에서 열린 두 번의 전시회 '비구상 창작과 절대주의'(1919), '구성주의자들'(1921)은 구성주의의 주요 개념들을 잘 보여주었다. 이 전시는 "구성주의Konstruktivismus는 최소의 에너지로 최대의 문화적 가치를 획득하도록 사람들을 인도할 것"이라고 주장하고 있다.

같은 해 로트첸코가 서명한 〈생산주의 선언문Produktivisten-Manifest〉은 공산주의 혁명과 보조를 맞추었다. 이 선언문에 의하면 "구성주의 집단의 과제는 공산주의적인 미술 표현을 물질주의적이며 구성주의 작품에 끌어들이는 것이다." 그러나 '아틀리에 작업을 실용적인 활동으로 이끌기 위한 이데올로기적이며 형식적인 부분들의 일치'에 대한 구성주의자들의 주장은, 정치적으로 이용할 수 있는 '생산적인 미술'을 원했던 볼셰비키 정권과는 어울리지 않았다.

결국 미술과 공산주의 혁명은 1922년에 갈라서게 되었고, 인민의 감각에 적절한 미술작품으로 회귀하기 위한 집단이 결성되었다. 스탈린이 통치하게 되면서, 1932년 구성주의 대신 문학과 연관될 수 있는 조형미술 즉 사회주의적 사실주의가 등장했다. 사회주의적 사실주의야말로 '혁명을 발전하게 만드는 진정하며 역사적이고 구체적인 표현'이라는 것이다.

국제적인 영향 | 1922년 라팔로 조약으로 성립된 독일과 러시아 사이의 외교 관계 이후 엘 리시츠키가 조직하고 공을 들인 '제1회 러시아 미술전시회'는 베를린에서 열린 다음 암스테르담에서 전시회를 열었다. 이 전시회는 구상화가 마르크 샤갈과 비구상

구성주의자로 베를린에 정착한 나움 가보, 말레비치, 로트첸코 그리고 타틀린이 참여했다. 같은 해 뒤셀도르프에서 '국제 진보 미술가 회의'가 열렸다. '구성주의 미술가들의 국제부'라는 성명서에 서명한 미술가들에는 엘 리시츠키, 그리고 1916년 결성된 데 스테일에 소속

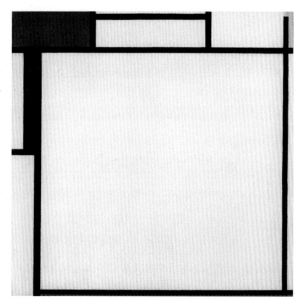

1916년 결성된 네덜란드의 미술가 집단인 '데 스테일'의 구성원이며 1917-25년에 데 스테일 회보의 발행인을 지낸 피트 몬드리안은, 데 스테일의 첫 번째 회보에 기고한 〈회화의 새로운 조형〉에서 미술이 추구하는 '균형'을 주장했다. 즉 '균형을 통해 통일성, 조화, 보편성 등이 다양하게 또는 개별적으로 표현된다'는 것이다. 통일성은 '가시적인 현실에서는 잘 볼 수 없는 것'이지만, 일직선과 직사각형 색채 면의 배치와 규모 그리고 그 효과를 통해 '추상적으로 표현될 수 있다'는 것이다. 이 〈정사각형이 있는 구성〉은 1920년 파리에서 그리기 시작했던 기하학적 구성에 속한다. 이 작품들은 직사각형이며, 검은색 선으로 틀을 그린 면들로 구성된다. 그리고 작품에 사용된 주요 색채이자 기본 색채들은 빨강, 노랑 그리고 파랑, 또 무채색인 하얀색이었다. 화면 내부에 그려진 정사각형은 그 바깥쪽 가장자리의 사각형과 맞부딪히면서 '배치, 규모, 효과'로 긴장감 있는 균형을 이루게 한다. 몬드리안의 인류학을 따르면, "현대 미술가들은 아름다움이 우주적이며 보편적이라고 인식한다. 그 결과 추상적인 조형이 나오게 되었고, 매우 보편적인 형태를 추구한다."

된 데 스테일에 소속된 건축가 테오 반 두스뷔르흐 등이 포함되어 있었다. 두 사람은 '바이마르 국립 바우하우스'에서 인연을 맺기도 했다.

구성주의는 회화, 조각, 사진 그리고 타이포그래피, 또 새로 등장한 미술 매체인 영화와 건축에 걸쳐 기하학적 조형방식이 널리 확산되는 데 영향을 미쳤다. 구성주의의 영향을 받은 장르들은 공통적으로 사회 발전의 원동력인 과학과 기술의 발전을 매우 신뢰했다.

에티엔 루이 불레나 니콜라 르두의 프랑스 혁명 건축과 같이 러시아 구성주의의 건축은 지면으로만 남게 되었거나(타틀린의 움직이도록 설계된 〈제3 인터내셔널 기념탑〉, 1920), 또는 엘 리시츠키가 사거리 위에 있도록 설계한 사무실 건물 〈마천루〉(1924)처럼 기술적 가능성에서 완전히 벗어난 모습을 보여주기도 했다.

건축이 기계처럼 구성된다는 관념은 지속적으로 영향력을 미쳤다. 르 코르뷔지에의 '주택 기계 Wohnmaschine'가 그러한 예이다. 그는 1922년 저서 《건축을 향하여 Vers unearch itecture》에서 구성주의적 자기 고백인 '기술 미학 Ingenieur-Ätsthetik'을 싣고 있는데, 그것은 피트 몬드리안의 '신조형주의' 회화 테제와도 비슷하다. 르 코르뷔지에는 이렇게 주장했다. "검소의 법칙에 따르고 모든 것을 계산하는 기술자는 우리를 우주의 법칙들과 일치하게 한다. 그는 조화를 얻는 것이다."

주택 단지와 고층 건물

타워 시티

오귀스트 페르가 사용했던 개념인 '빌 투르Villes Tours'(탑 도시)에서 영감을 얻어, 르 코르뷔지에는 1922년에 '빌 콩탕포렌Ville contemporaine'(동시대 도시) 개념을 사용하여 300만 인구가 거주하는 도시를 계획했다.

"미국의 마천루에 대해 가장 중요한 구조적인 측면을 생각해보자. 그 많은 인구를 수용하자면, 60층 정도의 거대한 건물이 필요하다는 것은 너무 당연하지 않은가. 철재 콘크리트와 강철은 이 같은 건물을 건축하기에 충분하며, 또 무엇보다도 건물 정면을 미술적으로 만드는 데 매우 적절한 재료이다. 건물의 전면壁面은 푸른 하늘을 그대로 반사시키는 유리로 만들어질 것이다. 그렇게 되면 안뜰이라는 공간은 점차 없어질 것이며, 사무실은 고요해질 것이다. 이러한 탑들은 지금까지 사람들이 넘치는 길가에서 제대로 이행되지 못한 업무들을 매우 용이하게 만들 것이다. 고층 건물에 대한 경험 덕분에 미국의 모든 업무 성과가 높아질 것이며, 단순화된 사무는 시간과 힘을 절약하게 만들고, 그리하여 이제껏 얻지 못한 휴식을 얻게 될 것이다. 서로 어느 정도 거리를 두고 지어지는 고층 건물들은 지금까지 누리지 못한 쾌적한 공간감을 느끼게 할 것이다. 고층 건물은 거대한 공간을 자유롭게 제공할 것이며 혼잡해진 주요 도로로부터 거리를 두게 할 것이다. 건물 아래 부분에는 공원이 조성될 수 있고, 녹색 지역은 전 도시로 확산될 수 있다. 고층 건물들은 겹겹이 서서 매우 인상적인 가도街道를 조성하게 할 것이다. 이것이 바로 이 시대의 진정한 건축 미술이다."
(르 코르뷔지에, 《건축을 향하여》, 1922)

도시의 발전 | 20세기가 시작될 무렵 독일 인구의 절반이 도시에서 거주했는데, 도시 변두리에는 산업지대와 주택지역들이 위치해 있었다. 도시 내부는 회사 건물들이 빽빽이 들어서게 되면서 교통량도 늘어갔고, 그에 따라 땅값도 상승하게 되었다. 오토 바그너가 1910-11년에 빈과 변두리의 도시들을 결합하도록 계획한 빈Wien 확장 계획은, 미학적이며 경제적이고 사회적인 측면에서 제1차 세계대전 이전에 가장 성공을 거둔 도시계획이었다. 이 계획을 통해 빈의 변두리 도시들에는 극장, 미술관, 시민 주택, 요양소 그리고 시장 건물들이 들어서게 되었다. 바그너는 빈 도시계획을 작업할 때 정원도시Gartenstadt에서 영감을 얻었는데, 원래 정원도시는 1903년부터 런던 근교 레치워스Letchworth에서 실현된 단독주택 단지를 모범으로 삼은 것이었다. 하인리히 테세노브는 정원도시 모델을 1910-14년에 드레스덴-헬레라우의 주택단지에 적용했다.

1920년대에는 도심의 임대 아파트 대신 위성도시의 주택 단지를 건설하는 것이 가장 시급한 도시건축의 과제로 떠올랐다. 이전에 기사들의 영지에 세워진 베를린의 거대주택단지는 말발굽 모양을 띠면서 '후프아이젠 주택단지Hufeisensiedlung'(1925-30)라는 명칭이 붙었다. 이곳에는 679개 동의 단독주택들이 배치되었고, 그 바깥쪽으로 다층으로 지어진 주택들이 자리 잡았다. 후프아이젠 주택단지는 브루노 타우트와 1926년 이후 베를린 도시 건축 감독으로 일했던 오토 바그너에 의해 설계되었다. 베를린의 지멘스 주택단지Siemensstadt(1929-32)는 1800채의 아파트로 구성되었고, 발터 그로피우스와 한스 샤로운에 의해 설계되었다. 1927년 개최된 독일공작연맹의 '주택' 전시회는 국제적인 건축계획으로서, 이는 슈투트가르트의 킬레스베르크에 단독 주택, 연립 주택 그리고 다층 주택 등으로 조성된 '바이센호프 주택단지Weißenhofsiedlung'로 실현되었다.

단층 대신 고층 | 주택공사는 건축주로서 주택단지를 대표하는 반면, 기업들은 도심지의 사무용 건물들을 건축했다. 사무용 건축의 선구적 사례는 미국 '시카고학파School of Chicago'의 빌딩을 들 수 있으며, 그 중 하나가 뉴욕 주 버펄로에 있는 12층 높이의 〈개런티 트러스트 빌딩Guaranty Trust Building〉(1894-95)이다. 이 건물은 단크마 아들러와 루이스 헨리 설리번에 의해 설계되었는데, 특히 설리번은 블록 형태의 건물과 수직적인 구성 요소들로 '기능은 형태를 따른다Form follows function'는 합리주의의 명언을 남겼다. 이렇게 건물의 수직으로 올리려면, 골조건축 형식과 철재 콘크리트, 그리고 전력을 이용한 엘리베이터와 같은 편의시설 등이 전제되어야 했다.

1921-22년에 독일에서는 베를린의 프리드리히 거리에 사옥社屋 건축을 주로 하는

'투름하우스 주식회사'의 공모전에 140명의 건축가들이 응모했는데, 이들은 대개 미국 건축을 선호했다. 물론 예외적인 응모안도 다수 있었다. 그 중 하나가 미스 반 데어 로에의 설계안이었다. 이 건물은 삼각형 대지에 맞는 프리즘 형태였으며, 건물 전면이 더 이상 하중을 떠맡지 않고 오직 공간을 투명하게 감싸는 유리벽으로 설계되었다. 한편 한스 샤로운 역시 그 공모전에 응모했는데, 그의 설계안은 '창문이 열리고 닫히며, 그리고 모두 유리로 둘러싼 면을 나란히 놓고 측정하면서 나타나는 풍부한 판타지'라는 특징을 보여주었다.

1921-23년에 발행된 《프뤼리히트Frühlicht》지의 발행인 브루노 타우트는 샤로운의 건축이 나타내는 이러한 특징이 "광고로 가득 찬 상업적인 대도시 특유의 소음들과 어우러져 음악을 만드는 데 이용된'고 주장했다. 건물의 수직적인 움직임이 표현주의적으로 나타난 예는 프리츠 회거가 설계한 함부르크의 〈힐레하우스Chilehaus〉(1920-23)에서 볼 수 있다. 두 도로 사이에 서 있는 〈힐레하우스〉는 건물 윗부분이 뱃머리의 날카로운 모서리처럼 좁아지게 설계되었다. 후에 '상자 건축'이라 기피되었지만, 국제 양식의 기능주의 건축이 '미술' 전통과 타협이 이루어진 예는 1922년 '시카고 트리뷴' 사옥 공모전의 심사 결과에서 잘 나타나 있다.

이 공모전에는 마르틴 그로피우스와 그의 동료 아돌프 마이어, 또 빈에서 합리주의 건축을 주장한 아돌프 로스, 한스 샤로운, 브루노와 막스 타우트 형제, 그리고 핀란드 출신 엘리엘 사리넨 등이 참여했는데, 이들의 설계안 대부분은 입체주의적 형태, 일부는 겹겹이 쌓였거나 또는 피라미드 형태로 윗부분이 뾰족한 경우 또는 원주 형태였다. 심사 후 실행으로 옮겨진 것은 존 미드 하우리스와 레이먼드 후드의 설계안이었다. 기능적이며 장식이 전혀 없었던 이들의 고층 건물은 좁은 면적과 사각 평면도에 매우 적합했다. 이 건물의 상부는 관 형태이며, 전반적인 구조로는 고딕 성당의 버팀벽이 연상된다. 한편 미스 반 데어 로에는 하우리스와 후드의 건물 만큼의 장식도 배제하면서 '적을수록 많다Less is more'라는 신조를 밝혔다.

◀ 윌리엄 반 앨런, 〈크라이슬러 빌딩〉, 1928-30년, 뉴욕

77층의 이 건물은 320미터 높이로 엠파이어스테이트 빌딩이 완공되기 전까지 몇 달 동안 전 세계에서 제일 높은 빌딩이었다. 엠파이어스테이트 빌딩은 크라이슬러 빌딩과 세계 경제대공황이 시작되기 1년 전인 1928년에 착공되었고, 크라이슬러 빌딩보다는 61미터 더 높다. 크라이슬러 빌딩 꼭대기의 첨예한 탑 부분을 위해 미국의 건축가 윌리엄 반 앨런은 사치스러운 양식 중 하나인 아르 데코를 적용했다. 이를테면 위로 치솟는 각뿔 부분은 각 면마다 안쪽이 삼각형으로 장식된 반원형이 겹쳐졌다. 이 부분들은 모두 스테인리스스틸로 처리되었는데, 이 건물은 건물의 외면 처리에 스테인리스를 최초로 사용했으며 이 때문에 피라미드형의 건물 구조는 은빛으로 빛나게 되었다. 그 외에도 이 건물은 또 다른 외부적 특징을 지니고 있다. 즉 마치 중세 고딕 성당의 후예처럼 사각의 모서리에는 두 마리의 독수리로 된 조각작품들이 부착되었는데, 이 독수리는 바로 크라이슬러의 상징이었고, 네 방향은 동서남북을 상징하고 있다. 1931년 뉴욕에는 〈록펠러 센터Rockefeller Center〉가 건축되기 시작했다. 건축주는 부동산 투자로 거부가 된 존 D. 록펠러 2세였다. 록펠러 센터의 모든 부분들은 1974년 완공되었는데, 70층의 〈RCA 빌딩〉을 포함해서 총 21동의 고층 건물로 구성되어 '도시 속의 도시'를 형성하게 되었다. 세계에서 가장 높은 건물은 캐나다 국립철도공사가 토론토에 세운 〈CN 타워〉로, 이 건축물은 555미터 높이의 송신탑이다. 이런 건축물과 비교하는 것은 무리겠지만 프랑크푸르트의 〈메세투름Messeturm〉(254미터)은 유럽에서 가장 높은 사무실 건물로, '마인해튼Mainhattan' 은행가에 있는 여러 고층 건물들이 '명함도 꺼내지 못하게' 만든다(마인해튼은 맨해튼을 빗댄 단어인데, 독일인들은 프랑크푸르트가 마인 강가에 자리잡고 있으므로 그렇게 부른다―옮긴이).

20세기

움직임

움직임에 대한 인상

2차원적으로 '정적인' 회화와 부조에서 움직이는 신체는 사냥이나 전투 장면, 또 무용과 스포츠 장면에 서 재현되었다. 네 명의 기수와 달리는 말들을 그린 테오도르 제리코의 〈엡솜의 더비〉(1821, 파리, 루브르 박물관)는 폭풍이 몰려든 하늘 아래 거세게 부는 바람을 보여주는 듯하다. 인상주의자들이 그린 거리 풍경은 화면에서 벗어나는, 따라서 가장자리에서 잘려나가기까지 하는 행인들의 움직임을 보여주기도 했다. 미래주의에서는 동시적인, 또 사진과 같은 그림의 다채로운 빛과 비교할 수 있는 동작의 순간적 과정을 나타냈다(자코모 발라, 〈자동차의 속도 + 빛 + 소리〉, 1913, 취리히, 쿤스트하우스). 그러나 옵아트Optical Art는, 기하학적으로 분할된 평면 그림이 움직이는 관람자 눈에 야기하는 착시 현상을 이용했다. 1930년 이래 프랑스에서 활동했던 헝가리인 빅토르 바사렐리와 영국의 여성 미술가 브리짓 라일리는 이러한 기법을 이용한 주요 작가들로 1960년대에 활동했다.

건축과 조각 | 키네틱(그리스어 kinetikos, '움직임에 관한') 미술의 출발점은 러시아의 구성주의에서 찾을 수 있다. 구성주의의 〈사실주의 선언문〉(1920)에서 나움 가보와 앙투안 페브스너 형제는 색채, 묘사적인 선이나 부피감 그리고 덩어리mass의 사용을 부정하면서, "우리는 수천 년이나 되었고, 이집트 미술로부터 물려받은 실수, 즉 '정지'만이 조형물을 창작하는 데 유일한 요소라는 점을 부인한다"고 주장했다. 그들은 다음과 같은 결론을 내렸다. "우리는 조형미술에서 새로운 요소인 키네틱 리듬이 현실 인식의 기본 형태라고 인정한다. …… 공간과 시간은 삶이 들어설 수 있는 유일한 형식이며, 그 때문에 미술 역시 그 안에서 발전할 수 있다." 최초의 키네틱 조각작품으로는 가보가 제작한 움직이는 강철판을 들 수 있다.

'기계미술'의 선구자로 이름난 블라드미르 타틀린이 설계한 〈제3 인터내셔널 기념비〉(모델은 1920년에 제작)는 러시아 혁명의 의미를 상징하는 키네틱 건축 프로젝트이다. 설계도에 의하면 이 건물은 400미터 높이의 나선형 강철구조로, 수직 구조에서 벗어나 지축의 각도를 따라 상승하도록 되어 있다. 건물 내부의 사무실과 회의실을 위한 세 가지 입체기하학적 공간구조(실린더, 주사위, 피라미드)는 (일, 월, 해를 따르는) 천문학적 시간 기준에 의해 회전하도록 계획되었다.

타틀린의 건축 관념은 그것에 해당하는 기술이 부족해 실패했음에도 불구하고 상당한 영향을 미쳤다. 문학자 일리야 에렌부르크는 페트로그라드 모델을 보며 21세기의 특성으로 느꼈다. 1950년대 이후 전망대 레스토랑처럼 회전하는 건축은 대중들에게 가장 인기 있는 대상이 되었다(슈투트가르트의 송신탑, 프리츠 레온하르트, 1955-56).

미국의 조각가 알렉산더 칼더의 움직이는 조각은 미술과 기술의 연결이라는 측면이 아니라, '미술과 놀이' 주제로 분류해야 할 것이다. 그는 1930년대에 두 가지 유형의 조각작품인 〈스타빌Stabile〉과 〈모빌〉을 발전시켰다. 모빌은 철사와 아주 얇은 금속판을 채색하여 균형을 유지하면서 흔들리도록 제작했다. 모빌은 60센티미터 높이에 90센티미터 너비(〈춤추는 별〉, 1940년경, 베를린, 신 국립미술관)로부터 1958년 파리의 유네스코 건물에 설치된 대형 크기까지 규모가 다양하다.

스위스 출신 장 탱글리가 제작한 〈미술 기계Kunstmaschinen〉는 대단히 시끄러운 자동차 공회전 소리를 내며, 모든 점에서 거대한 장난감 같은 인상을 준다. 그러한 작품들은 산업 고철로 구성되었고, 1950년대에 엔진을 동력으로 철사와 상자를 이용하여 만든 〈메타메카니크Méta-mécaniques〉가 되었다. 파리의 퐁피두센터에 인접한 〈스트라빈스키 분수〉(1983)는, 탱글리의 기술적 구조물과 그의 아내 니키 드 생 팔의 〈나나-팝 인물

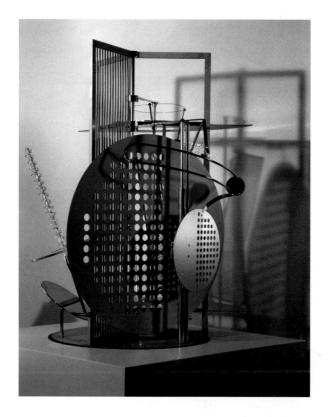

바이마르와 데사우(1923–28) 시기에
바우하우스에서 교수로 재직했던 헝가리
출신의 화가이자 조각가, 사진가, 영화
제작자였던 라슬로 모호이 노디는
1922년 헤르바르트 발덴의 〈슈투름〉지에
'역동적이며 구조적인 동력체계'로서
움직이는 미술작품에 대한 개념을
발표했다. 이후 1930년 〈빛―공간―
변조기〉는 베를린에서 완성되었다.
전기로 움직이는 엔진을 동력으로
사용하는 키네틱 금속 구조의 여러
부분들은 서로 반대로 움직인다. 이때
빛의 반사와 그림자 역시 중요한 조형
방식에 속한다. 이들의 종합적인 효과는
모호이 노디에 의해 영화로 기록되었다.
'전기 무대의 소도구인 빛'이라는 제목은
무대 장식 작업과 연관되었으며, 오스카
슐레머는 바우하우스에서 이러한 무대
장식 공방을 맡고 있었다. 〈빛― 공간―
변조기〉 로서 키네틱 조각작품은
실용적으로 사용될 수 있는 가능성을
보여주었고, 또 그런 이유로 이 작품에
협찬해한 전자 산업계의 관심을
이끌어냈다. 미국 하버드 대학교의
부슈―라이징거 미술관에 소장되어 있는
원작은 더 이상 기능적으로 온전치 않아,
1970–71년에 두 점으로 복제되었다.

들)로 구성되었는데, 여기에 분수 쇼와 같은 전통적인 '키네틱'의 요소가 결합되었다.

빛, 공간, 움직임 | 1936년 이후 파리에서 거주하는 헝가리 조각가 니콜라스 셰퍼는
라슬로 모호이 노디의 구성주의적인 '빛-키네틱(광변조기)' 실험에서 출발하여, 투명 재
료, 다채로운 조명 그리고 소음(〈격자역학 탑〉, 1954, 파리, 생 클로 공원)을 사용해 전력으로
움직이는 로봇 조각 작품들을 제작한 다음, 사이버네틱 시스템을 만들었다(〈셰퍼 타워〉,
1972, 파리, 라 데팡스).

1950년대에 하인츠 마크는 이미 마르셀 뒤샹이 실험한 '로토 부조Rotoreliefs'의 원칙
을 다시 실험했다. 하인츠 마크는 뒤셀도르프의 미술가 집단 '제로Zero'를 결성했다(19
58-67). 제로라는 이름은 당시 로켓 발사 때 외치던 시간 표시를 따라 만들어졌다. 〈실버
태양 빛과 움직임〉(1967, 쾰른, 루트비히 미술관)에서 하인츠 마크는 겉면에 기하학적 문양
을 새긴 플렉시글래스와 알루미늄 원반으로 구성된 작품에 전기 동력을 사용했다. 하
인츠 마크에 따르면, 이 작품은 "자연으로부터 천문학적으로 멀리 떨어진 곳에서 완벽
하게 비구상적이며 동역학적인 조형 구조를 독점하려는" 의도로 제작되었다.

20세기

초현실주의

초현실 | '다다'와 같이 '초현실주의Surréalisme'도 새로 만들어진 개념이다. 초현실주의는 기욤 아폴리네르가 사망하기 1년 전인 1917년에 집필한 익살스러운 희곡《테레시아스의 유방 Les Mamelles de Tirésias》을 파리에서 상영할 때 등장한 개념인데, 아폴리네르는 이 희곡의 내용을 '초현실적surréaliste'이라고 해설했던 것이다. 그러다가 문학가 앙드레 브르통를 통해 '초현실주의'는 국제 다다 미술가들에게 공통적인 관심사로 등장하게 되었다. 세계 각지에 흩어져 있던 다다 미술가들은 1920년대 초기에 모두 파리에 집결했다. 즉 한스 아르프와 막스 에른스트('다다-막스')는 쾰른에서, 마르셀 뒤샹, 프란시스 피카비아 그리고 만 레이 등은 미국에서 파리로 모여들었다. 그 외에 프랑스의 앙드레 마송과 이브 탕기, 스페인의 살바도르 달리와 호안 미로, 벨기에의 폴 델보와 르네 마그리트, 또 바젤의 여성 미술가인 메레트 오펜하임 등이 초현실주의 모임에 합세했다.

이들은 반反권위, 반反성직자를 표방하는 사회 비평과 문명 비평을 공통적으로 추구했으며, 이를 위한 가장 효과적인 수단은 공개적인 도발이었다. 1921년 노벨문학상을 수상한 소설가 아나톨 프랑스가 1924년 사망하자,《시체Un cadavre》라는 소책자가 발간되었는데, 그 안에는 다음과 같은 내용이 실렸다. "아나톨 프랑스와 함께 우리로부터 노예근성의 일부가 떨어져나갔다. 음흉한 간계나 전통주의, 기회주의, 회의 그리고 냉정한 마음이 모두 무덤으로 들어가는 날에는 축제가 벌어져야 한다."

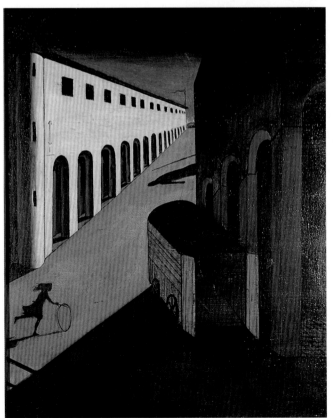

◀ 조르조 데 키리코, 〈길의 비밀과 멜랑콜리〉,
1914년, 캔버스에 유화, 87.7×71cm, 워싱턴, 개인 소장
르네상스 시대의 공간 구조가 합리적이며 조화로운 세계 질서를 상징하려 했던 반면, 조르조 데 키리코에게 공간은 매너리즘 시대의 심층에 자리 잡은 불안을 표현하는 수단이었다. 불안은 무의식의 '비밀들'이 숨어 있는 영역에 존재한다. 이를테면 이 작품에서 비밀은 남자의 그림자에 있으며, 소녀는 남자 쪽을 향해 굴렁쇠를 굴리며 간다. 뮌헨에서 아르놀트 뵈클린의 상징주의 회화에서 영향을 받으며 미술 수업을 받은 키리코는, 미술가는 '본질의 가장 깊은 곳에서 작품을 끌어내야 한다'는 초현실주의적 주장을 따르고 있다.

자동기술법과 우연 | 같은 해
앙드레 브르통은 〈초현실주의
선언문Manifest du Sur-réalisme〉
에서 초현실주의 개념이 "심리
적인 자동기술법Automatismus
으로, 이것을 통해 사람이 말
을 하든지, 글을 쓰든지, 무슨
방식을 통해서든 진실한 사고

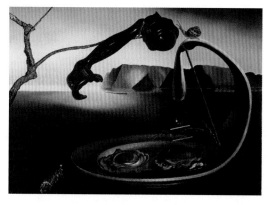

의 흐름을 표현할 수 있다. 자동기술법은 이성理性을 통제하지 않고 또 미학과 윤리에
대한 의문을 던지지 않는 사고와 구술口述이다"라고 풀이했다. 그런 만큼 초현실주의는
원래부터 특정 미술 매체나 조형 방식에 근거한 양식이 아니라, 오직 행동에 관한 설명
을 할 뿐이다. 자동기술법은 조형미술의 드로잉에서 '자동으로 쓰기écriture automatique'
에 필적하는 것으로 구체화될 수 있다. 한편 지그문트 프로이트의 심층심리학은 당시
획기적으로 평가된 학문적 성과였고, 브르통은 1922년 빈에서 프로이트를 알게 되었다.
또한 그 당시에는 별 주목을 받지 않았던, 그러나 초현실주의자들에 의해 발견된 낭만
주의자로 로트레아몽 백작이라는 익명을 사용한 시인의 산문시는, 무정부주의적인 꿈
의 세계를 일깨웠고, 그러한 꿈의 세계는 잔혹함, 변태성, 공격성 등으로 통치된다고 밝
혔다. 그가 쓴 〈말도로르의 노래〉(1868-69)는 1934년 달리의 삽화와 도판을 곁들여 다
시 출판되었다.

"해부실 탁자 위에 놓인 재봉틀과 우산의 우연한 만남"에 대한 로트레아몽의 예찬
이 널리 회자되기 시작했고, 막스 에른스트는 로트레아몽의 문장에서 초현실주의자가
(다시) 발견한 '현상', 즉 '두 개(혹은 다수)의 서로 다른 요소들이 전혀 다른 계획 속에서
시적으로 가장 강력한 폭발을 일으킬 수 있다'는 점을 인식하게 되었다《초현실주의는 무
엇인가?Was ist Surrealismus?,》1934). 심리적인 자동기술법과 그림 대상들을 선택하는 과정
에서 나타나는 우연, 또는 표현 대상과 모티프, 그리고 기법의 이질성 등은 재현할 때
양식적인 기준들을 세우게 했다. 초현실주의 작품에서 나타나는 심층 공간적인 화면
구성은, 구성주의적 혹은 비교秘敎적 추상의 '평면'과, 심리학적 '깊이'의 대조를 아주
잘 보여준다. '형이상학적 회화Pittura metafisica'의 조형방식도 초현실주의의 공간 표현
에 해당하는데, '형이상학적 회화'는 조르조 데 키리코, 또 원래 미래주의에 가담했던
카를로 카라 등이 1916년에 미래주의에 대항하려고 발전시킨 경향이었다.

◀ 살바도르 달리, 〈숭고한 순간〉,
1938년, 유화, 캔버스, 38×47cm,
슈투트가르트 국립미술관

리가 항구 안곡岸曲에 자리 잡은 달리의
집이 보이는 해안가를 떠올리게 하는
풍경 앞에 정물화가 그려져 있다.
벨라스케스의 보데곤 정물에서 볼 수
있는 계란 프라이 두 개가 있고, 또
네덜란드의 꽃 그림이나 과일 그림, 또
아침식사 정물에서 허무를 상징하는
달팽이 하나가 위에 있다. 이 작품에는
대신 깨진 수화기가 등장한다. 달리가
사용한 소재 중에는 계란노른자 위에
있는 면도날이 있는데, 그것으로써
노른자는 곧 찢겨버릴 것이다. 찢긴
계란노른자는 달리와 루이 부뉴엘이
만든 영화 〈안달루시아의 개〉(1928)에
나오는 개의 찢어진 눈과 비교할 수
있다. 그 외에도 딱딱한 물건인 접시가
녹아내리는 모습 등을 볼 수 있다. 이
그림이 등장한 1938년에는 독일의
나치 정권과 영국, 프랑스, 이탈리아가
'뮌헨 조약'에 조인했는데, 뮌헨 조약은
히틀러가 전쟁을 일으키겠다고 위협하자
이들 국가가 체코의 수데텐 지역을
양도한다는 것이 그 내용이었다. 뮌헨
조약으로 인해 체코슬로바키아는 한
지역을 잃게 되었다. 이 상황은 바로
계란 노른자 중 하나가 면도날로 찢기게
되는 상태와 비교될 수 있다. 그러나 이
〈숭고한 순간〉이 누구를 위한 것인지는
알 수 없다. 달리의 '무정부주의'는
거의 파시즘과 가까웠기 때문에, 그는
1934년에 브르통(1927-39년 프랑스
공산당 당원) 그룹에서 탈퇴해야 했다.
브르통 그룹은 1936-38년 파리와
런던에서 활동하면서 절정의 인기를
누렸다.

주제
꿈

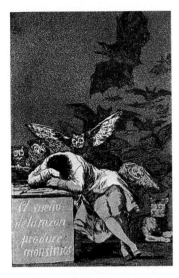

▲ 프란시스코 데 고야,
〈이성의 휴식은 괴물을 낳는다〉,
1798-98년, 에칭과 수채, 21.5×15cm
1799년 고야는 신문 《디아리오 데
마드리드Diario de Madrid》에 판화 연작
'괴상한 생각들'을 '인간의 실수와 부담에
대한 비판'이라는 글과 함께 수록했다.
'괴상한 생각들'의 제목은, 잠에 빠진
한 남자의 모습에서 유래하여 원래
〈꿈〉이었다. 이 작품은 밤새들과 박쥐가
등장하는 악몽을 보여준다. 또 다른
드로잉에서는 동물 대신 흉측한 남자의
얼굴이 등장하는데, 그 남자는 고야
자신을 의미한다. 즉 계몽주의 관념을
신뢰한 고야 역시 '이성의 잠'으로부터
위협받고 있는 모습으로 나타난다.

현실의 장면과 꿈의 내용 | 이집트에서는 꿈과 그 해몽에 관한 이야기들이 기원전 2000년 전부터 전해진다. 고대의 꿈에 대한 표현은 꿈꾸는 자와 그 꿈의 내용이 주제가 되는데, 이때 꿈은 신성한 계시로 이해되었다. 그러한 꿈 그림의 전통 속에서 중세 회화는 성서의 일화들을 표현했다.

즉 잠자는 야곱 위에 그가 꿈에 보았던 사다리가 천사와 함께 하늘로 향해 있는 장면을 그렸다. 또한 파라오와 바빌로니아 왕 느부갓네살은 악몽을 꾸게 되는데, 이는 요셉이나 예언자 다니엘이 해몽하게 된다. 꿈은 또 성인들의 전설에서 모티프가 되기도 한다. 조토의 프레스코 〈이노켄티우스 3세의 꿈〉(1300년경, 아시시, 산 프란체스코 교회)은 잠자고 있는 교황을 사실적으로 보여주며, 작은 수도승(아시시의 프란체스코)이 나타나 옆으로 기울어진 건물 하나를 쓰러트려 무너지려는 라테나노 대성당을 구했다는 교황이 꿈꾼 내용도 묘사했다.

그림이 곁들여진 중세의 필사본 《장미 설화》는 대개 들어가는 문을 그린 그림으로 시작된다. 침대 뒤에는 '나'라는 해설가가 사랑의 장미 덤불을 활짝 피우는데, 그 덤불은 무장한 군인이 시키고 있다. 라파엘로의 〈기사의 꿈〉(1501년 혹은 1504-05, 런던, 국립미술관)은 고대의 도덕론을 바탕으로 제작되었다. 그림에서 잠자고 있는 스키피오 아프리카누스 양옆에 미네르바와 베누스가 나타나 그에게 전투와 쾌락 중 하나를 선택하도록 한다.

이 주제는 실리우스 이탈리쿠스(서기 1세기 말)가 쓴 서사시 〈푸니카Punica〉에도 등장한다. 요한 하인리히 퓌슬리는 악몽을 '해설'하는 방법을 보여주기 위해 〈악몽〉(1790-91, 프랑크푸르트, 괴테 미술관)을 그렸다. 이 작품에는 잠자는 여자의 가슴 위에 흉측하게 생긴 요괴가 앉아 있다. 퓌슬리는 충실하지 않았던 자신의 연인에게 고통을 안겨주길 바랐기 때문에 그와 같은 그림을 그렸던 것이다.

자율적인 꿈의 그림 | 근세 초기에 꿈을 묘사한 그림으로는 알브레히트 뒤러의 수채화인 〈꿈의 얼굴〉(1525, 빈, 미술사박물관)을 들 수 있다. 이 그림에서 뒤러는 하늘 아래 물이 흘러가는 장면을 매우 자연스럽지 않게 보여준다. "신이여, 모든 것을 가장 좋게 하소서"라고 옆에 쓰인 문구에는 구체적인 연관성이 나타나지는 않지만, 희망이 나타난다. 결국 일기장을 묘사하는 듯한 삽화는, 수수께끼가 공포감을 조성하는 꿈을 보여주고 있다.

앙드레 브르통은 〈초현실주의 선언문〉(1924)을 통하여, 지그문트 프로이트의 《꿈의

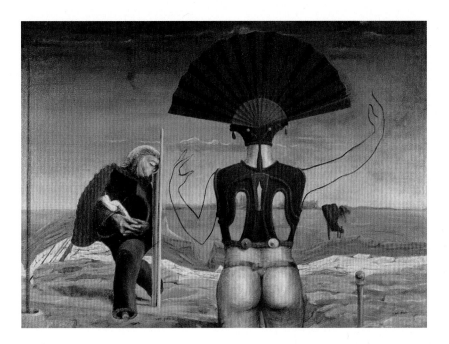

◀ 막스 에른스트,
〈여자, 노인 그리고 꽃〉, 1924년,
캔버스에 유화, 97×130cm,
뉴욕, 현대미술관

초현실주의 미술가들의 집단이 형성되던
즈음, 막스 에른스트가 파리에 머물면서
그렸던 초기작인 이 그림은 어린
아이의 꿈이 바탕이 된다. 1924년에
다시 색을 칠한 제1차 판본에는 왼쪽에
나타난 원숭이 얼굴이 화가의 아버지를
의미한다. 발이 없고 관이 다리가 된 이
'원숭이 인간'은 엄청나게 큰 손을 지녔고,
인형과 비슷한 누드 여인상을 안고 있다.
벽면이 이 '원숭이 인간'과 중앙부를
분리하고 있는데, 뒷모습을 보여주는
여인의 머리는 부채로 장식되었다.
여기 회화적으로 구성된 '꿈의 작업'은
오이디푸스 콤플렉스를 연상시킨다.
지그문트 프로이트는 소포클레스의
비극에서 오이디푸스 콤플렉스에 대한
영감을 얻었다. 〈오이디푸스 왕〉의
981절은 다음과 같다. "많은 사람들은
꿈속에서 이미 / 모친과 잠을 잔다."
앙드레 브르통과 막스 에른스트 그리고
시인 폴 엘뤼아르를 중심으로 하는
초현실주의 모임의 내부 행사에는
잠재의식과 억압을 그대로 드러내기 위해
각자의 꿈에 대해 해설하는 저녁 모임이
있었다.

해석》(1900)이 "정신세계의 일부를 다시 빛 속으로 끌어올렸다"고 평가하면서 이 심층
심리학자의 인식을 높이 평가했고, 다음과 같이 덧붙였다. "우리가 잠을 자면서 순수하
게 꿈을 꾼다고 생각하더라도, 꿈을 꾸는 시간의 전체 합계는 현실에 있는 시간의 합
계, 다시 말하면 깨어 있는 순간보다 절대 모자라지 않는다." 연상 작용을 통해 꿈의
원인과 의미를 해석한다는 내용을 밝힌 프로이트의 서문은 초현실주의를 시작할 때
학문적인 자극이 되었다.

초현실주의는 과거 경험의 순간들이 더욱 심화되거나, 낯설게 보이도록 하거나, 혹은
여러 순간들을 연관시켜보면서 오히려 꿈의 '기술'을 자기 것으로 소화하는 방향으로
발전했다. 1934년 막스 에른스트는 '현실과 관계된' 꿈의 작업을, 특히 살바도르 달리에
게서 비롯된 두 가지 오용 형태와 구분했다. 에른스트는 이렇게 주장했다. "우리가 초
현실주의자라로 일컫는 사람들은 변용 가능한 꿈의 현실을 그리는 사람들이다. 그렇다
고 초현실주의자들이 꿈을 그대로 그린다는 의미는 아니다. 또한 초현실주의자들의 작
업은, 꿈의 요소들이 호의적이며 주군처럼 거동하도록 고유한 세계를 만드는 것이 아
니다. 그렇게 되면 '시대의 재앙'이 될 것이다."

20세기

영화

그림으로 만든 영화 배경

쿠르트 투홀스키는 《디 벨트보헤Die Weltwoche》에 표현주의적인 영화 〈칼리가리 박사의 밀실〉(1920, 카를 마이어 각본, 로베르트 비네 감독)에 대해 다음과 같은 평론을 썼다.

"마침내! 마침내! 이 영화는 완벽하게 비실재적인 꿈을 말하고 있다. 이 영화는 무대 감독이 극장에서 전하려고 했던 의도가 실현되지 못했던 그런 실수가 전혀 없이 깨끗하게 진행되었다. …… 거의 모든 장면이 완벽했다. 다시 말해 산 속의 그 작은 도시(모든 배경 장면들은 그려진 것으로, 실재의 장소는 아니었다), 목마들이 있는 광장, 괴상한 방 등이 모두 멋졌다. 또 호프만의 관리가 뾰족한 의자에 앉아 통치하는 집무실의 스타일은 대단히 매력적이었다."

파리에서는 칼리가리즘le Caligarisme 이라는 개념이 섬뜩하고 악마적이고 '고딕'적인 독일을 의미하는 새로운 동의어로 등장하게 되었다.

활동사진 | '동작'(그리스어 kinema)을 '그리는'(그리스어 graphein) 새로운 매체 영화가 복제되고 보존되면서, 경이로운 기술들이 한데 모이게 되었다. 시각과 관련된 기술적인 성과들은 이미 19세기에 판화 인쇄로 그림들을 복제하는 데서 시작되었고, '빛의 그림'인 사진이 탄생시켰다. 동작 과정을 연속으로 보여주는 사진에서 둥근 릴을 통해 지속적인 동작을 재현하도록 발전하게 된 데에는, 얇고 투명한 셀룰로이드(영어로 필름film)에 각각의 그림들을 고정하는 작업이 결정적 요소가 되었다. 한편 빛을 이용하여 벽면을 향해 필름을 투사할 때는 다음에 등장할 장면의 속도가 고려되어야 했다. 이를테면 1초 동안 48점의 그림들이 돌아가는 규칙이 발전된 것이다. 1895년에 '살아 있는 그림들'이 최초로 상영된 도시가 어디인가를 두고 파리와 베를린은 서로 다투고 있다. 즉 그해 11월 1일 베를린의 '겨울정원'에서 상영된 막스 스클라다노브스키의 〈비오스코프 Bioskop〉, 또는 12월 28일 오귀스트와 루이 뤼미에르 형제가 카퓌친 대로의 '그랑 카페'에서 상영한 활동사진Cinématograph 중 어느 쪽이 먼저인가는 여전히 논란이 되고 있다.

영상 미술 | 카지미르 에트슈미트가 발행한 《시간과 미술을 위한 객석》(1918-22)이라는 잡지에는 1920년 〈내가 극장을 가졌다면!〉이라는 안내서가 실려 있었는데, 이 글은 문학가 카를로 미렌도르프의 수사의문문 "책 옆에 있는 것은 무엇인가? 극장 옆에 있는 것은 무엇인가?"로 시작한다. 그리고 "극장은 관념의 굉장한 무기가 될 것이다"라는 희망 사항이 나타난다. 군대와 정치인들은 바로 이러한 목적에 주목했다. 1917년 에리히 루덴도르프는 국방부에 다음과 같은 보고서를 제출했다. 전쟁에서 "그림과 영화의 특별한 매력은 계몽수단 혹은 영향력 있는 수단으로 충분하다"는 것이다. 그리하여 만국 영화주식회사Universum Film AG, UFA가 설립되었고, 이 회사의 재정 문제는 제국 정부가 해결했다. 공개적인 사건에 대한 영상 기록은 빌헬름 2세 황제가 직접 연출하기도 했다. 20년간 시장터의 우스개나 버라이어티 쇼를 담은 활동사진이 많이 나오게 되었다. 그러나 활동사진은 이후 이중 노출과 커트(조루주 멜리에, 원래 그는 마술사였다)를 통해 만들어진 사진 몽타주와 같은 기술, 또 다양한 장소와, 문학, 미술, 르포타주와 같은 출판물을 설명하는 방식이라는 다양한 관점을 거쳐, 예술적인 아방가르드 영상으로 발전하게 되었다.

추상 영화의 선구자는 스웨덴 화가인 비킹 에겔링이었다. 그의 〈대각선 교향곡〉(1924)에서는 선들이 크리스탈 형태로 표현되었다. 한스 리히터는 기하학적 형태로 이루어진 보편적인 조형 언어에 대한 구성주의적 관심에서 출발하여 〈전주곡〉(1919), 〈리듬

21〉(1921) 그리고 〈푸가 23〉(1923) 등의 영화를 만들었다.

〈칼리가리 박사의 밀실〉(1920) 의 무대 설치 작업에 참여했던 발터 뢰리히는 "영상 미술Film-Kunst 작품은 살아 있는 그래픽이 되어야 한다"고 주장했다. 이 영화에서 반反투시도로 왜곡된 영화의 무대는 정신병에 걸려 정신 병동에 갇힌 독재자가 통치하는 세계를 표현하고 있다(베르너 크라우스). 제1차 세계대전 이후 독일 영화의 주요작품들에는 프리드리히 빌헬름 무르나우가 브람 스토커의 소설 《드라큘라》(1897)를 영화화한 〈노스페라투–공포의 교향곡〉(1922)과 〈메트로폴리스〉(1926)가 속한다. 〈메트로폴리스〉는 원래 미술학도였던 프리츠 랑이 감독한 것으로, 그의 형상 언어는 그래픽 양식이 아니라, 건축학적인 배경을 지니고 있었다. 그래서 프롤레타리아적인 노예 군상들의 집단 장면을 위한 공간을 충분히 확보했다. 루이 부뉴엘은 관중들을 도발했다. "나는 저 영화가 여러분들을 기쁘게 하지 않기를 바랍니다. 그 영화는 여러분을 모욕해야 합니다!" 그 결과 대단히 큰 충격을 던진 〈안달루시아의 개〉(달리와 공동 제작, 1928)가 만들어졌다. 이 영화에서 한 남자를 포박하는 장면은 현실에서 본질적으로 전혀 다른 파편들의 조합하고 있다. 이 남자는 당나귀 사체가 들어 있는 그랜드피아노 옆에서 한 여자에게 접근하고 있다.

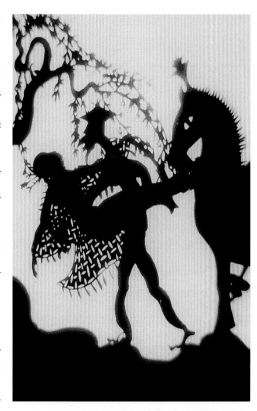

◀ 로테 라이니거,
〈아흐메드 왕자의 모험〉,
1923–26년, 채색 1968년
한 불쌍한 재단사가 악마 같은 마술사의 위협을 받고 있다. 그는 마녀의 도움을 받아 사랑하는 공주를 구할 수 있게 되었다. 베를린의 영상미술가 로테 라이니거는 이 아시아 동화를 자신이 직접 가위로 오려낸 그림자 영상 기법으로 재현했다. 라이니거는 〈날으는 가방〉을 만들었던 1920–21년 이래 그림자 영상 기법을 사용해왔다. 좁은 의미에서 볼 때 그림자 그림들은 풍경과 건축에 이용되었고, 한편 그림자놀이에서 인물들은 움직이게 된다. 인물의 동작은 셀 수 없이 많은 개별 촬영으로 만들어지며, 대상들 크기를 조절하여 공간감을 효과적으로 만들어낸다. 1922년부터 나오기 시작한 월트 디즈니의 아주 짧은 만화 영화와는 달리, 〈아흐메드 왕자의 모험〉은 7분의 상영 시간으로 최초의 애니메이션, 또는 만화 영화로 평가된다. 로테 라이니거의 동료로는 발터 루트만을 들 수 있는데, 그는 1927년 몰래 카메라로 배우 없이 〈베를린–대도시 교향곡〉이라는 기록 영화를 만들었다. 같은 해 〈재즈 가수 The Jazz Singer〉를 통해 유성영화 시대가 열렸다. 그런데 이 유성영화는 영상의 미술적 표현에 부적합할 것이라는 의심을 받게 되었다.

신즉물주의

이해될 수 있는 현실 | 카지미르 말레비치가 미술을 '현실의 짐'으로부터 해방하고, 또 〈검은 사각형〉(1914-15, 모스크바, 트레티야코프 미술관)을 '20세기의 이콘'이라고 불렀을 무렵, G.F. 하르트라우프는 1923년 '긍정적으로 이해될 수 있는 현실을 충실하게 믿거나 또는 다시 신뢰하려는 미술가들'과 가까이 지내기 시작했다. 수년간 문화와 사회에서 진행되었던 혁명을 향한 움직임이 있은 이후, 유토피아를 지향하는 혁명의 '이상주의'로부터 등을 지는 징후들이 나타났다. (1923년의 인플레이션을 극복하며) 현실을 인정하는 동향은 기록적이며 풍자적인 문학적 특성을 긍정적으로 받아들이게 되었다. 에리히 케스트너의 《객관적인 로맨스_Sachliche Romanze_》는 이렇게 시작한다. "그들이 8년간 알고 지냈을 때 / (그건 이렇게도 말할 수 있다: 그들은 서로를 너무 잘 알았다), / 그들의 사랑은 갑자기 날아가 버리고 말았다 / 그들의 사랑은 마치 사람들의 지팡이와 모자처럼 서로 아무런 관계가 없는 것이 되고 말았다."

비이성적인 저항과 대척점에 있던 객관성에 관한 조형미술의 표현형식들은 양식적인 공통성을 지니고 있다. 예컨대 기본적으로 모티프의 창의적이며 날카로운 특성들이

▶ 오토 딕스,
〈실비아 폰 하르덴의 초상〉, 1926년,
목판에 혼합매체, 121×66cm,
파리, 현대미술관

오토 딕스는 자신의 모델을 '새롭게 객관적'으로 관찰함으로써, 가운데 손가락의 반지로부터 성냥통의 상표에 이르기까지 모든 세부들을 그렸다. 중세 독일과 네덜란드 회화에서 이미 나타났던 세밀화의 기법이 여기서 다시 등장하고 있다. 그러나 딕스의 정밀한 사실주의 회화는 '사진의' 객관성을 목적으로 하는 것이 아니라, 다다이즘에서 유래했다. 즉 다다이즘의 날카로운 현실 인식이 대상을 객관화 하는 것이다. 이 그림은 귀족 출신인 언론계 여성을 표현했다. 1920년대 여성들에게서 유행했던 소년과 같은 짧은 머리와 남성용 외눈 안경 등 그녀의 외적인 모습은 그녀가 옹호했던 여성해방의 문제를 상징한다. 폰 하르덴은 다리를 꼬고 담배를 피며 사내처럼 카페의 대리석 탁자 앞에 앉아 허공을 바라본다. 잘 다듬은 것처럼 보이나 대단히 큰 손은 마치 살살 기어가는 거미를 연상하게 한다. 세밀하게 그려진 나머지 부분들에서는 어떤 정서적인 의미가 느껴지며, 그에 대한 해석은 감상자의 몫으로 남는다.

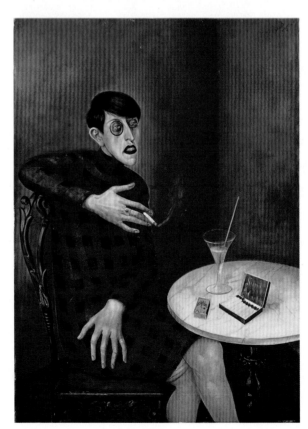

구상적으로 표현된다는 점이다. 이때 공간의 원근법적 구성과 편안한 감각의 색채들은 기피되었다.

1923-31년까지 브레스라우 아카데미 교수로 있다가 이후 베를린 아카데미 교수로 옮겨갔던 알렉산데르 카놀트가 일상적인 대상들로 구성한 정물화에 등장하는 사물들은, 서로 무관한 관계이며 그야말로 완벽한 '고요'를 나타냈다. 그의 〈기타가 있는 정물〉(1926, 슈투트가르트, 국립미술관)에 등장하는 악기는 줄이 없었다. 1920년대에 오토 딕스는 대단히 차갑게 세부 묘사를 한 초상화를 그렸다. 1927년부터 1933년에 해임되기까지 드레스덴 아카데미 교수였던 루돌프 슐리히터는, '실용적인 서정시'를 주장하는 문학계의 신즉물주의자 베르톨트 브레히트의 초상화와 '거침없는 기자'였던 에곤 에르빈 키슈의 초상화를 그렸다. 크리스티안 샤트는 세속적인 영역이나 버라이어티 극장가의 무심한 사람들을 초상화로 제작했는데, 그의 그림은 파리에서 활동했던 폴란드 여성화가인 타마라 데 렘피카가 그린 여성 초상화와 비교되었다. 페르낭 레제가 조각처럼 보이는 사물을 그린 작품들은 파블로 피카소의 구상적인 입체주의와 '신고전주의'적 회화의 경향이 나타난다.

표현주의에 대항하는 유럽의 동향은 미국에서도 나타났다. 〈아메리칸 고딕American Gothic〉(1930, 시카고 미술원)을 그린 그랜트 우드는 매우 의미 있는 '신즉물주의' 화가인데, 여기서 '고딕'은 화가가 이젤 앞에 뻣뻣이 서 있는 농부 부부와, 날이 하늘을 향한 쇠스랑이 보여주는 수직적인 구성을 가리킨다.

주술적인 사실주의 | 1920년대 중반에 프란츠 로의 《후기표현주의, 주술적 사실주의, 가장 새로운 유럽 회화의 문제들》(1925)을 계기로 신즉물주의 화가들이 사용한 주술적 사실주의라는 개념은 현실에 대한 주술로 사물의 상태와 내용을 해설하려 한다. 게오르크 슈림프는 그의 인물화(《창가의 소녀》, 1925, 바젤 미술관)에서 야외를 향한 시선을 통해 원래 대단히 낭만적인 모티프를 객관화시키고 있다. 조르조 데 키리코를 중심으로 한 '형이상학적 회화'와 그의 동료들이 출판한 회보《조각적인 가치 Valori Plastici》(1918년부터 1921년까지) 역시 주술적인 사실주의와 가까웠다. 독일계 멕시코 여성화가인 프리다 칼로의 사실주의 회화는 아메리카 원주민의 신화와 관련되었다. 그녀는 1921년 유럽에서 돌아와 기념비적인 벽화를 그렸던 디에고 리베라의 반려자였는데, 칼로는 주로 멕시코 역사로부터 나온 사회혁명적인 내용을 주제로 삼아, 매우 사실주의적이며 독특하고 민속적인 회화를 남겼다.

신즉물주의 전시회

1925년 만하임 쿤스트할레는 '신즉물주의-표현주의 이후의 독일 회화'라는 제목으로 전시회를 개최했다. 1923-33년에 쿤스트할레의 관장이었던 미술사학자 구스타프 프리드리히 하르트라우프는 퇴임 직후 한 신문에 그 전시회의 의도를 다음과 같이 요약했다. "지난 10년간 그려졌던 재현적인 작품들, 즉 인상주의도, 표현주의 추상도 아니며, 또 외면적으로 무슨 의미를 지녔거나, 내면적으로 순수하게 구성주의자들도 아니었던 미술가들의 작품들을 한 번 정리해보는 것이 중요하다고 생각했다." 그 전시회에서 다음과 같은 정의에 해당하는 양식이 나왔던 것이다. "그 전시회는 새로운 객관성Neue Sachlichkeit(신즉물주의)을 다루었다. 문제는 표현주의 이전 시기의 객관성으로 회귀하는 것이다. 그것은 '내 주변'의 사물을 발견하는 것으로, 지난 10년간 엄격한 이상주의를 초래했던 중요한 변화 이후에 나타난 새로운 세계를 이해하기 위한 것이었다."

바실리 칸딘스키

칸딘스키의 생애

1866 12월 4일 모스크바의 부유한 부르주아 가정에서 탄생. 14세에 유화를 시작함

1886-92 모스크바의 대학에서 법학 수학, 시험 이후 처음으로 결혼함(1911년 이혼). 모스크바에서 관람했던 인상주의 전시에서 모네의 '비구상' 회화인 〈건초더미〉로부터 많은 영향을 받음

1896 도르파트 대학의 제의를 거절하고 뮌헨으로 와서 미술 수업을 받음

1901 '팔랑스Phalanx' 그룹을 결성하고 '팔랑스 미술학교'를 개교. 그의 제지였던 가브리엘레 뮌터와 동거(1916년에 헤어짐)

1908-14 뮌헨과 무르나우에서 살게 되었으며, 1909년 '신미술가협회'를 결성, 1911년에 신미술가협회에서 탈퇴한 후 제1회 '청기사' 전시회 개최, 《청기사 연감》 발행, 제1차 세계대전이 발발하면서 강제로 러시아로 추방

1917-21 니나 폰 안드레브스키와 결혼, 국민계몽위원회 미술부 위원이 되었고, 이때 스물두 곳의 지방 미술관 건립

1922-33 바이마르, 데사우, 베를린의 '바우하우스 교수로 재직

1933-34 프랑스로 이민, 뇌이쉬르센에 정착

1944 12월 13일 뇌이쉬르센에서 타계(78세)

결정의 해 | 바실리 칸딘스키는 30세가 되자 법학자가 되기를 포기하고, 뮌헨으로 건너와 미술 수업을 받기 시작했다. 뮌헨 아카데미에서 그를 가르친 스승 중에는 프란츠 폰 슈투크가 있었다. 러시아를 공산주의 국가로 만들려는 혁명 정부의 선전적인 문화 정책이 20년간 펼쳐지자, 뮌헨의 미술계는 미술품 수집에 열광하게 되었고 문화 여행에 대한 관심도 높아졌다. 그러자 점차 문화에 대한 본질 정의가 새롭게 내려지게 되었다. 그러한 본질 정의의 이론적 표현은 1910년에 정리되었고, 1912년에 《청기사 연감》에 실렸으며 그의 첫 번째 저서로 출판된 《미술에서 정신적인 것에 대하여_Das Geistige in der Kunst_》에 나타나 있다.

인상주의와 아르누보, '정신적인' 표현주의 그리고 러시아 민중미술, 배경에 유리회화 기법을 쓰는 북부 바이에른의 봉헌화는, 풍경화와 인물 구성의 양식에서 미술가들이 집단을 이루어 미술 이론을 표명했던 칸딘스키 이전의 사례들이었다. 칸딘스키는 가브리엘레 뮌터, 알렉세이 폰 야블렌스키, 프란츠 마르크, 파울 클레 그리고 아우구스트 마케 등과 교류하면서 대상을 묘사하는 그림을 포기했다. 그리고 그림 주제에 내재하는 정신과 영혼을 흔드는 마력을 이끌어내는 '멜로디' 또 그것에 이울리는 색채와 윤곽을 선택하게 되었다.

칸딘스키는 외적인 인상에서 출발해 실험적 분석을 거쳐 완성하는 그림을 지속적으로 발전시켰는데, '인상', '즉흥' 그리고 '구성' 연작은 이러한 과정을 잘 보여준다. 1910년 이후 제작된 이들 작품 중 오직 열 작품이 최고의 범주로 인정되었는데(마지막 작품은 1939년의 〈구성 10〉, 개인 소장), 그 중 일곱 점이 보전되어 있다. 렌바흐하우스 시립미술관에 남아 있는 기록에서 보듯이, 뮌헨 시기를 마감하는 작품은 네 점의 비구상 회화이다. 후대에 〈사계四季〉라고 제목이 붙은 이 벽걸이용 캔버스 그림들은 에드윈 R. 켐벨의 뉴욕 저택을 위해 제작되었다(뉴욕, 각 두 점이 현대미술관과 솔로몬 R. 구겐하임 미술관에 소장되어 있음).

기초 수업 | 독일로 돌아오면서 칸딘스키는 고국인 러시아와 정치적으로는 결별했지만, 구성주의적인 '혁명 미술'은 포기하지 않고 자신의 작품 세계를 일구는 자양분으로 삼았다. 기하학적인 추상은 그가 스스로 '차가운 시기'라고 이름 붙였던 '바우하우스' 시절에 제작된 작품들의 주요 내용이 되었다. 그는 바우하우스에서 필수 과정인 '분석적 드로잉'을 포함한 기초 교육을 담당했다. 특히 '분석적 드로잉'은 단계적으로 추상 작업을 발전시키게 되어 있으며, 그 과정은 1925년 '바우하우스 교재'인 《점, 선, 면》에

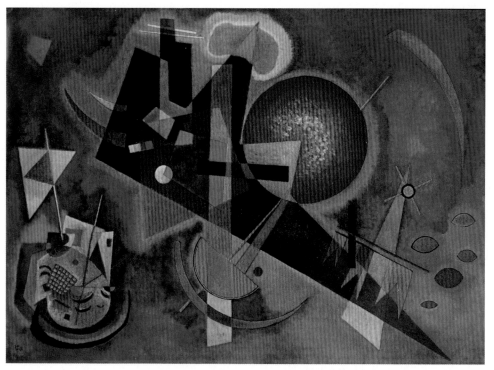

▲ 바실리 칸딘스키, 〈청색 안에서〉, 1925년, 보드에 유화, 80×110cm, 뒤셀도르프, 노르트라인 웨스트팔렌 주립미술관

1910~14년 사이에 칸딘스키는 자율적인 형태 요소들과 윤곽선이 없는 색면으로 표현된 그림을 그렸다. 1920년대에 칸딘스키는 주된 조형방식으로 드로잉과 회화를 조합한 기하학적인 추상을 발전시켰다. 프란츠 마르크는 1910년 아우구스트 마케에게 보낸 편지에서 "청색은 건조하고, 정신적인 남성의 원칙이며, 노란색은 부드러우며 밝고, 감각적인 여성의 원칙, 붉은색은 잔혹하고 무겁고, 물질적인 특성을 나타낸다'는 견해를 피력했다. 그에 따라 칸딘스키는 형태와 색채 체계 안에서, 일부는 괴테의 색채론을 따라 기본색으로 청색, 노랑, 빨강을 정했다.

그는 기하학적인 기초 형태로 원, 삼각형, 사각형을 이용했다. 그렇지만 그가 언제나 색채를 꼭 그렇게 적용한 것은 아니었다. 이러한 '기초 이론'은 형태와 색채의 본질을 추구했으며, 형태와 색채는 화면이 변형되면서 무한대의 가능성을 보여주는 것이다. 〈청색 안에서〉라는 이 작품에서 대각선으로 날카롭게 깎인 검은 삼각형과, 노랗고 뾰족하게 구부러진 초승달 형태들은 부드러운 후광으로 드리워진 붉은색과 대조된다. 그 밖의 작은 형태들은 강한 대조를 약화하는 역할을 한다. 이와 같은 형태와 색채의 '소리'로부터 하나의 음악적 '구성'이 발전하게 되는 것이다.

실렸다.

그 외에도 칸딘스키의 '색채 세미나'는 색채의 물리적이며, 생리적이고, 또 심리학적인 특성을 다루었는데, 그 이유는 "색채 문제 이외에 색채가 지니는 사회학적 연관성으로 인해 전문적인 수업이 필요"했기 때문이다(《색채 수업과 세미나》, 1923). 이 때문에 칸딘스키와 클레는 미술가의 창의성은 자유롭게 발전해야 된다고 논쟁하게 되었다. 칸딘스키는 독일에서 '퇴폐미술가'로 낙인찍혀 프랑스로 망명한 후, 계속 고립된 상태로 지내면서 그때까지 알려지지 않았던 동물과 식물 형태로부터 유래한 생물 형태의 형상 언어를 발전시켰다. 그 그림들은 미술가는 '비밀을 통해 비밀에 관해' 말할 수 있어야 하고, 또 말해야만 한다는 칸딘스키의 확신을 잘 드러내고 있다.

20세기

막스 에른스트

환각의 능력 | 1926년 막스 에른스트는 파리에서 《박물지Histoire naturelle》를 출판했다. 고대 로마의 역사가 대大 플리니우스가 1세기경에 집필했던 《박물지》처럼, 에른스트의 저서는 34점의 그림 묘사가 수록되었고, 백과사전식으로 구성되었다. 시인 폴 엘뤼아르는 이 책의 서문에서 다음과 같은 질문을 던졌다. "거울은 환영幻影을 잃어버렸는가, 아니면 세상은 불투명한 것인가?" 엘뤼아르의 질문에 에른스트는 이렇게 결론을 내렸다. "세상은 불투명하므로 우주는 인간들 사이에서 사라지고 만다. 인간의 맹목성을 떨쳐버리기 위해서는, 우선 인간의 맹목성이 무엇인지 보아야 한다." 〈빛의 바퀴〉, 〈시계탑의 탄생〉, 〈회피자〉 등의 제목이 붙은 34점의 그림은 출판되기 이전 종이를 덮고 그 위에 연필을 비벼(프랑스어 frotter)서 나온 형상들이었다. 여기에서 유래한 프로타주frottage 기법은 '정신의 환각적 능력을 증대하는 것으로', 미술가들에게는 "자신의 맹목성을 떨쳐버리기 위한" 수단이 되었다. 프로타주 기법에는 기본적으로 이성으로 제어되지 않은 '자동기술'적 드로잉과 발견에서 우연이 발생한다는 초현실주의의 이론이 깔려 있다. 에른스트는 이러한 표현방식을, 벽면의 얼룩, 쇠창살의 석탄가루, 구름 그리고 흐르는 물을 다루었던 레오나르도 다 빈치의 《회화론》과 관련지었다. 에른스트는 《회화를 넘어서Beyond Painting》(1948)에 이렇게 썼다. "네가 그것들을 잘 관찰해보면, 너는 그것들로부터 몇 가지 놀라운 발명을 하게 될 것이다."

그라타주Grattage(프랑스어 gratter, '긁다'라는 뜻) 기법은 채색된 캔버스 면을 긁어 형태를 나타내는 방식을 말한다. 프로타주와 그라타주는 '무의미의 의미'를 발견하기 위해, '우연의 법칙'이 연구되는 미술 실험에서 결과한 두 가지 기법이다. 막스 에른스트는 사물을 석고에 자국을 남기는 '눌러찍기', 채색된 끈의 자국, 또는 화면 위에 흔들어 색채 방울을 떨어뜨리는 그릇(드리핑Dripping) 등 실험적인 작업을 했다. 또한 그는 다다이즘의 콜라주로부터 콜라주 소설을 발전시켰다. 콜라주 소설이란 19세기의 삽화들을 왜곡하여 만든 연작 그림들을 의미한다. 이를테면 폴 엘뤼아르와 공동으로 작업한 〈불멸의 불

▶ **막스 에른스트,
〈염소자리〉, 1948–64년, 석고,
240×205×130cm,
베를린, SMPK, 신국립미술관**
별자리의 이름을 따서 제작한 이 한 쌍은 1948년 미국의 애리조나 주 세도나의 테라스에서 제작되었다.
막스 에른스트는 이 작품을 제작할 때, 미리 모델을 만들지 않고 그저 주걱과 흙손으로 시멘트를 쌓으며 '오브제 트루베(발견된 사물들)'를 붙여나갔다. 즉 남자의 뿔이나 목, 여성의 머리에 붙은 물고기는 자동차에서 나온 재료들이며 남자의 지팡이는 우유병을 붙여 제작했다. 이 작품은 그의 회화와 조각에서 유래된 모티프들을 조합하여 조소彫塑라는 개념을 '백과사전적으로' 표현하고 있다. 즉 뿔을 달고 있는 남자는 〈사랑의 밤〉(1927, 개인 소장)이라는 회화에 등장하며, 〈관용의 일주일Une semaine de bonté 1934)이라는 일종의 콜라주 소설에는 고독한 산 속에 사는 신비로운 왕과 왕비가 나온다. 또 〈왕이 왕비와 즐기다〉(1944)는 〈관용의 일주일〉과 비슷한 내용이다. 에른스트는 세도나의 집을 정리하면서, 〈염소자리〉를 석고로 본뜨고, 그 일부들을 프랑스로 가져왔다. 1964년 그는 프랑스에서 다시 석고를 이어 붙인 후 청동을 부어 〈염소자리〉를 완성했고, 청동 모델을 국립미술관에 선사했다.

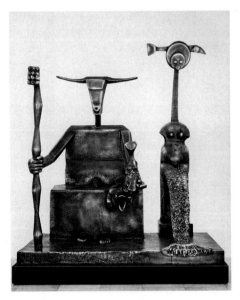

운Les malheurs des immortels〉(1922)처럼 사람의 머리를 떼어내고, 동물 머리를 붙이는 작업이 그러한 예인데, 이때 잘린 부위는 섬세하게 처리되어야 한다.

주도적인 모티프 | 절대화된 '우연의 법칙'은 초현실주의의 가면무도회에 쓰인 상연 목록이었다. 교정의 수단인 우연의 법칙은 내면 세계와 외부 세계의 경계가 되는 영역을 밝히고, 또 두 세계의 특성을 일정 모티프로 표현할 수 있게 하는 직관성을 지녔다.

가장 초기의 형태들로는 새 그리고 새와 유사한 괴수들을 들 수 있다. 새를 인간의 영혼을 상징하는 것으로 표현했던 예는 선사시대의 형상 언어에서도 찾아 볼 수 있으나, 사실 새는 정신적인 영역에서 성령의 비둘기, 또는 감각적인 영역에서 등장하는 베누스 여신의 비둘기 한 쌍처럼 정신적이며 관능적인 영역 양쪽을 나타내는 수수께끼 같은 존재였다. 이처럼 새의 정신적인 그리고 관능적인 두 가지 의미는 막스 에른스트가 보여주는 새의 세계를 이해하는 데 열쇠가 된다. 로프로프Loplop라는 이름을 지닌 에른스트의 '또 다른 자아Alter Ego'는 대개 새의 머리를 가진 존재이다. 감금되었거나 자유로운 새를 주요 모티프로 나타내면서, 하늘을 나는 키메라, 집의 수호천사, 돌풍突風 그리고 야생의 무리 등이 여러 번 표현되었다. 〈아름다운 여정원사의 귀향〉(1967, 휴스턴, 데 몰 컬렉션)은 〈아름다운 여정원사〉(유실)를 에로틱한 새의 상징으로 다시 그린 작품이다. 〈아름다운 여정원사〉는 1937년의 순회전시회 '퇴폐미술'에서 '독일 여성을 비하'했다고 비판 받게 된다.

두 번째 주요 모티프들은 '숲, 도시, 천체'에 대한 연상 작용이다. 1928년 이래 힘없이 죽어 있는 '황폐한 숲'의 연작들이 등장했고(〈거대한 숲〉, 바젤 미술관), 30년대 중반 이래 에른스트는 무성한 정글 숲을 그리기 시작했다. 이런 그림에는 대개 〈메아리 요정 Nymphe Echo〉(1936, 뉴욕, 현대미술관)과 같이 과하게 자란 인물들이 묘사되곤 했다. 그 외에도 〈성 안토니우스의 유혹〉의 배경으로 무성하게 자란 정글이 선택되었다(1945, 뒤스부르크, 빌헬름 렘브루크 미술관).

에른스트의 생애

1891 4월 2일 쾰른 근방인 브륄에서 탄생. 그의 아버지는 학교 선생으로, 취미로 그림을 그림

1910 문헌학, 철학, 미술사를 본 대학에 수학하면서 고학으로 회화를 익힘. '라인 표현주의자들'(아우구스트 마케)과 어울리고 1913년 베를린에서 열린 '제1회 독일 가을 전시회'에 참가

1914-18 전쟁으로 군 복무

1919-20 쾰른의 다다에 가입, 베를린의 다다-메세(시장)에 참가

1921 시인 폴 엘뤼아르와 친교를 맺은 에른스트는 파리로 와서 앙드레 브르통을 중심으로 한 초현실주의 그룹의 일원이 됨. 브르통과는 1938년에 절교

1938 아비뇽 근방의 생 마르탱 다르데슈에서 조소 제작에 몰두

1939-41 '적대적인 외국인'으로서 감금당함

1941 스페인으로 도피했다가 미국으로 이민. 뉴욕에서 미술품 수집가 페기 구겐하임과 세 번째로 결혼함. 1942년 마르셀 뒤샹(공간에 끈을 이어 달음)을 통해 전시회를 조직함

1946 화가인 도로테아 태닝과 결혼하여 애리조나 주 세도나에 정착

1953 프랑스로 돌아옴. 1954년 제27회 베네치아 비엔날레에 참가하여 회화 부분에서 대상 획득(조각에서는 한스 아르프, 판화로는 호안 미로가 대상을 수상함). 1961년에는 뉴욕, 시카고 런던에서 회고전 개최, 1967-68년 쾰른과 취리히에서 전시회를 가짐

1976 4월 1일 85세가 되던 생일날 밤에 파리에서 타계

20세기

파블로 피카소

피카소의 생애

1881 10월 25일 말라가에서 태어남. 아버지 돈 호세 루이즈, 바르셀로나와 마드리드의 아카데미에서 미술 교육을 받음

1904 파블로는 1900년부터 매년 파리를 방문하다 1904년 파리에 정착. 그동안 모친 이름으로 그림에 서명하게 됨. 청색 시대와 장밋빛 시대, 또 분석적이며 종합적인 입체주의 이후 1914년부터는 '피카소의 신고전주의'가 시작됨

1918 러시아 무용수 올가 코크로바(1955년 사망)와 결혼, 아들 파올로 탄생

1925 초현실주의 그룹과 친교

1931 부아즈겔루 성城에 조각 아틀리에를 갖춤

1937 파리 만국박람회에 〈게르니카〉 전시

1944 프랑스 공산당에 입당

1946-53 화가 프랑수아즈 질로와 동거, 아들 클로드와 딸 팔로마 탄생

1947 발로리에서 도자기 제작, 발로리 '평화의 전당'에서 〈전쟁과 평화〉 제작(전시는 1954년에 이루어짐)

1958 자클린 로크와 결혼

1961 칸 근방의 모쟁에 정착

1973 피카소는 91세를 일기로 8월 8일 모쟁에서 타계. 액상프로방스 근방에 있는 피카소 소유의 보브나르그 성城 정원에 묻힘

다양한 시각 | 조형미술의 본질 중 하나는 보는 습관을 변화시키는 것이다. 보는 것은 새로운 보기, 즉 새로운 '견해'를 초래한다. 피카소는 80년간 1만 점의 회화를 제작했는데, 그의 주요 작품들은 본질적으로 사물을 바라보는 인습적인 관점과 이해에 맞서 싸운 결과라 할 수 있다.

20세기로 전환하는 기간에 탄생했으며 또 1970년 개관된 바르셀로나의 피카소 미술관에 전시된 그의 작품들은, 그가 (엘 그레코와 벨라스케스에 대해) 또 폴 고갱과 앙리 툴루즈 로트레크 작품의 선 양식과 평면 양식을 학술적이며 미술사적으로 얼마나 진지하게 탐구했는지를 고스란히 보여준다. 피카소는 1885년부터 규칙적으로 파리를 방문했던 에드바르드 뭉크의 어둡고 암울한 상징주의의 영향을 받아 바르셀로나와 파리를 방문하면서 그와 유사한 작품들을 제작하기도 했다(《인생》, 1903, 클리블랜드 미술관). 1904년 피카소는 파리에 정착했고, 동거녀 페르난데 올리비에와 함께 몽마르트 언덕에서 보헤미안 예술가 집단에 속하게 된 후 청색 시대가 시작되었다. 청색 시대는 그 당시에 작품에 주로 사용된 푸른색 때문에 붙여진 이름이다. 그 다음에는 장밋빛 시대가 뒤를 이었다(《곡예사》, 1905, 워싱턴, 국립미술관).

피카소는 입체주의의 단계에 따라 특정 작업을 단계적으로 발전시켜나갔다. 〈거트루드 슈타인의 초상〉(1905-06, 뉴욕, 메트로폴리탄 미술관)을 비롯한 여러 '거트루드 슈타인의 초상'은 바로 그러한 예인데, 피카소는 1903년 이후 파리에서 살게 되었으며, 이 미국 문학가를 위해서 기하학적으로 세련된 형태들로 이루어진 탈원근법적인 구성을 80점이나 제작했다. 다섯 명의 누드 여성이 등장하는 〈아비뇽의 여인들〉(1906-07, 뉴욕, 현대미술관)은 아프리카 조각 작품에서 영감을 얻었으며, 그림의 대상을 입체주의적으로 분해하기 바로 전 단계의 작품이다. 피카소와 조르주 브라크의 작품에서 그림의 대상은 해체되고 말았다. 이 두 미술가의 인체, 풍경화 그리고 정물화는 자연의 법칙을 재현하는 것이 아니라, 조형 법칙에 따라 창조되었다. 즉 조형 법칙은 바로 폴 세잔이 '자연과 평행'을 이룬다고 이해한 것이었다. 이제 그림과 조각은 자율적인 유기체가 되었고, 실재의 재료들을 사용한 콜라주와 아상블라주가 입체주의적인 기법으로 전개되기 시작했다.

천재적 발상 | 입체주의가 조형미술계를 완전히 뒤흔들어놓은 동안, 피카소는 1914년 기호記號 미술에 눈을 뜨면서 입체주의 혁명과는 오히려 반대되는 길로 들어섰다. 피카소는 기호 미술을 앵그르의 고전주의 미술과 비교된다고 했으며, 자신의 작품에서 등

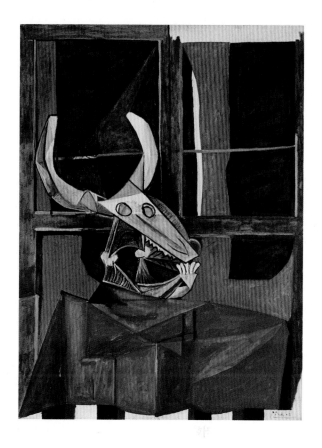

적용했다(〈바닷가에서 뛰는 여인〉, 1922, 파리, 피카소 미술관). 실제로

파블로 피카소,
〈황소 해골이 있는 정물〉, 1942년,
캔버스에 유화, 130×97cm,
뒤셀도르프,
노르트라인 베스트팔렌 미술관
이 작품의 구도는 창문의 십자 틀로
인해 좌우상하 대칭으로 이루어진
배경과, 4분의 3 측면으로 재현된
황소 해골의 공간적인 효과를 대조했다.
황소 해골은 어두운 창문 앞에서 창백한
색채로 표현되었다. 외부와 내부를
이어주는 창문은 어두운 밖을 보여주며,
내부 공간은 은둔의 장소로서 바깥과
차단된다. 대조되는 색채의 효과로 인해
황소의 해골은 죽은 사람의 해골과
비슷하게 바니타스(허무)의 상징물로
등장한다.
피카소는 이 그림을 친구가 사망한 지
얼마 지나지 않았던 1942년 봄에 그렸다.
그 친구는 바로 함께 파리에서 활동했던
스페인 조각가 훌리오 곤잘레스로,
피카소는 그에게 석재 조각을 배우기도
했다. 그에 따라 창문의 십자와 해골은
이 정물화가 만가輓歌, 즉 레퀴엠이라는
것을 상징한다. 그 외에도 '어두운' 이
그림은 파리가 독일에게 점령당하고 있는
상황을 전한다. 슬픔이 분노로 연결되는
것이다.

글고 조각적인 신체에 적용했다(〈바닷가에서 뛰는 여인〉, 1922, 파리, 피카소 미술관). 실제로 신고전주의는, 1928년 〈아폴리네르의 기념비〉를 위한 수많은 습작에서부터 철사를 이용한 비구상 구조물에 이르기까지, 다양하게 변화한 피카소 양식 요소 중 하나일 뿐이었다. 그러나 피카소는 자신의 양식을 완전히 뛰어넘는 작품은 결코 제작하지 않았다. 다른 작품들과 마찬가지로, 벨라스케스의 〈시녀들〉을 변형한 58점의 작품들(1952, 바르셀로나, 피카소 미술관)은 스페인이 자기가 추구하는 미술의 고향이라는 피카소의 심정을 나타내고 있다.

우리는 현대 미술에서 '무엇을'보다 '어떻게'가 중요하다고 인식했으며, 피카소를 통해서 '누가'라는 질문을 던지며 현대 미술에 대한 인식을 확장하게 된다. 피카소라는 인물은 부족한 양식 개념이나 재료들로부터 새로운 가능성을 찾게 했고, 다른 천재로 하여금 새로운 발상을 하도록 했다. 1955년 감독 앙리 클루조는 피카소가 작업하던 투명한 재료를 보고, 저런 재료라도 형상들을 만들어낼 수 있겠다고 확신하며, 〈피카소의 비밀Le mystère Picasso〉(흑백과 컬러 혼합, 35 mm, 78분)이라는 영화를 제작했다.

20세기

게르니카

시대적 배경

1931 스페인 공화국 탄생

1934 군주제 옹호자들의 정권이 개혁을 후퇴시킴

1936 국민전선 정부와 프랑코 장군이 지휘하는 군사 쿠데타가 맞서면서 내전이 시작

1937 피카소는 파리의 만국박람회에서 스페인 관에 참가. 4월 26일 독일의 '콘도르 군단'이 프랑코의 주문으로 바스크족의 주요 도시인 게르니카 폭격 파괴시킴. 5월 1일 피카소는 게르니카에 내한 첫 번째 스케치를 시작

1938 에브로에서 마지막으로 승리를 거둔 후에 공화국 군대는 수세에 몰리게 됨. 〈게르니카〉는 오슬로, 런던, 리즈 그리고 리버풀에서 파시즘에 대항하기 위한 구호로 전시됨

1939 마드리드 점령 후 프랑코 장군은 독재 정권을 세움. 뉴욕의 현대미술관으로 〈게르니카〉 임대

1970 약 300명의 미술가들과 문학가들이 미국의 베트남 전쟁에 항거하기 위해 〈게르니카〉 앞에서 시위

1973 피카소 타계. 그의 유언으로 스페인에서 프랑코 정권이 종식된 후 〈게르니카〉가 전시됨

1975 프랑코 사망. 후안 카를로스 1세 왕이 민주주의 체제 도입

1981 〈게르니카〉가 마드리드의 프라도 미술관에 독립적인 공간을 얻게 됨

미술과 정치 | 1937년 파리 만국박람회에서 스페인 공화국의 전시관에 걸린 파블로 피카소의 기념비적인 회화는 매우 명백하게 정치적 의미를 지니고 있었다. 이 작품은 스페인 팔랑헤 당원들의 전쟁 범죄에 맞선 분노의 표현이었다. 팔랑헤 당원들은 이탈리아의 파시스트와 독일 나치정권으로부터 후원받았고, 게르니카에 거주하던 1600명 주민들은 4월 26일에 군사적으로 아무런 관련이 없이 폭격을 받아 살해되고 말았다. 게르니카 주민들은 최신 전쟁무기가 민간인을 향해 발포하여 살해된 최초의 희생자들이었다. 정치적 의미를 담고 있는 피카소의 에칭은 두 개의 주제에, 각각 아홉 가지의 장면을 담았다. 이 작품은 〈프랑코의 꿈과 거짓〉이라는 제목으로 출판되었으며, 그 수익금은 공화당으로 전달되었다.

1945년 피카소는 다음과 같이 언급했다고 전해진다. 투우 도상학에서 유래한 "황소는 〈게르니카〉에서 잔혹함을, 말은 국민을" 의미한다. 또한 "〈게르니카〉라는 그림에서는 다분히 선전적 특성이 의도되었다."는 것이다. 피카소는 〈게르니카〉를 통해, 현대적 구상미술에서 정치적 의도를 구체화했다. 멕시코의 다비드 시케이로스, 레나토 구투소, 혹은 쿠바의 빌프레도 람이 이와 유사한 작품 경향을 보이는 화가들이다. 특히 람은 쿠바의 내전 중, 공화파에 서서 싸우기도 했다. 그리하여 1953년 동독 미술계는 미술의 정치적 참여에 관한 토론을 하게 되었고, 바로 이 토론을 통해 빌리 시테는 형식과 주제 면에서 피카소의 작품을 번안하는 데 관계하게 되었다.

가해자가 없는 피해? | 〈게르니카〉는 1937년과 이후 몇 년간 프랑코와 그 주변 당원들로부터 적대시되었다. 그들은 단지 이 작품의 인쇄 복제물만 지닌 사람들도 감옥으로 보낼 정도였다. 그러나 〈게르니카〉는 공산주의자들로부터도 미움을 샀다. 그들은 그 작품이 스페인 전시관에서 철회되어야 한다고 주장했다. 왜냐하면 그 그림은 '건강하고 보편적 이해력'을 지닌 프롤레타리아에게는 이해될 수 없기 때문이라는 것이었다. 그러나 이 작품에 대해 비판적이며 거리를 둔 비평, 즉 피카소가 가해자의 이름을 밝히지 않았다는 주장은 옳지 않다. 그런 비판에 맞서기 위해 피카소는 〈한국에서의 학살〉(1951, 파리, 피카소 미술관)을 내놓았다. 이 작품은 고야의 전통을 따라 사살 장면을 표현한 작품이다.

이탈리아의 문화사가인 카를로 진즈부르그는 최근에 이 작품을 해석하면서 이제까지 제기된 모든 이의를 제압했다. 그에 의하면 〈게르니카〉는 "파시스트들이 등장하지 않는, 그러나 그 자리에 비극과 죽음을 함께 맞이하는 인간과 동물의 공동체가 등장

하므로 철저히 반反 파시스트적인 그림"이다(《칼과 전구-피카소의 게르니카를 새로 읽는 법》, 1999). 진즈부르그는 피카소의 '파시즘에 반대하는 모호한 비평'에서 그가 선호했던 바를 추정했다. 1937년 당시 (피카소와 마찬가지로) 초현실주의와 가까웠던 문학가 조르주 바타유 역시 피카소처럼 모호한 비평적 입장을 취했다.

진즈부르그는 방대한 게르니카 문헌, 그리자유 Grisaille 회화와 같은 피카소의 조형 방식, 그리고 말, 황소, 초, 태양, 엄마와 아기에 대한 만가와 같은 모티프 속에서 피카소의 전기傳記를 구성하여 보여주었다. 즉 〈게르니카〉에서 전쟁 범죄에 대한 질시는 일종의 구실이며, 피카소는 이 작품으로부터 피카소 '개인적 신화'의 레퍼토리를 창조해 냈다는 것이다.

'사례 연구'에 대한 내용적이며 방법론적인 논쟁과 관련하여, 《피카소의 게르니카 Picassos Guernica》(1985)를 집필한 예술학자 막스 임달은 '해설적인 묘사'라는 글에서 피카소의 작품을 이렇게 해설했다. 〈게르니카〉는 입체주의적이며, 윤곽선을 해체하는 다면체적 특성, 그리고 신고전주의적이며, 윤곽을 강조하는 일면적 특성, 또 입체주의적으로 채색한 '콜라주(신문지로 모방)', 그리고 장소와 시간, 행위 등에 대한 고전적 통일성 등에서 결과된 하나의 '종합'이라고 설명했다. 종합적 특성이 바로 표현주의적인 구상화를 낳게 했던 것이다. 이러한 시각에서 작품 안의 불빛을 가져오는 사람은 다층적 의미와 함께 미술이라는 빛으로 진실을 밝힌다는 뜻을 전한다고 볼 수 있다.

피카소의 연인인 도라 마르가 찍은 사진 기록은 1973년 5월 11일부터 6월 4일까지 진행된 이 그림과 연관된 여덟 단계의 작업과정을 잘 보여준다. 〈게르니카〉의 구도가 세폭 제단화를 연상하게 한다면, 중앙부의 삼각 구도는 고대 건축의 삼각 페디멘트 부조들을 떠올리게 한다. 결정적인 변화는 바닥에 쓰러진 '전사'의 위치이다. 그의 두 발은 삼각형 왼쪽의 모서리를 형성한다. 전사는 최초의 판본에서는 오른팔을 수직으로 들고 있었는데, 두 번째 판본에서는 둥근 '태양'에 둘러싸인 움켜진 주먹이, 마치 전구와 같이 타원형의(신적인?) '눈'처럼 보이게 했다. 뉴욕의 〈자유의 여신상〉을 연상시키는 그 손짓은 희망을 떠올리려는 것일까? 스페인 관에 전시되었던 폴 엘뤼아르의 시 〈게르니카의 승리〉가 이 손짓의 의미를 잘 보여주었다. 1950년 알랭 르네 감독은 단편영화 〈게르니카〉에서 피카소 그림의 모티프와 엘뤼아르의 시를 대비하여 몽타주로 구성했다(흑백영화, 16mm, 13분).

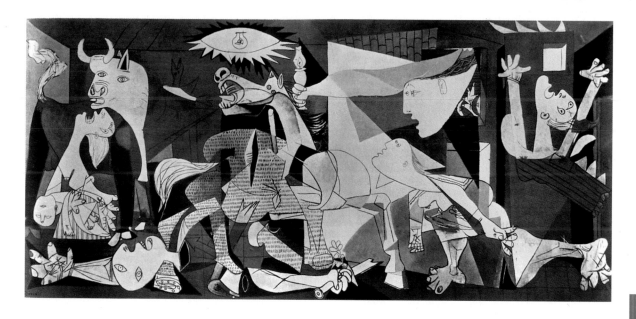

박해와 파멸

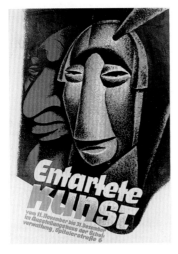

▲ 퇴폐미술전 포스터, 1937년 7월,
뮌헨에서 시작하여 그 해 말에
함부르크에서 전시

포스터에 수록된 그림은 화가이자
조각가인 오토 프로인트리히의 〈새로운
인간〉(1912)이라는 조각을 가리킨다.
프로인트리히는 미술사와 회화를
공부한 후 1906-07 로비스 코린트의
제자가 되었다. 그 후 그는 1908년
몽마르트 언덕의 아방가르드 집단에
끼게 되며, 1914년 샤르트르 대성당
탑에서 스테인드글라스 공방을 얻었다.
그는 베를린에서 1918년 '미술작품 제작
고문'을 맡았고, '11월 그룹'의 창립 회원이
되었다. 1924년에 파리에 정착했으며,
피트 몬드리안, 세르게 폴라코프와 함께
비구상 미술의 가장 이름 있는 대표자가
되었다. 그는 당시 회화, 모자이크,
유리회화, 양탄자 디자인, 조각 작품 등
다방면에서 활동했다. 1939년 전쟁이
발발하자 프로인트리히는 파리에서
적대적 외국인으로 수감되었다가,
1943년에 체포되어 독일 마이다네크의
집단수용소에서 살해당했다.

독일의 그림 파괴 | 1933년 베를린의 분서焚書 사건, 1939년 베를린 소방서 안마당에서 5000점의 미술작품을 태운 일은 맥락이 같은 사건들이었다. 이 두 사건 사이에 독일에서는 미술에서 모든 '퇴폐'를 청산한다는 전례 없는 사건이 벌어져 많은 예술 작품들이 파괴되었다. '퇴폐' 개념은 개인과 사회에 대해 '건강한' 그리고 '병적인' 심리와 체질을 나누는 인습적 구분에서 유래했다. 나치의 이데올로기는 "우리가 20세기 초에 알게 된 입체주의와 다다이즘 집단의 개념 이후 정신병자와 타락한 인간이 병적으로 증가했다"(아돌프 히틀러,《나의 투쟁》, 1925)며 아방가르드 미술을 향한 증오를 부추겼다.

국가사회주의자(나치)들이 정권을 잡기(1933) 이전인 1930년 튀링겐에서는 바이마르 미술가 연맹의 감독이 바우하우스의 오스카 슐레머가 그린 프레스코 벽화 위에 덧칠을 해 지워버린 일이 있었다. 수많은 미술관의 관장과 예술학자, 그리고 드레스덴 아카데미의 교수였던 오토 딕스와 뒤셀도르프 아카데미의 교수였던 파울 클레와 같은 미술 아카데미의 교수들이 파면되었다. 1933년에는 '정부의 미술 1918-33년 카를스루에', '만하임의 문화 볼셰비즘' 그리고 '미술에서 파멸의 거울(드레스덴)' 과 같은 '놀라운 전시회'를 개최하게 되었다. 결국 1936년에 뮌헨에서는 구성주의를 모방하여 만든 '퇴폐미술' 포스터가 출현했는데, 포스터에는 '비독일적'이라는 작은 글씨와 함께 '볼셰비즘의 '문화 기록' 그리고 유대인의 '파괴적 작업'이라는 비방 문구가 함께 게재되었다.

1937년 7월 18일 뮌헨에서는 '대大독일 미술 전시회'와 함께 독일 미술 전시관Das Haus der Deutschen Kunst이 축성되었다. 1933년 10월 히틀러는 길가로 주랑 현관을 세운 신고전주의 양식인 이 건물(건축가, 루트비히 트로스트)의 초석을 놓았다. 축성식 다음날, 순회 전시회인 '퇴폐미술전'이 열렸는데, 이 전시회에 참여하게 된 작품들은 대단히 잔혹하게 압류되었다. 퇴폐미술전은 1936년 베를린 올림픽을 보고 외국인들이 독일에 대한 비판적 시각을 다소나마 누그러뜨린 직후에 개최되었다.

물론 1933년 새로이 들어선 나치 정권은 알프레트 로젠베르크가 1929년 이후 진행한 '독일 미술의 전선Kampfbund der deutschen Kultur'에게 아래의 지침을 하달했다. "독일의 미술관과 갤러리로부터 세속적이며 볼셰비키적인 모든 징후들은 제거되어야 한다. 그 전에 그런 작품들은 시민들에게 공개되어야 한다. 이 작품들은 그것들을 선택하고 수집한 갤러리의 공무원들과 문화부 장관의 이름과 함께 공개되어야 한다. 그 작품들은 미술품이 아니므로 오직 하나의 목적, 즉 공공건물의 땔감이 될 뿐이라는 것을 알려야 한다."

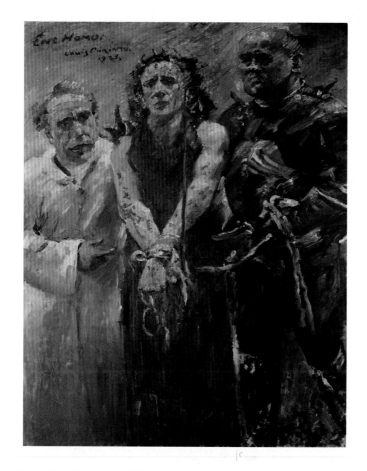

로비스 코린트가 사망한 해에 그려진 이 그림은 요한복음이 전하는 예수의 수난을 재현한다. 예수는 고문을 받고 군중들에게 끌려나간다. 예수는 가시면류관을 썼으며 자주색 겉옷을 입었는데, 이때 빌라도가 군중들에게 "이 사람을 보라"(라틴어 ecce homo, 요한 19:5)라고 말한다. 1933년 해고될 때까지 베를린 국립미술관의 관장이었던 루트비히 유스티는 이 그림을 운터덴린덴 거리의 세자궁에 있었던 20세기 미술관을 위해 구입했다. 이 미술관은 1937년의 '퇴폐미술전' 때문에 500점이 넘는 회화, 조각 그리고 드로잉을 압류당했다. 작품 선택은 제3제국의 조형미술 감독이었던 아돌프 치글러가 주도했다. 치글러가 보기에 코린트는 "오직 병약하고 퇴폐적인 욕구를 보여주는" 대표적인 미술가였다. 사실 코린트는 1895년부터 독일에서 가장 성공적인 화가이자 드로잉 화가로 인정받았으며, 막스 리버만이 이끄는 베를린 '분리파'에 소속되었던 인물이다. 아돌프 치글러는 대단히 비열한 어조로 코린트에게 "그는 두 번째 심장마비로 쓰러진 후, 오직 병적이며 이해할 수 없는 낙서질이나 해댔다"고 주장했다. 1939–62년에 바젤 미술관의 감독을 지낸 게오르크 슈미트는 1939년에 이 작품을 구입했다. 슈미트는 루체른의 피서 경매장을 거치지 않고 나치시절 괴벨스의 '국민계몽과 선전부'였던 독일미술관으로부터 이 작품을 직접 구입했다. 바젤 미술관은 같은 경로로 바를라흐, 베크만, 코린트, 드랭, 코코슈카, 마르크, 모더존 베커, 놀데, 슐레머 그리고 슈림프 등이 제작한 13점의 작품을 구입했다. 이전에도 게오르크 슈미트는 루체른에서 경매를 통해 사갈, 코린트, 드랭, 딕스, 클레, 마르크 그리고 모더존 베커가 제작한 일곱 작품의 가격을 높이 치솟게 했던 일이 있었다.

매도와 매각 | 에밀 놀데의 〈물라토 여인의 초상〉(1913, 할레, 시립미술관, 오늘날은 케임브리지, 매사추세츠, 부슈 라이징거 미술관)과, '마녀의 저주'라고 불리며 1912년 교회로부터 전시가 금지되었던 아홉폭 제단화 〈예수의 생애〉(에센, 폴크방 미술관, 오늘날 제빌, 놀데 재단에 소장)는 '조형미술을 검둥이로 만들었다'며 치욕적으로 매도된 예이다.

제2차 세계대전이 시작되기 바로 직전까지 보전되어, 1938년에 제정된 법에 의거해 국가재산으로 규정된 작품들 중에서 국외로 매각하려던 작품들은 유럽 미술 시장에서 매우 어려운 국면에 처했다. 외국으로 이민 간 미술가들의 여러 조직이 나치 정권의 미술품을 팔아넘기려는 행위에 거부권을 행사했다. 그러나 나치에 항거할 좀 더 긍정적인 조건을 기대할 수 있게 되자, 마지막 순간에 작품들을 구하자는 의견이 도출되었다. 그 결과 스위스의 바젤 미술관은 1939년 6월 30일 루체른에서 만하임(독일)의 쿤스트할레가 내놓은 샤갈의 〈율법학자〉를 3400마르크로 측정된 매매가의 반절보다도 낮은 가격으로 구입할 수 있었다.

제스처

액션 페인팅 / 아르 앵포르멜

제2차 세계대전 이후에 탄생한 추상표현주의의 이 두 가지 개념은 1950년대에 사망했던 두 미술가들과 인연이 있다.

잭슨 폴록은 1912년 와이오밍 주에서 태어나 로스앤젤레스와 뉴욕에서 회화를 공부했다. 그는 1930년대에 짧게 미국에서 활동한 멕시코의 프레스코 화가 오로스코와 시케이로스를 알게 되었으며, 인디언 미술을 연구했다. 폴록은 1942년 추상 회화를 시작했고, 미술품 수집가이자 갤러리 소유주인 페기 구겐하임은 1943년부터 폴록의 후원자가 되었다. 그녀는 1947년 베네치아로 이주해 1948년에 폴록을 액션 페인팅의 선구자로 유럽에 소개했다. 폴록은 1956년 자동차 사고로 사망했다.

볼스는 사진가 알프레드 오토 볼프강 슐체가 1937년부터 사용하기 시작한 가명이다. 그는 1913년 베를린에서 태어났다. 1932년부터 주로 파리에서 살았으며, 1939-40년에는 적대적인 외국인으로 수감되었다. 그는 파울 클레의 영향을 받아 1933년 화가가 되기 위해 독학을 시작했고, 그 뒤로는 초현실주의의 영향을 받았다. 볼스는 파리에서 드로잉과 수채화 전시회를 열었고, 이 전시회가 장 폴 사르트르의 주목을 끌었다. 그는 1947년 선보인 40점의 유화를 통해 타시즘Tachism(프랑스어 tache, '얼룩')이라는 양식 개념을 유행시켰다. 타시즘은 아르 오트르Art autre(, 다른 미술), 아르 앵포르멜 개념들과 함께 사용되었다. 볼스는 1951년 파리에서 타계했다.

추상표현주의 | 1950년대 미국과 서유럽의 아방가르드에서는 서로 연결되는 현상이 집합적으로 나타나는데, 그 현상을 보면 초기 현대 미술의 두 가지 흐름 즉 구상적 표현주의와 비구상 추상이 종합되었다는 인상을 받게 된다. 1952년부터 미술 비평에서 적용된 액션 페인팅Action Painting 개념은 한편으로는 회화를 (수공업적인) 행위로 파악하고 있었다. 다른 한편 액션 페인팅은 수공업적 도구의 사용과 재료의 중요성을 조형방식으로서 해석했는데, 이러한 입장은 기하학적 추상에서 구성적 조형방식이 높게 평가되는 것과는 구분되었다.

화면 구성의 본질적 요소로서 강렬한 붓 터치가 지배하는 그림은 빈센트 반 고흐의 표현 미술에서 유래를 찾을 수 있다. 1900년경 반 고흐의 작품을 두고 표현 행위가 심리적 회화의 해설이 될 수 있다는 출발점이 마련되었으며, 이것을 발판 삼아 심층심리학에서 비롯된 초현실주의의 자동기술법이 등장했던 것이다. 한편 행위 미술의 또 다른 뿌리는 극동아시아의 서예에서 찾아볼 수 있다.

이러한 모든 조건이 갖추어지면서 추상표현주의는 수단의 목적을 지닌 회화로부터 탈피하는 방향으로 발전하게 되었고, 그 대신 화면에 물감 방울을 떨어뜨리고, 붓고, 흩뿌리면서 나타나는 역동성이 선호되기 시작했다. 이때 비로소 재료의 '고유한 특징'이 중요하다고 파악되었고, 이러한 재료의 특징은 감추어진 에너지를 분출하기 위해 한껏 활용되었다. 1948년부터 잭슨 폴록이 시작한 액션 페인팅을 본 사람들은 그 작품들이 화가와 재료 사이에 벌어진 육탄전이라고 묘사했다. "색채가 캔버스에 뿌려질 때면 마치 폭발하여 타오르는 것 같았다. 폴록은 그 다음에 어디에 색채를 뿌려야 할지, 결정을 내리기도 전에 물감을 뿌렸고, 그때 그의 눈에는 고통의 흔적이 역력했다."

앵포르멜 미술 | 1982년 자르브뤼켄에서 게르하르트 회메, 카를 오토 괴츠, 베르나르트 슐체 그리고 K.R.H. 존더보르크 등이 참여한 '앵포르멜 심포지엄', 또 1997년에 도르트문트, 엠덴 그리고 린츠에서 있었던 전시회 '앵포르멜 미술-1952년 이후의 회화와 조각', 또는 하이델베르크에서 1998-99년에 개최된 전시회 '앵포르멜-기원, 줄기, 반응'은 행위 미술이라는 회화의 개념을 널리 알리는 역할을 했다. 행위 미술은 한편으로 '전쟁 이후의 미술'이라는 단원을 의미하기도 하고, 다른 한편으로는 지난 50년간의 미술에서 근간을 이룬 부분으로서 관찰되어야 한다. 이러한 주장은 바로 도르트문트에서 있었던 '앵포르멜 미술 연구 프로젝트'의 결과이기도 하다.

독일의 행위 미술은 비구상 미술에서 회화의 즉흥성을 우선함으로써 특정한 양식

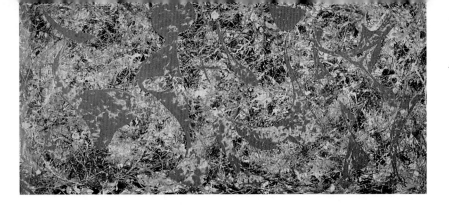

◀ 잭슨 폴록, 〈직물로부터: 제7번〉,
1949년, 매소나이트(목질 섬유판)에
유화와 래커 안료, 121.5×244cm,
슈투트가르트 국립미술관

액션 페인팅 초기에 해당하는 이
회화는 막스 에른스트가 최초로 적용한
드리핑(물감 흘려 뿌리기)된 안료와
화가의 상호작용으로부터 나온 결과이다.
폴록은 《나의 회화My Painting》(가능성들
1, 1947~48)에서 자신의 작업방식에 대해
다음과 같이 썼다.

"내 그림은 이젤에서 탄생하지 않는다.
내가 캔버스를 세워두는 일은 매우
드물다. 나는 캔버스를 딱딱한 벽에 펼쳐
고정시키거나 바닥에 깔아놓는다. ……
바닥에 둘 때 나는 더 편안해진다. 나는
그때 그림과 더 가까워진다. 그래서 나는
그림을 두고 이리저리 움직일 수가 있다.
사방으로 움직이며, 말 그대로 그림 안에
있게 되는 것이다. 이는 서부 인디언의
모래화가의 방식과 같은 것이다. 나는
이젤이나 팔레트, 붓과 같은 일반적인
그림 도구들을 더 이상 이용하지 않는다.
오히려 작은 막대기, 흙손, 나이프, 액체
안료, 혹은 모래, 깨진 유리 그리고 또
다른 낯선 재료들이 섞인, 질감이 무거운
안료들을 즐겨 사용한다."

을 형성했다는 관점에서 보면 프랑스의 아르 앵포르멜Art informel과 유사하다. 조르주
마티유는 1947년에 개최된 볼스의 전시회를 다음과 같이 회상했다. "40점인 각 작품
들은 모두 다른 작품들보다 서로 더 야단스럽고, 시끄럽고, 잔혹해지려는 듯 보인다.
…… 볼스 이후 모든 것이 새로 만들어져야 했다."

'잔혹한' 그림이라는 인상은 물줄기와 같은 표현, 두꺼운 딱지가 앉은 색채의 흐름,
또 상처받은 영혼이 포기한 삶과 같은 연상에서 유래했다. 볼스와 마찬가지로 마티유
는 초현실주의의 자동기술법에 뛰어났고, 몇 초 안에 선으로 그린 기호들을 회화의 행
위로서 파악하는 데 익숙했다. 이런 화법은 폴록의 액션 페인팅과는 다분히 구분된다.

파리의 앵포르멜 미술이 장 폴 사르트르와 알베르 카뮈의 실존철학에 필적하는 조
형예술로 여겨지는 반면, 독일 라인란트의 앵포르멜 미술은 그 유래가 정확히 파악되
지 않는다. '무형의' 회화인 앵포르멜 미술은 나치 독재가 허용한 미술에 대항하기 위
해 등장했다. 말하자면 구상 미술을 강요했던 나치의 '재건'에 대한 명백한 항변으로서
파괴적이기도 했다.

1952년 '사두마차Quadriga'(괴츠, 슐체, 오토 그라이스, 하인츠 크로이츠) 그룹은 프랑크푸르
트의 프랑크 갤러리에서 열린 제1회 전시회에서 '신표현주의자들Neuexpressionisten'이라
고 불리면서, 현대에 와서 통제되었던 독일 미술에 새로운 입지를 부여하려 했다. 이때
독일의 앵포르멜 미술은 그 본질에 따라 특정 '양식'으로 정착되는 것을 거부하였다.
그러나 미술 시장은 경제성을 추구했다. 미술 시장에서는 1938년 (오스트리아를 포함한)
대독일제국의 점차 강해지는 패악으로 인해 스위스의 다보스에서 생애를 마쳤던 에른
스트 루트비히 키르히너와 같은 '구-표현주의'와의 화해를 시도했다.

약 1970년경 '새로운 야수들Neuen Wilden'이 구상화를 다시 시도하게 되었는데, 그 중
게오르크 바셀리츠는 거꾸로 서 있는 대상들을 그려내면서, 회화적인 표현을 다시 중
요하게 부각했다.

신사실주의 | '내면세계'를 표현한 추상표현주의의 주관적이며, 개인주의적인 조형 구조 이후 1960년대에는 '외부 세계'에 대한 논쟁이 일어났다. 외부를 향한 시각을 사실적이라 부르는 것은 눈으로 본 것을 그대로 모사한다는 것과는 아무 관련이 없고, '물질'로서 실재에 관한 작업과 관련된다. 젊은 사실주의, 비판적 사실주의, 유토피아적 사실주의, 또 포토리얼리즘과 같은 여러 종류의 양식 개념들이 각자 '새롭다'고 일컬으면서, 모두 미술과 실제의 관계에 대해 이미 오래전부터 제기된 의문점을 해소하려고 시도했다.

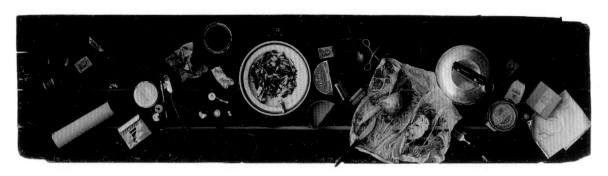

▲ 다니엘 스포에리,
〈로베르의 탁자〉, 1961년,
나무와 그 위에 고정시킨 사물들,
50×200cm, 쾰른, 루트비히 미술관
'누보레알리스트'의 한 사람인 다니엘 이삭 파인슈타인, 일명 스포에리는 파리에서 아상블라주 기법을 이용해 '떨어진 그림들'로 명명된 정물화 형태를 전개했다. 음식과 함께 일상적인 상차림에서 사용되는 사물들이 탁자에 매우 우연적으로 배치되었다. 그 배치는 의도적인 구도나 미학적인 목적과는 전혀 관련이 없다. 누군가 그 '쓰레기' 속에서 어떤 결정적인 순간에 대한 달콤하며 주관적인 기억을 떠올릴 경우, 그는 덫에 걸리고 만다. 〈로베르의 탁자〉는 스포에리가 플럭서스Fluxus 미술가인 로베르 필리우와 나눈 그저 무의미한 대화의 물질적인 잔재를 남겨두고 있을 뿐이다. 작품의 주제로 '음식과 식사 후 잔재들에 관심이 많았던 그는 1930년 루마니아의 갈라츠에서 태어나, 1942년부터 스위스에서 성장했고 이후 뒤셀도르프로 이주하여, 1968년에 '잇 아트 갤러리Eat Art Gallary'와 '스포에리 레스토랑'을 열었다.

1960년 미술비평가 피에르 레스타니는 '누보레알리즘Nouveau Réalisme' (신사실주의) 개념을 새롭게 만들었는데, 이 개념은 파리에서 활동하던 화가와 조각가 그룹과 연관된다. 1961년 누보레알리스트들의 두 번째 선언문에서 아르망(페르난데스 아르망), 세자르(발다치니), 이브 클랭 그리고 장 탱글리 등은 세상이 '가장 근본적인 대작大作'이며, 자신들이 그 '파편들'을 소유한다고 서명했다. 이들의 작품은 일상용품에 관한 것으로, 아르망은 일상용품을 '축적Akkumulation'하여 상자에 넣어 전시했고 또 세자르는 사각 형태로 만들어버리는 고철압착기에서 영감을 받아 압착된 고철을 프레사주pressage라고 이름붙였다.

소비 사회의 환경을 의미하는 문명 쓰레기 작업은 날카로운 풍자와 함께 '미술과 삶의 연결', 또는 아카데미 전통의 상아탑, 또는 표현적, 기하학적, 서정적 추상으로부터 미술의 해방을 선포했다. 아마도 앵포르멜 미술을 패러디한 듯, 이브 클랭은 1960년 누드 여성들에게 색채를 발라 바닥에 펼친 캔버스에 구르게 하여 신체의 자국을 남기는 퍼포먼스를 연출했다. 즐거워하던 관객 앞에서 제작된 이 누드 회화 작품들에는 있지도 않은 학문명인 〈인체 측정Anthropométries〉이 붙여졌다.

공간성 | 여성 모델들이 남긴 색채는 특정 종류의 울트라마린 청색이었고, 이는 1957

년 클랭이 IKBInternational Klein Blue로 특허 받은 색채였다. 청색의 특수 접착 물질은 작은 안료 알갱이를 보유하고 있으며, 색채를 바를 때 들쑥날쑥한 양각 표면 효과를 주어, '깊이 있는 청색'이라는 공간의 느낌을 갖게 한다. 이 같은 효과로 이브 클랭의 모노크롬 회화는 색면 회화Color Field Painting과 일맥상통하고 있다.

색면 회화란 대규모 평면에 색채가 공간을 정의하는 요소로 사용되는 것을 말한다. 러시아계 미국화가 마크 로스코의 그림들은 직사각형 색면이 그 아래 칠해진 색채 위에서 떠돌거나, 마치 가상의 공간에서 움직이는 듯 느껴진다. 이러한 가상의 공간은 실재의 공간에 명상적인 에너지를 전해주기도 한다.

루치오 폰타나는 콘체토 스파치알레Concetto spaziale(이탈리아어로 '공간 개념'을 뜻함)라는 개념으로, 평면과 공간 차원들의 연결이라는 제목의 작품들을 제작했다. 폰타나의 도자기 패널, 모노크롬 캔버스, 인공 패널들은 뚫은 구멍들과 찢어서 만든 틈새로 무한한 공간으로 개방된다. 게르하르트 회메의 앵포르멜 회화에서는 플라스틱 줄을 통해 더듬어보았을 때 실제 공간이 확대된 것처럼 느껴지게 한다.

당연한 인식의 경계를 넘어선 풍경 공간의 확산은 1960년대 중반 이래 대지 미술의 주제이자 '재료'가 되었다. 대지미술은 월터 드 마리아의 〈수 마일의 드로잉〉(1968)처럼 야외에서 두 줄을 평행으로 긋거나, 로버트 스미스슨 처럼 불도저를 이용해 바다에 돌과 흙을 밀어 넣어 〈나선형 제티〉(1970)를 만들어 내는, 자연을 이용하는 조형방식을 사용하고 있다. 인간이 없는 장소이면서도 비디오 녹화로 보존된 인간 존재의 허무한 발자취는 인위적인 거대 도시와 극단적으로 대립되는 시각을 보여주기도 하지만, 미술이 꼭 목적을 지녀야 한다는 관습에 대한 저항이기도 하다.

'제로' 그룹의 오토 피에네와 귄터 우에커, 그리고 아르망, 이브 클랭, 장 탱글리가 참여하여 1958년부터 계획한 〈사하라 프로젝트〉(1968-69)의 준비 기간 중인 1961년에, 하인츠 마크는 다음과 같은 기록을 남겼다. "운 좋게도 지구의 자연은 아직 우리 세상의 전체 목록이 모두 똑같은 형태로 한 공간에서 확산되도록 허락하지 않고 있다." 사막에서 서로 반사되는 대상들을 일으켜 세우는 작업은 "숨 막히게 우울한 오래된 관습에서 해방"을 의미하며 "우리는 그러한 관습의 원시적인 산화 과정을 유럽 문화라고 이름붙인다."

크리스토

신사실주의의 오브제 미술로부터 대지 미술과 개념 미술을 거쳐 이벤트 미술까지 크리스토와 잔느 클로드 부부는 광범위한 미술 활동을 펼쳐왔다. 크리스토 자바체프는 1935년 가브로보(불가리아)에서 태어나 소피아에서 1952년 미술 공부를 시작했고, 빈에서 유학한 후 1958년 파리로 향했으며, 1968년 이래 뉴욕에서 살고 있다. '누보레알리스트'들 중에서 그는 종교적 제의에 뿌리를 둔 '감싸기' 작업(일례로 사순절 제단이나 제식용 그림 감싸기)을 시작했다. '감싸기'란 투명한 재료로 사물을 포장하는 것을 일컫는다(《포장한 오토바이》, 1962). 대지미술과 관련된 작업들은 콜로라도 협곡에 매달기(《골짜기 커튼》, 1972), 또 5미터 높이로, 360명의 학생들이 움직이는 나일론 커튼 등이 있다. 이 커튼은 캘리포니아의 사막에서 태평양까지 펼쳐져 있었다(《달리는 울타리》, 1972-76). 과정 미술이라는 의미에서 본질적인 부분은 건물 포장의 준비 과정이다. 1972년에 착수하여 1995년에 완결된 베를린 제국의사당의 포장 작업은 정치적인 장애물을 제거하는 데 오랜 세월이 소요된 상황을 보여주고 있다. 제국의사당의 포장 작업이 진행되는 과정 안에는 물론 독일이 통일되는 시간도 포함되었다. 크리스토와 잔느 클로드는 178그루의 나무들에게 씌우려고 투명한 폴리에스테르로 '모델 의상'을 제작하여, 1998년 말 베른에 위치한 바이엘러 재단Fondation Beyeler 공원을 화려한 빛의 효과와 동작, 소리가 곁들여지며 거대한 조각이 서 있는 빛의 미술관으로 변화시켰다.

콘크리트

콘크리트

프랑스어로 베통Béton(라틴어 Bitumen, '끈적이는 흙')은 어원으로 볼 때, 고대 포추올리 화산 지대의 석회암, 깨진 돌 그리고 물(로마의 판테온 돔에 사용됨)과 연관된다. 1850년 이후부터 수압, 즉 물을 사용하여 단단하게 하는 결합 재료 시멘트 그리고 철을 사용하여 개선된 콘크리트는, 점차 자연석보다 선호되기 시작했다. 1제곱미터 당 5000킬로그램부터 200킬로그램까지 사용하는 콘크리트 양에 따라 콘크리트는 최대량, 중량, 그리고 경량으로 구분된다.

강철 콘크리트는 콘크리트를 강철과 연결하여, 양쪽 재료가 거의 똑같은 강도로 열을 확산하는 것이 기본 구조이다.

노출 콘크리트 벽은 콘크리트가 굳이 가리지 않고 그대로 둔 것을 뜻한다. 1950년대와 60년대의 브루탈리즘 (Brutalism, 프랑스어 béton brut, 건축의 야수주의)에서는 콘크리트 벽을 굳게 만들려고 덮었던 목판 자국을 남게 하는 것을 건축 미학으로 삼았다.

철근 콘크리트는 철근을 미리 넣고 콘크리트의 형태를 만드는 것이다. 철근 콘크리트로 지은 교각 건축에서 장력張力을 계산하는 법은 1930년 외젠 프레이시니가 만들어냈다.

콘크리트 붙기는 콘크리트 죽을 만드는 것으로, 화학 작용이 일어나면서 굳게 된다.

테라초Terrazzo는 색채를 넣은 자연석과 시멘트가 섞인 콘크리트로서, 이때 표면에는 자연석이 드러나게 된다. 콘크리트가 완전히 굳은 뒤에는 표면을 갈아 광택을 낼 수 있다.

새로운 건축 | '재건축물의 콘크리트 풍경'이 연출된 1950년대와 1960년대의 콘크리트 사막과 같은 도시 건축의 단조로움은, 이미 1900년경 사용된 '콘크리트 결합 재료'와 같은 어휘에도 배어 있었다. 사람들은 이미 잘 묶여져 있고 그 형태를 유지하고 있는 넥타이를 19세기에 재발견한 인공적인 건축 재료의 본성과 비교하기도 한다. 오귀스트 페르와 같은 선구자들은 건축 기술과 경제적 측면은 엔지니어, 건축가 그리고 건축기업가에게는 무척 중요한 것이라 인식하고 있었다. 한편 오귀스트 페르의 제자 중에는 르 코르뷔지에가 있었다. 페르의 설계는 철골 건축 방식의 다층 아파트(파리, 프랑클랭 거리 25번지, 1903)로부터 빌라, 공장 건축, 홀 건물을 거쳐 파리에 있는 〈노트르담 뒤 랭시 성당〉(1922-23)까지 매우 다양했다. 특히 이 성당은 콘크리트 기둥을 통해 3열로 나눈 네이브와 콘크리트 천장 구조였다.

다층으로 된 도시의 교통 시설에 대한 미래상은 실제로 공장을 짓게 했고, 그 결과가 바로 1916년 설계되어 1919-26년에 토리노 근방 리뇨토에 완공된 피아트 공장이다. 자코모 마테 트루코가 피아트 공장 설계를 맡았다. 이 공장에는 25미터 높이의 자동차 테스트 레인이 만들어졌고 그 양쪽 끝은 아래에 평행으로 만들어진 테스트 레인 양쪽 끝과 이어져 2층을 형성했다.

강철 콘크리트로 구축한 골조 건축의 선구적 성과가 바탕이 되고, 미리 만들어진 규격 재료를 사용하게 되면서 1920년대 '신건축'의 기초를 닦았고, 이로부터 국제 양식으로서 기능주의가 발전하게 되었다. 기능주의 건축에서 건물의 외장을 모두 유리로 하여 공간을 감싸는 커튼 월Curtain Wall과 같은 특징이 유래하게 되었다.

화가인 프리덴스라이히 훈데르트바서는 〈곰팡이 선언〉(1958)을 통해 1950년대에 대한 비판의 목소리를 전했다. "기능주의 건축을 윤리적 폐해로부터 구하려면 그 깨끗한 유리벽과 콘크리트 벽에 부식물을 끼었어야 한다. 그래서 그곳에 곰팡이가 확 피어나도록."

재료에 적합한 건축 | 강철 콘크리트로 된 건물 골조는 대개 다른 재료로 가려진 반면(지방색이 강한 슈투트가르트 중앙역, 파울 보나츠, 1911-28, 패각 석회암 판석으로 마감), 폴란드의 브로추아프(브레스라우)에서 막스 베르크가 1913년 폴란드 해방 전쟁 100주년을 기념해 설계한 〈야르훈더트할레〉 돔의 골조는 최초로 기념비적인 강철 콘크리트의 구조를 그대로 드러냈다. 이 건물은 피에르 루이지 네르비와 같은 기업가이자 엔지니어가 앞서 발전시킨 철을 사용한 건축물의 초기작에 속한다. 19세기에 철을 사용한 기술

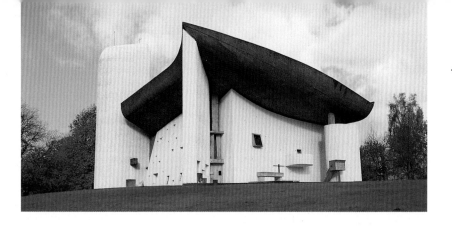

건축의 원리들은 콘크리트를 사용한 건축에 고스란히 적용되었다. 그리하여 콘크리트 붓기, 경량 콘크리트, 철근 콘크리트 등 재료를 사용하는 데 무한한 가능성이 생기게 된 만큼, 건축의 조형 양식은 적합한 재료에 대한 기준을 마련하게 되었다.

1920년대 표현주의 건축의 대표자 중에는 에리히 멘델손이 속한다. 그는 다음과 같이 확신했다. "우선 기능과 역동성, 현실과 비현실의 연관성으로부터 건축가가 공간을 창조하는 데 흥미를 느끼게 된다."

포츠담-바벨스베르크에 우주물리학 관측소를 갖춘 〈아인슈타인 탑〉(1920-21)은 1913년 이후 베를린에서 활동하던 알베르트 아인슈타인을 위해 멘델손이 설계한 건물로, 완전히 콘크리트로 된 건축 조형물이라는 인상을 준다. 그러나 이 건물은 재정적이며 기술적인 문제들로 벽돌 구조를 만든 후 회칠을 했다. 핀란드 출신 건축가 에로 사리넨의 선언 '조형미술로서의 건축'은 뉴욕, 케네디 공항에 지은 그의 〈TWA-대기실〉(1956-62)에서 고스란히 나타난다. 포물선과 쌍곡선을 그리는 천장의 콘크리트 겉면은 날개를 활짝 펴고 나는 새를 연상하게 한다.

1957년 덴마크 출신 요른 우촌은 사리넨이 심사위원이었던 〈시드니 오페라 하우스〉 공모전에서 우승했다. 위로 세운 돛이 활짝 펼쳐진 듯한 이 콘크리트 구조물은 1959-73년 동안에 지어졌다. 한스 샤로운이 설계한 〈베를린 필하모니〉(1959-63)의 조각적인 특성은 콘서트홀의 테라스에서 확연하게 드러난다.

서베를린 국회의사당 건물 내부의 홀을 미국이 선사하면서 휴 스터빈스가 1956-57년에 지은 의사당 홀 천장이 1980년에 무너지자, 철근 콘크리트 천장의 안전성이 문제가 되기도 했다. 그럼에도 콘크리트 기둥과 부벽에 강철 네트가 여러 겹으로 고정된 양식 등 넓은 천장을 구축하는 새로운 기술들이 발전하게 되었다. 단케 겐조의 도쿄 〈올림픽 경기장〉(1961-64)과 귄터 베니슈, 프라이 오토, 프리츠 레온하르트, 뮌헨 〈올림피아 공원〉(1967-72)이 그러한 예이다.

20세기

십자가 처형

수난 시편

십자가에서 세상을 떠난 예수에 대한
복음서 내용은 시편 22장의 내용 형식을
따르고 있다. 초기 중세에 제작된
구약성서 필사본의 시편은 아름다운
세밀화로 장식되었는데, 그 중 한 점은
십자가 처형에 관한 내용을 담고 있다.
이 세밀화는 분명 파블로 피카소가
그린 〈십자가 처형〉(1930, 파리, 피카소
미술관)의 원전이었다.

"나의 하느님. 온종일 불러 봐도 대답 하나
없으시고, 밤새도록 외쳐도 모르는 체
하십니까?"(시편 22:2)

"으르렁대며 찢어발기는 사자들처럼
입을 벌리고 달려듭니다. 물이 잦아들
듯 맥이 빠지고 뼈 마디마디 어그러지고,
가슴 속 염통도 초불처럼 녹았습니다.
깨진 옹기조각처럼 목이 타오르고 혀는
입천장에 달라붙었습니다. 죽음의 먼지
속에 던져진 이 몸을 개들이 떼 지어
에워싸고 악당들이 무리지어 돌아갑니다.
손과 발에 구멍이 뚫렸습니다."
(시편 22:13-17-15)

근세의 그리스도 형상 | 1802년 프랑수아 르네 샤토브리앙은 문화사 저서인 《그리스도교의 정수 *Le génie du christianisme*》를 출판했다. 이 저서는 미학과 감성의 세계가 풍요로웠던 고딕 시대의 사례에 천착하고 있었다. 이 책에서는 세속화된 세상과 인간상에 대한 반대를 주요 문제로 삼았는데, 샤토브리앙에 의하면 세속화는 르네상스 시대에 발생했으며 바로크 시대에는 고독한 그리스도 상을 표현하는 데까지 이르렀다(벨라스케스, 〈십자가의 그리스도〉, 1632년경, 마드리드, 프라도 미술관). 성자聖子의 고독에 관한 문학적 표현은 장 폴의 "세상에서 추락해 죽은 그리스도는 하느님이 아니다"라는 언급(소설 《일곱 번의 경우-*Siebenkas*》, 1796-97)에서 볼 수 있다.

장 폴은 이러한 공포스러운 언급에 대해 '무신론자의 해설'이라 명명했는데, 무신론은 19세기에 불가피하게 교회에 대한 도전을 초래했다. 종교 미술에 대한 반응에는 자연 묘사의 형식인 범신론적 알레고리, 역사주의, 그리고 '역사적으로 고찰된' 예수에 대한 고고학적 형상 등이 포함되었다. 특히 '역사적으로 고찰된' 예수의 표현은 사실에 가깝게 재현된 근동의 분위기와 함께(윌리엄 홀먼 헌트) '예수의 인생 탐구(알베르트 슈바이처)'와 같은 내용을 바탕으로 했다.

1900년 이후에 그리스도 형상은 대부분 충분히 충격을 안겨줄 만한 인간적인 모습을 지니게 되었다. 그러한 현상은 미술과 교회의 관례에서 보면 매우 낯설며, 또 나치가 지배한 제3제국에서 반유대적인 '독일 그리스도교'에 맞서지 않았던 소시민의 신앙심에 반反한 저항을 의미한다.

예수의 수난 | 에밀 놀데의 아홉 폭으로 구성된 제단화 〈예수의 일생〉은, 교회와 아방가르드 미술 사이의 오해를 매우 명백히 보여준다. 이 작품의 중앙부는 십자가 처형이 그려졌는데, 바로 이에 대한 반응이 오해를 불러일으켰다. 〈예수의 일생〉은 1912년 하겐의 폴크방 미술관에서 열린 놀데 전시회에서 중앙에 위치했지만, 그 해 브뤼셀에서 열린 '현대 종교미술 국제전'과 쾰른의 '특별연대' 전시회에서는 거절당했다. 그 작품은 1932년부터 (이제 에센으로 옮겨간) 폴크방 미술관에 임대 형태로 전시되다가, 1937년 '퇴폐미술' 전시회로 인해 압류당했고, 다시 1939년 이후에는 제뷜에 소장되고 있다.

그리스도의 수난을 주제로 한 작품들은 2차에 걸친 세계대전 이후 고통의 상징이 되었다. 알렉세이 폰 야블렌스키의 '명상'에서 나타나는 고통은 러시아 이콘을 연상하게 한다(〈가시면류관〉, 1918, 렌바흐하우스 시립 미술관, 뮌헨). 반면 1932년 피카소의 판화 연작에서 보는 것처럼, 그레이엄 서덜랜드는 그뤼네발트의 〈이젠하임 제단〉으로부터 영향

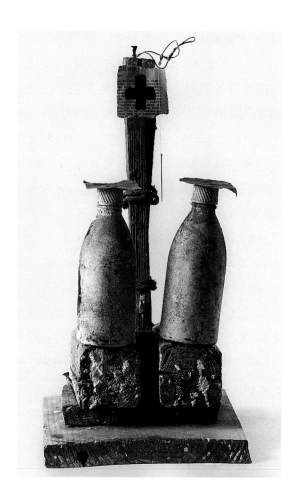

을 받았다(《십자가 처형 습작》, 1947, 바티칸, 현대 종교미술 컬렉션, 완성된 작품은 노스햄프턴의 성 마태오 성당에 소장).

프랜시스 베이컨의 '대상을 모사하는 것이 아니라, 감성의 공간을 열기 위한 왜곡된 방식'을 취하고 있는 초기 작품들에는 〈십자가 처형〉의 일부가 포함되어 있다(1950, 에인 트호벤, 반 아베 미술관). 제르멘 리시에는 플라토 다씨 성당의 주문으로 〈십자가 처형〉 조 각 작품을 제작했는데, 성당은 그녀의 작품을 1951년 제의실 옷장 안으로 추방시켰다. 그러나 그녀의 작품은 결국 1971년에 이 성당의 제단으로 돌아오게 되었다.

호세 클레멘테 오로스코는 미국에 체류하던 1930-34년에 〈신세계 문화의 서사시 연작〉(1932-34, 뉴햄프셔 주 하노버의 다트머스 대학)의 하나인 벽화 〈예수가 자신의 십자가 를 내려놓다〉와 함께 일찍이 라틴아메리카의 '해방신학'의 복음을 전파하려 했다. 이 벽화는 그리스도교 신앙이 인간의 위엄성을 존중해야 한다는 내용을 담고 있다.

팝아트

앤디 워홀

본명이 앤드류 워홀라Andrew Warhola였던 앤디 워홀(1927-87)은 고향인 피츠버그에서 미술, 심리학 그리고 사회학을 공부한 후, 1949년부터 뉴욕에서 광고 그래픽 작가로 일했다. 워홀은 1960년대 이래 자신의 착상을 회화, 판화, 영화 그리고 멀티미디어로 표현하기 위해 '팩토리(공장)'라고 불린 공간을 집과 아틀리에로 이용했다. 코카콜라 병과 같은 상품들을 개별적이거나 집단적으로 재현한 이후에는 캔버스에 신문 사진을 붙이는 작업이 등장했다. 자동차 사고 사진, 지붕에서 떨어져 죽는 자살 사진, 전기의자의 사진 등이 한데 붙여진 작품은 '죽음'을 소비 상품화해 사람들을 자극했다.

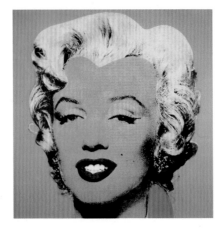

▶ 앤디 워홀, 〈마릴린〉, 1964년, 날염과 아크릴, 101.5×101.5cm, 취리히, 토마스 암만 컬렉션
워홀은 실크 스크린으로 다채롭게 제작한 섹스 심벌 마릴린 먼로(1962년 자살)의 초상 사진을 확대하여 여러 개를 벽에 붙였다. 이 사진들은 벽보나 동방정교회의 이코노스타스Ikonostase(제단과 교구 사이에 위치하는 이콘으로 이루어진 벽)을 떠오르게 한다. 코카콜라, 1달러 지폐, 엘비스 프레슬리, 혹은 지명수배자 등 범죄자 사진들처럼 〈마릴린〉은 워홀의 주제인 '슈퍼스타'에 해당한다.

미술과 클리셰 | 1960년대에 영국(런던)과 미국(뉴욕)에 대중성을 의도하는 팝아트 popular art라는 양식이 확산되었다. 팝아트는 '대중미술'로서 미디어와 대중이 지배하는 사회에서 시각적인 의사 소통을 가능하게 하는 형상 언어라는 특징을 보여준다. 즉 팝 아트는 광고심리학적이며 판에 박은 듯 진부한 물질화를 통해 효과를 극대화한다는 특징을 지니고 있다. 팝아트는 탈개인화에 대한 사회학적 연구, 또는 인신공희Moloch 문 명에 대한 미술의 항복으로 해석될 수 있다. 그 외에도 이 '가까이 다가설 수 있는 미술'은 팝뮤직을 동반한 반反권위적인 청년운동과 일맥을 같이한 반反엘리트적 반란이라고 말할 수 있다.

그러나 팝아트의 양식적 개념에 대한 설명은 다소 문제가 있다. 리처드 해밀턴의 콜라주에 등장하는 한 남자가 들고 있는 사탕에 팝pop이라고 새겨져 있는데, 그로부터 팝이라는 단어가 점차 독립적인 것으로 정착되어 나갔다. 런던의 전시회 '이것이 내일이다This is Tomorrow'에 등장했던 해밀턴의 콜라주는 광고물에서 얻은 모티프들로 실내를 재현했고, 〈무엇이 우리 가정을 그렇게 색다르고 매력 있게 하는가?〉라는 풍자적인 제목을 단 작품이다. 팝아트는 또 '미술관에 엉덩이를 깔고 있는 미술(클래스 올덴버그)'을 거절하고, 1970년 하노버에 있었던 '거리미술을 위한 행위Aktion für Straßenkunst'를 위해 니키 드 생 팔이 제작한 〈나나〉처럼 '시민과 함께 하는' 미술을 목표로 삼았다.

인위성 | '역설Ironie'은 의심할 여지없이 팝아트, 문화비평 그리고 미디어 비평의 조형 방식에 속하는 요소이다. 그러나 화가들과 조각가들의 개인양식으로 발전된 모티프와 제작방식들도 매우 중요하다. 팝아트의 공통점은 인위적인 생산품, 다시 말해 인공적인 소비 세계의 표현이라는 것이다. 이때 미술가들의 개인 양식이 시장 메커니즘에 적응하여 발전한다는 것은 적어도 모순적이지 않다. 앤디 워홀의 경우 특정 상표를 단 상품들을 나열했고, 로이 리히텐슈타인은 망점들이 보이는 만화 장면을 확대했으며, 톰 웨셀만은 틀에 박힌 〈위대한 아메리칸 누드Great American Nudes〉, 재스퍼 존스는 깃발 그림, 로버트 인디애너는 숫자와 알파벳, 클래스 올덴버그는 천을 사용하여 2미터 길이의 조각 〈부드러

운 가위〉(1968) 등을 제작했다.

팝아트 1964년 베네치아 비엔날레에서 로버트 라우센버그가 대상을 받으면서 국제적인 인정받았다. 그는 1953년부터 컴바인 페인팅combine painting 즉 입체주의에서 유래된 콜라주와 비슷하게 사진 같은 재료 위에 색채를 첨가하는 방식으로 작품을 제작했다. 라우센버그는 컴바인 페인팅에 대해 다음과 같이 말했다. "그림이 실제 세계의 부분들로 만들어졌다면, 그것은 실제이다."

1959-60년 단테의 《신곡》의 지옥편에 수록된 34편의 시를 위해, 라우센버그는 콜라주와 채색된 사진들로 34점의 삽화를 제작했다. 이 작품에 들어간 사진 중에는 올림픽 경기에서 메달을 받는 선수의 사진도 있었는데, 그는 지옥의 '거인'으로 표현되었다. 1968년 라우센버그는 안으로 들어갈 수 있는 유리조형물인 〈지점至點, solstice〉을 카셀의 '도쿠멘타 4'에 전시했는데, 그 해의 도쿠멘타의 목표는 '미술이 특권층을 위한 미학적 알리바이 그 이상'임을 보여주는 것이었다.

로이 리히텐슈타인

뉴욕과 콜럼버스 오하이오 주립대학에서 산업디자인을 전공한 후 로이 리히텐슈타인(1923–97)은 미술사 강사로 학생들을 가르쳤다. 그는 미술가가 되면서 초기에는 추상표현주의 비슷한 작품들을 제작했다. 한편 전통적인 붓질을 그린 작업이 등장했는데, 이 작품들은 인쇄된 그림들을 확대해 세부를 묘사한 것 같은 효과를 보여준다. 이런 작품들은 우선 신문에 등장한 것이었지만, 나중에는 미술사에서 나온 광범위한 작품이 모티프가 되었다. 리히텐슈타인은 1970년대 말 이래 구상으로 채색된 조각 작품을 제작했다.

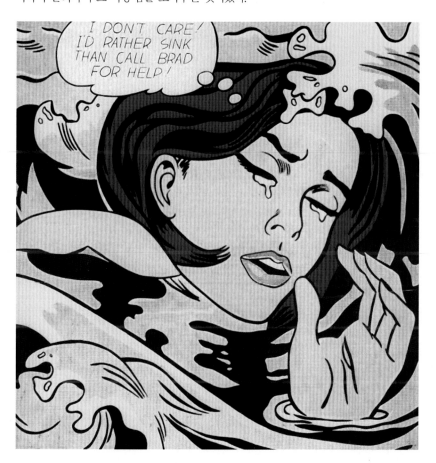

◀ 로이 리히텐슈타인,
〈물에 빠지는 여인〉, 1961년,
캔버스에 유화, 173×173cm,
시애틀, 비글리 라이트 컬렉션
〈물에 빠지는 여인〉의 모티프는
만화에서 비롯되었다. 이 작품은 어떤
내용을 해설하는 것 같지만, 연결되는
그림들이 없이 하나의 개별적인
작품으로 남고 말았다. 이 작품은 화면의
크기가 극대화되면서 점들이 나타나
낯설게 느껴지기도 한다. 이 점들은
오토타이프Autotypie 인쇄 기술 특징인데,
작은 사진에는 그와 같은 점들이
나타나지 않는다.

극사실주의

적대적인 형제

'도쿠멘타 5'(1972)의 카탈로그에는 화가 하워드 캐노비츠가 포토리얼리즘과 개념 미술의 조형방식에 대해 의견을 밝힌 인터뷰를 실었다. 캐노비츠는 이렇게 말했다.

"포토리얼리즘과 개념 미술은 어떻게 만들며 표현할 것인가라는 과정에서 대립된다. 개념 미술가들은 미술작품을 표현 대상이나 목적의 측면에서 벗어나기를 원한다. 사실주의자들은 이렇게 생각하지 않으며, 그냥 그림을 그린다. 그럼에도 두 미술은 반대되는 면보다 공통점이 더 많다. 예를 들면 양측 모두 사진을 사용하는데, 그런 사진들로부터 많은 경험이 축적되는 것이다."

캐노비츠는 카셀 도쿠멘타에서 대형 캔버스에 아크릴 칼라를 사용하여 포토리얼리즘의 트롱프뢰유를 구사한 〈구성Composition〉을 선보였다(1971, 로테르담, 보이만스 반 뵈닝겐 미술관). 그의 그림은 도시 풍경 보이는 벽면을 보여주는데, 벽면에 난 창문 아래에 붙여진 형판型板은 이 장면이 어떻게 만들어진 것인지 암시한다. 캐노비츠는 분명 초현실주의 화가인 르네 마그리트가 자주 그린 창문 모티프를 인용했다. 마그리트의 창문은 종종 풍경을 보여주는데, 그 풍경은 이젤에 풍경화가 놓여 있는 그림으로 대체되는 경우도 있었다(《유클리드의 산책》, 1955, 미니애폴리스 미술원).

외형적 시각 | 라틴어의 베리타스veritas('진실')에서 유래된 극사실주의Verismus는 엄격한 사회주의 미술의 관점에서 보면, 1920년대에 무정부주의적인 다다이즘으로부터 정치적으로 정의된 사회 비평으로 발전했던 신즉물주의의 일부에 해당한다. 즉 "극사실주의자는 동시대인들의 낯짝 앞에 거울을 들이댄 사람이다."(게오르게 그로스, 1925).

이러한 폭로는 외형적인 시각을 전제하며, 그것은 '우리들의 의식과는 무관하게 존재하는 사실에 대한 미술의 표현과 처리'를 가능하게 한다. '방법'을 이와 같이 정의한 것은 빌리 지테의 〈진술Statement〉(1972)에서 유래했다. 빌리 지테는 볼프강 마트토이어와 베르너 튀브케(100점 이상의 개별 초상화가 포함된 벽화 〈노동자 계급과 지능〉, 1971, 라이프치히 대학) 등과 함께 구동독의 '감정으로부터 탈피한 계몽적인 사회주의적 사실주의'를 대표하는 작가였다. 게오르크 루카스가 주장한 대로 "바깥 세계를 그대로 드러낸 요란한 사진들을 '함께 섞어 놓은', 그럼에도 그 전체는 진실이 아닌 주관적 반영일 뿐"인 (《미술과 객관적 진실Kunst und objektive Wahrheit》, 1954) 극사실주의와 그들은 분명히 다른 입장을 전제하고 있었다.

포토리얼리즘과 하이퍼리얼리즘 | '바깥 세계를 그대로 드러낸 요란한 사진들'이라는 표현은 포토리얼리즘 작가들의 제작 방식을 가리킨다. 포토리얼리즘은 '마치 그런 것처럼'이라는 보여주는 작품인데, 이렇게 부르는 이유는 포토리얼리즘이 사진 기술의 결과도 아니고, 또 사실에 충실한 재현이 필요해서 사진 재료를 사용하는 것도 아니기 때문이다.

포토리얼리즘의 '외형적인 시각'은 카메라 렌즈에서 비롯된다. 렌즈를 조절하게 되면 게르하르트 리히터의 초점 흐리기 기법이 적용된 〈엠마-계단을 내려오는 누드〉(1966, 쾰른, 루트비히 미술관)처럼 선명하거나 흐릿한 여러 가지 효과를 얻을 수 있고, 노출도 다양하게 적용한다. 또한 초점 거리에 따라 원근에 따라 달라지는 미묘한 시각 효과를 낼 수 있다. 대개 포토리얼리즘 작품은 칼라 슬라이드를 캔버스에 투사한 후 유채와 아크릴 안료를 사용하여 그리게 된다.

사진이 초대형화하면서, 회화의 세부는 추상화된다. 여권사진의 형식으로 만들어진 척 클로즈의 초상화 〈수잔〉(1970-71, 254×228센티미터, 시카고, 개인 소장), 프란츠 게르치의 스냅 사진 〈바르바라와 가비〉(1974, 270×420센티미터, 베를린 신국립미술관)가 그러한 예가 된다. 대형화라는 말은 영어로 '블로업blow up'(부풀리기)인데, 이 단어는 1966년 미켈란젤로 안토니오니의 영화 제목으로 사용되기도 했다. 한편 영화에서는 공원 안에 있는 작

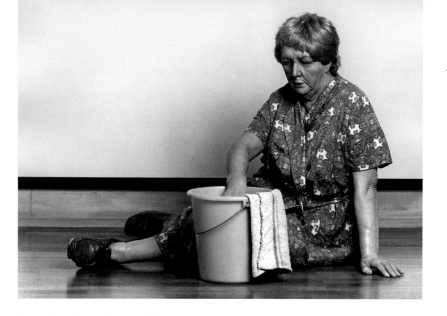

◀ 듀안 핸슨, 〈청소부〉, 1976년,
합성수지에 채색과 소품,
81×117×95cm,
슈투트가르트 국립미술관

조지 시걸의 인물들은 살아 있는
사람에게 젖은 석고를 붓고 이어 붙여
제작했다. 팝아트 계열인 시걸의 낯설고
유명하지 않은 인물들은 사실적인
환경Environments(프랑스어 environ,
1958년부터)을 배경으로 놓았다. 듀안
핸슨의 하이퍼리얼리즘적(극사실주의적)
인물은 모델로부터 떠온 네거티브
형태를 바탕으로 제작되었다. 그로부터
폴리에스테르, 수지樹脂, 경지硬脂로
포지티브 형태가 만들어지고, 유리
섬유로 강화된 후, 여러 차례에 걸쳐
유채로 채색된다. 사실적인 소품으로서
의상, 가발, 도구들이 사용되기도 한다.
핸슨의 처리방식은 각 모델의 사회적
특징을 사실적으로 표현하는 것을
목표로 한다. 캐비닛에 들어 있는 밀랍
인물상들과는 달리, 슈투트가르트
국립미술관의 〈청소부〉와 같이 미술관
환경이라는 외적 요소가 감상자들을
혼동하게 만드는 효과를 지닌다.
감상자들은 그 순간 갑자기 (방해받는
듯한? 정신이 바짝 드는 듯한?)
'사실성'과 대면한다. 작품을 보는
사람은 속임수를 깨달은 후 과연 어떻게
반응하게 될 것인가? 핸슨은 감상자들이
스스로 어떻게 속은 것인가를 생각하게
될 것이며, '작품에 내재된 미묘한
관계들'을 깨닫게 될 것이라고 예상했다.

은 정원을 우연히 찍은 사진이 살인의 증거로 등장한다. 그러나 사진의 일부를 확대해
보아도, 사건에 대한 묘사와 설명 그리고 결론은 환영적인 현상으로 보일 뿐이었다.

에드바르트 킨홀츠의 조각은 하이퍼리얼리즘의 구조 또는 허구적인 특징인 '증거'를
보여주는 작품이다. 그의 〈이동 가능한 전쟁기념물〉(1968, 쾰른, 루트비히 미술관)은 미국
국기를 세우려는 군인들을 재현했다. 이 작품은 태평양 전쟁 중에 어떤 섬을 정복한
사실을 기록한 사진을 바탕으로 제작되었다. 킨홀츠의 작품은 사진에 대한 증명, 즉 증
명에 대한 증명으로 전시되었다.

극사실주의의 반영 | 극사실주의적인 조형방식이 도모하는 매체 비평적 관심은 개념
미술Concept Art의 핵심 사항이다. 녹화, 작업사진, 계산 등과 또 이 모든 것에서 탄생한
관념들은 물질적으로 구체화된 미술작품, 예컨대 도널드 저드나 솔 르윗의 미니멀 아트
에 나타난 입체적인 '기본 구조Primary structure '보다도 더욱 중요한 것으로 여겨졌다.

개념 미술가인 조지프 코수스는 〈하나이자 셋인 의자〉(1965, 슈투트가르트 국립미술관)
를 통해 개념, 모사 그리고 사물의 물질적 존재에 대한 구분을 보여준다. 이 작품은 의
자를 놓고, 또 의자가 놓인 벽에는 의자Chair에 대한 사전적 정의와 사진이 붙여 미술
가가 증명함으로써 만들어졌다. 개념 미술은 미술이 한가로운 세상에서 나태한 인간
이 필요로 하는 소모품쯤이라 여기는 관점으로 비평하기도 한다. 비슷한 관점에서, 아
르테 포베라arte povera(가난한 미술)를 지향한 밀라노 출신 마리오 메르츠는 얼음집들을
제작했다.

20세기

주제

자화상

보디 아트

동시대 미술에서 자화상은 전통 매체인 드로잉, 판화, 회화 이외에도 사진이나 비디오가 주류를 이룬다. 비디오는 자기소개나 '보디 아트'와 연관된 작업들을 보존한다. 프랑스 여성 미술가 오를랑의 작업이 그 예이다. 그녀는 1990년 〈성 오를랑의 환생The Reincarnation of St. Orlan〉이라는 주제로 성형수술에 관한 최초의 연작을 시작했다. 이 작품은 퍼포먼스로서 성형수술을 할 때마다 완벽한 아름다움에 이르게 된다는 관념을 보여주려 했다. 이 수술을 위해서 〈디아나〉의 코(이름이 알려지지 않은 퐁텐블로 화파 조각가의 작품), 또 부셰가 그린 〈에우로파〉의 입술, 레오나르도 다 빈치가 그린 〈모나리자〉의 이마, 그리고 보티첼리가 그린 〈베누스〉의 턱, 제롬이 그린 〈프시케〉의 눈 등 르네상스와 바로크의 이름난 작품들이 자료로 사용되었다.

그림으로 구성한 자서전? | 위대한 화가 렘브란트는 굴곡 많은 인생을 살면서 항상 스스로에 대한 의문을 간직했고, 자신을 모델로 삼아 100여 점에 가까운 자화상을 판화나 회화로 제작했다. 그리하여 렘브란트가 '그림으로 구성된 자서전'을 완성했다는 것은 많은 사람들이 익히 알고 있는 사실이다. 그러나 이에 반대하는 목소리들도 있다. 이를테면 1999-2000년에 런던과 헤이그에서 열렸던 전시회 '렘브란트의 자화상'과 관련하여 렘브란트 시대에 심리학적으로 자기 인식 능력이 가능했을 것인가에 대해 회의적이었다. 회의론자들은 렘브란트의 자화상을 실험적이며 인상학적인 습작, 주문된 그림 그리고 역할 그림으로 분류했다. 이러한 회의론자들은 17세기에는 자화상이 수집 대상으로서 높은 가치를 지녔고, 때문에 특이한 방식으로 그려진 미술가의 자화상이 많이 제작되었다고 주장한다.

심리학이 발전된 20세기에는 자화상이 개인주의적인 자기 인식이라고 파악했고, 이러한 자기 인식은 유년기에까지 이르는 자기 성찰로 이어지기도 한다. 루돌프 하우스너의 '아담'은, 가족의 모습 아래에 아담의 해골을 놓은 〈아담과 그의 재판관〉(1965, 개인 소장)에서 보듯이, 부모의 집에서 자라나는 사춘기 청소년의 극복되지 못한 갈등을 표현했다. '거울을 향한 시선'이라는 주제는 호르스트 얀센의 드로잉과 문학가 귄터 그라스의 판화에도 자주 등장한다. 자화상은 언제나 그림으로만 제작되는 것은 아니다. 1977년 팀 울리히는 지름이 50미터인 원형 평면을 〈자기중심적인 원형 돌〉로 선보였다. 그의 수많은 작품들 중 하나인 〈던질 수 있는 거리에 놓인 돌들〉은 자기 재현과 자기 의문을 새롭게 표현하려는 시도였다.

사회적으로 동기를 얻은 자기 연출, 즉 광대로부터 스모킹(약식 남성 야회복)을 입은 점잖은 신사(막스 베크만의 자화상)로 다양하게 변하는 역할놀이는, 나이가 들어가는 것에 대한 반발로 그려진 피카소의 말기작 '화가와 모델' 연작처럼 자화상의 주된 모티프들이다. 이러한 자화상은 고통, 의무, 죽음과 같은 한계상황을 생생하게 드러내는데, 그 바탕에는 존재를 '붙잡는' 초월성을 인식하는 카를 야스퍼스의 실존철학이 깔려 있다.

그 외에 아르놀트 뵈클린의 〈바이올린을 연주하는 죽음과 함께 한 자화상〉(1872, 베를린, 신국립미술관)처럼 중세 말기에 있었던 죽음의 춤과 바로크의 바니타스 상징에 뿌리를 둔 상징주의 작품들과, 로비스 코린트의 〈해골이 있는 자화상〉(1896, 뮌헨, 렌바흐하우스)처럼 사실주의 작품들을 관찰할 수 있다. 뒤이어 에곤 실레의 〈죽음과 소녀〉와 〈자화상과 모델〉(1914, 빈, 벨베데레 미술관) 등 표현주의를 거쳐, 미켈란젤로라는 이름표를 달고 있는 해부학 표본과 함께 한 막스 에른스트의 초상사진 콜라주 〈막스 에른스트와 세

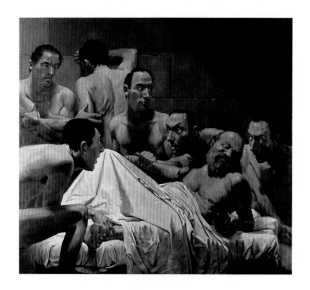

자르 부오나로티〉(1920)와 같은 다다이즘 자화상이 주목된다.

1970년대에 들어서면서는 보디 아트Body Art로 주목받은 여성미술가 한나 빌케가 자신의 신체 변화를 사진으로 기록한 작품들도 있다. 그녀는 암으로 사망하기 얼마 전 다음과 같은 기록을 남겼다. "미술이 상품이 아니라 자기 스스로를 생산하는 것이라는 나의 시도를 어떻게 명백히 설명할 수 있을까?"

동시대의 갤러리 | 자화상은 20세기의 운명을 보여주는 그림이라는 특징을 지니고 있다. 에른스트 루트비히 키르히너의 〈군인의 자화상〉(1915)은 오른팔이 피에 젖어 잘려나간 모습을 보여주고(이 작품은 1937년 '퇴폐미술전'으로 슈테델 미술관으로부터 압류당했다가 오늘날은 오벌린의 앨런 기념 미술관에 소장되어 있다), 펠릭스 누스바움의 〈유대인 여권을 든 자화상〉은 그가 벨기에에서 체포되었던 1943년에 완성되었는데, 그는 같은 해 아우슈비츠 집단수용소에서 살해당했다(오스나브뤼크, 펠릭스 누스바움 하우스).

사진작가 신디 셔먼이 변장하고 찍은 자화상 사진은 정체성을 찾기 위한 정신적 외상의 표현으로 해석될 수 있다. 보스니아-헤르체고비나 출신이며 1988년부터 뒤셀도르프 아카데미에서 멀티미디어 미술가 백남준의 제자였던 다니카 갈릭의 자화상 비디오 작업은, 문화적 차이에서 비롯된 다양한 인식에 문제를 제기했다. 그녀의 작품은 한 얼굴에 있는 두 개의 입이 차례차례 보스니아와 독일 동화를 말해주는 장면을 담았고, 뒤셀도르프에서 열린 자화상 전시회 '나는 무언가 다른 것이다Ich ist etwas anderes'에 출품되기도 했다.

행위 미술

아래의 구분은 행위 미술에 대한 개념을 정리하는 미술 이론과 미술 출판물들로부터 도출되었으나, 그 차이는 항상 분명하지는 않다. 그러나 계획과 우연, 참여한 관객이 능동적인가 수동적인가에 따라 분명히 구분된다.

플럭서스 1960년대에 '총보'에 따라 청각과 시각적인 행위 사이를 물 흐르듯(라틴어 fluxus, '흐르는 것') 이어지는 행위. 총보는 표현주의 음악을 모범으로 삼아, 우연적인 것을 과정의 특성으로 해석하게 한다.

해프닝 대학강사인 앨런 캐프로가 총 6막 18과정(1959, 뉴욕)으로 만든 행사에 붙인 개념이었다. 이 행위에 흥이 난 관객은 거기에 참여하여, 모든 행위의 메커니즘을 관찰하게 되었다.

광란의 미스터리 극장Orgien-Mysterien-Theater '빈의 행위미술가들'인 헤르만 니치와 오토 뮐이 정신분석가 카를 융의 영향을 받아 거행한 일종의 의식 행위로, 그 목적은 참여자들이 금기를 깨면서 '존재의 온전한 부피감과 성적 특성의 현실'을 깨닫게 하는 것이다.

퍼포먼스 관객의 참여 없이 개별적이거나 그룹으로 이뤄지는 행위미술. 영어인 이 명칭은, 극장이나 영화에서 어떤 역할을 이행하는 것을 가리키는 개념에서 유래했다.

과정 미술 하나의 미술작품이 탄생하게 되기까지를 작품의 일부로 여기는 것으로, 그 과정 전체가 곧 미술행위에 속한다는 의미이다.

네오 다다 | 1950년대 일어난 행위 미술과, 1910년대에 취리히에서 선언된 다다이즘은 서로 유사한 원칙에 따라 조형적이고 재현적인 미술, 문학 그리고 음악을 대중에게 보여주는 것이 공통점이었다. 미술가들의 주점인 '카바레 볼테르Cabaret Voltaire'에서 후고 발은 두꺼운 종이로 만든 의상과 '무당 모자'를 쓰고 나와 '단어 없는 시', 혹은 '시끄러운 시'를 발표했으며, 한스 아르프와 파블로 피카소의 작품들을 실내 장식에 이용하기도 했다. 후고 발은 '국제 평론지'가 될 것을 예고하면서, '다다'라는 명칭을 사용한 '카바레 볼테르'의 첫 번째 출판물에 아름다운 '니그로 음악'이 연주될 것이라 안내했다. 그 외에도 다다이즘의 행사는 관객의 반응을 중요시했는데, 1920년 쾰른에서 열린 요하네스 바르겔트와 막스 에른스트의 전시회에는 누군가 도끼를 놔두고 간 적도 있었다.

쇤베르크의 제자인 미국 음악가 존 케이지의 '음향 음악'은 서로 바뀐 역할들을 통해 매우 익살스러운 분위기에서 관객을 즐겁게 했다. 케이지의 작품은 피아니스트가 건반을 누르지도 않고 그냥 앉아 있는 동안, 발생한 다양한 음조로 된 소음을 기록한 것이다. 케이지는 1950년부터 뉴욕에서 함께 작업했던 로버트 라우센버그의 그림들 앞에서, 자신이 미리 조정해놓았던 악기로 충격적인 실험 음악을 연주했다. 오브제 미술가인 요제프 보이스, 또 1956년에 독일로 이주해 살기 시작했던 한국인 백남준, 그리고 해프닝 미술가 볼프 포스텔 등 케이지의 제자들은 1962년 비스바덴의 '페스툼 플룩소룸Festum Fluxorum'(플럭서스 축제)에 참여했다. 플럭서스는 이제 유럽에서 소음 콜라주, 악기 파괴 또는 유사한 음향을 내는 사물을 확대하여 선호했던 장식하면서 유럽에서 활발한 활동을 벌이기 시작했다. 플럭서스가 행위의 '총보總譜, Partitur'와 함께 주로 우연을 연출해내는 반면, 해프닝은 특정한 주제를 선호했다. 1969년 포스텔이 쾰른에서 벌인 해프닝 〈조용한 교통〉이라는 제목에서 나타나는 언어유희는 말로 정의된 의식을 심화하거나 변화하려는 목적을 보여준다. 포스텔은 이 해프닝에서 자신이 몰고 온 자동차를 콘크리트로 묻어버렸다. 의식의 심화나 변화에 대한 환기는 1982년 카셀 '도쿠멘타 7'에 참가한 요제프 보이스의 해프닝 〈숲 만들기Verwaldung〉에서도 볼 수 있다. 보이스는 도시 행정의 대안으로서 생태학적인 해프닝을 벌였다.

미술과 삶 | 요제프 보이스는 자전적인 통합체인 〈삶의 경과/작품의 경과Lebenslauf/Werklauf〉에서 "모든 행위는 나를 극단적으로 변화하게 한다"라고 고백했다. 펠트를 뒤집어쓰고 일주일간 한 방에서 코요테와 함께 지내며 행위미술 작품으로 탄생한 〈코요테Cojote〉는 자기의 경험을 사회적으로 재구성한 상징이라 할 수 있다. 인디언들에게 코

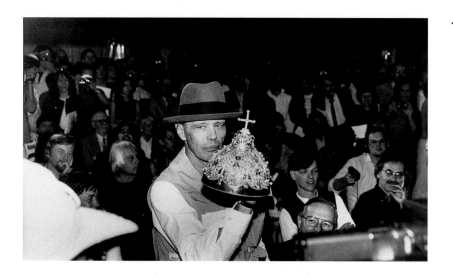

요테는 정신적인 존재로서 토테미즘의 특성을 지니는데, 한편 코요테는 정신적 존재로서 유럽에서 건너온 침입자를 (카를 융의 심리학적 용어로 보자면) '사기꾼의 원형元型'으로 알고 추적한다는 것이다. 인지학人智學, Anthroposophie의 창시자인 루돌프 슈타이너가 묘사한 꿀벌 세계의 모델은 보이스의 〈꿀 펌프〉에 표현되었다. '도쿠멘타 6'(1977)에서 선보였던 이 작품은, 일종의 기계 장치로, 튜브들이 달려 있으며, 또 튜브들을 통해 150킬로그램의 꿀이 순환되었다. 일종의 상징이 된 그 기계는, 대안적인 노동방식과 삶의 방식, 또 서구의 개인자본주의와 동구의 국가자본주의의 극복에 대한 토론들을 이끌어냈다.

1961년 이후 뒤셀도르프 미술아카데미의 교수였던 보이스는 1972년 '고-인Go-In'이라는 행위로 아카데미의 정원 입학 때문에 응시가 거절된 학생들과 함께 총무과를 점령하기도 했다. 그 결과 보이스는 문화부장관이었던 요하네스 라우에 의해 교수직을 박탈당했으나, 1978년에 법정은 교수직 박탈을 무효화했다. 보이스는 이러한 '행위'로 미술과 삶의 분리는 무의미하다는 관점을 갖게 되었다. 즉 미래 사회에는 모든 사람이 저마다의 고유한 삶 속에서 미술가가 될 수 있다는 '사회 조각'을 주장했던 것이다.

그가 활동했던 시기에는 물론 '사적私的 자본주의'의 시장 법칙이 현존하고 있었다. 1979년 뉴욕 구겐하임 미술관 전체에서 보이스의 회고전이 개최되었는데, 그의 드로잉, 회화, 조각 작품, 오브제와 행위미술이 담긴 기록물의 시장가치는 당시 최고 위치를 차지하고 있던 로버트 라우센버그를 능가했다. 오늘날에는 매년 100명의 현대 미술가들을 선택해《캐피털Capital》에 실리게 되면서 그들에 대한 투자 가치가 해설되고 있다.

멀티미디어

오감과 미디어

16세기와 17세기의 장르화는 오감에 대한 주제들로 구분된다. 창문은 '그림 속의 그림'으로서 시각에 관한 것이고, 음식이 놓인 식탁은 미각, 연인들의 포옹은 촉각, 침실로 들고 가는 요강은 후각에 관한 것이다(빌렘 피테르스 뷔테베흐, 《즐거운 사람들의 방》, 1522~24년경, 베를린, SMPK, 회화미술관).

감각 기관을 가리키는 고전적인 숫자 5는 눈과 귀에는 시각과 청각이, 손에는 촉각에 관한 조형 방식을 부여했으며, 또 각각의 감각 표현에는 그에 합당한 매체, 즉 그림(시각), 소리(언어, 음악-청각) 그리고 공간적 형태가 주어졌다. 이러한 매체는 그림의 내용을 전달하는 데 가장 명백한 기능을 지니고 있었다. 그렇게 장르를 나누는 (1차) 미디어는 필사본으로부터 인터넷까지 (2차) 수단과 구분된다. 이러한 '수단'은 캐나다의 커뮤니케이션 학자 허버트 마샬 맥루한에 의하면 한편으로는 '인간적 감각기관의 확대'라는 효과를 가지며, 다른 한편으로는 1차적인 '미디어'와 중첩되기도 한다는 것이다. 그는 '미디어는 메시지이다.'라고 설파했다.

미니멈과 맥시멈 | 시각적 인식의 감소가 나타난 미니멀 아트 조각과 달리, 혼합 매체 Mixed Media라는 장르 또는 멀티미디어는 그림, 음향, 빛 그리고 움직임을 풍부하게 표현하거나 연출하며, 또 관객이 참여하면서 상호작용의 효과를 내기도 했다. 1960년대 플럭서스의 네오다다이즘 경향은 혼합 재료 또는 멀티미디어의 출발점이 되었다. 플럭서스는 동시다발적인 무대 공연과, 관객으로부터 모니터를 향해 비디오 화면을 내보내기도 했으며, 백남준은 모니터를 탑처럼 쌓아올려 비디오 조각 Videoskulpturen으로 만들었다.

멀티미디어 행위 미술 혹은 설치 미술 등은 교육적이고, 또 지속적인 교육 프로그램을 제공하는 라디오나 TV의 결합에 비견된다(안내용 책자와 집단 작업 해설). 그 외에도 멀티미디어는 인쇄매체(출판물)를 소유한 미디어 기업의 제품, 컴퓨터의 시디롬CD-ROM과 같은 오디오-비디오 매체, 또 글과 그림, 필름 등을 더욱 많이 저장할 수 있는 컴퓨터의 발전에 크게 기여하고 있다. 19세기의 미술(회화)과 기술(필름)의 경쟁 관계는 이제 그 위치가 서로 뒤바뀌었다. 미술은 급속도로 발전되는 정보 기술에 의해 밀려나게 되었던 것이다.

미술과 미디어 사회 | 미디어 사회는 산업사회와 정보사회 개념을 통한 경제 발전 요인의 여러 특징을 한데 묶어 버리는 특징이 있다. 또한 미디어 사회는 사람들이 어린 시절로부터 전자매체를 사용하며 성장하고, 또 물질적 존재를 보존하며 문화생활에 참여하기까지 모든 과정에 부여된 근본적인 의미를 강조한다. '상업적이며 지구 전체를 시장으로 염두에 두고 생산된 문화 상품들'은 전 세계적인 네트워크의 영향을 받는 미디어 사회의 결과물이라 할 수 있다. 카를스루에의 미술과 '미디어기술학 센터ZKM'가 그와 같은 현상을 연구했듯이, 2000년에 열린 엑스포의 테마파크에는 '지식·정보·소통'이라는 주제로 멀티미디어가 설치되면서, 미술과 미디어 관계가 기록되었고(미디어 미술관), 평가가 내려졌다(지멘스 회사의 미디어 미술상이 포상됨). 이렇게 볼 때 1970년대 '빈 행위미술가'의 일원이자 1999년부터 ZKM의 소장을 맡은 페터 바이벨의 작품은, 과거의 감각적 해프닝으로부터 미디어 해프닝으로 옮겨지면서 매우 합당한 발전 과정을 밟고 있다고 할 수 있다.

1990년대 말부터 엄격한 의미에서 '멀티미디어' 개념은 컴퓨터를 이용하여 디지털화된 다양한 미디어의 조합을 가리키는 것으로 여겨졌다. 1980년대부터 자주 사용되었던 '멀티미디어'라는 단어는 1995년에 '올해의 단어'로 선택되었다. 다양한 미디어를 사용하는 미술활동에는 새로운 이름이 붙여졌다.

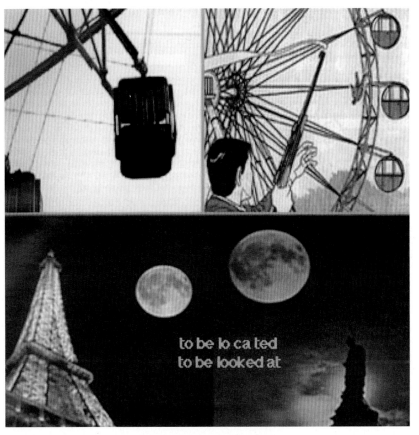

▲ 캐서린 보그랜드, 〈루나 파크〉, 1997년, 카셀 '도쿠멘타 10'(1999)
기술적인 놀이 기구인 거대한 바퀴, 공중제비 비행을 사실적으로 보여주는 화면, 그리고 스크린에 비치는 비디오 자료 등이 미디어의 역할을 한다. 이 사진 자료는 기록 사진과 영화 장면으로 구성되었다. 아날로그 사진, 디지털 사진들과 음향이 결합된 이 기록물은 유럽과 아시아의 놀이터, 시장, 수족관에 관한 내용을 담고 있다. 만화와 합성된 단어로 꾸며진 영화 장면에서는 한 여성이 신분을 감추기 위해 놀이공원에 숨은 스파이를 쏘고 있다. 1980년대 초부터 문화 비평과 미디어 비평적 의도를 보이는 멀티미디어 설치 작업을 해온 캐서린 보그랜드는 다음과 같이 말하고 있다. "나는 소비 세계라는 특별한 영역을 연구한다. 그 외에 비슷한 주제로는 만국박람회로부터 전 세계에 널려 있는 놀이동산, 달이나 우주 공간까지 포함된다."

멀티미디어 미술과 함께 그 외의 미디어 미술들은 한 가지로는 복잡한 현실을 표현할 수 없다고 공통적으로 느끼고 있었다. 다시 말해 일리야 카바코프가 언급한 대로 '단일한 그림 한 점으로는 그 힘을 다 발휘하지 못한다'는 것이다. 모스크바의 개념주의자 카바코프는 종합미술작품과 연관된 자신의 미술 관념을 위해 '종합 설치Totale Installation'이라는 명칭을 사용했다. 카바코프는 '종합 설치'로 실내 전체를 여러 장르의 글과, 회화, 사진 그리고 음향 요소들, 음악, 대화 등 다양한 매체로 채웠다(〈문 뒤의 소리들〉, 라이프치히, 현대미술관, 1996).

20세기

경고 기념비

조형 미술의 제작 과제인 경고 기념비에 대한 고민은 묘사의 매체인 영화에서도 볼 수 있다. 스티븐 스필버그는 〈쉰들러 리스트〉(1993, 아카데미상 7개 부문 수상)에서 독일 기업가 오스카 쉰들러(1908–74)가 강제노역에 동원된 유대인들을 구출하는 내용을 담았다. 이러한 영화는 '죽음의 수용소를 벗어나지 못한 수백만 사람을 위한 경고의 기념비'라는 것이다. 호주의 토마스 케닐리가 쓴 다큐멘터리 소설 《쉰들러의 방주Schindler's Ark》(1982)를 원작으로 한 이 영화의 영상 언어는 관객을 사로잡으며 미묘한 감정들을 이끌어냈다.
이와는 달리 방영 시간이 9시간 이상인 기록영화 〈쇼아Shoa〉(히브리어로 '파괴')의 감독 클로드 란츠만은 홀로코스트의 형상화 금지를 극단적으로 옹호했다. 왜냐하면 복제의 성격이 짙은 형상화가 홀로코스트의 의미를 퇴색시키기 때문이라는 것이다(홀로코스트는 '불로 인한 완벽한 파괴'를 의미하며 미국의 TV 연속극 제목으로서, 최초로 나치의 민족 학살을 지칭한 개념이다). 란츠만에 의하면 "홀로코스트는 원형 불꽃으로 둘러싸서 파괴하는 매우 독특한 것이다. 그 원형 불꽃은 하나의 경계를 만들고, 사람들은 그 경계를 넘어 나올 수가 없다. 너무 크나 큰 고통은 남에게 전가될 수는 없다. 누군가 그렇게 한다면, 그는 죄를 저지르는 것이다."

기념비로부터 경고 기념비로 | 에른스트 바를라흐에게 주문된 작품 중에는 제1차 세계대전에서 사망한 병사들을 기념하기 위한 〈마크데부르크 기념비〉(1927-29)가 있다. 십자가를 둘러싸고 있는 여섯 명의 인물로 구성된 기념비에는 강철 투구를 쓰고 있는 해골이 죽음에 대한 알레고리로 재현되었다. 그러나 이 목재 조각은 1933년 기념비를 '정화'하면서 손상되고 말았다. 이 작품은 1957년에 마크데부르크 대성당의 북쪽 아일에 경고 기념비로 안치되었다. 바를라흐의 청동상 〈위대한 투사〉(1928)는 칼을 드높이 들고 전쟁을 상징하는 야수 위에 선 대천사 미카엘을 재현하고 있는데, 이 작품은 전쟁에서 사망한 킬Kiel의 학생들에게 헌정된 비탄의 기념비였다. 1938년에 원래 장소에서 제거되었다가 1958년 이래 킬의 니콜라이 성당 옆에 놓였다.

1950년대 기념비에서 표현적이며 구상적인 알레고리 조형방식이 선호되면서 1938년 사망한 '퇴폐미술가' 에른스트 바를라흐가 제작한 기념비들은 명예를 회복하게 되었다. 오시프 자드키네가 제작한 높이 6.50미터의 청동조각 〈파괴된 도시〉(로테르담, 1951-53)는 1940년 5월 독일의 폭격에 의해 파괴된 로테르담과 관련된 경고 기념비이다. 자드키네는 〈파괴된 도시〉를 '혹사당하고 상처 난 육체로부터 나오는 무시무시한 외침 속에 …… 공포와 분노를 표현하는 인간 형상들'로 묘사했다. 마치 정치적인 의도가 기념비적인 군상(프리츠 크레머)의 내용을 결정하듯, 1958년에는 바이마르의 에테르스베르크의 부헨발트Buchenwald 수용소에 자국과 국제 관람객을 위한 기념관이 개관되었다. 이 기념관에서는 집단수용소의 희생자들을 기념하는 것 외에도 파시즘에 저항한 이들을 영웅으로 만들었다. 특히 구동독 정권은 파시즘에 반대하는 저항이 동독의 근본적인 정신이라고 선전했다.

형상 논쟁 | 부헨발트의 경고 기념비와 기념비에서 드러나는 프로파간다의 특성은, 1960년대 이래 경고 기념비에 대한 구상적이거나(이해 가능한) 추상적인 조형방식을 두고 벌인 논쟁을 유발한 요인이었다. 추상적인 경고 기념비는 솔 르윗이 제작한 함부르크의 〈파괴된 알토나의 유대인 공동체를 위한 경고 기념비〉(1989)에서처럼, 스스로를 가리킴으로써 기억되어야 할 대상과 경쟁하게 될 위험이 있다. 이 작품은 도시 모습에 어울리기를 거부하는 검은색 사각형 석재로 구성되었다. 독특한 특성을 지니고 있는 이 미니멀리즘 기념비는 결국 독립적인 조각작품으로 인식되기 시작했던 것이다.

그러나 구상적인 기념비도 추상적인 기념비와 비슷한 비판을 받게 되었다. 알프레드 흐르들리카가 제작한 〈전쟁과 파시즘에 대한 경고 기념비〉(빈, 알베르티나 광장, 1988년 완

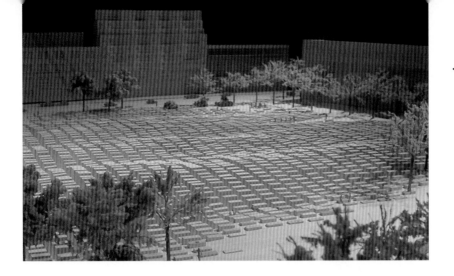

◀ 페터 아이젠만, 〈홀로코스트 경고
기념비〉, 베를린, 모델 III, 2000년
1990년에 언론인 레아 로시는 유럽에서
살해된 유대인 기념비 건립을 요구하는
단체를 결성했다. 이 기념비를 둘러싼
논쟁 끝에, 2000년 1월 정보 안내용
비석들의 '상징적 착공'이 결정되었다.
본래 페터 아이젠만은 4000개의
콘크리트 기둥들로 구성된 기념비
영역을 2002년에 완공할 계획이었다.
그동안 기념비의 목적이 기억이냐
망각이냐를 두고 논쟁이 일어나면서,
기념비 건축이 실패로 돌아갈 위기가
찾아왔다. 건축가인 아이젠만의 기념비
설계(이 설계안은 미니멀 아트의 대표
주자인 리처드 세라와 공동 작업했다.
이후 세라는 자신의 독자적인 의견을
철회했다)는 세 번째이자 마지막
수정 작업에서 기념비 영역의 규모를
축소시켜, 마치 각 기념비가 강제로
'연행된 자'라는 인상이 짙어지도록 했다.
이와 같은 인상이 구체적인 '내용'을 지닐
수 있게 하려고, 정보 센터의 기능을
하는 지하 납골당이 계획되었다.

성)는 기념비가 지녀야 할 모든 특성을 표현했다. 그러나 공공 공간에 있는 수많은 조각품이 잘못 이용되었듯이, 기념비에 속한, 무릎을 꿇고 앉은 유대인 형상은 관광객들이 매우 선호하는 쉼터의 벤치가 되고 말았다. 이에 범죄와 기록의 현장을 보존하고 반복해서 언급하는 방법이 경고 기념비의 조형성을 두고 벌어진 논쟁의 대안으로 등장했다. 홀로코스트 생존자의 증언을 오디오-비디오 녹화물로 만든 스티븐 스필버그의 쇼아-기금 Shoa-Stiftung과, 조사에 대한 지원이 그러한 예이다.

그러나 개념 미술가 요헨 게르츠는 이러한 대안에는 반대했다. 게르츠에 따르면 "이러한 대안은 홀로코스트와는 무관하고, 오히려 우리 자신과 관계되는 것이며 또 현대 미술을 사라져버리게 할 수 있다."는 것이다. 또한 게르츠는 그러한 대안은 나치주의자들을 "역사의 저자들로 만들 뿐 아니라, 동시대의 저자들로 만든다."라고 주장했다.

경고 기념비와 기억의 전략을 작품의 중심 주제로 삼는 게르츠는 자신이 만든 개념 속에서 '관객'의 입지를 강화한다. 게르츠의 가장 중요한 작업은 자신의 아내 에스더 샤레프와 함께 제작한 〈파시즘에 대한 경고 기념비〉(1986, 함부르크 하르부르크)이다. 이 작품은 납을 씌운 12미터 높이의 원주로, 행인들은 그 원주에 기록을 남기고 논평을 기록하게 된다. 게르츠 부부는 이 원주를 여러 단계에 걸쳐 땅 속으로 박아 넣을 수 있게 했다. 게르츠는 자르브뤼켄에 설치한 〈보이지 않는 경고 기념비〉(원제는 2146개의 비석)에서 자신의 제자들과 함께 나치 정권이 없애버린 유대인 묘지에 등장한 모든 이름을 보도블록의 밑면에 새겨 넣었다. 이렇게 게르츠는 사람들이 직접적으로 볼 수 없는 방식으로 제작하고, 또 기념비가 아니라 공적인 논쟁 대상을 만드는 것은 "무덤이 사라진 사람들을 위한 책임"이라고 해설하며 다음과 같이 말했다. "시간이 지날수록 아무도 우리가 취한 입장이 틀렸다고 말할 수는 없을 것이다."

20세기

가면

비밀스러운 가면무도회

하인리히 하이네는 아우크스부르크의 일간지 《알게마이네 차이퉁》의 파리 특파원 시절이던 1832년 3월 25일, '프랑스 소식'이라는 연재 기사에서 황소와 함께 한 카니발 행렬을 다음과 같이 보도했다.

카니발 행렬은 "투구와 갑옷을 입은 푸줏간 소년들로 가득 찼는데, 이들은 옛날에 사망한 기사들의 후예로서, 선조들이 남긴 잡동사니를 유산으로 받았다. 이 공공연한 가장무도회의 의미를 깨닫는 일은 그다지 어렵지 않다. 어려운 일은 이 행렬에 등장하는 모든 비밀스러운 가면들의 의미를 밝혀내는 것이다. 이 대단한 카니발은 1월 1일 시작되어 12월 31일에 끝난다."

가면을 쓴 사람들 중에는 1830년 7월 혁명으로 왕위에 오른 루이 필립도 끼어 있었다.

"루이 필립 왕은 아직도 자신의 시민 왕 역할을 중요시 여기며, 그에 따라 시민 의상을 늘 입고 있다. 왕은 소박한 펠트 모자 아래에 늘 그렇듯 백색의 겸손한 왕관을 쓰고 있었다. 그리고 그는 우산 밑에 왕권을 상징하는 절대적 지위의 지팡이를 숨겼다."

《프랑스 소식》, 1832년에 기사 모음집이 출판됨)

탈레이아와 멜포메네 ┃ 아폴론을 따르는 이들은 제우스가 창조한 존재들로, 천문학, 합창시와 서사시, 서정시, 애가, 역사 등을 수호하는 여신들이었다. 그들 중에 비극의 뮤즈인 멜포메네와 희극의 뮤즈인 탈레이아도 포함되어 있었다. 이 두 뮤즈들의 상징물은 각각 비극적이며 희극적인 가면이었다. 고대 연극의 빠질 수 없는 소품인 가면은 연극이 본래 디오니소스 제의에서 기원했음을 떠올리게 한다. 제식용 가면과 연극용 가면은 공통적으로 가면을 쓴 이의 변신과 관련된다. 가면을 착용한 이는 신, 악마, 또는 영웅이 될 수 있다. 그런 이유로 가면은 새로운 정체성을 부여하게 되는 것이다.

상징적인 기능을 지닌 얼굴을 가리는 가면 또는 머리 전체를 감싸는 가면은, 이렇게 유래되었다. 고대의 풍습에서 가면은 문이나 석관의 장식물이었다. 또한 회개한 배우 게네지우스와 펠라지아가 그리스도교의 수호신을 연기하는 것처럼 상징물로 사용되었고, 불운을 쫓는다는 아트로포스의 잎사귀 가면 등 다양하게 사용되었다. 특히 잎사귀 가면은 얼굴을 잎사귀로 덮는 형태로 고대 로마나 고딕 건축의 조각으로 적용되었다. 또한 바로크 시대에 가면은 허무를 상징했는데, 고대의 '세상의 극장Welt-Theater'이라는 철학적 입장은 이러한 상징의 기원이 된다. 가면을 그리는 가장 인상적인 바니타스 정물화는 안토니오 데 페레다의 〈기사의 꿈〉(1650년경, 마드리드, 산 페르난도의 레알 아카데미)을 들 수 있다. 부조로 된 22개의 머리가 가면처럼 재현된 〈죽어가는 전사들〉은 바니타스 주제와 극단적인 사실주의가 특이하게 연관된 경우이다. 이 머리들은 안드레아스 슐뤼테르가 1696년경에 베를린의 병기창 안마당에 면한 1층 창문의 종석으로 제작한 것이었다. 사실 '가면을 쓰지 않은' 머리들은 병기창의 목적을 알려주고 있다.

가면 벗기기 ┃ 게오르크 뷔흐너의 희곡 《당통의 죽음》(1835, I, 6)에서 라크루아는 "칼로는 미친 사람처럼 외쳤다. 사람들은 가면을 뜯어내야 했다."고 보고한다. 이 희곡에 따르면, 라크루아는 자코뱅 당원들의 클럽에서 로베스피에르의 공격에 대해 '중도적'인 당통의 옹호자들에게 설명하는 중이다. 당통이 대답했다. "가면을 뜯어내면 얼굴도 뜯기겠군." 가면 쓰기와 (정치적인) 적대자들에 의한 가면 벗기기는 19세기에 유행한 은유법이었다. 가면 쓰기와 가면 벗기기는 무대 앞뒤에서 벌어지는 희극이나, 조종자가 인형을 움직이는 인형 극장에서 흔히 볼 수 있었다. 가면은 제임스 앙소르의 주요 모티프였다(〈가면을 쓴 자화상〉, 1899, 안트베르펜, 개인 소장). 앙소르의 〈브뤼셀에 입성한 예수 1888년〉(1888, 말리부, 폴 게티 미술관)에서는 '사회주의여, 영원하라'는 구호와 함께 가면을 쓴 군중이 주교의 지도를 받으며 거리로 쏟아져 나와 예수를 환영한다. 가면을 쓴

-492-

군중은 '공중'을 대표하며, 앙소르는 그러한 공중
은 얼굴이 없다고 조롱하는 것이다. 이와 동
시에 가면을 쓴 군중들은 해골로 악마
의 힘을 나타내기도 했다. 오토
딕스는 이러한 내용을 담아
1933년 작 〈7대 죄악〉(카를
스루에, 쿤스트할레)에서 가
면의 행렬을 그렸다. 딕스의
그림은 신약성서의 죄악 목록(갈라디
아서 5, 19-21)으로부터 영감을 얻어
가면무도회를 재현했다. 가면무도회
행렬은 탐욕, 질투(히틀러 가면을 쓴 아이), 분노, 태만, 욕정, 오만 그리고 탐식을 상징한다.
이들의 의상은 바울로가 갈라디아 사람들에게 분명하게 강조한 대로 '욕정의 결과'보
다도 더한 잔인함을 감추고 있다.

막스 베크만은 1932년 프랑크푸르트에서 가면의 진실에 대해 그리기 시작했는데,
1935년 베를린에서 석방된 후 이민을 가기 2년 전에 완성했던 세폭화 〈출발〉(뉴욕, 현대
미술관)에는 그러한 내용이 담겨 있다. 끔찍한 고문 장면을 담고 있는 좌우 날개 그림들
중간 화면에는 배 한 척이 바다로 향한다. 배 안에 있는 군상 속에는 의식용 가면을 쓰
고 머리를 감춘 사람이 서 있다. 이 사람에 대해 베크만은 이렇게 언급했다. "사람들은
모두 가면을 쓰고 있다. 가면은 사람들의 내면을 쉽사리 드러내지 않고, 고이 감추게
한다. 그래서 가면은 왜곡의 상징이 아니라, 품위의 기호인 것이다."

꿀과 금박으로 만든 요제프 보이스의 가면은 의식儀式적이며 주술적인 특성을 나타낸
다. 보이스는 1965년 플럭서스의 행사에서 〈죽은 토끼에게 그림들을 설명하는 방법〉(뒤
셀도르프, 갈레리 슈멜라)라는 행위 미술을 보여주며 꿀과 금박으로 만든 가면을 착용했
다. 그의 해설에 의하면 '살아 있는 재료'인 꿀은, "죽어 있는 사고에 대한 도전이었다."
왜냐하면 "죽어 있는 사고는 지적으로 치명적일 수 있으며, 또 영원히 죽어 있기 때문"
이라는 것이다.

20세기

이벤트

대형 전시회

비엔날레Biennale 2년마다 개최되는
전시회로, 베네치아의 비엔날레가 가장
유명하다. 베네치아 비엔날레는 1895년
지아르디니 푸블리치가 개최한 국제
미술 전시회가 근간이 되었고, 각국의
전시관으로 구성되었다. 이 전시회는
1932년부터 베네치아 영화제와 함께
2년마다 열리는 체계로 바뀌었다. 베네치아
비엔날레의 100주년을 기념하면서 프랑스
비평가인 피에르 레스타니는 베네치아
비엔날레를 다음과 같이 예찬했다.
"베네치아 비엔날레의 위원회는 그들이
전시하는 미술보다 더 강하다. 미술이
어떻게 발전하든, 비엔날레는 항상 미술과
어울리는 '전시회'로 남을 것이며, 세계의
가장 아름다운 전시회가 될 것이다."

도쿠멘타Dokumenta 카셀에서
1997년까지 10회에 걸쳐 개최된 국제
미술전시회이다. 제1회 전시회는
'100일간의 미술관'이라는 슬로건과
함께 1955년에 열렸다. 도쿠멘타는 당시
독일 연방 원예 전시회를 보완하려고
계획되었지만, 결국 카셀 미술아카데미
교수인 아르놀트 보데와 미술사학자인
베르너 하프트만의 주도로 '도쿠멘타–
20세기의 미술'이라는 제목으로 탄생하게
되었다. 제1회 도쿠멘타는 일종의
회고전으로 미술가 448명의 570점에
해당하는 작품들(그 중 49명은 독일
미술가였고, 세 명은 미국 출신이었다)을
전시했다. 1959년에 '도쿠멘타 2'는 '1945년
이후의 미술'이라는 주제로 개최되었다.
도쿠멘타 행사는 1769–79년까지 카셀
도쿠멘타를 위한 전시관으로 건축된
프리데리치아눔Fridericianum에서
열렸지만, 점차 카셀 시 대부분이
'도쿠멘타'로 명명된 상업적 '이벤트'
행사에 참여하게 되었다.

건축과제가 된 미술관 | 순회 전시회였던 '새로운 세기의 미술관'은 2000년 안트베르펜과 함부르크에서, 또 2003년까지 유럽, 일본, 북미와 남미에 있는 열 개 도시에서 개최되었다. 이 전시는 1990년대에 건축된 25개의 미술관과 그때까지 미완으로 남은 프로젝트를 통해 미술관이라는 주제를 건축 과제로서 부각하게 되었다. 오늘날 미술관 건축은 미술의 자유를 '물질화'함으로써 그 어느 때보다도 우선적으로 강조되고 있다.

2000년에 완성된 테이트 미술관 소속의 테이트 모던(건축 회사 헤르초크 & 드 뫼롱, 바젤)은, 런던의 템스 강변에 위치한 터빈 홀이 있는 낡은 발전소(높이 35미터)를 개조하여 건축했다. 1997년 미국 건축가 프랭크 O. 게리(게리는 1987-89년에 라인 강가의 바일에 비트라 디자인 미술관도 설계했다)는, 극적인 조형미를 갖추어 '빌바오의 센세이션'을 일으킨 구겐하임 미술관을 완성했다. 같은 해 오스트리아 브레겐츠Bregenz의 강변 산책로에는 스위스의 건축가 페터 춤토르가 '순수주의' 양식의 미술관을 세웠는데, 3층으로 이루어진 이 정육면체 건물의 전면에는 유리가 끼워졌다. 베를린에 있는 유대인 미술관의 평면도는 다윗의 별 모양이며, 건축가 다니엘 리베스킨트는 1999년 이 미술관을 설계한 공로로 독일 건축상을 수상했다.

당시 '새로운 세기의 미술관'을 언급한 신문 보도에는 '이벤트' 개념이 회자되었다. 이런 현상은 미술관 건축이 건축과제로서 활기를 띠었기 때문이었다. 예전에 미래주의자인 마리네티가 '공동묘지'라 폄하했던 '미술관 신전'은 오늘날 '부족한 이벤트 수요'를 충족시키고 있다. 과거에는 주문呪文이란 그저 '액션, 아지트 / 소도구, 데콜라주, 이벤트, 자동주의, 리플럭서스'(아헨에서의 행사, 1964)처럼 네오다다이즘의 어휘에나 속했던 것이었지만 오늘날은 상황이 달라졌다.

경험으로서의 미술 | 20세기 초 빌헬름 딜타이는 자연과학적 측면의 실증주의를 극복하고, 원인과 결과의 객관적인 관련성에 제기되는 의문을 감정이입적 방법론인 해석학을 통해 인문학적으로 풀어보려 했다. 딜타이에 따르면, 이해는 '교감하는 직관' 속에서 이루어진다는 것이다. 저서《경험과 시*Das Erlebnis und die Dichtung*》(1906)에서 딜타이는 해석학적 방법을 선보이고, 그것을 시 창작의 자율성에 적용했다. 그와 같은 자율성은 '삶이 삶을 파악한다'는 삶의 새로운 가능성을 보여주었다.

하나의 행사를 독특하게 만드는 '경험적 특성'의 접점이 '사건'을 의미하는 영어 이벤트Event로 표현될 수 있을까? 명심해야 할 점은 경제 영역에서 경험 기대치의 기능이다. 경제 영역에서는 새로운 직업군인 이벤트 매니저가 자리를 잡았고, 또 이벤트 대행

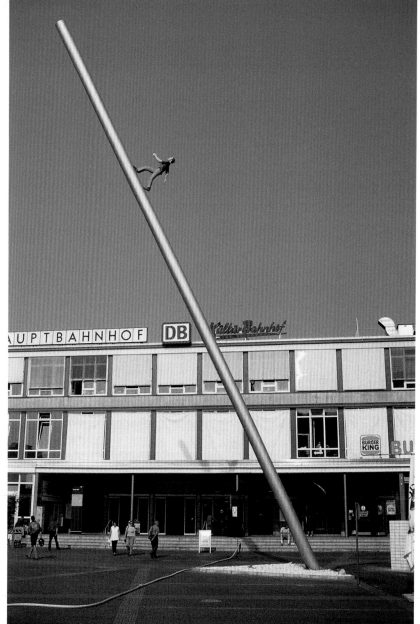

◀ 조너선 보로프스키,
〈하늘로 걸어가는 남자〉, 1991~92년,
래커 칠이 된 강철과 채색된 유리섬유,
높이 22m, 카셀, 중앙역 광장

'도쿠멘타'에 전시된 이 작품을 보고 시민들은 프리데리치아눔 미술관의 '우주비행사'라고 불렀는데, 도쿠멘타의 전시된 작품 중에서 이 작품보다 더 사랑받은 것은 드물었다. 이 작품은 시간이 흐르면서 그 해 '도쿠멘타 9' 전시회의 상징이 되었다. 시민들의 기금이 모이면서 카셀 시는 이 작품을 구입할 수 있게 되었다. 이 작품은 현재 카셀 시 중앙역 앞 광장에 설치되었다. 보로프스키의 설치 작품인 거대한 규모의 〈망치질하는 남자들〉이 1982년 '도쿠멘타 7'에 참여하는 동안, 프랑크푸르트 박람회 전시관 탑 앞에는 그 복제품이 설치되었다. 그 당시에는 망치질하는 동작이 '영혼이 없는' 것이라 폄하되었고, 또 워낙 거대해서 그 아래에서 사람들이 위로 쳐다볼 때에는 마치 남자가 그 주변 건물들을 망치로 다 깨부수는 것처럼 보이기도 했다. 프랑크푸르트의 그 〈노동자〉가 로봇을 연상시키는 반면, 카셀의 '우주 비행사'는 1950년대 활동했던 시인 한스 마그누스 엔첸베르거의 시 〈나라의 언어〉, 특히 땅에 대한 그 시의 후렴에서 다음과 같이 반복된 구절을 떠올리게 한다. "그냥 나아가는 것이 아닌 떠오르는 그 곳", "임금 협상 상대가 길을 잃고 헤매다 불끈 쥔 주먹과 함께 기뻐하며 노래하고 말하는 곳. 여기서 위로 나아간다. 뒤로, 위로 가는 이곳은 좋은 곳", "상한가가 내다보이는 곳", "늘 위로 올라가는 곳."

업체가 생겨났다. 고객 유치 광고와 고객 유치 작전에서 무엇이 이용되는가는 정당들에게 모범 사례를 제공할 것이다. 사업에 투자하는(투자해야만 하는) 후원자들의 후원금을 받아야 하는 문화기관들은 이벤트의 특성으로부터 과연 자유로울 수 있을 것인가?

문화가 '소재지의 이점利點'으로 이용될 경우, 미술은 그 과제를 계속 보유할 것이며 넓힐 수 있을 것이다. 미술은 언제나 문화를 창조해내는 인간의 본성을 구현하는 능력을 지니고 있다. 그러므로 미술에 대한 손익 계산을 꼭 해야만 되는 것은 아닐 것이다.

❖ 참고 문헌

◈ 미술사전

- Allgemeines Künstlerlexikon. Die Bildenden Kunstler aller Zeiten und Völker. Bergr. und mithrsg. von Günther Meissner. Bd. 1 ff. München 1991 ff.

- Allgemeines Lexikon der bildenden Künstler des XX. Jahrhunderts 6 Bde. Hrsg. von Hans Vollmer. Leipzig 1953-62. - Unveränderter Nachdr. Leipzig 1992. München 1992.

- Allgemeines Lexikon der bildenden Kunstler von der Antike bis zur Gengenwart. 37 Bde. Begr. von Ulrich Thieme und Felix Becker. Leipzig 1907-50. - Unveranderter Nachdr. Leipzig 1992. Munchen 1992.

- Bildwörterbuch der Architektur. Hrsg. von Hans Koepf. Stuttgart [3]1999.

- Brockhaus. Die Bibliothek. Kunst und Kultur. 6 Bde. Leipzig/ Mannheim 1996-98.

- The Dictionary of Art. Hrsg. von Jane Turner. 34 Bde. London 1996.

- Kindlers Malerei-Lexikon. 6 Bde. Hrsg. von Germain Bazin [u. a.] Munchen 1964. - Reprogr. Nachdr. in 15 Bänden. München 1976.

- Lexikon der christlichen Ikonographie. 8 Bde. Begr. von Engelbert Kirschbaum. Hrsg. von Wolfgang Braunfels. Rom / Freiburg[u. a.]1968-76. - Sonderausg. Freiburg 1994.

- Lexikon der Kunst. Malerei-Architektur-Bildhauerkunst. 12 Bde. Freiburg / Basel / Wien 1987-90.

- Lexikon der Kunst. 5 Bde. Berg. von Gerhard Strauss. Lepzig 1968-78. - Neubearb. in 7 Bdn. Hrsg. von Harald Olbrich. [u. a.] Lepzig 1987-94. München 1996.

- Lexikon der Weltarchitektur. Hrsg. von Nikolaus Pevsner, John Fleming und Hugh Honour. 3., aktualisierte und erw. Aufl. München 1992. - Sonderausg. München 1999.

- Meyers Kleines Lexikon Kunst. Mit einer Einl. von Manfred Wundram. Mannheim 1986.

- Reclams Handbuch der künstlerischen Techniken. 3 Bde. Stuttgart 1984-86. - Sonderausg. Stuttgart 1997.

- Reclams Künstler-Lexikon. Von Robert Darmstaedter und Ulrike von Hase-Schmundt. 2., neubearb. Aufl. Stuttgart 1995.

- Reclams Lexikon der antiken Götter und Heroen in der Kunst. Von Irène Aghion, Claire Barbillon und Francois Lissarague. Stuttgart 1999.

- Reclams Lexikon der Heiligen und der biblischen Gestalten. Legend und Darstellung in der bildenden Kunst. Von Hiltgart L. Keller. Stuttgart [6]1987.

- Seemanns kleines Kunstlexikon. Von Brigitte Riese. Leipzig [2]2000.

◈ 미술사 개설서

- Beckett, Wendy: Die Geschichte der Malerei. 8 Jahrhunderte in 455 Meisterwerken. Köln 1995.

- Belser Stilgeschichte. 12 Bde. Stuttgart / Zürich 1969-71. - Neubearb. in 6 Bdn. Hrsg von Christoph Wetsel. Stuttgart / Zürich 1985-89. Nachdr. 1993. - Studienausg. 3 Doppelbdn. Stuttgart 1999.

- Belser Weltgeschichte der Kunst. Von Mary Hollingsworth, Stuttgart/ Zürich 1991.

- Funkkolleg Kunst. Eine Geschichte der Kunst im Wandel ihrer Funktionen. 2 Bde. Hrsg. von Werner Busch. München 1987.

- Gombrich, Ernst H.: Die Geschichte der Kunst. Köln/Berlin 1963. 16., erw. und überarb. Aufl. Berlin 2000.

- Die grossen Jahrhunderte der Malerei. Berg. und hrsg. von Albert Skira. Genf 1952 ff.

- Harenberg Museum der Malerei. 525 Meisterwerke aus sieben Jahrhunderten. Hrsg. von Wieland Schmied [u. a.]. Dortmund 1999.

- A History of Western Sculpture. Hrsg. von John Pope-Hennessy. 4 Bde. London 1967-69.

- Honour, Hugh / Fleming, John: Weltgeschichte der Kunst. München 1963/ - 6., stark erw. und neugestaltete Ausg. München 2000.

- Jason, Horst W.: DuMonts Kunstgeschichte der Alten und der Neuen Welt. 3., neu Bearb. und von Anthony F. Janson erw. Aufl. Köln 1988.

- Koepf, Hans: Baukunst in 5 Jahrtausenden. Stuttgart [11]1997.

- Klotz, Heinrich / Warnke, Martin: Geschichte der deutschen Kunst. 3 Bde. Munchen 1998-2000.

- Koschatzky, Walter: Die Kunst der Graphik. Technik, Geschichte, meisterwerke. Salzburg 1972.

 -Die Kunst der Photographie. Technik, Geschichte, Meisterwerke. Salzburg 1984.

 -Die Kunst dr Zeichnung. Technik, Geschichte, Meisterwerke. Salzburg

1977.

-Die Kunst des Aquarells. Technik, Geschichte, Meisterwerke. Salzburg 1982.

• Kunst der Welt. 28 Bde. Baden-Baden 1959-70.

• Meyer, Peter: Europaische Kunstgeschichte. 2 Bde. München ⁵1986.

• The Oxford History of Western Art. Hsrg. von Martin Kemp. Oxford 2000.

• The Pelican History of Art. Hrsg. von Nikolaus Pevsner (seit 1976 unter Mitarb. von Judy Nairn). 43 Bde. London / (ab Bd. 6) Harmondsworth 1953-1976. Neuausg. 1978 ff.

• Pevsner, Nikolaus: Europäische Architektur. Von den Anfängen bis zur Gegenwart. München 1967. - 8., erw. und erg. Ausg. München 1994.

• Propyläen-Kunstgeschichte. 18 Bde., 5 Suppl.-Bde., 3 Sonderbde. Hrsg. von Kurt Bittel [u. a.] Berlin 1966-83. - Ungekürzte Sonderausg. Berlin 1984.

• Suckale, Robert: Kunst in Deutschland. Von Karl dem Großen bis heute. Köln 1998.

• Skulptur. Von der Antike bis zur Gegenwart. 4 Bde. Köln 1996. -Aktualisierte Neuaufl. 1999.

• Taschens Weltarchitektur. Hrsg. von Henri Stierlin und Philip Jodido. 40 Bde. Köln 1997 ff.

• Universum der Kunst. Berg. von Andre Malraux. Hrsg. von Paul M. Duval [u. a.] München 1960 ff.

• Watkin, David: Geschichte der abendlandischen Architektur. Köln 1999.

• Weltgeschichte der Architektur. Hrsg. von Pier Luigi Nervi. Stuttgart 1975 ff.

• Wilckens, Leonie von: Grundri?der abendländischen Kunstgeschichte. Stuttgart 1976. Ebd. 1981.

• Wunderam, Manfred: Kleine Kunstgeschichte des Abendlandes. Stuttgart 2000.

◈ 미술 이론과 미술사

• Bruns, Margarete: Das Ratsel Farbe. Malerei und Mythos. Stuttgart 1997.

• Gombrich, Ernst H.: Kunst und Illusion. Zur Psychologie der bildlichen Darstellung. Stuttgart/Zürich ²1986.

• Kaemmerling, Ekkehard (Hrsg.): Ikonographie und Ikonologie. Theorien, Entwicklung, Probleme. Köln ⁴1987.

• Krauss, Heinrich / Uthemann, Eva: Was Bilder erzählen. Die klassischen Geschichten aus Antike und Christentum in der abendländischen Malerei. München ³1993.

• Kruft, Hanno-Walter: Geschichte der Kunstgeschichte. Der Weg einer Wissenschaft. München 1996.

• Pochat, Gotz: Geschichte der Ästhetik und Kunsttheorie. Von der Antike bis zum 19. Jahrhundert. Köln 1986.

• Wöfflin, Heinrich: Kunstgeschichtliche Kunstbegriffe. (1915.) Basel 1970.

◈ 각 시대와 주제 관련서

• Alpers, Svetlana: Kunst als Beschreibung. Die holländische Malerei des 17. Jahrhunderts. Köln 1985.

• Arasse, Daniel / Tönesmann, Andreas: Der europäische Manierismus. München 1997.

• Bammes, Gottfried: Akt. Das Menschenbild in Kunst und Anatomie. Stuttgart/Zürich 1992.

• Bauer, Hermann: Barock. Berlin 1992.

• Baxandall, Michael: Die Wirklichkeit der Bilder. Malerei und Erfahrung im Italien des 15. Jahrhunderts. Frankfurt a. M. 1977. Berlin 1999.
-Die Kunst der Bildschnitzer. Tilman Riemenschneider, Veit Stoss und ihre Zeitgenossen. 3., durchges. Aufl. München 1996.

• Burckhardt, Jacob: Die Kultur der Renaissance in Italien. (1860 [recte 1859].) Stuttgart 1960.

• Burke, Peter: Die Renaissande in Italien. Sozialgeschichte einer Kultur zwischen Tradition und Erfindung. Berlin 1984.

• Duby, George: Die Kunst des Mittelalters. 3 Bde. Stuttgart 1984-86.

• Frey, Dagobert: Manierismus als europäische Stilerscheinung. Stuttgart 1964.

• Glozer, Laszlo: Westkunst. Zeitgenössische Kunst seit 1939. Köln 1981.

• Haftmann, Werner: Malerei im 20. Jahrhundert. Bd. 1. München ⁶1979. Bd. 2. München ³1980.

• Hauser, Arnold: Der Ursprung der modernen Kunst und Literatur. Die Entwicklung des Manierismus seit der Krise der Renaissance. München 1964.

-Ungekürze Sonderausg. München 1973.

- Hofmann, Werner: Das Irdische Paradies. Kunst im 19. Jahrhundert. München 1960. - 2., neubebilderte Ausg. München 1974. ³1991.

 -Die Grundlagen der modernen Kunst. Eine Einführung in ihre symbolischen Formen. Stuttgart 1987.

- Jantzen, Hans: Ottonische Kunst. München 1947. - Erw. Neuausg. Berlin 1990.

 -Die Gotik des Abendlandes. Köln 1997.

- Joachimides, Christos / Rosenthal, Norman (Hrsg.): Die Epoche der Moderne. Kunst im 20. Jahrhundert. Stuttgart 1997.

- Kerber, Bernhard: Amerikanische Kunst seit 1945. Stuttgart 1971.

- Kiers, Judikje / Tissink, Fieke: Das Goldene Zeitalter der nièderlandischen Kunst. Stuttgart 2000.

- Kimpel, Dieter / Suckale, Robert: Die gotische Architektur in Frankreich 1130-1270. München 1985 - Überarb. Studien ausg. München 1995.

- Klassizismus und Romantik. Architektur, Skulptur, Malerci. Zeichnung 1750-1848. Hrsg. von Rolf Toman. Köln 2000.

- Die Kunst der Gotik. Architektur, Skulptur, Malerei. Hrsg. von Rolf Toman. Köln 1998.

- Die Kunst der italischen Renaissance. Architektur, Skulptur, Malerei, Zeichnung. Hrsg. von Rolf Toman. Köln 1994.

- Die Kunst der Romanik. Architektur, Skulptur, Malerei, Zeichnung. Hrsg. von Rolf Toman. Köln 1996.

- Die Kunst der Barock. Architektur, Skulptur, Malerei, Zeichnung. Hrsg. von Rolf Toman. Köln 1997.

- Legner, Anton: Deutsche Kunst der Romanik. München 1982. 2., bibliogr. erg. Aufl. Ebd. 1996.

- Leroi-Gourhan, André Prähistorische Kunst. Die Ursprünge der Kunst in Europa. Freiburg i. Br. ⁵1982.

- Moderne Kunst. Das Funkkolleg zum Verständnis der Gegenwartskunst. Hrsg. von Monika Wagner. 2 Bde. Reinbek 1991.

- The Oxford Encyclopedia of Archeology in the Near East. Hrsg. von Eric M. Meyers. 5 Bde. New York / Oxford 1997.

- Panofsky, Erwin: Die Renaissancen der europäischen Kunst. Übers. von Horst Günther. Frankfurt a. M. 1996.

- Pevsner, Nikolaus: Wegbereiter moderner Formgebung. Von William Morris zu Walter Gropius. Hamburg 1957. - Neuausg. Köln 1983. Sonderausg. Köln 1996.

- Poeschke, Joachim: Die Skulptur der Renaissance in Italien. Bd. 1: Donatello und seine Zeit. Bd. 2: Michelangelo und seine Zeit. München 1990-92.

 -Die Skulptur des Mittelalters. Bd. 1: Ronanik. Bd. 2: Gotik [i. Vorb.]. München 1998 ff.

- Reclams Geschichte der antiken Kunst. Hrsg. von John Boardman. Stuttgart 1997.

- Reclams Lexikon des alten Ägypten. Von Ian Shaw und Paul Nicholson. Stuttgart 1998.

- Rewald, John: Die Geschichte des Impressionismus. Köln 1979.

- Sachwörterbuch zur Kunst des Mittelalters. Grundlagen und Erscheinungsformen. Von Claudia List und Wilhelm Blum. Stuttgart/ Zürich 1969.

- Sauerländer, Willibald: Gotische Skuptur in Frankreich 1140-1270. München 1970. - Erw. Neuausg. 2000.

- Stiegemann, Christoph / Wemhoff, Matthias (Hrsg.): 799- Kunst und Kultur der Karolingerzeit. Karl der Große und Papst Leo Ⅲ. in Paderborn. 2 Tle. und Erg.-Bd. Mainz 1999.

- Walther, Ingo F. (Hrsg.): Kunst des 20. Jahrhunderts. 2. Bde. Köln 1998.

- Wölfflin, Heinrich: Die klassische Kunst. Eine Einführung in die italienische Renaissance. Basel 1948. ¹⁰1983.

- Wundram, Manfred: Malerei der Renaissance. Köln 1997.

❖ 웹사이트

- Art History. Resources on the Web -
 http://witcombe.sbc.edu/ARTHLinks.html

- Artcyclopedia. The Fine Art Search Engine -
 http://www.artcyclopedia.com/index.html

- Artechok. Kunst und verwandete Gereice im Internet -
 http://www.artechock.de/arte-art/internet/internet.htm#mussen

- A.R.T.I.S. Art Resources Through Internet Surfing [19, 20세기] -
 http://www.loyno.edu/artis

- Museumsdatenbank -
 http://www.kunst-und-kultur.de/Museum/bin/index

- Virtual Library Museums Pages. A Distributed Directory of Online
 Museums -
 http://www.icom.org/vlmp

- Web Gallery of Art -
 http://gallery.euroweb.hu/index.html

- WWW Informationsfuhrer Kunstgeschichte -
 http://ourworld.compuserve.com/homepages/aschick/INDEX.HTM

- World Wide Art Resources -
 http://www.world-arts-resources.com

❖ 범주별 내용 찾기

부록

-502-

조형과제

조형방식

❖ 찾아보기

; 이후는 도판이 실린 페이지임

부록